바로크

17세기 미술을 중심으로

바로크
17세기 미술을 중심으로

임영방

한길아트

Baroque in the 17th Century Art

by Lim Young-Bang

Published by Hangilart Publishing Co., Ltd, Korea, 2011

사랑하는 딸 상미에게

책머리에

1931년 프랑스 폰티니Pontigny 마을의 시토회 수도원에서는 전문학자들의 콜로키움Colloquium이 열려 그때까지도 정체를 못 찾고 혼미했던 바로크 예술에 대한 규명에 나섰다. 나도 파리 유학시절 중에 그곳에 가보았다. 그때 언젠가 바로크 미술에 대한 책을 한번 써보고 싶다는 생각을 품게 되었다. 그리고 2007년 2월에 집사람과 함께 유럽 여행을 하면서 그곳의 분위기를 다시 한 번 맛보기 위해 그곳을 찾아갔다. 오늘날 남아 있는 옛 수도원들이 대개 그렇듯 그곳도 역시 인적이 드물고 퇴락해가는 기력이 역력했다. 100여 년 전 거기서 바로크 예술에 대해 그토록 열띤 논쟁이 벌어졌다고는 전혀 생각이 들지 않았다.

나는 나이가 더 들기 전에 부족하나마 바로크 예술을 개괄하는 책을 반드시 써야겠다는 결심을 굳혔고, 서울에 와서 곧 집필에 들어갔다. 물론 이전부터 중세와 르네상스에 대한 책을 쓰고 난 후, 할 수 있다면 바로크 미술도 한번 짚어봤으면 하는 생각을 해왔던 것이 사실이다. 중세, 르네상스, 17세기 미술을 한줄기로 묶어 고대 이후부터 계몽시대를 맞이하는 시기까지의 미술을 살펴보겠다는 생각이 있어서였다.

바로크 미술에 대한 정의는 실로 복잡미묘하다. 그래서 100여 년 전 폰티니 마을에서 '바로크 개념의 일반화 및 그 보편성'에 대한 토론이 있었던 것이다. 그런데 그 토론의 현장이었던 프랑스에서는 바로크를 별로 반기지 않았다. 2007년 파리에 가서 학창시절의 은사이신 17, 18세기 미술의 권위자 틸리에르Jacques Thuillier 교수를 만나뵈었더니, 그분은 아예 '바로크'라는 용어조차 쓰지 않고 있을 정도였다. 틸리에르 교수는 17세기 미술은 그저 번잡하고 화려한

수사학적인 미술이라며 나에게 바로크라는 용어를 신중하게 사용할 것을 권하기까지 했다. 정통적인 관점을 통해 미술사를 수호하고자 하는 그분이 무분별하고 절제 없는 바로크를 좋아할 리가 없었다. 이렇듯 바로크는 그 수용에서부터 긍정과 부정이 극단적으로 대립되는 너무나 독특한 예술현상이다.

'바로크'는 '고전'과 비교해볼 때 분명히 기괴한 특성을 보이는 것이 사실이나 그것은 엄연한 예술현상으로 현대까지 미친 영향은 실로 지대하다. 이 책을 집필하면서 나는 '바로크' 탐색에 나서 바로크의 일반적인 특성을 찾아 고전적 미술과 구별되는 바로크 미술 영역을 확보하고자 했다. 또한 바로크 현상이 모든 예술에 넓게 파급된 것이었던 만큼 여러 예술에 걸친 바로크의 공통분모를 찾기 위해 문학·연극·음악에 나타난 바로크적인 특성도 참고로 엿보았다. 물론 문학·연극·음악 등 미술 외의 분야는 내 전문분야가 아니기 때문에 피상적으로 훑어볼 수밖에 없어 그 분야에 대해 깊이 알고 싶어하는 독자들은 흡족해하지 않을지도 모른다. 이 점은 독자들이 넓은 아량으로 이해해주기 바란다.

또한 유럽 전역에 산불처럼 번진 바로크 미술을 더듬어나가는 데 중남미 미술도 살펴보았다. 그곳은 유럽이 정복한 식민지라는 상황과 자체 내의 토속적인 전통이 맞물려 바로크 미술이 활짝 꽃핀 지역이기 때문이다. 따라서 중남미 지역의 미술은 바로크적인 속성이 모두 뿜어져 나온 미술로, '바로크'를 이해하는 데 아주 중요하다고 생각한다. 그러나 그곳은 내가 가보지 못한 곳이기 때문에 더 심도 있게 다루지 못해, 그 점이 못내 아쉽다. 지구촌이 하나로 묶이는 현재 추세로 볼 때 중남미 지역과 교류가 활발해지면 후학 가운데 누군가가 중남미의 바로크 미술을 더욱 관심 있게 다루어줄 것으로 기대한다.

바로크 미술은 17세기부터 18세기 중반까지 지속됐고 이 책에서도 그 시기를 모두 다루었으나 책의 부제를 그저 간단히 '17세기 미술을 중심으로'라고 말한 것은, 바로크 현상이 집중됐던 시기가 17세기여서 일반적으로 이 시기를 바로크 시대라고 말하기 때문이다. 바로크가 꽃필 수 있었던 뿌리를 캐어나가다보니 시대 상황, 시대 사상, 바로크 전후의 미술 흐름을 추적할 수밖에 없어 사실 그 범위가 너무 확장된 감이 있다. 작업에 임하면서도 실은 너무도 어려

운 일에 감히 뛰어들었다는 생각을 떨쳐버릴 수 없었다. 역부족이었기에 아마도 내용에 부족함이 많을 것으로 짐작된다. 그저 독자들이 너그럽게 이해해주기를 바랄 뿐이다.

중세2006년 출간와 르네상스2003년 출간에 관한 책에 이어서 바로크를 주제로 삼아 4년여 만에 책을 써냈다. 나이도 있는 탓에 퍽 힘들었지만, 어쨌든 끝을 내서 기쁘다. 나는 부모님의 은덕으로 남보다 먼저 외국유학을 했다. 그래서 마음 한편에는 부모님께도, 또 학문적으로도 늘 보답해야 한다는 중압감이 자리 잡고 있었다. 인생의 우여곡절도 있었지만 부모님의 혜택을 많이 받은 사람으로서 어느 정도는 소임을 다했다는 생각에 마음이 가뿐하다. 또한 잘 썼건 못 썼건, 일단 학문의 길에 들어선 사람으로서 '해야 할 일'을 했다는 생각이 들어 마음이 후련하다. 오래 묵은 빚을 갚은 것 같고 무거운 짐을 내려놓은 듯해서 시원하고 또 뭔가 끝마무리를 한 것 같아서 마음이 놓인다.

생각해보면 필자는 이때까지 살아오면서 부모님 외에도 은사님, 제자, 지인 등등 여러 사람의 도움을 받았다. 그들로부터 사랑도 듬뿍 받았다. 내 마음속에 늘 같이 있는 그들에게 오직 감사할 뿐이다. 이 책의 출판에도 나의 전공분야가 아닌 음악 부문은 서울대 인문대 제자인 한림대 주동률 교수가 음악용어 부분을 감수해주었고, 사진은 오랜 지인인 사진작가 황규태 선생이 올여름 그 찌는 더위 속에서도 더없는 수고를 해주었다. 그 두 분께 이 지면을 빌려 고마움을 표시하고 싶다. 또한 이 책의 출판에 관한 자질구레한 모든 일을 맡아서 해준 아내 상미 엄마에게도 깊은 감사를 표하고 싶다. 끝으로, 부족한 이 책을 기꺼이 출판해주신 한길사의 김언호 사장님께 감사 인사를 드리고 싶다.

2011년 8월 11일
임영방

바로크
17세기 미술을 중심으로

차례

제3부
바로크 미술의 출현

1 마니에리즘 미술

2 바로크 미술로 가는 길

3 17세기 이탈리아의 바로크 미술

바로크를 여는 세 거장

제4부
유럽 각국의 바로크 미술

1 북유럽의 바로크 미술

플랑드르

2 프랑스의 바로크 미술

제5부
바로크 미술의 도상

• 일러두기

이 책에서 언급한 인물의 생몰연도와 작품제작연도는
주로 아래와 같은 백과사전과 개별 인물들의 연구서를 참고로 했다.

E. Bénézit, *Dictionnaire de peintres, sculpteurs, dessinateurs et gravures(VIII Vols)*
Larousse du XXe siècle(VI vols),
Le petit Robert(Vol II) - Dictionnaire universel des noms propres
『한국 가톨릭 대사전 1-12』

서론

바로크란 무엇인가

문화 속에서 바로크 현상을 규명하는 데 에스파냐의 에우헤니오 도르스는 '바로크'란 17, 18세기에 유럽에서의 문화현상이라는 범위를 벗어나 시간과 공간을 초월하여 어느 시대, 어느 장소에도 나타날 수 있는 보편적인 문화현상이라는 의견을 제시했다. 또한 바로크는 예술분야뿐 아니라 인간이 살아가는 삶의 형태 모두에 적용되는 현상이라는 주장도 빼놓지 않았다. 그러나 이처럼 바로크가 제대로 대접받게 된 것은 근자에 들어서이고 오랫동안 바로크에 대해서는 부정적인 시각이 많았다. 마치 점잖은 집안에 못된 망나니 같은 자식이 태어나 집안망신을 시킨다는 식으로까지 바로크를 취급하기도 했다.

퇴폐·타락·악취미의 표본으로 멸시받고 배척당하던 바로크 양식이 비평가들 사이에서, 고전주의에 비해 하위개념으로 여겨지긴 했으나 어쨌든 르네상스와 같은 독립된 양식으로 받아들이려는 움직임이 싹텄고, 더 나아가서는 긍정적인 평가까지도 이끌어내기에 이르렀다. 바로크 현상에 대해 문화적인 근거를 부여하고 수용하려는 시도가 서서히 시작되었다는 얘기다. 바로크가 이토록 외면당한 것은 서구세계가 합리적 정신에 입각한 고전주의를 미美와 예술의 규범으로 보았기 때문이다. 조화·균형·안정·논리성 등에 절대적인 가치를 부여했던 사람들로써 거기에 정면으로 도전하는 기괴한 성격의 바로크를 받아들일 수 없었을 것이다.

17세기 미술을 아우르는 바로크 양식이 시대미술을 특징짓는 양식으로 정립된 데에는 뵐플린의 공이 크다. 뵐플린은 자신의 저서 『미술사의 기초개념』

1915에서 르네상스와 바로크 미술을 비교하면서 고전적 규범에 대립하는 원리를 대비시켜 바로크 미술의 존재적인 타당성을 정립했다.

그 후 도르스의 『바로크 론論』에스파냐어판, 1943이 출간되어 바로크는 어느 시대, 어느 지역에서나 나타날 수 있는 인간성의 본질적인 항수恒數로 봐야 한다는 이론이 제시되었다. 비로소 바로크가 제자리를 찾게 된 것이다. 도르스는 세상을 떠나기 전 "고전적인 의식이라는 고급스러운 정신상태가 약화되면 자아 안에 들어 있는 무수한 많은 것들이 아무런 제약을 받지 않고 활개를 치면서 밖으로 분출되어, 마음과 몸이 일체를 이루던 자아가 바로크적인 자아로 바뀌게 된다"는 말을 남겼다. 도르스가 말하는 바로크적인 자아란 마치 판도라의 상자가 열리듯 인간의 이성理性 아래 숨죽이며 잠복해 있던 내면의 모든 것이 단단한 지각을 뚫고 폭발하듯 터져 나온 상태를 말한다. 바로크는 속박과 제약으로부터의 해방을 지향하는 것으로, 존재의 심연에서 솟구치는 원시적 생명력, 인간의 정념이 도달할 수 있는 광란의 극한, 충동적인 움직임, 자유를 향한 몸부림, 카오스적인 혼돈 등을 수반한다. 바로크가 인간의 부분적인 자화상임을 도르스가 밝혀준 것이다.

바로크와 대비되는 고전주의는 한마디로 이 세계를 지적으로 재구성하려는 것으로 이 세상을 변하지 않고 영원한 가치로 고정시키려는 것이다. 그러나 만물이 유전流轉하고 변전變轉을 거듭하는 이 세계를 지적인 법칙으로 묶어놓으려는 시도는 애당초 불가능할 수밖에 없다. 바로크인들은 이상적으로 관념화된 세계가 아니라, 자연과 인간의 삶이 유전하고 사물들의 생성과 변전이 끊임없이 거듭되는 있는 그대로의 세계와 만나고자 했고 그 태초적 리듬에 몸을 맡겼다. 합리적인 관념의 세계를 벗어나 자유로움 · 비합리성 · 힘 · 충동 · 정념 · 광기 · 환희 · 신비 · 환상 등과 같은 비합리적인 세계와 맞닥뜨리게 되었다. 그래서 바로크는 화려하고 장식적이며 과장된 양태를 보이면서 '기괴함' grotesque이란 용어가 바로크의 대명사가 될 정도로 고전적인 예술에 어긋나는 이질적인 미술로 취급되었던 것이다.

시대적 배경

그런데 유럽에서, '이성'을 최고의 가치로 여기던 그토록 합리적인 세상에서 어떻게 이처럼 비합리적인 바로크가 발생할 수 있었을까? 우선 바로크의 시대인 17세기를 맞이하는 유럽의 시대적인 상황을 살펴보자. 모든 역사학자들은 이구동성으로, 1517년에 시작된 루터의 종교개혁과 카를 5세Karl V, 재위 1519~56의 연합군에 의해 자행된 1527년의 '로마의 약탈'로 르네상스의 기운이 쇠퇴했다고 말하고 있다. 종교개혁이 일어나자 가톨릭 교회는 반종교개혁 운동을 단행하여 스스로 내부적인 반성과 자숙에 들어갔고 미술을 통해 확고한 교리를 전달하고 신앙심을 고양하기 위해 신자들에게 '감동'을 주는 데 목적을 둔 바로크적인 표현을 찾았는데, 이것이 바로크 미술 출현의 결정적 계기가 되었다.

종교개혁으로 프로테스탄트 교회가 생겨남으로써 중세 이래 로마의 교황을 중심으로 통일된 그리스도교 사회의 단일한 체제가 무너졌다. 가톨릭 교회의 보편적 이념이 무너져버렸던 것이다. 그간 영적·세속적·문화적 공동체 안에서 안주했던 사람들의 의식에 큰 변화가 찾아왔음은 물론이다. 르네상스의 인문주의는 종교적으로 묶였던 중세라는 견고한 체제에서의 탈피를 시도한 것이었으나, 종교개혁은 중세라는 사회가 서 있던 그 정신적 기반 자체를 뿌리째 흔들어놓은 혁명적인 사건이었다. 통일된 그리스도교 사회가 무너지면서 그 자리를 대신한 것은 바로 '국가'였다. 유럽은 여러 영주들이 군림하는 지방분권적인 중세의 봉건제에서 하나의 '왕'을 중심으로 한 통일된 중앙집권적인 국가체제로 전환되었다. 중세 가톨릭교회의 보편적 이념이 사라진 자리에 국가라는 개념이 등장하면서 동시에 민족정신이 고취되어 유럽 각국은 국민국가, 즉 근대국가 체제로 발돋움하게 되었다.

유럽이 종교중심의 사회에서 국가중심의 사회로 바뀜으로써 종교적인 영역을 넘어 세속적인 영역에까지 권한을 행사하던 교회의 입지가 축소되어, 교회는 이제 본래의 임무인 영적인 일에만 관여하게 되었고, 국가의 권한은 증대되었다. 대부분의 유럽 국가들은 왕권의 절대성을 기반으로 하는 절대왕정체

제로 '왕'을 중심으로 한 국가통일을 이루어나갔다. 왕권신수설이 말해주듯 절대왕정의 군주들은 자신들의 왕권을 신격화했고 그 존재적인 가치를 바로 크 미술로 과시했다. 반종교개혁자들이 신앙심을 고양하기 위해 초월적이고 영적인 신비로움을 시각화하여 바로크 미술로 나타냈듯이, 절대왕정의 왕들 은 자신들의 위대함과 위엄을 바로크 미술로 과시했던 것이다. 루이 14세의 베르사유 궁에서와 같은 화려하고 과시적인 보임새의 미술은 바로 절대왕정 에서 나온 바로크 미술의 표본이라 하겠다.

그러나 17세기의 유럽은 절대왕정체제뿐만 아니라 독일의 연방국가 체제, 네덜란드의 총독을 수반으로 하는 공화정과 같은 다양한 정치체제를 보여주 었다. 특히 네덜란드의 경우에는 신대륙의 발견에 따른 식민지 확보로 새롭게 부富를 쌓게 된 시민계급이 중축이 되어 새로운 유형의 정치체제를 탄생시켰 다. 또한 유럽 각국은 정치체제 외에 예술 분야에서도 그 나라만의 고유한 특 성을 보여주었다. 17세기 바로크 미술은 이탈리아에서 시작되어 유럽 전역으 로 번져나갔으나, 유럽 각국에서는 바로크라는 큰 물결과 자국의 전통이 합쳐 져 각 나라가 독자적인 예술성을 과시하여 현재 우리가 말하는 프랑스 미술, 네덜란드 미술, 에스파냐 미술과 같은 국민미술의 토대가 잡혀갔다. 17세기 바 로크 미술은 중세미술이나 르네상스 미술과 같은 일원화된 성격에서 벗어나 각 나라 특유의 미술로 자리 잡아갔고, 절대적인 미술원리로 군림했던 이탈리 아 미술이라는 울타리에서도 서서히 벗어나게 되었다.

자연과 인간의 재발견

또한 17세기는 과학혁명으로 그간 철학의 울타리에 있었던 과학이 독자적 인 행보를 하게 됨에 따라 과학과 철학이 분리되면서 근대과학과 근대철학이 수립된 시기였다. 중세 때에는 자연현상을 자연을 창조한 신의 이미지로 보고 형이상학적인 관점에서 파악했기 때문에 자연연구는 바로 자연철학이었다. 그래서 중세시기에는 과학 탐구가 철학적이거나 신학적인 사유를 통해서 이 루어졌다. 그러나 르네상스부터 신의 질서 속에서만 규정지어졌던 우주를 자

연관찰과 실험을 통해 과학적으로 탐구하려 했고 이러한 시도는 17세기에 와서 완성되었다. 17세기에는 자연에 덧씌웠던 형이상학적인 관념의 허울이 완전히 벗겨지고 자연을 '있는 그대로' 보게 되었다. 바로크인들은 바로 그 있는 그대로의 자연과의 직접적인 만남 안에서 변화하고 혼란스러우나 생동감 있게 펼쳐지는 온갖 파노라마, 그 화려한 축제를 보고 즐겼던 것이다. 바로크 미술이 생동감 넘치면서도 불안정하고 변화무쌍해 붙잡을 수 없으며 환상적일 뿐더러 무한한 암시를 허용하는 것은 바로 이 때문이다.

'인간'에 대한 문제에서도 마찬가지다. 르네상스의 인문주의는 신에 종속되었던 인간을 본래 인간의 차원으로 되돌려놓는 계기를 마련해주었다. 즉 인간을 영적인 공동체에서 벗어난 독립된 한 개체로 파악하려 한 것이다. 르네상스는 '집단적인 성격'에서 '개체적인 성격'으로 파악되는 인간상을 제시했고 인간에 대한 이러한 인식의 전환은 16, 17세기를 거치면서 진행된 지적·정신적 탐험의 시발점이 되었다. 루터의 만인사제주의는 한 인간이 주체적 인격을 갖고 있는 한 개체로서 하느님 앞에 선다는 뜻으로 바로 이 르네상스 인문주의의 개인주의와 맥을 같이한다. 르네상스에서 촉발되어 바로크 시대에 만개한 이 의식의 혁명은 인간이, 갖고 있는 모든 능력과 가능성을 발휘하면서 지상의 새로운 주인으로서 살아가게 되었음을 말해준다. 다시 말해서 인간이 데카르트가 일컫는 '사유하는 주체'로서 존재하게 되었다는 얘기다. 바로크 시대에 가서는 영적이거나 사회적인 공동체의 일원으로서의 인간이 아니라 인간의 개별성에 초점이 주어지면서 미美도 집단적인 성격의 이상적이고 유형적인 미에서 개별적인 미를 추구하는 방향으로 나아갔다.

또한 인간은 종교적이고 관념적인 억압에서 풀려나면서 해방감을 느끼며 자신에게 주어진 자유를 만끽하기도 했지만, 또 형이상학적인 우주라는 안전판이 사라진 상태에서 기댈 곳이 없어져버려 불안감과 상실감을 느끼기도 했다. 바로크인들은 이렇게 눈앞에 펼쳐진 넓고 넓은 신천지 앞에서 환희와 두려움을 동시에 느꼈다. 또한 그들은 그때까지 자신들에게 덧씌워졌던 관념이라는 인위적인 옷을 벗어버리고 인간의 내적 존재에 관심을 두었다. 바로크인

들은 존재의 심연으로까지 다다라 인간 본래의 적나라한 모습을 들추어내면서 원초적인 본성을 발견했던 것이다. 바로크적인 감성이란 바로 이렇게 인간 내면의 모든 것이 마치 화산이 폭발하듯 관념이라는 단단한 지각을 뚫고 용솟음치며 솟아오른 것을 두고 말한다. 바로크 미술은 이성 아래 억눌려 있던 인간 내면의 감성세계가 모두 폭발하여 표현된 것이어서 활기가 넘쳐나고 과시적이며 연극적일 수밖에 없다. 이것은 '자유로운 표현의 길'로 연결되어 미술의 영역을 확대해주었다. 이에 따라 표현방법 또한 새롭게 강구되어 바로크 미술은 그때까지의 '모방'과 '재현'의 수단으로서의 미술의 차원을 넘어 '표현'의 단계로까지 확장되었다.

이 책의 제1부에서는 모든 면에서 옛 시대의 한계를 벗어나 새 시대를 열어가는 16, 17세기의 시대상과 사상적 흐름을 짚어보면서 바로크 출현의 기반을 알아보았다.

제2부에서는 불규칙한 모양의 진주를 뜻하는 포르투갈어 'barroco'를 그 어원으로 하는 '바로크'라는 말이 어떻게 예술전반에 적용되었는지 살펴보았다. 그리고 '바로크'가 부정적인 평가를 받으면서도 미술사에 편입된 과정과 17세기라는 특정시대의 미술을 지칭하는 양식 개념을 넘어 인류의 모든 문화양식, 인간성의 본질적인 성분으로 보는 이론을 훑어보았다.

제3부에 가서는 르네상스 후기미술로 등장한 마니에리즘 미술과 17세기 바로크 미술이 본격적으로 출현하기 전 바로크로 가는 길을 마련해준 전조로서의 미술을 살펴보았다. 그리고 바로크 미술의 태동과 더불어 발전되어가는 양상을 단계적으로 보여주는 17세기 이탈리아 미술을 짚어보았다.

제4부에서는 유럽 각국이 그 복잡하고 광대한 바로크의 세계를 어떻게 수용해나갔나를 살펴보았다. 특히 17세기라는 시기는 유럽의 각 나라가 제각기 통일된 국민국가로 틀이 잡혀져갔던 때라 바로크 미술이라는 공통분모에 각국의 미술 전통이 어우러져 각 나라 특유의 국민미술이 형성되어가는 과정을 살펴보았다.

　마지막으로 바로크 미술을 종교적인 관점에서 살펴본다면, 그 표현 방법뿐만 아니라 도상에서도 중세나 르네상스 미술과 많은 차이를 보여주고 있다. 트리엔트 공의회에서 결의된 바에 따라 미술이 신자들의 신앙심을 고양하기 위한 시각언어로 활용됨에 따라 감동적이고 수사학적인 표현이 요구되어 바로크 미술이 나왔다. 물론 화려하고 찬란한 표현으로 시각적으로 신자들을 현혹시키는 것도 중요하지만 경이롭고 충격을 주는 주제의 선택이나 장면묘사도 그에 못지않게 중요했다.

　그래서 제5부에서는 시대적인 상황에 따른 도상의 변화를 다루었다. 17세기 바로크 미술이 이탈리아에서 종교미술로 출현하여 주류를 이루고 있었다는 사실이 바로크 종교미술의 도상을 따로 살펴보게 했다. 이 시대에는 반종교개혁의 물결 속에 세계 각지로 뻗어나가는 선교 열풍으로 순교가 미화되었고, 영성靈性을 중요시하는 분위기가 일어 천상세계에 대한 갈망이 그 어느 때보다도 드높았다. 또한 이 시대에는 수도회가 많이 생겨났고 그 성장세가 두드러졌기 때문에 각 수도회 성격에 따른 새로운 도상들이 대거 출현했다. 순교 장면이 성당 벽을 장식했고, 천장에서는 천상세계가 바로 눈앞에 펼쳐지듯 재현되었으며, 여러 수도회에서는 그 수도회 정신에 맞춘 그림들로 수도원 성당이 장식되었다. 17세기 바로크 미술의 도상을 다루는 데에는 종교미술 도상학의 권위자인 에밀 말Emile Mâle, 1862~1954의 여러 저서를 많이 참조했음을 밝히고 싶다.

1 반종교개혁과 바로크

" 트리엔트 공의회는 반종교개혁을 위해
공포·고통·환상·경이로움·연민·법열 등이
표현된 예술작품을 통하여 신자들의 감각과
감정을 고취시켜 신앙심을 끌어올렸고,
또한 교리를 그릇되게 전파할 수 있는
조그만 부분도 용납하지 않았다.
그 결과 바로크 미술의 탄생을 보았다. "

교회를 향한 루터의 도전

1517년 독일의 아우구스티노 수도회의 수도사 마르틴 루터Martin Luther, 1483~1546가 비텐베르크Wittenberg 성城 성당문에 로마 교황청과 교회 당국의 부정사유를 고발하는 '95개조 명제'를 열거한 벽보를 게시함으로써 종교개혁의 불꽃은 타오르기 시작했다. 전 유럽에 회오리바람이 일었다. 그 결과 보편적 교회로서의 로마 가톨릭 교회는 일대 위기를 맞았고, 단일한 그리스도교 세계는 분열되었다.

종교개혁은 이미 예고된 일이나 마찬가지였다. 교회의 기강이 해이해질 대로 해이해져 교황의 거처가 프랑스 남부 아비뇽으로 옮겨진 '교황의 바빌론 유수幽囚'1309~76와 정통교황에 반대하는 대립교황이 등장한 '교회 대분열' 1378~1417이 일어나는 등 교회지도층의 타락이 극에 달했다. 교황의 위신은 땅에 떨어지고 그 권위는 실추되었다. 정치적으로도 교황의 보편적이고 초국가적인 교권지배의 기반인 중세의 봉건체제가 무너지고 왕권중심의 근대국가로 향해가는 시점이어서, 부패되고 분열된 교회의 모습은 유럽 각 나라들에게 더 이상 보편적인 지배논리로 받아들여지지 못했다. 말하자면 종교개혁은 시대의 요청이었던 셈이다.

교회가 얼마나 부패했는지는 스위스 바젤의 주교가 관할교구의 사제들에게 1503년에 내린 경고조의 지시사항을 보면 이내 알 수 있다.

"사제들은 머리털을 지지는 일을 하지 말고, 성당에서 거래를 하면 안 되며, 주점을 경영해서도 안 된다."

당시 교회 내에서는 이미 오래전부터 이런 일 말고도 기타 파렴치한 행위들이 아무 거리낌 없이 행해지고 있었다. 세속에 물든 교황과 교회는 그 어느 때보다도 부패하고 타락해가고 있어 성직자는 비난과 풍자의 대상이었다. 성직자들은 오로지 『성서』로 돌아가야 한다는 주장이 나올 수밖에 없는 상황이었고, 교회 안팎에서는 교회를 쇄신해야 한다는 목소리가 높아져갔다. 교회 당국자들도 그에 관한 문제의식을 심각하게 갖고 있었기에 15세기 중반의 교황 에우제니오 4세Eugenius IV, 재위 1431~47는 "교회 자체가 망가질 대로 망가졌다"

1)고 개탄한 바 있다. 교회의 이와 같은 퇴폐를 보고 인문주의 신학자 에라스뮈스Desiderius Erasmus, 1466~1536는 주교들이 교구의 복음화를 위해 힘쓰지 않고 귀족처럼 행세하고 있다는 비난을 서슴지 않았다.2)

일반 신도들을 비롯해 유명한 신학자들에 이르기까지 교회의 부패상을 통탄하고 교회의 개혁을 바라고 있었던 참에, 루터가 공개적으로 교회의 옳지 않은 점을 낱낱이 밝히고 그 시정을 교회 당국에 요구한 것은 거의 예정된 일이나 마찬가지였다. 교회를 향한 루터의 도전은 단순히 양심의 호소에서 시작되었지만, 역사적으로는 교회의 분열을 초래할 엄청난 사건이었다.

이 역사적인 소용돌이 속에서, 교회 측의 중심인물이었던 교황 레오 10세 Leo X, 재위 1513~21는 피렌체의 메디치 가家 출신으로 15세기 피렌체의 화려한 분위기 속에서 성장했기 때문에 교양이 깊고, 취미가 고상했으며, 학예를 존중했고, 관용의 미덕을 갖추고 있는 전형적인 르네상스형 군주였다. 그는 로마를 세계적인 도시로 만든다는 원대한 계획 아래 전임 교황인 율리오 2세 Julius II, 재위 1503~13가 남겨놓은 막대한 돈을 거침없이 쓰는 바람에 바티칸의 탄탄했던 재정을 파탄에 이르게 했다. 재정적인 만회를 위해 교황은 중세부터 교회가 자금을 얻기 위해 이용했던 수단에 의지할 수밖에 없었다.

결국 레오 10세는 1517년 3월 15일 성 베드로 대성당의 재건을 위해 교회 관습대로 대사大赦, indulgentia의 시행을 반포하고, 대사용 고해성사표, 즉 대사부又는 대사증서 판매에 들어갔다. 가톨릭 교회에서 말하는 '대사'는 초대 교회의 고해성사 관습에서 나온 것으로 11세기 초에 시행되기 시작했는데, 14세기에는 고해성사를 통해서 죄를 사면받은 후 그 죄 때문에 받아야 할 벌을 면제해주되, 대사를 얻기 위한 조건으로 죄에 대한 참된 회개, 죄의 고백, 사죄, 그리고 신앙심에서 우러나온 선행善行이 있어야 한다는 대사 교리가 확정되었다. 그러던 것이 15세기 중엽부터는 대사를 받기 위한 조건인 선행이 돈으로 대치되는 것이 가능해짐으로써 대사부 판매는 교회의 수입원으로서의 역할을 톡

1) Olivier Christin, *Les réformes Luther, Calvin et les Protestants*, Paris, Gallimard, 1995, p.13.
2) Ibid., p.21.

톡히 하게 됐다.

때마침 독일의 마인츠 대주교로 임명된 알브레히트는 선거자금으로 쓴 막대한 비용을 충당하고자 레오 10세로부터 대사부 판매권을 따냈다. 판매를 위해 대사 설교를 위임받은 도미니코회 수도사인 테첼Johann Tetzel, 1465~1519은 대사증서가 천국으로 가는 통행증인 것처럼 돈을 내는 순간 모든 죄가 사해진다는 식의 과대선전을 하여 무식한 민중들로부터 돈을 긁어 보았다. 대사부 판매를 위해 교회 측으로부터 대사 설교가로 위임받은 설교가들은 일단 돈을 많이 걷는 것을 목적으로 했기 때문에 설교에 웅변적인 과장이 많았다. 설교가들은 대사부를 사는 순간 교회의 영적 은혜를 얻기 때문에 통회痛悔가 필요 없다는 식으로 설교를 했다. 원래 관습적인 의미로 대사를 받으면 죄의 대가인 벌의 일부가 면제된다는 것이지 죄 자체를 용서받는 것이 아님에도, 일반 신자들은 그저 돈만 내면 죄사함을 받는다는 이들의 말에 현혹될 수밖에 없었다. 이렇게 대사의 참뜻인 벌의 면제가 죄의 면제로 잘못 이해되면서 오늘날 그 대사부大赦符가 면죄부免罪符로 잘못 표현되었던 것이다.

루터는 이런 식의 판매행위에도 격분했지만 근본적으로 그가 문제 삼은 것은 가톨릭교의 대사교리 그 자체였다. 루터는 이 대사 설교가 신자들에게 아주 위험한 생각을 심어주고 있다고 여겼다. 즉 신자들을 성실한 신앙생활로 인도하지 못하고 돈으로 영혼을 구하려고 하기 때문에 외형에만 치우친 피상적인 신앙생활로 이끈다며 강의와 논문, 설교 등을 통해 이러한 대사 시행을 비판했다. 루터는 교회 당국의 합당치 않은 처사를 경고하고자, 자신의 관구 대주교와 주교들에게 대사 설교의 폐단을 없앨 것을 요구하고 신학자들이 대사교리를 명확히 규정해줄 것을 촉구하는 편지를 띄웠다. 종교개혁의 단초가 된 '대사논쟁'大赦論爭은 이로써 시작되었다.

1517년 10월 31일 대사에 관한 루터의 의견, 즉 대사부 판매의 부당성을 지적한 '95개조 명제'의 반박문 전문이 모든 사람이 볼 수 있게 비텐베르크 성 성당문에 붙여졌고, 그 사본은 인쇄되어 많은 사람들의 손에 들어갔다. 그 반

응이 예상 밖으로 좋아 이내 독일어로 번역 인쇄되어 독일 전역으로 배포되었다. 루터가 처음부터 교황과 로마 교회와 정면 대결을 할 생각은 아니었지만 그는 이제 피할 길 없이 종교개혁의 선봉에 서게 되었다.

루터가 이 '95개조 명제'에서 무슨 새로운 교의를 제시한 것은 아니었다. 루터는 교회에서 그 옛날부터 늘 하던 얘기, 즉 신자들이 대사를 받는다고 해서 그들의 영혼이 구원되거나 죄사함을 받는 것이 아니고, 하느님은 오로지 통회하는 신자들의 죄만 용서한다는 사실을 다시 한 번 부각시켰을 뿐이다.[3] 루터가 제시한 이러한 명제들은 로마 교황청이 대중의 신앙심을 자금 확보에 이용하는 처사에 분개하고 있던 많은 사람들에게 일종의 해방선언과 같은 것이었다. 루터를 지지하는 목소리가 높아지자 독일에서 종교재판에 관한 일을 담당하고 있던 마인츠 대주교와 도미니코회 수도사들은 루터를 이단적인 용의자로 로마 교황청 법정에 고발했다. 이로써 독일에서 대사에 관한 논쟁이 불이 붙었다.

1518년 1월 그간 대사 설교가로 활동하던 도미니코 수도회 수도사인 테첼이 '95개조 명제'를 공박하자 루터는 『대사와 은총에 관한 설교』란 책을 출간하여 대응했다. 또한 루터는 당시 명망 있는 신학자였던 인골슈타드Ingolstadt 대학교수 에크Johann Eck, 1486~1543와 대사에 관한 격렬한 논쟁을 벌이기도 했다. 루터를 배격하는 열기가 점차 강해지는 가운데, 교황 레오 10세는 루터를 지도했던 비텐베르크 대학 신학대학장이었고 아우구스티노 수도회 독일 관구장이었던 요한 폰 슈타우피츠J. von Staupitz, 1468/69~1524로 하여금 루터를 회개토록 했다. 그러나 루터는 "영혼구원은 오로지 예수 그리스도에 대한 믿음으로만 이루어질 뿐, 기도와 공덕, 그리고 선행으로 구원이 이루어지는 것이 아니다"라고 하면서 회개할 것을 거부했다.[4]

1518년 4월 루터는 하이델베르크에서 열린 아우구스티노 수도회 총회에서 '십자가의 신학'을 담고 있는 40개항의 명제를 발표했다. 슈타우피츠는 루터

3) Richard Stauffer, *La Réforme*, Paris, PUF, 1970, p.17.
4) Ibid., p.18.

에게 침묵할 것을 요청했다. 그러나 루터는 하이델베르크 총회에서 레오 10세의 특사인 추기경 카에타누스Cajetanus의 예리한 심문을 받고서 인간은 오로지 신앙으로서만 구원된다는 의인설義認說을 펼쳤고, 도미니코 수도회가 신봉하는 스콜라 철학을 강하게 비판했다. 루터는 「로마서」 1장 17절의 "신앙을 통해서 하느님과 올바른 관계를 가지게 된 사람은 살 것이다"라는 구절에서 '신앙에 의한 의화義化'를 내세우며 구원은 인간의 노력이 아니라 그리스도에 대한 믿음에서 이루어진다는 견해를 내세웠다. 이어서 루터는 대사 명제의 출판을 해명하는 편지에 「대사효력에 관한 해설서」Resolutiones disputationum de indulgentiarum virtute를 동봉하여 교황에게 보내 교황에 대한 충성심을 표시하려 했다. 그러나 편지가 로마에 당도할 즈음인 6월에는 이미 교황청에서 극단적인 교황지지자인 교황청 검열관 프리에라스Sylvestre Prieras, 1457~1523의 지휘 아래 루터에 관한 심문이 끝나 루터는 이단죄와 교황에 대한 불경죄로 기소돼 있었다.

1518년 7월 루터는 두 달 이내에 로마로 출두하라는 명령을 받게 되고, 동시에 프리에라스가 쓴 「'95개조 명제'를 반박하는 논문」In praesumptuosas Martini Lutheri conclusiones de potestate papae dialogus을 받았다. 이 글을 보고 루터는 「프리에라스의 견해에 대한 답신」을 써서 즉각적인 반응을 보였다. 이 글의 어조는 비교적 온건했으나 그 내용은 교황의 무류성無謬性에 관한 언급 등 첨예한 신학적인 문제까지 파고든 것이었다. 루터는 작센의 선제후 프리드리히Friedrich, 1464~1525에게 독일 내에서 자신의 재판이 이루어지도록 교황에게 부탁할 것을 요청했고, 신성로마제국의 영향력을 의식한 교황은 이를 허락했다. 그리하여 아우구스부르크 제국 의회에서 열리는 루터에 관한 청문회의 심문관으로 철저한 스콜라 철학 신봉자인 교황청 검열관 카에타누스를 교황특사로 보냈다.

교황청에 맞서다

루터는 1518년 10월 12일부터 시작된 청문회에 출두하여 카에타누스로부터 교회와 7성사聖事: 세례·견진·성체·고해·성품·혼인·병자성사 등에 관한 질문을 받았으나, 공의회뿐 아니라 일반 평신도들이라도 교황이 성서에 어긋난 행동

크라나흐, 「루터의 초상화」,
1529, 피렌체, 우피치 미술관

을 하면 지적할 수 있고, 성사의 효용성은 성사를 받는 사람의 믿음에 따라 좌
우되는 것이라는 자신의 주장을 조금도 굽히지 않았다. 당시는 교황지상주의
敎皇至上主義가 뿌리 깊게 박혀 있던 시대로서 루터의 이런 견해는 실로 위험천만
하기 짝이 없는 것이었다. 루터가 파문당할 것을 우려한 프리드리히 선제후는
비밀리에 그가 아우구스부르크를 떠나게 했다. 로마 교황청에서는 프리드리
히 선제후에게 루터를 자신들에게 인도해줄 것을 요청했으나 선제후는 이를
거절했다.

1519년 7월에 라이프치히에서 토론회가 개최되었다. 루터 편에는 비텐베르
크 대학 동료인 카를슈타트A.R.B. von Karlstadt, 1480~1541가 가세했고, 상대편 토
론자는 당대의 개혁신학자들과의 논쟁에서 가톨릭의 입장을 대변하던 신학자
에크였다. 그 토론회에서는 연옥·대사·속죄·사제의 사면 등의 주제가 논의
되었으나 가장 핵심적인 쟁점은 루터가 문제 삼고 있는 '교황수위권'이었다.
루터는 교회는 예수 그리스도를 머리로 삼고 있기 때문에 지상에서의 우두머

리는 있을 필요가 없고, 교회는 교황이 아니라 그리스도에 대한 신앙sola fide에 기초를 두고 있어야 한다는 의견을 제시했다. 또한 그리스도인은 '오로지『성서』'sola scriptura에서만 그 합법적인 권위를 찾을 수 있다고 주장했다.

라이프치히 토론회에서 루터의 확고한 입장과 주장을 알아차린 교황청에서는 루터를 단죄하는 일을 빨리 매듭짓고자 했다. 이 일로 로마에서는 여러 심사위원회가 구성되었고 그와 때를 맞추어 루터는「로마의 교황권에 관하여」라는 논문을 발간했다. 루터의 이 논문에는 교황권의 절대성과 교황권의 신수설神授設을 거부하면서, 교황도 성서의 권위에 복종해야 한다는 내용이 들어 있었다. 이 같은 내용의 논문 출간에 너무도 놀란 교황청에서는 그 논문 중 41개 조항 명제를 단죄하고 1520년 6월 15일에는 교황 교서「주여, 일어나소서」Exsurge, Domine를 반포하여 대응했다. 교황청은 루터에게 60일 이내에 그의 견해를 철회하지 않으면 그의 책을 불태우고 파문할 것이라는 경고를 내렸다.

한편 독일에서는 인문주의 영향을 받은 독일 귀족들이 루터가 선두에 서서 독일을 로마 교황청의 폭정으로부터 해방시켜주기를 바랐다. 1520년 8월 루터는『독일의 그리스도교 귀족들에게 고함』을 발표했다. 이 책은 루터가 교회에 관한 모든 분야에 걸친 개혁을 논하는 일종의 개혁선언문과 같은 것으로 교회의 전통적 교리와 관습을 공격한 것이었다. 여기서 루터는 로마 교황청의 방패역할을 해주는 세 장벽, 즉 교회가 국가보다 높다는 것, 성직자, 특히 교황만이 성서를 해석할 자격이 있다고 주장하는 것, 공의회 소집권을 교황만이 갖는 것을 없애야 한다고 공격했다. 이 세 가지 장벽에 맞서, 루터는 그리스도인은 세례를 받은 만큼 모두가 사제라는 만인사제의 원칙을 내세웠고, 신앙이 있는 그리스도인이라면『성서』를 해석할 수 있으며, 모든 신자들은 교회에 대한 책임이 있으므로 자유스러운 공의회 개최 소집의 책임이 있음을 천명했다. 또한 1520년 10월에는 신학자들을 상대로『교회의 바빌론 유수』를 발표했다. 이 책에서 루터는 성사는 오직 세례 · 고해 · 성체성사뿐이라고 하면서 7성사를 거부했고, 7성사에 관한 새로운 개념을 제시했다.

루터는 교회쇄신을 위한 조건들을 이처럼 다각도로 제시했다. 교회의 거듭

된 반격과 압박을 정면으로 받아내면서 루터는 자신의 소신을 조금도 굽히지 않고 더 강하게 밀고 나갔다. 여러 저서들을 통해 자신의 주장을 펴던 루터는 교회의 개혁이라는 차원을 넘어 교회의 근본교리와 존재적 타당성을 거론시 하는 데까지 이르렀다. 루터는 교황청의 거듭되는 파문 경고를 무시하고 1520 년 12월 10일 비텐베르크의 엘스터Elster 성문에서 자신을 지지하는 학생들과 함께 교회법 책들과 교황교서를 공개적으로 불태웠다. 그리하여 1521년 1월 3 일 교황의 교서Decet Romanum Pontificem가 공포되어 루터와 그의 추종자들은 파 문당했다. 루터는 끝내 로마 교황청과 결별했고 유럽 세계는 그리스도교 세계 의 분열이라는 생각조차 할 수 없었던 엄청난 일을 맞게 되었다.

루터는 이렇게 파문당했다. 신성로마제국의 황제로 등극한 카를 5세는 1월 27일부터 보름스Worms에서 열린 제국의회에서 루터의 국외추방령을 선포하려 했으나 프리드리히 선제후는 루터 문제를 의회에서 다루도록 요청했다. 4월 16일 루터는 의회에 출두하여 황제로부터 그의 견해를 철회하라는 압력을 받 았다. 루터는 자신의 주장이 『성서』에 따라 볼 때 잘못된 것이 아니라면 철회 할 수 없다고 하면서 황제의 요구를 단호히 거절했다. 황제는 루터에 대한 법 의 보호를 박탈하고 그를 따르는 무리도 추방한다는 내용의 칙령을 공포했다. 처음부터 루터에게 호의적이었던 프리드리히 선제후는 신변의 위협을 받게 된 루터를 납치를 가장해 바르트부르크Wartburg 성에 은신시켰다. 루터는 선제후 의 배려로 그곳에 1년간 머무르면서 『미사의 오용』『수도서원』 등 많은 저서를 집필해 그의 개혁사상을 확고히 다졌다. 특히 그곳에서 『신약성서』를 시작으 로 『성서』를 독일어로 번역한 일은 독일어에 일대 혁신을 가져와 그 후 독일 국민의 일반생활과 종교생활에 커다란 영향을 미쳤다.

루터의 새로운 신학은, 그리스도교를 철학적으로 집대성하여 신학이라는 학문을 이룬 5세기의 성 아우구스티노S. Augustinus, 354~430 사상에서 뽑아낸 '은총신학'과 14세기의 '보편논쟁'에서 유명론唯名論 입장에 섰던 오컴William of Ockham, 1285~1349이 인간의 구원은 '『성서』만으로'sola scriptura, '신앙만으로'sola fide, '은총만으로'sola gratia 이루어진다고 한 사상으로부터 지대한 영향을 받았

다. 또한 14세기에 나온 하느님과 인간의 직접적인 만남과 신앙만이 중요한 것이지 교회의 제도와 성사는 필요하지 않다는 타울러Johann Tauler, 1300년경~61의 신비사상, 사도 바오로의 신학사상에서도 많은 영향을 받았다.

그러나 여기서 하나 분명히 해두어야 할 것은 루터가 처음부터 원했던 것은 보편적 교회의 개혁이었지 결코 새로운 교파를 창건하는 것은 아니었다는 사실이다. 루터는 교회가 하느님을 잘못 믿고 있다는 사실을 우선 로마 교황청이 깨닫기를 바랐고, 옳게 하느님을 믿는 방법으로 복음지상주의를 내세웠던 것이다. 다시 말해서 루터는 『성서』와 그 가르침 안에서 하느님과의 교응을 찾는다는 주장이었다. 그러나 시간이 흐를수록 루터의 종교개혁은 개인적인 차원을 넘어 정치·사회적인 범위로 확대돼나갔다. 독일에서는 종교개혁이 확고히 뿌리를 내리면서 루터를 지지하는 제후들이 결집했으며 여러 도시들이 신교화新敎化되었다. 그러면서 독일의 교회문제는 점차 정치적으로 쟁점화되어 제국의 의회에서 논의되기 시작했다.

1529년의 제2차 스파이어Speyer 제국의회에서 황제 카를 5세의 명으로 루터파의 개혁을 중지하고 보름스 의회에서 내린 칙령을 따를 것이 결의되었다. 그러자, 신교파 제후들이 이를 강력하게 항의하여 이때부터 그들은 '프로테스탄트'Protestant라고 불리게 된다. 1530년 황제는 가톨릭과 프로테스탄트의 화해를 모색하고자 아우구스부르크 제국의회를 소집했다. 파문당한 루터는 참석할 수가 없어서 그의 동료로 인문주의자인 멜란히톤Philipp Melanchthon, 1497~1560이 『아우구스부르크 신앙고백』을 제출했고, 이어서 『신앙고백 변론』을 내놓았다. 이 두 저술은 즉시 루터교의 권위 있는 신앙고백서로 공식적으로 인정받게 되었고, 비록 온건한 어조로 쓰이긴 했으나 루터파 제후들이 로마 교황청, 독일황제와 완전히 갈라서는 데 결정적인 역할을 했다. 1531년 프로테스탄트 제후들은 종교개혁에 반대하는 황제와 대항하기 위해 슈말칼덴Schmalkalden에서 동맹을 결성했는데, 양쪽 간의 대립은 1546년 이후에는 내란으로까지 확대됐다. 결국 가톨릭과 프로테스탄트는 1555년 9월 25일 아우구스부르크 협정을 체결하여 독일의 가톨릭과 루터파는 동등한 권리를 갖고 공

존할 수 있게 되었다. 루터파는 이제 종교의 자유를 얻게 되었다.

확산되는 종교개혁의 물결

독일에서 불붙듯이 일어난 종교개혁의 물결은 유럽의 북부와 동부 쪽으로 확산돼나갔다. 덴마크에서는 1525년 독일의 비텐베르크에서 수학하고 돌아온 타우젠H. Tausen, 1494~1561이 루터의 새로운 사상을 퍼뜨려 종교개혁이 시작되었고 1527년에는 루터파가 승리하여 로마 교황청과 덴마크 교회의 관계가 단절됐다. 또한 『성서』가 덴마크어로 번역·출간되었다. 스웨덴에서는 종교개혁의 물결에 대항하는 가톨릭 사제들의 저항이 덴마크보다는 거셌으나 구스타브 1세 바사Gustave I Vasa, 재위 1523~60 왕 때 비텐베르크 대학에서 공부하고 루터파가 되어 돌아온 페테르손O. Petersson, 1493~1552에 의해 종교개혁이 서서히 진행되었다. 1529년에는 외레브로Örebro 교회회의가 교황의 수위권을 거부하고, 1531년에는 개혁정신이 담긴 『스웨덴 미사 전례서』가 발간됐으며 국왕은 로마 교황청과 단교를 선언했다.

또한 1519년 스위스의 취리히에서는 츠빙글리Ulrich Zwingli, 1484~1531의 복음주의에 입각한 설교를 시작으로 종교개혁의 문이 열렸다. 바젤에서 공부한 츠빙글리는 인문주의자들과 가까이하면서 스콜라 신학에 대한 흥미를 잃고 인문주의적 사고를 신학의 영역에 적용할 수 있는 방법을 모색했다. 인문주의자이던 그의 『성서』 해석은 완전히 에라스뮈스적인 특성을 보여주고 있었다. 츠빙글리는 그리스도인의 양심을 이끌어주는 길은 교황이 아니라 『성서』이며, 하느님만이 죄를 용서하고 벌을 면해줄 수 있다는 주장을 폈다. 1523년 가톨릭 교회와 복음주의파의 두 차례에 걸친 성서원칙, 성화상공경, 미사예식 등에 관한 공개토론회에서 시의회가 그를 지지함으로써 스위스 지역의 종교개혁은 빠르게 추진되었다. 루터가 영성적 고뇌 속에서 '탑실경험'Turmerlebnis이라는 개인적인 깊은 체험을 통해 종교개혁에 불을 당겼다면, 츠빙글리는 좀 더 실천적인 방향에서 종교개혁에 다가섰던 인물이다. 그가 제시한 개혁안은 교회의 징수와 교황의 절대권, 수도회 폐지, 성당에서 성화상과 성인유해 제

거, 미사 폐지, 성직자의 독신제 폐지 등 아주 급진적이었다.

　당시 유럽의 정치·사회·종교적인 상황으로 본다면 종교개혁은 독일이 아니더라도 유럽의 어느 곳에서든지 일어날 수 있는 일이었다. 루터의 종교개혁이 독일에서 시작되어 열화와 같은 호응을 얻어 유럽 각 지역에 확산되었고, 그 뒤를 이어 칼뱅Jean Calvin, 1509~64이 스위스의 제네바를 중심으로 종교개혁을 진행시키면서 그다음 세대를 장식한다. 칼뱅은 루터보다 26년 늦게 프랑스 북부 피카르디Picardie 지방 누아용Noyon의 중산층 가정에서 태어났다. 칼뱅은 대학에서 철학·법학·신학을 공부하면서 에라스뮈스, 라블레 등 인문주의자들을 알게 되었다. 1533년과 1534년 사이에 '갑작스런 개종'subita conversio을 하면서 교회개혁의 사명을 깨닫고 프로테스탄트의 반가톨릭적인 교리를 받아들이기 시작했다. 1534년 '벽보사건'프로테스탄트들이 미사예식을 반대하는 벽보를 시내는 물론 왕궁에까지 붙인 사건으로 프랑수아 1세François I, 재위 1515~47가 프로테스탄트들을 이단으로 규정하여 박해했고 파리 의회에서는 이교도들에 대한 가혹한 조치가 행해졌다. 칼뱅은 스위스의 바젤로 피신했고 그곳에서 1536년에 복음주의의 고전이라 얘기되는 『그리스도교 요강』Institutio Christianae religionis을 저술하여 신학·그리스도론·성령론·교회론에 대한 자신의 견해를 펴나갔다. 1536년 말에 칼뱅은 제네바로 가서 그곳의 종교개혁운동에 참여하여 거기서 일종의 신정정치神政政治에 기반을 둔 엄격한 개혁을 추진했다. 그는 사치를 배격하고 극장도 폐쇄하는 등 시민들에게 엄격하고 금욕적인 생활을 강요해 시민들의 저항을 받기도 했다.

　칼뱅은 자신의 개혁원칙 아래 시민들의 어떤 반대도 허용치 않는 냉혹한 정책을 집행하면서 제네바에 새로운 교회제도를 건설했다. 그는 교회의 조직화라는 자신의 이상을 실현하고자 「교회 법규」를 제정하여 1541년 시의회의 승인을 받아 입법화했다. 칼뱅은 교회에서의 4가지 직무, 즉 하느님의 말씀을 전하고 성사를 집행하는 '목사'Pasteur, 신자들에게 교리를 가르치는 '박사 혹은 교사'Docteur, 규율을 엄수하게 하는 일을 맡은 '장로'Anciens, 빈곤한 사람들을 돕고 병자를 간호하는 책임을 맡은 '집사'Diacres 직을 만들었다.

그리고 1542년에는 이 법규의 적용과 실시를 위해 문답 형식의「제네바 교회의 교리」Catechismus Ecclesiae Genevensis를 작성했다. 이 책에는「사도신경」「십계명」「주기도문」「성사」세례와 성찬에 관한 교리가 들어 있고, 앞서의『그리스도교 요강』에서 수록한 내용이 더욱 간결하게 정리되어 있다.[5]

교회법규를 제정하는 것 말고도 칼뱅은 교회조직을 프로테스탄트식으로 개편하기 위하여 '교회에서 하는 노래와 기도'를 마련하는 등 예배의식을 새롭게 꾸몄다. 또한 성화상에 관해서도 하느님의 십계명에 위배된다고 생각되는 표현을 강도 높게 비난했다. 사람들은 흔히 하느님을 나타내는 시각적인 형상을 좋아하여 나무나 돌·금·은 등의 재료로 성상을 만들고 있는데, 이는 여러 모로 생각할 점이 많다는 것이다. 왜냐하면 하느님을 형상화할 때마다 하느님의 영광이 변질될 수 있고, 더군다나 하느님이 그림이든 조각이든 자신의 형상을 만들지 말라고 지시하셨기 때문이라는 것이다.

칼뱅의 신학사상은 첫째, 유일하고 완전한 신앙의 원천은『성서』에 있다는 것이고 둘째, 인간은 원죄로 인해 자유의지를 박탈당해 스스로의 힘으로 구원받을 수가 없고 오직 전지전능하신 하느님만이 인간을 구원할 수 있다는 것이며 셋째, 인간이 하느님 앞에서 의롭게 될 수 있는 길은 오로지 중재자인 예수 그리스도를 통해서만 가능하다는 것이다.

이렇게 볼 때 칼뱅 신학의 핵심은 인간의 구원 여부가 오로지 하느님의 뜻에 달려 있다는 예정설豫定說이다. 즉 하느님은 스스로의 영광을 드러내기 위해 온전히 자의적인 선택으로 인간을 지옥과 천국으로 예정지어놓았다는 것이다. 이 예정설은 선택적 구원과 결부되어 그의 추종자들에게 개혁운동에 더욱 적극적으로 참여하고자 하는 사명감과 의무감을 심어주었다. 예정설을 받아들인 칼뱅파 교도들은 구원의 확신과 하느님에 의해서 선택되었다는 선민選民의식을 갖게 되었고, 하느님의 영광을 드러낼 지상에서의 도구로써 신의 뜻을 이루기 위해 이 세상에서 주어진 직업에 충실하고 세상의 악에 대처하며

5) Olivier Christin, op. cit., p.70; Richard Stauffer, op. cit., p.87.

열심히 살아가야만 했다. 그러나 한편 이 예정설은 인간의 자유의지를 인정하지 않기 때문에 인간이 자신이 지은 죄에 대해 어떠한 책임도 느끼지 않는다는 측면도 있다.

종교개혁의 거센 파도가 나라 안으로 밀려들자 프랑스는 앙리 2세Henri II, 재위 1547~59 때 이단심문재판소를 설치하여 3년 동안 500명 이상을 체포하는 등 강력히 대응했다. 그러나 1555년부터 칼뱅의 제네바 공동체에서 보낸 목사들의 선교로 프랑스에 칼뱅파 신자들이 증가했다. 프랑스에서는 칼뱅파 교인들을 '위그노'Huguenot라 불렀다. 1559년에는 칼뱅파 교인들의 전국적인 교회 회의가 최초로 파리에서 개최되었고, 거기서 칼뱅에 의해 기초된 「갈리아 신앙고백」Confessio Gallicana을 발표했다. 개혁교회가 어렵게 뿌리를 내리는 과정에서 기존의 가톨릭 세력과 위그노 간의 종교적인 내분이 내란으로까지 번져 1562년부터 1598년까지 36년 동안이나 프랑스를 피로 물들게 했다. 양측의 대립은 1572년 8월 24일부터 30일까지 수천 명에 달하는 위그노들이 학살된 '성바르톨로메오 대학살'이라는 참극을 거치고도 수그러들지 않았다. 양측이 엎치락뒤치락하는 가운데 1589년에 위그노였던 앙리 4세Henri IV, 재위 1589~1610가 왕위에 올라 "파리는 미사 한번쯤은 드릴 가치가 있다"는 말과 함께 가톨릭으로 개종하고 '낭트 칙령'을 공포公布했다. 앙리 4세는 이 낭트 칙령으로 개신교도들에게 신앙의 자유를 허용하여 종교분쟁을 종식시켰다.

종교개혁의 물결은 바다 건너 스코틀랜드에 상륙하여 위샤트Georges Wishart, 1513년경~46 등이 교회개혁에 앞장섰다가 이단으로 화형당하고, 그 뒤를 이어 녹스John Knox, 1513년경~72 사제가 칼뱅형 종교개혁을 추진했다. 1560년 스코틀랜드 의회는 녹스의 견해에 동감하여 '스코틀랜드 신앙고백'을 결의했고 이어서 칼뱅이 「교회 법규」에서 말한 교회조직을 받아들였다. 이로써 프로테스탄트 교회인 스코틀랜드 개혁교회가 성립되었다.

스코틀랜드와 다른 유럽 국가에서는 성직자들이 교회개혁에 앞장서서 종교개혁이 일어났지만, 영국교회는 특이하게도 왕정의 보호 아래 종교개혁이 준비되었다. 영국교회는 이미 14세기 무렵부터 교회의 국교회 추세가 나타났고

이러한 흐름은 헨리 8세의 결혼 문제를 계기로 더 가속화되어 영국교회는 종교개혁의 성격을 띤 국가주의 교회로 발전했다. 국왕 헨리 8세Henry VIII, 재위 1509~47는 에스파냐 아라곤 출신의 왕후 캐서린Catherine, 1485~1536과 이혼하고 궁녀인 앤 볼린Anne Boleyn을 왕비로 맞고자 했다. 그리하여 교황 클레멘스 7세Clemens VII, 재위 1523~34에게 승인을 요청했으나 허락받지 못했다. 그러자 왕은 스스로 혼인문제 해결에 나선다. 1531년에는 캔터베리 대주교인 워램William Warham, 1450~1532을 압박하여 영국 성직자 전체회의를 개최하고 "그리스도의 법이 허용하는 한 국왕은 영국교회와 그 성직자들의 최고 으뜸이며 보호자"라고 선언하게 했다. 마침내 왕은 워램의 뒤를 이어 캔터베리 대주교가 된 크랜머Thomas Cranmer, 1489~1556로 하여금 그의 결혼의 합법성을 인정하게 했다.

그러자 교황 클레멘스 7세는 왕의 결정을 무효로 선언하고 파문을 경고하지만, 헨리 8세는 영국교회에 대한 교황의 모든 법적인 권한을 박탈한다는 법을 의회에서 통과시켰다. 이어서 1534년에는 국왕이 영국교회에 대해 모든 권한을 지닌 수장이라고 규정한 '수장령'首長令, Act of Supremacy을 의회에서 통과시켜 영국교회를 로마 교황으로부터 분리시키고 국교회를 탄생시켰다. 이로써 영국국교회Anglican Church가 나오게 되었다.

영국국교회는 종교나 신앙문제로 일어난 것이 아니고 개인적이고 정치적인 목적에서 비롯된 것이기 때문에 그저 단순히 로마 교황으로부터 분리된 것일 뿐 영국교회가 프로테스탄트 체제로 바뀐 것은 아니었다. 그 후 에드워드 6세Edward VI, 재위 1547~53가 왕위에 오르자 칼뱅주의 성향을 지닌 서머싯 공Duke of Somerset과 캔터베리 대주교인 크랜머의 주도로 『공기도서』公祈禱書, Book of Common Prayer를 간행하고 프로테스탄트적인 요소를 일부 받아들였다. 그러나 헨리 8세에게 이혼당한 캐서린의 딸 메리Mary I, 재위 1553~58가 왕위에 오르자 가톨릭으로 복귀했다. 메리 여왕이 사망하고 앤 볼린의 딸 엘리자베스 1세Elizabeth I, 재위 1558~1603가 즉위하자 1559년 국왕을 국가와 교회의 최고 통치자로 선언한 개정된 '수장령'과 개정판 『공기도서』를 영국교회의 유일한 전례서로 사용하도록 명한 '예배 통일법'을 공포했다.

이어 1563년에는 성직자 회의에서 칼뱅주의 색채가 강한 '39개 항 신조'를 제정하여 영국교회의 공식 교리로 공포했다. 그러나 위계제도나 전례에는 거의 손을 대지 않아 영국교회는 프로테스탄트 교회 중 가장 가톨릭에 가까운 편이다. 영국교회는 가톨릭과 프로테스탄트 사이에서 중도노선을 견지하면서 가톨릭적이고 개혁적인 교회Catholic Reformed Church로 자리 잡았는데, 이를 '엘리자베스 정착'Elizabethan settlement이라 한다. 엘리자베스 1세는 이로써 영국 성공회의 국교주의國敎主義, Anglicanism를 확립시켰다.

거스를 수 없는 시대의 요청, 종교개혁

루터로부터 시작된 종교개혁의 거센 바람은 유럽 전역에 급속히 전파되어 교황중심의 교회를 뿌리째 뒤흔들고 가톨릭의 교회구조와 신앙의 원리까지도 철저히 부정하는 데까지 나아가, 결과적으로 교회가 가톨릭과 프로테스탄트로 분열되는 사태를 맞게 되었다. 교황의 절대 권위주의로 인한 교회의 부정부패는 신자들의 뜻을 외면한 채 교회 본연의 사명인 헌신전 사목司牧: 교회가 신자들의 영혼에 관한 일뿐만 아니라 세상과 관련되어 행하는 모든 활동에서 멀어져간 것이 주 원인이었다. 이에 대한 이의제기와 항의가 표면화되어 넓은 공감대가 도처에서 급속히 형성될 수 있었던 것은 결국 교회에 대한 누적된 불만과 울분이 세상에 넓고 깊게 깔려 있었기 때문이다. 여러 개혁파들은 공통적으로 지상에서 그리스도의 가르침을 대행하는 성직자 중심의 제도를 없애고 복음주의에 입각한 교회를 창설하고자 했다. 이에 따라 교회의 체제뿐 아니라 예배의식 절차도 달라질 수밖에 없었다. 요컨대 종교개혁은 그리스도를 대행하는 교회의 인적人的 체제를 없애고 직접 그리스도의 말씀과 가르침을 담은 『성서』 위주의 신앙을 갖자는 인간 양심의 외침이고 신앙의 자유선포였다.

교회의 분열사태가 일어난 16세기에 재임한 교황들은 교회사에서 볼 때 모든 면에서 뛰어난 인물들이었다. 레오 10세, 하드리아노 6세Hadrianus VI, 재위 1522~23, 클레멘스 7세, 바오로 3세Paulus III, 재위 1534~49 등은 그러한 역사적인 대파국을 초래할 만큼 무능한 교황이 아니었다. 종교개혁은 거스를 수 없는

시대의 요청이었고 막아낼 수 없게 거세게 밀어닥치는 물결이었다. 이 교황들
이 시대의 흐름을 예민하게 간파하고 좀더 현명하게 행동을 취했더라면 교회
의 분열이라는 사태는 막을 수 있었을 것이다.[6] 중세 초기, 유럽이 야만족들
에 의해 짓밟힌 후 혼란한 시대의 정신적 버팀목으로서 새로운 시대의 심지를
붙여주던 막중한 역할을 했던 교황들이 어떻게 해서 이러한 참극을 맞게 되었
을까.

초대교회로부터 교황은 베드로의 후계자라는 위치로 인하여 전체 교회의
중심인물이었으며 그 권위 또한 막강했다. 서로마 제국이 476년에 멸망한 후
서유럽이 이민족의 침입으로 정치적으로 혼란할 때에 교황들은 서유럽의 수
호자로 등장했다. 서유럽에 많은 왕국이 형성되면서 왕권과 교황권 간의 갈등
으로 어려운 때도 있었으나, 그래도 교황은 신의 대리자로서 그리스도교 세계
를 장악하는 권위를 갖고 있어서, 밑으로는 가난한 농민층으로부터 위로는 강
력한 황제에 이르기까지 신의 대리인인 교황에 복종했다. 그러다가 14세기에
이르러 여러 명의 대립교황이 출현하는 이른바 '교회의 대분열'1378~1417이라
는 사태가 벌어졌고 그에 따라 교황의 권위는 땅에 떨어지고 지위 역시 약화
되었다. 정신적인 일치의 구심점으로서 교황의 지위가 흔들리면서 종교개혁
이라는 정신적 대혁명을 맞게 되었던 것이다.

여기서 또 하나 간과할 수 없는 교황들의 실책은 교황들이 정치적인 일에
너무 깊이 관여했다는 사실이다. 그 이전까지 교황은 교황권이 최고의 위치에
있을 때에도 국가운영 등 세속적인 일에 무게를 두지 않았다. 르네상스의 물
결을 타고 화려한 인문주의 문화를 접한 교황들은 급속하게 세속화되어 '정
신'보다도 '영토'에 더 집착하게 되었다. 다시 말해서 신앙보다 정치와 국가에
관심을 더 쏟았던 것이다. 당시 교황들이 보여주었던 족벌주의는 이러한 가치
전환에서 나온 결과였다. 르네상스의 교황들은 이탈리아 밀라노의 스포르자
Sforza, 페라라의 에스테Este, 만토바의 곤차가Gonzaga, 피렌체의 메디치Medici 등

6) Indro Montanelli, Roberto Gervaso, *L'Italia della controriforma*, Milano, Rizzoli, 1968, chp.43.

의 군주들처럼 로마 교회의 영토를 세습재산으로 보고 자신들의 친인척을 등용하여 교황국가를 자신들 가문에 종속시키려는 욕망에 빠져 있었다. 그로 인해 교황들은 이탈리아의 패권을 장악하기 위해 세속군주들의 권력투쟁 수단인 음모, 배신, 암살, 독살을 서슴지 않았던 것이다. 따라서 교황들은 정치적으로나 세속적으로나 대단히 유능해야만 했다.

한 예로 율리오 2세는 신학에는 무지했지만 행정·외교·전쟁 등의 분야에서는 그 능력이 탁월했다. 그는 교황국가를 이탈리아 최강의 국가로 만들고자 했고, 그의 후계자들 또한 그의 뜻을 그대로 이어받았다. 이들 교황들은 '교회'보다도 '교황국가' 쪽이 더 소중했고, 바로 이 때문에 참된 그리스도교의 신앙에서 벗어난 왜곡된 시야를 갖게 되었다. 교황들은 루터의 종교개혁으로부터 충격을 받고도 교회를 보호하고 감싸려 하지 않고 그저 교황국가를 방위하는 데만 급급했다.

독일의 종교개혁이 승리를 거두게 된 원인으로는, 친교황파인 신성로마제국의 황제 카를 5세가 투르크의 발칸 반도 침입을 막아내느라 여념이 없어 국내에서 일어난 종교개혁을 제때에 막지 못했다는 점도 있다. 그러나 무엇보다 중요한 요인은 대중에서 찾아진다. 많은 사람들이 신교를 따른 동기는 결코 물질적 이해나 욕망 때문만이 아니었다. 너무도 권위주의에 빠진 교회 앞에서 제후들이나 귀족들보다도 대중들이 더 진지하고 순수한 신앙을 동경했다. 신자들 위에 서서 고압적인 자세로 군림하지 않고 신자들과 직접 교류하는 새로운 교회에 대한 기대가 강했기 때문이다.

더욱이 새로운 교회는 특수층만 사용하는 고급언어인 라틴어가 아닌 신자들의 일상적인 언어로 설교하면서 그들 양심에 호소하고 전례에도 직접 참가시켰다. 특히나 인쇄술의 발달로 『성서』와 다른 출판물들이 급속히 대중에게 전파되면서 대중적인 신앙심에 불을 붙였다. 교황청에서 대사부를 대량으로 찍어내 팔 수 있었던 것, 루터의 '95개조 명제' 반박문이 급속도로 퍼지게 된 것, 또 루터의 명제에 대한 교리논쟁이 활발하게 진행될 수 있었던 것도 당시 발

달된 인쇄술 덕택이다. 그래서 루터는 인쇄술을 하느님의 선물로 간주하기까지 했다. 개혁파들은 이러한 대중들의 열망을 일찍이 감지하고서 성직자의 우월적인 태도로부터 멀어진 대중에게 가까이 다가갔던 것이다.

게다가 대중화된 신교新教는 소박하고 절도 있는 교회건축을 좋아했고 전례를 거행하는 성직자들과 신자들이 서로 가깝게 다가갈 수 있게 교회가 설계되도록 했다. 제단 · 십자가 · 촛대 · 성직자의 제의祭衣 등은 가톨릭의 전통을 그대로 따랐지만, 새로운 교회에서 중요하게 취급되는 것은 예배의식이 아니라 그 안에 담긴 정신적인 내용이었다. 특히 루터는 성화상은 배격했지만 그 옛날 사울이 하느님께서 보내신 악령을 다윗으로 하여금 수금을 뜯게 하여 쫓았듯이『구약』「사무엘상」16장 14~23절, 사탄이 제일 싫어하는 것이 음악이므로 유혹과 나쁜 생각을 멀리하는 데 음악만큼 효과적인 것은 없다고 하면서 적극 권장했다. 그래서 루터파 교회는 대중을 예배의식에 참가하게 하기 위한 합창의 효과를 중시한 회랑에 역점을 두는 구조가 되었다. 로마 가톨릭 교회가 미술로 신앙심을 외면화했다면 신교는 음악으로 내면화했다고 볼 수 있다.

세속적인 통치자형의 르네상스 교황들이 영적인 사명은 멀리한 채 정치적인 세력 확보에만 몰두하고 있던 때에 바오로 3세가 교황에 오르면서 상처받은 교회를 치유하기 시작한다. 루터가 교회를 규탄하며 가한 일침이 뜻하지 않게 일파만파의 파장을 불러오게 된 것은, 당시 이미 여러 국가들이 교회로부터의 독립이 나라의 주권을 되찾는 것이라고 보았기 때문이다. 바로 루터가 이들 왕권체제의 통일국가로 가려는 각 나라들의 염원을 대변해주는 것이라고 보아 이들이 루터를 지지하게 된 것이다. 교회는 복음의 순수한 원천으로 되돌아가 본연의 임무를 회복해야 한다는, 즉 "카이사르의 것은 카이사르에게 돌려주어야 한다"는 루터의 주장은 대단히 신선했다. 이 말은 다시 말해 세속적인 분야에서 국가의 권리를 인정하고 교회는 세속적인 이해관계에서 손을 떼야 한다는 것이다. 당시 막강한 교황청의 세력과 권위에 맞서 교회의 부정을 폭로하고 교회의 반성적인 정화를 공개적으로 당당히 요구한 말단 수도사 루터의 혁신적인 종교관은, 사람들의 호응을 불러일으키지 않을 수 없었다.

개혁에 대항하는 가톨릭

이러한 돌풍 앞에서 가톨릭의 신학자들, 성직자들, 인문주의자들과 군주들은 개혁에 대항하기 위해 전열을 가다듬는다. 가톨릭 교회는 프로테스탄트의 반가톨릭적인 움직임에 맞서 가톨릭의 정통적 교리를 재확인하고 프로테스탄트 개혁에 가담한 사람들을 가톨릭 신앙으로 되돌리고자 했다. 이른바 반종교개혁이 시작된 것이다. 1519년부터 벨기에의 루뱅Louvain 대학은 루터의 교의를 비난했다. 또 그 2년 후에는 프랑스의 파리 대학도 이에 동참하면서 루터의 개혁을 거세게 비판한다. 그 시대의 특출난 신학자로써 루터의 주장을 끈기 있게 반박한 에크는 루터의 개혁신학에 맞서 가톨릭의 입장을 대변했다. 에크는 루터의 '95개조 명제'에 대해 비판을 가하면서 루터를 그 이전의 보헤미아 지방 출신 신학자로 이단으로 단죄받은 후스J. Hus, 1368/70~1415와 같다고 비난했다.[7] 이어 그는 1519년 라이프치히 토론회에서 루터가 얘기하는 '신앙에 의한 의화'에 대해서는 하느님은 인간의 동의가 있어야 인간을 의롭게 한다고 주장했고 또한 교황의 수위권은 하느님으로부터 제정됐다고 반박했다.

당시의 신망받는 많은 신학자들이 루터에 맞서 가톨릭 옹호에 나섰는데 그 대표적인 인물로는 에라스뮈스가 있다. 그는 르네상스의 대표적인 인문주의자로 루터보다도 한 발 앞서 교회의 제도를 통렬히 비판하면서 교회의 쇄신을 촉구하여 초기 프로테스탄트들에게 많은 영향을 미쳤다. 그러나 루터의 종교개혁이 그가 생각했던 것과 다르다는 것을 확인하고는 더 이상 루터 편에 서지 않았다. 루터가 인간의 구원은 인간 스스로의 노력이 아니라 오로지 신앙으로만 이루어진다고 주장한 데 대해, 에라스뮈스는 구원에 대한 인간의 자유의지를 덧붙였다. 그의 이론은 1524년 『자유의지론』De libero arbitrio으로 출간되었다. 즉 에라스뮈스는 인간 행위의 시작과 끝은 오로지 하느님께 달려 있지만 그 중간과정에는 '인간의 자유'에 의한 노력이 있어야 한다고 주장했다. 결국 인간의 구원은 은총만으로는 안 되고 자유의지가 이에 결합되어야

7) A.G. Dickens, *La réforme et la société du XVIe siècle*, Paris, Flammarion, 1969, p.54.

한다는 주장이다. 루터는 이에 맞서 1525년 『노예의지론』*De servo arbitrio*를 써서 원죄에 빠진 인간은 아무것도 할 수 없고 오로지 전지전능하신 신의 은총만 기다려야 한다고 하면서, 인간의 어떠한 자유의지도 인정하지 않는 단호한 태도를 취했다.

가톨릭과 프로테스탄트 간의 논쟁은 당시 인쇄술의 발달로 양측의 입장을 밝힌 소책자들과 논문, 또한 개종에 관한 논의 등이 세상에 소개되어 많은 사람들의 호기심을 부추기고 혼란스럽게 만들었다. 또한 양측 간의 싸움은 순수하게 신학에 대한 논쟁만 벌인 것이 아니고 상대방을 헐뜯는 일종의 폭로전과 같은 양상을 띠었다. 가톨릭 쪽에서는 루터의 결혼 등 사제의 방탕함과 신성 모독 등을 맹렬히 비난했으며 개신교 쪽에서도 성직자들의 비리와 직권남용 등을 비판하며 맞대응했다. 이렇듯 쌍방이 서로 비방전에 나서 상대방을 노골 적으로 모욕하고 비난하고 험담했다. 이에 따라 서로 간의 갈등과 대립이 수 습할 수 없는 지경에까지 이르게 된다.

사태가 위험수위에 이르게 되자 교황 바오로 3세는 1545년 12월에 트리엔 트Trient: 현재 이탈리아 북부의 도시 트렌토Trento에서 루터의 종교개혁에 따른 교회분 열 사태와 그 여파를 수습하고 교회의 위상을 확립시키기 위해 공의회Concilium Tridentinum를 개최했다. 다시 말해서 프로테스탄트들의 개혁에 맞서 가톨릭 교 회의 체제를 재정비하기 위해 교리를 명료하게 정의하고 교회의 쇄신을 위한 규율을 제정하기 위해서였다. 이 반종교개혁 운동에서 루터의 새로운 개혁신 학에 맞서 가톨릭의 지위를 확고하게 다지는 데 결정적인 밑거름이 된 것은 에스파냐 귀족 출신의 기사 이냐시오 데 로욜라Ignatius de Loyola, 1491~1556가 창 립한 예수회Societatis Iesu였다.

이냐시오는 1517년에 군에 입대해 1521년에 에스파냐의 팜플로나에서 프 랑스군과 싸우던 중 다리부상을 입어 삶의 일대 전환기를 맞이하게 된다. 그 후 독서와 명상으로 소일하면서 내면적인 삶 속에서 누리는 기쁨과 평화를 깨 닫게 되어 그리스도로 향한 길로 들어섰다. 이냐시오는 회심回心 후 참회와 금 욕, 고행과 기도에만 몰입했다. 그의 저서로 유명한 『영신수련』靈神修鍊, Exercitia

Spiritualis의 기본골격은 바로 이 고행시기에 잡혀진 것이다. 이냐시오는 전교를 위해서는 배움이 절대 필요하다는 것을 느껴 11년간 에스파냐와 프랑스에서 학문에 정진했다. 그는 공부를 마칠 때쯤인 1534년에 파리 대학에서 자신과 뜻을 같이하는 동료 여섯 명과 청빈과 정결을 지키고 사도직을 수행하겠다는 서원을 했고, 이들은 자신들을 예수의 동반자들la Compañía de Jesús, la Compagnie de Jésus이 모인 '예수회'라고 불렀다. 그 후 이냐시오는 예수회를 정식수도회로 인가받기 위해 「예수회 기본법」을 작성했고 1540년에는 교황 바오로 3세로부터 '예수회' 창립을 허락하는 교서를 받았다.

예수회는 절대적이고 무조건적인 복종을 바탕으로 한 군대조직과 같이 창설된 엄격한 수도회로, 그 임무는 주로 선교와 교육이었다. 예수회 활동의 기본정신이 담긴 '하느님의 더 큰 영광을 위하여'Ad Majorem Dei Gloriam, A.M.D.G. 라는 문구가 말해주듯이 예수회 사제들은 하느님의 영광을 최고조로 드높이겠다는 목적하에 세계 각지로 나가 그리스도교를 알렸다. 수도사가 되기 위해 마지막으로 서원을 할 때 청빈·정결·순명과 함께 교황의 선교파견에 대하여 온전히 순명한다는 서원을 할 정도로 그들은 선교임무를 중요하게 생각했다. 또한 로마 교황과 주교들의 요청에 의해 예수회는 설립 초기부터 교육분야를 중시했다. 예수회는 대학도 세웠지만 특히 청소년 교육에 더욱 역점을 두어 예수회 소속 중·고등학교를 많이 설립했다. 한마디로 예수회의 의도는 세계 곳곳으로 나아가 가톨릭 교리를 전파할 뿐 아니라 학교를 세워 젊고 학식 있는 신자들을 배출하겠다는 것이었다.

예수회는 짧은 기간에 큰 명성을 얻었다. 1556년 이냐시오가 사망했을 때 예수회 회원 수는 천여 명에 다다랐다. 그래서 트리엔트 공의회가 열리고 종교개혁에 맞서 가톨릭의 교의를 새롭게 정리하여 체계화하는 데 예수회가 신학투쟁을 주도하고 성공적으로 이끌 수 있었던 것이다. 말하자면 가톨릭 교회가 이냐시오의 제자 중에서 반종교개혁이라는 전쟁터에 쓸 아주 우수한 전사들을 찾아냈던 것이다.[8] 예수회 회원 중에는 뛰어난 학식과 거룩한 생활, 깊은 신앙심으로 알려진 회원들이 많았기 때문에, 예수회가 반종교개혁을 위해

설립된 것은 아니지만 교회를 쇄신하는 데 많은 기여를 할 수 있었다. 종교개혁이 더 이상 확산되지 않았던 데에도 이 예수회의 역할이 컸다.

트리엔트 공의회

교회사東상 열아홉 번째로 열린 공의회는 세계공의회Concilium oecumenicum라는 명칭하에 1545년 12월 13일에 트리엔트에서 열렸다. 이 트리엔트 공의회는 그 후 교회개혁에 대한 시대적 요청을 수용해 1563년 12월 4일까지 18년 동안 25차례에 걸쳐 개최되었다. 제1, 2차 회기의 의제는 가톨릭 교의의 재정립과 규율의 개혁이었고 제3, 4차 회기의 의제는 『성서』와 전승 등의 내용이었고, 제6차 회기에서는 성직자의 직무와 루터가 제기한 '의화'義化에 관한 구원 교리가 토의되었다. 루터는 하느님의 은총으로서만 인간이 의롭게 된다고 했으나 이 회의에서는 하느님의 은총에 인간의 의지가 더해져야 함을 강조했다. 제7차 회기에서는 7성사聖事에 관한 교령이 공포되었다. 제13차 회기에서는 지극히 거룩한 성체성사에 관한 교령이 공포되어 성체 안에서 그리스도의 현존을 확인했다. 제 17~20차 회기에서는 가톨릭 교리에 반하는 내용을 담고 있는 책들을 조사하는 '도서 조사위원회'가 구성되기도 했다. 이밖에 교황의 수위권, 대사부의 효력, 연옥, 성인 공경, 성화상, 사제의 결혼 문제 등 루터에 의해 도전을 받았던 교리상의 모든 문제가 논의되었는데, 이 모든 의제는 정통적인 가톨릭 교리의 기준에 따라 정의되었다. 바로 여기서 예수회 수도사들이 박식하고 전투적인 웅변으로 가톨릭 교리의 기본원칙을 재확인하고 이의를 허용치 않는 절대적인 교리로 자리 잡는 데 큰 역할을 했던 것이다.

이 트리엔트 공의회에서는 『불가타 성서』의 절대권위와 교황의 권위를 확인했고 교회가 유일하고 확실한 성서의 해석자임을 재확인했다. 또한 신학상의 어떠한 사변적인 문제라도 토마스 아퀴나스Thomas Aquinas, 1224/25~74의 『신학대전』에 맞추어 풀어나가야 함을 천명했다. 『신학대전』이 『성서』와 교황교서

8) Olivier Christin, op. cit., pp.85~86; Indro Montanelli, Roberto Gervaso, op. cit., chp.62.

다음가는 권위를 갖게 된 것이다. 가톨릭 측의 신학자들은 이 트리엔트 공의 회를 통하여 로마 교회가 새로워지고 바람직한 방향으로 나아가게 되었다고 여겼다. 또한 가톨릭 측이 종교개혁가들을 의식하고 이들과 대적할 수 있는 성직자가 절실히 필요하다는 것을 인식하게 된 것도 이 공의회의 큰 업적이었 다. 이에 따라 수도회들은 초심의 엄격함으로 되돌아가고 성직자들은 혹독한 자체정화를 통하여 규율과 도덕성을 회복해야 했다. 이렇게 가톨릭적인 양심 이 되살아난 것은 프로테스탄트 종교개혁이 가져온 큰 성과라 아니할 수 없 다. 또한 이 공의회는 개혁파들의 화살이 되었던 교황청이 세속적인 야심을 버리게 되는 결정적인 계기가 되었다.

공의회 회의 기간에도 메디치, 파르네세 등의 가문 출신의 교황들이 교황령 을 확대하며 세속정치에 깊숙이 개입해 파벌이 생기고 황제가 간섭하는 등 공 의회 운영에 많은 차질이 있기는 했다. 그러나 트리엔트 공의회를 마무리한 비오 4세Pius IV, 재위 1559~65는 국가보다 교회를 우선시했기 때문에 세속의 왕 과 황제들은 이 교황에 대해 어떤 유혹이나 협박도 할 수 없었다.[9] 비오 4세와 함께 격동의 한 시대가 끝나면서 교회는 마침내 오랫동안 누적된 악습에서 벗 어날 수 있었다. 개혁이라는 말이 쓰였지만 반종교개혁은 옛것을 완전히 뜯어 고치는 개혁이 아니라 폐단을 새롭게 고쳐나가는 '쇄신'으로 봐야 한다.

트리엔트 공의회의 영향도 컸지만 교황청 내부에서도 반성과 자숙이 단행되 어 가톨릭 교회 개혁에 박차가 가해졌다. 교회의 미래를 위해 1545년부터 1563 년까지 열린 트리엔트 공의회가 내놓은 개혁안들은 그 후 개혁의지로 철저하 게 무장된 교황들에 의해 실현되었다. 이미 교회에서는 정통적인 가톨릭 교리 를 더욱 공고히 하기 위해 종교재판소를 강화하여 이단의 침투를 철저히 봉쇄 했다. 그리고 트리엔트 공의회 폐회 이후에는 교황 비오 4세가 공의회에서 마 련한 『금서목록』Index Expurgatorius을 1564년에 간행했고, 비오 5세Pius V, 재위 1566~72는 가톨릭 교회의 주요 교리와 윤리를 간단명료하게 담은 『로마 교리서』

9) Indro Montanelli, Roberto Gervaso, op. cit., chp.65 ; Olivier Christin, op. cit., pp.86~90 ; Jean Delumeau, *La civilisation de la Renaissance*, Paris, Arthaud, 1984, pp.127~129.

*Catechismus Romanus ad parochos*를 내놓았다. 이어 1568년에는 교구 성직자와 수도자가 사용할 새로운 『로마 성무일도』*Breviarium Romanum*, 1570년에는 서방 교회가 미사 전례典禮로 통일되게 사용할 『로마 미사 경본』*Missale Romanum*이 나왔다. 가톨릭은 개혁 차원에서 신자들의 신앙생활에서 의혹을 자아내고 불확실했던 전례서典禮書들을 정화하여 보급했던 것이다.

어쨌든 가톨릭 교회는 반종교개혁으로 오랜 세월동안 잃어버렸던 도덕적인 권위와 종교적인 활력을 회복할 수 있었고 신교 개혁파에게 빼앗긴 많은 것을 되찾을 수 있었다. 트리엔트 공의회는 로마 교회의 기강을 바로잡고 교의를 분명히 밝히고 성직자가 본래 대로의 사명을 수행하도록 하는 규정을 확립했던 것이다. 가톨릭 교회는 종교개혁으로 이탈한 신자들을 되찾고 지난날의 혼탁했던 관습에 젖은 교인들을 계몽하기 위해서 예배를 위한 장소를 새롭게 물색하며 전례의식 또한 새롭게 꾸며야 했다. 신교 측은 장엄한 미사전례나 교회 안의 장식 · 성화상 등을 세속성이 강하다 하여 거부했지만, 가톨릭 측 주장은 인간의 본성은 눈앞에 보이는 것을 통하지 않고는 신의 영역의 것을 명상하기 어렵기 때문에 숭배와 열성을 불러일으키는 매체를 통해 저 너머의 성스러운 세계에 가까이 갈 수 있다는 것이었다.

성화상聖畵像 문제에서도 신교 측은 가톨릭 교회에 누적된 악습을 제거한다는 명목하에 성화상은 그 어떤 것이라도 가치를 인정하지 않았다. 성화상이 우상숭배의 냄새까지 난다고 하는 바람에 이미 독일의 비텐베르크, 프랑스의 프로방스와 도피네 지방, 그리고 네덜란드 등지에서 성상들이 파괴되는 지경에 이르렀다.[10] 그러나 가톨릭 신학자들은 성상이 우상숭배의 대상물이 아니라 오히려 신앙심을 고취시켜 구원의 길로 이르게 하고 더 나아가 선교하는 데 가장 효과적인 방법이라고 인식시키는 길을 찾고자 했다. 일찍이 6세기 말에 성 그레고리오 교황S. Gregorius I, 재위 590~604은 글을 읽을 줄 모르는 신자들을 고려해서 일종의 전교방법으로서 성화상으로 성당을 꾸미게 했다. 그 후 비잔틴 제국

10) Jean Delumeau, op. cit., p.130.

에서 일어난 성화상 논쟁은 726년부터 843년까지 비잔틴 세계를 뜨겁게 달구어 성상 옹호론자와 반대론자 간의 싸움은 나라를 내란에 가까운 사태로까지 치닫게 했다. 이제 종교개혁의 물결 속에 신·구교 간에 성화상 논쟁이 다시 불붙게 되었다. 개혁파들의 성상파괴에 맞서 가톨릭 측은 성상을 옹호하는 입장에서 종교미술의 기초를 다질 필요가 있게 된 것이다.

1563년 12월 트리엔트 공의회 마지막 회의에서 바로 이 성화상 문제가 제기되어 다음과 같은 결의문들을 채택했다.

"그리스도, 신의 어머니인 마리아, 그리고 다른 성인들의 성상들은 교회 안에서 반드시 형상화되어야 하고 보존되어야만 한다. 그래서 거기에 맞는 존경심과 숭배심이 주어져야 한다. 그러나 신성이나 덕성이 그 성상들 가운데 있다고 믿는 마음으로 그들에게 예배를 드려서도 안 되고 그들에게 무엇이든지 요구해서도 안 되며, 우상에게 희망을 걸었던 이교도들이 고대에 했던 것처럼 그렇게 성상을 믿어서도 안 된다. 다만 이 성상들이 받고 있는 존경심은 이 상들이 표상하는 원형을 향한 것이기 때문에 우리가 성상에게 입을 맞추고 그 앞에서 모자를 벗고 엎드려 경배하는 행위를 통해 그리스도를 경배하게 되며 성상이 나타내는 성인들을 존경하게 되는 것이다.

주교들은 그림이나 그밖의 다른 예술형태로 묘사된 그리스도의 인류구원의 신비에 관한 이야기들을 통해 사람들을 교화시켜야 하며, 신앙에 관한 문제들을 끊임없이 생각하고 마음속에 되새기는 습관을 붙게 해야 한다. 그리고 성상이 있어서 좋은 것은, 사람들이 성상을 통해 그리스도가 베푼 은총과 사랑을 깨닫게 되고 또한 신이 성인을 통해 행하신 기적들과 성스러운 행적들을 알게 되어 신에게 감사를 드리게 되고 자신들의 삶과 삶의 태도를 성인에 맞추어 정리하게 되기 때문이다. 그리고 신을 사랑하고 경배하게 되어 신앙심을 기를 수 있게 되기 때문이다."[11]

11) Anthony Blunt, *Artistic theory in Italy 1450–1600*, Oxford, Clarendon Press, 1940, p.108.

"성스러운 공의회는 교회 안에 평신도들을 혼란스럽게 하거나 교리를 왜곡시키는 형상은 어떤 것이라도 갖다놓아서는 안 된다. 또한 불순한 형상이나 도발적인 유혹을 유발하는 형상들도 허용하지 않는다. 이러한 결의를 확고하게 하기 위해서 공의회는 어느 곳이든 평신도를 위한 성당이 아니더라도 주교가 허락하지 않는 한 이상한 성상을 놓아서는 안 된다."[12]

가톨릭 교의에 맞는 미술

성상을 보존하고 이를 우상숭배라는 비난으로부터 보호하기로 한 이상, 교회는 신교와 이단집단으로부터 공격받을 수 있는 어떤 종교예술도 보여서는 안 되었다. 신학적으로 부정확한 것이나 이교적인 냄새가 풍기는 것, 혹은 신성을 모독한 것 같거나 외설스러운 것이라고 지적을 받을 만한 그림들은 모두 금지되었다. 또한 비종교적인 요소, 즉 세속적인 요소가 그림 안에 등장하는 것을 허용하지 않았다. 이뿐만 아니라 절대적인 교황권을 공격하는 모든 미술도 금지되었다. 이 모든 금기로 종교미술에 엄격한 정통성과 품위가 요구되었다.

트리엔트 공의회의 법령에 따라 조치를 받은 대표적인 사례는 나체상 묘사에 따른 품위문제와 세부묘사가 성서에 맞지 않는다는 이유로 반론이 제기된 미켈란젤로Michelangelo Buonarroti, 1475~1564의 「최후의 심판」 벽화다. 이 벽화는 품위문제에 관한 한, 시스티나 예배당에 그런 그림이 있을 수 없다 하여 몇 번이나 완전히 없어질 운명에 처했다가 몇몇 군데를 첨가 혹은 삭제하는 것으로 겨우 살아남은 파란만장한 길을 걷게 된다. 제작된 지 반세기도 지나기전에 로마 교회가 나서서 그 벽화를 비난하고 수정했다는 것은 교회의 정신이 급속히 변했음을 말해주는 것이다. 이미 교황 바오로 4세는 공의회가 끝나기 전 1559년에 볼테라Daniele da Volterra, 1509~66에게 명하여 「최후의 심판」 벽화에서 몇몇 나체상에 옷을 걸치게 하라고 지시했다. 이어서 1566년에 교황

12) E. Mâle, *L'art religieux de la fin du XVIe siècle, du XVIIe siècle et du XVIIIe siècle*, Paris, Armand Colin, 1951, p.1.

비오 5세가 지롤라모 다 파노Girolamo da Fano에게 계속 나체상에 옷을 입히는
수정작업을 하도록 조치했다. 그러나 교황 클레멘스 8세Clemens VIII, 재위
1592~1605는 미온적인 조치에 만족하지 않고 벽화 전체를 없애겠다는 위협까
지 했으나 성 루카 아카데미아의 간곡한 청이 있어 그만두었다.[13]

트리엔트 공의회 이후에 출판된 몰라누스Jan van der Meulen, Molanus 1533~85: 플
랑드르의 신학자이자 역사학자로 루뱅 대학의 총장, 볼로냐의 팔레오티Paleotti 추기경, 이
론가인 보르기니Raffaello Borghini, 1537~88, 파브리아노Gilio da Fabriano 등의 종교
미술 지침을 기록한 책에서는 한결같이 나체상을 배격하고 있다. 더 나아가
트리엔트 공의회의 개혁정신을 철저하게 실천한 대표적인 인물로 밀라노의
대주교였던 보로메오Carlo Borromeo, 1538~84는 나체상을 보는 대로 없애버렸다.
또 다른 예로 벨기에의 항구도시 겐트Ghent의 주교 보넨Jacques Boonen은 후에
메클렌Mechelen의 대주교가 되어서 트리엔트 공의회의 결의를 지키기 위해 공
의회의 교령을 따르지 않는 그림과 조각상을 가차 없이 태우고 파괴했다.

한편, 예술가들 스스로도 트리엔트 공의회에서 결의된 종교예술의 존엄성
을 작품에 반영시켰다. 그 대표적인 예가 조각가이자 건축가인 암마나티
Bartolomeo Ammanati, 1511~92의 경우다. 그는 만년에 이르러 젊은 시절에 만든 그
의 작품들이 잘못됐음을 인정하고는 피렌체의 아카데미아에 편지를 써서 자
신의 소신을 밝혔다. 그는 동료 예술가들에게 상상력을 이상스러운 방향으로
유발하는 나체상을 그리지 말 것을 종용했다. 그러면서 그는 책의 내용이 불
량하면 책을 덮어버리면 그만이지만 조각상은 없애버릴 수도 없고 계속 사람
들의 눈길을 끄니 큰일이라고 개탄하기까지 했다. 그 옛날부터 나상의 인체에
서 아름다움을 찾던 눈이 이제 와서는 나체상에서 타락함을 찾는 눈이 되어버
렸다는 것이다. 17세기의 유명한 프랑스 화가 샹파뉴Philippe de Champagne,
1602~74도 나체상 묘사를 피했고, 종교미술의 부적절한 표현을 지적하고 나선
학자이자 이론가인 벨로리Giovanni Pietro Bellori, 1616~90와 발디누치Filippo Baldinucci,

13) E. Mâle, op. cit., p.2; Missirini, *Memorie per servire alla storia della Romana Accademia di San
 Luca*, ch.XXVIII.

1624~96도 미술가들의 생애를 다룬 저서에서 종교미술의 기본은 단정함에 있다고 결론지었다.[14)]

종교미술에서 품위에 관한 트리엔트 공의회의 규율은 17세기에 가서는 더욱더 엄격해져, 교황 인노첸시오 10세Innocentius X, 재위 1644~55는 당시 베네치아 화풍을 따르고 있던 구에르치노Giovanni Francesco Barbieri, il Guercino, 1591~1666의 그림에서 벌거숭이 아기 예수를 보고 놀라 코르토나Pietro da Cortona, 1596~1669로 하여금 아기 예수에게 속내의라도 걸치게 하라고 지시를 내렸다. 나체상에 얽힌 많은 이야기 중에서 또 하나의 예는 교황 인노첸시오 11세 Innocentius XI, 재위 1676~89가 로마의 퀴리날레 궁 예배당에 있는 레니Guido Reni, 1575~1642의 그림 중 성모 마리아의 가슴이 약간 노출되어 있는 것을 보고, 즉시 화가 카를로 마라타Carlo Maratta, 1625~1713에게 그 부분에 옷을 덧붙여 그리게 한 것이다. 그런데 재미있는 것은 마라타가 교회의 지시를 받고는 노출된 가슴 부분을 덮어 그릴 때 파스텔 연필로 그려 나중에라도 쉽게 지울 수 있게 해놓았다는 사실이다.[15)]

교회는 종교미술의 품격에 어울리는 도상을 지키기 위한 엄격한 종교적 예술성을 강요했다. 또한 하느님의 구원의 신비를 명상하는 데 방해가 되는 어떤 예술도 용납지 않으며 그 순수함을 지켜가는 길로 나아갔다. 교회는 트리엔트 공의회가 의결한 원칙적인 교의에 입각한 종교미술이 필요했고, 예술가 측도 이에 맞는 정신성을 찾으려고 했다. 사실, 『복음서』의 위대한 내용을 시각화한 종교미술에서는 사람들을 교화시키고 감동시키는 것이 중요하지 아름다움은 중요하지 않다는 것이다. '미美'는 이차적인 것이 되었다.

나체상을 수정하는 것 말고도 교회 당국은 교의를 그릇되게 전할 수 있는 미술을 금지했다. 트리엔트 공의회 이후 교회는 이에 대한 검열위원회를 창설하여 예술분야 전체에 걸쳐 작품을 심의케 했다. 교회에서 요구하는 도상의 기본이 여기서 잡혀졌다. 한 예로, 중세 때에는 십자가에 못 박히신 예수 밑에

14) E. Mâle, op. cit., p.3.
15) Ibid., p.2.

서 슬픔에 겨워하는 성모 마리아를 실신한 모습으로 묘사했는데, 바로 이러한 도상에 제동이 걸렸다. 그러한 도상은 감동적인 모습으로 신자들의 눈물을 자아내게 할지는 모르나 정통적인 그리스도교 미술로서는 옳지 않다는 것이었다. 『복음서』 어디에 십자가 밑에서 마리아가 누워 있거나 앉아 있었다는 기록이 있는가? 알려진 바에 따르면 마리아는 십자가에 못 박히신 예수 밑에서 서 있었다고 한다. 흔히 쓰는 '서 있는 성모'라는 뜻의 '스타바트 마테르'Stabat Mater라는 말은 이렇게 해서 나온 것이다. 서 있는 자세만이 그녀의 고결한 영혼에 합당한 자세라는 것이다. 예수의 죽음 앞에서 사도들은 모두 도망가고 인류를 구원해줄 아들의 성스러운 죽음을 감사하는 마음으로 냉정하게 서 있는 마리아의 모습이 참된 그리스도교 교리에 맞다는 것이 교회 당국의 생각이었다. 더 나아가 마리아는 눈물도 보이지 말아야 한다고 규정지었다. 일찍이 성 암브로시오S. Ambrosius Aurelius, 330~397는 "나는 『복음서』에서 그녀가 서 있었고 결코 눈물을 흘리지 않았다고 읽었다"고 말한 바 있다.[16] 이러한 결정이 내려진 후 로마에서는 십자가에 못 박히신 예수 밑에 실신한 모습의 마리아가 있는 그림 몇몇이 철거되기도 했다.

이렇게 트리엔트 공의회는 열정적인 개혁정신을 갖고 종교미술이 가톨릭 교의에 맞도록 여러 가지 조치를 취했다. 나체상 금지, 주제 선택과 주제의 정확한 묘사, 이교적이고 세속적인 요소의 배제 등이 그것이다. 주제의 정확한 묘사에서는 『성서』에서 따온 주제만을 그릴 것, 그것도 정확히 묘사할 것을 권했으며, 외적인 세부 요소들이 인물상을 좌우할 수 있도록 아주 정확하게 묘사되어야 한다는 점도 명시되었다. 즉 천사들은 날개를 반드시 달고 있어야 하고 성인들은 후광이나 특별한 속성을 갖고 있어야 했다.

미켈란젤로의 「최후의 심판」은 날개 없이 천사가 묘사된 점, 옥좌에 앉아 있어야 할 예수 그리스도가 서 있다는 점, 바람도 멎을 거라는 최후의 심판일에 어떤 인물상들이 바람에 흩날리는 옷을 입은 모습으로 묘사된 점, 트럼펫을 부

16) Ibid., p.8.

미켈란젤로, 「최후의 심판」, 1534~41, 로마, 바티칸 궁 시스티나 예배당

는 천사들은 지구의 네 귀퉁이에 보내질 것이라는 『성서』의 말씀에도 불구하고 모두 함께 서 있는 모습으로 나와 있다는 점 등이 지적당했다. 미켈란젤로의 그림이 『성서』의 말씀을 충실히 따르지 않았다는 것이다.[17]

또한 성당 안의 그림들은 그림을 잘 보고 다니지 않는 부주의한 신자들의

눈길까지 끌 수 있도록 그려져야 하며, 외견상 아름다운 묘사보다 주제의 진실을 표현하는 것이 중요하다는 점도 제기되었다. 종교미술의 목적은 어디까지나 신앙심을 고취시키는 데 있다는 점을 강조한 것이다. 순교 장면, 그리스도와 성인들이 수난당하는 모습 등은 신앙심을 한껏 자극할 수 있는 주제이니만큼 아름답거나 평온한 느낌이 나는 그림으로 그려서는 안 되고, 공포심과 잔혹함이 감도는 실감 나는 그림이어야 했다. 이렇게 인물과 모양새, 장소, 자세 등등 종교미술에 합당한 도상에 관한 정확한 지침과 그 중요성을 기록한 책으로는 몰라누스의 『성화상에 관하여』*De picturis et imagibus sacris*, 1570가 있다. 1593년에 출판된 리파Cesare Ripa의 『도상학』*Iconologia*도 영향을 미쳤다. 이 모든 것은 교회가 자체정화를 위해 노력함과 동시에 격格에 맞는 예술을 창출하는 데 애썼다는 것을 말해주고 있다.

출판 · 건축 · 음악에 관한 지침

한편, 트리엔트 공의회에서는 미술뿐 아니라 도서출판 · 건축 · 음악 등의 분야에도 반종교개혁 정신에 맞는 규정을 마련하여 강하게 통제했다. 1564년 종교음악을 다룬 추기경 회의에서는 지난날의 모든 관례를 버리고 가사와 음악이 모두 순수히 종교적이 되어야 한다고 못 박았다. 음악에서는 미사의 말씀을 잘 들을 수 없게 하고 음악을 들쑥날쑥한 복잡한 소리로 만드는 정교한 대위법, 즉흥곡, 그리고 음길이를 축소한 연주를 금했고, 또한 쓸데없이 귀를 즐겁게 하는 것도 지양했다. 음악에 금지사항을 이렇게 둔 것은 결국 말씀을 누구나 들을 수 있는 환경을 마련한다는 데에 있었다. 즉 트리엔트 공의회에서는 '음악은 말씀의 시녀'Musica ancilla Verbi라는 원칙을 앞세워 '말씀'의 전달을 어렵게 만드는 음악을 배제했다. 공의회는 팔레스트리나Palestrina, 1525~94의 다성부 음악을 '교회 양식'stile ecclesiastico으로 채택했다. 특히 이탈리아에서 1575년에 오라토리오Oratorio 회를 창설한 필립보 네리Filippo Neri, 1515~95는 음

17) Anthony Blunt, op. cit., p.126.

악이야말로 '말씀'의 호소력을 높여주는 최고의 수단이라고 하면서 오라토리오회에서 주로 팔레스트리나의 음악을 들려주었다.

트리엔트 공의회에서 결의된 내용은 건축에도 적용되었다. 따라서 비오 4세의 조카이며 밀라노 대주교인 보로메오는 트리엔트 공의회에서 내린 지침을 건축문제에 적용시켜 1572년에 『건축교훈과 교회용구』*Instructiones fabricae et spellectilis ecclesiasticae*라는 책을 유일하게 내놓았다. 루터는 교회의 장식과 장엄한 미사예식들은 사탄이 교회 안에 끌고 들어온 세속적인 요소라고 말하면서 거부했다. 반종교개혁자들은 바로 이 점에 역점을 두고 교회 자체는 물론이려니와 그 속에서 거행되는 미사예식은 예식의 종교적인 성격과 그 장려함이 신자들을 압도할 수 있게끔 장중하고 화려하게 꾸며져야 함을 강조했다. 이것이 바로 17세기 종교건축의 전형이 되었다. 루터를 비롯한 종교개혁가들이 가톨릭 미사예식의 허례허식을 전면부정하는 극단적인 행동을 취한 점이 오히려 가톨릭 측에게 미사예식을 더욱 장려하게 꾸밀 구실을 마련해준 셈이었다. 그들은 장대한 종교의식이 신자들에게 주는 감정적인 효과가 뛰어나다는 점을 깨달았던 것이다.

이러한 원칙하에 보로메오는 고대로부터 교회는 아주 장려하게 건축되었다는 점을 주장하면서 성당은 눈에 띄는 장소에, 그것도 되도록이면 주변 위에 군림할 수 있도록 지어져야 한다고 말하고 있다. 보로메오는 평면구도는 물론 세부적인 구조와 장식까지도 세세히 언급하면서 성당건축의 성격을 분명히 밝혀주었다. 서쪽 정면은 성인조각상을 놓거나 품위 있게 장식되어야 하고, 내부는 주제단을 각별히 배려하여 계단 위에 배치하고 사제가 위엄을 갖추고 미사를 거행할 수 있도록 충분히 넓어야 함을 강조했다.

한편 익랑에도 특별한 미사예식을 거행할 수 있게 큰 제단이 있는 예배당을 마련해야 한다고 권하고 있다. 미사예식의 위엄을 갖추기 위해 제의祭衣도 화려해야 할 것, 채광을 위하여 성당의 창을 투명한 유리로 할 것 등을 권하고 있다. 성당의 구도는 이교의 관례인 원형은 피하고 십자가형을 택하되 그리스 십자가형+보다는 라틴 십자가형+을 추천했다. 이 책이 나오기 바로 전인 1568년

비뇰라가 로마에 예수회의 총본산인 일 제수Il Gesù 성당건축에 라틴 십자가형 구도를 적용시켰다. 보로메오는 아마도 이 성당구도가 반종교개혁이 요구하는 취지에 이상적으로 맞아떨어졌다는 것을 알아차린 것 같다. 그는 이 모든 것들에 세속적이거나 이교적인 요소가 끼어 있어서는 안 되고 엄격한 그리스도교의 전통에 따라야 함을 분명히 못 박았다.

교회당국은 예술가들에게 트리엔트 공의회의 지침을 지키도록 하고, 그 외로 반종교개혁의 정신을 반영한 성직자와 학자 들의 저서도 적극 추천했다. 예술가들은 보로메오 · 팔레오티 · 몰라누스 · 보르기니 · 코마니니 · 파브리아노 등의 저서를 주로 참고했다. 한 예로 파브리아노의 『화가의 오류에 관한 대화』Dialogo degli errori dei pittori를 보면, 순교 장면을 그릴 때 공포감을 주게끔 하는 것은 물론이고 그것도 감각에 호소할 수 있게 아주 세심하게 전개시켜야 한다고 못 박았다.[18] 종교예술의 세세한 지침이 내려지면서 그 성격이 정해진 것이다.

트리엔트 공의회가 자체 정화를 위하여 채택한 결의는, 우선 교회의 개혁을 이끌어 그리스도교의 정체성을 되찾게 하고 교회의 실추된 권위를 바로 세우는 데로 나아갔다. 예수회 수도사들은 날로 확장되는 개신교의 세력에 맞서 로마 교회의 교의를 새로이 정비하고 실천하여 일단 루터의 개혁바람은 잦아들어갔다. 예수회의 강한 반격으로 프로테스탄트의 열풍은 가라앉았지만 트리엔트 공의회가 남긴 교령과 규정은 특히 예술분야에서 종교예술을 포교를 위한 용도로 수용하여 새로운 예술양식을 탄생시켰다. 종교미술은 신앙심을 앙양하는 차원에서 감각을 통하여 마음에 호소하는 방법을 찾아야 한다는 것이다. 그리스도와 성모 마리아를 찬미하는 그림, 수난의 장면이나 지옥에서 받는 고통의 장면, 또는 천국에서 누리는 지복의 광경을 바라보거나 느끼게 되면 신앙심은 더욱 깊어질 수 있다는 것이다. 예술은 이제 전교傳教를 위한 유용한 무기가 되었다.

18) Rudolf Wittkower, *Art and Architecture in Italy 1600 to 1750*, Middlesex, Penguin Books, 1973, p.1.

그에 따라 공포 · 고통 · 환상 · 경이로움 · 연민 · 법열 등이 표현된 예술작품을 통하여 신자들의 감각과 감정을 고취시켜 신앙심을 끌어올리며, 또한 교리를 그릇되게 전파할 수 있는 조그만 부분도 용납되지 않는다는 엄격한 틀이 정해졌다. 그 결과 위엄 · 장엄 · 경이 · 열광 · 감동 · 충격 등의 공통된 특성을 보여주는 바로크 미술이 탄생하게 된 것이다. 다시 말해서, 보는 사람들로 하여금 믿게 하고 경이로움을 주는 새로운 양식, 정통적인 교의를 따르고 현실적인 박진감이 넘쳐나며 감성을 자극하는 새로운 종교미술이 탐색되기 시작했다.

금빛과 대리석, 치장벽토가 사방에서 보이고, 흩날리는 의상과 공중에 떠다니는 인물들이 있는 등 종교적인 신비로움을 예술로 승화시킨 바로크 미술은 반종교개혁의 열망과 기대를 그대로 반영한다. 한마디로 이 미술은 신의 가호를 바라면서 신에게 찬미와 숭배를 드리는 기도의 한 형식이었다. 바로크 미술이 포교적인 성격이 강하다고 하지만, 이것은 더 정확히 말해 로마 교회가 종교개혁 이후에 되찾은 자신감을 잘 보여주는 것이고 동시에 가톨릭 교리를 공고히 하고 과시적으로 앞세우고자 하는 교회의 의지를 그대로 나타내주는 것이다. 종교개혁을 잠재우고 새롭게 갱신된 신앙을 고백하는 것처럼 로마의 도시는 그 이전과는 다른 모습으로 변하게 된다. 바티칸 궁, 성 베드로 대성당과 그 광장, 성 베드로 대성당 제단의 발다키노, 성녀 테레사의 법열 조각상, 일 제수 성당 천장화 등은 반종교개혁의 예술을 그대로 나타내주는 것이다.

이렇게 반종교개혁이라는 기치 아래 로마 교회를 중심으로 창출된 바로크 현상이 유럽 전역으로 확산되는 데는 예수회의 역할이 컸다. 예수회가 사목 활동의 목표를 교육을 통한 선교에 두고 세계 곳곳에 나가 예수회 학교를 설립하여 가톨릭 교육과 전파에 앞장서면서 바로크 예술의 확산에도 큰 기여를 하게 된다. 로마의 예수회 본산인 일 제수 교회가 바로크 성당의 표본이 되어 그 건축양식이 유럽과 중남미 등지로 퍼져나갔듯이, 바로크 예술은 예수회 성직자들에 의해 세계로 확산되었다. 예수회는 성당을 지상에 내려온 천상의

이미지로, 또한 신자들의 감각과 감정을 자극하여 신앙심이 불붙게 꾸미기를 원했다. 신교가 개인주의적인 경향이 강한 내면화된 예술을 보여준 반면, 예수회는 집단적인 성격이 강한 외면화된 예술을 보여주었다. 또한 예수회는 문학 · 연극 등의 다른 예술분야에서도 바로크 확산에 기여했는데, 특히 청소년들의 인문주의 교육에 역점을 두었던 바 연습과정을 통해 자기표현의 방법과 말하는 능력을 개발할 수 있는 연극에 힘을 쏟았다. 주로 『성서』 이야기를 주제로 한 연극은 학생들에게 신앙심을 키워주는 데 더할 나위 없이 좋은 방법이었기 때문이다. 연극에 역점을 둔 예수회의 교육방법으로 17세기 유럽 사회에서는 연극이 크게 융성하게 되었다.

반종교개혁은 루터나 칼뱅의 은총 신학에 의해 밀려나 있던 인간의 자유의지를 되찾아주었고, 이는 인간의 이성에 입각한 르네상스 휴머니즘을 등에 업고 인간의 진보를 향해 내딛는 걸음이 되어 영웅주의, 낙천적인 인간성의 계발 등에 박차를 가하게 되었는데, 이러한 기류 형성에 큰 공을 세운 수도회가 바로 예수회였다. 바로크 미술에서 보여주는 뻗어나가는 기세 · 힘 · 자유 · 환희 · 열광 등은 바로 이와 무관하지 않다.

" 살아 있는 신과 같은 왕의 숭배의식을 위해
화려한 보임새로 과시적인 효과가 뛰어난
예술로서는 바로크만큼 적합한 양식도 없었을
것이다. 현실과 환상, 가면과 진짜 얼굴, 착각,
눈속임, 과장, 환영 등을 특징으로 하는
바로크 예술은 신성화된 왕권을
꾸며주는 데 더없이 좋은 방법이었다. "

절대왕정의 등장

종교개혁을 겪은 후의 유럽 세계는 중세 가톨릭 교회의 보편적 이념이 현실적으로 사라져, 이제 종교적으로나 정치적으로나 통일된 유럽 세계라는 개념 자체가 없어지게 되었다. 대신 '국가'가 전면에 나서게 되었고 교회는 국가의 그늘 아래 놓이게 되었다. 유럽 각국이 근대국가로 형성되어가는 과정에서 보여준 체제가 바로 절대왕정Monarchie absolue, Absolute monarchy이다.

절대왕정 국가는 봉건제후들의 지방분권적인 정치체제에서 벗어나 왕권을 중심으로 국가의 통일을 이루면서 행정 · 사법 · 군사 등의 모든 면에서 중앙집권화된 근대 초기의 국가체제다. 당시 절대군주는 관료조직과 상비군을 그 통제하에 두고 전국에 걸쳐 실질적인 권한을 행사했다. 일반적으로 16세기로부터 18세기에 걸친 시기를 유럽사에서는 절대왕정시대, 혹은 절대주의시대라고 한다. 바로 이러한 시대에 절대군주의 위세를 과시하는 예술로 채택된 것이 호화스러운 바로크 예술이었다. 유럽의 모든 나라들은 군주제적인 모든 행사를 바로크적인 보임새로 꾸며 최대한의 전시효과를 얻었고 절대군주의 위엄을 한껏 빛나게 했다.

'절대주의'absolutisme란 말은 프랑스의 문인 샤토브리앙François Auguste René de Chateaubriand, 1768~1848이 1797년에 저서 『혁명에 관한 제언』Essai sur les révolutions에서 처음 쓴 말로[1], 군주가 국가 내의 모든 권력을 갖고 나라를 통치하는 방식이라는 뜻이다. 전형적인 절대군주로 일컬어지는 프랑스의 루이 14세가 1655년 4월 13일 최고법원에서 말했다고 전해지는 "국가, 그것은 곧 나다"L'état, c'est moi라는 말은 절대왕정의 성격을 한마디로 요약해주고 있다.[2] 그러나 절대왕정은 근대적 의미의 국가état, state로서의 면모를 갖추기 시작하긴 했으나 행정이나 군사조직이 국가나 국민을 위해서라기보다 절대군주를 위해 존재하는 단계여서 일부 학자들은 절대왕정을 '왕조국가'라 말하기도 한다.

절대왕정은 왕권을 중심으로 한 국가 통치를 위해 권력이 지방에 분산되어

1) Françoise Hildesheimer, *Du Siècle d'Or au Grand Siècle*, Paris, Flammarion, 2000, p.42.
2) Pierre Chaunu, *La civilisation de l'Europe classique*, Paris, Arthaud, 1984, p.32.

있던 봉건체제하고는 비교도 안 되게 돈이 많이 필요했다. 절대왕정은 이를 위해 조세租稅 제도를 마련했으며 중상주의重商主義, mercantilisme로 알려진 일련의 경제정책을 실시했다. 중상주의란 국가가 경제활동 전반을 간섭하고 통제하며 국내 상공업을 보호하고 육성하는 경제정책을 두고 말하는 것이나 그 궁극적인 목표는 국가통일과 국가권력의 증대에 있었다. 다른 말로 중상주의를 국가주의statisme, statism라고도 할 만큼 중상주의는 근대국가 형성기에 유럽 각국이 통일된 국가를 건설하는 데 밑바탕이 된 주된 이념이었다. 중상주의는 현대의 자유주의에 입각한 독립된 경제학과는 거리가 먼, 정치에 종속된, 어디까지나 국가의 힘을 기르기 위한 수단으로서의 경제정책이었다. 그러나 중상주의는 국내 상공업이 미약하고 시민계급이 아직 독립할 수 있을 정도로 성장하지 못하고 있던 근대 초로서는 필요한 정책이었다. 특히 외국하고의 무역, 식민지 획득에서는 국가의 적극적인 개입과 후원이 절대적으로 필요했기 때문이다.

국가의 모든 권력이 군주에 집중되는 절대왕정이 성립할 수 있었던 근거에는 왕권신수설王權神授說과 국왕의 신성화가 있었다. 루이 14세가 손자인 부르고뉴 공작에게 한 "프랑스 국민은 프랑스 국가 안에서 본체를 이루는 것이 아니고 오로지 국왕의 인격 안에서 자리 잡을 뿐이다"라는 말은 국가라는 개념이 국왕에 의해 흡수됐음을 알려주는 말이다.[3] 이 말은 절대왕정에서 국왕이 그 자체로 국가가 되었다는 이야기로 국왕은 국가를 나타내는 완벽한 이미지가 되었다. 이렇게 절대왕정에서는 국왕을 통해서 국가를 인격화했고, 그와 더불어 왕권은 신으로부터 직접 부여된 것이고 왕은 신적인 권위를 대표하기 때문에 신성불가침이고 절대적이라는 왕권신수설을 이데올로기로 내세우면서 왕권을 신성화했다. 국왕은 지상에서의 신의 대리인으로 국왕은 오로지 신에게만 책임이 있을 뿐이고 신하에게는 오직 복종의 의무만 있다는 것이다.

이 왕권신수설은 신학자로 가톨릭의 입장에서 절대왕정을 적극적으로 옹호한 보쉬에Jacques-Bénigne Bossuet, 1627~1704에 의해 절정에 달해 절대군주 루이

3) Hubert Méthivier, *Le siècle de Louis XIV*, PUF, Paris, 1998, p.3.

14세는 마치 신과 같은 존재로 부상했다. 신으로부터 통치권을 부여받은 루이 14세는 모든 인간적인 조건을 뛰어넘은 신과 같은 존재가 되었다. 그 옛날 이집트의 파라오가 통치의 근거를 신성함에서 찾았듯이 루이 14세도 태양과 같은 존재, 살아 있는 신과 같은 신비한 몸으로서 국민들 위에 군림했다.

당시 유럽의 모든 군주들도 왕권신수설의 신봉자였지만 특히 영국의 제임스 1세James I, 재위 1603~25는 그중에서도 대표적인 인물이다. 그는 왕에 오르기 이전에 『자유로운 군주국의 진정한 법』The true law of free monarchies, 1598을 직접 써서 왕권신수설을 옹호했고, 왕이 되어서는 1609년 의회연설에서 "국왕을 신이라고 부르는 것은 정당하다. 왜냐하면 국왕은 신과 같은 권력을 지상에서 행사하기 때문이다"라고 선언하기까지 했다. 제임스 1세 이전 16세기 중반 헨리 8세가 자신의 결혼문제로 감히 교황에게 반기를 들면서 종교개혁을 단행하여 영국 국교회를 창설할 수 있었던 것도 왕의 절대권이 주장될 수 있는 절대왕정 시대였기 때문에 가능했던 것이다.

봉건제가 사라지고 왕권을 중심으로 하는 통일국가가 확립되면서 이제 '국가'라는 개념이 설정되고 그 통치방법으로 '국가이성'國家理性, raison d'état에 기초를 둔 정치가 수립되었다. '국왕은 곧 국가'라는 등식하에 전제적인 군주국가의 형태를 보여준 절대왕정은 통치방법으로 '국가이성'을 내세웠다. 국가이성이란, 한 개인이 인격체로 살아가기 위해 이성이 필요하듯이 국가가 존속하기 위한 국가의 고유한 이성理性을 말하는 것으로 국가 이익이라고 말할 수 있다. 이 말은 쉬운 말로 '국가 차원의 이유 때문에'라는 뜻으로 해석된다. 절대왕정의 국가이성은 국가지상주의國家至上主義를 표방하면서 모든 것을 국가에 종속시켰던 로마 제정 시기에 통치의 근간을 이루던 'Lex Rex'왕은 곧 법이다에 뿌리를 두고 거기에다 시대적인 관습과 정황이 덧붙여져서 나왔다. 프랑스의 재상 리슐리외와 마자랭이 국익을 위해 냉혹한 현실정치를 펼치는데 바탕이 된 국가이성, 근대국가의 중요한 속성인 이 국가이성에 대해서는 이미 르네상스 때 정치이론가 마키아벨리Niccoló Machiavelli, 1469~1527가 이미 이야기한 바 있다.

마키아벨리는 『군주론』Il principe, 1513과 일반적으로 『로마사』라고 불리는 『티

투스 리비우스의 초기 10년에 관한 이야기』*Discorsi sopra la prima deca di Tito Livio*, 1519
에서 국가를 통치하기 위한 군주의 덕목을 열거하면서 도덕적인 규범에 얽매
이지 말고 오로지 국가의 안전과 자유를 유지할 것을 권하고 있다. 정치적인
권력을 획득하려면 신앙이나 자애심, 혹은 인간성 따위를 고려할 필요가 없다
는 주장을 하여 이른바 '마키아벨리즘'이라는 어휘가 나오게 했다.[4] 그는 현
실에서 전개되는 정치권력의 실상을 꿰뚫어보고 공허한 이상을 떠난 현실정
치를 군주들에게 요구했던 것이다. 고대 그리스 시대의 플라톤과 아리스토텔
레스는 이상적인 국가관을 설정했고 따라서 그리스인들이 생각하는 정치는
윤리와 같은 것이었다. 중세에 이르러 아퀴나스는 플라톤과 아리스토텔레스
의 사상에 그리스도교 사상을 첨가했기 때문에 정치에 종교적인 색채까지 더
해져 정치는 점점 더 세상에서 멀어져갔다.

이러한 시점에서 인문주의자 마키아벨리는 현실관찰을 통해 정치를 윤리와
종교로부터 과감히 갈라놓았다. 조국이 존망의 위기에 있을 때는 조국에 관한
일에 있어 수단이 옳다든가 그르다든가, 관대하다든가 잔혹하다든가, 칭찬받을
만하다든가 수치스럽다든가 하는 등등의 개인적인 윤리를 적용시키지 말 것을
마키아벨리는 당부했다. 근대 정치학 이론의 창시자로 평가되는 마키아벨리의
사상은 특히 절대왕정의 정치사상과 맞물리면서 그 타당성을 인정받았다.

경제의 비약적인 발전

이러한 정치체제와 더불어 유럽 세계가 찬란한 바로크 문화를 보여줄 수 있
는 사회적 배경에는 경제의 비약적인 발전이 있었다. 15세기에 인도로 가는 새
로운 항로를 개척하려는 포르투갈의 엔리케Henrique, 1394~1460 왕자의 탐험으
로부터 시작된 신항로의 개척과 신대륙 발견으로 새로운 시장이 개발되고 이
와 함께 국내 상공업이 비약적으로 발전하게 되어 유럽 경제의 규모가 그 이전
과는 비교도 안 되게 커졌기 때문이다. 식민지는 값싼 원료의 공급지였고 상품

4) Françoise Hildesheimer, op. cit., p.274.

을 팔 수 있는 시장이었다. 유럽 각국은 중세의 길드 체제하의 자급자족적인 지방의 수요를 충족시키기 위해 물건을 생산하거나 거래하는 것이 아니라 나라 밖에 있는 세계시장을 향해 대규모적인 생산과 거래에 나섰다. 원거리 교역과 대규모 산업으로 자본주의가 발달하는 토대가 마련되었다. 식민지를 갖게 된 유럽 국가들은 그곳에서 들어오는 모든 물품 등을 통제하면서 엄청난 부를 축적해나갔다. 그때까지는 향료 · 비단 · 귀금속 등 동양에서 들어오는 물품은 아랍 상인이나 이탈리아 상인을 거쳐야만 얻을 수 있었는데 식민지 개척으로 직접 얻을 수가 있어 경제에 큰 도움이 되었다. 약의 제조나 음식물 저장, 또는 요리에 필수품인 향료는 식민지로부터 들어온 것이 베네치아에서 사는 것보다 5분의 1이나 쌌다. 이 차액으로 국왕은 재정을 튼튼히 할 수 있었다.[5]

경제가 급격히 성장함에 따라 금에 대한 수요가 치솟아 유럽의 국가들은 식민지에서 금은개발에 나서 엄청난 양의 귀금속이 유럽으로 유입되었다. 유럽은 식민지에서 노다지를 캔 것이나 마찬가지였고 유럽 경제에는 일종의 혁명이 일어난 것이나 다름없었다. 식민지에서 엄청난 물품이 들어오면서 부富가 축적되고, 사람들의 생활수준도 높아졌으며, 부유층은 사치스러운 생활을 영위했다. 그 정도가 어찌나 심했던지 프랑스의 철학자 몽테뉴Michel Eyquem de Montaigne, 1533~92 등과 같은 당시의 유명 인사는 한결같이 입을 모아 도처에 향락과 사치 취미가 번져 있다고 개탄할 정도였다.[6] 절대왕정 시기에 도시가 아름답게 꾸며지고 베르사유 궁과 같은 호화찬란한 궁이 건설되며 화려한 궁정문화가 펼쳐진 것도 바로 이런 경제적인 바탕이 있었기 때문이다.

경제적인 도약은 위대한 발견, 거대한 건설, 공업의 육성, 금융수단의 발달, 새로운 경제권의 형성, 식생활과 문화에 대한 관심, 인구의 증가 등으로 이어졌다. 나라의 부가 모아지는 도시는 이 모든 활동이 집결된 곳이고, 병원 · 식량공급 · 볼거리 등 모든 혜택을 누릴 수 있는 공간으로 부상했다. 한마디로 도시는 어둠 속에서 반짝이는 한 줄기 빛이었다. 또한 경제발전으로 부가 축

5) Paul Faure, *La Renaissance*, Paris, PUF, 1949, p.28.
6) Ibid., p.29.

적되고 국력이 증대하면서 힘을 과시하는 새로운 계급인 은행가 · 대상인大商人 · 법률가 · 왕가의 관리 등을 탄생시켰다. 화려한 궁정문화의 발판이 된 곳도 바로 궁전이 있는 도시였다.

이러한 경제적인 부에 힘입어 유럽 각국은 16세기부터 앞다투어 도시미화美化에 나섰다. 도시계획에 따라 정비된 각국의 도시들은 도시의 기본성을 갖추게 되었고 도시정비가 발전적인 근대국가의 척도처럼 받아들여졌다. 이른바 도시계획이란 개념은 기원전 7세기에 그리스에서 처음 나온 것으로 르네상스 때에는 도시의 기능에 맞춘 구체적인 계획들이 많이 나왔었다. 특히 르네상스는 피렌체나 베네치아 등의 도시국가라는 말에서 알 수 있듯이 도시가 국가를 만든 시대, 도시가 국가를 만든다는 일에 처음으로 눈뜬 시대로, 쾌적하고 편리한 삶의 공간으로서의 도시환경에 힘썼다. 알베르티Leon Battista Alberti, 1404~72는 『건축론』에서 인문주의에 입각한 도시계획안을 내놓았고, 필라레테Filarete, 1400~69도 『건축론』에서 상상 속의 도시인 '스포르친다'Sforzinda에 대한 의견을 피력했다. 또한 실현은 안 되었지만 레오나르도 다 빈치Leonardo da Vinci, 1452~1519도 밀라노 시의 정비안을 그곳 군주인 로도비코 일 모로Lodovico il Moro, 1451~1508에게 제출하기도 했다.

16세기에 들어와서 고대 로마에 필적하는 그리스도교의 도시를 로마에 건설하고자 하는 장대한 이상을 품고서 교황 율리오 2세를 필두로 식스토 5세Sixtus V, 재위 1585~90, 비오 5세, 그레고리오 13세Gregorius XIII, 재위 1572~85가 로마 시의 정비에 구체적인 관심을 보였다. 도시계획안은 이론적으로도 활발히 전개되어 한 예로 건축가인 팔라디오Andrea Palladio, 1508~80는 『4권의 건축서』Quattro libri dell'architettura에서 대중들이 모일 수 있고 산책하며 이야기를 나눌 수 있는 공간인 공공광장을 도시 내 여러 곳에 설치하여 도시의 기본성을 갖추어야 한다는 의견을 제시했다. 그 이전 르네상스 때에도 광장은 있었으나 그저 궁 안에 있는 안뜰 정도로밖에는 생각지 않았다. 미켈란젤로가 로마의 캄피돌리오 광장Piazza del Campidoglio을 재정비하여 르네상스의 광장의 전형이 어떤 것인가를 알려준 바 있다. 베네치아의 산 마르코 광장은 이러한 궁전 내부의 마

당 개념이 도시 수준의 규모에 맞게 이상적으로 구현된 아주 적절한 예일 것이다.[7]

16세기의 로마에서는 로마 시 재건 계획에 따라 지구상에서 제일 큰 성당인 성 베드로 대성당을 비롯하여 성당 54채가 건립 또는 개축되었다. 또한 세상에서 제일 큰 궁전인 바티칸 궁을 포함하여 약 60여 채에 이르는 궁전Palazzo이 새로이 지어져 도시에 새롭고 웅장한 모습을 부여했다. 궁전건축과 더불어 도시외곽, 혹은 시내에 귀족, 고위성직자, 부호상인들이 즐겨 찾는 수렵용이나 휴식용 별장, 이른바 빌라villa도 많이 지어졌다. 양적으로나 질적으로나 당시의 로마는 도시라는 개념에 혁신을 이루어낸 곳이었다.

16세기에 로마로 새로이 유입된 인구가 5만에서 7만에 달해 그들을 위한 가옥이 신축되었고 집을 짓기 위한 새로운 도시구역이 여러 군데에 만들어졌다. 또한 로마 시내에 30군데가 넘는 길이 새롭게 뚫렸고 그 길은 거의 다 포장되었다. 교황 식스토 5세의 5년간의 짧은 재임시만 해도 10km 이상의 길이 새롭게 만들어졌다. 그뿐 아니라 1565년부터 1612년까지 108km에 달하는 고대의 수로교水路橋를 보수하여 매일 86,320m³나 되는 양의 물을 공급받아 쓸 수 있었다. 여기에다 1612년에는 파올라 수로교Acqua Paola도 보수됨에 따라 94,190m³의 물을 더 받아서 쓸 수 있었다. 또한 베르지네 수로교Acqua Vergine가 보수됨에 따라 35군데의 공공분수대가 물을 내뿜을 수 있었다. 이렇듯 16세기 말에 로마는 유럽에서 아름다운 도시의 모범이 되어 새롭고 반듯한 길, 웅장한 기념건축물, 풍취가 넘치는 분수, 많은 정원이 도시를 장식했다.[8]

로마가 이렇게 새로운 도시로 단장되는 16세기에 유럽의 다른 도시들은 아직은 도시로서의 규모도 못 갖춘 상태였고 인구도 그다지 많지 않았다. 그러나 르네상스에서 시작된 궁전 중심의 도시정비, 도시미화 정책은 16세기 로마에서 반종교개혁의 영향 아래 그 절정을 이루었고 그 후에는 도시미화의 바람이 온 유럽을 휩쓸어 각국은 일제히 도시정비에 나서게 된다. 특히 그 시기가 절대왕정

7) Jean Delumeau, *La civilisation de la Renaissance*, Paris, Arthaud, 1984, p.271.
8) Ibid., p.274.

시기와 맞물리면서 통치자의 영광을 드러내기 위해 필요한 화려한 궁정과 행정
관청, 귀족저택이 각 나라의 도시에 건축되었고 도시의 명성을 드높여주었다.

우선 식민지 확보로 가장 먼저 혜택을 입어 유럽의 강국으로 떠오른 에스파
냐에서는 1563년부터 1584년까지 펠리페 2세Felipe II, 재위 1556~98가 왕실건축
가 후안 데 에레라Juan de Herrera로 하여금 수도인 마드리드에서 50km 떨어진
에스코리알El Escorial 궁전을 짓게 했다. 이 궁은 궁전이고 수도원이며 지하에는
왕실분묘를 갖춘 33,170m²나 되는 큰 규모의 복합목적용 건축물이었다.738쪽
그림 참조 성당이 있고, 안뜰이 16곳, 창이 2,800개, 문이 1,200개나 되는 엄청난
크기의 궁성이나 로마의 바티칸과는 비교가 안 된다. 로마의 바티칸에는 왕을
위한 주거지가 3곳, 저택이 2채, 안뜰이 25곳, 대형 방이 15개, 그보다는 작은
방들이 228개, 전체적으로 방이 11,500개로, 건물의 건평만 해도 55,000m²이
고 정원까지 합치면 107,000m²였다. 프랑스에서도 16세기부터 센 강변에 왕
궁다운 건축물을 짓고자 하는 바람으로 앙리 4세 때에 루브르 궁과 튈르리 궁
을 합치는 큰 공사를 벌였다. 또한 17세기에는 베르사유 궁과 그를 중심으로
한 계획도시 베르사유를 완성시키고자 했다.

호화로운 궁전과 매력이 흘러넘치는 도시는 절대군주들과 귀족들이 좋아하
고 안주하고 싶은 곳이 되어 새로운 문화를 창출해내었다. 도시생활은 향락적
인 모임과 궁전축제에서 절정을 이뤄 귀족들은 점차 르네상스 때의 틀에 박힌
딱딱한 생활습성과 전원풍의 조용한 생활환경에서 벗어나게 되었다. 새로운 귀
족사회의 도시생활이 탄생한 것이다. 16세기 로마에서는 전통귀족이든 새로운
귀족이든, 세습 부자든 신흥 부자든 교황청 가까이에 자신들의 궁과 저택을 짓
고자 했다. 파리에서도 루브르 궁과 튈르리 궁 가까이에 있는 생-제르맹Saint-
Germain 구역, 생-토노레Saint-Honoré 구역이 새로운 고급주택지로 개발되어 새로
운 도시 환경을 만들어낸 것도 새로운 귀족사회의 필요성에 의해서였다.

이러한 현상은 에스파냐에서도 마찬가지였다. 옛 카스티야Castilla la vieja 왕
국만 보더라도 바야돌리드Valladolid에 있는 궁전 근처에 귀족들이 대거 집을 짓
기 시작했다. 이곳은 카스티야 왕들이 좋아하는 거주지였고, 아라곤의 왕 페

르난도 2세Fernando II, 재위 1479~1516와 카스티야의 이사벨 여왕도 여기서 결혼
했으며, 콜럼버스가 이곳에서 1506년에 사망했고 세르반테스Cervantes Saavedra,
1547~1616도 살았던 유서 깊은 곳이다. 바로 이 왕궁 근처에 귀족들이 호화주
택을 지어 도시의 면모를 일시에 화려하게 변모시켰던 것이다. 그 후 1561년
펠리페 2세가 에스파냐의 수도를 마드리드로 옮기고 그 북서쪽에 에스코리알
궁을 지어 왕의 거처를 그곳으로 옮기자 왕족과 귀족도 마드리드 부근으로 이
주했다. 이로써 새로운 수도인 마드리드에는 축제와 투우경기가 열리는 등 화
려하고 향락적인 도시문화가 창출되었다.

　왕의 근처에 살게 된 귀족들은 다른 곳에 사는 것보다 덜 위험했으나 사치
스러운 도시생활에 필요한 비용이 만만치 않았던데다 무엇보다도 품위유지비
가 막대하여 절대권자인 국왕에게 모종의 혜택을 기대할 수밖에 없었다. 귀족
들은 과거 봉건제후로서 누렸던 특권을 버리고 왕에 접근하여 충성과 복종심
을 보일 수밖에 없었다. 지방의 봉건영주들은 이제 왕에 반기를 들거나 비협
조적인 태도를 보일 수가 없었다. 왕권강화에 장애물이었던 봉건제후의 지방
분권화된 세력이 서서히 없어질 수밖에 없었다. 이것이 바로 당시 절대군주가
누린 위세였고 실권이었다. 한마디로 궁전은 절대왕정의 표상이었다.

　수도와 도시계획의 중요성이 인식됨에 따라 도시 중심의 귀족문화가 산출
되었고 그것이 절대왕정의 출현에 한 몫을 단단히 했다. 그래서 궁전을 중심
으로 한 도시미화는 왕의 위엄을 한껏 높이는 수단이었고 왕의 권력은 그로써
한층 더 강화되었다. 프랑스의 루이 13세를 보좌한 재상 리슐리외는 『정치적
유언』Testament politique에서, 절대왕정이 가장 완성된 정치제도라고 극찬한 성직
자 보쉬에는 『성서말씀에 의한 정치학』Politique tirée des propres paroles de l'Ecriture Sainte에
서 왕궁의 사치는 외국인에게 존경심을 일으키게 하기 위해 반드시 필요하다
고 주장했다.9) 타국인들에게 자국의 위엄과 품위를 보이기 위해 화려함과 존
엄성을 갖출 필요가 있다는 것이다. 여기에 호화스러움을 과시하면서 사람들

9) Victor-Lucien Tapié, *Le Baroque*, Paris, PUF, 1961, p.32.

을 현혹하고자 하는 정치적 계산 또한 깔려 있었다. 르네상스 시대에 군주들이 예술가들을 주변에 두고서 궁을 짓고 도시 미화에 나서는 등 문화예술에 치중한 것은, 어떤 면에서 볼 때 나라 안의 내부 결속력을 다지기 위함이었지만, 한편으로는 다른 나라의 군주들에게 과시하기 위한 외교적인 목적도 깔린 고도의 정치술에 따른 것이었다. 르네상스 이래 궁전의 화려한 구경거리로 사람의 마음을 움직이려는 시도가 있어왔던 것이다. 그런 흐름을 이어받아 절대왕정 시기에는 왕의 권력적인 기반을, 지적으로 또 사상적으로 받쳐주는 법률가와 이론가들의 노력에 병행하여, 예술이라는 도구를 통해 왕의 위엄을 감동적으로 보여주려는 시도가 적극적으로 모색되었다. 게다가 절대왕정은 신비하게 보이면 보일수록 더 강력해진다는 믿음도 있었고, 가톨릭 국가에서는 종교의식으로 절대왕정을 옹호하는 정책까지 폈기 때문에 왕권의 신비함과 강력함은 하나가 되었다. 그래서 왕권을 감각적인 이미지로 표상화하려는 시도에 중점을 두었던 것이다.

그런 이유로 절대왕정은 사람들에게 감동을 주는 시각적인 보임새에 치중했다. 축제와 연회가 중세 때부터 내려오긴 했어도 그때와는 비교도 안 되게 화려하게 베풀어졌고, 왕의 즉위식, 왕가의 결혼식, 생일, 장례식 등도 예술이 찾을 수 있는 모든 현혹적인 방법이 동원되어 화려하게 치러졌다. 모든 장식과 행사들이 화려한 바로크 예술로 꾸며져 최대한의 효과를 얻었던 것이다.

절대왕정의 전형

그러면, 절대왕정이 시작된 16세기의 유럽 각국의 사정은 어떠했는가? 르네상스를 마무리짓고 새로운 시대의 싹을 틔운 16세기는 변혁기였다. 중세적인 특성을 고스란히 유지하는 나라도 있는가 하면 봉건제를 탈피하고 새로운 국가 형태로 탈바꿈해나가는 나라도 있었다. 르네상스의 발상지인 이탈리아는 교황국가·공국·공화국 등의 여러 나라로 나뉘어 있었다. 발루아 왕조의 프랑스, 합스부르크 왕가의 에스파냐, 튜더 왕가와 스튜어트 왕가의 영국은 왕권을 중심으로 한 통일된 국민국가의 형태를 보였으나, 신성로마제국처럼 중세적인 틀

을 그대로 유지하는 나라도 있었고, 에스파냐로부터 독립한 네덜란드 연방국가처럼 공화국체제를 이룬 곳도 있었다. 이 가운데 에스파냐가 가장 먼저 가톨릭 중심의 통합하에 중앙집권적인 정치체제를 보이면서 절대왕정의 틀을 갖추며 부강한 나라로 떠올랐다. 1492년에 그라나다의 정복으로 800년 동안이나 에스파냐를 지배하던 이슬람 세력을 완전히 몰아내어 이베리아 반도의 통일을 이루었고, 일찍이 신대륙탐험에 눈을 떠 1492년에 콜럼버스가 미대륙을 발견하여 그 혜택으로 가장 먼저 경제적인 번영을 누렸기 때문이다. 에스파냐의 절대왕정은 국내 봉건세력과의 투쟁을 통해 얻은 것이 아니라 그리스도교로 단합된 왕국들이 이슬람세력을 몰아내는 과정에서 성립된 것이었다. 1492년 가톨릭교로 통합된 나라를 이룬 카스티야 왕국의 이사벨 여왕과 아라곤 왕국의 페르난도 2세는 1494년에 교황 알렉산데르 6세Alexander VI, 재위 1492~1503로부터 '가톨릭 왕들'Los Reyes Católicos이라는 칭호를 하사받는다.[10]

에스파냐는 합스부르크 왕가의 한 가지로 합스부르크 왕가와 대립했던 프랑스와의 전쟁이 끊이질 않았으나 두 왕실 사이의 혼인으로 인한 인척관계로 프랑스는 에스파냐의 영향을 받았다. 특히 당시에는 이슬람 세계의 학문과 문화수준이 유럽보다 훨씬 앞서 있었기 때문에 프랑스는 궁정문화를 비롯한 에스파냐의 세련된 문화를 동경했다. 에스파냐의 절대왕정은 펠리페 2세 때에 전성기를 구가하면서 이른바 '황금시대'Siglo de Oro를 맞게 되나 얼마 지나지 않아 에스파냐의 무적함대가 영국에게 패배당하고 네덜란드가 에스파냐로부터 독립을 쟁취하고 에스파냐가 내리막길을 걸으면서 시들해진다. 모직물 공업과 동인도회사를 통한 중개무역으로 네덜란드가 번영을 누리게 되고 이어서 새로이 식민지 개척에 뛰어든 프랑스와 영국이 유럽에서 강국으로 부상한다.

특히 프랑스는 여러 왕국으로 쪼개지지 않은 하나의 단일 지역이었고 국왕도 한 사람이었기 때문에 그 어느 나라보다도 통일된 절대왕정을 구축하기가 쉬웠다. 절대군주의 표본이라고 이야기되는 루이 14세Louis XIV, 재위 1643~1715

10) Françoise Hildesheimer, op. cit., p.58.

와 같은 왕이 나올 수 있었던 것도 이런 배경이 있었기 때문이다. 루이 14세가 서거한 1715년 9월 1일 그 이튿날 '왕이 죽었다'는 말만 해도 전 유럽에서는 그 왕이 으레 루이 14세를 가리키는 말인 줄 알 정도로 루이 14세는 절대군주의 표본이자 '왕'의 대명사였다.[11] 스스로 태양이라고 자처하던 태양왕 루이 14세의 절대군주로서의 신성함이 특히 프랑스에서 절정에 다다를 수 있었던 것은, 건국 초기부터 보여준 프랑스, 아니 프랑크 왕국의 특이한 역사 때문이다.

서로마제국 멸망 후 새로운 서구의 주인이 된 게르만족들과는 달리 프랑크 족은 정통 가톨릭 신앙을 받아들여 로마 교회와 화합하면서 그리스도교적인 서구 유럽이 탄생하는 기틀을 마련했다. 프랑크 왕국을 건국한 클로비스Clovis, 재위 481~511는 세례식과 성유聖油에 의한 도유식塗油式으로 왕위에 올랐고 그 후 페팽 르 브레프Pepin le Bref, 재위 751~768는 교황 스테파노 2세Stephanus II, 재위 752~757로부터 '진정으로 그리스도교적인 왕'Roi Très Chrétien이라는 칭호를 받게 되고 프랑스는 교회의 장녀로서의 대접을 받았다. 왕권에 신성한 성격이 부여된 후부터 프랑스의 왕들은 다른 유럽의 세속적인 군주들하고는 확연히 다르다는 의식을 갖게 되었고 국민들도 신으로부터 선택받았다는 일종의 선민의식을 품게 되었다. 루이 14세가 신과 같은 절대군주로 프랑스의 영광을 위한 통치를 할 수 있었던 근거는 프랑스 건국 초기에서부터 찾아진다.

프랑스가 유럽에서 가장 전형적인 절대왕정체제를 보여주었다고 하나 그 과정은 결코 순탄치만은 않았다. 프랑스에서 왕정이 탄생하고 또다시 절대왕정으로 재탄생하기까지의 발전과정은 그야말로 숱한 난관을 이겨낸, 혼란과 저항을 막아내는 어려운 여정이었다. 프랑스는 영국과 백년전쟁1337~1453을 치르고 난 후 새로운 국민의식이 싹터 통일국가로 다가가고 있었다. 봉건제후들을 굴복시키고 왕의 통치력의 기반을 닦아놓은 루이 11세Louis XI, 재위 1461~83, 유럽의 주도권을 놓고 독일의 카를 5세와 끊임없이 전쟁에 시달리면서도 왕정의 권위와 위신을 내세우고 그 격格을 갖추기 위하여 1204년에 존엄왕 필리프 2세

11) Hubert Méthivier, op. cit., p.3.

가 건축한 오래된 건물인 루브르 궁을 철거하고 1527년에 건축가 피에르 레스코Pierre Lescot에게 새로 짓도록 하고624쪽 그림 참조 레오나르도 다 빈치, 벤베누토 첼리니 등을 프랑스로 데려오는 등 이탈리아 르네상스 문화를 동경하여 예술 발전에 힘쓴 프랑수아 1세François I, 재위 1515~47와 같은 유능한 왕을 거치면서 프랑스의 왕정은 그 기틀을 다져나갔고 강대국으로써의 위치도 확고해졌다.

프랑스의 절대왕정이 본격적으로 궤도에 오르기 시작한 것은 종교개혁으로 인한 프랑스 내의 종교적인 분쟁과 그 결과 때문이다. 독일에서 시작된 종교 개혁의 물결이 온 유럽을 휩쓸어 프랑스 내에서도 신교도들이 속출하는 가운데, 프랑수아 1세는 신교도들을 나라의 적, 공공질서의 파괴자라고 하면서 처형했지만 그 수는 적었다. 그 뒤를 이은 앙리 2세는 신교도들을 심히 박해했으나 신도의 수는 늘어만 갔고 급기야는 위그노 전쟁1562~98으로 알려진 피비린내 나는 종교분쟁을 겪게 된다. 참혹한 동족살상을 한 종교적인 내란의 발단은, 샤를 9세Charles IX, 재위 1560~74를 대신하여 섭정했던 모후 카트린 드 메디치Catherine de Médicis가 신교도들의 지도자들을 없애버리자는 결정을 내리고 치밀한 사전계획 아래 1572년 8월 24일, 성 바르톨로메오 축일가톨릭 전례력의 축일표에 따르면 이날이 성인 바르톨로메오 축일임에 해군제독으로 신교도의 지도자인 콜리니Gaspard de Coligny, 1519~72를 제거하는 것으로 시작으로 파리에서 신교도 2,000명을, 오를레앙에서 1,000명을, 리옹에서 300명을 없애버렸다. 이때 희생당한 신교도들의 수가 수천 명에 달해, 역사적으로 이날에 '성 바르톨로메오의 대학살'Le massacre de la Saint Barthélemy이라는 오명이 붙었다.[12]

30년 이상을 끌면서 여러 가지 불행한 사태를 낳았던 이 종교분쟁은 종교적으로 볼 때 기존의 로마 가톨릭의 권위와 전통을 지키기 위해 칼뱅파 신교도들인 위그노들을 강경하게 대응한 데서 비롯된 일이었지만, 정치적인 면에서 볼 때는 신교 신앙을 앞세운 파벌세력의 확대를 더는 방관할 수 없다는 프랑스 왕정의 강한 의지를 보여준 사건이었다. 이 종교내란으로 인해 나라는 황

12) A. Aymard, *Histoire de France*, Paris, Hachette, 1941, pp.28~29.

폐해지고 도처에서 도적과 노략질을 일삼은 불량배들이 날뛰는 무법천지의 세상이 되었다. 귀족과 부르주아는 왕정에 협조하지 않았고 농부들은 가난에 허덕였으며 상인들은 도적들의 약탈로 불안한데다 도로까지 망가져버려 장사를 더 이상 해나갈 수가 없었다. 프랑스 전체가 뿌리째 흔들린 이 사건으로 국가의 질서가 완전히 무너졌고 왕정의 권위 또한 땅에 떨어졌다.

이런 와중에 부르봉의 나바르 공公 앙리 4세Henri IV, 재위 1589~1610가 왕위를 계승하게 되어 추락한 왕권은 서서히 제자리를 찾아가게 된다. 앙리 4세는 위그노였지만, 왕위에 오르면서 가톨릭으로 개종하고 1598년에는 '낭트 칙령' l'Edit de Nantes을 선포하여 위그노들에게 신앙의 자유를 선포했다. 피비린내 나는 장기간의 종교내란은 종식되었고 한때 엉클어졌던 왕정은 단단하게 틀을 잡아갔다. 피폐해진 사회에 엄습한 혼란과 무질서, 불안감을 없애는 통치 방법으로 강력한 왕권을 택했다. 절대왕정을 완전히 본 궤도에 올려놓은 사건의 첫 번째로 대학살과 그 뒤에 이은 앙리 4세의 낭트칙령을 꼽는다.[13]

앙리 4세는 쉴리Maximillien de Béthune, duc de Sully, 1560~1641와 같은 유능한 보좌관을 옆에 두어 나라를 번영의 길로 이끌었다. 그는 프랑스는 하늘로부터 받은 부富가 비옥한 땅에 있다는 주장 아래 농업제일주의 국가라는 구호를 앞세워 농업을 적극 장려하였다. 상공업을 육성하고 활기찬 경제진흥책을 펴고 행정과 재정개혁을 꾀했다. 1605년에는 관직의 세습과 매매를 허용하는 '폴레트세稅'를 도입하여 관리들이 왕정체제에 충실할 수 있도록 하는 한편 재정상의 중요한 수입원으로 삼았다. 재정가 폴레트Charles Paulet가 만들었다 하여 폴레트세라는 이름이 붙은 이 제도는 관직을 돈으로 산 사람이 그 매입가격의 일정비율을 매년 세금으로 납부하면 그 대가로 관직을 상속하거나 매각할 수 있는 세금제도였다. 이 폴레트세는 왕실의 든든한 수입원이 되고 대귀족의 관료직 독점을 막는다는 점에서 절대왕정체제에 필요한 제도였다.

1610년 앙리 4세가 돌연 광신도에게 암살당하고 그 뒤를 이어 장자인 루이

13) Ibid., p.36, p.38.

13세Louis XIII, 재위 1610~43가 아홉 살도 채 안 된 나이에 왕위에 오르자 모후인 마리 드 메디치Marie de Médicis의 섭정체제에 들어갔고, 1624년에는 추기경 리슐리외Armand Duplessis de Richelieu, 1585~1642가 재상으로 국정을 담당하게 되었다. 리슐리외는 모든 것을 국가이성에 종속시키면서 냉혹한 현실정치를 펴나가 왕권을 한층 더 강화하고 나라를 반석 위에 올려놓았다. 리슐리외의 목표는 왕권의 강화와 국력을 증대하여 프랑스가 유럽에서 가장 부강한 나라로 떠오르게 하는 것이었다. 그러기 위해서 리슐리외는 위그노들의 세력과시와 왕권에 도전하는 귀족들의 저항에 무자비할 정도로 단호하게 대처하여 절대왕정체제를 공고히 했다.

위그노들의 정치적인 거점이었던 서쪽 해안의 라 로셸La Rochelle항구를 공격하여 그들을 굴복시켰고, 귀족들의 요새인 지방의 성채를 부수고 사병私兵을 해산할 것을 요구했다. 이는 리슐리외가 귀족들의 반란의 싹을 아예 뿌리부터 잘라버리고 또 왕국의 모든 권력을 왕 한 사람에게만 집결시키겠다는 단호한 의지의 표명이었다. 그 대신 국왕이 임명하는 지방장관intendant이 지방행정을 관장하게 했고 중앙의 국무회의를 강화하여 전문화했다. 또한 세금이 무겁다고 불평하던 농민들의 반란을 가차 없이 진압했고 성직자들에게도 세금을 매겨 교황청과 불편한 관계를 갖기도 했다. 리슐리외는 국익을 위해서라면 모든 것을 불사했다. 가톨릭 신자이면서도 독일의 30년전쟁1618~48에서는 신교도들을 도왔고 1635년에는 직접 전쟁에 뛰어들어 16세기 이래 프랑스의 숙명적인 적이었던 오스트리아의 합스부르크 왕가의 세력을 약화시켰으며, 알자스Alsace, 아르투아Artois, 루시용Roussillon 지방을 얻어 국토를 늘렸다.

리슐리외의 유능한 국정운영으로 인해 그의 오랜 꿈이었던 '최강국 프랑스'의 탄생이 눈앞으로 다가왔고, 프랑스 왕을 지상에서 가장 강력한 왕으로 만들고 싶어했던 그의 바람대로 왕권도 그야말로 탄탄한 반석 위에 놓이게 되었다. 그런 리슐리외를 못내 아쉬워했던지 루이 13세는 리슐리외가 세상을 떠난 후 1년 뒤에 생을 마감한다.

루이 14세의 등장

루이 13세와 안 도트리슈Anne d'Autriche 사이에서 태어난 루이 14세는 다섯 살에 왕위에 오르게 되어 모후의 섭정체제 아래 이탈리아 출신 재상 마자랭Jules Mazarin, 1602~61의 보좌를 받았다. 리슐리외와 마찬가지로 마자랭도 철저한 국가이성의 추종자로 절대왕권 강화에 주력했지만 예기치 못한 복병을 만나 심각한 위기에 처하게 된다. '프롱드의 난'La Fronde, 1648~53이 그것인데, 이 난은 리슐리외가 그토록 애써서 만들어놓은 절대왕정체제를 무색하게 만든 대단히 위협적인 사건이었다. 파리의 의회와 귀족들이 정부의 무거운 세금정책에 반대하고 왕권에 제동을 걸자 정부 측에서는 그 주모자들을 체포했고, 여기에 의회 의원들과 귀족들이 반발하여 일으킨 난이다. 이 사건으로 한때 왕과 정부는 파리를 버리고 지방으로 피신하기까지 했다.[14]

마자랭의 능숙한 대처로 귀족들의 저항은 가라앉았다. 뿐만 아니라 귀족들이 왕권의 독립성과 신성함을 인정하기까지 하여 오히려 왕권이 강화되었다. 귀족들은 끊임없이 왕권의 남용에 대해 불평했지만 마자랭이 정작 귀족들에게 의회와 국왕의 고유권한이 무엇인지 명확히 규정하도록 압력을 가하자 그들은 왕권을 약화시키는 방안을 내놓기보다 오히려 이러한 요구 자체가 나라의 존엄성을 해치는 모독 행위라는 선언을 하기까지 했다. 결과적으로 이 프롱드의 난은 귀족들의 왕권에 대한 마지막 저항이었는데, 여기서 귀족들이 왕권에 대해 철저히 백기를 든 셈이었다. 귀족들은 이제 좋든 싫든 왕권에 종속된, 왕권에 복종해야만 하는 처지가 되었다. 그러나 이 사건은 어린 루이 14세에게 깊은 충격을 주었다. 이 일로 루이 14세는 절대왕정을 더욱 굳건히 다져야 한다는 다짐을 했고 자신의 파리 거주를 심각하게 생각했다.

1661년 3월 10일, 루이 14세가 직접 통치를 선언하면서 프랑스의 절대왕정체제는 새로운 국면을 맞게 된다. 역사가들은 루이 14세의 이러한 결정을 두고 '1661년의 혁명'이라고 말한다. 마자랭이 사망한 후 1661년부터 1715년까

14) Hubert Méthivier, op. cit., p.86.

지 54년 동안 루이 14세는 모든 국사를 직접 챙겼고 신하들은 왕명만을 받드는 단순한 행정집행자로서 존재했다. 루이 14세는 명실공히 국가에 관한 모든 일을 관장하는 절대군주가 되었다. 그는 국가와 한 몸이 되었고 신의 대리인으로 국민을 통치하는 신과 같은 존재가 되었다. 절대왕정은 태양왕 루이 14세와 함께 그 절정을 맞게 되었다. 앙리 4세로부터 시작된 프랑스의 '위대한 세기'le Grand Siècle도 그 정점에 이르게 되었다.

국정을 총괄하던 재상 마자랭이 세상을 떠난 후 신하들이 "이제 누구에게 국사를 의논해야 합니까?"라고 묻자, 루이 14세는 이내 "나에게"à moi라는 짤막한 말로 답했다고 한다. 이제 프랑스에서 일어난 모든 일은 왕의 결정과 권한에 속해 있어서 왕의 윤허 없이는 아무 일도 결정지을 수가 없었다. 루이 14세는 앙리 4세가 내린 낭트 칙령을 폐기하고 1685년 새로이 '퐁텐블로 칙령'l'Edit de Fontainebleau을 반포해 가톨릭 신앙으로 통일된 프랑스로 되돌아가려는 사람들로부터 '새로운 콘스탄티투스 대제'라는 칭호와 함께 갈채를 받았다. 왕권중심체제의 국가에서는 마땅히 신앙으로도 통일되어야 한다는 생각에서였다.

루이 14세 옆에는 훌륭한 보좌관이 많았다. 그중 재무를 담당한 콜베르Jean-Baptiste Colbert, 1619~83는 콜베르주의Colbertisme라고 일컬어지는 전형적인 중상주의정책을 펴서 국력을 증진시킨 인물이었다. 그러나 콜베르는 국정을 좌지우지했던 리슐리외나 마자랭 같은 위치의 재상은 아니고 그저 왕의 충실한 관리로 국정을 운영했을 뿐이다. 콜베르는 재정개혁에 착수하여 과중한 세금을 경감하고 농업진흥에 힘썼으며 국내산업을 발전시켰고, 적극적인 해외진출을 도모하여 동인도회사를 설립해 프랑스가 17세기에 최강국가로 올라서게 하는 역할을 하였다.

어린 나이에 '프롱드의 난'으로 너무도 충격을 받아서인지 루이 14세는 파리에 거주하기를 싫어해 루이 13세의 사냥터인 파리 교외에 있는 베르사유에 자신만의 궁을 짓기 시작했다. 궁전의 건축은 건축가 르 보Louis Le Vau, 1612~70와 아르두앵-망사르Hardouin-Mansart, 1646~1708가 맡아 했고, 정원설계는 르 노트르André Le Nôtre, 1613~1700, 궁전 내부의 벽화는 르 브렁Charles Le Brun, 1619~90

이 담당했다.648~660쪽 참조

베르사유 궁château de Versailles 건축은 우선 그 크기도 어마어마하려니와 궁전과 궁전설계와 연결된 공간으로서의 정원, 궁전 한가운데 있는 왕의 침실에서 한눈에 내려다볼 수 있게 한 도시, 이 셋이 하나의 통합된 계획 아래 이루어진 사업이었다. 1682년 5월 31일 드디어 루이 14세와 프랑스 궁정은 그곳에 정식으로 자리를 잡으면서 루이 14세의 베르사유 시대가 시작된다. '태양왕' Roi-Soleil답게 루이 14세는 베르사유에서 호화롭고 세련된 궁정생활의 전형을 보여주어 당시 유럽 각국의 국왕들이 이를 모방하려고 했다. 베르사유 궁전에는 왕의 경호와 의전을 담당하는 만여 명의 친위대를 비롯하여 4천여 명의 인원이 왕의 시중을 들기 위해 늘 대기하고 있었다. 국사를 돌보는 일 이외의 궁중생활은 축제, 사냥, 향연, 무도회, 음악회, 오페라, 궁정 발레, 연극 공연 등의 연속이었고 때로는 노름판도 벌어지는 등 향락적인 분위기를 보였다.

건축물로서의 베르사유 궁, 그곳에서 영위되는 궁정생활 일체는 모두 루이 14세의 권력과 위대함을 가시적이고 감각적인 이미지로 표상하는 것이었다. 이 모든 것이 화려하고 호화스러운 예술로 표현되었다. 호화찬란한 보임새로서 과시의 미학을 자랑하는 바로크미학이 가장 잘 표현된 예라 하겠다. 베르사유 궁의 설계 및 공간배치, 루이 14세를 상징하는 태양의 신 아폴론 조각상이 있는 정원, 공원과 궁 안팎 곳곳에서 마주치는 루이 14세의 문장紋章, 국왕의 일상생활과 의전, 이 모든 것은 국왕을 찬미하기 위해, 또 태양왕이라는 격에 맞게 이루어져야 했다. 왕에 대한 찬양은 각종 예술로 구현되면서 바로크적인 표현을 요구했다. 연일 축제, 연극, 발레극 공연 등이 벌어지고 온갖 기계장치가 다 동원되고 가장과 변신, 눈속임이 이어지는 환각적인 무대가 펼쳐져 그때까지 경험치 못한 세계를 보게 했다. 또한 궁전의 정원에서도 조각상과 조경이 연극적인 표현을 위해 조성된 것처럼 도처에서 환각을 일으키게 했다.

국가의 모든 권력이 집중된 절대군주로써 국가 그 자체이고자 했던 루이 14세, 국왕을 국가의 인격체로 보고 왕권을 통해 국가개념을 확립시킨 루이 14세, 태양의 이미지를 자신의 표상으로 삼은 루이 14세, 인간의 몸을 지녔지만

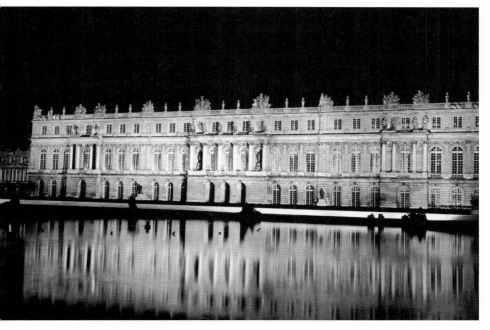

르 보, 아르두앵-망사르, 1669~85, 베르사유 궁 정원 쪽 정면

결코 인간일 수 없는 살아 있는 신과 같은 존재인 루이 14세는, 아침에 눈떠서 자리에 들기까지의 모든 일상생활이 거의 종교적인 수준의 의식으로 행해졌다. 살아 있는 신의 형상이 되어 왕의 일거수일투족이 거의 유사 종교와 같은 의식으로 행해졌고 또 그렇게 경배되었다.

성직자 보쉬에는 국왕에 대한 존경은 그리스도교 정신에 따른 것으로 두 번째 종교라고 하면서 종교적인 수준으로 끌어올려진 국왕에 대한 숭배를 합법화했다. 왕권에 대한 존경, 정확히 말해서 왕권에 대한 우상숭배를 가장 잘 보여주는 예는 왕궁 예배당에서 거행된 국왕의 미사 시간이다. 루이 14세는 2층 구조로 된 예배당chapelle du château의 2층에 마련된 국왕석에서 미사를 드렸고 신하들은 아래층에서 선 채로 미사참여를 해야 했다. 이는 천상계와 지상계 그 사이에 있는 국왕의 위치를 말해주는 것이지만, 더 놀랄 만한 것은 신하들이 미사를 집전하는 신부와 제단 쪽을 향해 서 있는 것이 아니라 2층의 국왕석을 향해 서 있었다는 사실이다. 신에게 경배드리는 군주, 그 군주를 경배하는 신하

들이 만들어내는 위계가 생기면서 1659년부터는 시인이고 주교인 고도Godeau 는 국왕을 아예 두 번째 신인 '부신副神, Vice-Dieu이라고 말했다.15)

국왕이 신이 되어 숭배의 대상이 되어 있는 만큼 왕의 모든 행동은 의식적 인 절차를 밟아 계획된 질서 아래 이루어져야 했다. 바로 거기서 그 질서를 조 절해주는 조정장치가 바로 에티켓étiquette, 즉 예의범절이었고 궁정인들은 엄 격한 궁정예법으로 등장한 이 에티켓에 따라 처신해야 했다. 루이 14세의 어 머니인 안 도트리슈는 자신의 친정인 에스파냐의 에스코리알 궁에서 습득한 이 에티켓을 아들에게 주입시켰다.16) 일찍이 르네상스의 카스틸리오네가 『궁 정인』Il Cortegiano에서 제시한 이상적인 궁정인은 문명화된 사회를 구축하기 위 해 인간적인 모든 덕목을 갖춘 인간으로 바르고 충직한 신사의 상이었다.

그러나 루이 14세 궁정에서 지켜지는 궁정인들의 에티켓은 궁정사회를 원활 하게 움직이게 하는 윤활유이자 질서를 유지하기 위한 방편이며, 완벽한 궁정 사회를 만들어내기 위한 법칙이었다. 마치 17세기 프랑스의 고전주의 예술이 예술적인 완성을 이루기 위해 고도의 정교한 법칙을 만들어냈듯이 완벽한 궁정 사회를 만들어내기 위해서도 에티켓과 같은 법칙이 필요했을 것이다.

왕권중심 체제가 됨에 따라 힘이 약해진 지방의 귀족들은 자신의 영지를 버 려두고 한결같이 왕 가까이에 자리 잡으려 했고 왕의 눈길이 미치도록 노력했 다. 왕의 '총애'를 얻어 무슨 혜택이라도 받아보려고 그들은 베르사유 궁의 어 둡고 답답한 지붕 밑 방이라도 얻으려고 애썼다. 지방의 넓은 영지에서 사는 대신 비좁은 공간에 사는 불편함도 기꺼이 감수했음은 물론이다. 기록에 따르 면, 명문 대가 출신의 노아유 공작Duc de Noailles, 1650~1708에게 잠들기 전 시종 이 "주인님, 내일 몇 시에 깨워드릴까요?"라고 묻자, 공작이 이렇게 답했다고 한다. "누군가 죽었다는 얘기가 없다면 아침 10시가 좋겠고, 만일 누군가가 죽 었다면 방이 날 테니 그 방을 얻기 위해 왕에게 청원을 드려야 하니까 일찍 깨 워라." 그만큼 귀족들에게 왕을 배알하여 연금을 받거나 어느 직책을 맡을 수

15) Ibid., p.34.
16) Ibid., p.32.

있게 청을 드릴 수 있는 기회가 좀처럼 오지 않기 때문이었다.[17] 신하들에게 연금을 지급하는 등의 실질적인 혜택, 즉 '은총' 이외에도 루이 14세는 궁전에서 온갖 재미있는 '놀이'를 제공해 그들을 자신에게 예속시켰다. 매일 밤 궁전에서 펼쳐지는 온갖 화려한 스펙터클은 귀족들을 왕권에 절대적으로 복종하는 궁정인으로 길들이려는 국왕의 정치적인 의도가 담겨 있었다.

태양왕 루이 14세

태양 중심의 행성계에서 행성들이 태양을 중심으로 돌듯이 신하들은 국왕 근처에서 맴돌았고, 태양에 가까운 행성이 더 빛을 많이 받는 것처럼 그들은 왕에게 더 가까이 가려고 애썼다. 루이 14세를 중심으로 한 궁정사회는 국왕의 말과 행동에 따라서만 작동되는 기계였다. 국왕은 그야말로 만물에 생명을 주는 '태양'이었다. 궁전은 태양을 숭배하는 신전이 되었고 그곳에서의 모든 연회나 오락은 태양을 기리는 일종의 제전祭典이었다.

루이 14세 체제는 신학적인 관점, 인문주의적인 관점, 정치적인 관점을 모두 통합하여 왕권이라는 신화를 창조하는 데 태양신화를 접목시켰다. 왕권을 매일 새로이 태어나는 태양에 견주었던 것이다. 당시에는 천문학에서 지구 중심의 과거 학설을 뒤엎고 새롭게 제기된 15세기의 코페르니쿠스Nicolaus Copernicus, 1473~1543의 태양중심설이 여러 분야에 엄청난 영향을 미쳤다. 특히 일부 신학자들은 이 혁명적인 학설을 그리스도론에 적용하기도 했다. 당시의 프랑스의 추기경인 베륄Pierre de Bérulle, 1575~1629은 『예수의 신분과 위대함에 관해서』 Discours de l'état et des grandeurs de Jésus, 1623에서 세상에 빛을 주러 오신 예수 그리스도를 만물에 생명을 주는 태양에 비유했다. 이러한 신학적인 견해는 정치적인 부문에 적용되어, 예수 그리스도가 우주의 중심인 태양처럼 온 세상에 빛을 주러 오셨다는 것은 마치 신하들이 나라의 중심인 왕으로부터 총애와 혜택을 얻으려는 것과 같다는 이론으로 해석되었다.

17) A. Aymard, op. cit., p.46.

이렇게 해서 한 나라의 통치자로서의 왕은 태양으로 승격되어 신적인 성격을 갖게 되었고, 왕에 관한 모든 것은 하나의 신화가 되었다. 그 후 16세기부터 국왕의 즉위식에서 태양의 이미지를 쓰기 시작하다가 17세기에 가서는 국왕의 장례식에서도 쓰였다. 바로 이러한 태양의 이미지를 루이 14세는 특히 좋아하여 1661년에 직접 통치하면서부터 자신의 으뜸가는 표상으로 삼았다. 강력한 통치를 위해서 왕권을 신성화하는 차원을 넘어, 왕은 이제 살아 있는 신이 되어 왕에 대한 숭배는 일종의 우상숭배와 같은 냄새까지 풍기게 되었다.[18]

신성화된 왕권을 유지하고 또 사람들에게 각인시키기 위해서는 감동을 주는 성격의 시각적인 보임새가 필요했다.[19] 중세 때부터 내려온 축제와 연회는 중세와는 비교할 수 없이 화려하게 베풀어졌고 왕의 즉위식이나 왕실의 결혼식 · 생일 · 장례식 등이 온갖 현혹적인 방법을 동원하여 치러졌다. 바깥 보임새를 신비하게 하여 왕권의 신성함을 더욱 부추겨주는 가장 효과적인 방법이 바로 바로크 예술이었다. 살아 있는 신과 같은 왕의 숭배의식을 화려하고 과시적으로 보이게 하기 위한 방법으로 바로크 예술만큼 적합한 것도 없었을 것이다. 현실과 환상, 가면과 진짜 얼굴, 착각, 눈속임, 과장, 환영 등의 특성을 보이는 바로크 예술은 신성화된 왕권이라는 가공의 신화를 꾸며주는 데 더없이 좋은 방법이었다.

왕실사람들이 유난히 좋아했던 궁정 발레극ballet de cour 가운데 루이 14세의 총애를 받던 궁정음악가 륄리Jean-Baptiste Lully, 1632~87가 만든 「밤의 발레」ballet de la nuit, 1653에서는 루이 14세가 태양으로 분장하고 춤추는 모습으로 직접 등장하고 있다. 태양왕 루이 14세가 어두움을 뚫고 세상을 밝혀주는 새벽의 떠오르는 햇살로 상징화되어 가면과 환상의 바로크 세계를 만들어주고 있다. 예로부터 백성을 원활히 다스리기 위해서 왕이란 존재가 신비로 감싸인 신격화된 존재여야 했다. 바로크 예술은 바로 이러한 통치의 비법을 극대화시켜 외형화하고 시각화하여, 보는 사람들에게 충격과 혼돈, 위압감을 주고 그들을 현혹하고 심리적으로 동화시켰다. 바로크 예술이 일종의 마법을 부린 것이다.

18) Françoise Hildesheimer, pp.243~244.
19) Victor-Lucien Tapié, op. cit., p.42.

베르사유 궁의 궁정문화에서 '축제'는 바로 왕권 신화와 연결된 바로크 예술의 특성을 모두 보여주고 있다. 사실 축제는 고대로부터 어느 시대나 모든 사회 계층의 요구에 응하는 즐거운 행사로 사회의 연대성을 보장해주는 대단히 중요한 사회적인 의식이었다. 축제 없는 문화란 있을 수 없다. 전통적으로 내려오던 축제를 이어받아 절대왕정기에는 왕권의 신성화라는 뚜렷한 목적 아래 왕의 즉위식, 결혼식을 비롯한 왕실의 대소사에 눈부시리만큼 현란한 축제를 마련했다. 궁정문화에서의 축제는 다름 아닌 바로크 예술 그 자체였던 것이다.

1660년 8월 26일 루이 14세와 에스파냐 공주인 왕비 마리아-테레사María-Teresa의 결혼식을 위해 파리로 입성하는 행차는 당시 군주제적인 행사 중에서 가장 호화스러운 축제의 하나였다. 이를 위해 여러 개의 개선문이 건립되었고 또한 눈이 번쩍 뜨일 만큼 화려한 장식이 곁들여졌다. 생-탄투안Saint-Antoine 지역 입구에 설치한 아치는 보는 사람을 압도할 정도로 거대하고 장엄했다. 다른 개선문들도 바로크풍의 과장됨과 과다한 장식성을 보여주고 있다. 이 결혼식의 축제행사는 너무도 호화롭고 환상적이어서 로마 제정기나 페르시아, 인도에서나 볼 수 있는 이국적인 경관이라고 할 만큼 휘황찬란했다. 태양왕에 걸맞은 화려함과 웅장함, 찬란함을 보여주는 축제로 더할 나위 없는 디오니소스풍의 축제였다.

루이 14세가 직접 통치에 나선 후인 1664년, 1668년, 1673년 3회에 걸쳐서 개회된 베르사유 궁에서의 축제는 루이 14세의 위대한 시기를 대변해주는 행사였다. 1664년의 축제로 베르사유 궁의 정원에서 5월 7일부터 14일까지 8일 동안에 걸쳐서 '마법의 섬에서의 즐거움'를 주요 테마로 개최되었다. 루이 14세의 모후와 왕비의 영예를 기리고 국왕의 영광을 널리 찬양하기 위해서 희극작가 몰리에르Molière, 1622~73, 왕실 음악감독인 륄리, 무대장식가 비가라니Carlo Vigarani, 1623~1713경 3인의 감독하에 이루어진 축제였다. 8일간의 축제에서 가장 중요한 여흥은 3일간 공연된 코메디-발레comédie-ballet인데, 몰리에르가 기획을 맡고 대본을 썼으며 륄리가 음악을 맡았고 정원과 야외무대를 교묘하게 이용한 무대장치는 비가라니가 했다. 이 코메디-발레의 주제는 이탈

베르사유 궁 정원에 설치한 무도회장(1678)

리아 시인 아리오스토Ludovico Ariosto, 1474~1533의 유명한 작품 「격분한 오를란
도」Orlando furioso에서 따온 것으로, 내용은 마녀궁에 잡혀 있던 기사 루지에로
Ruggiero와 부하가 안젤리카의 반지 덕분에 구출된다는 얘기다.

 정원에 설치된 원형 광장에 악단의 팡파레가 울려 퍼지는 가운데 여러 의상
을 갖춰 입은 귀족들이 말을 타고서 루이 14세를 앞세우고 행렬지어 들어오
고, 이어 황금전차를 타고 바다의 동물들을 거느린 아폴론이 등장한다. 그 뒤
를 이어 '세기의 영靈' '시간의 여신' '천상 12궁'으로 분장한 인물들이 들어온
다. 모두 입장하고 나면, 아폴론이 왕과 왕비에게 바치는 시인 벤스라드Issac de
Benserade, 1613~91의 찬가를 부른다. 밤이 되면 오르페우스로 분한 륄리가 34명
의 연주자로 형성된 악단을 거느리고 등장하고, 이어 사계절로 분장한 무용가
들이 각기 말봄, 코끼리여름, 낙타가을, 곰겨울을 타고 등장한다. 이어 정원사, 농
부, 포도밭 일꾼 등이 뒤따라서 들어온다. 륄리의 지휘로 음악연주가 시작되
면 목신 판Pan과 디아나Diana로 분장한 춤꾼들의 놀이가 진행되고 '시간의 여
신'과 '천상 12궁'의 발레가 이어진다.[20]

베르사유 궁 건축과 정원의 장대한 성격을 이용하여 거행된 가장행렬, 무도회, 코메디-발레 등의 공연으로 장장 8일 동안이나 계속된 이 축제 행사는 루이 14세 절대왕정의 장대하고 호사스러운 취향, 화려한 궁정문화를 단적으로 보여주는 전형적인 예다. 그래서 바로크 예술을 궁정적이고 귀족적이라고 하는 것이다. 절대왕정 시기에는 왕에 대한 찬양이 각종 예술로 구현되었지만, 모든 예술분야가 총집합된 것이 바로 이 궁정의 축제였고, 결과적으로 바로크 예술의 그 다양한 특성들이 총결산된 것도 이 축제였다. 축제란 군주가 신하들 앞에서 신성시된 군주의 장엄한 모습을 보여주는 일종의 의식이었고 축제에 참가한 신하들은 자연스럽게 그 의식에 길들여졌다.

전형적인 절대군주로써 '위대한 세기'라 일컬어질 만큼 나라의 번영을 이끌고 프랑스의 국가적 통합을 완성시켜 국위를 만방에 떨쳤으며 당시 유럽의 국제질서를 주도했던 루이 14세. 그러나 그는 국력이 증대되면서 영토를 팽창하고픈 부질없는 욕망을 갖게 되면서, 실책을 연발했다. 상속권을 주장하여 에스파냐령 네덜란드를 공격하고1667~68, 독일 쪽으로도 눈을 돌려 아우구스부르크 동맹전쟁1688~97을 일으켰으나 별 소득이 없었다.

또 에스파냐 왕위계승 전쟁1701~14을 일으켰는데, 에스파냐가 프랑스와 합병되면 프랑스 왕실의 세력이 확장될 것을 두려워한 영국·네덜란드·오스트리아가 대동맹을 결성하는 바람에 야망을 접고 1713년 유트레히트 평화조약을 맺었다. 이 전쟁으로 손자인 필리프 5세를 에스파냐 왕에 앉히는 데만 겨우 성공했을 뿐 국력이 크게 소모되어 미대륙에서 많은 식민지를 영국에 넘겨주어야 했다. 종교적인 통합을 꾀하면서 1685년에 낭트 칙령을 폐지하는 바람에 유능한 기술자와 상공인들이었던 위그노들이 대거 외국으로 빠져나갔고 그 결과 프랑스 경제가 타격을 입었다. 절대왕권의 상징처럼 여겨졌던 태양왕 루이 14세는 다섯 살밖에 안 된 증손자 루이 15세Louis XV, 재위 1715~74에게 엄청난 빚을 남겨주었고, 프랑스의 영광은 기울어졌다.

20) 今谷和德, 『バロックの社会と音楽』(上), 東京, 音楽之友社, 1986, pp.210~211.

새로운 세계관, 과학과 철학

" 동시에 속살이 드러난 자연과 인간,
그 둘의 최초의 만남이 이루어지면서 마치
판도라의 상자가 열리듯 세상은 이제까지
보지 못하던 새로운 모습을 보여주게 되었다.
원초적인 생명력·힘·풍요로움·생동감·
역동성·죽음·상실감·우울함·우수·
인간 내면의 모든 정념들과 광기·감정·
충동·고뇌·불안 등이 모두 펼쳐지는
바로크 세계가 시작된 것이다. "

인간중심의 세계관

17세기는 절대왕정체제로 '국가' 개념이 정립되면서 근대국가가 성립된 시기다. 또한 과학혁명으로 철학의 울타리에 있었던 과학이 독자적인 행보를 하면서 과학과 철학이 분리되어 근대과학과 근대철학이 수립된 시기이기도 하다. 한마디로 17세기는 정치적인 면에서도 통합을 이루고 정신적인 면에서도 지식의 총체적인 체계를 이루려는 노력으로 통합을 이루었던 시대다. 근대적인 사고를 이루는 싹들이 과학적으로 하나하나 정립되면서 인간과 자연, 정신과 물질, 인문과학과 자연과학에 대한 분리가 분명하게 이루어졌던 시대다.

그러나 이러한 '근대'의 시발점은 사실 16세기였고 17세기는 르네상스 휴머니즘의 영향으로 분출된 16세기의 모든 지적인 모험들의 종착지였다. 16세기는 전통적인 요소들과 새로운 요소들이 서로 뒤엉켜 충돌하면서 종교·사회·정치·문화 모든 면에서 일대 파란이 일어났던 시대다. 한마디로 16세기는 전환의 시대였다. 17세기를 과학혁명이 일어난 시대라고 하지만 16세기는 그보다 더한 혁명들이 줄지어 일어났던 시대다. 종교개혁이 그렇고, 코페르니쿠스의 지동설이 그렇고, 신세계의 발견이 또한 그렇다. 세계를 보는 눈에 혁명이 일어나는 가운데 인간은 도대체 어떤 존재일까 하는 회의가 밀어닥쳤다. 이 세상과 인간에 대해 새로운 관심이 집중되면서 그 탐구의 길도 열리게 되었다. 철옹성같이 견고했던 기존의 세계관에서 탈피하는 과정은 그야말로 한 계단 한 계단씩 다져올라가야만 하는 각고의 여정이었다.

사람들은 인간 사유의 초점인 '인간'이라는 내부세계와 '자연'이라는 외부세계에 대해 새로운 답을 얻기 위한 탐구에 들어가기는 했으나 전통의 늪에서 쉽게 빠져나오지 못했다. 새로운 세계가 열리면서 16세기인들이 맞닥뜨린 인간상은 그 무엇에도 속하지 않은 독립된 주체로서의 '인간'이었지만 오랫동안 신에 종속된 존재라는 굴레를 쉽게 벗어버릴 수 없었다. 과학 역시 실증에 의한 과학적인 탐구의 길을 모색했지만 오랫동안 사변적인 철학의 울타리에 머물러 있던 관계로 자연철학의 수준에 머무르면서 물리적인 현상과 영적 현상 사이를, 과학과 철학 사이를 서성거렸다. 이 모든 지적이고 정신적인 탐험들

은 16세기라는 용광로에서 한데 뒤섞여 용해되어 17세기에 와서 드디어 총화를 이루게 된 것이다. 16세기는 그때까지의 종교적이고 관습적인 규제에서 벗어난 사람들이 신이 내려준 모든 능력을 마음껏 펼쳐 보이기 위해 상상력을 총동원하여 모든 가능성을 진단해보며 길을 떠난 정신적인 탐험의 세기였다고 할 수 있다. 이제 이들 탐험가들이 어떤 험난한 길을 밟아 17세기라는 새로운 시대, 즉 '근대'에 도달했는가를 알아보자.

15, 16세기의 르네상스 휴머니즘은 신 중심의 중세적인 사고에서 탈피하여 인간에 대한 새로운 자각과 더불어 인간 중심의 세계관을 가져왔다. 인간은 그들이 의지할 수 있는 유일한 것을 이성이라고 믿으면서 이성을 통한 지식의 획득과 그 지식을 바탕으로 한 과학적인 탐구에 몰두했다. 르네상스인들은 자연에 입혔던 인위적인 그 신비한 옷을 벗기고 자연 그대로의 모습대로 자연을 알고자 했다. 이러한 시대 분위기에 따라 사람들의 관심이 '현실'로 모아져 항해술이나 토목기술과 같은 자연을 정복하는 수단을 발달하게 했고, 또한 자연과학·수학·천문학 등과 같이 자연 속에 숨어 있는 법칙과 질서를 풀어내는 학문이 발달되었다. 지리학·토속학·고고학·박물학 등 현실세계에 대해 새로운 지식을 줄 수 있는 학문도 탄생했다.

새로운 발견과 발명이 잇따랐고 도시의 증가와 농촌의 노동력 부족 사태로 인한 기계화가 촉진되었으며 토지도 새롭게 이용되었다. 혁신적인 기술의 발전으로 큰 규모의 청동상주조가 가능해졌고, 도자기나 법랑 세공품이 출현할 수 있었으며, 회화미술의 물감 건조제 등도 나올 수 있었다. 화약·나침판·인쇄술로 대포가 사용되고 대범선의 제조가 가능했으며 종이의 사용이 실용화되었다. 이러한 기술의 등장은 당시 유럽 사회가 열띤 호기심, 좀더 완전한 것에 대한 욕구로 가득 차 있었기에 가능했다.

신학자이자 철학자이며 가톨릭 사제였던 독일인 크렙스Nicolaus Krebs, 1401~64는 여러 연구에 몰두한 역사적인 인물인데, 그의 연구대상 안에는 수학과 기계 제작이 큰 부분을 차지하고 있었다. 의학자·교수·사제이면서 문학가였던 프랑스인 라블레François Rabelais, 1494~1553는 1534년에 발전적인 근대식의

교육계획을 『가르강튀아와 팡타그뤼엘 이야기』[1]에 제시하면서, 학생들에게 여러 가지 재미있는 기구를 만들면서 수학을 배우게 할 것을 독려했다. 또한 그는 기술과 산업발전을 위해 금은세공사, 연금술사, 화폐 만드는 사람, 시계 만드는 사람, 인쇄소가 있는 공방을 견학하라고 권했다.[2] 한편, 레오나르도 다 빈치가 밀라노 공작 로도비코 일 모로에게 보낸 자기 추천서에는 예술가로 서의 재능보다도 월등한 기계토목기사로서의 재능을 과시한 내용이 들어가 있다.[3]

레오나르도는 비행기·풍력계·잠수기·기관총·전차 등 여러 가지 새로운 것을 착상한 선구자였다. 시대의 창조성은 물질의 용해 분야로도 흘러 야금, 유리 제조, 화학공업 등을 발달시켰고, 광산탐색과 채굴도 조직적으로 이루어 져 지하자원에 대한 가치를 알게 되었다. 사회가 급속히 변화되면서 식량운송, 공업생산, 금융과 행정의 효율성을 높이기 위한 방법도 모색되었다. 도시마다 인구가 증가함에 따라 식량공급을 늘려야 했고 상업상의 경쟁도 치열해져서 교통과 운송문제도 시급한 사안으로 떠올랐다. 자연과 기술의 합치가 삶의 힘 이 된다는 사실을 습득하게 되었던 것이다.

이 모든 기술의 발달은 사람들이 정신적인 질서를 찾게 하여 정확함과 정밀 함이 추구되었다. 정확한 시간을 알려주는 큰 시계가 도시의 공공장소에 설치 되었고, 회중시계도 16세기 초에 처음 등장하게 됨에 따라 시간에 관한 개념도 새롭게 정립되었다. '수數'가 그 어느 때보다도 중요한 위치를 차지하게 되었 고, 로마 숫자보다 편리한 아라비아 숫자가 쓰이게 되면서 판화·그림·건물 등에 기재되었다. 정확한 관찰이 항해를 통해서, 책을 읽으면서 아주 중요하게 인식되었다. 항해를 하면서 배의 위치를 측정해야 했고, 책을 읽으면서는 오류 를 잡아내야 했기 때문이다. 진취적이고 탐구적인 정신이 시대의 물결이었다. 그런 가운데 1543년 폴란드의 성직자 코페르니쿠스는 달력개혁 문제를 해결

1) 라블레, 『가르강튀아』 제1서, 제23, 24장에 자세하게 나와 있다.
2) Paul Faure, *La Renaissance*, Paris, PUF, 1949, p.50.
3) Jean Delumeau, *La civilisation de la Renaissance*, Paris, Arthaud, 1984, pp.152~153.

하기 위해 연구하던 중 지구가 하루에 한 번씩 축을 중심으로 회전하면서 태양 궤도를 돈다는 태양 중심설을 주장하게 된다. 이로써 그는 천체에 관한 혁명적인 해석을 내려주었다.

발명과 기술은 동전의 앞뒤처럼 밀접한 관계를 갖고 15, 16세기를 장식하여 사람들의 삶의 편의를 도모해주었고 예술발전에도 크게 기여했다. 아주 미미한 발명과 기술일지라도 그 파급효과는 엄청나, 새로운 예술 창조의 밑거름이 되었다. 목판 위에 화포畵布를 씌우던 것이 발전하면서 훨씬 질기고 넓고 경제적인 화포가 등장하게 되었고, 화가들이 동물성이나 식물성 물감 위에 덧칠하던 유약釉藥은 유화로 발전하는 토대가 되었다. 의학부문에서도 관찰과 탐구정신은 괄목할 만한 성과를 거두어 인체에 관한 과학적인 탐구가 체계적으로 이루어졌다. 벨기에 출신인 베살리우스Andreas Vesalius, 1514~64가 최초로 정확한 해부학 책인 『인체구조론』De humanis corporis fabrica, 1543을 펴냈고, 에스파냐의 세르베토Michel Serveto, 1509~53도 심장의 소순환구조를 발견했다. 화학, 금속, 인체해부학상의 새로운 발견 등은 예술에 아주 새로운 표현방법을 제공해주었다.[4]

한마디로 15, 16세기는 적극적인 삶의 태도가 호기심을 갖게 했고 인간의 존재적 가치가 새롭게 인식되면서 인간을 여러 제약에서 해방시켜준 시기였다. 그 결과 인간은 인간을 중심으로 세계와 자연을 보게 되었는데, 그렇게 보면 세계와 자연은 어디까지나 탐구와 정복의 대상이었다. 또한 인간은 자연을 정복하는 것을 신이 인간에게 베푼 은총으로 여겨 마음껏 능력을 과시했다. 이제 인간은 탐구를 통해 획득한 지식과 자원을 임의대로 선택하면서 스스로의 운명을 결정할 수 있게 되었다. 한마디로 지상의 주인이 된 인간의 과감한 도전이 시작된 것이다. 중세에는 자연현상을 자연을 창조한 신의 이미지로 보고 형이상학적인 관점에서 파악했는데 이제 경험적이고 실험적인 방법을 통한 탐구의 길로 들어서게 되었다. 이러한 탐구의 길을 제시한 인물로는 예술가 레오나르도 다 빈치가 있으며, 점성술 · 수상술 등에도 관심이 많았던 철학

4) Paul Faure, op. cit., p.64.

자 · 의사 · 수학자인 카르다노Gerolamo Cardano, 1501~76, 의사이면서 화학 · 연금술을 넘나들었던 스위스의 파라켈수스Philippus Aureolus Paracelsus, 1493~1541 등이 여러 재능을 소유한 대표적인 인물로 꼽힌다.

근대적인 의미의 과학이 아직 그 자립성을 획득하지 못한 상태여서 자연 연구는 자연철학의 원리로 뒷받침되고 있었다. 이론과 실제가 서로 부합되지 못하고 도미니코 수도회 수도사이고 철학자인 브루노Giordano Bruno, 1548~1600가 우주에 관한 새로운 이론을 내놓았어도 그것은 하나의 개념적인 가설로만 표명되는 상태였다.[5] 이는 근대과학이 본격적으로 등장하기 전까지 철학이나 신학이 항상 윗자리를 차지하고 있었다는 얘기로, 과학 탐구도 철학적이거나 신학적인 사유를 통해서 이루어졌다는 것을 의미한다. 이것은 신학자들이 브루노가 우주는 무한하며 지구와 같은 행성들도 무수히 많다는 주장을 폈다는 이유로 이단자로 몰아 화형시킨 사실만 봐도 알 수 있다.

코페르니쿠스의 태양중심설

점차 시대는 실증적인 연구와 이에 따른 과학적인 명증을 기대하는 쪽으로 가고 있었다. '자연'에 '영혼'anima이 깃들어 있다고 믿는 물활론animisme적인 입장을 보여주는 르네상스의 자연관——이런 관점은 데카르트René Descartes, 1596~1650 시대까지 계속 영향을 미쳤지만——이 지배적이었던 시기에, 관측과 경험에 입각한 과학적인 탐구정신으로 새로운 세계의 문을 열어준 인물들은 누구인가? 과학상의 혁명은 천문학에서 시작되었다. 사람들은 아리스토텔레스Aristoteles, 기원전 384~322와 프톨레마이오스Ptolemaios, 2세기경가 설정한 우주체계, 즉 지구가 우주의 중심에 고정되어 있고 그 주위에는 수정 같은 천구天球들이 해와 달과 행성과 별들을 싣고 규칙적으로 돌고 있다는 닫힌 우주관을 갖고 있었다. 천구에 붙어 있는 행성들은 마치 바퀴에 실려 움직이듯이, 천구들의 움직임을 따라 간접적으로 움직인다고 생각했다. 천문학의 문제는 이러

5) 브루노의 우주에 관한 고찰이 실려 있는 이론서로는 『원인과 원리, 그리고 균일함에 대하여』와
『우주와 세계의 무한함에 대하여』를 들 수 있다.

한 천구들이 어떻게 조합을 이루면서 우주를 구성해 행성들의 운행을 가능케 하나 하는 것이었다. 때때로 행성들은 불규칙하게 움직였고, 그 불규칙성을 설명하기 위해서 더욱 복잡한 체계가 요구되었다.

코페르니쿠스Nicolaus Copernicus, 1473~1543는 교황 식스토 4세로부터 달력개혁에 착수해줄 것을 의뢰받고 연구하던 중 행성들의 운행에 관한 설명이 너무도 복잡할뿐더러 수학자들 간에도 의견이 일치하지 않는 것에 놀람을 금하지 못했다. 르네상스의 실증주의적인 사고를 갖고 있던 코페르니쿠스는 천문학 연구를 위해서는 수학과 관찰이 무엇보다 중요함을 간파했고, 좀더 단순한 체계로 그것을 설명하려 했다. 우주를 신적이고 수학적인 조화체로 생각한 피타고라스의 전정한 후계자라고 볼 수 있는 코페르니쿠스는 우주에 질서가 있는 한 행성들의 운동에도 질서가 있어야 한다는 점에 착안해 30여 년간 연구에 몰입한 결과, 이전보다 훨씬 더 단순하고 설명하기 쉬운 우주체계를 완성했다. 지구가 하루에 한 번씩 축을 중심으로 회전하면서 태양궤도를 돈다는 태양 중심 체계를 제안한 것이다. 그는 1543년 교황 바오로 3세에게 『천체의 회전에 관하여』De Revolutionibus Orbium Coelestium를 써 바쳤고, 이로써 '17세기 과학혁명'의 서막이 올려졌다.

코페르니쿠스가 제시한 도식에서도 행성들의 운행은 여전히 원형궤도를 유지했다. 고대 이래로 천문학은 천체 행성들의 움직임을 원圓운동에 맞추어 설명하는 데 역점을 두었기 때문에 이 점은 저항을 받지 않았다. 그러나 다른 면에서 그의 견해는 기존의 모든 체계를 뒤엎는 엄청난 일대 사건이었다. 중세 때의 우주는 천구들에 천사·대천사·지품천사 등등의 천상의 존재가 각기 계급대로 배치되어 있는 위계적이고 닫힌 우주였는데, 코페르니쿠스는 오늘날 균일하고 무한한 우주로 가는 길을 열어주었던 것이다.[6] 우주에 있는 모든 만물은 신의 계획에 따라 만들어졌으며, 우주는 인간을 중심으로 창조된 것이기 때문에 지구가 그 중심에 있다는 그리스도교적인 세계상은 천 년 동안이나 지속되었다. 그러나 이제 수리과학적인 차원에서 보는 세계상으로 자리를 내

6) Jean Delumeau, op. cit., p.449.

주게 되었다. 지구는 무수한 항성 가운데 하나이고, 신의 창조의 중심이 아니라는 이론은 그전까지의 모든 논리를 무너뜨리는 혁명적인 사건이 아닐 수 없었다. 즉 종교적인 우주에서 물리적인 우주로 넘어가게 된 것이다.

그때까지의 전통적인 우주체계를 뒤엎은 코페르니쿠스의 이론에서는 지구 대신 태양이 우주의 중심에 서서 우주만물을 비춰주는 존재가 되었다. 코페르니쿠스가 이 점에 관해 자신의 저서 『천체의 회전에 관하여』에서 밝힌 것을 보면 학문적이라기보다 오히려 서정적이고 철학적인 측면이 짙다.

> "모든 것의 한가운데에 태양이 빛나고 있다. 이 아름다운 신전 안에서 만물을 동시에 비춰주는 장소로 이보다 더 좋은 곳이 어디 있는가? 어떤 사람들은 태양을 우주의 눈동자, 정신, 혹은 지배자라고 말하고 있는데 이 말은 지극히 타당한 얘기다. 헤르메스 트리스메기스트는 태양을 가시적인 신이라고 칭했다. 이렇게 태양은 왕좌에 앉아서 자신의 주위를 돌고 있는 별의 가족들을 다스리고 있는 것이다. 지구는 태양에 의해 수태되고, 그 스스로 매년 해를 낳으면서 나이를 먹어가고 있다."[7]

구체球體는 완전한 형形으로서 자연동성自然動性을 갖고 있기 때문에 그 스스로 움직일 수 있고, 그 움직임은 둥글게 도는 것이라고 코페르니쿠스는 말한다. 또한 그는 구체는 그 스스로 일정하게 움직이면서 늘 똑같이 공의 형태를 나타내는 것이 특징이라고 하면서 그런 움직임으로 인해 구체는 어디가 시작이고 끝인지 찾아낼 수도 구별해낼 수도 없는 가장 단순한 물체의 형체라 말하고 있다. 그렇기 때문에 지구의 하루 24시간 자전운동과 1년 365일 동안 태양 주위를 도는 공전운동이 가능하려면 그것이 완전한 구체여야 한다는 것이다. 이를 토대로 볼 때 지구가 스스로 움직이면서 태양 주위를 돈다면 지구의 위치 변화에 따라서 행성들의 위치도 달라질 수밖에 없다는 것이다.

7) Hélène Védrine, *Les philosophies de la Renaissance*, Paris, PUF, 1971, p.76.

코페르니쿠스가 설정한 우주는 항성천恒星天으로 한정되어 있어 엄밀한 의미에서 무한하다고 말할 수는 없다. 그는 고대 이래 중세교회에서 공인된 프톨레마이오스의 지구중심설에 의문을 품고 1514년에 작성한 짧은 논문에서 지구가 움직이는 태양 중심 체계를 잠깐 내비친 적은 있다. 그러나 그의 이러한 이론이 공식적으로 출간하게 된 것은 1543년 그가 사망한 후의 일이다. 그의 저서는 천체의 운행에 관한 혁명적인 이론을 담은 것이었기에 그 파장은 대단했다. 지난날 천문학자이고 수학자였던 프톨레마이오스의 지구중심의 전통적인 사고는 지구에 살고 있는 인간의 유한적인 시야를 절대시하여 나온 것이기 때문에 모든 인간적 견지에서 상하의 구별을 두었다. 천상계와 달 밑에 지상계가 있고, 천상계는 높고 깨끗하며, 지상계는 얕고 탁한 곳이었다. 그때까지의 신학자와 철학자들이 모두 받아들인 천상계와 지상계의 이러한 구별은 코페르니쿠스의 새로운 이론으로 퇴색되어버렸다. 천상계와 지상계의 구별성이 없어짐에 따라 사람들이 살고 있는 지상세계도 천상계에 있는 고귀한 별들과 같은 위치에 서게 되었다. 이것은 코페르니쿠스의 학설이 사람의 고정되고 좁은 시야를 해방시켜주었다는 것을 의미한다.

시대는 어떤 선입견 없이 자연을 그 존재 자체로 연구하는 방향, 즉 자연주의로 가고 있었다. 르네상스의 대표적인 철학자 텔레시오Bernardino Telesio, 1508~88도 그중 한 사람이다. 그는 파도바 대학에서 수학과 철학을 공부하고 나폴리 왕의 권유를 받아 그곳에서 자연학연구 아카데미를 설립했다. 그때까지 당연시되어왔던 아리스토텔레스 학파의 자연연구 방법에 비판적 입장을 취하면서『고유의 원리로서의 물질의 본성에 대하여』De natura iuxta propria principia, 1565를 펴냈다. 텔레시오는 모든 지식의 원천은 오직 감각적 지식에서 나온다고 했다. 감각적 경험을 넘어선 이성 개념을 자연에 적용해서도 안 되며 감각과는 거리가 먼 개념 규정을 실재적이라고 인정해서도 안 된다고 주장했다. 그는 선험적인 형이상학에 의거하지 않고 자연을 그 존재 자체로 탐구하고자 했다. 신비론적인 접근을 멀리하고 감각적 경험을 통해서 자연을 탐구하겠다

는 뜻이다. 태양과 대지를 비교해보면 전자는 뜨겁고 밝으며 움직이는 데 비해 후자는 이와는 반대로 차갑고 어둡고 정지된 상태를 보인다는 것이다. 이와 연관지어 열熱은 빛과 운동을 낳는 원동력이고, 냉冷은 그 반대의 힘으로 이 둘이 대립된 두 가지 원리가 되어 모든 운동을 있게 한다는 이론을 폈다.

엄연한 자연의 원리 아래 성립된 텔레시오의 자연주의는 신학자들로부터 이단이라는 비난을 받았고, 모든 지식의 원천을 감각적 경험에 둔다는 그의 주장은 아리스토텔레스 학파와 대립하게 된다. 텔레시오의 자연연구는 모든 초월적인 원리를 무시한 자연주의로 나타나 그의 저서는 교회 당국으로부터 금서로 지목되었다. 텔레시오는 일반적으로 잘 알려진 철학에 비하여 역사나 문헌학, 과학적인 지식은 인간에 대한 성찰을 풍부하게 해주어, 인간이 좀더 분명하고 정확한 자세를 갖도록 해주고 인간의 요구에 맞게 이 세상을 인식하게 해준다고 말하고 있다.[8]

우주는 무한하다

천문학자가 아니어서 과학적인 지식이 약했음에도 불구하고 코페르니쿠스를 공공연히 변호한 이탈리아의 철학자 브루노Giordano Bruno, 1548~1600는 사회와 종교, 과학과 철학문제가 복잡하게 얽혀 있던 그 시대에 도전적인 지적탐구 정신을 보여준 인물이었다. 파란만장한 그의 삶은 16세기 후반에 대부분의 지식인들이 겪어야 했던 어려움을 압축해놓았다고 할 수 있다. 유럽은 종교전쟁으로 한없이 황폐해졌고 신교와 구교 간에도 균열이 일어나고 있었다. 종교재판소의 이단심문이 강화되면서 이탈리아의 저술가들은 15세기에 누렸던 찬란한 자유를 상실하게 되었다. 르네상스가 낳은 위대한 철학자 에라스뮈스, 피코 델라 미란돌라Pico della Mirandola, 1463~94, 폼포나치Pietro Pomponazzi, 1462~1524, 카르다노Girolamo Cardano, 1501~76 등의 철학자의 저술은 차례차례로 금서목록에 올려졌다.

르네상스의 지성이 온통 집결되어 폭발한 것이 브루노 사상이다. 개혁적인

8) Eugenio Garin, *Moyen Âge et Renaissance*, Paris, Gallimard, 1969, p.81.

성향이 있는 인물들이 모두 그렇듯이 브루노는 직관력이 대단했고 비판적이고 도전적인 정신이 강했다. 브루노의 철학은 사변적인 신앙과 철학이 합쳐진 종합적인 양상을 보인다. 그는 종교적인 교의를 철학적으로 대담하게 해석하여 범신론적·일원론적인 형이상학을 지향했다. 브루노는 신神이 무한한 일자一者이기 때문에 일자의 전개인 우주도 무한하다는 의견을 내놓았다.

그렇다면 신의 보임새인 무한한 우주는 어떤 모습을 하고 있을까? 코페르니쿠스의 태양중심설이 지난날의 지구중심설을 무색하게 하고 지구도 천상계에 있는 무수한 행성 중의 하나라는 사실을 밝혀주었지만, 엄밀한 의미에서 그가 설정한 우주는 항성천恒星天으로 둘러싸인 유한한 둥근 우주였다. 그러나 브루노는 우주는 무한하고 균일하다고 주장했다. 그가 무한한 일자인 신의 전개로 보는 우주론은 그의 형이상학에서 나온 한 부분으로 그의 우주론은 과학적인 해석보다 철학적인 사유에 더 가깝다. 브루노는 코페르니쿠스의 우주론을 받아들이면서 거기에 최초로 철학적인 의미를 부여했다.

브루노는 우주 안에 들어 있는 무수한 세계들은 유한하지만 우주는 그 전체로써 무한하다는 주장을 했다. 또한 신과 우주를 연결시켜 무한한 우주는 무한한 신과 같다고 하면서, 물론 의미가 조금 다르기는 하지만 신이 무한하니까 우주도 무한해야 한다는 논리를 폈다. 신의 능력이 완전하기 때문에 무한한 우주의 창조는 신의 완전성에 걸맞다는 것이다. 브루노는 우주만물의 창조자인 신이 우주만물과 분리되었다고 생각지 않았다. 아리스토텔레스 철학에서 말하는 제일의 원동자原動者로서 신의 존재는 그의 철학체계에서나 가능한 설정이라고 생각했다. 과거 중세 때의 스콜라 철학에서는 무한한 신이 유한한 우주를 창조했다고 하지만, 브루노의 생각으로는 원인이 무한한데 유한한 결과가 나왔다는 것은 어딘지 모르게 맞지 않다는 것이다. 무한한 신에게서 나온 것은 신과 같이 무한하다고 생각하는 것이 진실하게 신을 섬기는 길이라고 주장했다. 그는 코페르니쿠스가 우주 맨 바깥에 설정해놓은 항성천을 무시하고 무수한 태양계가 혹성惑星들과 함께 운행하고 있는 무한한 우주를 상정했다. 별들도 더 이상 천구에 붙어 있지 않고 무한한 공간 안에서 움직인다는 의

견을 그는 제시했다.

이질적인 여러 이론들을 통합시키기 위해서 브루노는 '무한'無限에 대한 개념을 두 가지로 설정해놓았다. 그는 1584년 런던에서 출간한 저서인『우주와 세계의 무한함에 대하여』*De l'infinito, universo e mondi*를 통해서 신과 우주의 관계설정에 대해 다음과 같이 말했다.

> "우주는 끝도 한계도 표면도 없기 때문에 완전히 무한하다고 말할 수 있다. 그러나 우리가 생각할 수 있는 우주의 부분들은 유한하며 또한 우주에 포함되어 있는 수많은 세계가 각각 유한하기 때문에 우주가 전적으로 무한하다고 말할 수는 없다. 한편, 신은 그 자체로써 모든 한계를 배제시키고 있으며, 신에 속하는 모든 것은 하나이고 무한하기 때문에 신은 전적으로 무한하다고 말할 수 있다. 신은 우주 전체에서도 전체로서 존재하고 또 각 부분들에서도 무한한 전체로서 존재하기 때문에, 전적으로 무한하다고 말할 수 있다."9)

브루노는 '무한'하다는 것을 두 가지 유형으로 나누어놓았음을 알 수 있다. 첫 번째의 '무한'은 '전적으로 무한하다는' 의미로, 나뉘지 않고 활동적이며 완전한 것이고, 두 번째의 '무한'은 첫째에 속해 있는 것으로 그 부분들에서 완전히 무한하지 않다. 이를 기초로 하여 브루노는 신과 우주의 무한성이 각기 다른 양상을 보이는 것으로 해석했다. 우선 우주는 시간과 공간 속에서 전개되고 있는 반면, 신은 시간과 공간 그 모든 것을 단 한번에 전체로서 수용할 수 있다. 이 글을 얼핏 보면, 무한존재로 이 둘이 서로 대립되고 있는 듯 느껴질지 모르지만, 실은 이 둘은 각기 단독으로 상정하는 것은 불가능하다. 신은 우주가 없다면 존재할 수 없고 우주 또한 신이 없다면 존재할 수가 없다. 양자는 서로가 연결되어 있는바 현실적인 모습과 가능한 모습 사이의 구별이 있을 수 없고, 움직이게 하는 것과 움직이는 것의 구별성도 지어지지 않는다.

─────

9) Hélène Védrine, op. cit., pp.82~83.

이 우주 안에서 생명의 거대한 흐름을 타고 있는 모든 존재들은 서로 조응하고 완벽함을 추구하면서 우주의 전체성을 그 나름대로 반영하고 있다. 마치 조각난 거울에 비친 대상의 여러 면들이 유한한 존재의 특징을 알아차리게 하듯이. 감각과 편견으로 손상된 우리의 인식은 불완전하여 무한에 도달할 수 없고 오로지 이성만이 우주의 무한성에 도달할 수 있게 해준다는 것이다.

브루노는 무한한 우주를 형상정신과 질료물질의 원리로 설명하고 있다. 신에 있어서는 하나인 형상과 질료는, 신의 모습인 우주에서는 둘로 나뉘어 형상은 정점에 우주의 영靈을 두고 있고 질료는 밑바닥에 모든 물질이 통하는 제일 질료를 두고 있어, 그 둘의 작용으로 만물이 형성된다는 것이다. 여기서 언급된 우주의 '영'이란 영원불변하고 우주의 생명을 주는 형상, 즉 정신인바 이를 받아 만물이 생명을 갖게 된다.

한편, 질료에서의 제일 질료는 영원불변하고 적극적인 원리로 존재한다. 적극적 기본체로서의 질료는 유한한 형상을 산출하는 모태로서 실제적인 현실의 원천이다. 그렇기에 질료는 물질적인 존재일 뿐만 아니라 정신적 존재이기도 하여 만물을 신의 힘에 귀착시킨다. 우주의 영과 질료의 관계에 대해 브루노는 1584년 런던에서 출간한 『원인과 원리, 그리고 균일함에 대하여』De la causa, principio e uno에서 상세히 다루었고, 영국의 엘리자베스 1세 여왕Elizabeth I, 1533~1603에게 헌정한 저서 『영웅적 사랑에 대하여』Degli eloici furori에서도 다루었다.

브루노는 끝내 이단자로 몰려 1592년에 체포되고 1600년에는 로마의 캄포 데이 피오리 광장에서 산 채로 화형에 처해졌다. 브루노가 우주에 무한한 세계가 있다는 주장 아래 인류 구원을 위해 죽은 그리스도가 그 많은 세계에서 죽고 부활해야 한다는, 교리에 어긋나는 대단히 불경스러운 생각을 했기 때문이다. 그는 무한우주를 신성시하여 결국 계시종교를 인정하지 않았다. 은유적으로 표현하긴 했으나 그리스도의 기적 이야기, 동정녀 마리아의 잉태, 삼위일체설 등이 자연법칙상으로 도무지 이해할 수 없다는 의견도 그는 피력했다.[10]

브루노는 과학은 항상 발전하고 과오를 일으키지 않으며 높은 수준에 오르고 퇴보하지 않으며, 항상 가려진 것을 드러나게 하고 동시에 은폐시키지는 않는다는 믿음을 저서『재의 수요일의 만찬』*La cena de le ceneri*에서 밝힐 만큼 과학에 대한 믿음이 대단했다. 브루노는 이제껏 지식이 진보해온 것은 점성가들이 오랜 세월 동안 과학적인 관찰을 했기 때문이라고 하면서 실험과학의 중요성을 설파했다. 그 당시 사람들이 모두 그랬듯이 브루노도 마법이 과학에 근거한다고 보았다. 마법이 우주의 힘을 엿보게 해준다는 것이다. 이와 같은 사실은 르네상스의 여음이 남아 있던 16세기에는 자연법칙을 어기고 물리적인 질서를 어지럽게 만들고 천체를 궤도에서 벗어나게 하고 사람을 변하게 만들며 죽은 사람들까지도 소생시킨다는 마법과 연금술이 주는 매력에 이끌려, 자연과학·천문학 세계에 문을 두드린 사람들이 많았음을 알려주는 것이다.

신은 만물의 원형이다

브루노와 더불어 이탈리아 르네상스의 마지막을 장식해주는 또 한 사람의 형이상학자는 앞의 브루노보다 20세가량 젊어 17세기 중반까지 살면서 르네상스권의 철학사상을 보여준 캄파넬라Tommaso Campanella, 1568~1639다. 캄파넬라는 텔레시오의 감각론적인 자연주의에서 출발하여 그것을 종교적인 인식의 차원으로까지 높이려 했다. 지식의 확실성을 보증받기 위해 자기존재에서 신의 존재로 향하는 길을 제시했던 것이다.

텔레시오의 인식론은 모든 지식은 감각의 변형에서 온다는 감각론에 기초한다. 캄파넬라도 텔레시오를 따라 감각을 수동적인 것으로 보고 계속 외부로부터 받는 다양한 자극들이 감각적 지식에 변화를 주어 불변의 항상적인 지식을 얻을 수 없다고 생각했다. 감각이 확실한 지식의 원천이 되기 위해서는 수동적 감각의 근저에 어느 능동적인 무엇이 있어야 한다고 그는 생각했다. 그것이 바로 자아의 지知인데, 외부의 것을 안다는 그 밑바탕에는 자아의 지의

10) Ibid., p.84.

작용이 깔려 있다는 견해를 폈다. 바꾸어 말해 외부로부터 주어진 감각들은 자아의 지에 의해 힘을 받아서 비로소 진리를 찾아볼 수 있게 된다는 것이다.

인간의 감각작용의 현상을 이렇게 놓고 볼 때 그 주체인 '자아'는 어떻게 이해되느냐 하는 문제로 자연스럽게 연결된다. 이 문제에 대해 캄파넬라는 그리스도교 초기의 교부 성 아우구스티노의 말에 따라 우리들이 자아의 존재 안에서 감지하는 것은 힘과 지知, 그리고 욕구라고 설정했다. 캄파넬라가 의미하는 '힘'은 자아보존의 힘으로, 이것은 내적인 자아의 '지'知에 결합되어 있고 의식적인 욕구인 '애'愛와도 연결되어 있다. 그는 우리 안에서 내적으로 감지되는 힘과 지, 그리고 애를 모든 존재의 세 가지 기본성질로 파악했다.[11]

캄파넬라는 인간의 유한한 지식이 무한한 신의 예지를 찾는 데서 자신의 형이상학을 전개시키고 있다. 유한한 인간의 힘·지·애가 확실히 있다는 것은 그 기초에 무한한 존재, 즉 무한한 힘·지·애가 있다는 증거로, 다시 말해 신이 존재한다는 것이다. 그는 만물의 원형이 신의 관념, 즉 이데아라고 하면서 그렇기 때문에 사람의 이성적 지식이 참되다는 점을 강조하고 있다. 신의 빛을 받고 있는 만물이 인간의 감각적인 대상이기 때문에 인간은 쉽게 그 대상에 대한 신의 관념, 즉 이데아를 알게 된다는 것이다. 이것은 감각을 넘어선 이성적 지식이다. 인간의 이성적 지식은 신의 지의 조명을 받고 있기 때문에 그 진리성이 보증된다. 캄파넬라는 신에게서 무한한 상태로 완전하게 존재하는 세 가지 기본적인 성질이 자연계에서도 유한한 상태로 나타나 있다고 주장했다.

캄파넬라는 자신의 철학과 연결시켜 상상해본 이상적인 사회를 저서 『태양의 도시』Civitas solis에 자세하게 피력해놓았는데, 이는 이보다 앞서 이상적인 사회를 그린 모어Thomas More, 1478~1535의 『유토피아』보다 훨씬 더 공상적이고 훨씬 더 반체제적이다. 그 사회는 가족제도도 없고 아이들도 공동으로 양육하며, 사유재산을 인정하지 않는 공산제적인 사회다. 그러나 통치차원에서 위계질서를 보여주어 형이상학자가 군림하며 그 아래에 존재의 세 가지 기본성질인 힘·지·

11) Robert Mandrou, *Des humanistes aux hommes de science—XVIe et XVIIe siècles*, Paris, du Seuil, 1973, p.126.

애가 각각 역할을 달리하면서 그를 보좌하고 있다. '힘'은 군사일을, '지'는 학문과 기술을, '애'는 생식에 관한 일을 담당하고 있는 사회다.

새로운 흐름으로 가는 시대의 물결은 중세적인 사회체제에서 풀려난 사람들이 유토피아라는 이상국가를 꿈꾸게 했다. 16세기에 꽃핀 유토피아론은 몽상해볼 수 있는 이상적인 사회를 미래예측적인 테두리 아래 품어본 것이다. 특히 현실적인 힘을 상실한 정치가들의 반체제적이고 반항적인 사상이 잘 피력되어 있다.[12] 캄파넬라뿐 아니라 프랑스의 라블레, 영국의 토머스 모어와 베이컨Francis Bacon, 1561~1626 등이 각자 그들만의 유토피아를 내세우면서 현재를 부정하며 마치 상상력이 권좌에 앉아 있는 것 같은 사회를 꿈꾸고 있었다.

이렇듯 16세기는 철학·종교·정치·과학 등 모든 분야에서 변화가 일어나면서 꿈틀대던 시기였다. 르네상스의 휴머니즘으로 탄생한 인간중심적인 사고는 '이성'을 중요시하여 자연의 과학적인 탐험을 촉발시켰지만, 또한 개인의식을 싹트게 하여 '인간'에 대한 관심을 더없이 증폭시켰다. 종교개혁 역시 인간의 문제를 근본적으로 다시 생각해볼 토대를 마련해주었다. 르네상스와 종교개혁 모두 인간을 신에 예속된 존재가 아닌 독립된 한 개체로 자각하는 의식의 혁명을 일으켰던 것이다. 특히 루터가 제창한, 인간은 모두 당당히 한 개인으로서 신 앞에 설 수 있다는 '만인사제주의'는 개인의식의 새 장을 열어주었다.

몽테뉴, 나는 무엇을 아는가

이러한 시대의 전환점에서 라블레와 몽테뉴 같은 인문주의 문학자들이 프랑스의 지성을 대표하며 시대의 흐름을 선도한다. 13세기에는 파리 대학의 스콜라 철학이 당시 유럽 학문의 중심을 이루었고, 이어서 14세기에는 영국의 옥스퍼드 대학이, 15세기에는 북부 이탈리아의 여러 대학이 유럽의 지성계를 대표했지만, 15세기 후반부터는 그 주도권이 다시 프랑스로 넘어가게 된다. 그 선각자로서 신학자이며 철학자인 데타플Lefèvre d'Etaples, 1455~1536이 있는데

12) Hélène Védrine, op. cit., p.88.

그는 피렌체에서 플라톤 철학을 배우고 에라스뮈스에 앞서서 인문주의적인 시각으로 성서를 읽기 시작하여 교회개혁을 지향한 인물이다. 16세기 전반의 인문학자로서 성서문헌학과 인간학 연구에 몰두했던 라블레는 『가르강튀아와 팡타그뤼엘 이야기』라는 소설에서 텔렘의 수도원에 정결, 청빈, 복종이라는 수도원의 전통적인 규칙과는 정반대되는 결혼, 축제, 자유를 허용하면서 "하고 싶은 대로 하라"고 권고한다. 라블레가 보는 인간은 자유인으로서 태어날 때부터 본능에 따라 항상 덕을 향하고 있지 악은 멀리한다는 것이다.[13] 그 뒤를 이어 몽테뉴가 등장하여 모든 사물에 대한 날카로운 예지와 인간성에 대한 깊은 통찰을 보여주었다.

몽테뉴Michel Eyquem de Montaigne, 1533~92는 인간이 보편적 가치로 인정하는 사회제도·종교·법·학문 등이 사실은 습관에 의해 정당화된 것들이라고 하면서 인간에 대한 고찰을 새롭게 제기했다. 그는 인간 이성의 무력함과 인간 지식의 헛됨을 주장했다. 인간이 지知나 덕에서 동물보다 나은 것이 하나도 없다고 하면서 우주에서의 인간의 특권적인 지위를 강하게 부정했다. 특히 철학이 여태껏 무엇이 참된 것이고 무엇이 선한 것인지를 분명하게 제시해주지 못함으로써 회의론으로 흐를 수밖에 없다고 주장했다. 인간이 이제껏 인간과 세계에 관해 가질 수 있었던 모든 지식과 확신이 실은 한낱 꿈과 같은 것인데, 도대체 인간이 확실히 안다고 말할 수 있는 것은 무엇인가를 묻는 회의주의에 도달했다.

몽테뉴는 '회의론'의 올바른 언어적 표현은 "나는 모른다"가 아니라 "나는 무엇을 아는가?Que sais-je?"라는 의문이어야 하고, 이것이 모든 탐구의 시작이라 말했다. 또한 "나는 무엇을 아는가"라는 물음 위에서 진정한 인간의 삶이 추구되어야 한다면서 관용과 아량을 권장하는 암시적인 방법을 내세웠다.[14] 건전한 회의주의에 입각한 관용으로 인간은 비로소 삶의 지혜를 얻고 행복에

13) G. Lanson, P. Tuffrau, *Histoire de la littérature française*, Paris, Hachette, 1953, p.118.
14) Ibid., p.151.

이르는 길에 다다른다는 것이다. 사람 자신도, 어떤 대상도 사실 영원불변의 항상성恒常性은 갖고 있지 않고, 판단하는 쪽이나 판단되는 쪽이나 모두 끊임없는 변화의 흐름 속에 있기 때문에 사람이 안다는 것은 항상 변할 수 있는 불확실한 것이지 존재와 본질의 확실한 지知는 아니라는 것이 몽테뉴의 생각이다. 인간의 행복을 지향하는 몽테뉴의 사상은 총 3권에 이르는 그의 『수상록』Les Essais에 전개되고 있고, 그의 철학적인 사상은 제2권 제12장인 「레이몽드 스본드의 변호」Apologie de Raymond de Sebonde: 레이몽 드 스본드는 15세기의 에스파냐의 신학자에 잘 나와 있다. 그 시대에 도출되었던 온갖 광기들을 '자연에 따라 산다'는 윤리적인 태도 아래 자연인으로서의 인간론을 내세운 몽테뉴 사상이 밑거름이 되어 17세기의 데카르트, 18세기의 볼테르 등의 철학자가 나올 수 있었다.

몽테뉴는 16세기 프랑스 종교내분에서 보여준 두 교파의 광기에 가까운 독단에 환멸을 느끼고 이런 상황에서 인간은 과연 무슨 일을 할 수 있는가를 자문했다. 그는 "우리들의 능력으로 진위를 가린다는 것은 미친 짓이다"라고 하면서 인간 스스로 판단을 중지할 것을 요청했다.[15] 이 말은 우리는 마치 우리가 진실과 거짓의 경계를 정하는 권리를 갖고 있는 것처럼 모든 것을 우리의 이성에 연결시키고자 하는데, 사실 우리는 진실의 어떤 기준도 내릴 수 없다는 얘기다. 이것은 모든 것을 인간중심으로 판단할 수는 없다는 생각을 하게 한다. 이렇게 해서 르네상스의 인간중심 사고, 인간의 존엄성Dignitas hominis에 입각한 사고는 이제 관점을 달리하는 방향으로 나아가게 되었다. "사람이 고양이를 데리고 놀고 있다고 생각하지만, 아마도 고양이가 사람을 데리고 놀고 있는지도 모를 일이다"[16]라는 몽테뉴의 예리한 지적으로 인간을 모든 것의 척도로 보았던 르네상스의 사고가 일대 방향전환을 할 수밖에 없는 시점에 이르렀다. 몽테뉴가 솔직하게 노출시킨 자신없는 허약한 인간의 모습으로 르네상스의 당당한 기세는 사라지게 되었다.

15) Montaigne, *Les Essais*, I. 27.
16) Ibid., II. 12.

몽테뉴와 함께 르네상스 축제의 불꽃은 이렇게 꺼지고 인간의 신뢰, 진보에 대한 열광, 논쟁의 취향도 사라진다. 몽테뉴는 허무한 존재로 늘 변화의 흐름 속에서 살아가는 인간이 행복할 수 있는 기준을 "나의 기호에 따라보자면, 바람직한 삶이란 질서 있고 엉뚱한 일이 없는 인간 공통의 규범에 부합되는 삶일 것이다"라고 보았다.[17] 인간이 자신의 존재와 세계에 대한 무모하고 허황된 환상을 버리고 자신의 본래의 위치로 돌아올 것을 권유하는 말이다. 몽테뉴가 "자연에 따라 산다"고 한 말은 인간의 운명적인 조건을 순순히 인정하고 거기에 순응하라는 것을 뜻한다.

이렇듯 인간 스스로를 되돌아보는 반성적인 사고는 이미 독일의 철학가이고 의학자인 아그리파 폰 네테스하임Agrippa von Nettesheim, 1486~1535이 1530년에 펴낸 저서 『지식의 헛됨』*De vanitate scientiarum*에서 제시됐다. 몽테뉴와 동시대인으로 포르투갈의 철학자 프란시스코 산체스Francisco Sanchez, 1552년경~1632가 1581년에 『아무것도 모르는 것』*Quod nihil scitur*을 펴내어 몽테뉴와 호흡을 같이한다. 이러한 사유의 회의적인 추세는 17세기 전반의 프랑스의 철학자며 수학자인 데카르트의 회의론에서 절정을 이루게 된다.

몽테뉴를 시작으로 한 당시 지성인들의 회의주의는 바로크 사상에 직간접적으로 영향을 미쳤다. 이제 세상은 지난날에는 보지 못하는 자유분방한 삶의 분위기에 휩싸이게 되었다. 엉뚱하고 우스운 생각과 표현, 절제 안 된 이상한 상태, 돌발적인 성격 등이 거침없이 노출되면서 세상에 기이한 감흥의 열기를 뿜어낸다. 그렇기 때문에 16세기 말부터 17세기 초에 걸쳐서 모든 종류의 사상들이 사방에서 발산되어 '모든 일이 일어났다'는 말까지도 나오게 했다.[18] 이러한 분위기 아래 엘리자베스 1세 때의 영국사회를 특색 있게 보여주었던 셰익스피어William Shakespeare, 1564~1616의 극작들이 나올 수 있었고, 에스파냐의 「돈 키호테」의 작가 세르반테스가 혼란스럽고 기만에 찬 당시 사회의 모습을 신랄하게 풍자할 수 있었다.

17) Ibid., III. 13.
18) Hélène Védrine, op. cit., p.120.

바로크 세계는 질서를 무시하고 진정성을 외면하며 법칙보다도 엉뚱한 열광, 규칙적인 것보다도 다양한 삶의 형태를 선호하여, 무엇이라 정의내리기가 극히 어려운 세계다. 이러한 기이한 현상을 주도하는 정신은 과시를 좋아하고 유혹적이며 확신과 조롱의 세계를 자유자재로 넘나들고, 고전성을 부정하면서 규격 이외의 것으로 향한다. 그것은 확실성에 입각한 정신과 그 세계를 멀리한다는 의지의 표출이고 원리의 부정인 동시에 전통과 권위를 무시한다는 것이다.

경험론의 대두

1600년 동안 삶의 희망의 초점이었던 신神과 그 신의 가르침을 대행했던 교회의 절대적인 권위가 종교개혁에 의해 실추되어, 사람들은 믿음의 허약함을 이미 실감한 바 있다. 자연에 대한 끊임없는 도전으로 인간중심의 세계관이 흔들리고 무지하고 무력한 인간임을 깨닫게 되었다. 그래서 "먼 곳을 찾지 말고 우선 가까운 곳부터 알아보아라"는 말에서 보듯 현실을 보는 태도가 그 이전하고는 달라 사람들은 현실을 중시하기 시작했고 세속적인 면에 좀더 많은 흥미와 관심을 갖게 되었다. 브루노는 자신의 저서 『영웅적인 사랑에 대하여』에서 세상에서의 삶을 희생해야 신에 도달할 수 있다고 말한 바 있다. 브루노가 말하는 신에로의 도달은 자기희생을 기반한 영웅적인 열정을 전제로 하고 있는 조건이어서 확실성을 기하기 어렵다. 그래서 인간은 지복에 도달하겠다는 불가능한 목적에 매달리지 말고 확실함을 주는 탐구로 돌아와야 한다는 것이 시대의 분위기였다.

영국의 베이컨Francis Bacon, 1561~1626의 실험과학론이 나온 것은 바로 이러한 상황 아래에서였다. 베이컨은 이탈리아에서 시작된 자연철학, 특히 텔레시오의 경험론을 연구하고 실험적인 방법의 논리를 근본적으로 새롭게 검토하여, 자연 연구의 목표가 인간의 기술적인 자연지배에 있음을 깨닫고 그에 따른 과학적인 방법과 목표를 제시했다. 르네상스 시대에는 이탈리아가 학문의 무대였으나 반종교개혁의 여파로 새로운 학술의 무대가 영국, 프랑스, 그리고 당시 유럽에서 신앙과 사상의 자유를 보장받았던 네덜란드 등의 북유럽으로 옮

겨 가게 되어 영국에서는 베이컨과 로크John Locke, 1632~1704가 경험론을, 프랑
스에서는 데카르트가 합리론을 수립했다.

베이컨은 영국 고관 가문에서 태어나 제임스 1세 시대에 대법관이 된 철학
자다. 그는 1597년에 『수상록』Essay of moral and politics을 내고, 이어서 1604년에는
『학문의 진보』The Advancement of Learning를, 1620년에는 『새로운 논리학』Novum
organum scientiarum을 펴내어 학계에 큰 파장을 일으켰다.[19] 『학문의 진보』는 인간
의 지적 능력을 기억 · 상상 · 이성에 따른 세 가지, 즉 역사 · 문학 · 철학이라
는 학문으로 구분했다. 특히 베이컨이 생각한 철학은 경험적인 자연철학과 경
험적인 인간학을 중심으로 한 이론적 연구와 실제적 응용을 합친 것이었다.
이를 위해 그는 귀납적 연구방법과 경험적 연구방법의 원리를 제시한다. 베이
컨은 그때까지 일반적으로 받아들여지고 있던 연역법演繹法, deduction을 버리고,
구체적인 사실과 현상의 관찰을 토대로 한 실험을 통해 가능한 한 많은 자료
를 모은 후, 그것으로부터 일반적인 법칙에 도달하는 귀납법歸納法, induction을
택할 것을 주장했다. 절대적인 권위를 갖고 있던 아리스토텔레스의 삼단논법
적인 추론은 자연법칙을 발견하고 그것을 실제에 응용하는 데는 전적으로 쓸
모없는 것이라 여기고, 관찰과 실험을 통해 일반적인 과학지식을 얻어내야
한다고 생각했다.

그에 따르면, 지각된 물성物性의 법칙을 찾아내려면 우선 많은 사례를 축적
하고 이것을 검토하여 일반적인 법칙을 끌어내야 한다는 것이다. 요컨대 물
성을 서로 비교 · 검토하여 거기서 우연적인 요소를 제거한 본질적인 법칙을
파악하는 길이 귀납법이라는 것이다. 그는 감각으로 잡힌 물성의 여러 면에
서 객관적 · 필연적인 물성의 어떤 법칙이 얻어진다고 생각했다.

베이컨은 진정한 의미에서 볼 때 과학자는 아니었다. 그가 과학에 기여한
것은 당시의 옳지 못한 방법을 비판하고 그것을 대체할 방법을 내놓고 자연
을 지배할 힘을 가지려 했다는 데 있다. 이러한 목표에 도달하기 위해 베이컨

19) Robert Mandrou, op. cit., p.157; Hélène Védrine, op. cit., p.122.

은 종래의 맹목적인 편견을 버릴 것, 연구방법을 터득하여 바르게 사용할 것을 촉구했다. 베이컨은 인간이 오류를 저지르게 되는 원인으로 '우상론'이라는 이름 아래 네 가지 편견을 제시했다. 첫째, 인간이 만사를 자기 자신을 기준으로 삼고 생각하는 데서 오는 편견으로 인간을 개입시키지 말고 자연을 자연 그 자체로 볼 것을 말해주는 '종족의 우상', 둘째, 개개인의 기질·교육·관점·처지 등에서 비롯되는 개인적인 편견으로 플라톤의 동굴의 비유에서 그 말을 따온 '동굴의 우상', 셋째, 언어와 같이 상호교류를 통해 발생하는 오류인 '시장의 우상', 넷째, 인습에 의해 각인된 이론에 대한 편견인 '극장의 우상'이 그것이다.

베이컨은 이상과 같은 잘못된 우상에서 벗어나 올바른 학문적인 '방법'을 찾아내고자 했다. 이 '방법'은 과거의 논리적인 추론에 의해서 얻어지는 것이 아니라 '경험'으로부터 도출해야 한다는 것이었다. 베이컨은 편견을 버리고 실험을 통한 귀납적인 방법으로 자연을 연구하되 그 목적을 실용에 두었다. 베이컨의 '아는 것이 힘이다'라는 말에서 알 수 있듯이 그는 실제적인 과학지식을 응용하여 자연을 지배하는 힘을 얻고자 했다. 그는 말년에 토머스 모어의 『유토피아』를 염두에 둔 듯 자신의 유토피아를 『새로운 아틀란티스 섬』*New Atlantis*, 1627에 펼쳤다. 그가 꿈꾸는 유토피아는 과학기술을 발전시켜 인간의 욕망을 맘껏 충족시켜주는 사회로, 최초의 과학적인 유토피아였다.

르네상스에서 싹튼 근대과학은 17세기에 이르러 과학의 발전을 크게 촉진시킬 방법론과 그것을 실천할 수 있는 과학기구와 수단을 발달시켰다. 베이컨은 자연을 분류하고 조직화하며 그를 위한 합리적이고 실제적인 방법을 이론적으로 제시했다. 그 후 관찰과 실험에 필요한 기구가 발달하여 갈릴레오가 망원경을 만들어 지동설의 정당성을 확인했다. 렌즈, 기압계, 현미경이 발명됐으며, 과학 아카데미가 탄생되었고, 실험이나 관찰의 결과를 정리하고 공식화하는 데 필요한 학문인 수학분야가 발달하여 데카르트의 해석기하학, 뉴턴의 미적분 등이 나왔다.

이미 언급했듯이 코페르니쿠스의 지동설이 종교개혁과 때를 같이하여 나타나 16세기 말에는 그와 비슷한 천문학적인 추론을 했던 브루노의 운명을 결정짓기도 했지만 그와는 달리 덴마크인 천문학자 브라헤Tycho Brahe, 1546~1601와 독일의 케플러는 코페르니쿠스가 시동을 건 새로운 천문학연구에 힘을 쏟아 그것을 한 발짝 더 발전시켰다. 이들의 연구를 이어받아 갈릴레오는 역학을 근대학문의 기초학문으로서 자리 잡게 했다. 특히 브라헤는 천문학은 고도로 정확한 관찰에 의해서만 발전할 수 있다는 확신을 갖고 있어서, 거대한 관측기구인 사분의四分儀를 제작하여 망원경을 사용하기 이전에 정확한 천체관측을 할 수 있게 했고, 실제로 천문대를 지어 밤마다 하늘에서 벌어지는 별들의 운행을 관찰했다. 그는 다른 천문학자들보다 훨씬 더 정확하게 천체상의 위치를 측정했고, 앞서 코페르니쿠스가 산정해놓은 부정확한 관측치를 좀더 정확하게 만들었다. 그러나 그는 코페르니쿠스의 지동설에는 완전하게 동조하지 않고 지동설과 천동설 사이의 어중간한 절충안을 내놓았다. 하지만 브라헤는 본격적인 관측을 통한 천문학 연구에 시동을 건 인물로 누구도 따르지 못할 업적을 남겼다. 그간 철학적인 추론에 의한 하나의 가설로써 탐색되었던 과학적인 연구가 관찰과 실험이라는 과학적인 방법을 통한 연구로 발전하면서, 이제 과학은 자연철학의 테두리를 벗어나 경험과학으로 다뤄지게 되었다.

케플러와 갈릴레오

천문학 연구가 경험과학적인 모색 단계를 거쳐 수학적인 계측의 차원으로 넘어가게 한 과학자는 케플러Johann Kepler, 1571~1630와 갈릴레오Galileo Galilei, 1564~1642다. 독일의 케플러는 앞서 코페르니쿠스의 지동설이 제시한 새로운 우주의 움직임을 좀더 단순하게 수식화할 수 없을까 생각했다. 천문학 연구에서 케플러의 업적은 코페르니쿠스의 체계를 태양과 행성의 일반적인 기술방식에서 정확하고 수학적인 방정식으로 전환시킬 수 있는 세 가지 법칙을 내놓았다는 데 있다. 첫째, 행성의 궤도는 태양을 중심으로 한 타원이고, 둘째, 행성의 운행속도는 태양으로부터의 거리와 관련이 있어 태양에 접근하면 빨라

지고 멀어지면 느려진다. 셋째, 어느 행성의 공전주기는 그 행성과 태양의 평균거리와 관련 있다. 그의 제3운동법칙은 1596년에 저술한 『우주의 신비』, 1609년에 발표한 『신新 천문학』, 1619년에 출판된 『우주의 조화』에 잘 제시되어 있다. 케플러는 우주가 수학적으로 서로 관련을 맺고 움직이는 조화체라는 사실을 확신했다. 그러나 그는 행성들의 회전운동의 역학적인 분석은 제시하지 못했고, 그 후 갈릴레오에 의해 역학의 원리가 확립되어 회전운동의 역학적 분석이 제시되었다.

이러한 믿음은 모든 피조물이 갖고 있는 조화로운 규칙성과 법칙성에 대한 형이상학적인 확신을 의미하는 것이었다. 케플러는 삼위일체의 신에 모든 존재의 '원형'이데아이 있고 이것이 현실세계에 나타나 있다고 생각했다. 그는 이 '원형'을 기하학적 공간과 그것에 담겨 있는 여러 형태로써의 양量이라고 보았다. 양이 존재의 원형, 즉 이데아인바, 이 현실세계의 질료는 근본적으로 기하학적으로 규정되는 존재라는 것이다. 케플러에게 신은 기하학자이고, 점과 선과 면중심과 반지름과 원주, 또는 삼차원의 공간球이 우주의 근본형식이었다. 그는 현실의 존재는 질료를 갖고 운동하는 것으로써 그 질료는 양에 귀속되지만 운동은 신이 내려주신 영靈, anima이라고 보았다. 케플러는 자신의 처녀작 『우주의 신비』에서 "여러 행성을 움직이게 하는 원인이 영이라고 나는 굳게 믿는다"고 하면서 물활론을 내세웠다. 이를 통해 볼 때 케플러는 물활론 animism적인 자연학에서 완전히 해방되지 못해 천문학에서 행성을 움직이는 힘이 영 내지는 정신이라 인식했고, 그것을 물리적인 자연력이라고 생각하면서 천체역학에 접근했음을 알 수 있다. 이 때문인지 케플러는 행성들의 회전운동의 역학적인 분석에 다다르지 못했고, 그 문제를 풀어준 사람은 갈릴레오였다.

케플러와 더불어 코페르니쿠스 체계를 과학적으로 입증해준 인물은 바로 갈릴레오다. 갈릴레오는 과학기구를 만들고 관찰과 실험을 한 결과를 발표해 현대적인 의미로서의 과학의 방법을 최초로 보여주었다. 1610년에 발표한

『별들로부터 온 사자使者』에는 달의 표면이 지구처럼 기복이 있고, 은하수에는 수많은 별들이 떼지어 있으며, 목성은 네 개의 위성을 갖고 있다는 그의 천체관찰 결과가 나와 있다.[20] 갈릴레오는 코페르니쿠스가 옳았다는 것을 증명하기 위해 그의 학설을 자신의 새로운 수학적인 물리학에 연결시키고자 했다. 그는 그가 수립한 천체이론을 『천문학 대화』*Dialogo dei due massimi sistemi del mondo*라는 이름으로 1632년에 출간했는데, 이 책의 내용은 프톨레마이오스와 코페르니쿠스의 두 가지 우주체계에 관한 대화였다.

이 책이 출간되자 교회 측은 갈릴레오가 종교적인 기존체계를 뒤엎는 '관여해서는 안 될' 문제에 관여했다 하여 이단심문소에 그를 기소했다. 이 책에서 갈릴레오는 코페르니쿠스의 우주체계에 대한 반론에 망원경을 통한 새로운 발견과 역학이론으로 응답했고, 또한 조수潮水의 간만干滿이론을 들어 지동설을 지지했다. 말하자면 코페르니쿠스는 죽었지만, 그를 대신하여 갈릴레오가 코페르니쿠스가 가정한 우주체계가 옳았음을 실제로 증명한 것이다.[21] 코페르니쿠스가 지구가 공전한다는 이론, 즉 지구가 여러 행성과 더불어 1년에 한 번 태양 주위를 돈다는 사실을 뒷받침해주는 결정적인 증거로서 갈릴레오는 바다의 조수간만 현상을 제시했다.[22] 지구는 하루에 한 번씩 자체의 축을 중심으로 도는 자전운동과 1년에 한 번씩 태양의 주위를 도는 공전운동을 하기 때문에 지표地表가 부분적으로 차이가 나는 가속도를 받고 있어, 이것이 바닷물을 주기적으로 쏠리게 하여 조수의 간만이 생긴다는 것이다. 마치 접시에 물을 담아 좌우로 흔들면 물이 좌우로 기울어지는 것과 같이 조수의 간만도 지구운동의 직접적인 증거가 된다는 것이었다.

갈릴레오는 하늘에서나 땅에서나 모두 똑같이 잘 적용될 수 있는 운동법칙이 있다고 믿었다. 천체가 왜 운동을 하는가를 입증해야만 했기 때문에 이 모든 운동에 관한 연구는 매우 중요했다. 지상의 운동을 설명할 수 있다면 자연

20) 야콥 브로노프스키, 김은국 옮김, 『인간등정의 발자취』, 범양사 출판부, 1985, 178쪽.
21) Robert Mandrou, op. cit., p.145.
22) Ibid., p.219.

히 천체의 운동도 설명이 된다고 믿었다. 하늘에 있는 모든 것은 자체의 독특한 법칙을 갖고 있는 특별한 종류의 물질로 되어 있다는 견해가 사라지게 된 것이다. 운동이론, 즉 동역학動力學은 지상물체의 운동뿐 아니라 천문학 발전에 대단히 중요한 것이었다.

갈릴레오는 바로 이 동역학의 창시자였다. 그는 종교재판을 받은 후 자택에서 연금당한 상태에서 지상 물체의 운동에 관한 『신新 과학대화』를 집필했다. 이 책에서 갈릴레오는 역학연구에 관한 기계학과 위치운동이론을 소개했는데, 여기서 역학은 위치운동에 관한 동역학이었다. 자유낙하운동에서 속도, 시간, 거리, 가속도의 제 개념을 분명히 구별하고 그들 사이의 법칙적인 관계를 확실하게 파악한다는 것이었다. 이렇게 해서 갈릴레오는 속도와 가속도를 분명하게 구별하여 관성impetus: 운동을 제공하는 성질의 원리에 도달했고, 근대적인 관성법칙의 기본적인 이론을 모두 완성했다. 즉 낙하속도는 낙하시간에 비례하여 증가하고 낙하거리는 시간의 제곱에 비례하여 증가함을 확인했다. 요컨대 낙하속도가 거리에 비례하여 증가하는 것이 아니라 시간에 비례하여 증가한다는 사실을 확증한 것이었다.

갈릴레오의 과학관은 한마디로 자연에서 모든 것을 찾아야 한다는 것이다. "물리적인 문제를 논의함에 있어서 우리는 『성서』 구절의 권위가 아니라 감각적인 경험과 그에 필요한 증명에서 출발해야 한다. 하느님은 거룩한 『성서』뿐 아니라 자연에서도 그 모습을 드러낸다."[23] 그의 철학사상 또한 이와 밀접히 연관되어 있다. "우주라는 큰 책은 그 언어를 이해하고 그 문자를 해독하는 방법을 배우지 않으면 이해될 수가 없다. 그것은 수학이라는 언어로 씌어 있고 그 문자는 삼각형, 원, 기타 기하학적 도형이며 그것을 모르면 아무것도 이해하지 못할 것이다."[24] 그가 1623년의 쓴 논문 「분석자」Il Saggiatore에서 언급된 수학의 언어는 인위적으로 약속된 언어가 아니라 자연의 실제적인 성질의 표

23) 야콥 브로노프스키, op. cit., 182쪽.
24) Pierre Chaunu, La civilisation de l'Europe classique, Paris, Arthaud., 1984, p.327.

현이었다. 갈릴레오는 일반 사람들이 읽을 수 없는 이 어려운 수학언어를 하나하나 풀면서 자연의 비밀을 캐내려 했던 것이다. 물체의 감각적 성질은 이차적이고 주관적인 것이고 기하학적 성질만이 물체의 일차적 객관적인 것이었다. 갈릴레오는 이렇듯 물체든 물질이든 기하학적으로 파악했는데, 이것은 그 후 수학적인 자연학을 이은 데카르트와 뉴턴에 의해 좀더 명확하게 규명된다.

코페르니쿠스의 우주체계를 옹호하는 자연학설을 발표하여 당시의 교황 우르바노 8세Urbanus VIII, 재위 1623~44로부터 신의 설계에 관한 시험이란 있을 수 없다는 반대의견을 듣고, 특정한 억측으로 신의 권능과 지혜를 한정짓고 구속하는 것은 너무나도 대담한 짓이라는 문책을 받은 갈릴레오는 끝내 1633년 4월 12일에 이단심문소에 출두하라는 명령을 받게 된다. 갈릴레오가 이단심문을 받은 산타 마리아 소프라 미네르바의 도미니코회 수도원은 로마 교회의 이단심문이 행해지는 곳이었다. 이 기구는 1542년 교황 바오로 3세가 창설했으며 종교개혁의 교리가 확산되는 것을 막고 특히 그리스도교 전역의 이단적 행위를 제재하는 데 그 목적이 있었다.[25]

새로이 부상하는 천문학 이론은 지금껏 진리라고 믿어왔던 모든 것을 무효로 만들어버렸다. 시대는 이제 변화의 급물살을 타고 있었다. 이러한 시대적인 분위기에 대해 캄파넬라는 "이 새로운 세계, 이 새로운 별, 이 새로운 학설, 이 새로운 나라, 이것은 새로운 세기의 시작"이라고 하면서 모든 분야에서 시대적인 변화가 이루어지고 있음을 시사했다. 자연의 모든 현상은 그때까지 갖고 있던 초월적인 의미를 상실하고 인간의 감각으로 탐구될 수 있는 영역 안으로 들어오게 되었다. 그때까지 사람들을 꼼짝없이 구속했던 지식으로부터 벗어날 수 있는 조건이 마련되었다는 것이다. 16세기 이래 학자, 철학자, 예술가 들은 이제 뒤를 돌아다보지 말고 앞을 보고 살아야 한다는 말을 했다. 그때까지의 사유세계를 지배하던 플라톤과 아리스토텔레스의 가르침을 벗어나,

25) 야콥 브로노프스키, op. cit., 183쪽.

이제는 분명한 목적하에 "진리는 시간의 딸이다"*Veritas filia temporis*라는 격언을
마음에 두고 살아가게 되었다.

이제 위계적인 우주, 지구 중심의 우주는 사라지게 되었고, 인간은 시간과
영원 사이에, 천사와 짐승 사이에 놓여 있다는 종교적인 관점에서의 인간관
또한 그 가치를 상실하게 되었다. 또한 사람들은 자신의 자유스러운 경험을
토대로 자신의 인생을 책임지는 위치에 놓이게 되었음은 물론이다. 인간을 보
호해주던 우주라는 안전판이 없어지면서 인간은 스스로의 근원적인 한계와
처지를 의식하고 살아가야 했다. 더 나아가서 인간이 자립적인 사유의 세계를
얻게 됨으로써 새로운 가치의 정립을 위한 인식과 윤리체계가 바뀌어야 했다.
르네상스 사상의 정신적인 기틀이었던 피치노Marsilio Ficino, 1433~99의 신플라
톤 철학에서 얘기했던 천사와 짐승 사이에 놓인 인간은, 이제 홀로 무한공간
에 돌진하는 근대의 영웅으로 바뀐 것이다.

'생각하는 주체'로서의 인간

이것은 근대라는 새로운 시대를 향하여 돌진하는 17세기 인간의 모습, 우주
라는 안전한 모태를 떠나 자립함으로써 불안감과 열광을 동시에 느끼는 인간
상이었다. 일찍이 인간의 본성을 현실에 비추어서 보고 그 실상을 가차 없이
폭로하여 인간은 누구인가 하는 문제를 근본적으로 생각하게 해준 이탈리아
의 정치사상가 마키아벨리가 용감한 선각자로 떠오른다. 그는 고대 이래로 추
구해온 국가의 최종목표를 논의하는 대신, 실제로 발생한 여러 가지 세력다
툼, 정념과 악덕, 행위 이면에 가려진 동기 등을 냉정하게 분석하고, 어떻게
정권을 장악하고 지키는가라는 단 한 가지 문제로 정치를 환원시켰다. 마키아
벨리 이전에는 그 누구도 인간이 간악한 짓을 일삼고 비열하며 허영심으로 가
득 차 있다고 정의내린 사람은 없었다. 몽테뉴도 직접적인 표현이 아니었을
뿐 그 나름의 방법으로 인간의 적나라한 모습을 드러낸 바 있다. 이제 그리
스-로마라는 고대문명으로부터 이어받은 존재론적인 우주론에 기대지 않고,
인간을 그 본성에 의해 분석한다는 것이 시대의 추세였다.

인간본성에 대한 회의적인 사고는 반성하는 인간상을 낳고 이어서 인간의 가치를 다각적으로 검토하여 평가하게 했다. 윤리 · 종교 · 신앙 · 자연 · 정치 · 과학 등 모든 분야에 인간본성을 정직하고 철저하게 탐지하는 시기가 찾아온 것이다. 마키아벨리 · 루터 · 텔레시오 · 브루노 · 캄파넬라 · 몽테뉴 · 베이컨 · 케플러 · 갈릴레오 등이 보여준 탐구는, 결과적으로 인간은 믿을 수 없고, 무지하고 사악하며, 야심과 허황됨으로 가득 찬 존재라는 사실을 일깨워준 여정이었다. 이와 같은 인간의 자아반성은 현실을 삶의 경험의 터전으로 삼게 하고 관념과 추상세계를 멀리하게 하며, 체험과 감각적인 경험, 현실적이고 실제적인 정확성에 가치를 두게 한다.

시대적인 요구는 누구에게나 이해될 수 있는 보편타당성을 지닌 명증한 과학으로 모든 지식의 전형으로 간주되는 '수학'을 지목했다. 17세기 과학혁명은 수학의 적용에서부터 시작되었다 해도 과언이 아니다. 자연현상을 우주의 형이상학적인 인식으로 설명한 아리스토텔레스 철학, 즉 '옛 철학'에 반대하여 일어난 '새로운 철학' '새로운 과학'은 이 세계와 자연현상을 엄밀한 수학법칙으로 설명하고자 했다. 철학도 수학을 통해 의심할 여지가 없는 확실한 논증방법을 찾아내고자 했다. 더군다나 '철학'이라는 말은 아직도 '인간의 이성으로 인식될 수 있는 모든 학문'을 지칭하는 용어로, 학문 또는 지식을 뜻하는 또 다른 어휘인 '과학'과 동의어였다. 다시 말해 철학이란 말은 인문과학이든 자연과학이든 모든 학문세계를 포함하는 말이었다. 그렇기 때문에 당대의 철학은 결코 수학으로부터 분리될 수 없었다. 철학자들은 수학을 바탕으로 보편타당하고 확실한 인식방법을 찾고자 했다. 17세기의 철학자 데카르트, 라이프니츠Wilhelm Leibniz, 1646~1716, 파스칼Blaise Pascal, 1623~62 등 모두가 천재 수학자였고 스피노자Baruch Spinoza, 1632~77의 경우에는 철학이론의 구성을 위하여 기하학적 방법을 이용하기도 했다.

이들을 앞세운 17세기는 사상적으로 신 · 구 교체의 큰 변동이 있던 시기이자 새로운 행로가 잡히는 과도기였다. 새로운 천문학과 기계론적 자연관에 입각하여 철학적 노선이 새롭게 잡혔고 또한 새로운 인간관이 정립되었다. 자연

과 우주에 대한 관념에 일대 전환이 일어남에 따라 자연뿐 아니라 인간에 관한 문제에서도 근대적인 사고가 나와, 인간이 좀더 넓고 깊은 차원에서 이해되었다.

17세기 후반기 사상의 토대가 된 데카르트René Descartes, 1596~1650의 철학──당대인들에게 '새로운 철학'이라고 불린──은 그가 제시한 '명확하고 뚜렷한 방법으로' 정신세계와 물질세계가 확연히 구분되는 새로운 세계관을 제시해줌으로써 근대사상의 기초를 다져주었다. 데카르트에게 자연은 수학적인 원리에 의해 이해되고 설명되는 세계였다. 데카르트는 '수학'이 지배하는 물질세계와 '생각하는 주체'cogito가 지배하는 정신세계가 엄연히 다르다는 철저한 이원론을 바탕으로 자신의 철학사상을 구축하는 합리론을 수립했다. 우리의 모든 지식이 더 이상 의심할 수 없는 가장 단순한 원리로부터 표출되어야 한다는 방법론을 그는 제시했다.[26] 즉 나의 존재 자체를 의심하여 내가 존재하지 않는다고 생각할 때에도 내가 이러한 생각을 하기 위해서는 내가 존재해야만 한다는 결론에 도달했다는 얘기다. 이 말은 '내가 회의하는 동안, 다시 말해 내가 생각하는 동안 내가 존재한다는 것은 확고부동한 사실이다'라는 의미다. 이때의 '나'는 곧 '생각하는 실체'res cogitans로서의 '나'가 된다. 그는 이렇게 철저한 의심을 바탕으로 하여 "나는 생각한다. 고로 나는 존재한다"Cogito ergo sum라는 유명한 명제를 끌어내어 그의 철학의 제1 원리로 삼았다.

데카르트는 사물에 대한 모든 판단 밑바탕에는 '이성'이 굳게 자리 잡고 있다고 보았다. 즉 '나는 생각한다'라는 분명한 사실도 이성적으로 '나는 존재한다'는 것을 동시에 인정치 못하면 수용할 수 없다는 것이다. 사람은 누구나 이성의 훈련에 의해서 '명확하고 뚜렷한'claire et distincte 이성으로 무엇이 진실된 것이고 아닌지를 가려낼 수 있다고 그의 저서 『방법서설』Discours de la Méthode 에서 피력하고 있다.[27]

르네상스 휴머니즘의 근간을 이루었던 '이성'이 몽테뉴의 회의주의로 인해

26) Robert Mandrou, op. cit., p.163.
27) Pierre Ducasse, Les grandes philosophies, Paris, PUF, 1967, p.66.

실추되는 쓰라림을 겪은 후, 다시 데카르트에 와서 '방법적인 회의'doute méthodique라는 과정을 거침으로써 그 권위를 되찾고 재건되었던 것이다. 데카르트는 부르주아든 직공이든, 여자든 남자든 어떤 사회계층이든지 모든 사람이 볼 수 있게끔 하기 위해서 이 책을 라틴어로 쓰지 않고 상업용의 언어, 행정상의 언어인 속어俗語로 썼다. 그리하여 이 책은 문학 분야에서도 큰 업적을 인정받고 있지만 무엇보다도 인간 정신세계에 일대 변혁을 몰고 왔다는 점에서 높이 평가된다.

데카르트는 회의적인 모든 상태를 합리론으로 추진하여 사유의 모순된 부분들을 없애버렸다. 우리가 불완전한 존재, 의심하는 존재임을 확실하게 인지한다는 것은, 우리의 이성 안에 있는 완전함, 무한함에 관한 관념이 우리를 창조한 완전한 존재가 있음을 가상할 수 있기 때문이라는 것이다.[28] 인간의 이성이 회의를 한다는 것은 무언가 완벽하게 확실한 것이 존재한다는 것을 뜻한다. 모든 확실함의 보증은 신의 존재다. 데카르트가 신을 우리의 사유세계로 끌어들인 것이다. 신은 영원불변의 실체로 받아들여졌다.

데카르트는 신의 존재와 더불어 '물질세계'와 '정신세계'라는 두 가지의 실체를 설정하여 수학이 지배하는 물질세계와 '생각하는 주체'가 지배하는 정신세계라는 철저한 이원론을 세웠다. 인간의 영혼, 정신, 이성이 지배하는 정신세계와 확연히 구분되는 자연이란 이제 수학 원리에 의해 이해되고 설명되는 물질세계일 뿐이었다. 물질세계란 공간 속에서 길이와 넓이와 깊이를 차지하는 외연外延과 공간적 충만성이라는 속성으로 나타난다. 또한 공간이 지니는 외연이란 곧 물체가 지니는 본질을 뜻한다. 따라서 물질은 공간과 동일하며 공간은 또한 물체와 동의어가 된다. 데카르트가 이처럼 물질과 공간과 물체를 모두 동일한 개념으로 보았기 때문에 '진공'의 존재를 부정했던 것이다.

데카르트의 이성적이고 합리적인 사고가 모든 물체로부터 일체의 정신성을 배제하고 수학적으로 그 본질을 추구했기 때문에 자연 만물은 마치 거대한 기

28) Ibid., p.69.

계처럼 수학법칙에 의하여 움직이는 물질세계로 간주되었다. 자연은 이제 그 신비한 옷을 벗어버리고 하나의 거대한 기계로 이해되었다. 데카르트의 우주는 차갑고 텅 빈 수학적인 공간이었다. 데카르트는 우주의 운동을 수학적으로 설명하기 위하여 정확한 좌표 설정이 가능한 시스템, 오늘날 우리들이 '그래프'라고 부르는 새로운 방식을 고안해내었다. 물체가 어디서 어떻게 움직이든지 간에 그 물체의 위치를 모두 좌표로 나타낼 수 있게 되었다. 이렇게 해서 태어난 것이 바로 해석기하학이다. 이 해석기하학 덕분에 운동의 모든 형태에 대한 이론적인 분석이 가능해졌다.

이렇듯 사유세계로서의 정신과 외연적 실체로서의 물체는 원리적으로 구분되어 엄격한 이원론으로 존재하지만, 여기에는 신의 섭리가 개입하여 물체에는 운동이 부여되는 등 신의 지배를 받게 된다. 물체의 '외연'l'étendue 개념에는 운동가능성이 주어져 있는데, 이것은 물체 자체에 의해서가 아니라 신에 의해서 최초의 추진력이 주어진다는 것이다.[29] 그는 신이 우리의 감각으로 존재가 확인되는 물질세계와는 완전히 구분되는 정신세계의 꼭대기에 위치한다고 보고, 신의 존재는 '생각하는 나'의 '명확하고 뚜렷한 이성'으로 인식된다는 논리를 폈다.

'명확하고 뚜렷한 이성'에 입각한 데카르트의 형이상학적이고 기하학적인 논증은 지나친 이성주의로 흐를 수밖에 없었다. 데카르트 자신은 가톨릭 신자였다. 그러나 그가 '명확하고 뚜렷한 방법'으로 증명했다는 신은 자신의 의지로 자연만물을 창조했으나 그 자연은 거대한 기계로써 어디까지나 '물질'이기 때문에 창조주의 의지와는 별개로 엄밀한 수학법칙에 의해 작동된다는 결론이 나온다. 그런 논리로 한다면 신은 물질세계와 완전히 구분되어 실재하는 정신의 질서, 즉 이성의 꼭대기에 존재하는 순수한 정신, 에스프리esprit라는 이론이 될 수밖에 없다. 결국 파스칼이 지적한 대로 데카르트의 신은 손가락을 튕겨 세상이라는 기계를 작동시키는 원동력으로서의 존재였지 그 이상 필요

29) 한스 요하임 슈퇴리히, 임석진 옮김, 『세계철학사』(하), 분도출판사, 1978, 60쪽.

한 존재가 아니었다. 데카르트의 기하학적인 논증에 의한 '철학자와 과학자의 신'에서 '아브라함과 야곱의 하느님'을 되찾아준 철학자는 파스칼이었다.

파스칼과 스피노자

데카르트의 철학은 17세기 후반의 정신사를 지배하는 강력한 사상으로 등장했다. 근대 철학자들은 데카르트를 비판하면서도 '데카르트의 방법으로' 혹은 '명확하고 뚜렷한 방법으로'라는 말을 앞세워 논리를 전개했다. 데카르트의 철학이 지니고 있던 여러 오류들이 오히려 데카르트의 방법으로 발견됐다는 것은 아이러니가 아닐 수 없다. 어쨌든 세상은 이제 아리스토텔레스 철학으로 대변되는 '옛 철학' 대신 '새로운 철학'이 일어나는 전환기에 있었다. 이러한 시점에서 이 '새로운 철학'과 호흡을 같이한 파스칼도 수학자·물리학자로서 그 누구보다도 데카르트의 방법론을 적용해 자연은 수학원리에 의하여 움직이는 물질세계임을 확신했다. 그러나 파스칼은 데카르트의 철학적인 노선은 따르지 않았다.

파스칼Blaise Pascal, 1623~62의 인간관에 따르면, 무한한 우주 안에서 인간은 거품에 불과한 존재이며, 신의 침묵이 담겨 있는 그곳에 서 있는 인간은 겁에 질려 공허함과 비참함을 느끼는 존재라는 것이다.[30] 파스칼이 세상을 떠난 후 1670년에 출판된 『팡세』Pensées에 나와 있는 글을 보면, 신을 모르는 사람에게 무한한 우주 공간은 죽음의 세계이고 신을 믿는 사람들의 우주는 생명이 넘치는 세계로 그곳은 기계론적인 우주관이 적용되는 곳이 아니라는 것을 알게 된다. 『팡세』는 새로운 철학과 르네상스풍의 휴머니즘, 그리고 전통적인 그리스도교 신앙이 얽혀 있는 그 시대의 현실에 직면하여 '인간이란 무엇인가'라는 물음에 답을 내려주고 있다. 파스칼은 '물체의 질서' '정신의 질서' '애의 질서'라는 세 가지 질서와 기하학적 방법, 인간내면의 심리를 분석하는 섬세한 정신, 신의 계시를 바라는 심정이 합쳐져 인간으로 하여금 참다운 자아를 자각

30) Blaise Pascal, *Pensées*, Paris, Brunschivicg, 206; *The Encyclopedia of Philosophy*, Vol.5, London, Macmillan Publishing Co., 1972, p.53.

하도록 만들어준다고 말하고 있다.

파스칼은 수학이 기본이 되는 과학에서 요구하고 있는 기하학적인 정신l'esprit de géométrie은 일상생활에 필요한 것은 아니어서 인간에 대한 이해에는 무력하다는 것이다. 반면 그는 개인적인 체험과 같은 일상생활에서 구체적인 것에 관계된 정신, 이른바 섬세한 정신esprit de finesse을 중요시했다. 이와 같은 자각은 수학적인 과학과는 다른 인간의 삶에 대한 깊은 통찰에서 시작됐다. 인간은 신이 있다는 것을 알면 무한한 행복과 생명력을 얻게 되고 신이 없다는 쪽을 택하면 얻는 것은 아무것도 없다.『팡세』, 233 파스칼도 물론 시대의 물결인 '새로운 철학'과 호흡을 같이하는 수학자이긴 했다. 그러나 이성보다도 체험을 중요시하여 마음의 논리Logique du coeur, 즉 인간 심성心性의 문제를 새로이 제기했다.

파스칼은 인간을 비참하기도 하며 위대하기도 한 존재라고 생각했다. '나'라는 존재는 우주공간 속에서 미미한 점에 불과하기 때문에 사라지고 만다. 그러나 '생각하는 존재'이기 때문에 우주를 품을 수 있는 것이다.『팡세』, 348 이 짧은 단상은 인간이 비참함과 위대함을 동시에 갖는 존재라는 것을 알려주고 있다. 그런데 이 하찮은 세상사에서 슬픔과 기쁨을 넘나드는 인간은 왜 그것에 초연하지 못할까? 거기서 벗어나는 길은 오로지 인간의 비참함과 위대함을 끝까지 실천적으로 보여준 예수 그리스도를 섬기는 것이고, 이로써 인간은 비참함과 위대함을 올바르게 생각하게 된다는 것이다. 비참함을 안다는 것은 위대한 것이고, 인간의 위대함이란 비참함을 안다는 것이다.『팡세』, 409 인간은 위대하기 때문에 더욱 비참하며, 비참하기 때문에 더욱 위대하다.『팡세』, 416 인간의 비참함과 위대함이 곧 신을 알게 하는 길이고 인간의 모순됨을 자각함으로써 진리를 찾게 된다는 것이 파스칼의 그리스교관이다.

신을 추구하는 인간, 그 인간에 대한 탐구, 이것이 바로 파스칼의 『팡세』를 이루는 커다란 두 가지 축이다. 그 한 줄기 빛이라도 보기를 그토록 갈망했던 하느님, 기쁨에 넘쳐 눈물을 흘리며 어둠 속에서 느꼈던 하느님, 파스칼의 신은 데카르트 철학에서와 같은 철학자의 신도 아니었고 기하학자의 신도 아니었다. 파스칼의 신은 아브라함과 야곱의 하느님이었다.

어쨌든 당시의 신학자들은 데카르트와 여러 모로 의견을 달리하면서도 그의 '명확하고 뚜렷한 방법'이 진리에 도달하기 위한 확실한 방법이라고 여겨 크게 반겼다. 데카르트의 철학은 진리는 오로지 그리스도교의 신 그 하나뿐임을 증명해줄 수 있는 방법론을 제시해주었기 때문이다. 이러한 흐름을 타고 스피노자Baruch Spinoza, 1632~77는 그리스도교의 인격신을 배격하고 데카르트적인 신을 유일한 실체로 보았다. 기하학적인 논증으로 추론한 신의 존재만을 인정했다는 것이다. 스피노자의 신은 '철학자와 과학자의 신'에서 더욱 멀어져 수학법칙이 지배하는 자연 속에 내재하는 신, 즉 자연 그 자체가 신이라는 범신론에 귀착하여 자연만물이 모두 신성의 표현이라는 주장을 폈다.

수학 및 자연과학 연구, 신학사상과 철학적 사색에 몰두한 네덜란드 출신의 철학자 스피노자는 데카르트 철학에 특히 깊은 관심을 보였다. 그는 그의 사상전개의 출발점을 '실체'substantia의 개념으로 삼았다. 스피노자가 이해하는 실체의 개념은 모든 사물의 근저나 배후에 있으면서 모든 존재를 자체 내에 융합하거나 포괄하는 일자 또는 무한자다. 따라서 이 실체는 오직 자기원인에 의해 존재하는 영원하고 절대적이며 무한한 것으로 만물의 내재적인 원인이다. 이것은 신의 개념과 일치하여 모든 존재자를 총괄하는 개념이므로 자연의 개념과도 일치할 수 있다.[31] 그래서 실체는 곧 신이고 자연이라는 등식이 성립될 수 있다.

여기서 자연은 삼라만상이 있는 자연이 아니라 가장 완전한 자연으로서 신이 그 안에 충만하고 있는 자연을 뜻한다. 간단히 말해서 신은 결코 모든 것의 외재적 원인이 아니라 내재적 원인이며, 이에 따라 신은 창조자가 아니라 모든 것 안에 이미 내재하면서 작용하고 있다는 것이다. 여기서 스피노자의 자연은 물질을 의미하는 것이 아니라, 생명 그 자체라고 보아야 할 것이다.

'실체'에 대응하는 개념은 '양태'modus인데, 이것은 타자에 의해서 제약을 받는 일체의 것, 즉 사물의 세계나 유한한 현상 세계를 나타내는 말이다. 스피

31) Pierre Ducasse, op. cit., p.79.

노자는 실체가 곧 신이고 자연이라고 보았는데, 일반적으로는 유한한 현상 세계가 자연으로 불리기 때문에 스피노자는 자연을 두 가지 개념으로 나누어 사용했다. 즉 신이 내재적 원인이 되어 모든 존재가 있는 것은 '능산적 자연'能産的 自然, natura naturans이고, 유한한 물질세계는 '소산적 자연'所産的 自然, natura naturata이라고 했다.[32]

스피노자의 자연은 모든 것이 신의 무한한 본성으로 인해 무한한 방법으로 그 양태를 나타내 보임을 말한다. 마치 모든 삼각형의 내각의 합이 180도를 이룬다는 기하학적인 관계처럼 신과 자연의 관계도 기하학적임을 시사하고 있다. 신과 자연의 관계는 이렇듯 생명력이 바탕이 된 필연적이고 기하학적인 관계이기 때문에 빈틈이 없는 지복한 관계라는 것이다. 스피노자의 신은 내적 원인으로서 만물에 충만해 있고, 알파인 동시에 오메가이며, 시작과 끝이다. 스피노자는 이렇듯 범신론凡神論적으로 신의 존재를 피력했다.

스피노자는 데카르트의 방법을 적용해 기하학적인 추론으로 신의 존재를 증명하여 자연 그 자체가 신이라는 범신론적인 결론을 내렸다. 하지만 그는 데카르트처럼 이성의 체계가 아니라 신앙의 체계를 근간으로 삼고서 이성을 앞세우기보다 신을 앞세운 사상의 전개를 보인다. 그렇기에 인간도 신의 본성으로 충만한 존재인 만큼 인간의 올바른 인식능력은 신의 지적인 애amor Dei intellectualis의 작용으로 볼 수 있다.[33] 스피노자의 범신론을 신비주의적인 관점에서 이해하자면, 무한한 신이 유한한 인간에 내려오고 유한한 인간이 무한한 신이 있는 하늘에 오르며, 또 한편 신이 인간에 현존하고 인간은 그 현존에 맞닿고 살고 있다는 이야기가 된다.

스피노자는 철학이란 수학적 사고방식과 같은 정확성과 절대적인 타당성을 지녀야 한다고 믿으면서 스피노자가 세상을 떠난 바로 그해에 출간된 『윤리학, 기하학적 방법에 따른 서술』Ethik, nach geometrischer Methode dargestellt에 자신의 철학사상을 기하학적 체계에 따라서 전개해나갔다. "다른 어떤 문제와도 관련됨

32) 한스 요하임 슈퇴리히, op. cit., 69~70쪽.
33) Pierre Ducasse, op. cit., p.80.

이 없이 오직 그 자체의 선善함을 정신에 전달할 수 있는 참다운 선이 과연 있을 수 있는가, 내가 만약 그 한 가지만을 찾아내어 획득할 수만 있다면 더없이 큰 기쁨을 영구히 누릴 수도 있을 바로 그러한 것이 과연 있을 수 있는가……." 라는 스피노자의 토로는 그가 철학적인 사유의 행로를 찾아가는 데 따른 어려움을 잘 보여주고 있다.[34]

라이프니츠와 뉴턴

17세기 철학의 큰 주류를 이루는 또 다른 철학자는 독일의 정신적인 지도자로 간주되는 라이프니츠Wilhelm Leibniz, 1646~1716다. 그는 당시의 과학적인 시대정신에 힘입어 자연과학적 정신과 종교적인 요구를 조화시키는 것을 철학의 주안점으로 삼았다. 데카르트 철학의 논리적인 귀결이라고 볼 수 있는 스피노자의 철학은 신 안에 자연이 있고 또 자연 속에 신이 있다는 범신론으로 떨어졌다. 스피노자는 그러한 신을 유일한 실체라고 하면서 유일하고 불변부동하다고 보았다. 그러나 라이프니츠는 실체란 불변, 부동한 것이 아니라 활동하는 존재로서 하나만 있는 것이 아니라 많이 있다고 주장했다. 즉 스피노자의 실체가 정적靜的이고 일원적이라면 라이프니츠의 실체는 동적動的이고 다원적이다. 운동은 결코 힘의 개념과 분리할 수 없다. 운동을 일으키는 힘이 있어야 운동현상이 나타나기 때문에 라이프니츠는 '힘'을 참다운 실재로 보았다. 실체는 이러한 '힘'의 단위로 구성되고 자연은 이러한 단위의 무한한 수로 구성되어 있다는 것이다.

힘의 단위를 라이프니츠는 '단자'單子, monade라 불렀고, 이것은 영원하고 파괴할 수 없으며 변화시킬 수도 없는 독립된 활동력인 까닭에 다른 것으로부터 영향을 받지 않고 자발적으로 자기 상태를 전개시키는 것으로 보았다.[35] 자발적으로 자기 상태를 전개시킨다는 것은 스스로를 드러내고 표현한다는 것이다. 단자의 활동은 명석, 판명한 정도에서 무한한 차등을 보이며, 자발적으로 자기 상태를 전개시킨다는 것은 점차로 명석, 판명의 정도를 더해가는 과정을

34) 한스 요하임 슈퇴리히, op. cit., 65쪽.
35) Pierre Ducasse, op. cit., p.76.

말하는 것이다. 예컨대 가장 낮은 단자로 구성된 것은 돌과 식물 같은 것이며 신은 가장 명석한 단자로 구성된 것이다. 여러 등급의 명석성을 가지는 무한한 단자가 존재하기 때문에 단자는 모두 같은 것도 아니었고 순전히 기계적인 단위의 것도 아니다. 한마디로 라이프니츠의 단자론은 모든 단자는 '힘'의 단위이고 그 명석도에서 차이가 있으며 가장 명석한 단자는 신이라는 얘기다. 라이프니츠 형이상학의 핵심부분이라 할 단자론은 그의 과학적인 자연관을 잘 보여주고 있다.[36]

　라이프니츠 사상의 특색은 철학에서의 여러 이론들을 하나의 체계 속에 조화시킨 점이고, 또한 하나의 독립된 개체로 존재하는 '단자'들이 '전체적 조화'das harmonische gänze를 형성한다고 보았다는 점이다. "신이 언제나 개입되어 있듯이 두 개의 실체가 다 같이 이미 스스로 타고난 고유의 법칙을 준수함으로써 서로 완전한 일치에 도달할 수 있도록 짜여 있다……." 라이프니츠의 이 말에서 보듯이 단자들의 조화는 신이 그렇게 미리 정해놓았기 때문이라는 것으로 이것이 그의 '예정조화설'이다.

　이 예정조화설에는 낙관론적인 세계관이 깔려 있다. 창조주이신 신이 최선의 세계를 이 지상에 마련해주셨기 때문에 이 세상은 완전할 수밖에 없다는 것이다. 그렇다면 왜 이 현 세계에는 악과 고통이 가득 차 있는가 하는 질문이 자연스럽게 제기된다. 라이프니츠는 이 모든 불완전함을 각 개체의 유한성에 두고 그 유한성을 세계 존재의 불가피한 제약이라고 보았다. 라이프니츠는 '선하지 않은 것'이 세계의 완전성에 장애가 되지 않으며 세계는 이러한 불완전함을 내포한 채로 최선의 것이 될 수 있다고 생각했다. 이것은 마치 음악에서의 불협화음이나 그림에서의 조화롭지 못한 색채가 오히려 전체적인 예술성을 높여주는 역할을 하는 것과 같다. 요컨대 모든 존재는 존재할 충분한 이유가 있기 때문에 존재한다는 것이다.[37]

　17세기를 대표하는 철학자들은 수리물리학을 기초로 하여 기계적인 자연관

36) *The Encyclopedia of Philosophy*, Vol.3, op. cit., pp.422~429.
37) Ibid., pp.430~431.

을 수립했으나 그중 라이프니츠의 자연관은 명석도가 높은 단자를 인정함으로써 정신적이며 생명적인 면을 내포한 입체적인 측면을 보여주고 있다.

중세 사상을 대표하는 스콜라 철학은 신앙과 이성의 조화를 꿈꾸었다. 이 조화가 서서히 풀어지면서 양자는 각자 제 갈 길을 택해 근대사회로 향해 갔다. 르네상스와 종교개혁, 과학혁명을 거쳐 세상은 이제 계몽사상과 과학이상주의로 뒤덮이게 되었다. 스콜라 철학에서 신앙과 이성을 묶었던 끈은 이제 풀어졌다. 세상은 계몽주의의 단계로 접어들었고, 그 사상적 기반은 경험주의와 합리주의, 그리고 뉴턴의 우주관이었다. 여기서 과학혁명의 절정은 영국의 뉴턴에 와서 이루어졌다.

17세기에는 천체의 운동, 지상 물체의 운동, 중력의 원리에 관한 여러 가지 설이 나왔는데, 뉴턴Isaac Newton, 1643~1727은 이 모든 것을 집대성하여 하나의 정연한 체계로 만들어놓았다. 그는 천체운행에 관해 앞서 코페르니쿠스, 케플러, 갈릴레오 등이 이루어놓은 업적들 중 미비한 것들을 새로운 방법으로 보완하면서 우주를 하나의 통일된 법칙에 따라 움직이는 정연한 우주체계로 만들었다. 물체가 떨어지는 현상과 그 운동에 관한 물리학적인 중력의 법칙을 새로이 천체 현상에 적용시킴으로써, 사과가 아래로 떨어지게 지상으로 끌어당기는 힘은 바로 일정한 궤도를 순환하는 천체의 운동을 가능하게 하는 힘과 같다는 것을 입증했다. 예를 들면 달을 궤도에 잡아두는 데 필요한 당김은 사과를 땅으로 끄는 힘, 즉 중력과 수학적으로 같다는 것을 계산해냈다. 뉴턴은 지상운동의 이론으로서의 역학力學과 천상에서의 행성 운동이론인 천문학을 하나로 통일시켰다. 또한 근대적인 새로운 관성의 원리를 받아들여 그것을 행성운동에 적용했다. 행성은 직선운동을 계속하려 하지만 중력의 당김에 의해 구부러져 타원궤도를 이룬다는 것이다.

뉴턴은 우선 천체현상을 가능한 한 정확하게 측정하기 위해, 행성의 역학적 원리들과 이에 관련된 힘을 측정하고자 새로운 계산법인 유율법流率法: 오늘날 미적분에 해당을 만들었다. 그는 이 유율법을 이용해 우주의 운동을 계산했고 만물

은 서로 잡아당긴다는 만유인력의 법칙을 생각해냈다. 태양·행성·위성이 궤도를 벗어나지 않는 것은 상호간의 중력에 의한 것인데, 중력은 서로 끌어 당기고 있는 두 물체의 질량의 곱에 비례하고, 두 물체 사이 거리의 제곱에 반비례한다는 것이다.[38] 뉴턴은 모든 행성의 운동을 분석할 수 있는 틀을 제공한 것이다. 그는 이 만유인력 법칙으로 하나의 통일된 법칙에 의해 움직이는 시계장치와 같은 우주체계를 만들어내었다. 지구와 하늘에서의 모든 운동이 같은 법칙으로 파악되었다.

이제 신의 손에 의해 모든 것이 움직인다는 중세의 우주관은 더 이상 설 자리가 없게 되었다. 지구는 계산 가능한 법칙에 따라 움직이는 작은 행성에 불과한 존재가 되었고, 인간도 더 이상 이 세상을 지배하도록 신이 자신의 모상대로 창조한 존재가 아니었다. 지구도 인간도 더 이상 이 세계의 중심이 아니었다. 뉴턴은 자신의 이론을 공식화하여 1687년에 『자연철학의 수학적 원리』 *Philosophiae Naturalis Principia mathemati*라는 제목으로 출간했다. 하나의 법칙을 적용받는 우주체계를 보여주는 이 책은 발간된 순간부터 새로운 과학적 방법을 제시해주어 과학계에 큰 충격을 주었다. 이밖에 뉴턴은 프리즘을 통해 들어오는 빛이 굴절률에 따라 여러 색으로 분리된다는 사실도 알아냄으로써 일상생활, 미술, 문학세계에 다양한 색채관을 심어주었다.

과학과 예술의 만남

지금까지 16세기 후반부터 17세기를 거치는 동안 유럽 사회에 획기적인 전환점을 몰고 온 특출한 역사적인 인물로 기록되는 철학자와 과학자 들의 발견과 발명, 혁신적인 사상 등을 조명해보았다. 이들은 모두 공통적으로 현실적인 삶에 바탕을 두고 스스로의 무지함을 자각하고서 모험을 무릅쓰고 탐구에 탐구를 거듭하면서 개척해나가 눈부신 결과를 보여주었다. 그렇게 할 수 있었던 것은 이들이 모두 그들의 도전이 인간의 삶을 풍요롭게 해준다는 희망을

38) 송상용 엮음, 『교양과학사』, 서울, 우성문화사, 1984, 143쪽.

갖고 있었기 때문이다. 이를 위해 그들은 확실성, 실제적인 경험, 검증을 전제로 한 수학적인 방법을 중시했다. 역사학자들이 17세기를 근대사회가 성립된 시기, 계몽주의 시대를 여는 시기라고 하는 것은 17세기가 이렇게 도전정신과 개척정신을 보여준 시기였기 때문이다. 16, 17세기는 과학적인 탐구로 새로운 사고의 틀이 하나하나 정립된 시기였다. 캄파넬라는 인간의 경험세계를 합리적으로 연구했고, 베이컨은 자연의 구체적인 사실과 현상으로부터 일반적인 법칙을 끌어내는 귀납법을 주장했고 또 자연연구의 목적은 실용에 있으며 지식은 곧 힘이라고 하면서 학문의 길을 새롭게 설정해주었다. 또한 갈릴레오는 천문학적인 현상을 신학적인 테두리에서 벗어나 수학적 계측방법으로 탐구했다.

정치적인 면에서도 국가는 교회로부터의 독립을 외쳤고, 마키아벨리는 국가통치는 도덕이 아니라 힘이어야 한다고 주장했다. 홉스Thomas Hobbes, 1588~1679는 국가는 전체 위에 군림하면서 절대권력을 장악하고 국민은 주권자에게 절대적으로 복종할 의무가 있다고 못 박았다. 그는 주권자가 제정한 법률에 절대적인 권위를 부여했다.

17세기에 그 누구보다도 엄격한 탐구의 방법을 새롭게 제시한 인물은 데카르트다. 모든 지식은 더 이상 의심할 수 없는 가장 단순한 원리로부터 도출되어야 한다면서 모든 것을 의심해보는 철저한 회의주의를 출발점으로 삼아야 할 것을 요구했다. 그는 수학이 지배하는 물질세계와 '생각하는 주체'가 지배하는 정신세계라는 이원론을 내세우면서, 정신은 사유와 연결되어 있고, 물질은 연장을 속성으로 삼고서 공간·위치·형상·운동이라는 현상에 관련지었다. 그 이후 철학이라는 큰 테두리 안에 같이 있던 자연과학과 인문과학은 분리되었다. 한편 '인간이란 무엇인가?'라는 물음을 갖게 한 파스칼은 데카르트의 명석판명한 수학적인 인식방법은 받아들였으나 그러한 합리적인 사유만으로는 인간본성이 탐구되지 않는다는 점을 제기했다. 인간의 위대함이란 스스로의 비참함을 안다는 것이라면서, 바로 이 양자의 모순된 관계를 자각함으로써 인간은 비로소 진리로 향하는 길을 모색하게 된다고 주장했다. 지난날 모

든 것의 척도였던 인간은 이제 모든 것을 시작해야 하는 인간이 되었다.[39] 결국 파스칼이 던진 '인간이란 무엇인가?'라는 물음이 시대의 궁극적인 의문이 된 셈이다.

세상은 곧 '자연'이라는 대우주와 '인간'이라는 소우주의 교감 속에서 이루어지는 것이라 할 때, 그때까지 이 둘의 관계는 관념이라는 매개체로 이어져 오고 있었다. 코페르니쿠스의 지구가 우주의 중심이 아니라는 학설의 제기는 그때까지 우주의 당당한 주인으로서의 입지를 자랑하던 인간에게 일대 타격이 아닐 수 없었다. 우주의 중심에서 밀려난 인간은 극도의 혼란감 속에서도 자신의 정체성을 찾아 또다시 길을 떠나야 했고, 인간중심적인 사고는 이제 하는 수 없이 궤도수정을 해야 할 처지에 놓이게 되었다. 그와 발맞추어 16세기 자연철학자들의 감각에 의거한 자연 연구로 자연은 그 인위적인 탈을 벗고 그 본래의 원초적인 모습을 드러내게 되었다. 몽테뉴는 그때까지 잘 알고 있다고 생각하는 모든 것을 의심해보자는 극단적인 회의론으로 인간의 본성에 관한 문제를 새롭게 제기하면서 인간 역시 그 본래의 모습을 드러내게 되었다. 자연에 대한 인간의 주관적인 개입이 끝나고 자연 그대로의 모습으로 다가오고, 인간 역시 '이성'이라는 겉옷을 벗은 그 내면의 수수께끼 같은 모습이 적나라하게 드러나게 되었다.

초월성과 이념으로부터 무장해제된 자연은 움직이고 변화무쌍하고 불확실하며 알 수 없고 유동적이며, 탄생과 죽음이 끊임없이 오가면서 온갖 역동적인 움직임을 쏟아내는 세계임이 드러났다. 또 인간 내면의 깊은 곳에서 용솟음치고 들끓는 모든 정념이 한꺼번에 분출되면서 인간의 내면이 모순투성이의 마법과 같은 세상임이 드러났다. 동시에 속살이 드러난 자연과 인간, 그 둘의 최초의 만남이 이루어지면서 마치 판도라의 상자가 열리듯 세상은 이제까지 한번도 보지 못했던 새로운 모습을 보여주게 되었다. 원초적인 생명력 · 힘 · 풍요로움 · 생동감 · 역동성 · 죽음 · 상실감 · 우울함 · 우수 · 인간 내면의

39) Anne-Laure Angoulvent, *L'esprit baroque*, Paris, PUF, 1994, p.18.

대 브뤼헐, 「바벨탑」, 1563, 오스트리아, 미술사 미술관

모든 정념들과 광기·감정·충동·고뇌·불안 등이 모두 펼쳐지는 '바로크' 세계를 보여주었다.

코페르니쿠스로부터 시작된 천문학 혁명은 예술세계에 지대한 영향을 미쳤다. 우주공간과 조형공간의 유사성으로 인해 새로운 우주의 세계는 미술에서 실제적인 공간개념으로 파악되어 전개되어 있다. 大 브뤼헐Pieter Brueghel the Elder, 1525/30~69은 우주의 중심을 벗어난 곳에 인간의 위치를 둠으로써 광대한 우주를 암시하는 새로운 공간개념을 제시했다. 그의 작품 「바벨탑」은 돌로 층층이 쌓은 탑이 하늘의 뭉게구름 속으로까지 뚫고 들어갈 정도로 높게 올려져 그 거대한 그림자를 땅과 물 위에 드리우고 있는데, 옆으로 기울어져 휘어진 나선형의 모양을 하고 있어 당시의 복잡하게 전개되던 우주의 모습과 그 역학관계를 반영하고 있다.[40]

브루노는 코페르니쿠스보다 더 과감한 논리를 전개하여 우주를 유한한 천

40) バネシュ, オットー, 『北方ルネサンスの美術』, 東京, 岩崎美術社, 1971, p.142.

틴토레토, 「천국」, 밑그림, 1579, 베네치아, 베네치아 총독궁 대회의실

구로 보지 않고 혹성과 항성 들이 깔려 있고 무수한 천체들이 산재해 있는 무한한 공간으로 보았다. 그는 자신의 우주론을 『재의 수요일의 만찬』에서 "우리들은 반짝이는 이런 것들이 영원한 생명대열에 참여하기 위해 제각기 정해진 거리를 지키고 있는 하나의 하늘, 그저 무한한 에테르임을 인정한다. 빛을 발하는 이러한 천체들은 신의 숭고함과 존엄함을 찬미하는 사절使節이다"라는 구절을 남겨놓았다.[41] 이탈리아의 틴토레토Tintoretto, 1518~94는 베네치아 총독궁의 대회의실을 '천국'이라는 주제의 벽화로 장식했다. 이 벽화는 단테의 『신곡』에 나오는 천국 이야기를 그림으로 옮겨놓은 것인데, 천사들, 성인들, 복자들이 구세주 앞에서 기도하고 있는 성모를 에워싸고 원형을 형성하고 있다. 그런데 이들은 제각기 독립체로써 정확한 수학법칙에 따라 천체를 돌고 있는 수많은 천체로 풀이된다. 즉 각자가 자신의 정신력으로 생명을 부여받고 운동을 하고 있는 것이다.

특히 틴토레토는 시대적인 추세인 기계적인 법칙성과 수학적인 정확함을 자신의 미술에 그대로 반영시켰다. 틴토레토가 자신이 묘가 안치될 산타 마리아 델 오르토 성당을 위해 제작한 '사자의 부활'을 보면 그림 안의 인물이 마

41) Ibid., p.167.

치 자동인형처럼 움직이는 거대한 벽걸이시계처럼 내부동력으로 상하로 움직이면서 회전하는 모습을 보이고 있다. 자동인형과 시계장치는 당시 사람들이 좋아하던 놀이용 기구였다. 그러나 그것은 오락용 차원의 기구만이 아니라 당시 새롭게 제기된, 행성들이 서로 수학적으로 관련을 맺으며 우주를 이루면서 시계장치처럼 작동한다는 우주의 구조적인 법칙을 반영하는 과학적인 차원의 물건이었다.

과학과 예술과의 만남은 계속 이어져 케플러가 제시한 새로운 이론, 태양을 중심으로 도는 행성들의 궤도가 타원이라는 것은 당시 미술의 구도나 형태에서 타원, 쌍곡선 등을 많이 보인 것과 연관된다. 틴토레토의 「천국」 그림에서의 성모자를 둘러싼 성인과 천사들도 타원형으로 배열되어 있고, 베르니니가 건축한 산탄드레아 알 퀴리날레 성당1658~78과 옆에 딸린 정원도 타원형의 평면구도를 보여주고 있다.336쪽 그림 참조

새로운 탐구의 방법을 제시한 데카르트 철학으로 넘어가 보면, 정신과 물질의 이원론에서 물질이 공간을 차지하는 '연장'延長의 속성을 갖고서 위치 · 형태 · 운동을 보여준다는 것은 바로크 미술의 공간적 연장성과 맥을 같이한다. 로마의 성 베드로 대성당 광장에서 모든 건축 내부에 연장된 개념으로서의 광장, 개방적인 형식을 보여주는 회화와 조각 모두 연장 개념에 입각한 공간성으로 이해될 수 있다. 특히 바로크 건축에서의 두 가지 특징인, 뚜렷한 형태감을 동적인 움직임으로 전환시키는 곡선처리와 장식의 범람이 또한 데카르트의 연장을 속성으로 하는 물질개념과 통한다.[42]

42) Philippe Minguet, *Esthétique du Rococo*, Paris, Vrin, 1966, pp.86~87 ; Anne-Laure Angoulvent, op. cit., pp.20~30 ; Jean Rousset, *Le décor et l'ostentation dans Actes du Ve Congrès de langues et de littératures modernes*(Florence, 1951), 1955, p.187.

" 실재를 나타내는 고전이 보편성에 의거한
안정과 균형을 근간으로 삼고 있는 데 비해,
외관을 보여주는 바로크는 가변적인 세상,
흘러가는 시간에 초점을 맞추어 순간성을
표출하는 예술성과 피상적인 보임새를
중요시한다. 바로크적인 표현은 때로
돌발적이고 충동적이며 동질이상의
세계를 보여준다. "

바로크에 대한 다양한 정의

바로크란 무엇인가? 오늘날 바로크는 문학·미술·음악·건축 등 모든 예술분야에서 각각 고유한 법칙에 따르는 예술형식을 가리키는 말이고, 한 시대의 세계관을 지칭하는 말이기도 하며, 또한 우리네 일상생활에서 심심치 않게 여러 가지 의미로 쓰이는 말이다.

바로크에 대한 많은 학자들의 이론적인 접근에 들어가기에 앞서, 우선 오늘날 여러 가지 의미로 쓰이는 '바로크'라는 단어가 뜻하는 바를 알아보자. 바로크라는 용어의 기원에 관해서는 많은 논의가 있었지만, 오늘날 일반적으로 받아들여지는 것은 불규칙한 모양의 진주를 지칭한 포르투갈어의 바로코barroco에서 유래했다는 설이 정설이다. 인도 남서안의 옛 포르투갈 영토인 고아Goa에서 1563년에 출간된 가르시아 다 오르타Garcia da Orta의 저서 『어리석은 사람들의 대화와 인도의 약품』*Colóquios dos Simples e drogas da India* 대화 35에서는 "잘 되어 있지도 않고, 둥글지도 않으며 탁한 물로 만들어진 진주 바로코"라 밝히고 있다. 'barroco'의 에스파냐 카스티야어인 'berrueco'는 16세기 후반에 이르러서는 보석세공의 기술용어가 되었다. 코바루비아스Covarrubias가 1611년에 펴낸 『카스티야어 사전』*Tesoro de la lengua castellana*에서는 'barrueco'라는 말은 불규칙한 모양의 진주를 가리키고, 'berrueco'라는 말은 울퉁불퉁한 바위를 지칭한다고 되어 있다.

한편 1690년 최초로 프랑스어 사전에 이 단어를 수록한 푸레티에르A. Furetière, 1619~88는 바로크를 그 모양이 완전히 둥글지 않은 진주만을 가리키는 보석 관계의 용어라고 말했다. 『회상록』*Mémoires*의 작가 생-시몽Saint-Simon, 1675~1735은 이 말을 비유적으로 쓰면서 약간은 경멸조로 사용했다. 1711년경에 나온 『회상록』에 나오는 한 구절을 보면 뭔가가 이상하고 어긋난 생각을 나타내는 말로 바로크라는 말을 썼음을 알 수 있다. 생-시몽은 "그런 자리들은 더 훌륭한 주교들이 맡아야 하는데, 누아용 주교이며 백작인 드 토네르de Tonnerre의 후임 자리에 비뇽 신부가 간다는 것은 엉뚱한 일로 맞지 않는다"는 말을 하면서 '엉뚱하다'는 뜻으로 'baroque'라는 단어를 썼다.

1694년 처음 발간된 『프랑스 아카데미 사전』에는 이 바로크라는 말이 푸레티에르가 정의내린 불완전한 구형의 진주를 나타내는 말로만 나와 있지만, 1740년판부터는 거기에 비유적인 의미가 덧붙여졌다. 바로크란 비유적인 의미로 이상하고 불규칙하며 균형이 잡히지 않았다는 뜻을 갖고 있어, 바로크적인 정신, 바로크적인 표현이라는 말도 있을 수 있다는 것이다. 『백과사전』 *Encyclopédie*에서는 1776년에 그 용어를 처음 받아들여 음악에 적용했다. 루소 Jean-Jacques Rousseau, 1712~78는 "바로크, 음악용어. 바로크 음악은 화음이 안 맞고, 변조와 불협화음이 많으며, 음조가 까다로우며, 흐름이 부자연스러운 음악을 가리키는 말이다"라고 정의내렸다. 『전문 백과사전』 *Encyclopédie Méthodique* 중 「건축사전」 Dictionnaire de l'Architecture, 1795~1825에서 1788년 젊은 고고학자 드 퀸시 Quatremère de Quincy, 1755~1849는 바로크라는 용어를 건축에 적용시켜 이런 정의를 내렸다.

"바로크, 형용사. 건축에서 바로크라 하면 이상야릇한 것이다. 그것은 이상야릇함의 세련된 것이라 해도 좋고 또한 그 남용이라 해도 좋다. 현명한 취미의 최상급 형용사가 엄격함이듯이, 바로크란 용어도 이상야릇함의 최상급 형용사라고 말할 수 있다. 그래서 바로크는 지나칠 정도로 우스꽝스러운 지경으로까지 가기도 한다."[1]

바로크적인 괴상한 건축을 보여준 표본적인 예로써, 17세기 이탈리아 건축가 보로미니 Francesco Borromini, 1599~1667를 들었다. 그는 로마에 오라토리오회 수도원을 지어 바로크 정신을 유감없이 발휘했는데[2], 그는 바로크적인 괴상스러움을 열광스러운 지경으로까지 끌고 간 전형적인 예라는 평까지 듣는다.[3]

1) Victor-L. Tapié, *Baroque et Classicisme*, Paris, Hachette, 1980, pp.55~70.
2) *Encyclopédie de l'art* V-Art classique et baroque, Paris, Lidis, 1970~73, p.17; *Histoire de l'art III*-Encyclopédie de la Pléiade, Paris, Gallimard, 1965, p.369.
3) Germain Bazin, *Histoire de l'histoire de l'art, de Vasari à nos jours*, Paris, Albin Michel, 1986, p.84.

보로미니와 함께 바로크의 대가로 일컬어지는 테아티노 수도회 수도사인 구아리니Guarino Guarini, 1624~83는 토리노 대성당 신도네 예배당Sacra Sindone은 바로크 건축이라고 해서 상상해볼 수 있는 경지 그 이상의 이상야릇함을 보여주고 있다. 이탈리아의 이론가 밀리지아Francesco Milizia, 1725~98는 자신이 펴낸 1797년판 『미술사전』에서 바로크를 기이함의 최상급이고 극단적인 우스꽝스러움이라고 하면서 보로미니와 구아리니 같은 건축가들을 예로 들었다.

다시 드 퀸시의 『건축사전』을 들추어보면 이런 구절이 있다.

"이상하다는 뜻의 명사 'bizarrerie'는 일반적으로 건축에 있어서 기존의 원리에 어긋나는 취향이나 무리가 있더라도 새롭고 이상스러운 형태만 고집하는 것을 두고 말한다. 심리적인 의미로 '기분 나는 대로 멋대로 한다는 것'caprice과 '이상하고 별나다는 것'bizarrerie하고는 분명히 구별된다. 전자는 상상력에 의한 것이고 후자는 성격에서 나온 것이다. 이러한 심리상의 구분을 건축 부문에 적용시키면, 16세기 이탈리아의 건축가 비뇰라와 미켈란젤로는 건축의 부분부분에서 약간의 변화를 주어 독특한 예술성을 남겼지만, 보로미니와 구아리니는 별스러운 양식을 보여준 작가들이다."

즉 '이상하다'라는 뜻의 형용사와 명사로 쓰이는 프랑스어 'bizarre'와 'bizarrerie'의 최상급 표현이 'baroque'인 셈이다. 이 '바로크'라는 말은 19세기 후반에 스위스의 부르크하르트Jacob Burckhardt, 1818~97의 유명한 저서 『치체로네, 이탈리아 미술작품 감상을 위한 안내서』Cicerone, eine Anleitung zum Genuss der Kunstwerke Italiens, 1860에 사용되면서 국제적으로 사용되는 용어가 되었다. 부르크하르트는 '바로크'라는 용어를 쓰기는 했지만, 바로크를 병적이고 야만스럽고 혐오스러워 척결해야 할 그 무엇으로 보았다. 그는 심지어 어떻게 베르니니 같은 사람이 칭찬받을 수 있는지 도무지 이해가 가지 않는다는 말까지 했다. 『치체로네』에서 부르크하르트가 바로크에 대해 언급한 대목을 보자.

　　"1580년경부터는 예술가의 개성보다도 바로크 양식의 전체적인 양상에 대해 얘기하기 시작했다. 바로크 양식이 로마, 나폴리, 토리노 등의 도시를 물들여도 그것은 우리 탓이 아니다."

　　"바로크 건축과 르네상스 건축이 유사한 말을 하고 있는 것 같지만 바로크가 쓰는 말은 거친 사투리다."[4]

　　독일 학계에 바로크라는 말을 전파시킨 부르크하르트는 바로크 양식을 르네상스 미술의 하위개념으로 보긴 했으나 어쨌든 르네상스로부터 파생됐음을 조심스럽게 내비치면서 르네상스와 바로크를 연결시켰다.

　　그 후 구를리트Cornelius Gurlitt, 1850~1938는 바로크 양식을 독자적인 성격을 갖춘 하나의 양식으로 접근해 1889년에 바로크 건축에 대한 최초의 포괄적인 서술인 『이탈리아의 바로크 양식의 역사』Geschichte des Barockstiles in Italien를 펴냈다.[5] 건축을 가교로 하여 바로크 미술에 대한 접근이 건축가이며 미술사가인 독일인 구를리트에 의해 조심스럽게 시작된 것이다. 구를리트가 이탈리아로 가서 당시 타락한 미술로 취급받던 바로크 양식을 연구한 것은 대단히 용기 있는 일이었다. 그는, 아마도 자신은 그토록 멸시받던 바로크 건축에서 아름다움을 느낀 최초의 인물이고 그 아름다움을 정신적으로 독점한 사람이라고 술회하기도 했다. 비웃음을 받아가며 진행한 구를리트의 바로크 건축에 대한 연구는 큰 성공을 거두었고, 바로크 건축양식은 당시의 건축에 많은 영향을 미쳤다.

바로크에 대한 평가

　　그로부터 바로크는 르네상스 이후에 나온 하나의 엄연한 미술양식으로 고찰되면서 그에 대한 진지한 연구가 뒤따랐다. 바로크 미술에 관한 책들 중에서도 손꼽히는 문헌인 프랑스의 미술사학자 레이몽Marcel Raymond의 『미켈란젤로부

4) Jacob Burckhardt, *Cicerone*, Basel, 1860, pp.328~329 ; Victor-L. Tapié, op. cit., p.12.
5) Germain Bazin, op. cit., p.174 ; C. Gurlitt, *Geschichte der Barockstiles in Italien*, 1889.

터 티에폴로까지』*De Michel-Ange à Tiepolo*, 1912는 반종교개혁으로 인한 엄격한 미술의 연장선에서 로마의 바로크 미술이 꽃피었다고 말하고 있다.

바로크에 관한 비중이 큰 또 다른 책으로는 독일의 미술사학자 바이스바흐 Werner Weisbach, 1873~1953의 『반종교개혁 미술로서의 바로크』*Der Barock als Kunst der Gegenreformation*, 1921가 있다. 이 책에서 바이스바흐는 바로크 미술을 반종교개혁의 가톨릭 미술이라 규정짓고 그 독특한 성격과 모순점, 그리고 파급효과에 대해 논하고 있다.

일찍이 바로크라는 용어를 도입한 이탈리아에서는 무노즈Antonio Munoz가 『바로크적인 로마』*Roma Barocca*, 1919에서 로마 교회의 개혁에 힘쓴 교황 식스토 5세 치하로부터 조각가 카노바Antonio Canova, 1757~1822까지 로마에서 보여준 멋진 미술세계를 소개하고 있다. 저자는 이 책에서 예술가들의 독창성을 분석하고 여러 건축물의 예술성을 부상시키면서 바로크 미술의 매력적인 특성을 알려주고 있다.

이렇듯 바로크적인 표현이 하나의 엄연한 표현형식으로 받아들여지는 움직임이 서서히 이는 가운데서도, 기이하고 우스꽝스러운 바로크적인 표현이 미술에 대거 등장하는 것을 당혹스러운 현상으로 보는 사람들이 여전히 많았다. 19세기에 들어와서도 좋든 싫든 바로크 양식이 부르크하르트에 의해 놀랍게도 미술사에 등장하게 되어 하나의 미술양식으로 격상하게 되었으나 바로크 미술은 여전히 퇴폐적이고 타락된 현상으로 취급받았기 때문이다. 17세기 후반 이탈리아에 고전주의 원리를 확고히 정착시킨 예술학자이며 고고학자인 벨로리는 『현대의 건축가, 조각가, 화가들의 생애』*Vite de' pittori, scultori ed architetti moderni*, 1672에서 시대적인 대가들과 그 예술성을 예리하게 분석하여 17세기 미술의 진수가 어떠한 것인가를 제기하는 가운데 바로크를 시대의 부패상이라고 강력한 반대입장을 보이고 있다.[6] 1853년 독일의 미학자 로젠크란츠Karl Rosenkranz, 1805~79는 『추의 미학』*Ästhetik des Hässlichen*, 1853에서 바로크를 우스꽝

6) Germain Bazin, op. cit., p.69.

스러움과 추잡함, 별남 등의 형용사와 동격으로 취급하고, 반고전주의적인 흐름과 시대정신에서 발생한 것으로 설명하고 있다.

바로크 미술의 온상지인 이탈리아에서도 바로크 양식을 반기지 않는 학자들이 있었다. 이탈리아의 미학자 크로체Benedetto Croce, 1886~1952는 『이탈리아에 있어서 바로크 시대의 사상, 시, 문학, 정신생활』Storia della età barocca in Italia, pensiero, poesia, litteratura, vita morale, 1923이라는 저서에서 바로크 현상의 범주는 미술에 한정된 것이 아니라 시대 전체의 사상·시·문학·정신생활에까지 이르러야 한다는 주장을 폈다. 그는 기괴한 면, 악취미와 과장된 몸놀림 등에 대한 기호를 지적하면서 바로크 현상을 르네상스의 합리적인 이상이 타락한 것이라고 보았다.[7] "역사학자는 바로크를 긍정적인 것으로 보아서는 안 되고 부정적인 것으로 보아야 한다. 바로크는 악취미다"라고 그는 말하고 있다. 그러나 크로체는 이렇게 바로크 미술을 호의적으로 반기지는 않았지만 그 형태발전을 정신적인 발전에 결부시켜 17세기를 바로크라는 명칭으로 다루기는 했다.[8]

프랑스의 중세미술 사학자인 에밀 말Emile Mâle, 1862~1954도 저서 『16세기 말부터 17, 18세기의 종교미술』L'art religieux de la fin du XVIe siècle, du XVIIe siècle et du XVIIIe siècle, 1932에서 17세기의 이탈리아·에스파냐·프랑스·플랑드르 등지에 확산된 미술을 트리엔트 종교회의의 교의로 되살아난 어떤 정신성을 알려주는 것이라고 규명하는 가운데 바로크라는 용어의 사용을 의도적으로 피했다. 책의 「서문」에서 에밀 말은 이렇게 쓰고 있다.

"오늘날 너그럽게 받아들여지고 있는 17세기 미술은 아직도 많은 사람들에게서 호감을 사지 못하고 있다. 미술가들의 솜씨가 너무도 발달해서 이들이 과연 진지한지 아닌지가 의심스럽다. 대가들로부터 배운 인물의 자태표현, 구성의 기교, 화면의 공백을 채우며 하늘을 나는 천사들, 조각상들의 율동적인 움직임, 강풍으로 흩날리는 옷자락, 이 모든 동세표현은 중세를 좋아하는 사람들은 반

7) Victor-L. Tapié, op. cit., p.65.
8) Ibid., p.184.

기지 않는다. 이들의 이러한 화려한 표현법으로 인하여 대가들의 참다운 가치
가 가려져서는 안 될 것이다.

도메니키노Domenichino, 구에르치노, 루벤스Peter Paul Rubens, 르 쉬외르Le Sueur,
수르바란Francisco de Zurbarán, 무리요Bartolomé Esteban Murillo, 몬타녜스Juan Montañés
등 여러 작가들은 감탄할 정도로 그리스도교 사상을 훌륭히 해석했다. 이들은
중세에서 하지 못한 표현을 했다. 한편 2급 미술가들의 작품에 내비치는 종교사
상에 관심을 두고 보면 이들도 역시 매력 있는 시대적인 증인임을 알게 될 것이
다. 이들의 미술을 위대한 교회의 역사에 결부시킴으로써 이들 작품을 뜻있게
해야 할 것이다."9)

에밀 말은 짤막한 이 글에서 비록 바로크라는 말을 쓰고 있지는 않지만, 그
미술풍이 구체적으로 어떠한 것인가를 뚜렷이 지적하고 있는 동시에 그 시대
를 대표하는 미술가들이 누구인가를 밝히며 그 미술이 아울러 반종교개혁운
동의 기수역할을 했던 트리엔트 공의회가 내세운 교의를 충실히 반영하고 있
음을 알려주고 있다. 에밀 말은 트리엔트 공의회 이후의 17세기 종교미술의
특성은 주로 순교자나 성인들의 법열상태, 예를 들면 베르니니가 제작한 「성
녀 테레사의 법열」 조각상같이 깊은 종교적인 감성을 형상화한 작품이라든가,
인류를 위해 수난당하는 그리스도의 고통스런 모습이라든가, 죽음에 맞선 극
단적인 정서적인 공포감을 소재로 한 작품 등에 나타나고 있다고 한다. 바로
크 미술이 이런 소재들의 도상을 산출시킨 트리엔트 공의회와 결부되는 이유
는 바로 바로크 미술이 보여주는 격렬한 극적인 성격 때문이라는 것이다. 에
밀 말은 중세 종교미술의 도상체계를 18세기까지 연결시켜 종교적인 해석과
그 원천적인 성격을 연구했고, 그 결과 17세기 미술이 격렬한 감정표출, 극적
인 상황, 비참하고 고통스런 모습, 신비한 무아지경 등을 보이는 파토스로 특
징지어져 있음을 밝혀냈다.

9) Emile Mâle, *L'art religieux de la fin du XVIe siècle, du XVIIe siècle et du XVIIIe siècle*, Paris, Armand Colin, 1951, p.IX.

르네상스와 대비되는 바로크

뵐플린Heinrich Wölfflin, 1864~1945은 『르네상스와 바로크』Renaissance und Barock, 1888라는 제목의 책을 내면서 바로크 양식의 특성을 고찰하여 그것을 미술사의 하나의 뚜렷한 양식으로 정립시켰다. 심도 있고 분석적인 안목으로 바로크와 르네상스 간의 운명적인 연구가 시작되었던 것이다. 뵐플린으로 인해 바로크 양식은 탐구의 대상으로 새롭게 등장하고 오랜 세월 동안의 무관심과 멸시로부터 벗어날 기회를 갖게 된다. 그 이후 빈Wien 대학 교수로 일찍이 유럽 문화의 원천인 그리스도교 문화가 로마보다도 고대 그리스의 소아시아 동방도시에 뿌리를 두었다는 『동방인가 로마인가?』Orient oder Rom?를 발표하여 학계에 비상한 관심을 모았던 스트르치고프스키Josef Strzygowski, 1862~1941가 『라파엘로와 코레조, 렘브란트로 이어지는 바로크 양식의 생성과 발전』Der werden der barockstils dei Raphael und Corregio nebst einen anhang uber Rembrandt, 1898을 통해 바로크 양식의 발전적인 근거를 추구했다. 또한 19세기 말 미술사 서술의 중심지가 된 빈 학파의 미술사학자 리글Aloïs Riegl, 1858~1905은 양식발전을 내재적 요인이라 할 수 있는 예술의지kunstwollen에 두고서 이탈리아에 근거를 둔 바로크를 긍정적으로 평가했다.

이보다 더 적극적인 입장을 보인 학자는 하우젠슈타인Wilhelm Hausenstein으로 그가 1920년에 집필한 『바로크의 정신』Vom Geist des Barock에서 바로크를 여러 가지의 특성을 보이는 미술이라고 하면서 이색적인 미술로 평가하고 있다.

이중 뵐플린은 형신적인 양식변천 원리에 입각한 이론을 내세워 바로크 양식을 르네상스처럼 한 시대정신의 표현으로 확고하게 자리매김했다. 시대적으로 사람의 취미와 감성이 서로 다르기 때문에 다른 양식이 표출될 수밖에 없다는 것이다.

뵐플린은 미술을 형식적인 구성이라는 관점으로 관찰해서 양식발전의 기본성을 찾고자 했다. 그는 르네상스와 바로크 미술을 비교하여 각각의 양식상의 특성을 규명하고 거기서 가장 보편적인 표현방식을 추출해냈다. 그는 그의 주저로 알려진 『미술사의 기초개념』Kunstgeschichtliche Grundbegriffe, 1915에서 미술작품의 질적인 특징적 표현에서 양식개념을 성립시키는 근원을 찾아 미술사학을

새로운 단계로 끌어올렸다. 뷜플린은 미술사의 기초개념의 이론을 형성하고, 바로크를 르네상스에 대한 대응으로서 르네상스의 이상에 대립하는 어느 특수한 이상으로 삼고자 했다. 양자를 대비하는 데 그는 고전적 성격의 르네상스 미술을 기본 축으로 하고 어떻게 바로크 미술이 그로부터 이탈하여 변천해 나갔나를 추적하고, 이를 위해 각 시대의 작품들에 일관되게 나타나고 있는 공통된 양식을 탐색했다.

양식개념을 설정해가는 과정에서 뷜플린은 시각형식을 역사적 관찰의 초점으로 삼았고 또한 시각형식에서 예술표현의 가능성을 찾아냈다. 그래서 그의 양식론은 순수한 '형식입문서'로 통한다. 그의 방법은 흔히 개인적인 기질, 민족감정 또는 시대정신의 표출로 이해되는 방법과는 거리가 있다. 그는 무엇보다 미술품을 보는 시각적·정신적 태도를 중시하여 정신의 눈에 큰 비중을 두었다. 모든 가치판단을 배제한 순수한 시각적인 눈으로 추출한 보편적인 표현방식을 양식으로 보는 방법을 택했다는 이야기다. 그는 양식의 발전을 예술적인 시각의 자율적인 발전이라고 보았다. 그의 주저 『미술사의 기초개념』의 부제가 '근대미술에 있어서 양식발전의 문제'인 것을 보면 그가 미술사 연구의 초점을 양식발전의 해석에 두고 있음을 알 수 있다. 정신에 근원을 둔 양식발전을 중심 삼은 뷜플린의 학설은 세칭 '인명 없는 미술사'로 알려져 있다.

뷜플린은 '양식'은 시대 나름의 조형성을 제시하는 것인데, 이 양식은 순수 시각 활동이 예술형성의 변화와 연결되어 나온다고 주장한다. 그는 순수시각의 직관이 미술작품의 형식적인 구성을 보고 분석한다는 전제 아래 양식을 규정지었다. 그는 예술형성의 변화를 시각의 변화로 보고 '눈'과 '본다'라는 커다란 두 문제를 제시했다. 그런데 여기서 순수한 생리적 또는 심리적 기관으로서의 '눈'을 통해 주어진 영상은 예술 이전의 것인데, 어떻게 이것이 무엇을 통해 예술에까지 형성되어 양식을 이루는가 하는 문제가 나올 수 있다. 뷜플린이 말하는 '본다'는 것은 '달리 보는 것'을 말하고 또 '다른 것을 본다'는 의미로, 이에 따라 새로운 내용을 가진 세계가 형성됨을 의미한다. 모든 시각은

선택이 따르는 행위로, 예술적인 특수한 인지능력인 직관과 연결돼 있다는 것이 뵐플린의 견해다. 그 후 같은 독일어권의 미술사학자 파노프스키Erwin Panofsky, 1892~1968는 눈으로 본다는 것은 엄밀히 말해서 정신적인 태도를 말해주는 것으로, 눈으로 세계를 대하는 관계는 정신의 눈으로 세계를 대하는 것과 같다고 했다.

뵐플린은 미술에서 바로크라는 현상을 어떻게 보느냐 하는 과제를 풀어가는 데 고전주의에 입각한 르네상스 미술의 기본성을 잣대로 삼아 둘을 대비시켰다. 그러기 위해 그는 르네상스와 바로크 미술의 서로 다른 경향을 보여주는 결정적인 요소가 있다는 믿음 아래, 둘 간의 대립적인 다섯 가지 기초개념을 추출해내었다.

첫 번째로 고전적인 르네상스 미술의 '선線적'인 표현에 대해 바로크의 '회화적'인 표현이 대립한다. 선적인 표현은 촉각적인 특성을 통해 대상물체를 파악하고 형태를 나타내는 윤곽선을 뚜렷이 하여 대상물체를 부상시키고 조형성을 드러내는 데 비해, 회화적인 표현은 움직임과 변화, 활력이 부각되기 때문에 조형을 위한 소묘보다 색채가 중요시된다.

두 번째는 르네상스의 '평면적'인 구성은 바로크의 '깊이 있는' 구성에 대립한다. 선적으로 보는 시각은 윤곽선에 중점을 두게 되어 눈앞에 보이는 대상들을 각각 분리시켜 보는 반면 회화적으로 보는 시각은 대상물체들을 연결시킨다. 고전주의 미술에서는 화면의 부분들을 나열식으로 구성하여 평면적인 느낌을 준 반면 바로크에서는 윤곽선의 가치가 없어지면서 시선을 앞에서 뒤로 끌려들어가게 하는 깊이 있는 구성을 했다. 고전미술은 최대한 선명함을 나타내는 평면적인 구성에 치중한 반면, 바로크 미술은 눈이 대상물체를 '들어가고 나온' 관계로 파악하게 되는 깊이 있는 구성을 한다.

세 번째는 르네상스의 '폐쇄적' 형식이 바로크의 '개방적' 형식으로 전환된다는 것이다. 고전미술은 일정한 규칙을 따르는 닫힌 형식을 추구한 반면 바로크는 규칙의 해체를 통해 열린 형식이라는 새로운 방법을 찾는다. 고전미술은 전체의 일체감 있는 구성을 위해 공간의 종속적인 결속관계를 요구한다.

그림 전체의 구도가 중심을 두고 그 주변이 구축돼 있어 전체적으로 조화와 균형, 일체감 있는 성격을 띤다. 그러나 바로크에 와서는 수평선과 수직선을 통해 균형을 잡으려는 시도 자체가 무의미해졌다. 뿐만 아니라 분할되고 해체된 구도로 사방으로 흩어지고 뻗어나가는 개방성을 띤다.

네 번째로 '다원성'에 '통일성'이 대립하는데, 고전적인 미술에서는 각각의 부분들이 전체에 귀속되어 있다 해도 그 독립적인 개별성을 갖고 있는 반면, 바로크에서는 부분들이 독립된 가치를 상실하고 전체 속에 파묻힌다는 것이다.

다섯 번째로 '명료함'에 '불명료함'이 대립하는데, 이 말의 뜻은 고전주의의 절대적인 명료함이 상대적인 명료함으로 대치됐다는 뜻이다. 이것은 앞서 말한 첫 번째의 선적인 것과 회화적인 대립과 흡사한 것으로 르네상스의 이상이었던 명료한 표현을 바로크에서는 좀더 자유롭게 다루었다. 르네상스 미술은 물체를 그대로 옮겨놓은 듯한 촉각적인 표현성을 얻기 위해 조소적인 형태감을 택했지만, 바로크에서는 물체를 보이는 대로 묘사하는 시각적인 표현에 치중하여 비조소적인 형태감이 나온다. 또한 바로크는 작품의 모티프를 명료하게 나타내는 것에 목적을 두지 않고 그 본질적인 요소만 표현하는 것에 치중했다. 즉 형태를 분명하게 묘사하는 것이 고전주의의 목표였다면 바로크에 와서는 전체적인 형태를 완벽하게 표현할 필요가 없어졌다. 대신 형태파악에 필요하다고 생각되는 부분만 나타내거나 암시적인 방법으로 드러내면 되었다.[10] 따라서 명료한 형태감을 내기 위해 썼던 빛과 색채가 보조적인 수단이기를 멈추고 그 자체 독립적인 주체로 발전하게 되었다.

뵐플린의 15, 16세기 르네상스에서 17, 18세기 바로크로의 양식변천 연구는 새로운 시대정신이 새로운 형식을 어떻게 산출하는가를 알려주고 있다. 새로운 시각이라 함은 '다르게 본다'는 것만이 아니라 '다른 것을 보고 있다'는 의미가 들어 있기 때문이다.

뵐플린은 바로크 미술의 특징을 완전한 상태보다 변화와 움직임을, 한정된

10) Heinrich Wölfflin, *Principes fondamentaux de l'histoire de l'art* (trans.)Claire & Marcel Raymond, Paris, Plon, 1952, p.10.

것과 잡을 수 있는 것 대신 무한하고 거대한 것을 추구하는 것이라고 보았다. 이상적인 균형미는 보이지 않고, 변화무쌍한 그 무엇이 있다는 것이다. 건축을 보면, 부분들이 합쳐져 한 덩어리의 통합된 구조로 되어 있던 건축이 동動적인 구조체로 전환되어 각각의 부분들 간의 구별성이 희미해졌다. 르네상스 건축에서 최고조에 달했던 유기적인 건축구조는 그 구조적인 부분들이 각각의 독립성을 잃고 서로 뒤엉켜 있는 혼합된 양상의 건축으로 바뀌었다.[11]

뵐플린은 고전적인 미술은 선이 강조되어 윤곽과 형태가 분명하게 제시되는 반면, 바로크는 변화하며 감성적 느낌을 준다고 한다. 고전적인 미술은 일체성이라는 원리 아래 모든 것이 전체적인 구성에 종속되고, 이 일체성의 원리에는 대칭성, 중심, 통합된 형태, 시선을 한곳에 모으는 원근법이 있다. 그러나 바로크는 고정적이고 정적인 것을 멀리하고, 모든 것을 흐트려뜨려 활기를 띠우며, 그 방법으로 불균형, 공간의 팽창, 풀어진 형태, 다채로운 빛과 분위기를 보인다.

뵐플린의 이 같은 분석적인 고찰을 보면 '양식'은 그 시대를 나타내는 하나의 지표가 된다는 것을 알게 된다. 바로크 미술은 우주와 개인의 상관관계에 감정의 세계가 새롭게 열리었음을 알려준다. 이미 그 이전에 부르크하르트는 바로크 미술에 대해 말하면서 "무슨 일이 있더라도 감동과 움직임"이라고 『치체로네』에서 지적한 바 있다. 뵐플린은 르네상스로부터 바로크로의 이행은, 정靜적이고 냉철하며 사고하는 인간이 자유롭고 환상적인 인간으로 넘어갔다는 것을 뜻하는 것으로, 이것을 극히 인간적인 현상이라고 본다.

바로크 현상은 독일어권 학자인 부르크하르트에 의해 하나의 예술현상으로 겨우 미술사에 편입되었고, 뵐플린에 의해 고전적인 르네상스와 비교한 형태적인 고찰을 통한 양식개념의 제시로 긍정적인 미적가치를 얻게 되면서 진지한 연구대상이 되었다.

11) Ibid., pp.10~11.

바로크는 인간정신의 표현형식이다

뵐플린은 바로크를 하나의 시대적인 현상으로 보았지만, 이와는 달리 역사의 흐름 속에서 어느 시기에라도 나올 수 있는 보편적인 개념, 즉 불변의 항상적인 가치인 '이온'Aeon으로 파악하는 새로운 관점이 나와 바로크에 대한 해석이 새롭게 제기되었다. 프랑스의 포시용Henri Focillon, 1881~1943은 미술사의 시각에서 양식의 발전적인 단계 중의 한 단계로 바로크를 보았다. 그가 구체적인 연구를 통해 추구한 문제들을 결산한 『형태의 생명』Vie des formes, 1934은 형태의 단순한 분석을 넘어서서 형태의 원천적 전개 속에서 자연에 있는 생명과 같은 것을 찾아내는 내용을 담고 있다. 그 생명이 양식적인 형태에서 찾아진다고 생각해 양식의 내적 법칙을 찾는 것이 그의 탐구였다. 다시 말해서 미술작품에서 발전의 논리를 찾음으로써 미술에서 양식발전의 법칙을 확립한다는 것이다. 그가 세운 기본적인 법칙은 우선 어느 일정한 발전과정을 거치는 양식의 전개가 기나긴 미술의 역사 속에서 되풀이되어 나타난다는 것이었다.

포시용은 미술작품에서 형태는 각기 자율적인 생명을 갖고 있는 예술작품의 구체적인 내용이기 때문에 독립적인 활동의 소산이고 또한 예술적인 상상이 구현된 것이라고 본다. 이러한 전제하에 형태는 생명이 물질세계에 자기 자신을 내보이는 모습이지, 결코 기하학적인 도형도 아니고 내용에 씌운 옷도 아니라는 것이다. 따라서 형태는 이미 내용을 내포하고 있고 내용은 형태에 의해서만 표현되기 때문에, 형태는 생명을 지니고 있는 존재의 존재적인 양태다. 한마디로 포시용의 원리적 사고는 "모든 것은 형태이고 생명 그 자체도 형태"라는 말로 요약된다. 생명은 형태이고 형태는 생명의 존재적인 보임새라는 것이다.

포시용은 형태로서의 존재인 예술작품의 자율적인 영역이 확립되는 과정을 살펴보았다. 예술작품의 형태가 갖고 있는 의미와 역량을 규정한 후에 그 형태들의 변모, 다시 말해서 양식전개 법칙을 알아본 것이다. 그는 이 양식전개는 여러 나라, 여러 시대에 거의 일정한 발전과정을 거치면서 변모한다는 이론을 폈다. 포시용이 보는 양식은 어느 일정한 역사적 시대에 한정된 것이 아

니고 되풀이되는 계기적繼起的 단계로 나타난다. 그에 따르면 모든 양식은 네 단계를 거치는데, 첫 번째는 실험적인 시기이고, 두 번째는 고전적인 시기, 세 번째는 세련화되는 시기, 네 번째는 바로크 시기다.[12]

포시용은 여기에 설명을 덧붙여, 실험적 시기를 불확실하고 부족한 아르카이크 시기로 보고, 어느 양식이 스스로의 표현을 모색하고 연구하면서 충분히 완성된 상태에는 이르지 못한 시기를 의미한다고 말한다. 그 예로 기원전 7세기에서 6세기까지 그리스의 아르카이크 시기나 8, 9세기의 전前로마네스크 시기를 들었다. 고전적인 시기는 양식이 완전하게 무르익어 균형 잡힌 형태를 보여주는 시기라 하여 기원전 5세기의 그리스 고전기나 13세기 전반의 프랑스 고딕 미술을 그 전형적인 예로 꼽았다. 세련된 시기는 고전적 양식이 더욱더 여유 있는 고귀한 미를 보이는 시기로 13세기 말부터 14세기까지의 프랑스 고딕 미술을 들고 있다. 마지막으로 바로크 시기는 작품에 대한 어떤 정의도 불허하고 그 표현적인 공통된 특성이 예기치 못한 놀라움을 준다는 것이다.

포시용의 양식발전론를 다시 큰 테두리로 보면 세 단계로 집약된다. 무엇인지 모를 불확실한 최초의 옛것으로서 미숙한 상태의 시기를 거치고 나면, 형태가 풍부해지고 균형이 잡힌 상태에 이르고, 이를 지나고 나면 잡다하고 절제 없는 공상적인 세계로 전환한다는 것이다. 이러한 양식의 전개 속에서 모든 양식은 고대 · 중세 · 근대든 어느 시대를 막론하고 그 나름대로의 바로크 시기를 보여준다. 예컨대 후기 그리스 시대, 이른바 헬레니즘 시기와 로마 제정기는 바로크 시기에 들어가는데 기원전 1세기 중엽 무렵의 조각작품「라오콘 군상」이 그 표본이 되고, 전성기 고딕 미술 후에 나타나는 15세기 불꽃 모양의 플랑부아양flamboyant 양식도 바로크에 해당되며, 또한 고전주의를 기본으로 삼은 이탈리아 르네상스 뒤에 나온 17세기의 미술도 바로크에 들어간다.

포시용은 고전주의든 바로크든 그것은 결코 어느 일정한 역사적 시대에 한정된 것이 아니라 모든 양식의 흐름 속에 되풀이된다는 견해를 보인다.[13]『형

12) Henri Focillon, *Vie des formes*, Paris, PUF, 1970, p.17.
13) Ibid., p.16.

태의 생명』에 담겨진 다음 구절을 보면 그의 미술사관을 뚜렷이 알 수 있다. "다양한 시대 내지는 환경에서도 바로크라는 상태는 항상 변함없는 짙은 성격을 보여준다. 한편 유럽이 독점하고 있는 듯한 고전주의는 지중해 연안국들의 문화적인 고유한 특성으로 보이지만, 관점을 달리해보면 형태의 자유분방한 생명적인 전개과정의 한 단계에 해당한다는 것이다.[14] 형태는 발전적인 생명을 갖고 있어 그 변화과정의 한때 또는 한 단계가 고전주의 내지는 바로크가 되고, 또한 형태가 갖고 있는 그 고유불변의 생명이 주기적으로 되풀이되어서 나온다는 것이 그의 이론이다.

포시용은 바로크의 범위를 17세기 서구미술에 국한시킬 것이 아니라 인간정신의 근본적인 표현형식의 하나로 보고, 어느 시대, 어떠한 장소에서도 나타날 수 있는 일정한 양식이라는 입장을 보인다. 바로크는 '이온'처럼 실재實在적이고 항상적인 가치로 존재하는 것으로서 역사의 흐름 속에서 모습을 달리하며 나타난다. 에스파냐의 에우헤니오 도르스도 이와 같은 견해이다.

'바로크'라는 예술현상은 성격이 너무도 복잡하고 관련영역이 다양하여 시대적인 한계를 설정하기가 어렵고 정의를 내리기도 힘들다. 유럽의 지식인들은 '바로크'라는 말을 여러 곳에, 또 여러 상황에 적용해서 쓰고 있다. 그러나 역사적 개념으로서의 바로크 시기는 17세기를 중심으로 한 150년 정도의 시기를 두고 말한다. 20세기에 이르기까지 많은 학자로부터 외면당한 바로크가 1900년대 전반에 들어서서 진지하게 탐구되기 시작한 데에는 에우헤니오 도르스Eugenio d'Ors, 1882~1954의 저서 『바로크 론』1935년 프랑스어판이 먼저 나왔고 1943년 에스파냐어판이 나왔음의 공헌이 적지 않다. 도르스는 바로크 현상에 대한 복잡하고 어지러운 시야를 깨끗이 정리해주었다. 1954년 도르스가 세상을 떠나기 전에, "고전적인 의식意識이라는 고급스러운 정신상태가 약화되면 자아에 들어 있는 무수히 많은 것과 사악한 것 들이 아무런 제약을 받지 않고 활개를 치면서 밖으로 분출되어 나와, 마음과 몸이 일체를 이루던 자아

14) Ibid., p.21.

가 바로크적인 자아로 바뀌게 된다"[15]는 말을 했다. 그런데 이것이 곧 인격과 결부되어 '바로크 같은 사람'이라는 말의 씨앗이 되었다.

도르스는 알렉산드리아파의 철학적인 용어로 영구한 힘의 작용을 뜻하는 '이온'이 인간성의 본질적인 상수常數, constance가 되어, 인간 내부에 있는 두 가지 상반된 경향이 나온다고 말한다. 역사를 통해 발생하는 통일과 분열, 전통과 혁명, 문화와 야만, 그리고 문화현상인 고전과 바로크 등은 시간과 공간을 초월하여 어느 때, 어느 곳에서나 나타나는 대립되는 상수인 '이온'의 작용이라는 것이다. 고전적인 경향과 바로크적인 경향은 모든 인간활동에 적용되는 것으로, 5세기 초 '은총'을 내세운 아우구스티노Augustinus파와 '자유의지'를 내세운 펠라지오Pelagius파 간의 신학논쟁도 그중 하나다. 또한 정통성은 고전이고 범신론은 바로크이며, 논리적인 사고는 고전, 감정적인 사고는 바로크, 이지理智는 고전, 정서는 바로크라 말하고 있다. 도르스의 고전과 바로크의 대립은 철저하여 인간의 삶 모든 분야에 적용됐다. 바로크는 매혹적이고 감동적인 데 비해 고전은 정적이고 이성적인데, 고전적인 의식이 너무 지나치게 합리적인 방향으로 흘러 긴장을 유발할 때는 원초적인 성격의 바로크가 출현하여 고전의 자리를 메운다는 것이다.

도르스는 고전주의와 바로크가 대립되는 관계라는 설정 아래, 바로크를 조화로운 이성 · 비례 · 규칙 · 척도 · 균형 · 안정에 반대되는 것이라고 말한다. 뿐만 아니라 그러한 바로크적 요소들은 어느 시대에도 찾아볼 수 있다는 것이다. 그는 바로크를 결코 퇴폐적인 것으로 보지 않고, 영광 · 환희 · 자유 · 적극적인 신앙을 찬양하는 가치표현으로 다루었다. 그의 저서 『바로크 론』은, 바로크를 단순히 17세기라는 특정시기의 미술을 지칭하는 양식 개념으로 보는 역사주의적인 해석에 대해, 문화양식, 즉 모든 시대, 모든 지역에 나타나는 인간성의 본질적인 성분의 과시로 보아야 한다는 이론에 밑거름이 되었다.

1931년 프랑스 부르고뉴 지방의 샤블리 백포도주 생산지에 인접한 퐁티니 마

15) Eugenio d'Ors, *Lo Barroco*(Du Baroque) (trans.)Mme Agathe Rouart-Valéry, Paris, Gallimard, 1968, p.67.

폰티니에 있는 12세기의 시토회 수도원 성당

을의 시토회 수도원 건물에서, 그 지방 대학 교수인 데자르댕Paul Desjardins의 초청으로 열흘 동안 회의에 참가한 도르스는 포시용과 벨기에 학자 피렌Paul Firens, 암스테르담의 화가 구드만Gudman, 독일 미술사학자 프리들랜더Walter Friedländer, 비평가 바이트코버Weitkower, 하게르Hager, 오스트리아 빈의 바로크 미술관장 티에츠Hans Tietze 등 여러 학자와 함께, 문학적이고 철학적인 성격의 바로크 현상에 관한 토론을 펼쳤다. 도르스는 이 회의에 참석한 후 『바로크 론』 집필에 들어갔다. 이 책에서 그는 바로크는 영원하고 보편적인 하나의 경향이라는 이론을 폈고, 이 책으로 인해 '바로크'의 개념이 대중화되었다.

바로크의 역사적 양태

도르스는 선사시대부터 현대에 이르기까지 나타난 여러 바로크 양식은 동적인 형태를 보였고 그와 반대개념으로서의 고전양식은 정적인 형태를 보였다고 말하면서 둘을 대립시키고 있다. 도르스는 이 둘의 대치를 영원한 정열과 이성의 대립으로 보고 시대환경의 문화양식으로서 바로크의 정체를, 수학적으로 정확하게 그리고 고전주의적인 방식으로 명쾌하게 모색했다.

도르스는 우선, 20세기에 들어와서 바로크의 재평가가 이루어지기 전까지 일반적으로 수용된 바로크관을 다음의 네 가지로 요약했다. 첫째, 바로크는 서구 유럽의 17세기부터 18세기에 걸친 시대적인 현상이고, 둘째, 그것은 건축 또는 한정된 부분의 조각을 두고 말하며, 셋째, 거기에는 어느 병적인 양식, 그리고 기괴한 악취미가 모여 있고, 넷째, 그것은 르네상스의 고전주의 양식이 해체되거나 허물어지면서 나온 것이다.[16] 도르스는 그러나 이런 견해들은 이미 폐기처분되었고 바로크에 대한 재평가작업이 이루어져가면서 아래와 같은 견해가 대세를 이룬다고 말한다.

첫째 바로크는 4세기 알렉산드리아파 시대, 반종교개혁기, 이른바 '세기말'이라 부르는 19세기 말에, 시간적으로 떨어진 시대에 되풀이되어 나타나는 역사적인 상수이고, 둘째, 예술을 위시한 모든 문화현상뿐만 아니라 자연상태에 이르기까지 두루 나타나는 현상이며, 셋째, 바로크는 지극히 정상적인 현상인데, 바로크를 두고 병적인 현상이라 한다 하더라도 그 뜻은 '여성은 영원히 병적인 존재다'역사철학자 쥘 미슐레가 한 말라는 뜻으로 받아들여야 한다. 마지막 넷째, 바로크는 고전주의로부터 나왔다는 것, 다시 말해 고전주의가 있음으로써 나온 것이 아니고, 바로크가 고전주의와 근본적으로 대립되는 현상이라는 것이다. 흔히 낭만주의를 고전주의에 대립 비교하는데, 낭만주의는 역사적으로 바로크 상수가 나타난 한 시기의 현상일 뿐이라는 견해를 폈다.[17]

도르스는 종래의 역사주의적인 양식론에 입각한 바로크관을 배제하고, 어느 시대, 어느 곳에서도 나타날 수 있는 본질적인 표현양식이라는 입장을 보인다. 또한 '여성은 영원한 병자'라는 말에 힘을 주어 바로크가 병적이고 추악한 현상이라는 그 이전의 단정적인 평가를 멀리한다. 그리고 바로크를 고전주의에 대립하는 하나의 '이온'으로 취급함으로써 고전주의의 사슬로부터 바로크를 건져냈다. 도르스는 고전과 바로크 양식을 서로 대립하는 두 가지 이온으로 파악한 것이다.

16) Ibid., p.83.
17) Ibid., p.84.

이 시점에서 새삼 확인되는 것은 고전적 양식과 바로크 양식이 주기적으로 전개된다는 견해는 앞서 언급한 뷜플린의 저서에도 이미 언급됐다. 포시용도 『형태의 생명』에서 모든 양식에 그 발전단계로서 고전기와 바로크기가 있다고 했다. 그러나 뷜플린과 포시용 모두 바로크를 고전주의에서 유출된 양식으로 보고 있으나, 도르스는 두 양식을 두 '이온'의 대립으로 본 것이 다르다. 이렇듯 도르스에 의해 처음으로 하나의 범주격으로 격상한 바로크의 역사적 양태는 22가지로 분류되어 유명한 바로크 종속표種屬表가 작성되었다.[18]

1. 선사시대 바로크Barocchus pristinus

2. 고풍의 바로크Bar. archaicus

3. 마케도니아 바로크Bar. macedonicus

4. 알렉산드리아 바로크Bar. alexandrinus

5. 로마 제국 바로크Bar. romanus

6. 불교의 바로크Bar. buddhicus

7. 펠라기아누스파의 바로크Bar. pelagianus

8. 고딕의 바로크Bar. gothicus

9. 프란치스코 수도회의 바로크Bar. franciscanus

10. 포르투갈의 마누엘린풍의 바로크Bar. manuelinus

11. 에스파냐의 투조세공조각풍의 바로크Bar. orificencis

12. 북유럽의 바로크Bar. nordicus

13. 이탈리아와 영국의 팔라디오 건축풍의 바로크Bar. palladianus

14. 인위적인 암굴을 갖춘 정원의 바로크Bar. rupestris

15. 마니에리즘 바로크Bar. maniera

16. 트리엔트 공의회의 바로크Bar. tridentinus, sive romanus, sive jesuiticus

17. 프랑스와 오스트리아의 로코코 바로크Bar. Rococo

18) Ibid., p.137.

18. 낭만주의 바로크Bar. romanticus

19. 세기말 바로크Bar. finisecularis

20. 전후戰後의 바로크Bar. posteabellicus

21. 일반 대중의 바로크Bar. vulgaris

22. 약용藥用의 바로크Bar. officinalis

이 22가지 종속표 중에서 어떤 것들은 서로 유기적으로 연결되어 있는바, 선사시대 바로크의 특성적인 원형은 고대시기의 모체가 되어 크레타, 미케네의 고풍스러운 바로크로 이어진다. 또한 마케도니아 바로크는 알렉산드로스 대왕 직전의 시대이고, 대왕의 사망 후에 알렉산드리아 바로크가 활짝 꽃피었으며, 이 시기와 직결된 것이 로마 제정 때 로마 제국의 바로크다. 고딕의 바로크는 건축에 한정된 것으로 전형적인 바로크 유형이라고 얘기되는 플랑부아양 양식을 말한다. 이탈리아 건축가 팔라디오의 이름을 딴 팔라디오 바로크는 건축에서 특유의 '거대한 양식'을 보인다. 인위적인 암굴을 갖춘 정원의 바로크는 동굴이나 암석, 다리, 통나무 의자 등을 설치하여 시골풍의 인공정원을 만든 정원예술로 자연주의풍을 짙게 보인다. 잘츠부르크의 미라벨 정원Mirabellgarten, 베르니니의 트리톤 조각분수 등이 이를 대표한다. 프랑스와 오스트리아의 로코코 바로크는 우미함과 과장됨이 넘쳐나는 양식으로 프랑스의 루이 15세 시기의 양식이 첫 번째로 꼽히고 무수히 많은 음악작품들이 여기에 해당된다.

트리엔트 공의회 이후 17세기에 나온 바로크는 카라바조와 카라치 형제의 회화로 시작해서 보로미니와 델라 포르타Giacomo della Porta, 1537~1602, 베르니니의 건축으로 다져졌으며 베르니니의 조각작품으로 절정에 오른 후 티에폴로와 같은 베네치아 회화로 막을 내린다. 이 바로크 양식의 성격은 너무도 잘 알려져 있어, 예수회 양식의 표본적인 예들이 마치 일반적인 바로크를 통칭하는 것처럼 이해되는 것은 잘못이다. 양식의 전형적인 특징들은 물론 이탈리아 건축에서 주로 나타나지만, 에스파냐의 추리게라 건축은 착시현상을 일으킬 정도로 이 양식을 극단적인 데까지 몰고 간 예다. 낭만주의 바로크는 프랑스

화가 와토Antoine Watteau, 1684~1721와 이탈리아 화가이자 시인, 음악가인 로사 Salvator Rosa, 1615~73로 대표된다. 여기에는 이탈리아 역사학자이고 철학자인 비코Giambattista Vico, 1668~1744와 루소도 들어간다. 또한 독일 작곡가 베토벤 Ludwig van Beethoven, 1770~1827, 문호 괴테Johann Wolfgang von Goethe, 1749~1882, 에 스파냐 화가 고야Francisco de Goya, 1746~1828, 독일의 철학자이고 문예비평가인 헤르더Johann Gottfried von Herder, 1744~1803, 스위스의 철학자, 시인이고 골상학 의 발명자 라바터Johana Kasper Lavater, 1741~1801, 프랑스의 문필가 생-에브르몽 Saint-Evremont, 1614년경~1703, 독일의 시인이자 극작가 실러Johann Christoph Fridrich von Schiller, 1759~1805, 프랑스 화가 들라크루아Ferdinand Victor Eugène Delacroix, 1798~1863, 영국 화가 터너William Turner, 1775~1851, 프랑스 문필가 샤토브리앙도 낭만주의 바로크에 들어간다. 낭만주의 바로크의 세계관은 고전주의적인 세계 관에 대립하는 것으로 알려져왔다. 그 후 실증주의 시기가 짧게 지나가고 이어 서 19세기 말, 이른바 '세기말'에 해당되는 시기가 다가온다.

세기말 바로크에 들어가는 예술가들은 독일 작곡가 바그너Richard Wagner, 1813~83, 프랑스 조각가 로댕Auguste Rodin, 1840~1917, 시인 랭보Arthur Rimbaud, 1854~91, 철학자 베르그송Henri Bergson, 1859~1941, 영국 화가이고 문필가인 비 어즐리Aubrey Beardsley, 1872~98, 심리학자이자 철학자인 제임스William James, 1842~1910 등이 중심인물이고, '모더니즘'이거나 '데카당스'하다는 딱지가 붙 었던 건축가와 장식가들도 여기에 들어간다.

도르스의 22가지 바로크 종속표 중에서 마지막 두 가지는 민중예술과 치유 에 쓰이는 약용적인 의미를 갖고 있는 독특한 성격을 보인다. 전자는 지역적 인 전통의상·풍속·민요·전통춤·사투리 등 고유한 지방색을 보이는 것으로 양식적인 한계를 넘어섰다. 후자의 적절한 예는 실낙원의 원시적인 생활의 풍 취를 미개한 남태평양 섬으로 찾으러 간 고갱이 될 것이다. 가식 없는 벌거숭이 상태 그 자체가 바로크적인 요소를 보여주는 것이기 때문이다. 현대인이 모든 허식을 벗어던지고 원시적으로 벌거벗은 채 살아가는 것은 어찌 보면 17세기 인들이 곱슬거리는 가발을 쓴 것보다 더 작위적이고 과장된 행위로 약용적인

의미를 나타낸다.

도르스는 이처럼 여러 종류의 다양한 바로크 양상의 공통분모로, 고전양식의 무겁게 가라앉는 형태에 대해 비상하는 형태의 기준을 만들었고, 그 본질을 범신론과 역동성·다양성과 연속성에서 찾았으며, 이를 전반적인 문화영역에 걸쳐 조명했다. 예컨대 사순절에 대해 사육제는 바로크이고[19], 일주일 중 주말은 일을 하는 주중에 대한 바로크이며, 행성의 궤도가 타원형이라고 한 케플러의 천문학과 하비William Harvey, 1578~1657의 혈액순환의 발견도 바로크에 들어간다.[20]

고전주의와 바로크의 관계

도르스의 바로크에 대한 사색은 이처럼 대담하고 자유스럽고 유연하며 폭넓지만, 한편 지나치게 독단적이라는 지적도 받는다. 그는 "역사란 무지하고 천진난만한 아담의 낙원에서부터 유식하고 순수한 천상의 예루살렘으로 가는 고난의 여정"이라서 바로크란 다름 아닌 잃어버린 낙원에 대한 향수가 원인이라는 생각을 품고 있다. 인간은 낙원에서 쫓겨난 후 천상의 예루살렘으로 향해 가는 길에 회상을 한다든가 예감을 통해서 에덴 동산을 맛본다. 도르스는 회상을 한다거나 뭔지 모를 예감을 갖는 것이 곧 바로크라고 하면서 모든 문학은 그 바로크라는 넓은 숲 속으로 들어가는 관문이고, 그 입구에는 『실낙원』 Paradise Lost의 저자 밀턴John Milton, 1608~74과 『신약성서』「요한묵시록」의 저자 사도 요한이 우뚝 서 있다고 했다.

도르스는 인류가 그 험하고 고달픈 여정을 이성의 힘으로 극복할 수 있었다고 생각했다. 삶에서 차지하는 부분은 작지만 윗자리를 차지하고 있는 이성은 삶에서는 없어서는 안 될 아주 유용한 것이다. 우리가 음식을 먹으면서 소화액이 나오지 않으면 안 되는 것처럼 실제에 대한 지각도 이를 걸러내면서 적

19) 『한국 가톨릭 대사전 6』, 한국 가톨릭 대사전 편찬위원회, 서울, 1996, 3967쪽, 3988쪽; 사순절은 예수부활 축일을 준비하는 회개와 기도의 40일간의 시기다. 이 기간 중 재의 수요일과 성금요일은 금식재와 금육재를 함께 지켜야 한다. 사육제는 사순시기가 시작되기 전 3일 동안 행해지는 축제다.
20) Eugenio d'Ors, op. cit., p.10, p.21.

정선을 유지해주는 것이 없다면 독이 될 것이다. 이러한 관계를 문화적인 측면으로 옮겨가 보면, 고전주의와 바로크의 관계는 이성과 실제에 대한 지각, 소화액과 음식물과의 관계와 같다. 고전의 이온이 눈이라면, 바로크의 이온은 자궁이다. 자궁이 없으면 번식과 풍요가 없고, 눈이 없으면 고귀함도 없다. 그러나 문화가 눈과 사상의 꽃을 피우려면 충동과 자극의 세계라는 어두운 터널, 자궁 안에서 싹을 틔워야 한다. 이성이 활동하기 위해서는 잠복기를 거쳐야 한다는 말이다. 잠을 자고 깨어나는 일이 반복되듯이 삶 속에서도 고전적인 이온과 바로크적인 이온은 서로 교차된다는 것이다.

사육제와 바캉스가 갖는 의미가 무엇인가. 사육제는 전통적인 삶 속에서 어떤 역할을 해왔는가. 사육제는 사회적으로 더 나아가서는 종교적으로까지 공인된, '광기'가 허용되는 짧은 기간이다. 예의바른 행동 대신 제멋대로의 행동이 허용되고, 가면을 쓰거나 가장을 해서 개별성이 없어지고 익명성이 허용되며, 질서 대신 무질서가 허용된다. 아폴론이 물러나고 디오니소스가 나타나는 시기이고, 로고스Logos 대신 판Pan이 나오는 시기다.

일과 바캉스에 관해서도 같은 맥락에서 생각해볼 수 있다. 만약 사육제의 방종이 없다면 자선 활동 같은 좋은 행위들의 중대함이 사라질 것이고, 바캉스의 휴식이 없다면 일의 신성함도 그 의미를 상실할 것이다. 풍요로움과 가능성이 꽃피우기 위해서는 예외적인 것, 모험, 도피가 있어야만 하고, 바로 여기서 바로크의 진정한 가치가 나오는 것이다. 바로크라는 샘에서 목을 축여 생명력을 얻는 것이 바로 '문화'culture다.

도르스는 인간은 인생이라는 긴 여정을 걸어가면서 양면성의 보완으로 인격이 완성된다고 보았다. 정신적인 것과 육체적인 것, 질서와 무질서, 예의와 방종이 조화를 이루며 고차원의 인격이 형성된다고 믿었다. 인간은 정신과 육체, 이성과 충동이라는 이율배반적인 요소를 갖고 있으면서 또한 이 둘을 극복하는 것을 목적으로 하는 존재다. 도르스의 이런 견해는 철학자 헤겔Georg Wilhelm Friedrich Hegel, 1770~1831식의 변증법에 의한 동적인 발전개념이 아니라, 모순된 두 요소가 보다 더 고차원에 이르기 위해 서로 상대를 필요로

한다는 것이다.[21]

도르스는 『바로크 론』의 「여성의 패배와 승리」라는 대목에서 재미있는 이야 깃거리를 제공한다. 바로크는 자신이 진정 무엇을 원하는지 모르는 상태, 즉 하고 싶기도 하고 하기 싫기도 한 그런 마음의 상태를 말한다는 것이다. 팔을 올리면서도 또 내리고 싶은 생각이 드는 것이 인간의 바로크적인 마음이라고 한다. 프라도 미술관 소장의 코레조의 「놀리 메 탄제레」Noli me tangere: 나에게 손 을 대지 마라를 보면 그림 속의 그리스도는 분명 바로크적인 마음의 상태를 보여 준다. 그리스도는 발밑에 있는 마리아 막달레나를 물리치면서도 끌어당기고 있는 모습을 보인다. 그리스도는 '나에게 손을 대지 말라'면서도 한편 그녀에 게 손을 내미는 양면성을 보이고 있는 것이 지극히 바로크적이라는 지적이다.

도르스가 이러한 바로크 이론을 형성할 수 있었던 데는 그의 조국 에스파냐 가 갖는 독특한 토양에서 나온 양식과 건축가 추리게라José Benito Churriguera, 1665~1725풍의 양식이 바탕이 되고 있다. 바로크적인 세계를 잘 보여주는 에스 파냐는 반종교개혁 운동의 선봉에 서고 트리엔트 공의회에서 주요한 역할을 했으며, 무엇보다 바로크가 유럽 전역으로 확산되는 데 결정적인 역할을 한 예수회의 발생지다. 에스파냐와 포르투갈이 있는 이베리아 반도는 유럽 대륙 과 아프리카, 지중해와 대서양에 둘러싸인 반도로 예로부터 많은 인종과 문화 가 모인 곳이었다. 역사적으로 외부세계와 얽힌 복잡한 관계로 여러 양상의 문화가 나올 수밖에 없었다. 여러 종류의 요소가 얽혀 있었고 모순된 점 또한 많았다. 이러한 여러 정황으로 볼 때 에스파냐는 바로크라는 성격을 나라 자 체가 체질적으로 갖고 있을 수밖에 없는 나라였다. 독특한 토양의 에스파냐에 서 특이한 예술이 나온다는 것은 당연한 일이었다.

그 단적인 예로 도르스는 포르투갈 리스본 근처 토마르Tomar에 있는 그리스 도 수도원의 참사원실의 장식적인 창문을 꼽았다. 이 창문장식은 에스파냐의 플라테레스코Plateresco 양식과 같은 계열의 마누엘린Manuelin 양식으로 바로크

21) Ibid., pp.149~153.

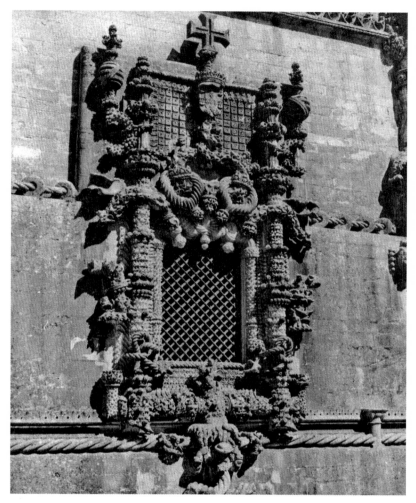

그리스도 수도원 부속 참사원실의 창문, 토마르, 포르투갈

의 전형을 보여준다는 것이다. 금은세공과 같은 화려하고 복잡한 장식으로
벽면 공간을 채우는 경향은 에스파냐의 문화역사와 깊은 관련이 있다. 플라
테레스코 양식풍의 바로크적인 혈맥은 로마네스크와 고딕, 이슬람 양식의 혼
합인 무데하르Mudéjar 양식에서 찾아지고 후기 고딕의 과잉 장식성에서 찾을
수 있다. 이러한 경향은 라틴아메리카에서 특히, 멕시코 · 페루 · 마야 · 잉카

문화와 접촉하여 바로크풍의 식민지 양식을 개화시켰다.

에스파냐에서는 16세기부터 18세기에 걸쳐 반종교개혁을 강력하게 추진하고 있던 시기에 유럽의 다른 곳에서는 볼 수 없는 강한 채색목조 성상聖像들이 나왔다. 이 조각상은 개신교에 대한 가톨릭의 교의를 열렬히 찬양하는 표증이 되고 동시에 열광적인 대중의 종교심에 응답하는 형식이었다. 이 채색목조 성상은 인간고뇌를 적나라하게 보여주어, 최고의 바로크적인 표현이라 얘기되는 헬레니즘 시대의 군상조각 「라오콘」 이래, 바로크적인 특징을 보여주는 가장 전형적이고 구체적인 예가 되었다. 그러한 유형의 표현은 조화ㆍ균형ㆍ정관적靜觀的이라는 고전주의적인 규범에 정면으로 도전하는 것이었고, 그러한 표현의 세계가 거침없이 발전해가는 속에서 에스파냐의 반고전주의적인 경향을 찾게 된다.766~770쪽 참조

이성에 억눌렸던 감성의 폭발

16세기 후반부터 18세기 전반까지 2세기 동안이나 유럽을 짙게 물들인 바로크 미술은 건축에서 탄생했지만, 회화ㆍ조각ㆍ음악ㆍ문학ㆍ무용 등에서도 찬란한 흔적을 남겼다. 그러나 많은 역사학자나 비평가 들은 예술작품을 놓고 바로크라는 용어를 선뜻 사용하지 못하고, 그 한계를 설정하는 데 상당한 어려움을 겪는다. 바로크가 너무나 다양하고 복잡하며 뭐라 규정짓기가 분명하지 않은 예술 현상이기 때문이다. 또 바로크라는 용어 사용을 주저하는 이유로는 바로크가 자체의 원천을 내세운 바도 없고 기존의 양식과 대립하는 상태에서 단절을 천명하지도 않았으며, 미술운동으로 무슨 바람을 일으키지도, 유파를 형성하지도 않았기 때문이다. 그래서 바로크는 "스스로 무엇을 하는지 또 무엇을 원하는지"도 모른다는 말을 듣는 것이다.

서구세계는 플라톤의 철학 이후 철저한 이원성二元性의 법칙을 따르고 있다. 모든 것은 원의 중심과 그 둘레, 실재와 외관, 이성과 감각, 관념과 물질, 내용과 형식, 안과 밖같이 이원화되어 있다. 서구세계는 관념을 원의 중심에 두고 절대적인 가치를 부여한 반면 원의 둘레에 있는 것들은 모두 불완전하고 허위

라며 평가절하했다. 종교적인 관점에서도 신神과 그 훼손된 모습으로서의 인간, 선과 악, 영혼과 육신, 무한성과 한계성, 영원과 시간성, 부동과 불안정, 신념과 회의 등으로 이원화시켰다. 그 논리에 따라서 예술에서도 고전은 원의 중심에 있는 관념에 속한 것이고 바로크는 원의 둘레에 있는 불완전한 것이라고 규정지었다. 서구미술은 진眞이며 곧 미美인 고전을 절대적인 기준으로 삼고 있었기 때문에 그 기준에 어긋나는 바로크적인 현상을 경멸했던 것이다.

실재實在를 나타내는 고전이 보편성에 의거한 안정과 균형을 근간으로 삼고 있다면, 이에 비해 외관을 보여주는 바로크는 가변적인 세상, 흘러가는 시간에 초점을 맞추어 순간성을 표출하는 예술성과 피상적인 보임새를 중시한다. 바로크는 시시각각 변하는 바깥 보임새를 나타내기 위한 한 방법으로 '환상'을 선호한다. 그래서 바로크는 '환상'을 제일 잘 드러내주는 연극에서 많은 것을 빌려왔고, 기본적으로 세상과 인생을 연극이라고 본다. 연극에서의 분장, 즉 삶 속에서 자신의 모습을 이리저리 바꾸는 가장假裝은 바깥의 보임새뿐만 아니라 속의 정신까지 변하게 하여 예기치 않은 엉뚱한 결과를 갖게 한다. 바로크적인 표현은 때로 돌발적이고 충동적이며 동질이상同質異像의 세계를 보여준다. 또한 치장ㆍ꾸밈새ㆍ가면ㆍ가장ㆍ외관은 '수사적인 표현'에 연결되어 바로크 세계를 더욱 다양하게 이끌어주고 있다. '수사修辭, rhetoric는 가르치고 감동시키며 즐겁게 해주려는 목적을 갖는다. 수사적인 표현을 위해 바로크는 은유ㆍ비유ㆍ우화ㆍ표상ㆍ대조법ㆍ역설 등의 방법을 자유자재로 구사한다. 또한 '환상'은 감흥과 직결되는 것이기 때문에 인물상의 표현에서 감동적인 표정, 역동적인 몸짓을 수반하여 활력적이고 연극적인 표현이 나오게 되는 것이다.

고전이 모든 자발적인 표현을 억제하고 이성적인 질서에 입각한 표현에 치중한 반면, 바로크적인 표현은 열광적이고 화려하며 꾸밈새에 강하다. 때로는 놀랍거나 혐오스럽기도 하고 무분별하며 과도한 표현을 보이고 또 동물적이고 원시적이며 야만스러운 성격을 보인다. 바로크는 자연과도 친근하여 원초적이고 신기한 자연, 그 생명력을 선호한다. 한마디로 바로크의 본성은 규칙과 규범을 따르지 않고 정체를 알 수 없는 제멋대로의 것, 그로테스크한 것을

보여준다. 그로테스크하다는 것에는 미美에 관련되어 상상할 수 있는 세계가 무한하다는 뜻이 깔려 있다.

고전주의는 한마디로 세계를 지적으로 재구성하려는 것으로 모든 것이 '이성'의 지배하에 있다. 그러나 바로크는 인간의 이성 아래 잠복해 있던 감성적인 모든 것을 분출시켜, 그간 관념이라는 틀 안에서 숨죽이고 있던 감각들이 기지개를 펴며 제 기능을 발휘하도록 했다. 감성으로 파악되는 세계는 혼란과 다양한 변화를 끊임없이 발생시켜 생동감이 넘치지만 불안정하고 변화무쌍하고 붙잡을 수 없으며 무한한 암시를 허용하는 세계로, 이를 표현한 바로크 미술을 도무지 종잡을 수 없고 다양하며 뭐라 규정짓기가 어려운 것은 당연한 일이다. 이성에 억눌려 있던 감성세계가 모두 폭발하여 나온 바로크 미술이 과시적이고 연극적일 수밖에 없는 것 또한 당연하다. 고전으로 가려졌던 인간의 실제 모습이 백일하에 드러나 추하고 악하고 위선적인 모든 인간성이 노출돼 나온 것이 바로크이기 때문에 그 표현은 자유롭고 상상적이며 그로테스크하고 예측할 수 없는 상태를 보여준다. 그 결과 고전의 일률적인 수사어법에서 해방되어 자유로운 표현의 길이 열렸고, 이제 미술이 단순히 대상을 재현하는 수단이 아니라 '표현'의 수단으로 가게 되었다.

바로크 미술이 나올 당시 바로크에 대한 시각은 대단히 부정적이었지만, 17세기에 불길처럼 번진 새로운 미술은 놀라움과 엉뚱함을 기반으로 하여 지난 시대의 미술을 와해시켰고 새로운 시계視界를 열어주었다. 다양하고 다원적인 양상을 보이는 현대미술은 바로 이 바로크를 토양으로 하여 나올 수 있었다.

라오콘 군상

여기서 바로크를 잘 이해하기 위해서는 바로크적인 특성을 가장 잘 보여주었다고 평가되는 고대 헬레니즘 시대의 「라오콘」 군상조각에 대한 설명이 있어야 할 듯하다. 여러 학자들이 지적한 대로 바로크 양식이 어느 때고 나올 수 있는 보편적인 미술개념으로 파악할 때 가장 표본적인 예가 되는 것이 헬레니즘 말기에 나온 「라오콘」 군상이다. 기원전 5세기의 그리스 고전기 미술에서

헬레니즘 미술로의 이행과정은 르네상스에서 17세기 바로크 미술로 넘어가는 변천과정과 흡사하여 헬레니즘 시대에 대한 언급도 필요하다.

이 군상조각은 이상화된 미의 전형을 보여주는 그리스 고전기 미술의 규범에 정면으로 도전하고 인간이 처한 고뇌, 파토스pathos를 적나라하게 표현하여 바로크의 전형이라는 말을 듣는다. 그러나 한편 「라오콘」 군상을 고전적인 그리스 미술의 이상이라고 본 빙켈만Johann Joachim Winckelmann, 1717~67은 『그리스 미술 모방론』에서 그리스 미술의 특징을 '고귀한 단순함과 고요한 위대'로 정의하고, 파도가 심해 바다 표면이 사납게 날뛰어도 바다 밑은 항상 잔잔한 것처럼 그리스 작품의 인물들은 휘몰아치는 격정 속에서도 평온함을 잃지 않는 고귀한 정신을 보여준다고 했다. 고통의 극치를 보여주는 라오콘의 얼굴에 바로 이러한 위대한 정신이 나타나 있다는 것이다. 다른 학자들은 「라오콘」을 파토스의 분출로 본 반면, 빙켈만은 감성을 억제하는 고상한 정신의 영역인 에토스ethos적인 관점에서 보았기 때문이다.

그러면, '라오콘 군상'의 어떠한 면이 그리스의 이상적인 고전성에 대립되어 바로크적인 특성을 보여준다고 말할 수 있는가. 1506년 1월 14일 로마의 에스킬리노Esquilino 언덕 티투스 황제Titus, 재위 79~81의 궁궐터에서 파편으로 발견되어 당시 교황 율리오 2세가 바티칸의 벨베데레 궁으로 옮겨온 이 군상조각은 발굴 직후부터 많은 관심을 받았다. 미켈란젤로는 즉시 발굴현장으로 달려가 '예술의 경이'라 외치며 감탄을 금치 못했고 파편으로 훼손된 조각은 여러 예술가의 손에 의해 복원되고 모작도 만들어졌으며 판화로도 옮겨졌다. 이 조각군상은 고대부터 너무도 유명한 것이어서 로마 시대의 대★ 플리니우스Gaius Plinius Secundus, 23~79가 『자연사』에서 격찬을 했고, 작품의 주제인 라오콘의 운명에 대해서는 베르길리우스Vergilius, 기원전 70~19가 『아이네이스』에서 자세히 전해주고 있다. 베르길리우스는 트로이의 아폴론 신전의 신관인 라오콘이 트로이인들에게 그리스의 목마를 경계할 것을 알려줌으로써 그리스 쪽에 섰던 아테나 여신의 노여움을 사 두 아들과 함께 뱀에 물려 죽게 되었다고 전해지고 있다.

「라오콘」 군상은 기원전 50년경에 로도스 섬의 세 조각가, 하게산드로스

「라오콘」 군상, 기원전 50년경,
로마, 바티칸 미술관

Hagesandros, 폴리도로스Polydoros, 아테노도로스Athenodoros가 함께 제작한 것이다. 이 군상조각은 고통으로 몸부림치는 사방으로 뻗치는 동세를 만들어주어 시선을 분산시키고 있다. 육체적인 고통과 심리적인 공포감으로부터 벗어나려는 세 사람의 격렬한 신체반응이 마치 실제처럼 표현되어 장면이 주는 비극성에 공감하게 된다. 이 군상조각을 제작한 조각가들은 고통이 실제 어떻게 신체에 나타나는가를 아주 사실적으로 표현했다. 라오콘의 팽창된 근육, 힘을 주어서 굵게 불거져 나온 핏줄, 몸부림치는 동작, 실제 몸과 같은 해부학적인 인체구조 등에서 조각가의 사실적인 표현능력이 잘 과시되고 있다. 라오콘과 두 아들은 왼쪽에서 오른쪽으로 몸을 비트는 기본적인 동세로 유기적인 관계를 유지하고 있다. 세 사람은 극심한 고통 속에서도 그 고통을 이겨내고 살아남으려는 복잡하고 미묘한 표정과 함께 고통·분노·반발·허망함·비애가 동시에 교차하는 모습을 보인다. 죽음 앞에 놓인 절체절명의 순간을 이처럼

그리스 고전기의 건축과 조각

왼쪽 | 파르테논 신전 서쪽 정면, 기원전 440년경

오른쪽 | 리시포스, 「아폭시오메노스」,
기원전 330~320년경에 제작된
청동 원작의 로마 시대 대리석 복제품,
로마, 바티칸 미술관

잘 포착하여 나타낸 작품은 아마도 극히 드물 것이다.

　「라오콘」과 같은 조각상이 제작된 헬레니즘 시대는 어떠한 시대였는가. 어떠한 변화가 있어 그리스 고전기하고는 달리 바로크라 규정짓는가. 헬레니즘 시대는 연대기적으로 본다면 그리스 북부 마케도니아의 알렉산드로스 대왕 Alexandros the Great, 재위 기원전 336~323이 오리엔트 전 지역을 정복하고 사망한 후부터 로마의 옥타비아누스가 이집트에 있던 안토니우스와 클레오파트라를 악티움 해전으로 평정하고 아우구스투스 황제가 되어 로마 제정을 연 기원전 31년까지의 약 300년 동안으로 본다. 이 같은 연대적인 설정은 독일의 역사학자로 헬레니즘 시대 연구가인 드로이센 Johann Gustav Droysen, 1808~84에 의한 것이다. 알렉산드로스 대왕은 자신이 아리스토텔레스의 제자였고 그리스 문화에 심취하고 있어서 이집트의 알렉산드리아를 비롯해 여기저기에 그리스식 도시를 건설했고 또 그곳에 그리스 문화를 그대로 이식했다. 즉 알렉산드로스 대

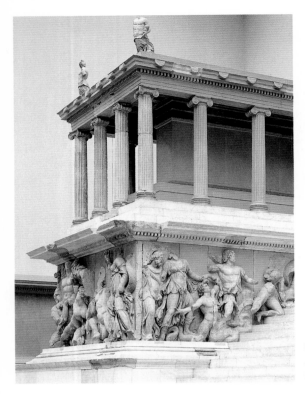

페르가몬의 제우스 제단
서쪽 부분, 기원전 165년경,
베를린, 페르가몬 미술관

왕이 자신이 정복한 이집트 · 시리아 · 페르시아 등지의 정신적인 구심점을 그리스 문화에 두게 했다는 것이다. 그러나 이집트의 알렉산드리아, 시리아의 안티오코스, 소아시아의 페르가몬과 에페소 같은 도시에서는 인종 · 종교 · 풍습 모든 것이 그리스하고는 달라, 그리스 문화에 자체 내의 동방풍의 문화를 혼합하여 본래의 그리스 문화하고는 다른 독특한 문화를 산출한다.

본래 그리스 고전미술은 조화와 균형을 기본으로 하여 최고의 완전성을 갖춘 이상적인 미를 보여주었으나, 헬레니즘 미술, 즉 동방화된 그리스 미술은 흥미를 유발하는 강한 표현성으로 감각적이고 극적이며 격한 감정을 미술로 보여주어 바로크라고 하는 것이다. 헬레니즘 건축을 보면 그리스 고전기의 파르테논 신전에서 보듯 질서와 균형, 척도에 입각한 순수하고 세련된 기본선이 무시된, 거대하고 과시적이고 기념비적이고 화려한 성향을 보인다. 특히 헬레니즘 세계의 수도, 즉 헬레니즘의 아테네였던 페르가몬Pergamon은 바로 그러한 바로크적

인 미술이 꽃핀 중심지였다. 경사진 산언덕에 위치한 페르가몬의 아크로폴리스에는 반원형의 노천극장, 로마풍의 4주식 양식의 신전, 희귀한 장서들로 가득 찬 도서관, 아테나-폴리아스Athena-Polias 신전, 그리고 거대한 제우스의 제단이 자리 잡고 있다. 페르가몬의 아크로폴리스에서 보듯 헬레니즘의 도시계획은 그 이전의 아테네 도시의 아크로폴리스에서와 같은 질서 있게 정리되고 조화를 갖춘 선례를 따르지 않고, 과시적이고 거대 증세를 보이며 또 연극적인 볼거리 효과를 염두에 둔 양상을 보인다. 건축과 조각도 장엄하고 호화스러운 특징을 지니면서 또 한편, 조리에 맞지 않는 낯설고 기이하며 우스꽝스러운 성격도 보여 그리스 고전기의 질서, 균형에 역행하는 현상을 보인다.

제우스 제단은 높은 기단 위에 이오니아식 열주로 둘러싸인 직사각형 형태를 보이고, 제단은 그 직사각형 안에 중심부를 차지하고 있다. 이 제단에서 특히 중요한 것은 길이 121.9m, 높이 2.1~2.4m의 띠 모양으로 기단 전체를 덮고 있는 프리즈 부조. 아탈로스Attalos 왕조 전성기인 기원전 180년경에 만들어진 100여 개의 소아시아산 대리석판으로 연결된 이 부조는 마치 인물상들이 벽면에서 떨어져 있는 듯이 보일 정도의 고부조이고, 부조의 주제는 신들과 거인들의 싸움, '기간토마키아'gigantomachia다. 현재 이 제단의 서쪽 전면 전체는 베를린의 국립미술관에 복원되어 있다.

「라오콘」은 바로 이 제우스 신전의 부조 '기간토마키아'와 비슷한 구성과 표현을 보인다. '기간토마키아'의 한 장면 가운데 거인이 거대한 뱀에 휘감겨 사투를 벌이고 있는 모습이 그렇다. 이렇게 제우스 신전에 위치한 바로크풍의 조각이 「라오콘」에서 재현되고 있다는 것이 많은 전문가들의 공통된 견해다.

「라오콘」 군상은 세 인물간의 유기적인 관계, 견고한 구축적인 구조, 7등신의 인체비례 등 그리스 고전미술의 특징을 보여준다. 또 빙켈만이 지적했듯이 그리스 고전미술의 특징인 고통 중에서도 그 고통은 이겨내려는 고귀한 정신을 보여준다고 볼 수도 있지만 결정적으로 이 군상조각에는 비극이 있고 격정이 있으며 또 연극성까지 있어 바로크 양식의 표본이라고 평가된다.

다른 분야에서 본 바로크

" 사람들은 자기의 본 모습과 보이는
모습 사이에서, 즉 진짜 얼굴과 가면 사이에서
우왕좌왕하면서 현기증을 느끼며 산다.
문학작품이나 궁정발레, 여러 종류의 연극,
오페라에서 키르케를 비롯한 마법사들이
펼치는 마법의 세계는 이 세상은 단지
연극일 뿐 모든 것은 변화무쌍하고 환영에
불과하다는 사실을 알려준다. "

문학과 연극에서의 바로크

바로크 문학의 정립

반종교개혁이라는 기치 아래 트리엔트 공의회가 내린 지침에 호응한 미술은 당연히 그에 적합한 성격을 갖추게 되어 바로크 미술의 근거가 부분적으로나마 잡히게 되었다. 미술에서처럼 바로크 기질을 자연스럽게 발휘할 수 있는 타당한 계기를 만나지 못한 문학에서는, 문학에 나타난 바로크적인 현상을 미술에 나타난 바로크적인 특성을 통해서 살펴볼 수밖에 없었다. 당시의 문학은 시대를 지배하는 문화현상으로 떠오르는 바로크에 관심과 흥미를 느꼈으나 바로크라는 특성을 하나의 시대적인 미학으로 받아들여 적극적으로 활성화시키지는 못했다. 그래서 문학사에서의 바로크 개념을 정확하게 규명해내기 위해 많은 문예미학자들의 노력이 있음에도 불구하고 아직 바로크 문학에 확실한 정의가 나와 있지 않다. 그러나 당시의 문학세계에서 바로크적인 특성이 뚜렷이 제시되고 있는 점은 모두 다 한결같이 인정하고 있다. 독창적이고 특이한 주제와 표현형식, 은유적인 표현, 지나칠 정도로 전통과 규칙으로부터 탈피하고자 하는 의지, 인간세계의 덧없음과 변화무쌍함을 보여주는 움직임 속에서의 삶, 정념과 의지 등이 바로 그것이다.[1]

이 같은 특성들은 고전주의 문학에는 물론 맞지 않을뿐더러, 바로크와는 별도로 항상 고전주의와 대립되는 개념으로 이야기되는 낭만주의 문학에도 해당되지 않는다. 따라서 이러한 주제와 특성은 거기에 맞는 별도의 다른 표현법, 즉 새로운 유형의 문학으로 분류되어야 했고 이를 위해 이미 확립된 기준을 보이는 바로크 미술로부터 도움을 받았다. 예컨대, 이탈리아의 베르니니와 보로미니가 만든 건축, 코르토나 건축 내부의 천장과 장식, 예수회 수도사로 건축가이고 화가인 포조의 표현양식에서 해결의 실마리를 찾았다.[2]

바로크라는 용어는 언제부터 문학에 적용되었는가? 바로크라는 개념이 문

1) P. van Tieghem, *Dictionnaire des littératures*, T. 1, Paris, PUF, 1984, p.342.
2) Jean Rousset, *La littérature de l'âge baroque en France*, Paris, José Corti, 1953, p.8.

학 분야에 적용된 것은 독일 문학사에서였다. 독일의 슈트리히Fritz Strich가 1916년 『17세기 서정시의 양식』에서 독일의 17세기 문학을 논하면서 뵐플린이 미술사에 적용시킨 바로크 개념을 문학에도 적용시킨 데서 시작되었다. 그 후 1950년대에 들어 프랑스의 루세Jean Rousset가 이탈리아의 미술가 베르니니와 보로미니의 건축에서 추출한 기준들을 문학작품에 적용시켜 16세기 후반에서 17세기 전반에 걸쳐 전개된 색다르고 독창적인 프랑스 문학의 기본적인 특성들을 구체적으로 가려내어 이른바 '바로크 문학'에 대한 본격적인 연구에 첫발을 내디뎠다.

16세기 후반부터 17세기를 넘어 18세기 초까지의 시기를 역사적인 시대개념으로 바로크 시대라고 하나, 그 시대의 모든 예술가들이 바로크적인 특성을 보여주었던 것은 아니다. 왜냐하면 문학만 보더라도, 고전주의처럼 이론이 먼저 완성되고 작가들이 그 이론에 따라 작품을 제작한 사조와 달리, 바로크는 시대의 감성을 대변해주면서 자생적으로 발생한 예술이었기 때문이다. 그래서 프랑스의 문학비평가 레이몽은 16, 17세기 프랑스 문학세계에서의 바로크를 두고 '자기 자신이 누구인지를 알지 못한 채[3] 자연발생적으로 태어났다는 말을 하고 있는 것이다.

또한 바로크 문학은 여러 유형의 장르를 보여주고 있지만 그 모두에 일관되게 흐르는 어떤 규칙이 없다. 바로크는 불규칙성을 내세웠기 때문에 문학상의 어떠한 규칙도 강요하지 않았을뿐더러 상상력, 개인적인 취향과 영감을 높이 받들어 어떤 경직된 틀을 단호히 거부했기 때문이다. 더군다나 바로크 문학은 나라마다 바로크적인 특성이 미술에서 먼저 보인 곳도 있고 문학·음악에서 먼저 나타난 곳도 있으며, 또 그 발생시기도 각기 달라 통합적인 시대개념으로서 적용하기가 어려운 것이 사실이다. 특히 바로크의 물결이 유럽을 짙게 물들였을 때에도 프랑스나 영국에서는 고전주의를 멀리하지 않고 오히려 배양해나갔기 때문에, 바로크 시대 작가라고 해서 반드시 바로크 작가라고 말할

3) Marcel Raymond, *Baroque et Renaissance poétique*, Paris, José Corti, 1985, p.43.

수는 없다. 바로크는 애당초 이론적인 예술체계도 갖추지 않았고, 일정한 유파도 없으며, 나타나는 형태도 다양해 바로크에 대한 접근을 어렵게 한다. 더군다나 바로크 사조는 문학·미술·음악 등 각 예술분야에서 각기 고유한 양상을 보여주는 만큼 하나의 고정된 예술이론으로 도출해내기 또한 쉽지 않아, 그 시기나 작가, 예술양식, 미학 등 바로크 예술에 관한 이론에는 아직도 의견이 분분하다.

바로크적인 표현양식을 미술사에 편입시켜 정식으로 연구과제로 삼은 뵐플린을 시작으로 바로크를 연구하는 사람들은 고전주의를 잣대로 바로크의 개념을 추적해갔다. 뵐플린은 바로크 미술을 고전주의적인 르네상스 미술에 견주어 분석하여 그 특성을 지적했다.

이러한 시도는 그보다 앞서 철학자 니체Friedrich Nietzsche, 1844~1900에게서도 있었다. 니체는 1872년 『비극의 탄생』을 펴내면서 그리스 비극을 쇼펜하우어의 철학에 의해 해석하는 가운데 그리스 예술이 그간 명랑성明朗性, 즉 아폴론적인 것으로만 해석되어온 점에 대해 유감을 표시하면서 그 속에 잠긴 디오니소스적인 측면을 찾아냈다. 그는 예술은 조화와 규칙에 의거한 절대적인 미를 추구하는 아폴론적인 예술과 파괴를 통한 자연의 근원적인 생성력을 바탕으로 한 디오니소스적인 예술, 이 두 가지 원리가 엇갈리면서 발전하고 있다는 견해를 제시했다. 니체는 아폴론적인 요소는 조각과 건축에서 나타나는 조화·절도이고, 이에 비해 디오니소스적인 요소는 모든 규범을 뛰어넘고자 하는 그리스인의 염원을 보여주는 디오니소스 주신酒神을 위한 축제와 음악이라고 단정지었다.[4] 이 두 가지 상반된 정신이 서로 대립하고 상호 자극하여 항상 새롭고 힘찬 창조의 원동력이 된다는 것이다.[5] 니체는 이 두 가지 충동이 신비롭게 결합하여 아폴론적이기도 하고 디오니소스적이기도 한 그리스 비극이 탄생했다고 보았다. 이러한 니체의 이분법이 옳건 그르건 그 후 예술론을 연구하는 많은 학자들은 서구예술을 논할 때 이 두 가지 예술 원리를 적용시

4) 프리드리히 니체, 곽복록 옮김, 『비극의 탄생』, 서울, 범우사, 1984, 136쪽.
5) Ibid., 30쪽.

키고 있다. 아폴론적인 원리를 보여주는 고전주의, 디오니소스적인 속성을 강하게 분출하는 바로크, 이 둘의 엇갈리는 상관관계에 의해서 예술이 끊임없이 변전을 거듭하면서 발전해왔다는 것이다.

고전주의자들은 예술작품에서 이성에 입각한 조화·균형·질서를 통한 영원한 미의 법칙, 영원히 진실된 교의, 변함없는 원리를 추구했고, 바로크에 속한 작가들은 모든 것은 변한다는 생각 아래 삶의 역동성과 활력·연극성·움직임 등을 중요시했다. 고전주의자들이 엄격한 원리와 법칙에 따라 작품에 임했다면 바로크 작가들은 개인적인 영감이나 방식을 중요시했다. 그렇기 때문에 바로크적인 작품들이 그토록 다양하고 다채로운 양상을 띠는 것이다.

어쨌든 17세기 전후의 유럽 예술을 지배한 것은 고전주의와 바로크이나, 이두 사조를 확실한 이분법으로 갈라놓을 수는 없다. 코르네유의 극작, 베르사유 궁의 건축, 그곳에서의 축제 등 17세기 프랑스 예술이 유난히 그러한 경향을 강하게 보여주고 있듯이, 이 두 사조는 상호보완하고 맞물리면서 예술세계를 화려하고 풍요롭게 만들어주었다. 어떤 작품들은 바로크라는 색깔로 고전주의 이상을 추구했다고 보이기도 하고, 어떤 작품들은 내용은 바로크이고 그형식은 고전주의라고 말할 수 있다. 이것은 마치 니체가 그리스 비극이 디오니소스 축제에서의 춤과 음악에서 유래했지만 아폴론적인 형식의 승리도 보여준다고 한 것과 같은 맥락이다.

변신과 과시의 문학

16세기 후반에서 17세기에 이르는 유럽의 문학세계는——물론 하나의 공식으로 전체를 어우르는 사조는 아닐지라도——그 형식과 내용 면에서 바로크적인 특성을 보여주고 있다. 이 시기 바로크 문학의 특성을 가려내는 데 있어 문학에 이탈리아 바로크 미술의 특징을 적용시킨 루세는, 일반적으로 바로크로 불리는 작품들이 보여주는 특성으로 불안정성·유동성·변신·장식의 지배를 꼽았다.

불안정은 새로운 구성을 위해 균형이 해체되는 것, 표면이 부풀어지고 와해

되는 것, 그리고 서서히 소멸해가는 형태와 나선형의 곡선을 의미한다. 유동성은 활력적인 작품이 관객을 움직임으로 유도하여 시점을 증폭시키는 것을 두고 말한다. 또한 변신은 다양한 모습을 보이는 전체로서의 일치된 움직임이 돌변하는 현상이다. 장식의 지배는 기능성을 살린 장식으로 전체 구조에 환각적이고 유동적인 보임새를 갖게 하는 것이다.

루세는 이러한 네 가지 특성을 기본으로 하여 대략 1580년부터 1670년까지, 다시 말해서 몽테뉴로부터 베르니니의 시기까지 나온 주요한 문학작품에서 찾아낸 주제를 변화, 변덕, 눈속임, 치장, 죽음의 장면, 덧없는 인생과 변화무쌍한 인생으로 꼽았다. 또한 이러한 주제들에 합당한 상징으로 키르케Kirke: 호메로스의 『오디세이아』에 나오는 요녀, 아폴론과 님프 페르세이스의 딸로서 강력한 마법사이자 변신의 신와 공작새 팡Paon을 들었다. 전자는 변신과 움직임을, 후자는 전시와 과시를 상징하는 것으로 이 둘은 당시 프랑스의 문학적인 상상력을 거의 지배하다시피 했다.[6]

바로크는 16세기에 존재기반을 흔드는 사회적인 정황으로 사람들이 겪었던 혼란을 대변해주는 시대적인 감수성의 표출로부터 시작되었다. 사람들은 자신을 짓누르는 중압감, 자신이 안주하고 있던 세계가 무너져 내리는 불안감·고통·긴장·허무 등을 체험했고 이런 분위기 속에서 몽테뉴는 '나는 무엇을 아는가?'라는 회의주의로 바로크의 정신적인 기반을 마련해주었다.

이런 사회적인 기류를 타고, 이성 위주의 고전적인 이상을 추구하던 낙천적인 르네상스의 휴머니즘이 물러가고, 대신 불안감과 갈등이 고조되면서 예술가들은 내적인 주관적인 세계에 몰입하게 되었다. 이지적인 세계 대신 내적이고 감성·감정·정념으로 보는 세계가 떠올랐던 것이다. 고전적인 르네상스가 이성을 통해서 통제하려 했던 세계는 바로크의 감성을 통한 접근으로 만물이 생성하고 소멸하며 변모를 거듭하면서 유전하는 세계로 그 모습을 드러냈다. 바로크 작가들은 있는 그대로 눈앞에 펼쳐진 세계에서 생명의 약동, 자연

6) Jean Rousset, op. cit., p.8.

이 주는 신비를 느끼면서 그 원초적인 순수함과 자연적인 흐름에 몸을 맡긴 채 역동적인 삶이 주는 모든 것을 감각적인 표상으로 그려냈다.

바로크는 그때까지 사람들을 속박하던 모든 틀로부터의 해방이었고 고정된 시각으로부터의 완전한 탈피였다. 인간 내면에 잠복해 있던 모든 것들이 단단한 지각을 뚫고 터져나오는 강렬한 폭발과 같은 것이었다. 앞서 제2부 제1장에서 언급했듯이, 바로크 연구가인 도르스의 "고전적인 의식이 약화되면 자아 안에 들어 있는 무수히 많은 것들과 사악한 것들이 아무런 제약을 받지 않고 활개를 치면서 밖으로 분출되어 나온다"[7]는 말이 다시 한 번 되새겨진다.

이렇게 바로크 세계는 이상과 관념으로 잡혀지는 안정된 세계가 아니라 끊임없이 변화를 거듭하는 잡히지 않는 세계다. 바로크가 보는 이 세상은 순간이라도 뒤집힐 것 같은 저울처럼 흔들거리기도 하고 거꾸로 되어 있기도 하다. 현실은 마치 연극의 무대처럼 불안정하고 허망하다. 이런 가운데 인간은 진정한 자기의 모습이 무엇인지 모르고, 남에게 보여지는 모습에 대해서도 확신이 없는 채 균형감각을 잃고서 살고 있다. 어떤 것이 가면이고 어떤 것이 진짜 얼굴인지 구별할 수 없는 가면으로 살면서 연극을 하고 있는 것이다.[8]

사실 17세기에 여러 예술분야에서 특히 연극이 성행했던 것은, 연극공연 자체가 바로크의 특성인 볼거리, 즉 스펙터클을 제공해주기 때문이기도 하지만 '인생은 연극'이라는 바로크적 관점에서의 세계관을 가장 잘 나타내주기 때문이었다. 연극이라는 형식이 현실을 반영하면서도 현실의 것이 아닌 현실의 이미지를 보여주는 환상과 가상의 공간으로 인간본성의 근원적인 문제와 직결되어 있기 때문이다. 이 같은 인간에 대한 회의적인 생각과 인간본성에 관한 사유는 영국의 극작가 셰익스피어, 프랑스의 극작가 코르네유, 에스파냐의 로페 데 베가 등의 작품이 신랄한 풍자와 함께 표본적으로 다루어 바로크 문학

7) Eugenio d'Ors, *Lo Barroco*(Du Baroque) (trans.)Mme Agathe Rouart-Valéry, Paris, Gallimard, 1968, p.67.
8) Jean Rousset, op. cit., p.28.

의 정수를 보여주고 있다.

　문학을 통해 접근해본 바로크 세계는 키르케와 공작새, 다시 말해 변신과 과시로 장식되어 있다. 변신을 거듭하면서 다양한 모습을 띠는 인간은 자신의 모습을 화려하게 치장하여 남에게 그 모습대로 인정받으려 하고, 또한 자신을 밖으로 보이는 그 모습대로 생각하려고 한다. 자기 자신에 대한 끝없는 변신을 꾀하며 남에게 좋은 모습으로 과시하고자 하는 욕망은 결국 인간의 본성을 집약해서 말해주는 것이다. 그래서 바로크 연극에서는 불안정하고 변덕스러운 인물들을 등장시켜 인간의 거짓감정과 여러 탈을 쓴 마음을 드러내 보이기도 하고, 등장인물 모두가 가면을 쓰고 자기가 아닌 다른 사람을 연기하며 연극 속의 또 다른 연극을 펼치기도 한다. 또한 가장과 변장과 눈속임, 거울 속의 유희, 극중극劇中劇이 펼쳐지면서 진실과 거짓, 현실과 환상이 끝없이 전개된다. 이러한 마법과 변신의 세계가 끝없이 펼쳐지는 공연에서는 극劇으로서의 효과를 높이기 위해 온갖 기계장치가 동원되고 무대장치 또한 수없이 바뀌는 극히 바로크적인 무대가 연출되었음은 물론이다.

　타인에 대한 마법사인 키르케는 자기 자신에 대한 마법사인 프로테우스 Proteus와 협력하여, 움직임·환영·장식의 세계로 우리를 인도하여 사람이 살아가는 길이 어떤 것인가를 알려주고 있다. 프로테우스는 바다의 신 포세이돈과 연관되어 있어 일명 '바다의 노인'이라고 불리며, 예언 능력도 있고 무엇보다 자기 자신을 마음대로 변하게 할 수 있는 능력을 지녔다. 자기 자신에 대해서 마법을 부리고 있는 셈인데, 수없이 가면을 바꿔 쓰며 살고 있는 이런 프로테우스적인 인물은 바로크 문학의 중심인물이다.

　사람들은 자기의 본모습과 보여지는 모습 사이에서, 즉 진짜 얼굴과 가면 사이에서 우왕좌왕하면서 현기증을 느끼며 살고 있다. 특히 궁정 발레에서 많이 나오지만, 그 외에도 여러 종류의 연극, 오페라 등에서 키르케를 위시한 마법사들이 펼치는 마법의 세계는 이 세상은 단지 연극일 뿐으로 모든 것은 변화무쌍하고 불안정하며 환영에 불과하다는 사실을 알려주고 있다. 이러한 세

상에서 사람들은 어디서고 불안정하고 늘 자신의 정체성에 대한 뚜렷한 확신을 갖지 못한 채 '나는 내가 누구인지 모른다' '변장한 내가 나다'라는 생각까지 하게 되는 것이다. 넓은 회전무대로 비유되는 이 세상에서는 모든 것, 죽음까지도 구경거리다. 구경거리의 세계는 사람의 상상력을 자극해 스스로의 죽음을 마주보게 하는 극을 꾸며 이미 죽었거나 다가오거나 하는 죽음의 세계에 참여하게 했다.

이 변화무쌍한 삶의 흐름 속에서 어떤 문학가들은 그 휘몰아치는 변화의 세계로부터 벗어나고자 했고, 어떤 시인들은 아예 그 변신의 세상 속에 파묻혀 '모든 것은 변한다'는 주제를 놓고 여러 가지 서정적인 이미지를 차용하여 시를 읊기도 했다. 그들은 이 세상 삶의 덧없는 모습을 물과 불꽃, 거품, 공, 구름, 바람, 증기, 바람, 깃털 등과 같은 비유로 나타냈다. 삶이란 그저 날아가버리는 신기루, 스쳐지나가는 환영에 불과함을 나타낸 것이다. 몽테뉴에서 파스칼, 베르니니에 이르기까지 많은 문필가와 화가 들도 인간을 변화·변장·불안정·움직임이라는 관점에서 보고 정의내린 바 있다.[9] 그러나 한편 생각해보면 사랑도 행복도 찰나일 뿐 모든 것은 이처럼 흘러가버리지만, 사람들은 항상 움직이고 변화하는 가운데 그 존재성을 확인하며 단절과 변화를 거듭하면서 늘 새롭게 태어나고자 하는 것이 사실이다. 이렇듯 만물의 유동성·변모·생명의 약동·생성과 소멸·인간의 허약함·우연성의 지배 등에 눈을 돌린 바로크 문학에서 자주 등장하는 주제는 움직임·불안정·변덕·변신·환상·눈속임·덧없음·꿈·죽음과 같은 것이었다.

바로크에서 보여준 변신의 세계는 그 근거를 주로 로마 시대 오비디우스 Publius Naso Ovidius, 기원전 43~18의 『변신이야기』에서 빌려왔다. 그리스와 로마 신화의 체계를 하나로 묶어 시적인 상상력의 극치를 보여주었다고 평가받는 『변신이야기』는 그 제목에서 볼 수 있듯이, 인간, 신화의 인물, 동물, 돌, 식물, 하늘의 별이 변모되어가는 양상을 담아 이 세상의 다양함과 변화무쌍함을 알려

9) Annie Collognat-Barès, *Le baroque en France et en Europe*, Paris, Pocket(Les guides pocket classiques), 2003, p.87.

주고 있는데, 이는 그야말로 바로크적인 상상력에 가장 걸맞은 것이었다. 그중 바로크 문학이 선호하는 신화적인 인물들은 키르케와 프로테우스, 메데이아 Medeia, 오르페우스Orpheus 등과 같은 마법을 부릴 줄 아는 인물과, 교만하고 방약무도해서 신들에 의해서 영원한 형벌을 받는 탄탈로스Tantalos, 프로메테우스 Prometheus, 이카로스Ikaros, 익시온Ixion, 다프네Daphne, 파에톤Phaeton, 나르시스 Narcisse, 악타이온Aktaion 등과 같은 인물이었다.

이 모든 것을 바탕으로 해서 바로크 문학이 보여준 큰 주제는 '모든 것은 변한다' '존재의 이중성' '세상은 극장이다' '인생은 꿈' '죽음을 기억하라' 등이 꼽힌다. 플라톤의 『크라틸로스』Kratylos에는 "헤라클레이토스는 모든 것은 지나가는 것일 뿐 그 어느 것도 고정되어 있지 않다고 말했다. 강물은 늘 흐르는 것이기 때문에 똑같은 강물에 두 번 들어갈 수는 없다고 말했다"는 구절이 있다. 헤라클레이토스의 이 말은 다시 말해서 모든 감각적인 세계가 변화무쌍하다는 얘기다. 그리스의 철학자 헤라클레이토스Heracleitos, 기원전 540년경~480년경의 유명한 'panta rei', 즉 '모든 것은 변한다'는 명제는 바로 바로크의 세계관을 한마디로 요약해주는 말이다. 쉬지 않고 흘러가는 물과 바다, 철따라 모습을 달리하는 자연 등은 시간의 흐름 속에서 만물의 유전, 인생의 덧없음을 은유적으로 알려주고 있다. 시간은 모든 것을 삼켜버리기 때문에 이 세상에 머물고 지속되는 것은 하나도 없으며 그 어떤 것도 우리가 붙잡을 수 없다. 자연이 흘러가는 시간에 종속되어 있듯이 인간 역시 시간의 지배를 받고 있기 때문에 외양도 내면도 시시각각 변하며 인생도 역시 그렇게 흘러간다. 시간의 파괴력 앞에서 한없이 무력한 인간의 모습, 한곳에 머물지 않는 사랑은 바로크 문학에서 즐겨 다루는 주제였다.

16세기 후반 프랑스 시인 샤시네Jean-Baptiste Chassignet의 '같은 이름으로 불릴지라도 오늘의 나는 어제 살았던 내가 아니네' '우리네 인생은 물결 따라 파

10) Ibid., p.106.

도 따라 흘러가다가 마침내는 죽음의 항구에 이르는 바다와 같노라'는 시구절은 바로 이러한 바로크적 관점에서 본 인간존재를 말해주는 것이다.[10]

세상의 불안정성에 대한 인식은 곧 나의 정체성이란 무엇인가라는 문제로 귀결된다. 물에 비친 자신의 모습을 사랑한 나르시스는 '나' 아닌 '나의 반사된 모습'을 사랑한 것으로, 이것은 '나'라는 존재를 '나'와 내가 대하는 '또 다른 나'로 나누어놓는다. 그러나 '또 다른 나'는 비록 스쳐 지나가는 환영이나 그림자에 불과할지라도 나의 모습을 반영한 것으로, 결국 '나'라는 존재에 속한다. '나'에게서 파생된 '또 다른 나'로 살아가는 인간들은 결국 참다운 '내'가 누구인지를 모르는 채 살아간다. 계속해서 자신을 변모시키는 프로테우스는 결국 인간 자신의 자화상으로, 이는 사람들은 수없이 가면을 바꿔 쓰면서 살아가고 있음을 알려주고 있다. 바로크 문학에서 물과 거울이 소재로 자주 나오는 것은 물과 거울이 대상을 비쳐주어 대상의 또 다른 모습을 제공해주기 때문이다.

바로크 문학에서 보여준 또 하나의 문제는 세상만물에는 '참모습'이 있고 '겉으로 보이는 모습'이 있다는 것이다. 가면을 쓴 채 세상을 살아가고 있는 인간들의 모습은 마치 무대에서 배우들이 맡은 바 역할을 충실히 연기하는 것과 같다. 이 세상은 곧 무대이고 극장이고, 인간들의 삶의 모습은 다름 아닌 연극과 같다. 환상의 공간, 가상의 공간을 만들어 보여주는 연극은 바로 이러한 존재와 삶의 이중구조, 현실의 은유를 그대로 적용시킬 수 있는 장르여서 바로크 시대에 특히 환영받았다. 바로크 문학인들은 특히 연극이라는 장르를 통해서 연극과 같은 인생살이를 토로했던 것이다. 셰익스피어의 비극 「맥베스」Macbeth 5막 5장에서 "인생은 걸어가는 그림자, 그 무대 위에서 서성이는 가련한 배우들", 그리고 「뜻대로 하세요」As you like it 2막 7장에서 "이 세상은 하나의 무대, 남자든 여자든 모든 사람들은 그저 역할에 따라 등장했다 퇴장하는 배우일 뿐"이라고 내뱉는 주인공들의 탄식에는 인생은 극장이라는 작가의 인생관이 그대로 드러나 있다.[11]

11) Ibid., p.116.

더 나아가 바로크 연극에서는 현실을 비추는 거울로써 환상의 세계를 담아내는 연극 자체의 역할을 극의 주제로 삼기도 했다. 무대 위에서 전개되는 연극 속에 또 다른 연극의 한 장면을 집어넣는 '극중극' 기법이 그것인데, 이 기법은 「햄릿」Hamlet 등의 셰익스피어의 극에서 처음 나왔다가 프랑스의 코르네유의 『연극적 환상』L'illusion comique에서 그 절정을 이루게 된다. 이 극중극 기법은 현실과 환상의 구분을 분명하지 않게 함으로써 극의 전개에서 극중 인물도 착각을 하게 되고 연극을 관람하는 사람들까지도 착각에 빠뜨리게 한다. 연극 속에서 또 하나의 연극을 보는 배우는 극중 인물이면서 동시에 관객이 되는데, 이는 거울 속의 이미지와 같은 바로크에서의 환각 효과를 극대화한 것이다.

이 세상은 사람들이 한 편의 연극을 연기하고 있는 무대라는 사고는 현실과 환상의 경계선을 허물면서 꿈과 같은 인생이라는 생각을 갖게 한다. 에스파냐의 바로크 작가인 칼데론의 대표작인 『인생은 꿈』은 제목 자체가 말해주듯 인생이란 한낱 꿈에 불과하다는 교훈을 던져준다. 바로크적인 시각은 인생의 불확실성 속에서 현실과 환상, 현실과 꿈, 삶과 죽음 사이의 구분을 분명치 않게 하고 서로 침투하게 한다. 이는 장자莊子의 호접지몽胡蝶之夢, 즉 꿈에 나비가 되어 이리저리 날아다녔지만 깨어나보니 내가 사람으로서 나비이었음을 꿈꾸었는지 내가 나비인데 사람이라고 꿈을 꾸고 있는지 알지 못한다는 얘기를 떠올리게 한다.[12]

바로크적인 감수성을 잘 나타내주는 또 하나의 주제는 '죽음'이다. 바로크 그림 여기저기서 보이는 해골 등과 같은 형상은 바로 "죽음을 기억하라" Memento Mori는 메시지다. 몽테뉴는 『수상록』에서 철학을 공부하는 것은 죽음에 익숙해지려는 것으로 이 세상의 모든 지혜는 결국 죽음을 두려워하지 말라는 가르침이라고 말하고 있다.[13] 죽음은 두려운 존재이기도 하지만 종교적인 관점에서 보면 이 세상이 주는 번뇌로부터의 해방이기도 하다. 시간의 파괴력 앞에서 늘 불안할 수밖에 없는 인간의 숙명에 관심을 둔 바로크 시대 사람들

12) 장자, 김동성 옮김, 『장자』, 서울, 을유문화사, 1963, 37쪽.
13) 미셸 드 몽테뉴, 박순만 옮김, 『수상록』, 서울, 집문당, 1996, 51쪽.

은 삶이란 동시에 죽음으로 향한 길로, 하루하루의 삶 속에는 죽음이 이미 현존해 있다고 생각했다. 프랑스의 17세기 전반기의 시인들인 도비녜, 스폰데, 샤시네 등의 시 속에서 죽음이라는 주제를 쉽게 만날 수 있는 것도 그 때문이다. 바로크 문학에서 접할 수 있는 죽음을 연상시키는 광경, 복수, 죽음의 이미지, 죽음에 대한 꿈 등은 삶이란 다름 아닌 죽음의 위장된 모습이라고 생각하는 바로크인의 사고를 나타내준다. 바로크인은 죽음을 삶과 분리된 것이라 보지 않고 삶 속에 살아 있는 실체로 파악했던 것이다.

바로크 작가들은 단시나 서정시와 같은 시에서, 또는 전원소설이나 모험소설, 영웅소설, 에스파냐 소설의 한 유형인 피카레스카 소설에서도 그렇지만, 특히 연극분야, 즉 궁정발레·코메디-발레·목가극·비희극·희극·비극·오페라·영국의 드라마·에스파냐의 코메디아 등에서 주제와 표현기법, 문체, 특수한 무대장치 등을 통해 바로크 예술세계를 맘껏 펼쳤다.

스펙터클을 보여주는 연극

특히 바로크는 그 모든 문학 장르 중에서도 연극, 즉 보여지는 공연물로써 스스로를 스펙터클로 제공하면서 자유분방하게 환상의 세계를 넘나들 수 있게 하는 연극에서 특히 빛을 발했다. 프랑스의 루이 14세 때 베르사유 궁에서의 축제나 영국의 스튜어트 왕조의 제임스 1세가 특히 좋아했던 궁정 가면극은 음악과 무용이 풍부하게 사용되고 온갖 화려한 시각적인 수단을 동원한 무대장치로 스펙터클로서의 극의 효과를 한껏 살렸다.

그리스 시대로부터 연극은 공연을 통해, 플롯, 작중인물의 성격, 극의 내용을 관객들에게 효과적으로 전하기 위해 눈과 귀를 위한 말과 음악 등의 소리와 스펙터클을 필요로 했다. 스펙터클에는 공연의 모든 시각 요소, 즉 배우의 동작, 춤, 의상, 무대장치, 소도구, 조명이 모두 들어간다. 5세기에 나온 특수효과를 위한 무대장치로는 바퀴나 굴대를 이용해 이동하는 장치인 엑퀴클레마ekkyklema와 날거나 공중에 떠 있는 등장인물을 실어 나르기 위한 장치로 신들의 등장에 가장 많이 이용되었던 마키나machina가 있다. 중세에는 기적극 등에

화려한 오페라 무대를 위한 기계장치

서 천사들이 천국과 세속을 날아다니는 장면을 나타내기 위해 구름으로 위장
된 승강대와 같은 비행장치 등을 이용했다. 17세기 초까지도 그리스와 중세로
부터 내려온 이 무대장치들만을 주로 사용했다. 그러다가 이탈리아 르네상스
때 정규극의 막간에 올려졌던 막간극 인테르메초intermezzo, 음악과 연극을 독특
한 형태로 결합시킨 인테르메디오intermedio와 같은 오락용 공연이나 그 후에 나
온 오페라에서 관객의 요구에 따라 무대장치가 비약적으로 발전되었고 이것은
곧 바로크 연극에 도입되었다. 특히 반복되는 정규극과 막간공연의 세트를 급
속하게 바꿔야 했기 때문에 장면 전환장치를 비롯한 새로운 기술이 요구되어
'물결치는 바다를 어떻게 보여줄 것인가?' '화염에 휩싸인 장면을 어떻게 나
타낼 것인가?'와 같은 특수효과를 위한 기술을 기록한 사바티니Nicola Sabbattini,
1574~1654의 『연극에서의 무대장치와 기계제작법』이라는 책이 1638년에 나오
기까지 했다. 그 책은 이내 프랑스와 다른 나라에 전파되어 바로크 무대를 화
려하고 풍성하게 꾸며주었다.

바로크 연극에서 그토록 화려하고 다채로운 무대를 보여주었던 것은 그 시대에 유난히 스펙터클에 대한 요구가 늘어났기도 했거니와 스펙터클 자체가 바로크 미학과 맞물려 그야말로 연극 공연의 중심으로 떠올랐기 때문이다. 마법과 변신, 가장, 변장, 눈속임 등이 끊임없이 이어지는 환상의 공간을 연출하는 바로크 연극에서 스펙터클은 글자 그대로 공연의 중심이 될 수밖에 없었다. 비현실적인 환상의 무대가 만들어지고 특수효과를 위한 온갖 기계가 동원되며 무대가 전환되는 등 뛰어난 무대장치술로 극적 상황은 최고조에 달하게 되었다. 17세기 전반 프랑스 연극에서 바로크 미학을 잘 드러내주는 장르들로, 화려한 볼거리를 선사하는 비희극tragi-comédie, 궁정연회를 위한 궁정 발레ballet de cour, 기계장치가 등장하는 기계극pièce à machines, 대사가 있는 장면이 발레와 함께 번갈아 공연되는 무용극 코메디-발레comédie-ballet에서 특히 스펙터클이 차지하는 비중은 절대적이었다.

이 가운데 비희극은 17세기 전반기 프랑스 연극을 대표하는 장르로, 영국의 드라마, 에스파냐의 코메디아와 함께 바로크 연극을 독특하게 빛내준 장르다. 비희극은 그 호칭이 말해주듯이 비극과 희극이 혼합된 장르였다. 비극이 역사에서 주제를 따온 것이라면 비희극은 주제가 허구에 입각한 것이어서 상상과 환상이 넘나드는 세계를 마음껏 펼칠 수 있었다. 비희극은 이야기의 일관된 줄거리를 통해서 극의 내용을 알 수 있게 한 것이 아니라, 직접적인 '행동'을 통해 극의 전개를 알아채게 했다. 비희극은 관객의 눈앞에서 에로티시즘·결투·폭력·살인·강간·고문·자살 등과 같은 잔인하고 격렬한 행동을 직접 보여주었고 거기에 관객들은 열광했다. 비희극은 주인공이라는 하나의 인물에 초점을 맞추기보다 여러 인물들을 등장시켜 극을 전개시켰고, 한 사건이 아니라 여러 사건이 서로 뒤얽혀 전개되는 복잡한 구조를 보여주었다. 대사는 고급 언어와 일상적인 언어가 섞여 있고 결말이 행복하게 나는 것으로 꾸며졌다. 극 전개를 보면 시간의 제약도 없어 며칠에서 심지어 몇십 년에 이르는 동안 여행과 전투와 난파 중에 겪는 여러 일이 일관성 없이 반전을 거듭하면서 겹치고 뒤엉켜 전개되는 양상을 보인다. 필연적인 흐름으로 결말이 나는 것이 아니라

작가가 임의적으로 끝낸 것 같은 결말로 극이 끝난다.[14)]

극의 내용을 보면, 운명에 순종하는 인간의 모습이 아니라 자신의 의지로 운명에 도전하는 인간의 모습이다. 비희극에서는 극중 인물들이 극적인 모험을 거치면서 모든 고난을 딛고 역경을 헤쳐가는 과정이 전개되어 있는데, 이야기는 대체로 영웅주의로 결말이 난다. 욕망·사랑·질투·복수·증오 등 인간 내부에서 들끓는 정념들이 극한으로 치닫는 광란의 소용돌이가 여과 없이 적나라하게 표출되는 비희극은 기존의 규칙을 거부하고 온갖 볼거리로 극을 이끌어간다는 점에서 가장 바로크적인 장르로 여겨진다. 이 모든 점에서 비희극은 당시의 정신적·감성적인 분위기를 가장 잘 표현해주는 장르라고 평가된다. 1637년에 공연된 코르네유Pierre Corneille, 1606~84의 「르 시드」Le Cid는 가장 대표적인 비희극으로서 관객들로부터 열띤 호응을 받았다. 「르 시드」는 주인공이 절망을 딛고 자신의 의지로 영광과 사랑을 쟁취하는 영웅주의적인 면모를 보여주고 있다.

비희극의 이론은 오지에르François Ogier가 슐랑드르Jean de Schelandre의 1608년 작인 「티르와 시돈」Tyr et Sidon에 쓴 「서문」에 잘 나와 있다. 오지에르는 그 「서문」에서 비희극은 이른바 연극에서의 규칙을 무시하고 자유로운 창조 정신을 보여주었다고 옹호했다. 비희극을 처음으로 쓴 극작가는 아르디Alexandre Hardy, 1570~1632로 작품으로는 「피의 힘」La force du sang, 1625, 「알렉상드르의 죽음」La mort d'Alexandre, 1626 등 수십 편이 있다.

에스파냐, 문학과 연극의 황금시대

16, 17세기 유럽에서 바로크 문학과 연극은 어떻게 전개되었나. 바로크 문학은 16세기 말부터 17세기 전반까지 유럽 전역에 나타난 특이한 문학의 흐름을 통틀어 말하는 것이다. 이탈리아에서는 마리노Giambattista Marino, 1569~1625와 같은 시인이 독특한 문체로, 독일에서는 소설가 그리멜스하우젠Andreas Grimmelshausen, 1620~76과 시인이며 극작가인 그리피우스Gryphius, 1616~64가 시

14) Annie Collognat-Barès, op. cit., p.87.

대가 주는 암울함과 우수를 신비주의적인 색채로 담아내어 바로크적인 특징을 강하게 보여주었다. 하지만 좀더 광범위하고 다채로운 바로크 문학의 세계를 보여준 곳은 에스파냐·영국·프랑스였다.

16, 17세기 에스파냐의 문학과 연극은 바로크적인 특징을 강하게 보여주면서 황금시대Siglo de Oro를 구가했다. 이 시기의 에스파냐 문학과 연극은 다양한 미학을 보여주는 바로크적인 요소와 전통적인 에스파냐 정신이 합해져서 이른바 국민문학, 국민연극 시대를 열었다. 에스파냐는 카를 5세로부터 시작하여 펠리페 2세 때까지 최고의 전성기를 누리면서 이른바 황금시대를 맞이하여 유럽 최강국이 되었다. 그러나 점차 국운이 쇠하면서 에스파냐가 자랑하던 무적함대가 영국에 패하고 쇠퇴의 조짐을 보여 17세기 들어서는 카달소José Cadalso가 「모로코인의 편지」Cartas marruecas에서 풍자한 것처럼 '해골만 남은 거인'이 되고 말았다. 에스파냐의 바로크 문학은 유럽에서 패권을 빼앗긴 후 오는 엄청난 상실감과 좌절감에서 탄생했다. 그리하여 에스파냐의 바로크 문학은 어두운 비관주의적인 면모를 보여주기도 했고 아예 비참하고 고통스런 현실상황에 눈을 감고 환상과 꿈이 빚어내는 세계에 젖어들기도 했다.

또한 에스파냐의 바로크 문학은 특히 문체에서 두 줄기 큰 흐름으로 바로크 문학성을 보여주고 있다. 하나는 시인 곤고라Luis de Góngora y Argote, 1561~1627가 대표한다 하여 일명 '곤고라주의'Gongorismo라 하는, 난해하고 과장된 표현과 부자연스런 꾸밈새, 문체의 기교를 중시하는 '과식주의'誇飾主義, culteranismo다. 다른 하나는 시인이자 소설가인 케베도Francisco Gómez de Quevedo y Villegas, 1580~1645로 대표되는 지적인 세련미에 치중하는 '기지주의'奇知主義, conceptismo다. 소설에서는 세르반테스의 「돈 키호테」Don Quixote가 보여주듯이 관념적이고 공상적인 기사소설이 있고, 새로운 유형으로 악한惡漢소설인 '노벨라 피카레스카'Novela picaresca가 생겨났다.

「돈 키호테」는 중세의 기사시대를 동경하는 시대착오적인 주인공 돈 키호테의 어리석고 우스꽝스러운 편력을 그린 소설로, 중세의 기사도를 풍자하여 당시 에스파냐 현실을 그린 작품이다. 세르반테스는 망상으로의 도피와 냉혹한

현실을 대립시켜 그것을 쇠퇴의 길로 들어선 에스파냐와 자기 자신의 모습으로 투영했다. 바로크적인 감성이 듬뿍 묻어나는 이 작품에 특히 에스파냐 국민들이 매료된 것은 에스파냐의 국민 기질이라고도 말할 수 있는 이상과 현실의 혼합이 기상천외의 방법으로 문학을 빌려 표현됐기 때문이다.[15] 피카레스카 소설에서는 주인공인 악한 피카로picaro가 불완전하고 불행하게 태어나는 인간의 원형을 상징한다. 이 소설은 부랑배로 태어난 피카로가 여러 직업과 처지를 바꿔가며 속임수를 쓰면서 입신의 길을 찾는 인생여정을 담고 있다. 피카로의 삶은 곧 변신에 변신을 거듭하면서 살아갈 수밖에 없는 프로테우스의 운명과 같은 인간의 삶을 말해준다. 대표작으로는 케베도의 지극히 냉소적인 작품 「방랑아의 표본, 대악한의 거울, 돈 파블로스라는 협잡꾼의 생애」가 있다.

에스파냐의 연극도 문학과 더불어 16, 17세기에 활짝 꽃피어 국민연극의 시대를 열었다. 오랫동안 무어 족의 지배를 받았던 에스파냐에서는 이슬람이 연극을 인정하지 않아 그리스도교를 믿는 지역에서만 중세풍의 종교극이 성행했다. 특히 16세기 후반에는 그리스도의 성체 대축일 축제인 코르푸스 크리스티Corpus Christi를 위한 성체성사 신비극이라는 뜻의 '아우토스 사크라멘탈레스'autos sacramentales가 주류를 이루게 되었다. 이러한 종교극 일색의 연극 풍토에서 벗어나 세속적인 주제를 다룬 전문연극인 '코메디아'comedia가 확립되어 연극의 전성기, 그야말로 황금시대를 맞이한다. 세속극의 터를 잡아놓은 첫 번째 극작가는 로페 데 루에다Lope de Rueda, 1510년경~65이나, 황금시대를 장식하는 두 명의 극작가로 당시 엄청난 인기를 누리면서 에스파냐의 국민연극 시대를 연 작가는 로페 데 베가Lope de Vega, 1562~1635와 칼데론Calderón de la Barca, 1600~81이다.

로페 데 베가는 성체극을 비롯하여 엄청나게 많은 희곡을 쓴 극작가이자 파란만장한 생애로 더 유명한 전설적인 인물이다. 그의 본격적인 작품 활동은 유랑극단을 위한 극의 집필에서 시작되었고, 이것이 계기가 되어 이동무대에

15) D. Souiller, *La littérature baroque en Europe*, Paris, PUF, 1988, p.57.

대한 기술을 익히고 발달시켜 작품에 반영했다. 그는 작품의 내용에서 명예와 사랑 등 에스파냐의 전통적인 윤리관을 중히 다루었으며, 관객의 여흥을 중요시하여 극적인 감동에 초점을 맞추었다. 연극에 관한 자신의 단상들을 정리한 저서 『새로운 극작기법』Arte nuevo de hacer comedias을 보면, 그가 중세 말의 연극에서 보여주었던 추상적 관념을 배격할 뿐 아니라 곤고라 문체풍의 부자연스러운 꾸밈새까지도 비난하고 있음을 알 수 있다. 그의 문학은 생생한 리얼리즘의 길문을 열어주었다. 그의 작품으로는 「양고기 통」Fuente ovejuna, 1614년경, 「세비야의 별」La estrella de Sevilla, 1617, 「정원사의 개」El perro del hortelano, 1618, 「세비야의 난봉꾼」El burlador de Sevilla, 1616~30 등이 있다.[16]

칼데론은 에스파냐의 바로크 문학을 절정으로 올려놓은 극작가로 에스파냐 문학사에서 차지하는 비중이 매우 크다. 그의 작품세계는 자유에 대한 갈망, 복잡하게 얽힌 꿈과 현실, 예정설에 대한 의문, 자유의지에 도달하려는 염원, 인간의 의지와 용기, 이성의 승리 등의 주제가 혼합된 양상을 보인다. 그의 작품영역은 아주 광범위해서 역사 · 전설 · 음모 · 질투 등을 주제로 한 코메디아, 철학적이고 환상적인 코메디아도 집필했고, 예수, 인간의 원죄, 창조된 세상 등과 같은 가톨릭 교의에 관한 종교극도 많이 썼다. 칼데론은 극적인 연극성을 한껏 높이기 위해 극중 대사가 주는 음악적인 효과를 살렸고, 음악과 무용을 대거 투입했으며 건축적인 무대배경, 정교한 무대장치, 명암효과로 시각적이며 놀랍고 환상적인 바로크 무대를 연출했다. 대표적인 작품으로는 성체극 「세상에서 가장 위대한 연극」El gran teatro del mondo, 1645, 세속극인 코메디아 「인생은 꿈」La vida es sueño, 1636을 꼽을 수 있다. 특히 「인생은 꿈」은 폴란드 왕자로 태어나 기구한 운명의 굴곡을 겪다가 결국 왕이 되는 세히스문도Segismundo 의 인생 여정을 통해 인생은 허망한 꿈과 같은 것이라는 바로크적인 주제를 가장 잘 나타낸 대표적인 작품으로 평가된다.[17]

16) *Robert II*, Dictionnaire universel des noms propres, Paris, ROBERT, 1986, p.1086.

17) Anne-Laure Angoulvent, *L'esprit baroque*, Paris, PUF, 1994, p.110.

영국과 프랑스의 바로크 문학

영국은 엘리자베스 여왕 시대에 이르러 절대왕정의 절정기를 맞이하면서 해상권의 우위를 확보하고 그 세력을 전 세계로 뻗쳐 부강한 나라의 기틀이 마련된다. 이러한 영국의 번영은 문예분야까지 영향을 미쳐 그 시대에 뛰어난 시인, 극작가 등 문학인들이 대거 배출된다. 셰익스피어는 찬란했던 엘리자베스 여왕 시대를 상징하는 인물이면서 영국 바로크 문학의 길을 열어준 작가다. 셰익스피어는 당시 가장 다재다능한 연극인으로 극작가뿐만 아니라 극장 주인 · 배우 · 연출자를 겸했다. 그는 후원자인 사우스햄턴Southhampton 백작에게 헌정한 작품 「비너스와 아도니스」Venus and Adonis, 1593를 시작으로 역사극, 비극, 희극 등 약 38편을 완성시켰다. 엘리자베스 여왕 시대의 국민적 자존심을 만족시켜주는 역사 속 위대한 인물들의 삶을 조명한 「리처드 2세」「리처드 3세」「헨리 4세」「헨리 5세」「헨리 6세」 등의 역사극을 썼고, 희극으로는 「말괄량이 길들이기」The taming of the shrew라는 소극笑劇을 썼다. 「뜻대로 하세요」 「한여름 밤의 꿈」A midsummer night's dream 등 낭만적인 희극과 「끝이 좋으면 다 좋아요」All's well that ends well 등 내용이 심각하고 무겁고 어두운 희극을 썼다. 특히 셰익스피어는 인생의 씁쓸함과 환멸이 배어 있는 비극에서 그의 천재성을 최고로 발휘했다. 「햄릿」 「오셀로」Othello, 「리어 왕」King Lear, 「맥베스」 「안토니우스와 클레오파트라」Antony and Cleopatra 등이 그의 비극이다.

셰익스피어 극의 인물들은 수수께끼 같은 이 세상 속에서 열정에 시달리고 흥분상태로 살아가는 인간의 원형을 보여주고 있다. 셰익스피어는 연극을 세상을 반사하는 거울로 보고, 겉보임새만 드러나는 세상 속에서 잡히지 않는 내면의 진실을 끊임없이 좇는 인간의 모습을 예술로 그려내었다. 어릿광대를 비롯해 임금님에 이르기까지, 궁녀부터 공주님에 이르기까지, 인간 모두는 태어나서 죽을 때까지 항상 얼굴에 가면을 쓰고 각자의 역할을 충실히 수행한다. 인생살이가 이럴진대 세상에서 승리하고 명예를 걸머쥐고 행복하다고 해본들 끝에 남는 것은 비웃음과 허무함뿐이라는 것이다. 이렇듯 그의 작품들은 인간으로서의 실존의 고민과 인간성에 대한 깊은 성찰이 담겨져 있다.

이외로 영국의 바로크 문학에는 밀턴의 종교적인 색채가 짙은 12편으로 구성된 송가 「실낙원」이 있는데, 이 송가에는 아담이 아닌 사탄이 신에 반항하는 주역이 되어 바로크적인 인간형을 상징한다. 셰익스피어, 밀턴, 말로Christopher Marlowe, 1564~93, 웹스터John Webster, 1580~1624 등 영국의 바로크 문학가들은 현실세계에 대한 의문과 더불어 모순 투성이의 삶 속에서 고뇌에 찬 인간상을 숨김없이 노출하여 문학에서의 바로크적인 특성을 보여주었다.[18]

프랑스 바로크 문학은 종교분쟁1562~1598에서 루이 13세 시대까지의 긴 시기에 걸쳐 다양한 양상으로 전개되었다. 초기의 바로크 문학은 시대의 우울함이 짙게 배어 있는 비극적인 감성을 독특한 방식과 환상적인 문체로 전달한 일련의 시인들로 장식된다. 샤시네, 스폰데, 생-타망Saint-Amant, 도비네 등의 작가는 규칙을 거부했고, 고뇌에 차 있었으며, 향수에 젖어 있었고, 상상력이 넘쳐흐르고 자연을 사랑했다. 이 작가들은 합리적인 이성에 기대지 않고 자신의 내적인 정념을 이미지라든가 음악성으로 표현했다. 이들은 모든 것을 감각적으로 포착하고자 했기에 감각적이고 시각적인 언어, 화려하고 장식적이며 과장된 문체를 사용했다. 이 가운데 앙리 4세의 어릴 적 동무였으나 칼뱅파 개신교 신자여서 늘 종교적인 갈등 속에 살았던 도비네는 특히 자신의 영적인 고뇌를 바로크풍의 감각적이고 환상적인 문체로 담아 바로크 문학을 대표하는 시인으로 꼽힌다. 그의 시는 시적 영감에 치중한 플레이아드Pléiade 시인인 롱사르Pierre Ronsard, 1524~85적인 경향을 보이고 또한 죽음의 냄새를 풍기고 신기한 것들에 대한 취향을 보이는 등 바로크의 특성이 강하게 드러난다.

플레이아드 시인들 이후 시에 편중되어 있던 문학적인 관심은 뒤르페Honoré d'Urfé, 1567~1625의 놀랄 만한 작품 「아스트레」L'Astrée로 인해 소설로 쏠리게 되었다. 1589년에 처음 발표된 이 소설은 이상주의적인 소설의 효시로 평가된다. 이 소설에서 보여주는 전원소설적인 요소, 공상적인 모험이야기, 극적인 상황전개, 꿈과 현실이 뒤섞인 몽환적인 분위기, 종교적인 경지로까지 승화시

18) Ibid., p.112.

킨 지고지순한 사랑 이야기 등은 독자를 환상의 세계로 이끌면서 바로크적인 특성을 강하게 보인다.

프랑스 바로크 문학의 절정은 17세기 전반의 연극에서다. 특히 코르네유의 극에서다. 비희극적인 요소를 많이 갖고 있는 초기에 쓴 희극으로 1636년에 초연된『연극적 환상』은 제목 자체도 그러려니와 코르네유 자신도 이 작품에 대해 "여기에 이상한 괴물이 있는데 사람들은 그것을 엉뚱하고 괴상한 창작물이라고 하는 등 여러 가지 말을 하고 있지만, 어쨌든 그것은 새로운 것이다"라고 얘기하는 바와 같이 기상천외의 발상을 보여주는 독특하고 기발한 작품이다.[19] 삼중의 복잡한 줄거리를 보여주는 이 극작은 마법사, 유령들, 연극 속의 연극, 눈속임, 착각, 과장된 허풍, 극 중 인물들의 끝없는 변신, 시체들이 아닌 시체들의 등장, 다양한 무대장식등 주제와 구성 등 모든 면에서 바로크풍으로 뒤덮인 작품이다.[20] 이 극은 연극이 주는 환각의 효과를 극대화한 작품으로, 실제 주제는 바로 '연극' 그 자체다.[21] 다시 말한다면 환각이라는 바로크 미학 자체가 주제가 된 극히 바로크적인 작품이라 할 수 있다.

그 후 코르네유는 비희극인 「르 시드」를 발표하여 대단한 호응을 얻었으나 고전연극에서 요구하는 극작의 주요 규칙들을 어겼다 하여 작품에 관한 논쟁을 불러일으켰다. 논쟁의 쟁점은 사건이 24시간 안에 완결되고, 장소도 세비야 시로 한정되어 있어 연극에서 사건·시간·장소의 '3단일의 법칙'이 어느 정도 지켜졌지만, 24시간 안에 너무 많은 일들이 일어나 사실성이 떨어지고, 여주인공인 시멘Chimène이 자기 아버지를 죽인 로드리그Rodrigue와 아버지가 죽은 지 하루도 지나지 않아 결혼하는 데 동의한다는 결말은 '적합성'의 문제에서 맞지 않는다는 것이다. 또한 쓸데없는 에피소드가 너무 많이 들어가 있는데다가 저속한 문구들이 많아 고전주의적인 극작수준에 어긋난다는 것이다.

19) Corneille, *Illusion comique*, Paris, Larousse(petits classiques), 2001, p.6.
20) Jean Rousset, op. cit., p.204.
21) Corneille, op. cit., p.6.

그러나 이 작품은 자신에게 주어진 운명을 불굴의 의지로 헤쳐나가는 코르네유식 영웅을 보여주고 있고 당시 사람들은 이 영웅들에게 깊이 공감했다. 영웅은 새로운 질서를 창출하는 모든 형태의 반란을 상징하고 여기서 반항하는 사람은 옛 가치체제를 붕괴시키는 인물로 설정되어 그의 모든 방약무도함이 정당화되었다.[22] 코르네유뿐만 아니라 바로크 문학에서 자주 등장하는 영웅 신화는 절대왕정의 출현이라는 정치적인 성격과 무관하지 않다. 절대왕정은 권력이 군주 한 사람에 집중된 체제로, 바로크 문학에서는 그와 같은 왕의 모습을 연상시키는 가공의 인물을 만들어 활약하게 했다. 자신의 운명도, 신의 존재도, 역사가 주는 제약도 모두 받아들이지 않고 오로지 '행동'으로만 자신의 존재를 입증하는 자주적이고 독립적인 인물의 전형이 영웅으로 나오게 된 것이다.[23] 코르네유의 영웅은 도덕적인 가치를 중요시 여기고 그것을 추구함에 있어서 자신의 의지에 따른 결정을 내리고 어떠한 희생을 치르더라도 자신의 뜻을 끝까지 밀고 나가는 당시의 이상적인 인간형이었다.

코르네유의 극은 화려한 무대장치, 기계장치를 이용한 기발하고 환상적인 연출로 바로크 연극의 눈부신 스펙터클을 제공하고 있다. 비극 「메데이아」Médée, 1635에서 메데이아가 아이들을 죽이고 두 마리 용이 끄는 마차를 타고 날아 도망가는 장면도 그렇지만, 1650년 1월에 공연된 「안드로메다, 기계비극」Andromède, tragédie à machines은 소제목이 말해주듯이 이탈리아에서 파리에 초빙된 무대장치가 토렐리Torelli가 도입한 새로운 기계장치로 그때까지 보지 못하던 새로운 경지의 놀랄 만한 스펙터클을 제공했다. 더군다나 이 「안드로메다」는 미술가 코셍Nicolas Cochin, 1715~90의 실제와 허구, 과거와 현재를 넘나드는 경탄할 만한 무대미술이 더해져 바로크 연극의 극치를 보여주었다.[24]

그러나 바로크는 절대 프랑스 전체를 파고드는 지배적인 것은 아니었다. 고전적인 취향이 강한 민족성에다 루이 14세의 통합정치의 산물로 등장한 고전주

22) D. Souiller, op. cit., p.66.

23) Ibid., p.22.

24) Annie Collognat-Barès, op. cit., pp.98~99.

의가 17세기 예술계를 지배했기 때문에 프랑스는 고전주의와 바로크가 공존하는 상황에 놓여 있었다. 고전주의의 선구자로 알려진 말레르브François de Malherbe, 1555~1628도 물론 초기작이긴 하나 「성 베드로의 눈물」Les larmes de Saint-Pierre, 1587에서 예수를 세 번이나 부인한 베드로의 회한을 다양한 이미지, 놀라운 비유, 화려한 문체로 담아내어 바로크 시풍을 따랐다. 코르네유를 비롯한 많은 작가들도 극의 종류, 주제, 내용, 구성, 연출 등에서 바로크와 고전 사이를 넘나들었다. 그렇기 때문에 17세기 프랑스의 바로크 문학을 두고 "대문 밖으로 쫓겨난 바로크가 창문을 통해 슬그머니 다시 들어온다"는 말을 하는 것이다.[25]

바로크 문학의 행로를 더듬어가다보니 바로크는 계속 여러 모습으로 자신을 변모시켜가는 프로테우스와 같이 그 정체가 무엇인지 뚜렷이 정의내리기가 어려움을 알게 된다. 그래서 바로크를 두고, 정의를 거부하는 그 자체가 바로 바로크에 대한 올바른 정의라는 말을 하는 것이다.[26] 바로크는 고정된 틀이나 원리나 원칙을 멀리하기 때문에, 고전적인 정신에서 볼 때 규율이 없이 혼란스럽고 미완성인 것처럼 느껴질 수밖에 없다. 그러나 바로크도 나름대로의 원칙이 있고 멋진 짜임새와 끝냄이 있으며, 혁신성과 현대성을 보여주고 있다.

음악에서의 바로크

서양음악의 역사

그리스 철학자들은 음악을 우주의 구조를 이해하는 방법으로 지극히 중요하게 여겼다. 수의 비례가 우주를 지배하고, 음정은 바로 그 수의 비례에서 나오는 것이라 생각했다. 중세의 7자유학예 가운데 4학과quadrivium에 산수·기하·천문학과 함께 음악이 들어가는 것도 이런 이유에서다. 4학과에서는 수와 비례의 연구를 통해 우주의 조화와 하느님의 창조를 배웠다. 우선 산수의 기

25) Jean Rousset, op. cit., p.214.
26) Ibid., p.240.

초를 배우고 기하로 나아가서 수의 조화를 공간에서 물리적으로 측정하며, 그 다음 음악에서 수의 조화를 음에 의해 측정하는 것을 배우며 마지막에 천문학으로 넘어간다. 보에티우스Boetius, 480~525는 『음악에 관하여』De musica에서 음악의 영역을 기구器具의 음악musica instrumentalis, 인간의 음악musica humana, 우주의 음악musica mundana의 세 단계로 보았다. 특히 우주의 음악에서는 지구와 행성들, 혹성들의 운동에서 천체의 음악이 나온다고 보고 있다. 이처럼 음악은 우주를 반영하는 거울이었다. 중세 스콜라 철학을 완성시킨 아퀴나스는 물리적인 현상으로서 음音의 배후에 있는 뜻을 터득해야 참된 음악가라는 견해를 밝혔다. 이런 철학적인 깊은 뜻을 갖고 있기에 음악이 중세부터 교회의 전례에서 하느님께 예배드리는 가장 적합한 방법으로 특별한 위치를 차지했던 것이다. 즉 음악은 하느님의 창조의 완전성을 이해하기 위해 절대로 필요한 것이었다.

유럽 문화의 역사는 고대 그리스 시대부터 기술하는 것이 통례이나 음악에서는 고대음악에 관한 기록이 별반 없기 때문에 그리스도교와 결부된 전례음악의 성립과 함께 시작된 중세음악을 서양음악사의 시작으로 본다. 대략 750년에서 850년 사이에 완성되었다고 추정하는 로마 가톨릭 교회의 성가聖歌인 그레고리오 성가cantus Gregorianus는 오늘날까지도 불리고 있고, 서양음악의 원류라고 파악된다. 서양음악사에서 최초의 음악유형으로 기록되는 그레고리오 성가는 단선율 음악이었다. 이밖에 중세음악에는 프랑스의 트루바두르troubadour와 트루베르trouvère, 독일의 미네징거minnesinger 등의 시를 노래한 단선율 세속음악도 있었다. 또한 기존의 선율, 즉 주성부에 또 하나의 선율, 즉 짝선율을 붙이는 오르가눔organum, 최초의 폴리포니아(다성부음악) 성부의 사용이 교회 전례를 더욱 돋보이게 하는 방법으로 교회에서 적극적으로 받아들였다.

12세기 파리는 유럽에서 가장 활기찬 도시로 모든 지성이 몰려드는 곳이었다. 파리 대학은 스콜라 철학의 중심지였고 많은 대성당의 부조에서 7학예의 의인상을 볼 수 있듯이 대성당학교는 중세시대 지식의 요람이었다. 음악에 대한 관심 또한 대단하여 파리를 중심으로 한 '노트르담 악파'는, 11세기의 귀도

다레초Guido d'Arezzo, 991/2~1050가 음의 높이를 표기하기 위해 만든 최초의 악
보를 더 발전시켜, 오르가눔이 사용되면서 복잡해진 리듬을 표시하기 위한 특
별한 기보법記譜法을 고안해내었다.

그 후 오르가눔 양식은 모테트Motet: 중세와 르네상스의 종교음악 양식으로 라틴어 가사
에 붙여진 무반주 다성 합창음악로 발전하게 되고 점차 세속적인 가사나 선율에 인용
되었다. 13세기를 넘기면서 그동안 신학자들과의 긴밀한 유대관계 아래 일을
해나갔던 음악가들은 신학적 사상의 배경보다 자신들의 음악적 기교에 더 신
경을 쓰게 되었다. 7자유학예의 하나로서 음악에 부여했던 '우주의 음악' '인
간의 음악'의 철학적인 자위에서 점차 멀어져갔고, 기구의 음악, 즉 실제의 음
악으로서의 위치가 부각되었다. 음악가들의 할 일은 실제의 음악적인 기교였
고, 음악의 철학적인 해석은 철학자들의 손에 넘겨졌다.

14세기 초에 이르러 새로운 음악의 유형, 이른바 '아르스 노바'Ars Nova의 출
현은 당시의 새로운 분위기를 잘 보여주는 것으로 음악사의 흐름을 바꾸어놓
는 큰 사건이었다. 아르스 노바는 그때까지의 모테트를 더 발전시킨 다성부
음악, 즉 폴리포니아 기법으로, 아이소리듬Isorhythm: 같은 리듬이라고 불리는 새
로운 구성원리가 도입되는 등 음악적인 기교 면에 대한 높은 관심을 나타내는
기법이다.

아르스 노바가 음악사에서 그토록 중요하게 평가받는 것은 대위법적 다성음
악의 틀 내에서 좀더 자유로운 리듬과 선율이 나왔고 점차 다성의 수평적 음 진
행보다 수직적 화성의 강조가 처음으로 음악사에 나타났기 때문이다. 아르스
노바 유형의 음악을 가장 많이 작곡한 음악가는 프랑스의 마쇼Guillaume de
Machaut, 1300년경~77인데, 당시 대부분의 음악가들처럼 성직자임에도 불구하고
마쇼가 작곡한 많은 곡들은 세속적인 작품이었다. 세속화되어가는 당시 사회
분위기도 그렇고 음악 자체의 흐름에서도 그때까지 음악이 품고 있던 철학적인
의미가 옅어지고 기구의 음악으로서의 자리만 차지하게 되자, 음악은 이내 교
회음악의 테두리에서 벗어나 세속음악으로 그 범위가 확대되었다.

그 후 르네상스 시대에는 폴리포니아 양식은 더욱 충실해지면서 이전과 다

른 음정과 음 진행이 용인되었다. 이 시기에는 모방기법의 체계적 고용이 이루어졌는데 이는 4성부소프라토, 알토, 테너, 베이스를 가리킨다. 그 당시에는 기악보다는 성악이 중요하게 평가받았다에서 하나의 성부가 먼저 노래를 부르기 시작하면 그다음에는 다른 성부들이 이어서 앞 성부의 선율을 모방해서 불러나갔다. 이렇게 부분적 모방 또는 음악적으로 한 선율에 치중된 모방이 아니라 각 성부가 동등한 중요성을 지니면서 모방기법이 전면적이고 체계적으로 운용되는 양식통모방기법, Durchimitation이 16세기에 정착된다.

바로크 음악의 출현

르네상스가 끝난 17세기 초에는 14세기 초의 아르스 노바 이후 새로운 음악이 또 한 번 나타났는데, 바로크 음악의 출현이 바로 그것이다.[27] 바로크 음악 이전 시기인 르네상스에서는 엄격한 모방의 원칙에 따라 다성 선율들을 배분하고 구조적 집합을 이루는 것이 주요 작곡 방식이었다. 종교적 원칙까지 개입하여 모든 음의 배분과 집합을 계획하는 '절제와 균형'의 시기였다. 이에 비해 바로크 시기에는 작곡가들이 좀더 자유롭게 인간의 감정을 표현하는 것을 목표로 하게 되고, 이를 위해 많은 음악적 양식들이 개발되었다. 바로크 음악인들은 언어에 표현된 인간의 감정과 의사를 가장 효과적으로 부각하는 선율을 만들어내는 데 주력했다.

바로크 음악의 특징은 크게 다음 네 가지로 말할 수 있다. 첫째, 순수 음악적인 면에서 바로크 음악은 역동적 대비의 음악으로 특징지어진다. 모든 선율에 동등한 중요성을 부여한 이전 시기의 다성음악에 비해 바로크 음악은 음악을 이루는 모든 요소들의 대비 효과를 증폭시키는 것을 가장 커다란 특징으로 하기 때문이다. 음 높이와 세기의 대비는 물론, 독주 악기군과 합주 악기군, 주 선율과 저음의 반주부, 주제와 응답이 강하게 대조를 이루며 곡을 진행한다. 때로는 그 대비가 과장된 정도로까지 나아가서 바로크 음악은 그 이전 음

27) 이강숙, 『음악의 이해』, 서울, 민음사, 1985, 124쪽.

악에 익숙한 사람들에게는 부자연스럽게 느껴지기도 한다.

둘째, 바로크 음악인들이 이러한 음악적 대비효과를 시도한 것은 인간의 감정을 표상하기 위해서였다. 바로크 음악은 바로 '정감이론'Affektenlehre, doctrine of affections을 바탕으로 하고 있다. 마테손Johann Matteson, 1681~1764은 슬픔이나 분노 등 인간의 기본적 감정에 상응하는 특정한 음형——특정 화성, 속도, 리듬, 하강 또는 상승, 쉼표의 위치 등——을 제시했다. 그에 따르면 작곡가는 이러한 음형을 구사하여 작품의 부분마다 하나의 정감이 표상되도록 해야 한다는 것이다.

셋째, 바로크 시기에는 모든 음악 양식과 연주 형태 들이 나오고 다양한 방식으로 전개되었다. 다성적 종교음악의 형태 들이 남아 있었고, 좀더 다양한 형태의 종교음악, 협주곡과 실내악 같은 세속적인 음악 양식도 시도되었다. 바로크 정신과 음악의 이상을 가장 잘 대변해주는 것은 물론 바로크 시기의 오페라다.

넷째, 바로크 시기는 그 이후의 고전, 낭만 시기의 음악 창작과 연주의 근간이 되는 음계, 악기, 연주기법들이 정착된 시기다. 바로크 시기에는 중세적 전통의 선법旋法, mode이 아니라 장·단조 음계로 된 조성체계tonal system가 확립되었고, 드디어 바흐Johann Sebastian Bach, 1685~1750에 이르러 그 조성을 자유롭게 변환할 수 있는 평균율이라는 조율방법이 정착되었다.

음악은 바로크 시대를 맞이하여 다성음악 대신 단성음악인 모노디아monodia 양식과 통주저음通奏低音, basso continuo 기법이 새롭게 채택되면서 새로운 형식의 음악을 산출해냈다. 모노디아는 복잡한 대위법적 다성음악 대신 가사의 의미를 잘 표현하는 단독 선율에 화성적 반주를 붙이는 음악을 총칭하는 말이다. 또 통주저음 기법이란 주선율에 대해서 저음 악기와 건반 악기가 반주하는 바로크 특유의 기법으로서 작곡가는 한 저음마다 특정 화음을 지정하는 숫자를 표기한다. 반주자는 저음을 지속시키면서 숫자에 의해 지정된 화음을 함께 올리거나 수평적으로 펼치는 등의 다양한 방법을 써서 다이내믹한 음 공간을 형성한다. 이 통주저음으로 그때까지 교회에서 '아 카펠라'a capella: 악기반주가 따르

지 않는 합창곡로 이루어지던 교회에서의 합창음악에 반주를 붙이기가 쉬워졌음은 물론, 기타 성악, 기악곡에 예외 없이 적용되어 음악계에 큰 변혁을 가져왔다. 이러한 바로크 음악의 중요한 원리들은 모두 이탈리아에서 만들어졌고 이탈리아 음악가들이 유럽 여러 나라의 궁전으로 퍼져나가면서 그들의 음악을 발전시켰다.

바로크 음악 시대를 보통 1580년부터 바흐가 세상을 떠난 해인 1750년까지로 잡지만, 1580년부터 1630년까지는 초기 바로크, 1630년부터 1680년까지는 중기 바로크, 1680년부터 1750년까지는 후기 바로크라고 구분한다. 초기는 대위법과의 싸움이었고, 선율음악에서 가사음악으로 넘어가는 과도기로 자유스러운 리듬과 불협화음으로 노래를 불렀고 화성은 실험적인 단계였다. 또한 성악과 기악 중에서 성악이 더 중요한 위치에 있었다. 중기 바로크에서는 칸타타 내지는 오페라에서 벨 칸토Bel Canto 양식이 나오고, 이와 동시에 아리아와 레치타티보의 구별이 있게 되었다. 음악형식은 장조와 단조가 지배적으로 되고, 초기 바로크에서의 자유스러운 불협화음이 억제되며, 성악과 기악이 동등하게 취급된다. 후기 바로크는 불협화음이 종속적인 역할을 하게 되고, 각 작품이 하나의 음으뜸음, tonic을 중심으로 기능적 화성으로 구성되는 조성調性, tonality이 확립되는 시기다.

바로크 시기에는 성악 부문에서 종교적 또는 세속적 칸타타, 오페라, 무용가극opera-ballet, 성악 오라토리오oratorio, 서정적 비극과 같은 형식의 음악이 발전했다. 또한 바로크 시대에는 성악과 기악이 같은 비중을 차지할 정도로 기악이 발달했던 시대로, 대위법적 모방양식이 정교한 형태로 발전한 푸가fuga뿐만 아니라 주선율이 화성적 반주를 동반하는 협주곡, 조곡 등의 관현악곡, 그리고 여러 악기를 위한 반주, 무반주의 소나타 등 독주곡이 새로 탄생했다.[28) 기악에서는 이탈리아에서 화성 연주 악기의 반주를 받는 바이올린 계통 현악기들의 음악이 융성하면서 악기의 역할이 크게 증대하였다. 특히 현악기 제작자 스

28) B. Françoise Sappey, *Histoire de la musique en Europe*, PUF, Paris, 1993, p.43.

트라디바리우스Stradivarius, 1644~1737의 공헌으로 이탈리아에서는 실내악이 발전하였다. 프랑스에서는 건반악기인 클라브생Clavecin: 하프시코드의 프랑스어, 독일에서는 오르간 연주가 특히 주목받았다.

또한 바로크 시기의 교회음악은 당시 상황이 종교개혁과 반종교개혁이 교차하던 시기였던 만큼, 기존의 가톨릭 성가를 더욱 발전시켜나간 측면과 미술보다도 음악을 중요시했던 신교인 루터파의 합창성가, 위그노프랑스의 칼뱅파 신교도의 성가가 동시에 발전했다. 가톨릭 성가를 대표하는 작곡가로는 이탈리아의 카발리에리Emilio de' Cavalieri, 1550~1602가 있다. 그는 신자들의 교육과 선교를 위한 음악을 예수회의 음악교육과 결합하여 새로운 모노디아 양식으로 된 드라마 형식의 오라토리오를 처음 만들어내었고, 이 오라토리오는 1640년대에 들어서 카리시미Giacomo Carissimi, 1605~74에 의해 합창과 대화를 중심으로 한 이상적인 종교 드라마 형식으로 발전했다. 신교인 루터파 음악의 작곡가로는 독일의 쉬츠Heinrich Schütz, 1585~1672, 샤이트Samuel Scheidt, 1587~1654, 샤인Johann Hermann Schein, 1585~1630, 북스테후데Dietrich Buxtehude, 1637~1707가 있다. 이들의 관심은 어떻게 하면 프로테스탄트 정신에 맞는 음악형식을 얻어내느냐 하는 것으로, 종교적인 협주곡 양식 · 오라토리오 · 수난곡 · 코랄의 오르간에 의한 편곡 등을 남겼다.

오페라의 등장과 발전

바로크 음악에서 처음 나온 새로운 양식은 단연 '오페라'opera다. 오페라는 언어 · 음악 · 연극 모두를 필요로 하는 종합예술로 진정한 의미에서 바로크 창작이라고 볼 수 있고, 가장 바로크적인 예술로 평가된다. 어느 시대이건 음악은 제례祭禮나 의식儀式과 관계가 깊었고, 음악을 동반하는 무대예술로는 오페라 이외에도 발레가 있긴 하다. 그러나 오페라는 언어 · 음악 · 연극 모두를 필요로 하는 종합적 성격의 예술로 당시의 궁정취미에 딱 맞는 예술이었다.

16세기 말 르네상스가 끝날 무렵 한 시대가 끝나가는 그때 오페라는 생겨났다. 르네상스의 발상지 피렌체는 여전히 고전고대의 세계 속에 빠져서 고대의

신화·문학·철학이 모든 학문과 예술의 근거를 이루고 있었다. 신화의 인물들은 초기 오페라의 극중 인물이 되었고, 더 나아가서 오페라 대본 작가들은 인간의 갈등이나 정념의 세계를 나타낼 수 있는 상상의 세계를 신화에서 찾아냈다. 말하자면 고전신화의 세계가 연극이나 여흥 등 볼거리의 소재가 되었다. 이교도의 신, 신화 속의 영웅, 요정, 마녀, 괴물, 자연에 사는 정령 들이 화려한 가면극, 발레, 희극의 극중 인물이 되었다는 얘기다. 무대 위에서 되살아난 고대의 주역들은 대사를 읊는 대신 노래를 불렀고, 관객들은 이내 노래로 드라마를 전개시키는 데 익숙해졌을 뿐 아니라 아주 좋아하게 되었다. 르네상스의 개성과 세속 생활을 존중하는 개인주의, 인간다운 점을 추구하는 인문주의는 바로 오페라 발생의 바탕이었다.

고대 그리스극을 부활시켜 그 깊은 뜻을 전하고 예술적인 희열을 맛보려는 인문주의 교양을 갖춘 시인들과 음악가들이 힘을 합쳐 내놓은 것이 바로 오페라라 하겠다. 또한 오페라의 골격이 갖추어질 토대가 된 것은 르네상스 군주들의 궁전축제다. 르네상스의 절정기인 16세기에는 궁정취미에 맞는 여러 유형의 예술로 가면무도회 마스케라타mascherata, 목가극 파스토랄레pastorale, 막간극 인테르메초intermezzo, 음악과 연극을 독특한 형태로 결합시킨 인테르메디오intermedio, 즉 극과 음악과 무용, 스펙터클이 어우러진 오락용의 구경거리가 궁정연회의 여흥을 돋우었고, 이 모든 것이 종합예술 오페라의 모태가 되었다.

때를 맞추어 당시의 인문주의자 벰보Pietro Bembo, 1470~1547는 언어에 대한 관심이 남달리 강해, 언어는 의미를 전한다는 기능도 있지만 음성 자체도 중요한 것으로 가벼운 리듬은 우아함을, 무거운 리듬은 강한 감동을, 알맞은 리듬은 편안함을 가져다 준다는 의견을 피력했다. 작곡가며 음악이론가인 자를리노Gioseffo Zarlino, 1517~90는 음악의 음색과 언어의 음성이 서로 어울려 감정 언어가 되도록 하라는 의견을 내놓았다. 오페라가 필요로 하고 있는 음과 언어의 맺어짐을 요구하고 있는 것이다. 이런 움직임 속에 피렌체의 예술애호가 바르디Giovanni de' Bardi, 1534~1612는 자기 집에 시인, 음악가, 학자 들을 불러모아서 '카메라타 디 바르디'Camerata di Bardi: '카메라타 피오렌티나'(Camerata

fiorentina)라고도 함)라는 아카데믹한 모임을 마련했다.

바르디 저택에 모인 사람들은 고대 그리스 극을 부활시키고자 하는 의도 아래 그리스 음악에 대해 토론하면서 고대 그리스에는 독창에 의한 단선율 음악, 즉 모노디아가 기본이 되었다는 사실을 알게 되었다. 알려진 바에 따르면 고대 그리스·로마 시대의 연극에서는 시와 음악이 잘 어우러져 감정을 그때그때 명확히 표현해냈다고 한다. 바로 이 점에 착안하여 카메라타에 모인 사람들은 악기의 반주에 의해 말의 억양에 맞는 선율을 따라 노래하는 새로운 방법을 만들어내고자 했다.

작곡가 페리Jacopo Peri, 1561~1633는 카메라타 피오렌티나에서 만들어진 새로운 스타일을 더 연구하여, 가사의 내용을 효과적으로 표현하기 위해서 나오게 되는 언어의 자연적인 굴절을 노래가 충실하게 모방하는 창법을 만들어내었다. 이것을 두고 스틸레 레치타티보stile recitativo, 敍唱樣式라고 하며 이로써 이전의 다성음악이 단성부 위주의 음악인 모노디아로 대체되었다. 그 후 레치타티보는 단지 통주저음뿐만 아니라 오케스트라에 의해 반주되는 극적인 규모로도 발전한다. '대사를 읊듯이 노래한다'는 이 레치타티보에 다양한 아리아, 코러스, 기악에 의한 서곡 등이 짜맞추어져 오페라가 탄생하게 되었던 것이다. 그리고 카치니Giulio Caccini, 1560~1618는 이 단성율 독창 반주에 복잡한 대위법 같은 종래의 반주법을 버리고 화성으로만 진행되는 통주저음의 기법을 도입하여 또 다른 경지를 열어주었다. 그 이후 레치타티보는 단지 통주저음뿐 아니라 오케스트라에 의해 반주되는 극적인 규모로도 발전한다.

최초의 오페라는 피렌체의 귀족으로 음악예술 후원자인 코르시Jacopo Corsi, 1561~1602의 요구로 초기 대본 작가로 활약했던 시인 리누치니Ottavio Rinuccini, 1565~1621가 대본을 쓰고 페리가 작곡한 「다프네」Dafne였고, 1598년당시 피렌체 달력으로는 1597년 사육제 기간 중에 코르시 저택에서 초연되었다.[29] 1600년에 페리는 리누치니의 대본으로 고대 그리스 신화의 오르페우스와 에우리디케의

29) 今谷和德, 『バロックの社会と音楽』(上), 東京, 音楽之友社, 1986, p.19.

이야기를 담은 「에우리디케」를 작곡하여 오페라로 상연했다.

바로크 오페라 중에는 나쁜 사람이 나중에는 회개한다는 내용의 상투적인 멜로드라마를 보여주어 관객들을 만족시켜주는 '오페라 세리아'opera seria: 진지한 오페라가 있고, 정식 오페라의 막간에 희극적인 인테르메초, 즉 막간극을 끼워넣던 당시의 관례와 방언으로 하던 음악희극이 서로 어우러져 단순히 즐겁고 웃기는 오페라, '오페라 부파'opera buffa가 있다. 코믹한 오페라를 만들어보겠다는 의도 아래 나온 오페라 부파는 기지와 자유, 인간미가 넘쳐났다. 1733년작 페르골레지Pergolesi, 1710~36의 「마님이 된 하녀」La serva padrona가 그 가장 좋은 예다.

피렌체는 오페라라는 새로운 음악형식을 만들어내기는 했으나 그것을 더 발전시키는 못했다. 피렌체가 처음 탄생시킨 오페라는 오페라 형성 과정에서 볼 때 완숙되지 않은 미숙한 과도기적인 형태로, 본격적으로 오페라 음악이 꽃핀 곳은 베네치아였다. 피렌체에서 오페라가 처음 올려지고 나서 40년 동안은 그저 궁전의 축제용으로 가끔씩 공연되었지 궁정 바깥에서는 들을 기회가 없었다.

1637년에 베네치아에 상업적인 목적으로 산 카시아노San Cassiano라는 최초의 일반 공개용 오페라 극장이 생겨나면서 오페라는 새로운 단계로 접어들게된다. 또한 각지를 돌아다니며 흥행을 하는 이동가극단이 생겨나면서 새로운예술인 오페라에 대한 관심은 폭발적으로 증가했다. 음악이 연극의 대사와 혼연일체가 되어 극의 정서적 내용을 드높이게 되면서 관중의 감정을 흡수하고상상력을 사로잡았던 것이다. 그때부터 오페라는 이탈리아의 시민생활에서없어서는 안 될 중요한 볼거리가 되었을 뿐만 아니라 유럽 전역으로 급속히퍼져나갔다. 베네치아에서는 1700년까지 400편에 가까운 작품이 16개의 극장에 올려졌으며 어떤 때는 동시에 7개의 극장에서 공연을 하기도 했다.

오페라는 초기에 궁전의 축제용이었던 단계를 거쳐 대중에게 널리 일반화되는 단계로 접어든다. 이 두 단계에 걸쳐서 활약했고, 더욱이 그 양쪽을 결부시키는 가교역할을 한 인물은 몬테베르디Claudio Monteverdi, 1567~1643다. 그는 오페라의 수준을 피렌체에서 공연된 초보적인 오페라의 형태를 벗어나 현대적인 의

미의 오페라와 비교될 만한 완성된 경지의 오페라로 끌어올린 인물이다. 이탈리아 북부 크레모나 출신의 몬테베르디는 만토바 궁정에서 궁정악장으로 있다가 베네치아의 산 마르코 대성당 악장으로 1613년 취임해 30년 동안 일했다. 그는 음악이 극劇의 대사와 일체를 이루고 관객의 정서와 같이 호흡할 수 있는 새로운 음악을 탄생시켰다. 극의 성격이 심각하든 익살스럽든 비극이든 희극이든 그 어떤 내용에라도 그 성격에 맞는 음악을 삽입했다.

몬테베르디는 1607년 알렉산드로 스트릿조 대본으로 오페라 「오르페우스」 L'Orfeo를 완성하여 무대에 올림으로써 새로운 음악의 법칙에 따라 한 서정적인 오페라를 탄생시켰다.[30] 그 음악은 직설적이고 감동적이며 설득력이 강하고, 독창과 곡조에서 극적인 성격이 강조되며, 대본과 어조가 정확하고 생기가 넘친다.

몬테베르디에 의해 더욱 완성된 형식을 갖추게 된 오페라는 더 선율적이고 표현이 풍부해졌다. 그는 만년에 이르러 1640년에 자코모 바도아로Giacomo Badoaro, 1602~54 대본의 「오디세우스의 귀향」Il ritorno d'Ulisse in patria을 완성했고, 1642년에는 프란체스코 부제넬로Francesco Busenello, 1598~1659 대본으로 「포페아의 대관」L'incoronazione di Poppea을 작곡하여 불후의 명작으로 남게 했다.[31] 「포페아의 대관」은 고대 로마를 무대로 인간의 내면의 감정을 생생하게 묘사한 작품으로, 17세기 바로크 오페라의 최고봉이라 평가된다.

몬테베르디의 오페라 작품들은 르네상스 정신이 아직 잔존해 있는 피렌체풍의 오페라에서 완전히 탈피하여 그 후의 순전한 바로크풍 오페라의 출발점이 되었다. 그의 오페라는 이전 음악에서 자주 나오지 않던 대담한 음정·음형·화음이 종횡으로 진행되고 조성의 바꿈이나 불협화음의 사용도 과감하게 시도했다. 이러한 다양한 음악적 진행은 또다시 다양한 음악적 양식과 연주기법, 즉 변주양식, 단순 또는 합주 반주를 동반한 레치타티보 양식, 아리아와 합창, 그리고 성악 사이의 기악 삽입곡과 합주 부분 등을 통해 교묘하게 얽혀 있다.

30) Anne-Laure Angoulvent, op. cit., p.114.
31) 今谷和德, op. cit., p.61.

이 모든 음악적 조합은 몬테베르디가 생각하는 오페라의 최종 목표, 즉 언어에 담긴 인간 감정의 표현을 위한 것이었다. 그가 대사에 부여한 이러한 강력한 음악 표현은 감상자에게 이전의 그 어떤 성악곡이 주지 못했던 정서적 감동을 주게 되었다.[32]

몬테베르디에 이어서 베네치아 오페라계의 중심이 된 제자 카발리Francesco Cavalli, 1602~76는 스승의 극적구성법을 답습하고 아름다운 목소리와 뛰어난 기교를 주시하는 창법, 벨 칸토를 앞세운 오페라로 청중의 환영을 받는다. 그의 작품으로는 1639년 작 「테티스와 펠레오의 결혼」Le nozze di Tetis e di Peleo이 있다. 한편 마넬리Francesco Manelli, 1594~1667는 북부 도시 모데나 궁정의 악장 페라리Benedetto Ferrari, 1604~81가 대본을 쓴 오페라 「안드로메다」Andromeda를 1637년에 작곡해 무대장식으로 기계장치를 기묘하게 이용하여 오페라의 수준을 높였다. 카발리를 이은 오페라 작곡가 체스티Antonio Cesti, 1623~69는 베네치아뿐만 아니라 오스트리아 궁전에서도 베네치아 양식의 오페라를 전파했다.

오페라는 마지막으로 남부 나폴리에서 스카를라티Alessandro Scarlatti, 1660~1725를 중심으로 크게 융성하면서 새로운 단계로 도약한다. 당시 에스파냐의 지배를 받고 있던 나폴리 총독 소속 예배당의 악장으로 일하면서 베네치아의 지배에서 벗어난 오페라를 작곡하여 독립적인 나폴리 악파를 형성했다. 「피로와 데메트리오」Il Pirro et Demetrio가 1694년에 초연되어 대성공을 거두었고, 1697년에는 「10두정치의 몰락」La caduta dei Decemviri을 내놓았다.

프랑스 오페라

이탈리아에서 오페라가 탄생하여 온 유럽에 퍼져나갔다. 각 나라들은 앞다투어 이탈리아의 오페라를 수입해서 공연했고 이탈리아 오페라는 곧 오페라의 대명사가 되어버렸다. 그러나 유독 프랑스만은 이탈리아에서 오페라 형식을 받아들이긴 했으나 이탈리아의 움직임에 동조하지 않고 프랑스 오페라라

32) Anne-Laure Angoulvent, op. cit., p.115.

는 독자적인 길을 개척했다. 이탈리아 오페라로서는 강력한 라이벌을 만난 셈이었다. 18세기에 와서는 오페라가 이탈리아 오페라와 프랑스 오페라라는 두 가지 흐름을 보여주게 된다.

프랑스 오페라가 이탈리아 오페라에 맞서 유럽의 오페라계에 군림할 수 있었던 이유는 프랑스가 독자적인 오페라 형식을 탄생시킬 만큼 그 계통으로 오랜 역사를 갖고 변화와 발전을 거듭해왔기 때문이다. 중세교회의 전례극, 영주의 향연이나 축제 때 하던 '중간극'entrements이 있으며, 간단한 줄거리와 노래, 짤막한 대사가 있는 궁정 발레가 있었다. 이 모든 요소들과 함께 이탈리아 오페라라는 새로운 물결이 합쳐져서 이탈리아 오페라와는 다른 프랑스 오페라가 탄생하게 된 것이다. 전례극을 보면, 중세시기 교회의 축일 때 전례의식을 위해 교회 안에서 하던 전례극이 교회 밖으로 옮겨지게 되면서 등장인물들이 대화를 나누거나 그레고리오 성가 이외의 다른 음악형식을 삽입한다든가 하는 순수한 공연으로서의 기능이 나오게 됐다. 기적극·신비극 등에서는 등장인물의 수도 늘어났고 무대장치도 한층 화려해졌으며, 음악·무용 등의 요소도 많이 들어갔다. 또한 영주의 향연에서 여흥으로 하던 중간극도 화려한 무대장치와 더불어 합창, 기악과 같은 음악과 무용이 곁들여졌다 한다. 그 후 르네상스 시대에 이르러 여러 예술을 종합화하려는 인문주의자들의 시도에 의해 대사·음악·무용이 어우러져 궁정 발레라는 프랑스만의 독특한 양식을 탄생시켰고, 이 모든 것이 이탈리아 오페라의 영향을 받아 프랑스 오페라로 이어졌던 것이다.

1581년에 루브르 궁에서 발레극 「왕비의 발레-코믹」Ballet-comique de la Reine이 공연되었다. 1581년 왕가의 결혼축연으로 화려한 무도회와 음악회가 연일 이어지고 있는 가운데 왕비가 기획한 '키르케 발레-코믹'Circé ballet-comique이라는 이름의 공연이었다. 일종의 발레극을 기획한 앙리 3세의 왕비 루이즈 Louise de Lorraine, 1553~1601는 궁정음악가이자 바이올린 연주자에 무용가인 보주아외Balthasar de Beaujoyeux, 1535~87와 구상해 그리스 신화에 나오는 마법사인 키르케의 마법이 프랑스 왕에 의해 타파된다는 이야기를 주제로 한 노래와 기악

곡, 춤, 무언극팬터마임 등 여러 요소들을 종합한 발레극을 선보였다. 시는 라 셰네La Chesnaye가 쓰고, 음악은 볼리외Lambert de Beaulieu와 살몬Jacques Salmon이 담당했으며, 무대장치와 의상은 파탱Jacques Patin, 연출은 보주아외가 맡았다. 시·음악·무용·연극 등이 모두 합쳐진 이 작품은 17세기에 유행하던 전형적인 궁정예술인 궁정 발레ballet de cour의 최초의 것이었다.[33] 그 이전 1570년에 '음악과 시의 아카데미'Académie de musique et de poésie를 설립한 시인 앙투안 드 바이프Antoine de Baïf는 고대식의 운율음악을 고안했고 고대 그리스 연극을 되살리고자 하는 의도를 보인 바 있다.

여러 예술을 종합하고자 하는 사고는 이탈리아 인문주의의 확산과 더불어 당시의 유행이었고 프랑스에서의 그 첫 번째 결실이 1581년에 공연된 「왕비의 발레-코믹」이었다. 궁정 발레는 그 후 더욱 발전하여 무대장치도 복잡한 기계장치를 쓰는 등 호화롭기 이를 데 없는 발레극을 보여주었고, 주제는 신화의 세계를 빌려 프랑스의 영광을 찬양한 것이 많았다. 발레극은 궁정오락의 중심으로 왕실 사람들이 특히 즐겼고, 동시에 왕권을 과시하는 최고의 예술이기도 했다.

이탈리아가 음악에 대한 열정이 중심이 되어 오페라를 탄생시킨 것과 같이 프랑스에서는 발레에 대한 애호가 남달라 궁정 발레와 같은 예술을 탄생시킬 수 있었다. 발레는 당시의 유행으로써 궁정에서 뿐만 아니라 부호의 저택이나 서민의 집에서도 볼 수 있는 프랑스 특유의 취향을 반영하는 폭넓은 예술형식이었다. 그 후 이탈리아 오페라가 파리에서 공연되면서 각 막 끝부분에 발레를 집어넣는다든가 하는 것은 프랑스인들이 발레를 자신들의 전통적인 장르로 여겼기 때문이다.

미성년기의 루이 14세를 보좌한 재상 마자랭은 이탈리아 출신으로서 이탈리아 오페라에 대한 열정이 대단하여 이탈리아 오페라를 파리로 들여와 공연하도록 했다. 그 첫 번째로 1645년에 사크라티Francesco Sacrati, 1605~50의 「라 핀타 파차」La Finta Pazza가 파리인들에게 소개되어 호기심을 끌었고[34], 1646년에

33) アンドレ・オデール, 吉田秀和訳, 「音楽の形式」, 東京, 白水社, 1951, pp.35~36.
34) Annie Collognat-Barès, op. cit., p.100.

는 카발리의 「에지스토」Egisto가 팔레-루아얄Palais-Royal에서 상연됐다. 그러나 프랑스 오페라 역사에서 획기적인 전환점을 마련해준 사건은 1647년 로시Luigi Rossi, 1598~1653의 「오르페우스」의 팔레-루아얄 공연이었다. 이 공연을 위해 마자랭은 무대장치를 이탈리아에서 무대장치의 마법사라고 불리는 토렐리Giacomo Torelli, 1608~78에게 의뢰했고, 새롭고 기발한 기계장치 등이 들어간 환상적이고 화려한 무대가 등장하여 파리 사람들의 환호를 받았다. 이 공연은 프랑스인들이 오페라라는 새로운 장르에 관심을 갖게 된 계기가 되었고, 마침내 이탈리아의 영향에서 벗어난 독자적인 프랑스 오페라를 만들어내게 되었다.

이탈리아 오페라를 프랑스인의 취향인 균형과 절도에 입각한 고전주의 정신에 적용시켜 프랑스의 독자적인 오페라를 만들어낸 것은 이탈리아 피렌체 출신의 륄리Jean-Baptiste Lully, 1632~87였다.[35] 륄리는 이탈리아 오페라를 토대로 프랑스인의 정서와 구미에 맞는 오페라를 만들었다. 어린 나이에 프랑스로 오게 된 륄리는 루이 14세의 궁정에 들어가 궁정발레 등 궁정음악가로 일하다가 루이 14세의 총애를 한몸에 받았다.[36] 그는 루이 14세의 친정체제가 시작되는 1661년에 프랑스 국적을 취득하고 왕실 악단 총감독이 되어 명실공히 프랑스 음악을 좌지우지하는 위치에 서게 되었다. 국왕의 영광을 기리기 위해 베르사유 궁에서 개최된 축제에서 몰리에르의 대본으로 음악을 담당한 것도 그였다. 1672년부터는 1669년 파리에 설립된 오페라를 위한 왕립음악 아카데미 원장을 맡아 프랑스 오페라의 초석을 다져놓았다.

륄리 오페라의 새로운 점은 비극성을 음악을 통해 표현해내기 위해 단조롭던 이탈리아 오페라의 레치타티보 대신 운율법에 따른 좀더 선율적이고 극적인 억양을 갖고 있는 다양하고 밀도 높은 레치타티보 양식을 만들어냈다는 것이다. 륄리풍의 오페라를 당시 '서정비극'tragédie lyrique이라 불렀다. 또한 레치타티보는 통주저음의 반주를 받기도 하지만 슬픈 장면 등 분위기에 따라 오케

35) Ibid., p.101.
36) Hubert Méthivier, *Le siècle de Louis XIV*, Paris, PUF, 1998, p.105.

륄리의 오페라 「롤랑」의 공연 장면(1685)

스트라의 반주를 받기도 했다. 륄리는 악기를 묘사적으로 사용했고, 비극적인
배경을 음악으로 표현했다. 목가적인 장면, 전투 장면, 지옥의 장면, 장례식 등
을 나타낼 때 배경음악으로 장면에 맞는 기악곡을 선정해서 썼다는 이야기다.
륄리의 오페라는 호화롭고 변화무쌍하여 장관을 이루었을 뿐만 아니라, 국왕
을 찬양하는 프롤로그를 집어넣어 루이 14세의 권위와 위세를 북돋워주었다.
프랑스의 바로크 음악은 절대왕정의 국왕의 영광을 위해 만들어진, 국왕을 위
해 존재한 음악이었기 때문이다.

　륄리의 작품으로는 발레곡으로 「비너스의 탄생」La naissance de Venus, 1665, 「뮤
즈」Les Muses, 1666, 「플로르」Flore, 1669 등이 있고, 극작가 몰리에르의 코메디-발
레 「시민귀족」Le bourgeois gentilhomme, 1670을 위해 작곡한 것도 있다. 륄리는 신
화를 소재로 하여 대본작가 키노Philippe Quinault, 1635~88와 짝을 이뤄 많은 오
페라를 내놓았는데, 「카드무스와 헤르미오네」Cadmus et Hermione, 1673, 「테세우

스」Thésée, 1675, 「사랑의 승리」Triomphe de l'amour, 1681, 「파에톤」Phaéton, 1683, 「롤 랑」Roland, 1685 등이 있다.

바흐와 헨델

독일에서는 오페라에 대한 관심이 대단치 않아 이탈리아의 오페라를 상연 하는 데 그쳤을 뿐 자체 내의 제작은 그리 활발치 않았다. 그 대신 바흐와 독 일인으로서 영국에 귀화한 헨델George Friedric Handel, 1685~1759이 바로크 음악의 모든 흐름을 집약해서 바로크 음악을 최고의 경지로 끌어올렸다. 그들은 대위 법적 기법과 조성적 화성뿐 아니라 성악과 기악의 교류를 최고조로 다다르게 하여 바로크 음악의 절정을 보여준 인물들이었다.[37]

바흐는 독일 루터파의 개신교 교회 음악감독 칸토르 출신으로 바흐는 이 칸 토르의 전통 속에서 자라난 음악가다. 독일의 초기 바로크 음악은 쉬츠, 샤이 트, 샤인 등에 의해서 이루어졌는데, 이들은 이탈리아와 프랑스 음악을 흡수 하여 어떻게 하면 그들의 국민성에 맞는 음악을 만들어내나 하는 것이었다. 이 세 사람의 공통된 업적은 종교적 협주곡 양식의 확립이다. 특히 쉬츠는 독 일어의 성격에 맞는 레치타티보 양식을 개척하여 오라토리오와 수난곡에 명작 을 남겼고 샤이트는 코랄의 오르간에 의한 편곡을 만들어내었다. 이런 모든 음 악적인 흐름이 한데 모여 바흐라는 거봉에 도달하게 된 것이다.

충실한 루터파 개신교 신자였던 바흐는 1703년에 아른슈타트의 보니파티우 스 교회의 오르간 연주자, 바이마르의 궁정 오르간 연주자와 악사장, 쾨텐의 레오폴트 대공의 악장, 라이프치히 토마스 교회의 칸토르로 일했으며, 「브란 덴부르크 협주곡」「마태수난곡」「크리스마스 오라토리오」 등 수많은 작품을 남겼다. 천상의 음악이라 평가받는 종교적인 음악도 많이 작곡했지만 그에 못 지않게 세속적인 음악도 많이 만들어낸 음악가로 알려져 있다. 한마디로 그는 당시의 모든 음악언어를 종합하여 하나의 새로운 음악적인 전통을 만들어낸

인물로 평가된다.

바흐를 '바로크 음악의 총괄자'라고 부르는 데는 그만한 이유가 있다. 앞서 말한 대로 바흐는 그 당시까지의 서구 음악의 모든 전통들을 흡수, 소화하고 오페라를 제외한 거의 모든 양식의 음악에서 걸작을 내놓았다. 바흐는 북독일 악파의 대위법적 구성과 오르간 음악의 건축적 전통, 이탈리아 악파의 명쾌한 협주곡 양식과 풍부한 화성, 그리고 프랑스 음악의 섬세한 건반주법과 대담한 서곡 양식을 모두 계승하고 변형시켜 음악적 완성도와 보편적 호소력이라는 점에서 그 누구도 도달하지 못하는 수준으로 발전시켰다.

바흐 음악에서의 종교음악은 곡曲의 수도 많지만 바흐 음악의 특징이 너무도 잘 나타나 있어 그의 음악 전체에서 차지하는 비중이 높다. 마지막 직책이었던 라이프치히 칸토르 시절 약 6년 동안에는 매주 한 곡씩, 그리고 매해 축일마다 교회에서 연주될 합창곡인 칸타타를 작곡했는데, 그 이전에 작곡된 것을 포함하고 소실된 곡을 빼고도 200여 곡의 칸타타가 남아 있다. 바흐 음악이 진행되는 방식은, 부분적 소재와 악절들이 변형되고 확대되어 커다란 구조로 통일되면서 작은 단위들이 초월적 존재를 향해 묵묵히 자신의 역할을 다하는 것 같은 종교적 감흥을 준다. 종교음악뿐만 아니라 세속적 기악 음악에 대한 바흐의 기여 또한 엄청나다. 건반악기를 위한 수많은 작품, 바이올린이나 첼로를 위한 반주 또는 무반주 작품들은 아직까지도 연주자들이 마치 성서처럼 여기는 주요 레퍼토리다. 이 작품들에서 바흐는 악기의 한계 내에서 가능한 대위법적 구성, 화성적 조화, 그리고 선율적 동기의 전개 등을 종합하는 업적을 달성했다. 그 시대에는 바흐를 보수적인 작곡가로 보기도 했다. 그러나 현대에 이르러 바흐의 작품에는 과거와 동시대의 음악의 최선의 형태가 보존되어 있으며 그 이후 나올 고전적 구성과 낭만적 선율의 씨앗을 품고 있는 풍성한 보고寶庫로 인정받고 있다.

헨델은 1685년 독일 마그데부르크의 할레에서 태어나 오르간 주자로 일했다. 이탈리아의 여러 도시들을 돌아다니면서 오페라와 오라토리오 작곡가로 초빙받았으며, 영국인으로 귀화해 뒤처졌던 영국 음악계에 활기를 준 음악가

다. 퍼셀Henry Purcell, 1659~95이라는 작곡가가 그나마 명맥을 유지해주었을 뿐 영국의 음악계는 영국 고유의 악파를 하나도 갖고 있지 않을 정도로 음악세계가 아주 빈약했다.

런던에서는 정기적으로 오페라를 공연하는 역사가 짧았는데, 헨델이 처음으로 런던에서 공연하기 위해 이탈리아어로 된 오페라를 작곡하여 런던의 오페라 열광에 불을 붙였다. 오페라 「리날도」Rinaldo는 런던에서 초연되어 헨델의 쳄발로 즉흥연주까지 곁들여지면서 대성공을 거두었다. 헨델은 청중의 기호 변화에 대응하면서 다양한 음악형식을 창출했다. 말년에는 여러 사정으로 이탈리아 오페라를 단념하고 아직 자리가 잡히지 않았던 오라토리오로 방향을 전환하지 않으면 안 되었다. 적응력이 뛰어나고 치열한 삶을 살았던 음악가로 평가받는 헨델은 베토벤이 가장 존경하는 음악가였다. 그는 오페라 「율리우스 카이사르」 「거지 오페라」 등을 작곡했고, 오르간 콘체르토, 수난곡, 말년에는 오라토리오에 비중을 두어 「에스테르」 「메시아」 「에프타」와 같은 작품을 남겼다.

바흐와 마찬가지로 헨델도 동시대의 독일, 이탈리아, 프랑스 음악, 그리고 자신이 인생의 후반을 보낸 영국의 음악적 전통을 모두 융합하여 자신의 스타일로 구축해낸 음악가다. 바흐에 비해 음악적 소재를 여러 층위에서 발전시키는 건축학적 구성력이 부족하다는 평가가 있긴 하나, 헨델의 장기는 대중에게 직접적이고 강력하게 호소하는 극적인 표현력이다. 바흐가 심지어 성악곡에서도 기악적 조성을 추구했다면, 헨델은 모든 음악에서 극적인 요소, 즉 대중이 음악에 담긴 정서적 색채를 즉각 이해할 수 있는 간결하고 효과적인 소통을 부각시켰다. 46편의 오페라와 32곡의 오라토리오를 통해 헨델의 음악은 대중에게 직접 말을 걸고 사람들이 음악을 통해 어떤 장면을 그려볼 수 있게 한다. 장대한 역사의 장면들, 격렬하고 또 때로는 거칠고 과장된 정서가 뿜어지는 순간들이 헨델의 손에서 유려한 선율과 성악적 기교를 통해 음악적으로 재현된다. 헨델의 음악을 듣는 사람들은 인간적 갈등과 감정적인 기복들이 음악으로 표출되고 음악 안에서 해소되어가는 것을 느끼면서 깊은 만족과 해방감에 싸이게 된다.

고전주의와 바로크 사이에서

" 질서·절제·이성·규칙을 두고 고전주의라 하고
혼란·지나침·환상·자유를 바로크라고 한다.
그러나 이런 식의 판에 박힌 분류는 옳지 않다.
고전주의를 기준으로 하여 그에 상반되는 것으로
바로크를 취급한다는 것 자체가 틀린 일이다.
바로크와 고전은 물론 대립적인 관계에 있으나
그것은 마치 형제들이 돈독한 우애 안에서
티격태격하는 것과 같은 것이다. "

고전주의에 대립되는 바로크

우주만물의 생성원리는 마치 동전의 앞뒤와 같은 음陰과 양陽, 동動과 정靜이라는 상반된 원리에서 성립한다. 동적인 형태에 정적인 형태가 대치하고 사람의 영원한 정열에 이성이 대치하는 상반된 대립적인 관계 속에서 모든 존재적인 생명은 움직인다. 그리스 신화에서는 디오니소스Dionysos풍의 정열과 아폴론적인 차분함이라는 대조적인 성격을 대치시켜 모든 문명은 이 두 가지의 본능적인 기질이 기반이 되어 있음을 알려주고 있다.[1] 이 두 가지 대립된 경향은 하나의 존재 안에서, 또 같은 환경에서 공존하면서 서로 싸우고 소통하며 화해한다.

이 두 가지 경향은 인간의 삶에서 상반된 양상을 보이면서 서로 다른 표현의 세계를 펼친다. 그 하나는 약동하는 생명력, 비이성적인 힘, 본능, 잠재의식, 불안, 고민, 희열, 황홀함 등으로 표출되어, 문학이나 음악에서 규칙을 무시한 소리, 불안한 선율, 과도한 정열적 표현이 나오게 된다. 미술에서는 곡선이나 뱀이 기어가는 것 같은 구불거리는 선, 복잡함, 혼란스러운 건축의 정면과 구도, 공백에 대한 공포증, 과다한 세부묘사, 장식성에 대한 선호 등이 나온다. 좀더 넓은 의미에서 보면, 인간적인 현실의 무시, 과장된 몸짓과 그와 대조되는 동세, 사치와 세련, 원초적이고 야생적인 생명력 모두가 이 디오니소스적인 경향에 포함된다. 또한 거대한 것, 넘쳐흐르는 환상, 별난 것, 돌변하는 것, 참신하고 기발한 것, 전대미문의 현상도 이 디오니소스적인 경향에 들어간다.

이와 상반되는 아폴론적인 경향은 지성 · 성찰 · 논리가 바탕이 되어 있고 규칙에 대한 선호가 강하여 질서와 균형을 산출한다. 질서와 균형은 수학적인 계산과 기하학을 기초로 한 모든 것을 만들어내고 이러한 두뇌활동은 선택하고 배제시키며 단순화시키는 능력을 갖게 한다. 그 표현에서도 간소하고 간결하며 절제된 경향을 보인다.

1) François-Georges Pariset, *L'art classique*, Paris, PUF, 1965, Introduction.

　인간의 정신세계는 이 두 가지 경향이 늘 잠복해 있으면서 그때그때 숨바꼭질하듯 한 가지 경향을 강하게 분출하는데, 이 두 세계를 두고 보통 '바로크'와 '고전주의'라고 칭한다. 앞서 제2부 제1장에서 도르스는 바로크적인 특성을 인간의 역사에서 항구히 존속하는 하나의 보편적인 경향이라고 하면서 선사시대부터 현대에 이르기까지 바로크가 줄곧 나왔다고 말하고 있다. 도르스 이외에도 여러 학자들이 바로크 현상을 어느 특정한 시대의 양식을 규정짓는 시대적인 개념을 뛰어넘어 어느 때나 나올 수 있는 보편적인 미술개념으로 파악했다. 고전주의와 바로크 양식의 대립을 가장 표본적으로 보여주는 시기는 그리스 고전기와 그 뒤를 이은 헬레니즘 시기다.

　그리스 고전기미술은 형태표현에서 고귀한 단순함과 고요한 위대함을 특성으로 보여주면서 페이디아스Pheidias, 기원전 490/500년경~430의 파르테논 신전 조각들과 같은 최고의 걸작품을 산출해내었다.[2] 페이디아스의 작품들은 차분하고 기력이 충만하며 장엄하여 올림푸스 산 위 신들의 태연함이라는 말까지 나오게 했다.[3] 기원전 5세기와 4세기에 걸쳐서 나온 이 같은 그리스 고전기 미술은 플라톤의 관념적이고 이상적인 미의 이데아가 원천이 된 것으로 그 후 고전적인 미술의 원리가 되었다. 그러나 기원전 4세기 후반에 이르면 그리스 문화가 범세계적인 문화현상으로 퍼지게 되는 헬레니즘 시대가 열리게 되면서 미술의 경향도 달라진다. 헬레니즘 양식을 가장 표본적으로 보여주는 작품은 기원전 약 50년경 아우구스투스Augustus, 재위 기원전 63~14 황제 때 제작됐다고 추정되는 조각군상 「라오콘」[4]이다.168쪽 그림 참조 이 군상은 극한상황에 이른 인간의 고통과 격정을 적나라하게 보여주고 있다. 고통에 휩싸인 인간의 모습을 가장 잘 나타낸 이 「라오콘」 군상을 비롯해 헬레니즘 시기의 미술은 조화·균형·정관이라는 고전적인 규범에 정면으로 도전하는 바로크적인 성격

2) Gotthold Ephraïm Lessing, *Laocoon*, Paris, Hermann, 1964, p.53.

3) Henry Martin, *L'art grec et l'art romain*, Paris, Flammarion, 1927, p.26.

4) 실물대 크기의 석재 군상조각 「라오콘」은 로마 제국 아우구스투스 황제 치하 로도스 섬의 세 명의 조각가 아테노도로스, 폴리도로스, 하게산드로스가 기원전 50년경에 제작한 것으로 알려졌다.

을 본격적으로 표출하고 있다.167~171쪽 참조

예측할 수 없는 이와 같은 예술적인 표현의 전환은 중세미술에서 고딕 전성기의 방사형의 레요낭rayonnant 양식에 이어 말기에는 불꽃 모양의 플랑부아양 flamboyant 양식이 출현하여, 과다한 장식과 복잡하고 혼돈스러운 상태의 바로크적인 양상을 보여 이해하기 어려운 놀라움과 충격을 던져주었다. 그 후에도 그리스·로마의 고전을 규범으로 삼은 르네상스 고전주의 미술이 그 근간이 되는 조화·질서·균형을 파괴하는 바로크 미술로 전환되어 충격적인 놀라움은 계속된다. 18세기 후반 신고전주의는 감정적인 측면을 중요시하는 낭만주의 예술의 탄생을 맞음으로써 바로크의 기풍을 또다시 맞게 된다.

이렇듯 양자가 지속적으로 대립하는 현상이 역사를 통해서 주기적으로 되풀이 되어 학자들의 흥미를 유발함과 동시에 여러 가지 해석이 나오게 한다. 두 가지의 대립되는 양상이 이렇듯 순환적으로 반복되는 것은 인간 본성에 속하는 동動과 정靜, 감성과 이성, 과분함과 절제, 열熱과 냉冷이 시대적인 현상으로서 끊임없이 대치되었기 때문이다. 이 현상은 우주와 세계질서의 균형을 의미하며 삶의 존속원리로 이해된다. 동은 정의 덕목을 부각시키고 정은 동의 당위성을 조명하게 하며, 감성은 이성이 채우지 못하는 삶의 한 부분을 충족시켜주는 등, 숙명적으로 양자는 늘 대립하면서 존재한다.

그러나 고전주의와 바로크는 늘 대립관계로 역사 속에서 숨바꼭질하듯 들어갔다 나왔다 했지만 그 둘은 한 시대에서도 한 작품에서도 공존하기도 한다. 바로크 문학을 연구한 루세는 다음과 같이 지적했다. "질서·절제·이성·규칙을 두고 고전주의라 하고, 혼란·지나침·환상·자유를 바로크라고 한다. 그러나 이런 식의 판에 박힌 분류는 옳지 않다. 고전주의를 이렇듯 관례적인 몇 마디 말로 규정짓는 것은 고전주의에 대한 부분적인 언급 밖에는 안 된다. 고전주의를 기준으로 하여 그에 상반되는 것으로 바로크를 취급한다는 것 자체가 틀린 일이다. 17세기의 역사를 양자의 대립적인 관계의 장場으로 본다는 것은 더더욱 안 될 일이다. 바로크와 고전은 물론 대립적인 관계에 있으나 그것은 마치 형제들이 돈독한 우애 안에서 티격태격하는 것과

같은 것이다."[5]

이 말은 마치 동전의 앞면과 뒷면처럼 고전주의와 바로크는 뚜렷이 양분될 수 없는 것임을 지적하는 것으로, 중세 고딕양식이 말기에 가서 바로크풍의 과다한 장식에 복잡하고 혼란스러운 구성을 곁들여 플랑부아양 양식을 보여 준 것이 그 단적인 예에 들어간다.

바로크 개념은 늘 이렇듯 고전주의와 대비되는 관계 속에서 규정되기 때문에 바로크에 대해서 알려면 우선 고전주의가 어떤 것인가를 명확하게 알고 있어야 한다. '고전'이란 우선 고대 그리스·로마의 학문, 문학 및 예술세계를 지칭하는 말이고, '고전주의'는 그러한 고대 그리스·로마의 '고전'을 본받아 계승하려는 모든 경향을 말한다. 그러나 '고전'은 그 범위가 더 확대되어 고대라는 시기에만 국한되지 않고 각 시대, 각 국가에서 후세에 규범이 될 만한 문예작품을 일컫기도 한다. 또한 '고전'이라는 말은 질적으로 최상급의 것과 최고의 수준으로 완성된 것이라는 의미를 갖고 있어서, 모든 좋은 것, 모든 아름다운 것, 인간성을 풍부하게 하는 모든 것을 지칭하는 말로도 이해된다. 이러한 모든 것이 미의 규범을 제시해줌에 따라 이를 존중하고 이에 일치하려는 경향과 노력이 일어나게 되었다. 그것은 고대의 이상, 다시 말해 미美의 기본 요건이 되는 비례와 균형을 가치화하고 존중하려는 의지였다.[6] 이러한 '고전'을 따르는 '고전주의'를 보여준 표본적인 예로는 르네상스 시대, 17세기의 프랑스, 19세기 초의 프랑스를 들 수 있으나, 각 시기마다 각기 독특한 시대적인 특성이 배합되어 조금씩 다른 양상의 고전주의를 보여주고 있다.

'고전'은 어떻게 형성되었나

그러면 고전은 무엇이며 또 어떻게 형성되어왔을까? 예술분야에서 볼 때 후세에서 고대 그리스·로마의 '고전'을 따른 것은 고대인들이 '이성'理性에 따라 영원불변하고 보편적이며 이상적인 미美, 즉 절대미를 실현했기 때문이다. 그

5) Jean Rousset, *La littérature de l'âge baroque en France*, Paris, José Corti, 1953, pp.242~243.
6) F-G. Pariset, op. cit., Introduction.

러면 고대에서는 '미'가 어떻게 인식되었나? 미에 얽힌 이야기로 일찍이 소크라테스Socrates, 기원전 470~399가 화가 파라시오스Parrhasios, 기원전 5세기 말와 조각가 클리톤Cliton, 기원전 5세기에게 모델의 아름다움을 묘사하려면 동작을 통해 영혼의 참다운 아름다움을 나타내 보이도록 하면 좋다는 말을 했다고 당대의 역사학자 크세노폰Xenophon, 기원전 430년경~355년경이 자신의 저서 『회상록』과 『향연』에서 전하고 있다. 소크라테스의 말에서 중요한 점은 육체 속에 들어 있는 정신의 본질적인 미를 포착한다는 사실이다. 플라톤 역시 육체보다도 정신을 중요시 여겨 『파이돈』에서 영혼불멸설을 논하는 과정에서 "육체는 무덤"이라는 말을 했다.[7] 소크라테스가 지적한 '초자연적인 아름다움으로 빛나는 영혼'이라는 원리는 그 후 플라톤 철학체계에서 기초를 이루게 되었고, 플라톤은 영혼의 미를 본원의 미로서 모든 미의 원천이라고 보았다. 플라톤은 자신의 저서 『향연』에서 논리적인 변증법으로 사랑에 의해 미의 원천으로서의 미의 이데아로 이끌려지는 상황을 전개했다. 즉 '미'를 사랑하는 것이 세계에서 최고의 진리인 '이데아'Idea에 도달하는 길이라는 것이다.

플라톤Platon, 기원전 428~348의 이데아는 초월적이고 절대적인 이상의 세계로 진眞, 선善, 미美의 삼각형 구도로 형성되어 있는 진이면서 선이고 또 미인 이데아다. 그래서 플라톤 철학에서 미의 이데아는 어떤 미의 관념도 이에 선행된 바 없고 뒤따를 수도 없는 '미 그 자체'인 절대적인 관념이다.[8] 그것은 지극히 높은 신神적인 성격의 것이다.

플라톤은 『향연』에서 미의 이데아를 사랑하는 사람이 애愛에 이끌려 도달하게 되는 법열에 대해 이야기하면서 애의 힘으로 이데아의 세계로 가는 길을 제시해주고 있다. 애에 이끌려 가다보면 어느덧 최종 목적지에 닿아 미 그 자체를 보게 되는데, 그 미는 태어나지도 줄어들지도 늘어나지도 썩지도 자라지도 않고 모든 종류의 미가 따르고 있는 영원불변의 미다. 플라톤적인 애는 사람들로 하여금 바로 그 지고至高의 미를 찾게 하고 그 미를 향한 사람들의 불확

7) Denis Huisman, *L'esthétique*, Paris, PUF, 1967, p.9.
8) Ibid., p.14.

실한 행보를 올바른 길로 인도한다. 또 그 사랑의 신비함 속에서 사람들은 법열에 이르게 된다.

이어서 플라톤은 『파이드로스』에서 사람은 사는 동안 비육체적이고 비물질적이며 본원적인 순수한 미와 합치되기를 원한다는 점을 피력하고 있다. 이렇게 볼 때 미를 추구한다는 것은 영원성에 대한 갈망이고 사람 마음에 사랑과 기쁨만을 남겨놓는 자기 정화淨化에 대한 의지다. 이데아에 대한 추구가 없다면 인간은 감각적인 현실세계에서만 허우적댈 것이다. 순수하고 영원한 미의 이데아가 있기에 인간은 그 자신의 존재를 넘어서서 완전하고 영원한 세계로 갈 수 있는 것이다. '미'를 사랑하고 동경한다는 것은 이상을 갈망하는 인간의 본성을 말해주는 것이다.

플라톤 사상의 핵심은 영혼이 사랑에 이끌려 미의 이데아를 회상anamnesis한다는 데 있다. 지고한 이데아에 대한 끝없는 갈망, 그 사랑의 길 위에 플라톤의 미학은 성립된다. 미를 이토록 고귀한 가치로 사유한 철학자가 플라톤 이전에 있었을까. 플라톤의 이와 같은 미에 대한 사색은 그 후 많은 예술가들에게 영감을 불어넣었다. 이어서 플라톤은 『파이드로스』에서 예술가의 영감을 미적 가치 창조의 원리로 보고 그것을 신적 광기라고 말하면서, 미를 관조의 대상으로서뿐만 아니라 창조와 관련시켜 미의 실천문제로까지 연결시켰다.

플라톤은 절대적인 미는 현실에 존재하지 않는다는 판단 아래 미의 완벽성을 철학으로 이상화했다. 완벽함이란 절대적인 것으로 신적인 존재를 연상케 한다. 그는 미의 이상을 수치의 완벽성이라는 문제로 귀결지었다. 수치의 완벽성은 실제 비례와 조화의 개념으로 연결되어, 미의 실천에서 최고의 원리는 절도와 조화를 동반하는 미에 있고, 바로 그런 조화를 인식하고 발견함으로써 예술이 가능하다고 플라톤은 말하고 있다.9)

이미 피타고라스Pythagoras, 기원전 580년경~500년경는 우주는 수數의 속성과 그 수의 관계로 설명될 수 있다는 믿음 아래 만물은 수라고 생각했다. 질서 있는

9) Ibid., p.18.

우주는 바로 수의 조화harmonia에 의해 이루어진다는 것이다. 이에 따라 수는 조화·균형·질서를 보증하고 존재의 완전성을 확증하며 눈에 보이는 미를 만들어낸다. 그렇게 볼 때 아름다움을 알아차릴 수 있는 규범을 만들려는 예술가는 바로 우주의 본질을 탐구하고 있다는 얘기가 나온다.[10] 따라서 플라톤의 이데아에 깔려 있는 절대성은 근원미를 의미하고 완전한 존재의 특성인 완전한 조화를 알려주는 것으로 그 본질이 되는 수를 암시한다. 미의 최고 원리는 조화로 규정되어 예술가들은 지상에서 그 미의 원리를 찾고자 했다.

플라톤은 그림보다도 연극·조각·건축이 완전한 미의 최고 원리인 조화의 개념을 훨씬 잘 나타낸다고 보았다. 이러한 완전한 미의 원리는 기원전 5세기의 조각가 폴리클레이토스Polykleitos가 인체미의 규범kanon을 제시한 「도리포로스」Doryphoros와 같은 고전기 조각에 나타나 있다. 같은 시기에 아테네의 파르테논 신전도 플라톤의 조화·절도·비례를 준수한 전형적인 건축으로 절대적인 이상미를 표상하고 있다.169쪽 그림 참조

이렇듯 플라톤이 절대가치의 규범을 내세운 결과, 기원전 5세기의 철학사상과 예술에는 논리적인 추리와 합리주의가 중요하게 부각되었다. 또한 그가 제시한 규범은 보편성을 띠고 있어 불변부동의 항구적인 원리로 받아들여졌다.

스승 플라톤과 함께 고전의 뿌리를 형성한 아리스토텔레스의 철학사상은 플라톤의 미의 이데아론과 대비되는 예술학의 기반을 마련해주었다. 철학의 궁극적인 목표가 참다운 실재實在 탐구에 있다고 믿고 초월적인 이데아를 상기하여 파악하려 한 플라톤은 미를 이성적인 인식·관조觀照의 대상으로 삼았던 반면, 아리스토텔레스는 미를 생성·변화하는 현실세계에 내재하고 있는 것으로 이해하면서 감각에 관련된 것으로 파악했다. 아리스토텔레스의 미론美論은 초월적인 미의 형이상학 대신 현실적인 리얼리티를 파악하려는 것으로, 실제적인 예술철학의 길을 터주었다. 아리스토텔레스는 '미'를 현실세계의 감각적인 물질을 존재하게 해주는 조건으로 파악했기 때문에, 미는 감각적인 질료

10) ウーティッツ, エーミール, 『美学史』, 東京, 東京大学出版会, 1979, *Form und sinn* 중에서.

인 동시에 정신에 내재하는 관념이라고 보았다.[11] 요컨대 이상주의적이고 관념론적인 플라톤의 미론에 비해 지극히 실제론적이고 감성적인 성격을 보여주는 아리스토텔레스의 미론은 미의 실천으로서 예술창조의 원리를 탐구하려는 경향을 보여주고 있다. 바로 예술창조의 기반이 되는 미의 실천이라는 문제에서 아리스토텔레스의 모방론이 나오게 된다.

아리스토텔레스는 『시학』Poetica에서 비극론을 통해 예술창조의 보편적인 원리를 제기하여 예술철학의 기초를 닦아놓았다. 예술창조의 원리 중 가장 핵심적인 것이 '모방'mimesis 개념이다. 그는 『시학』에서 "서사시와 비극에서의 시, 기타 희극, 대부분의 현금 음악, 이 모든 것은 대체로 모방양식을 보여준다" "대상을 달리 모방함으로써 별개의 예술이 있게 된다"[12]고 말하고 있다.

플라톤은 예술가는 이데아의 반영인 이 세계, 감각적인 가상의 세계를 모방하기 때문에 극히 위험한 속임수의 미술을 보여준다고 하면서 예술가의 모방이라는 임무를 천하게 보았다. 그러나 아리스토텔레스에 와서는 예술가의 일인 모방이 참답게 평가되어졌다. 여기에는 예술의 본성에 대한 예민한 통찰이 깔려 있다. 파리의 노트르-담 대성당을 피카소가 그리면 피카소의 미술이 되고, 마티스가 그리면 마티스의 미술이 되어 실제의 노트르-담 대성당과는 전혀 다른 보임새를 보여주게 된다. 그러니까 아리스토텔레스가 말하고 있는 모방은 결코 대상을 흉내내거나 그대로 모사하는 것이 아니고 대상의 본성을 파악하여 그 특징을 각자의 개성을 통하여 각자의 방법으로 재현하는 것이다. 한마디로 그의 모방은 대상의 '미적 재현'을 뜻한다.

더 나아가서 아리스토텔레스의 모방은 허구fiction 내지는 변형deformation의 뜻으로 이해될 수도 있을 것이다. 아리스토텔레스는 예술발생의 원인인 모방은 인간의 본성에서 유래한다고 말하고 있다. "첫째 원인은 인간의 모방성이다. 그것은 인간에게 있어 어릴 때부터 본래 있는 것이다. 동시에 모든 인간이 모방된 것에 즐거움을 느끼는 것 또한 인간 본연의 상태다."[13] 요컨대 모방이

11) Erwin Panofsky, *Idea*, N.Y., Harper & Row Publishers, 1968, p.18.
12) D.W. Lucas, *Aristotle Poetics*, Oxford, Clarendon Press, 1972, p.55.

란 예술가가 자신의 개성을 갖고 대상을 재현再現해내는 예술적인 활동으로서 이는 인간 본연의 활동에 속한다. 아리스토텔레스는 모방에 따른 형태표현의 수단으로 화가와 조각가는 균형과 척도라는 수학적이고 합리적인 원리를 이 용해야 한다는 점도 밝히고 있다.[14]

한편 플라톤의 사상을 따르던 제노크라테스Xenokrates, 기원전 400~314는 피타 고라스와 플라톤의 사상이 합쳐진 미와 예술에 대한 몇 가지 견해를 내놓아, 당시 미와 예술의 본질이 무엇인가에 대한 사유가 활발했음을 알려주고 있다. 그도 역시 예술을 모방으로 보았고, 또한 미를 수학적 성질에 입각한 것으로 기하학적인 비례와 일치한다고 하면서 여러 유형의 비례를 제시했다. 어쨌든 그 시대의 그리스는 예술의 어느 고유한 전형을 만들고자 했다. 거기에다 완 전무결한 예술작품임을 나타낼 수 있는 객관적인 기술상의 문제까지도 거론 하면서 그 모범적인 예로 조각가 리시포스Lusippos, 기원전 390년경~310와 화가 아 펠레스Apelles, 기원전 4세기~3세기 초를 들었다. 169쪽 그림 참조

그리스 철학은 이렇듯 미에 대한 사유에서 시작하여 미의 실천인 예술에 대 한 견해를 보여주며 예술론의 기초를 닦아놓았는데, 플라톤과 아리스토텔레 스가 공통적으로 예술에 대해 품고 있는 견해는 예술은 '유기적으로 완결된 전체'라는 원칙에 따라 진실처럼 보이는 허구가 되어야 한다는 것이다. 또한 좋은 것으로, 완전한 것으로 만들어 현실에 있는 것보다 더 아름다워야 한다 는 주장이다. 이들 두 철학자는 모두 예술의 규범을 보편적 · 필연적 · 절대 적 · 이상적인 미에서 찾아야 한다고 생각했다.

그리스 정신을 계승한 로마

플라톤과 아리스토텔레스 철학은 로마로 그대로 이어져 로마의 지성을 대 표하는 키케로Marcus Tullius Cicero, 기원전 106~43와 세네카Lucius Annaeus Seneca, 기 원전 4~서기 65에 의해 빛을 발한다. 정치가 · 고위공직자 · 웅변가 · 사상가인

13) Ibid., p.55.
14) Lionello Venturi, *Histoire de la critique d'art*, Paris, Flammarion, 1968, p.41.

키케로는 그리스의 정신과 지성을 로마에 전하고 서구 유럽 인문주의의 토대를 만들어놓은 인물로 평가받는다. 키케로의 철학과 수사학은 후세까지도 지대한 영향을 미쳤으며, 저서 『선과 악』*De finibus bonorum et malorum*은 플라톤과 아리스토텔레스의 가르침을 집약해놓은 입문서로 인간이 살아가야 할 현명한 길을 제시해놓은 책이다. 그의 다방면에 걸친 풍부한 지식, 예술 전반에 대한 심도 깊은 통찰, 탁월한 웅변술, 애국심에 관한 견해를 보면 그리스의 정신이 뼈대를 이루고 있어, 로마 문화가 그리스 문화와 로마의 특성이 융합되어 나온 것이라는 사실을 깨닫게 해준다. 이로 인해 키케로는 그리스 · 로마 문화의 아버지라는 칭호를 듣는다.[15]

키케로의 웅변술은, 설득하고docere 환심을 사며delectare 감동시키는movere 단계로 나아가야 한다는 것을 이야기하고 있다.[16] 키케로의 웅변술의 초점은 이성으로 인식된 것들을 수사학으로 다듬어진 말로 표현하여 사람과 사람 사이의 사회적인 결합을 높여준다는 것에 있는데, 이것은 한마디로 키케로식 휴머니즘 이념이다.

키케로처럼 고위공직자 · 정치가 · 철학자 · 웅변가로 시대적인 업적을 남긴 세네카는 그리스의 플라톤과 아리스토텔레스의 철학을 부활시켰다.[17] 세네카의 주요한 사상을 담고 있는 『서한집』은 플라톤의 이데아를 세상 만물이 창조된 원인으로 삼고 불멸 · 불변 · 불가침한 영원한 모범으로 보고 있다.[18] 그는 자연에는 만물이 창조된 두 원리로 원인과 질료가 있다고 보았다. 이런 맥락에서 아리스토텔레스의 모방론이 새롭게 해석되었고 모든 예술은 모방이라는 주장이 또다시 제기되었다.[19]

로마 시대에 이들이 지성세계에 남긴 업적은 기원전 5, 4세기 아테네의 관

15) Pierre Grimal, *Ciceron*, Paris, PUF, 1984, pp.3~5.

16) *Robert* II−Dictionnaire universel des noms propres, Paris, ROBERT, 1986, p.411.

17) Emile Bréhier, *The hellenistic roman age*, Chicago, The University of Chicago Press, 1931, chap.6.

18) Erwin Panofsky, *Idea*, N.Y., Harper & Row Publishers, 1968, p.143.

19) Ibid., p.140.

념론을 재생시켜 로마 문화에 접목시켰다는 점이다. 이들 외에도 예술세계에서 기원전 1세기에 비트루비우스Vitruvius라는 건축가가 그리스 신전건축에 관한 탐구를 바탕으로 불멸의 이상적인 건축원리를 제시했다. 고대의 건축이념은 그의『건축론 십서』De architettura에 상세히 기록되어 있다. 그는 건축론을 종합적으로 다룬 최초의 저술가로서 옛 자료를 참고하여 독보적이고 이상적인 건축론을 제시했다. 그는 건축을 통해 미를 구현하려면 순수한 수적비례 symmetria인 균형과 리드미컬한 외관구조eurythmie, 그리고 도덕적 평가에 해당하는 적합성decorum을 가져야 한다고 말하고 있다. 비트루비우스는 건축을 하려면, 실제의 건축 작업과 수학적인 비례에 관한 이론, 이 두 가지 모두에 통달해야 한다고 강조했다.[20]

비트루비우스는 그리스 신전의 비례가 인체비례를 기준 삼아 분할 · 산출되었다는 것을 알아냈다. 특히 비트루비우스가 신전건축에서 가장 예술적인 부분에 해당한다고 지목한 원주는 인체와 거의 비슷한 비례를 갖고 있다. 그는 "과거 이오니아인들은 남자 발바닥의 길이를 측정하여 그 비례에 따라 높이를 산출해내는 방법으로 신전의 원주를 세웠다"면서 인체비례의 실제적인 적용 방법까지 밝혀내었다.

로마 시대의 수도교, 하수도, 대중목욕탕, 대중경기장, 시장, 광장, 개선문, 다목적용 공공집회소인 바실리카 등의 거대한 건축물은 공공 건축물로 실제적이고 실용적이며 대중적이다. 이 모든 건축물은 그리스 시대에 측정된 수치에 의한 비례 · 균형 · 조화의 기본적인 규범을 기초로 하고 있다. 로마 시대 문화의 근저에는 인간의 우수한 자질을 아끼고 빛내준 그리스의 인문주의적인 정신과 합리적인 논리성이 깔려 있다. 로마 시대의 철학 · 문학 · 예술은 모두 그 원천이 그리스였고, 로마인이 모범으로 삼은 것이 그리스였기 때문이다. 로마 제국은 모든 분야에서 독자적인 이념과 기질을 부각시켜 세계를 지배했지만 그 씨앗은 어디까지나 그리스였다. 그렇기 때문에 로마의 시인 호라티우스

20) Lionello Venturi, op. cit., p.52.

Quintus Horatius, 기원전 65~8가 "비록 그리스라는 나라는 로마군에 의해 정복되었지만 그 문화는 로마를 정복했다"는 말을 할 수 있는 것이다.[21]

　기원전 146년에 그리스를 정복한 로마는 그리스의 찬란한 문화를 발견하고 그것을 자기네 세계에 편입시켜 더욱 풍요롭게 만들었다. 로마는 한마디로 그리스 문화의 계승자였다. 심지어 로마 건국역사를 다룬 베르길리우스의『아이네이스』Aeneis에서조차 시조始祖인 아이네이아스Aineias가 그리스의 정통 올림푸스 혈통을 이어받은 것으로 이야기하고 있다. 로마 시대 초기에 그리스 문화에 대한 로마인들의 절대적인 숭배는 정치적인 사건으로까지 비화하여 그리스 문화를 숭상하는 스키피오Scipio Africanus, 기원전 236~184 장군과 로마 고유의 정신을 지키려는 카토Cato Censorius 기원전 234~149의 대결을 낳기도 했다. 로마인은 그리스 문화를 흡수하고 수용하여 보편적이고 영원한 '고전문화'古典文化를 탄생시켰다. 르네상스에서 다시 부활하는 '고전'은 바로 이같이 그리스 문화를 그 안에 흡수하여 융합한 라틴 문화가 부흥한 것이라고 하겠다.

르네상스에서 부활하는 '고전'

　르네상스에서 '고전문화'가 재생하게 된 연유는 어디에 있을까. 중세를 거치고 1400년대가 다가오면서 이탈리아에 발현한 르네상스 문화는 바로 그리스·로마의 '고전'을 본보기 삼아 문화적인 '재생'을 꿈꾼 결과다. '재생'은 사람이 오랜 잠에서 깨어나 새로운 기반 위에서 새로운 삶을 시작한다는 뜻인데, 르네상스의 '재생'은 인간다운 인간이 되기 위한 인간 철학에 초점이 맞추어져 있고, 재생의 길을 고대의 고전에서 찾았다. 르네상스 시대가 '고전'을 찾게 된 연유에 대해서는 당시 피렌체 공화국에서 대법관을 지낸 인문주의자 브루니Leonardo Bruni, 1370년경~1444가 1436년에 펴낸『페트라르카의 생애』Vita del Petrarca의 한 대목을 보면 잘 알 수 있다.

21) Henry Martin, op. cit., p.37.

"도시 로마가 무지한 폭군, 사악한 황제들에 의해 쇠퇴해버린 것처럼, 고전 라틴문학 연구도 황폐화되고 붕괴되었다. 게다가 동고트 족과 롬바르드 족 등의 야만인이 이탈리아에 침입하고 정착하는 바람에 문학지식은 아주 사라져버렸다. 서로마 제국이 망한 후 야만족의 지배하에 문학의 폐허상태는 단테의 시대까지도 계속되어 단테 이전에는 문학적인 문체라는 것이 아예 없었다. 참다운 문학의 부활은 페트라르카Francesco Petrarca, 1304~74와 더불어 시작되었는데, 페트라르카는 천부적인 문학적 재능으로 잊혀지고 사라져버린 고대 문체의 우아함을 되찾았다. 그는 로마 키케로의 작품들을 찾아내어 해독하고 이해하여, 우아하고 완전한 웅변의 길을 후배들에게 남겨주었다."22)

브루니의 이 글을 보면, 고전문화가 고대 로마의 몰락과 그 후로 이어진 오랫동안의 야만인 지배와 함께 쇠퇴했고 근자에 이르러서야 비로소 옛 문화의 소생을 보게 되었다는 것이다. 브루니 이외에 인문주의자인 발라Lorenzo Valla, 1407~57도 저서 『라틴어의 우아함』에서 로마 제국이 몰락한 후 야만족의 지배가 이어져 고전문화가 쇠퇴했다고 개탄하면서 고전문화의 부활을 꿈꿨다.23) 발라는 문학에서뿐만 아니라 미술에서도 고대의 부활을 거론했다.

르네상스 초기에 여러 석학들은 7자유학과의 개념으로 성립된 인문학의 재생을 갈구하고 빛을 잃은 자유학예를 새롭게 조명하는 길을 모색했다. 오랫동안 문화적인 암흑기를 거치면서 보편적인 정신의 소산인 문화가 소실되었고 문화를 가능해주는 언어도 황폐해져 세상에는 야만인이 넘쳐나고 사람들은 동물과 같은 존재로 전락해버렸다고 생각했기 때문이다. 그래서 르네상스 초기 페트라르카가 고전으로 돌아가 인간의 이상을 추구하고 인간의 존엄성을 확립할 것을 촉구했던 것이다. 여기서 인간을 세상에서 가장 고귀한 존재로 부각시키는 르네상스의 인간관이 나오게 된다. 르네상스의 인간관을 반영한

22) Eugenio Garin, *Medioevo et Rinascimento*(*Moyen âge et Renaissance*) (trans.)Claude Carme, Paris, Gallimard, 1969, pp.97~98.
23) Ibid., p.99.

페트라르카의 인간존엄에 관한 글은 '벤토소 산에 오름'이라는 명칭의 『친교서한집』*Rerum familiarium liber*에 나와 있다.

르네상스 시대에 '인간이란 무엇인가'라는 논의가 일어나면서 '지상에서의 인간 존재'에 초점이 모였고, "너 스스로 너를 알아보아라"는 그리스 철학자 소크라테스의 명제가 철학의 핵심적인 문제로 떠올랐다. 인간은 존경과 영광을 받을 만한 기적 같은 존재로, 지상의 모든 존재 중 유일하게 하늘과 땅 사이에 있는 불멸의 존재가 될 수 있다는 것이 르네상스의 인간관이다. 또한 "이성으로 인식된 것들을 수사학적으로 다듬어진 말로 표현하여 사람과 사람 사이의 사회적인 결합을 돈독히 한다"는 로마 시대 키케로 웅변술의 인문주의적인 사상을 앞세워 인간다운 인간이 되는 길을 찾았다.[24]

르네상스 인문학자들은 고대의 모범이 되는 학문적인 가르침을 연구하여 고귀한 인간관의 어떤 전형을 찾고자 했다. 이들 인문학자들은 고대는 인간을 인간답게 만드는 문화를 창출했고 그 정신은 역사를 통해 계속 생동하면서 이어져간다고 생각했다. 여기서 보편적이고 모범이 되는 옛 가르침을 해석하며 이해하고 또 존중하며 발전시킨다는 배움의 자세가 이른바 '고전'古典과 '고전주의'를 탄생시킨 것이다.

한편 미술 분야에서 르네상스는 그리스 · 로마의 진정한 후계자가 되어 예술에 학예라는 격格을 주고, 예술가들의 창작을 위하여 학문적인 기초가 확고한 규범을 마련하고자 했다. 이러한 목표를 달성하기 위해 예술가들은 원근법, 해부학, 심리학 및 생리학 이론, 인상학人相學 등에 관심을 두었고, 이런 탐구를 통해 형식적이고 객관적인 길을 보증받으려 했다. 또한 '미'의 실현이라는 미술의 근본적인 문제를 두고, 르네상스에서는 조화에 의한 미의 실현을 실제적인 측면에서 접근했다. 르네상스의 이론가이며 건축가인 알베르티Leon Battista Alberti, 1404~72는 "미는 일정한 수, 일정한 관계, 일정한 질서에 따라 전체를 형성하고 있는 모든 부분들 간의 정연한 조화다. 더 자세히 말해서 부분

24) 임영방, 『이탈리아 르네상스의 인문주의와 미술』, 문학과지성사, 서울, 2003, 33쪽.

들의 크기, 분량, 특성, 색채 등이 서로 적응하면서 조화를 이루는 것이 '미'다"라고 말했다.[25]

르네상스 초기 알베르티를 위시한 많은 이론가들은 균형 잡힌 조화에서, 그리고 색채와 질적인 조화에서 미의 본질을 찾았다. 알베르티는 쾌적한 색조와 함께 부분들 간의 조화와 전체에 대한 부분들의 조화가 어우러진 상태를 '미'라고 규정했다. 과학적인 분위기가 짙게 감도는 이런 이론들은 당시 예술에 주어진 과제가 과학이었다는 사실을 깨닫게 해준다.[26] 예술과 과학이 만나는데 기본적인 도구가 된 것은 수학과 기하학이었다. 예술가들은 이를 통해 비례법과 원근법 등을 알아냈고 거기다 과거 그리스·로마가 남긴 문헌과 유적을 통해 얻은 지식도 활용했다.

르네상스 초기 알베르티는 가시적 세계의 정확한 재현을 위해 자연을 과학적으로 탐구하여 그 단단한 과학적 기초 위에 과학적인 예술체계를 세우고자 했다. 이러한 탐구적인 과학정신은 회화를 자연의 과학적인 모방이라 보고 과학적인 관찰과 실험에 의거한 레오나르도 다 빈치의 예술에서 더욱 과시된다. 르네상스 미술을 결정지어준 두 인물이 추구한 것은 고대철학에 의거한 합리주의였다. 그들은 고대예술이 보여주는 비례·조화·균형·통일, 그리고 고대건축에서 발산되는 원대한 정신 등을 모범으로 삼아 자신들의 예술관을 구축했다.

르네상스 예술관의 이론적 배경에는 자연은 질서 있게 움직인다고 보는 견해와 아리스토텔레스의 모방설이 깔려 있다. 아리스토텔레스의 모방이론은 알베르티를 통해 자연의 정확한 모방으로 자리 잡았고, 레오나르도 다 빈치에 이르러서는 과학적 행위로서의 예술적인 모방이라는 데까지 나아갔다. 르네상스에 던져진 과제는 자연의 과학적인 해석이었고 르네상스 예술가들은 예술적인 방법을 통해 그 숙제를 풀어나갔다.

25) E. Panofsky, op. cit., p.54; Anthony Blunt, *Artistic theory in Italy 1450-1600*, Oxford, Clarendon Press, 1940, p.28.
26) Lionello Venturi, op. cit., p.79.

알베르티 사상의 중심이 되는 문구, "미술이란 이성과 방법을 통해 습득되며 실천에 의해 숙달되는 것"은 르네상스 미술의 길잡이가 되어 르네상스 미술이 가는 길을 안내해주고 있다. 그 길은 고대 그리스·로마가 보여준 이성에 의한 예술의 근본원리를 이해하고 고대의 예술작품들을 연구하여 얻어낸 가르침에 따라가야 할 길이기도 했다. 피렌체 대성당의 대형 8각 지붕을 올린 브루넬레스키가 알베르티처럼 고대로마 유적연구에 많은 시간을 보낸 것도 고대의 건물들을 분석·연구하여 그 구조적인 형태와 특성, 건축방법을 파악하기 위한 것이었다.

1400년대의 이탈리아 르네상스에서는 지성인들과 예술가들이 동물과 같은 야만스러운 존재와는 다른 교양을 갖춘 인간들의 세상을 만들고자 했다. 그 선봉에 선 단테와 페트라르카 같은 문인들은 고대문화를 인간다운 인간으로 만드는 문화로 보았다. 고대정신을 본받아 그 문화를 능가하는 가치를 창조하고 실천하고자 하는 새로운 인간이 탄생한 것이다. 르네상스는 인간다운 인간, 교양을 갖춘 인간, 존엄한 인간이 되기 위해 올바른 인간상을 제시해준 고대 그리스 철학사상을 찾아 정신적인 본보기로 삼았다. 이러한 기본성에 따라 그리스·로마가 제시한 모든 교훈적인 자료를 수집하고 존중하며 따르는 것이 바로 '고전'이라는 명칭을 갖게 됐으며 또 고전주의라는 사상을 낳게 했다. '원전原典으로 돌아가라'는 분위기가 르네상스에서 조성된 것이다.[27]

1400년대에 다가서면서 이탈리아가 고대로 눈길을 돌린 근거는 문화기반의 붕괴로 인한 위기의식이 첫째로 꼽히지만, 또 한편 인간중심적인 사고, 즉 인간적으로 보는 방식이 확산되면서 세계를 바라보는 새로운 태도가 일어났고 그에 따라 이성적인 수단에 의한 표현을 찾게 되었기 때문이다. 르네상스 시대의 '인간의 발견'이란 인간이 신을 대신하는 것이 아니라 신과 동물 사이의 명확한 인간의 위치를 잡는 것이고, 그럼으로써 인간으로서의 존엄과 자부심을 찾는 것이었다. 그러기 위해서는 고대 그리스 현인들의 가르침이 필수적

27) Eugenio Garin, op. cit., pp.152~157.

으로 중요함을 깨닫고 피렌체의 코시모 데 메디치Cosimo de Medici, 1389~1464는 이를 위한 연구기구를 설치하기까지 했다.

이에 계기가 된 역사적인 사건은 1438년과 1439년에 페라라와 피렌체에서 개최된 로마 가톨릭 교회와 비잔틴의 동방 정교회, 즉 서방과 동방 두 교회의 화합문제를 토의하는 공의회였다. 이 공의회는 구체적인 결과 없이 끝났지만 동방교회 측의 수행원으로 그리스 철학의 전문가들이 대거 끼어 있어 서방세계에 그리스 철학과 문화연구를 촉발시켰다. 그들이 돌아간 후 메디치는 젊은 학자 피치노Marsilio Ficino, 1433~99에게 1459년에 피렌체 근교 카레지Carregi에 플라톤 아카데미를 설립할 것을 의뢰하면서 자신의 구상을 실현시켰다. 이른바 '아카데미아 플라토니카'라 불리는 학문의 전당이 생기게 되면서 피렌체에서의 그리스 철학연구에 한층 박차를 가하게 되었다.

이 아카데미의 주요한 연구 업적에는 고대 저서들을 번역하고 주석을 붙이는 작업을 집대성한 『헤르메스 전서』가 있고, 이 아카데미를 이끌고 간 피치노의 전18권에 달하는 플라톤 철학에 관한 연구서인 『플라톤 신학』 등이 있다.[28] 피치노는 이 저서를 통해 고대 그리스 사상과 중세 신학을 하나의 체계 속에 융합하여 신플라톤 철학을 수립했고 바로 이 신플라톤 사상은 르네상스 미술의 하나의 사상적인 기반이 되었다. 이 아카데미는 고대의 원전으로 돌아가자는 당시의 움직임에 불꽃을 붙인 연구소였다.[29] 그 후 그리스·로마의 사상연구를 목적으로 하는 아카데미가 계속 출현했고 그곳에서의 가르침이 본보기가 되어 고전, 그리고 고전주의를 낳았던 것이다.

17세기 프랑스 고전주의

17세기에 들어와서도 바로크라는 예술현상이 유럽 전체를 온통 휩쓸고 있을 때 유독 프랑스만은 고전주의 양식의 문학과 미술로 독자적인 길을 걸어 유럽 세계의 관심을 끈다. 이러한 현상은 이른바 '고전' 내지는 '고전주의'라

28) André Chastel, *Marsile Ficin et l'art*, Genève, Droz, 1975, p.8.
29) Ibid., p.47.

는 말이 품고 있는 그리스 · 로마의 이성적인 사고와 실천이 후세까지 계속 지성의 지표로 추앙받았다는 증거이고, 또한 인간정신에 변치 않는 인수가 있다는 것을 입증해주는 것이기도 하다.[30]

많은 학자들이 지적하듯이 '고전주의'라는 용어는 정의하기가 매우 힘들다. 통상적으로 '고전'은 고대라는 의미로 쓰였고, 최상의 예술작품과 최고의 완성도를 의미했다. 더불어 고전은 고대라는 뜻을 넘어서서 좋은 것, 아름다운 것, 인간성을 풍요롭게 하는 것이라는 의미도 포함하고 있다. 고전주의란 보편적 가치를 논할 때 언급되는 것으로 어느 시대, 어느 곳에서나 나타날 수 있는 예술개념이다. 고대의 사상과 예술을 모방하는 문화를 두고 얘기할 때 고전주의라는 용어를 개입시킨다.

유럽인들에게 고전고대는 그리스 · 로마의 세계다. 르네상스에 와서 세상은 그리스 · 로마라는 세계에 묶였다. 다시 말해 르네상스 이후 세상은 호메로스, 플루타르코스, 그리스 비극, 아나크레온, 베르길리우스, 호라티우스, 리비우스 안드로니쿠스 등의 작품을 고전고대로 보았고 그 영웅적인 승리를 담은 이야기 속에서 삶의 윤리적 규범을 찾아냈다. 그렇기에 '고전주의'는 때에 따라 지성, 개인적인 덕성, 시민으로서의 덕, 엄격성, 헌신, 규율, 애국주의, 종교심, 전쟁의 승리나 적군의 정복으로 유명해진 인물들의 명성 등과 같은 의미를 내포하기도 한다. 예컨대 그리스 아테네의 패권, 스파르타의 군대, 로마의 공화정과 제정, 로마의 평화와 법률, 로마인들의 건축, 사원, 성, 극장, 경기장, 도시의 장대함 등이 고전주의와 연관된다. 그러니까 '고전주의'라는 말 속에는 고대의 규범에 일치하는 것, 그 규범을 모방하는 사람들, 그 유사성으로 인해 고전주의와 가까운 사람들 모두를 포함한다.

고전주의의 틀을 그리스 · 로마에서 발견하여 배양한 이탈리아 르네상스는 자연과 고대를 연구하고 그 테두리 안에서 실험 단계를 거쳐 미에 대한 실천적인 개념을 정립했다. 즉 미를 관념적 · 사변적 · 추상적으로만 다루었던 고

30) Henri Peyre, *Qu'est ce que le classicisme?*, Paris, Nizet, 1983, Introduction.

대 그리스에서 벗어나 미술이 물리적인 성격의 미를 갖고 있음을 규명하기 위해 미의 규범을 준수하는 방법을 제시했고 또 실천토록 했다. 그래서 과학적인 합리주의에 입각한 예술이론과 그 실천에 따른 여러 지침들이 르네상스에서 등장했던 것이다. 이 모든 문제들을 자유롭게 논의할 수 있는 곳은 예술가들의 작업실, 또는 당시의 교육기구였던 아카데미와 같은 장소였다.

이들 예술가들이 논의했던 핵심적인 쟁점은 '미'는 어떠한 관념적인 자연에서 산출되는가, 자연에 완전한 미가 없다면 어디서 미를 찾아볼 수 있는가, 미는 재구성될 수 있는 것인가 하는 것 등이었다. 이미 고대 그리스 철학에서는 자연과 이상적인 미와의 관계에서 이상적인 미를 수치의 완벽성으로 결론지었다. 르네상스 때에도 미란 무엇인가에 대한 철학적인 논의가 이어졌지만 그리스 시대와 다른 점은 미를 미술의 경험적인 대상으로 삼았다는 점이다. 르네상스 때에는 과거의 미적인 규범들을 검증하여 이를 분석하고 체계적으로 분류하여 미술원리를 정립하고 실천토록 했던 것이다.

여기서 아카데미는 이론중심의 기구로 고대 거장들의 모범이 될 만한 작품들을 존중하고 그에 순종하는 정신을 키워 고대 거장들이 정립한 법칙들을 준수하도록 이끌었다. 후에 가서 아카데미는 예술교육의 전부를 담당하는 기구가 되었다. 바사리Giorgio Vasari, 1511~74가 1563년에 세운 '조형예술학원'에 이어, 로마에서는 추카로Federico Zuccaro, 1540~1609가 기존의 화가와 의사조합인 성 루카 길드 조직을 중세 이래 길드적인 모든 것을 철저히 제외시키고 예술학교의 성격을 부여하여 1593년 산 루카 아카데미아Accadmia di San Luca로 전환시켰다. 중세 길드에서의 교육은 직업적인 기술양성을 목표로 했지만 아카데미는 기술과 교양을 모두 가르쳤다. 즉 이론과 실제를 결합한 학문적인 교과목을 채택했고 원근법·수학·해부학·고고학 등의 과목을 가르쳤다. 이러한 새로운 교육의 움직임은 예술교육 사상 획기적인 것으로 매우 의미 깊은 일이다.

17세기 프랑스는 '국가 차원의 질서'라는 이념 아래 통치 차원에서 고전주의를 택했는데 그 이념에 따른 미술이론을 만들어내는 곳이 바로 아카데미였다.

국가의 지원을 받은 프랑스의 아카데미는 그 어느 나라보다도 확고히 틀이 잡혀 있었다. 프랑스는 루이 13세 때 재상 리슐리외가 문학과 학문을 논한 학자들의 모임을 국가기구로 승인하여 1635년 '아카데미 프랑세즈'를 출범시킨 후, 태양왕 루이 14세 때 재상 마자랭이 1648년에 '왕립 회화조각 아카데미'를 세우고 그 뒤를 이은 재상 콜베르가 1663년에 '비문 아카데미'를 창설했으며, 1666년에는 프랑스의 예술가들이 로마의 고대작품을 보고 취미와 양식을 키워나가도록 로마에 프랑스 아카데미를 설립하여 미술 아카데미의 틀을 갖추어 나갔고, 1671년에는 왕립 건축 아카데미를 설립했다.

프랑스 아카데미의 가르침은 그 기초를 고대 그리스와 로마에 두었기 때문에, 로마에 있는 프랑스 아카데미의 학생들은 그곳의 건축물과 조각을 측정하고 소묘하면서 공부했고, 고대의 법칙과 비트루비우스의 양식, 모범이 되는 인물상을 연구했다. 고대 거장들의 가르침이나 완벽한 작품들에서 절대적인 미의 원리와 규범을 뽑아내어 가르친 아카데미에게는 '고전'이 바로 그 설립 근거였다. '고전'은 고대의 이상에 속하는 것, 또는 거기서부터 유출한 정신과 형태로, 고전에 바탕을 둔 예술은 균형 잡히고 이성적인 것이어야 한다. 여기서 고전주의는 고대 그리스를 재현하기 위해 고대작품을 다시 만들어보고 모방하는 예술을 두고 하는 말이다.[31]

그러나 여기서 한 가지 분명히 해두어야 할 것은 고전주의는 규칙의 실효성을 과도하게 신뢰하여 경직되어가는 아카데미즘하고는 다르다는 사실이다. 아카데미는 절대적이고 불변의 확고한 법칙을 정해 그것을 교육하는데, 이와 같은 교육은 양식의 통일로 흘러 획일주의로 흐르기가 쉽다. 그렇게 되면 예술가는 개성을 발휘하지 못하고 비평 없이 정해진 법칙을 따르게 되어 결과적으로 창조적인 표현이 나올 수 없는 아카데미즘을 초래하는 것이 사실이다. 아카데미즘은 예술적인 완성을 향하여 영원한 미의 법칙을 수립하고자 한 고전주의와는 본질적으로 다르다.

31) François-Georges Pariset, op. cit., chap.I.

17세기 프랑스는 당시 유럽을 휩쓰는 바로크의 물결 속에서도 고대의 합리주의 사상과 그 예술적인 규범을 추앙하는 독특한 현상을 보였다. 17세기 프랑스는 강력한 절대왕정체제로 유럽 최강국이 되어 이탈리아 르네상스에 버금가는 찬란한 문화를 구가했지만 보통 생각하듯이 단순하고 평탄한 예술의 역사를 보인 것은 아니었다. 오히려 고질적인 관습들이 많이 남아 있는 가운데 여러 다양한 경향과 상반된 이론 들이 엇갈리면서 돌출하는 혼란스러운 상황이었다.[32] 이는 프랑스만의 개방적이고 자유로운 정신이 분출된 결과로, 이런 모든 불협화음에 질서를 가져다준 것이 바로 고전주의였다.

이런 이유로 해서 오랫동안 프랑스는 근본적인 성격상 바로크 예술을 반대하는 나라로 알려져왔던 것이 사실이다. 명석함과 양식을 존중하는 국민성, 코르네유가 찬미한 인간의지의 숭배, 데카르트가 가르친 이성에 대한 신뢰 등이 프랑스 국민의 정신 속에 짙게 깔려 있었기 때문이다. 17세기 프랑스 문학을 특징짓는 '고전정신'esprit classique은 절도와 규율, 과거에 발견된 규범, 품위와 세련을 존중하는 것으로, 엄격한 형식에 의한 규범적인 양식을 선호하는 태도이다. 미술에서도 아카데미에서 확립된 법칙, 프랑스 고유의 '좋은 취미' bon goût를 주장하는 흐름을 보인다. 계몽사상가인 볼테르Voltaire, 1694~1778가 1756년에 펴낸 『루이 14세 시대사』는 정치사 중심의 역사서술을 예술·산업·풍속·사상 등의 문화사 개념으로 확대할 것을 주장했는데, 바로 이 책에 지적인 질서와 보편적인 규범을 따른 당시의 예술이 언급되어 있다.

17세기 프랑스는 고전주의 이념을 바탕으로 프랑스의 '미'의 이상, 프랑스만의 독특한 양식을 만들었다. 그것은 좋은 취미와 적합한 규칙을 엄밀히 적용한 결과다. 그 양식은 우아하면서도 유약하지 않고, 강하면서도 둔탁하지 않고, 무엇보다 위엄이 있으며, 모든 요소를 적절히 배합하여 균형과 품위와 차분함을 보여주는 독자적인 성격의 것이었다. 프랑스만의 고전주의가 나올 수 있는 밑바탕에는 특히 과장성을 배격하는 태도, 분방한 서정적인 표현에

32) *Histoire générale de l'Art* II, Paris, Flammarion, 1950, p.155.

대한 경계, '좋은 취미'에 대한 강한 의지가 깔려 있었다. 다시 말해서 '미'의 이상과 그것을 작품에 적용하여 표현하는 방법과의 균형이 고전주의의 토양이 된 것이다.

그렇다고 그 예술이 이성에만 치우치지 않고 감성적인 측면도 중요하게 다루었기 때문에 17세기 프랑스의 고전주의는 바로크와 대립된 것이 아니라 오히려 깊게 연관되어 있었다. 그래서 프랑스의 17세기 예술을 두고 '고전주의적인 색채를 띤 바로크' 또는 '바로크풍의 고전주의'라고 하는 것이다.

프랑스, 고전주의와 바로크 사이에서

프랑스 예술에서는 고전주의와 바로크 양식이 한 작품 안에서 공존하기도 하지만, 또 한편 동일한 시기에라도 미술과 문학 등의 분야에서 서로 다른 양식을 보여주어 프랑스만의 독특한 입장을 부각시키고 있다. 17세기 초 미술에서 고전주의 양식이 배양될 때 문학에서는 바로크적인 취향을 보인 것이 그 단적인 예다.

16세기 후반 30년 동안이나 계속된 위그노 전쟁1562~98으로 알려진 개신교와 가톨릭 사이의 종교적인 내분은 1598년 신앙의 자유를 선포하는 앙리 4세의 낭트 칙령으로 겨우 종식됐지만, 프랑스는 처참히 파괴되었다. 그 후 국왕은 나라를 새롭게 건설하는 데 힘을 쏟아, 앙리 4세는 건설로 새로운 정치를 한다고 할 정도로 국가재건에 치중했다. 그 뒤를 이은 루이 13세도 파리를 중심으로 도시건설과 정비에 힘을 기울인다. 이때 파리를 중심으로 독특한 성격의 미술양식이 형성되는데, 그것이 바로 17세기 프랑스의 고전주의 양식이다. 파리 시내 중앙에 만들어놓은 왕립광장place Royale은 확실한 고전주의적인 성격을 보여주는 징표다. 이 광장은 국왕에 대한 숭배와 이성에 입각한 정신의 결합을 보여주는 대표적인 도시공간으로서 기하학적인 배치에 따른 사각형의 건물들로 형성된 정사각형의 닫힌 공간이다. 이 광장은 때에 따라 마상시합의 장소가 되기도 하고 시민들의 산책 장소가 되기도 하며, 상점들이 아케이드나 갤러리에 들어가 있어 쇼핑 장소가 되기도 한다. 이런 개념의 광장은 도시계획과 직

결된 것으로 바로 이곳으로 유도하는 길이 바둑판 모양의 길을 만들어낸다. 프랑스에서는 파리뿐 아니라 여러 도시에서 이런 구도의 광장을 볼 수 있다. 이 광장의 예만 보더라도 파리의 도시계획은 논리성·유용성·단순성, 여기에 쾌적함까지도 염두에 둔 시민 생활의 편의를 도모한 것이었다.616쪽 그림 참조

지적이고 합리적인 도시계획의 개념이 고전주의의 기본을 보여주고 있듯이 이 시기의 건축도 고전주의적인 성격을 띤다. 그런 유형의 건축을 처음 시작한 건축가는 드 브로스Salomon de Brosse, 1571~1626다. 그리고 그 뒤를 이어 망사르François Mansart, 1598~1666가 프랑스 고전주의 건축의 기초를 닦아놓았다. 드 브로스는 마리 드 메디치의 명에 따라 뤽상부르그 궁palais du Luxembourg을 르네상스 양식으로 된 피렌체의 피티 궁을 모델로 하여 지었으나 수평적인 정면구도 등에서 고전주의풍을 강하게 보여주어 17세기 프랑스 고전주의 건축의 선구자로 언급된다.

망사르는 새로운 사회의 상류계급에 부합하는 새로운 주거공간인 성城, château을 많이 지었고, 실제 건축에서 간결하고 질서 있는 공간배치와 구조, 그리고 장식을 배제시킨 순수함을 지향하는 절제된 건축양식을 선보여 많은 호응을 얻었다. 그의 건축은 단순함과 정교함이 공존하고, 소박함과 호화스러움이 같이 어울려 있으며, 건축상의 규칙을 지키면서도 그것을 쾌적하게 사용했고, 쓸데없는 것은 과감히 없애버린 통일된 구조를 보여주어 프랑스 고전주의의 정신을 가장 잘 표현했다고 평가된다. 그가 남긴 대표적인 고전주의 건축으로는 루이 13세의 형제인 가스통 도를레앙Gaston d'Orléans, 1608~60이 주문한 블루아 성 일부, 재무장관인 드 롱귀René de Longueil의 파리 근교의 주거용 성Château de Maisons, 지금은 메종-라피트Maisons-Laffitte 등이 있다.628쪽 그림 참조

고전주의 정신을 존중하는 프랑스에서는 루이 13세의 재상인 리슐리외가 1642년에 세상을 떠난 후부터 이탈리아 바로크가 본격적으로 들어오기 시작한다. 그 후 어린 나이에 왕위에 오른 루이 14세를 보좌한 재상 마자랭이 로마에서 활약하던 여성 가수 바로니Leonora Baroni, 1611~70를 파리에 초청하여 궁정에서 아름다운 노래를 부르게 했고, 때를 같이하여 명성이 나 있는 무대장치

드 브로스, 뤽상부르그 궁, 1615년 착공, 파리

가 토렐리와 발레를 가르치는 발비Giovanni Battista Balbi도 초대하여 1645년 12월 14일 부르봉 궁에서 프랑스에서는 최초로 이탈리아 오페라 「라 핀타 파차」를 상연한다.[33] 그뿐만 아니라 마자랭은 이탈리아 미술가들을 동원하여 마자랭 궁palais Mazarin을 장식하기도 했다. 그러니까 이탈리아의 화려한 바로크 예술이 프랑스로 유입된 데는 이탈리아인 마자랭의 역할이 컸다.

그러나 특이하게도 문학부문에서 고전주의 문학이 등장하기 이전, 그러니까 종교분쟁에서 루이 13세 시대까지 혼란한 시대의 우울한 분위기를 대변해 준 것은 바로 바로크적인 감성의 문학이었다. 16세기 말부터 17세기 전반기까지의 문학을 보면, 고전주의 문학보다 앞서 나온 시인 스폰드Jean de Sponde, 1557~95와 지나치게 자유분방하다 하여 비난을 받은 비오Théophile de Viau,

33) 今谷和德, 『バロックの社会と音楽』(上), 東京, 音楽之友社, 1986, p.191.

1590~1626, 그림과 같은 시로 독특하고 색다른 경지를 보여주는 생-타망Saint-Amant, 1594~1661 등의 시에서는 바로크적인 성격이 농후하다.

이들의 작품은, 일관성이 없이 들쑥날쑥하고 고뇌에 차 있으며 향수에 젖어 있고 상상력이 넘쳐나며, 자연에 대한 사랑으로 가득 차 있다. 이들 작가들은 이 유형과 저 유형을 거침없이 넘나들면서 사실적이고 정교한 묘사, 거칠고도 섬세한 표현, 예민한 감수성 등을 서로 엇갈리면서 교차시키기도 하고 동시에 보여주기도 한다. 이들은 논리를 앞세운 합리적인 이성만을 문학의 법칙으로 내세우지 않았고. 더 나아가서 마음속의 정념을 관념이 아닌 영상 내지는 음악으로 표현하고자 했다. 바로 이러한 이유들로 이 문학가들을——시기적으로 훨씬 앞서기는 했으나——바로크 범주에 집어넣을 수 있는 것이다.

이들 작품의 성격은 분명 프랑스 고전주의와는 다르고 오히려 당시의 다른 나라들의 문학과 같은 유형으로 분류된다. 그 시기 프랑스 문학은 서정성이 넘쳐흐르고 정열에 차 있었으며, 영상과 두운법에 의거한 표현, 효과적이고 여유 있는 언어사용 등의 성향을 보여 시대의 정신과 정서, 분위기를 대변한다고 평가되는데, 그 이유는 그때는 생활양식이나 명예나 애정과 같은 관념에서 고전적인 질서나 균형과는 거리가 먼 방종에 가까운 자유를 보였기 때문이다. 이들은 르네상스 가르침의 변조라고 할 수 있는 마니에리즘 취향의 작가라고 일컬어지기도 하나, 영감과 내면세계의 표현이 강하고 시대성이 노출됐다는 점에서 바로크적인 성향을 보여주는 작가로 분류된다. 이 작가들이 살았던 시기는 어린 루이 13세를 대신하여 모후인 마리 드 메디치가 섭정하던 시기로 권력투쟁의 내분에 휩싸여 사회결속력이 무너져버린 매우 혼란스런 시기였기 때문이다.[34]

이러한 무절제하다시피 자유분방한 언어 사용에 제동을 걸고 절제와 규칙을 내세워 예술을 이성적으로 통제한 인물은 말레르브였다. 그는 프랑스어를

34) Victor-L. Tapie, *Le Baroque*, Paris, PUF, 1961, p.63.

정화하고 시작詩作에 규율을 도입해 고전주의 문학의 기초를 닦아놓았다. 프랑스 문학에 일대 혁명이 일어난 것이다. 그 후 『시학』 *Art Poétique*으로 고전주의 문학을 다져놓은 부알로Nicolas Boileau, 1636~1711가 "드디어 말레르브가 왔다"Enfin Malherbe vint!고 말했듯이 말레르브가 프랑스 문학에 한 역할은, 흔히 리슐리외가 뿌리째 흔들리던 왕권을 강화하여 혼란에 빠졌던 국가를 반석 위에 올려놓은 것에 비유된다. 국가 차원의 질서가 지적·문화적인 분야까지 파급돼나가기 시작한 것이다. 그러나 초기 작품이긴 하나 엄격한 규칙성에 따른 시작詩作을 주장하던 그의 작품에도 바로크적인 요소가 들어 있다. 「성 베드로의 눈물」과 같은 시가 바로 그 예다.

말레르브 이후에도 모든 지적 활동의 핵인 '언어'를 순화하고 규칙을 만들어 학문과 예술에 어떤 규범을 세우고자 하는 움직임은 계속 이어졌다. 재상 리슐리외는 1635년 소규모의 문학모임을 규합해 프랑스 언어와 문학을 위한 기구인 '아카데미 프랑세즈'를 창립했고 40명의 회원들이 첫 번째로 한 일은 『프랑스어 사전』을 편찬한 일이었다. 이들이 사전편찬 작업을 하는 데 기본지침으로 삼았던 것이 바로 어휘와 문장의 뜻을 명확히 하고 정화하는 말레르브의 방법이었다. 이것은 언어사용에서 커다란 규칙이 정해졌다는 것으로 새로운 문학유형의 탄생을 알려주나, 통제적인 요소도 강해졌음을 알 수 있다. 이 모든 것이 바로 고전주의의 싹이 되는 것이긴 하나, 그렇다고 이러한 조치가 하루아침에 모든 취미나 시대의 경향을 바꾸어놓지는 못한다.

코르네유만 보더라도 발달된 언어사용, 인간의 이상과 의지에 대한 이해라는 면에서는 고전주의적이지만, 극의 형식이나 이미지, 또한 그 자신이 실토했듯이 영감과 낭만성을 정연하고 진실답게 꾸미지 못했다는 점에서는 바로크적이다. 어쨌든 코르네유의 작품이 바로크풍이라 할 수 있는 비장한 위대함을 보여주고 있는 것은 사실이다.

프랑스에 유입된 바로크 양식

프랑스가 이렇듯 고전과 바로크, 그 어느 한곳에 집중되지 않고 같은 시기

에도, 또는 한 작품 안에서도 그 둘을 동시에 보여주게 된 이유는 당시 프랑스의 독특한 내부 사정 때문이다. 프랑스는 당시 유럽을 휩쓴 종교개혁과 반종교개혁의 영향을 그 어느 나라보다 심하게 받아 가톨릭과 개신교의 종교적인 갈등이 30년을 끌어 사회를 혼란에 빠뜨렸다. 낭트 칙령으로 개신교도들은 신앙의 자유뿐만 아니라 사회 각 분야에서 안전하게 활동할 수 있는 권리도 갖게 되면서 귀족·고위직·중산계급 등 여러 계층이 두툼한 층을 형성해나갔다. 또한 로마에서 1600년경부터 바로크가 만개하기 시작했는데도 가까이에 있는 프랑스는 그 영향을 별로 받지 않았다.

그러나 아무리 전통이 강한 프랑스라 해도 유럽 전체를 강타하는 바로크의 힘찬 물줄기를 피해 갈 수는 없었다. 당시 프랑스에서는 많은 성당들이 새로이 건축되고 장식되었으며, 오래된 성당들은 새로운 단장에 들어갔다. 성당건축을 하면서 건축가들은 교회 측의 지시를 따라야 했는데, 성직자들 중 일부는 이미 이탈리아와 에스파냐 등지를 다녀와서 새로운 미술의 흐름을 알고 있었다. 건축가들로서는 교회 측의 요구를 수용할 수밖에 없었다. 이렇게 해서 파리에도 로마 바로크풍의 건축이 들어오게 된 것이다.

그 한 예가 루이 13세의 수석건축가인 르메르시에Jacques Lemercier, 1585~1654가 지은 소르본 대학 부속 성당1635년 착공이다. 이 성당은 로마의 바로크 양식 성당을 본떠 정교한 구도, 코린트식 원주와 벽기둥, 그리고 벽감이 교차하는 규칙성 있는 정면, 장대한 둥근 지붕 등을 보여주고 있다.621쪽 그림 참조 또 하나의 예는 예수회 수사이자 건축가인 마르텔랑주Étienne Martellange, 1569~1641가 건축한 예수회 성당들이다. 또한 드랑François Derand이 1626년에 지은 생-폴-생-루이Saint-Paul-Saint-Louis 성당도 하나의 주랑구조를 보이는 로마의 일 제수 성당을 본떠, 소박하고 엄격한 구도를 기본으로 하면서도 정면에는 풍부한 장식에다 물결치는 듯한 동적인 성격을 부여했다.

프랑스 미술에 바로크 양식이 유입된 과정을 보면, 몇 가지 이해할 수 없는 것이 있다. 물론 공식적으로 보면 바로크 미술은 재상 마자랭의 적극적인 관여로 이탈리아로부터 프랑스에 소개된 것이다. 그러나 본격적으로 유입된 것

프랑수아 드랑,
생-폴-생-루이 성당,
1634, 파리

은 이웃나라인 네덜란드로부터였다. 이탈리아에 오랫동안 머물면서 바로크 미술을 접한 루벤스Peter Paul Rubens, 1577~1640로부터의 유입이 그 대표적인 예다. 루벤스 미술은 서정성이 강하고 상상력이 풍부하며, 신화 주제의 그림에 서까지 여성의 관능성을 부각시키고 따뜻한 색조처리로 그림에 힘이 넘쳐나고 질적인 특성을 부여한다. 루벤스는 드 브로스가 건축한 뤽상부르그 궁을 루이 13세의 모후인 마리 드 메디치의 일대기를 그린 기념비적인 대작 24점으로 장식하여 프랑스에 바로크 미술을 본격적으로 유입시킨다. 루벤스 작품의 영향으로 네덜란드 쪽에서 좋아하는 유형인 사실화 · 풍속화 · 정물화 · 일상 생활의 정경을 그린 그림들이 파리에 유행했다.

한편 프랑스 동부지방인 로렌 지방에 라 투르Georges de La Tour, 1593~1652 같은 화가가 있었다는 점 또한 특기할 만한 사실이다. 그의 그림의 특징인 형태 처리, 독특한 명암효과, 일반인들의 소박한 일상생활을 주제로 한 점 등은 모두 이탈리아 카라바조의 영향을 느끼게 한다. 고통, 한恨, 법열, 신앙심 등이 녹아 있는 종교적인 주제의 그의 그림들은 극적이고 감동적인 바로크 미술의

루벤스, 「마리 드 메디치의 결혼」, 1622~25, 캔버스 유화, 파리, 루브르 박물관

성격을 강하게 보여주고 있다. 특히 그의 그림을 보면 촛불을 등장시켜 빛을 강조하고 화면에 신비한 분위기를 조성하고 있는데, 이는 그가 빛과 어두움을 넘어선 저 너머의 곳을 향한 강렬한 마음과 그곳을 향해 기도하는 마음을 나타낸 것이다.[35]

17세기 전반까지 루이 13세 시대에서의 프랑스는 고전주의도 적극적으로 수용하지 않았고 바로크풍도 배격하지 않은 절충적인 입장에 있었다. 루이 13세의 전속화가 부에Simon Vouet, 1590~1649는 15년 동안이나 이탈리아에 머물며 공부를 한 후 돌아와 그곳의 종교적이고 예술적인 분위기를 유감없이 작품에 쏟아내어 바로크풍의 작가라고 일컬어진다.

그러나 이탈리아에서 일생을 보낸 푸생Nicolas Poussin, 1594~1665은 17세기 프랑스 고전주의 미술을 대표하는 화가로 꼽힌다. "나는 천성적으로 정돈된 것을 좋아하고 어지러운 것은 싫어하기 때문에, 마치 어둠 속에서 빛을 찾듯이 질서정연한 것을 찾게 된다"는 그의 말에서 알 수 있듯이 그는 질서 있고 현학적인 그림을 그린 화가였다. 그러면서도 푸생은 "회화의 궁극적인 목적은 눈의 즐거움이고 환희다"라는 미묘한 말을 하기도 했다.[36] 처음 말은 이성적인 세계를 좋아한다는 것이고 나중 말은 감성을 중요시 여긴다는 얘기다. 신화, 영웅전, 역사 이야기를 주제로 한 그의 작품들은 고전적인 측면과 바로크적인 표현을 동시에 보여주고 있어, 바로크 요소가 가미된 17세기 프랑스만의 독특한 고전주의를 보여주고 있다. 1640년까지의 초기 작품에서도 인간의 정열이 표현된 점, 주제를 극단적으로 묘사하는 방법 등은 바로크적이다. 1627년 작 「게르마니쿠스의 죽음」Mort de Germanicus에서 보여준 급격한 경사의 사선斜線으로 광선을 처리하여 충격적인 분위기를 조성한 것은 바로크 미술의 특성을 나타내는 아주 좋은 예다.

또한 루브르 미술관 소장의 바카날을 주제로 한 작품도 춤과 노래, 웃음, 어린이들의 광기에 찬 동작, 사티로스의 욕정어린 눈초리를 받고 비스듬히 누워 있는 바쿠스 신의 여사제들, 악기, 금잔, 포도 등은 그리스도교의 원죄를 무시한 이교주의를 알려주는 것으로 황금시대의 인문주의자의 꿈을 표현한 것이다. 그림을 보면 과격한 동세로 격동적인 분위기가 넘쳐흐르고 있는데 이를

35) *Catalogue de l'exposition de Washington* — 'Georges de La Tour and his world', National Gallery of Art, October 1996/ Janvier 1997.

36) Nicolas Poussin, *Lettres et propos sur l'art*, Paris, 1947 ; *Robert* II, op. cit., p.1458.

억제하려는 듯 가라앉은 색조를 써서 미묘한 대립성을 보여주고 있다.

이와 같이 푸생의 그림처럼 고전성과 바로크를 공존시키는 데 따른 어려움을 극복하려는 것이 아마도 17세기 프랑스 미술의 야릇한 처지였을 것이다. 푸생의 미술은 다분히 극적인 내용의 주제, 큰 구도로 잡힌 동세, 동세로 지배된 공간, 제한된 수의 색, 소묘에 따른 색채 등으로 고전성과 바로크적인 요소를 적절히 융합시켰다.

17세기 초엽의 프랑스는 고전주의와 바로크 사이에서 왔다갔다하다가 영광스러운 '위대한 세기'를 구가한 루이 14세의 친정親政에 이르러 오랜 전통의 고전적인 프랑스 풍조로 돌아갔다. 루이 14세는 절대왕정의 수립으로 프랑스를 정치적으로 완벽하게 통합시켰고, 그간의 혼란과 변화, 불안정 속에서 들끓었던 모든 사회적인 갈등을 고전주의로 봉합시켰다. 루이 14세가 택한 고전주의는 최초의 통일국가의 예술이념이었다고 볼 수 있다. 과거 그리스 시대의 고전기와 르네상스의 고전주의가 그렇듯이, 역사적으로 볼 때 한 나라가 가장 융성한 시기, 즉 황금시기에 있을 때 고전주의가 등장했다. 루이 14세 시기의 고전주의는 예술뿐만 아니라 모든 면에서 절정을 누렸던 당시 프랑스의 국가적인 영광의 시기를 표상하는 이념이었다.

루이 14세는 아카데미를 중심으로 고전주의 이념에 따른 예술을 적극적으로 장려한다. 그 밑바탕에는 절대왕정 시기에는 나라가 번영을 누리는 만큼 나라 곳곳에 국가의 통제가 미치지 않는 데가 없었고, 왕권이 강화되어 예술이 왕의 영광을 찬미하는 선전적인 임무를 띠게 되면서 철저히 통제되었기 때문이다. 회화·조각·건축 등의 분야의 아카데미는 과거 르네상스 미술이 보여준 것보다 더 완벽한 법칙, 이론의 여지가 없는 법칙, 절대적인 원리와 규범을 정해주고 절대적인 '미'의 규정을 만들어 따르도록 했다. 이를 위해 아카데미는 예술을 통제하고 관리할 뿐만 아니라 절대적인 권위를 갖고 교육을 관장했다. 모든 예술가들은 고대를 모범 삼고 플라톤 정신에 입각한 이상미理想美에 따라 확실한 미의 법칙을 확립하고 왕이 권장하는 우아한 예술을 산출하여 왕국을 빛내야 했다.

왕은 아카데미를 존중하고 적극 후원하여 나라의 예술을 유럽에서 가장 빛나도록 했다. 예술은 왕의 위엄과 영광을 나타내는 척도가 되었다. 말하자면 루이 14세는 예술이 국력의 상징임을 과시한 것이다.[37] 이를 위해 루이 14세의 재상 콜베르는 첫 번째로 앙리 4세 때부터 시작된 루브르 궁의 재건공사를 지휘해 여러 우여곡절을 거친 끝에 가장 크고 멋지고 아름다운 궁으로 만들어 놓았다. 그 뒤를 이어 베르사유 궁의 확장공사를 하여 다른 나라들의 궁정에서 선망의 대상으로 삼아 따르는 본보기가 되도록 했다.

그러나 루이 14세가 고전주의를 주도적인 이념으로 택해 예술을 통제하고 관장했지만 자신의 영광스러운 치세는 바로크 예술로 나타내었다. 아마도 절대군주의 신성화된 왕권이라는 신화를 가시화하는 데는 과시적일 뿐 아니라 환상의 세계를 넘나드는 바로크 예술처럼 잘 맞는 것도 없었을 것이다. 절대군주의 막강한 권력에 부합하듯 그 주변 환경도 바뀌어야 했다. 왕의 권위와 위대함을 상징하는 궁전은 눈부시고 자극적이며 환상적으로 치장되어 사치의 극치, 넘쳐흐르는 기세, 터져나갈 듯한 팽창을 보이면서 디오니소스 축제와 같은 분위기를 자아냈다.

이렇게 루이 14세의 고전 취향은 태양왕에 걸맞은 생활조건인 화려함, 웅장함, 찬란함과 불가피하게 공존할 수밖에 없어 아폴론과 디오니소스의 동거라는 말을 듣는다. 권력은 빛나는 장식 속에서 그 힘을 발휘하고 모든 사람들의 눈에 빛을 밝혀줌으로써 효력을 얻는다는 당시의 정치철학이 바로 이러한 바로크 예술 개입의 타당성을 입증해준다. 왕권은 신비하게 보이면 보일수록 더욱 강해진다는 믿음 아래 태양왕 루이 14세는 그 영광과 위대함을 바로크 예술로 치장했다. 한마디로 루이 14세 치세는 질서와 안정을 고전주의로 구현했고 그 영광을 바로크로 과시했다는 표현이 적절할 것이다.82~91쪽 참조

37) Louis Hautecoeur, *Les Beaux-arts en France, passé et avenir*, Paris, Picard, 1948, p.29.

고전주의와 바로크의 양면성을 품다

절대왕정의 거울이고 상징인 베르사유 궁은 17세기 프랑스 예술이 품은 고전주의와 바로크의 양면성을 가장 잘 보여주는 건축이다. 태양왕 루이 14세의 영광을 위해 지었다는 베르사유 궁은 우선 그 전체적인 모양새가 질서, 차분함, 장중함, 조화로움을 주어 고전주의 취향을 강하게 보여주지만, 그 속을 더 자세히 들여다보면 여러 양상의 바로크적인 특성이 들어 있음을 알게 된다.[38] 이 베르사유 궁전은 의도적으로 고전주의와 바로크의 대립을 시도했거나 그 절충을 보여주려고 했던 것은 아니다. 그러나 베르사유 궁은 고전주의적인 경향과 시대의 감수성인 바로크, 그 둘을 모두 보이면서 당시 프랑스만의 독특한 문화적인 성격을 과시하는데, 그 둘의 미묘한 관계를 어떻게 이해해야 할까.

어떤 학자는 "루이 14세가 베르사유 궁을 짓기 시작했을 때 고전주의가 그 건축의 기본이 된 것은 아니었다. 어느 뚜렷한 예술적인 요인으로 인해 그 궁전이 지어진 것도 아니었다. 결과적으로 이 궁의 건축에는 자유로운 선택 속에서 여러 가지 모순된 경향이 나올 수밖에 없었다. 이 점이 바로 17세기 프랑스 예술을 특징지어주는 것이다. 다시 말해서, 특정한 예술양식이 지배하는 상황이 아니었기 때문에 자유로운 선택이 가능했을 것이다"[39]라고 말한다.

베르사유 궁은 프랑스 고전주의의 합리적인 취미라기보다는 궁정생활의 화려한 양상을 보여주고, 왕의 지적인 측면보다는 감정적인 측면과 예술적인 취향을 맞추려는 뜻으로 건축되어 바로크적 요소가 강하다고 보기도 한다. 왕의 개인적인 오락취향에 맞춘 여흥들을 줄곧 베풀고 위대한 왕의 영광을 찬미하겠다는 정치적인 목적도 가미했다. 베르사유 궁을 군주가 잠시 머무는 곳이라는 차원을 넘어 군주제 행정의 중심으로서 항구적인 성격의 궁으로 만들고자 했기 때문이다. 그러나 내부구조, 장식, 실내비품, 정원의 조경, 화단과 연못, 대리석과 청동 조각상 등 전체적인 건축기획은 고전주의 미학에 입각한 것이

38) Victor-L. Tapié, op. cit., p.61.
39) F-G. Pariset, op. cit., préface.

다. 베르사유 궁에 대한 해석으로, 궁을 짓게 된 의도를 중시해서 본다면 '고전주의적인 색채를 띤 바로크'라 할 수 있고, 다른 나라에서는 볼 수 없는 프랑스만의 고유양식을 보여주는 건축인 점을 더 고려한다면 '바로크적인 색채를 띤 고전주의'라 해석할 수 있다.

17세기의 프랑스는 독특한 양식을 전개해 모범이 될 만한 좋은 작품을 산출해내었다. 국내외의 복잡한 정세와 국민적인 기질이 얽히어 한줄기로 뚜렷이 얘기되는 예술성을 보이지 않은 것은 사실이지만 그 속에서 주조음을 이룬 것은 분명 고전주의였다. 그것은 프랑스의 지적인 비평정신과 취미가 과장된 표현을 멀리하고 서정적인 분방함에 재갈을 물린 결과다. 그렇다고 해서 17세기 프랑스 예술이 상상력이 없었다는 것은 아니다. 감정적이고 감동적인 측면이 과감히 노출되기도 했다. 고전주의를 기본으로 한 프랑스 예술은 결코 바로크와 무관하지 않았다.

"바로크 시기의 프랑스에는 카라바조도 없었고 루벤스도 없었으며 벨라스케스나 렘브란트도 없었다. 그러나 프랑스는 탁월한 창작력, 기질과 정신이 고루 결합되어 질적으로 수준 높은 작품들을 내놓은 작가들이 많았다. 그것이 바로 열기와 생기에 차 있는 17세기 프랑스의 독특한 분위기를 말해주는 것이다."[40] 이 말은 17세기 프랑스 예술의 미묘한 성격을 한마디로 규정지어주는 것으로 프랑스에 이탈리아, 플랑드르, 에스파냐, 네덜란드와 같이 바로크 미술을 화려하게 꽃피워준 대표적인 작가는 없었지만 고전주의적인 성향에 바로크의 입김이 들어가 프랑스 미술을 특색 있게 만들어줬다는 것만은 틀림없는 사실이다.

고전주의는 그리스·로마의 고전을 존중하는 정신, 그리고 중세의 정치적·종교적 속박으로부터 인간성을 해방하려는 요구를 거쳐 성립되었으며, 심미적이고 예술적인 기조는 인간성 존중에 있다. 이것은 인문주의로 불리면서 르네상스 문학과 예술의 핵심이 되었다. 원래, 고전이라는 뜻의 'classic'이

40) *Encyclopédie de l'art* V-Art classique et baroque, Paris, Lidis, 1970~73, p.166.

란 단어는 라틴어인 'classicus'에서 나온 것으로 고대 로마에서 시민계급을 뜻하는 'classis'에서 유래한 것이다. 그런데 언제부터인지 이 말이 문학 및 예술 세계에서 후세에 규범이 될 만한 훌륭한 작품을 의미하게 되었다. 자유로운 인간성을 찬미한 그리스·로마의 문학과 예술, 그리고 각 시대의 여러 국가 나름대로의 규범이 되는 예술작품을 존중하는 것을 두고 흔히 '고전적'이라고 부른다.

이른바 고전주의 예술이란 기본적으로 그리스·로마의 고전을 존중하는 것이지만, 그리스나 로마의 기풍을 그대로 따르는 것은 아니고 그것들을 모범 삼아 각 나라에서 독자적으로 형성된 품격 있고 이지적이며 조화롭고 보편적인 미의 규범에 따라 산출된 예술을 두고 말한다. 그렇기 때문에 고전주의에 대해서는 어느 뚜렷한 미학이 나올 수 없어 프랑스 미학자 수리오Etienne Souriau, 1892~1979는 "고전주의 미학은 위대한 이론가라도 어느 명백한 이론을 내놓을 수 없는 함축적인 미학이다"라고 말했다.[41] 그러나 17세기 프랑스의 고전주의 미학이론을 힘들게라도 찾는다면 데카르트의 사상에서, 또는 부알로의 『시학』 정도에서 그나마 찾을 수 있으나 그 고찰 대상도 미술, 음악보다는 문학의 세계였다.

프랑스의 고전주의는 그리스·로마의 고전정신과 르네상스 인문주의로부터 이어받은 인간성 중시와 예리한 관찰정신, 그리고 데카르트로 대표되는 근대 합리주의 정신이 결부되어 성숙된 것이다. 그래서 프랑스 고전주의가 중요시하는 것은 자연 또는 이성·명쾌·통일·균형·절제·양식bon sens·판단력 등이다. 이러한 경향 아래 예술은 역사적이고 종교적인 모든 속박으로부터 해방되어 보편적인 이성 위에서 보편적인 미를 실현하게 되었고, 이에 따라 자연과 이성이 존중되고 지나친 것과 예외적인 것이 배제된 순수한 고전양식이 산출되었다. 부알로의 『시학』에 나오는 "참다운 것이 가장 아름다운 것이다" "항상 이성을 따르시오. 당신의 작품을 오로지 이성의 빛에 따라 하시오" "우

41) Etienne Souriau, *Clefs pour l'esthétique*, Paris, Seghers, 1970, p.26.

리들은 이성의 법칙에 따르고 있다" 등의 구절은 고전주의적인 심미관을 그대로 말해준다.[42] 부알로는 훌륭한 희곡의 조건으로 "그 모든 서술이 넘쳐흐르는 정열을 나타내며 또한 영혼을 감동시키는 그 무엇을 갖고 있어야 한다" "이렇듯 흥미진진하고 들떠 있는 심정을 나타내려면 시인이라는 것만으로는 충분치 않고 사랑에 빠져 있어야 한다"[43]를 내세웠다. 부알로는 이성을 중시했지만 정열적인 것, 열광적인 것을 소홀히 다루지 않았음을 알 수 있다.

한편, 수리오는 "고전주의는 휴머니즘인바, 과도한 모든 것을 배격하고 온화한 인간성을 찾는다. 그렇지만 본질적으로 인간적인 것보다는 보편화할 수 있는 인간적인 것을 탐구한다. 이 점에서 고전주의는 르네상스 인문주의에서 파생된 개인주의와도 대립하고 다른 여러 가지 유형의 개별주의와도 대립한다"고 말한다. 여기에 반해 바로크의 세계는 생성生成과 유동성의 세계라고 말할 수 있다. 불변의 로고스Logos가 지배하는 자연계와 제각기 나름대로의 자아를 갖고 있는 인간은 화합되지 않고 서로 대립할 수밖에 없다.

여기서 바로크 예술과 고전주의의 관계를 고찰해볼 때 양자의 관계는 전후를 가릴 수 있는 인과적인 관계이기도 하고 상관적인 관계로 시대적으로도 양자는 겹쳐서 나타나기도 한다. 균형과 양식良識과 절제를 바탕으로 한 고전주의에 반하는 현상으로 넘쳐흐르는 활기와 극적인 감정이 표출되어 바로크 예술이 나오고, 한편 화려한 장식과 지나친 감정의 몰입을 보이는 바로크 예술에 대한 반성으로서 고전주의 예술이 출현했다고 말할 수 있다.

42) Nicolas Boileau, *L'art poétique*, Paris, Pléiade, Chant 1, 3, p.158, 170.
43) Ibid.,p.164, 169.

1 마니에리즘 미술

" 마니에리즘 미술가들은 신이 창조한 것을
모방하지 않고, 신의 창조 그 자체를 모방했다.
이는 플라톤 철학에서 예술의 본질과 이데아의
본질을 동일시한 것과 연관된다.
르네상스 시대의 자연을 향한 합리적인
눈은 이제 신의 빛으로서의 마음의 눈으로
대치되었다. "

마니에리즘은 무엇인가

르네상스 미술과 바로크 미술 사이에는 정체불명의 기이한 현상으로서 '마니에리즘'Maniérisme, Il Manierismo, Mannerism 미술이 잠시 끼어 있다. 이 마니에리즘 미술이란 명칭이 적절치 않다 하여 이탈리아인들은 '말기 르네상스'Tardo Rinascimento 미술이라고 부르기도 한다. 마니에리즘이란 명칭은 17세기 예술비평가들이 만들어낸 것인데 거기에는 후기 르네상스 미술의 퇴폐성을 고발하려는 의도가 담겨 있다.

학자에 따라 마니에리즘 미술을 반고전적 양식이라 하기도 하고[1], 퇴폐적인 미술이라 보기도 한다.[2] 또는 비이성적이고 모순에 차 있고 혼란스럽고 불안정한 미술이라고 보는 견해도 있다.[3] 마니에리즘 미술은 어디에 그 원천을 두고 있을까. 16세기 미술가이자 이론가인 바사리는 1550년에 발간한 『미술가 열전』[4]에서 작가들의 소개와 더불어 마니에리즘 미술을 이렇게 평하고 있다.

"여기저기서 아름다운 것을 모아 합쳐놓음으로써 더할 나위 없는 우미한 수법maniera을 만든다. 일단 이 수법이 형성되고 나면 이것을 이용하여 언제라도, 또 어디서도 걸작을 만들어낼 수 있게 된다."[5]

오늘날 마니에리즘의 어원은 바로 이 마니에라에서 온 것이다. 더 정확히 말해서 마니에리즘의 어원이 된 이탈리아어 'maniera'는 '손'이라는 뜻의

1) W. Friedländer, *Mannerism and anti-mannerism in italian painting*, N.Y., Schocken Books, 1965, p.5.
2) Arnold Hauser, *The social history of art*, Vol.II, London, Routledge and Regan Paul, 1951, p.89.
3) André Chastel, *L'art italien*, Paris, Flammarion, 1982, pp.403~404.
4) 원제는 『치마부에로부터 오늘날까지의 이탈리아의 뛰어난 건축가, 화가 및 조각가들의 생애』(*Vita del più eccelenti architetti, pittori et scultore italiani da Cimabue insino a tempi nostri, descritte in lingua toscana da Giorgio Vasari*)
5) Anthony Blunt, *Artistic theory in Italy 1450-1600*, Oxford, Clarendon Press, 1940, p.93.

'mano'에서 파생된 것으로 시각적인 관찰이나 지적인 명확성보다 손의 훈련의 우위성을 의미하는 것이었다.[6]

1400년대부터 1500년 초엽까지 르네상스 미술은 과학적인 공간측정, 인체 해부학을 통한 인체구조의 파악, 자연의 탐구에서 얻은 빛의 현상과 대기, 고대 그리스 · 로마가 확립한 수치비례, 기하학적 이해에서 획득한 균형과 조화, 자연의 정확한 재현을 위한 자연주의, 과학을 바탕으로 한 합리주의를 낳았다. 르네상스가 남겨놓은 이러한 성과들을 계속 보존하고 전승시키기 위해 아카데미가 창설되었는데, 아카데미를 설립한 사람들은 마니에리즘 미술가들이었다. 이들은 역사상 최초로 아카데미를 설립한 사람들이었다.

마니에리즘 미술가들은 아카데미를 통해 선배들의 걸작을 지적으로 해석하고 교과서식으로 정리하고 공식화하여, 가르치고 배울 수 있도록 만들었다. 이들은 누구라도 그와 같은 걸작을 만들어낼 수 있을 것이라고 생각했다. 이렇게 해서 나온 것이 따라야 할 어떤 '수법', 즉 '마니에라'이고, 이 말은 '마니에리즘'의 어원이 되었다.

바사리가 말하는 마니에라는 16세기 초 카스틸리오네가 『궁정인』*Il Cortegiano*에서 바람직하고 본받을 만한 궁정인의 언행과 품행을 제시하여 르네상스가 요구하는 이상적인 인간상의 표본을 만들어놓은 것과 같은 맥락이다. 결국, 바사리의 마니에라는 미술에서 배우고 따라야 할 훌륭한 수법을 의미하는 것이고, 정확한 자연묘사 위에 어떤 양식을 덧붙이는 것으로 예술은 이제 충실한 자연모방 이외의 어떤 것이라는 이야기다. 그 결과 이제 미술에서는 '자연'보다도 르네상스 선배 거장들의 작품 중에서 아름다운 요소들만 가려내어 합성하는 일이 더 중요해졌다.

조토에 의해 탄생하여 마사초에 의해서 다져지고, 또다시 레오나르도와 미켈란제로에 의해 완성된 르네상스 미술의 이상은 이제 방향을 다른 곳으로 향하게 되었다. 1527년 5월 6일 '영원한 도시' 로마의 대약탈이 자행된 이후 이

6) Frederick Hartt, *History of Italian Renaissance Art*, N.Y., Harry N. Abrams Inc., 1987, p.482.

탈리아는 걷잡을 수 없는 혼란에 빠지게 되었고 르네상스의 기운은 이내 쇠진 되었다. 르네상스라는 굳건한 방향키를 상실한 미술세계는 심히 요동쳤고 그 가운데 정체불명이라 이야기되기도 하는 마니에리즘 미술이 등장했다. 냉철 하고 이성적이며 합리적인 르네상스 정신이 힘없이 무너지고 사람들은 무력 감에 빠지게 되어 지난날 활발했던 탐구정신은 사라지고 대신 르네상스라는 단단한 기반 위에 안주하려는 경향이 나타났다.

예술가들은 더 이상 바깥 세계에 대한 새로운 발견을 하지 않았고 주변에 대한 관심도 없어져 가시계의 재창조라는 개념마저 희미해진다. 이러한 상태 는 앞선 선배들이 이루어놓은 것을 새로운 목적에 접목시켜 이용하는 등 여러 가지 기현상을 보인다. 대략 1520년대부터 16세기 말까지를 마니에리즘 시대 라고 보는데 이 시기에는 새로운 것이 하나도 나오지 못했다. 그렇기 때문에 이 시기 미술은 탐구를 통한 자연모방과는 거리가 먼 비창조적인 미술로 평가 받는다.

르네상스 미술사의 대가인 프랑스의 샤스텔André Chastel, 1912~90은 "마니에 리즘 미술에서 인물표현의 특징은 이미 확립된 형形과 양식을 세련시킨다는 것이었고, 그에 따라 인물상은 제멋대로이고 암시적이며 우의적이고 형식적 인 것이 되었다"고 말하고 있다.[7] 이것은 16세기 중엽 마니에리즘 미술가들이 '마니에라'라는 구호 아래 앞선 대가들의 모범적인 수법을 습득하여 이상적인 예술성을 획득할 수 있다고 믿었기 때문에 나온 결과다. 밀라노 출신의 화가 이자 이론가인 로마초Gian Paolo Lomazzo, 1538~1600는 1590년에 발표한 『회화미 술의 이상』에서 이상적인 모습의 아담을 그리기 위해서는 미켈란젤로에게 소 묘를, 티치아노Tiziano Vecellio, 1488/90~1576에게는 채색을 하게 하며, 라파엘로 에게는 비례와 적절한 표정을 나타내도록 해야 한다고 말했다. 또한 하와의 모습을 그리기 위해서는 소묘는 라파엘로가, 채색은 코레조가 담당한다면 아 마도 지상에서 가장 훌륭한 작품이 나올 수 있을 것이라고 썼다.[8]

7) A. Chastel, *La crise de la Renaissance*, Paris, Skira, 1968, p.27.
8) A. Chastel, *L'art italien*, Paris, Flammanon, 1982, p.401.

1500년대에는 이러한 분위기를 받쳐주는 예술론들이 이례적으로 대거 쏟아져 나왔다. 후기 르네상스 미술을 연구한 아르메니니Giovanni Battista Armenini, 1530~1609는 『회화에 관한 진정한 교훈』Dei veri precetti della pittura, 1587을 저술했고, 로마초는 『회화·조각·건축론』Trattato dell'Arte della Pittura, Scultura et Architettura, 1584을 출간하고 『회화미술의 이상』Idea del tempio della Pittura, 1590을 발표하여 신플라톤 사상이 강하게 배어 있는 마니에리즘 미술 이론을 설명해주었다. 한편 피렌체 출신의 문필가이자 비평가인 보르기니는 1584년에 『일 리포조』Il Riposo에다 바사리에 뒤를 이어 마니에리즘 미술가들에 대한 비평을 실었다. 이밖에 로마의 소묘 아카데미 회장을 지낸 추카로의 『이상적인 조각가, 화가 그리고 건축가』 1607가 출간되는 등 여러 이론서가 나와 이 시대 미술의 성격과 방향을 제시해 주었다.

이렇게 구축된 마니에리즘 미술의 미학은 첫째, 바사리가 지적한 대로 앞선 미술에서 발췌한 모범적인 수법을 따른 양식의 형성이고, 둘째, 자연미를 능가하는 예술미를 구현한다는 것이었다. 또한 그들의 미술이 지향하는 것은 충실한 자연모방 이외의 어떤 것으로 이것은 그들의 예술이 비자연주의적인 방향으로 흘러감을 말해준다.[9] 또한 르네상스 미술에서 본받아야 할 특성들을 취합하여 계승하는 방법으로 교육기관을 창설하고 이론체계를 확립시키려는 교육론이 대두되었다. 이는 새로운 시대를 준비하는 징조로 받아들여졌다.

보르기니가 "옛것은 모두 끌어내서 다 썼다. 그런데도 아직 새로운 것이 안나오고 있다"고 한 말은 당시 미술이 처한 상황을 간결하게 집약해주고 있다.[10] 보르기니가 언급한 '옛것 모두'란 르네상스라는 새로운 세계를 대하는 인간의 과학적이고 합리적인 태도, 인간중심의 인문주의의 확신, 이성적 수단에 의존한 표현, 충실한 자연모방에 입각한 자연주의 등이었다. 여기서 자연주의는 원근법과 해부학이라는 새로운 수단을 이용한 외부세계에 대한 과학적인 연구에 근거한 것으로 그것은 질서 있는 간결한 공간구성, 자연에 의거

9) Linda Murray, *The high Renaissance and mannerism*, London, Oxford University Press, 1967, p.125
10) Anthony Blunt, op. cit., p.21.

한 이상적 형태, 절제된 감정표현, 인문주의적인 표현이었다.

이렇게 르네상스는 자신이 남긴 거대한 유산을 모범적인 본보기로 수용한 마니에리즘 미술에게 자리를 내주고 서서히 종말을 고했다. 그것은 다시 말해 길고 긴 중세교회의 지배가 완전히 끝나고 오래된 봉건제도가 종식되었음을 뜻하는 것이고, 뿌리 깊은 스콜라 철학과 아리스토텔레스식 우주관으로부터의 해방을 뜻하는 것이었다. 세상은 이제 종교개혁의 결과인 개신교의 등장, 개혁적인 가톨릭 세력을 대표하는 예수회의 등장, 절대왕정체제의 출현, 코페르니쿠스와 케플러의 새로운 천문학 이론의 대두 등 새로운 세력이 낡은 세력을 밀어내고 있었다. 옛것이 물러가고 새로운 기운이 몰려오는 시대적인 과도기에서 새로운 예술양식을 선보이고 그 역할을 다한 것이 마니에리즘 미술이었다.

르네상스인들은 치마부에Giovanni Cimaboue, 1240년경~1302 이래, 200여 년에 걸쳐 자연모방의 완벽한 기법을 만들어냈고, 여기서 성립된 이상적인 미의 방식에 따라 작품을 제작한다는 것이 이들 마니에리즘 예술가들이 자각한 사명이었다. 그렇기에 마니에리즘 미술가들의 작품은 앞선 대가들의 전형적인 특성을 엮어서 맞춘 작품이었지, 독창적이고 고유한 성격의 작품은 아니었다. 하지만 이들은 르네상스 거장들의 특성들을 가려내고 합성하여 자연보다 나은 미술을 하겠다는 의도를 갖고 작품을 했기 때문에, 르네상스 미술가들을 초월할 뿐 아니라 자연을 능가하는 경지에 이를 수 있다고 생각했다.

바사리는 르네상스가 그들에게 남겨준 것을 규범형태구성의 조화, 질서구조와 양식의 통일, 비례공간 내에서 형태의 원근비례, 디세뇨disegno: 자연모방 기술, 마니에라 maniera: 수법·양식, 이렇게 다섯 가지 원리로 구별지었다.[11] 이 다섯 가지는 르네상스 때의 균형 잡힌 인체, 정확한 비례를 보여주는 공간구성, 올바르게 묘사된 자연의 형체, 통일성 있는 작품을 완성하기 위한 적절한 표현방식을 나타내는 것으로 모든 사람이 보편적으로 갖고 있다고 생각되는 합리적 미적 감

11) E. Panofsky, *Renaissance and Renascences in Western Art*, N.Y., Harper & Row Pub., 1969, p.30.

각에 따라 이루어진 '미'의 개념에서 나온 것이다. 이 다섯 가지 원리는 고전 주의적인 '미'의 기본개념으로 16세기 이래 19세기까지 아카데미의 기초가 된 이념이었다. 이 다섯 가지 원리를 바탕으로 마니에리즘 미술가들은 자기 나름대로의 독특한 미적 표현의 세계와 창조의 세계를 구축했다. 그들은 앞선 대가들을 흉내내어 도식적인 형태를 이용했으나 그것을 본래의 틀에서 벗어난 다른 구조 속에 끼워 집어넣었다.[12] 다시 말해 그들은 고전주의의 언어로 비고전적인 문장을 만들었으며, 고전주의 어법을 쓰면서 실제의 세계와는 다른 허구의 인공적인 영상을 만들었다. 이렇게 볼 때 마니에리즘은 고전주의와 비고전적 요소의 결합, 자연과 인위적인 것의 합치라고 말할 수 있다.

그들의 미적 이념 '우미'

마니에리즘 미술가들이 자신의 독창적인 것이 아닌 타인의 언어로 만들어낸 미의 이념은 어떠한 것일까. 이들은 미적 이념으로써 '우미'優美, grazia를 내세웠다. 피렌체 문예 아카데미의 원장 바르키Benedetto Varchi, 1503년경~65는 아카데미에서 한 '미와 우미에 관하여'라는 주제의 강연에서 비례에서 산출된 조화의 미는 감각에 영향을 주나 저급한 미이고, 더 높은 차원의 미는 정신으로 얻는 미, 이른바 플라톤식의 미로, 이것이 곧 '우미'라고 말했다. 특히 미켈란젤로의 미술에서 이 '우미'라고 특징지을 수 있는 미가 발견되는데, 바로 이것이 미켈란젤로 미술의 핵을 이루고 있는 수수께끼 같은 신비의 예술성이라는 것이다.

보르기니는 "비례를 확실히 알고 있을 필요는 있지만 '우미'를 산출하려면 형체를 짧게 하거나 길게 해야만 한다"고 말하고, 주카로는 미는 수와 법칙에서 나오는 것이 아니라 내적 관념disegno interno, 즉 우리들 안에 있는 신성神聖의 반영에서 나온다고 말하고 있다.[13] 로마초는 미는 '정신적 우미'로서 신으로부터 나온다는 견해를 피력했다. 마니에리즘 미술론의 선봉격인 바사리는 『미

12) W. Friedländer, op. cit., p.6.
13) E. Panofsky, *Idea*, N.Y., Harper & Row Pub., 1968, pp.85~86.

술가 열전』에서 예술가는 모름지기 좋은 판단을 갖고 수적인 비례에 따른 합리적인 미를 능가하는 우미를 산출해내야 한다는 말을 자주 언급했다. "손은 일하고 눈은 판단하기 때문에 손이 아닌 눈에 컴퍼스가 있어야 한다"면서 미술에서의 어느 규칙성을 인정하지 않았던 미켈란젤로의 말을 인용했다.[14]

르네상스의 '미'가 자연탐구를 통해 자연에서 가장 완벽한 원리인 조화를 찾는 것이라면, 마니에리즘의 '우미'는 눈에 보이는 감각계에서 찾아지는 미의 전형을 넘어서서 그 '미'를 있게끔 한 근원적인 미와 직접 연관되어 있다. '미'의 개념이 현실적인 이상미로부터 미의 이데아 그 자체를 표상한다는 '우미'로 넘어가게 되어 자연보다도 이데아가 문제가 된 것이다. 다시 말해서 이데아의 그림자인 자연을 재현하는 것이 아니라 그 이데아 자체를 표상한다는 것이다. 예술가는 '우미'를 나타내기 위해서 합리적 판단에 의한 수학적 비례에 집착하지 않고 그보다 월등히 나은 눈에 의한 선택을 해야 하는 입장에 놓이게 되었다. 그것은 비합리적 천성에 의한 판단으로 감성과 눈에 의한 직관적인 판단이다.

'우미'는 결국 '눈의 판단'과 깊게 연관된 것으로, 이에 대해 추카로는 판단력이란 합리적 또는 지적 능력이 아닌 눈을 가장 즐겁게 하는 것을 선택하는 수단이라고 보았다. 이것은 다시 말해서 '우미'라는 것은 눈을 매혹시키며 기호를 만족시키는 달콤하고 쾌적한 그 무엇을 수반하는 것으로 좋은 판단과 취미에 따른다는 이야기다. 과학적 탐구를 통한 확실성이 눈의 판단에 자리를 내주면서 수학적인 비례로서의 미가 아닌 '우미'가 산출되었다. 이것은 미술에 있어서 모든 지적인 측면이 무시된 결과이고 이성이 신념에게 자리를 양보했다는 얘기다. 한편 미켈란젤로는 회화는 더 이상 자연모방이 되어서는 안되고 예술가의 관심은 자연을 능가하는 내면의 정신적인 영상에 집중되어야 한다면서, 자연을 능가하는 미에 도달하는 수단으로 상상력을 높이 꼽았다. 그는 신은 모든 미의 근원이고 미는 신성이 물질계에 투영된 모습이라고 보았

14) Anthony Blunt, op. cit., pp.145~146.

다. 또한 신의 아름다움이 가장 완벽하게 구현되는 인물상이야말로 눈으로 볼 수 있는 정신미를 가장 효과적으로 나타내준다고 말하고 있다.[15]

마니에리즘 미술에서의 미는 신의 마음이 사람의 마음에 투입된 것이기 때문에 미술가들의 마음에 떠오르는 관념이 미의 원천이었다. 미켈란젤로가 말하는 '눈의 컴퍼스'는 다름 아닌 신성의 반영인 내적 관념인 것이다. 바사리는 디세뇨는 마음속에 형성된 구상構想, concetto을 시각적으로 표현한 것이고, 예술적 표현이란 정신적 관념을 눈에 보이는 형상으로 나타낸 것이라고 보았다.[16] 다시 말해 디세뇨는 모방이 아니라 불가시한 것의 가시화이고, 이데아의 모방물인 자연을 모방하는 것이 아니라 자연을 창조하는 행위로 이해해야 한다는 것이다. 이 행위는 마치 신이 자연을 창조한 것같이 사람이 예술작품을 제작하는 것으로 이해된다.

추카로는 'disegno'라는 이탈리아어를 분석하여 "Segno di Dio in noi"우리 안에 있는 신의 표징이라고 설명하면서 인간의 지성은 신적 마음과 유사하기 때문에 정신적인 상을 창조해낼 수 있고 이것을 질료에 이양시킬 수 있다고 말한다. 이 '디세뇨'는 예술적 동기로써 예술가 마음속에 있는 관념, 즉 예술가 마음에 주입된 이데아인 '내적 디세뇨'disegno interno로, 실제의 예술적인 재현인 '외적 디세뇨'disegno esterno와 나누어 말한다. 미켈란젤로는 이 내적 디세뇨를 신적인 것으로서 자연을 능가하는 절대미를 향한 길이라고 파악하고 예술품은 그 신적인 이데아의 반영에 불과한 것이므로, 마음속에 있는 이데아가 그것이 구현된 예술작품보다 훨씬 우월하다고 생각했다.

마니에리즘 예술가들에 의해 내적 디세뇨는 자연을 감각적으로 지각하는 차원을 넘어서 선험적이고 형이상학적인 위치를 갖게 되었다. 이제 미와 예술의 이데아는 자연과 결별하게 되었고 내면적인 관념세계, 즉 신의 빛으로 향하게 되었다. 르네상스 시대에 일어난 자연으로의 복귀는 예술세계에서 자연주의에 입각한 예술론을 나오게 했다. 그 결과 자연모방을 통한 자연주의, 실

15) Ibid., p.78.
16) E. Panofsky, *Idea*, N.Y., Harper & Row Pub., 1968, p.82.

제적인 경험주의, 고대를 바탕으로 한 고전주의, 과학적 합리주의로 산출된 미가 나왔다. 르네상스 미술가들은 정확한 인물묘사에 주력했고 해부학의 발달에 따라 인체구조에 집중했으며 공간구성에 대한 관심으로 원근법에 따른 자연묘사에 주력했다. 선원근법을 미술에 적용한 것은 외부세계에 대한 인간의 과학적인 태도를 여실히 나타내는 하나의 예다. 그렇기에 측정된 비례, 합리적 질서, 보편적인 판단에 의한 자연스러운 형태미가 르네상스 미술의 성격이 되어 '아리스토텔레스적 미'를 표방했다면, 창조에 직접 관여하는 좀더 정신적인 차원의 '플라톤식 우미'가 이제 르네상스의 뒤를 잇는 마니에리즘 미술의 미가 된 것이다.

마니에리즘 예술가들은 그들 자신의 마음속에 잠재되어 있는 미의 원형에 내면적인 시선을 돌려 창작에 임했다. 완전한 미의 원형이 작품에 모두 투입될 수는 없지만 그래도 그 미는 작품을 통해 나온다는 것이다.[17] 이를 통해 볼 때 플라톤 철학에서는 예술의 본질과 이데아의 본질을 동일시했음을 알 수 있다. 마니에리즘 미술가들은 신이 창조한 것을 모방하지 않고, 신의 창조 그 자체를 모방했던 것이다. 결국 르네상스의 최대 목표였던 자연의 물리적 원리를 파악하고 이를 이용해 자연을 재현하겠다는 자세는, 이제 마니에리즘에 와서 자연보다도 이데아 자체를 문제 삼게 됐다. 르네상스 시대의 자연을 향한 합리적인 눈은 이제 신의 빛으로서의 마음의 눈으로 대치되었다.

내적 관념의 표현

마니에리즘 초기, 모방하는 미술, 엮어서 맞춘 미술이라는 말을 듣던 마니에리즘 미술은 점차 내적인 세계, 관념적인 세계로 돌입하게 되면서 자연의 사실적인 재현에서 완전히 멀어져갔다. 따라서 자연과 인간의 조화로운 관계를 기초로 한 비례와 공간감각도 본래의 의미를 상실하게 된다. 마니에리즘 미술은 인체비례와 공간을 변형시킴으로써 그것이 무의미한 것임을 알려주었

17) Ibid., p.13.

다. 예컨대 원근법은 사람의 눈이 가시적 세계를 합리적으로 포착한 것을 도
식화한 상징적인 형식이고, 인체비례나 해부학도 모든 사람들이 미의 보편적
인 기준을 갖고 있다는 믿음 아래 나온 것이다. 그러나 미켈란젤로가 1530년
대에 메디치 가家 영묘를 위해 제작한 '밤' '낮' '새벽' '황혼'의 우의상과 바티
칸 내 시스티나 예배당 벽화 '최후의 심판'에서는 인물상들이 정신적이고 관
념적인 중요성에 의거한 인체비례를 보여줌으로써 르네상스 미술이 산출한
미의 원리와 자연에 따른 규범에서 벗어나 있다. 신이 인간을 만든 것처럼 미
켈란젤로는 그렇게 인체의 이데아를 만들었다. 미켈란젤로의 미술을 파악한
바사리는 "그는 우리에게 규범에서 벗어날 수 있는 자유를 주었다. 그로부터
예술가들이 받아들인 것이 너무나도 많다"고 말했다.[18]

미켈란젤로는 오래 살았기 때문에 르네상스부터 마니에리즘에 이르는 예술
의 흐름을 모두 보여주는 드문 예술가인데, 말년에 이르러서는 관념적인 성격
의 미술세계를 보이며 마니에리즘 미술의 선구자가 되었다. 그가 쓴 일련의
14행시 소네트를 보면, 그 주제가 그의 조각 작품의 주제와 마찬가지로 죽음,
시時, 사랑, 죄, 미 등으로 시상詩想의 세계와 미술작품의 세계가 모두 관념적인
성격을 보여주고 있다. 미켈란젤로 미술의 행로와 같이 마니에리즘 미술도 현
실계의 모방적 재현을 멀리하고 내적 관념을 외면화하는 방향으로 나아갔다.

그렇다면 마니에리즘 미술은 왜 대상의 정확한 재현이라는 목적하에 합리
적이고 객관적인 미의 규범을 추구한 르네상스 미술을 외면한 채 예술가의 내
면세계로 방향을 틀게 되었을까. 중세는 신학적인 상징체계가 모든 형상의 원
천이었고 르네상스는 인문주의에 따른 합리적 자연관에 입각한 형상을 산출
하였으나, 그 후에는 종교개혁의 영향으로 우주 내에서의 인간의 존재와 그
운명에 대한 근본적인 의문이 싹트기 시작했다. 절대적이라고 믿었던 가톨릭
세계에 위기가 닥쳤고 중세적인 우주관이 무너졌으며 봉건체제 또한 붕괴됨

18) Anthony Blunt, op. cit., p.75.

으로써, 세계와 인간의 관계가 새롭게 설정되면서 눈앞에 보이는 구체적인 사물이 아닌 좀더 추상적인 문제에 다가가게 되었다. 그래서 그 시대의 문학이나 미술의 주제에는 '세계' '시'時 '영원' '죄' '죽음' 등과 같은 추상적인 주제가 많다.

예술이 추상적인 관념을 형상화하기 위한 가장 적합한 형식은 '우의'寓意, Allegory다. 알레고리는 현실에서 볼 수 없는 표증이라고 생각되는 대상을 볼 수 있는 상으로 시각화한 것으로, 특히 미술에서는 추상관념을 형상화하여 표상한 것이다. 마니에리즘 미술의 조형적 표현에서 지배적인 형식은 이 알레고리였다. 작품에서의 알레고리는 어느 명확한 관념, 즉 이데아의 직접적인 표현형식으로 플라톤적인 이데아의 표현방식이었다.

3세기 철학자 플로티누스와 15세기 피치노의 신플라톤 철학에 따르면, 천상에서 지상의 육체라는 어두운 감옥에 떨어진 인간의 정신은 감각이라는 굴레를 쓰고 있기 때문에, 시각화된 모습으로 나와 있어야 '미의 이데아'가 부분이라도 파악될 수 있다고 한다. 신적 광기에 떨어진 천재는 눈에 보이지 않는 '이데아', 즉 내적 관념을 형상화할 수 있어, 사람들은 눈을 통해 그 이데아를 볼 수 있게 된다는 것이 이들 마니에리즘 미술가들의 생각이었다. 미켈란젤로는 가시적인 미는 정신적인 미를 가장 효과적으로 상징하는 것으로, 인간은 눈을 통해서 가시적인 미를 봄으로써 신의 미를 관조하게 되며 예술가는 눈을 통해서 창조할 수 있다고 생각했다.

"아름다운 사물에 매혹된 내 눈과
구원을 갈구하는 나의 영혼은
아름다운 사물을 관조함으로써만이
하늘에 오를 수 있으리라……."

'미'는 하느님의 얼굴에서 발산하는 빛이고 만물은 그 빛을 받고 있다는 신

플라톤 사상의 주장을 반영하는 미켈란젤로의 소네트를 읽어보면 그의 미술의 신비성이 밝혀진다.[19] 그의 시가 알려주듯이 미켈란젤로가 대리석 속을 투시하여 보고 있는 것은 그의 정신에 있는 관념이었다. 「승리상」 「노예상」 등의 조각상은 육체라는 굴레에 갇혀 있는 인간 존재의 비참함을 형상화한 것이고 산 로렌초 성당 내 메디치 가家 영묘에서 석관 위에 놓여 있는 네 명의 인물은 '하루 네 때'로 상징되는 '시'時에 대한 우의상으로서 시간의 흐름은 파괴와 죽음을 의미한다는 뜻이 담겨 있다. 영묘의 우의상들은 르네상스의 이상적인 인물상하고는 거리가 먼 변형된 모습을 보인다.

마니에리즘 미술의 표현양식

그렇다면 르네상스의 테두리에서 벗어난 마니에리즘 미술은 어떠한 표현을 보여주었는가. 자연의 재현보다 내면의 세계에 몰입한 마니에리즘 예술가들은 확실한 공간과 정상적인 인체비례라는 르네상스의 이상을 버리고 중세처럼 임의적인 구도와 장신화長身化의 길로 나아갔다.

이러한 경향 아래 수학적이고 균형 잡힌 형식에서 벗어나 좀더 강한 표현에 도달하고자 뼈대도 관절도 없는 듯이 비틀어지고 휘어지고 구부러진 자태의 10등신이 넘는 인체상을 탄생시켰다. 르네상스 시기 인체의 균형을 수학을 통해 확정한다는 합의는 지금에 이르러 S자형의 뱀형 인체figura serpentinata로 바뀌게 되었다.[20] 이 뱀형 인체는 그 형태와 움직임으로 인해 흔히 타오르는 불꽃 모양으로 비유된다. 타오르는 불꽃은 모든 형태 중에서 가장 움직임이 많은 것이고 살아 있는 뱀의 움직임은 일렁이는 불꽃의 모양과 흡사하기 때문에 마니에리즘 미술가들이 택한 것이다. 그들은 참다운 우미한 인체비례는 S자형의 부자연스럽게 긴 인체라 생각했고 이렇게 함으로써 육체의 물질성이 소멸되

19) Ibid., p.69.
 "Gli occhi mie' vaghi delle cose belle/ E l'alma insieme della sua salute/ Non hanno altra virtute/ Ch'ascienda al ciel che mirar tutte quelle······."
20) John Shearman, *Mannerism*, London, Penguin Books, 1981, p.81.

고 정情적인 힘이 증가된다고 믿었다.

이 점에 대해 보르기니는 자신의 저서 『일 리포조』*Il Riposo*, 1594에서 "척도라는 것을 알고 있을 필요는 있다. 그러나 꼭 지켜야 될 필요는 없다. 우리는 구부리거나 늘리거나 방향을 달리하는 자세의 인물상을 자주 만들기 때문이다. 그러한 자세가 나오려면 팔을 뻗거나 웅크려야 한다. 그래서 우미한 자태로 만들자면 여기저기서 길이를 늘이거나 줄여야만 한다. 그런데 이것은 배워서 알 수 있는 것이 아니므로 예술가는 올바른 판단력을 갖고 자연으로부터 그것을 배워야만 할 것이다"라고 말한다.[21]

중세 고딕의 수직지향, 장신화, 선의 강조와 같은 조형성은 천상을 향한 영혼의 약동을 상징하는 것으로 물질의 장신화된 상태를 나타내주는 것인 바[22] 마니에리즘 미술의 가늘고 긴 인체는 물체가 완전히 정신화되어 실재實在로 향하는 것이다. 균형이 잘 잡힌 형태보다 파토스가 표현된 형태, 정지된 형태보다 동적인 형태에서 마니에리즘 미술가들은 참다운 우미한 인체를 찾았다. 이것은 다시 말해 1500년대의 공식화된 정靜적인 미관에서 벗어난 리드미컬한 미의 느낌에서 나온 것이다.[23] 이것은 인체를 정지한 상태에서 유일하고 보편적인 미의 기준에 따라 보는 것과 항상 시간에 따라 변하고 공간에 의해 움직이는, 또한 자신의 내면에 의해서 움직이는 것으로 보는 태도와의 대립을 보여준다.

또한 이러한 동적인 형태를 애호하는 것은 그 당시 신플라톤 철학의 동動적인 우주관, 즉 중세의 정靜적인 우주론에서 벗어나 정신회로circuitus spiritualis에 의해 신에게서 세계로, 다시 세계에서 신으로 복귀하는 순환적인 우주론과 관련이 깊다. 결국 마니에리즘 미술가들은 르네상스 때 확정된 형태의 규범을 변형시킴으로써 수치와 자연을 넘어선 주관적인 미의 이미지로 향했다. 이 뱀형의 인체는 육체의 속박에서 벗어나지 못한 영혼의 모습으로 해석되기도 한다.

21) Anthony Blunt, op. cit., p.94.
22) Louis Réau, *L'art du Moyen Âge*, Paris, Albin Michel, 1951, p.63.
23) S.F. Freedberg, *Parmigianino*, Westport, Greenwood Press, 1971, p.1.

미켈란젤로, 「승리상」,
1534년경, 대리석,
피렌체, 팔라초 베키오

이 뱀형의 인체는 중세의 고딕성당 조각상에서 많이 나온 인간 영혼의 미덕과 악덕의 싸움 '프시코마키아' Psychomachia를 알레고리로 표현한 미켈란젤로의 조각 작품 「승리상」에서 여실히 드러나고 있다. 이 조각상의 조형성은 미덕과 악덕의 싸움, 내적 갈등, 영혼의 싸움이라는 윤리적이고 추상적인 개념의 싸움을 보여주는 것으로 마니에리즘 미술의 전형이라 여겨진다.[24] 브론치노Bronzino, 1503~72의 「시와 애의 우의」, 폰토르모Jacopo da Pontormo, 1494~1557의 「그리스도

24) E. Panofsky, *Studies in Iconology*, N.Y., Harper & Row Pub, 1972, p.138.

폰토르모,
「그리스도를 십자가에서 내림」,
1526~28, 목판유화, 피렌체
산타 펠리치타 성당 내
카포니 예배당

를 십자가에서 내림」, 로소Rosso Fiorentino, 1494~1540의 「이트로의 딸들을 지키는 모세」, 그리고 파르미자니노Parmigianino, 1503~40의 「긴 목의 마돈나」는 이러한 마니에리즘 미술의 특성을 가장 잘 나타내주는 대표적인 작품이다.

어떤 길이로도 늘릴 수 있고, 또 어느 방향으로라도 뒤틀릴 수 있는 이 뱀형의 인체는 조각에 적용될 때는 르네상스 조각의 2차원적인 성격에서 탈피해 3차원적인 차원으로 나아가게 된다. 르네상스의 인물 조각상은 어깨, 골반, 사지 등이 중심축을 바탕으로 움직이게 되어 있어 고전 양식에만 부합되는 2차원적 양상을 띠기 때문에 부조와 같은 느낌을 준다. 그러나 마니에리즘 조각

파르미자니노, 「긴 목의 마돈나」, 1535년경, 피렌체, 우피치 미술관

상은 보는 사람을 한 시점에 머무르게 하지 않고 다시점에서 보게 하는, 다시 말해 다시점을 과시하기 위해서 서서히 회전하는 인상을 주어 보는 사람이 조각상을 돌아야 하는 '회전하는 시점'을 나타낸다.[25] 파노프스키는 이를 두고 "중심축을 상실하고 결정적인 유일시점을 상실한 눈, 어느 것을 통일적이며 결정적으로 본다는 의지를 상실한 눈이 만들어낸 이미지의 궤적과 같은 회전 형체"라고 얘기하고 있다.[26]

마니에리즘 미술은 인물조각상에서뿐만 아니라 화면구도에서도 뱀형의 구도를 적용하여 새로운 표현도식을 보여주고 있다. 이는 통일된 시점의 공간과는 다른 것으로 인위적으로 측정된 공간으로서의 구도가 아니라, 비합리적이고 예측할 수 없는 공간을 만들어 환상적인 느낌을 강하게 준다.[27] 르네상스의 일점원근법은 인간의 눈과 가시적 세계를 합리적으로 도식화한 상징적 표현이며 인체비례와 해부학에 만인에 유효한 미의 보편적 기준이 있다는 믿음에 따른 결과다. 마니에리즘 미술에 와서 자연과 인간의 조화로운 관계를 기초로 한 이러한 정상적인 비례와 공간성은 사라지게 되었다. 인물상들이 질서 있게 배치되어 있는 통일되고 안정된 르네상스의 공간 대신 인물군상이 마치 공간공포증horror vacui이 있는 것처럼 화면을 무질서하게 채우게 되었다. 수평과 수직 축에 의해서 구성되었던 고전적인 구도와는 달리 여러 각도에서 잡은 축을 사용해 구성을 복잡다양하게 하고 있다.

색채 사용에서도 마니에리즘 미술가들은 자연으로부터 이탈했다. 묘사적인 목적으로 색채를 사용한 것이 아니라 환상적인 분위기에 어울리는 상징적 의미를 나타나는 효과로 색채를 사용했다. 이러한 색채감은 비실제적인 마니에리즘의 조형원리에 부합되는 것으로 미술의 임무를 문학과 서술적인 이야기체에서 단절시키고자 한 노력의 흔적이다.

이 모든 점으로 볼 때 고전적인 르네상스 미술이 명확한 진실을 찾아 수집

25) Ibid., p.174.
26) Ibid., p.175.
27) Linda Murray, op. cit., p.125.

하는 학문이었다면 마니에리즘 미술은 마치 비밀을 밝혀내는 철학에 가깝다고 말할 수 있다. 수학이 아닌 환상적 이데아에 의해서 움직여지는 마니에리즘 미술은 르네상스의 객관적이고 외향적인 미술에서 주관적인 미술로 전환되어 그 표현도 개별적이고 독특한 양상을 띠게 되었다.

르네상스의 이상이었던 작품구성의 통일성은 마니에리즘 미술로 깨지게 되고, 복잡하고 이해하기 어렵고 모호한 마니에리즘 미술은 르네상스가 이루어 놓은 업적을 더 발전시켜나가지 않고 오히려 외면하는 듯한 태도를 보였다. 르네상스의 규범을 존중한다는 구호 아래 마니에리즘 미술은 그 규범을 자체적인 기호에 꿰맞추면서 다면적 표현형식을 산출했다. 이렇게 혼합된 미술은 잡종의 성격을 보이고 정체를 알 수 없게 하여 르네상스 말기인 16세기 후반기를 수수께끼 같은 시기로 만들었던 것이다.

그러나 르네상스와 바로크 사이에 자리 잡은 마니에리즘 미술을 그저 양자를 연결하는 시대적인 예술현상으로 보아넘겨서는 안 될 것 같다. 그 시기는 무모하다 싶을 정도로 경험을 쌓아나가며 기이한 것에 관심을 보이면서 꿈을 갖고 상상과 환상의 세계에서 모든 수법을 탐구하여 앞날에 대비한 때였다. 그래서 16세기 후반의 이 정체불명의 미술은 형상세계와 표현세계를 끊임없이 탐구하면서 개척적으로 미지의 세계를 알아보는 가능성을 제시했다는 평가를 받는다.

전반적으로 불안정한 상황 속에서 르네상스와 바로크를 연결하는 과도기적인 위치를 차지한 16세기 후반기의 마니에리즘 미술은 50년 동안 지속하면서 뭐라 확정지을 수 없는 예술성을 제시했다. 그래서 마니에리즘 미술을 놓고, 르네상스의 끝자락으로써 뒤떨어진 현상이라 하기도 하고, 또는 다음 시대의 경향을 예고하는 전조로 보기도 한다. 여기서 한 가지 분명한 사실은 바로크 미술과 마찬가지로 마니에리즘 미술도 고전주의와 거리를 둔 미술이었다는 것이다.[28]

28) W. Friedländer는 마니에리즘이란 용어가 그 시대의 주요한 부분을 함축하지 못한다고 판단, 좀더 적극적으로 그 미술을 이해시키기 위해서 반고전적이라고 일컫는다.

　마니에리즘 미술은 르네상스 고전주의의 단순한 규범에서 탈피하고자 한 미술이다. 바깥의 자연이 아닌 내면으로 눈을 돌린 결과 르네상스의 이상적이고 객관적인 세계에서 주관적인 세계로 나아가는 길을 열어주었다. 그 결과 마니에리즘 미술은 르네상스 미술의 목표인 자연주의에서 벗어나 탈물질화된 경향까지도 보여주었다. 마니에리즘 시기는 당대인들이 시대적인 가치관을 새롭게 모색하려 한 결과이면서 다음 시대에 나올 바로크 미술의 예술성을 태동한 시대였다.

바로크 미술로 가는 길

" 안니발레 카라치와 카라바조, 두 사람은
 당시 유행하던 마니에리즘 화법을 벗어나
 새로운 길을 모색하며 바로크 미술로 가는 문을
 활짝 열어준 작가들이다. 그들의 작품에서
 새로이 나타난 환희 · 생동력 · 극적인 감흥 ·
 긴장감 · 신비감 등은 그 후 바로크 미술의
 주요 특성으로 자리 잡았다. "

인간의 삶에 대한 새로운 성찰

물론 학자에 따라 의견이 다르지만, 1527년 로마에서 있었던 약탈은 르네상스의 종말이면서 동시에 새로운 시대의 시작이라고 본다. 미술에서도 미켈란젤로의 로마 시대1534~64의 작품, 또한 같은 시기에 비뇰라와 팔라디오와 같은 건축가들과 틴토레토, 베로네세Paolo Veronese, 1528~88와 같은 화가들이 이루어놓은 성과가 새로운 미술을 예측케 한다 하여 그렇게 구별하는 것이다. 그래서 16세기는 르네상스라는 큰 흐름의 종말이 아니라 오히려 르네상스를 마감하는 결실을 얻은 시대였다는 생각이 들기도 한다. 16세기에는 시대의 가치관이 변해 인간의 삶에 대한 새로운 성찰이 요구되었고 그에 따라 예술세계에 큰 변화가 있었던 것이다.

르네상스 인문주의는 만물의 척도인 '인간' 중심의 세계관이 기반을 이루면서 확신의 시대를 보여주었으나, 종교개혁의 여파로 모든 것에 대한 믿음이 그 밑동부터 흔들리면서 사람들은 새로운 믿음의 돌파구를 찾아야만 했다. 이 와중에 등장한 마니에리즘 미술은 새로운 시대의 도래를 예고하는 미묘한 '우미'의 미학을 내세웠다. 그 시대 문학 또한 '마니에라'를 우아하고 진귀하게 꾸미는 것으로 받아들였다. 그래서 마니에리즘은 장식적인 모양의 복잡한 표현을 앞세운 대중적인 취향에 부합하는 쪽으로 기울어지기도 했다. 이러한 경향은 결국 우스꽝스러운 멋대로의 기이한 성격의 예술을 출현시켰다. 기괴한 인공 동굴과 이상한 장식적인 식물 들이 궁전의 정원을 채우면서 왕궁과 귀족 저택을 잠식했다. 또한 마니에리즘은 반종교개혁과 맞물려 환상적인, 거의 환각에 가까운 경지를 보여주는 미술, 희로애락의 감흥을 보여주는 미술, 경이롭고 기이하며 격정적인 미술을 등장시켰다. 보는 사람들이 이성보다도 감각에, 정신보다도 감정에 영향을 받도록 하는 마니에리즘 미술은 바로크 미술의 태동을 예고해준다.[1]

16세기 중반을 넘기면서 새로운 시대가 오고 있었다. 특히 미술 분야에서 그

1) André Chastel, *L'art italien*, Paris, Flammarion, 1982, pp.402~405.

징후가 예민하게 나타났다. 인문주의로 행복했던 인간의 꿈은 깨지고, 사람들은 고통과 고뇌로 가득 찬 이 세상, 감옥과 같은 현실세계로 되돌아왔다. 만물의 척도인 인간이 온 세상의 주인으로 군림하던 환상의 황금시대가 이제 끝났음을 사람들이 알아차린 것이다. 사람들에게 다가온 이 절망감을 미켈란젤로는 자신의 미술로 표현했다. 1530년부터 약 5년에 걸쳐 제작한 네 점의 「노예상」, 생애 말기에 작업한 일련의 「피에타」 작품들이 이러한 시대적인 변화를 잘 보여주고 있다. 이러한 작품들은 지적인 성격의 초기작품들과는 다른 불안과 격정에 휩싸인 정신세계를 잘 보여주고 있는데, 극적이고 격정적인 표현은 후일 바로크 미술의 길잡이로서의 역할을 톡톡히 하게 된다. 미켈란젤로는 불확실하고 불안한 과도기적인 시대라는 현실에 당당히 맞서 특유의 예술적인 감수성으로 다가오는 새로운 시대의 흐름을 예견하면서 그만의 예술세계를 구축해나갔던 것이다. 그는 바로크 미술의 전조를 알려주는 예술가였다.

새로운 시대의 건축

건축 분야에서도 새로운 물결의 징후가 여지없이 나타났다. 세를리오 Sebastiano Serlio, 1475~1554, 비뇰라 Giacomo da Vignola, 1507~73, 팔라디오 Andrea Palladio, 1508~80 같은 건축가들이 르네상스 건축의 규범을 멀리하고 새로운 건축을 시도했다. 이들은 과도기적인 시대에 살면서 자유스럽고 개성적이며 창조적인 탐구로 미래를 향한 예술을 선도한 건축가들이었다. 규칙적이고 기하학적인 성격을 앞세운 건축가인 르네상스의 브라만테 Donato Bramante, 1444~1514 건축의 정면구조를 일절 무시하고, 그와는 다른 변화성 있는 정면을 처음으로 선보인 델라 포르타 Giacomo della Porta, 1537~1602가 있고, 산소비노 Jacopo Sansovino, 1486~1570는 현관 입구를 활성화했으며, 팔라디오는 전통적인 르네상스 군주의 궁전이라는 개념에 일대 혁신을 가져왔다.

르네상스의 궁전 건축은 인간이 세상의 중심이라는 사고를 그대로 반영한 공간개념에 따른 것이어서, 건축구조는 군주가 군림하는 내부 공간이 중심이 될 수밖에 없었다. 그러나 사람들은 이성적인 인간의 존엄성에 대한 회의가

싹텄고, 종교적인 신앙심 자체에도 의혹이 일어났다. 사람들은 자신들이 너무도 인간의 능력에만 매달렸다는 것을 깨닫고, 변화된 현실에 대응하는 방법을 모색하기에 이르렀다. 새로운 길을 모색한 건축가들은 눈앞의 현실을 마주 보고 있는 개방적인 형식의 건축으로 건축 내부와 외부가 서로 소통하게 했다.

새로운 시대의 건축을 선도한 건축가 가운데 한 사람인 비뇰라는 20대 후반인 1534년에 로마에 정착하여 체계적으로 건축공부를 하기 시작한 늦깎이였지만, 1540년에는 건축학교Academia Vitruviana의 총무직을 맡기도 하고, 로마의 인문주의자들과 가까이 지내면서 늘 새로운 건축의 가능성을 탐구했다.[2] 그는 1541년부터 1543년까지 프랑스 프랑수아 1세의 의뢰로 퐁텐블로 성Chateau Fontainebleau 건축에 참여하기도 했다. 그러고는 로마에 돌아와서 그의 독특한 연극무대적인 감각을 줄리아 저택Villa Giulia 건축에 살린 것을 계기로 일약 유명한 건축가가 되었다.

교황 율리오 3세Julius III, 재위 1550~55가 1555년에 자신의 저택으로 지은 줄리아 저택의 정면은 반원형의 마당을 앞에 두고 있고 바티칸 대성당의 진입계단을 연상시키는 큰 규모의 계단을 갖추고 있다. 계단 위에 우뚝 솟아 있는 듯한 모습의 현관은 발코니를 위에 얹은 채 웅장하고 극적인 효과를 한껏 자아낸다. 과다한 장식을 멀리한 정면은 분명하고 간결한 구조다. 비뇰라는 이 줄리아 저택을 외부마당, 진입공간, 건물, 안뜰이 계단으로 연결되어 있는 일직선상의 연속공간으로 만들어놓았다.

이는 건축 외부와 내부 간의 '소통'을 염두에 둔 개방적인 건축개념으로 바로크 건축에 그대로 이어진다. 1562년 비뇰라는 로마 시대의 건축가 비트루비우스의 『건축론 십서』에서 영향을 받아 자신의 건축론을 담은 『건축의 다섯 가지 양식의 규칙』Regola degli cinque ordini d'architettura을 펴냈다. 이 책은 건축이론을 적용하기 쉽게 아주 명확하고 간결하게 압축시켜 놓은 건축개론의 기본서로 그 후 3세기가 넘게 유럽의 건축학도들의 필수적인 건축 교과서였다.

2) *Encyclopédie de l'art IV–Âge d'or de la Renaissance*, Paris, Lidis, 1970~73, p.106.

반종교개혁 이후 새로이 정립된 종교적인 감수성을 나타내주는 지표라고 할 만큼 그 시대의 표본적인 건축물로 꼽히는 로마의 예수회 본부 성당일 제수 Il Gesù은 1568년에 비뇰라가 예수회 수도사들의 요구에 맞게 건축한 것이다. 그런데 비뇰라가 성당 내부만 건축하고 1573년에 세상을 떠나자 델라 포르타가 넘겨받아 1575년에 정면을 완성했고, 1584년에 봉헌되었다. 예수회에서 비뇰라에게 성당 건축에 대해 요구한 상세한 지침들이 당시 추기경 알레산드로 파르네세가 공개한 편지에 나와 있다. 예수회 성당은 세 열의 주랑이 아닌 하나의 큰 주랑을 갖춘 반원통형의 천장구조여야 한다는 것이었다. 이러한 구도는 반종교개혁에 따른 신앙심을 고취시키기 위한 하나의 방법으로, 강론을 잘 듣도록 신자들을 제단 쪽으로 집중시키려는 의도를 보여주는 것이다.[3]

비뇰라는 이러한 예수회의 요구를 받아들여, 주랑과 연결된 구조로 양옆에 작은 예배당들이 딸려 있는 하나의 큰 주랑으로 된 간결하고 소박한 중앙집중식 구도를 택했다. 성당의 내부구도를 보면, 주랑의 폭에 맞는 익랑을 갖추고 있고 그 교차점에는 거대한 둥근 지붕이 얹혀 있어 그곳에서 내려오는 빛이 내부 공간을 고루 비추어주어 내부 전체를 환하게 만들어주고 있다. 이 성당은, 15세기 르네상스 때 알베르티가 산탄드레아 성당Sant'Andrea에서 보여주었던 고전 취향의 하나의 주랑으로 된 명쾌한 중앙집중식 구도를 기본으로 하여, 거기에 환상적인 바로크적인 요소를 가미한 건축으로 고전적인 르네상스에서 바로크로 넘어가는 과도기를 대표해주는 건축으로 꼽힌다.279쪽 그림 참조

또 한 사람의 혁신적인 건축가는 17세기부터 19세기까지 서구세계에 세칭 '팔라디오풍'이라는 건축물을 유행시킨 파도바 출신의 건축가 팔라디오다. 그는 건축사에 이름을 남긴 유명한 건축물뿐만 아니라 1570년에 『4권의 건축서』 Quattro libri dell'architettura를 펴낸 건축이론가로도 유명하다. 팔라디오는 고대 그리스 · 로마 건축을 진지하게 연구한 후 그것을 새로운 건축양식에 반영시켜 시대의 흐름을 따른 새로운 건축미학을 창출해내었다. 그는 건물 외관을 르네상

3) André Chastel, op. cit., p.447.

팔라디오, 바실리카, 1549, 비첸차

스식의 평탄한 벽으로 된 닫힌 구조가 아니라 개방된 구조로 바깥 공간과의
소통을 유도했다. 팔라디오는 건물 외관에 벽기둥이나 원주가 있는 면과 아치
로 이어지는 아케이드arcade 구조를 집어넣어 개방적인 공간성을 시도했다. 채
워진 면과 빈 면이 차례로 이어지는 외관은 들쑥날쑥하고 명암이 교차하는 강
한 조형성을 보여주고 있다. 아케이드에서 더 나아가 팔라디오는 기둥들로 이
어지는 열주랑colonnade 구조로 외관을 처리하고 그 앞에 계단을 놓아 내부 공
간과 외부 공간을 이어지게 했다.

　팔라디오는 로네도Lonedo의 시골집 고디 저택Villa Godi, 1537~42 건축을 시작
으로 비첸차Vicenza의 많은 저택을 건축하여 팔라디오식의 새로운 궁전건축을
선보였다. 공공건축으로 1549년에 건축한 '바실리카'를 보면 그의 새로운 건

팔라디오, 키에리카티 궁, 1550, 비첸차

축미학을 확실히 알 수 있다. 바실리카의 정면은 2층 구조로, 아래는 도리아
양식의 쌍기둥이, 위는 이오니아 양식의 쌍기둥이 밑에서 아치를 받치고 있는
연속된 아케이드 구조로 되어 있다. 아치 사이의 벽면에는 큰 벽기둥이 서 있
어 조화롭고 일체감 있는 리듬감을 자아내면서 정연하고 차분한 느낌을 준다.
이어서 1550년에 지은 비첸차의 키에리카티 궁Palazzo Chiericati에서 팔라디오
의 건축양식은 더욱 독창성을 띠게 된다. 그전의 건축개념을 완전히 뒤바꾸어
놓은 혁신적인 것은 팔라디오가 열주 형식의 구조를 건물 입구에 집어넣어 외
부 공간과 내부 공간이 서로 이어지게 한 것이다. 인문주의에 따른 르네상스
건축은 열주 형식의 구조를 건물 안에 있는 안뜰에만 사용해 내부와 외부 모
두가 제한된 공간성을 보여주었는데, 팔라디오는 과감하게 열주 형식의 구조
를 건물 입구에 도입하여 외부 공간이 내부 공간으로 침투하게 했다. 팔라디
오가 건축한 열주 형식의 현관구조는 건축물이 외부 공간에 개방되어 있다는
인상을 강하게 주며, 건축 전체가 기하학적인 엄격함이 두드러지면서 동시에

델라 포르타,
일 제수 성당 정면(왼쪽)과
평면도, 1575, 로마.
익랑 11 성 이냐시오 예배당에
성 이냐시오 묘가 있다.

명암이 교차하여 회화적인 조형성을 부각시킨다.

팔라디오와 더불어 바로크 건축의 길잡이 역할을 한 것으로 평판이 나 있는 건축가는 델라 포르타와 도메니코 폰타나Domenico Fontana, 1543~1607다. 이들은 선배 동료들이 남겨놓은 미완성의 건축을 성공적으로 마무리짓고 시대의 분위기를 선도하는 미적 취향을 제시하여 새롭고 독특한 건축세계를 구축했다. 예수회는 로마의 일 제수 성당을 비뇰라에게 의뢰했는데, 비뇰라가 갑자기 세상을 뜨는 바람에 나머지 작업을 델라 포르타가 맡게 됐다. 일을 넘겨받은 델라 포르타는 1575년에 성당의 정면을 완성했다.

델라 포르타가 건축한 정면을 보면, 삼각박공의 지붕이 얹혀 있는 이층구조를 보인다. 아래층에는 입구문이 세 개 있고, 중앙문 양옆으로 쌍으로 된 벽기둥이 각각 세 쌍씩 규칙적으로 칸을 지어 배치되어 있다. 그런데 한 가지 이색적인 것은 중앙문 바로 옆에 붙은 두 쌍의 벽기둥은 원주형과 평면형으로 짝이 맞추어져 있어 굴곡 있고 변화가 있는 외면 효과를 시도했다는 것이다.

델라 포르타는 이렇듯 번잡하고 화려하지 않으면서도 장식적이고 품격 있는 벽기둥을 약간의 변화를 주면서 단조롭지 않게 처리해 새로운 개념의 건축정면을 도입했다. 델라 포르타의 다른 건축물로는 로마의 산 루이지 데이 프란체시 성당San Luigi dei Francesi, 산타 마리아 데이 몬티 성당Santa Maria dei Monti, 산 주세페 데이 팔레냐미 성당San Giuseppe dei Falegnami, 키지 궁Palazzo Chigi이 있고, 로마에서 가까운 프라스카티Frascati 마을의 알도브란디니 저택Villa Aldobrandini이 있다.

한편 그의 동료인 도메니코 폰타나는 로마의 퀴리날레 궁Palazzo del Quirinale 건축에 참여했고, 산타 마리아 마지오레 성당Santa Maria Maggiore 내부에 후에 교황 식스토 5세가 되는 몬탈토Montalto 추기경을 위한 중앙집중 구도의 작은 예배당을 지었는데 그곳의 다채로운 색의 대리석 벽과 벽면부조는 그때까지 볼 수 없었던 색채의 화려함을 보여주어, 재료와 색채로 시각적인 효과를 유도하는 바로크 미술의 특성을 예고해준다.

그러나 무엇보다도 폰타나의 업적은 1585년부터 1590년까지 교황 식스토 5세Sixtus V, 재위 1585~90로부터 위임받아 새로운 로마의 도시를 계획한 일일 것이다. 조직을 재편하는 등 교황청에 신선한 공기를 주입하려 한 식스토 5세는 그에 맞춰 로마도 새로운 모습으로 탈바꿈하고자 했다. 이 일을 맡은 폰타나는 산타 마리아 마지오레 성당을 기점으로 오벨리스크가 있는 광장으로 이끄는 6개의 도로와 6개의 직선적인 축이 기본적인 시내 도로망의 축이 되게 했다. 또한 성 베드로 대성당 광장에는 칼리굴라Caligula, 재위 37~41 황제 때 이집트에서 가져온 오벨리스크를 세웠고, 퀴리날레 광장에는 디오스쿠로이Dioskouroi, 즉 제우스 신의 두 아들 카스토르Castor와 폴룩스Pollux 쌍둥이 형제의 동상을 설치했다.[4] 그밖에도 상수도 시설로 20km 길이의 수도교 '아쿠아 펠리체'Aqua Felice: 축복받은 물이라는 뜻가 건설되어 로마 도시 내에 충분한 물을 공급했고, 시내 도처에 분수시설을 설치했다.[5] 몇 년 사이에 지난날 교황 율리

4) Ibid., p.448.

교황 식스토 5세의 로마 도시계획, 1589, 로마, 바티칸 도서관

오 2세가 구상했던 규모의 대사업이 이루어진 것이다.

로마를 중심으로 활동한 이들 건축가들은 본격적인 바로크 미술이 꽃피는 17세기를 앞두고 그 미술의 향취를 앞서서 풍긴 건축가들이었다. 바로크 시대를 맞이하는 길목에 서 있던 이들의 건축미학은 건축에 동적인 생기와 시각적인 다양한 변화를 도입하여, 장식적이고 스펙타클하여 외부의 시선을 끌어들이는 것이었다. 결과적으로 이들의 건축은 화려한 양상을 띠면서 활기차고 개방적인 성격을 과시한다.

혁신적인 미술, 카라치와 카라바조

교황 식스토 5세는 로마를 그리스도교 세계에서 가장 아름답고 매력적인 도시로 만든다는 생각 아래, 이전에 그 누구도 실현하지 못한 도시정비를 시도했다.[6] 그 후에도 로마를 아름다운 도시로 만들겠다는 열풍은 계속 이어져 교황 클레멘스 8세Clemens VIII, 재위 1592~1605와 바오로 5세Paulus V, 재위 1605~21 시대까지도 계속되었다. 이 무렵에는 신교세력이 누그러졌고, 상처받은 로마의

5) Ibid., p.449.
6) Rudolf Wittkower, *Art and Architecture in Italy 1600–1750*, Middlesex, Penguin Books, 1973, p.6.

가톨릭 교회는 성 필립보 네리S. Filippo Neri, 1515~95가 1575년에 창립한 오라토리오Oratorio회와 에스파냐의 성 이냐시오가 창설한 예수회 등으로 뒷받침된 반종교개혁의 강한 저항으로 충격에서 벗어나 안정을 되찾아가고 있는 중이었다. 이 시기 교회가 원하는 미술은 신의 영광을 찬미하고 인간구원에 목적을 둔 순전히 신앙심을 고취시키는 것이어야 했다. 보는 사람들의 감성을 자극하여 그들을 설득시키는 미술이어야 했다. 신자들을 설득시키기 위한 적절한 방법으로 외부세계의 환영을 보여주고자 했다. 이를 위해서는 진실답고 사실인 듯한 영상이 펼쳐져야 했고 이를 위한 새로운 미술이 강구되었다. 16세기 후반에 이르러 회화미술이 실제에 입각한 사실주의로 나아가게 된 것은 바로 이런 이유에서였다.

그 당시 사실적인 회화성을 보여주는 작가들로는 카라치 형제들로 불리는, 아고스티노Agostino Carracci, 1557~1602, 안니발레Annibale Carracci, 1560~1609, 그들의 사촌인 로도비코Lodovico Carracci, 1555~1619와 카라바조Caravaggio, 1573~1610가 있다. 또한 이들을 따르는 추종자들이 17세기의 문을 열고 시대에 호응하는 미술을 제시했다. 16세기 말에서 17세기 초반에 이르는 시기에 로마에서 나온 두 작가의 작품은 앞으로 전개될 바로크 미술을 떠받치는 두 개의 기둥이라고 해도 과언이 아니다. 그 하나는 안니발레 카라치의 파르네세 궁Palazzo Farnese 갈레리아galeria 천장을 장식하고 있는 프레스코화이고, 또 하나는 산 루이지 데이 프란체시 성당San Luigi dei Francesi 내 콘타렐리 예배당Contarelli에 있는 카라바조가 제작한 성 마태오를 주제로 한 유화작품들이다.[7]

흔히 안니발레 카라치와 카라바조는 전통적인 고전적 경향과 혁신적인 경향을 보여주는 대비되는 작가라고 하지만, 두 작가 모두 당대 미술의 흐름에서 벗어나 새로운 길을 모색하려는 혁신성을 보여주었다. 두 작가는 실제에 입각한 사실성과 자연스러운 보임새를 보여주었다는 점에서 17세기에 본격적으로 전개될 바로크 미술의 선두에 서 있다. 두 작가는 당시 미술계를 휩쓸던

7) Germain Bazin, *Baroque et Rococo*, Paris, Thames & Hudson, 1994, p.27.

복잡하고 난해하며 기교적인 마니에리즘 미술과 단절하고 새로운 길을 모색하고자 했다. 두 사람 모두 사실인 듯한 자연스러운 표현을 추구했으나 안니발레는 고전적인 전통에 기초를 둔 상태에서 자연주의적인 경향을 보여준 반면, 카라바조는 전통을 뒤엎는 거의 야생적이라 할 정도의 사실적인 표현을 보여주었다. 안니발레는 고도로 세련된 미적 취향에 맞춘 그림을 그렸고, 카라바조는 일반 대중을 그림의 주역으로 등장시키고 또 그들을 전혀 미화시키지 않고 실제 모습 그대로 그려 사람들을 놀라게 했다. 카라바조는 종교화도 서민풍으로 그려 성모 마리아도 예수님도 서민들의 모습으로 그려냈다.

카라치, 고전에 바탕을 둔 사실주의

안니발레는 마니에리즘 화풍과 단절하고 르네상스의 고전양식으로 돌아갔으나, 코레조와 베네치아 화파의 부드럽고 따뜻한 색조를 써서 르네상스의 엄격한 구도와 경직된 인물상의 한계를 벗어나고자 했다. 안니발레는 인물상 묘사에서 조소적인 입체감과 더불어 만져질 것 같은 촉각적인 느낌을 추구했는데, 이는 곧 양감과 표면효과가 있는 바로크 미술의 회화성과 연결되었다. 안니발레는 사실적인 표현을 추구함에 있어, 실제로 보고 묘사하는 소묘법을 기본으로 하여 자연에 따르는 표현을 중요시했다. 그는 고대조각을 면밀히 연구하여 얻은 조각적인 특성과, 하나하나 실물을 바탕으로 한 표현을 합쳐 활기가 넘치는 인물상을 만들어놓았다.

또한 안니발레는 슬픔이나 우울함 등 인간의 감정을 표현하는 길을 모색했고 이는 감성을 중요하게 다루는 바로크 미술에 직접적인 영향을 주었다. 안니발레는 르네상스의 고전적인 화법을 부활시켰으면서도 거기에 생생한 자연주의적인 표현성을 합쳐, 앞으로 고전에 바탕을 둔 그림이 여러 방향으로 나아갈 수 있는 가능성을 제시해주었다. 그래서 안니발레의 그림은 푸생식의 고전주의나 루벤스의 자유분방한 화법을 예고하고 있다.

고전에 바탕을 둔 사실주의로 이상주의적인 새로운 표현을 보여준 안니발레의 그림은 그 화법과 도상전개에서 반종교개혁 이후 종교적인 신앙심을 고

취시키는 그림의 지렛대가 되어 오랫동안 이탈리아의 미술세계를 주도해나
갔다.[8]

카라치 일가 형제들은 볼로냐 태생으로 기교 위주의 후기 마니에리즘 미
술에서 벗어나 실물묘사에 역점을 둔 자연주의 기법으로 볼로냐 화파의 진
보성향의 미술인들에게 결정적인 영향을 미쳤다. 이들 세 형제는 처음에는
공동 작업을 하면서 1582년에 '아카데미'를 열어 철저한 실물묘사를 기본으
로 하여 르네상스 대가들의 화법과 그 기본정신을 체계적으로 가르쳤다. 아
카데미아 델리 인카미나티Accademia degli Incamminati를 운영하던 이들 세 형제
는 점차 각자의 개성이 부각되면서 서로 다른 미술의 길을 걷게 된다. 이 가
운데 단연 두각을 나타낸 안니발레는 1595년 추기경 오도아르도 파르네세
Odoardo Farnese로부터 그의 궁 내부 벽화장식을 해달라는 청을 받고는 로마로
향했고, 2년 뒤에는 형 아고스티노가 합류했다. 안니발레는 1595년부터
1608년까지 로마의 파르네세 궁 벽화 작업에서 볼로냐에서 시도했던 그만
의 독특한 화풍을 더욱 발전시켜나갔다. 자연탐구와 더불어 고대, 라파엘로
와 미켈란젤로 등의 작품을 면밀히 연구한 것을 토대로 그만의 극적이고 장
대하며 수려한 화법을 배양했다.

미켈란젤로의 힘, 티치아노의 자연스러움, 코레조의 순수함과 우아함, 라
파엘로의 조화 등을 배합한 그의 그림은 그래서 절충주의라는 말을 듣는다.
안니발레는 조토, 마사치오, 라파엘로로 이어지는 이탈리아 미술의 전통을
이어받아 부활시킨 화가로, 그의 화법은 그 후 약 150년 동안 공적 기관의 주
문을 받아 그리는 공적인 그림의 길잡이가 되었다. 더군다나 17, 18세기까지
도 미술의 꽃이고 화가의 능력을 가장 잘 보여주는 분야로 평가되는 기념비
적인 프레스코화의 전통을 지켜나간 화가가 안니발레이기 때문이다.

안니발레는 로마에서 1595년부터 1597년까지 파르네세 궁의 '카메리노 파
르네세'Camerino Farnese라는 방을 헤라클레스와 율리시스를 주제로 하는 벽화로

8) Jean Rudel, *La peinture italienne*, Paris, PUF, 1987, p.85.

장식했다. 이 벽화는 주제 자체는 신화적인 내용이나 그보다도 미덕과 정진이
위험과 유혹을 이겨낸다는 우의적인 의미를 더 강하게 내포하고 있는 그림이
다. 그러고 나서 안니발레는 추기경 파르네세로부터 파르네세 궁 갈레리아
galeria 천장에 오비디우스의 『변신이야기』에 나오는 고대 신화 속의 사랑 이야
기를 그려달라는 청을 받고 1597년부터 1608년까지 작업했다. 안니발레는 이
천장화에서 신화 이야기를 활기차고 즐거운 스펙터클이 전개되는 것처럼 묘
사했다. 이 천장화는 도덕적인 교훈이라는 차원을 떠나 화려한 볼거리를 제공
하고 있는데, 이는 그 후에 전개될 17세기 천장화에 결정적인 영향을 미쳤다.
이 천장화는 반종교개혁의 중압감에서 벗어나 그간 종교적인 구속으로 억눌
렸던 삶의 에너지와 활기가 활짝 피어나는 것 같은 그야말로 '삶의 환희'가 넘
쳐흐르는 바로크 미술의 생기 있는 분위기를 예고해준다.

안니발레는 돌출된 코니스 위에 있는 밋밋한 둥근 천장을 실제 건축의 연장
처럼 보이게 하는 눈속임 기법으로 그린 건축요소quadratura를 그려넣었고, 각
각의 이야기를 담은 그림들이 눈속임기법으로 틀까지 끼워져quadri riportati 천
장에 붙여놓은 것처럼 했고, 이를 전체적인 눈속임기법의 건축틀과 잘 융합되
도록 배치했다.[9] 또한 주요 신화의 장면들은 각각 따로 독립된 그림 안에 집
어넣었다. 특히 천장 양쪽 부분을 보면, 양쪽 모서리에 남인주상男人柱像을 세우
고 그 머리 위에 각지고 돌출된 코니스를 그려넣어 남인주상이 천장 네 귀퉁
이에서 천장을 떠받쳐주고 있는 듯한 구조로 만들어놓았다. 이 모든 것이 밑
에서 보는 사람들의 시점에 따라 구도를 잡아 그린 눈속임기법임은 말할 필요
도 없다. 안니발레는 눈속임기법을 그야말로 자유자재로 활용하여 최고조의
경지에 이르게 했다.

전체 그림을 보면, 각각의 그림들 사이사이에 원형그림médaillon, 나상의 젊
은이, 꽃 장식, 프리즈가 섞여 들어가 있는 가운데, 금박 처리된 그림틀, 치장
벽토stucco로 된 것처럼 보이는 조각상, 브론즈로 보이는 부분, 실제 사람처럼

9) Rudolf Wittkower, op. cit., p.36.

안니발레 카라치, 파르네세 궁 갈레리아 천장 프레스코화(부분), 1597~1608, 로마

안니발레 카라치, 「비너스와 앙키세스」, 1597~1608, 천장 프레스코화, 파르네세 궁 갈레리아

보이는 나상의 젊은이들 모두가 실제처럼 보이게 했다. 안니발레는 이 천장화 구성을 미켈란젤로의 시스티나 예배당 천장화에서 따왔으나, 시스티나 천장화의 단순한 구성에서 한 걸음 더 나아가 눈속임기법을 전체적인 구성에서부터 겹쳐지고 중복되는 세세한 부분에까지 빈틈없이 적용해 전체적으로 모호한 구석이라고는 하나도 찾아볼 수 없는 완벽하게 조화로운 구성의 천장화를 선보였다. 더군다나 이 천장화는 네 귀퉁이에서 천장 중심으로 쏠리는 듯한 흐름의 구성을 보여주고 있고, 실제 벽면의 건축요소와 천장의 눈속임기법으로 그린 건축요소들이 서로 무리 없이 연결되게 하여 방 전체에 활기차면서도 동적인 느낌을 던져주고 있다. 천장 가운데 그림인 「바쿠스와 아리아드네의 승리」는 고전적인 구성, 자유로운 상상력, 실물에 의거한 인물상 묘사에 따라 그림 전체에서 넘쳐나는 에너지, 환희에 찬 분위기, 동적인 움직임을 보여주고 있다.

안니발레는 마니에리즘의 형식주의에서 벗어나 고전에 바탕을 둔 사실적인

안니발레 카라치, 「바쿠스와 아리아드네의 승리」, 1597~1608, 천장 프레스코화,
파르네세 궁 갈레리아

표현에 주력하여 그만의 독특한 화법을 만들었다. 또 그는 아카데미를 개설하
여 실물 묘사나 고전적인 화법에 대한 공부를 기본적으로 가르쳤기 때문에 그
의 화법은 문하생들에게 자연스럽게 전수되었다. 안니발레의 문하생들, 이른
바 볼로냐 화파는 볼로냐에 있는 카라치의 아카데미에서 기초수업을 단단히
받고 로마에 온 볼로냐 출신의 화가들로, 그들은 안니발레를 따라 로마에 와
서 스승에게서 배운 탄탄한 밑공부를 바탕으로 로마 미술계를 이끌어나가는
주류 화가그룹으로 성장한다. 더군다나 당시 로마에서 안니발레와 항상 비교
되던 카라바조가 너무 개성이 강해 일정한 유파를 형성하지 않았기 때문에 이
들 카라치 문하생들의 활약이 두드러질 수밖에 없었다.

 카라치 문하생들인 레니Guido Reni, 1575~1642, 알바니Francesco Albani,
1578~1660, 파르마 출신으로 안니발레 그룹에 낀 란프란코Giovanni Lanfranco,
1582~1647, 도메니키노Domenichino Zampieri, il Domenichino, 1581~1641가 1600년이
바로 지나서 로마에 왔고, 이들보다 나이가 어린 구에르치노Giovanni Francesco

Barbieri, il Guercino, 1591~1666는 1621년에 로마로 와서 이들과 합류했다. 안니발레의 화법이 이들 후계자들에 의해 확고한 양식으로 로마에 뿌리를 내렸다. 볼로냐파로 이름난 이들은 당시 로마에서 활짝 꽃피었던 건축의 프레스코 벽화 주문을 거의 도맡다시피 하며 성당이나 궁전 등 로마의 주요 건물들을 눈부시게 화려한 벽화미술로 장식하여 바로크 미술의 기반을 다져놓았다. 더군다나 볼로냐 출신의 교황 그레고리오 15세Gregorius XV, 재위 1621~23는 이들의 로마에서의 활동을 적극적으로 지원하여 이들이 나아갈 확고한 기틀을 잡아주었다. 안니발레에 의해 처음으로 어느 누구의 '화파'école란 말이 나오게 되었다.384~389쪽 참조

카라바조, 현실에 입각한 사실주의

안니발레와 더불어 바로크 미술의 전조를 그 누구보다도 확실하게 보여준 화가는 카라바조다. 카라바조Caravaggio라고 불리는 미켈란젤로 메리시Michelangelo Merisi는 1573년 9월 28일 북부 이탈리아 롬바르디아 지방의 도시 베르가모 남쪽에 조그만 마을 카라바조에서 석공의 아들로 태어났는데, 제멋대로의 난폭한 성격으로 주변과 충돌이 잦아 몇 번씩이나 경찰서 신세를 졌고 급기야는 살인사건으로 로마에서 도망쳐야만 했던 평탄치 못한 삶을 살다 간 예술가였다. 그는 4년 동안이나 여기저기를 떠돌다가 로마로 돌아오는 길에 말라리아에 걸려 1610년 7월, 포르토 에르콜레Porto Ercole에서 서른일곱의 나이로 세상을 떠났다.

카라바조는 안니발레와는 달리 프레스코화는 멀리하고 주로 캔버스에 유화로 작품을 남겼다. 롬바르디아에서 일찍이 화가로서 수련을 받은 후 1589년경에 로마에 와서 「바쿠스로 분한 자화상」1593, 「과일바구니를 들고 있는 젊은이」1594, 「트럼프 놀이를 하는 사람들」1594, 「유디트와 홀로페르네스」1599 등 신화화·풍속화·역사화·우의화·정물화 등 여러 유형의 그림에 손댔으나, 1599년에 프란체스코 델 몬테 추기경으로부터 산 루이지 데이 프란체시 성당 내 콘타렐리 예배당에 들어갈 작품을 의뢰받은 후부터는 종교화 제작에 몰두

카라바조, 「과일바구니」, 1595~96, 캔버스 유화, 밀라노, 암브로시오 미술관

했다. 이 예배당을 위한 유화대작, 「성 마태오의 순교」 「성 마태오의 소명」 「성 마태오와 천사」 등의 작품은 당시 미술의 흐름이던 마니에리즘의 기교가 많고 복잡한 구성을 따르지 않은 것이다. 그는 단순한 구성 속에 인물들이 빛에 의해 어둠 속에서 강하게 떠오르는 혁신적인 표현을 선보여 새로운 미술이 나아갈 길을 제시해주었다.

　카라바조는 현실에 바탕을 둔 사실적인 표현에 주력한 작가였다. 카라바조의 현실은 체험적이고 생생한 세계로, 그는 작품을 통해 이런 현실을 감흥과 심리적인 반응이 야기하는 극적인 분위기와 긴장감이 감도는 세계로 표현했다. 현실감 있는 사실적인 묘사는 강한 조명을 받은 활력적인 인물의 동세로 더욱 부각되어 그림 전체에서 극적인 분위기가 연출된다. 그래서 카라바조의 종교화는 종교적인 사건이 실제 우리 주변에서 일어나는 일처럼 묘사돼 있고 종교적인 인물들도 일반 서민의 모습으로 나타나 있어 실제감이 더욱 고조되어 있다. 그는 종교화를 종래의 성스럽게 이상화한 종교화의 전통에서 벗어나

카라바조, 「유디트와 홀로페르네스」, 1599, 캔버스 유화,
로마, 고미술 국립미술관, 바르베리니 궁

대중적인 차원의 소박한 성격으로 전환시켰다. 그는 당시 성스러운 인물을 표현하기 위해 요구된 일체의 표현상의 지침들을 무시하고 인간적인 차원의 종교화로 승화시켜 사람의 내면으로부터 신앙심이 자연스럽게 일어나게 했다. 화면구성에서도 빛을 새로운 개념으로 적용시켰고 대각선 구도를 과감히 도입했으며 인물들을 주로 화면 전경에 바짝 배치시키고 급격한 축도법을 써서 보는 사람에게 긴장감과 극적인 느낌을 강하게 주고 있다.

　이탈리아 르네상스 미술은 눈에 보이는 가시계를 이상화시키고 미화해 표현했는데, 여기에 반기를 든 화가가 카라바조였다. 카라바조는 선술집이나 서민들 식당에 있는 대중들을 전혀 이상화하지 않은 실제 모습 그대로 화면에 당당히 등장시켰다. 그림이라면 당연히 고상하고 아름다워야 한다고 생각했던 사람들은 그의 그림을 보고 기겁을 했다. 그의 그림이 회화상의 질서뿐만 아니라 사회적인 질서까지도 엎어버리는 혁명적인 것이라고 생각했다. 그의 그림을 보고 일종의 테러라고 하면서 불안해하기까지 했다. 카라바조는 단순

카라바조, 「트럼프 놀이를 하는 사람들」, 1594, 캔버스 유화,
포트 워스, 텍사스, 킴벨 미술관

히 대중들을 그저 실제 그대로 묘사했을 뿐이다. 말하자면 인위적인 가공의
단계를 거치지 않고 보이는 대로 자연스러운 모습으로 묘사했다. 이것은 다시
말해 그림에 '자연스러움'을 집어넣은 것으로 그의 그림이 생생한 느낌이 나
는 것은 바로 이런 이유에서다. 그래서 그의 미술은 사실주의이기도 하지만
'자연주의'라고도 하는 것이다.

카라바조는 이렇게 현실에 입각한 사실적인 표현으로, 대상의 이상적인 재현
만 추구했던 르네상스 전통과 결별했는데, 그의 미술에서 좀더 혁신적인 점은
'빛'을 그 이전과는 완전히 다른 새로운 개념으로 도입했다는 사실이다. 미술이
대상의 시각적인 재현에만 목적을 두고 있다면 빛은 어디까지나 사물을 묘사하
는 데 필요한 부수적인 위치에만 머물게 된다. 카라바조는 '빛'을 그러한 종속
된 위치로부터 끌어내어 하나의 독립된 요소로, 그림의 성격을 결정지어주는
요소로 활용했다. 특히 신과의 신비로운 교감을 미술 언어로 보여주어야 하는
종교화의 경우에는 서술적인 묘사만으로는 부족하다. 신의 존재는 직관으로 느

꺼지고 그로 인한 종교적인 법열 상태는 영혼의 반응이기 때문이다.

카라바조의 빛

카라바조는 종교적인 영상에 필요한 이러한 초자연적인 신비로운 분위기를 나타내는 데 '빛'을 이용했다. 예로부터 빛은 상징적인 의미로 해석되어 성서에서도 '빛'은 하느님과 예수 그리스도, 말씀을 나타냈고, 3세기의 신플라톤 철학에서도 절대자에게서 빛이 방사되어 만물을 비춰준다고 했다. 카라바조는 실제 세계에서의 어두움과 빛의 물리적인 현상을 영적인 차원으로 해석하여, 신의 빛으로 신에 대한 영적인 인식이 가능하다고 믿고 빛의 종교적인 신비성을 회화미술로 나타내려 한 것이다. 그는 신비로운 빛을 통해 영적인 세계로 접근하고자 했다. 카라바조의 그림에서 빛은 신성화된 빛으로 강한 상징성을 띠고 있다.

빛의 개입으로 만들어진 음과 양의 대립은 보는 사람에게 긴장감과 감동을 유발할 뿐 아니라, 그림의 구도를 조성하는 데 주요한 역할을 한다. 「성 마태오의 순교」「성 베드로의 십자가형」과 같은 그림을 보면 바큇살처럼 중심부에서 퍼져나가는 빛으로 주변의 어둠이 걷히면서 사람들의 모습이 드러나게 했다. 또한 「성 마태오의 소명」「성 바오로의 개종」과 같은 작품에서는 어느 한쪽에서 떨어지는 빛이 화면의 어둠을 부분적으로 제거해주면서 그 어둠 속에서부터 인물들을 떠오르게 했다. 바로 그렇기 때문에 카라바조의 빛을 통한 표현을 두고 'tenebroso', 즉 '어둠에 싸인'이라는 말을 쓴다.[10] 카라바조는 「성 마태오의 소명」 등 콘타렐리 예배당에 들어갈 작품들을 시작으로, 어둠 속에서 드러나는 빛을 상징적으로 사용하는 그만의 독특한 그림세계를 보여주었는데, 이 예배당 작품들은 빛과 어둠의 관계를 추구해온 작가의 화법이 그간 추구해온 모색단계를 거쳐 완벽한 경지에 이르렀음을 보여주고 있다.

10) Aloïs Riegl, *L'origine de l'art baroque à Rome*, (trans.)Sibylle Muller, Paris, Klincksieck, 1993, p.204.

카라바조, 「성 마태오의 소명」, 1599~1600, 캔버스 유화,
로마, 산 루이지 데이 프란체시 성당 내 콘타렐리 예배당

　「성 마태오의 소명」을 보면, 화면 오른쪽 벽을 배경으로 들어오는 빛이 어두
움에 싸인 방을 대각선으로 비치면서 트럼프 놀이에 열중하고 있던 다섯 명의
인물들의 윤곽이 서서히 드러나고 있다. 오른쪽 밝은 벽 아래에는 누군가를
가리키는 손짓을 하고 있는 예수와 베드로의 신비에 싸인 모습이 보인다. 하
느님의 부르심을 받는 성스러운 대목을 트럼프 놀이를 하고 있는 장면으로 잡
은 점, 그들의 자세와 옷차림, 예수와 베드로의 맨발 차림 등은 종교화에 어울
리지 않게 극히 세속적이다.

　그러나 빛의 흐름이 예수의 눈길, 그리고 마태오를 가리키는 손으로부터 자
신을 지목하는 줄 알고 "저요?" 하면서 손으로 자기 가슴을 가리키는 성 마태
오로 이어져 화면에는 묘한 긴장감이 흐른다. 세속적인 장면설정과 신비로운

카라바조, 「엠마오의 저녁식사」, 1601, 캔버스 유화, 런던, 내셔널 갤러리

빛의 개입, 즉 성聖과 속俗이 절묘하게 결합돼 있어 긴장감, 극적인 느낌, 신비로움을 더욱 강하게 내뿜는다. 특히 빛은 얼굴표정과 자세 등을 통해 하느님의 부르심에 답하는 인물들의 심리적인 반응을 크게 부각시켜 극적인 성격을 더욱 강하게 만들어주고 있다.

특히 1601년작 「엠마오의 저녁식사」에서 식탁을 중심으로 퍼져나가는 신비로운 빛은 그리스도와 주변 인물들의 모습을 어둠 속에서 서서히 드러내주어 정적이 감도는 가운데 보는 사람들을 깊은 사색과 명상의 세계로 이끌어준다. 빛에 의해 어둠 속에서 드러나는 그리스도의 숙연한 얼굴표정과 손을 들어 축성하는 모습은 인물들이 놀라는 격렬한 몸짓, 그들의 심리적인 반응, 그들의 거친 옷차림과 대조를 이루면서 극적인 성격을 한층 고조시키고 있다. 그림의 장면은 『신약성서』「루카복음」 24장에 나오는 이야기, 즉 예수님이 부활 후에 제자들에게 나타나 예루살렘에서 한 30리쯤 떨어진 엠마오라는 동네로 같이 가다가 식사를 하려던 중 빵을 들어 감사의 기도를 드리신 다음 그것을 떼어

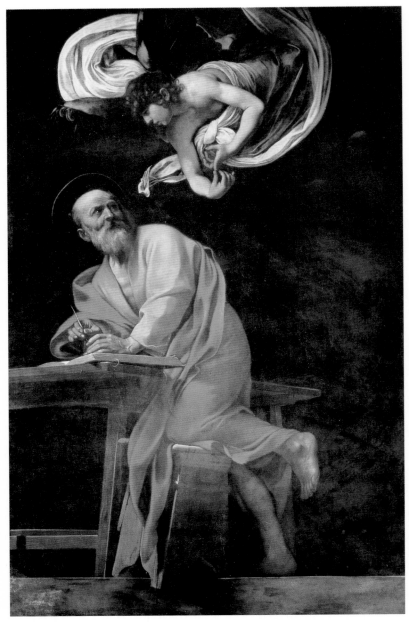

카라바조, 「성 마태오와 천사」, 1602, 캔버스 유화, 로마,
산 루이지 데이 프란체시 성당 내 콘타렐리 예배당

나누어 주시는 모습을 보고 동행한 사람들이 눈이 열려 예수님이시라는 것을 알아보았다는 이야기를 담은 것이다.

또한 카라바조는 장면을 화면 가까이 바짝 배치시키는 구도를 취해 인물들의 몸짓, 손짓이 급격한 축도법을 보이면서 보는 사람들의 긴장감을 한층 고조시키고 있다. 앞의 그림만 보더라도, 축성을 하는 예수님의 손, 너무 놀라서 의자를 젖히는 왼쪽 인물의 팔꿈치, 식탁 끝에 아슬아슬하게 얹혀 있는 과일 바구니, 오른쪽 인물의 활짝 벌린 팔은 화면을 뚫고 보는 사람의 공간으로 침투하는 것 같은 느낌을 준다. 이런 시도는 화면에서 전개되는 종교적인 사건에 보는 사람들을 참여시키려는 것이다. 그가 산 루이지 데이 프란체시 성당 내 콘타렐리 예배당을 위해 그린 두 번째 작품 「성 마태오와 천사」에서도, 성 마태오가 발을 걸치고 있는 의자의 다리 하나가 화면을 뚫고 보는 사람들의 공간 쪽으로 뻗어나와 있다.

카라바조는 당시 반종교개혁운동 후 내려진 종교화에 관한 지침을 따르지 않고 종교화를 세속적인 차원으로 끌어내려 저속하고 불경하다고 비난받았다. 지나치게 현실의 사실성을 강조했다는 이유로 여러 차례 경고를 받아 다시 그리기도 했고 주문한 측이 그림을 아예 받지 않기도 했다. 그 예로, 「성 마태오와 천사」는 원래 50대 정도로 보이는 건장한 농부가 천사의 도움으로 『복음서』를 쓰고 있는 그림이었다. 그런데 성당 측으로부터 불경하다는 이유로 강력한 항의를 받고 신의 목소리에 놀라 천사 쪽으로 얼굴을 돌린 후광을 두른 우아한 성인의 모습으로 다시 그렸다. 처음 그린 그림은 로마의 주스티니아니Vincenzo Giustiniani 후작이 구입했으나 그 후 베를린 프리드리히 황제 미술관에 소장되어 있다가 제2차 세계대전 때 소실되었다. 뿐만 아니라 산타 마리아 인 포폴로 성당Santa Maria in Popolo 내 체라시 예배당Cerasi을 위해 1600~1601년에 제작한 「성 바오로의 개종」 「성 베드로의 십자가형」 등의 그림도 너무 지나치게 현실적인 사실성을 강조했다 하여 거절당하고 다시 그린 것이다.

이밖에도 산타 마리아 델라 스칼라 성당Santa Maria della Scala 내 케루비니 예배

당Cherubini 제단화로 1604년에 그린 「성모의 죽음」도 성모에 보일 듯 말 듯한 후광만 살짝 드리워졌을 뿐 전혀 성스럽지 않고, 작업복 차림의 서민여성일 뿐만 아니라 핏기 없는 얼굴과 퉁퉁 부은 다리가 죽은 시신 같다는 이유로 1605년 봄에 성당에서 철거되었다. 그 후 이 그림은 당시 로마에 와 있던 루벤스의 주선으로 만토바의 곤차가Vincenzo Gonzaga 공작이 구입했다.[11]

한 가지 역설적인 것은 카라바조의 종교화가 그야말로 대중을 위한 대중적인 그림이었음에도 불구하고 정작 대중들한테서 외면당했다는 사실이다. 카라바조의 종교화는 개개인이 하느님과 직접 소통하는 내적인 체험을 통해 직접 계시를 받을 수 있다는 그의 혁신적인 종교관을 보여주었다. 카라바조는 신의 은총은 겉으로 볼 수 있는 것이 아니고 사람의 마음 깊숙한 곳에서 느껴지는 것이라고 생각했기 때문에 하느님과 인간 사이에 오가는 심리적인 교감을 부각시켰다. 이렇듯 종교적인 영상에 자신의 개인적인 내면 세계를 개입시켰다는 점에서 그는 새로운 종교화 출현의 가능성을 열어주었다.

안니발레와 카라바조, 두 사람은 당시 유행하던 마니에리즘의 화법을 벗어나 새로운 길을 모색하여 바로크 미술로 가는 문을 활짝 열어준 작가들이다. 그들의 작품에서 새로이 나타난 환희, 생동력, 극적인 감흥, 긴장감, 신비감 등은 그 후 바로크 미술의 주요 특성으로 자리 잡았다.

서로 상반되는 미술세계를 보여주었다고 평가되는 안니발레와 카라바조, 이 두 화가는 새로운 시대의 문을 연 개척자이고 17세기 이탈리아 바로크 회화의 기초를 닦아놓은 인물들이다. 그런데 앞서 말한 대로 안니발레 카라치는 후계자들을 키워나가면서 자신의 화파를 형성했지만 카라바조는 원래 타고난 성품이 보헤미안 기질이고 괴팍해서 문하생을 밑에 두고 가르치거나 하는 성격이 아니었다. 예술가의 성격도 성격이려니와 그림 자체도 너무나 개성적이고 독특하여 그의 미술은 무슨 원리로 가르치는 것이 힘들었다. 즉흥성을 띤

11) Francesca Castria Marchetti, Rosa Giorgi, Stefano Zuffi, *L'art classique et baroque*(édition française), Paris, Gründ, 2005, p.36.

생생한 사실주의 화법, 신비로운 빛의 도입 등은 누구에게 전수될 성질의 것이 아니었다. 그저 토양을 마련해주고 방향제시를 해줄 수 있을 뿐이어서 카라바조의 뒤를 잇는 화가들은 카라바조 화파가 아니라 카라바조풍Caravaggismo의 그림을 그린 화가로 분류된다.

이탈리아인으로서는 젠틸레스키Orazio Gentileschi, 1563~1639, 보르지안니Orazio Borgianni, 1578년경~1616, 만프레디Bartolomeo Manfredi, 1582~1622, 사라체니Carlo Saraceni, 1579~1620 등이 있고, 프랑스인으로는 1611년부터 로마에 머물렀던 발랑탱Valentin de Boulogne, 1594~1632 등의 화가가 로마에서 카라바조 화풍을 따른 화가들Caravaggisti로 분류된다.

카라바조가 1610년에 세상을 등지고 1620년대에 가서는 카라바조 추종자들도 세상을 떠나거나 고향으로 돌아간 사람들이 많아, 카라바조풍의 그림은 로마에서 빛을 잃어갔다. 더군다나 교황 그레고리오 15세가 즉위하고부터는 고전적인 화풍이 득세했고, 그에 따라 로마에서의 카라바조풍 그림에 대한 열기는 더욱 식어갔다. 그러나 카라바조풍은 남부지역 나폴리에서 그곳 화파의 수장인 카라치올로Battistello Caracciolo, 1570~1637가 카라바조의 사실주의와 빛을 받아들이면서 활짝 피어났고, 당시 이곳에 있던 에스파냐의 화가 리베라José de Ribera, 1591~1652에게 전수되었다.

로마에서는 카라바조의 미술이 아주 짧은 기간 꽃을 피웠지만, 그의 혁신적인 그림 세계는 여러 길을 통해 유럽 전역에 퍼져나가 광범위한 영향력을 미쳤다. 네덜란드 출신의 테르브뤼헨Hendrick Terbrugghen, 1588~1629과 혼토르스트Gerrit van Honthorst, 1590~1656 등이 로마에 머물면서 카라바조 그림의 영향을 받은 화가들이지만, 바로크 회화는 카라바조로 시작되어 카라바조로 끝났다고 해도 과언이 아닐 정도로 유럽 전역에서 카라바조의 영향력은 거의 절대적이었다.

바로크 미술의 밑거름, 베네치아 미술

위의 두 작가가 바로크 세계로 가는 길에 포석을 깔아주었다면, 이들보다

앞서 바로크 미술이 꽃피울 수 있는 토양을 만들어준 것은 베네치아 미술이다. 베네치아는 동방 세계와 서유럽을 연결하는 중요 해상무역항으로 오랫동안 경제적인 번영을 누렸다. 태양빛이 넘실대는 바다, 타지역과의 무역이 갖다 주는 이국적인 정서, 물질적인 풍요에 따른 안정감, 이 모든 것이 아름다운 환경을 만들어주었고 도시 전체에는 생동력과 삶에 대한 환희가 넘쳐났다.

베네치아의 미술은 대륙의 미술과는 현저히 달랐다. 개방적인 자연조건으로 자연에 대한 도전적인 자세보다 친화적인 입장을 보였고, 그 속에서 인간은 자연의 일부로 존재한다는 극히 자연주의적인 견지에서의 인간관을 갖고 있었다. 피렌체 미술이 인간 중심의 세계관으로 지적인 이해를 통한 회화적인 공간성을 보여주었다면, 베네치아 미술은 세계를 이성이라는 틀 안에 가두어두지 않고 인간적인 정감이 넘쳐나고 시정詩情이 풍부한, 마음으로 보는 세계를 만들어내고 있었다. 종교화에서도 천상의 세계를 옮겨다놓은 듯한 표현이 아니라 인간적인 정서를 엿볼 수 있는 따뜻한 분위기가 느껴졌다. 이를 두고 '세속화된 성스러움'이라고 한다.

지적인 피렌체 미술이 짜임새 있는 구도와 형태표현에 치중한 반면, 베네치아 미술은 색채 위주의 시각적인 표현을 중시했다. 피렌체 미술이 합리적인 공간과 형태표현을 위해 건축과 조각이라는 다른 예술세계에 의존하여 회화미술의 길을 개척했다면, 베네치아 미술은 색채에 의존하여 피렌체 미술하고는 전혀 다른 미술표현의 가능성을 열어주었다. 대상의 묘사가 형태표현에만 주력한다면 색채는 그저 부수적인 기능밖에는 하지 못한다. 한 그루의 나무를 묘사한다 할 때, 피렌체의 화가들은 우선 나무라는 대상을 지적이고 합리적으로 인식하여 형태로써 파악해 윤곽선으로 그 형태를 잡아갈 것이다.

그러나 베네치아 화가들은 나무를 나무에서 얻는 인상 그대로 색채 덩어리로 파악하여 색채로 나무를 나타낸다. 이 두 종류의 미술은 대상에 대한 인식의 출발점부터 완전히 다르고 그 표현법도 다르다. 베네치아 화가들은 윤곽선으로 대상의 형태를 잡지 않았고, 회색을 칠하여 그림자를 나타내지도 않

았다. 밝은 하늘부터 칙칙한 색깔의 나뭇잎과 그림자까지 모든 것을 '색채'로 나타내기만 하면 되었다. 이미 레오나르도 다 빈치가 자연의 물체는 고정된 윤곽으로 머물지 않고 빛을 통해서 유동하고 변화하는 모습을 보인다는 과학적인 관찰에 따른 자연관에 입각하여 명암법chiaroscuro과 스푸마토sfumato 기법을 창안한 바 있다. 대기 중에 빛을 포착하여 그것을 미묘한 색감으로 나타내어 사물의 형태감과 원근의 공간성을 나타낸 레오나르도는 베네치아의 색채 위주 미술의 먼 선구자다.

색으로 대상을 파악하는 것은 지성보다도 감각, 상상력을 요구하며 결과적으로 감동과 시적인 느낌을 불러일으킨다. 색채는 심리적인 힘을 불러일으키면서 서정성이 짙은 감흥의 세계로 이끌어주기 때문에 색채 위주의 그림에는 정서적인 열기와 함께 정감이 넘친다. 이렇듯 피렌체 미술과는 전혀 다른 미술세계를 보여준 베네치아 미술은 그 후에 전개될 바로크 미술이 꽃필 수 있는 기본적인 밑거름이 되었다고 이야기되는데, 그중 티치아노, 틴토레토, 베로네세의 미술이 많은 영향을 주었다.

당시의 비평가 로마초가 티치아노의 그림을 보고 '색채의 연금술'을 썼다고 말했듯이[12] 그의 그림은 풍부한 색채, 생생한 색감, 미묘한 색조, 색조 간의 조화로 이루어진 색채의 교향곡과 같은 세계를 보여주고 있다. 밝은 부분은 물론이고 어두운 부분까지 그 미묘한 색감이 잘 표현되어 있어 이를 두고 작가 자신이 하나의 '시'詩라고 말할 정도였다.[13] 그의 그림은 대기와 형체 간의 분명했던 경계선이 허물어지고 미묘한 색감을 넘나드는 빛과 그림자가 아른거리는 화면이 되었다. 이러한 자연주의적이고 시각적인 차원에서 묘사된 빛과 그림자는 말년의 종교화에서는 정신적인 깊이를 나타내기 위한 표현적인 방법으로 전환되었고, 이는 곧 틴토레토로 이어졌고 바로크 미술에 연결되었다.

12) André Chastel, op. cit., p.384.
13) *Encyclopédie de l'art* IV–Âge d'or de la Renaissance, op. cit., p.185.

티치아노와 틴토레토

티치아노Tiziano Vecellio, 1488/90~1576는 그 누구보다도 삶을 사랑했던 예술가였다. 「바카날」Baccanale과 같은 초기작품에서 볼 수 있듯이, 티치아노는 삶에 대한 사랑을 낙원에서나 맛볼 수 있는 원초적인 기쁨의 세계로 묘사했다. 그의 그림에서는 삶에 대한 강한 열정으로 인한 강렬한 에너지와 역동성이 넘쳐난다. 또한 티치아노는 주제에 대해 자연스러운 해석을 내려, 화면에는 마치 실제 연극이 벌어지는 듯한 장면이 전개되면서 작품은 웅대하고 숭고한 성격을 보여준다.

한 예로 프라도 미술관 소장의 「신전에 나타나신 마리아」1534~38는 그림의 크기가 345×775cm나 되는 대작인데, 마리아를 뒤따르는 인물들의 차분한 모습과 화면 전체의 숙연한 분위기, 연극무대와 같은 배경 등이 마치 하나의 스펙터클이 전개되는 것 같은 장면을 연출한다. 더군다나 티치아노는 화면 속의 인물들을 당시 베네치아의 명사들로 구성함으로써, 마치 현실적인 사건을 목격하는 것 같은 생생한 현장감을 주어 연극적인 효과를 극대화하고 있다. 이렇듯 주제를 연극과 같은 구경거리로 보여주는 착상은 그 뒤에 올 바로크 세계와 직접 연결된다.

「가시관을 쓴 그리스도」1570년경에서 볼 수 있듯이 티치아노는 말년에는 종교화 제작에 몰두하는 가운데 색을 자유자재로 구사하면서 거친 붓자국, 두터운 칠, 어둠이 깔린 가운데 섬광처럼 번득이는 빛, 희미해진 윤곽선 처리로 주제의 극적인 효과를 최고조로 달하게 했을 뿐만 아니라 인물들이 겪는 비극성, 그들의 내면세계를 그대로 드러나게 했다. 그야말로 표현적인 힘을 극대화시켰다고 말할 수 있고, 이는 17세기 바로크 미술의 렘브란트나 17세기 연극에서 보여지는 극적인 세계를 예고한다.

티치아노가 1576년에 흑사병으로 세상을 떠나고 그가 남긴 작품 「피에타」만이 무참하게 약탈당한 그의 집을 지키고 있었는데, 이 마지막 작품은 르네상스가 남겨놓은 유산으로부터 완전히 결별한 새로운 미술의 길을 알려주는 작품으로 평가된다. 이 그림을 그리는 것을 옆에서 직접 본 다른 화가의 말을 빌리자면, 티치아노는 붓을 사용하지 않고 손가락을 사용하여 선을 긋기도

티치아노, 「신전에 나타나신 마리아」, 1534~38, 베네치아, 아카데미아

하고 칠하기도 하면서 밝게도 하고 어둡게도 했다고 한다. 티치아노는 빛을 '빚어내기' 위해 과감하게 손을 써서 붓이 이루어내기 힘든 여러 가지 극적인 효과를 냈던 것이다. 거친 물감 자국으로 티치아노는 비통함과 긴장감이 뒤엉켜 있는 인간이 보여줄 수 있는 최대한의 절망적인 감정을 표출해냈다. 르네상스에서 자연 모방이라는 목적 아래 추구했던 빛과 그림자의 작용은 이제 인간 내면의 감정 표출을 위한 방법이 되어 새로운 위치를 찾아가게 되었다.

티치아노의 색채주의를 따르면서도 빛에 의한 색조 조절을 더욱 과감하게 시도하여 명암의 급격한 대비, 빛의 조절에 따른 극적인 분위기로 혁신적인 회화성을 보인 화가는, 염색업을 하는 집에서 태어나 염색집 아이라는 뜻으로 불리는 틴토레토Tintoretto, 1518~94다. 미켈란젤로의 소묘disegno와 티치아노의 채색colorito을 결합한 그림을 그리고자 한 화가 틴토레토는 마니에리즘 경향의 예술가로 분류된다. 초기작인 1547년 베네치아의 산타 마르쿠올라Santa Marcuola 성당을 위한 「세족례」는 명암을 강하게 교차시켜 형태 표현의 효과를

틴토레토, 「세족례」, 1547, 마드리드, 프라도 미술관

극대화하고 화면 전체에 빛의 조절에 의해 밝음과 어두움이 급격하게 교차하는 극적인 분위기를 만들어내어, 예수가 제자의 발을 씻겨주는 사건의 종교적인 신비감이 최고조로 달하게 했다. 그는 티치아노의 색채를 물려받았으나 여기저기서 섬광처럼 번쩍이는 비현실적인 빛과 그에 대비되는 어두운 부분들이 놀랄 만한 빛과 그늘의 교향곡을 만들어내면서 그때까지 볼 수 없었던 독특한 회화성을 창출하고 있다. 자연적인 빛이 회화적인 요소로서의 빛으로 탈바꿈한 것이다. 그래서 그를 두고 베네치아 미술의 색채주의로 시작했으나 거기서 한 발자국 더 나아간 빛 위주의 화가라고 한다.

　이어서 1548년 산 마르코회Scuola Grande di San Marco 회의장을 장식한 대작 「그리스도교 노예를 구출하는 성 마르코」와, 1564년부터 시작한 산 로코회Scuola Grande di San Rocco를 위해 그린 작품들 가운데 「십자가에 못 박히신 그리스도」에서도 인물상 하나하나의 형태감과 화면 전체의 원근감이 명암의 강한 대비로 최대한 부각되고 있다. 축도법으로 묘사된 격한 동세의 인물들을 여기저기 산재시킨 화면구도로 긴장감과 역동성, 활력을 주면서, 마치 큰 구경거리가 화면에서 전개되는 것 같은 감흥을 던져준다. 또한 산 로코회에 1566년에 그린 「빌라도 앞에 선 예수」를 보면, 연극 무대에서 영사기의 조명을 받는 듯 주변이 어둠에 잠겨 있는 가운데 빌라도 앞에 선 예수에게 빛이 떨어지면서 시

틴토레토, 「최후의 만찬」, 1594, 베네치아, 산 조르조 마지오레 성당

선을 집중시키고 있다. 빛을 받고 있는 그리스도는 지상의 인물이 아닌 영적
인 모습으로 주변의 웅성거리는 군중의 어수선한 분위기와 대조를 이루는데
이로 인해 그림의 극적인 성격이 한층 돋보인다.

틴토레토의 그림은 격한 감정과 격렬한 동작을 보이는 인물들을 그림에 많
이 등장시키고, 엇갈리는 명암으로 등장 인물들의 역동적인 움직임을 부각시
키면서 화면 전체에 어수선하고 극적인 긴박감이 감도는 가운데 마치 중대한
사건이 벌어지고 있는 듯한 느낌을 던져준다. 그는 미술이라는 언어를 통해
종교적인 사건을 단순한 서술적인 차원의 묘사에서 이같이 극적인 장면으로
전환시켰고, 이는 바로크 미술이 특성으로 내세우는 역동성과 극적인 효과,
감흥의 유발을 본격적으로 제시해준 것이라 말할 수 있다.

틴토레토 예술세계의 집결판이라 할 수 있는 마지막 작품 「최후의 만찬」은
산 조르조 마지오레 성당San Giorgio Maggiore을 위해 그가 세상을 떠난 해인
1594년에 제작한 작품이다. 거칠고 빠른 붓놀림, 빛의 조절로 명암이 급격하

게 엇갈리는 가운데 떠오르는 형태감, 인물들의 다양한 동세, 대각선 구도로 화면에는 무겁고 긴박한 분위기가 감돌고 있다. 틴토레토는 장면과 대상의 객관적인 사실성과 구체적인 묘사를 거부한 채, 빛과 그림자를 이용하여 형태와 장면의 극적인 분위기를 추상적이고 비현실적인 경지로 나타냈다. 그의 이러한 독특한 미술이 앞으로 나아갈 길을 활짝 열어주었다.

「최후의 만찬」을 보면, 마치 발광체에서 빛이 뿜어져 나오듯 어둠 속에서 번쩍거리는 빛이 화면 전체에서 빛과 그림자의 향연을 만들어내면서 비현실적인 분위기가 한껏 고조되고 있다. 틴토레토는 최후의 만찬이 벌어지고 있는 곳을 대중적인 선술집으로 잡고 음식을 나르는 하인들, 개, 바닥에 널브러진 물건 등 일상적인 배경을 집어넣어 종교화라는 성역을 세속화했고, 이는 그대로 카라바조의 종교화에 연결되었다.

베로네세, 벽화미술을 절정에 올려놓다

웅장한 기념비적인 성격으로 관객을 압도하는 티치아노와 틴토레토의 그림세계와는 달리, 베로네세Paolo Veronese, 1528~88는 시종일관 밝은 색조로 경쾌한 분위기를 만들어낸다. 번창하는 해양 도시로 개방적이고 화려하고 생동감이 있으며, 어디서나 축제의 분위기가 물씬 나는 베네치아의 지역적인 특성을 그대로 미술에 반영한 예술가가 바로 베로네세였다. 그의 그림은 밝고 경쾌한 채색, 무한한 공간성이 전개되는 큰 구도, 무대연출과 같은 장면묘사, 생동감 있는 인물들이 만들어내는 축제와 같은 분위기, 이 모든 것이 합쳐져 마치 연극무대의 한 장면을 연상시킨다.

특히 베로네세는 건축을 장식해주는 벽화미술을 절정에 올려놓았다고 평가받는다. 그것은 그가 르네상스의 산물인 원근법을 가시적인 세계의 재현이라는 차원을 넘어 가벼운 대기로 충만한 무한히 뻗어가는 공간성을 나타내주는 차원으로 적용하고 또한 눈속임기법으로 그림 속의 건축요소를 실제 건축처럼 보이게 하여 벽화가 실제 건축과 혼연일체가 되게 했기 때문이다.

1573년 작인 성 조반니와 파올로 수도원Santi Giovanni e Paolo의 식당을 위한

베로네세, 「레비 가의 만찬」, 1573, 베네치아, 아카데미아

대작 「레비Levi 가家의 만찬」을 보면, 그리스도를 중심으로 성찬이 벌어지고 있는 로지아loggia는 장엄한 아치와 계단이 눈속임기법으로 실물처럼 묘사되어 있고, 그 뒤로 풍경과 건축물이 가상적인 공간성을 보여주면서 전체적으로 연극무대와 같은 효과를 내고 있다.[14] 그곳에서 벌어지는 성찬도 마치 세속적인 축제와 같은 분위기를 내면서 연극의 한 장면처럼 묘사되었다. 더군다나 베로네세는 이 그림에 당대 베네치아의 명사들을 비롯하여 하인, 어릿광대, 난쟁이, 독일식 군복 차림의 군인 등 여러 계층의 인물들을 모두 집어넣어 현장감도 살리고 볼거리로서의 효과도 크게 부각시켰다.

그런데 바로 이 점 때문에, 그러니까 『성서』에도 나오지 않고 종교화에도 맞지 않는 이러한 인물들을 그림에 넣었다는 이유로 베로네세는 종교재판소 법정에 불려나가 엄한 문초를 받기도 했다.[15]

「레비 가의 만찬」에서 보여주는 것처럼 장면의 연극적인 효과, 무대미술과

14) Ibid., pp.222~223.
15) Emile Mâle, *L'art religieux de la fin du XVIe siècle, du XVIIe et du XVIIIe siècle*, Paris, Armand Colin, 1951, p.4.

코레조, 「성모승천」, 1526~30, 프레스코화, 파르마 대성당 천장화(일부), 파르마

같은 배경, 눈속임기법을 이용한 사실적인 묘사, 성스러운 장면에 세속적인 요소를 삽입한 점은 그대로 17세기 바로크 미술로 이어졌다.

바로크 미술로 가는 길에 베네치아 미술이 이처럼 기본적인 포석을 깔아주었는데도, 어찌 된 일인지 17세기 들어 로마와 토리노 등지에서 바로크 양식이 불꽃처럼 피어올랐음에도 불구하고 정작 베네치아에서는 잠잠했다. 베네치아에서 바로크 양식이 활짝 꽃피운 것은 다른 곳에서는 바로크 양식이 시들해져버린 때, 그러니까 바로크 말기에 가서다.

베네치아의 화가들 말고도 바로크 양식을 예고해준 화가들이 또 있다. 반종교개혁과 예수회의 영향을 처음 받기 시작한 마니에리즘 화가 코레조

il Correggio, Antonio Allegri, 1489~1534와 바로치Federico Fiori Barocci, 1528년경~1612가 바로 그들이다. 파르마Parma에서 활동한 코레조는 파르마 대성당의 천장화 「성모승천」, 파르마의 사도 요한 성당의 천장화 「파트모스 섬에서 사도 요한 이 본 환상」에서 보듯 아래서 올려다 보이는 천장을 천상의 장면이 전개되는 듯한 환각적인 공간으로 만들어놓았다. 이를 위해 코레조는 환각적인 원근법 을 썼고, 인물들을 중력이 없는 듯 공중을 날며 떠다니는 인물상으로 그려놓 았다. 코레조의 이러한 천장화는 그 후 바로크 천장화에 많은 영향을 미쳤다.

또한 울비노 태생의 바로치는 부드러운 색채, 따뜻한 느낌, 감흥적인 표현, 소묘보다 색을 강조한 회화적 접근방식, 역동성, 환각성, 좀더 실제에 다가간 표현성을 보여주어 바로크 미술의 선구자로 여겨진다. 바로치는 감정을 격하 게 자극하고 감흥을 안겨주는 미술, 당시의 시대적인 요구에 맞는 새로운 형 식의 미술을 찾아냈다. 특히 바티칸 궁의 식스토 5세 도서관 천장화는 인물들 이 옷을 휘날리며 소용돌이치는 모습으로 공중에 떠다니는 환상적인 천상의 장면을 보여주었다. 천장을 올려다보는 사람은 눈부시게 아름다운 천상의 세 계가 바로 위에서 펼쳐져 글자 그대로 황홀경에 빠지게 된다. 이성보다도 감 각, 정신보다도 감정을 뒤흔드는 이러한 유형의 그림은 반종교개혁의 정신을 잘 보여주는 것으로 바로크 미술에 그대로 이어졌다. 「포폴로의 성모」1579, 「로자리오의 성모」1593 같은 작품에서도 천장화에서와 똑같이 인물들의 역동 적인 움직임, 감흥적인 표현, 실제에 가까운 인물 묘사 등의 특성이 그대로 나 타난다.

3 17세기 이탈리아의 바로크 미술

" 바로크 미술은 이성으로 억눌려 있던 인간의
감성세계가 모두 폭발되어 나타난 것이어서
활기가 넘쳐나고 과시적이며 연극적일
수밖에 없다. 바로크 미술로 인해 자유로운
표현의 길이 열린 것이다. 그러나 이러한
바로크의 불붙는 열기 속에서도 정돈되고
합리적이며 정적인 고전성에 대한 탐구는
이어져오고 있었다. "

바로크를 여는 세 거장

반종교개혁운동과 바로크

문맹자들에게 그리스도교의 가르침을 형상화해서 알려야 한다는 목적하에 중세의 그리스도교 교회, 즉 가톨릭 교회는 교황 대_大 그레고리오 1세 Gregorius I, 재위 590~604가 "글을 몰라 책을 읽지 못하는 사람들에게 성당의 벽면에 그려진 그림을 읽도록 하라"고 내린 지침을 충실히 따랐다.[1] 이에 따라 『성서』의 중요한 교리들이 성당 안팎 벽면에 그림과 조각미술로 형상화되어 중세미술의 특징을 이루었다. 그 후 마르틴 루터의 종교개혁 이후 불붙듯 일어나는 신교의 기세에 맞서 가톨릭 교회는 자체 정비에 들어가 트리엔트 공의회를 1545년부터 1563년까지 총 25회에 걸쳐 열어 본격적인 반종교개혁 운동에 돌입했다.

그리스도교가 처한 혼란스러운 상황 속에서 그 기강을 바로 세우고자 몰라누스Molanus, 1533~85는 "성당은 지상에서의 하늘나라의 모습이다. 그래서 그곳을 고귀하게 치장해야 한다" 했고[2], 로마 교회의 추기경 팔레오티Paleotti는 1594년에 "교회는 박해받는 사람들의 용기를 찬양하고 신자들의 신앙심에 불을 당겨야 한다"는 말을 했다.[3] 이들의 의도는 그윽하고 감동적인 몰아지경에 빠지게 하거나 박해받는 수난의 고통을 보여주는 직설적인 미술, 즉 신자들의 감각을 자극하거나 감흥을 불러일으키는 표현적인 미술로 성당을 장식한다는 것이었다. 성직자들은 이러한 미술을 통해 신자들이 순수한 감성과 정화된 마음을 갖게 되어 신앙인으로 충만한 삶을 살아가게 된다는 점을 강조했다. 이를 위해 미술은 구체적으로 율동적인 복잡한 윤곽선을 추구해야 하고 물감과

1) Louis Réau, *L'art du moyen âge*, Paris, Albin Michel, 1951, p.2; 임영방, 『이탈리아 르네상스의 인문주의와 미술』, 서울, 문학과지성사, 2003, 226쪽.

2) Emile Mâle, *L'art religieux de la fin du XVIe siècle, du XVII siècle et du XVIII siècle*, Paris, Armand Colin, 1951, p.22

3) René Huyghe, *L'art et l'âme*, Paris, Flammarion, 1960, p.193; Rudolf Wittkower, *Art and Architecture in Italy 1600 to 1750*, 1973, Middlesex, Penguin Books, 1973, p.7.

재료는 열기 있고 빛나는 성질로 맞추어져야 하며, 형태는 극도로 격동적인 상태를 보여주어야 한다는 것이다.

가톨릭 교회는 종교개혁이라는 강타를 맞아 밑동부터 흔들리는 교회체제를 바로잡고 동요된 신도들의 신심을 굳혀 집단적인 일체성을 회복하는 데 심혈을 기울였다. 바로 이런 의미에서 교황 바오로 3세로부터 1540년에 정식으로 인가를 받고 교회의 방위군단 역할을 톡톡히 한 예수회의 역할은 실로 지대하다 할 것이다. 예수회는 '개인을 시체처럼'perinde ac cadaver이라는 구호를 기본 지침으로 삼을 정도로, 개개인은 자기 자신보다도 오로지 공동체를 위해 존재하고 봉사해야 한다는 점을 분명히 했다.[4] 이에 따라서 예술도 개성적인 표현이 억제되고 종교를 위한 방향으로 길을 잡아가게 된다.

반종교개혁 운동의 주된 관심거리는 미술의 도상과 제재선택의 문제였다. 신앙심을 앙양하고 지도하는 데 공동체의 일체성을 공고히 하고 강조하는 것이 필요했기 때문에, 모든 것을 버리고 하느님만을 따르겠다는 이냐시오 데 로욜라의 가르침을 중요시 여겼고 종교개혁자 칼뱅의 가르침도 중요시했다. 몰라누스의 『성화상에 관하여』1570와 체사레 리파Cesare Ripa의 『도상학』Iconologia, 1593 등을 지침으로 삼고서 교회가 미술을 주관하고 지도하게 되었다. 여기서 종교예술의 사회적인 성격을 중요시하는 건축은 신도들을 불러들이고 공감을 갖게 하기 위하여 검소하고 소박한 형식보다는 화려하고 사치한 보임새에 역점을 두게 되었다. 말하자면 성당건축에 가장 값지고 찬란한 재료를 쓰고, 그곳이 축제와 같은 분위기가 되도록 조성하여 사람들을 즐겁게 만들어 일상생활의 시름을 잊도록 했다. 즉 궁전처럼 성당을 꾸민 것이다. 몰라누스나 팔레오티의 뜻에 따라 성당건축의 기능과 유효성을 실용적인 면보다 정신적이고 영적인 면에서 찾았고, 이렇게 해서 나온 것이 바로크 양식의 성당건축이다.

바로크 시대에는 도시예술로서의 도시계획에 따라 도로망이 확충되고 광장

4) René Huyghe, *Sens et destin de l'art*(2), Paris, Flammarion, 1967, p.150.

이 조성되며 도시미화를 위한 장식물과 분수대가 곳곳에 설치되면서 가옥과 궁전 등의 외부도 생기 있고 화려한 보임새를 요구하게 되었다. 궁전건축은 외부의 쾌적한 분위기가 내부에 넓고 장려한 응접실과 의전풍의 웅장한 계단으로 이어지게 했다. 성당건축을 보면, 외부는 예술적인 장식의 꾸밈새로 된 정면을 보여주고 있고, 내부는 많은 사람들을 수용할 수 있는 넉넉하고 여유 있는 공간을 갖추고 있다. 성당 안에 들어서면, 전체구도는 원형 내지 타원형으로 하고, 제단은 신자들이 쉽게 접근할 수 있도록 배치했으며 신자들의 눈이 자연스럽게 천장을 향하도록 그 주변을 꾸몄다. 이탈리아어로 '밑에서 위로'라는 뜻의 da sotto in su는 아래서 위를 향해 보게 된다는 것으로 바로크 천장화의 특징을 말해주는데, 거기에는 눈만 천상으로 향하는 것이 아니라 그 마음도 같이 향해 천상의 장면에 동참한다는 뜻이 담겨져 있다. 비상하는 천사와 아기 천사들의 나부끼는 옷의 움직임, 그들이 만들어주는 유연한 흐름의 장식적인 곡선들, 그로 인한 율동적인 동선, 이 모든 것이 환상적인 장면을 전개하면서 신자들을 현혹한다. 무한으로 향한 천공은 신의 찬란한 빛으로 채워져 신을 향한 거역할 수 없는 열망에 불을 붙인다. 지난날 르네상스 때에는 미술이 진리를 찾고 발견하는 데 급급했는데 이제는 신자들을 끌어모으고 신앙심을 다져주는 미술로 바뀌게 되었다.

17세기 미술은 반종교개혁의 영향 아래 가톨릭 교회가 성인들을 드높이고 순교자들을 공경하며 종교적인 형상으로 교리를 가르치고자 했기 때문에 아리스토텔레스의 『수사학』에서 언급된 수사학적인 표현이 적극적으로 요구되었다. 미술은 대중을 감동시키고 사로잡기 위해 사람들을 설득하거나 수긍하게 하는 방법을 찾았고 이에 따라 수사학적인 미술, 웅변적인 미술이 바로크 시대를 특징짓게 된다. '설득'을 목적으로 한 교회의 혁신적인 지침에 따라 '미술의 수사학'이 탄생한 것이다. 또한 이 미술은 신자들의 감흥을 중요시하여 기적, 불가사의한 사건, 초자연적인 현상, 있을 법하지는 않지만 그럴듯하다고 생각되는 일들을 미술언어로 표현했고 그것은 볼거리로서의 역할도 톡톡히 했다. 반종교개혁의 정신을 반영한 이러한 미술은 1580년 이후부터, 그

러니까 트리엔트 공의회가 끝난 지 약 20년 후부터 자리를 잡아갔다. 바로크 양식은 반종교개혁의 영향과 로마를 그리스도교 세계에서 가장 아름다운 도시로 만들려는 교황의 열정이 맞물리면서 교황 식스토 5세로부터 바오로 5세 사이에 로마에서 확고한 양식으로 뿌리내렸고, 1620년대부터는 활짝 만개하면서 그 후 약 50여 년 동안 이탈리아 전역에 확산되었다.

로마의 재건

반종교개혁의 거친 풍랑이 잦아드는 1580년대부터는 금욕적이고 비타협적이었던 바오로 4세Paulus IV, 재위 1555~59나 그 소박함이 성인과 같았던 비오 5세Pius V, 재위 1566~72와 같은 교황 대신, 식스토 5세, 바오로 5세, 우르바노 8세 Urbanus VIII, 재위 1623~44, 인노첸시오 10세Innocentius X, 재위 1644~55, 알렉산데르 7세Alexander VII, 재위 1655~67와 같은 화려한 취향의 후계자들이 나왔다. 교황 비오 5세 때부터 교황의 영묘가 간소한 부조로 장식되었으나 17세기에 가서는 기념비적인 성격의 영묘로 바뀌게 된다. 다시 말해서 식스토 5세부터 알렉산데르 7세에 이르는 교황들은 과거 르네상스 시기 예술을 애호했던 교황들의 전통을 새로운 각도로 보여주었다.

1527년 로마의 약탈 이후 로마가 두 번째로 르네상스를 맞이했다고 해도 과언이 아니다. 과거 르네상스가 귀족 중심의 지적인 예술운동이었다면 바로크는 그리스도교 세계의 중심인 로마Roma triumphans를 아름답게 꾸미려는 종교적인 목적과 시민들의 관심을 끌려는 시민차원의 예술운동이었다.

교황 식스토 5세 때부터 시작된 로마의 재건은, 추기경 바르베리니Maffeo Barberini: 후일의 교황 우르바노 8세에 와서 절정을 이뤘다. 예술과 학문을 사랑했던 그는 베르니니와 가까웠고, 갈릴레오 · 캄파넬라와도 두터운 교분을 유지했다. 특히 마데르노 · 베르니니 · 피에트로 다 코르토나 등이 모두 건축에 참여한 바르베리니 궁은 15세기 피렌체 근교 카레지Careggi의 명성 높은 아카데미아 플라토니카Academia Platonica에 견줄 만한 지성과 학문의 연구소였다.327쪽 참조

이미 보았듯이 16세기 후반부터 서서히 움트기 시작한 새로운 물결은 회화

분야에서 카라치 형제와 카라바조의 혁신적인 화풍을 낳았고 건축 분야에서는 비뇰라, 델라 포르타와 폰타나 등의 작업으로 혁신성이 노출되었다. 특히 건축 분야는 로마의 문화적인 부흥과 더불어 반종교개혁의 여파로 수도회들이 많이 생겨나 많은 사람들이 들어갈 수 있는 수도회 성당의 수요가 폭발적으로 증가함에 따라 성당이 많이 건축되었다. 특히 제각기 독자적인 모습을 갖춘 특성 있는 성당들이 많이 세워졌다. 그 첫 번째 예가 1584년에 봉헌된 로마의 예수회 성당인데, 그 후 유럽 각지의 예수회 성당들은 바로 이 로마의 모델을 그대로 따라 지었다. 1590년대에는 필립보 네리의 오라토리오회1575년 설립를 위한 성당인 산타 마리아 인 발리첼라 성당Santa Maria in Vallicella, Chiesa Nuova을 1575년부터 1606년까지 개축했고, 테아티노 수도회1524년에 설립는 산탄드레아 델라 발레 성당Sant'Andrea della Valle을 1591년에 착공했다. 또한 예수회 창시자인 이냐시오 데 로욜라, 밀라노 대주교였던 보로메오 등이 성인품에 오르면서 그들을 위한 성당들이 많이 건축되었을 뿐만 아니라 크고 작은 성당들이 많이 지어졌다.

이 같은 건축들은 1562년에 출간된 비뇰라의 건축론인『건축의 다섯 가지 양식의 규칙』과 1570년에 나온 팔라디오의 「4권의 건축서」에서 새롭게 해석된 르네상스 건축이론에 그 뿌리를 두고 있다.[5] 이들의 건축론에서는 고전양식과 더불어, 열주, 들쑥날쑥한 정면구조, 타원형의 평면도, 원형건축, 반구형의 지붕 등과 같은 새로이 등장하는 건축요소들을 소개하고 있다. 이들은 이미 건축에서 장식적인 효과, 호화스러운 장중함을 추구하고 있었고, 그 뒤를 따르는 건축가들은 여기에다 기묘한 배합의 건축물로 놀라움을 주는 효과까지도 찾았다.

바로크 건축의 특징은 주도적인 동일한 원칙 밑에서 가능한 한계까지 변화를 추구한 데서 찾을 수 있다. 어느 고정된 원리 아래 변화를 추구한 대표적인 예로 둥근 지붕을 들 수 있는데, 로마 시대 때부터 내려온 둥근 지붕이 우주를

5) Victor-L. Tapié, *Baroque et Classicisme*, Paris, Hachette, 1980, p.118.

상징한다는 원리 아래, 구형·타원형·뼈대 줄기로 분할된 둥근 지붕 등 다양한 지붕구조가 모색되었다. 16세기 말부터 로마에 문화적인 부흥이 일어 건축물이 대거 지어짐에 따라 하늘로 치솟은 둥근 지붕들이 로마 도시 전체를 신비하고 매혹적인 풍경으로 만들어놓았다. 또한 삼각박공 지붕이 얹혀 있고, 2층 양옆에 소용돌이 모양판이 붙어 있는 2층의 정면구조 역시 여러 가지로 색다른 변화를 보이면서 도시를 아름답게 꾸며주고 있다.

로마의 성 베드로 대성당

이른바 바로크 양식을 가장 적합하게 성격화한 예술은 무엇보다도 건축이고, 바로크 양식이 초기의 모색단계를 거쳐 완성된 양식으로 성행한 시기는 대략 1620년부터 1750년까지로 보며, 초기의 대표적인 예는 로마의 성 베드로 대성당 정면건축과 이에 딸린 타원형 광장의 조성이다.표지그림 참조 성 베드로 대성당 정면은, 그 이전 1603년에 이미 산타 수산나 성당Santa Susanna을 새로운 건축개념으로 지어 회화에서의 안니발레 카라치나 카라바조에 버금가는 혁신성을 보여주었다고 평가받는 마데르노Carlo Maderno, 1556~1629가 1605년부터 1613년까지 건축한 것이고 열주로 둘러싸인 타원형 광장은 조각·건축·회화를 합친 종합적인 예술로서의 바로크 예술을 보여준 베르니니가 조성한 것이다.

르네상스 시대 교황 레오 10세Leo X, 1513~21가 개축공사비를 마련하기 위해 대사부 판매에 나선 일을 계기로 루터의 종교개혁을 몰고온 성 베드로 대성당의 개축공사는 교황 니콜라오 5세Nicolaus V, 재위 1447~55와 율리오 2세, 레오 10세Leo X, 재위 1513~21 때부터 추진되어온 일로 건축가 알베르티, 브라만테, 라파엘로와 줄리아노 다 상갈로, 소小 안토니오 다 상갈로, 미켈란젤로 등의 손을 거치면서 사회적인 격변 속에서 공사가 매듭지어지지 못하고 지지부진한 상태로 있다가 바로크 시기까지 넘어오게 되었다. 미켈란젤로가 끝내지 못한 둥근 지붕공사는 델라 포르타와 도메니코 폰타나가 1593년에 드디어 완성했다. 그러나 전체구도를 수정을 해야 했기 때문에 정면공사는 시작도 못한 상태였다. 교황 바오로 5세는 1607년에 작가 공모를 하여 미완성의 대성당을 마

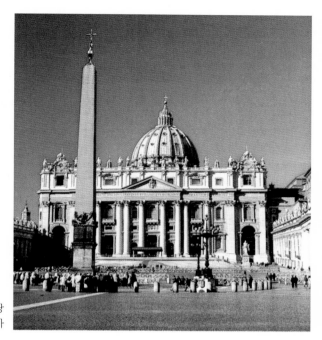

마데르노, 성 베드로 대성당
정면, 1605~1613, 로마

무리짓고자 했다. 폰타나·마데르노·도시오Giovanni Antonio Dosio, 1533~1609 등
이 이에 응했는데, 마데르노가 선정되었다. 마데르노는 1556년 이탈리아 북부
루가노 호숫가의 도시 카폴라고Capolago에서 출생했고, 폰타나의 조카로 삼촌
밑에서 건축일을 배웠다.

애초에 브라만테가 구상한 개축안은 반구형지붕cupola을 둘러싼 네 개의 작
은 쿠폴라를 얹은 중앙집중식 그리스형 십자구도였다. 그 후 미켈란젤로가 맡
으면서 가운데 얹힌 쿠폴라에 집중된, 좀더 단순한 그리스형 십자구도로 바뀌
었으나 건축의 최종 마무리는 마데르노의 손에 넘겨졌다. 마데르노는 가로 세
로 길이가 같은 중앙집중형의 그리스형 십자구도를, 양쪽 끝에 작은 예배당들
이 붙은 3열의 복도구조로 된 세로로 긴 형식의 라틴형 십자구도, 즉 바실리카
양식의 구도로 바꾸어놓았다.[6]

이 개축공사의 어려운 점은 원안을 되도록이면 손상시키지 않고 수정보완

6) *Encyclopédie de l'art* V−Art classique et baroque, Paris, Lidis, 1970~73, p.10; Rudolf Wittkower,
op. cit., p.70.

해야 하는 데 있었다. 특히 미켈란젤로의 쿠폴라는 그리스형 십자구도에 맞추어졌던 것인 만큼 쿠폴라의 외관을 해치지 않고 전체적인 구도를 바꾸기가 결코 쉽지 않았고, 거기에 따른 정면건축을 설계하는 것 또한 대단히 어려웠다. 정면은 미켈란젤로의 거대하게 높이 솟은 쿠폴라를 가리지 않고 주랑과 그 옆의 2열의 측랑, 그리고 양쪽의 익랑까지도 감싸야 했기 때문에 우선적으로 높이와 폭을 조정해야 했다. 이를 위해 마데르노는 코린트 양식의 거대한 원주 8개와 그 사이사이에 크고 작은 다섯 개의 입구문이 있고, 그 양쪽 끝에는 약간 돌출된 평면형 벽기둥이 양옆을 감싸고 있는 아치 구조가 있는 정면을 고안해 냈다. 미켈란젤로의 쿠폴라를 의식하다보니 결과적으로 낮고 긴 정면구조가 되었다. 여기에다 쿠폴라의 중량감을 해소시키는 방안으로 쿠폴라를 받쳐주는 역할을 하는 낮은 2층을 얹었고, 정문 위의 2층 로지아는 부활절 등 기타 교회축일에 교황이 '도시 로마에, 전 세계에'urbi et orbi 축복을 주는 장소로 쓰이도록 했다.[7]

또한 마데르노는 정면 양쪽에 탑을 세워 뒤에 있는 두 개의 작은 쿠폴라와 균형을 맞출 생각이었으나 실현되지 못했고 그 기반만 남아 있다. 마데르노의 정면구조는 특히 돌출된 원주형 기둥으로 명암이 교차하는 효과를 내 외관에 변화를 주면서 건물 전체에 활력을 주고 있다. 대성당은 실질적인 재건공사가 시작된 지 약 120년이 흐른 후인 1626년 11월 18일에 봉헌되었다.

여러 사람의 손을 거쳐 개축공사는 마무리됐지만, 대성당 건축을 중심으로 한 부수 공간 조성계획이 남아 있었다. 그것은 성 베드로 대성당과 정면건축에 이어지는 광장을 구조적으로 조성하는 일이었다. 1656년부터 이 일에 착수한 베르니니는 처음에는 마름모꼴 광장을 구상했으나 이내 생각을 바꿔, 1657년 여름에 성당 정면의 양쪽 끝에서부터 앞을 향해 직선으로 뻗어나가다가 넓은 타원형의 광장을 형성하는 구조를 내놓았고 1665년에 완성했다. 88개의 지주와 284개의 도리아식 원주로 구성된 4열 열주와 그 열주들을 잇는 엔타블러쳐

7) Rudolf Wittkower, op. cit., p.126; Victor-L. Tapié, op. cit., p.122.

베르니니, 1656~1665, 성 베드로 대성당 광장의 열주, 로마

돌림띠를 두른 건축구조는 마치 대성당이 팔을 벌려 신자들을 감싸 안는 모양
의 타원형 광장을 형성한다. 그 한가운데에는 칼리굴라Caligula 원형경기장에
있었던 이집트의 오벨리스크를 세웠고, 그 좌우 중심이 되는 지점에는 분수대
를 설치했다. 엄격한 기하학적인 비례로 연결된 열주와 오벨리스크, 분수대
간의 관계, 성당 바로 앞 직선형 광장piazza retta에서 열주로 이어지는 타원형의
넓은 광장으로 바뀌는 구조가 주는 동적이고 개방적이면서도 장엄한 느낌, 열
주 위에 놓인 베르니니의 제자들이 만든 96개의 조각상들은 전체적으로 웅장
한 스펙터클을 연출하면서 놀랄 만한 바로크적인 공간, 연극적인 공간을 만들
어내고 있다.[8] 이 광장에 있으면 앞의 성당이 마치 연극의 무대처럼 느껴지고
이에 따라 광장과 성당이 하나가 되면서 광장과 성당 간의 소통이 이루어진다.

8) Rudolf Wittkower, op. cit., pp.127~128; André Chastel, *L'art italien*, Paris, Flammarion, 1982,
p.468; *Encyclopédie de l'art* V-Art classique et baroque, op. cit., p.13.

성당에서 팔을 벌려 앞의 공간을 끌어안는 듯한 구도는 바로 성당과 광장을 하나로 묶으려는 의도를 보여주는 것이다. 그 전까지의 건축은 건물 자체에만 한정된 폐쇄적인 공간성을 보여주었으나 바로크에 와서는 광장을 건축에 포함해 그 둘을 소통하게 하는 개방적인 공간성을 보여준다.

바로크 건축의 정면구조의 특징이 벽감과 조각상으로 치장하고 벽기둥을 변화 있게 사용해 장식적인 효과와 더불어 활기를 모색하는 것이라면, 마데르노는 성 베드로 대성당 정면건축을 하기 이전에 이미 1603년 산타 수산나 성당 정면에서 그러한 특성을 세련된 감각으로 보여준 바 있다. 이 성당의 정면구조를 보면, 1층에서 삼각형의 구조틀이 얹혀진 정문은 좌우에 입상이 있는 벽감을 두고 그 사이사이에 원주들이 일정하게 배치되어 있어 규칙적이면서도 생동감이 넘치고 있다. 2층은 돌출된 원주 대신 평면형의 납작한 벽기둥들이 3분할된 벽면을 만들어주고 있고, 소용돌이 판으로 양옆 끝부분이 마무리됐으며 삼각형의 박공이 2층 전체 위에 얹혀져 있다. 마데르노는 두 가지 형의 벽기둥, 벽감, 조각상 등이 섞여 있어 자칫 복잡하고 산만해보이기 쉬운 외관을 수학적인 조화를 고려해 그 모든 것들을 배치하여, 전체적으로 간결하고 균형 잡히고 일체감 있는 구조로 만들어놓았다. 단조롭지 않고 변화가 있으며 동적인 느낌을 주는 바로크 건축의 특성을 보여준 것이다.

마데르노는 궁전건축일도 맡아 마테이 궁Palazzo Mattei 건축을 1598년에 시작하여 1616년에 완성했다. 또 교황 우르바노 8세의 명에 따라 기존의 바르베리니 궁Palazzo Barberini을 확장하는 설계를 맡게 되어 첫 공사비용을 1628년에 받았으나 그 이듬해 1월 30일에 사망하는 바람에 이 건축일은 베르니니에게로 넘어갔다. 마데르노의 설계는 파르네세 궁과 같은 전통적인 로마의 궁전건축의 본을 딴 것이었고, 공사는 마데르노의 원래 설계안에 많은 수정을 가하지 않은 범위 안에서 1633년에 완료되었다. 특히 건물 양쪽에서 뻗어나온 날개 형식의 건축은 마데르노의 기본설계를 그대로 반영한 것이다.[9]

델라 포르타의 예수회 성당 정면건축에서 시작되어 마데르노로 이어진 세

마데르노,
산타 수산나 성당 정면,
1603, 로마

련된 새로운 개념의 바로크식 건축은 그 이후 피에트로 다 코르토나, 베르니
니, 보로미니 등과 같은 건축가들에 의해서 적극적으로 탐구되어 시대의 건축
미학으로 자리 잡게 된다.

바로크 건축의 특성

바로크 건축의 특징을 종합적으로 개괄해보자면, 우선 건물 외부 정면이
평탄한 구조가 아니라 요철이 심한 들쑥날쑥한 구조를 보인다. 2층 구조에서
1층의 가운데 입구 쪽이 볼록하게 앞으로 튀어나와 있고, 그 나머지 옆의 벽면
은 오목하게 뒤로 물러나 있어 정면이 물결치는 듯한 곡선의 흐름을 보여주고
있다. 변화성 있는 곡선적인 효과를 더욱 강조하기 위해 평면 벽기둥과 원주
를 기능적이고 전시적인 효과를 살려 적절히 배열했다. 또한 바로크 미술의

9) R. Wittkower, op. cit., p.70.

특성을 가장 잘 보여주는 '연극성'을 나타내기 위해 건축정면을 연극무대와 같이 꾸미고 그 앞의 공간을 객석이 있는 곳인 것처럼 작은 광장을 조성했다. 그래서 베르니니의 성 베드로 대성당 광장에서 보듯 건축 외부와 내부 곳곳에 착각을 일으키게 하는 공간이 설정되어 있어 전시적인 효과와 더불어 대단한 구경거리를 제공하고 있다.

외부공간이 건축 구조에 포함되어 외부와 내부의 소통이 이루어졌다는 것 또한 바로크 건축의 독특한 성격이다. 말하자면 미술영역에 외부 공간을 수용한 것으로, 시내 곳곳에 있는 크고 작은 광장은 바로 이러한 예술성을 보여주는 공간이다. 그래서 광장에 기념비적인 조각과 조각분수대, 전망을 주는 계단과 도로, 그리고 건물들을 설치하여 광장을 감흥의 공간으로 만들어놓은 것이다. 미켈란젤로가 1538년에 구상한 캄피돌리오 광장piazza del Campidoglio 설계는 바로 17세기에 활발히 전개되는 로마 시 도시계획의 시발점이 되었고, 이것이 바로크 미술에 광범위한 영향을 미쳤다.

또한, 이전의 명확한 공간성을 기초로 한 직사각형이나 원형의 건축에서는 건축의 전체와 부분들을 한눈에 파악할 수 있었으나, 바로크 건축에 와서는 시각적인 환영을 던져주는 불안정하면서 불명확한 공간성을 보여주는 구조로 바뀌게 된다. 성당의 평면구도가 타원형 내지 다변형 구도까지 변화하고, 이에 따라 천장도 그와 같은 형을 보인다. 또한 천장은 어떤 경우 격자 문양 또는 기하학 문양이 포함된 벌집 모양으로 되어 있기도 하는데 이는 장식적이고 역학적인 기능을 모두 염두에 둔 구조다. 그뿐만 아니라 성당건축에서 종래의 주랑·측랑·익랑을 기본으로 하는 내부 공간의 구별이 없어지고 제단을 둔 작은 예배당들이 벽면 쪽에 배치되어 벽면에 기복을 주고 동적인 곡선의 흐름이 펼쳐져 일종의 환영의 세계를 출현시켰다. 거기에다 내부 벽면에 둥그런 원주 및 납작한 벽기둥을 교묘하게 배치하여 역동성과 변화성을 더욱 강조했고 색깔 있는 대리석과 황금빛으로 도금한 재료를 사용하여 환영의 느낌을 더욱 짙게 했다.

바로크 건축의 또 다른 특징으로는 지붕 구조를 들 수 있다. 지난날 로마 시

대의 비잔틴에서, 중세의 로마네스크로, 그리고 르네상스로 이어져왔던 반구형의 둥근 지붕은 17세기에 들어서는 다변·다원·다각형 구조로 변화되어 독특한 바로크 건축을 만들어주고 있다.

1630년경 토스카나 지역, 나폴리 지역, 롬바르디아 지역 출신인 세 명의 건축가가 로마의 예술계에 등장했는데, 바로 이들이 그 유명한 바로크 시대 세 명의 거장으로 꼽히는 피에트로 다 코르토나·베르니니·보로미니다. 이들에 의해서 바로크의 경이로운 예술세계가 활짝 꽃피었고 바로크 미학이 수립되었다고 해도 과언이 아니다. 그중 베르니니와 보로미니는 출생부터 자라온 환경·기질·성격·예술가로서의 생애 등 모든 것이 비교가 되어 얘기되지만, 코르토나는 탁월한 능력과 업적에도 불구하고 그들의 명성에 가려 다소 소홀하게 다루어진 것이 사실이다.

코르토나

피에트로 다 코르토나Pietro da Cortona, 1596~1669라고 불리는 피에트로 베레티니Pietro Berrettini는 건축·회화·장식·조각 등 여러 분야의 예술에 정통한 바로크 예술가였다. 피렌체 출신으로 치갈리Cigali와 코모디Andrea Commodi 밑에서 화가수업을 받은 후 1612년경에 코모디를 따라 로마로 와서 그곳에서 전개되던 바로크 예술에 충격을 받게 된다. 로마 시기 초기에 그가 라파엘로의 그림 「갈라테아」를 모사한 것을 보고 로마의 명문대가 출신 사케티Marcello Sachetti 후작은 1623년부터 코르토나의 후견인이 되었고, 2년 후에는 사케티 궁에서 평생 동안 그의 후견자가 될 교황 우르바노 8세의 조카인 프란체스코 바르베리니Francesco Barberini 추기경을 만나게 되면서 만능의 예술가로서 재능을 활짝 꽃피우게 된다.

코르토나가 사케티 가※를 위해 일을 하게 되면서 처음 한 일은 로마 근교에 1625부터 1630년에 걸쳐 사케티 가※의 저택인 빌라 델 피네토Villa del Pigneto를 지은 것이다. 지금 남아 있는 부분이 거의 없어 그저 판화로서만 그 찬란했던 면모를 알아볼 뿐이지만, 이 저택은 바로크 건축의 특성을 잘 보여주고

있다. 규모는 작지만 궁정과 같은 화려하고 장엄한 성격을 보여주고 있는 이 저택은 외부의 단계적인 계단을 통해 본 건물에 접근하게 되어 있는 무대효과적인 바로크 건축의 전형적인 특성을 보여주고 있다. 위압적인 거대한 입구계단이 저택의 위용을 한껏 강조해주고, 건물 본체와 테라스, 계단 등이 만들어내는, 들어가고 튀어나온 변화가 있는 곡선의 흐름이 건물 전체에 활기를 준다.

이름이 알려진 코르토나는 마데르노가 1629년에 사망함에 따라 바르베리니 궁 건축 설계를 위탁받고 제출하나 바르베리니 가문 출신의 교황 우르바노 8세로부터 건축비가 너무 많이 든다는 이유로 거절당했다. 결국 일은 베르니니에게 돌아갔다. 코르토나가 한 바르베리니 궁 설계 가운데 남아 있는 것은 궁의 북서쪽 극장 입구 부분뿐이다.

1634년, 38세가 되던 해에 그는 산 루카 아카데미아Accademia di San Luca의 원장으로 임명되고 처음으로 굵직한 건축일을 맡게 되면서 일약 유명한 예술가로 이름을 날리게 된다. 코르토나는 1634년 7월에 산 루카 아카데미아 성당의 지하묘소 재건 허가를 맡아서 공사를 시작했다. 그러던 중 10월에 성녀 마르티나의 유해가 그곳에서 발굴된 것을 계기로 추기경 프란체스코 바르베리니는 2층에도 성당을 올릴 것을 결정했고, 1635년 1월 그에게 성당 전체를 개축하라는 명을 내렸다. 그리하여 코르토나는 두 명의 성인인 마르티나와 루카에게 봉헌된 산티 마르티나 에 루카 성당SS. Martina e Luca 개축공사에 들어가 1644년에 지붕을 올리고 1650년에는 완공했다.

이층 구조로 된 이 성당은 동쪽 제단 끝에 반원형 구조abside, aps가 붙어 있는 그리스 십자형의 평면구도를 보이는데, 특히 바로크 정신에 입각한 그 내부처리가 독특하여 화제를 낳았다. 코르토나는 이오니아 양식의 원주와 벽기둥을 한 묶음으로 묶어서 집어넣은 벽 처리로 기존에 하던 하나의 통합적인 공간구조를 흐트려놓으면서 눈을 현혹시킨다. 기둥들로 구성된 중간 중간의 벽은 그저 단순한 칸막이로서의 역할을 넘어서서 들쭉날쭉한 동적인 조형성과 함께 장식성을 주면서 활기가 살아 넘치는 연극적인 공간을 만들어주고 있

왼쪽 | 코르토나, 산타 마리아 델라
파체 성당 정면, 1656~57, 로마

오른쪽 | 코르토나, 산타 마리아 델라
파체 성당 평면도와 앞의 광장

다. 이 시기의 다른 건축물들은 대부분 색대리석을 써서 다채롭게 꾸며놓은
데 비해, 이 성당은 제단 부분만 빼놓고는 전체가 모두 하얀색으로 처리됐다
는 점 또한 특이하다. 성당의 정면구조도 독특한 바로크풍을 보이는데, 좌우
양쪽에 각각 한 쌍으로 묶인 벽기둥이 강하게 돌출되어 있는 가운데, 그 중간
부분을 압박하는 듯한 느낌으로 곡선 지고 변화가 있는 정면구조를 보여주고
있다. 같은 시기에 보로미니도 필립보 네리 오라토리오 수도회Oratorio del San
Filipo Neri를 정면이 오목하고 볼록한 면이 서로 교차하게 설계하여 굴곡이 있
는 건축정면을 가진 서로 비슷한 건축구조를 보여줬다.

　코르토나는 1656년에서 1657년에 걸쳐 진행된 산타 마리아 델라 파체 성당
Santa Maria della Pace의 개축공사에서 바로크적 특성을 유감없이 발휘하는데, 특
히 정면구조는 앞에 있는 작은 광장과 함께 바로크 건축의 특성을 잘 보여주고
있다. 1400년대에 지은 성당을 개축한 정면건축을 보면, 2층 구조는 앞서 지은

산티 마르티나 에 루카 성당처럼 좌우 양쪽에 튀어나온 벽기둥 한 쌍으로 인해 만들어지는 완만한 곡선구조의 느낌을 준다. 아래층은 6개의 도리아식 원주로 둘러싸인 현관portico이 양팔을 벌려 감싸 안은 듯 반원형 구조로 앞으로 돌출되어 있으며, 그 좌우는 움푹 들어가 있는 모양새로 뒤로 물러나 있어 현관의 돌출된 구조가 더욱 강조된다. 건물 전체는 뒤로 움푹 들어가고 밖으로 볼록 나온 모양이 서로 엇갈리면서 물결치듯 굽이치는 흐름을 보인다.

그러나 이러한 외관상의 보임새보다도 이 성당의 정면건축에서 가장 주목할 부분은, 정면건축에 외부공간과의 연관성을 고려했다는 점이다. 코르토나가 연극적인 개념을 도시미화에 적용시켜 건축을 한 결과, 정면건축은 앞에 있는 작은 광장의 무대처럼, 또 광장은 청중석인 듯한 연극적인 공간구조로 만들어놓았다. 바로크 미술의 공통된 특징이 예술적인 공간성 창조로 공간을 예술적인 볼거리로 만들어놓은 것인데, 코르토나는 건축에 광장이라는 외부공간을 도입시킨 획기적인 예술성으로 새로운 차원의 건축개념을 선보였다.[10]

코르토나의 말년작인 산타 마리아 인 비아 라타 성당Santa Maria in Via Lata은 1658년부터 1662년 사이에 지은 건축으로 이러한 바로크 건축의 특성이 잘 살아 있다. 이 성당은 위치한 길의 사정상 정면 구조가 앞의 공간으로는 확장될 수 없기 때문에, 1층은 두 개의 기둥이 양쪽에 서 있는 뚫린 현관구조portico로 하고 현관 양쪽 면은 살짝 들어가게 했다. 2층은 가운데에 로지아loggia 구조로 안으로 길게 뚫린 공간성을 줌으로써 오목하고 볼록한 외양구조의 흐름을 이어갔다.

이밖에 코르토나가 계획했으나 현재 설계도로만 남아 있는 건축물 중에서, 만약 실현되었다면 그에게 아주 중요한 업적으로 남을 수 있었던 성당건축으로는 피렌체의 새로운 성당Chiesa Nuova을 들 수 있다. 코르토나는 1645년 말경에 이 성당의 계획안과 설계도를 작성했으나 이견이 많아 오랫동안 결정이 보

10) Ibid., p.159.

류되다가 끝내 1666년 말에 가서야 그의 건축안이 기각되었다는 결정이 내려졌다. 현재 이 설계도는 우피치 미술관에 남아 있다. 일반 건축으로써 그가 개축공사에 참가했으나 완공시키지 못하고 설계도로만 남아 있는 것은 피렌체의 피티 궁Palazzo Pitti, 로마의 콜로나 광장Piazza Colonna에 있는 키지 궁Palazzo Chigi, 그리고 바르베리니 궁에 이어 또다시 베르니니와 경합이 붙었던 파리의 루브르 궁이다.

건축뿐만 아니라 회화와 장식 등 여러 분야에서 괄목할 만한 업적을 남긴 코르토나는 어느 분야에서 더 월등했는지를 가릴 수 없을 정도로 모든 미술 분야에서 다재다능했다. 더군다나 당시 바로크의 시대적인 분위기가 건축·조각·회화가 한 덩어리로 움직이면서 연극무대와 같은 환각적인 공간성을 만들어냈던 만큼 여러 방면에 능통한 코르토나의 다재다능함은 시대의 요구에 적합한 것이었다.

바르베리니 궁 천장화

코르토나는 로마 근교 프라스카티의 빌라 무티Villa Muti, 로마의 마테이 궁Palazzo Mattei, 산타 비비아나 성당Santa Bibiana, 산 살바토레 라우로 성당San Salvatore Lauro, 사케티Sacchetti 가문의 카스텔 푸사노Castel Fusano, 바르베리니 가문의 바르베리니 궁 등을 프레스코화로 장식하여 천장화를 중심으로 한 바로크 회화를 본격적으로 발전시켰다. 이 가운데 1633년부터 1639년 사이에 완성시킨 바르베리니 궁Palazzo Barberini 궁 천장화는 회화장식의 새로운 양식을 보여주는 작품으로, 그 영향이 18세기 말경까지 지속되었다. 연극적이고 웅변조의 바로크 미술을 가장 전형적으로 나타낸 작품으로 평가되는 이 천장화는 회화 미술의 장식성이 최고봉에 달했음을 말해주고 있다.

이렇듯 코르토나가 역사적인 작품을 남긴 바르베리니 궁은 피렌체 근방의 바르베리노Barberino 마을에 뿌리를 둔 바르베리니 가문 소유의 궁이다. 바르베리니 가문은 마페오 바르베리니Maffeo Barberini가 교황 우르바노 8세가 되었고, 그의 두 조카인 프란체스코Francesco와 안토니오Antonio가 1623년과 1627년에

각기 추기경으로 올랐을 정도로 당시의 명문가였다.

프란체스코 추기경은 1624년에 바르베리니 궁을 건축하고 1627년에는 궁 안에 바르베리니 도서관을 설립했다. 코르토나는 이 바르베리니 궁 안의 대 연 회실Gran Salone의 둥글게 휜 긴 천장을 규모·구성·기법 등에서 그때까지 볼 수 없었던 새로운 방식으로 장식했다. 그는 다양한 종류의 건축요소, 한정된 공간의 한계를 그야말로 거리낌 없이 자유자재로 넘나들었다. 공중을 소용돌 이치듯 선회하고 있는 형상들이 만들어내는 환각적·역동적인 양상은 놀라게 하다못해 현기증을 일으킬 정도였다. 가히 바로크 미술의 극치를 보여주는 천 장화라 할 수 있었다. 또한 디오니소스풍의 축제와 같은 분위기로 극적인 여러 장면이 동시에 전개되게 한 연출, 생동적인 다양한 동세를 보이는 형상들의 어 울림, 화려하고 다채로운 색채 등이 어우러지면서 풍족한 볼거리를 제공해 바 로크 미술의 특성을 유감없이 과시하고 있다. 코르토나는 고도로 세련된 단축 법을 능숙하게 사용해 인물상들이 공간의 한계가 없는 듯 지상에서 하늘로, 하 늘에서 땅으로 자유자재로 넘나드는 모습으로 묘사했다.

코르토나는 이 천장화에 바로크 천장화의 공식인 콰드라투라 기법을 써서 환각적인 건축틀을 그려 넣었다. 하얀색의 치장벽토로 보이는 눈속임기법으 로 그린 건축틀 위에는 역시 같은 치장벽토로 소용돌이 모양의 인물상, 돌고 래, 조개껍질 형상, 가면 등이 그려져 있고, 그 위로도 건축틀이라는 한계를 무시한 채 여러 형상들이 어지럽게 엇갈리고 있어 복잡하고 화려한 양상을 더 해주고 있다. 코르토나는 전체 천장을 다섯 구획으로 나누어 각 칸마다 각기 다른 주제의 그림을 집어넣었다. 또한 이 천장화의 색다른 점은 다섯 칸들이 틀이 끼워진 그림quadri riportati같이 각기 다른 그림들처럼 나뉘어 있으나, 그 배 경으로서의 하늘은 열린 공간으로 하나로 연결되어 있어 보는 사람으로 하여 금 이중적인 환각을 느끼게 한다는 것이다.

그러다보니 다섯 가지 주제의 그림을 그림틀로 나누어 구분했으나, 형상들 이 정해져 있는 공간의 한계를 벗어나 서로 침범하면서 뒤섞여 있어 그림틀의 구분이 없어져버렸다. 저 너머로 무한히 뻗어 있는 것 같은 하늘, 멀리 사라지

코르토나, 「바르베리니 가문의 영광」, 1633~39, 프레스코화, 바르베리니 궁 천장화(일부), 로마

는 듯하기도 하고 우리를 향해 돌진하는 듯하기도 하면서 천공에서 종횡무진
으로 선회하는 모습의 형상들은 복합적인 환각의 세계를 전개시키면서 정신을
차릴 수 없는 환상적이고 번잡한 분위기를 만들어 보는 사람들을 압도한다.

코르토나는 우의적인 표현, 신화, 가문의 문장을 두루 이용해서 바르베리니
가문의 영광을 드높이는 내용을 다섯 구획으로 나눈 천장화로 그려냈다. 가운
데 위치한 '바르베리니 가문의 영광'을 보면, 의인화된 신의 섭리가 구름 위에
높이 떠서 바르베리니 가문에게 씌어주려고 번쩍이는 왕관을 들고 있다. 그
아래에는 세 명의 향주삼덕向主三德: 사랑 · 믿음 · 소망이 월계수로 된 동그란 화환
을 들고 있다. 그 가운데에는 바르베리니 가문의 문장인 꿀벌들을 배치해놓았
다. 월계수 또한 바르베리니 가문의 문장이나 불멸을 상징하기도 한다. 그림
위 왼쪽에는 푸토putto가 왕관에 손을 뻗고 있는데, 여기서 왕관은 교황 우르
바노 8세의 문학적인 재능을 암시하기도 한다. 전체적으로 그림을 해석해보
면, 신의 섭리로 교황이 되었고 그 자신이 직접 신의 섭리를 대변하는 교황 우
르바노 8세는 영원불멸하다는 것이다. 이밖에 네 구획의 그림도 교황이 당시
하고 있는 일을 우의적이고 신화적으로 표현했다. 즉 이단을 무찌르는 교황의
모습은 무례함을 박멸시키는 팔라스Pallas로, 교황의 정의감은 괴물 히드라
Hydra를 쫓아내는 헤라클레스로, 욕망과 부절제를 극복하는 신앙심은 실레노
스Silenos와 사티로스Satyros의 모습으로, 평화를 비는 마음은 야누스Janus의 신전
으로 나타냈다.

코르토나는 바르베리니 궁의 천장화 작업을 하던 중 1637년, 이 작업에 도
움이 될까 싶어 이탈리아 북부를 돌아본 적이 있다. 그런데 그때 피렌체의 대
공인 페르디난도 2세Ferdinando II로부터 피티 궁Palazzo Pitti의 작은 방 하나를
'네 시대'를 주제로 장식해달라는 부탁을 받았다. 코르토나는 바르베리니 궁
의 작업이 끝난 후 1640년에 피렌체로 가서 피티 궁의 스투파 방Camera della
Stufa 장식에 들어갔다.[11] 그 일을 시작으로 코르토나는 약 7년 동안 피렌체에

11) André Chastel, op. cit., p.482.

코르토나, '네 시대' 중
「황금시대」, 1637, 프레스코화,
피티 궁의 스투파 방, 피렌체

머무르면서 비너스 · 주피터 · 마르스 · 아폴론 · 사투르투스 행성의 이름을 딴
큰 방 5개의 천장화 작업을 하게 되었다. 이 다섯 방들의 천장화에는 피렌체의
국부인 메디치가※ 코시모 1세Cosimo I, 1519~74의 삶과 업적을 기리기 위한 신
화적인 비유의 내용이 천상세계를 중심으로 장엄하게 전개되어 있다. 코르토
나는 바르베리니 궁 작업하고는 다르게 이 다섯 방의 천장화에서는, 실제 치
장벽토로 부조를 장식하고 천장의 건축적인 틀도 벗어나지 않아 바로크 미술
의 공식인 '환각주의'와 동떨어진 작업을 보여주었다.

　피티 궁의 일을 어느 정도 마친 후 1647년에 로마로 돌아온 코르토나는 오
라토리오회 성당인 산타 마리아 인 발리첼라Santa Maria in Vallicella, Chiesa Nuova
성당 장식을 맡게 되었다. 중앙부의 반구형 천장은 '영광의 삼위일체'를 주제
로 1647년부터 1651년까지 완성시켰고, 그 후 제단 쪽의 천장은 '성모 마리
아의 승천'을 주제로 그렸는데 1655년에서 1660년 사이에 마무리지었다. 이

천장화는 지상에서 천상세계를 우러러보게 하는 초월적인 장면이 되어, 마치 기적처럼 나타난 환상의 세계를 보는 것 같은 착각을 불러일으켜 바로크 천장화의 전형적인 예가 되었다. 이 천장화에서 볼 수 있는 것처럼 코르토나의 종교적인 천장화의 특징은 극적인 분위기와 경이스러운 신비감, 활력적인 생동감이 넘치는 다양한 형태, 빛과 다채로운 색채가 뿜어내는 청아한 분위기일 것이다. 코르토나는 이어서 교황 인노첸시오 10세의 명을 받아 나보나 광장에 있는, 보로미니가 건축을 막 끝낸 팜필리 궁Palazzo Pamphili, 1647의 긴 갈레리아galeria의 천장화를 1651년부터 1654년까지 그리고, 성 베드로 대성당의 세 방의 모자이크까지 맡아서 했다.

베르니니의 건축

평범한 조각가 피에트로 베르니니를 부친으로 둔 베르니니Gian Lorenzo Bernini, 1598~1680는 1598년에 나폴리에서 태어났고, 1605년경에 가족과 함께 로마로 와서 50여 년이 넘는 긴 세월 동안 성공에 성공을 거듭한 화려한 삶을 살았던 천재였다. 베르니니는 예술가로서의 그의 인생이 절정에 다다랐던 1665년, 프랑스 루이 14세의 초청으로 파리에 잠깐 들른 것을 빼놓고는 로마를 떠난 적이 없었고, 당시 교황과 명사들, 로마 시민과 예술가 들로부터 고루 존경받았던 드문 인물이다. 그는 미켈란젤로처럼 조각을 자신의 천직으로 여겼지만, 건축가이자 화가이며 시인인, 다방면에 걸쳐 뛰어난 천재였다.

미켈란젤로처럼 한번 일을 맡으면 집중력이 대단했으나, 다른 천재들처럼 성격이 괴팍하거나 편협하지 않았다. 사람들과 잘 사귀고 활발하고 쾌활하며 재치 있는 성격 좋은 예술가였다. 그러면서도 집안에서는 좋은 남편, 좋은 아버지였다. 직업인으로서도 누구도 따라올 수 없을 만큼 신속하고 유능하게 일을 처리하는 능력을 지닌 인물이었고 현실적인 수완도 남달리 좋았다. 한마디로 그는 아주 드문 유형의 예술가였다.[12] 천재 예술가라는 면에서 베르니니는

12) R.Wittkower, op. cit., p.96.

흔히 미켈란젤로와 비교되나, 미켈란젤로는 내성적이고 염세적인 성격으로 바깥 세상과의 접촉을 불편해했다. 반면, 베르니니는 외향적이면서도 인품 있는 처세로 사회생활을 잘 해나간지라 성격 면에서는 루벤스에 견주어진다.

베르니니는 어린 시절 아버지 일을 돕다가 보르게세Scipione Borghese 추기경 눈에 띄어 그의 후원을 받으며 조각일을 했다. 그때 만든 「페르세포네의 납치」1621~22, 「다윗」1623, 「아폴론과 다프네」1622~25는 현재 보르게세 미술관에 남아 있다. 1620년대에 이미 초상조각가로서 이름을 날렸으나, 시간과 노력이 훨씬 많이 요구되는 큰 규모의 일에 매달려 영묘 건립, 군상조각, 예배당과 성당건축, 분수조각, 기념건조물, 성 베드로 대성당 광장 조성318~320쪽 참조 등과 같은 일을 해냈다.

베르니니의 본격적인 예술가로서의 활동은 교황 우르바노 8세Urbanus VIII, 재위 1623~44가 즉위한 후부터 시작되었고, 베르니니보다 보로미니를 더 좋아한 교황 인노첸시오 10세가 잠깐 그를 멀리한 것을 빼놓고는 거의 모든 교황으로부터 총애를 받아 많은 일을 위촉받았던 예술가였다. 그는 주로 우르바노 8세, 인노첸시오 10세, 알렉산데르 7세 교황 밑에서 일하면서 17세기 이탈리아의 바로크 미술을 빛내주었다.

1624년 베르니니는 교황 우르바노 8세의 명을 받아 성 베드로 대성당 주제단 쪽의 청동 닫집 발다키노baldacchino 제작에 착수했고, 1629년에 성 베드로 대성당 책임건축가였던 마데르노가 세상을 뜨는 바람에 그 뒤를 이어 성 베드로 대성당 건축가로 임명돼 조각가·장식가·건축가로서 그의 능력을 유감없이 발휘했다. 성 베드로의 유해를 안치한 성 베드로 대성당 주제단을 위한 발다키노는 베르니니가 처음으로 건축적인 구조에 기념비적인 조각을 결합시킨 성공적인 사례였고 9년에 걸친 작업은 1633년에 끝이 났다. 베르니니는 브라만테와 미켈란젤로가 설계하여 새로이 지은 성 베드로 대성당, 그리스도교 세계에서는 제일 큰 제단에, 바로 미켈란젤로가 설계한 장엄한 둥근 지붕 쿠폴라 아래 놓이는 것인 만큼, 발다키노의 규모와 성격을 그에 걸맞게 우람하고 거대하게 만들어야 했다.

베르니니, 발다키노,
1624~33,
로마, 성 베드로 대성당

　　교황 우르바노 8세의 문장이 새겨 있는 흰대리석 받침대 위에는, 기원전 27
년에 세운 로마 시대의 여러 신을 위한 신전인 판테온 입구를 장식했던 청동
재료를 일부 갖다 써서 나선형으로 비틀린 모양의 검은색 청동기둥이 세워져
있다.[13] 이 기둥의 기본적인 형태는 고대 말기의 비틀어진 모양의 원주에서
따온 것으로 전통을 계승한다는 의미가 담겨 있다. 발다키노의 검은색 청동재
료는 성당 내부의 대리석 재료와 절묘한 조화를 이루고 있다. 기둥을 보면, 맨
아랫단은 나선형으로 길게 홈을 파 기둥의 비틀린 모양새가 더욱 강조되게 했

13) *Encyclopédie de l'art* V–Art classique et baroque, op. cit., p.11.

다. 윗단은 잎이 달린 월계수 가지가 거대한 기둥을 휘감고 있으면서 이파리 속에는 꿀벌들과 새들이 깃들여 있고 사랑을 상징하는 푸토putto 또한 숨어 있다.[14] 네 기둥이 떠받치고 있는 덮개 층에는 실제 금박 천인 것같이 보이는 장식천이 드리워져 있고 사방 턱 모서리에는 모든 것을 보호하는 듯 천사들이 서 있으며 그 가운데에는 푸토들이 교황의 힘을 상징하는 삼중관Tiara을 들고 있다. 덮개 위에는 소용돌이 모양의 왕관을 얹어놓아 아래 기둥으로부터 위 왕관 모양의 구조까지 나사 모양의 S자형의 흐름이 이어지도록 했다. 발다키노 맨 위에는 그리스도교의 승리를 상징하는 듯 황금 보주寶珠 위에 금색 십자가를 얹혀놓았다.

　전체 높이가 거의 30미터나 될 정도로 엄청난 크기와 복잡하고 화려한 장식성을 보이는 이 발다키노는 그리스도교가 초기의 소박한 수준에서 반종교개혁의 열기와 확산에 힘입어 전 세계적으로 뻗어나가면서 이교도를 무찌르는 그리스도교의 승리를 가져올 것이라는 뜻이 담겨 있다.

　예술가의 기발한 발상, 자유분방하고 환상적인 창의성이 맘껏 분출된 이 발다키노는 대성당의 웅장한 건축적인 분위기에 걸맞은 거대하고 대담한 구조, 화려하고 세련된 장식, 사실적이고도 세밀한 세부묘사로 기존 발다키노의 형식에서 과감하게 벗어나 시대정신을 반영하는 기념비적인 성격을 보여주고 있다.

　베르니니는 발다키노 제작을 맡은 해인 1624년에 또한 산타 비비아나 성당 정면공사를 위임받아 바로크 건축을 처음으로 시도하게 된다. 이 성당은 코르토나가 처음으로 프레스코 벽화장식을 맡은 성당이기도 하다. 이 성당의 정면은 기존의 양식에서 완전히 벗어나지 못해 1층에 로지아loggia를 둔 궁전과 같은 외관을 보이는 2층 구조로 되어 있다. 베르니니가 완숙한 바로크 양식의 건축을 내놓은 것은 그의 나이 60세가 다 되어서다. 바로크 양식을 보여주는 성당건축으로는 로마 근교 카스텔간돌포Castelgandolfo 마을에 있는 그리스형 십자

14) Francesca Castria Marchetti, Rosa Giorgi, Stefano Zuffi, *L'art classique et baroque*, Milano, Gründ, 2004, p.107.

베르니니, 산탄드레아 알 퀴리날레
성당(왼쪽)과 평면도, 1658~78, 로마

가 구조의 산 토마소 성당San Tomaso, 1658~61과 아리치아Ariccia 마을의 원형구
조로 된 산타 마리아 델 아순치오네 성당Santa Maria dell'Assunzione, 1662~64, 그리
고 로마에 있는 타원형 구조의 산탄드레아 알 퀴리날레 성당Sant'Andrea al
Quirinale, 1658~78이 있다.

　이 셋 중에서 베르니니가 가장 애착을 갖고 건축에 임한 산탄드레아 알 퀴
리날레 성당은 교황 인노첸시오 10세의 조카인 추기경 팜필리Camillo Pamphili가
갈수록 지원자가 늘어나는 예수회의 초심 수도사들을 위해 좀더 큰 성당을 지
어줄 것을 베르니니에게 위촉하여 건축된 것이다.[15] 위치상 수도원 건물이 차
지하는 면적이 넓다보니 타원형의 구조가 나올 수밖에 없어 베르니니는 입구
에서 제단에 이르는 길이보다 횡단축이 더 긴 타원형의 작은 성당을 구상했
다. 타원형의 구조는 이미 16세기 때 그 가능성이 탐색되어 세를리오가 자신
의 건축론에서 언급했으며 비뇰라가 성당건축에서 선례를 보인 바 있다. 17세

15) 산탄드레아 알 퀴리날레 성당의 안내 팸플릿.

기 바로크 시대에 들어와서는 보로미니가 1638년에 착공한 산 카를리노 알레 콰트로 폰타네 성당에 적용을 시도했다. 그러나 베르니니보다 앞서 두 건축가가 계획한 성당의 타원형은 입구로부터 제단에 이르는 길이가 횡단축보다 긴 타원구조라는 점이 베르니니의 성당과 다르다.

십자형 구조의 성당구도는 직선적인 구도로써 내부 공간의 단일성과 단순성이 시각적이고 정신적인 측면에서 안정감을 갖게 한다. 그러나 타원형 구도의 성당 내부 공간은 사람들이 내부에 들어서면 어디에 시점을 고정시킬 수 없는 허虛한 공간을 경험하게 한다. 타원형은 팽창하는 느낌으로 긴장감과 활력을 주면서 극적인 분위기를 주기 때문에 바로크 시대에 애호를 받았다. 더군다나 같은 타원형이라도 입구에서 제단까지의 축이 더 긴 타원형의 성당은 그래도 기다란 주랑을 통해 주제단 쪽으로 가는 하나의 흐름으로 된 공간성을 보이나, 베르니니의 산탄드레아 알 퀴리날레 성당의 경우는 좌우로 긴데다가 양쪽에 예배당을 두어 더욱 양쪽으로 팽창되어가는 느낌을 주면서 유동적인 시각을 갖게 한다.

베르니니는 성당의 타원형 구도에 맞추어 옆에 딸린 정원도 타원형으로 조경을 했다. 한편, 성당 정면은 좌우로 코린트 주두의 납작한 벽기둥이 삼각형의 박공을 받쳐주고 있는 형식의 단순하고 엄격한 구조를 보이고 있어 내부의 타원형 구도에서 오는 역동적이고 활력적인 분위기와 대조시켰다. 입구 가운데에는 이오니아 주두 원주가 따로 받쳐주고 있는 반원형 현관구조를 첨가했는데 그 지붕 위에 교황 인노첸시오 10세를 배출한 팜필리 가문의 문장 장식을 화려하게 얹어놓아 전체 정면의 엄격성을 어느 정도 완화시켰다.

베르니니는 이 같은 구조의 성당정면 앞에 반원형의 계단을 두어 외부 공간에서 내부로 이끌어주는 역할을 하게 했다. 지난날의 고전건축은 닫힌 공간구조를 보였으나 바로크 건축은 외부와 내부가 소통하는 개방적인 공간성을 보이는 것이 특징이다.

베르니니는 성당건축 이외의 건축물도 많이 작업했으나 웬일인지 일반 건축 부문에서는 온전히 그의 작품으로 남아 있는 것이 별반 없고, 그나마도 우

여곡절이 아주 많았다. 베르니니는 마데르노가 애초에 설계한 바르베리니 궁을 수정보완하고 내부를 장식했다. 1655년에는 로마를 방문한 스웨덴의 크리스티나 여왕을 맞이하기 위해 포폴로 광장문Porta del Popolo을 장식했으며, 카스텔간돌포에 있는 교황의 별장을 보수하기도 했다. 그가 한 일반건축 가운데 중요한 셋을 꼽으라면 아마도 몬테치토리오 광장Piazza Montecitorio에 있는 루도비시 궁Palazzo Ludovisi, 산티 아포스톨리 광장에 있는 키지 궁Palazzo Chigi in Piazza SS. Apostoli, 그리고 실현되지 못한 프랑스 파리의 루브르 궁 건축계획일 것이다. 이 가운데 현재 몬테치토리오 궁Palazzo Montecitorio이라 불리는 루도비시 궁은 베르니니가 교황 인노첸시오 10세의 팜필리 가※를 위해 1650년에 설계했으나 공사 진척이 지지부진하다가 1694년에 이르러 카를로 폰타나가 마무리했다. 그러나 궁의 정면건축에서는 베르니니의 숨결이 그대로 느껴진다. 베르니니는 르네상스 시대의 파르네세 궁을 염두에 둔 듯 창이 정연하게 배치된 3층 구조로 했으나, 한 층에서의 25개 창들을 납작한 벽기둥을 사이에 두고 3-6-7-6-3의 단위로 나눠놓고 약간의 굴곡을 주는 등 정면구조를 활성화시켰다. 키지 궁에서도 이 같은 흐름은 이어져 정연하면서도 활기를 띤 양상이 보였으나 1745년 궁의 주인이 바뀌면서 손을 대어 현재의 모습이 되었다.

일반 건축물과 베르니니의 인연은 그리 좋지 못한 듯하다. 베르니니는 파리 루브르 궁 증축계획에서도 깊은 좌절감을 맛보았다. 프랑스의 루이 14세는 1665년 봄 베르니니에게 서쪽과 남쪽 변, 북쪽 변 일부만 지어진 사각형의 루브르 궁의 나머지 우측 변을 정문입구와 더불어 건축해달라고 파리로 초청했다. 베르니니는 그해 6월에 파리에서 다섯 달 동안이나 체류하면서 그 일에 매달렸으나 끝내 그의 설계안은 채택되지 못했다. 베르니니는 포기하지 않고 총 네 번씩이나 설계를 변경해서 제출했다. 그러나 국왕이 아무리 베르니니를 좋아한다고 하더라도 텃세가 심했고, 주무장관인 콜베르가 결정을 못 내려 그의 계획안은 결국 계획안으로만 남게 되었다. 프랑스 측에서 내놓은 이유인즉 이탈리아풍의 건축은 프랑스인의 취향과 전통에 맞지 않는다는 것이었다. 성공만을 거듭해온 베르니니로서는 대단히 쓰라린 경험이었을 루브르 궁 개축안

일을 뒤로 하고 파리에서 로마로 돌아왔다. 때마침 성베드로 대성당 광장 조성 건축이 한참 진행 중이었다.318~320쪽 참조

베르니니의 조각

베르니니는 조각에서 더욱더 강한 시대적인 성격을 과시했다. 그 시대 예술가들의 전기를 쓴 필립포 발디누치Filippo Baldinucci, 1624년경~96는 『잔 로렌초 베르니니의 생애』1682에서 "베르니니는 어린 시절부터 대리석을 많이 만졌고, 열 살 때부터 조각을 했다"고 기록하고 있다. 베르니니는 조각가를 자신의 천직이라 생각했고, 조각일을 하는 아버지를 돕다가 명문대가인 보르게세 가문 출신 추기경의 눈에 띄었다. 조각에 남다른 재능을 갖고 태어난 베르니니는 젊은 시절인 16세부터 24세 사이, 그러니까 1614년부터 1622년 사이에 흉상과 입상을 상당수 제작하여 이미 그 분야에서 어느 정도 이름이 나 있었다. 초기작인 「산 세바스티아노」S. Sebastiano와 「산 로렌초」S. Lorenzo로 교황 바오로 5세Paulus V, 재위 1605~21의 신임을 받아 그 후 쉽게 귀족층과 친해질 수 있었다.

1618년에 시피오네 보르게세 추기경으로부터 주문을 받아 1년간 작업한 군상 조각상인 「아이네이아스와 앙키세스」Aineias e Anchises는 당시의 미술흐름이었던 마니에리즘의 영향으로 나사 모양으로 뒤틀린 형태의 뱀형의 인체를 보여주나, 꼼꼼하면서도 활기에 넘친 조각상의 모습은 베르니니만이 가능한 솜씨임을 보여주고 있다. 그 후 제작한 「넵투누스와 트리톤」1620, 「페르세포네의 납치」1621~22, 「다윗」1623, 「아폴론과 다프네」1622~25에서는 베르니니의 개성이 잘 표출되고 있다. 베르니니는 사실적이고 실감나는 묘사로 행동의 한 순간을 감동적이면서 극적인 사건으로 극화했다.

「다윗」은 다윗이 골리앗을 향해 돌을 던지려고 하는 바로 그 순간을 포착한 것인데, 긴장된 힘이 한껏 응집되어 있으면서, 이 힘이 그다음 일어날 일에 연결될 듯한 착각을 준다. 다윗의 동작은 한순간의 행동을 나타냈으면서도 그 행동 속에 그다음에 일어날 일도 잠재되어 있는 것 같은 느낌, 즉 행동이

베르니니, 「다윗」, 1623,
대리석, 로마, 보르게세 미술관

진행되고 있는 것 같은 느낌을 주어 관람객을 자연스럽게 이 장면에 끼어들게 했다. 바로크 예술의 특성인 '연극적인 효과'를 한껏 살린 조각상이라 하겠다. 결과적으로 이 「다윗」은 다윗의 동작과 시선으로 뚜렷이 암시되는 골리앗의 존재, 그 사이에 놓인 공간 모두를 작품에 포함하고 있는 조각상으로, 이전까지의 한정된 조각상의 성격에서 크게 벗어났다. 이는 바로크 건축에서 외부 공간을 건축구조에 포함시킨 것과 같은 맥락으로, 「다윗」은 바로 바로크 예술의 특징인 '환각'을 잘 보여주는 조각상이라 평가된다. 또한 나선형으로 돌아가는 회전의 형상을 보이는 이 「다윗」은 사람의 시선을 한곳에 멈추게 하지 않고 계속 돌아가게 하여 관람객들은 조각상 주위를 돌면서 작품을 감상하게 된다.

「아폴론과 다프네」는 다프네가 아폴론의 사랑을 받아들이지 않고 산으로 도망쳤으나 아폴론이 계속 쫓아오자 월계수로 변했다는 그리스 신화가 주제인

베르니니, 「아폴론과 다프네」,
1622~25, 대리석,
로마, 보르게세 미술관

데, 베르니니는 마치 현장을 목격한 사람처럼 다프네를 향한 열정에 휘말린
아폴론의 저돌적인 추격을 과감한 자세로 나타내보였다. 한편, 다프네의 쫓기
는 불안감, 아폴론의 다정한 접촉으로 인해 상기된 상태, 자신의 몸이 변하는
두려움, 몸의 일부가 벌써 월계수로 변하는 가운데 어떻게 해서든지 변신의
덫에서 벗어나려는 처절한 몸부림이 적나라하게 표현되어 있다. 그래서 이 작
품을 두고 당시 사람들이 '예술 속에서 예술의 기적'을 일으킨 작품이라고 격
찬해 마지않았던 것이다.[16] 베르니니는 이 같은 초기 작품에서 바로크 미술의
특성으로 지적되는 곡선으로 휜 형태, 거기에 부과된 격정적인 감성, 다각도
의 시선을 요구하는 개방적인 공간성을 보여주었다.
　베르니니는 초기에 이처럼 고대의 전설과 신화 세계에 머물며 자신의 독자

16) *Encyclopédie de l'art* V-Art classique et baroque, op. cit., p.26.

적인 기량과 재능을 과시했으나, 그 후부터는 종교적인 신앙심을 고양하는 작품으로 선회했다. 그 계기가 된 시점은 1624년에 우르바노 8세가 산타 비비아나 성당에 들어갈 「성녀 비비아나」 제작을 의뢰한 다음부터다. 또한 당시 사람들이 한결같이 입을 모아 증언하고 있듯이, 베르니니는 예수회 창립자인 성 이냐시오의 가르침을 그 누구보다도 열심히 따랐다고 한다.[17] 베르니니가 이전까지 보여주었던 인간적인 열정이 신앙심을 고양하는 쪽으로 방향을 튼 것이다. 베르니니는 그때부터 귀도 레니로부터 제시되기 시작한 17세기의 표본적인 '감성'을 종교적인 조각에 표현하기 시작했다.

베르니니는 「산타 비비아나」에서 처음으로 영적으로 고양된 상태, 종교적인 황홀감을 조각으로 형상화했다. 성 베드로 대성당에 있는 십자가에 못 박혀 숨을 거두신 예수의 옆구리를 창으로 찌른 병사 「롱기누스」Longinus, 1629~38, 산타 마리아 델 포폴로 성당의 키지 예배당에 있는 「예언자 하바쿡」 1655~61, 시에나 대성당의 키지 예배당에 있는 「성녀 마리아 막달레나」 1661~63 조각상 또한 신과의 무언의 대화 속에서 뿜어져 나오는 영적인 희열감을 보여주고 있다. 이 조각상들은 신앙심을 높이려는 차원에서 감성을 통해 마음에 호소해야 한다는 반종교개혁의 정신을 그대로 따른 것이라 하겠다. 베르니니는 극적인 한순간을 포착하되 그것을 사건이 일어나고 있는 듯한 장면으로 전환시켜 종교적인 신비감을 더욱 고조시켰다. 바로크 미술의 환각효과를 통한 연극적인 성격을 강하게 보여주는 대목이다. 조각상의 주인공과 연관된 가상의 인물들, 사건이 벌어지고 있는 듯한 가상의 공간이 모두 실감나게 느껴지면서 보는 사람들은 앞에서 일어나는 사건에 같이 참여하고 있다는 생각을 하게 된다. 주인공의 상대인물이나 신의 빛처럼 가상적으로 설정된 요소들, 가상의 공간 모두가 작품의 구성요소에 포함되는 독특한 조각상을 보게 되는 것이다.

17) Ibid., p.26.

왼쪽 | 베르니니, 「성녀 테레사의 법열」, 대리석, 1645~52, 로마, 산타 마리아 델라 비토리아 성당 내 코르나로 예배당

오른쪽 | 코르나로 예배당 제단 양쪽에서 앞의 장면을 보고 있는 코르나로가 가족들

산타 마리아 델라 비토리아 성당Santa Maria della Vittoria의 코르나로 예배당 Cornaro에 설치된 「성녀 테레사의 법열」1645~52은 바로크 미술의 특징인 감성표 현과 연극성을 표본적으로 보여준다고 해서 바로크 미술의 꽃으로 평가된다. 베르니니는 성녀 테레사를 그 누구도 구현해낼 수 없는 극적이고 무아경에 빠 져 있는 모습으로 표현했다. 베르니니는 정신성을 나타내는 형태감과 감동적 인 예술성으로 가장 자연스럽고 생생한 느낌의 성녀상을 만들어냈다. 프랑스 의 문호 스탕달Stendhal, 1783~1842은 이 작품을 보고 "신에 대한 지극한 사랑으 로 무아경에 빠진 성녀 테레사의 모습은 지극히 생생하고 자연스럽다. 성녀의 가슴을 찌른 화살을 손에 들고 있는 천사는 별일 없었다는 듯 얼굴에 미소를 머금고 있다. 기막힌 예술이 아닐 수 없다. 이 같은 황홀감을 어디서 맛볼 수 있겠는가"라고 자신의 소감을 남겼다.[18] 게다가 이 군상을 구름 위에 떠 있는

듯한 모습으로 안치하여 육신이 철저히 비물질화된 상태에서의 영적인 황홀감을 더욱 강조시켰다. 729, 879쪽 참조

흰대리석으로 된 무아경에 빠진 성녀 테레사와 천사의 군상은 예배당 제단 위쪽에 설치되어, 마치 소극장 무대에서 종교적 신비극의 한 장면이 공연되고 있는 듯한 느낌을 주면서 감동적인 구경거리를 제공하고 있다. 베르니니는 군상이 설치된 제단 위쪽 좌우에 두 개의 원형기둥을 비스듬히 배치하고 그 위로 지붕을 얹혀 마치 축소된 극장무대인 것 같은 분위기가 나게 했다. 이들 군상 위로는 성령의 빛이 실제로 떨어지는 듯 황금색 햇살줄기가 쏟아지게 하여 무대미술의 효과를 한껏 살렸다.

더 나아가 베르니니는 제단 양옆을 객석으로 만들어 실제 이 연극을 관람하고 있는 관람객을 두어 예배당 전체 공간을 하나의 극장으로 전환시켰다. 양옆에는 이 예배당을 헌납한 코르나로Cornaro 가家 가족들이 각각 네 명씩 서로 대화를 나누며 공연을 보고 있는 모습의 조각상이 있다.이 여덟 명의 조각상은 베르니니의 제자들이 제작했다 말하자면 무대와 객석이 완벽히 갖춰진 극장 안에서 감동적인 신비극이 공연되고 있는 것이다. 베르니니는 이 예배당에서 상상력이 뛰어난 연출가로서의 능력을 맘껏 펼쳤고, 이른바 종합예술로서의 바로크 예술의 특징을 완벽하게 보여주었다. 또한 제단 위 창문에서는 실제 빛이 떨어져 실제와 가상의 경계선을 넘나드는 환각효과를 극대화하고 있다.

17세기 바로크 미술은 환시체험으로 무아경에 빠진 성녀 테레사처럼 종교적인 법열이라는 주제를 유난히 좋아했다. 에스파냐 남부의 작은 마을 아빌라에 있는 가르멜 수녀원의 테레사 수녀는 1622년 2월 16일에 성인품에 올랐다. 성녀 테레사는 신비로운 체험을 경험했던 순간을 다음과 같이 전해주고 있다.

"천사가 내 가슴을 창으로 깊숙이 찔러 살 조각이 묻어나오는 듯했다. 천사는 신의 사랑으로 불타는 나를 내버려두고 가버렸다. 너무 아파서 저절로 신음

18) Stendhal, *Voyage en Italie*, Paris, Gallimard, 1973, p.807.

소리가 났지만 지극한 평온함이 나를 감싸, 나는 그 상태에서 빠져나오고 싶지 않았다."[19]

이 같은 기록을 토대로 볼 때 베르니니의 작품은 성녀 테레사의 신비스런 체험을 조각의 형태로 옮겨놓은 것이다. 아마도 베르니니는 성녀의 자서전을 읽었을 것이다. 베르니니는 특유의 감수성으로 법열에 빠진 성녀의 신비로운 모습을, 바로크 예술의 특징이라 할 비장하고 감동적인 예술언어로 표현했던 것이다.879쪽 참조

종합 예술을 보여준 베르니니

「성녀 테레사의 법열」에서 조각적인 기술 면에서 베르니니는 대리석을 마치 말랑말랑한 밀랍처럼 다루어 회화에서나 볼 수 있는 명암효과를 냈다. 조각형 태의 울퉁불퉁한 입체성에서 발생하는 밝고 어두운 면의 시각적인 효과를 살려 회화적인 성격을 부여했다. 또한 짙은 색의 원주, 하얀 대리석, 금색의 화살과 쏟아지는 금빛의 햇살은 완벽한 색채조화를 이루면서 전체적으로 회화와 같은 효과를 내고 있다. 더군다나 군상을 에워싸고 있는 건축구조가 그림틀의 역할을 하고 있어 그림과 같은 효과를 더욱 강조시키고 있다. 베르니니는 3차원의 물체를 실물처럼 보이게 하기 위해 2차원 평면에 조소적인 형태로 그려놓았던 화가들의 작업과 반대로 건축과 조각을 이용해서 2차원의 회화와 같은 효과를 내려고 했던 것이다. 그는 이렇듯 건축·조각·회화가 지닌 한계성, 실제와 가상의 경계선을 자유자재로 넘나들면서 연극 무대와 같은 장면을 연출하고 복합적인 '환각' 효과를 냈다. 이 작품은 '환각'을 표방하는 바로크 예술의 극치를 보여주는 작품이라 하겠다. 베르니니는 건축·조각·회화라는 틀을 허물어버리고 그 모두를 종합한 예술을 시도한 첫 번째 예술가로 꼽는다.

「성녀 테레사의 법열」과 같은 맥락에서 또 하나의 감동적이고 충격적인 신

19) *Encyclopédie de l'art* V—Art classique et baroque, op. cit., p.28.

베르니니, 「복자 로도비카 알베르토니」, 1674, 대리석,
산 프란체스코 아 리파 성당의 알티에리 예배당

비스러운 장면을 표현한 조각상은 베르니니 말년의 작품인 「복자 로도비카 알베르토니」Beata Lodovica Albertoni다. 1674년에 로마의 산 프란체스코 아 리파 성당San Francesco a Ripa의 알티에리 예배당Altieri을 위해 제작한 이 조각상에서도 신과 인간이 나누는 무언의 대화, 신의 손길을 느끼는 법열상태가 실감나게 표현되어 있다. 1672년에 복자품에 오른 알베르토니의 임종의 모습을 담은 이 조각상은 삶과 죽음 사이의 긴박한 순간을 복자의 얼굴표정과 가슴에 손을 댄 고통스러운 동작 등으로 실감나게 나타냈다. 죽어가는 고통 속의 격한 동작을 나타내듯 옷은 복잡하게 엉켜 있고, 실신한 듯한 표정에는 천상으로 향하는 희열감이 교차되면서, 삶에서 이탈하는 알베르토니의 모습을 경탄스럽게 보여주고 있다.

베르니니의 기상천외한 자유로운 창의성은 나보나 광장Piazza Navona의 「네 강의 분수」1647~52에서 또다시 과시된다. 분수조각은 원래 로마보다는 피렌체에서 그 역사를 찾을 수 있는 것이었으나, 베르니니는 1642~43년에 바르베리니 광장에 바다의 신과 조가비, 물고기가 유기적인 구조처럼 한데 뒤엉켜 있는 독

베르니니, 「네 강의 분수」, 1647~52, 로마, 나보나 광장

특한 형태의 「트리톤 분수대」를 설치하여 광장이라는 개방적인 공간성과 어우러진 새로운 개념의 분수조각을 보여준 바 있다. 로마 황제 도미티아누스 Domitianus, 재위 81~96의 기다란 모양새의 고대 경기장 내에 있는 나보나 광장은 교황 인노첸시오 10세 가문의 본거지로서, 교황은 광장 미화 작업을 여러 작가에게 의뢰하였다. 교황은 보로미니를 포함한 다른 여러 작가들이 내놓은 계획안을 탐탁지 않아하던 차에 베르니니의 계획안을 보고는 크게 기뻐하면서 받아들였다고 한다. 당시 교황청과 다소 소원한 관계에 있었던 베르니니는 교황 그레고리오 15세 Gregorius XV, 재위 1621~23의 조카인 루도비시 Niccolo Ludovisi 의 권유로 계획안을 교황청에 제출했다.[20]

베르니니는 그때까지의 '분수대'라는 기본개념의 틀을 완전히 바꾸어놓은 혁신적인 안을 내놓았다. 베르니니의 기본구상은 건물로 둘러싸인 단조롭고 평범한 긴 광장의 구조를 흐트리지 않고 그 역사적인 성격 역시 훼손시키지

20) Ibid., p.12.

않을 만한 구조물의 건립이었다. 결과적으로 이 분수대는 그 맞은편에 세워진 보로미니의 건축 산타녜제 성당의 곡선적인 흐름의 정면과 잘 어우러지면서 나보나 광장을 역동적인 바로크 광장으로 만들어놓았다.

베르니니는 나보나 광장 분수대 중앙에 울퉁불퉁한 자연바위를 그대로 갖다 놓고, 그 가운데를 광장의 긴 거리 쪽과 나란히 구멍을 넓게 내어 분수대로 인해 시선과 공간의 흐름이 끊기지 않도록 했다. 바위 중앙 위에는 교황의 뜻에 따라 고대 로마 시대의 막시무스 황제 원형경기장Circus Maximus에 있었던 거대한 오벨리스크를 세워 광장의 표식이 되게 했다.[21] 바위에는 조가비·돌고래·사자·종려나무·이끼 등과 같은 자연 동식물의 장식이 박혀 있고, 네 명의 강의 신이 바위 아래쪽 사방에 불안정한 자세로 앉아 있으며, 바위 여기저기서는 빛을 받으면 그 모습이 계속 변하는 물이 뿜어져 나와 일대 장관을 이루고 있다. 계속적인 움직임을 주는 물줄기와 군상조각이 한데 어우러지면서, 구경거리를 제공하는 바로크 예술의 연극성을 다시 한번 확인시켜주고 있다. 여기저기서 뿜어져 나오는 '물'은 실제 삶 속에서의 움직임, 뛰는 듯한 생동감을 전해준다. 다양한 자세를 하고 있는 의인화된 네 명의 강의 신은 4대륙을 상징하면서 당시 세상에서 가장 길다고 여겨졌던 4대 강인 나일 강·갠지스 강·다뉴브 강·라 플라타 강Rio de la Plata, 남미의 은빛 강을 대표한다. 베르니니는 이처럼 넘쳐흐르는 상상력으로, 바로크 예술의 특성인 놀라움과 감탄을 자아내는 작품을 구현하여 도시의 대중공간을 예술화했다.

베르니니는 만년에 성 베드로 대성당 광장조성1656~65, 318~320쪽 참조과 함께 발다키노의 앞쪽인 주제단에 또다시 경이롭고 경탄스러우며 기발한 성 베드로의 옥좌를 설치해 성 베드로 대성당을 신의 빛이 내리쬐는 신비에 쌓인 곳으로 만들어놓는다. 성 베드로의 옥좌, 카테드라Cathedra는 1656년경에 착수해 거의 10여 년에 걸친 오랜 작업 후인 1666년에 완성된 걸작이다. 구름에

21) Ibid., p.12; Francesca Castria Marchetti, op. cit., p.127.

베르니니, 「성 베드로의 옥좌」
(카테드라), 1656~66,
로마, 성 베드로 대성당

싸인 옥좌를 그리스도교의 교부들이 받쳐들고 있는 구조를 보이는 이 카테드라는 장소가 주는 상징성과 중요성에 걸맞은 기념비적인 성격도 성격이려니와, 바로크 예술의 완결판으로 생각될 만큼 바로크 예술이 특성이 모두 집결되어 있다. 베르니니는 조각 · 회화 · 장식공예 등 모든 미술 영역 간의 경계를 거침없이 넘나들면서 그 모두를 종합한 예술을 선보여 보는 사람들을 놀라게 만들었다.

 이 카테드라는 대리석 · 도금된 브론즈 · 치장벽토 등과 같은, 각기 색이 다른 재료들이 혼용되어 있어 다양한 색의 유희를 보여주고 있다. 거기다 저부조, 고부조와 독립된 조각상까지 포함한 조각 형식에다 창문, 빛살 등 여러 형태가 들어가 있는 합성체 같은 양상을 보인다. 그러나 이 모든 요소는 구별할 수 없을 정도로 조화롭게 전체구조체 속에 녹아들어가 있다. 또한 옥좌 위쪽에 있는 성령의 비둘기가 그려진 스테인드글라스에서 발산하는 빛을 받아 일

대 장관을 연출하면서 입체적인 구조체라기보다 '그림' 같은 효과를 내고 있다. 모든 예술의 영역을 넘나들고 소통시켜 '환각'의 효과를 추구하는, 극적이면서도 시각적인 효과를 내는 바로크 예술의 특성이 최고조에 달한 작품이라 하겠다. 카테드라 아래 부분 교부들이 입고 있는 옷도 주름지고 엉클어진 형태를 최대한 살려 명암이 교차하는 회화적인 특성을 극대화시켰다. 더군다나 가운데 창문에서 뿜어져 나오는 빛이 전체구조체를 감싸면서 여러 상이한 요소들을 종합시켜 회화적인 효과가 강조되고 있다.

또한 그림처럼 보이는 구조체의 초점이 되는 창문에서 발산하는 빛은 사물을 밝혀주는 부수적인 역할에 머무르는 것이 아니라 카라바조의 빛처럼 하나의 독립된 구성요소로서 존재하며 성령의 빛으로 충만한 옥좌라는 강한 상징성을 보여주고 있다. 그래서 대성당에 들어서서 발다키노를 정면으로 두고 보면, 발다키노의 기둥들이 액자가 되고 그 가운데에 장식적이고 화려한 큰 그림이 끼어 있는 것 같은 착각이 든다. 예술이 '실제'를 보여주기 위한 '가상'을 만드는 작업이라 할 때, 베르니니는 이렇게 실제와 가상이라는 근본적인 경계까지 허물어버렸던 것이다. 베르니니는 전통적인 예술개념을 이토록 과감하게 타파해 새로운 예술의 장을 연 예술가이다.

투명한 모습의 성령의 비둘기, 방사형의 창살무늬가 암시하듯 그로부터 사방으로 발산되는 성령의 빛, 그리스와 라틴의 교부들이 받쳐들고 있는 옥좌, 옥좌 등받이에 새겨진 그리스도가 베드로에게 천국의 열쇠를 주는 장면, 천사들이 들고 있는 옥좌 위 교황권의 상징인 삼중관 등은 그리스도교의 보편성과 영원성을 상징하면서 성 베드로 대성당의 주제단이라는 성소聖所를 빛내주고 있다.

새로운 건축을 선보인 보로미니

모든 예술 장르를 통합하는 종합예술적인 성격으로, 환각적인 효과와 더불어 화려하고 눈이 번쩍 뜨일 만큼 놀랄 만한 볼거리를 제공하는 경이로운 바로크 예술성을 그대로 보여준 예술가로 베르니니를 꼽는다면, 건축이라는 한

분야에서 천재성을 발휘하여 바로크 건축의 예술성을 크게 부각시킨 인물은 보로미니Francesco Borromini, 1599~1667다. 보로미니는 그때까지의 전통적인 건축 개념을 완전히 뒤엎는 새로운 건축 양식으로 거의 혁명적이라 할 건축을 선보였다. 보로미니는 르네상스 시대에 하나의 규범으로 준수된 인체비례에 근거한 건축 개념을 무시하고, 기하학적인 기본형에 입각한 파격적인 구도로 당시 눈으로서는 터무니없는 기괴한 모양의 건축물을 지은 건축가였다.

보로미니는 건축 일을 하는 카스텔리Giovanni Domenico Castelli의 아들로 1599년 롬바르디아 지역 루가노 호수 근처에 있는 비소네Bissone에서 태어나, 아버지를 도와 석공일을 했다. 1620년 로마에 가게 된 보로미니는 성 베드로 대성당과 바르베리니 궁을 짓는 등 활발하게 활동하고 있는 친척 마데르노 밑에 들어가 꽃줄 장식, 난간, 동자상 등 자질구레한 장식 일을 맡아서 했다. 하지만 일찍이 보로미니의 재능을 알아본 마데르노는 보로미니에게 성 베드로 대성당, 바르베리니 궁, 산탄드레아 델라 발레 성당의 설계도면을 그리는 일을 맡겼다. 그러던 중 1629년 마데르노가 사망하면서 성 베드로 대성당과 바르베리니 궁 건축 등 마데르노가 하던 일들이 베르니니 손으로 넘어가게 돼 보로미니도 자연스럽게 베르니니 밑에서 일을 하게 되었다.

문헌자료에 따르면, 보로미니가 1631년에서 1633년 사이에 성 베드로 대성당에 있는 발다키노의 나선형 기둥 설계도면을 그리고 시공책임자로 일한 대가로 보수를 받았다는 기록이 나와 있다. 또한 1631년에는 바르베리니 궁 책임건축가의 조수라는 직함을 공식적으로 받기도 했다.[22] 보로미니가 그저 보조역할만 했을 뿐인데도 발다키노의 청동기둥이나 바르베리니 궁 설계의 어느 부분에서 보로미니의 입김이 들어간 듯한 느낌이 나는 것은, 베르니니가 조수인 보로미니에게 관대하게 많은 것을 일임했고, 또한 보로미니의 유별나게 기이한 예술성이 당시 바로크 예술풍토에서 무리 없이 받아들여졌기 때문이다.

22) *Histoire de l'art* III—Encyclopédie de la Pléiade, Paris, Gallimard, 1965, p.517.

베르니니와 보로미니, 일찍이 능력을 인정받아 예술가의 인생을 화려하게 출발한 베르니니와 나이 서른이 되어서야 '보조'라는 공식 직함을 겨우 얻은 보로미니, 이 두 사람은 한 살 차이로 동년배였다. 둘은 성격도 판이했을 뿐만 아니라 무엇보다 지향하는 예술관이 너무도 달랐다. 베르니니는 친화적이고 외향적인 성격인 반면 보로미니는 내향적이고 정서가 불안하여 그들이 보여준 예술 또한 사뭇 달랐다. 조각과 회화를 건축에 포함시켜 종합예술을 선보인 베르니니와는 달리 보로미니는 건축기술에 능통한 건축 분야의 전문가였다. 베르니니는 한 살 후배이면서 자신의 조수였던 보로미니의 전문성을 높이 샀으며 최대한 활용했다. 두 사람의 협력관계는 바르베리니 궁 건축이 어느 정도 끝날 무렵인 1633년에 끝이 났고, 보로미니는 그때부터 독자적인 길을 가게 된다.

1634년 보로미니는 에스파냐의 맨발의 삼위일체회 수사들로부터 네 개의 분수가 있는 교차로에 수도원 성당을 지어달라는 청을 받았다. 그는 우선 수도회로부터 건축일에 간섭하지 않을 것을 다짐받고 그 일을 수락했다.[23] 보로미니는 수도원 건물부터 짓기 시작했다. 1638년부터는 성당을 짓기 시작했고, 정면만 빼고 1641년에 본 건물이 완성되었다. 성당이 들어설 땅은 그 모서리에 분수가 들어서 있어 반듯한 모양이 나오지 않았고 면적도 작았다. 보로미니는 땅의 결점을 참작하고 또 최대한 살려 이상하기도 하고 우아하기도 하며 모호하기도 한 독특한 모양의 성당을 건축했다.

바로크 건축의 진주로 평가되는 이 산 카를로 알레 콰트로 폰타네 성당San Carlo alle Quattro Fontane은 평면구도부터 아주 파격적이다. 보로미니는 평면을 마름모꼴의 변형인 것 같은 긴 타원형이면서 가운데를 가르면 두 개의 이등변삼각형이 펼쳐지는 구도로 잡고 그 둘레를 물결치는 듯한 곡선의 흐름으로 나타냈다. 평면도는 그리스 십자형 구도를 고무줄을 양쪽으로 잡아 늘린 것 같은 모양으로 네 변이 이지러지는 형태를 보이면서 전체적으로 잡아당기는 힘이

23) 산 카를로 알레 콰트로 폰타네 성당 안내 팸플릿.

보로미니,
산 카를로 알레 콰트로
폰타네 성당 평면도(위)와
내부 천장구조,
1638~41, 로마

느껴진다. 그 위 천장구조도 이에 따라 팽창감이 느껴지는 타원형으로 했고,
거기에 기하학적인 문양을 벌집과 같은 모양으로 채워놓아 시각적인 착각을
일으키게 했다. 또한 이 타원형 천장구조의 특징은, 그리스 십자형 성당건축에
서 반구형 천장을 받쳐주는 곡면曲面의 삼각면 구조인 펜던티브pendentif를 변형

시킨 구조를 네 귀퉁이에 집어넣었다는 것이다. 내부는 화려한 색깔의 대리석으로 치장한 다른 바로크 성당하고는 달리, 맨발의 수도회라는 이름에 걸맞게 석고나 치장벽토를 많이 이용해 하얀색 위주의 단순한 색으로 통일했다.

18세기 이탈리아의 미술사학자인 밀리지아Francesco Milizia, 1725~98는 이 성당을 두고 보로미니의 망상에 가까운 예술적인 발상이 실현된 것으로 바로크 정신의 정수를 보여주는 건축물이라고 말했다. 또 삼위일체회 수사들은 공상적이고 기이하지만 탁월한 예술성을 보여주는 건축물로 아마도 이 세상에서 하나밖에 없는 유일한 건축일 것이라고 했다.[24]

본 건물이 완성된 후 자금이 부족해 정면건축은 차일피일 미루어지다가 1665년에 가서야 공사에 들어갔지만 1667년에 보로미니가 세상을 뜨는 바람에 또다시 중단되었다. 나머지 공사는 보로미니의 설계대로 1674년에 보로미니의 조카인 베르나르도 보로미니가 맡아 1677년에 완성시켰다. 정면건축은 땅이 좁아 길에 바싹 다가서 있고, 또한 성당 평면설계처럼 오목하고 볼록한 구조로 물결치는 듯한 곡선의 흐름을 보인다. 들쑥날쑥한 정면은 변화 있는 표면적인 명암효과와 더불어 움직임이 있는 탄력적인 구조체로서의 느낌을 주고 있다.

바로크 건축이 대부분 그렇듯 이 성당도 정면이 확대되어 있고 네 개의 원주로 3분할된 2층 구조로 되어 있다. 1층은 양옆은 오목하고 가운데는 볼록한 3분할된 구조이고 2층은 셋이 모두 오목한 3분할된 구조를 보인다. 보로미니는 이렇게 1, 2층을 서로 다르게 하여 변화를 최대한 추구했다. 상하층을 구별짓는 턱 또한 정면의 구불거리는 곡선의 흐름을 따른 돌림띠엔터블러처로 곡선의 흐름을 더욱 강조했다. 정면은 빈 벽면이 없을 정도로 창문·원주·창문 주변이나 원주 사이사이에 있는 벽감 속의 조각상과 부조장식 등으로 꽉 차 있어, 보는 사람들의 시선을 한곳에 고정시키지 않고 끊임없이 맴돌게 한다. 정문 위에는 지품천사들의 날개가 아치를 만들어주는 벽감 안에 산 카를로 보

24) *Encyclopédie de l'art* V-Art classique et baroque, op. cit., p.14.

보로미니, 산 카를로 알레 콰트로 폰타네 성당 정면, 1665~77, 로마

로메오San Carlo Borromeo, 1538~84: 반종교개혁을 이끈 밀라노의 대주교 성인상을 안치해 놓았다.

로마의 필립보 네리 오라토리오회는 1575년에 그들의 성당으로 지은 산타 마리아 인 발리첼라 성당S. Maria in Vallicella 옆에 수도회를 건축할 계획으로 1637년 5월 공모를 개최하여 여러 응모자로부터 계획안을 받았으나 최종적으로 보로미니의 안을 선정했다. 수도원 숙소를 지은 후 1644년부터는 수도회 건축을 시작해 1650년에 마쳤다. 수도회 건물은 옆에 있는 수도회의 성당에 맞추어 소박하고 간결해야 했다. 그러나 보로미니는 자칫 단조로울 수 있는 정면을 특유의 예술성을 발휘하여 생동감을 주면서도 안정감 있는 구조로 만들어놓았다. 2층 구조로 된 정면은 납작기둥이 상하로 줄을 맞추어 배치되어 있는데 그 사이에 일률적으로 창문을 끼워놓아 안정감이 있으나 단조로운 외관이라는 인상을 준다.

그러나 보로미니는 그런 기본구조에 약간의 굴곡을 주어 변화와 생동감이라는 바로크적 특성을 살렸다. 전체적으로 정면은 오목하고 볼록한 면이 서로 교차하며 곡선적인 흐름의 표면효과를 내고 있다. 더더욱 아래층은 가운데가 오목하게 나와 있게 하고 그 바로 위 2층 부분에는 벽감을 두어 볼록하게 들어간 효과를 더욱 강조했다. 정연한 기본구조 속에서 변화를 최대한 살린 구상이라 하겠다. 또한 창틀은 식물문양의 부조로 가볍게 장식되어 있는데 그 또한 단순한 기본구조를 염두에 둔 절제된 장식성을 보여준다.

보로미니의 독특한 발상

오라토리오 수도회 건축이 미처 끝나기 전인 1642년에 보로미니는 로마 대학 부속성당인 산티보 델라 사피엔자 성당Sant'Ivo della Sapienza 건축을 의뢰받고 1650년에 마무리했다.[25] 이 일을 맡게 된 것은 1632년에 보로미니가 베르니니 밑에서 바르베리니 궁 건축을 도울 때 베르니니가 사피엔자 성당건축가로

25) *Encyclopédie de l'art* V –Art classique et baroque, op. cit., p.16.

보로미니
왼쪽 | 오라토리오 수도회 정면, 1644~50
오른쪽 | 신티보 델라 사피엔자 성당
단면도, 1642~50

보로미니를 추천한 적이 있기 때문이다.[26] 산티보 델라 사피엔자 성당은 그 규모는 작으나 보로미니가 품고 있는 새로운 건축에 대한 모든 구상이 구현되어 있어 비평가들로부터 악평이 쏟아졌던 화제작이다.

사피엔자 성당에는 이미 건축가 델라 포르타Giacomo della Porta, 1537~1602의 열주랑으로 둘러싸인 직사각형의 안뜰이 있었는데, 보로미니는 그 끝에 성당을 지었다. 보로미니는 두 개의 삼각형을 거꾸로 맞대놓은 별 모양의 육각형을 기본 구도로 하고, 두 삼각형이 만들어내는 6개의 뾰족한 끝부분 중 3개는 반원형으로 볼록하게 하고, 3개는 꼭짓점 가까이에 가서 오목하게 둥글려 전체 둘레에 오목하고 볼록한 율동적인 변화를 주었다. 결과적으로 정육각형을 중심으로 그 주변에 6개의 위성들이 붙은 것 같은 기괴한 모양의 구도가 되었다. 그리고 6개의 각 변을 셋으로 나누어 각진 네모난 기둥으로 분리해놓았고,

26) R. Wittkower, op. cit., p.136.

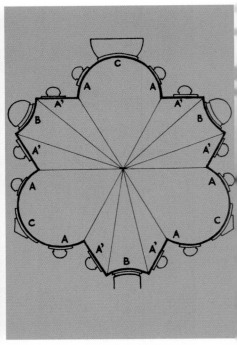

보로미니, 산티보 델라 사피엔자 성당 천장 돔 내부 　　　 보로미니, 산티보 델라 사피엔자 성당 평면도, 로마

기둥 위로는 돌림띠를 둘러놓았으며, 그 위로 돔을 받쳐주는 중간구조 없이 밑의 건물 위에 돔을 그대로 연결시켜 올려놓았다. 그러다보니 평면구도와 마찬가지로 각 변의 모양이 달라 둘레가 오목볼록한 이상한 별 모양의 돔을 얹었고, 아래로부터 이어지는 기둥들이 돔의 뼈대 역할을 하게 되었다. 돔의 내면 벽에는 별 모양과 교황의 문장, 지품천사들이 장식되어 있어 환상적인 분위기와 함께 상징성을 나타내고 있다.

　이 성당 건축은 기존의 건물이 이미 자리한 곳에 새로운 건물을 집어넣어야 하는 어려움이 있었으나 보로미니는 그만의 독특한 발상으로 그 문제를 해결했다. 정면을, 양옆에 있는 기존의 열주랑 끝을 반원형으로 연결하여 둥글게 오목한 구조로 했고 그 바로 위에 돔의 여섯 변 중에서 반원형으로 볼록하게 나온 부분을 맞추어놓아, 두 개의 원형구조체가 거꾸로 얹혀 있는 것 같은 기이한 모습이 되었다. 보로미니의 이 같은 종잡을 수 없는 기괴한 구상은 돔 위

보로미니, 산티보 델라 사피엔자 성당 정면, 1642~50, 로마

에 나선형으로 뾰족하게 올라간 모양의 오목볼록한 형태의 채광탑을 얹혀놓는 데서 극치를 이룬다. 이 채광탑은 마치 넝쿨진 줄기가 하늘을 향해 움직여 가는 것 같은 시각적인 착각을 준다.

　보로미니의 종잡을 수 없는 기이한 착상은 이 사피엔자 성당에서 최고조를 이룬다. 이 성당은 그의 자유분방한 창의성이 맘껏 과시된 아주 적절한 예라 하겠다. 이 같은 결과가 나온 것은 보로미니가 무엇보다 고전정신을 전혀 고

려하지 않고 파격적인 상상을 넘어서는 새로운 형태를 창출했기 때문이다. 거기에는 양식적인 질서도 없고, 일관된 건축원리도 없으며, 일정한 미관도 추출되지 못한다. 보로미니의 건축은 합리성을 추구하는 것이 아니라 오히려 거기에 맞서 역행하고 있고, 전통을 무시하여 상상을 초월하는 기상천외한 형태를 보여주고 있다. 한마디로 보로미니의 건축은 극단적인 성격의 바로크 예술을 보여주는 것이라 하겠다.

바로크 건축미학을 제시한 보로미니

사피엔자 성당공사가 한참 진행 중일 때 보로미니는 14세기 초에 화재로 소실된 성 요한 대성당S. Giovanni in Laterano, 라테라노 대성전 재건과 라이날디Rainaldi 부자가 진행하다가 중단된 나보나 광장의 산타녜제 성당Sant'Agnese, 그리고 산탄드레아 델레 프라테 성당S. Andrea delle Fratte 정면공사를 부탁받았다. 어찌 된 일인지 보로미니가 맡은 일은 대부분 다른 사람이 손을 댔다가 중단하거나 아니면 이미 기존의 건축물이 일부 들어서 있어 거기에 맞춰 건축을 해야 하는 문제를 갖고 있었다. 이런 일은 온전히 새로운 건축물을 짓는 것보다 훨씬 어려운 것으로 실력 없는 건축가는 손을 댈 수조차 없는 일이었다.

나보나 광장에서 베르니니의 「네 강의 분수」와 마주보고 있어 보로미니와 베르니니의 예술가로서의 경쟁관계를 늘 생각하게 하고 베르니니의 분수와 기묘한 조화를 이루면서 나보나 광장을 지극히 바로크적인 예술 공간으로 만들어주고 있는 산타녜제 성당은 짓는 과정에서 여러 건축가의 손을 거치는 등 우여곡절이 많았지만, 전체적으로는 보로미니의 입김이 많이 들어간 건축이다. 팜필리 가문의 교황 인노첸시오 10세는 보로미니를 무척 좋아했다. 교황은 팜필리 가문의 궁과 가까운 거리에 있는 나보나 광장을 새롭게 꾸미려는 의도로 그곳의 산타녜제 성당을 재건하는 일을 보로미니에게 맡긴다.

원래 이 일은 카를로 라이날디Carlo Rainaldi, 1611~91가 1652년에 아버지인 지롤라모와 함께 시작했던 것인데, 도중에 성당 앞 현관의 계단이 광장을 너무 많이 침범한다는 비판이 일어 라이날디 부자는 도중하차하고, 그 뒤를 이어

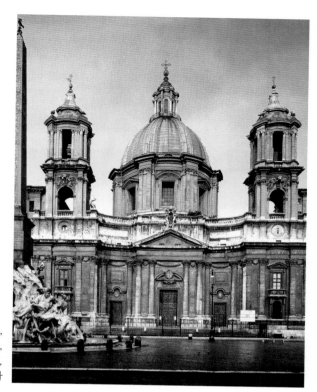

지롤라모,
카를로 라이날디 부자와 보로미니,
산타녜제 성당 정면,
1652~66, 로마

1652년에 보로미니가 새롭게 임명되었다. 보로미니는 원래 라이날디가 설계한 그리스 십자형 구도를 조금 변형시켜 정팔각형 모양으로 변경했다. 성당 정면은 여론에 따라 라이날디 안案이 폐기된 만큼 보로미니가 자신의 뜻을 그대로 보여줄 수 있는 부분이었다. 보로미니는 정문 양옆을 뒤로 우묵하게 들어가게 하여 앞면이 오목하고 볼록한 변화 있는 모양새를 보이게 했다. 또한 성당을 옆으로 넓게 확장하여 양쪽 끝에 두 개의 커다란 종탑을 높게 세웠고, 가운데 쿠폴라 밑에는 원형의 받침층을 높고 넓게 올려 종탑과의 균형을 맞추었다. 결과적으로 정면이 양옆으로 길게 확장돼 있어 안정감이 있으면서도 수직지향적인 흐름이 강조돼 있다.

그러나 1655년에 교황이 사망하고 이어서 보로미니와 팜필리 가家 사이에 불화가 생기는 바람에 보로미니는 손을 떼고 또다시 이 일은 라이날디에게 되돌아갔다. 물론 기본구조는 보로미니가 다 해놓았지만, 돔의 채광창, 종탑들,

정면 윗부분, 내부 장식 등을 라이날디가 맡아 하면서 보로미니의 전체적인 구상이 모두 반영되지 못한 다소 어정쩡한 모습이 되었다. 정면공사는 여러 사람의 손을 거쳐 1666년에 완성되었다. 산타녜제 성당은 그리스 십자형 평면구도, 쿠폴라, 양쪽에 종탑배치 등 성 베드로 대성당의 기본구도를 그대로 따른 것이나, 이를 바로크 양식으로 새롭게 변형시킨 것이다. 그리스 십자형 구도를 새롭게 변형시킨 뒤 그 위에 쿠폴라를 넓게 올려 쿠폴라가 거의 앞 정면까지 다가가게 했다.

미켈란젤로의 성 베드로 대성당 쿠폴라는 전통적인 그리스 십자형 구도 위 가운데 부분에 얹은 것이기 때문에 멀리서나 그 모습이 보일 뿐 성당 가까이 가면 성당 본체 건물에 묻혀 아예 보이지도 않는다는 결점이 있었다. 그러나 보로미니는 성 베드로 대성당에서 느꼈던 이 취약점을 보완하여 성당 가까이 가서도 쿠폴라가 보이게 했다. 그래서 산타녜제 성당에서는 쿠폴라가 성당 정면 뒤에 물러나 있는 것처럼 보이지 않고 마치 정면구조에 연결된 것처럼 느껴진다. 거기에 맞추어 보로미니는 정문 양옆에 있는 한 쌍의 원주와 쿠폴라 받침층의 기둥들, 둥근 천장의 뼈대줄기를 일직선상에 배열하여 정문구조와 쿠폴라 간의 연결성을 강조했다. 또한 성 베드로 대성당에서는 쿠폴라에 비하여 양쪽 종탑의 크기가 너무 작았는데 보로미니는 그 점도 고려해 종탑을 쿠폴라에 맞추어 높고 크게 올렸다.

보로미니가 말년에 가서 남긴 건축은 예수회 본부 건물인 콜레지오 디 프로파간다 피데Collegio di Propaganda Fide다. 보로미니는 1646년에 예수회 수도회 건축가로 임명되었고 1647년에는 이 수도회 건물을 위한 계획안을 제출했으나 순조롭게 진전되지 못했다. 알려진 바에 따르면 1662년에 그곳 성당의 정면공사를 마쳤고 나머지 부분은 그가 사망할 때까지 공사가 계속되었다고 한다. 그러나 오늘날에는 성당과 방 하나 정도만 온전히 남아 있을 뿐 보로미니가 건축한 모든 것은 없어져버렸다. 보로미니는 후기 고딕의 플랑부아양 양식을 연상시키는 천장구조, 그리고 흐름이 완만한 기복을 보이고 창틀 위 장식을 서로 다르게 교차하여 단순하면서도 변화성 있는 정면구조를 보여주었다.

보로미니는 건축예술을 통하여 시대정신에 호응하는 기발한 창의성을 발휘하여 그때까지 보지 못한 신기한 건축형태를 만들어내어 바로크 정신에 입각한 건축미학을 제시해준 바로크 건축가였다.

이렇듯 로마가 중심이 되어 바로크 미술이 시작되고 또 활짝 꽃피게 된 배경으로는 반종교개혁에 따른 교회의 혁신, 그에 따른 교황들의 열정, 그리스도교의 심장인 로마를 아름다운 도시로 새롭게 재건하려는 장대한 이상 등을 꼽을 수 있다. 바로크 미술의 시작 단계에서 주도적인 역할을 한 영역은 도시의 재건사업과 더불어 반종교개혁에 따른 성당에 대한 수요가 폭발적으로 증가했던 시기였던 만큼, 건축이었다.

초기단계부터 뛰어난 예술성으로 바로크 예술을 주도해나간 코르토나, 베르니니, 보로미니는 기질, 성격, 예술관이 서로 달라 그들이 보여준 다양한 예술은 17세기 이탈리아 바로크 시대를 화려하게 꾸며주었다. 특히 베르니니와 보로미니는 동년배이면서도 비슷한 데라고는 한 군데도 찾아낼 수 없을 정도로 판이하게 달랐다. 베르니니는 작품에서 기념비적이고 장엄한 성격, 넘치는 상상력, 서사적이고 장대한 기백을 보여 사람들에게 제2의 미켈란젤로라는 말을 들었다.

한편 보로미니는 창의성이 넘치고 대담하고 기발한 구상으로 건축 분야에서 남이 어찌 흉내낼 수 없는 자기만의 독특한 개성을 부각시켜 입지를 굳혔다. 보로미니는 암시적인 표현을 더 좋아했고 재료에 대한 뛰어난 감각으로 건축을 조각하듯이 다루었다는 평가를 받는다. 이들 모두는 서로 개성이 달랐지만 그들의 건축은 직선, 곡선, 타원형구도, 둥근 지붕, 확대된 정면구조, 요철의 반복, 동적인 변화, 외부공간의 예술적 적용과 같은 바로크 건축의 특징을 모두 보여주고 있다.

전성기의 바로크 미술

라이날디의 포폴로 광장

이탈리아 바로크의 빗장을 연 세 명의 거장이 제시한 건축개념은 그 후 17세기 말은 물론이고 18세기까지 건축계에 지대한 영향을 미친다. 이들 선배들이 남긴 것을 바탕으로 그다음 세대의 바로크 건축을 구현한 건축가로는 카를로 라이날디Carlo Rainaldi, 1611~91가 꼽힌다. 라이날디의 대표적인 건축으로 산타 마리아 인 캄피텔리 성당Santa Maria in Campitelli, 산탄드레아 델라 발레 성당Sant'Andrea della Valle, 그리고 피아차 델 포폴로 광장Piazza del Popolo의 두 성당이 있는데, 이 성당들은 대략 1660년에서 1670년 사이에 건축되었다. 말년에 들어서 한 것으로는 1673년에 완공한 산타 마리아 마지오레 성당 후면건축이 있다.

나보나 광장에서 베르니니의 「네 강의 분수」와 마주보고 있는 보로미니의 산타녜제 성당에서 이야기한 바와 같이, 카를로 라이날디는 처음부터 건축가이던 아버지 지롤라모와 같이 일을 시작했고, 따라서 아버지의 영향을 지대하게 받았다. 더군다나 아버지가 팔십이 넘게 장수했기 때문에 사십 중반에 들어서야 독립적인 건축가로서 일을 시작했다. 라이날디는 이내 자신만의 독특한 건축미학을 보여주면서 세 거장에 뒤를 이을 건축가로서 각광을 받는다.

라이날디는 1660년 교황 알렉산데르 7세가 피아차 캄피주키 광장Piazza Campizucchi에 있는 옛 성당 대신 새로운 성당을 짓기로 함에 따라 1663년부터 1667년에 걸쳐 산타 마리아 인 캄피텔리 성당을 건축했다. 라이날디는 두 개의 원기둥을 한 쌍으로 묶어 정면을 3분할하고 가운데 부분을 나오게 하여 요철이 있는 구조로 만들어놓았는데, 이 정면은 코르토나의 산티 마르티나 에 루카 성당을 연상시킨다. 그러나 정면의 2층 구조 가운데 1층에는 독립된 박공을 올려놓고 2층에는 지붕구조를 크게 하여 정면구조를 좀더 복잡하게 하고 확대시켰으며, 상대적으로 그 뒤에 있는 돔은 크기를 작게 해서 올렸다. 평면구도를 보면, 양옆에 세 개의 크고 작은 예배당이 붙어 있는 타원형 구도에다 맨 앞 주제단을 원형의 큰 성소로 확대시킨 독특한 구도를 보인다. 같은 시

포폴로 광장, 카를로 라이날디와 베르니니, 산타 마리아 디 몬테 산토 성당, 1662년 착공(왼쪽),
카를로 라이날디, 산타 마리아 데이 미라콜리 성당, 1675년 착공(오른쪽)

기에 라이날디는 마데르노의 설계로 1624년에 착공됐다가 마데르노가 세상
을 뜨는 바람에 중지된 산탄드레아 델라 발레 성당 정면공사를 맡아서 했다.
쌍으로 된 원주로 구획을 지어 정면을 나누고 분할된 면들의 요철을 변화성
있게 배치하여 굴곡 있는 흐름의 표면효과를 강조한 동시에, 사이사이에 벽감
을 집어넣고 그 위를 조각으로 장식하는 등 장식성을 높였다.

　앞의 두 성당도 중요하지만, 라이날디의 대표작으로 꼽히는 것은 포폴로 광
장에 있는 두 성당인 산타 마리아 디 몬테 산토 성당Santa Maria di Monte Santo과
산타 마리아 데이 미라콜리 성당Santa Maria dei Miracoli인데, 이 두 성당은 그 건
축도 특이할뿐더러 도시계획을 고려한 설계라는 점 때문에 더욱 부각된다. 두
성당은 나란히 광장을 앞에 두고 좌우로 자리 잡고 있으면서 쾌적하고 예술적
인 도시공간을 연출하고 있다. 포폴로 문은 로마로 들어오는 관문이기 때문에
라이날디의 과제는 문을 들어서면 광장을 포함한 성당이 눈에 금방 들어오도
록 이곳을 아주 인상적인 곳으로 만들어놓는 일이었다. 특히 포폴로 광장에서

로마의 중심가로 들어가는 길이 세 갈래로 나 있어 도시계획이 중요하게 고려될 수밖에 없었다. 그래서 포폴로 문을 통과하면서 광장에서 바라본 두 성당을 바로크적인 공간 활용에 따라 관람석과 무대로 설정해 연극무대와 같은 효과가 나도록 건축했다. 라이날디는 거대한 팔각형의 지붕을 얹은 쌍둥이 같은 성당을 대칭구조로 나란히 배치해 포폴로 문에 들어서면 이내 그곳에 시선이 집중되도록 했다. 그러나 성당이 차지하는 터의 면적이 각기 달라 왼쪽 성당은 면적이 좁다는 점을 감안하여 평면구도를 타원형구도로 했고, 면적이 좀 넓은 오른쪽 성당은 온전한 원형구도로 했다.

1662년 7월 15일에 왼쪽의 산타 마리아 디 몬테 산토 성당의 초석이 놓였고 1675년에 완공을 봤으나, 그사이 1673년경에 베르니니와 그의 제자 카를로 폰타나의 개입으로 라이날디의 원래 설계가 다소 변경되었다. 오른쪽의 산타 마리아 데이 미라콜리 성당은 1675년에 시작되어 조수인 카를로 폰타나의 도움을 받아 1679년에 완공되었다. 두 성당은 다른 바로크 성당과는 달리 둥근 지붕에 초점을 맞추다보니 앞쪽 정면의 크기가 상대적으로 축소되었다. 독립구조로 된 삼각형의 박공지붕이 얹혀 있고 한 쌍의 원주를 양쪽에 둔 현관구조portico는 고전적인 취향을 보인다.

라이날디의 뛰어난 예술성은 건축을 도시공간에 연관시켜 구상했다는 데 있다. 그는 건축과 광장 등의 도시공간을 하나의 연극적인 공간으로 환원시켜 구경거리가 되는 도시공간과 환경을 조성했다. 모든 것이 사람들의 구경거리이고 축제인 바로크 예술을 도시 미화에 적용시킨 또 하나의 예다.

라이날디는 만년에 가서 산타 마리아 마지오레 성당Santa Maria Maggiore의 후면을 1673년에 완공하여 다시 한 번 바로크 건축의 특성을 과시한다. 이 성당 후면 확장공사는 원래 1669년 베르니니가 둥근 지붕 셋을 올리는 거대한 설계로 계획된 것이었으나, 베르니니의 사망으로 라이날디의 손에 맡겨지게 되었다. 라이날디는 베르니니의 원래 안을 축소 수정하여 제단 쪽 후면을 반원형으로 돌출하고 전체 후면 앞에는 계단을 방사형으로 넓게 배치하여 외부공간을 건축에 도입시키는 바로크 건축의 특징을 과시하였다.

라이날디, 1673, 산타 마리아 마지오레 성당 후면

17세기 이탈리아 바로크 건축은 코르토나·베르니니·보로미니·라이날디 등과 같은 세기적인 예술가들에 의해 바로크 미술이 발화된 로마를 중심으로 힘차게 출발했지만, 그렇다고 해서 바로크 미술이 로마만의 국한된 예술현상은 아니었다. 바로크의 힘찬 불길은 이내 이탈리아 반도를 휩쓸고 전 반도를 그 영향권 아래에 있게 했다. 로마의 거장들 수준에는 못 미치나 그래도 각 지역마다 나름대로 특색 있는 건축가들이 배출됐고, 지방도시의 건축을 바로크풍에 어울리게 하여 바로크 미술을 빛나게 해주었다.

베네치아의 롱게나Baldassare Longhena, 1598~1682, 피렌체의 실바니Gherardo Silvani, 1579~1673, 나폴리의 판자고Cosimo Fanzago, 1591~1678, 토리노의 구아리노 구아리니를 대표적으로 꼽을 수 있다.

베네치아의 롱게나

이 시대에는 전국에 걸쳐서 성당, 궁전, 저택 등이 많이 건축되었지만, 그저

로마의 건축을 모방하는 수준이었다. 이 가운데 베네치아에서는 로마의 거장들에 버금갈 만한 굵직한 건축가인 롱게나Baldassare Longhena, 1598~1682를 배출하여 17세기 베네치아의 바로크 건축에 색다른 특색을 주었다. 그는 17세기 베네치아에서 거의 유일하게 새로운 양식을 보여주는 건축가라고 할 수 있다. 그의 건축 중에서 새로운 풍을 보여주는 건축은 산타 마리아 델라 살루테 성당Santa Maria della Salute 하나뿐이어서 당시 베네치아의 사정을 짐작할 수 있게 한다. 왜냐하면 당시 베네치아는 그저 그곳의 전통적인 건축 양식에만 머무를 뿐 로마를 중심으로 파급되는 새로운 양식에 별반 관심을 두지 않았기 때문이다. 베네치아 당국은 1630년 흑사병에서 벗어난 것을 감사하기 위해서 성당을 봉헌하고자 건축가 공모에 들어갔고, 여러 경쟁자를 물리치고 롱게나가 선정되었다. 1631년 9월 6일에 착공을 했으나 그 후 20여 년 동안 진척이 지지부진했으며 성당축성식도 롱게나가 사망한 지 5년이 지난 1687년에야 겨우 이루어졌을 정도로 착공에서 완공까지 유난히 오래 걸렸던 건축이다.

롱게나는 이 성당의 설계를 제시하면서 "이제까지 이 도시 어느 곳에서도 볼 수 없었던 새롭고, 독창적이며, 우아하고, 품위 있는 원형구도의 성당을 짓겠다"는 포부를 밝혔다. '그때까지 본 적이 없는 원형구도'라는 착상은 아마도 롱게나가 당시 베네치아에서 출간되어 많은 영향을 주었던 수사 콜로나Fra Francesco Colonna가 지었다고 여겨지는 기묘한 공상소설 『폴리필루스의 광기어린 사랑의 꿈』Hypnerotomachia Poliphili, 1499년 알두스 마누티우스의 출판에 나오는 목판화에서 따온 듯하다.[27]

이 성당은 베네치아의 대운하 입구에 자리 잡아 베네치아의 명소가 되었다. 이 성당은 원형 지붕이 얹혀진 팔각형 구도에 회랑이 둘레에 쳐진 독특한 구도를 보이는데, 팔각형구도는 비잔틴 제국의 산 비탈레San Vitale 성당을 연상시킨다. 롱게나는 건축 외부의 팔각형의 면을 정면 입구 높이와 같게 박공지붕을 얹힌 2층 구조로 하고, 세로로 세 구획으로 나누었다. 아래 칸에는 예언자

27) Ibid., p.192.

롱게나, 산타 마리아 델라
살루테 성당(왼쪽)과 평면도,
1631~87, 베네치아

상을 집어넣는 구조로 하여 건물 외관을 통일시켰다. 또한 둥근 쿠폴라가 얹혀진 팔각형 받침층tambour의 각 면을 도리아식 원주로 둘로 나누어 각기 창문을 배치하고, 받침층 팔각형 모서리에 소용돌이 모양의 구조큰 귀라는 뜻으로 'orecchioni'라고 함를 달아 본 건물과 구조적으로 연결된 느낌을 갖게 했다.[28]

롱게나의 이 성당을 보면, 건축의 구조를 담당하는 곳은 회색 돌로 하고 벽면과 장식 등은 흰색으로 하여 건물에 색을 고려한 점, 원주를 건물 둘레에 고루 배치한 점 등이 베네치아의 건축가 팔라디오Palladio의 영향을 느끼게 한다. 롱게나는 르네상스 시대 피렌체의 브라만테가 시도했던 통합성에 중점을 둔 중앙집중식 구도로부터도 영향을 받은 듯하다. 그러나 그는 단순한 중앙집중식 구도에 회랑을 둘러 건물의 통합적인 성격을 더욱 강조했으며 시각상의 단조로움을 피하면서 변화를 유도했다.

중앙집중식 구도는 사람들의 관심을 건축 외부보다도 내부 공간에 쏠리게 한다. 성당의 내부 공간을 보면, 성당 입구에서 정신적인 구심점이 되는 주제

28) *Encyclopédie de l'art* V -Art classique et baroque, op. cit., p.18.

단까지가 단계적인 아치로 이어지면서 사람들의 시선을 아치 안에 가두고 그 다음 단계로 이끌고 가 끝에 가서 주제단에 쏠리게 하는데, 이는 다분히 연극적인 전개라 할 수 있다. 사실 바로크 건축가들은 당시의 연극 무대에서 많은 것을 차용해왔다.

당시의 연극 무대 장치는 원근법에 의거한 단일한 평면무대가 17세기 전반에 나오기 전까지 건축가들이 필요한 배경물과 장치를 건축했다. 16세기 말에 지은 현존하는 가장 오래된 르네상스 시대의 극장인 비첸차Vicenza에 있는 테아트로 올림피코Teatro Olimpico도 건축가 팔라디오가 지은 것이다.[29] 그 후 원근법적인 회화의 원리가 극장 무대에 도입되어 원근법적 무대미술이 등장했고, 원근법이 만들어주는 환영의 무대 공간을 좀더 효율적으로 살리기 위해 관람자의 시야를 양옆이나 위에서 제한해주는 프로시니엄 아치Proscenium Arch 구조를 앞무대에 설치했다. 이 프로시니엄 아치의 설치로 무대는 마치 그림틀에 그림을 끼워놓은 것 같은 효과를 내면서 관객들의 시선을 무대에 집중시킨다. 때에 따라서는 프로시니엄 아치 말고도 그 뒤로 연이어서 아치틀을 여럿 설치함으로써 무대공간을 늘릴 수도 있고 줄일 수도 있는 기능적인 역할을 하게 하여 다양한 공간의 깊이를 제공했다. 살루테 성당 내부로 이어지는 아치 구조는 프로시니엄 아치와 내부 아치가 설치된 무대를 연상시키고, 또한 프로시니엄 아치가 관객의 시선을 무대로 몰아주는 것과 같이 성당 입구에서부터 사람들의 시선을 계속 끌고 간다. 롱게나의 다른 성당 건축으로는 키오자Chioggia 대성당과 산타 마리아 델리 스칼지 성당S. Maria degli Scalzi이 있고, 궁 건축으로는 레조니코 궁Palazzo Rezzonico과 페사로 궁Palazzo Pesaro이 있다.410쪽 참조

한편, 피렌체는 르네상스의 발상지였던 만큼 전통의 늪 속에 깊이 빠져 있어 바로크라는 새로운 시대의 물결을 받아들이려 하지 않았다. 그 가운데 실바니는 토스카나 지역에서 거의 50년 동안 독보적인 활동으로 새로운 양식을 전파한 건축가였다. 바로크 양식을 보여주는 그의 대표적인 건축으로는 피렌

29) 오스카 브로케트, 김윤철 옮김, 『연극개론』, 서울, 한신출판사, 1998, 187쪽.

체의 산 가에타노 성당s. Gaetano이 있다. 정면에는 박공지붕이 얹혀진 2층 구조, 쌍으로 된 납작한 벽기둥으로 3분할된 구조, 박공이나 창문 위 또는 벽감 속을 채운 화려한 조각상 등은 바로크 건축 양식의 특징을 그대로 보여주는 것이다. 더군다나 원주·벽기둥·벽감·박공지붕 등을 적절히 배치하고 벽기둥에도 잘게 홈을 파 요철 있는 굴곡진 표면효과를 최대한 살렸다.

구아리노 구아리니

로마 이외의 지역에서 가장 활발한 건축 활동을 보여준 또 하나의 지역은 이탈리아 북부의 토리노Torino다. 1562년에 프랑스인들로부터 해방된 피에몬테Piemonte는 1563년에 토리노를 수도로 삼고 도시를 정비하고 건물을 세우는 등 현대화에 박차를 가한다. 그래서 로마의 건축 열기가 시들해진 이후부터 토리노는 예술의 창조적인 에너지가 가장 넘쳐나는 도시로 부상했다. 바로 토리노의 화려한 건축시대를 연 인물은 구아리노 구아리니Guarino Guarini, 1624~83이고 그가 토리노에 온 1666년부터 토리노의 건축시대가 시작됐다고 본다. 모데나Modena 태생인 구아리니는 테아티노Theatino 수도회 수사로 로마에서 신학·철학·수학·건축 등을 공부했고, 특히 건축분야에서 보로미니의 건축에 크게 감명받았다. 사제서품을 받은 후 수도회 회칙에 따라 로마·메시나·파리에서 임무를 수행하면서 테아티노 수도회 성당 건축을 맡아서 했다.

1666년 사보이 공국 공작의 부름을 받고 토리노에 온 구아리니는 곧 토리노 대성당의 신도네 예배당Cappella della SS. Sindone 건축가로 임명된다. 예수의 시신을 감쌌던 천, 즉 성의聖衣를 보관하고 있던 사보이 공국에서는 성유물을 위한 성당을 따로 지으려고 했으나, 토리노 대성당 동쪽 끝에 예배당을 지어 보관하기로 하고 1655년에 카스텔라몬테Amedeo di Castellamonte, 1610~83에게 의뢰했다. 그런데 착공만 되었을 뿐 일이 잘 진척이 되지 않아 10년 후에 구아리니에게 맡겨졌다.

새로 일을 맡은 구아리니는 원래 설계안을 대폭 수정하여 이색적인 건축을 내놓았다. 단순한 원형구도였던 것을, 위에 삼각형이 겹쳐진 것 같은 원형구

구아리니, 토리노 대성당의 신도네 예배당 단면도(왼쪽), 평면도(중앙), 외관(오른쪽).

도로 바꾸고, 그 위에 흔히 그리스 십자형 구도에서 반구형 천장을 받쳐주는 구조인 펜덴티브pendentif를 집어넣고, 그 위에 돔dome을 받쳐주는 받침층을 넣고, 맨 위에는 육각형의 돔을 올린 구조로 했다.

　구아리니는 그때까지 상식적으로 적용되던 건축의 구조적인 연계방식을 버리고, 보지도 듣지도 못한 기발한 착상으로 예상을 뒤집는 기이한 건축물을 내놓았다. 그리스 십자형 구도에서 네 귀퉁이에 있던 펜덴티브를 셋으로 줄여놓았다든지, 받침층 구조로 보면 위에 원형의 돔을 얹을 것 같은데 육각형의 돔을 얹어놓았다든지 하는 것들은 모두 구조적인 연결이라는 측면에서 예상을 뒤엎는 것들이었다. 또한 구아리니는 구획면을 가르는 골조뼈대를 마치 등뼈처럼 튀어나온 모습으로 노출시켜, 외부에서 벽면을 보면 마치 돔의 골격구조처럼 보인다.

　구아리니의 건축은 기본적으로 기하학적인 구조에 중점을 둔 점, 콰트로 폰타네 성당에서와 같이 펜덴티브를 넣은 점, 사피엔자 성당의 나선형 채광탑처럼 기이한 구조로 돔을 올린 점, 후기 고딕의 플랑부아양 양식을 연상시키는 천장구조 등에서 보로미니의 건축의 흔적을 찾을 수 있다. 그러나 보로미니는

구아리니,
토리노 대성당의 신도네
예배당 돔의 내부구조,
1665, 토리노

건축의 구조적인 일체감이라는 틀에서는 벗어나지 않았는데, 구아리니는 각 구조들을 엇박자로 기묘하게 짜맞추어 상상 속에서도 꿈꿔볼 수 없는 이상스런 건축물을 만들어냈다. 구아리니의 기이한 발상은 맨 위 돔 부분에서 절정을 이룬다. 밖에서 보면 이 성당의 돔은 그리 높게 보이지 않으나 안에서 위를 올려다보면 축도법의 영향인지 훨씬 높게 보인다.

또한 위를 쳐다보면 원뿔 모양 돔의 안쪽 벽은 보이지 않고 그 대신 뼈대줄기들이 얼키설키 짜여 있는 천장이 보여 어리둥절하고 놀라게 된다. 나뭇가지를 쌓아놓은 것처럼 올라간 뼈대들은 실은 돔의 골격이다. 이 특이한 모양의 천장은 8세기에 지은 에스파냐 코르도바에 있는 이슬람 성원聖院 메스키타에서 찾아볼 수 있고, 12세기경에 지은 아르메니아의 한 이슬람 성원의 목조천장에서도 유사한 것을 발견할 수 있다.[30]

30) 호스트 월드마 잰슨, 김윤수 외 옮김, 『미술의 역사』, 서울, 삼성출판사, 1978, 472쪽.

구아리니, 산 로렌초 성당 부속
사제관의 돔(왼쪽)과 성당 평면도(오른쪽),
1668~87, 토리노

구아리니는 고딕 양식 건축의 구조적인 기본을 연구한 후에 이러한 구조의
천장을 생각해냈다고 한다.[31] 우선 고딕양식 건축의 구조를 살펴보자면, 천장
의 첨두형 아치와 아래의 기둥들이 높은 궁륭穹窿천장을 지탱할 수 있는 구조
를 만들어내어 건물의 하중을 받아내는 육중한 벽이 필요 없게 된 구조적인
특징을 보인다. 다시 말해서 고딕 성당의 구조는 일종의 돌의 골조를 세운 것
으로, 그 사이에 벽이 필요 없게 되어 스테인드글라스로 된 창문을 낼 수 있었
다. 그래서 고딕 성당은 내부 전체가 기둥과 식물가지로 짜인 것같이 보여 건
물의 중량감이 없어지고 가벼운 느낌이 든다. 구아리니는 하중을 받쳐주는 벽
체 없이 골조뼈대만으로 천장과 큰 창문이 나올 수 있었던 고딕 양식의 건축
에서 착상을 얻어, 육중한 돔의 중량감이 전혀 느껴지지 않는 마치 새집과 같
은 그런 기이한 모양의 돔을 만들어냈던 것이다. 원추형의 돔 꼭대기에는 십

31) R. Wittkower, op. cit., p.274.

이각의 별로 된 창문이 있고 그 가운데에는 성령의 비둘기가 날고 있는 모습을 볼 수 있다.

구아리니는 자신이 건축에 관해 쓴 저서인 『건축론』*Architettura civile*에서 밝힌 바대로 천장구조를 건축의 핵심으로 파악했다. 구아리니의 이런 기이한 천장구조는 1668년에 착공하여 1687년에 완공된 팔각형의 평면구도로 된 산 로렌초 성당San Lorenzo의 돔에서도 계속된다. 산 로렌초 주성당의 돔과 사제관 돔의 별 모양의 골조뼈대들은, 마치 교차궁륭구조에서 X자형의 늑골뼈대 외에 여분의 뼈대줄기를 더 추가하여 결과적으로 천장구조가 별 모양이나 부채꼴 같은 복잡한 모양으로 변해갔던 후기 고딕의 플랑브와양 양식의 천장을 떠올리게 한다.

알가르디와 뒤케누아

영광 · 환희 · 힘이 넘쳐나는 바로크 미술은 감성으로 파악되는 세계로 혼란스러움과 다양한 변화성을 끊임없이 발생시킨다. 그래서 바로크 미술은 생동감이 넘치지만 불안정하고 변화무쌍하고 붙잡을 수 없으며 또한 환상적일뿐더러 무한한 암시를 허용한다. 또한 공간의 확산, 불균형, 빛의 작용, 풀어진 형태감을 보여 이성보다는 감성을 자극한다. 바로크 미술은 이성으로 억눌려 있던 인간의 감성세계가 모두 폭발되어 나타난 것이어서 활기가 넘쳐나고 과시적이며 연극적일 수밖에 없다. 바로크 미술로 인해 자유로운 표현의 길이 열린 것이다. 그러나 이러한 바로크의 불붙는 열기 속에서도 정돈되고 합리적이며 정적인 고전성에 대한 탐구는 이어져오고 있었다. 볼로냐에서 1595년에 로마에 온 안니발레 카라치로부터 로마에 뿌리내리기 시작한 고전적인 화풍은 그 문하생들에게 그대로 이어지면서 바로크 미술이 로마를 휩쓰는 가운데에서도 로마 예술계에 고전적인 흐름의 미술을 정착시켰다.

당시 로마의 조각계는 베르니니가 일을 독점하다시피 한, 그야말로 베르니니 체제로 움직인다 해도 과언이 아니었다. 작품의 경향도 베르니니풍을 따르는 것이 당시의 추세였다. 그 가운데 베르니니의 격정적이고 긴장감 넘치며

알가르디,
「대 교황 레오 1세와
아틸라의 만남」, 1646~53,
로마, 성 베드로 대성당

활력적인 작품과는 다른 고전적인 취향의 작품을 보여준 조각가로는 알가르디Alessandro Algardi, 1595~1654와 뒤케누아François Duquesnoy, 1597~1643가 있다. 특히 알가르디는 볼로냐의 카라치 형제가 운영하는 아카데미에서 가르침을 받았고 그 후 계속해서 그곳 출신 화가들하고 어울리면서 고전에 바탕을 둔 사실주의의 흐름을 이어간 조각가다. 그는 한때 베르니니를 제치고 교황 인노첸시오 10세로부터 총애를 받았을 정도로 활동이 두드러졌다. 이런 그의 고전적인 경향 때문에 베르니니의 작품과 줄곧 비교가 되는데, 초상화에서도 베르니니가 순간적인 장면을 포착하여 극적인 긴장감이 넘치게 묘사했다면, 알가르디는 인물을 영원한 모습으로 나타내고자 했다. 「추기경 라우디비오 자키아」 Laudivio Zacchia, 1626, 성 베드로 대성당에 있는 「레오 11세의 영묘」1634~44, 산타

마리아 인 발리첼라 성당의 「성 필립보 네리의 조각상」1640년경, 볼로냐의 산 파올로 성당의 「사도 바오로의 참수」1641~47 등은 알가르디의 사실주의에 입각한 고전적인 경향을 잘 보여주고 있다.

그러나 알가르디는 성 베드로 대성당에 있는 대형 부조 작품인 「대 교황 레오 1세와 아틸라의 만남」1646~53에서는 부조가 주는 장점을 이용하고 그 한계를 뛰어넘어 예술과 실제 사이의 경계선을 허물고자 했다. 베르니니가 조각·그림·건축의 세계를 넘나드는 복합적인 환각의 세계를 펼치면서 '실제'와 예술이 주는 '가상' 사이의 경계선을 없애고자 했다면, 알가르디는 부조라는 한정된 테두리 안에서 예술 공간과 실제 공간을 상호침투시켜 가상과 실제의 구별을 모호하게 했다. 이 부조작품에서는 고부조로 된 어떤 형상들은 아예 환조丸彫처럼 돌출된 상으로 우리의 공간 안에 침투해 들어와 실제 인물인 듯한 착각을 주면서 가상과 실제의 구별을 무색하게 한다. 알가르디의 부조에서는 형상들의 돌출된 정도에 따라 공간의 깊이를 느낄 수 있는데, 이것은 회화 같은 부조에서 한 단계 더 나아가 실제와 같은 부조로 보이게 하여 예술과 실제 간의 구분을 없애려 한 것이었다.

부조는 조각이면서 그림과 같이 정해진 공간적인 틀이 있어 그림이 나타낼수 있는 '환영'의 세계를 보여줄 수 있다는 장점이 있다. 그러면서도 볼륨감과 공간의 깊이를 실제처럼 나타낼 수 있기 때문에 그림보다는 '실제'에 더 가깝다는 느낌을 준다. 그래서 회화에서의 환영의 세계를 부조로써 나타날 때는 부조가 회화보다 훨씬 실제에 가깝다는 느낌을 주는 것이다. 이미 르네상스의 도나텔로Donatello, 1386~1466는 오르산미켈레 성당 외부벽감인 「성 제오르지오」 아랫단 대리석 판을 편편한 부조인 '스키아치아토 부조'relievo schiacciato 기법으로 회화적인 느낌이 나는 부조로 해놓았다. 즉 멀리 보이는 배경은 기복이 살짝 보일 정도로 얕고 엷게 처리하고 점차 거리가 가까워질수록 부조가 깊어지고 선의 윤곽도 분명해지는 단계적인 표현방법을 써서 시각적인 공간의 느낌이 나도록 한 것이다. 그러나 알가르디는 3차원의 회화적인 공간 대신, 인물들이 우리의 공간 안으로 들어오는 느낌을 주면서 가상과 실물, 그 자체

의 구분을 모호하게 만들어버렸다.

이 부조는 로마 제국이 훈족 아틸라Attila의 침입을 받았을 때 대 교황 레오 Leo I, 재위 440~461가 아틸라를 직접 찾아가 면담을 하던 중 하늘에서 사도들이 나타났고 결국 화평을 얻어냈다는 이야기를 담고 있다. 하늘에서 내려오는 사도들, 허겁지겁 도망치는 아틸라가 금방이라도 우리의 공간 속으로 들어올 것 같은 현장성이 실감나게 나타나고 있다.

알가르디 외에 브뤼셀 태생으로 1618년에 로마에 와서 활동한 뒤케누아 또한 베르니니와는 다른 경향을 보이며 17세기의 이탈리아의 바로크 조각을 다양하게 이끌었다. 뒤케누아는 당시 고전고대에 열광하던 고전주의자 그룹에 속해 있는 조각가로 알가르디, 사키, 푸생 등과 같은 고전주의풍 예술가와 어울렸다. 1624년에 로마에 온 푸생하고는 1626년부터 숙소를 같이 쓰기도 했다.[32] 뒤케누아는 예술가 특유의 우울하고 고독한 성격이어서 실력이 남달리 출중했으면서도 일을 많이 맡지 못했다. 1627년부터 1628년 사이에는 베르니니의 성 베드로 대성당의 발다키노 조각일을 도왔고, 1629년에 들어서 그의 대표작으로 평가되는 두 작품 산타 마리아 디 로레토 성당s. Maria di Loreto의 「성 수산나」Santa Susanna, 그리고 성 베드로 대성당에 들어 있는 거대한 입상인 「성 안드레아」Sant'Andrea를 작업했다. 뒤케누아의 조각은 철저한 자연관찰과 고대에 대한 탐구를 밑바탕으로 한다.

「성 수산나」 상을 보더라도, 안정감 있는 인물의 자세, 정돈된 모양으로 떨어지는 옷주름, 얼굴표정 등에서는 개인적인 특징이나 순간적인 느낌이 나타나지 않고, 시공時空을 초월한 성녀의 성스러운 모습만이 보일 뿐이다. 그러나 아무리 고전주의적인 경향을 보인다 하더라도 시대적인 성격은 묻어나는 것이어서 성녀의 모습에서는 바로크 시대의 감성이 잘 나타나고 있다. 뒤케누아는 종교적인 법열 상태를 극적으로 나타내기보다 섬세하고 감미롭게 나타내는 것으로 시대의 감수성을 대변했다.

32) Jacques Thuillier, *Nicolas Poussin*, Paris, Arthème Fayard, 1988, p.105.

뒤케누아,
「성 안드레아」, 1629~40,
로마, 성 베드로 대성당

　한편, 성 베드로 대성당의 「성 안드레아」 상에서는 인물의 자세, 옷주름 등
에서는 고전적인 경향이 농후하나 하늘에서 내려오는 빛을 향한 얼굴표정은
무아지경의 법열 상태를 극적으로 보이면서 바로크적인 특징을 잘 보여주고
있다.
　이들 두 사람 이외에도 두각을 나타낸 조각가는 대부분 베르니니 밑에서 배
우고 일하면서 자기 길을 찾은 사람들이다. 그만큼 베르니니의 영향력은 절대
적이었고, 작품 경향 역시 베르니니의 궤도를 벗어나기가 쉽지 않았다. 베르
니니는 로마를 중심으로 50여 년이라는 긴 세월 동안 활발하게 활동을 벌였
고, 한 분야뿐만 아니라 예술 전 분야에서 타의 추종을 불허하는 탁월한 능력
으로 17세기 이탈리아 미술계를 지배했기 때문이다. 베르니니는 대리석을 다
루는 솜씨가 남달리 뛰어났고 그래서 조각이 자신의 천직이라고 생각했던 만

큼, 당시 그와 견줄 만한 조각가는 거의 없었다 해도 과언이 아니다. 또한 재능도 뛰어났지만 사회성과 현실감각 또한 뛰어나 많은 일을 주문받을 수 있었다. 교황청 사람들이나 귀족들이 그를 얼마나 아꼈는지 다음과 같은 일화가 전해오고 있다.

1623년 8월 6일 추기경 마페오 바르베리니는 우르바노 8세로 교황에 오른 후 베르니니를 불렀다고 한다. 교황은 그를 접견하면서 "당신은 복이 튼 사람이요. 추기경인 내가 교황이 된 것을 보았으니……. 그러나 더 멋진 것은 베르니니 당신이 내가 교황자리에 있을 때 살아 있다는 것이요!"라 말했다고 한다. 베르니니는 권세가들의 신임이 이 정도로 두터워서 일거리가 넘쳐났고 그의 일을 거드는 사람 또한 많이 필요하여 공방이 크게 확대되었다. 젊은 조각가들은 물론이고 나이 든 사람이라도 베르니니 밑에서 일했는데, 그 가운데에는 훌륭한 조각가로 성장한 사람들이 적지 않았다. 그래서 17세기 이탈리아의 바로크 조각은 베르니니의 공방에서 만개했다고 말하기도 하는 것이다.

베르니니의 문하생들

베르니니 문하생으로 그의 영향하에 성장한 조각가 가운데는 피넬리Giuliano Finelli, 1601~53, 성 베드로 대성당의 「성녀 헬레나」상을 제작한 볼지Andrea Bolgi, 1605~56, 베르니니의 나보나 광장의 「네 강의 분수」 중 남미의 플라타 강의 의인상을 조각한 바라타Franceso Baratta, 1590~1666, 베르니니가 성 베드로 대성당 건축가로 임명되어 일할 때 그를 도와 일을 한 멩기니Nicolo Menghini, 1610~65, 나보나 광장에 있는 산타녜제 성당에 「화형의 장작더미 위에 있는 성녀 아녜스」1660를 남긴 페라타Ercole Ferrata, 1610~86, 산타녜제 성당에 부조작품인 「성녀 체칠리아의 죽음」1660~67을 제작한 라기Antonio Raggi, 1624~86, 페라타의 직속 제자로 천부적인 재능을 타고난 카파Melchiorre Caffà, 1635~1667가 있다.[33]

이 중 라기는 스승 베르니니의 미술을 그 누구보다도 만족스럽게 습득한 문

33) R. Wittkower, op. cit., pp.200~201.

하생이었고 스승을 위해 가장 정력적으로 일했던 조각가였다. 30년 이상을 스승인 베르니니 밑에서 일하다가 처음 혼자 일을 맡아 한 것이 바로 산타녜제 성당의 대리석 부조작품인데, 여기서 이미 라기는 자신만의 세계를 펼쳐보였다. 라기는 바로크 미술의 특징인 소용돌이치는 복잡한 방사형의 곡선구도를 내부로 결집시켰다. 이것은 전체 구도가 밖으로 흩어지지 않고 내부로 모이게 하여 작품에 일체성을 주었다는 얘기다.

베르니니 작품은 우선 그 규모가 크고, 인물상들은 종교적인 법열의 상태, 즉 무아지경에 빠진 모습을 보인다. 그래서 고개를 쳐들고 몸을 뒤튼 격렬한 몸짓을 보이고 거기에 따라 옷까지 뒤엉켜 있어 전체적으로 꾸불꾸불한 모양의 형상을 만들어내면서 시선을 분산시킨다. 또한 신의 손길을 느껴 무아지경에 빠진 표정은 정신세계의 압도적인 우위를 보여주고 있다. 라기는 바로 이러한 베르니니 미술의 특징을 그대로 따르면서도, 흩어지는 구도를 집중시키는 구도로 바꾸는 새로운 시도를 보여주었다.

이들과 같은 세대의 조각가이면서도 베르니니의 그늘 아래 있지 않고 독자적으로 공방을 꾸려나간 인물로는 귀디Domenico Guidi, 1625~1701를 들 수 있다. 알가르디 밑에서 수업을 받아서인지 몬테 디 피에타 예배당Cappella Monte di Pietà 제단의 부조작품인 「예수의 시신 앞에서의 애도」에서는 알가르디의 영향력이 보인다. 알가르디가 「대 교황 레오 1세와 아틸라의 만남」이라는 부조에서 환조에 가까운 고부조로 회화성과 실제성을 동시에 보여주고자 하는 실험을 했다면, 귀디의 부조는 평면성이 강하다. 전체 구도를 보면, 주제의 중심이 되는 인물상이 부상되어 있지 않고 모두가 서로 뒤섞인 구성을 보이면서 의상까지도 서로 혼합되어 있다.

귀디의 작품에서는 극적인 상황전개의 초점을 찾을 수 없다. 바로 여기서 바로크 미술의 성격이 바뀌어감을 알 수 있다. 바로크 미술의 특징은 시각적인 착각을 일으키게 하는 그림 기법을 통해서 보는 사람에게 환상을 보여주는 표현에 있다고 말할 수 있다. 환상은 감흥에 직결되는 것이기 때문에 인물상 표현에 있어 감동을 주는 표정과 역동적인 몸짓이 자연히 따르게 되어 활력적

이고 극적이라는 바로크 미술의 성격이 나오게 되었다. 바로크 미술은 항상 억제할 수 없는 격정을 표상했고 전성기에는 이를 최대한 발산했다. 그런데 귀디의 미술이 이런 바로크 미술의 특성을 외면한 것이다. 귀디의 부조 「애도」는 극적인 감흥보다는 내용을 순수하게 전달하는 목적에 더 주력해 있는 듯하다. 귀디는 '환상'을 극대화한 미술보다 단순히 '그림과 같은 표현'에 더 초점을 맞추었다. 귀디의 미술에서는 바로크 전성기의 열기가 식어가면서 그다음 세대를 예고하는 징후가 나타나고 있다.

페라타의 제자인 카파는 이들 중에서 재간이 가장 뛰어났으나 아쉽게도 너무 일찍 세상을 떠나는 바람에 자신의 예술세계를 단계적으로 보이지 못했다. 그러나 10년도 채 안 되는 짧은 기간에 남긴 몇 안 되는 작품만 보더라도 그의 천재성이 유감없이 드러난다. 로마의 산타 카테리나 다 시에나 아 몬테 만냐나폴리 성당S. Caterina da Siena a Monte Magnanapoli 주제단에 있는 조각군상 「성녀 시에나의 카테리나의 법열」과 산 아고스티노 성당S. Agostino에 있던 「자선을 베푸는 빌라노바의 성 토마스」가 있고, 남미 페루의 수도 리마의 성 도밍고 성당S. Domingo의 「성녀 로사」 조각상이 있다. 부조작품으로는 나보나 광장 산타 녜제 성당의 「사자굴 속에 던져진 에우스타키오」가 있다.

이 가운데 「성녀 시에나의 카테리나의 법열」을 보면 무아지경의 성녀가 천사들의 보필을 받으며 구름을 타고 하늘로 오르는 모습을 주제로 택한 점, 여러 색의 대리석 벽을 배경으로 한 하얀 대리석의 조각군상이 마치 그림과 같은 효과를 내게 한 점 등이 코르나로 예배당에 있는 베르니니의 작품 「성녀 테레사의 법열」을 생각하게 한다. 강한 힘으로 하늘로 이끌려 올라가는 듯한 동세, 상승세에 편승하여 파도처럼 굽이치는 주름진 옷, 요동치는 구름과 천사들이 거대한 굴곡의 흐름을 이루면서 바로크 미술의 전형적인 특성을 보이고 있다. 사방으로 뻗어가는 구도 속에서 하늘로 올라가는 성녀가 구도의 중심이 되어 안정감과 일체감을 주고 있는데, 성녀의 모습에서는 비물질화된 영적인 모습만이 부각될 뿐이다. 베르니니에 뒤지지 않을 정도로 예술적인 재능이 탁월했던 카파는 시기적으로 전성기 바로크가 끝나갈 무렵에 작품활동을 했기

때문에 그가 더 오래 살았더라면 아마도 그다음 세대를 이끄는 예술의 흐름을 주도했을 것이다.

17세기 중반을 넘어서서도 베르니니의 영향력은 수그러들지 않았고 그 문하생들의 활동은 로마를 위시한 다른 지역에서까지도 활발했다. 베르니니 공방의 명성은 유럽 전역으로 확산되어 수많은 미술지망생이 미술가로서 출세를 하기 위해 로마의 베르니니에게 몰려들었다. 그의 공방은 예술가가 세상에 나가기 위한 하나의 관문이었던 셈이다. 지금까지 언급한 조각가들은 이탈리아인이었지만, 영국인 조각가 니콜라스 스톤 2세Nicolas Stone the Younger, 1618~47, 프랑스의 퓌제Pierre Puget, 1620~94, 독일인 조각가 페르모서Balthasar Permoser, 1651~1732 등도 활동하는 터전을 베르니니의 공방에서 마련했다.

전성기의 화가들, 천장화의 발전

이탈리아 바로크의 빗장을 활짝 열어준 두 거장 안니발레 카라치와 카라바조는 여러 점에서 서로 판이한 면을 보여주고 있다. 안니발레는 이탈리아 미술의 전통을 이어받은 데 비해 카라바조는 전통을 뒤엎는 혁신적인 그림세계를 보여주었다고 평가된다. 그러나 안니발레 카라치도 고전적인 이상주의를 바탕으로 삼았지만 무엇보다 그림으로 나타내고자 하는 진실을 설득력 있게 전하기 위해 사실주의적인 표현을 중요시했다. 그는 당시 미술의 흐름인 형식과 기교에 치우친 마니에리즘과 결별하고, 사실성을 나타내기 위해 사실주의와 이상주의를 택했다. 이를 위해 미켈란젤로와 라파엘로의 미술에서는 고전주의와 이상주의적인 전통을, 코레조와 티치아노의 그림에서는 자연주의적인 흐름을 따와, 그 모두를 통합시켰다.

안니발레가 남긴 최대의 걸작인 파르네세 궁 천장화를 보면, 기념비적인 구성을 보여주는 천장화라는 점은 미켈란젤로를, 고전고대에 대한 해석은 라파엘로를, 빛과 색채 사용에서는 티치아노와 코레조의 미술을 바탕으로 하여 실제에 입각한 이상적인 사실주의를 선보였다. 여기에다 눈속임기법으로 건축요소와 틀이 끼워진 그림, 조각상 등을 그려넣고, 세세한 부분까지

밑에서 보는 사람의 시점에 따른 축도법을 적용시켜, 천장화 전체에서 '환각'이라는 바로크의 특성이 나타나고 있다. 그래서 이 천장화는 고전적인 전통, 실제에 근거한 사실주의, 이상주의, 환각주의를 모두 통합해 보여준 천장화로 새로운 시대를 연 분수령으로 평가받는다. 17세기 초에 그의 문하생들은 안니발레의 양식을 이루어주는 이러한 여러 요소 중에서 고전적인 전통을 더 깊이 추구하여 초기 바로크 고전주의의 틀을 확고하게 확립시키기도 했고, 회화적인 환각성에 더 치중하여 환각의 효과를 극대화시킨 천장화를 내놓기도 했다.

안니발레를 따라 볼로냐에서 로마로 온 많은 제자들, 이른바 볼로냐 화파는 안니발레를 도와 파르네세 궁 천장화 일을 도우면서 화가로써 입지를 굳혔고, 안니발레의 명성에 힘입어 17세기 초에 로마의 성당과 저택 벽화 장식일을 거의 도맡다시피 했다. 물론 안니발레라는 거목에 기대어 그 도움이 절대적이었지만, 이들이 로마에서 그토록 두드러진 활동을 할 수 있었던 것은 이미 볼로냐의 카라치 아카데미에서 소묘, 색채, 프레스코 기법 등 고전에 대한 기초수업을 충실히 받아 그 누구보다도 실력이 탄탄했기 때문이다. 당시 안니발레 카라치 뒤를 이어 로마에서 활약하면서 17세기 이탈리아 바로크 미술의 기반을 다져놓은 대표적인 화가로는, 볼로냐에서 온 알바니Francesco Albani, 1578~1660, 도메니키노·레니·구에르치노가 있고, 파르마 출신으로 로마에 와서 안니발레 그룹에 합류한 란프란코가 있다.[34] 288~289쪽 참조

이들 중에서 도메니키노는 안니발레가 보여준 고전적인 전통을 더 밀고 나간 화가다. 티치아노의 「바카날」에서 영향을 받아 그린 신화 속 이야기인 「디아나의 사냥」은 엄격한 구도 아래 인물상들은 고대조각상을 연상시키고 있고, 동작이 뚜렷하고 감정표현이 분명하면서도 전체적으로 안정감 있는 분위기를 보여주는 것에서는 라파엘로의 영향을 느낄 수 있다. 그는 이상적인 세계를 조화롭게 구성하려 한 라파엘로의 정신을 그대로 이어받아 평온함이 감도는

34) Ibid., pp.47~48.

도메니키노, 「디아나의 사냥」, 1616~17, 캔버스 유화, 로마, 보르게세 미술관

세계를 구현한 화가로 우아하고 세련된 화법을 구사했다. 후기 작품에서는 인물상 위주의 그림에서 벗어나 배경으로서 풍경을 도입해 인물상과 잘 어우러지게 했는데, 그의 풍경화는 안니발레가 이상화된 자연의 정경을 나타내기 위해 취한 형식적인 구성의 엄격함을 부드럽게 완화시킨, 자연에 더 충실한 풍경을 보인다. 웅장하면서도 목가적인 그의 풍경화는 클로드 로랭Claude Lorrain, 1600~82의 초기 풍경화에 지대한 영향을 미쳤다.

귀도 레니는 안니발레가 보여주었던 많은 요소 가운데 고전을 기본으로 한 이상주의적인 전통에 좀더 치중한 화가다. 1613~14년에 걸쳐 제작한 로스필리오지 궁Palazzo Rospigliosi 천장화에서 새벽의 여신 아우로라를 따라 마차를 타고 가는 아폴론의 모습을 그린 「아우로라」Aurora를 보면, 고전적인 화면구성, 선명하고 따뜻한 색채, 완벽한 조각상을 연상시키면서 감각적이고 우아한 인체묘사, 강렬한 빛의 효과, 인물들의 자세에서 오는 율동감, 서정적인 분위기 등이 어우러지면서 고전적인 완벽함을 보여주고 있다.

란프랑코는 안니발레의 일을 같이 하면서 볼로냐파들과 어울렸으나 이들하

귀도 레니, 「아우로라」, 1613~14, 천장 프레스코화, 로마, 로스필리오지 궁

고는 다른 방향의 미술을 보여준 화가였다. 란프란코는 도메니키노의 엄격한 구도 위주의 양식과는 대비되는 자유로운 채색의 회화성을 추구한 화가였다. 이것은 다시 말해 미술의 역사에서 늘 대립관계를 보여주었던 소묘와 색채 간의 대립이었다. 란프란코는 코레조를 배출한 파르마 출신이었던 만큼, 코레조로부터 색채, 강한 명암법, 환각적인 원근법 등을 이어받아 역동성과 환각성이 넘쳐나는 기념비적인 바로크 양식을 산출해냈다. 란프란코가 1624~25년에 제작한 보르게세 저택의 큰 규모의 천장화를 보면, 천장을 받쳐주는 구조인 코니스를 크고 넓게 해서 눈속임기법으로 여인주상女人柱像들이 쌍을 지어 천장을 떠받치고 있는 모습으로 그려넣었고 그 사이사이에는 파란 하늘을 그려넣었다. 그 후 산탄드레아 델라 발레 성당Sant'Andrea della Valle의 둥근 천장화 「영광 속의 성모」1625~27는, 안니발레의 파르네세 궁 천장화의 영향에서 완전히 탈피한 새로운 천장화의 전개를 알려주는 작품이다.

안니발레의 천장화가 바로크 시대의 시동을 걸었으나 그래도 아직까지 복잡하고 다소 형식적인 구성 면에서 마니에리즘적인 잔재가 남아 있었다. 그러나 란프란코는 천장의 전체 공간을 하나로 처리하여 눈속임수로 환영의 세계가 펼쳐지게 했다. 란프란코는 고향인 파르마에서 코레조가 천장화308쪽 그림 참조에서 보여주었던 환각주의를 바로크적인 특성에 맞게 최대한 살려 이와 같은 역동적이고 활력적인 바로크 천장화를 산출했던 것이다. 그 천장화는 반구형

란프란코, 「천국」, 1643, 천장 프레스코화, 나폴리 대성당 내 산 젠나로 예배당

천장이라는 구조에 맞게 구름이 소용돌이치는 모습을 보이고 구름의 움직이는
흐름을 따라가다보면 자연스럽게 저 너머의 무한한 천상세계로 다가서게 되
는, 글자 그대로 환영의 세계를 보여주는 천장화다. 드높이 성모 마리아가 자
리 잡고 있고 성모를 향해 구름 속에 원형으로 둘러앉은 성인성녀들과 천사들
의 모습은 실제 하늘나라를 보는 듯한 착각에 빠지게 한다. 란프란코는 1643
년에 나폴리 대성당 내 산 젠나로 예배당San Gennaro의 반구형 천장화 「천국」에
서도 이와 같이 역동적인 움직임으로 무한한 천상공간으로 향하는 환영의 세
계를 보여주었다.

　그 뒤를 이어 구에르치노는 볼로냐 근처의 첸토 출신으로 볼로냐의 카라치
아카데미에서 고전에 대한 가르침을 받았고 그 후 빛이나 색채에 관해서 베네
치아화파의 그림으로부터 많은 영향을 받았다. 그의 그림은 자연에 충실하라

는 기본원칙 아래 충실한 소묘와 함께 빛의 작용과 색채가 큰 비중을 차지하고 있다. 특히 그의 풍경화는 빛을 머금은 대기의 느낌을 다양하고 생생한 색조로 나타내어 바로크 풍경화에 새로운 장場을 열었다고 평가된다. 그래서인지 그의 그림에서는 정서적인 분위기와 함께 시상詩想이 떠오르는 정관적靜觀的인 분위기가 감돈다.

1621년 구에르치노가 나이 서른이 되어 루도비지 별궁Casino Ludovisi의 천장화를 그려달라는 임무를 받고 로마에 왔을 때는 베르니니, 코르토나 등이 보여주는 연극적이고 환각적인 바로크 미술이 한창 무르익어가고 있던 때였다. 새로운 문화적인 환경으로부터 영향을 받은 구에르치노는 여기서 바로크 미술의 특성인 환각주의 기법을 최대한 살려 실제 우리 위에 하늘이 열린 것 같은 천장화를 그려 바로크 천장화가 나아갈 새로운 길을 제시했다. 그는 루도비지 별궁 천장에 눈속임기법과 대담한 축도법으로 새벽의 여신 '아우로라' Aurora, 1621~23를 주제로 한 천장화를 그린다. 당시 유명한 풍경화가이자 눈속임기법의 대가인 타시Agostino Tassi, 1565~1644가 그린 눈속임기법의 건축틀 안에, 구에르치노는 회화적인 환각효과를 최대한 살려 하늘에서 마차를 타고 가는 아우로라의 모습을 그려넣었다. 대담한 축도법을 적용한 건축틀, 밑에서 보는 사람의 시점에 맞춰 축도법을 적용시킨 그림의 부분 부분들, 강한 명암대비로 더욱 강조된 무대미술과 같은 효과, 마차를 타고 가는 새벽의 여신군단의 역동적인 움직임 등이 눈부신 환영의 세계를 만들어내면서 일대 장관을 이루고 있다.

구에르치노는 건축물까지 포함한 천장 전체를 하나의 무한공간, 우리 위로 열려 있는 듯한 환각적인 공간으로 전환시켰던 것이다. 천장을 보고 있노라면, 실제로 새벽의 여신이 새벽의 햇살을 온몸에 받으면서 마차를 타고 하루를 여는 여행을 시작하는 것을 보고 있는 것 같은 환각에 빠진다. 이 천장화는 강렬한 빛과 풍부한 색채감으로 빛과 대기로 충만한 파란 하늘이 사실적으로 묘사됐고, 여신의 무리에서는 기류를 타고 흘러가는 듯한 움직임이 느껴질 정도로 실제감이 강조되면서 환각 효과를 더욱 상승시키고 있다. 바로크 미술의

구에르치노, 「아우로라」, 1621~23, 프레스코화, 로마, 루도비지 별궁

기조가 되는 환각주의와 자연주의가 공존하면서 서로 상승작용을 하고 있는
셈이다. 하늘에서 전개되는 장면은 환영 같기도 하고 실제 우리 앞에서 일어
나는 일 같기도 하면서 강한 연극성을 보여준다.

　당시에는 천장 한가운데에 열린 공간으로서의 하늘이 있는 원형 그림판을
넣고 그 주위에 원주라든가 코니스를 하늘을 향한 수직선으로 처리하여, 천장
전체가 하늘을 향해 모아지게 한 원근법을 적용한 천장화가 유행했다.[35] 그에
비해 빛·색채·시각적인 표현·역동성·실제감·환각성을 종합하여 보여준
이 천장화는 전형적인 바로크 미술을 보여주는 천장화로 꼽는다. 그 후에 전
개되는 바로크 천장화는 역동성과 환각의 효과에 더욱 치중하여 어지러울 정

35) A. Chastel, op. cit., p.481.

도로 복잡한 구성을 보였다.

바로크 천장화

 그림을 건축적인 장식으로 일체화하려는 움직임은 이미 르네상스 때에 미켈란젤로가 그림의 구획면을 눈속임기법으로 그린 건축요소로 구분지은 시스티나 예배당 천장화1512년 완성에서 이미 시도된 바 있다. 그리고 페루치Baldassare Peruzzi, 1481~1536가 파르네지나 저택Villa Farnesina의 「기둥의 방」Sala della Colonna 벽화 장식에서 눈속임기법으로 가상의 건축요소, 콰드라투라quadratura를 집어넣는 기법을 써서 실제 건축의 연장인 것 같은 가상적인 공간을 만들어내기도 했다. 마니에리즘 미술은 일종의 장식으로 이러한 눈속임기법으로 그린 건축요소를 집어넣었다. 한 예로 베로네세Paolo Veronese, 1528~88는 마제르에 있는 바르바로 저택Villa Barbaro의 벽화장식에서 풍경 사이사이에 작은 난간을 눈속임기법으로 그려넣어 경쾌한 장식성을 부여했다. 라파엘로의 수제자인 로마노Giulio Romano, 1499~1546도 테 궁Palazzo del Te의 벽화 장식에서 눈속임기법의 건축요소와 환각적인 원근법을 대담하게 써서 만화경과 같은 환상적인 공간을 만들기도 했다.

 '콰드라투라'를 이용한 천장화는 16세기 중반이 훨씬 지나서야 특히 볼로냐를 중심으로 본격적으로 시도되었다. 그 가운데 볼로냐 출신의 교황 그레고리오 13세Gregorius XIII, 재위 1572~85는 볼로냐에서 라우레티Tommaso Laureti와 마스케리노Ottaviano Mascherino 두 명의 화가를 불러 바티칸 궁 내부를 장식하게 했다. 그러면서 콰드라투라 기법이 로마에 뿌리를 내리게 되었다. 특히 안니발레 카라치가 파르네세 궁 내부 장식을 하게 되면서 콰드라투라 기법은 건축 내부의 천장화와 벽화장식을 표현하는 하나의 전통이 되었다.

 또한 일찍이 르네상스 시기 만테냐Andrea Mantegna, 1431~1506는 만토바 곤차가의 산 조르조San Giorgio 궁 안의 '부부의 방'Camera degli Sposi 천장 중심부에 눈속임기법과 축도법을 써서 둥근 창과 하늘을 그려 창 너머로 파란 하늘이 전개되는 듯한 환각적인 공간을 연출해 천장화에 대한 새로운 시도를 한 바 있

다. 코레조도 파르마 대성당 천장화 「성모승천」 등에서 환각적인 원근법을 보여주어 새로운 천장화의 가능성을 열어주었다.308쪽 그림 참조

　이러한 흐름은 바로크 미술의 환각적인 성격과 맞물리면서 절정에 달하게 되어 천장화 전체가 환각적인 그림으로 뒤덮이게 되었다. 다시 말해 천장에 눈속임기법으로 그린 가상의 건축요소, 조각형태, 장식적 요소, 환각적인 원근의 공간이 뒤섞인 시각적인 환영의 세계가 펼쳐졌다는 얘기다. 눈속임기법으로 그린 환각적인 장면이 펼쳐지는 천장을 보고 있노라면, 사람들은 마치 그러한 장면이 실제 일어나는 듯한 착각에 빠져 황홀경을 느끼게 되고 현기증이 날 정도까지 이르게 된다. 바로크 천장화는 아래로부터 위로 올라가는 상승 기조로 '아래로부터 위로'라는 뜻의 이탈리아어 '다 소토 인 수'da sotto in su 형식을 기본으로 한다. 다 소토 인 수 형식은 눈만 위로 향하는 것이 아니라 마음도 저 너머 천상의 세계로 향한다는 의미를 같이 갖고 있다. 바로크 천장화가 경이로운 환각의 세계를 펼치면서 중심이 되다보니 건축물에서 건축과 그림의 관계가 뒤바뀌게 되었다. 그전까지는 건축을 장식해주기 위해 그림이 들어갔는데, 바로크 시대에 와서는 주객이 전도되어 건축이 천장화에 참여하는, 즉 건축이 천장화에서 일어나는 환각의 세계에 같이 동참하는 처지가 되었다.

　17세기에 들어설 무렵 안니발레 카라치가 파르네세 궁 갈레리아 천장화에서 눈속임기법을 자유자재로 활용하여 새로운 천장화의 모습을 선보인 후부터는, 천장화에 대한 새로운 시도가 계속 이어졌고 천장화는 바로크 회화의 중심이 되었다. 또한 안니발레는 조토, 마사초, 라파엘로 등으로 이어지는 이탈리아 르네상스의 고전적인 미술의 흐름과 함께 프레스코화의 전통을 고수했다. 당시 이탈리아인은 프레스코화야말로 화가의 능력을 가늠해볼 수 있는 가장 적절한 분야라고 생각했고 프레스코화로 된 기념비적인 회화작품을 최고의 예술작품으로 평가했을 정도로 프레스코화를 선호했다. 그 후 17세기의 이탈리아에서는, 15세기 말부터 캔버스 유화를 더 좋아했던 베네치아를 빼놓고는, 건축 내부가 주로 프레스코화로 장식되었다.

안니발레를 따라서 로마에 온 볼로냐의 화가들은 그의 명성에 힘입어 로마에서 미술가로서 확고한 위치를 차지하게 되었다. 이들은 볼로냐에 있을 때 카라치 형제의 아카데미에서 고전에 대한 공부를 탄탄히 해놓고 왔기 때문에, 프레스코 벽화 장식일을 쉽게 해낼 수 있었다. 17세기 초엽 로마에서의 모든 프레스코화 벽화일은 거의 이들의 손으로 이루어졌다 해도 과언이 아니다. 레니, 알바니, 도메니키노, 구에르치노 등은 안니발레의 파르네세 궁의 천장화가 끝나갈 무렵인 1606년부터 10여 년 넘게 로마의 주요성당이나 저택내부를 프레스코화로 장식하면서 로마의 회화세계를 이끌었다. 또한 예수회 성당Il Gesù의 천장화를 그린 제노바 출신의 가울리G.B. Gauli, il Baciccia, 1639~1709 또한 이러한 천장화 발전에 한몫했다. 가울리는 로마에 오기 전 파르마에 머물면서 코레조의 그림에서 많은 영향을 받았고, 로마에 와서는 베르니니 팀에 합류하면서 그로부터 지대한 영향을 받은 것으로 알려져 있다.877, 913쪽 그림 참조

바로크 속에서의 '고전'

초기 바로크 시기에는 안니발레의 문하생들이 고전적인 전통과 새로운 미술의 흐름을 종합하여 바로크 미술의 기초를 다져놓았다. 천장화만 보더라도 구에르치노는 천장 전체를 하나의 환각적인 공간으로 만드는 대담한 방법으로 바로크 미술의 성격을 뚜렷이 잡아주었다. 바로크 미술이 강세를 보이는 가운데 그 밑으로 고전주의적인 전통을 이어가려는 흐름이 잠재해 있었고 고전주의자들의 그룹이 1630년대 쯤 서서히 수면 위로 떠오르게 된다. 안니발레 문하생들을 잇는 그다음 세대의 화가로는 사키Andrea Sacchi, 1599~1661와 1624년에 로마에 온 프랑스인 푸생Nicolas Poussin, 1594~1665을 대표적으로 들 수 있다. 이들에 의해 고전주의, 즉 앞선 시대의 유산을 받아들이는 동시에 시대의 흐름에 호흡하면서 새롭게 수정된 고전주의가 싹을 틔우게 된다.

당시 미술의 경향은 화려하고 요란한 바로크 미술이 주류를 이루고 있었으나, 사키는 이에 반기를 들고 바르베리니 궁 천장화에서 환각성과 역동성을 최고조로 달하게 하여 바로크 미술의 절정을 보여준 코르토나의 미술에 불만

을 표시한다. 사키는 마치 축제가 벌어지는 것처럼 들떠 있고 떠들썩한 그림들은 신앙심을 고취시키는 데 방해가 된다는 것이었다. 사키는 볼로냐 화파인 알바니 밑에서 수련을 받기도 했지만 기질적으로 고전적인 취향이 강해 처음부터 화면 속 등장인물의 수를 몇 사람으로 제한하고 구도도 단순하게 잡았다. 온화하고 정적인 분위기로 장면의 극적인 효과를 부각시킨 그의 그림은 어수선하고 들떠 있으며 격정적인 바로크 미술하고는 대조를 이룬다. 그의 대표작으로 알려진 「로무알도의 환시」는, 로무알도Romualdus, 952년경 ~1027: 카말돌리 수도회 설립자가 수도원 형제들에게 꿈에서 보니 세상을 떠난 수도회 회원들이 사닥다리를 타고 천국으로 올라가고 있더라는 이야기를 하고 있는 장면인데, 사키는 웅변적이고 수사학적인 바로크 미술의 언어를 쓰지 않고 명상과 내적 성찰이 엿보이는 인물상들의 경건한 모습에서 숙연함이 느껴지게 했다.

사키는 당시 예술가들의 후견인이었던 바르베리니 추기경의 후원을 받고 있는 터라, 코르토나를 비롯한 다른 예술가들과 함께 바르베리니 궁 장식일에 참여하게 되었고 방 하나를 '하느님의 지혜'를 주제로 하는 천장화1629~33로 장식했다. 사키가 천장화 제작일을 끝낼 무렵이, 코르토나가 대연회실 천장화 일을 하던 중이라 두 사람은 자신들의 서로 다른 예술세계를 뚜렷하게 드러내면서 대립하게 되었다. 두 천장화는 모두 바르베리니 가문 출신의 교황 우르바노 8세의 영광스러운 치세를 기리기 위한 것이었는데, 주제에 대한 두 작가의 접근방법이 너무나도 다른 판이한 예술관을 보여주고 있다.

코르토나의 천장화는 복합적인 환각성과 역동성, 화려한 색채들이 어우러져 눈이 어지러울 정도로 풍족한 볼거리를 제공하면서 바로크 미술의 특성을 유감없이 보여주고 있는 반면, 사키의 천장화는 고요하고 정적인 분위기를 나타내고 있다. 사키의 천장화 「하느님의 지혜」는 『구약』의 외경서 가운데 하나인 「솔로몬의 지혜」Sapientia Salomonis에 나오는 하느님의 지혜에 관한 얘기를 주제로 한 것이다. 천장화를 보면, 하느님의 지혜는 11가지 덕목을 상징하는 11명의 여인상이 둘러싸고 있는 가운데 지존의 왕좌에 앉아 세상 위에 군림하고 있

사키, 「하느님의 지혜」, 1629~33, 바르베리니 궁 천장화, 프레스코화, 로마

다. 당시의 바로크 미술하고는 달리, 사키는 등장인물의 수를 최소한으로 줄였을 뿐만 아니라 인물상들의 격렬한 행동이 아니라 고요한 자세를 통해 그들이 맡고 있는 역할의 숭고함이 전해지게 했다. 사키는 눈속임기법이나 과다한 장식성 등 바로크 천장화의 일반적인 형식을 외면하고, 천장화를 캔버스화처럼 그리되, 안니발레의 천장화에서 보는 그림틀마저 없앤 지극히 단조로운 상태의 표현, 장식성을 극도로 배제한 표현을 보여주었다.

코르토나와 사키가 보여준 이러한 상반되는 예술관은 산 루카 아카데미 Accademia di San Luca에서 수년에 걸쳐 예술론에 대한 논쟁을 불러일으켰다. 두 사람의 그림에서 우선 제기된 문제는 역사적인 주제의 그림을 그릴 때 등장

하는 인물상의 수가 적어야 할 것인지 아니면 많아야 할 것인지였다. 고전적인 예술이론을 따르는 사람들의 주장은 그림은 그림 속 인물들의 표현, 동작, 움직임으로 얘기가 전달되는 것이니만큼 많은 사람이 등장할 필요가 없다는 것이었다. 그림에 많은 사람들이 등장하게 되면 개성적인 인물표현이 어렵다는 점 또한 이들이 내세운 이유 중의 하나였다. 사키는 인물의 수가 적을수록 좋고, 무엇보다도 단순함과 통일성이 가장 중요하다고 주장했다.

소수의 인물로 압축시킨 절제된 표현을 추구하는 고전주의자들의 예술관은 일견 '시'詩적인 표현을 연상시킨다. 시와 회화의 상관관계는 그 옛날부터 논해져왔던 바, 일찍이 고대 그리스의 시모니데스Simonides, 기원전 556년경~467년경는 회화를 '말 없는 시'muta poesis로, 시를 '말하는 그림'pictura loquens이라 하면서 시와 회화의 상응관계를 말한 바 있다. 또한 로마의 시인 호라티우스Horatius, 기원전 65~8도 '시는 회화처럼'ut pictura poesis이라고 얘기했다.[36] 르네상스에 와서는 레오나르도 다 빈치가 그림은 정신이 표출하고자 하는 바를 인체의 움직임을 통해 나타낼 수 있다고 말하면서 시와 회화의 동질성을 말한 바 있다.[37] 사키의 예술관을 옹호하는 편은 바로 이러한 전통적인 예술론을 금언처럼 따르고 있는 예술가들이었다.

화가들은 '시는 회화처럼'이라는 지침도 중요하지만, 그림은 시나 비극처럼 읽혀야 하기 때문에 등장인물들이 상황에 맞는 역할을 잘 수행해야 한다는 점 또한 강조했다. 아리스토텔레스가 『시학』Poetica에서 언급한 비극에서의 삼단일 법칙, 즉 사건·시간·장소의 단일성을 지켜야 한다는 것이 사키와 동조하는 예술가들의 입장이었다. 이에 반해 코르토나는 회화미술에 적용된 이 같은 고전적인 이론은 받아들이면서도 등장인물의 수는 많아야 한다는 주장을 폈다. 코르토나는 회화적인 구성을 서사시적인 구성과 견주면서 여러 가지 주제와 이야기들이 고대비극에서의 합창처럼 하모니를 이루어야 한다고 말했다. 다

36) Lessing, *Laocoon*, Paris, Hermann, 1964, p.18.
37) Rensselaer W. Lee, *Ut pictura poesis, Humanisme et théorie de la peinture XVe-XVIIIe siècle*, Paris, Macula, 1991, p.17.

시 말해서 코르토나는 고전적인 예술이론을 고수하되, 그것을 시대의 감성과 미적 요구에 맞추어 개조시킨 것이다. 그러나 코르토나의 천장화가 보여주는 바로크 미술은 과장된 수사법과 지나친 표현으로 적성론decorum을 무시하는 지경으로까지 가 사키와 같은 고전주의 경향의 예술가들의 반발을 불러일으 켰던 것이다.

사키의 예술론에 공감한 고전주의 경향의 화가로는 푸생이 있다. 푸생은 프 랑스 17세기 고전주의의 기틀을 마련해놓은 예술가이지만 대부분의 생애를 로마에서 보낸 예술가다. 그는 당시 이탈리아 출신의 유명한 시인이었던 마리 노Giambattista Marino를 따라 로마에 와서 그의 도움으로 바르베리니 추기경 휘 하에 들어가게 된다. 로마에서 그는 안니발레 카라치의 고전주의, 고대조각, 라파엘로의 작품, 베네치아파의 색채 등을 연구하면서 자신의 예술세계 구축 에 필요한 자양분을 맘껏 흡수했다. 그는 1631년부터 사키의 화실에 드나들었 고 절제되고 정적인 그의 화풍과 교류하면서 고전주의를 더욱 심화시켜나갔 다. 이탈리아에서 예술가로서 성장했지만, 프랑스 화가인 만큼 제4부 제2장 '프랑스의 바로크 미술'에서 다루게 될 것이다.

말기로 가는 바로크 미술

로마의 대표적인 건축

독일의 신 · 구교 종교전쟁에서 시작되어 유럽 각국의 정치적인 이해관계가 얽히고설킨 가운데 유럽 전체의 전쟁으로 번진 30년 전쟁1618~48은 1648년 베스트팔렌Westphalen 조약 체결로 종식됐다. 그 결과 프랑스가 태양왕 루이 14 세 체제로 강대국으로 부상하고 스위스, 네덜란드 등이 독립을 쟁취하는 등 유럽 세계가 재편성되는 가운데 각국은 절대왕정을 중심으로 국가 체제를 확 고히 다져갔다. 그러나 보편적인 권력으로서 각 나라의 세속군주 위에 군림하 던 교황권은 서서히 쇠퇴의 길에 들어서게 되었다. 게다가 로마 교황청은 재 정적인 어려움마저 겪게 되어 로마 바로크 시기를 찬란히 빛내주던 굵직굵직

한 대형사업을 벌일 수 없게 되었다. 알렉산데르 7세 교황이 서거한 1667년부터는 항상 일에 밀려 살았던 베르니니와 같은 대가마저 교황청으로부터 일을 받지 못하고 손을 놓고 있을 지경이었다.

대신 폭발적인 성장세에 있던 예수회와 같은 수도회들이 수도회 건물을 지어 빈 자리를 채우기도 했지만, 교황청의 자리를 대신할 수는 없었다. 이탈리아 북부와 남부지방에서 미술활동이 활발해지고, 프랑스가 절대왕정 군주인 루이 14세의 뛰어난 영도 아래 부강한 나라로 발돋움하고 있어 그것 또한 유럽 최고의 예술 도시라는 로마의 위치에 위협적이지 않을 수 없었다. 로마는 이제 예술의 활력이 점차 사그라들면서 상승기세가 꺾여갔다. 예술의 중심지라는 지위를 곧 프랑스 파리에게 내주어야 할 처지가 되었던 것이다.

그러나 그 기세가 한풀 꺾였다 하더라도 로마는 계속적으로 예술적인 활기를 뿜어내고 있었다. 17세기 말에 이르러 교황 인노첸시오 12세, 18세기에는 클레멘스 11세를 시작으로 베네딕토 13세Benedictus XIII, 재위 1724~30, 클레멘스 12세Clemens XII, 재위 1730~40에 가서는 17세기 중반기의 수준에 달하는 큰 규모의 건축물이 지어지는 등 예술활동이 활발하게 전개되었다. 지금껏 많은 사람들이 즐겨 찾는 명소인 스페인 광장Piazza di Spagna과 트레비 분수Fontana Trevi가 이때 만들어진 것이고 성 요한 대성당S. Giovanni in Laterano의 정면도 이때 건축되었다.

바로크 말기로 가는 길목에서 그 이전까지 바로크를 빛내주었던 대가들의 바로크 건축 양식을 이어받아 바로크 전통을 유지해준 건축가는 카를로 폰타나Carlo Fontana, 1634~1714다. 17세기 말에는 건축·회화 등 모든 예술분야에서 바로크에 반反하는 고전주의 양식이 서서히 자리를 잡아가고 있어, 건축에서도 바로크 전통을 따르는 작가, 고전취향적인 작가, 옛것을 바탕으로 혁신적인 건축을 선보이는 작가군 등으로 갈라져 있었다. 폰타나는 북부 이탈리아의 코모 호수 근방 출신으로 1655년에 로마에 와서 유명한 건축가들의 건축설계 도면을 그려주는 일을 했다. 거장 베르니니의 조수를 10여 년이나 지냈고, 1665년부터 독립적으로 자신의 일을 시작했다.

폰타나의 대표적인 건축으로는 1682~83년 작인 산 마르첼로 알 코르소 성당San Marcello al Corso의 정면건축이다. 이 정면건축은 가운데 부분이 오목하게 들어간 곡선의 흐름을 보인다. 시선을 온통 아래층 입구 좌우의 원주들과 이층 박공 가운데 박힌 창문틀에 집중시킨 것은 전형적인 바로크 건축의 특성이나, 전체구조가 분명하고 균형 잡혀 있는 고전풍을 보여주어 그 이전의 바로크 건축보다 정적인 느낌이 강하다. 폰타나는 산탄드레아 델라 발레 성당 내 지네티 예배당Ginetti, 1671, 산타 마리아 델 포폴로 성당 내 치보 예배당Cibo, 1683~87년, 교황 클레멘스 11세와 인노첸시오 12세의 영묘, 분수대, 축제장식, 광장조성과 같은 도시계획, 수로공사와 송수관 설치 등의 토목공사 등 당시 폰타나의 손을 거치지 않은 일이 없다 할 정도로 다방면에 재능을 발휘했던 예술가다. 폰타나는 1686년에 산 루카 아카데미아의 원장으로 선출됐고, 1692년부터 1700년까지 8년에 걸쳐 원장을 지냈다.

폰타나가 배출한 제자로서는, 산티 아포스톨리 성당SS. Apostoli 건축을 1702년에 착수했으나 아버지보다 먼저 세상을 뜬 아들 프란체스코 폰타나Francesco Fontana, 1668~1708가 우선 꼽히고, 테베레 강 연안의 벽을 높이 쌓는 바람에 지금은 없어져버린 리페타Ripetta 항구1702~1705 조성공사를 한 스페키Alessandro Specchi, 1668~1729, 사보이 공국의 수도인 토리노에서 구아리니의 뒤를 잇는 건축가로 활약한 유바라Filippo Juvara, 1678~1736가 있다. 특히 스페키는 리페타 항구를 비탈진 지형을 이용한 계단형식으로 건축해 연극무대적인 효과를 한껏 살렸고, 역시 같은 개념으로 스페인 광장 조성도 구상했으나 실현하지 못했다. 스페인 광장의 실제 건축은 데 상티스Francesco de Sanctis, 1693~1731가 맡아 1726년에 완성시켰다.

로마 관광객들이 즐겨 찾는 명소인 스페인 광장은 16세기 말 교황 식스토 5세가 착수한 로마 도시계획의 연장선상에서 건설된 것으로, 그 유명한 계단la scalinata di Piazza di Spagna은 밑의 광장으로부터 위의 16세기 말에 지은 성삼위일체 성당Chiesa di Trinita dei Monti으로 올라가면서 이어지는 오목하고 볼록한 묘한 곡선의 흐름을 보여준다. 비탈길을 그대로 따른 자연스러운 선의 굴곡

프란체스코 데 상티스,
스페인 계단(왼쪽)과 설계도,
1723~26, 로마

을 보여주고 있는 이 계단은 우선 그 큰 규모에 압도당하기도 하지만 연극무
대처럼 꾸민 그 독특한 구상에 깜짝 놀라게 된다. 긴 직선대로를 만들고 먼
거리의 조망을 목적으로 한 로마의 도시계획 지침에 따라 조성된 스페인 광
장과 그 계단은 바로크 미술의 특징인 연극적인 공간연출을 고려한 설계이기
때문이다. 스페인 광장의 계단에서 보면 테베레 강으로부터 트리니타 데이
몬티 광장에 이르는 넓은 지역이 한눈에 들어온다.

스페인 광장에 비하면 규모가 훨씬 작은 라구치니Filippo Raguzzini, 1680~1771
의 산티냐치오 광장Piazza S. Ignazio, 1727~28은 중산층이 밀집해 있는 곳에 있고,
터가 워낙 협소하여 웅장한 느낌은 없지만 친밀감이 감도는 아주 작은 광장이
다. 라구치니는 도심 속 주거지에 위치해 있는 조건을 적극 이용해 성당 옆의
집들, 주변의 골목길까지도 연극무대 장치의 요소로 활용해 무대미술적인 효
과를 한층 높였다. 보로미니 계열의 건축으로 타원형 구도로 된 산티냐치오

성당은 바로크 회화의 눈속임기법으로 인한 환각주의의 절정을 보여준다는 포조 신부Andrea Pozzo의 천장화가 있는 것으로 더 유명하다. 당시에는 축제 · 연극 · 오페라 등의 공연예술이 시민생활에 활력소를 주는 유일한 구경거리였고, 그 영향력은 오늘날의 영상물만큼이나 대단했다. 바로크 미술에서 연극적인 효과는 절대 빼놓을 수 없는 것이었고, 연극은 건축과 회화 등 모든 예술분야에 직접적인 영향을 미쳤다.413쪽 참조

트레비 분수와 성 요한 대성당

1730년에 들어서서 코르시니Corsini 가문의 클레멘스 12세가 교황에 오르면서 바로크의 불꽃이 다시 한 번 타오르게 된다. 그러나 이때의 건축물들은 바로크의 강한 기세 속에서도 고전풍이 가미된 양상을 보이면서 그 뒤에 올 신고전주의를 예고하고 있다. 그때 지어진 건축물로는 발바소리Gabriele Valvassori, 1683~1761가 지은 도리아-팜필리 궁Palazzo Doria-Pamphili, 1730~35과, 푸가 Ferdinando Fuga, 1699~1782의 콘술타 궁Palazzo della Consulta, 1732~37이 있다. 그러나 이 시기에 가장 주목받은 건축물로는 에스파냐 광장만큼이나 관광명소로 꼽히는 트레비 분수와, 보로미니가 초기 그리스도교 시기에 지은 바실리카 형 성당을 1646년부터 1649년에 걸쳐 재건축했던 성 요한 대성당San Giovanni in Laterano, 또는 라테라노 대성전의 정면건축이다.

1732년에 교황 클레멘스 12세는 트레비 분수와 성 요한 대성당의 정면건축을 위한 공모를 시행했다. 트레비 분수의 공모에는 17점의 응모작이 경쟁을 벌였는데 복잡한 상황을 거치면서 최종적으로 살비Nicola Salvi, 1697~1751의 설계안이 선정되었다. 1732년에 착공한 트레비 분수는 건축과 조각, 그리고 물놀이가 합쳐진 구조물로 바로크 미술의 특징을 보여주는 생기 넘치고 활력적인 분수다. 세 길로 나뉘는 갈림길trivium에 있다고 해서 '트레비 분수'라는 이름이 붙여졌다.

분수 뒤 웅장한 궁의 정면을 보면, 앞으로 돌출되어 있는 중앙 부분은 로마시대 개선문을 연상시키는 프리즈와 아치라는 기본구조를 보이고 있는 가운

살비, 트레비 분수, 1732~62, 로마

데, 네 개의 코린트 주두의 원기둥으로 크고 작은 벽감이 들어가 있는 칸 셋이
나뉘어 있다. 건축은 전체적으로 건축의 중심을 가운데에 집중시킨 전형적인
바로크 건축구조이나 양쪽으로 벽기둥을 일률적으로 배치하여 바로크 말기의
강한 고전적인 기세를 느끼게 한다. 분수조각은 한 쌍의 말과 반인반어의 트
리톤Triton이 이끄는 조개 모양의 마차를 타고 가는 바다의 신 넵투누스
Neptunus: 그리스 포세이돈의 라틴어 명칭의 행렬이 물속을 헤치고 나아가는 모습을
담아놓았다. 그 아래에는 자연 암석 모양으로 삼단계의 물받이 단을 설치하여
변화성 있는 물의 흐름을 유도했다.[38] 트리톤과 말들은 물속을 헤치고 앞으로
나아가느라 격렬한 동세를 보여주고 있고 그 위로 넵투누스가 기세 당당하게

38) *Histoire de l'art* III—Encyclopédie de la Pléiade, Paris, Gallimard, 1965, p.597.

이들을 제어하면서 우뚝 서 있는 모습은 마치 연극의 한 장면인 것 같은 느낌을 준다. 또한 암반에서 솟구치고 흘러내리는 힘찬 물줄기 속에서 요동치고 뛰어오르는 말들의 모습은 소란스러운 분위기의 바로크 미술의 본질을 여지없이 드러내보인다.

트레비 분수는 전체적으로 건축과 분수조각이 한데 어우러져 웅장하고 장엄한 장식의 배경이 깔린 무대에서 고대 그리스 신화를 주제로 한 연극을 보고 있는 듯한 착각을 준다. 무대배경으로서의 정면건축과 무대 위에서 벌어지는 분수조각군은 말하자면 하나의 작품으로 구상된 것이다. 실제 설계상에서도 작가는 그 둘을 일치시켰다. 즉 정면 가운데에는 양옆에 조각상이 들어 있는 작은 벽감이 있고 한가운데에는 아치로 둘러싸여 있는 반원형으로 깊게 파여진 벽감이 있는데, 위치나 크기상으로 볼 때 넵투누스의 조각상은 바로 이 가운데 벽감 안에 들어가게끔 맞추어져 있다. 아름다운 건축과 환상적인 장식성을 보여주는 조각군상은 솟구쳐 흘러내리는 물의 움직임과 일체를 이루며 장관을 연출하면서 놀라움과 생동감을 동시에 안겨주고 있다.

클레멘스 12세가 1732년에 실시한 또 하나의 공모는 라테라노 대성전인 성 요한 대성당의 정면건축이었다. 이 공모에는 로마 출신이 아닌 건축가들까지 대거 참여해 자그만치 23명이나 되는 건축가들이 경합을 벌인 대단위의 공모였다. 그러다보니 온갖 술수와 모함이 끼어들어 심사가 복잡한 양상으로 전개되었지만 심사위원장인 아카데미 원장 콩카Sebastiano Conca는 피렌체 태생의 알레산드로 갈릴레이Alessandro Galilei, 1691~1737의 설계안을 선정했다.

알레산드로 갈릴레이의 건축안은 당시 바로크 시대풍에 동조하지 않은 고전주의적인 특징을 보여주어 신고전주의를 예고하고 있다. 대성당의 정면은 로마의 전통적인 형식화된 장중한 성격을 보이고 생동적인 변화성을 보이는 바로크 건축과는 거리가 있는 정적이고 규칙적인 특징을 보인다. 바로크 미술의 기세당당한 바람을 타지 않고 고전풍의 전통을 보이는 알레산드로 갈릴레이의 라테라노 대성전의 정면건축은 바로크 미술의 종말을 고하는 것이어서 건축사에서 대단히 중요하게 평가된다. 한편, 학자들은 알레산드로 갈릴

갈릴레이, 로마, 성 요한 대성당 정면, 1732~35

레이가 영국에 잠시 머물렀다는 점을 들어 당시 영국에서 유행하던 팔라디오
풍의 건축에 영향을 입었다고 말하기도 한다.[39]

이밖에 18세기 바로크 건축을 빛내준 인물로 로마 이외의 지역에서 활동한
천재적인 건축가로 유바라Filippo Juvara, 1678~1736를 들 수 있다. 로마에서 카를
로 폰타나 밑에서 일하다가 1714년에 사보이 공국의 비토리오 아메데오 2세
Vittorio Amedeo II 공작의 부름으로 토리노에 가서 왕의 직속 건축가로 활동했다.
유바라는 구아리니와 함께 로마가 쇠퇴의 길로 들어서면서 새로운 예술의 중
심지로 떠오른 토리노의 예술세계를 빛내주었을 뿐 아니라 국제적으로 이름
을 날린 다재다능한 예술가였다. 이탈리아 남쪽 메시나 태생이나 로마에서 10
여 년간 예술가로 성장한 탓에 로마에서 볼 수 있는 모든 것, 즉 고대 로마와
르네상스 및 17세기 바로크 미술을 두루 섭렵할 수 있었다.

39) André Chastel, op. cit., p.489.

유바라, 수페르가 대성당, 1715~18, 토리노

 그 당시의 예술가들이 대부분 연극이나 오페라의 무대장식을 도맡아 한 것처럼 유바라도 뛰어난 상상력과 기발한 발상으로 축제장식과 무대장식을 많이 한 무대미술가였다. 그는 로마의 오토보니Ottoboni 추기경의 극장을 위해서 대담한 무대설계안을 많이 쏟아냈고 오스트리아의 조세프 1세Joseph I는 빈 극장의 무대설계를 그에게 맡기기도 했다.

 유바라는 실제 토리노에서 활동한 기간은 그리 길지 않으나 믿어지지 않을 정도로 많은 건축물을 지었다. 토리노 동쪽 외곽지역의 언덕에 지은 수페르가 대성당Basilica di Superga이 있는데, 이 대성당은 1706년에 토리노가 프랑스와의 싸움에서 승리한 것을 기념하기 위해 하느님께 봉헌한 성당으로 1715년에 짓기 시작하여 1718년에 완공했다. 뒤편 직사각형의 수도원에 연결된 성당은 그리스 십자형을 기본으로 한 팔각형의 평면구도, 높게 올라간 쿠폴라, 깊게 들어간 현관 입구로 수평수직구조의 균형을 고려한 고전적인 특성을 강하게 보인다. 아마도 유바라는 미켈란젤로의 성 베드로 대성당의 쿠폴라와 보로미니

의 산타녜제 성당의 정면구도를 염두에 두었던 듯하다. 그러나 그가 1729년 부터 1731년까지 지은 스투피니지Stupinigi 성을 보면, 그 자신이 이름 있는 무 대장식가였던 만큼 넓은 터에 자리 잡은 모양부터 무대미술적인 효과를 살렸 다. 건물의 양 날개부분이 건물 중심으로부터 대각선 구도로 낮고 길게 뻗어 나가게 배치하여 그 옆으로 무한히 뻗어나갈 수 있는 가능성을 암시했고 대 각선 배치로 인한 빛과 그림자의 극명한 대립은 연극무대에서의 조명효과를 연상하게 한다.

나폴리의 반비텔리

로마에서의 바로크 건축이 트레비 분수를 마지막 불꽃으로 터뜨리고 식어 갔다면, 나폴리에서는 반비텔리Luigi Vanvitelli, 1700~73가 나폴리 근교에 지은 카 세르타 왕궁Palazzo Reale di Caserta이 바로크 미술을 마지막으로 장식한다고 볼 수 있다. 이탈리아 남부지방은 15세기 중반부터 약 200년 동안 에스파냐의 지 배하에서 플라테레스코풍의 다채로운 색깔과 과다한 장식풍의 양식이 주류를 이루는 가운데 판자고Cosimo Fanzago, 1591~1678가 17세기에 처음으로 바로크 양 식을 선보였다. 그는 건축·조각·장식·회화까지 두루 섭렵한 다재다능한 예술가로 일에 대한 열정과 수행능력, 장수한 점 등 여러 모로 베르니니와 비 교되는 예술가다. 그의 건축으로는 산 마르티노S. Martino 체르토사 수도원에 있는 회랑Chiostro과 수도원 소속 산 브루노 예배당San Bruno, 1623~31이 있다.

나폴리에는 판자고 이외에는 그리 뛰어난 건축가가 없었기 때문에 그는 오 랫동안 일인자로 군림할 수 있었다. 18세기에 와서는 에스파냐 부르봉가의 카 를로스 3세Carlos III, 재위 1759~88가 1734년부터 1759년까지 25년간 남부 이탈 리아를 통치하면서 예술부흥을 일으켜 그 이전까지 보지 못했던 대규모의 건 축을 많이 지었다.

카를로스 3세를 도운 건축가 가운데 나폴리의 토속적인 성격의 건축 성향에 서 벗어나 국제적인 감각의 기념비적인 건축을 남겨 바로크의 마지막을 멋지 게 마감한 인물은 반비텔리다. 그는 네덜란드 출신으로 이탈리아인으로 귀화

반비텔리,
카세르타 왕궁 평면도(위)와 대계단,
1752년 착공, 나폴리

하여 반비텔리로 이름을 바꾼 도시풍경화가 가스파르 반 비텔의 아들로, 36세 밖에 안 된 젊은 나이에 성 베드로 대성당 건축가로 임명될 만큼 일찍이 실력을 인정받은 건축가였다. 그는 1751년에 카를로스 3세로부터 나폴리 근교에 루브르 궁이나 베르사유 궁에 뒤지지 않을 만한 웅장한 왕궁을 건축해달라는 명을 받고, 정원이 넷이나 들어 있는 직사각형의 어마어마한 크기의 궁전247 × 184m을 짓는다. 그때는 이미 바로크의 불꽃이 꺼져가고 신고전주의의 문턱에

와 있을 때라 반비텔리는 정면과 양쪽 끝부분만 돌출시켜 평면적인 단조로움에 변화를 주었을 뿐 전체적으로 엄격하고 간결한 신고전주의 양식의 건축을 내놓았다.

1200개의 방이 38개의 층계로 연결되어 있고 극장과 예배당도 갖추고 있는 궁은 전체적으로 기하학적인 평면구도로 고전적인 양식을 보이나, 의전용 계단이 있는 현관 입구는 무대미술적인 효과를 적용한 설계로 바로크 미술의 정수를 보여주고 있다. 현관 입구에 들어서면, 가운데에는 아래로 내려가는 계단이 있고 그 양옆으로는 벽 쪽으로 꺾이면서 올라가는 계단이 1층 현관으로 이어져 있다. 또한 1층에서의 세 개의 아치를 통해 보이는 뒤 공간은, 마치 세 개의 프로시니엄 아치 뒤로 펼쳐지는 서로 다른 무대인 양 서로 다른 조망을 보이고 있다. 앞서 베네치아의 롱게나가 이미 산타 마리아 델라 살루테 성당에서 보여준 바대로, 가운데 아치 뒤로 계속 이어지는 아치구조는 무대배경장치를 그대로 따온 것으로 보는 사람의 시선을 저 깊숙한 속까지 단계적으로 끌고 간다.370쪽 참조

반비텔리는 120ha나 되는 정원을 아름답게 조성하여 다시 한 번 놀라움을 안겨주고 있다. 영국풍이 가미된 정원설계를 보면, 넓은 정원 군데군데에 인공폭포와 분수, 호수가 있고 이 가운데 열아홉 군데의 폭포와 분수에는 마치 연극의 한 장면을 연출하고 있는 듯 신화 속 인물들의 조각군상을 설치해놓았다. 이 조각군상들은 물·나무·숲·바위 등과 같은 자연의 일부인 것 같은 느낌이 들 정도로 주변의 자연과 조화를 잘 이루고 있다. 폭포수에서 떨어지는 물줄기와 함께 조각 군상들 아래에는 호수를 파놓아 물위에 어른거리는 모습으로 생동감과 더불어 환상적인 효과를 더욱 높였다.

물은 늘 흐르고 또 방울방울 흩어져 사라지는 속성을 갖고 있어 만물의 유전과 인생의 덧없음을 알려주기도 하지만, 또 생동적인 움직임을 산출하고 거울처럼 만물을 비춰주기도 하여 바로크 예술가들이 무척 좋아하는 소재였다. 반비텔리는 정원의 분수와 폭포수에 물을 대기 위해 40km나 되는 카롤리노 수도교acquedotto Carolino, 1752~64를 직접 설치하기도 하여, 예술적인 재능도 재

반비텔리,
카세르타 궁의 정원 내
「디아나의 목욕」, 나폴리

능이려니와 수력학과 같은 과학적인 분야에도 밝았음을 알려주고 있다. 이 왕궁의 정원은 도처에서 신화 속 인물들이 연극을 벌이고 있는 듯하고 나무·돌 등의 자연물도 연극적인 표현을 위해 조경된 것 같아 연극적인 경관을 중요시한 베르사유 궁의 정원을 떠올리게 한다.

회화와 조각

이탈리아에서는 반종교개혁 이후 신앙심에 고취되었던 열띤 분위기가 잦아들면서 그 경제적인 활기마저 잃게 되고 로마 교황청의 위상도 달라졌다. 그러면서 전성기 바로크 시기에 환희와 영광, 힘의 분출을 보였던 장대하고 웅장한 양식에 변화가 찾아들었다. 우선 회화와 조각이 성당이나 궁전을 그토록 화려하게 장식해주었던 대작 위주의 제작에서 벗어나 그 규모가 훨씬 작아지게 된다. 또한 작품 제작의 유형과 규모가 달라지면서 기념비적인 작품에 어울렸던 프레스코화에서 캔버스 유화, 판화 등으로 눈을 돌리게 되었다. 작품

소재도 종교화와 신화화 위주에서 벗어나, 세상과 삶을 그 자체의 모습대로 담아놓으려는 시각으로 보는 정물·풍경·풍속과 같은 세속적이고 일반적인 주제가 많이 등장하게 되었다. 18세기에는 회화의 위상이 조각보다 훨씬 높았고, 바로크 미술의 전성기를 이끌었던 로마가 베네치아에 자리를 내주는 변화가 있었다.

18세기는 17세기의 찬란했던 바로크 양식의 여운과 새로이 움트는 로코코와 신고전주의라는 새로운 시대의 양식이 교차하는 전환기였다. 그래서 이 시기 이탈리아 미술은 전성기 바로크만큼 활력적이고 팽창하는 힘을 보이지는 않지만, 바로크의 종착점으로서 바로크 양식의 모든 것과 새로운 시대의 분위기가 더불어 수용된 독특한 시대적인 성격을 보인다. 18세기에 나타난 가장 두드러진 시대적인 특징은 연극에 대한 열풍과 고대세계에 대한 열광이다.

연극에 대한 열풍

연극과 미술은 무대미술이라는 매개체가 있어 다른 어떤 분야보다도 거의 직접적으로 영향을 주고받는 관계라 볼 수 있다. 특히 연극의 전성기였던 바로크 시기에는 극장도 많이 건축되었을 뿐만 아니라 무대미술에 대한 수요가 많아 극장무대의 설계와 무대미술은 모든 예술 분야에 지대한, 아니 거의 절대적이라 할 영향을 미쳤다. 연극은 르네상스 시대의 종교극 일색에서 벗어나 세속적인 주제의 연극이 뿌리를 내리게 되면서 그 토대가 잡혔다. 오늘날 얘기되는 연극의 기본적인 틀, 다시 말해서 희곡, 극의 종류, 무대장치, 극장 건축 등 모든 연극요소들은 바로 르네상스 시기의 이탈리아에서 비롯된 것이다.

르네상스는 고대 그리스와 로마의 문화를 통해 새로운 삶을 모색한 시기로 고전학문과 예술에 대한 관심이 높았고, 소포클레스·아리스토파네스·에우리피데스·세네카 등 그리스·로마의 희곡작품들이 대거 출판되었다. 특히 15세기 말에 아리스토텔레스의 『시학』과 호라티우스의 『시론』이 출판되면서 연극에 관한 기본원리들이 정립되어갔다. 1486년에는 비트루비우스의 『건축론 십서』가 출판되면서 고대 로마의 극장과 무대와 관련된 모든 것들이 빠르

게 알려졌고 연극에 대한 관심이 크게 고조되었다. 더군다나 연극은 삶의 축소판으로서 인생살이를 가장 실감나게 느낄 수 있게 해줄 뿐만 아니라, 춤·노래·스펙터클 등이 어우러지면서 화려하고 재미있는 구경거리를 제공하여 대중화되기가 쉬웠다.

르네상스 시대인 16세기에는 고대극의 부활뿐만 아니라 즉흥적인 연기가 펼쳐지는 대중연극인 코메디아 델 아르테commedia dell'arte도 등장하여 17, 18세기에 이르기까지 연극은 최고의 전성기를 누렸다. 순수예술이면서도 대중오락성이 짙은 연극은 오늘날의 영화나 텔레비전처럼 당시 사람들에게 최고의 오락거리이자 구경거리로 시민생활에서 큰 부분을 차지했다. 오페라가 등장하고 일반인을 위한 공연이 시작된 17세기 후반을 넘어 18세기에 이르러서는 연극에 대한 사람들의 관심은 더욱 폭발적으로 증가했다. 테아트로 올림피코 극장Teatro Olimpico: 팔라디오가 설계하고 빈첸조 스카모지가 1585년에 완성한 것으로 현존하는 가장 오래된 르네상스 극장을 필두로, 급증하는 수요에 따라 극장들이 대거 지어졌고 무대에도 큰 변화가 생겨났다.[40] 370쪽 참조

가장 큰 변화는 르네상스 회화에서의 원근법이 무대 설계에 적용되면서 실제와 똑같이 보이는 환영의 공간을 창출할 수 있게 되어, 중세식의 병렬식 무대가 사라지고 한눈에 전체 무대공간을 파악할 수 있는 무대가 등장했다는 점이다. 원근법에 의한 단일 장소의 환영 효과를 높이기 위해 앞 무대에 프로시니엄 아치를 설치하여 무대는 그림틀 무대picture-frame stage——관객들이 무대 위에서 일어나는 사건들을 큰 그림틀을 통해 보게 한——로 새롭게 탈바꿈되었다. 최초로 영구적인 프로시니엄 아치를 갖춘, 우리가 오늘날 보는 무대의 원형을 보여주는 파르네세 극장Teatro Farnese이 1618년 파르마에 지어졌다.

무대 설계는 원래 건축과 회화의 한 영역이어서 애초부터 건축가나 화가들의 몫이었다. 거의 마술처럼 실제와 똑같이 보이는 환영의 공간이 연출되는 무대미술에 예술가들은 매료되었다. 물론 미술가와 무대미술가는 따로 구분

40) 오스카 브로케트, op. cit., 189쪽.

이 없었지만 한때는 무대미술가들이 순수회화에만 전념하는 화가들보다 나은 위치에 있었다. 회화미술도 시각 대상의 재현이기 때문에 대상의 환영을 나타내고 있는 것이긴 하나, 연극무대에서는 관객이 실제와 같다고 느껴지도록 거리나 마을 등의 환영을 만들어놓아야 하기 때문에 눈속임기법, 환영의 효과를 증대시키는 다양한 원근법적인 접근, 명암법, 색채 효과 등이 회화와는 좀더 다른 차원으로 요구되었다. 무대미술에서의 새로운 화법이 이제 역으로 회화 세계로 스며드는 것은 지극히 당연한 결과였다.

원근법이 최초로 무대에 적용될 때는, 객석 가운데 군주의 자리에서 가장 이상적인 시야가 잡히게끔 무대의 공간을 만들어졌다. 전통적인 일점원근법으로 만든 무대는 중앙에 소실점이 있어 시야를 제한하게 되는 단점이 있다. 그 후 17, 18세기 유럽 전 지역에서 무대장식가로 활약한 비비에나Bibiena 가족 중 페르디난도 비비에나Ferdinando Bibiena, 1657~1743는 건축물의 정면 대신 각진 부분으로 배경을 잡은 '각진 장면'scena per angolo이라는 새로운 방법을 창안해내어 무대미술에 일대 변혁을 가져왔다. 비비에나의 새로운 무대미술 화법은 네덜란드의 건축화에서 영향을 받은 것으로 알려져 있다.536쪽 참조 각이 진 건물 배경은 소실점이 좌우에 모두 있게 되어 넓은 공간감을 형성해줄 뿐 아니라 양쪽으로 공간이 뻗어나간다는 암시까지도 주어 관객의 시야뿐 아니라 상상력까지도 확대시켜준다.[41]

또한 이 방법은 시각선을 한 사람에게만 국한시키지 않고 관객 모두의 시각선을 고려해 객석의 위치에 따라 다양한 장면이 연출되는 장점이 있다. 무대 공간에서의 환영 효과를 최대한으로 살린 이 방법은 무대미술에서 신천지를 여는 것과 같았다. 이 화법은 무대미술뿐 아니라 회화에도 흡수되어 로마에서 피라네지의 판화, 또는 베네치아의 카날레토 · 벨로토 · 구아르디의 도시 정경을 그린 독특한 풍경화veduta에도 영향을 미쳤다.

관객이 빨려들게 실제와 똑같은 환영의 장소를 만들어내야 하는 무대는 창

41) A. Hyatt Mayor, *The Bibiena family*, N.Y., H. Bitter and Co., 1945, p.24.

비비에나 가족이 한 무대 설계

의적인 발상을 끝없이 요구했고 바로크 예술가들은 바로 그 연극무대에서 영감을 끌어내었다. 바로크 미술이 예술적인 공간과 실제 공간을 뒤섞어 실제와 이미지 간의 경계를 모호하게 만들어버린 '환각성'을 추구한다 할 때, 완벽한 환영의 공간을 만들어내야 하는 연극과의 관련성은 거의 필연적인 것이었다. 더군다나 영원한 것, 변하지 않는 것을 추구하는 고전주의와는 다르게 삶의 역동성, 움직임, 끝없는 변전 등에 초점을 맞춘 바로크 미술인들에게 무대는 생생한 현장감을 그대로 보여주는 살아 있는 장소였다. 바로크 초기부터, 바깥 공간과 건축 내부 간의 소통을 기본으로 한 광장과 건축의 구상, 앞의 광장과 건물을 연결시키면서 무대처럼 사람들을 끌어당기는 것 같은 건물 앞의 진입계단, 무대배경을 연상하게 하는 건축정면 구조, 무대를 보는 듯한 건축 내

포조, 「성 이냐시오의 승리」, 산티냐치오 성당, 주랑 위 천장화, 프레스코화, 1691~94

부의 설계, 실제 눈앞에서 일어나는 것 같은 사실감 넘치는 장면 묘사 등, 미술은 많은 것을 연극에서 빌려왔다.

　예수회 신부인 포조Andrea Pozzo, 1642~1709가 제작한 로마의 산티냐치오 성당 Sant'Ignazio의 「성 이냐시오의 승리」1691~94라는 주제의 천장화는 회화·건축·조각적인 요소를 모두 종합화한 가운데, 천장이라는 무대 위에서 연극이 펼쳐지는 것 같은 구성으로 환각의 효과를 극대화시켰다. 천장화를 보면, 성당 주랑의 둥근 천장에 기둥들과 아치구조, 창문들이 받쳐주고 있는 또 다른 천장구조를 겹쳐 그려놓은, 마치 성당 안에 또 하나의 성당이 들어가 있는 듯한 놀라운 발상으로 바로크 눈속임기법의 회화적인 환각성의 절정을 보여주고 있다. 천장을 무대로 하여 무대장치를 설치해놓은 것같이 프로시니엄 아치·커튼·배경포 등이 들어가 있고 인물들은 옆 무대장치에서 실제로 튀어나오는 듯한 모습을 보인다. 밑에서 천장을 바라보면, 시선이 기둥들과 아케이드를 지나 저 높은 천상의 세계로 급속히 빨려들면서 성 이냐시오의 승천에 실제 동참하고 있는 듯한 느낌을 갖게 된다. 포조는 천상에서 성 이냐시오의 승천

장면을 연극의 한 장면으로 연출하여 환각의 효과를 가중시켰다. 연극은 그 어떤 예술보다 '환영'을 가장 실제와 가깝게 보여주어야 하는 특성을 지닌 것으로, 포조는 천상의 환영을 보여주는 바로크 천장화에 이를 도입한 것이다. 포조 신부가 1693년에 펴낸 『회화와 건축의 원근법』*Perspectiva pictorum et architectorum*은 극장과 성당의 설계, 회화와 무대미술을 동등하게 취급한 저서로 시대의 관심을 모았고 특히 알프스 북쪽 여러 나라의 바로크 열풍에 크게 이바지했다. 이는 연극과 무대미술의 위상이 당시 그만큼 대단했다는 것을 입증하는 하나의 예라 할 수 있겠다.

고대에 대한 열광

연극에 대한 열광 외로, 17세기 중반부터 18세기 내내 불어닥친 고대에 대한 열풍은 그 뒤에 올 신고전주의의 기반이 되었으나 바로크의 입김 속에 있던 미술세계에도 변화를 몰고 왔다. 유럽 각국이 절대왕정을 기반으로 한 견고한 국민국가 체제로 바뀌어가고 있을 때 그 대열에서 빠진 이탈리아는 쇠퇴의 길에 들어서 있었다. 유럽 각국이 로마 교황청의 영향권에서 벗어난 독립 체제로 발전하면서 그들 위에 군림하던 로마 교황청의 위상이 달라졌고, 그에 따라 예술의 중심지 로마의 명성도 자연스럽게 사그라들었다. 문화적인 활력 또한 프랑스나 영국으로 서서히 옮겨가고 있었기 때문이다. 유럽 각국의 미술가들이 여전히 로마에 몰려들긴 했으나 이들이 로마를 찾는 목적은 그전하고는 전혀 다른 것이었다. 그전에는 일거리를 찾거나 새로운 미술의 흐름을 접하고자 로마를 찾았는데, 이제는 고대의 뿌리를 찾아서 로마로 몰려들었다. 로마의 정치적인 입지가 약해졌다 해도 로마라는 도시는 로마 제국, 르네상스, 바로크라는 여러 시대의 역사의 흔적을 그대로 담고 있는 흔치 않은 곳이기 때문에 그 신비함은 견줄 데가 없었다. 그래서 17세기부터 18세기에 이르기까지 유럽의 예술가들에게 로마를 정점으로 하는 이탈리아로의 대여행Grand Tour은 거의 필수적인 절차였다.

프랑스의 경우는 고전주의를 국가 차원의 미학이념으로 채택했기 때문에

고대에 대한 관심은 더욱 증대될 수밖에 없었다. 플랑드르나 독일 쪽의 예술가들도 로마로 많이 왔지만, 특히 프랑스 예술가들이 로마에 있는 고대 조각품들을 연구하기 위해 대거 로마로 몰려들었다. 이른바 루이 14세 양식이라고 불리는 프랑스의 고전주의는 이탈리아인들의 영향을 크게 받았고, 이탈리아인들을 통해 고대의 이론에 다가갈 수 있었기 때문에 프랑스 예술가들의 로마 여행은 거의 필수였다.

문학에서만 봐도 17세기 프랑스 고전주의의 이론적 원천은 아리스토텔레스의 『시학』에 있었으나, 그것은 어디까지나 이탈리아라는 중간단계를 거친 아리스토텔레스의 미학이념이었다. 프랑스는 아리스토텔레스 이론에 대한 이탈리아인의 해석 위에서 프랑스 고전주의라는 문학이론의 틀을 세워나갔던 것이다. 미술에서도 이러한 현상은 마찬가지여서 프랑스의 미술인은 '아름다운 고대'를 그 원천지에서부터 알아보고자 로마로 향했고 이러한 물결을 타고 급기야 1666년에는 프랑스의 미술 아카데미가 로마에 창설되기까지 했다.[42]

이탈리아 자체 내에서도 고대에 대한 열풍이 뜨겁게 달아오르는 가운데 교황들은 로마에 남아 있는 고대의 유적유물에 대한 보존과 수복에 눈을 돌리게 되었다. 더군다나 16세기 중반부터는 로마의 고대 조각품들이 대량으로 국외로 유출되는 움직임이 있어 교황 인노첸시오 11세는 고미술품 국외반출금지령을 내렸고 그 후 클레멘스 11세는 이를 칙령으로 발표했다. 클레멘스 11세는 고미술품 반출 금지령을 내리는 정도에 그치지 않고 고미술품들을 영구히 보존하기 위해 바티칸에 라피다리아 미술관Galleria Lapidaria과 초기 그리스도교 유물 관리를 위한 미술관 건립을 추진했다. 그 후 교황 클레멘스 12세와 베네딕토 14세Benedictus XIV, 재위 1740~58도 같은 방침을 고수해 최초의 공공 고미술품 미술관인 카피톨리노 미술관Museo Capitolino이 문을 열었다.

학문에 관심이 깊었던 교황 베네딕토 14세는 로마에 네 개의 아카데미를 개

42) A. Blunt, *Art et Architecture en France 1500-1700*, (trans.)Monique Chatenet, Paris, Macula, 1983, p.274.

설했는데, 이러한 시대적인 추세를 반영해 그중 하나를 로마의 고미술품을 위한 아카데미로 했다. 이어서 교황 클레멘스 13세Clemens XIII, 재위 1758~69는 『고대미술사』Geschichte der Kunst des Altertums, 1764를 집필해 고대미술사 연구에 주춧돌을 놓은 인물인 독일인 빙켈만을 1763년에 로마의 고미술품을 총괄하는 책임자로 임명했다. 클레멘스 14세Clemens XIV, 재위 1769~74는 1772년에 바티칸 미술관 건립에 초석을 놓았는데, 현재 고미술품을 가장 많이 소장한 미술관이 바로 이 바티칸 미술관이다.

고대미술품 수집이 국가 차원에서만 있었던 것은 아니었다. 추기경 알레산드로 알바니Alessandro Albani는 건축가 마르키오니Carlo Marchionni에게 의촉하여 로마 외곽지인 살라리아 문Porta Salaria 밖에 알바니 저택Villa Albani, 1743~63 사이에 건축을 고전풍으로 지어 그곳에 친구 관계였던 빙켈만의 도움을 받아 고대조각상들을 대거 수집해놓았다. 1748년부터 시작된 고대 로마 시대의 도시 폼페이Pompei와 헤르쿨라눔Herculanum의 발굴 작업은 고대에 대한 열기를 더욱 확산시키는 기폭제가 되었다. 이제 고고학은 시대의 새로운 학문, 시대가 요구하는 학문이 되었다.

유럽 전역에 불붙은 로마로의 여행 붐으로 많은 예술가들이 로마로 향했는데 그중에는 아예 로마에 정착해 살면서 예술활동을 펴나간 사람들이 적지 않았다. 더군다나 로마에서 바로크 열기가 식어가면서 로마 출신의 예술가들이 더 이상 예술의 원동력을 뿜어내지 못했고, 그 대신 로마에 자리 잡은 외국인 예술가들의 비중이 커져갈 수밖에 없었다. 고대 열풍이 몰아닥치면서 단순히 고대 작품을 모사하고 연구하러 로마에 오기도 했지만 고대유적이 밀집해 있는 로마와 로마 근교의 넓은 평원 캄파냐Campagna의 풍경을 그리기 위해 로마에 오기도 했다. 로마 유적이나 로마 근교의 풍경을 그린 그림들은 유화든 수채화든 여행객들이 와서 기념으로 사갖고 가는 바람에 초상화와 더불어 수요가 급증했다. 이 가운데 장대한 고대세계를 담고자 한 푸생, 로마 근교 캄파냐의 전원을 시적인 정경으로 그려낸 클로드 로랭, 좀더 극적인 양상으로 풍경을 다룬 푸생의 처남인 뒤게Gaspard Dughet, 1615~75는 로마에서 고전적인 풍경

화의 전통을 다져놓은 인물들이다.

순수 풍경화의 경우, 종교화나 역사화 · 신화화의 배경 정도로만 생각되었던 자연풍경이 관찰의 시기인 르네상스에 와서, 네덜란드와 빛과 색을 중요시한 베네치아 화가들에게 그 중요성이 파악되고 독립된 주제로 자리 잡았다. 이탈리아에서는 17세기에 들어와, 베네치아의 전원적인 풍경화가 안니발레 카라치에게 흡수되어, 「이집트로의 피신」1604과 같은 인간이 길들여놓은 고귀한 자연정경의 모습을 담은 이상화된 풍경화를 시작으로 고전적인 풍경화의 전통이 잡혀졌다. 북유럽의 사실적인 풍경화와 구별되는 이 안니발레의 고전적인 풍경화는 그의 제자인 도메니키노로 이어지고, 또한 로마에서 활동한 프랑스의 푸생과 클로드 로랭의 이상적이고 영웅적인 풍경화로 이어지면서 절정을 이루게 된다.푸생과 클로드 로랭은 제4부 제2장 프랑스의 바로크 미술 참조

여행 붐과 고대 열풍은 이러한 순수 풍경화하고는 다른 유형의 풍경화, 즉 도시의 정경을 주로 그린 도시풍경화 베두타veduta라는 새로운 장르를 유행시켰다. 고대세계에 빠져 로마 유적 탐사에 전념한 도시풍경화가인 피라네지 Giambattista Piranesi, 1720~78의 낭만적인 에칭화들은 로마 유적 연구에 많은 도움을 주기도 했다. 단순히 지형을 모사하는 차원을 넘어 도시풍경화가들은 삶의 무상함이 서려 있고 인생의 깊은 의미를 담고 있는 듯한 그 고대유적의 폐허 앞에서 많은 소재를 끌어올렸고, 도시풍경화는 연극적인 설정과 고대유적의 폐허가 주는 낭만성이 함께 어우러지면서 현실이 아닌 꿈과 같은 환상적인 분위기를 자아내어 애호를 받았다.

도시풍경화, 베두타

여행 붐과 고대 열광뿐만 아니라 도시풍경화 같은 그림이 유행하게 된 데는 18세기에 미술이 종교나 신화적인 주제의 대작 위주에서 벗어나 풍경이나 풍속 등과 같은 삶과 친근한 소재들을 많이 다루게 된 시대적인 변화가 있었기 때문이다. 미술의 세속화 현상은 이미 바로크 시기가 시작될 때부터 있었다. 그전까지 주로 종교나 신화와 같은 고귀한 주제만 다루던 미술이 풍경 · 정

물·풍속처럼 주변의 평범한 주제에도 서서히 눈을 돌리게 되었기 때문이다.

순수 풍경화하고는 다른 도시풍경화 베두타는 글자 그대로 건축물이 있는 도시의 지형적인 풍경을 그린 그림이다. 이런 부류의 그림은 17세기 중반까지만 해도 그저 예술의 주류가 아닌 곁가지 정도로 생각되었다. 그러나 네덜란드 출신의 도시풍경을 그리는 화가로 1674년경에 로마에 정착하여 이름까지도 이탈리아식으로 바꾼 반비텔리Vanvitelli, 네덜란드 이름은 Gaspar van Wittel, 1653~1736가 로마의 도시 풍경을 그린 베두타를 시작으로 어엿한 예술로 부상하면서 유행을 몰고 왔고 베네치아에서 더욱 꽃피게 된다.43) 반비텔리는 로마에서 애호하던 푸생식의 이상화된 고전적인 풍경화를 멀리하고, 네덜란드 풍경화의 사실주의적인 전통대로, 자료처럼 정확하게 도시풍경을 묘사하는 그림을 그려 큰 성공을 거두었다.536쪽 참조

도시풍경화는 유럽 전역에서 불기 시작한 로마로의 대여행으로 더욱 관심을 끌게 되었다. 고대에 대한 열풍이 불어 고대세계를 그리워하는 낭만적인 분위기가 피어오르면서 사람들은 꿈처럼 과거로 날아갈 수 있는 폐허가 된 옛 로마의 모습에 열광했기 때문이다. 너무도 사실적인 지형묘사로 무미건조한 느낌이 드는 반비텔리의 베두타와는 다르게, 판니니G.P. Pannini, 1691/2~1765는 도시풍경에 모든 무대미술적인 요소를 종합하고 거기에 환상성을 첨가하여 도시풍경화를 독특한 예술적인 경지로 끌어올렸다. 피아첸자 출신이나 1715년에 로마에 와서 활동한 판니니는 원래 무대미술가로, 무대그림에 적용되는 원근법, 눈속임기법으로 그린 건축물, 선명한 색채, 강렬한 명암 대비효과를 회화에 적용하고 거기에 상상에 의한 환상적인 분위기까지도 가미하여 꿈과 같은 옛 로마 유적의 모습을 화폭에 담아 놓았다. 판니니의 그림세계는 그 후 여러 화가들에게 영향을 주었다. 1754년부터 10여 년 간 로마에 머물렀던 프랑스인 로베르Hubert Robert, 1733~1808는 판니니의 영향을 받아 로마의 고대 유적을 이상향처럼 묘사한 그림을 그렸다.

43) Francesca Castria Marchetti, op. cit., p.260.

반비텔리, 「빌라 메디치가 보이는 로마의 풍경」, 1713,
양피지 위에 템페라, 개인 소장

폐허가 된 고대 로마의 유적이 주는 극적이고 시적인 분위기를 그 누구보다
도 잘 보여준 도시풍경화가는 피라네지였다. 로마인들은, 당시 로마의 모습을
담은 『로마의 풍경』*Vedute di Roma*, 1748이나 로마 유적을 소재로 한 판화집 『고대
로마』*Le Antichita Romane*, 4권, 1756에 실린 그의 에칭화에 강하게 매료되었다. 피라
네지는 베네치아에서 건축과 무대미술을 공부하고 1745년에 로마로 와서 지
난날 위대했던 로마 시대의 유적에 매혹돼 로마에 정착했다. 피라네지는 인물
과 건축물의 크기를 다소 왜곡시키고 원근법을 대담하게 변형시켜 고대유적
이 주는 환상적인 성격을 극대화했으나, 고고학적인 정확성이라는 면에서는
한 치의 어긋남이 없었다. 고대 로마의 유적지를 실제장소인 것 같기도 하고
상상에 의한 장소 같기도 하게 만들어놓은 피라네지의 시적이고 환상적인 에
칭화는 고대 로마에 대한 강한 향수를 불러일으키면서 무대미술가들에게는
물론이고 그밖에 많은 예술가에게 영향을 주었다.[44]

판니니, 「교황 베네딕토 14세의 방문을 받은 산타 마리아 마지오레 성당」, 1742,
캔버스 유화, 로마, 퀴리날레 궁 커피하우스

 거의 다 대작으로 2,000점에 가까운 판화작품을 남긴 피라네지는 도시의 건
물을 그리는 풍경화와 바로크 시기의 무대그림을 합쳐놓은——물론 당시 무대
미술의 영향은 미술 분야에 고루 미쳤지만——독특한 경지의 그림세계를 보여
주목을 받았다. 고대유적과 같은 실제 건축물 말고도 피라네지는 당시 무대배
경 그림으로 유행했던 가상적인 건축구조물을 소재로 택해, 앞에서 말한 비비
에나의 각진 장면scena per angolo 화법과 아래에서 위로 쳐다보는 원근법 등을

44) A. Chastel, op. cit., p.542.

피라네지, 「창작의 감옥」 판화, 1750~60, 파리, 국립도서관 판화실

모두 통합하여 어지러울 정도의 환각성을 보여주는 판화작품들을 내놓았다. 상상 속의 건축구조물처럼 보이는 그가 그린 건축물들은 단순히 실제와 같은 느낌을 주는 환영의 공간이라는 차원에서 한 발자국 더 나아가 복합적인 환각효과를 나타내고 있다. 피라네지가 1745년에 초판을 낸 오페라 배경그림에서 발췌한 판화집 『창작의 감옥』*Carceri d'invenzione*에는 환각적인 화면구성으로 상상적인 건축물이 주는 환상적인 느낌을 극대화한 판화들이 16장 수록되어 있다.

바로크의 마지막 불꽃, 베네치아 미술

이탈리아에서는 바로크의 열기가 급속히 냉각되어가고 있었지만, 그 가운데 유독 베네치아에서만큼은 바로크의 마지막 불꽃이 활짝 피어오르고 있었다. 18세기 이탈리아의 바로크 미술은 거의 베네치아 미술이라 해도 과언이 아닐 정도로 베네치아는 18세기 이탈리아 바로크 미술의 중심에 서 있었다. 지리상의 발견으로 유럽의 경제지도가 바뀌어 경제와 번영의 중심이 대서양 연안으로 옮겨 갔고, 그간 동서무역을 독점하던 베네치아와 북방무역을 담당

하던 북부 독일의 한자Hansa 동맹 도시들이 쇠퇴했다. 훗날 영국의 시인 워즈워스William Wordsworth, 1770~1850가 그토록 찬란했던 베네치아의 몰락을 가슴 아파하면서 한 편의 시를 지었듯이, "동방세계를 손아귀에 쥐고 있던" 베네치아는 이제 정치적으로나 경제적으로나 내리막길을 걷고 있었다.

그러나 바다의 도시로 아름답고 정취가 있으며 비잔틴 문화와 르네상스 문화의 잔재가 고스란히 남아 있는 문화도시이며, 과거 번영을 누렸던 곳인 만큼 화려하면서도 품격을 갖고 있는 베네치아는 유럽 최고의 관광 도시였다. 이제 베네치아는 상업 도시가 아닌 오락과 휴식의 도시로 변화했고 유럽 부자들이 대거 몰려들었다. 그에 따라 자연히 예술활동이 활발해져 바로크 예술의 총화인 오페라의 경우, 베네치아는 1637년에 일반인을 위한 극장이 처음 문을 여는 것을 필두로 1700년쯤에는 17개의 극장에서 400편도 넘는 오페라가 연이어 공연될 정도로 오페라의 중심지가 되었다. 이 오페라가 베네치아를 찾는 관광객에게 아주 중요한 구경거리였음은 말할 필요도 없다. 미술의 경우에는 유럽의 왕족이나 부호들이 몰려들면서 미술품의 수요가 폭증했으며, 경우에 따라서는 그들이 유명 미술인들의 후원에 나서기도 했고 또는 그들 나라에 초청하여 일을 맡기기도 했다. 이렇게 해서 18세기 베네치아의 미술은 런던, 마드리드 등 유럽 각국으로 퍼져나가 국제적인 양상을 띠게 되었다.

티에폴로라는 굵직한 거장이 배출될 만큼 바로크 말기를 화려하게 장식한 18세기 베네치아 미술은 리치Sebastiano Ricci, 1659~1734와 피아체타Giovanni Battista Piazzetta, 1683~1754 등의 선구적인 화가들에 의해 그 토양이 다져졌다. 리치는 베로네세의 밝은 색조의 그림으로부터 영향을 받아, 밝은 색조가 만들어내는 흐르는 듯이 가볍고 빠른 붓질과 맑고 경쾌한 색채로 진동하는 빛을 창출해내었다. 리치는 사실성에 입각한 구축적인 선적인 묘사보다 빛이 만들어내는 다양한 색채효과에 주력해서, 그림이 밝게 빛나는 표면적인 장식성을 보인다.

이에 비해 피아체타의 그림은 힘찬 붓질과 견고한 조형성, 치밀한 구성, 색채대비로 인한 명암효과로 깊이 있고 강렬한 표현성을 드러내고 있다. 피아체타는 카라바조의 명암 기법인 테네브로소tenebroso를 베네치아식의 색채로 전

환시켜, 아주 다루기 어려운 까다로운 부분까지 색채로 명암관계를 나타내고 있다. 산 스타에 성당San Stae 주제단 쪽에는 리치의 「감옥에서 구출되는 성 베드로」1722와 피아체타의 「순교하는 성 야고보」1722~23의 유화작품과 더불어 티에폴로의 초기작인 「성 바르톨로메오의 순교」1722가 함께 걸려 있어 대조되는 두 화가의 특성과 함께 티에폴로의 초기 작품세계를 한눈에 파악하게 한다.[45] 리치와 피아체타, 이 화가들의 상이한 화법이 베네치아 미술의 두 주류를 형성하면서 18세기 베네치아 미술을 다채롭게 빛나게 했지만, 모든 물줄기들이 바다로 흘러들 듯 그 모든 것들은 18세기 바로크 미술이 배출한 거목 티에폴로의 미술로 흡수되었다.

티에폴로, 18세기 이탈리아 미술을 이끌다

티에폴로Giambattista Tiepolo, 1696~1770는 천재적인 재능, 엄청난 작업 능력, 비상한 탐구력, 뛰어난 창의력을 갖춘 인물로 당시 국제적인 명성을 떨친 18세기 이탈리아 미술을 대표하는 예술가다. 그의 첫 번째 작품은 19세에 완성한 베네치아의 오스페달레토 예배당Ospedaletto의 「두 명의 사도」로 알려져 있다. 피아체타 밑에서 일을 시작한 티에폴로는 초기작인 베네치아의 스칼지 성당Chiesa degli Scalzi의 「성녀 테레사의 영광」1725과 같은 작품에서는 색채를 이용한 강한 명암대비와 대담한 구성 등으로 피아체타의 영향권 안에 머물러 있었다.

그러나 1726년 베네치아 공화국에 속한 이탈리아 북부 도시 우디네Udine의 대성당과 대주교관을 위한 일련의 프레스코 벽화작업에서는 자유로운 착상, 유연한 구성, 견고한 조형성, 빛을 뿜어내는 밝고 투명하고 화려한 채색, 청량한 대기의 느낌, 청명한 하늘, 무한히 확장된 공간성, 환각적인 원근법, 연극적인 서술, 장식성 등 그만의 독자적인 미술세계를 펼치기 시작했다. 그는 대주교관 갈레리아의 천장과 벽면을 구약성서에서 발췌한 내용들로 장식했는데, 특히 벽면에서는 『구약』의 이야기를 그린 채색된 그림과 단색조의 예언자

45) Francesca Castria Marchetti, op. cit., p.250 ; A. Chastel, op. cit., p.560.

티에폴로, 우디네 대주교관 갈레리아의 천장과 벽면 프레스코화, 1726, 우디네

상을 교차시켜 변화성을 유도했다. 의전용 대계단의 천장화인 「반역한 천사의 추락」은 청량한 대기의 느낌을 내는 베로네세의 영향을 보여주는데 그의 초기 작 중에서도 수작에 꼽힌다.

티에폴로는 1731년에 밀라노의 아르킨토 궁Palazzo Archinto: 1944년에 폭격으로 파괴됐음과 카사티-두냐 궁Palazzo Casati-Dugna의 천장을 프레스코화로 장식하는 일을 맡아 본격적인 벽화작업에 착수하게 된다. 1732년과 1733년에 티에폴로는 베르가모 대성당의 콜레오니 예배당Cappella Colleoni과 밀라노의 클레리치 궁Palazzo Clerici, 1740 천장, 베네치아의 제수아티 예배당Chiesa dei Gesuati, 1737~39 천장화와 스칼지 성당Chiesa degli Scalzi 천장화인 「로레토로 인도되는 나자렛의 마돈나의 집」1743~44, 제1차 세계대전 때 파괴됨 등등 일련의 프레스코화 작업을 성공적으로 해냈다. 또한 스쿠올라 그란데 데이 카르미니Scuola Grande dei Carmini의 참사원실의 천장은 캔버스 유화로 그린 「성인 시몬 스톡Simon Stock에게 스카풀라를 주는 성모 마리아」의 장면을 가운데로 하고 그 주위에 미덕의 우의상 넷을 배치하여 장식했다.

티에폴로, 「우상을 숨기는 라헬」, 우디네 대주교관 갈레리아 벽면 프레스코화, 1726, 우디네

이어서 1745년에 베네치아의 라비아 궁Palazzo Labia의 중앙접견실 천장과 벽면을 클레오파트라를 주제로 하는 프레스코화로 장식했는데, 밝고 엷은 색감과 대기의 작용으로 인한 무한한 공간성 등이 베로네세를 연상시킨다. 천장에는 눈이 부시게 파란 하늘에서 벨레로폰Bellerophon이 날개 달린 말 페가소스Pegasos를 타고 영원한 신을 향해 날아가고 있는 장면이 있고, 벽면에는 「안토니우스와 클레오파트라의 만남」과 「안토니우스와 클레오파트라의 향연」 두 그림이 있다. 「향연」은 로마의 장군이 안토니우스와 이집트의 여왕인 클레오파트라가 식탁에 앉아 바로 위 테라스에서 연주하는 음악을 듣고 있는 모습이다.

연극무대와 같이 꾸민 눈속임기법의 건축물과 그 앞에서 전개되는 장면묘사, 축제와 같은 분위기, 엷은 색조로 저 멀리 무한히 뻗어가는 하늘, 특히 난장이·하인·흑인·고양이 등 여러 계층의 사람을 넣은 것은 베로네세의 1573년 작인 「레비 가의 만찬」을 떠올리게 한다. 여기서는 연극의 한 장면인 것 같은 환각적인 효과에서 더 나아가, 만찬이 벌어지는 식탁 앞에 층계를 눈

티에폴로, 「안토니우스와
클레오파트라의 향연」(부분), 1745,
벽면 프레스코화, 베네치아, 라비아 궁

속임기법으로 그려 넣어 고대의 인물들이 금방 아래로 내려오기나 할 듯, 보는 사람들과 그림 속 인물들이 같은 공간 속에 있는 듯한 착각을 불러일으킨다. 이는 향연의 주인공들과 관객들 간의 소통을 더욱 적극적으로 암시하고 있는 것인데, 바로크 건축에서 건물 앞에 계단을 설치하여 건축 외부공간과 내부 간의 소통을 유도한 것과도 같은 흐름이라 하겠다.

티에폴로는 1750년부터 1753년까지 독일 프랑켄 지방의 수도인 뷔르츠부르크에 머물면서 그곳의 제후이며 주교인 폰 그라이펜클라우Karl Philip von Greiffenklau의 궁의 황제의 방 천장과 의전용 내부 계단의 천장을 프레스코화로 장식했다. 이 궁은 독일의 유명한 바로크 건축가인 노이만Johann Balthasar Neumann, 1687~1753이 지은 것인데1720~44, 티에폴로는 이 궁을 독일의 호엔슈타우펜 왕조를 연 황제인 프리드리히 1세Friedrich Barbarossa, 재위 1152~90와 주교

노이만 건축, 뷔르츠부르크 제후-주교 궁 내부, 1720~44,
티에폴로, '황제의 방' 천장 프레스코화, 「해럴드 주교의 임명」, 1751

티에폴로,
「희생제물로 바쳐진
이피게네이아」(일부),
1757, 벽면 프레스코화,
비첸차, 발마라나 저택

해럴드Harold, 작품 제작을 부탁한 제후-주교를 기리기 위한 역사화, 신화화, 우의화로 화려하게 장식했다. '황제의 방'에 있는 천장 프레스코화인 「해럴드 주교의 임명」을 보면, 무대의 한 장면인 듯 눈속임기법으로 그린 황금색 커튼 이 드리워진 아래 해럴드 주교가 임명되는 광경이 바로 눈앞에서 벌어지는 것 처럼 묘사돼 있다. 티에폴로는 가상의 세계를 실제처럼 나타내기 위한 효과를 최대한 살리기 위해 연극적인 무대설정, 연극장면과 같은 서술, 화면구성과 색채처리, 눈속임기법 등 모든 것을 총동원했다. 이 모든 것이 그림 주변의 건 축요소와 장식요소 들과 혼연일체가 되어 있어 실제와 가상이라는 구분 자체 가 무의미해졌다.

1757년에는 비첸차 근처에 발마라나 저택Villa Valmarana을 그리스 호메로스의

『일리아스』, 로마 베르길리우스의 『아이네이스』, 르네상스 시인 아리오스토의 『분노한 오를란도』와 타소의 『해방된 예루살렘』에서 소재를 따와 프레스코화로 장식했다. 저택 입구 홀의 긴 벽면에는 「희생 제물로 바쳐진 이피게네이아」를 그린 그림이 그려져 있다. 그리스의 왕 아가멤논은 트로이 원정을 방해하는 아르테미스의 분노를 누르기 위해 자신의 딸 이피게네이아를 제물로 바치고자 했는데 이피게네이아가 제단으로 올려져 희생제물이 되려는 순간 아르테미스 여신이 제물로 대신 쓸 암사슴을 급히 보내 살아났다는 이야기다.

눈속임기법으로 그린 고대풍의 건축물 아래 대사제가 이피게네이아의 가슴에 칼을 들이대 찌르려 하고 있고, 그 아래에는 하인이 쟁반을 받쳐 피를 담으려 하고 있다. 바로 그 순간에 하늘에서 구름을 타고 큐피드가 암사슴을 데리고 오는 것이 보인다. 그러자 모든 사람들이 하던 일을 멈추고 그쪽으로 눈을 돌리고 있다.

티에폴로는 그림자조차 밝은 색조로 나타내는 밝고 투명한 색채, 청량한 대기감, 한낮의 햇살과 같은 빛, 눈속임기법의 건축 배경, 장면의 연극적인 설정, 사실적인 인물표정 등으로 장면의 실제감을 최고조로 살려주면서 동시에 환각효과를 극대화시켰다. 그는 실제 공간과 연결되어 있는 듯 대각선구도로 건축물을 그려넣어 환각적인 공간의 깊이를 나타내었고, 여기서 더 나아가 이 그림과 반대편 벽면에 그리스 군인들이 앞에서 벌어지는 일을 보고 있는 장면을 그려넣었으며, 천장 한쪽에는 아르테미스 여신이 희생 제물에 대한 명령을 내리고 있고 또 한쪽 천장에는 아르테미스의 분노로 트로이로 떠나지 못하고 항구에 정박해 있는 그리스 함대가 잘 떠나게 바람을 일으키고 있는 바람의 신을 그려넣어, 한 공간에서 이루어지는 일처럼 전개시켜 환각적인 공간 효과를 확장시켰다.

발마라나 저택을 장식한 벽화 중에서 티에폴로의 양식과 다소 다른 분위기를 보여주는 벽화들은 아들인 잔도메니코 티에폴로Giandomenico Tiepolo, 1727~1804가 그린 것이다. 티에폴로는 베네치아의 유명한 도시풍경화가 구아르디의 누이와 결혼하여 슬하에 자식을 아홉 명 두었는데 그중 잔도메니코와

로렌초가 화가가 되어 아버지를 도왔다.

실제와 가상의 경계를 허무는 그림

바로크 미술은 초기부터 도시계획에서부터 건축설계·조각·회화, 모든 면에서 여러 각도로 '환각'을 추구했다. 눈속임기법의 건축, 실제 하늘처럼 뚫린 천장화, 조각과 연결된 상대존재와 가상의 힘을 암시하는 조각, 상호침투하는 공간성, 연극 무대처럼 꾸민 건축설계와 도시계획, 다른 매체를 이용한 환각효과 등 바로크 미술은 수많은 시도로 '환각'을 이용해 실제와 가상의 경계선을 허물고자 했다. 눈에 보이는 대상을 재현하는 그림은 '가상'을 화폭에 만들어 '환영'을 보여주는 것이나, 연극은 사건이 눈앞에서 바로 그 순간에 일어나는 일처럼 진행되는 것이기 때문에 내용을 전달하는 데 최고의 '환각'을 요구한다. 바로크 작가들은 바로 이러한 연극이 주는 최고의 환각성을 자신의 예술에 차용하여 환각효과를 높였던 것이다.

티에폴로는 무대와 같은 설정, 배우들이 연기를 하고 있는 장면전개, 그림 속 공간과 관객들의 공간의 상호침투, 무대배경이면서 실제 건축의 연장인 것 같은 눈속임기법의 건축묘사와 같은 연극적인 요소에다, 투명한 색감이 뿜어내는 대낮의 빛과 대기, 무한한 공간성과 같은 회화적인 환각성으로 실제감을 극대화시켜 실제와 가상, 무대공간과 실제공간이라는 구분조차 무의미하게 만들어버렸다.

티에폴로는 마치 연금술사처럼 르네상스 이래 미술이 추구해온 모든 방법을 자신의 예술세계라는 용광로에 집어넣어 그처럼 장대하고 기품 있으며 생명감 넘치고 영웅적인, 그야말로 살아 숨쉬는 예술로 환원시켰던 것이다. 고전적인 구성에 바탕을 둔 치밀한 구성, 이상화된 인물상, 명암법, 베네치아의 색채와 빛과 같은 르네상스 전통에다 눈속임기법, 환각적인 원근법, 연극적인 설정 등 모든 바로크의 특성을 종합하여 웅대한 서사시를 만들어내었다. 아무리 하찮은 주제라도 그의 손을 거치고 나면 웅대한 서사시적인 예술로 탈바꿈하게 된다. 티에폴로는 르네상스와 바로크에서 흘러내린 물줄기들이 모여들

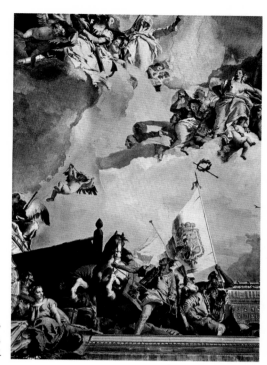

티에폴로, 「에스파냐의 영광」,
1762~64, 벽면 프레스코화,
마드리드 왕궁의 접견홀, 마드리드

어 하나의 대하를 이룬 종착지였다.

바로크 시대에 로마를 위시한 이탈리아의 다른 지역에서는 바로크 미술의 기념비적이고 웅대한 성격과 맞는 전통적인 프레스코화를 선호했지만, 베네치아에서는 베네치아 미술의 성격상 유화가 빛의 조절이라든가 미묘한 색채를 나타내기 쉬워서인지 캔버스 유화를 좋아했다. 그런데 베네치아인으로 바로크 미술의 마지막 횃불을 쏘아올린 티에폴로가 택한 것은 프레스코화였다.

그러나 티에폴로는 전통적인 프레스코화 기법에만 머무르지 않고 빠르고 힘찬 붓질로 부분부분들이 스케치 같은 효과를 내면서 좀더 강렬하고 신선하며 활기에 넘치는 분위기를 창출해내었다. 다른 무엇보다 프레스코화는 티에폴로의 서사시적인 장대한 화풍을 가장 효과적으로 나타내주는 매체였다. 특히 색과 빛을 보면, 티에폴로는 베로네세에게서 이어받은 밝은 대낮과 같은 빛을 더욱 효과적으로 나타내기 위해서 투명하다 못해 차가운 색조를 썼다. 은빛이 감도는 얼음같이 차가우면서도 투명한 색이 뿜어내는 빛이 화면 전체

에 고루 퍼지면서 대낮의 밝은 대기로 충만되어 있는데, 이러한 표현력은 유화보다는 프레스코화가 더 적합하다. 티에폴로의 그림세계는 어둡고 긴장감이 감도는 세계가 아니라 개방된 공간에서의 밝고 경쾌한 분위기를 산출한다.

1762년 티에폴로는 에스파냐의 카를로스 3세에게서 왕궁을 장식해달라는 청을 받고 마드리드로 가서 8년간을 머무르다가 베네치아로 돌아오지 못한 채 그곳에서 생을 마감했다. 왕궁의 천장화 장식은 이미 66세가 돼 노령기에 접어든 티에폴로에게는 힘에 부친 일이라 잔도메니코와 로렌초, 두 아들의 도움을 받아 완성되었다.[46]

베네치아의 도시풍경화

바로크의 마지막 길목에서 티에폴로와 같은 거목을 배출한 베네치아는 18세기 이탈리아 바로크 회화의 중심이었다. 18세기의 이탈리아에는 티에폴로를 제외하고는 종교적인 주제의 그렇게 큰 규모의 기념비적인 작품을 하는 화가들이 거의 나오지 않았다. 또한 작품의 종류도 17세기의 대작 위주에서 주변 얘기들을 담은 소규모의 그림들로 바뀌어갔지만, 회화상 많은 혁신이 이뤄진 세기였고, 베네치아는 변화의 움직임의 선봉에 서 있었다. 혁신의 진원지는 볼로냐의 천재화가인 크레스피Giuseppe Maria Crespi, 1665~1747, 'lo Spagnuolo'라고도 불림였고, 그가 일으킨 혁신의 바람은 리치나 피아체타 등 베네치아 화가에게 급속히 파급되어 18세기 베네치아 미술의 성격을 잡아주었다.

크레스피는 아카데미식의 형식주의적인 틀을 벗어던지고 직접적이고 감성적으로 주제에 접근했고, 기존의 사실주의에 과감히 맞서 색채를 통해 빛을 창출하는 회화기법으로 새로운 세계를 보여준 화가였다. 그는 밝고 경쾌한 색채로 진동하면서 퍼져나가는 빛을 만들어내어 그로 인한 명암의 효과를 극대화했다. 이는 선적인 조형성보다도 색채의 회화성을 강조한 것이고, 더 나아가서는 대상의 객관적인 사실성보다도 예술가 각자가 본 영상이 중요시되며,

46) A. Chastel, op. cit., p.559; R. Wittkower, op. cit., p.321.

주관적인 감성을 통한 표현의 가능성을 열어주었다는 이야기도 된다.[47]

18세기 베네치아에서는 유난히 도시풍경화가 유행했는데, 카날레토·벨로토·구아르디의 풍경화들이 기록하듯이 도시의 풍경을 옮겨놓았는데도, 사실적인 묘사 그 이상의 무엇을 갖고 있는 것은 바로 이러한 18세기 베네치아 미술의 혁신성을 알려주는 것이다. 그들은 사진 찍듯이 지형적인 특징을 그려내는 판에 박힌 풍경화를, 빛이 일렁이는 대기와 개인적인 인상을 담은 시적인 영상으로 전환시켰다.

베두타 화가로 카날레토Canaletto, Antonio Canale, 1697~1768는 빛, 대기, 환각적인 원근법, 무대미술적인 효과, 중첩된 시점으로 잡힌 구도, 베네치아 특유의 시적인 정서를 가미해 건축물과 자연풍경이 어우러져 있는 도시풍경화를 기계적인 묘사수준에서 벗어나게 했다. 특히 그의 그림에서 무대미술적인 접근이 두드러지는 것은 무대미술이 시대의 취향이기도 했지만 카날레토가 무대미술가였던 아버지를 따라 베네치아의 산탄젤로Sant'Angelo 극장과 로마의 카프라니카Capranica 극장의 무대장식을 하는 등 무대미술가로 일을 시작했기 때문이다. 카날레토는 무대배경 그림처럼 실제 장소와 똑같아 보이는 환영의 공간, 그리고 비비에나 형제들이 '각진 장면'으로 무대공간을 설정한 대로 시점이 여럿인 환각적인 원근법으로 중첩된 구성을 보여주면서 사실 그대로의 묘사에서 오는 단조로움을 피했다.411쪽 참조 이를 위해 카날레토는 여러 시점에서 잡은 부분부분의 밑그림을 그려 전체적인 구성을 한 후, 그것을 고의적으로 여러 가지 원근법으로 변형시켜 마무리했다.

또한 그는 이러한 무대미술적인 구성 차원에만 머물지 않고 자연에 대한 즉각적인 인상을 같이 담아내려고 했다. 대기의 아름다움을 발견하고 빛이 충만한 대기를 나타내고자 한 것이다. 그래서 그의 그림에서는 자연에 대한 생생한 느낌이 그대로 전해진다. 빛이 충만한 대기, 빛의 유희가 펼쳐지는 자연, 그로 인해 펼쳐지는 색채의 향연은 생동적인 자연의 모습을 담아내면서 사진

47) *Encyclopédie de l'art* V–Art classique et baroque, op. cit., p.225.

카날레토, 「산 로코 성당을 방문한 총독 행렬」, 1735년경, 캔버스 유화, 런던, 내셔널 갤러리

처럼 박아내는 사실적인 풍경화를 넘어서 시각적인 즐거움을 안겨주고 있다. 대표작으로는 14점의 '대운하' 시리즈가 있는데, 이 그림들은 비센티니Antonio Visentini, 1688~1782의 판화로 『베네치아의 대운하』Prospectus Magni Canalis Venetiarum 라는 제목으로 1735년에 초판이 나왔다.[48] 맑고 투명한 빛이 베네치아 특유의 축제 분위기와 어우러지면서 밝고 경쾌하며 행복한 정경이 펼쳐지고 있다.

카날레토는 1728년부터 베네치아를 여행하는 영국인들에게 베네치아의 도시풍경화를 그려주면서 엄청난 성공을 거둔 화가였다. 특히 베네치아의 영국 영사였던 스미스Joseph Smith의 후원을 받아 영국왕실에 그림을 넣을 정도로 영국과의 관계가 긴밀했다. 1746년부터는 베네치아를 떠나 여러 차례 영국에 장기간 머무르면서 아름다운 영국의 풍경을 많이 그려냈고 영국 풍경화에 많은

48) Francesca Castria Marchetti, op. cit., p.284.

벨로토, 「산타 트리니타 다리가 보이는 아르노 강」, 1742, 캔버스 유화,
헝가리, 부다페스트 미술관

영향을 주었다.

카날레토의 조카이자 제자인 벨로토Bernardo Bellotto, 1720~80는 극단적인 명
암대조와 차갑고 흐릿한 빛으로 우수에 젖은 정경을 보여줘 카날레토보다 훨
씬 현대적인 작가라고 얘기된다. 정확한 수학적인 구도, 세밀한 묘사, 어둑한
구름을 통해 비쳐지는 흐릿한 햇살은 시적이고 낭만적인 분위기를 만들어내
고 있다. 그는 1747년에 드레스덴에 가서 1756년까지 작센 선제후의 공식화
가로 일했을 만큼 생애 대부분을 이탈리아가 아닌 외국에서 보낸 작가로 베네
치아의 풍경화를 알프스 북쪽 지역에 널리 알렸다.

프란체스코 구아르디Francesco Guardi, 1712~93는 여러 면에서 카날레토와 대조
되는 화가다. 티에폴로와 처남 매부지간이었다는 사실 외에는 알려진 것이 거

49) *Encyclopédie de l'art* V –Art classique et baroque, op. cit., p.235.

구아르디, 「칸나레지오의 세 개의 아치가 있는 다리」, 1765~70,
캔버스 유화, 워싱턴 국립미술관

의 없을 정도로 살아생전에 그는 거의 주목을 받지 못한 화가였다. 아카데미의
회원이 된 것도 72세에, 그것도 원근법 화가로 겨우 받아들여졌을 정도다.[49)
그러나 오늘날 그의 그림은 현대미술을 예고하는 혁신적인 그림으로 평가받고
있다. 구아르디는 늦은 나이에 도시풍경화를 그리기 시작하면서 그 분야에서
이름을 얻었다. 그는 사실주의에 입각한 견고한 구성과 형태감에 매달리지 않
고 거칠고 빠른 자유로운 붓질로 형태를 해체시키고 비물질화시켰다. 잡히지
않는 미묘한 빛의 파장이 퍼져 있는 대기, 늘 유동적인 변화가 잠재되어 있는
대기, 그 속에 함몰되어 녹아 있는 형태, 이 모든 것들로 인해 그의 그림은 사
실성이 없어지고 우연적이고 인상파적인 느낌이 들게 한다.

구아르디는 객관적이고 사실적인 풍경보다 내면적인 감성을 통해 본 풍경,
작가의 감수성이 묻어 있는 풍경, 즉 주관화된 풍경을 그린 화가다. 구아르디
는 지형적인 특징을 묘사한다거나 무대에서처럼 어느 장소의 환영을 보여주
는 차원을 벗어나 자신의 내면으로 본 풍경을 대기와 색으로 화폭에 담아냈
다. 구아르디의 그림은 여러 단계의 밑작업을 거쳐 작품을 완성시킨 것이 아

니라 즉흥적인 발상을 자유롭고 빠른 붓질로 그린 일종의 스케치 같은 효과가 난다. 구아르디는 르네상스의 조르조네와 티치아노가 추구했던 빛과 색을 통한 시각적인 표현을 마무리지은 화가임과 동시에 낭만주의 미술, 인상파 미술로 가는 길을 닦아놓은 혁신성을 보여준 예술가로 얘기된다.

새로운 물결, 로코코와 신고전주의의 출현

바로크 미학이 눈부시고 화려한 시각적인 환각성을 중요시했기 때문에 상대적으로 회화적인 색채가 선 위주의 소묘보다 훨씬 우위에 있었다. 바로크 말기에 가면 회화의 위상이 조각보다 더 높아져 화가들이 조각가들의 작품도안을 그려주는 경우도 있었다. 이런 일은 베르니니가 활동할 때에는 생각조차 못하던 것이었지만 화가들이 조각가들의 작업을 도와 도안을 해주었다는 기록이 나와 있다. 이러한 현상은 소묘를 기본으로 하는 신고전주의가 나옴으로써 사라졌지만 당시의 조각가들의 상황이 어떠했음을 알려주고 있다.

베르니니를 정점으로 활발했던 바로크 조각이 내리막길을 걷게 된 데에는 1666년 로마에 프랑스 아카데미 설립이 계기가 되어 프랑스 미술가들이 대거 로마에 오게 되면서 활동영역을 침식당하고 프랑스 미술의 영향을 받게 되었다는 데 원인이 있다. 그러나 무엇보다 그토록 박력이 넘치던 로마 자체의 예술적인 원동력이 떨어진 것이 주된 원인이다. 심지어 프랑스 미술아카데미 창립의 산파 역할을 한 화가 르 브룅Charles Le Brun, 1619~90이 로마의 산 루카 아카데미아 원장으로 추천받아 1676년, 1677년 두 해에 걸쳐 지냈을 정도였다.

이뿐만 아니라 이탈리아에서도 예술의 무게중심이 로마에서 베네치아로 옮겨 갔고, 그것도 회화가 강세를 보이는 상황이었다. 바로크가 맥 빠진 상태가 되면서 장식적이고 섬세하고 온화한 풍의 로코코 양식이 등장하게 되고, 그 후에는 과장되고 격렬한 바로크적인 감성표현과 대립되는 신고전주의가 출현했다. 작품 형식도 집단적인 성격의 대작 중심에서 벗어나 작가의 개인적인 표현을 담은 소품으로 나아가고 있었다.

이런 상황에서 이탈리아에서는 신고전주의 작가인 카노바Antonio Canova,

1757~1822가 등장할 때까지 베르니니를 비롯한 앞선 세대의 대가들과 비교될 이렇다 할 탁월한 조각가가 거의 나오지 못했다. 로마에서 프랑스의 위상이 높아짐에 따라 프랑스풍의 고전주의가 유행했고 일거리도 프랑스 조각가들에게 돌아가는 일이 많아졌다. 한 예로, 물론 이탈리아 조각가들한테도 일이 배분되어 같이 일을 하긴 했으나, 일 제수 성당 왼쪽 익랑에 있는 포조 신부가 설계한 성 이냐시오 제단을 꾸미는 일도 로마에서 활동하는 프랑스 조각가인 소小 르 그로Pierre Le Gros, 1666~1719와 테오동Jean-Baptiste Théodon, 1646~1713에게 돌아갔다. 르 그로는 「이단을 이기는 신앙」과 「세 명의 천사와 함께 있는 성 이냐시오」, 테오동은 「우상숭배를 이기는 신앙」 등의 조각작품을 그곳에 설치했다.915, 916쪽 그림 참조

일 제수 성당의 성 이냐시오 제단 장식을 보면 조각과 부조, 색대리석 등으로 화려하고 다양하게 치장되어 있는데, 전성기 바로크 미술의 활력적인 동세가 사라지고 장식요소들이 그림 속의 요소가 되어 회화적인 효과를 내고 있다. 1700년 전후는 문양이 있는 색대리석, 동銅, 치장벽토 등의 재료를 이용하여 회화적인 특성을 보이는 방향으로 가고 있었다. 베르니니 양식을 이어받았으나 그 동적인 활력감은 없어지고 대신 색채로서의 회화성이 강조된 조각작품들로 바뀌어갔다. 특히 이 시기에는 교황의 영묘에서 정신적인 변화와 함께 달라지는 양식의 흐름을 읽을 수 있다. 유럽에서 교황의 위상이 점차 약화되어가고 있을 때라, 위엄에 넘친 영웅적인 모습에서 인간존재의 허약함을 느끼고 있는 듯한 인간적인 모습으로의 변화를 보인다.

조각의 흐름은 바로크의 감동적인 격렬함의 표현 대신 로코코의 우아하고 부드러운 표현으로 변해가고 있었고 한편에서는 신고전주의가 출현할 씨앗을 품고 있었다. 이렇게 바로크 양식이 약화되고 로코코 양식, 고전적인 표현 등 여러 표현양식이 제각기 자리를 잡아가는 과정에서, 서로 상반되는 두 방향인 극히 대담한 환상적인 장식성과 고전적인 이상에 따른 사실주의적인 경향이 공존하는 묘한 양상을 보여주었다. 또한 다양한 색의 대리석, 치장벽토 등의 재료를 섞어 색채에 따른 회화적인 효과에 치중하는 경향을 보여준다.

이 시기에 로마에서 활동한 대표적인 조각가로는 라테라노 대성전 내부 벽감에 놓일 거대한 열두 사도의 조각상 중 「사도 필립보」1715를 조각한 마주올리Giuseppe Mazzuoli, 1644~1725, 그중 네 명의 사도상을 제작한 루스코니Camillo Rusconi, 1658~1728, 베르니니의 나보나 광장의 「네 강의 분수」 가운데 중앙의 조각군상을 제작했으나 베르니니의 양식을 기본으로 하면서도 그것을 부드럽고 서정적인 표현으로 전환시켜 로코코 양식을 가장 많이 보여주었던 브라치 Pietro Bracci, 1700~73 등이 있다.50)

또한 로마 이외의 지역으로 바로크의 입김이 강했던 나폴리에서 쿠에이롤로Francesco Queirolo, 1704~62와 코라디니Antonio Corradini, 1668~1752가 18세기의 나폴리 조각을 대표하는 인물로 꼽힌다. 이들 두 사람은 나란히 나폴리의 산세베로 예배당의 조각장식을 맡아 쿠에이롤로는 「구출」이라는 작품을, 코라디니는 「순결」 등의 색다른 작품을 남겨놓아 당시 미술의 흐름을 알 수 있게 한다. 나폴리의 산세베로 예배당Cappella Sansevero dei Sangri은 1590년에 초석이 놓였고, 18세기 중엽에 명문대가인 라이몬도 델 산그로Raimondo del Sangro을 위해 새로 단장되었는데, 여기서 쿠에이롤로는 사람의 마음을 의인화한 소년상의 천사가 큰 그물에 걸려 있는 벌거벗은 사람을 그물의 덫에서 구출해내는 조각인 「구출」을 설치했다.

그와 더불어 산세베로 예배당 장식을 맡아서 한 베네치아 출신의 코라디니의 「순결」은 몸이 훤히 드러나 보이는 얇은 베일을 몸에 걸치고 있는 여인상을 조각한 것인데, 주제와는 전혀 다른 모습이다. 베르니니풍의 진실주의에 기반을 두었으나 그것을 극치를 이루는 정교한 기술로 섬세하고 기교적인 양상으로 탈바꿈시켰다. 그 결과 베르니니의 웅장하고 위풍당당한 조각 풍은 사라졌고 그 대신 감각적인 사실주의가 두드러져 로코코와 신고전주의의 강한 입김을 느끼게 한다.

50) A. Chastel, op. cit., p.488.

북유럽의 바로크 미술

" 대상과의 자유로운 교감은 미술의 방향을
객관적인 사실성에서 주관적인 느낌으로
향할 수 있게 만들어주었다. 인물의 외형이
아닌 심리를 묘사한 할스의 초상화,
영혼의 마술사라고 할 정도로 깊은
영혼의 울림을 전해주는 렘브란트의 그림,
시간이 멈춰진 듯한 실내공간에서
모든 사물에 영혼을 불어넣은 베르메르의
실내화 등이 대표적인 예다. "

플랑드르

북방예술의 산실

중세 이래로 네덜란드 또는 저지대Pays-Bas라고 불렸던 지역은 오늘날의 벨기에와 네덜란드에 해당한다. 이 지역은 여러 제후국으로 이루어져 있었는데, 14세기 말에 부르고뉴의 대담한 필리프 2세Philippe II le Hardi, 재위 1363~1404 공작의 혼인을 통해 부르고뉴 공작령에 흡수되었다. 그 후 부르고뉴 공작령의 후계자인 마리Marie가 독일의 황제 프리드리히 3세의 아들인 막시밀리안과 결혼함으로써 1482년부터 합스부르크 가※ 통치하에 들어가고, 뒤이은 에스파냐 왕실과 혼인동맹으로 유럽에서 많은 지역을 소유하게 된 황제 카를 5세 밑에 들어가게 되었다. 카를 5세는 17주로 형성된 네덜란드 지역을 하나로 통합했고, 1555년에 아들인 펠리페 2세Felipe II, 재위 1556~98에게 넘겨주었다.

네덜란드는 카를 5세가 사망한 후 에스파냐의 통치를 받게 되는데, 카를 5세의 아들로 뒤를 이은 펠리페 2세는 그곳의 지역적인 특성을 무시하고 강력한 중앙집권 정책과 일률적으로 가톨릭을 강요하는 강압적인 종교정책으로 강한 반발을 불러일으켰다. 이에 대해 펠리페 2세는 1567년 알바 공duque de Alba, 1507~82과 군대를 파견해 철저한 탄압을 가했다. 에스파냐에 대한 저항은 오렌지공 빌럼 I van Oranje, 1533~84을 중심으로 네덜란드의 국민적인 독립운동으로 이어져 에스파냐와의 전쟁으로 확대됐고, 신교도가 많은 북부 7주는 위트레흐트 동맹을 결성하고 대항한 끝에 1581년 네덜란드 연방국가라는 국명으로 독립을 쟁취했다.[1] 반면 가톨릭 교도가 많은 남부 10주는 그대로 에스파냐의 지배 아래 있게 되었다. 이로써 네덜란드는 홀란트를 중심으로 한 북부와 플랑드르를 중심으로 한 남부로 갈라졌다.

남부 네덜란드, 즉 오늘날 벨기에에 해당되는 곳으로 통칭 '플랑드르'로 불리는 지역은 북해에 면해 있고 수로 역할을 하는 라인 강과 뫼즈 강 어귀에 있

1) 민석홍, 『서양사개론』, 서울, 삼영사, 1984, 408쪽.

어 14, 15세기 북유럽 무역의 중심이었고 유럽 경제를 좌지우지할 만큼 경제적인 요충지였다. 또한 예술적인 재능이 뛰어난 인물도 많아 당시 프랑스 궁정과 부르고뉴 공작 궁에서 활동하는 예술가들은, 샹몰Champmol의 샤르트뢰즈Chartreuse 수도원에 조각 「모세의 우물」을 설치한 슬뤼테르Claus Sluter, 1350~1405를 비롯해 대부분 플랑드르 출신이었다.

플랑드르 지역은 예술을 장려하는 부르고뉴 공작령에 소속되어 있었기 때문에 예술이 더욱 발전할 수 있었다. 부르고뉴 궁정과 남부 네덜란드 지역은 북방예술의 산실이자 중심이었다. 부르고뉴의 선량한 필리프 3세Philippe III le Bon, 재위 1396~1467 공작은 수도를 디종Dijon에서 플랑드르 지역으로 옮겼다. 그곳의 예술은 공작의 전폭적인 후원 아래 자체 내의 토양 위에서 맘껏 꽃필 수 있었다. 그 결과 15세기에 북방미술에서 독보적이고 주도적인 위치를 차지하는 플랑드르 미술이 탄생했다. 미술은 물론이고 음악에서도 남부 네덜란드 작곡가들, 즉 플랑드르파는 1420년부터 1520년까지 약 100여 년간 유럽의 음악을 지배했다. 음악 양식의 변천사에서 대단한 중요한 위치를 차지하며, 다성음악의 발전에 토대를 놓은 것도 플랑드르 출신의 데프레Josquin després, 1440년경~1521를 중심으로 한 플랑드르 음악인들이었다.[2]

플랑드르는 북부 유럽에서 15세기 예술의 새로운 흐름을 주도했던 곳으로 그 중요성은 이탈리아의 르네상스와도 견주어진다. 이탈리아에서는 중세와 완전히 절연하고 건축·조각·회화 모든 분야에서 혁신적인 미술을 보여주었지만, 플랑드르는 필사본 세밀화의 전통 아래 중세 양식과 단절하지 않고 세부묘사에 치중한 사실주의적이고 상징성이 강한 미술을 보여주었다. 특히 플랑드르 미술은 돌이나 금속 등의 표면에 도장을 한다든지 하는 특별한 목적으로만 쓰이던 아마인 유油를 물감을 용해하는 매제medium로 사용하는 유화기법을 사용함으로써 여러 번의 덧칠도 가능해지고 색감도 자유자재로 낼 수 있게 되었다.

2) 이강숙, 『음악의 이해』, 서울, 민음사, 1985, 122쪽.

대 브뤼헐, 「농민의 춤」, 1568, 빈, 미술사 미술관

이 유화기법은 자연의 사실적인 모방을 추구하는 르네상스 화가들에게는 신이 내린 축복이나 마찬가지였다. 회화에 혁명을 가져온 이 기법은 곧 이탈리아로 전해져 더욱 발전되어 이탈리아 르네상스 회화가 활짝 꽃피우는 데 밑거름이 되었다. 플랑드르 회화의 선구자로 알려진 플레말레의 화가Master of Flemalle, 유화의 발명자로 알려진 얀 반 에이크Jan van Eyck, 1385/90~1441, 반 데르 베이든Rogier van der Weyden, 1399~1464 등이 15세기 플랑드르 회화를 대표하는 화가다. 16세기에 와서 독일에서 그뤼네발트Mattias Grünewald, 1465~1528와 뒤러 Albrecht Dürer, 1471~1528와 같은 위대한 화가들이 나오면서 북부 유럽 미술에서 플랑드르의 독보적인 위치가 흔들렸지만, 대★ 브뤼헐Pieter Brueghel the Elder, 1525/30~69과 같은 굵직한 예술가를 배출할 만큼 플랑드르는 예술적인 토양이 비옥한 곳이었기 때문에, 바로크 시기인 17세기에 루벤스Peter Paul Rubens, 1577~1640와 같은 대가가 탄생할 수 있었다.

이렇듯 15세기에서 16세기 초까지 유럽에서 경제적으로나 문화적으로 최

강국이었던 플랑드르는 16세기 후반에 들어서 에스파냐 세력과 플랑드르 자체 내의 세력, 가톨릭과 칼뱅파의 갈등 등 많은 혼란을 겪게 된다. 플랑드르를 통치하던 에스파냐의 펠리페 2세는 1596년에 에스파냐와 함께 합스부르크 가문에 속한 신성로마제국 황제 막시밀리안 2세의 아들인 오스트리아의 알베르트 대공Archduke Albert of Austria, 1559~1621에게 통치권을 넘긴다. 그러고는 1598년 죽음에 임박해서는 플랑드르에서 에스파냐의 통치를 영구히 하기 위해 알베르트 대공을 자신의 딸인 이사벨Infanta Isabel, 1566~1633과 결혼시켰다. 그 조건으로 펠리페 2세는 이 부부에게 이들 사이의 자식이 없으면 다시 에스파냐 왕정체제로 복귀할 것, 에스파냐 군대가 상주할 것, 영원히 가톨릭 신앙을 고수할 것 등을 명시했다. 그 후 에스파냐의 펠리페 3세Felipe III, 재위 1598~1621는 북부 네덜란드의 칼뱅파 교도들의 저항을 평정하고 남북 네덜란드 17개 주 모두를 에스파냐 세력권 아래에 두려고 북부와 전쟁을 시도하여 네덜란드 전역은 다시 한 번 전쟁에 휩싸이게 된다.

그러나 북부 네덜란드의 끈질긴 반격으로 결국 1609년에 양측은 1621년까지 향후 12년간 휴전협정을 맺었다.[3] 그 결과 16세기 후반부터 서서히 부상하기 시작한 암스테르담이 명실공히 북부 유럽의 상업 중심지로 떠올랐고 네덜란드가 강력한 해양국가로 떠오르면서 그간 에스파냐가 독주하던 신대륙 개척과 교역에 동참하게 되었다.

플랑드르의 도시 중, 더 정확히 말해 남북 네덜란드의 17개 주 중에서, 교역과 산업, 금융의 중심지로 최고의 번영을 누렸던 개방적이고 국제적인 도시 안트베르펜Antwerpen은 16세기 후반기에 에스파냐에 점령되었다. 에스파냐에 대한 국민적인 저항이 일어나면서 북부 네덜란드가 분리되어나갔고 그 와중에 스헬데Schelde 강이 봉쇄되어 안트베르펜은 항구로서의 기능을 상실했다. 사람들은 경제적·종교적인 이유로 도시를 떠나갔고, 이곳은 유령 도시처럼 황폐해졌다. 안트베르펜은 17세기에 들어와서 북부 네덜란드와 맺은 휴전협정

3) 민석홍, op. cit., 408쪽.

으로 북부 쪽에 돈을 지불하고 봉쇄조치를 풀어 잠시나마 안정과 번영을 되찾았으나 숨 돌릴 겨를도 없이 네덜란드 북부와 전쟁을 치르면서 또다시 많은 피해를 입게 되었다.

더군다나 신·구교 간의 대립으로 독일에서 터진 30년전쟁이 국제전쟁으로 번지면서 유럽 내의 세력판도가 달라졌다. 네덜란드 연방국가는 1648년에 유럽 강국 간에 맺어진 베스트팔렌Westfalen 조약으로 독립을 정식으로 인정받게 되었다. 16세기에는 신대륙 탐험의 선두주자로 유럽 최강의 국가로 군림해 '해가 지지 않는 나라'로 불렸던 에스파냐의 무적함대Armada Invincible가 영국에 무참하게 패하면서 그 여파는 에스파냐 지배 아래 있던 플랑드르에 직접적으로 미쳤다. 에스파냐는 전쟁에 진 대가로 또다시 플랑드르의 스헬데 강을 완전히 봉쇄해야 했고 그 강 연안에 있는 안트베르펜은 그 후 200년 동안이나 그저 이름뿐인 항구로 남아 있어야 했다. 플랑드르로서는 숨통이 끊어졌다고 말할 수 있을 만큼 치명적인 일이었다.

16세기의 플랑드르는 정치와 경제적인 면에서 많은 어려움을 겪었으나 그 밖에 다른 활동들은 활발히 전개되었다. 가톨릭 국가인 에스파냐의 지배 아래 있었던 만큼 신교세력을 완전히 몰아내고 가톨릭으로 재결집하여 예수회를 필두로 많은 수도회들을 받아들였고, 반종교개혁에 따른 가톨릭 신앙 전파에 앞장섰다. 또한 전쟁으로 파괴된 도시의 복구에 발맞춰 새로운 성당들을 많이 건립했고, 에스파냐의 신교 탄압에 맞서 1566년에 신교도 측이 저지른 성화상 파괴의 광풍으로 거의 발가벗겨져 있는 성당 안의 장식에도 힘을 쏟았다.

가톨릭 교회 측이 플랑드르를 반종교개혁의 정신을 알리는 전진기지로 삼고자 했을 만큼 그곳에서 가톨릭의 기세와 영향력은 대단했다. 또한 프랑스 출신의 플랑탱Christophe Plantin, 1520년경~89과 같은 출판인이 인문학 고전서와 신학에 관한 책을 출판하는 등 출판활동도 매우 활발했다.[4] 플랑탱은 1572년에 5개 국어로 된 『성경』Polyglot Bible을 주석과 함께 편찬했다. 예술분야에서도

4) John Steer, Antony White, *Atlas of Western Art History*, N.Y., Facts on File, 1994, p.232.

플랑드르는 16세기 후반에 북부와의 극적인 분리 후 활기를 되찾아가면서, 신교이며 공화정 체제인 북부와는 전혀 다른 예술세계로 나아가고 있었다. 궁정이나 교회로부터 주문을 받지 못하고 단체나 조합, 상인 등 개인 차원에서 미술품이 소비되었던 북부 네덜란드에서는 초상화·풍경화·풍속화·정물화 등의 수요가 급증했다. 반면, 남부에서는 가톨릭 교회가 미술을 통해 신앙심을 높이고자 했고 에스파냐 지배 아래에 있는 궁정을 중심으로 한 체제였기 때문에, 미술품을 주문하는 고객들이 부유한 상인들이나 조합들로부터 교회나 대공의 궁정으로 넘어가 종교와 역사 주제의 그림들이 주종을 이루었다. 그러는 가운데 풍경화나 풍속화 등과 같은 그림은 그저 곁가지 정도의 그림으로 간주되었다.

통합주의자 루벤스

미술사에서 가장 성공한 화가Prince of Painting 라고 일컬어지는 루벤스Peter Paul Rubens, 1577~1640의 등장은 한때는 유럽에서 가장 부유한 나라였지만 국운이 쇠퇴 일로에 있는 플랑드르인에게 더없는 자부심이고 희망이었다. 루벤스가 자신의 미술세계와 활동 영역을 플랑드르라는 지역적인 한계를 뛰어넘어 국제적인 범위로 확장시키면서 마치 군주처럼 군림했기 때문이다. 그는 유럽 전역에서 초청받는 미술가였다. 또한 에스파냐·영국·네덜란드 등지를 넘나들면서 미묘한 외교적인 문제들을 해결해주고 각국 간의 알력을 없애며 평화를 가져온 유능한 외교관이기도 했다.

루벤스는 타고난 천재성, 낙천적인 성격, 엄격한 작업태도, 지칠 줄 모르는 에너지, 고대와 현재를 함께 어우를 줄 아는 넓은 시야, 개방적인 사고, 해박한 고전지식, 무엇보다도 군주의 든든한 후원으로 맘껏 역량을 필 수 있었고 경쟁자도 없이 독주하다시피 했던, 흔히 말하는 복이 많았던 아주 특이한 인물이었다. 또한 작업에서도 자신의 소묘에 따라 제자들이 그려놓은 그림에 마지막 마무리 붓질만 해주어도 자신의 미술의 특징이 살아날 정도로 뛰어난 능력의 소유자였다. 루벤스는 플랑드르의 알베르트 대공과 이사벨을 비롯하여,

이탈리아 만토바의 곤차가Gonzaga 가家, 로마의 보르게세Borghese 가, 제노바의 팔라비치니Pallavicini 가와 스피놀라스Spinolas 가, 에스파냐의 레르마 공작과 국왕인 펠리페 3세와 펠리페 4세, 영국의 버킹검 공작과 국왕인 찰스 1세, 프랑스의 왕비인 마리 드 메디치 등 당대의 권력층과 친분을 나누면서 그들의 전폭적인 후원을 받았던 인물이다. 그는 말년에 영국의 찰스 1세와 에스파냐의 펠리페 4세로부터 기사 작위를 받는 영광까지도 누린, 아주 드물게 능력과 운을 겸비했던 인물이다.

예술적인 활동 범위도 넓어 제단화나 역사화 등의 그림뿐만 아니라 판화, 묘비, 도서장정과 삽화, 건축과 조각 디자인, 양탄자 밑그림, 금은세공 디자인, 축제행사를 위한 구조물, 연극무대 설계 등 다방면에서 자신의 다재다능한 능력을 과시했다. 또한 주문이 밀어닥쳐 공방을 마치 그림 공장처럼 운영하면서 판화, 소묘 등을 뺀 나머지 그림만 해도 줄잡아 1,300점을 넘는 다작을 남긴, 그러니까 1년에 60점 정도를 그린 것으로 추산되는, 가히 폭발적인 창작 에너지를 소유한 예술가였다.

루벤스는 엄청난 주문을 소화하기 위해 반 다이크Anthony van Dyck, 1599~1641나 요르단스Jacob Jordaens, 1593~1678 등과 같은 화가를 조수로 대거 고용해 자신의 일을 돕게 했다. 그래서 사람들은 하나의 사업체처럼 운영되는 루벤스 공방을 두고 '루벤스 회사'La société Rubens 또는 '안트베르펜 회사'Cie. d'Antwerp라 말했다. 루벤스 공방에는 일하고자 하는 지원자들이 도처에서 밀어닥쳤다. 그 중에는 스니더스Francis Snyders, 1579~1657와 같은 유명 화가도 끼어 있었다. 루벤스는 천재적인 예술성 못지않게 조직력도 갖추어 조수들과 함께 분업적인 작업방법으로 제작을 합리적으로 조직화시켰다는 점 또한 특기할 만하다.

루벤스는 바로크라는 틀 안에서 플랑드르 미술의 전통과 고대미술, 이탈리아 바로크 미술을 모두 융합하여 독특한 미술세계를 구축해내었다. 북방의 미술은 세부묘사에 치중하는 그들의 토착적인 전통이 너무 강해 이탈리아 미술의 이상화된 고전적인 형상 표현에서 오는 고귀함, 위엄과 같은 특성을 쉽게 받아들이지 않았다. 100년 전에 독일의 뒤러가 북방 미술과 이탈리아 미술의

접목을 시도했었다. 그러나 그는 이탈리아 미술가들의 지적인 탐구에 매료되어 해부학이나 원근법과 같은 과학적인 접근방식을 받아들였지 미술표현에서는 본질적으로 북방적인 성향을 결코 놓지 않았다. 북방미술과 이탈리아 미술의 벽을 허물고 그 둘의 완벽한 통합을 이룬 인물이 바로 루벤스다. 당시 플랑드르의 미술세계는 평범한 일상적인 삶을 사실적으로 보여주는 플랑드르 미술의 전통을 고수하는 측과 이탈리아의 이상적이고 영웅적이며 위엄 있는 미술에 열광하는 부류인 '로마파'Romanists로 나뉘어 있었는데, 루벤스는 결코 융합될 수 없어 보이는 그 둘을 합쳐놓았다.

루벤스의 그림에는 북방미술에서의 일상적인 정경과 같은 자연스러움도 녹아 있고 이탈리아 미술에서의 이상화된 형상표현도 있으며, 바로크의 특징인 생동감과 생의 환희가 넘쳐나고 실물과 같은 생생함도 느껴진다. 그는 색채를 표현의 한 수단으로 부상시켰다. 그의 그림을 보게 되면, 우선 첫눈에 그 색채가 주는 효과와 생동감에 압도당하게 된다. 루벤스는 미켈란젤로·라파엘로·티치아노·베로네세·안니발레 카라치 등 이탈리아 거장의 특징들을 마치 요리의 재료로 쓰듯, 자기의 전체 구상에 맞추어 마음대로 골라 쓰면서 루벤스 그림이라는 틀 속에 용해시켰다. 루벤스의 위대함은 모든 것을 '통합'하여 루벤스의 양식으로 주조해내는 능력에 있었다. 루벤스는 특히 자신이 모사한 그림들 대부분이 고대미술일 정도로 고전고대에 열광했다. 그러나 그는 고대미술의 법칙을 바탕으로 고전에 입각한 양식을 만들어내는 고전주의자가 아니라 자신의 미술에 고전의 이상적인 아름다움이 스며들게 한 통합주의자였다.

인문주의자로서의 삶

루벤스는 아버지가 이탈리아 유학을 다녀왔을 정도로 안트베르펜에서도 부유하고 학식이 높은 부르주아 집안 출신이었다. 시市의 고급관리이던 아버지 얀 루벤스Jan Rubens는 에스파냐 알바공의 신교도 탄압을 피해 1568년에 독일 쾰른으로 이주한 열렬한 칼뱅파 교도였으나 신념이 달라지면서 가톨릭으로 개종했다. 루벤스는 1577년 독일의 지겐Siegen에서 태어났고 아버지가 1588년

에 세상을 뜨자 1589년에 어머니는 아이들을 데리고 고향인 안트베르펜으로 돌아왔다. 루벤스는 형 필리프와 함께 예수회 소속 학교를 다닌 뒤 잠깐 동안 안트베르펜의 총독이었던 라랭 백작의 미망인인 마르그리트 드 리뉴-아렌베 르그Marguerite de Ligne-Arenberg 부인의 시동侍童 노릇도 했다.

루벤스는 물론 타고난 천성도 있고 당시 변호사이자 인문학자이면서 시의 고위층이었던 형으로부터 받은 교육의 영향도 있겠지만, 시동 시절에 받은 영향으로 상류층의 세련된 언행이 쉽게 몸에 밸 수 있었다고 추정하기도 한 다.[5] 루벤스는 당시로서는 다소 늦은 나이인 15세쯤부터 여러 화가로부터 도 제교육을 받았는데, 그중 플랑드르 미술의 전통을 고수하는 반 노르트Adam van Noort, 1561/62~1641와, 그와는 정반대의 화풍을 보여준 마지막 스승 반 베 인Otto van Veen, 1556년경~1629이 루벤스에게 많은 영향을 미쳤다. 반 베인은 당 시 대공 알베르트와 이사벨의 궁정에서 일하는 화가이자 이탈리아에서 공부 한 유학파로, 무엇보다 학식이 높은 교양인으로서 루벤스에게 고전고대에 입 각한 인문주의적인 교육을 시켰다.[6]

르네상스의 인문주의는 모든 관심을 '인간'에 두고 인간이 살아가야 할 길 을 탐구했는데, 그 이상적인 인간상을 고전고대의 학문세계에서 찾았다. 인문 주의가 요구하는 인간상은 인간에 관한 모든 지식을 망라하는 통합적인 사고 를 갖고 있는 보편적인 인간이었다. 루벤스는 스승을 통해 그리고 형인 필리 프를 통해 이탈리아 미술, 고대미술에 눈을 떴고 그의 삶과 예술의 뿌리를 이 루는 인문주의적인 사고, 즉 자유롭고 통합적인 사고에 접근할 수 있었다. 루 벤스는 미술가라는 좁은 영역에 머물며 미술을 한 것이 아니라 인문주의적으 로 미술을 했고, 실제 삶도 인문주의적으로 산, 그야말로 인문주의적인 보편 적인 인물이었다. 또한 그 어느 것에도 구애받지 않는 자유인이었다.

마치 레오나르도가 한낱 기예에 불과하던 미술을 과학과 학문의 위치로 올

5) E. Bénézit, *Dictionnaire des peintres, sculpteurs, dessinateurs et graveurs*, Tome 7, Paris, Gründ, 1954, p.408.
6) Eugène Fromentin, *The masters of past time*, N.Y., Cornell University Press, 1960, p.13.

루벤스, 「자화상」, 1639년경,
캔버스 유화, 빈, 미술사 미술관

려놓아 대표적으로 인문주의적인 예술을 했다고 이야기되는 것처럼, 루벤스
도 과거와 현재, 과학과 학문 등 모든 것을 통합시킨 미술을 했던 것이다. 삶
의 방식에서도 루벤스는 직업은 '화가'이지만 화가라는 특정직업인에만 머물
지 않고, 모든 지식을 두루 갖춘 인문주의자로서 살고자 했다. 그는 예술가이
자 궁정인이기도 하면서 외교사절이었다.

　루벤스는 르네상스의 카스틸리오네가 쓴 『궁정인』에서 말하는 인간의 모든
덕목을 갖춘 완벽한 신사, 완벽한 궁정인이기도 했고, 나라의 중책을 떠맡고
뛰어다니는 대사이기도 했으며, 위대한 예술가이기도 했다. 이탈리아 르네상
스에서 시작된 인문주의의 문화적인 이상이 17세기에 루벤스에 와서 그 마지
막 절정을 이루었다고 볼 수 있다. 그는 라틴어로 글을 썼음은 물론이고 플랑
드르어·프랑스어·이탈리아어·에스파냐어·영어를 능숙하게 구사할 줄 알
았고, 작업할 때는 늘 옆에서 세네카라든가 플루타르코스, 호라티우스 등과
같은 고대인들의 작품을 낭송하도록 했다.

형 필리프는 북구 유럽을 대표하는 인문주의자 에라스뮈스가 비운 자리를 대신할 만큼 당시 플랑드르에서 명성이 높았던 인문주의자인 유스투스 립시우스Justus Lipsius, 1547~1606의 제자였다. 그만큼 고대의 철학·고고학·천문학에 더욱 깊이 있게 접근할 수 있었다. 뿐만 아니라 그는 레오나르도 다 빈치처럼 다방면에 호기심이 많아 확대경이나 기계장치 없는 시계는 나올 수 없을까 하는 등 끊임없이 새로운 발상에 몰두하기도 했다.[7] 루벤스가 유능한 외교사절로 유럽 각국을 넘나들 수 있었던 것도 인문지식이 누구보다도 탄탄해서 고전적인 라틴어 용법의 글과 말, 세련되고 문명화된 궁정의 예의범절을 요구하는 새로운 유형의 국제 외교에 대처할 수 있었기 때문이다.

루벤스는 에스파냐와 플랑드르, 가톨릭과 칼뱅파 신교로 갈려 있는 조국의 이중 구조처럼 차갑고 계산적인 궁정인이었던 반면, 미술사상 가장 역동적이고 생명력과 활기에 넘친 그림을 그린 혈기왕성한 다혈질의 예술가였다. 경제에 밝았지만 낭비벽이 심했고, 종교적이었던 반면 신성모독인 것 같은 이교적인 성향도 짙었던 양극적인 요소를 갖고 있는 복합적인 인물이었다. 루벤스의 기질과 삶은 여러 극단적인 요소들이 상충하면서도 공존하는 바로크 그 자체였다. 어찌 보면 루벤스는 바로크의 문학·발레·오페라에서 단골로 등장하는 신화적인 인물인, 자기 모습을 마음대로 변화시킬 수 있는 능력을 지닌 지극히 프로테우스적인 인물이었다.

루벤스는 1598년에 성 루카 길드 조합으로부터 자유로운 장인匠人으로 독립해 2년간 활동하다가, 1600년 스물세 살 되던 해에 이탈리아 미술의 모든 것을 배워 자신의 예술을 완성시키고자 이탈리아로 떠난다. 처음 당도한 곳은 색채미술의 고향인 베네치아였다. 루벤스는 베네치아에서 만토바의 곤차가 공작을 알게 되어 그의 궁정에서 일하는 것을 시작으로 제노바·로마·에스파냐의 마드리드 등지에서 8년간 머무르면서 고대미술과 르네상스 미술뿐만 아니라 당시 이탈리아에서 불붙고 있었던 바로크 미술의 현장을 낱낱이 보고

7) René Huyghe, *L'art et l'âme*, Paris, Flammarion, 1960, p.354.

자신의 미술로 모두 흡수했다. 특히 루벤스는 베네치아에서는 코레조·베로네세·틴토레토·티치아노와 같은 그곳 화파의 그림을 열심히 모사하면서 그들의 그림세계에 접하게 되었고, 1601년에 로마에 가서는 고대조각상들, 르네상스의 대가들, 특히 미켈란젤로의 인체묘사, 당시 활동하고 있던 안니발레 카라치와 카라바조의 새로운 그림세계에서 영향을 받게 되었다.

루벤스는 만토바의 빈첸초 곤차가 공작의 궁정에서 일할 때 궁정 소장품을 보수해주고 유럽의 다른 궁정에 선물로 보내기 위한 그림들을 모사해주었다. 루벤스는 그의 매너와 인문적인 지식을 알아본 곤차가 공작으로부터 모종의 외교적인 임무를 받아 에스파냐의 마드리드 궁정에서 요구한 모사 그림들을 가지고 화가 대사로서 마드리드로 가게 되었다. 그곳 에스코리알 궁에는 카를 5세 황제가 유난히도 좋아한 티치아노의 작품들이 70여 점이나 소장되어 있었는데, 루벤스는 운 좋게도 티치아노의 미술의 흐름을 한눈에 볼 수 있는 기회를 가졌음은 물론 그중의 일부도 모사할 수 있었다.

또한 펠리페 3세와 총리대신 레르마 공작Duque de Lerma, 1552/53~1625의 눈에 들어 작품제작도 요청받게 되었다. 국왕을 위해서는 그리스도 주제의 연작소실됨과 프라도 미술관에 있는 사도들 연작을 제작했다. 특히 레르마 공작을 위한 기마상 초상화 한 점을 그렸는데, 공작과 말을 정면으로 전경에 배치해 우리 앞에 돌연 나타난 것 같은 느낌을 주며 바로크적인 특성을 강하게 보인다. 또한 말갈기나 꼬리 등에서 두껍고 거칠게 칠한 빠른 붓질이 군데군데 보이는 등 자신이 그전까지 배운 플랑드르 미술의 정교한 묘사하고는 다른, 바로크 미술의 자유로운 표현으로 가는 길을 예고해주고 있다.[8]

1604년에는 만토바의 곤차가 공작의 부탁으로 예수회 성당에 '성삼위일체를 숭배하고 있는 곤차가 가족'이라는 주제 아래 「세례받는 그리스도」 「거룩하게 변모하시는 그리스도」로 구성된 세 폭 제단화를 제작했다. 1605년에는 제노바에서 대상인 팔라비치니Pallavicini의 의뢰로 예수회 성당을 위한 「할례받

8) Marie-Anne Lescourret, *Rubens*, London, Allison & Busby, 1990, p.38.

는 예수 그리스도」를 제작했다. 루벤스는 제노바에 머물면서 그곳에 있는 궁전의 정면을 많이 스케치했다. 루벤스는 안트베르펜으로 돌아온 후 그것을 판화로 옮겨 1622년에 판화집 『제노바의 궁전들』*Palazzi di Genova*을 냈다.[9] 루벤스는 로마로 가서는 오라토리오 신부들을 위한 새 성당인 '키에사 누오바'Chiesa Nuova 성당 제단화로 「대大 그레고리오 교황과 성인들로부터 흠숭을 받는 마리아」를 제작했다. 그러나 빛이 이상하게 반사되어 그림이 잘 보이지 않자 새 그림으로 교체한 후 처음 그린 것은 안트베르펜으로 가져와서 어머니가 묻힌 성 미카엘 수도원 성당 제단에 걸었다.[10]

루벤스의 초기 고전주의 양식

루벤스가 어머니가 병중에 있다는 서신을 받고 로마를 떠나 안트베르펜으로 향한 것은 1608년 가을이었다. 그가 고향에 돌아온 때는 플랑드르가 에스파냐의 침략과 종교분쟁, 북부 네딜란드의 분리선언 등의 혼란을 딛고 어느 정도 안정을 찾아가던 중이었다. 스헬데 강이 막히어 안트베르펜이 자유로운 무역항으로서의 기능을 다하지 못하면서 플랑드르의 정치와 경제적인 입지가 형편없이 약해지긴 했다. 하지만 알베르트 대공과 이사벨 부처는 경제를 다시 일으키려 애썼고 예술부흥에도 힘을 쏟았다. 남북 네덜란드 간에는 1609년에 향후 12년간의 휴전협정이 맺어져 잠정적이나마 평화를 되찾았고, 마침 반종교개혁이 절정에 이른 때여서 성화상을 인정하지 않는 칼뱅파 신교도들의 저항으로 한동안 주춤했던 성당의 건축과 화려한 장식이 재개되었다. 루벤스는 성당에 들어갈 제단화와 대형 종교화 들이 대거 요구되는 아주 알맞은 시기에 고향으로 돌아온 셈이었다.

안트베르펜으로 돌아온 후 루벤스는 한때 이탈리아로 다시 돌아갈까 생각했으나 1609년 9월에 알베르트 대공과 이사벨 궁정의 궁정화가로 위촉받고——나라의 수도로 궁정이 있는 브뤼셀이 아닌 안트베르펜에 거주한다는

9) Frans Baudouin, *Rubens* (trans)Elsie Callander, N.Y., Harry N. Abrams Inc, 1977, p.12.
10) Ibid., p.58.

조건으로——서른두 살 나이에 형의 처조카인 열여덟 살 브란트Isabella Brandt, 1591~1626와 1609년 10월에 결혼하면서 안트베르펜을 중심으로 활발히 활동을 전개했다. 1611년 초에는 바퍼Wapper 운하 옆에 구옥을 한 채 구입하여 1616년에 이사했는데 그 집은 살림집과 공방을 겸한 아주 큰 집이었다. 루벤스는 그 집을 엄청난 돈을 들여 자기 취향에 맞게 여러 해에 걸쳐 고쳤다. 안트베르펜에서 가장 아름다운 저택이라 했던 그 집을 당시 사람들은 '궁전', 또는 아직도 고딕적인 분위기가 짙은 안트베르펜에서 새로운 느낌을 주어서였는지 '르네상스 궁전'이라고 불렀다 한다. 현재 남아 있는 집은 제1차 세계대전 때 부분적으로 파괴된 것을 고증에 따라 원래 모습대로 다시 개수한 것이다.[11]

루벤스는 안트베르펜으로 돌아온 후부터 새로운 성당장식이 한창인 도시의 재건 분위기에 따라 제단화와 대형종교화 주문을 많이 맡았다. 루벤스는 "나는 기질상 작고 진기한 소품보다는 대형그림이 더 맞는다"고 실토한 것처럼 신화·역사·종교적인 주제의 대작을 그리는 것을 더 좋아했다.[12] 돌아온 즉시 안트베르펜 시당국으로부터 의뢰받은 작품은 '12년의 휴전협정'이 체결될 장소인 시청 홀에 걸릴 대형 그림 「동방박사들의 경배」였다. 루벤스는 이 그림에, 마치 동방의 왕들이 평화의 군왕이신 아기 예수를 경배하러 왔듯이 유럽 각국의 사절들도 안트베르펜으로 와서 평화를 지켜달라는 시민들의 간절한 염원을 담아놓았다. 이어서 1610년에는 성 발부르가St. Walburga 성당을 위해 세 폭 제단화 「그리스도가 못 박히신 십자가를 들어올림」을 제작했고, 2년 뒤에는 안트베르펜 대성당 안의 예배당에 들어갈 「그리스도를 십자가에서 내림」을 제작했다. 두 제단화는 모두 현재 안트베르펜 대성당에 있다.

「그리스도가 못 박히신 십자가를 들어올림」에서는 루벤스가 이탈리아에서 배워온 모든 것들이 완벽하게 통합을 이루면서 루벤스 미술의 초기 양식이 잘 드러난다. 제단화의 세 폭 그림을 한 주제로 그린 장대한 구성은 틴토레토의

11) Marie-Anne Lescourret, op. cit., p.64.

12) Frans Baudouin, op. cit., p.66; Marie-Anne Lescourret, op. cit., p.88.

루벤스, 「그리스도가 못 박히신 십자가를 들어올림」(세 폭 제단화 중 가운데 부분),
1610, 안트베르펜 대성당

대작인 「십자가에 못 박히신 그리스도」를 연상시키고, 온 힘으로 십자가를 들
어올리는 인부들의 근육질 몸은 미켈란젤로의 인체를 떠올리며, 색채 사용은
베네치아 화파를 연상시키고, 왼쪽 날개부분의 여인들은 언뜻 카라바조풍의
인물로 묘사된 듯하다.

루벤스, 「그리스도를 십자가에서 내림」(세 폭 제단화 중 가운데 부분),
1612, 목판 유화, 안트베르펜 대성당

그러나 여기에 대각선 구성, 앞뒤로 기울어진 뒤틀린 인체, 격정적인 동작,
강렬한 명암대비, 어두운 색의 옷 위에 떨어지는 희미한 빛의 출렁임, 여인네
들의 구불거리는 머리카락 등 루벤스만의 특징이 함께 어우러져 있다. 이 그
림은 어두운 바위를 배경으로 조각적인 인체가 앞으로 두드러져 나온 가운데

색채 위주가 아닌 조형성과 선을 위주로 한 그림이다. 또한 화면을 대각선으로 가르며 비스듬하게 올라가는 십자가는 아직 끝나지 않은 계속적인 움직임을 시사하면서 바로크 미술의 동적인 느낌을 강하게 던져주고 있다. 이 작품은 루벤스가 플랑드르의 사실적인 세부묘사에 충실하면서도 이탈리아풍의 웅대한 구성과 색채감각을 모두 통합시키고자 한 작품이라 하겠다.

2년 뒤인 1612년 루벤스는 화승총 제조자 길드로부터 안트베르펜 대성당에 설치한 그들 예배소에 들어갈 세 폭 제단화를 제작해달라는 의뢰를 받고 「그리스도를 십자가에서 내림」을 그린다. 이 그림은 처절한 수난의 시간이 끝난 후 그리스도의 시신을 수습하는 장면을 그린 것으로 앞의 제단화하고는 전혀 다른 구성을 보이고 있다. 좀더 절제되고 균형 잡힌 구성, 화면 전체를 고르게 감싸는 차갑고 투명한 색채, 조각적인 인체를 강조하면서도 부조처럼 보이는 인물묘사, 조심스럽고 침착한 인물들의 모습으로 정지된 듯한 순간 등을 보여주어 고전풍의 그림으로 분류된다. 루벤스는 예수 그리스도의 수난이 끝나고 수난의 공포가 슬픔으로 바뀐 비장한 순간을 나타내기 위해 동적인 구성을 피하고 숨이 멎는 듯한 고요함 가운데 비통함을 극대화시켰다.

앞의 제단화하고는 달리 이 제단화는 세 폭의 그림이 각기 다른 주제로 되어 있으나, 셋 모두 예수를 떠받드는 공통적인 주제로 되어 있다. 왼쪽 그림은 임신한 몸으로 엘리자베스를 찾아가는 마리아를, 오른쪽에는 예수를 성전에 바치러 갔을 때 시메온이 아기예수를 받아 안는 모습을 보여주고 있다. 이 「그리스도를 십자가에서 내림」 제단화와 같이 루벤스의 초기 고전주의 양식으로 분류되는 1613년부터 1615년 사이에 제작한 그림 중에는 친구이자 후원자인 「니콜라스 로코스Nicolaas Rockox의 제단화」도 있다. '성 토마스의 의심'을 가운데로 하고 양쪽에 로코스 부부의 초상화를 그린 이 제단화는 반신상의 인물에서 차분히 가라앉은 절제된 분위기를 보여주고 있다.

역동성과 생명력이 넘쳐나는 그림들

그러나 1615년 이후에는 이러한 고전주의풍의 그림에서 바로크의 동적인

루벤스, 「매질당하는 그리스도」, 1617, 목판 유화, 겐트 미술관

운동감이 살아 있는 구성에 화면 전체에서 밝은 색채효과가 두드러진 그림으로 서서히 바뀌게 된다. 안트베르펜의 성 바오로 성당을 위해 1617년에 제작한 「매질당하는 그리스도」를 보면, 화면을 가득 채운 인물상들은 전경에 배치되어 있고 어둡고 좁은 배경 처리로 거의 공간의 깊이를 느낄 수 없게 했다. 이러한 구성으로 인물들의 조각적인 인체가 앞으로 튀어나오는 듯 더 크게 부각되고 장면의 긴장감과 비장함이 더욱 극대화된다. 이 그림에서는 인물들의 자세와 동작이 서로 이어져 물결치는 듯한 선적인 리듬을 만들어내면서 바로

크 미술의 동적인 운동감이 잘 드러난다. 그리스도 왼쪽에서 매질을 하고 있는 근육질 몸을 보이는 사람은 손에 뱀처럼 채찍을 휘감고 마치 무슨 운동을 하는 듯이 매질을 하고 있어 유동적인 선의 흐름과 리듬감을 보여주고 있다. 매를 맞는 그리스도도 다리는 측면을 보이게 한 반면 상체는 등 전체가 드러나도록 앞으로 틀어지게 하고 얼굴은 관객 쪽을 향하게 하여, 매질의 반사작용으로 몸을 뒤틀고 있는 사람의 처절한 모습을 보여주는데, 그리스도의 이러한 자세는 나선형의 선의 흐름을 보여주고 있다. 몸을 뒤틀며 처참하게 매를 맞고 있는 그리스도는 두 손이 기둥에 묶여 있는 모습이고, 등에서는 선연한 핏자국이 보이며, 그 옆으로는 사람들이 마구 달려들어 버드나무 가지채를 들고 매질을 하거나 발길질을 해 매질을 하는 사람의 잔인함과 매를 맞는 사람의 처절함을 극에 달하게 했다.

이렇듯 이동과 응축, 폭발로 이어지는 힘의 흐름은 리드미컬한 선의 흐름과 함께 화면 전체에 강한 역동성을 나타내고 있다. 이 모든 것은 견고한 형태감, 사실적 묘사, 강한 명암 대비와 함께 장면의 생생한 실제감과 극적인 효과를 한층 높여주고 있다. 화면 전체는 엄격한 구성으로 완벽한 조화를 보여주면서 강한 명암대비를 보여주나, 다양한 중간색으로 그림자 진 부분을 처리하여 색채효과를 한껏 높였다.

1618년경에 그린 신화화 「레우키포스Leukippos 딸들의 납치」는 1620년 이전 루벤스의 작품 중 대표작으로 꼽힌다. 루벤스는 원형 안에 두 직선이 X자형으로 교차된 구도를 고전적인 구성을 연상시키는 듯 짜임새 있게 꾸몄다. 기본 구도인 X자형은 사방으로 향한 방사형 구도로 그림 안의 요소들이 밖으로 향하는 동세를 알려준다. 루벤스는 이러한 전형적인 바로크적인 구도를 조화롭게 구성하여 인물과 말이 서로 유기적인 일체를 이루게 했다. 또한 전체적인 색조를 밝게 한 가운데 급격한 명암대비를 없애고, 화면 전체를 밝은 색과 짙은 색, 빛이 반사된 색이 서로 어우러지는 공간, 빛이 넘쳐나는 활기 있고 생동적인 공간으로 만들어놓았다. 루벤스의 박식한 고전지식을 말해주는 이 작품은, 고대 그리스의 시인 테오크리토스Theocritos, 315/310~250의 전원시에서 영

루벤스, 「레우키포스 딸들의 납치」, 1618년경, 캔버스 유화, 뮌헨, 알테 피나코테크

감을 얻은 것이다. 즉 스파르타 인근의 작은 나라의 왕인 레우키포스의 두 딸이 디오스쿠로이Dioskouroi: 제우스와 레다 사이의 쌍둥이 아들인 카스토르와 폴룩스로부터 납치당하는 장면을 주제로 한 것이다. 화면을 보면, 두 여인을 납치해 가는 남자들과 놀라서 당황하는 여인들, 그리고 말들이 서로 뒤엉켜 바로크풍의 역동적인 움직임을 보여주고 있고, 뒤엉킨 군상이 화면 전경에 바짝 배치되어 있어 납치당하는 순간의 격렬함이 더욱 강조된다.

이 그림은 절망적으로 몸부림치는 여인들의 뒤틀린 자세, 공포로 넋이 나간 표정, 위급한 상황의 실제감과 생생함을 그대로 살렸으나 여인의 밝고 투명한

루벤스, 「아마조네스들의 전투」, 1618년경, 목판 유화, 뮌헨, 알테 피나코테크

색조의 몸이 건강미와 관능미를 뿜어내면서 폭력적인 장면임에도 불구하고 화면 전체에서는 약동하는 생명력이 넘쳐나고 있다. 루벤스는 색조의 강약, 색의 투명도와 경쾌함을 예민하게 포착하고 적용해 여인들의 시각적인 형태감을 촉각적인 상태로 끌어올렸다. 색채와 빛의 적절한 적용으로 루벤스의 손이 닿으면 사람이건, 동물이건 생명력이 넘치는 모습으로 되는 것은 바로 이 때문이다.

　같은 시기에 그린 「아마조네스들의 전투」에서는 이러한 동적인 움직임이 더욱 발전하여 화면 전체에서 말과 인물들이 서로 뒤엉켜져 있는 가운데 장면의 격렬함과 생동감이 넘쳐난다. 이 그림은 특히 다양한 색조의 미묘한 농담 하나도 놓치지 않은 풍부한 색채묘사로 전체 화면이 마치 하나의 색채로 된 교향곡 같다. 루벤스는 이러한 전투장면을 그릴 때, 그가 이탈리아 체류 중에 모

사하면서 연구한 레오나르도 다 빈치의 「앙기아리의 전투」 장면을 많이 참작했다 한다. 실제의 전투장면을 그린 레오나르도 다 빈치의 벽화는 싸움터의 격렬한 움직임과 잔인성, 공포감으로 바로크 미술을 예고해준다는 평가를 받은 바 있다. 같은 시기에 그린 유사한 그림으로는 화면 전체가 소용돌이치는 움직임으로 물결치면서 잔인하고 난폭한 사냥장면을 보여주는 「늑대사냥」 「하마사냥」 「사자사냥」 등이 있다.

루벤스의 종교화와 기록화

1620년을 전후로 하여 빛과 색채가 두드러진 활력적인 그림을 선보이기 시작한 루벤스는 종교화에서 초자연성을 표현하는 방법으로 이를 이용한다. 1619~20년에 제작한 안트베르펜 예수회 성당에서의 전례의식 때 주제단에 전시하기 위해 제작한 두 점의 제단화 「기적을 행하는 성 이냐시오 데 로욜라」 914쪽 그림 참조와 「기적을 행하는 성 프란치스코 하비에르」와 같은 그림을 보면 거의 만져질 듯한 투명한 빛이 전체 화면을 고루 감싸고 있어 초자연적인 성격이 한층 강조되고 있다. 또한 색채대비로 빛과 어둠이 교차되면서 긴장된 분위기와 극적인 상황이 조성되고 기적을 보는 사람들의 동작과 표정이 격동적인 장면을 산출한다. 이런 구도가 바로 바로크 미술의 특성을 만들어주고 종교적인 감정이입을 가능하게 한다. 이러한 종교화들은 반종교개혁 정신을 표본적으로 보여주는 것이라 하겠다. 똑같은 반종교개혁 정신을 표현한다 해도 그 무렵의 이탈리아 종교화들은 환상적이고 신비스러운 성격이 더 강한 반면, 루벤스의 작품들은 현실에 바탕을 둔 실제적인 성격이 강하다. 또한 표현기법에서도 루벤스의 그림들은 색채가 전체적으로 밝아졌고, 개개 형상들은 윤곽선이 흐려지면서 형상 간의 뚜렷한 구별성이 없어져 화면 전체가 밝음과 어두움이 교차하고 색조가 서로 침투하는 하나의 회화적인 공간이 되었다.

1620~28년까지의 기간은 루벤스가 국내와 국외에서 대작 연작을 많이 주문받았고 제단화도 여럿 제작하는 등 가장 왕성하게 작품활동을 한 시기였다. 1781년의 화재로 지금은 그저 모델로modello: 그림의 원본였던 초벌그림 유

얀 데 라바르의 판화,
안트베르펜 예수회 성당 정면

화 스케치나 그림이 옮겨진 판화를 통해서만 알아볼 수 있는 안트베르펜 예수회 성당1621년 완공. 그러나 1773년부터는 성 카를로 보로메오 교구성당으로 바뀜 천장에 들어갈 39점의 대작을 1620년에 제작한 것을 시작으로, 1622~25년에는 프랑스의 왕비 '마리 드 메디치의 생애'를 주제로 24점의 대작을 제작했다.[13]

이 연작의 제작은 프랑스에 바로크 미술을 확산하는 데 큰 기여를 했다는 말을 듣는다. 원래 파리에서 1622년 2월에 계약을 맺을 때는 뤽상부르그 궁에 걸릴 마리 드 메디치의 생애와 먼저 세상을 뜬 앙리 4세를 기리는 연작 시리즈 두 편을 요청받았는데, 앙리 4세에 관한 연작은 이브리 전투와 앙리 4세의 파리 입성 등을 그린 유화 스케치 몇 점만 남겼을 뿐 완성되지 못했다.

그런데 프랑스 궁에 들어갈 작품들을 왜 하필 플랑드르 화가인 루벤스에게

13) Marie-Anne Lescourret, op. cit., p.120.

맡겼을까. 마리 드 메디치 왕비는 자신이 이탈리아 태생이기 때문에 일부러 이탈리아 화가들은 피했고 푸생이나 클로드 로랭은 당시 이탈리아에 있어 프랑스에서는 딱히 이렇다 할 화가를 찾을 수 없었다. 루벤스는 늘 그림들을 판화로 옮기는 작업을 해왔기 때문에 판화를 통해 이미 프랑스에 알려져 있었다. 게다가 루벤스는 그가 이탈리아에 머물 때인 1600년에 만토바 공작의 처제 마리 드 메디치의 결혼식피렌체에서 거행에 수행원으로 참석한 적이 있어 왕비는 이미 루벤스를 알고 있었다.243쪽 그림 참조

루벤스는 자칫 무미건조할 수 있는 기록화를 신화·역사·우의를 매개로 엮어내어 절대왕정 체제의 신성화된 왕권의 이미지를 완벽하게 구현해냈다. 이 연작은 그 내용뿐 아니라 장면의 연극적인 설정, 생동하는 화면, 색채의 향연이 펼쳐지는 바로크 예술의 정수를 보여주는 역작으로 평가된다. 왕비의 탄생에서부터 추방당한 후 루이 13세와 화해한 시기인 1625년까지의 일생이 한 장면 한 장면 장관을 이루면서 마치 영화처럼 펼쳐져 있다. 마리 드 메디치Marie de Médicis, 1573~1642는 피렌체의 메디치 가문 딸로 프랑스의 앙리 4세Henri IV, 재위 1589~1610와 결혼하여 루이 13세Louis XIII, 재위 1610~43를 낳았다. 앙리 4세가 암살당한 후 어린 아들이 보위에 오르게 되자 그를 대신하여 섭정을 했으나 종내에는 권력싸움에서 밀려나 추방당해 비참하게 살다 간 인물이었다. 왕의 섭정모후로 막강한 권력을 쥔 여인이었으나 음모와 책략에 능한 성품으로 분란을 많이 일으켜 그 일생이 그리 영광스러울 것이 없었음에도 불구하고, 루벤스는 그녀의 일생을 승리에 찬 영웅적인 삶으로 풀어놓았다. 이를 위해 루벤스는 고대 신화와 고고학적인 지식을 한껏 이용했다. 루벤스는 왕비를, 그 존재 자체만으로도 마법과 같은 신비함을 부여하는 신, 여신, 우의상들에 둘러싸이게 하여 지극히 영광스러운 존재로 둔갑시켰다.

절대왕정의 '신의 은총을 받은 왕권'을 대변해주듯 왕비는 지상의 인물이 아닌 듯 신격화되었고 왕비의 허물과 삶의 어두운 구석은 철저히 가려졌다. 「마르세유에 도착하는 마리 드 메디치」를 보면, 프랑스를 의인화한 인물인 부르봉 왕가의 문장이 있는 망토를 두른 사신이 배에서 내린 마리 드 메디치, 즉 프랑스

루벤스, 「마르세유에 도착하는 마리 드 메디치」, 1622~25, 파리, 루브르 박물관

의 왕비를 맞이하고 있고 하늘과 바다에서는 그리스 신화의 신들이 그녀의 마
르세유 도착을 환영하면서 기뻐한다. 마리 드 메디치의 도착 장면은 하늘과 바
다, 땅 모든 곳에서 일제히 환영하는 모습을 보이면서 일대 장관을 이루고 있
다. 스펙터클을 보여주는 바로크 미술의 특징이 잘 나타난 작품이라 하겠다.

당시 루벤스는 이 작품 외에도 프랑스의 루이 13세로부터 '콘스탄티누스 황제의 일생'을 주제로 한 12점의 벽화용 양탄자 밑그림, 플랑드르의 이사벨 대공비가 어린 시절 잠시 머물렀던 마드리드의 맨발의 가르멜 수도회를 위해 주문한 '성체성사의 승리'를 주제로 한 양탄자의 밑그림도 제작했다. 이밖에도 그는 이 시기에 「동방박사들의 경배」 「성모승천」 「성인들의 경배를 받는 성모자」와 같은 초대형 제단화를 여럿 주문받았다. 이 그림들에서는 1620년대부터 루벤스의 양식에 변화가 와서 초기에 보여주었던 대각선을 중심으로 한 구축적인 구도가 없어졌고 개개 형상들의 견고한 볼륨감이 약해졌으며 윤곽선도 흐려졌다. 전체 화면은 부드러운 명암대립을 위주로 한 밝은 색조가 지배하는 가운데 화려한 색채의 향연을 보여주고 있다.

1620년부터 이후 10여 년 동안은 루벤스가 가장 왕성하게 활동을 펼쳐 자신의 국제적인 명성이 한껏 올라간 시기이기도 했으나 개인적으로는 사랑하는 아내 이사벨라 브란트와 사별하는 슬픔을 겪기도 했다. 이사벨라가 1626년 6월에 두 아들을 남겨놓고 이른 나이에 페스트로 세상을 하직했던 것이다. 또한 이 무렵 정치적으로는 북부 네덜란드와 맺은 12년간의 평화협정이 끝났고 에스파냐를 견제하려는 유럽 각국의 연합과 종교갈등으로 인한 복잡한 국제정세 속에서 또다시 플랑드르가 전쟁의 소용돌이에 휘말렸다. 1621년 평화협정이 끝난 해에 알베르트 대공이 세상을 떠났고 이사벨 대공비 혼자서 통치를 해야 하는 상황이어서 그 어느 때보다도 외교적인 수완이 필요한 때였다.

이사벨 대공비는 나라의 외교적인 임무를 루벤스에게 맡겼고 루벤스는 아내를 잃은 슬픔을 일로 잊으려는 듯 자신에게 떨어진 공적인 일에 더없이 몰두했다. 루벤스는 남북 네덜란드 간에 평화의 초석을 놓는 일, 또한 국내문제뿐 아니라 국제적으로 에스파냐의 펠리페 4세와 영국의 찰스 1세 간의 평화협의를 이끌어내는 데 성공하여 그의 외교적인 능력을 유감없이 과시했다. 영국의 찰스 1세는 1630년 그의 공로를 치하하는 의미에서 그에게 기사 작위를 수여하기까지 했다.[14] 또한 찰스 1세는 런던의 화이트홀 궁에 딸린 소속 건물

로 영국의 대표적인 바로크 건축가 이니고 존스가 새로 개축한 대연회관의 천장화 제작을 1629년에 의뢰했다. 루벤스는 그곳을 찰스 1세의 부왕으로 왕권신수설을 주장했던 전형적인 절대군주 제임스 1세James I, 재위 1603~25의 치세를 기리는 동시에 잉글랜드와 스코틀랜드로 갈라진 영국의 통합을 기원하는 9점의 캔버스로 장식했다. 이 천장화 연작은 루벤스의 작품으로서는 유일하게 제작된 원래의 장소에 남아 있는 작품이다.[15]582쪽 참조

색채의 마술사

외교적인 임무를 띠고 파리와 런던, 마드리드를 왔다갔다하면서 2년 이상이나 밖에 머물던 루벤스는 1630년에 안트베르펜으로 돌아왔고 그해 12월, 53세의 루벤스는 전처의 조카인 열여섯 살, 헬레나 푸르망Helena Fourment, 1614~73과 결혼했다. 그 후 10년 동안 두 부부는 다섯 아이를 낳는다. 헬레나 푸르망은 루벤스 말년의 10년 동안 그림 속에 나오는 여인들의 모델이었을 정도로 루벤스 미술에 지대한 영향을 미쳤다. 「파리스의 심판」1632에 나오는 삼미신이 모두 헬레나를 모델로 했고 「사랑의 정원」1633에서도 여러 여인으로 겹쳐 나오며 또한 「안드로메다」1635에서는 안드로메다의 모델이 되었다. 뿐만 아니라 어린아이들과 같이 있는 모습, 또는 평상시의 모습도 많이 그렸다.

헬레나는 루벤스가 만년에 그린 작품의 기둥이었다. 그림 속에 나오는 루벤스풍의 여인은 매끄럽고 투명한 피부를 가진 금발의 육감적이고 모성적인 용모의 다소 뚱뚱한 여인이었는데, 실제로 첫째 부인인 이사벨라나 두 번째 부인인 헬레나 모두 그러한 유형의 여인이었다. 루벤스는 따뜻한 체온이 느껴지는 부드러운 여인을, 맥박이 뛰는 살아 숨 쉬는 것 같은 여인을 화폭에 담아냈던 것이다. 루벤스가 그린 여인들은 이탈리아 미술이 보여준 이상화된 여인이 아니라, 실제 아내와 엄마로서의 관능적이고 풍만한 모습의 여인이었다. 루벤스

루벤스, 「털 코트를 두른 헬레나 푸르망」,
1638, 빈, 미술사 미술관

가 그린 여인은 마치 스헬데 강의 뱃사공도 할 수 있을 것 같은 전형적인 플랑
드르의 건장한 여인의 모습이었다.

루벤스 그림에 나오는 여인들은 일률적으로 금발에 좁은 어깨, 조그만 가
슴, 튼실해 보이는 긴 팔다리, 실크처럼 매끄러운 피부를 가진 육중한 느낌의
몸을 보여주고 있다. 루벤스는 실제와 같은 피부의 촉감을 내기 위해서 이탈
리아에서 돌아온 후에는 이탈리아 거장들한테서 배워온 햇빛에 그을린 것 같
은 갈색 톤을 버리고 진줏빛의 빛나는 투명한 색조를 썼다. 루벤스는 신화 속
의 여인이나 성녀의 관념으로서 이상화된 모습을, 살아 있는 실제의 플랑드르
여인의 모습으로 전환시켰던 것이다. 루벤스는 고대 그리스 로마에서 내려온
이상적인 인간의 형태감을 수용했으나 차갑고 부동적인 인간상을 멀리했다.

루벤스는 사람의 살갗을 모사하지 않으면 색깔 있는 대리석을 그리는 것과 같다는 말을 늘 했다.[16]

1633년 플랑드르를 통치하던 이사벨 대공비가 세상을 뜨자 새로운 통치자로 에스파냐 펠리페 4세의 동생인 대공 페르난도Cardinal-Infante Fernando, 1609/1610~41가 오게 되었다. 안트베르펜 시 당국은 1634년에 대공의 개선 입성식에 맞추어 도시를 장식하는 총책을 루벤스에게 맡겼고 1635년 4월 대공은 루벤스의 디자인으로 꾸며진 화려한 바로크 양식의 건축구조물을 통해 도시로 입성했다. 루벤스는 고대 신화와 연결시켜 모든 건축구조물에 안트베르펜 항구의 봉쇄가 풀려 무역이 재개되고 다시 번영을 누렸으면 하는 간절한 염원을 우의적으로 담아놓았다.

한 예로, 안트베르펜은 사슬로 바위에 묶인 안드로메다로, 대공은 안드로메다를 구출하러 온 페르세우스로 상징화했다. 또한 항구에 들어서는 어귀에는 체인이 감겨진 스헬데 강과 그 앞에서 줄지어 잠자고 있는 선원들의 모습을 프레스코화로 담아 당시 안트베르펜이 처한 상황을 각국 사절들에게 직접 호소하기도 했다.[17]

루벤스는 1637년에 에스파냐 마드리드 근교 부엔 레티로Buen Retiro에 있는 펠리페 4세의 사냥궁인 '라 토레 델 라 파라다'La Torre de la Parada를 장식하는 일을 맡았다. 1, 2층의 22개 방을 장식하는 거의 100점에 가까운 그림들을 제작해야 하는 워낙 방대한 작업이었기 때문에 루벤스는 일을 제자들에게 분업하듯이 맡겼다. 루벤스는 군주의 은밀한 밀회 장소이기도 했던 이 사냥궁을 오비디우스의 『변신이야기』Metamorphosis에 나오는 사랑 이야기를 주제로 장식했다.

말년에 가서 루벤스는 격무에 따른 심신의 피로를 풀고 또 날이 갈수록 심해지는 지병인 통풍을 치료하고자 1635년에 브뤼셀 근교에 스테인Steen 성을 매입하여 그곳에서 지내면서 자연의 신비함에 눈을 떠 풍경화에 매료되기도

16) René Huyghe, op. cit., p.362.
17) Marie-Anne Lescourret, op. cit., p.197.

했다. 1640년 5월 30일, 루벤스는 안트베르펜에서 조용히 눈을 감았다.

루벤스는 미술을 고대 이래 원리적인 가르침이었던 모방과 재현 수단으로서의 차원을 뛰어넘어 '표현'의 수단으로 끌어올린 선구적인 예술가였다. 바로크 시기, 미술은 현실의 이미지를 실제와 가장 가깝게 보여주는 형식인 연극적인 설정에 많이 기대었다. 그러나 루벤스는 연극이 주는 실제와 같은 '환각성'에다 삶의 외형 아래 꿈틀거리고 있는 원천적인 힘인 삶에 대한 열기와 환희, 그 생명력과 약동까지도 화폭에 담아내었다. 이를 위해 루벤스는 고전에 입각한 엄격하고 균형이 있는 정적인 구성 대신 가변적이고 활기에 넘친 역동적인 구성을 택했다. 모든 균형 잡힌 구조의 근간인 중앙축을 무시하고, 상승하기도 하고 아래로 기울어지기도 하는 대각선을 도입하고 여기에 소용돌이 모양의 곡선들을 합쳐, 전체적으로 화면의 구성요소들이 계속되는 곡선의 흐름을 따라 움직이는 것 같은 역동적인 구성을 보여주었다.[18] 또한 소묘에서도 형태를 규정짓는 단순하고 부동적인 선 대신, 흐르는 강물처럼 물결치는 듯한 활기 있고 변화하며 동적인 선묘를 택했다.

그러나 그 무엇보다 활기 있고 생명력 넘치는 루벤스의 그림에서 핵심은 색채다. 루벤스는 조화로운 채색의 차원을 넘어서 부분들 간에 완벽한 조화를 이루어야 하는 색채의 교향곡을 이루는 채색을 보여주었다. 이탈리아의 카라바조는 전체적으로 어둠이 지배하는 가운데 빛의 효과를 보여주어 명암 대립의 극치를 통해 신비로운 분위기를 냈으나, 루벤스는 명암의 부드러운 대립을 위주로 빛이 화면을 지배하여 활기 있고 생동적인 분위기가 나게 했다. 이를 위해 루벤스는 화면 전체가 밝은 색조를 띠게 했다. 설령 밤이나 어두운 장면의 묘사라 하더라도 밝고 투명한 색조를 썼다. 선홍빛, 납빛이 도는 흰색, 노랑 색조의 황토색, 밝은 청색 등과 같은 밝은 색조를 주로 많이 썼고 채색에 들어가기 전 흰색의 왁스로 밑칠을 하여 색조의 투명함을 더욱 살렸다.

18) René Huyghe, op. cit., p.361.

루벤스가 세상을 떠난 후 얼마 되지 않아 17세기 말의 프랑스 미술계에서는 소묘를 우선시하는 보수적인 푸생파와 색채를 더 앞세우는 진보적인 루벤스파로 갈리는 일이 벌어졌다. 푸생파는 지성에 호소하는 소묘가 감성을 자극하는 색채보다 우월하다는 입장이었고, 루벤스파는 색채가 더 감동적이라는 의견이었다. 말하자면 루벤스파의 미술은 생기 있고 활력적이며 더 개방적인 성격의 미술로 간주되었다.721쪽 참조 루벤스는 바로크 미술 이후에 펼쳐지는 18세기 후반기 로코코 미술에서는 프라고나르Jean-Honoré Fragonard, 1732~1806와 와토Antoine Watteau, 1684~1721와 같은 화가들에게 지대한 영향을 미쳤고, 19세기에 가서는 낭만주의 미술의 기수인 들라크루아Eugène Delacroix, 1798~1863가 자신의 『일기』*Journal*에서 무려 169번이나 언급했을 정도로 낭만파 미술의 등대잡이였다. 그래서 그를 두고 낭만주의 화가들은 '회화의 호메로스'라고 말하기도 했다.[19]

반 다이크, 새로운 초상화의 길을 제시하다

루벤스가 사망한 후 플랑드르 미술은 루벤스의 제자이며 조수였던 반 다이크와 요르단스에 의해 맥이 이어졌다. 이들은 당시 미술계를 휩쓴 이탈리아 바로크 물결에 전적으로 휩쓸리지 않고, 민족적인 지역성이 요구하는 현실에 대한 시각을 바탕으로 한 현실적이고 실제적인 미술을 보여주었다. 다시 말해서 이들은 이탈리아의 종교적 신비주의를 나타내는 환상적인 도상을 멀리하고 현실을 기반으로 하는 우화적이거나 종교적인 표현성을 중요시했다.

일찍이 천재성을 보여 1618년 열아홉 살 나이에 안트베르펜 화가 길드로부터 장인으로 인정받은 반 다이크Anthony van Dyck, 1599~1641는 곧 '루벤스 회사'에 합류하여 뛰어난 실력을 발휘하면서 루벤스에 버금가는 뛰어난 화가로 성장하게 된다. 반 다이크가 루벤스 공방에서 일하던 때인 1618~20년 사이에 제작된 루벤스의 작품들 중에는 반 다이크의 손을 거친 것들이 하도 많아 어

19) Marie-Anne Lescourret, op. cit., p.219.

느 부분을 누가 그린 것인지 구별하기 어려울 정도다. 루벤스는 1620년에 예수회 성당 천장화 제작을 주문받을 때 성당 측으로부터 일을 거들 조수들의 이름을 계약서에 명시해달라는 부탁을 받고는 오로지 반 다이크의 이름만 적어넣었을 정도로 그에 대한 신임이 두터웠다.[20]

이렇듯 화가로서의 자질이 충분히 루벤스를 계승할 만했던 반 다이크는 루벤스가 세상을 등진 지 1년 반 만에 갑자기 세상을 떠나는 바람에 루벤스만한 위치를 갖지는 못했다. 그러나 공적인 초상화 부문에서 반 다이크는 뛰어난 심리묘사와 함께 귀족적인 세련미와 일상의 편안함이 모두 배어 있는 인물상을 보여주어 새로운 초상화의 길을 제시해주었다고 평가된다.

반 다이크는 초기 작품에서는 인체묘사와 색채 처리 등에서 루벤스의 영향을 뚜렷이 드러내며 거기에 카라바조의 사실주의와 전통적인 플랑드르 미술을 절충한 미술을 보인다. 반 다이크가 1620년에 이탈리아로 가기 위해 루벤스의 공방을 떠나면서 스승인 루벤스에게 준 세 점의 작품 중 「체포되는 그리스도」를 보면, 예수를 잡으러 온 사람들이 떼를 지어 몰려드는 가운데 이미 다가올 수난을 예감하고 받아들이는 그리스도의 괴롭고 착잡한 표정과 예수의 손을 꼭 잡은 채 체포하라는 신호로 입 맞추려고 예수에게 다가가는 배신자 유다의 몸짓이 대조를 이루면서 극적이고 감동적인 느낌이 극에 달하고 있다. 밤의 어두움이 짙게 깔린 겟세마니 동산, 잡으러 온 무리들이 높이 쳐든 횃불, 예수의 빛나는 얼굴이 빛과 어두움의 강한 대비를 보여주면서 바로크 미술의 특성이 그대로 드러나고 있다.

그러나 루벤스의 작품에 비해 색채가 훨씬 흐려지고 부드러워졌으며 붓질이 보다 섬세해졌고 인물 개개인의 표정들이 하나하나 빠짐없이 살아 있어 반 다이크의 세련되고 예민한 감수성을 엿보게 한다. 반 다이크의 천재적인 자질이 유감없이 발휘되어 있는 이 작품을 루벤스는 너무나도 좋아해서 세상을 떠날 때까지 늘 식당 벽난로 위에 걸어놓았다고 한다.[21]

20) Ibid., p.73; *Encyclopédie de l'art* V–Art classique et baroque, op. cit., p.79.
21) *Encyclopédie de l'art* V–Art classique et baroque, op. cit., p.80.

반 다이크,
「엘레나 그리말디 카타네오의 초상」,
1622년경, 캔버스 유화,
워싱턴 국립미술관

반 다이크는 루벤스의 공방에서 일하면서 영국에서 루벤스를 찾아온 아룬델Arundel 백작부인의 권유로 영국으로 가게 되는데, 그곳 영국에서 찰스 1세의 환대를 받으면서 8개월을 머문 후에 예술적인 소양을 더 넓히고자 이탈리아로 향했다. 베네치아 · 제노바 · 로마 · 팔레르모 · 시칠리아 등지를 두루 돌아다니면서 이탈리아 미술을 폭넓게 접한 후 1627년에 안트베르펜으로 돌아왔다. 그는 제노바에 머물 때 그린 작품인 「엘레나 그리말디 카타네오의 초상」 1622년경, 로마에 있을 때 제작한 「귀도 벤티볼리오 추기경 초상화」1623처럼 많은 초상화에서 예리한 심리통찰력을 보여주는 초상화가로서 명성을 굳혔다.

1627년 안트베르펜으로 돌아와서 이사벨 대공비 밑에서 잠시 일한 후 1632년에 다시 런던으로 건너갔는데, 그곳에서 그는 찰스 1세의 궁정 수석화가가 되어 왕가의 초상화를 맡아 그려주면서 귀족사회의 일원으로 화려한 삶을 살다 갔다. 영국왕실은 루벤스에게 주었던 것처럼 그에게도 기사 작위를 수여했다.

반 다이크는 기마상이나 입상, 또는 좌상과 같은 교과서적인 초상화의 공식에서 벗어난 초상화를 그렸기 때문에 초상화가로써 대단히 인기가 있었다. 그의 초상화에 등장하는 인물들은 대부분 키가 크고 마른 몸집으로 손에는 책이나 지팡이, 꽃, 또는 부채 등등 무엇인가를 갖고 있다. 기존의 초상화의 인물들이 보여주었던 권위 있고 강한 이미지와는 달리 섬세하고 연약하며 다소 우울해 보이기까지 하다. 또한 반 다이크는 그때까지의 인물 위주의 단순한 구성에서 벗어나 연극적인 설정을 바탕으로 한 화면구성을 보여주었다. 인물에만 초점을 맞추었던 초상화의 범위를 크게 확장시켰던 것이다.

반 다이크가 영국에서 제작한 초상화인 「사냥복 차림의 찰스 1세」1635를 보면, 찰스 1세의 모습은 그전까지의 전통적인 왕의 초상화에서 보듯이 격식을 갖춘 영원한 모습이 아니고, 마치 왕의 행차를 보고 있던 이쪽의 화가에게 자신의 모습을 들켜 순간적으로 포즈를 취한 것 같은 자연스러운 모습을 보여주고 있다.[22] 이를 위해 반 다이크는 화면 구성을 치밀하게 고안했다. 왕은 말에서 내려 지팡이를 짚고 4분의 3 정도 각도로 자연스럽게 몸을 틀고 이쪽을 바라보고 있고, 오른쪽 위에 뻗어 있는 나뭇가지는 구성상 자칫 흩어지기 쉬운 시선을 왕에게 쏠리게 하고 닫집과 같은 효과를 내면서 왕이라는 위치를 강조해주고 있다. 또한 화면 전체의 다소 어두운 색상 속에서 왕이 입은 웃옷의 반짝거리는 흰색과 바지의 빨강색의 배합에 초점이 모이면서 왕에게로 시선이 쏠리게 했다. 반 다이크는 여느 사람과 같은 왕의 일상적인 모습을 연극적인 구도 속에서 자연스럽게 담아내면서도 구성이나 색채효과를 적절히 이용해 이 그림이 왕의 초상화라는 점을 강조했다.

22) Francesca Castria Marchetti, Rosa Giorgi, Stefano Zuffi, *L'art classique et baroque*, Paris, Gründ, 2005, p.77.

반 다이크, 「사냥복 차림의 찰스 1세」, 1635, 캔버스 유화, 파리, 루브르 박물관

　　당시 영국의 궁정에서는 절대군주의 상을 르네상스 시대 카스틸리오네의
『궁정인』에서 제시된 중세의 기사풍과 인문주의 문화를 고루 갖춘 이상적인
인간상에서 찾는 분위기였고, 이상적인 왕의 모습은 반 다이크에 의해 '기사
풍의 왕'으로 완벽하게 재현되었다.[23] 한 가지, 그림에서 엿보이는 뭔지 알 수

없는 우울한 분위기는 곧 불어닥칠 혁명의 물결을 예고해주는 듯하다. 영국에 서는 이 초상화가 제작된 지 7년 후인 1642년에 청교도혁명이 일어나—다시 곧 복고왕정이 되긴 했으나—공화국commonwealth으로 체제가 바뀌었다.[24]

반 다이크의 그림은 플랑드르의 세밀화 전통을 이어받아 의상의 질감이나 문양, 미세한 레이스의 짜임새까지도 아주 세밀하게 묘사되어 있어 인물의 실 제감을 더해준다.

요르단스, 인간의 이중성을 유쾌하게 표현하다

루벤스와 반 다이크가 1년 간격으로 나란히 세상을 떠난 후에 플랑드르 미 술을 대표한 인물은 요르단스Jacob Jordaens, 1593~1678다. 요르단스는 당시 미술 가들의 필수 코스였던 이탈리아 유학을 하지 않았을뿐더러 안트베르펜을 벗 어난 적이 거의 없을 정도로 안트베르펜에만 머물던, 그야말로 플랑드르 토종 화가였다. 그러나 안트베르펜에서 고대 미술품과 이탈리아 미술의 미술관이 나 다름없었던 루벤스 공방에서 일하면서 미켈란젤로, 티치아노에서부터 카 라바조에 이르기까지 이탈리아 미술의 흐름을 깊숙이 받아들였다. 특히 당시 유럽 전역에 영향을 미쳤던 카라바조로부터 많은 영향을 받았다. 요르단스는 카라바조의 현실에 바탕을 둔 사실적인 표현과 어두움 속에서 드러나는 빛, 그리고 플랑드르 특유의 사실주의 전통과 풍속화적인 분위기를 종합한 독특 한 그림세계를 보여주었다. 루벤스로부터는 풍부한 형태감, 생동감 넘치는 건 강한 인물들, 생생한 색채감, 화면 전체에 흐르는 밝고 명랑한 분위기 등을 모 두 이어받았으나, 이 모든 것을 요르단스의 개성대로 재창조하여 루벤스의 인 물에서 보여지는 고전적인 우아함 대신 질박하고 토속적인 느낌이 나게 했다.

초기작인 「화가의 가족초상화」1621~22나 「성가족」1625과 같은 그림들은 카 라바조의 빛을 너무도 잘 구사하여 네덜란드 위트레흐트의 카라바조 추종자 들이라고 일컬어지는 화가들에게 하나의 표본이 되기도 했다.[25]

23) Julius S. Held, Donald Posner, op. cit., p.213.
24) *Encyclopédie de l'art* V–Art classique et baroque, op. cit., p.84.

특히 요르단스는 신화와 종교를 비롯해 풍속적인 주제를 적절히 배합하여 인간의 어리석음과 모순을 드러내는 그림을 많이 그렸다. 신화 내지는 종교적인 내용을 실제 서민들의 일상적인 생활을 통한 현실적인 시각으로 나타내었다. 교훈적이라 할 수 있는 요르단스의 이런 그림들은 플랑드르의 대선배인 대★ 브뤼헐과 맥을 같이한다. 그러나 대 브뤼헐이 인간의 우매함을 진지하게 질책한 반면, 요르단스는 유머러스한 접근으로 인간의 약점을 있는 그대로 보여주었다. 어찌할 수 없는, 그래서 웃음이 나기도 하는 인간의 약점들을 그저 넉넉한 마음으로 받아들인 것이다.

「농부와 사티로스」는 이솝 우화를 내용으로 하여 신화 속의 존재인 사티로스와 플랑드르의 농부를 한자리에 모아놓은 야릇한 장면을 보여주는 신화화 같기도 하고 풍속화 같기도 한 그림이다. 이솝 우화 속의 얘기인즉, 사람은 춥다고 손을 입에 갖다 대고 호호 불더니 금방 수프가 뜨겁다고 입으로 호호 불며 식히는 이중적인 존재라는 것이다. 그림을 보면, 식탁에 마주 앉은 사티로스는 인간의 이중성을 꼬집어 말하고 있고 농부는 무덤덤하게 사티로스의 말을 듣고 있는 모습으로 무슨 교훈적인 내용의 얘기가 오가는 것 같은 분위기가 아니다. 오히려 고양이 · 개 · 닭 · 소 등과 같은 동물, 아이를 안고 있는 엄마, 손에 쥔 먹을 것이 뜨거운지 호호 불며 식히는 아이의 모습에서 삶의 훈훈한 정감이 느껴진다. 화면 가운데 흰색 옷을 입은 아이를 중심으로 퍼지는 빛, 잔잔한 명암대조, 따뜻한 색채 배합, 방 안 집기들의 세부묘사, 인물들의 실제감 등 플랑드르의 전통적인 사실주의와 카라바조의 실제에 근거한 사실주의, 루벤스의 색채가 잘 혼합되어 있다.

유쾌한 민속적인 풍습을 주제로 그 안에 넌지시 삶의 교훈을 집어넣은 그림으로는 「왕이 마신다」라는 그림이 있다. 요르단스는 브뤼셀의 왕립미술관1638년작과 빈의 미술사 미술관1656년작에 있는 작품 등 '왕이 마신다'는 제목의 풍속화를 여러 벌로 그렸다. 플랑드르에서는 예수가 세 동방박사를 통해서 메시

25) Francesca Castria Marchetti, Rosa Giorgi, Stefano Zuffi, op. cit., p.78.

요르단스, 「농부와 사티로스」, 1621~22, 캔버스 유화, 뮌헨, 알테 피나코테크

아임을 드러낸 날인 주의 공현대축일인 1월 6일에 다들 모여 축제를 벌이면
서, 작은 사기 인형이 박혀 있는 과자가 자기 몫으로 떨어진 사람이 그날의 축
제를 주관하는 왕이나 여왕이 되어 '왕이 마신다'고 선창을 하면 다들 따라서
축배를 드는 풍습이 있었다.

　요르단스는 서민들이 먹고 마시며 즐거워하는 분위기를 꾸밈없이 보여주면
서 그 속에서 폭식과 폭음을 경계하라는 메시지를 함께 보내주고 있다. 사람
들이 떠들고 마시는 시끌벅적한 장면이 실제 우리 앞에서 일어나고 있는 일인
듯 실감나게 묘사되어 있고 남녀노소 할 것 없이 많은 사람들이 모여 술잔을
높이 쳐들고 마음껏 노는 좁은 방 안은 감정적인 열기로 가득 채워져 있다. 빛

요르단스, 「왕이 마신다」, 1656, 빈, 미술사 미술관

과 어둠이 교차하는 열띤 분위기 속에서 인물들의 흐트러진 모습은 제각기 다른 동작과 표정으로 부각된다. 화면에 흐르는 감정적인 열기와 생동감, 인물들이 보여주는 심신의 격동, 현장에서 보는 듯한 실제감, 방 안을 관통하는 빛 등은 여지없이 바로크 미술의 흐름을 보여준다.

네덜란드

정치 · 경제 · 문화적 배경

카를 5세의 사망 후 네덜란드는 에스파냐의 통치 아래 들어갔는데, 에스파냐의 펠리페 2세는 가톨릭을 강요하는 강압적인 종교정책으로 네덜란드 민족의 저항운동을 불러일으켰다. 유럽 전역에 확산된 종교개혁으로 네덜란드에서는 부지런하고 절제된 검소한 생활을 하며 자신의 일에 충실하면 구원받을

수 있다는 칼뱅파 교도들이 많이 생겨났다. 7개 주 중 가장 크고 부유한 주가 홀란트였기 때문에 흔히 홀란트라고 불리는 북부 네덜란드에서는 홀란트와 제일란트Zeeland, 위트레흐트Utrecht 주의 총독인 오렌지 공 빌럼 1세가 중심이 되어 위트레흐트 동맹을 결성하고 에스파냐에 대항한 끝에 1581년에는 네덜란드 연방국가라는 이름으로 실제 독립이 이루어졌다. 독립을 이루고 난 후 얼마 안 있어 빌럼이 세상을 뜨자 7주에서는 그의 둘째 아들인 오렌지 공 나사우의 마우리츠Maurits van Nassau, 재위 1584~1625를 1585년에 총독으로 임명했다. 독립을 인정치 않으려는 에스파냐 측과 북쪽 네덜란드 간에는 계속 싸움이 이어졌으나 1609~21년에 휴전협정이 표면적으로나마 체결되었고, 그 후 신구교 간의 분쟁으로 독일에서 시작된 30년 전쟁을 마무리 짓는 '베스트팔렌 조약'1648으로 정식으로 독립이 인정되었다.

16세기 유럽에서 상업적인 선두도시로 번영을 누렸던 안트베르펜이 16세기 후반에 에스파냐 군대의 침략을 받고 뒤이은 전쟁으로 쇠퇴 일로에 빠져 스헬데 강이 봉쇄되는 등 그 기능을 다하지 못하게 되자, 종교적인 이유로, 또는 경제적인 이유로 주민들이 대거 북부 네덜란드로 빠져나갔다. 그때까지 네덜란드는 상업적인 면에서 남쪽 플랑드르보다 훨씬 뒤처져 있었는데 그들 특유의 진취적인 기질로 북해와 발트 해에서 독일의 한자동맹 도시들의 교역권을 잠식해나가는 적극적인 공세를 펼쳐 16세기 중반부터는 암스테르담이 북유럽에서 가장 붐비는 항구 중의 하나로 떠오르게 되었다. 더군다나 북유럽의 최대 교역도시인 안트베르펜이 쇠락함에 따라 암스테르담의 입지는 더욱 강해졌다. 북부 네덜란드가 독립을 선언한 후에도 에스파냐와의 전쟁은 계속되어 에스파냐와 1609년에 12년간의 휴전협정이 맺어졌고 네덜란드는 이제 어디서고 마음껏 교역을 할 수 있는 권리를 갖게 되었다.

더군다나 당시 신대륙 발견으로 유럽에서 '해가 지지 않는 나라'로 통할 만큼 막강한 경제력을 누렸던 에스파냐를 약화시키려는 영국과 프랑스의 은근한 비호도 받으면서, 네덜란드는 해상에서 에스파냐 함대를 공격하고 플랑드르의 스헬데 강 하류, 동인도제도의 말라카 해협 등을 봉쇄하는 등 거침없이 곳곳에

서 에스파냐의 패권을 무력화시켰다. 그래서 에스파냐가 네덜란드와 맺은 12년의 휴전협정이 40여 년에 걸친 전쟁으로 잃은 것보다 더 많은 것을 잃게 했다고 탄식할 정도였다.[26) 바다와 무역을 둘러싼 치열한 경쟁에서 네덜란드가 승리를 거둔 것이었다.

17세기에 들어서 막강한 해양국가로서의 발판을 다진 네덜란드는 1602년에는 인도에 네덜란드 동인도회사를 세우고 세계로 진출하면서 유럽 최대의 경제대국으로 발돋움하게 되었고 암스테르담은 세계적인 국제무역의 중심지가 되었다. 전 세계의 많은 화물이 네덜란드 배에 의해서 운반되기 시작했고 그 어느 것도 신흥국인 네덜란드의 팽창을 막을 수 없었다. 더군다나 에스파냐의 펠리페 2세가 1596년에 부채를 갚지 못하고 파산함에 따라 그와 연결된 이탈리아와 독일의 은행가들이 연쇄적으로 파산하고 그 여파로 두 나라가 재정적인 위기에 몰리게 되어, 암스테르담이 유럽 금융의 중심지가 됨으로써 네덜란드의 상승 기세는 더욱 탄력을 받게 되었다. 마치 행운의 여신이 따라다니는 듯했다. 네덜란드의 황금기는 이렇게 오고 있었다.

네덜란드인에게 독립은 정치적인 자유만을 의미하는 것이 아니었다. 종교적인 문제가 발단이 되어 촉발된 독립운동은 민족의 '혼'을 지키려는 그들의 필사적인 저항의 결과이기 때문에, 독립은 그들이 완전한 정신적인 자율을 획득했음을 의미하는 것이다. 유럽에 불어 닥친 종교개혁의 여파로 영국도 로마 교황청에서 분리돼 나오긴 했지만 전통적인 가톨릭 정신을 고수한 반면, 네덜란드는 전통을 완전히 백지화하고 그들만의 독자적인 길을 개척해나갔다. 그들은 칼뱅교가 로마 가톨릭 교회에 대한 항의적인 성격을 넘어서, 배타적이며 엄격하고 자주적인 그들의 민족적인 기질과 완벽하게 맞아떨어진다고 생각했기 때문이다.

정치적인 면에서도 네덜란드는 유럽의 다른 나라들에 비해 독특한 체제를 고수하고 있었다. 유럽 각국이 절대왕정체제로 나아가고 있었지만 네덜란드

26) Marie-Anne Lescourret, op. cit., p.129.

는 일종의 국가원수 격인 총독을 수장으로 하는 공화정을 수립하고 있었다. 네덜란드는 네덜란드 연방국가라는 국명에서 말해주듯이 연방제의 공화국으로서 7주가 각각의 주 의회를 갖고 있는 자치권이 강한 분권적인 체제였다. 그러나 후에는 중앙에 총독과 각 주에서 보낸 대표로 구성된 연방의회를 두고 입법을 비롯한 나라의 주요한 일을 결정지었다. 또한 네덜란드는 세습적인 귀족계급이 없어 현대의 자본주의사회처럼 재산소유 여하에 따라 계층이 형성되는 사회구조를 보여주었다.

당시 유럽은 지리상의 발견으로 세계적인 규모의 자본주의체제가 가동되면서 중산층인 시민계급이 비약적인 발전을 하게 됐는데도, 독일의 한자동맹 도시와 같은 일부 몇몇 지역을 제외하고는 특권계급인 귀족계급이나 성직자들이 권력의 고삐를 잡고서 나라를 다스리고 있었다. 그런데 네덜란드는 상공업적인 기업가들이 지배층이 되는 사회구조를 보여주었던 것이다. 바다보다 낮은 척박한 땅을 일구고 살아갔던 네덜란드는 단기간 내에 유럽 제일의 해양국가로 우뚝 서고 국제무역의 중심이 되면서 경이롭다 할 만큼 눈부신 경제발전을 이룸에 따라 사회 전체는 경제발전의 열기로 뜨거웠다.

이런 상황 아래에서 해운업자나 선박업자, 대상인과 같은 자본가들, 즉 시민계급이 지배층으로 부상하는 사회구조가 형성된 것은 어찌 보면 당연한 결과라 할 수 있다. 귀족층과 성직자를 지배층에서 배제시킨, 그 당시 유럽에서는 찾아볼 수 없던 이변적인 사회구조는 여러 방면에서 숨통을 트이게 하여, 네덜란드는 유럽에서 가장 자유로운 나라가 되었다. 네덜란드는 국민 대다수가 칼뱅교인인 칼뱅교 국가였지만 다른 종교에 대해서도 관용을 베풀었고 국가운영에 큰 피해를 주지 않는 한 사상·출판·언론의 자유 또한 보장되었다. 그래서 유대인이나 비주류 저항세력과 같은 망명자들의 피난처가 되기도 했다. 일률적이고 억압적인 지배이념으로 다스려지는 다른 유럽 사회에서는 느낄 수 없는 자유로운 공기가 네덜란드 사회 전체에 흘러넘치고 있었다. 한마디로 당시의 네덜란드는 개인의 능력과 자유가 최대한도로 보장되는 '열린' 사회였다.

그러다보니 당시 가톨릭 교회의 의심을 받을 만한 활동을 하는 사람들이 모두 네덜란드로 몰려들어 학문과 과학이 활짝 꽃피게 되었다. 근대사상의 토대를 닦아놓은 프랑스의 철학자 데카르트가 그 유명한 책 『방법서설』을 집필하고 출판한 곳도 바로 자유사상가들의 천국이던 네덜란드에서였다. 권위주의적인 사회가 아닌 자유로운 사회에서는, 예술 역시 다른 지역하고는 다른 길을 걷는다. 17세기 유럽의 나라들은 절대왕정체제 아래 궁정적이고 귀족적이며 가톨릭적인 문화를 보여주었고 그렇게 해서 태어난 것이 과시적이고 화려하며 감각적인 바로크 미술이다. 또한 미술은 국가와 교회를 위해 존재하는 것이니만큼 모든 미술활동은 국가의 고위층이나 바티칸의 후원 아래서만 가능했다. 다른 나라들과 정치체제와 사회구조가 달랐고 종교마저 달랐던 네덜란드에서 미술활동에 관해 다른 상황이 전개된 것은 지극히 당연한 일이다.

우선 왕족이나 귀족 중심의 신분사회가 아닌 만큼 그들의 후원 자체가 없었고 또 칼뱅교에서는 교회를 치장하는 것을 원천적으로 금했기 때문에 교회장식을 위한 미술품을 주문하는 일도 드물었다. 그 대신 경제적인 급성장으로 생겨난 신흥부호인 거상이나 중산층, 또는 돈을 많이 벌게 된 농부들이 생활의 여유를 누리면서 예술 애호가로 등장하게 되었다.[27] 미술품은 그들의 취향에 맞는 방향으로 갈 수밖에 없어 다른 종류의 미술보다 초상화나 풍경화와 같은 실내 장식용의 그림이 환영받았다. 그림의 크기도 운반하기도 쉽고 가격 매기기도 쉬운 크기로 바뀌게 되었다. 미술품 가격이 형성되고, 돈 있는 사람들은 그림을 투자용으로 사기도 하고 빚 대신 거래하기도 했으며 돈을 빌릴 때 담보로 제공하기도 했다.

더군다나 17세기 네덜란드에는 돈이 흘러넘쳐 다른 상품보다 쉽게 사고 팔 수 있는 그림에 대한 수요가 폭증했다. 그림이 상품처럼 순전히 상업적으로 거래할 수 있는 품목이 되었고 화가들은 역사상 처음으로 미술시장에 내다 팔기 위한 그림을 그리게 되었다. 그러나 미술품에 대한 지나친 과열은 수요공

27) *Encyclopédie de l'art* V—Art classique et baroque, op. cit., p.181.

급에 이상을 초래하여 가격 하락, 작품의 질 저하, 과잉생산 등 여러 가지 부작용을 몰고 오기도 했다. 또한 그때까지 길드의 통제를 받던 미술품 매매가 하나의 독립된 업종으로 자리 잡게 되면서 화상畵商이 예술가와 고객을 연결해주는 중개역할을 넘어서 미술품 제작에까지 영향력을 행사하게 되었다. 화상들은 물건을 잘 팔기 위해 고객의 기호를 중시했고 그 결과 한 예로 어느 화가가 풍경화를 잘 그려 그림이 잘 팔리면 그는 곧 전문 풍경화가로 고정되는 현상을 초래했다. 한 장르만을 취급하는 화가의 전문화라는 현상은 자유로운 창조정신을 퇴보시키고 예술적으로 독창적인 작품들이 외면당하는 좋지 않은 결과를 가져다주기도 했다.

여기서 한 가지 이상한 사실은 미술품 거래가 활성화되면 화가들도 다른 업종의 거상들처럼 엄청난 부를 쌓을 것 같은데, 미술시장의 과다한 팽창이 화가의 양산과 그림의 가격 하락을 불러와 할스나 렘브란트와 같은 네덜란드를 대표하는 화가들조차 가난을 면치 못했다는 점이다. 이 같은 사실은 국가나 교회의 테두리 안에서 활동했던 다른 가톨릭 국가의 거장들이 부富를 획득하고 사회적으로도 많은 혜택을 누렸던 것과 비교된다.

역사상 전례가 없는 이러한 현상이 일어나게 된 것은 네덜란드에는 예술 애호가로써 예술을 이해하고 후원해주고 창작을 독려하는 수준 높은 귀족층이 거의 없었기 때문이다. 국가원수인 총독이 거처하는 궁전도 다른 나라에서 보는 것과 같은 왕의 거처가 아니라 순전히 실무적인 장소여서 호화스러운 장식이 없었다. 총독궁은 국교인 칼뱅교 정신에 따른 청교도적인 공간이었던 것이다. 또한 예술가들은 교회로부터 그 어느 것도 기대할 수 없었던 것이, 이미 1566년 네덜란드 전역에 불어닥친 대대적인 성화상 파괴 광풍에서 본 대로 칼뱅교는 성화상을 우상숭배로 보기 때문에, 성상이든 성화든 교회 안에 일체의 장식을 허용치 않았기 때문이다. 칼뱅파 교회는 장식이라곤 그저 오르간 가리개문에 그린 그림 정도만 있을 뿐, 마치 더러운 것을 깨끗이 씻어낸 듯 아무 장식 없이 하얗게 칠해져 있다.

이런 상황에서 네덜란드 미술의 방향키를 잡은 것은 귀족층도 아니고 교회

도 아니며 돈을 많이 갖게 된 시민계급이었다. 교회와 궁전으로부터의 주문이 없어진 대신 중산층의 개인적인 수요가 폭증했고, 고아원·병원·양로원 등과 같은 도시의 자선단체나 길드에서도 그림주문이 많았다. 궁과 교회를 장식하던 종교·역사·신화·우의를 주제로 한 기념비적인 작품들은 사라지고 이제 주문자인 시민층의 기호에 맞추어 그림의 주제도, 그림 그리는 양식도 달라졌다. 또한 쉽게 이해가 되는 일상 속의 소재를 담은 그림들이 환영을 받으면서 풍속화·정물화·초상화·실내화室內畵·풍경화·건축화 또는 해양국가인 만큼 배가 있는 바다풍경 등 그동안 종교화나 역사화·신화화에 밀려 곁가지 정도로 취급되던 분야의 그림들이 독립된 대상으로 자리 잡게 되었다. 특히 그들은 유럽 최강국 국민으로서 민족적인 긍지가 커서 애국적인 주제나 그들 사회의 특색을 보여주는 주제를 좋아했다. 그야말로 시민정신이 미술을 지배하게 된 것이다.

삶 속으로 들어온 미술

삶 속으로 들어온 미술을 보여준 17세기 네덜란드 미술은 대상을 이상적이고 사실적으로 재현하는 데 초점을 맞춘 이탈리아의 사실주의와는 다른 각도의 사실주의를 보여주게 된다. 원래 플랑드르를 중심으로 한 15세기 북부 유럽 미술은 세밀화의 영향 아래 사실주의적인 전통이 강한데다 초자연적인 사건을 일반 서민들의 집 안으로 끌어들이는 상징적인 성격이 강한 미술을 보여주었다. 시민들의 개인적인 취향을 중시한 네덜란드 미술은 당시 전 유럽을 휩쓴 이탈리아 바로크 미술보다는 바로 이러한 자국의 옛 전통을 더 가깝게 받아들였다. 네덜란드 시민들의 삶 자체가 주제가 된 그림은 평범한 일상을 담은 만큼 삶의 모습이 그대로 직접적이고 구체적으로 투영된 사실주의를 필요로 했다. 솔직하고 단순하게 내용이 전달되어 누구나 쉽게 이해할 수 있는 그림이어야 했다. 주변에서 늘 마주치는 사람들 얘기를 그 모습 그대로 담아놓으려 한 만큼, 자연모방과 미의 탐구라는 과제 아래 고대 이래로 미술이 줄곧 추구했던 이상화된 표현은 필요치 않았다.

　교회의 교의, 또는 미적 이념으로부터 구속을 받지 않게 된 미술은 앞에 보이는 시각적 대상과 직접 대화를 시도했다. 눈에 보이는 것을 그대로 모사하는 화가들도 있었지만 예술적인 감수성이 뛰어난 화가들은 대상에 대한 자신의 느낌을 그림 안에 투영하기도 했다. 화가들은 대상을 자기 안에서 내면화하고 정신화하여 표현했던 것이다. 대상과 나누는 자유로운 교감은 미술의 방향을 객관적인 사실성에서 주관적인 느낌으로 향할 수 있게 만들어주었다. 가시적인 대상은 그저 소재일 뿐 더 중요한 것은 그 대상에 대한 작가의 생각이나 느낌이었다. 인물의 외형이 아닌 심리를 묘사한 할스의 초상화, 영혼의 마술사라고 할 정도로 깊은 영혼의 울림을 전해주는 렘브란트의 그림, 시간이 멈춰진 듯한 실내공간에서 모든 사물에 영혼을 불어넣은 베르메르의 실내화, 우수가 깃든 라위스달의 내면화된 고적한 풍경화 등이 바로 그 대표적인 예다.

　개인적인 감흥을 중요시한 표현으로 현대미술의 포문을 열었다고 평가되는 낭만주의는 바로 이곳 신교도 국가인 네덜란드의 17세기 미술에서 시작된 것이라고 봐도 과언이 아니다. 루터가 '개개인 모두 사제가 될 수 있다'는 만인 사제주의라는 생각 아래 구원은 한 개인이 하느님과 맺는 관계 속에서 이루어지는 것이라고 한 것은, 종교적인 집단 체제를 벗어난 개인의 의식에 심지를 붙인 일로 의식의 혁명을 촉발한 일이었다. 신교에서 중요시한 것은 외면화된 '형식'이 아니라 내면의 정신적인 내용이었다. 왕권을 찬양하고 신앙심을 고취시키는 데 목적을 둔 바로크 미술의 과시적이고 집단적인 성격이 17세기 네덜란드 미술에서는 내면화된 개인의 차원으로 넘어가면서 개인주의적인 특성을 보였던 것이다. 미술이 현대로 오면서 미의 이상성을 찾는 객관적인 사실주의에서 대상을 자신의 인상이나 체험으로 주관화하여 표현하는 길을 밟아왔다면, 17세기 네덜란드 미술은 바로 그 현대로 들어가는 길목에 서 있던 미술로 평가된다. 집단적인 성격에서 개별화된 양상으로, 객관화된 미술에서 주관화된 미술로 가는 전환점에 있었던 것이다. 그에 따라 그림 그리는 방법도 달라져 공방에서의 분업화되고 조직화된 제작방법은 더 이상 필요하지 않았

고 캔버스에서는 하나부터 열까지 모든 것에서 화가의 손길이 느껴져야 했다.

급속한 경제성장으로 유산계급인 시민층이 주축이 된 사회를 형성하여 일찍이 현대적 의미의 자본주의적 민주주의를 실현시킨 나라이자 신교도 국가인 네덜란드는 기존 체제와는 단절된 사회구조와 종교관으로 초유의 '시민사회'를 출현시켰고, '시민적인 그림'이라는 초유의 미술을 탄생시켰다. 17세기 네덜란드 미술의 출현은 미술의 흐름에서 물줄기 그 자체를 바꿔놓은 것이고 미술이 새로운 길을 모색하면서 신천지로 나아갈 발판을 마련해준 것이었다. 네덜란드와 원래 같은 나라였지만 갈라지고 난 후에는 다른 유럽 국가들처럼 가톨릭적이고 궁정적인 문화권에 있었던 플랑드르의 미술계는 루벤스라는 거목의 영향권 아래 묻혀 있었다. 반면, 신교에 독특한 공화정체제로 시민위주의 사회였던 네덜란드에서는 다양한 장르에 다양한 양식, 또 다양한 작가가 쏟아져 나왔다. 이런 사실은 "예술은 자연적이건 사회적이건 환경의 산물"이라는 텐Hippolyte Taine, 1828~93의 이론을 다시 한 번 생각하게 한다.

여러 요인들이 겹치고 행운이 따르면서 단기간에 17세기에 유럽 최강의 국가로 떠오른 네덜란드는 그 국가적인 위상만큼 미술분야에서도 황금기를 누렸다. 황금기를 구가했던 시기는 네덜란드가 정식으로 독립국가로 인정받은 베스트팔렌 조약이 체결된 1648년을 절정으로 하여 그 전후인 1625년부터 1680년까지로 본다. 또한 모든 예술활동이 안트베르펜에 집중되어 있었던 플랑드르하고는 달리, 네덜란드에서는 하를럼Haarlem, 라이던Leiden, 암스테르담, 델프트Delft, 위트레흐트Utrecht 등의 도시가 제각기 독특한 지역성을 보여주었다.

이 가운데 위트레흐트는 옛날의 주교좌 도시였기 때문에 가톨릭 교도가 많았고 로마와 관계가 밀접해서 네덜란드의 다른 도시들과는 달리 이탈리아 여행이 흔했다. 당시 많은 화가들이 새로운 미술을 접하고자 이탈리아로 떠났는데, 특히 그들은 카라바조에게서 깊은 영향을 받았고 고향으로 돌아와서는 카라바조의 '빛', 주제의 세속화, 극적인 순간포착, 색채처리 등과 같은 카라바

조의 새로운 화풍을 전했다. 위트레흐트의 카라바조 추종자Utrecht caravaggisti라고 불리는 이들로 인해 북유럽 쪽에 카라바조의 화풍이 널리 확산되었다.

그중 대표적인 화가로 테르브뤼헨Hendrick Terbrugghen, 1588~1629, 혼토르스트Gerrit van Honthorst, 1590~1656가 있다. 테르브뤼헨에 관해서는 알려진 것이 별반 없지만 루벤스가 네덜란드를 1627년에 방문했을 당시 만난 유일한 화가가 테르브뤼헨이라는 사실로 미루어볼 때 위트레흐트의 화가들 중에서 가장 재능 있는 화가였을 거라고 추정된다.[28] 그가 남긴 작품으로는 1625년작인 「십자가에 못 박히신 예수」와 「이레네와 그 하녀들의 보살핌을 받고 있는 성 세바스티아노」가 있는데, 카라바조의 영향과 함께 뒤러, 그뤼네발트의 영향이 느껴진다. 특히 그는 뛰어난 색채감각으로 빛과 그늘의 점진적인 이행을 섬세하게 나타내어 후일 베르메르에게 영향을 주었다고 평가된다.[29]

혼토르스트는 카라바조의 강렬한 명암대비의 영향 아래 어두운 밤을 촛불이나 횃불 등으로 밝혀주는 장면을 많이 그려 '밤의 게라르도'Gherardo della Notte라는 별명이 붙기도 했다.[30] 밤 장면은 렘브란트나 라 투르에게서 보듯이 특히 바로크 미술에서 즐겨 다루어졌는데, 혼토르스트의 밤은 어둠 속에 숨는다기보다는 어둠 속에 잠겨 있는 신비한 세계로 끌고 가려는 의도가 더 강하다.[31] 로마에 체류할 당시 주스티니아니 후작marchese Giustiniani의 주문으로 그린 「카야파 대사제 앞에 선 그리스도」는 촛불이 어둠을 밝혀주는 가운데 예수가 대사제의 심문을 받고 있는 장면을 보여주고 있다.

또한 「아기예수의 탄생」을 보면 흰색 강보에 싸인 아기 예수로부터 나오는 빛으로 인해 어둠 속에 잠긴 마리아와 요셉, 두 명의 천사의 환희에 찬 표정이 잘 드러나면서 신비하고 극적인 효과를 자아낸다. 마치 연극무대의 조명효과처럼 빛을 적극 그림에 이용해 극적인 분위기를 유도하는 것은 바로크 미술의

28) Bob Haak, *The golden age-Dutch painters of seventeenth century*, N.Y., Stewart, Tabori & Chang, 1984, p.209.

29) Julius S. Held, Donald Posner, op. cit., p.237.

30) Ibid., p.211.

31) Marcel Brion, *L'oeil, l'esprit et la main du peintre*, Paris, Plon, 1966, p.207.

혼토르스트,
「카야파 대사제 앞에 선 그리스도」,
1617년경, 캔버스 유화,
런던, 내셔널 갤러리

특징으로, 여기서 빛은 감성을 두드리는 심리적인 빛이라 하겠다.

위트레흐트 화가들 중에는 대예술가는 없었지만 그들은 카라바조 화풍을 널리 퍼뜨려 네덜란드에 바로크 양식을 심어주었다. 네덜란드 자체의 미술전통은 이 새로운 화풍과 만나면서 더욱 풍요로워져 17세기 네덜란드 미술을 황금기로 만들어주었다. 17세기 네덜란드에서는 렘브란트를 비롯한 많은 화가들이 저마다의 특성을 보여주면서 다양한 예술가군을 형성하게 된다.

프란스 할스, 생동감 넘치는 집단초상화

유럽 전역에 궁정문화가 화려하게 펼쳐지는 가운데 유례없는 시민문화를 보여주었던 17세기 네덜란드 미술은 여러 면에서 다른 지역과 다를 수밖에 없

었다. 그중 하나가 집단초상화의 등장이다. 그때까지 초상화는 역사화나 종교화에 비해 열등하게 취급됐던 것이 사실이다. 플랑드르의 반 다이크가 기존의 판에 박은 듯한 인물 위주의 초상화에서 벗어나 초상화의 새로운 전기를 마련해주었지만, 그가 속한 사회가 귀족사회였던 만큼 그것은 어디까지나 한 사람의 왕족이나 귀족을 위한 초상화였다. 사회의 지배층이 귀족에서 시민계급으로 넘어간 네덜란드에서는 왕족이나 귀족층 인물들을 위한 초상화 대신 자선단체나 시민단체, 길드 등 사회 특정 그룹의 주요 임원들을 한데 묶어서 그리는, 오늘날의 단체사진과 같은 초상화가 유행했다.

17세기 네덜란드 미술에서 이 집단초상화는 그 엄청난 수와 그 발전양식에서 이탈리아의 가톨릭 성당 제단화만큼이나 중요한 비중을 차지한다. 16세기 초부터 네덜란드에서는 예루살렘으로 성지순례를 떠나는 사람이나 도시를 지키는 방위대원같이 공동의 목적을 갖고 있는 사람들을 단체로 그려주는 초상화의 전통이 이어져왔다. 17세기에 들어와서 부유한 시민계급이 나라의 지배층으로 부상하고 또 나라가 부강해짐에 따라 돈도 많아져 그 새로운 지배층을 위한 집단초상화의 수요가 폭발적으로 증가했던 것이다. 대표적인 유형으로는 시 방위대 대원들의 집단초상화, 길드나 자선단체를 운영관리하는 임원들로 당시 네덜란드 사회에서 지배층으로 군림했던 '레헨트'regent들의 집단초상화, 공개적인 해부학수업을 그린 집단초상화를 들 수 있다.

길드를 감독하는 이사들이나 사회단체 임원들의 집단초상화인 '레헨트' 초상화로는 피테르츠Pieter Pietersz의 1599년작으로 추정되는 「6명의 직물조합 이사들」이 그 첫 번째 그림으로 꼽힌다.[32] 레헨트 초상화 중 특히 자선단체의 경우, 가난에 대한 사회적인 생각이 바뀌면서 자선단체가 급증한 탓에 자선단체의 임원들을 위한 집단초상화의 주문이 아주 많았다. 중세 때 가난은 신의 계획에 들어 있는 피할 수 없는 하나의 사회적인 현상으로 받아들여져 가난한 자들을 돕는 자선활동은 주로 교회나 수도원이 맡았다. 그러나 가난은 퇴치될

32) Bob Haak, op. cit., p.108.

수 있는 것이라고 생각이 바뀌면서 정부 주도의 자선단체들이 많이 생겨났다. 고아원 · 양로원 · 빈민 수용소 들이 여기저기 지어졌고, 그러한 시설을 경영하고 관리하는 임원들의 초상화가 자선을 주제로 한 그림들과 함께 회의실에 걸렸다.

한 화면에 많은 사람들을 그려넣는다는 것은 대단히 어려운 일로 무미건조하고 딱딱한 그림이 되기 십상이다. 집단초상화는 각 인물들이 화면에서 차지하는 비중이 똑같아야 하고 개개인이 응시하는 시점은 물론, 그들이 취하는 아주 미묘한 자세나 동작이 화면 전체의 구성 안에서 조화를 이루어야 한다. 또 초상화인 만큼 그들을 보고 있는 관객들과의 관계도 염두에 두어야 하기 때문에 그리기가 쉽지 않았다. 처음에는 그저 인물들을 나란히 병렬로 배치했다. 그러나 그 일률적인 틀에서 벗어나기 위해 구성상의 묘미를 살리려는 여러 가지 방안이 강구되었다. 인물들을 몇 명씩 묶어서 나누어놓기도 하고 풍경을 집어넣기도 하며 식탁을 가운데 두어 구심점을 만들기도 했으나 인물초상이 주된 목적인 만큼 사람들이 모여서 기념촬영한 것 같은 딱딱하고 부동적인 느낌은 쉽게 사라지지 않았다.

이렇게 형식적인 수준에 머물렀던 집단초상화의 성격에 획기적인 변화를 가져다준 화가는 할스Frans Hals, 1580~1666였다. 시 방위대 집단초상화로 가장 오래됐다고 알려진 야코브즈Dirck Jacobsz의 1529년작 「17명의 암스테르담 시 방위대의 집단초상화」에서 볼 수 있는 것처럼 처음에는 대원들 하나하나의 모습을 남기는 데에 목적이 있었기 때문에 그들은 거의 같은 표정과 자세, 그리고 같은 비중으로 화면에 등장한다.[33] 그러다보니 개개인의 명함사진을 한 화면에 합쳐놓은 것 같은 그림이 되었다.

그런데 할스는 이렇게 그저 단순히 인물을 조합하는 데만 그쳤던 집단초상화를 인물들의 표정과 자세 등을 조금씩 달리하여 구성원들이 만나서 즐기고 있는 자연스러운 만남의 장면으로 바꾸어놓았다. 이를 위해 할스는 개개인의

33) Ibid., p.104.

야코브즈, 「17명의 암스테르담 시 방위대의 집단초상화」, 1529, 암스테르담, 라익스 미술관

순간적인 표정과 자세, 동작을 생생히 살려내어 화면에 생동감이 넘쳐나면서 활력적이고 쾌활한 분위기가 감돌게 되었다. 삶의 이야기가 펼쳐지면서 인물들이 살아 숨쉬고 움직이는 소통하는 공간으로 바뀌게 된 것이다.

특히 할스의 흐르는 듯한 거칠고 힘찬 붓자국과 빛나는 색감은 실제 장면과 같은 생동적인 분위기를 더욱 살려주고 있다. 할스의 집단초상화로써 그가 처음 그린 1616년작 「성 제오르지오 시 방위대 장교들의 연회」를 보면, 식탁을 가운데 두고 나란히 앉아 있는 인물들의 배치는 그 이전에 나온 집단초상화들과 다를 바가 없으나, 할스는 이를 장교들이 유쾌하게 만찬을 즐기고 있는 장면으로 전환시켜 화면에서 삶의 활기가 넘쳐나게 했다. 만찬은 그 옛날부터 내려오던 시 방위대 길드의 전통이었다. 활 쏘는 사수들의 길드인 이 시 방위대는 이 그림을, 옆에 사격대가 붙어 있어 과녁이라는 뜻의 '둘런'doelen이라고 불리는 시 방위대 홀에 걸어놓았다. 이들은 사격회, 즉 '둘런' 회원이라는 명칭을 갖고, 회원들의 모임을 기념하는 그들의 집단초상화를 주문하여 회의실을 장식했는데, 그 후 자연스럽게 이 모임을 기념하는 회원들의 집단초상화도

할스, 「성 제오르지오 시 방위대 장교들의 연회」, 1616, 할렘, 프란스 할스 미술관

'둘런'이라고 불리게 되었다.[34]

원래부터 네덜란드 각 도시에는 시 방위대 길드로 성 제오르지오를 수호성인으로 하는 사수들의 길드와 성 세바스티아노를 수호성인으로 하는 석궁들의 길드가 있어 전쟁 시 도시를 방어해주었고, 그 후 전쟁무기가 활 대신 총 같은 화기火器로 바뀌자 화승총 조합이 성 하드리아노를 수호성인으로 하여 생겨났다. 그러나 16세기 후반에 에스파냐가 침범하면서 보복조치로 모든 시 방위대 길드들을 없애버렸고, 그 후 이 시 방위대 길드들이 시의 후원 아래 다시 설립됐지만 그때는 이미 큰 전쟁의 위험이 사라진 뒤여서 그들의 군사임무가 그다지 필요치 않았다. 그래서 그 길드들은 시를 방위하거나 귀빈들의 방문시 그들을 호위하는 임무정도만 수행하면서 부유층 인사들의 세속적인 사교모임으로 바뀌어갔고 이들은 집단초상화 주문의 주요고객으로 등장했다. 할스 자신도 1612년부터 1615년까지 석궁 길드의 멤버였다고 한다.

이들 시 방위대 길드의 주문으로 할스는 1627년에 「성 하드리아노 시 방위대 장교들의 연회」와 또 다른 「성 제오르지오 시 방위대 장교들의 연회」를 제작했고,

34) *Encyclopédie de l'art* V—Art classique et baroque, op. cit., p.184.

1633년에도 「성 하드리아노 시 방위대 장교들과 부관들의 향연」 「레아엘Reael 중대」 등을 제작했다. 할스는 1616년작에서 한 발짝 더 나아가 대상을 여러 인물군으로 나누기도 하고 인물들의 자세를 다양하게 하기도 하는 등 구성의 묘미를 살렸다. 또한 회원들이 한데 모여 얘기를 나누고 웃고 떠드는 가운데 잡히는 순간적인 모습을 포착해내어 표정이 살아 있는, 실제 살아 숨 쉬는 것 같은 인물들로 묘사했다. 할스는 집단초상화라는 틀 안에서 인물들 하나하나 의 개성을 모두 살려냈던 것이다. 또한 할스는 빛과 그림자를 적절히 이용하 고 색채를 충분히 살려 여러 사람을 한데 그려야 하는 초상화의 성격상 자칫 밋밋해지기 쉬운 화면 전체를 생동감 넘치는 장면으로 바꾸어놓았다.

다양한 인간 군상을 그리다

여러 집단초상화에서 보는 바와 같이 할스의 초상화가로서의 재능은 유난 히 남달랐고 일생 동안 초상화에만 손을 댔다. 할스는 바로 중산층을 고객으 로 하는 미술시장이 형성되고 잘 팔리는 그림이 요구되면서 17세기 네덜란드 에서 나타났던 특이한 현상인 '전문화된 화가'의 대표적인 예다. 그러나 할스 는 자칫 판에 박힌 그림만을 그릴 수 있는 전문화된 초상화가의 한계를 뛰어 넘어 인물묘사, 구성 등에서 독창적이고 다양한 면모를 보여주는 초상화를 많 이 남겼다. 할스는 당시 네덜란드 사회의 주역이었던 시민층의 모습을 집단초 상화로도 남겼지만, 「미소 짓는 기사」1624, 「데카르트의 초상」1640에서 볼 수 있듯이 개개인의 모습으로도 많이 남겼다. 뿐만 아니라 마치 사진작가들이 삶 의 여러 모습들을 담고자 사회 구석구석을 찾아다니듯 할스도 응달진 곳에 살 고 있는 사회 저변의 사람들을 찾아다녔다.

할스는 네덜란드의 황금시기를 대변하는 듯이 당당한 모습으로 뽐내는 신 사, 즐겁게 기타를 치며 노래하는 사람, 가슴을 드러낸 집시 여인, 거칠고 천 박한 모습의 하류층 여자들, 유모 품에 안겨 있는 아이 등등 신분과 계층을 초 월하여 다양한 사람들의 초상화를 그렸다. 그는 사회에서 성공한 사람들의 위 풍당당한 모습을 초상화로 남기면서도 보수도 받지 않고 자청하여 사회 밑바

할스, 「말레 바베」, 1630년대,
캔버스 유화, 베를린 국립미술관

닥 천민들의 일상적인 모습을 담고자 했다. 아마도 할스는 이러한 인물들의
초상화를 통해 그들이 살고 있는 세상의 모습을 그려내고자 한 것 같다. 카드
놀이 하는 사람, 거나하게 취한 술꾼, 생선장사, 요술쟁이, 어부, 주점에서 노
래하는 사람들의 모습을 순간적으로 포착하여 그들의 인간적인 면모를 아주
자연스럽게 그려냈다. 순간적인 모습이라는 것을 강조하는 듯 붓질이 자유스
럽고 과감하며 빠르고 힘차, 스케치 같은 즉흥성이 나타나면서 인물의 특징이
더 잘 살아난다.

「얼큰히 취한 술꾼」1627, 「집시 여인」1635, 「말레 바베」Malle Babbe, 1630년대 등
과 같은 그림에서 보듯 할스는 그들의 가식 없는 모습을 통해 인생의 즐거움
과 괴로움, 사람들의 천진하면서도 냉소적이고 잔인한 면모, 선과 악이 교차
하는 모습을 드러내 보이고자 했다. 그들의 얼굴표정에는 사회에 대한 무정부
주의적인 생각 · 체념 · 원망 · 증오 · 고통 · 허무함 등 인간내면의 심리상태가
그대로 드러나 있어 인간성에 대한 할스의 깊은 통찰력을 엿보게 한다. 할스

할스, 「하를럼 양로원의 여자 관리인들」, 1664, 하를럼, 프란스 할스 미술관

는 사람의 표정을 해독하면서 그들의 심리를 파악하여, '웃음'만 하더라도 순진한 웃음, 실없는 웃음, 정다운 웃음, 행복한 웃음, 빈정대는 웃음, 매정한 웃음, 환심을 사려는 마음에서 우러난 웃음, 사악한 웃음 등 여러 가지로 구별해 개성화했다.

할스는 시로부터 빈민보조금을 받아서 생활해야 할 정도로 만년의 삶이 아주 어려웠다. 이러한 자신의 힘든 삶이 반영된 듯, 할스가 1664년에 마지막으로 주문받아서 그린 집단초상화인 「하를럼 양로원의 여자 관리인들」을 보면 나이 든 여인네들의 차갑고 창백한 얼굴에서 불길한 느낌이 들면서 혐오감마저 느껴진다. 그래서 프랑스의 문호 클로델Paul Claudel, 1868~1955은 이 다섯 명의 여인의 모습에서 저승사자가 어른거린다고 평한 바 있다.[35] 할스는 다가오는 자신의 죽음을 앞두고 불길하고 무섭고 두려운 죽음이라는 실체를 이 여인네들의 모습을 통해서 시각화했다. 여인네들의 움직임이 전혀 느껴지지 않는

35) Ibid., p.187.

굳어진 모습에서 죽음을 앞두고 시간마저 정지된 듯한 느낌이 전해진다.

할스가 초기에 그린 초상화인 「미소 짓는 기사」에서 기사는 자신의 사회적인 출세를 과시하듯 멋지게 몸치장을 하고 허리에 손을 얹고 밝고 자신만만한 표정을 짓고 있는데, 이는 당시 황금기를 구가하던 네덜란드를 표상하는 것이기도 했지만 초상화가로서 하를럼을 대표하던 할스 자신의 희망찬 한때를 보여주는 것이기도 하다. 말년작인 「하를럼 양로원의 여자 관리인들」은 나이 들고 삶도 궁핍해진 가운데 인생을 보는 눈마저 달라진 작가의 내면세계를 그대로 나타내주고 있다. 렘브란트나 고흐가 자화상을 통해 나이가 들면서 달라져가는 자신의 내면세계의 흐름을 추적해가듯 할스도 초상화를 통해 빛나는 젊음으로부터 어두운 죽음의 길로 다가가는 삶의 과정을 짙게 투영시켰다.

렘브란트, 영혼의 세계에 문을 두드리다

16세기에 일어난 종교개혁에 심지를 붙인 루터는 가톨릭의 집단체제적인 성격에 저항하면서 하느님과 개인과의 직접적인 일 대 일 관계에 바탕을 둔 개인주의적인 종교관을 펼쳤다. 이것은 그때까지 유럽을 지배하던 모든 사고체계를 뒤엎는 혁명이나 다름없는 생각이었다. 이러한 사고는 미술세계에도 파급되어 미술은 가톨릭 교의의 전체주의적인 영향권에서 벗어나 서서히 개인적인 차원으로 넘어가게 되었다. 신앙심을 고취시키기 위한 종교적인 목적의 가리개가 없어짐으로써 미술가와 대상 사이의 직접적인 대화가 자연스럽게 가능해졌다. '나'와 '대상'의 관계가 형성되어 자유로운 교감이 이루어졌고, 그 결과 미술가들은 대상을 통해 자신의 내면세계를 투영하기 시작했다. 그때까지 '바깥'으로만 향해 있던 눈이 이제 '내 안'을 향하게 된 것이다. 대상은 그저 재료만 제공할 뿐 더 중요한 것은 대상에 대한 미술가 자신의 느낌이나 생각이었고 미술은 그 개인적인 체험의 전달이었다.

렘브란트Rembrandt Harmenszoon van Rijn, 1606~69는 바로 이러한 자신의 내면세계를 온전히 작품으로 구현해낸 첫 번째 미술가로 평가된다.[36] 그는 '영혼'이라는 무궁무진한 미지의 세계에 문을 두드린 첫 번째 예술가였던 것이다. 개

개인의 서로 다른 복잡다단하고 비밀스러운 내면세계가 그로 인해 모습을 드러내게 되었다 해도 과언이 아니다. 미술은 이제 객관적인 진실추구에서 완전히 주관적인 의식으로 방향을 달리하게 되었고 그 결정적인 전환점을 마련해준 인물이 바로 렘브란트다. 인간의 이성 아래 잠복해 있던 감성적인 모든 것을 밖으로 분출시킨 바로크 미술은 그 귀결점으로 렘브란트를 탄생시켰다.

17세기의 네덜란드는 사상·종교·경제·정치·사회·예술 그 모든 면에서 관용을 베풀었던 그야말로 '자유'가 보장된 나라였다. 모든 것이 그곳에 흘러들었고 자연스럽게 합쳐져 늘 무언가 새로운 탄생의 가능성을 품고 있었다. 그곳은 심지어 '시간'의 개념까지도 합류하는 듯하여 과거와 미래, 현재와 영원도 모두 느낄 수 있고 꿈꿔볼 수 있는 그런 곳이었다.[37] 말하자면 17세기 네덜란드는 그때까지 유럽 사회의 모든 것을 지배하던 가톨릭 교회, 합리주의 등이 만들어놓은 논리나 의식체계와 완전히 동떨어진, 역사의 흐름에서 볼 때 지극히 이례적인 곳이었다. 그러니까 네덜란드는 신교도가 뿌린 개인주의의 씨앗이 자랄 수 있는 완벽한 토양을 마련해준 셈이고 미술사의 방향을 뿌리째 바꿔놓은 렘브란트 같은 인물을 배출시킬 수 있었던 것이다.

역사적으로 큰 역할을 부여받은 인물들이 늘 그렇듯 렘브란트도 개인적으로는 대단히 불행했다. 어느 시점을 고비로 고객들이 등을 돌렸고 경제적으로도 파산지경에 이르렀으며 그토록 사랑하던 부인마저 먼저 보내는 아픔을 겪었다. 갑자기 온 세상으로부터 버림받은 처지가 된 렘브란트는 혼자만의 세계에 은둔했고, 바로 그러한 철저한 고독 속에서 정신이 깃든 내면화된 그만의 독창적인 예술세계가 배양되었다. 렘브란트는 시선을 자기 안으로 돌려 마치 수도자들이 자신의 마음속을 들여다보듯 자기 자신에 대한 탐색에 나서 얼굴에 배어난 그 흔적들을 화폭에 끊임없이 담았다. 스무 살부터 그리기 시작한 렘브란트의 수많은 자화상은 바로 영혼에서 진리를 찾으려 한 그의 진리탐구의 한 방법이었던 것이다.

36) René Huyghe, op. cit., p.389.
37) Henri Focillon, *Rembrandt*, Paris, Plon, 1936, p.6.

렘브란트는 1606년에 레이던에서 그리 멀지 않은, 라인 강의 두 물줄기가 합쳐지는 곳에 위치한 방앗간 집—당시 상당히 여유 있는 중산층에 속했던—아들로 태어났다. 이름에 붙은 '반 라인'van Rijn은 라인 강변이라는 뜻이다. 렘브란트는 어린 시절부터 화가로서의 자질을 인정받아 1625년에는 암스테르담에 가서 당시 역사화가로서 이름을 날렸던 라스트만Pieter Lastman, 1586~1625에게서 잠깐 동안 미술수업을 받았다.[38] 라스트만은 이탈리아에서 공부를 하고 온 화가로, 렘브란트는 그를 통해 처음으로 이탈리아 대가들의 미술세계를 접하게 되었다. 렘브란트는 1625년 말경에 레이던으로 돌아와서 공방을 열어 화가로서의 활동을 시작했는데 작은 크기의 역사화·성서화 등을 그렸다. 이후 「토비트와 안나」1626, 「감옥에 갇힌 사도 바오로」1627, 「은 삼십 냥을 되돌려주는 유다」1629 등의 작품을 남겼다.

초상화 화가로서 명성을 얻다

렘브란트는 아버지가 돌아가시자 즉시 레이던을 떠나 암스테르담으로 이주했다. 당시 암스테르담은 세계의 바다를 온통 거머쥐고 최강국으로 승승장구하는 네덜란드의 국력을 엎고 유럽 최고의 도시로 부상했기 때문에 미술시장에서도 많은 가능성을 엿볼 수 있는 곳이었기 때문이다. 그곳 암스테르담에는 돈이 넘쳐나 시민들이 집을 치장하는 일은 물론 자신의 초상화를 그리는 일에도 돈을 아끼지 않았다. 그곳에서 렘브란트는 1632년에 집단초상화 「툴프 박사의 해부학 강의」라는 대작을 내놓아 초상화가로서 큰 명성을 얻게 되었다. 특히 렘브란트가 암스테르담으로 이주하는 데 결정적인 역할을 한 암스테르담의 화상 윌른버흐Hendrick van Uylenburgh의 소개로 상류층 인사들의 초상화 주문이 밀어닥쳤다. 렘브란트는 초상화가로써 돈도 많이 벌었고 또 윌른버흐의 큰 조카딸인 사스키아Saskia van Uylenburgh를 만나 1634년에는 결혼도 하는 등 그의 암스테르담 입성 첫 시기는 그야말로 탄탄대로였다.

38) Bob Haak, op. cit., p.262; Eugène Fromentin, *The masters of past time*, N.Y., Cornell University Press, 1981, p.163.

「툴프 박사의 해부학 강의」는 발표 후 고객들과 비평가들 모두에게 찬사를 받아 렘브란트가 암스테르담 미술계에 성공적으로 진출하게 한 결정적인 그림이기도 하지만, 그 후로 렘브란트의 미술이 나아갈 방향을 제시해준 대단히 중요한 작품이기도 하다. 그는 인물 개개인의 얼굴을 단순히 그리는 단체사진과 같은 집단초상화를, 주제가 있고 이야기가 전개되는 그림으로 발전시켰다. 그는 집단초상화를 실제 '행위'가 펼쳐지는 듯한 실감나는 장면으로 전환시켰고 그에 맞추어 인물들 하나하나의 표정과 동작을 개별적으로 잘 살려냈다. 말하자면 실제감이 느껴지는 장면묘사와 예리한 사실표현으로 집단초상화를 생동감 넘치는 그림으로 발전시켰다는 얘기다.

툴프 박사가 직접 사체의 왼쪽 팔의 힘줄을 해부하면서 설명하는 해부학 강의를 듣고 있는 참석자들의 표정에는 긴장감 · 진지함 · 호기심이 잔뜩 서려 있다. 사체를 찬찬히 들여다보고 있는 사람도 있고, 강의내용을 확인을 하는 건지 사체 발치에 놓인 책을 보고 있는 사람도 있으며 아예 딴청을 부리듯 정면을 바라보고 있는 사람도 있다. 렘브란트는 실제 해부학 강의에 임하는 사람들 각자의 심리적인 미묘한 동요까지 예리하게 파악하여 각자 다른 얼굴표정과 몸짓으로 나타냈다. 그래서 마치 참석자 개개인들을 각자 개인초상화로 그려놓은 듯한 효과를 가져왔다.

또한 구성 면에서도 렘브란트는 대각선으로 놓인 사체와 그 앞에서 해부하는 툴프 박사를 중심으로 참석자들을 층층이 둘러싸이게 하여, 그림의 중심이 되는 해부장면을 강조하면서도 참석자 개개인이 똑같은 비중을 차지하게 했다. 엄숙하고 긴장감이 감도는 해부장면을 강조하는 듯 어둠 속에서 빛이 쏟아지면서 사체를 비롯한 인물들의 얼굴을 밝혀주고 있다. 이 작품은 장면의 실제감, 대각선을 이용한 동적인 구성, 카라바조의 빛으로 인한 극적인 효과, 살아 있는 듯한 생생한 인물묘사, 관객들을 화면으로 끌어들이는 듯한 분위기 등등 바로크 미술의 특성을 최대로 살린 작품으로 평가된다.

이 작품에서 뉘어 있는 해부용 사체는 해부학적으로 아주 정확히 묘사되어 있는데 이는 렘브란트가 과학적인 탐구 아래 인체구조에 지대한 관심을 기울

렘브란트, 「툴프 박사의 해부학 강의」, 1632, 헤이그, 마우리츠하위스 왕립미술관

이던 레오나르도 다 빈치의 예술로부터 큰 영향을 받았기 때문이다. 그 외에
도 렘브란트는 레오나르도로부터 사람들의 몸짓과 얼굴표정에 그 사람 마음
속에 들어 있는 생각과 감정을 나타내는 심리적인 표현을 배웠다. 실제 렘브
란트가 레오나르도의 데생이나 판화를 오랫동안 탐구했다는 기록이 있다.

툴프 박사는 암스테르담에서 유명한 의사였는데 동양의 차(茶)에 관심이 많
아 「차의 치료상의 효능」에 관한 논문을 쓰기도 했다. 렘브란트는 화상인 윌
른버흐의 소개로 툴프 박사를 알게 되었다. 툴프 박사는 미술에 조예가 깊었
고 특히 렘브란트의 작품을 좋아했다. 그런 그가 암스테르담 외과의사조합본
부에 걸어놓을 집단초상화를 주문하여 1년 뒤에 나온 작품이 바로 이 작품이
다. 툴프 박사의 해부학 강의를 듣고 있는 7명의 '학생'은 툴프 박사의 제자
인 의사들이라고도 하고, 시의 행정관들이라는 말도 있다. 화면 가운데에서
이쪽을 바라보고 있는 사람이 들고 있는 종이쪽지에 적힌 것이 이들 참석자

「해부학 극장」을 그린 판화

들의 이름이라는 얘기도 있다.[39)]

　원래 네덜란드 몇몇 도시에서는 외과의사조합에서 연례적으로 시민들이 모두 볼 수 있도록 공개적으로 해부학 강의를 여는 전통이 있었다. 강의는 외과의사조합 안의 해부학 극장theatrum anatonicum에서 했고, 시기는 사체가 썩지 않는 겨울을 이용했다. 사체로는 주로 형이 집행된 사형수의 몸이 제공되었다. 네덜란드에서는 시 방위대 단원들이나 경영관리자인 레헨트를 그린 집단초상화만큼은 아니지만 해부학 강의를 테마로 한 집단초상화도 주문이 많았다. 애당초 집단초상화는 모든 단원들의 얼굴을 차별 없이 그려야 하는 것이었기 때문에 이 해부학 강의 집단초상화도 일률적인 배치를 보여주는 판에 박힌 구성에서 벗어날 수 없었다. 이런 와중에 렘브란트가 진부한 구성을 벗어던지는 획기적인 구성과 표현으로 새로운 집단초상화의 전기를 마련해준 것이다.

　렘브란트는 한참 뒤 인생 말년에 가까워진 때에 또 하나의 해부학 강의 집단초상화를 제작한다. 1656년에 제작한 「요안 데이만Joan Deyman의 해부학 강의」 그림은 외과의사조합 내 해부학 극장에 걸려 있었으나 1723년에 일어난

39) Francesca Castria Marchetti, op. cit., p.180.

화재로 심하게 파손되어 지금은 암스테르담 역사박물관에 부분으로만 남아 있다. 이 남아 있는 부분과 밑 스케치를 보면 해부 장면의 주역인 데이만 박사와 사체를 한가운데 두고 양쪽에 4명씩 배치한 구성을 보이는데, 사체는 발끝이 화면 밖으로 튀어나오는 듯 대담한 축도법을 써서 세로로 뉘었고 데이만 박사가 뇌를 해부한다는 것을 강조하는 듯 머리 부분을 치켜세워놓았다. 손상이 되지 않았더라면 또 하나의 새로운 이정표를 세운 집단초상화로 기록될 작품이었다.

「툴프 박사의 해부학 강의」 이후 렘브란트에게는 초상화 주문이 밀어닥쳤다. 명성을 얻게 된 렘브란트는 같은 해인 1632년에 네덜란드의 총독인 오렌지 공 헨드리크Frederik Hendrik를 위해 '예수 수난'을 주제로 한 연작을 제작했다. 당시 네덜란드는 성화나 성상을 금지한 칼뱅교 국가였지만 원래는 가톨릭이 국교였던 나라여서 가톨릭 전통이 남아 있었다. 더군다나 당국에서 다른 종교에 대해 관용을 베풀어 성서화 제작은 예전대로 지속되었다. 특히 지식인 층에서는 16세기에 형성된 에라스뮈스의 그리스도교적인 인문주의의 흐름이 그대로 이어지면서 지성계에 많은 영향력을 행사하고 있었다. 또한 미술시장에서도 성서화에 대한 요구가 계속 이어지고 있었다.

렘브란트는 레이던에 있을 때 주로 역사화와 성서화를 많이 그렸는데, 그때 벌써 렘브란트의 재능을 알아보았던 총독의 비서인 콘스탄테인 하위헌스Constantijn Huygens의 주선으로 총독의 주문을 받게 된 것이다. 하위헌스는 인문학자이자 문필가로 예술에 관한 글을 쓰기도 한 지성인이었고 네덜란드의 유명한 천문학자인 크리스티안 하위헌스Christiaan Huygens, 1629~95의 아버지이기도 했다.[40] 렘브란트는 '예수 수난'을 위한 시리즈로 「그리스도가 못 박히신 십자가를 들어올림」「그리스도를 십자가에서 내림」「그리스도의 매장」「부활」 등을 그렸다. 「그리스도를 십자가에서 내림」에서 보듯이 이 그림들은 모두 어두움 속에서 주제의 장면이 서서히 모습을 드러내는 빛의 효과를 보이면서 극

40) Bob Haak, op. cit., p.63.

렘브란트, 「눈먼 삼손」, 1636, 프랑크푸르트, 시테델 미술연구소

적인 분위기를 조성해주고 있다. 렘브란트는 빛을 연극무대에서의 조명광선처럼 극적인 긴장감을 상승시켜주는 요소로 적극 활용했다. 그래서 렘브란트의 빛은 감성의 세계를 두드리는 심리적인 빛이라고 이야기되는 것이다.

특히 렘브란트가 그를 도와준 하위헌스의 호의에 감사하는 마음으로 1636년에 그에게 바친 대작 「눈먼 삼손」에서는 이 빛의 효과가 더욱 두드러져 동적인 구성, 인물들의 생생한 표정묘사와 함께 극적인 분위기가 최고조에 달한다. 이 그림은 힘이 장사이던 삼손이 들릴라의 계략으로 머리가 잘려 힘이 빠지고 필리스티아인에게 잡혀 눈까지 뽑힌 사건을 주제로 한 것이다. 삼손을 결박하고 눈을 뽑는 사람들의 격렬한 동작, 고통으로 일그러진 삼손의 얼굴, 발버둥치는 삼손, 그 뒤로 삼손의 머리칼을 쥐고서 급히 자리를 뜨는 들릴라의 모습에서 실제 장면과 같은 생동감, 극적인 긴장감과 긴박감이 넘쳐난다.

특히 빛이 들릴라로부터 삼손에게 대각선으로 쏟아지게 하여 빛이 주는 극적인 효과를 극대화시켰다. 밝은 빛의 효과를 더욱 강조하기 위해 삼손의 옷

을 노란색으로 했다. 이 그림은 렘브란트가 명성도 얻고 돈도 벌고, 특히 갓 결혼한 아내 사스키아와 아주 행복했던 시절의 작품으로 들릴라의 얼굴 모델도 사스키아다. 화면 왼쪽에서 긴 칼을 들고 삼손을 위협하는 사람은 근동지역의 옷차림을 하고 있는데, 렘브란트는 이 그림에서뿐 아니라 다른 그림에도 이국적인 옷차림이나 장식품을 많이 집어넣었다. 렘브란트는 골동품상에서 이국적인 물품들을 모으는 취미가 있어 작품제작에 필요할 때 그 물건들을 참고로 이용했다.

가장 바로크적인 작품 「야경」

1632년에 암스테르담으로 온 후 렘브란트에게는 마치 행운의 여신이 따라다니듯 돈과 명성이 쏟아졌다. 수중에 돈이 많아진 렘브란트는 그림·조각·골동품·연극의상·악기 등 온갖 종류의 진기한 물건을 모두 사 모았고, 1639년에는 신트-안토니브레스트라트Sint-Antoniebreestraat에 넓고 화려한 저택을 구입하기까지 했다. 그러나 그러한 행복도 잠깐, 렘브란트의 삶에 어두운 그림자가 스며들기 시작했다. 1642년에 제작한 대작 「야경」이 주문자들에게서 외면당했고, 바로 그해에 아내인 사스키아가 아들 티투스를 낳은 후 폐결핵으로 사망하는 등 불행이 한꺼번에 밀려왔다. 그 후 그림주문까지 떨어졌고 더군다나 1639년에 일부 계약금만 주고 구입한 저택의 나머지 돈을 갚아나가느라 빚에 허덕이게 되어 경제적인 압박감이 극에 달했다.

결국 1656년에는 파산에 이르렀고 1657년에는 전 재산이 압류되고 경매에 붙여지는 상황으로까지 가게 되었다. 애써 모았던 진귀한 미술품들, 좋은 집, 그 모든 것이 다 날아가버리고 렘브란트는 글자 그대로 빈털터리가 되었다. 그러한 처지가 되니 친했던 사람들마저 모두 등을 돌려 렘브란트는 그야말로 기댈 것이 아무것도 없는 고립무원의 상태가 되었다. 이 세상 모든 것이 그냥 스쳐 지나가는 환영에 불과하다는 것을 누군가가 렘브란트에게 일깨워주려고 나 한 듯 모든 것이 한꺼번에 그에게서 떨어져나갔던 것이다. 렘브란트는 극심한 고통, 처절한 고독을 겪으면서 자기만의 내면세계로 깊이 침잠했다. 그

때부터 그의 미술은 다른 경지로 넘어가게 되고 철저히 내면화된 예술세계, 물질성이 사라진 정신화된 예술세계를 보여주게 된다.

　문제가 된 작품 「프란스 바닝 코크Frans Banning Cocq 단장이 이끄는 방위대원들」, 즉 「야경」이라고 이름이 붙여진 그림은 새로 건축된 화승총 길드의 시 방위대 건물의 홀과 연회장을 장식하기 위해, 이 길드 회원들이 주문한 집단초상화 6점과 관리이사들의 집단초상화 1점 중 하나다. 1640년 주문을 받은 렘브란트는 2년이 걸려 이 작품을 완성했고 그 결과는 아주 좋지 않았다. 시 방위대 대장인 코크는 자기를 포함한 16명의 대원들이 낸 돈으로 단순히 대원들의 집단초상화를 남기려고 한 것인데, 렘브란트가 그린 그림은 흔히 생각할 수 있는 통상적인 집단초상화가 아니었다. 원래 코크 대장이 요구한 것은 자신이 부관에게 행진을 위해 대열을 정비할 것을 명령하는 장면을 중심으로 한 시 방위대의 집단초상화였다. 그런데 렘브란트가 그린 것은 근엄한 방위대의 행렬로 보이지 않고 너무도 어수선한 것이 무슨 친목단체가 모임 후에 해산하는 장면 같았다.

　또 위치에 따라 어느 대원은 앞사람에 가려서 얼굴이 부분만 보이는가 하면 또 어떤 대원은 사람들 사이에 끼어 묻혀 있기도 하여, 각자의 모습이 고르게 나오기를 바랐던 대원들은 실망할 수밖에 없었다. 질서도 없고 위엄도 없어 애국시민임을 자처하는 시 방위대 대원들을 보여주는 그림으로는 너무도 미흡하다는 것이었다. 결과적으로 용사같이 씩씩하고 위풍당당한 모습으로 남겨질 것을 기대했던 방위대원들로서는 받아들일 수 없는 그림이었다.

　방위대 대원들이 기대한 것은 자신들의 늠름한 모습을 그려놓은 통상적인 단순한 집단초상화였지만, 렘브란트가 그린 것은 대원들이 임무에 열중하고 있는 자유롭고 자연스러운 상황이었다. 기존의 통상적인 집단초상화에서는 구도와 인물들의 모습이 모두 의도된 것이라면, 렘브란트의 그림에서는 구도도 자유롭고 인물들도 자연스러운 모습을 보여주고 있다. 그래서 화면에서는 실제상황을 직접 보고 있는 듯한 현장감과 생동감이 흘러넘친다. 그림의 중심

렘브란트, 「야경」, 1642, 캔버스 유화, 암스테르담, 라익스 미술관

을 이루는 코크 대장이 발을 한 발자국 앞으로 내디디고 화면을 뚫고 관람자 쪽으로 다가오는 듯한 모습을 보임으로써 화면의 공간과 관객들의 공간이 같은 선상에 있는 것 같은 착각을 주고, 이는 관객들에게 바로 눈앞에서 벌어지는 장면을 보고 있는 것 같은 실제감을 더욱 확고히 해주고 있다. 이것은 다름 아닌 바로크 건축에서 외부공간을 건축구조에 끌어들여 외부 공간과 내부 공간을 하나로 묶어 소통시킨 바로크적인 공간개념과 같은 표현이다.

렘브란트는 마치 연극 속의 한 장면인 것처럼 하나의 스펙터클한 장관을 보여주듯이 화면의 장면을 연출했다. 화면상의 모든 인물들은 각자 맡은 바 일을 하고 있는 모습으로 특유의 동작과 표정을 보여주고 있다. 한 손을 들고 출발하라는 명령을 내리고 있는 코크 대장, 그 옆에서 얼굴을 돌려 대장의 명

령을 받는 부관, 무기를 점검하고 있는 대원들, 뭔가 얘기를 나누고 있는 사람들은 모두 출발에 앞서 준비하고 있는 모습들이다. 렘브란트는 그들의 혼잡한 모습뿐만 아니라 그 시끌벅적한 소리까지도 느껴지게 하여 장면의 실제감과 생동감을 극대화시키고자 했다.

화면에서는 사람들의 말소리뿐만 아니라 북소리, 깃발이 펄럭이는 소리, 창들이 부딪치는 소리, 공포 소리, 개가 짖는 소리, 아이가 뛰노는 소리 등 온갖 소리가 들려오는 듯하다. 렘브란트는 시각뿐만 아니라 청각까지도 동원하여 장면의 실제감을 살려냈다. 화면구도에서도 여러 작은 선들이 엇갈린 가운데 코크 대장과 부관을 중심으로 하는 방사선구도를 보여주고 있고 대원들도 각자 시선을 달리해 개방적인 공간성을 보여주면서 활기찬 분위기를 더욱 조성시켜주고 있다. 이것은 바로크 미술의 특성을 최대한 살린 구도다. 또한 작가는 뛰노는 남자 아이, 강아지, 대원들 틈바구니에서 갈 길을 못 찾고 있는 소녀가 소녀가 허리에 수탉을 차고 있는데 이는 대장의 이름인 'Cocq'를 암시하는 듯하다 등 방위대하고는 전혀 관계없는 요소들을 집어넣기도 했고, 대원들 인원수도 늘려놓았다.

또한 렘브란트는 바로크 미술의 중요한 요소인 연극무대에서의 조명광선과 같은 '빛'을 도입하여 장면의 극적인 분위기를 상승시켰다. 강렬한 빛의 작용으로 마치 인물들이 어둠 속에서 솟아나오는 것 같은 효과를 내고 있다. 렘브란트는 명암의 충격적인 대비보다는 어두움으로부터 점차 희미하게 전개되어가는 빛을 택했다. 마치 어두운 곳에 오래 있다보면 어둠에 익숙해지면서 점차 주변사물이 눈에 들어오듯이, 어둠 속에서 더듬거리며 빛을 찾는 가운데 시가지의 아치문을 뒤로 하여 인물들이 하나씩 하나씩 그 모습을 드러내는 방법으로 빛을 이용했다. 이를 위해 렘브란트는 단계적으로 부드럽게 변화되어가는 색조의 흐름을 모색했다. 이 「야경」에서는 어둠 속에서 대원들이 단계적으로 모습을 드러내면서 마지막으로 중심인물인 코크 대장과 부관에게 시선이 쏠리게 했다.

이 그림은 빛의 효과, 스펙터클한 광경, 생동감, 실제감, 떠들썩한 분위기,

방사형구도를 통한 개방적인 공간성, 화면 밖으로 튀어나와 관객의 공간으로 이어지는 장면, 무대미술적인 배경 등 바로크 미술의 특성을 하나도 빠짐없이 보여주는 가장 바로크적인 작품으로 평가된다. 원래 이 그림은 대원들이 한낮에 거리의 축제행렬을 하는 장면을 그린 것이었으나 세월에 따라 빛이 약화되고 색도 퇴색되고 먼지가 쌓이는 등 화면이 전체적으로 어두워지면서 밤에 순찰을 도는 장면이라는 추정 아래 「야경」으로 불리게 된 것이다.[41]

작품 「야경」은 이렇듯 예술적으로는 뛰어난 작품이었으나 주문한 사람들이 외면하는 바람에 제작비도 제대로 받지 못했고, 이때부터 렘브란트의 인생은 내리막길을 걷게 된다. 모든 물질적인 것을 빼앗겨버린 상황에서 남겨진 것은 오로지 내면의 추구, 그것밖에는 없었다. 그 후 렘브란트의 작품은 격정적인 바로크 미술에서 구도적이고 명상적인 방향으로 완전히 변하게 된다. 그때까지 신체적으로 강한 에너지를 뿜어내는 견고한 형태감을 보여주었던 인물상들은 내면의 감정에 더 치중하게 되고 화면의 구도도 극도로 절제된 단순한 양상을 보이면서 정신적인 감명을 주는 차원으로 변하게 된다. 이전까지 렘브란트는 인물 상호간의 대화를 통한 교감과 그에 따른 행동을 중요시했으나 이제 절제된 행동과 무언의 침묵 속에서 더 많은 것을 암시하는, 그래서 더 깊은 울림을 던져주는 경지로 나아갔다. 생동감이 빠져나간 자리에는 짙은 우울함이 들어섰다.

내면세계로 침잠하다

그전까지 렘브란트는 돈·명성·사랑 모든 것을 거머쥔 야심찬 청년이었고, 그의 눈은 오로지 바깥세상으로만 쏠려 있었다. 그 시절에 그린 자화상만 보더라도 렘브란트는 재기발랄하고 무엇이라도 다 빨아들일 것 같은 강렬한 욕망을 보이는 활기가 넘치는 젊은이의 모습을 보이고 있었다.[42] 그러나 갑자

41) Henri Focillon, op. cit., p.21 ; Francesca Castria Marchetti, op. cit., p.186.
42) René Huyghe, op. cit., p.395.

렘브란트, 젊은 시절의 「자화상」, 1633~34 렘브란트, 노년기에 접어든 후의 「자화상」,
1652년경, 목판 유화, 빈, 미술사 미술관

기 닥쳐온 온갖 불행 앞에서 렘브란트는 좌절과 고독을 경험하면서 자신의 내
면세계로 침잠했다. 그 당시의 자화상을 보면 축 처진 얼굴에 갑자기 주름이
많아졌고 세상 너머의 그 무언가를 찾듯 생각에 잠긴 은둔자와 같은 모습을
보여주고 있다.

　이렇듯 내면으로 향한 렘브란트의 고독은 현대 실존주의 철학자인 야스퍼
스Karl Jaspers, 1883~1969가 얘기하는 인간내면의 불가사의한 근원인 실존實存으
로 다가가기 위한 고독이었다. 이에 따라 작품세계에 큰 변화가 왔음은 물론
이다. 화면의 구도, 인물의 동작이나 표정이 단순히 이야기를 전해주는 것이
아닌, 인간내면 깊숙한 곳에서 뿜어져 나오는 영적인 차원으로 변했다. '빛'
처리만 해도, 그 이전까지의 빛이 감성의 세계를 두드리며 극적인 분위기를
부각시키는 심리적인 빛이었다면, 이제는 인간내면 깊숙한 곳, 즉 존재의 근
원으로부터 솟아나오는 영적인 빛으로 심화되었다. 화면의 장면이 거의 보이
지 않을 정도로 어두운 가운데 인물상으로부터 희미하게 방출되는 빛은 주변

렘브란트, 「간음한 여인」,
1644, 목판 유화,
런던, 내셔널 갤러리

의 어둠을 서서히 삼키면서 열기처럼 우리에게 다가온다. 렘브란트는 외형의 표피적인 세계를 벗어나 존재의 근원인 사랑, 초자연적인 힘을 빛으로 그렇게 표현하고자 했던 것이다.

1644년작 「간음한 여인」을 보면 장면을 화면의 3분의 1로 낮춘 삼분할 구도를 보여주고 있다. 바리사이파 사람들이 간음한 여인을 그리스도에게 고발하는 장면이 어둠 속에서 희미하게 떠오르게 하여 깊은 감명을 던져준다. 모든 사람들의 행동이 멈춰버린 숨이 멎을 것 같은 정적 속에서 "너희 중에 죄 없는 자가 먼저 저 여자에게 돌을 던져라"「요한복음」 8장 7절는 그리스도의 말씀이 들려오는 것 같다.

렘브란트는 1649년에 헨드리케Hendrickje Stoffels를 아들 티투스를 돌보는 가정부로 맞이하면서 불행한 가운데 그나마 안정을 되찾아가게 된다. 그 후 헨드리케는 렘브란트의 곁을 지키면서 그를 아주 따뜻하고 충실하게 돌보아주었다. 렘브란트는 첫 아내 사스키아의 모습을 「플로라로 분한 사스키아」1634,

렘브란트,
「목욕하는 바세바」,
1654, 파리,
루브르 미술관

「모자를 쓴 사스키아」1635, 「빨간 꽃을 든 사스키아」1641 등 여러 초상화로 남겨놓았듯이 헨드리케의 모습도 많이 남겨놓았다. 1650년에는 「헨드리케의 초상화」, 1654년에는 「목욕하는 바세바」 등 여러 작품으로 그렸다.

렘브란트는 예술 고객층의 취향이 변해 피해를 본 희생자인지도 모른다. 고객들이 렘브란트 예술의 원숙한 경지를 전혀 이해하지 못했기 때문이다. 렘브란트는 또 한 번 자신의 그림이 퇴짜를 맞는 아픔을 겪는데, 시민의 자랑거리인 신축된 암스테르담 시청홀에 걸릴 6×6m의 대작 「클라우디우스 시빌리스의 음모」1660~61가 그것이다. 렘브란트는 네덜란드 민족의 영웅인 시빌리스Civilis가 바타비 족을 이끌고 서기 69~70년에 로마 제국에 항거하여 봉기한 역사를 온 시민이 감동할 만한 기념비적인 작품으로 남겨놓아야 했다.

그런데 공적인 그림임에도 불구하고 렘브란트는 시 당국이 바라는 대로 하지 않고 지난날의 「야경」처럼 자신의 자유로운 창의성을 맘껏 발휘하여 그렸다. 작품 속 장면은 밤중에 시빌리스를 가운데 두고 사람들이 음모를 꾸미는

렘브란트, 「클라우디우스 시빌리스의 음모」, 1660~61, 스톡홀름 국립미술관

중에 칼을 서로 맞대고 투쟁을 다짐하는 엄숙한 순간을 그린 것이다. 그런 장
면에서는 으레 용감하고 씩씩하게 나와야 할 인물들이 무겁고 굼뜬 모습, 어
둠 속 밑에서부터 올라오는 등불에 일렁거려 마치 환영과 같은 모습을 보여주
고 있다. 또한 그들 모습에서는 알 수 없는 불안감이 내비친다. 렘브란트는 여
기서는 급격한 빛과 어둠의 대비를 피하고, 가운데 시빌리스를 중심으로 빛이
서서히 퍼져나가면서 어둠을 잠식해가는 양상으로 빛과 어둠의 관계를 설정
했다. 사실 이 작품은 당시의 예술이론의 잣대로는 도저히 받아들일 수 없는
너무나 앞서가는 그림이었다. 그래서 이 작품의 예술적인 진가를 알 수 없었
던 시 당국에서는 물론 이 작품의 수용을 거절했고 18세기 말에 이르러서야
렘브란트가 잘라버려 가운데 부분2×3m만 겨우 남은 그림이 현재 스톡홀름의
국립미술관에 걸려 있다.[43]

　렘브란트가 생애 말년에 주문을 맡은 공적인 그림으로 시청사를 위한 앞의

43) Catalogue-*Rembrandt, his teachers and his pupils*, Bunkamura Museum, 『東京展』, 1992년 4월 15일
　/6월 7일, p.53; *Encyclopédie de l'art* V-Art classique et baroque, op. cit., p.198.

그림 외에 집단초상화 「암스테르담의 직물상 조합의 이사들」이 있다. 렘브란트는 획일적인 구성을 피하고 그들이 일하는 도중에 언뜻 앞쪽을 바라본 듯한 순간적인 모습을 그려 지극히 자연스러운 장면으로 전환시켰다. 이사들은 책상 위에 놓인 암스테르담에서 생산되는 직물 목록을 보면서 가격을 정하고 있는 중이었는데, 마치 앞쪽의 누군가가 일을 중단시켜 얼굴을 들고 그쪽을 바라보는 듯한 장면으로 만들어놓았다. 또한 화면 왼쪽에서 두 번째 사람이 막 일어선 듯한 모습이기도 하고 자리에 앉으려는 모습이기도 한 것이 더욱 자연스럽고 생동감 넘치는 장면을 만들어주고 있다. 이사들은 자신의 일에 만족하는 듯 의욕과 활기에 넘친 모습을 보인다. 이 그림은 벽에 높게 걸려진다는 점을 참작해 구도가 잡혀 있다.

「탕아의 귀환」

렘브란트에게는 불행이 끊이지 않았다. 1663년에는 헨드리케가 세상을 떠나고, 1668년에는 어릴 적에 모두 죽고 유일하게 남은 아들 티투스마저 결혼한 지 얼마 안 돼서 세상을 등졌다. 1년 후인 1669년 10월 4일에 렘브란트도 처절한 고독 속에서 눈을 감았다.

렘브란트가 남긴 말년의 작품 중 1660년대 중반작인 「유대인 부부」와 세상을 뜬 해에 제작한 「탕아의 귀환」에는 그가 겪어야 했던 견딜 수 없는 아픔이 고스란히 담겨져 있다. 「유대인 부부」를 보면 다정한 한 쌍의 부부임에도 그들 얼굴에는 알 수 없는 우울함과 비장함이 감돌고 있다. 렘브란트는 두 사람의 외형적인 모습보다 그들의 심리적인 내면세계를 나타내는 데 더 치중했고, 인물상의 정확하고 세밀한 묘사보다 거칠고 자유로운 붓질과 두터운 물감자국으로 인한 효과를 강조했다. 렘브란트는 붓과 칼 모두를 마음대로 쓰면서 이러한 회화적인 표면효과를 냈던 것이다.[44]

이미 한 세기 전, 16세기 베네치아의 티치아노는 말년에 이르러 빛과 어둠

44) Bob Haak, op. cit., p.358.

에 극적인 성격을 부여하여 인간의 비극성을 나타내고자 했고, 또 손가락으로 물감을 직접 칠해 거칠고 두터운 물감자국을 내면서 화면을 빛과 어둠으로 조절하여 비장함·고통·격렬함 등 자신의 심정을 외면화했다. 이처럼 렘브란트도 사람의 주위를 감싸고 있는 초자연적인 힘, 또는 인간 내면의 심리를 표현하기 위해 거칠고 자유로운 붓질과 두텁게 칠한 물감자국으로 빛과 어둠을 조절했다. 형상의 뚜렷한 윤곽선과 물질적인 형태감은 자연히 허물어졌고 빛과 어둠, 두터운 물감자국, 강한 붓질로 인한 심리적인 표상으로서의 회화적인 효과가 조성되었다.

렘브란트가 세상을 떠난 해에 제작한 대작 「탕아의 귀환」은 그의 예술의 총결산이자 그의 유언이나 마찬가지인 작품이다. 렘브란트는 「루카복음」 15장 11~32절에 나오는 모든 것을 다 잃고 돌아온 아들을 무조건 따뜻하게 받아들이는 아버지의 이야기를 한 편의 장엄한 감동의 드라마로 극화했다. 화면 전체에는 일체의 행동과 말을 포함해 숨조차 멎을 것 같은 깊은 침묵이 흐르면서, 자신의 죄를 인정하고 아버지 앞에 덥석 엎드리는 남루한 옷차림의 아들과 지극한 사랑으로 아들을 맞이하는 아버지의 모습에서 오로지 사랑만이 느껴질 뿐이다. 죄인인 듯 빡빡 깎은 아들의 머리, 아기가 엄마 품속에 안기듯 아버지 가슴팍에 얼굴을 묻은 아들, 기다리다 지쳐 눈이 짓물러 반쯤 장님이 된 듯 보이는 아버지의 모습에서는 통회하는 죄인을 무한한 사랑으로 안으시는 하느님의 품이 느껴진다. 그런데 아버지의 두 손을 보면 한 손은 아버지의 손이고 한 손은 어머니의 손임을 알 수 있다. 자식을 조건 없이 받아들이는 깊은 모성을 나타낸 부분이다.

어떤 행동도 보이지 않고 침묵 속에서 그 장면을 바라보고 있는 옆 사람들은 아직 그런 회심과 사랑의 경지를 모르는 양 별 반응 없이 그저 무덤덤하게 보고만 있을 뿐이다. 그래서 사랑의 총화를 보여주고 있는 부자 군상과 옆의 세 사람 사이에는 깊은 심연이 가로놓인 듯 서로 동떨어진 분위기를 보이고 있다. 이 두 군상을 구분시키듯 렘브란트는 한 덩어리로 엉킨 두 부자를 어둠 속에서 빛으로 떠오르게 했고, 그 주위는 어둠 속에 잠기게 했다.

렘브란트, 「탕아의 귀환」, 1669, 캔버스 유화, 상트페테르부르크, 에르미타주 미술관

그러나 가만히 보고 있노라면 두 부자로부터 빛이 아주 희미하게 스며나와 어두운 주변이 서서히 드러나게 되는 것을 알게 된다. 마치 하느님으로부터 오는 사랑의 열기가 알듯 모를 듯 우리에게 다가오듯이 그렇게 빛이 어둠을 삼키고 있다. 또한 렘브란트는 지극한 사랑을 담은 아버지의 얼굴과 아들의 등을

따스하게 감싸는 손, 죄 많았던 삶의 상징인 아들의 노란 누더기 옷을 아버지의 빨간 망토와 대비시켜 더욱 강조했다. 화면 전체에서는 거친 붓질과 두껍게 칠한 물감자국으로 이야기의 극적인 효과가 더욱 고조되어 있다. 사랑의 메시지를 전해주는 그림으로서 아마도 이보다 더 강렬한 것은 없을 것이다.

17세기 네덜란드 미술은 렘브란트가 대변해준다고 해도 과언이 아니다. 렘브란트는 본래 네덜란드인의 기질, 즉 현실과 자연을 보이는 대로 수용하는 사실주의를 기반으로 당시 바로크 미술의 흐름을 받아들여 자신의 특유한 예술 영역을 개척해나간 선구자였다. 그 당시 유럽 전역이 바로크의 물결 속에 파묻혀 있어 네덜란드도 간접적으로 영향을 받은 것이 사실이다. 그러나 렘브란트는 로마풍과는 무관한 독자적인 예술성으로 바로크 세계에 접근했던 것이다.

렘브란트는 당시 유럽 예술가들에게 필수 코스였던 이탈리아에서의 수학을 마다했다. 그러면서 네덜란드 토종예술가로 시대적인 유행이었던 화려한 장식벽화와 같은 그림을 멀리하면서 현실에 부합하는 예술을 펴나갔다. 당시 네덜란드는 선교에 열광적인 로마 가톨릭의 영향권 밖에 있었고 절대왕정도 아닌 공화국체제의 독특한 시민사회를 형성했다. 따라서 환상적인 하늘나라를 우러러보게 하는 벽화나 왕권을 고무하는 과시적인 미술이 필요하지 않았다. 시민정신은 자연히 예술세계에도 영향을 미쳐 미술은 평범한 사람들의 삶 속에서 그 해답을 찾아나갔다. 종교화의 경우만 보더라도 같은 시기 플랑드르의 루벤스가 장식성이 강한 종교화를 그린 데 비해, 렘브란트는 네덜란드풍의 종교화를 그렸다. 장소도 주변에서 찾았고 등장인물의 모델도 주변에서 찾았다. 말하자면 『성서』 이야기라 하더라도 가공적인 존재가 아닌 매일 동네길에서 보고 지내는 친근한 사람들을 등장시켜 우리에게 훨씬 더 다가오게 한 것이다. 또 하나의 예로 여인의 몸을 그린 나체화라도 렘브란트는 인체의 풍부한 조형성을 과시하거나 이상화된 모습이 아니라 나이나 신분에 따른 실제적인 신체조건을 보여주는 여인의 몸으로 그렸다.

특히 렘브란트는 사실적인 객관묘사에 쓰이던 빛과 어둠을 주관적인 표현수

단, 즉 정신표현의 수단으로 만들어놓았다. 어둠과 빛을 통한 현대적인 의미에서의 정신주의적인 표현방법을 완성시켰다는 얘기다. 명암의 미묘한 조절로 객관적인 사실성을 완성시킨 작품 「야경」 이후 그는 점차 명확한 윤곽선과 조소적인 형태감을 멀리하고 빛과 어둠이 만나 스며드는 것에서 내적인 정신의 깊이를 표출하고자 했다. 성화를 멀리했던 칼뱅교 국가인 네덜란드에서 이토록 내면적이고 심오한 종교적인 표현이 이루어진 것은, 신교가 하느님과 나와의 일 대 일 관계를 중시한 종교의 개인주의를 내세웠기 때문이다.

과거 르네상스의 예술가들은 자연의 과학적인 탐구를 토대로 하여 자연의 정확한 재현에 힘썼고, 여기서 한 발짝 더 나아가 레오나르도 다 빈치는 대상의 외형적인 모습뿐만 아니라 대상의 물질성을 지배하는 힘, 즉 정신까지 나타내고자 했다. 어떤 사람을 그릴 때도 외관의 정확한 묘사와 함께 그 사람 마음속에 담겨 있는 생각도 함께 그려야 그 사람을 제대로 나타낸다고 생각했다. 레오나르도 다 빈치가 그린 인물들이 한결같이 신비로움을 품고 있는 것은 그가 사람의 몸에 깃들인 영혼의 세계까지도 같이 나타내고자 했기 때문이다. 렘브란트는 그 무형의 영혼세계를 '빛'으로 온전히 담아냈고 영혼과 물질의 대립을 빛과 어둠의 관계로 나타냈다. 그로부터 물질을 넘어선 정신성을 표현하는 길이 열렸던 것이다.

렘브란트는 300점이 훨씬 넘는 유화작품 못지않게 수많은 소묘와 동판화를 제작하여 작가가 유화로 채우지 못하는 창의적인 갈증을 해소했다. 특히 19세기에 그에게 '현대적'인 작가라는 타이틀이 붙게 된 것은 그의 약 1,200점에 달하는 소묘작 때문이기도 하다.[45)

구성을 위한 미술을 시도한 베르메르

렘브란트, 할스와 더불어 17세기 네덜란드 미술의 황금시대를 대표하는 작가는 델프트의 얀 반 데르 메이르Jan van der Meer, 요하네스 베르메르Johannes

45) Julius S. Held, Donald Posner, op. cit., p.268.

Vermeer, 1632~75다. 베르메르는 살아생전에 그리 빛을 보지 못했던 화가였다. 18세기에 가서 영국의 미술품 감식전문가인 레이놀즈 경Sir Joshua Reynolds, 1723~92이 베르메르의 그림이 특별나다고 인정하기도 했지만, 1866년에 프랑스의 미술품 감식전문가 테오필 토레Théophile Thoré, 1807~69, 일명 토레-부르거 Thoré-Bürger가 그의 그림의 진가를 발굴하고 나서야 비로소 어둠에 파묻혀 있던 그의 예술이 햇빛을 보게 되었다.

그러나 그전까지는 심지어 프랑스의 귀족인 발타자르 드 몬코니Balthasar de Monconys, 1611~65가 1663년에 네덜란드를 방문하고 나서 델프트의 어느 빵집 주인이 베르메르의 그림을 600리브르를 주고 산 것을 보고 자기는 6피스톨레를 주고도 사지 않겠다는 말을 일기장에 남길 정도로 관심을 받지 못했다.[46] 프랑스의 화가이자 문필가인 프로망탱Eugène Fromentin, 1820~76은 1875년에 플랑드르와 네덜란드 지역의 17세기 미술을 탐방하고 돌아와서 베르메르라는 화가는 도대체 프랑스에 전혀 알려지지 않은 사람이라는 글을 남기기도 했다.[47] 그 후 프랑스의 미술비평가 아바드Henry Havard, 1838~1921가 그에 관해 고증을 통한 학구적인 탐구에 매달린 결과 베르메르는 17세기 네덜란드를 빛내주는 거장의 자리에 올라서게 됐다.

그래서인지 베르메르에 대해서는 기록으로 정확하게 남아 있는 것이 별반 없다. 그의 아버지는 실크 상을 하면서 '메흘런'Mechelen이라는 이름의 여관도 경영했고, 1631년에는 델프트의 성 루카 길드에 화상으로 등록한 걸로 보아 화상도 겸했을 정도로 여러 가지 직업을 가졌던 사람이다. 베르메르 역시 화상도 하고 아버지에게서 물려받은 여관도 경영했다. 그 당시 네덜란드 화가들은 대부

46) Elizabeth Gilmore Holt, *Literary sources of art history*, New Jersey, Princeton University Press, 1947, pp.502~513; Germain Bazin, *Histoire de l'histoire de l'art-de Vasari à nos jours*, Paris, Albin Michel, 1986, p.237; Bob Haak, op. cit., p.451; E. Bénézit, op. cit., Tom 6, p.35; *Johannes Vermeer*, Washington National Gallery of Art of Washington, 12 Nov. 1995~11 Feb. 1996, p.48.

47) E. Fromentin, *The masters of past time*-Dutch and Flemish painting from van Eyck to Rembrandt (trans.)Andrew Boyle, N.Y., A Phaidon Book, Cornell University Press, 1948, p.126.

분 그림만 팔아서는 먹고살 수가 없어서 따로 부업을 가져야 했기 때문에 베르메르가 화가 이외에 다른 일을 했다는 것은 별로 이상할 것이 없는 일이다. 베르메르와 가까웠던 풍속화가 얀 스테인Jan Steen도 '데 슬란혜'de Slange 주점을 운영하면서 주점의 풍속에 관한 그림을 많이 남겼다.[48]

베르메르가 어떻게 해서 화가수업을 받게 됐는지에 대해서는 아무런 기록이 남아 있지 않다. 단지 여러 정황으로 미루어보아 역사화가 브라메르Leonard Bramer, 1596~1674, 위트레흐트의 카라바조파 화가들과 교류가 있었다는 것, 델프트에서 서점상을 하던 본Arnold Bon이 베르메르에 대해 "파브리티위스의 길을 따르는 화가"라고 말한 점을 보아 그가 렘브란트 밑에 있었던 파브리티위스Carel Fabritius, 1622~54와도 교류가 있었던 것으로 추정할 뿐이다.[49] 어쨌든 베르메르는 1662~63년, 1670~71년 두 번에 걸쳐 델프트의 성 루카 길드의 지도급 임원hoofdman으로 선출되었다.

개인생활에 관해서도 칼뱅 교도였던 베르메르가 볼네스Catharina Bolnes와 결혼하기 위해 가톨릭으로 개종했다고 전해지나 이 점도 분명치 않다. 어쨌든 베르메르는 1653년 볼네스와 결혼하여 아이를 열다섯 명이나 낳았다. 그중 네 명은 어릴 적에 잃었으나 그 많은 아이들을 불편하지 않게 기른 것으로 보아 화상일도 하고 자기 그림도 팔면서 생활을 잘 꾸려나갔던 것으로 추정된다. 그러다 1672년에 프랑스와 전쟁이 터져 그 여파로 베르메르는 파산하게 되었다. 이후 말년에 극심한 경제적인 곤란을 겪다가 1675년에 많은 빚과 열한 명의 아이들을 남겨놓은 채 세상을 떠났다고 알려져 있다. 그가 세상을 등진 지몇 달 후 암스테르담의 미술품 옥션에서 그의 그림 21점이 거래됐다는 기록이 1696년 암스테르담 옥션 카탈로그에 기록으로 남아 있다.[50]

48) Norbert Schneider, *Vermeer*, Köln, Taschen, 1994, p.9.
49) Julius S. Held, Donald Posner, op. cit., p.271; *Johannes Vermeer*, National Gallery of Art of Washington, op. cit., p.15.
50) Norbert Schneider, op. cit., p.13.

베르메르는 처음에는 「마리아와 마르타의 집에 머무시는 그리스도」1654~55, 「디아나와 요정들」1655~56과 같은 대작 역사화를 그렸다. 그러나 1656년에 같은 대작이지만 내용은 장르화에 속하는 「뚜쟁이」를 제작하고 나서부터 소품의 선술집 그림과 같이 서민들의 생활을 담은 그림, 그러니까 장르화로 방향을 바꾸었다. 그러나 당시 네덜란드에서는 장르화를 통칭해서 부르는 명칭이 없이 '농부들을 그린 그림' '탕자의 아들' '선술집 정경' 등 그저 주제에 따라 불렸기 때문에 1696년 암스테르담 옥션에서 팔린 베르메르의 일부 그림들은 '우유를 따르는 하녀'라는 명칭으로 분류되기도 했다.[51]

베르메르의 장르화는 간결하고 절제된 구성, 기하학적인 선 배치, 만져질 것 같은 빛, 벽면으로 닫힌 공간, 일체의 움직임이 없는 인물들, 색의 조화 등으로 풍속적인 면에 중점을 둔 기존의 장르화와는 전혀 다른 그림세계를 예고하고 있다. 베르메르의 그림은 대부분 방 안에서 남녀가 얘기를 나눈다거나 또는 무슨 일을 한다거나 하는 일상에서 일어나는 자잘한 일들이 주제인, 집 안 내부 정경을 담은 실내화다. 유럽에서는 흔히 가정, 집안이라고 하면 즉각 네덜란드의 가정을 떠올릴 만큼 네덜란드인은 안락한 집에서 조용하고 평화스러운 삶을 영위하는 것을 삶의 최고의 이상으로 여겼다.[52]

시민층으로 이루어진 사회인 만큼 종교적이거나 정치적인 가치보다도 개인적인 삶에 더 치중했기 때문에 그들은 집과 가정적인 삶을 대단히 중요하게 생각했다. 그래서 집 안을 배경으로 한 그림이라든지 집 안에서 일어나는 일들을 주제로 한 그림들이 많이 있다. 이러한 전통은 그 이전부터 내려오는 것으로 15, 16세기에도 설령 수태고지와 같은 종교화라 하더라도 네덜란드 지역에서는 장면을 방 안에서 일어나는 것으로 설정했던 것이다.

그러나 베르메르의 그림들은 일상의 한 장면을 사진처럼 실제적인 모습으로 묘사하긴 했으나 일상의 숨결이 느껴지지 않고 숨 막힐 것 같은 정적감이 감돌면서 한 편의 시詩를 연상시킨다. 주로 여인들이 주인공인 그의 그림에서

51) Bob Haak, op. cit., p.85.
52) E. Bénézit, op. cit., Tom 6, p.36.

는 인물들이 그림을 보는 사람과의 소통은 염두에 두지 않은 듯 자기 세계에 몰입해 있는 모습으로, 그를 강조하듯 화면 전경에는 탁자 · 의자 · 직물 등이 가로막혀 있다. 그의 그림들은 각진 벽면을 배경으로 하여 네모난 창문, 사각형 틀의 그림들, 네모진 탁자, 다이아몬드 모양의 바닥 타일 등 수평수직의 기하학적인 구성으로 최적의 균형을 보여주고 있다. 거기에다 인물들은 마치 옛 이집트 미술의 인물들처럼 움직임이 정지된 모습을 보이고 있고 방 안의 집기들도 화면구성에 맞추어 들어가 있는 느낌이다. 베르메르는 네덜란드인의 일상적인 삶이라는 민족적인 소재와 그 정서를 이용했을 뿐 그가 목적하는 바는 인물들과 물품들의 적절한 배치를 통한 조화로운 화면구성이었다.

베르메르는 화면구성을 위해 원근법을 다각도로 응용했고 또한 원근법을 통해 공간감과 더불어 장면의 심리적인 효과까지 꾀했다. 소실점과 수평기저선의 위치에 따라 긴장감, 은밀함 등의 분위기가 조성되게 했다. 당시 네덜란드에서는 건물의 내부나 환상적인 건축물을 그린 건축화가 하나의 독립된 그림으로 자리 잡았는데 그 기본적인 바탕이 되는 것은 정확한 원근법이었다. 특히 델프트 지역에서 1650년부터 원근법과 빛, 눈속임기법을 이용해 교회 내부를 실물처럼 보이게 그린 그림이 유행했다. 풍속화도 델프트에서는 피테르 데 호흐Pieter de Hooch가 건축화의 영향을 받아, 인물중심의 풍속화가 아닌 건축배경이 인물만큼 중요시되는 풍속화를 내놓았다. 특히 베르메르가 많은 영향을 받았다고 알려진 파브리티위스는 원근법과 환각적인 눈속임기법을 이용하여, 주제를 서술하는 것이 아닌 구성을 위한 미술을 처음으로 시도하여 새로운 표현의 가능성을 모색한 화가였다.

화면의 구성요소들을 하나하나 살려주면서 조화로운 화면구성을 위한 연출자로서 베르메르는 '빛'을 이용했다. 또한 베르메르의 빛은 물리적인 자연의 빛으로, 화면을 인위적인 조형공간이 아닌 지극히 자연스러운 물리적인 공간으로 느끼게 해준다. 또한 빛과 그늘에 의한 화면구성, 그리고 더 나아가서는 심리적인 효과까지 염두에 둔 빛이다. 베르메르의 '빛'은 바로크 미술의 공통적인 특성으로 여겨지는 극적인 효과를 위한 빛도 아니고 감동을 불러일켜주는 빛도

아니다. 그의 빛은 순수한 자연의 빛으로, 창문을 통해 은은하게 들어오는 빛은 방 안을 밝게 해주면서 방 안의 공간성을 자연스럽게 느끼게 해준다.

더 나아가서 실내에 포근하게 퍼지는 빛과 밝은 그늘은 심리적으로 안정감을 주면서 온화하고 평화로운 실내분위기를 조성해준다. 무엇보다 베르메르 그림에서의 빛은 방 안 하나하나 물품들의 개별적인 존재성을 살려주면서 화면구성의 당당한 요소로써 자리 잡고 있다. 또한 빛으로 색감을 살려 형태를 위한 부수적인 존재로서의 색이 아닌, 독립적인 존재로서의 색을 탄생시키면서 색의 배치를 통한 새로운 표현의 길을 암시해주고 있다.

순수미술의 선구자

베르메르는 네덜란드의 전통적인 사실주의를 바탕으로 하여 원근법, 빛, 환각적인 기법, 눈속임기법, 또 카메라 옵스큐라camera obscura를 통한 효과 등을 정교하게 이용했다. 그리하여 그림 장면을 사진처럼 묘사해 보는 사람으로 하여금 실제와 같은 착각이 들게 했다.[53] 그러나 베르메르가 궁극적으로 원한 것은 이야기를 전달하는 서술적인 목적보다는 원근법·빛·색을 통한 화면구성과 그를 통한 분위기 조성, 시각적인 효과에 있었다. 그는 화면구성을 위해 사물의 크기와 형태를 조금씩 왜곡시키기도 했고 빛도 필요에 따라 부분부분 조절했다. 또 거기에 맞춰 베르메르는 그때까지 인물들의 '행위'로써 조성되던 심리적인 분위기를 순수한 화면구성을 통해 만들어내고자 했다. 베르메르로 인해 이제 미술은 대상을 '재현'한다는 중압감에서 벗어나 미술만의 자유롭고 순수한 자율적인 세계, 즉 미술을 위한 미술art for art's sake로 나아가기 위한 첫걸음을 시작했다. 그래서 그를 두고 '순수회화'의 선구자라 일컫는 것이다.[54]

베르메르는 화면 구성을 위해 정확한 원근법과 자연의 빛이 적용된 환영의 공간을 구축했다. 「와인 한 잔」1658~60, 「음악수업」1662~65, 「편지를 읽고 있는 파란 옷을 입은 여인」1662~64, 「창 옆에서 류트를 연주하고 있는 여인」

53) *Johannes Vermeer*, National Gallery of Art of Washington, op. cit., p.72.
54) *Encyclopédie de l'art* V -Art classique et baroque, op. cit., p.205.

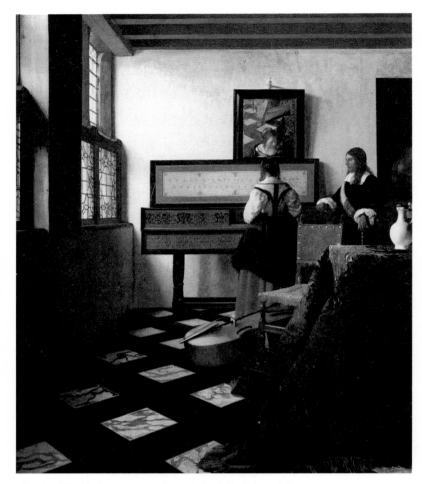

베르메르, 「음악수업」, 1662~65, 캔버스 유화, 런던, 세인트-제임스 궁

1664, 「피아노 앞에 선 여인」1671과 같은 그림에서 볼 수 있듯이 베르메르의 그림들은 거의 대부분 직각의 모서리로 된 좁은 방 안이 배경으로, 뒷벽에는 그림이 걸려 있고 앞에는 의자나 탁자, 악기 등이 놓여 있으며 왼쪽 창으로는 빛이 들어오는 일률적인 구성을 보여주고 있다. 그는 네모진 방 모퉁이로 원근법이 적용될 수 있는 최소한의 공간을 만들었다. 네모난 창문, 그림틀, 거울, 탁자 등의 물품도 모두 수평수직의 기하학적인 구조를 보여주면서 화면

에 정렬배치된 듯한 느낌을 주고 있어 전체적으로 기하학적인 추상을 생각하게 한다.[55]

베르메르는 최소한의 공간, 최소한의 물품, 최소한의 인물로 최적의 균형상태를 보여주는 조화로운 구성을 하고자 했다. 그의 그림에서 유난히 악기가 많이 등장하고 또 그가 천문학자를 소재로 한 그림을 여럿 그린 것도, 음악과 천문학이 무엇보다 '조화'의 개념과 밀접한 관련이 있기 때문이다.

17세기는 '수학'이 모든 지식의 전형으로 간주되어 자연현상뿐만 아니라 철학적인 논증도 수학을 바탕으로 이루어졌던 시대로 네덜란드의 유명한 철학자 스피노자도 그의 철학적인 이론구성을 위해 기하학적인 방법을 이용했고, 천문학자들은 수학을 기초로 하여 우주는 질서정연한 조화체라는 사실을 밝혀냈다. 수학을 바탕으로 한 과학혁명이 이루어졌던 시대에 화가인 베르메르가 기하학적인 구성을 통한 조화의 개념을 미술에 적용시킨 것은 어찌 보면 당연한 일일 것이다. 그림이 조화를 바탕으로 한 하나의 '구성된 세계'이고 또 그 자체의 질서를 갖춘 자율적인 세계일 수 있다는 가능성, 말하자면 색 · 선 · 형 · 빛 등의 요소로서 조화로운 구성의 세계를 보여줄 수 있다는 가능성을 처음으로 제시해준 사람이 바로 베르메르였다.

베르메르의 이와 같은 혁신성이 최고조로 드러난 그림은, 프랑스의 문호 프루스트Marcel Proust, 1871~1922가 '세상에서 유일무이한 그림'이라고 극찬한 「델프트 풍경」1658이다.[56] 네덜란드는 원래 도시의 모습을 지형학적으로 그리는 풍경화가 독립적인 그림유형으로 내려왔고, 베르메르의 이 그림도 그 계열에 속한다고 볼 수 있다. 델프트 풍경화는 부두와 운하, 도시풍경 위로 하늘이 그림의 3분의 2나 차지하는 독특한 구성을 보여주고 있다. 델프트라는 도시의 전경을 주제로 삼았으나 도시경관이 주역이 아니고 하늘이 주역인 듯한 구성을 보인다.

또한 이 그림에서는 과거 르네상스 시대로부터 내려온 공간의 깊이를 나타

55) Norbert Schneider, op. cit., p.28.
56) *Encyclopédie de l'art* V–Art classique et baroque, op. cit., p.316.

베르메르, 「델프트 풍경」(위)과 세부, 1660~61, 캔버스 유화,
헤이그, 마우리츠하위스 왕립미술관

16세기 이후에 나온
포터블 카메라 옵스큐라

내는 원근법적인 구도가 적용되지 않았다. 이 그림은 시선을 소실점으로 끌어당기는 공간적인 깊이가 표출되어 있지 않고 하나의 띠처럼 폭으로 전개된 구도를 보여주고 있다. 여기서 공간의 깊이에 따른 공간성을 형성해주는 것은 '빛'이다. 빛을 머금은 대기의 농도에 따라 공간이 구별되는 것이다. 이것은 빛의 침투 정도에 따라 바닷물의 색깔이 다르고 또한 바다의 깊이를 알 수 있는 것과 같은 원리다. 과학적인 공간측정을 보여주었던 르네상스의 원근법은 이제 빛의 작용으로 물리적인 공간성을 느끼게 해주는 데까지 이르렀다. 그래서 이 그림은 사진을 찍어놓은 것 같은 풍경이 바로 우리 눈앞에 그대로 펼쳐져 있는 듯한 느낌을 준다.

아무리 세밀한 물리학자라 하더라도 그만큼 정확히 나타낼 수 없을 정도로 베르메르는 자연의 빛을 정확하게 포착해 빛의 작용으로 인한 시각적인 현상을 눈에 보이는 그대로 나타내고자 했다. 그는 빛이 번쩍이고 반사되며 굴절되면서 나타나는 모든 시각적인 현상을 놓치지 않고 화폭에 담으려 했고, 이를 위해 카메라 옵스큐라로 얻어낼 수 있는 시각적인 효과를 많이 이용했다. 그의 그림 가운데 흐릿한 윤곽선, 빛의 번쩍임을 점점이 찍어 나타낸 점묘화법은 카메라 옵스큐라를 이용한 것이다. 카메라 옵스큐라는 사방이 막힌 카메라박스 앞에 작은 볼록 렌즈를 끼워놓고 그것을 통해 멀리 있는 사물을 보면 그 이미지가 종이나 유리판에 반사되는 시각도구다. 여러 각도에서 조절하여

볼 수 있어 멀리 있는 대상의 이미지를 정확히 잡아낼 수 있었고, 눈부신 빛의 반사까지도 비쳐줘 눈으로 잘 파악되지 않는 여러 시각 현상에 대한 표현을 가능하게 해주었다.

네덜란드 총독의 비서관인 하위헌스Constantijn Huygens, 1596~1687 같은 사람은 카메라 옵스큐라로 얻어낸 이미지는 살아 있는 이미지 그 자체로 그에 비해 그림은 죽은 이미지라고 하면서 카메라 옵스큐라의 이미지가 훨씬 아름답다고 말하기도 했다. 더군다나 17세기에는 들고 다닐 수 있는 포터블 기구로 발전되어 많은 사람들이 애용했다. 특히 망원경과 현미경을 발명한 나라 네덜란드에서는 시각현상에 대한 관심이 남달랐다. 베르메르와 같은 델프트 출신으로 여러 시각도구들을 다양하게 실험해보면서 현미경을 완성시킨 레이우엔후크Anton van Leeuwenhoek, 1632~1723가 베르메르의 사후 그의 재산수탁인으로 지명됐다는 사실은 베르메르가 살아생전에 시각현상에 대한 관심이 컸음을 입증한다.[57] 베르메르는 하위헌스가 말한 바로 그 '살아 있는' 공간, 자연의 물리적인 공간을 화폭에 담기 위해서 여러 가지 시각현상을 탐구하여 눈에 보이는 그대로 화폭에 옮겼던 것이다. 그 결과 그의 그림은 마치 사진을 찍어놓은 것 같은 효과를 내게 되었다.

베르메르의 상징주의

이밖에 베르메르의 그림은 도덕·철학·우의·상징 들을 담고 있어 해석을 까다롭게 한다. 네덜란드는 일찍부터 초자연적인 사건을 일상적인 배경 안으로 끌어들이면서 화면 안의 모든 세부적인 물품에 상징성을 부여하는, 즉 '감춰진 상징주의' 전통을 가지고 있었다. 장르화도 일상적인 배경을 통해 사람들의 삶을 미덕의 삶으로 인도하는 도덕적이고 교훈적인 성격이 강한 것이 특징이다. 그의 그림 중에는 사랑의 위험성과 간음에 대한 경고를 알려주는 그림과, 허영심에 대한 경각심을 불러일으키는 그림도 있으며, 절제와 근면함이

57) Norbert Schneider, op.cit., p.75; *Johannes Vermeer*, National Gallery of Art of Washington, op.cit., p.16.

라는 미덕을 일깨워주는 미덕의 본보기exemplum virtutis가 되는 그림들도 있다. 베르메르는 일상적인 물품의 상징성이나 도상학적인 고려, 화면구성 등을 통해 이 모든 것을 은유적으로 나타냈다.

네덜란드의 얼굴로 통할 정도로 너무도 유명한 「우유를 따르고 있는 하녀」 1658년경는 바로 그 대표적인 예다. 아무런 장식도 없는 허름한 부엌 한 모퉁이에서 건장한 모습의 하녀가 단지에 우유를 따르고 있다. 하녀는 눈을 내리깔고 오로지 우유를 따르는 일에만 몰두하고 있는 모습인데, 그 속에서 숭고함과 당당함이 엿보이면서 시공을 초월한 영원함마저 느껴진다. 베르메르는 근면 · 겸손 · 절제를 가정주부의 최고 미덕으로 여겼던 당시 네덜란드의 생활상을 이렇게 기념비적이라 할 차원으로 승격시켰던 것이다. 그에 맞추어 베르메르는 부엌 안의 장식과 물품을 벽에 걸린 바구니, 벽면의 듬성듬성한 못 자국, 탁자 위에 놓인 빵, 바닥에 놓인 당시 여인네들이 즐겨 사용했던 발 보온기 등 최소한으로 제한시켜 보는 사람의 시선을 더욱 하녀에게 집중되게 했다. X-방사선 검사 결과 뒷벽에 지도가 하나 그려져 있었는데 없앤 자국이 남아 있다고 한다.

이는 부엌 공간을 최대한 간소하게 하고 또한 시선을 하녀에게만 쏠리게 하기 위한 베르메르의 구성상의 배려 때문이었을 거라고 추측된다. 베르메르는 기저수평선을 낮게 잡아 그림 크기가 작음45.4×40.6cm에도 불구하고 하녀의 크기를 한층 커보이게 했다. 여기에 하녀가 입은 옷을 청색과 노란색으로 대비시켜 그 모습을 더욱 두드러지게 했으며 왼쪽 창으로부터 들어오는 빛이 은은하게 방 안을 비춰주면서 우유를 따르는 하녀의 모습에 집중되게 했다. 한편, 이 그림은, 우유는 '순수하고 신령한 젖'「베드로1서」 2장 2절으로, 탁자 앞에 놓인 빵은 자신을 '생명의 빵'「요한복음」 6장 48절이라고 얘기한 그리스도로 보고 종교적인 의미로 해석하기도 한다.[58]

베르메르 말년의 작품인 「화가의 작업실」1666~73, 일명 '회화예술'은 독일의

58) Norbert Schneider, op. cit., p.61.

베르메르, 「우우를 따르고 있는 하녀」
(위)와 세부, 1658년경,
캔버스 유화, 암스테르담, 라익스 미술관

베르메르, 「화가의 작업실」, 1666~73, 빈, 미술사 미술관

미술사학자 제들마이어Hans Sedlmayr, 1896~1984가 이 그림의 이름을 '회화미술
을 찬양함'이라고 붙일 만큼 베르메르의 예술적인 유언이라고 알려진 그림이
다. 그런데 사실 이 '회화예술'이라는 이름은 베르메르가 세상을 떠난 후 부인
인 카타리나가 어머니가 진 빚을 갚기 위해 넘기면서 붙인 이름으로, 그림이
보여주는 도상학적인 면과 거리가 있다.

　그림에서 베르메르는 자신의 얼굴을 보이지 않고 등을 돌린 채 작업실에서
앞에 서 있는 뮤즈로 분한 여인을 그리고 있어, 앞의 여인이 회화미술의 우의

상인 것처럼 보이나 실은 역사의 여신인 클리오Clio다. 이 그림은 머리에는 화관을 쓰고 한 손에는 트롬본을, 또 한 손에는 책을 들고 눈을 내리깔고 서 있는 클리오, 화관만 그려진 빈 캔버스를 앞에 놓고 있는 베르메르, 벽에 걸린 지도, 책과 마스크, 실크로 된 옷가지가 놓인 탁자 등 많은 상징과 은유를 내포하고 있다. 화가가 그림을 그리고 있는 중이고 탁자 위에는 조각된 가면이 놓여 있는 점을 들어, 이 그림이 르네상스 시기 레오나르도 다 빈치가 얘기한 것처럼 회화예술이 조각보다 우위에 있음을 넌지시 암시한다고 말하는 사람들도 있다. 하지만 회화의 신이 아닌 역사의 신인 클리오의 등장, 에스파냐의 침입으로 남북으로 갈라지기 전 17주의 네덜란드를 그린 지도, 16세기 초 부르고뉴의 옷을 입고 있는 베르메르로 인해 프랑스와 네덜란드 간의 전운이 감도는 가운데 네덜란드의 승리를 기원하는 그림이라고 여겨지기도 한다.

풍속화와 건축화

가톨릭 교회와 절대군주가 지배하는 유럽의 다른 지역과는 달리 시민정신에 입각한 문화를 보여주던 17세기 네덜란드는 회화미술에서 바로크의 수사학을 멀리하고 독자적인 행보를 보여 네덜란드만의 고유한 민족 미술을 성취했다. 시민적인 성격에 입각한 네덜란드 미술은 성화나 군주를 기리는 역사화보다 일상생활에서 나오는 소재를 담은 그림들로 집 안에 걸어놓을 수 있는 풍속화·건축화·정물화·풍경화가 더 환영받았다. 그러한 그림들은 그전까지 부속물 정도로 취급되었으나 17세기 네덜란드에서는 완전히 독립적인 그림으로서 가치를 얻게 되었다.

당대의 시대상과 생활상을 한눈에 알아보게 하는 풍속화의 경우 네덜란드에서는 이미 그전부터 상징적이고 교훈적인 성격의 풍속화 전통이 강했다. 어떤 경우에는 종교적인 주제도 풍속화풍으로 다루기도 했다. 17세기에 와서는 시민정신이 활짝 피어나면서 풍속화에 대한 기호가 높아졌고, 단순히 시민들의 생활상이나 개개인의 일상생활을 그린 솔직하고 친근한 사실적인 풍속화가 많이 나왔다. 미술이 교회나 궁정이 아닌 시민들의 품으로 돌아온 것이다.

얀 스테인, 「딸과 같이 있는
델프트의 부르주아」, 1655,
캔버스 유화, 귀네드, 펜린 성

서민들의 일상생활의 정경을 그린 그림, 즉 풍속화를 지칭하는 이 장르화라는
명칭은 18세기 프랑스에서 처음 붙인 것이다. 또한 17세기 네덜란드에서는 그
모두를 통합하는 특별한 명칭이 없이 그저 주제에 따라 방탕한 아들이라든가
농부들, 선술집, 사랑의 정원, 즐거운 커플 등을 주제로 한 그림으로 분류했
다. 미술사학자 프리들랜더Walter Friedländer, 1873~1966는 풍속화를 역사화·종
교화·신화화가 아닌 것, 또 지식·사상·신념을 나타내는 그림이 아닌 것으
로 사람들의 일상적인 삶을 사실적으로 그린 그림으로 규정지었다. 17세기 네
덜란드의 대표적인 풍속화 화가로는 풍자적이면서도 따뜻한 눈으로 일반 대
중들의 삶을 묘사한 얀 스테인Jan Steen, 1626~79, 건축화와 연계해서 조용한 분
위기를 내는 풍속화를 그린 피테르 데 호흐Pieter de Hooch, 1629~84 등이 있다.

건축화는 네덜란드 회화의 전통인 원근법에 대한 탐구와 더불어 하나의 독
립된 그림으로 발전하게 된다. 16세기 프리슬란트Friesland 태생으로 건축가이
기도 했던 데 프리스Hans Vredeman de Vries, 1527~1606년경의 정확한 원근법 적용
에 따른 건축화를 시작으로 환상적인 건축화·건축 내부화가 발전했고, 17세
기에는 산레담Pieter Jansz Saenredam, 1597~1665의 교회 내부를 사실적으로 그린

산레담, 하를럼의 바보Bavo교회 내부, 1660,
메사추세츠, 우스터 미술관

건축화로 절정에 이르게 되었다. 또 원근법을 이용한 건축화의 원리는 도시
의 지형화와 도시풍경을 묘사한 도시풍경화까지 확대·적용되었다. 건축 위
주로 도시의 지형적인 모습을 사실적으로 담아 건축화의 지류로 분류되는 네
덜란드의 도시풍경화는 다른 유럽의 도시에 빠르게 전파되었다. 특히 17세기
후반에 이 도시풍경화는 고대 로마의 유적과 접목되어 환상적 정취가 물씬
풍기는 도시풍경화를 로마에 유행시켰고 그 이후 베네치아에서 더욱 꽃피우
게 된다.417~421, 432~437쪽 참조

　교회 내부를 그린 건축화에서 소실점을 주랑의 끝에 둔 정면구도로 교회 내
부의 공간이 한눈에 들어오는 전통적인 방법 대신, 시각을 임의로 비스듬히
잡고 내부 공간을 설정하여 소실점이 좌우 양쪽에 생기면서 넓고 자연스러운
공간성이 느껴지는 방법이 새로이 채택되면서 원근법에 의한 공간성에서 건
축화는 새로운 국면을 맞이하게 된다. 이 방법은 원근법의 적용에 따른 다양
한 공간성 창출을 가능하게 해주어 그 후 이탈리아의 무대미술가 비비에나
Ferdinando Bibiena, 1657~1743의 '각진 장면'scena per angolo이라는 새로운 무대미술
기법에 영향을 주었다.[59] '각진 장면'은 각진 건물이 배경이 되어 그 양쪽으로

시점을 비스듬히 잡고 그린 교회 내부,
판 플리트, 델프트의
오우데 케르크(구교회), 헤이그,
마우리츠하위스 미술관

뻗어나가는 넓은 공간을 암시해주는 방법이었다. 무대공간에서의 환영 효과를 최대한 살릴 수 있는 이 방법은 18세기 무대미술에 일대 혁신을 가져다주었을 뿐만 아니라 모든 미술 분야에 많은 영향을 미쳤다.411쪽 참조

바니타스 정물화

바로크 시기에는 그전까지 성서화나 역사화에서 그저 부속물로서 그림의 한 귀퉁이를 장식하고 있던 과일 · 꽃 · 야채 등의 자연물이 어엿한 그림의 주제로 승격되면서 하나의 독립된 그림인 '정물화'라는 명칭을 얻게 되었다. 이것을 가톨릭 국가인 라틴 계열의 국가에서는 '생명 없는 자연물'이라는 뜻으로 'nature morte'라 칭하고, 개신교 국가인 북부와 중부 유럽에서는 '움직임이 없는 생물'이라는 뜻으로 독일어로는 'stilleben', 영어로는 'still life'라고 부른다. 정물화에 대한 전통은 일찍이 그리스-로마 시대부터 있어왔으나, 16세기 말에 특히 네덜란드와 이탈리아의 롬바르디아 지역에서 상인계급이 새로

59) 오스카 브로케트, 김윤철 옮김, 『연극개론』, 서울, 한신출판사, 1998, 187쪽.

운 부유층으로 부상함에 따라 실내장식용 정물화에 대한 수요가 급증하면서 본격적으로 발전하게 된다.

네덜란드와 롬바르디아 지역은 신대륙 발견으로 유럽의 경제권을 거머쥔 에스파냐의 지배 아래 있어 부유한 상인들이 많았던 탓에 풍요와 부를 과시할 화려한 꽃 그림이나 과반에 탐스러운 과일을 담은 그림, 혹은 이색적인 정물 화들을 좋아했다. 특히 시민중심의 사회였고 또한 식민지 확장으로 온갖 진기 한 물건들이 항구에 쏟아져 들어왔으며, 미술에서는 사실적인 기법과 상징주 의의 전통이 강해 정물화가 다양하게 발달했다. 암스테르담에서는 칼프Willem Kalf, 1619~93가 값비싼 식기들이나 인도에서 오는 이국적인 물건들을 곁들인 장식용의 정물화를 많이 그렸다. 하를럼에서는 클라스Pieter Claesz, 1597~1660가 장식용 정물화로, 헤다Willem Claesz Heda, 1594~1680는 바니타스 정물화로 유명 했다.

네덜란드에서는 식물학에 대한 관심과 더불어 수요가 늘었던 꽃 그림, 성서 의 장면이 함께 들어간 부엌화, 먹고 마시고 담배 피우는 것과 관련된 그림들, 기타 죽은 닭 등 새나 물고기 등을 주제로 한 그림들, 인생의 덧없음을 뜻하는 '바니타스'Vanitas 등이 주제에 따라 나뉘어 불렸지만, 1650년경부터 움직임이 없는 사물을 그린 그림은 모두 '정물화'stilleven로 통합해서 불리게 되었다. 그 중에서도 꽃이나 과일, 화려한 그릇 등의 아름다움에 초점을 맞추기보다 벌레 먹은 과일, 노랗게 변해버린 이파리 등으로 인생의 덧없음을 암시하는 바니타 스 정물화가 더욱 애호를 받았다. 이미 16세기 말 이탈리아에서는 주제나 크 기에 따라 그림의 가치가 결정되는 것이 아니라며 미술의 영역을 확장시킨 카 라바조가 바니타스 정물화를 독립된 주제로 그린 바 있다.

죽음에 대한 사유는 바로크 시대의 문학과 연극에서 보편적인 주제였다. 바 로크 시인들의 시나 소설 속에는 죽음의 그림자가 짙게 드리워 있고 연극무대 에서는 시체들이 나뒹굴며 빨간색의 피가 뚝뚝 떨어지는 장면을 쉽게 찾아볼 수 있다. 사람은 태어나는 그 순간부터 그 누구도 죽음으로부터 자유로울 수 없다는 의식은 죽음에 대한 깊은 사유를 불러일으켜 바로크 시대 모든 예술분

판 데르 스쿠어,
「바니타스 정물화」,
1660~70, 캔버스 유화,
암스테르담,
라익스 미술관

야의 주요 주제가 되었다. 독일의 문호 괴테가 말했다는 "죽음을 기억하라" Memento Mori는 교훈은 죽음은 삶과 분리된 것이 아니라 이미 우리의 삶 속에 들어와 있음을 인식하고 있으라는 것이다. 그래서 실내를 장식하던 볼거리용의 정물화가 어느 단계에 이르러서는 허무한 삶에 대한 인간의 바람직한 자세를 촉구하는 바니타스 정물화로 전환되었다. 여기서 미적인 가치로서만 파악되던 정물들은 불안정한 삶이나 생명이 파멸되어감을 암시하는 일종의 기호가 되어 죽음을 암시하는 비유적인 뜻을 나타내게 되었다.

특히 민족의 기질상 모든 사물을 도덕적인 관점으로 보려는 경향이 강한 네덜란드인은 바니타스 정물화에 대한 관심이 높을 수밖에 없었다. 또한 모든 세상사가 헛되다는 『구약성서』의 지혜서에 나오는 말씀은 그대로 바니타스 정물화에 연결되어 상징화되었다. 인간의 유한성을 상징하는 해골, 영원한 삶을 상징하는 카네이션, 짧디짧은 삶을 상징하는 촛불, 시간의 흐름을 상징하는 시계나 모래시계가 그것이다. 사람은 누구나 재에서 재로 돌아간다는 뜻으로 해석된 담배는 1562년경에 에스파냐인들이 신대륙에서 씨를 가져와 16세기 말부터 애용되었으나 네덜란드에서는 담배를 소재로 한 '담배그림'tabakjes이 나왔고

바니타스 정물화에도 종종 인용되었다. 찬란한 젊은 시절이 지나면 금방 시들어버리는 인생을 상징하는 장미, 불 꺼진 양초, 깨진 유리잔, 내버려진 악기 등이 바니타스 정물화의 소재가 되었다. 바니타스 정물화는 흔히 죽음을 일깨워주는 문구들, "오늘은 나, 내일은 너"Hodie mihi cras tibi 또는 "죽음은 모든 것을 정복하고, 죽음은 모든 것의 끝이다"Omnia morte cadut, mors ultima linia rerum와 같은 문구들을 수반하고 있기도 하다.[60] 바니타스 정물화를 그린 대표적인 작가로는 하를럼의 판 더 펠더Jan Jansz van de Velde, 1620~62, 암스테르담의 판 데르 스쿠어Abraham van der Schoor, 레이던의 바일리David Bailly, 1584~1657 등이 있다.

자연주의 풍경화

서양에서 풍경을 그린 그림은 그 옛날 헬레니즘 시대와 고대 로마 시대의 벽화에서 시작되었으나 르네상스 시기인 15~16세기에 풍경화가 하나의 독립된 주제로 부각되기 시작했고 17세기 바로크 시대에 와서야 독립된 장르로 완전히 자리 잡게 된다. 북부 유럽과 이탈리아 지역에서 바깥세계에 대한 탐구와 그에 따른 시각적인 현상에 대한 관심이 높아짐에 따라 자연풍경을 하나의 주제로 다루기 시작했던 것이다. 르네상스 시기에 활동한 베네치아의 화가 조르조네Giorgione, 1477~1510가 작품 「폭풍우」1508~11에서 풍경 속의 인물과는 상관없이 풍경을 하나의 독립적인 주제로 다루어 명실공히 회화미술에서 풍경화를 새로운 유형으로 성립시킨 것이 그 대표적인 예다. 베네치아에서는 르네상스 때부터 자연의 생동감과 더불어 목가적인 분위기의 전원을 그린 풍경화가 많았고, 로마에서는 안니발레 카라치가 그린 벽화 「이집트로의 피신」1604을 필두로 당시 로마에 있던 프랑스 출신의 푸생과 클로드 로랭 등으로 이어지는 고전주의 풍경화가, 플랑드르와 네덜란드에서는 상징주의와 사실주의적인 풍경화가 주류를 이루고 있었다. 고전주의 풍경화는 자연의 이상적인 모습을 그린 것으로 보편적이고 이상적인 미를 구현하고자 하는 의도를 보여주는 것이다.

60) Bob Haak, op. cit., pp.125~128.

이에 반해 17세기 네덜란드 풍경화는 고전주의 풍경화하고는 전혀 다른, 실경實景, 즉 실제의 풍경을 그린 자연주의 풍경화를 보여준다. 유럽의 다른 지역하고는 달리 시민문화를 보여주었던 17세기 네덜란드인은 관념적이고 이상화된 풍경화보다 자랑스럽게 쟁취한 자신들의 나라의 경치를 그대로 보여주는, 말하자면 국민적인 풍경화를 원했다. 특정한 미학이념이나 가톨릭 교리에서 해방된 그들은 가리개 없이 자연을 직접 대하게 되었고 눈으로 본 것을 그대로 화폭에 담았다.[61] 서술적인 연관성이나 상징성 없이 단순하고 순수한 시각으로만 잡혀지는 자연의 모습과 물리적인 자연현상의 관찰이라는 시대적인 소명이 맞물리면서 풍경화는 눈에 보이는 그대로의 '살아 있는' 자연을 묘사하려는 단계로 발전하게 된다. 더군다나 중세시대에는 우주와 자연을 영적인 현상으로 파악했지만, 그 기초를 마련해준 르네상스를 거쳐 17세기에 와서는 물리적인 현상으로서의 자연의 과학적인 탐구가 완벽하게 이루어졌다.

17세기 과학자들은 신비주의적인 색깔로 물들여진 낡은 생각을 버리고 오로지 자신의 눈을 믿고 관찰과 실험에 의거해 자연현상을 설명하기에 이르렀다. 최초의 자연과학자로 이야기되는 그리스의 아리스토텔레스가 정립해놓은 '진리'에 일대 혁명이 일어난 것이다. 그에 따라 그간 자연에 씌워졌던 신비의 덮개가 활짝 벗겨졌고 사람은 자연을 '그냥 그대로 있는 그 무엇'이라고 파악했다. 관념의 옷을 벗은 자연과 자연을 보는 인습적인 굴레에서 벗어난 인간 사이에는 걸치는 것이 아무것도 없게 되었다. 자연과 인간의 직접적인 만남이 이루어지게 된 것이다.

이에 자연은 원초적인 순수한 모습을 되찾게 되었고 사람들은 자연을 자신의 순수한 감각, 즉 눈에 비치는 그대로 보기 시작했다. 그런 시대적인 분위기 속에서 화가들이 눈으로 직접 자연을 보고 그 순수한 모습을 그대로, 자연의 물리적인 세계를 그대로 담고자 했던 것은 지극히 당연한 일일 것이다. 마치 17세기에 과학자들이 자신의 눈을 믿고 관찰을 통해 사물의 본성을 탐구하듯

61) René Huyghe, op. cit., p.192.

17세기 네덜란드 풍경화가들은 눈으로 자연을 직접 보고 자연이 만들어내는 시각현상에 온통 관심을 기울였다.

특히 신교국인 네덜란드는 과학자들이 이탈리아나 에스파냐처럼 이단으로 몰릴 위험 없이 연구풍토가 아주 자유로웠던 나라로 현미경·망원경·온도계·기압계·추시계 등 많은 과학기구를 발명한 나라였다. 말하자면 과학강국이었기 때문에 과학에서 자연의 물리적인 현상을 탐구하는 것뿐만 아니라 예술분야에서도, 감히 물리적인 자연을 그대로 화폭에 담고자 하는 과감하고 혁신적인 시도가 가능했던 것이다. 이제 자연에 대한 인간의 주관적인 개입은 끝이 나고 자연과 인간의 동등한 교류가 시작되었다. 또한 동시에 예술가들은 감각이 열리면서 자연이 주는 모든 물리적인 현상에 대한 예술적인 탐구의 길로 들어서게 되었다.

17세기 네덜란드에서 풍경화가 그토록 발전하게 된 데에는 플랑드르로부터 받은 영향이 크다. 필사본의 채색 세밀삽화의 전통이 강한 플랑드르에서는 일찍부터 자연풍경에 대한 관심이 높았고 그 영향력이 네덜란드로 파급되었기 때문이다. 플랑드르의 파티니르Joachim Patenier, 1485~1524는 풍경을 인물보다 훨씬 중요하게 다루어 풍경화를 전문적으로 그린 첫 번째 화가로 꼽힌다.[62] 16세기부터 풍경화가 서서히 독자적인 영역을 확보하면서 풍경화에 대한 수요가 급증했고, 17세기 네덜란드에서는 환상적인 풍경화, 이탈리아풍의 영향을 받은 이상화된 풍경화, 국내의 풍경을 그린 풍경화 등이 모두 사랑받았다.

네덜란드의 환상적인 풍경화가로는 실제가 가미된 환상적인 풍경을 그림과 에칭화로 남긴 세헤르스Hercules Segers, 1590년경~1640가 우선 꼽히고 렘브란트가 그린 풍경화도 같은 부류에 속한다. 그러나 17세기 네덜란드 미술의 혁신적인 성격이 드러나는 그림은 네덜란드 안의 어느 특정 장소의 실제 풍경을 그린 풍경화. 어느 특정 장소를 실제 보고 그린 그림으로는 르네상스 시기 독일의 뒤러가 1495년 베네치아에서 돌아오던 가운데 알프스 산의 모습을 수채화

62) Kenneth Clark, *Landscape into art*, London, John Murray, 1976, p.56 ; Bob Haak, op. cit., p.134.

위 | 판 호이엔, 「바다풍경」, 1635~45, 목판 유화, 밀라노, 브레라 미술관

아래 | 살로몬 판 라위스달, 「강의 풍경」, 1654년경, 캔버스 유화, 개인소장

위 | 야코프 판 라위스달, 「숲 속의 늪」, 1660~70, 캔버스 유화,
상트페테르부르크, 에르미타주 미술관

아래 | 호베마, 「미델하르니스 길」, 1689, 캔버스 유화, 내셔널 갤러리

로 남겨놓은 것이 있다.[63]

네덜란드 풍경화의 혁신성은 과거 르네상스 때 정립해놓은 수학적인 측정에 의한 공간성을 무시하고 그 대신 하늘이 화면의 3분의 2나 차지하는 독특한 구성을 보여준다는 것이다. 네덜란드 화가들은 선원근법에 의한 인위적인 공간구성의 의지를 버리고 눈앞에 펼쳐지는 자연을 자연 그대로 화폭에 담고자 했다. 다시 말해서 지각으로 파악되는 규격화된 공간구도가 아닌 시각으로 잡혀지는 자유롭고 개방된 공간성을 나타내고자 한 것이다. 그 결과 인위적인 측정에 의한 선원근법에 따른 공간은 사라지고 '빛'에 의해 만들어지는 지극히 자연스러운 물리적인 공간이 만들어졌다. 빛을 머금은 대기의 농도로 공간의 깊이를 나타냈고 빛에 의한 대기의 작용을 가장 잘 보여주는 하늘이 그림의 주역으로 등장하게 되었다. 빛이 충만한 청명한 하늘, 빛을 머금고 흘러가는 구름, 잔잔한 빛의 음영을 보여주는 지상의 경관, 빛의 반사를 보여주는 물가, 숲 속 등 신선한 자연의 모습이 수식 없이 그대로 표현되어 있다. 렌즈의 시대로 불릴 만큼 시각에 대한 과학적인 탐구가 잇따랐던 시대에 자연을 보는 눈에 일대 혁신이 일어났음은 당연한 일이다.

16세기 말 플랑드르로부터 네덜란드의 하를럼으로 이주해 온 만더르Karel van Mander, 1548~1606는 화가들에게 자연을 그리려면 밖에 나가서 직접 보고 스케치할 것을 화가들에게 독려했다.[64] 네덜란드 풍경화가들은 야외로 나가 직접 스케치한 것을 스튜디오에서 조합구성하여 어느 곳인지를 쉽게 알아볼 수 있는 풍경화, 즉 네덜란드 내의 풍경을 그린 풍경화를 만들어냈다. 이 네덜란드의 국민적 풍경화는 다른 곳보다도 특히 하를럼이 중심이 되어 발전했고 그 대표적인 화가로는 만더르 외에 골치우스Hendrick Goltzius, 1558~1617, 판 더 펠더Esaias van de Velde, 1590/91~1630, 판 호이엔Jan van Goyen, 1596~1656, 살로몬 판 라위스달Salomon van Ruysdael, 1600/3~70가 있다. 살로몬의 조카인 야코프 판 라위스

63) Kenneth Clark, op. cit., p.42; 호스트 월드마 잰슨, 김윤수 외 옮김, 『미술의 역사』, 서울, 삼성출판사, 1978, 445쪽.
64) John Steer and Antony White, op. cit., p.234.

달Jacob van Ruysdael, 1628/1629~82과 호베마Meindert Hobbema, 1638~1709는 암스테르담에서 활동한 풍경화가들이다.

독일

시대적 배경

독일에서는 루터를 신봉하는 제후들과 그를 저지하는 황제 카를 5세 간의 대립이 격화되어 내란 사태로까지 치닫다가 1555년의 아우구스부르크 종교화의宗敎和議로 제후들과 자유도시에게 가톨릭과 루터교에 한해서 종교선택의 자유가 주어졌다. 이로써 종교분쟁이 일단락되는 듯했으나 그것은 일시적인 소강상태일 뿐 그 밑에는 언제든지 다시 폭발할 수 있는 위험요인이 잠복해 있었다. 예수회의 눈부신 활동으로 가톨릭 세력의 팽창이 두드러지는 한편 폭발적인 증가세를 보이는 칼뱅파의 독일지역 침투로 새로운 신·구교 간의 대립이 예고돼 있었다. 보헤미아에서의 신교도 탄압으로 30년전쟁1618~48이 일어났고 이 전쟁은 유럽 각국 간의 정치적인 이해관계가 뒤엉킨 국제전쟁으로 확대되었다. 30년전쟁의 결과 독일에서는 종교적으로는 칼뱅파도 루터파처럼 교황의 지배를 받지 않는 새로운 교회로 정식으로 인정되었고, 정치적으로는 독일제국을 구성하고 있던 각 영방국가領邦國家, Landesherr들이 외국과의 동맹체결도 가능한 명실상부한 주권국가로 부상하게 되었다.

중부 유럽을 통합하고 있던 신성 로마 제국은 이름과 껍데기만 남았을 뿐 붕괴된 것이나 마찬가지였다. 30년 전쟁을 고비로 15세기 이래 신성 로마 제국의 황제를 대로 배출하면서 카를 5세 때에는 합스부르크 제국이라 할 정도로 유럽 내에 광대한 영토를 갖고 있던 합스부르크 가문의 오스트리아는 기세가 꺾였고, 대신 독일의 영방국가 가운데 하나인 브란덴부르크-프로이센Brandenburg-Preussen, 즉 프러시아Prussia가 강대국으로 발돋움하게 되었다. 독일지역과 합스부르크가의 오스트리아는 그저 이름으로만 신성 로마 제국이라는 우산 아래 같이 있을 뿐 완전히 분리되었다.

　무엇보다 전쟁의 피해를 제일 많이 받은 곳은 전쟁터가 된 독일이었다. 독일은 인적으로나 물적으로 막대한 손실을 입어 여러 면에서 그 타격이 이루 말할 수 없이 컸다. 1648년에 베스트팔렌 조약이 체결되어 30년 전쟁이 종결되기는 했으나 전쟁의 참화 속에서 정상적인 사회발전을 기대하기 어려웠다. 문화적으로 유럽 각국이 서로 경쟁이나 하듯 찬란한 바로크 문화를 꽃피운 17세기에 전쟁으로 인해 그 대열에서 떨어져나간 독일은 뒤처질 수밖에 없었다. 더군다나 독일은 영방국가·자치도시자유도시·기사령 등으로 잘게 쪼개져 있을 뿐 아니라 종교적으로도 작센과 브란덴부르크 등으로 이루어진 북쪽은 신교新敎로, 바이에른·프랑켄·슈바벤·오스트리아령이 있는 남쪽은 가톨릭으로 갈려 있어 문화적인 현상이 지역마다 다른 복잡한 양상을 보였다.

　전쟁을 겪은 독일 지역에서는 한 세기를 건너뛴 18세기에 이르러서야 다른 유럽에서 보여주었던 바로크 미술이 변형된 양상으로 나타나게 된다. 독일의 바로크 미술이 번성한 시기는 17세기 말에서 18세기 전반까지였지만, 이 시기에 유럽의 다른 지역에서는 바로크 미술이 시들해지고 로코코 양식이 서서히 고개를 들고 있었다. 그래서 독일에서는 전쟁 전에 독일에서 유행했던 장식적인 마니에리즘 양식이 그대로 이어지는 가운데, 17세기에 유럽 전역을 휩쓴 이탈리아 바로크 미술, 이탈리아 바로크 미술 이후 큰 영향력을 행사했던 프랑스의 절대왕정체제에 입각한 고전주의적인 바로크 미술, 다른 유럽 지역에서 바로크의 뒤를 이어 18세기에 등장한 감미롭고 섬세한 성격의 로코코 양식이 혼합된 독특한 미술을 보여준다. 또한 18세기 당시의 유럽 문화를 프랑스가 이끌어가고 있어 정치·언어·문화 등 모든 부분에서 프랑스의 영향력은 절대적이었다.

　독일은 프랑스를 중심으로 일어난 새로운 시대사상인, 인간 이성의 힘과 그것에 의한 인류의 무한한 진보를 믿는 계몽Aufklärung사상에 힘입어 전쟁 후 급속한 재건을 이룰 수 있었다. 30년전쟁 후 독일의 각 영방국가들이 어엿한 주권국가로 부상하면서 국가체제를 프랑스와 같은 절대왕정 체제로 재편하는 가운데, 프랑스의 대표적인 계몽사상가인 볼테르Voltaire, 1694~1778가 가장 이

상적인 군주의 모델이라고 얘기한 대왕 프리드리히 2세Friedrich II, 재위 1740~86
가 이끄는 프로이센과 같은 강대국이 탄생할 수 있었다. 독일인들이 가장 위
대한 독일군주라고 생각하는 프리드리히 2세는 자신을 계몽전제군주라고 자
처할 만큼 계몽사상에 심취했고, 이러한 분위기는 독일인의 정신문화에 결정
적인 영향을 미쳤다. 다시 말해 독일의 정신과 문화는 계몽사상에 의해 새롭
게 재편되어가고 있었고 그로써 '독일정신' '독일풍' 이른바 '독일주의'가 형
성되어갔다. 18세기 중엽에 들어서는 일부 엘리트층 사이에서 독일 문화가 라
틴 문화보다 우월하다는 분위기가 확산되기까지 했다.[65] 그 가운데 18세기에
독일정신을 가장 잘 나타낸 분야는 음악으로 바흐 · 헨델 · 모차르트가 그 대
표적인 음악가들이다. 18세기는 독일에서 문화적인 후진성을 딛고 독일정신
에 입각한 독일만의 고유한 문화가 움트기 시작한 시기였다.

17세기 독일지역에서 당시의 시대미술이었던 이탈리아 바로크 미술의 영향
을 받은 곳은 30년전쟁 중에도 다른 곳에 비해 비교적 피해가 크지 않았던 오
스트리아를 비롯한 독일 남부지역이었다. 전쟁 중임에도 예수회 수사들이 가
톨릭 지역인 이곳에 성당과 학교 등을 건설했으나 건축을 담당한 건축가들은
주로 이탈리아인이었다. 잘츠부르크에 1610년부터 짓기 시작한 잘츠부르크
성당도 이탈리아 건축가인 솔라리Santino Solari, 1576~1646가 완성시켰다. 뿐만
아니라 프라하에서 가톨릭 편에 섰던 독일군 총사령관 발렌슈타인Albrecht von
Wallenstein, 1583~1634의 지시로 1623년부터 1629년까지 건축된 발렌슈타인 궁
전도 밀라노 3인의 건축가가 지은 것이었으며, 이탈리아 건축가들에 의해 베
르니니 · 보로미니 · 구아리니 건축과 같은 이탈리아 바로크 건축이 독일에 도
입되었다.[66] 30년전쟁 후에도 독일 지역에서는 전쟁으로 파괴된 건축물을 짓
는 데 필요한 인력을 주로 이탈리아인들로 충당하여 바로크 미술의 확산을 가
져왔다.

65) *Encyclopédie de l'art* V–Art classique et baroque, op. cit., p.336.
66) Germain Bazin, *Baroque et Rococo*, Paris, Thames & Hudson, 1994, p.106.

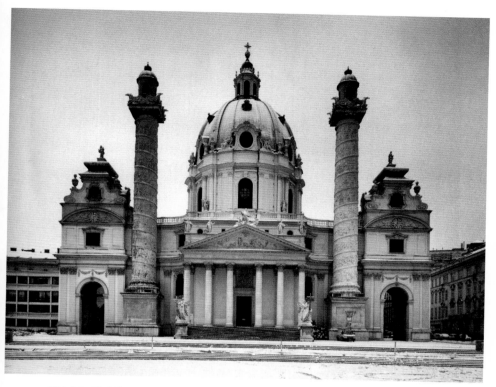

에를라흐, 성 카를로 보로메오 성당 정면, 1715~37, 빈

오스트리아의 바로크 건축

전쟁 후 독일 지역에서 이탈리아 바로크 미술이 처음으로 둥지를 튼 곳은 오스트리아였다. 오스트리아는 나라의 기세가 이전만큼은 아니더라도 여전히 중부 유럽의 강대국이었고, 더군다나 16세기부터 여러 차례에 걸쳐 침공해온 투르크를 1683년에 사보이 공국의 군주 에우제니오가 격퇴하여 평화의 분위기가 감돌면서 나라 전체가 새 단장에 들어갔다. 우선 지리적으로 이탈리아와 가까웠고, 가톨릭 지역으로 예수회 수도사들에 의해 성당과 수도원 건축물이 이탈리아풍의 바로크 양식으로 건축되었다.

오스트리아의 바로크 미술을 꽃피게 한 건축가는 그라즈Graz 출신의 에를라흐Fischer von Erlach, 1656~1723로 그는 최초의 독일계 바로크 건축가로 꼽힌다. 에를라흐는 애초에는 아버지의 권유로 조각가의 길을 가려 했으나 1671년부

터 1684년까지 이탈리아에 머물면서 건축으로 방향을 틀어, 귀국한 후 오스트리아에 많은 바로크 건축물을 남겨놓았다. 1693년부터 잘츠부르크 대주교의 의뢰로 그곳에 삼위일체 성당, 신학교 성당, 우르술라 동정수녀회 성당, 성요한 병원성당을 이탈리아 바로크풍으로 지었다. 그러나 그가 남긴 최대의 걸작품은 1715년에 착공되어 그가 세상을 뜬 후인 1737년에 완공된 빈Wien에 있는 성 카를로 보로메오 성당St. Carlo Borromeo이다. 이 성당은 빈에 흑사병이 창궐하던 때에 착공된 것으로 황제 카를 6세Karl VI, 재위 1711~40가 흑사병이 물러간 후 그 감사의 표시로 이 성당을 봉헌했기 때문에 빈 사람들은 이 성당을 '카를 황제의 성당'이라는 뜻의 '카를스키르헤Karlskirche'라고 부른다.

이 성당은 종단축이 횡단축보다 훨씬 긴 타원형의 길고 넓은 주랑이 있는 평면구도를 보여주고 있다. 또한 외부의 정면은 전형적인 바로크 미술의 특징인 오목하고 볼록한 변화 있는 외관을 보이는 가운데 전체적으로 성 베드로 대성당의 외관과 로마의 나보나 광장에 있는 보로미니의 산타녜제 성당의 외관을 연상시킨다. 코린트 양식의 원주와 엔터블러처 위에 타원형의 쿠폴라와 받침층이 위압적으로 높이 솟아 있고, 그 양쪽에는 로마의 트라야누스 기념주를 연상시키는 나선형의 부조띠가 감아 올라간 형태의 원주가 높게 세워져 있다. 에를라흐는 전형적인 바로크 양식과 고대건축의 요소를 적절히 혼합하여 이렇듯 웅장한 정면을 건축했던 것이다. 실제 그는 고대건축에 관심도 많고 그 이론에도 해박했던 건축가로 1721년에는 이집트 시대부터 내려온 중요한 건축물을 살펴본 『역사적인 건축』이라는 저서를 내기도 했다.

빈의 합스부르크 왕실은 투르크를 물리친 제국의 위용에 걸맞은 궁전을 새로이 마련하고자 했다. 왕실은 빈 외곽의 왕실 사냥별장을 개조한 쇤부룬Schönbrunn 궁전의 기본 설계를 에를라흐에게 위촉했고, 그는 여러 번의 수정작업을 거쳐 마지막 설계안을 1693년에 제출했다. 현재 남아 있는 궁전은 마리아 테레지아 여제Maria Theresia, 재위 1740~80 때 건축가 파카시Nicolas Pacassi로 하여금 대폭 수정하게 하여 에를라흐의 기본안이 많이 사라져버린 상태다.

오스트리아의 또 한 명의 바로크 건축가는 제노바 출신의 힐데브란트Johann

벨로토, 「벨베데레 궁에서 내려다본 빈 도시의 전경」, 1759~60, 캔버스 유화, 빈, 미술사 미술관

Lukas von Hildebrandt, 1668~1745다. 힐데브란트는 당대의 실권자였던 사보이 공국의 에우제니오 공작의 눈에 띄어 빈에 피아리스트Piaristes 성당을 토리노의 구아리니의 산 로렌초 성당풍으로 1698년에 건축하고 이어서 성 베드로 성당을 1702년에 짓는다. 1714년에 에우제니오 공은 힐데브란트에게 빈에 공의 여름 처소인 '벨베데레 궁'의 건축을 위촉했다. 힐데브란트는 언덕이 있는 입지조건을 이용하여 궁을 두 채로 나누어 '하下 벨베데레 궁'은 1714년에 착공하여 1716년에 완공하고, '상上 벨베데레 궁'은 1721년에서 1723년에 걸쳐 짓는다. 언덕 위에는 상 벨베데레 궁을 높이 지어 그곳에서 내려다보면 빈의 전경이 한눈에 들어오게 했다. 베네치아 화가 벨로토Bernardo Bellotto, 1720~80가 남긴 「벨베데레 궁에서 내려다본 빈 도시의 전경」1759/60 도시풍경화가 18세기 당시 빈의 모습을 생생하게 보여주고 있어 흥미롭다.[67]

힐데브란트는 경사진 지형을 이용하여 궁의 입구 쪽과 뒤쪽의 층을 달리해

67) Julius S. Held, Donald Posner, op. cit., p.382.

위 | 힐데브란트, 상 벨베데레 궁 앞
정면(왼쪽)과 정원 쪽 정면, 1721~23, 빈

아래 | 힐데브란트, 하 벨베데레 궁
정원 쪽 정면, 1714~16, 빈

벨베데레 궁은 입구에서 들어가면 아래로 한 층이 더 있는 구조를 보인다. 그
래서 입구에 들어서면 위층으로 가는 계단과 아래층으로 가는 계단이 갈리면
서 마치 계단이 공중에 걸려 있는 듯한 느낌을 갖게 된다. 입구 쪽보다 한 층
낮은 구조로 된 반대편에는 정원으로 내려가는 계단이 양팔을 뻗어 정원 아래
쪽을 끌어안는 듯한 개방적인 모양새를 보이고 있다. 양쪽으로 활짝 펼친 모
양의 곡선형의 계단은 경사진 언덕을 따라 넓게 펼쳐진 정원과 그 아래쪽에
연결된 하 벨베데레 궁 모두를 끌어안는 구조로 바로크 건축의 개방성과 두
채의 궁과 정원이 서로 이어지는 소통의 성격을 잘 보여주고 있다.

궁의 외관을 보면 힐데브란트는 프랑스 궁의 규칙적이고 단조로운 성격을
기본으로 했으나 건물의 가운데 부분과 양쪽 부분을 앞으로 튀어나오게 하고
특히 양쪽 부분은 다각형의 별채가 붙어 있는 듯한 모양새로 파격적인 변화를
모색했다. 전체적으로 보면 마치 여러 채의 높고 낮은 상이한 건물을 붙여놓
은 듯 건축물의 높이를 들쑥날쑥하게 하고 그에 따라 지붕의 모양, 창문의 모
양도 서로 다르게 하는 파격성을 선보였다. 이 궁은 프랑스의 고전주의적인

프란타우어, 멜크 수도원, 1702~38, 멜크

요소와 변화성 있고 동적인 바로크적인 요소에다 섬세하고 장식적인 로코코
양식까지 곁들여진 독특한 건축미를 보여주고 있다.

　오스트리아의 또 하나의 독일인 바로크 건축가는 멜크Melk의 건축가인 프란
타우어Jakob Prandtauer, 1660~1726다. 프란타우어의 아버지는 빈에서 활동했던
마지막 이탈리아 건축가인 카를로네와 함께 일했던 건축가였다. 아버지로부
터 자연스럽게 건축수업을 받고 성장한 프란타우어는 빈에 거대하고 웅장한
수도원을 두 채를 지어 오스트리아 바로크 건축의 성격을 아주 특징 있게 만
들어주었다. 프란타우어의 건축은 앞서 두 건축가에 비해 지적이고 섬세하지
는 않지만 스펙터클한 면모로 보는 사람을 압도하는 것이 특징이다. 그가 남
긴 대표작으로는 린즈Linz 근방의 상크트 플로리안Sankt Florian 수도원과 다뉴
브 강변에 있는 베네딕토 수도원인 멜크 수도원이 있다. 특히 멜크 수도원은

다뉴브 강 위에 돌출된 암벽이라는 특이한 지형을 살려 멀리서보면 수도원이 마치 암벽 위에 우뚝 솟은 난공불락의 요새인 것 같은 느낌이 든다.

동서로 뻗은 길이가 자그마치 1100피트나 되는 어마어마한 크기가 말해주 듯 이 수도원 건축은 1702년에 착공하여 1738년까지도 내부 장식을 마무리짓 지 못할 만큼 공사기간이 길었다. 강가에서 올려다본 수도원 외관은 아래쪽 벽체가 둥글게 전체 건물을 감싸 안고 있고 그 뒤로 두 채의 익랑과 종탑 둘이 완벽한 대칭을 이루며 단계적으로 상승해가는 피라미드형의 구조를 보여주면 서 바로크 특유의 웅장하고 스펙터클한 장관을 조성해주고 있다. 이 수도원 건축은 높이 솟아 있는 돌출된 암벽 위라는 지형을 활용하여 바로크 건축의 특징인 웅장함과 스펙터클함을 최대한 살린 건축이라 하겠다.

이 멜크 수도원 건축이 보여주는 장엄하고 기념비적인 보임새는 사람들의 눈과 마음을 교회에 붙잡아놓으려는 인위적인 꾸밈새라고 할 수 있다. 멜크 수도원은 반종교개혁의 이념을 그대로 반영한 선교적인 목적이 매우 짙은 건 축물로 그야말로 신의 위엄을 표상한 것이라 얘기된다. 그런데 멜크 수도원 건축은 신의 권위를 나타낸 장엄한 건축이라는 점에서는 이탈리아 바로크 건 축과 맥을 같이하나, 이탈리아 건축들이 보는 사람들과의 소통을 중요시한 보 다 친숙한 느낌의 건축인 데 반해 이 수도원은 그 자체로 보는 사람을 압도하 고 있어 양자의 차이를 느끼게 한다. 멜크 수도원의 거대한 규모와 스펙터클 한 웅장함은 프랑스의 베르사유 궁과 같이 절대왕정체제의 절대적인 권위를 나타내는 장엄한 보임새에 가깝다. 이 멜크 수도원 건축이 보여주는 장엄하고 기념비적인 보임새도 국가 차원에서 사람들의 눈과 마음을 오로지 교회에 붙 잡아놓으려는 인위적인 꾸밈새라고 할 수 있다.

웅장하면서도 화려한 독일 바로크

30년전쟁이 끝난 후 파괴되었던 나라의 복구 작업에 들어간 독일의 여러 나 라들은 멜크 수도원과 같이 화려한 성채, 군주의 기념비적인 궁전, 거대한 규 모의 수도원 등의 건축물을 앞다투어 지어 제각기 나라의 독자성과 위용을 과

시하고자 했다. 독일 전역에서는 군주들 간에 건축으로 나라의 위신을 세우려는 일종의 건축 광풍이 불었고, 그런 의도에서 모델이 된 것이 바로 태양왕 루이 14세의 베르사유 궁이었다. 18세기에 프랑스 문화가 유럽에서 절대적인 우위를 차지하고 있는 가운데 독일의 군소군주들이 자신들의 나라를 각기 절대왕정체제로 구축하려는 의도를 갖고 본보기로 삼은 나라가 당시 가장 큰 통일국가이던 프랑스였기 때문이다. 군주들은 비용을 생각하지 않고 마치 '베르사유 콤플렉스'나 갖고 있는 듯 베르사유 궁 같은 궁전건축에 온 힘을 쏟았다.[68] 18세기 독일 전역에서는 오스트리아의 빈에서 베를린에 이르기까지 베르사유 궁을 모방한 크고 작은 궁전들이 대거 건축되었다. 바로크의 후발주자였던 독일 건축은 이탈리아 바로크적인 요소에다가 절대왕정적인 요소, 독일식으로 보면 '황제품격'적인 요소를 가미한 독특한 독일의 바로크 건축을 내놓았다. 말하자면 이탈리아 바로크 건축의 장엄함과 프랑스 절대왕정체제의 위압적인 보임새를 합친 건축으로 이러한 건축유형은 독일에서만 유일하게 출현해 독일만의 독특한 바로크 양식으로 자리 잡는다.

바로크 시기 절대왕정의 이념을 등에 업고 건축을 국가차원의 큰 뜻에서 거대하고 장엄한 보임새로 만든 것은 물론 유럽에서 가장 전형적인 절대왕정 군주로 일컬어지는 루이 14세의 베르사유 궁이 첫 번째로 꼽히지만, 그 외에 이탈리아 나폴리 근교의 반비텔리가 지은 카세르타 궁, 합스부르크 왕가의 여름별궁으로 지은 빈 근교의 쇤부룬 궁전 등을 들 수 있다. 이들 궁전과는 성격이 좀 다르긴 하나 신교 지역인 작센의 수도 드레스덴에서도 이런 유형의 건축이 나왔다. 1702년 작센의 선제후 프리드리히 아우구스트Friedrich August I, 1694~1733, 폴란드 왕 1697~1733는 덴마크 왕의 방문에 맞추어 궁전 맞은편에 베르니니가 로마의 나보나 광장에서 보인 축제용 극장을 임시로 마련하고자 하여 드레스덴의 건축가 푀펠만Matthäus Daniel Pöppelmann, 1662~1736에게 일을 맡겼다.[69] 임시로 지은 극장건물에 만족한 선제후는 그 건물을 확

68) Ibid., p.378.

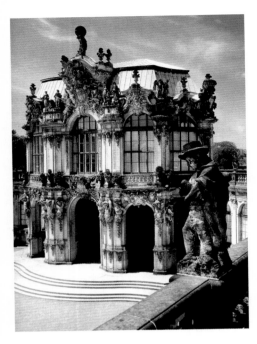

퇴펠만, 츠빙거, 성벽 파비용

장·개조하여 제대로 된 놀이공간을 마련하고자 했고 그렇게 해서 나온 것이 왕궁의 별관인 '츠빙거'Zwinger다. 원래 그 터에 성채의 보루堡壘가 있었기 때문에 '츠빙거'라고 불렸으나, 이 공간은 축제행사를 위한 일종의 야외극장으로 축제행사·무용·오페라·경기·불꽃놀이 등이 펼쳐지는 놀이공간이었다.

건축가 퇴펠만은 놀이를 위한 공간이라는 목적을 살려, 양쪽 반원형 끝에 작은 별궁인 문탑과 회랑으로 이어지는 직사각형의 건축물을 짓고 그 안을 정원이 꾸며진 빈 공간으로 넓게 만들어놓았다. 양쪽 끝에 위치한 두 채의 파비용인 '성벽 파비용'성벽에 기대어 있어 붙여진 이름과 '왕관 파비용'왕관 모양의 지붕이 얹혀져 있어 붙여진 이름은 건축과 일체를 이루는 환상적인 조각장식으로 웅장하면서도 화려한 독일 특유의 바로크 건축양식을 선보이고 있다. 츠빙거의 조각장식은 퇴펠만처럼 이탈리아에서 수학한 페르모서Balthazar Permoser, 1651~1732

69) *Encyclopédie de l'art* V–Art classique et baroque, op.cit., p.346.

왼쪽 | 푀펠만, 츠빙거, 왕관 파비용
오른쪽 | 츠빙거의 평면도, 1710~32

가 맡아서 했는데, 그는 독일 북부지역에서 베르니니풍의 조각가로 이름을 떨쳤다. 그러나 드레스덴에서는 장식성을 멀리하는 루터파 교회가 많이 건축되어, 츠빙거와 같이 환상적인 조각장식을 곁들인 건축은 많지 않았다. 드레스덴의 루터파 교회 중 대표적인 것은 바르Georg Bähr, 1666~1738가 1726년에 착공하여 그의 사후 5년 뒤인 1743년에 완공된 프라우엔키르헤Frauenkirche가 있다. 제2차 세계대전이 끝날 무렵인 1945년에 폭격을 맞아 지금은 볼 수 없으나, 설교와 음악에 치중했던 루터의 의도를 완벽하게 구현한 중앙집중식 구도로 된 팔각형 건축물로 지붕에는 쿠폴라가 높이 얹혀져 있어 외관이 마치 원추같이 솟은 독특한 보임새를 보였다 한다.

드레스덴의 츠빙거의 파비용 건물에서와 같이 건축과 조각이 일체를 이루는 종합예술적인 성격은 장식성을 멀리하는 신교 교회보다는 가톨릭 성당에 더 어울려 가톨릭 지역인 독일 남부에서 활짝 꽃피게 된다. 남부지역의 미술은 17세기 이탈리아 바로크 미술과 18세기 프랑스의 로코코 미술이 혼합된 독특한 성격을 보이고 있다. 독일 남부지역 성당의 내부 장식은 마치 빈 공간을

채우려는 욕구가 강한 공간공포증horror vacui이라도 있는 듯이 온통 치장벽토stucco로 된 조각과 장식, 프레스코화로 뒤덮여 있다. 또 요란한 주두장식의 원주, 나선형으로 돌아가는 원주, 장식이 붙은 벽기둥과 지붕의 아치 등이 물결치듯 성당 내부를 휘감고 있어 눈을 어지럽게 한다. 건축구조상의 경계구분도 없고 어디고 가릴 것 없이 여기저기에 붙여진 장식들은 마치 사방에 달아놓은 천으로 된 리본이 바람결에 흩날리는 듯 난무하면서 끝없는 움직임을 유발하고 있다. 그러다보니 건축인데도 물리적인 무게감이 전혀 느껴지지 않고 또한 내부 전체가 하나의 '환영' 같은 인상을 준다. 묵직한 느낌의 대리석 대신 마치 케이크 위에 장식물을 얹어놓은 듯 유연하고 말랑말랑한 느낌의 치장벽토로 조각이나 장식을 하여 중량감을 줄였다.

또 한 군데도 빈 곳 없이 내부를 꽉 채우고 있는 화려한 장식으로 한순간도 정지되지 않고 돌아가는 움직임을 느끼게 하여 중량감 자체를 없애고자 했다. 특히 성당의 경우, 무게감 없이 모든 것이 움직이고 반짝거리는 비물질화된 성당이 되어 신자들로 하여금 성당 안에 들어서면 저절로 환희감을 느끼게 했다. 이러한 성당은 특히 순례성당에 맞았다.

이렇게 시각적인 환상을 추구하면서 바로크 미술의 연극성을 최대한 살린 것이 바로 남부독일 지역 바로크 미술의 특징이다. 시기적으로 바로크의 황혼기에 바로크 양식을 받아들인 남부독일의 바로크 미술은 이렇듯 건축·조각·회화·장식을 일체화한 종합예술적인 성격으로 바로크 미술의 시각적인 환상을 더욱 극대화시킨 특유의 양식을 보여주고 있어, 가장 바로크적인 미술로 평가된다.

아삼 형제

다미안 아삼Cosmas Damian Asam, 1686~1739과 퀴린 아삼Egid Quirin Asam, 1692~1750은 독일 바로크의 대표적인 작가다. 아삼 형제는 1711년부터 1713년까지 둘이 나란히 로마의 성 루카 아카데미에서 수학하고 돌아온 이탈리아 유학파다. 이들은 로마에서 베르니니의 작품을 보고 그 영향을 깊숙이 받아

건축·조각·회화를 따로 구별 짓지 않고 그 셋을 하나로 묶은 종합적인 성격의 예술을 지향했다. 베르니니는 산타 마리아 델라 비토리아 성당 안의 코르나로 예배당의 「성녀 테레사의 법열」에서 건축·조각·회화를 뒤섞어놓으면서 건축·조각·회화의 구별성을 없애고자 했고 마치 연극무대와 같은 장면을 연출하여 실제와 가상을 넘나드는 환각 효과를 시도한 바 있다. 베르니니의 영향을 듬뿍 받고 돌아온 아삼 형제는 베르니니보다 한 발자국 더 나아가 아예 건축·조각·회화가 따로 구별이 안 되고 하나로 녹아버린 듯한 통합적인 예술을 시도하여 남부독일 특유의 바로크 미술을 꽃피운다. 그들은 성당 내부를 건축·조각·회화를 자유롭게 이용한 하나의 미술품으로 간주한 그야말로 환각의 절정을 이루는 미술을 선보였다. 바이에른 지방의 레겐스부르크에서 멀지 않은 벨텐부르크Weltenburg에 1717년에 지은 베네딕토 수도회 성당, 같은 바이에른 지방의 로르Rohr에 1723년에 건축한 아우구스티노 수도회 성당이 그 대표적인 예다.

이 성당들은 따뜻한 색조의 돌과 그와 어우러진 황금색조의 장식, 나선형의 원주들, 화려한 주두의 원주들, 성당 내부를 흘러넘칠 듯 빽빽하게 채우고 있는 장식들, 천장의 프레스코화, 건축구조를 이용한 채광의 간접조명 등 건축재료, 건축구조, 장식, 채광의 종합적인 일체화를 추구했다. 그리하여 시각적인 환각성을 최고조에 달하게 했다. 특히 빛이 조각이나 그림과 똑같은 장식 요소로 이용되어 내부를 물결치듯 흐르면서 끊임없는 시각상의 변화를 유발하고 있다. 아삼 형제는 빛의 효과를 최대한 살리기 위해 벨텐부르크 성당의 지붕구조를 두 개의 돔을 겹쳐서 얹어놓고 그 두 돔 사이에 빛이 간접적으로 흘러들어오게 했다. 건축 내부를 보면 흰색·금색·밝은 색조의 배합이 만들어내는 색채의 향연, 로코코풍의 과다한 장식, 그 위를 쉴 새 없이 돌아다니는 빛의 흐름이 반짝임·경쾌함·운율·유동성·생동감·즐거움·꿈과 같은 분위기를 만들어내고 있다.

그러나 무엇보다 벨텐부르크 성당에서 가장 감동적인 요소는 실제로 연극의 한 장면이 공연되고 있는 것처럼 꾸민 제단이다. 나선형의 기둥들이 위의 아치

아삼 형제, 벨텐부르크 성당 내부, 말 탄 성 제오르지오가 달려오는 환각효과를 보여주는 제단

를 받쳐주고 있는 건축구조로 제단이 극장무대처럼 보이는 가운데 성 제오르지오가 흙먼지를 날리며 돌연 말을 타고 달려와 창으로 용을 찔러 죽이고 용의 제물이 될 뻔한 여인을 구하는 장면이 실제 일어나는 것처럼 전개되어 있다. 뛰어오르는 듯 약동하는 기마상은 제단 전체에 활력을 주면서 스펙터클한 광경을 연출한다. 제단 뒤쪽 어디선가 빛이 들어와 간접조명을 받고 있는 제단, 그 가운데 설치된 은으로 된 기마상이 그 뒤의 배경 색조와 어우러지면서 마치

아삼 형제, 「성 제오르지오」,
벨텐부르크 성당 제단

성령이 감싸고 있는 듯 성인이 황금빛 먼지를 가르며 달려오는 듯하다.

이러한 성인의 극적이고 눈부신 출현은 종교적인 성스러움과 신비감을 한층 고조시키고 있다. 이 제단은 극장무대에서 실제로 중세 기적극의 한 장면이 공연되고 있는 듯한 느낌을 주면서 연극적인 환각 효과를 최고조로 살린 작품이라 할 수 있다. 아삼 형제는 로르에 지은 아우구스티노 수도회 성당의 '성모 몽소 승천'을 주제로 꾸민 제단에서도 연극성을 최대한 살려 종교적인 신비감을 한껏 고조시켰다. 아마도 아삼 형제는 제단의 스펙터클한 광경을 초점으로 하여 건축 · 조각 · 회화 · 빛이 하나를 이루어 시각적인 환상을 유발하는 내부 장식으로 성당 내부 전체를 끊임없이 공연이 이어질 것 같은 연극무대로 꾸미고 싶어했던 것 같다.

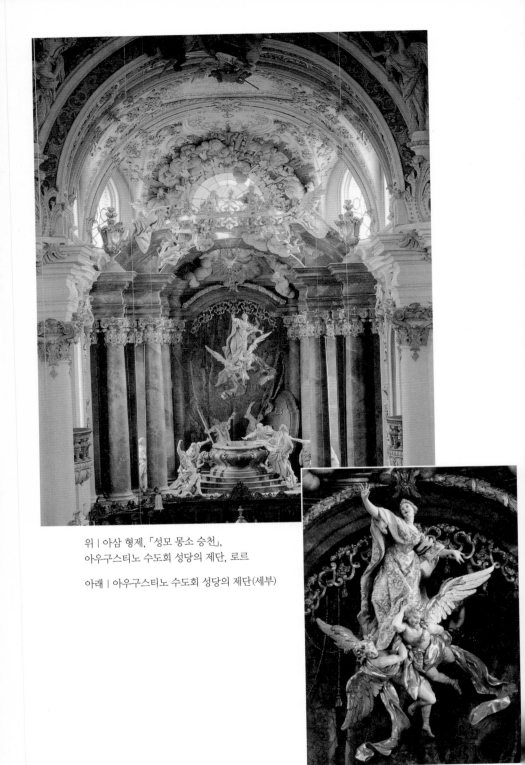

위 | 아삼 형제, 「성모 몽소 승천」,
아우구스티노 수도회 성당의 제단, 로르

아래 | 아우구스티노 수도회 성당의 제단(세부)

치머만, 순례성당 내부,
1746~54, 비스

　　1731년 아삼 형제가 착공한 뮌헨의 자그마한 성당인 '성 요한 네포무크St. Johann Nepomuk에서도 현란한 장식성, 알 수 없는 곳에서 비치는 간접조명, 천상인 듯한 천장 등이 성당은 신이 임臨하는 초자연적인 차원의 세계임을 강하게 암시해주고 있다.

　　요한 밥티스트 치머만Johann Baptist Zimmermann, 1680~1758과 도미니쿠스 치머만Dominikus Zimmermann, 1685~1766 형제도 건축 · 회화 · 장식 · 빛이 어우러진 종합적인 성격의 장식으로 내부를 꾸몄다. 치머만은 바이에른 지방의 비스Wies에 '디 비스'Die Wies로 불리는 순례성당을 1746~54년 사이에 지어, 건축과 장식, 빛이 일체를 이루는 종합예술적인 성격의 독일 바로크 양식을 빛낸다. 독일 대부분의 마을 성당dorfkirche이 그렇듯 바깥에는 하얗게 칠해져 있으나 내부에는 제단 · 강론대 · 천장 · 벽 · 기둥은 물론이고 심지어 신자들이

앉는 의자에 이르기까지 공예품과 같은 정교한 장식성을 보여주고 있는 것이 특징이다.[70)

노이만, 독일이 배출한 최고의 바로크 건축가

아삼 형제와 치머만이 꿈꾸는 내부, 즉 꿈과 환영이 끝없이 일어나는 내부 공간은 독일이 배출한 최고의 바로크 건축가로 꼽히는 노이만Johann Balthasar Neumann, 1687~1753에 의해서 거의 완벽하게 실현된다. 노이만은 프랑켄 지방 출신 공병대 장교였는데, 대포를 만들어주는 일로 뷔르츠부르크Würzburg의 제후-주교에게 발탁되어 그 후 건축가의 길을 간 인물이다. 그는 전쟁 후 건축 열기가 불어닥쳤던 18세기 독일에서 가장 활발한 활동을 보여주면서 커다란 족적을 남긴 건축가였다. 특히 그의 활동무대였던 뷔르츠부르크에서는 한때 그의 입김이 닿지 않은 건축물이 없다고 할 정도로 왕성한 활동력을 보여주었다. 노이만은 성·교회·수도원·시민들의 집을 지었을 뿐 아니라, 공병대 출신인 만큼 다리도 놓고 요새도 짓고 병기고도 지었던 다재다능한 건축가다. 노이만은 군대지휘관으로서의 경험을 살려 조각가·화가·목수·석공·유리공·치장벽토공·금속공예공을 지휘감독하면서 일사분란한 작업체계를 갖고 일에 임했기 때문에 많은 일을 해낼 수 있었다.

당시 무수한 군소국으로 이루어진 영방국가였던 독일에서는 군소국의 군주들이 나라의 위상을 높이고자 경쟁적으로 자신의 거처를 화려하게 짓는 것이 유행이었다. 도시나 시골에 자리 잡은 그들의 거처는 부르크burg 또는 슐로스schloss라고 불렸다. 제후들의 주거지를 건축하는 공사에는 독일인 건축가와 이탈리아인 화가 들의 협력이 두드러졌던바, 펠레그리니Giovanni Antonio Pellegrini, 카를로니Carlo Innocenzo Carloni, 카를로네Carlo Carlone와 같은 이탈리아 화가가 함께 참여했다. 여기서 노이만이 활동했던 뷔르츠부르크의 쉰보른Schönborn 제후-주교가문은 예술에 조예가 대단히 깊어, 제후-주교 궁전을 비롯하여 포메

70) Julius S. Held, Donald Posner, op. cit., p.399.

르스펠덴Pommersfelden 빌라—미술관villa-museum, 1711~16 등 많은 아름다운 건축물을 짓도록 하여 '쉰보른 양식'이라는 건축양식까지 등장하게 했다.

이 중 노이만이 지은 건축은 프랑켄 지방 뷔르츠부르크의 제후 겸 주교의 궁전으로 독일에서 가장 아름답고 또 가장 큰 규모의 제후-주교의 궁전이다. 이 궁전건축은 벨베데레 궁을 지은 힐데브란트가 시작했으나 1720년에 노이만에게 일이 맡겨져 1744년에 완공된 역작이다. 당시 독일 군소국들의 군주들이 본보기로 삼았던 나라가 프랑스였던 만큼 그들은 규모가 작더라도 프랑스 루이 14세의 베르사유 궁과 같은 분위기의 궁전을 갖기를 열망했다. 이 궁전도 그러한 시대 분위기에서 벗어나지 않아 프랑스 궁전건축의 고전적이고 단순한 기본틀을 본으로 삼았다. 베르사유 궁전과 같이 본체 양쪽에 큰 규모의 익랑이 L자형으로 붙어 있는 구조를 보이며, 궁전의 삼면에는 정원이 딸려 있고 한 면에는 입구가 있다. 그러나 입구문이 있는 중앙 정면을 보면, 전체적으로 단순한 2층 구조에다 3층을 올리고 그 위에 구근모양을 각진 형태로 변형시킨 지붕을 얹어놓고, 열주에 발코니를 배치하여 변화성 있는 외관에다 돌출된 구조로 만들어 궁전의 중심부임을 강조했다.

이 궁전에서 노이만이 남겨놓은 최고의 걸작은 바로 이 궁전의 핵심으로 평가되는 궁 내부의 의전용 대계단이다. 군주와 제후들의 위세와 권위를 자랑하기 위한 궁전 내부의 대계단은 궁전의 품격을 반영하는 것으로, 노이만은 쾰른 근처 브륄Brühl에 있는 아우구스투스부르크 성에도 이른바 '황제품격'이라 불릴 수 있는 큰 규모의 의전용 대계단을 1741~44년에 설치했다. 앞서 힐데브란트가 빈의 벨베데레 궁에 경사진 지형을 이용하여 위아래로 갈리는 독특한 구조의 계단을 궁 중앙부에 설치해놓은 바 있다. 여기서 더 나아가서 남부독일에서는 대부분의 궁전들이 회화·장식·건축구조가 한데 어우러진 연극무대와 같은 이러한 유형의 화려하고 큰 규모의 계단을 갖추고자 했다.

연극은 바로 바로크적인 인생관을 가장 적절하게 나타내는 방법이라 해서 바로크 시기에는 크게 성행했고, 미술도 연극적인 성격을 짙게 나타냈다. 이러한 바로크 시기에 대계단은 바로크 예술이 겨냥하는 연극적인 효과를 아주

노이만,
「아우구스투스부르크
성의 대계단」,
1741~44, 브륄

잘 부각시킬 수 있는 건축요소로 등장했고, 노이만의 대계단은 그러한 연극적인 효과를 최대한 살린 걸작으로 평가된다. 노이만이 뷔르츠부르크 궁전의 심장부에 설치한 대계단은 거대하고 장엄하며 화려하고 장식적이면서 과장된 듯한, 그야말로 스펙터클한 보임새의 의식용 계단으로 연극성을 중요시하는 바로크 미술의 특성을 아주 잘 보여주고 있다. 여기에 곁들여 이탈리아인 화가 티에폴로가 그린 대계단의 천장화는 가상과 실제의 경계 자체를 허문 환각적인 서술로 노이만이 의도했던 연극적인 특성을 극대화시켰다. 노이만과 티에폴로의 협력관계는 대계단뿐만 아니라 황제의 방에서도 절정을 이루어 건축·회화·조각·장식이 일체를 이루는 시각적인 환상을 최고조로 보여주었다.426~428쪽 참조

567 북유럽의 바로크 미술

노이만의 건축과 티에폴로의 천장화, 뷔르츠부르크의 제후−주교 궁의 대계단,
1720~44, 뷔르츠부르크

조각가들

17세기 독일에서 성당과 궁전, 정원을 장식한 조각가들은 건축에서도 그러
했듯 대부분 외국에서 온 조각가들이었다. 17세기에는 이탈리아에서 온 조각
가들이 주류를 이루었고 18세기에는 당시의 문화대국이었던 프랑스 조각가들

이 대부분이었다. 18세기에 들어서서는 건축 붐이 일어 장식을 위한 조각과 회화의 수요가 급증하면서 우수한 본토박이 조각가들이 하나둘씩 활동을 하기 시작했다. 특히 독일의 성당 내부를 뒤덮고 있는 치장벽토stucco 조각은 이탈리아로부터 받아들인 것인데, 독일은 이것을 장인들이 하는 단순한 장식 수준의 조각에서 예술적인 수준의 치장벽토 조각으로 크게 발전시켰던 것이다. 앞서 나온 아삼 형제 가운데 퀴린 아삼과 치머만은 뛰어난 기교를 보여주는 치장벽토 조각으로 성당 안을 환영의 공간으로 만들어놓은 바 있다. 그러나 뭐니뭐니 해도 독일에서 가장 대표적인 치장벽토 조각장식가로 꼽히는 인물은 파이히마이어Josef Anton Feichmayr, 1696~1770로, 콘스탄츠 호수 위쪽 비르나우Birnau에 위치한 자그마한 순례성당을 치장벽토 조각장식으로 뒤덮인 보석 같은 예술품으로 만들어놓았다.

18세기 독일이 배출한 유명한 조각가로는 드레스덴에 있는 '츠빙거'의 조각을 담당한 바이에른의 페르모서, 프러시아의 베를린에서 활동한 건축가 슐뤼터Andreas Schlüter, 1664~1714, 오스트리아의 도너Georg Raphael Donner, 1693~1741 등을 꼽을 수 있다. 페르모서는 이탈리아에 가서 수학한 후 드레스덴에 돌아와, 역시 이탈리아에서 수학한 건축가 푀펠만과 함께 '츠빙거'를 만드는 일에 참여하여 건축과 조각이 완벽한 일치를 이루는 독일 바로크의 대표적인 건축을 내놓은 바 있다. 페르모서는 이탈리아에서 공부한 탓에 이탈리아풍의 바로크 미술을 독일에 전파했다. 대표작으로는 작센의 선제후 군주들을 찬양하기 위한 조각상으로 「신격화된 강한 아우구스투스」 「신격화된 외젠」이 있다.

슐뤼터는 1706년에 건축가로서 궁정에서 해임되고, 1713년에는 조각가로도 해임되어 베를린을 떠나 상트페테르부르크에서 생을 마감하는 등 끝내 불운했던 예술가이지만 건축과 조각에서 불후의 명작을 많이 내놓아 베를린을 중심으로 한 프러시아 지역의 바로크 미술을 대표하는 예술가 중의 한 사람으로 꼽힌다.71) 슐뤼터는 프랑스 미술로부터 영향을 많이 받고 1706년경에 단순하고 절제된 외관을 보이는 프랑스풍의 고전주의적인 색채가 짙은 본 카메

슐뤼터, 「죽어가는 병사의 얼굴」,
1696, 베를린의 병기고에 있는 조각

크 빌라Von Kamecke Villa를 건축했다. 이 건물은 제2차 세계대전 때 폭격으로 전 건물이 소실되었다. 슐뤼터의 대표적인 조각 작품으로는 베를린의 병기고 Zeughaus에 있는 조각들이 있다. 그중 「죽어가는 병사의 얼굴」1696은 죽어가는 한 병사의 모습이, 결코 죽음의 공포와 고통으로부터 비껴갈 수 없는 비극적 이며 비참한 모습으로 나와 있다.

　슐뤼터의 이 작품은 17세기 프랑스 최고의 조각가인 퓌제Pierre Puget, 1620~94 의 작품을 연상시킨다. 폭발해버릴 것 같은 극심한 고통, 엄습해오는 죽음에 대한 공포, 저항할 수 없는 무기력함이 교차하는 얼굴에서는 묘한 긴장감이 감돌면서 인간적인 연민을 짙게 불러일으킨다. 슐뤼터의 역작은 프러시아의 선제후 프리드리히 1세Friedrich I, 1657~1713가 프러시아의 기반을 닦아놓은 대 선제후 프리드리히 빌헬름Friedrich Wilhelm, 재위 1640~88의 업적을 기리기 위해

71) Ibid., p.387.

주문한 「대선제후의 기마상」이다. 슐뤼터가 1698~1703년에 제작한 이 브론즈 기마상은 왕권은 신으로부터 부여받은 것이라는 절대왕정의 군주상을 표본적으로 보여주는 기마상으로 꼽힌다. 불어오는 바람에 맞서 저 먼 곳을 응시하고 있는 당당한 군주의 모습은 인간적인 범주에 속한 인물이 아니고 신의 은총을 받은 절대권력자임을 보여주고 있다. 조각상 아래 기단에는 네 명의 노예들이 사슬에 묶여 있는데, 이들은 절대권력을 인정하고 또 따를 수밖에 없는 피지배자를 상징하고 있다. 슐뤼터는 절대권력자와 절대권력하에 있는 사람들을 대조시켜 보여줌으로써 절대권력을 가진 군주의 힘을 더욱 강조시키고 있다.

슐뤼터의 뒤를 이어 18세기 독일의 후기 바로크 조각을 발전시킨 인물은 오스트리아의 도너이다. 도너는 자신을 이탈리아에서 바로크의 폭풍 속에서 고전주의적인 풍을 고수했던 알가르디Alessandro Algardi, 1595~1654나 17세기 프랑스 특유의 고전주의를 대표하는 조각가인 지라르동François Girardon, 1628~1715이라고 천명할 정도로, 베르니니보다는 신고전주의양식을 따른 조각가다. 도너는 프레스부르크합스부르크 지배시 헝가리 수도로, 현재는 브라티슬라바에 오스트리아의 중요한 인물 가운데 한 사람인 에스터하지 공Paul Anton Estherhazy, 1711~62의 조각상을 1734년에 건립하고, 1735년에는 그곳의 성 마르티노 대성당에 「성 마르티노 군상」을 제작하여 조각가로서 이름을 날린다. 8 1/2피트도 넘는 거대한 크기의 이 「성 마르티노 군상」은 무엇보다 브론즈가 아닌 납으로 되어 있어 눈길을 끈다. 도너는 느낌이 차갑고 번쩍거리는 브론즈 대신 다루기는 좀 어렵지만 은은한 느낌을 주는 납을 재료로 쓴 대단히 흥미로운 조각가다.[72]

또 성인이 원래 헝가리 군인이었다는 점을 감안하여 주교 복장이 아닌 그 당시의 헝가리 군인의 복장으로 조각해 시대적인 감각을 살렸다. 무엇보다도 도너의 걸작은 빈에 있는 '새로운 시장의 분수'를 장식한 나체 조각상으로 이 상

72) Ibid., p.404.

은 바로크적인 활기와 고전적인 차분함을 동시에 보여주고 있다. 그 당시는 활기에 찬 바로크와 고요하고 차분한 성격의 신고전주의가 교차되는 전환기였던 만큼 도너는 예민한 시대적인 감각을 갖고서 정靜과 동動이 공존하는 이 같은 작품을 내놓았던 것이다.

종합적으로 볼 때 독일은 바로크 시기 다른 나라들에 비해 문화적으로 다소 뒤떨어졌기 때문에 조각도 이탈리아와 프랑스의 영향을 강하게 받을 수밖에 없었다. 그러다 점차 게르만의 민족성을 반영한 독일만의 독자적인 예술세계를 펼쳐 보였다. 독일은 다른 나라에서 바로크 문화가 한참 꽃필 때 전쟁을 겪게 되어 바로크 양식이 개화된 시기가 늦었던 만큼, 바로크를 받아들이기 전에 유행했던 마니에리즘적인 요소, 돌풍처럼 밀어닥친 바로크 양식, 다른 나라에서 바로크의 쇠진과 더불어 등장한 로코코 양식, 서서히 싹이 움트기 시작한 신고전주의가 모두 혼합된 묘한 미술세계를 보였다.

회화 세계

건축과 조각처럼 회화에서도 16세기 말의 독일은 정세로 인해 특출난 화가를 배출치 못했고 또 있다 하더라도 그들은 일찍이 이탈리아로 유학을 떠나 그곳에서 활동하며 생을 보냈다. 그중 이탈리아에서 활동하면서 바로크 미술에 자취를 남긴 독일 태생의 화가로는 엘스하이머Adam Elsheimer, 1578~1610, 리스Jan Liss, 1570~1629가 있다. 프랑크푸르트 태생의 엘스하이머는 스무 살 무렵에 로마에 정착했고 갑작스런 죽음을 맞이하여 그곳에서 생을 마감한 화가로, '독일인 아다모'라는 뜻의 아다모 테데스코Adamo Tedesco라는 이름으로 활동하며 카라바조 추종자들과 가까이 지냈다. 엘스하이머는 카라바조의 사실주의와 빛에 대한 탐구에 몰두하면서 빛과 어둠을 통하여 자연의 시적인 느낌을 전하고자 했다. 동판 위에 그린 유화인 「이집트로의 피신」을 보면, 밤을 배경으로 하여 환한 보름달의 빛, 은하수에서 퍼지는 흰빛, 어렴풋이 감지되는 빛, 멀리서 은은하게 비추는 별빛, 목동들이 불을 지핀 나뭇가지의 환한 불빛, 성

엘스하이머, 「이집트로의 피신」, 1609, 동판 위 유화, 뮌헨, 알테 피나코테크

요셉이 들고 가는 횃불이 비춰주는 빛, 물위에 반사된 달빛 등 빛에도 여러 종류가 있고 또 각각 그 효과가 다름을 잘 나타내고 있다.

바로크 미술이 특히 애호하는 어둠을 밝혀주는 빛은, 물리적인 자연현상의 경지에서 정신적인 해석이 요구되는 세계로 넘어가 인간의 내면세계를 밝혀주거나 일상성에 개입된 초자연적인 신비함을 나타내기 위해 이용되었다. 엘스하이머가 여러 종류의 빛을 한 화면에 모아 그 각각의 빛에서 나오는 효과를 탐구하여 나타낸 결과, 그의 풍경화는 신비한 자연의 경지를 창출하는 짙은 서정성을 뿜어내면서 보는 사람을 시적인 감흥에 물들게 한다.

리스는 네덜란드에서 공부를 하다가 1620년경에 이탈리아 베네치아로 건너가 베네치아의 색채주의를 따른 그림을 주로 그린 화가다. 그가 그린 「화장하는 비너스」1626는 티치아노가 자주 그린 주제에서 따왔으나 밝고 엷은 색감과 청량한 대기의 느낌은 베로네세의 영향을 감지하게 한다. 차가운 빛이 전체화면을 비추면서 인물들과 커튼 등에 잔잔한 파문을 일으키고 그 형상성을

두드러지게 한 표현은 새로운 그림세계를 보여주고 있다.

이러한 화가들의 활동과 함께 독일의 회화세계는 이탈리아·플랑드르·프랑스의 영향과 지역적인 독자성이 공존하는 가운데 그 발전을 기대해볼 수 있었으나 30년전쟁이 모든 것을 멈추게 했다. 전쟁 후 17세기 말부터 18세기 전반까지 독일은 뒤늦게 바로크 미술을 받아들이면서 다른 지역하고는 사뭇 다른 건축과 일체되는 종합적인 성격의 프레스코화라는 혁신적인 미술로 도약하게 된다. 특히 남부독일에서 건축·회화·조각·장식이 일체화된 종합예술적인 성격으로 건축 내부를 마치 꿈속에서와 같이 실제인지 환상인지 알 수 없는 '환영'의 공간의 극치로 만들어내는 독특한 예술의 경지를 보여주었다. 그중 프레스코 천장화는 시각적인 환영의 세계를 보여주는 꽃으로 꼽히는데, 독일 바로크의 이러한 천장화의 전통은 이탈리아로부터 도입된 것이다.

일찍이 이탈리아에서 '콰드라투라' 기법에 기초한 천장화는 저 너머의 영원한 세계로 향하게 하는 아래로부터 위로 올라가는 상승기조로 이를 뜻하는 이탈리아어인 '다 소토 인 수'da sotto in su 형식을 기본으로 하여 연극무대와 같은 환각적인 공간성이 덧붙여지면서 바로크 미술을 화려하게 장식해주었다. '다 소토 인 수' 형식은 시선은 물론이고 영혼까지도 저 위의 천상의 세계로 올라가는 듯한 환각을 불러일으켜 건축구조와 장식 또한 그 기조를 따라야 했다. 조각과 장식에서 대리석 대신 가벼운 느낌의 치장벽토 조각이 등장한 것은 물량감을 최대로 줄여보려는 하나의 방법이었다. 그 후 천상의 세계로 올라가는 것 같은 환각성에 연극성이 첨가되면서 그 절정을 이루게 된다.

이탈리아의 포조Andrea Pozzo 신부의 천장화 「성 이냐시오의 승리」는 천장의 하늘이라는 무대 위에서 실제 연극이 펼쳐지는 것 같은 환각의 효과가 극대화되어 있어 시각적인 환영을 보여주는 최고의 천장화로 꼽힌다. 포조 신부가 1693년에 펴낸 책 『회화와 건축의 원근법』은 알프스 산을 넘어 북부 유럽

73) Julius S. Held, Donald Posner, op. cit., p.404.

까지 전파되었고 1719년에는 아우구스부르크에서 번역되어 독일에서 큰 반향을 일으켰다.[73]

이러한 이탈리아의 천장화는 건축·조각·회화의 일체화를 통해 내부 전체를 하나의 '환영'의 공간으로 탈바꿈시키려는 독일 바로크 미술의 특성에 그대로 맞아떨어졌다. 독일 화가들은 이탈리아의 천장화기법을 받아들여 그것을 자신들이 추구하는 예술세계에 맞추어 더욱 발전시켰던 것이다. 특히 18세기는 독일 바로크가 로코코로 향해가던 중이었기 때문에 무궁무진한 상상력을 바탕으로 한 자유로운 구성이 여기에 첨가되면서 시각적인 '환영'의 세계가 다양하게 끝없이 펼쳐지게 되었다. 독일 화가들은 환각적인 원근법으로 공간을 왜곡시키기도 했고 또 어느 곳에서 보든지 생생하게 느껴질 수 있도록 소실점을 여럿 두기도 했으며, 역동적인 '움직임'을 넣어 마치 저 너머의 무한한 천상세계로 빨려들어가는 것 같은 살아 있는 공간으로서의 '환영'의 공간성을 최대한 살렸다.[74]

성당에 들어선 신자들은 모든 물질성이 소멸되어버린 상태에서 빛과 색, 형이 난무하는 '환영'과 같은 공간 속으로 들어간 것 같은 느낌을 갖는다. 일상의 진부함을 벗어나 천상을 향한 항해에 몸을 실은 것 같은, 꿈인지 생시인지 모를 환각 속에서 현실에서 초현실로 넘어가는 특이한 경험을 하게 되는 것이다.[75]

유럽에서 바로크가 저물어 갈 무렵에야 바로크를 알게 된 지각생임에도 불구하고, 독일 미술은 여러 양식이 혼합되기는 했으나 어떤 의미에서 가장 바로크적인 미술을 보여주면서 바로크의 수사학을 풍부하게 만들어주었다. 독일의 바로크는 바이에른의 선제후 카를 테오도르Karl Theodor가 1777년 '고전적인 간결함'simplicite du Classique을 요구하는 포고를 내림으로써 종말을 고한다.[76]

74) Germain Bazin, op. cit., p.241.
75) Marcel Brion, op. cit., p.198.
76) Ibid., p.203.

영국

17세기 영국의 상황

17세기 초의 영국은 인구가 2,000만 명에 달하는 프랑스에 비해 인구 900만 명의 아주 작은 나라에 불과했다. 맨체스터나 리버풀 같은 도시들은 인구가 겨우 4,000명 정도인 작은 도시였고, 그나마 런던이 인구 30만 명 정도로 겨우 대도시로서의 면모를 갖출 수 있었다.[77] 그러나 튜더 왕조의 헨리 8세가 종교개혁으로 영국국교회를 수립하여 미약했던 민족주의에 불을 붙였고, 그 후 엘리자베스 여왕이 의회와 국민의 원만한 관계를 바탕으로 한 탁월한 통치력으로 견고한 절대왕정체제를 확립하면서 영국은 유럽의 최강국으로 부상하게 된다. 에스파냐의 무력함대를 격파하여 해상에서 우위권을 확보했고 제1차 산업혁명이라 일컬어질 정도로 산업 전반에 근본적인 변화가 일어, 농경국에서 자본주의 형식의 경제체제를 갖춘 나라로 급성장하면서 경제대국의 반열에 들게 되었다. 엘리자베스 1세 여왕Elizabeth I, 재위 1558~1603의 치세는 영국이 자랑하는 동시대 문학가 셰익스피어William Shakespeare, 1564~1616로 상징된다.

엘리자베스 1세 이후 튜더 왕조Tudor, 1485~1603가 단절되고 스코틀랜드 왕 제임스 6세가 영국 왕 제임스 1세James I, 재위 1603~25로 즉위하면서 스튜어트 왕조Stuart, 1603~1714가 시작되었다. 스코틀랜드 왕이 영국 왕에 오르면서 영국과 스코틀랜드의 분쟁이 종식되기는 했으나 영국의 실정을 모르는 스코틀랜드 왕이 통치함에 따라 예기치 못한 일들이 일어났다. 제임스 1세는 영국 왕이 되기 전부터 『자유로운 군주국의 진정한 법』이라는 책을 써서 밝혔듯이 왕권신수설을 주창하면서 특히 프랑스식 절대군주제를 지향하여 의회와 마찰을 일으켰다. 또한 종교적으로도 청교도들을 압박하여 많은 청교도들이 왕의 박해를 피해 1620년 메이플라워Mayflower호를 타고 자유를 찾아 아메리카 대륙으

77) *Encyclopédie de l'art* V−Art classique et baroque, op. cit., p.275.

로 건너가는 사태가 벌어지기도 했다. 결국 왕은 의회와 국민 모두에게 신임을 잃어버려 통치의 기반을 상실했다.

그 뒤를 이은 찰스 1세Charles I, 재위 1625~1649 또한 국민과 의회를 염두에 두지 않는 비타협적인 정책을 펴, 결국 영국은 1642년에 청교도 혁명이라는 내란으로까지 치닫게 되었다. 1650년까지 영국을 분열시키고 국왕을 처형시키는 데까지 이른 청교도 혁명은 각기 자신들의 야망을 정당화시키려는 두 세력 간의 충돌에서 기인된 것이다. 군주제를 지지하는 가톨릭과 국교도들이 다수를 차지하는 왕당파와 절대권력에 저항하는 청교도들이 많은 의회파 간의 대립으로 일어난 일이었다.

결국 의회파에서 독실한 청교도 신자인 크롬웰Oliver Cromwell, 1599~1658이 출현해 전세를 의회파 쪽의 승리로 이끌면서 시국이 수습되었다. 실권자로 등장한 크롬웰은 1649년 1월 국왕인 찰스 1세를 처형하고 영국은 공화국Commonwealth이 되었으나 크롬웰은 스스로 호국경護國卿, Lord Protector에 취임해 군정을 실시했다. 크롬웰의 군사독재식 호국경 정치Protectorate로 시국은 안정되고 질서가 잡혔다. 그러나 지나치게 금욕적인 생활을 강요하는 청교도 정치를 단행해 국민을 식상하게 만들었고 불만만 키웠다. 1658년 크롬웰의 사망으로 영국의 정세가 또다시 술렁이면서 1660년에는 찰스 1세의 장남인 찰스 2세Charles II, 재위 1660~85가 국민의 열광 속에 다시 국왕에 올라 왕정복고가 시작되었다.

그 후 영국 의회는 왕의 편에 선 귀족과 지주유산계급과 영국국교도가 주류를 이루는 여당 격인 '토리'Tory당, 프랑스의 가톨릭을 경계하면서 왕의 전제정치에 반기를 든 '위그'Whig당으로 갈라져, 이른바 당파정치를 경험했고, 1689년 피 한 방울 흘리지 않고 일어난 '명예혁명'Glorious Revolution을 거치면서 영국은 명실공히 정치적으로 성숙된 국가로 발돋움하게 된다. 영국은 명예혁명으로 왕위가 교체됐을 뿐 아니라 왕권을 제약하고 의회의 입지를 강화시킨 권리장전Bill of Rights을 선포하여 유럽에서는 최초로 의회중심의 입헌국가의 기반을 다졌다.

이러한 풍랑 속에서 영국 국민은 성숙한 국민으로 재탄생했고 유럽에서는

제일 먼저 민주주의와 자본주의에 기반을 둔 근대국가의 틀을 갖추게 되었다. 또한 식민지를 경영하는 방식에서도 영국은 다른 나라하고는 사뭇 달랐다. 에스파냐는 해외에 있는 식민지를 그저 단순히 황금이 쏟아져 나오는 황금의 나라, 즉 '엘 도라도'El Dorado로 보고는 그곳에서의 자원개발권을 독점적으로 획득하여 그 이득을 모두 국가에 귀속시켰다. 그러나 영국은 식민지가 금은 등이 쏟아져 나오는 자원의 보고일 뿐만 아니라, 유럽에서는 처음으로 식민지를 무궁무진한 부富가 창출될 수 있는 가능성이 잠재된 곳, 하나의 광대한 시장으로 파악했다. 또한 식민지에서 얻은 이득이 식민지와 직접 교역하는 런던의 부르주아지에게 돌아가도록 해, 그 반사작용으로 영국의 국내산업을 크게 일으켰다. 식민지에서 들여온 목화는 영국의 직물산업을 말할 수 없을 정도로 크게 확장시켰다. 17세기에 이른 영국은 예전의 작은 나라가 아니었다.

이렇게 영국이 17세기에 청교도혁명과 명예혁명이라는 두 번에 걸친 혁명으로 입헌정치체제를 수립하고 효율적인 경제정책으로 근대적인 개념의 자본주의를 안착시키며 산업기술 발달의 기틀을 마련해 유럽의 다른 나라들과 다른 행보를 보이면서 강대국으로 부상한 것은, 국민의 기질 자체가 자유롭고 자주적이며 효율적이고 냉철했기 때문이다. 하지만 지리적으로 유럽 대륙과 떨어져 있어, 그 영향권 안에 들지 않고 늘 독자적으로 발전의 길을 모색해온 까닭도 있다. 종교문제에서도 영국은 유럽 전역에 불어닥친 종교개혁의 바람을 타고 1534년에 일찌감치 독자적으로 로마 교황으로부터 분리된 영국국교회를 창설하는 쪽으로 방향을 잡았다. 미술 분야 역시 영국은 유럽 대륙에서 진행되는 흐름에 동참하지 않았다.

1066년 노르만 족의 영국 정복으로 영국은 노르망디 공국, 즉 북부 프랑스 문화의 영향권에 들어갔으나 무조건 프랑스의 것을 답습하지는 않았다. 초기에 프랑스의 고딕 양식을 받아들였지만 '자생적'인 성격이 뚜렷하여 그다음 단계에서는 프랑스의 고딕하고는 전혀 다른 그만의 독특한, 독자적인 고딕 양식의 발전과정을 보여주었다. 물론 영국의 더럼Durham 대성당이 노르만 족의

영국 정복 후에 지어진 것이고, 건축을 담당한 주교 역시 프랑스 노르망디 공국의 성직자로 프랑스의 영향을 감지하게 한다. 그러나 가장 오래된 첨두형 교차 궁륭이 1093년에서 1104년 사이에 더럼 대성당 주제단 쪽 천장에서 나왔다는 점을 들어 영국인들은 고딕 건축이 영국에서 시작됐다는 주장을 하기도 한다. 어쨌든 영국은 고딕 미술의 출현에서부터 발전과정에 이르기까지 주동적인 역할을 하면서 대륙하고는 다른 독자적인 길을 걸어왔다고 자부한다.

영국에 이식된 고딕 양식은 13세기부터 16세기까지 '초기 영국 양식' '장식화된 양식' '수직 양식'의 단계를 거치면서 유럽 대륙하고는 전혀 다른 독자적인 발전과정을 보여주었다. 1350년에 등장한 수직 양식Perpendicular style은 수평과 수직선을 교차시키는 격자문양의 창문과 복잡하고 혼란스러우며 과중한 장식의 부채꼴 모양Fan-vaults의 천장구조를 보여주는 건축 양식으로, 대표적인 건축으로는 웨스트민스터 대사원 내의 헨리 7세 예배당이 있다. 영국의 후기 고딕 양식인 수직 양식은 시기적으로 튜더 왕조 때 성행했고, 공공건축물뿐만 아니라 일반주택까지 확장·적용되었다. 영국의 이러한 후기 고딕 양식에 대륙의 르네상스풍이 약간 가미된 절충 양식을 선보인 것이 16세기 튜더 왕조 때 성행한 '튜더 양식'이다. 튜더 양식은 영국이 자신들의 독자적인 건축 양식이라고 내세울 수 있는 것이긴 하나 당시 유럽 대륙의 시대적인 흐름하고는 무관한, 시대에 뒤떨어진 것이었다. 16, 17세기에 유럽의 대륙은 중세의 고딕과는 벌써 작별하고 르네상스를 거쳐 바로크로 접어들어가고 있는데 영국은 아직 고딕 양식의 전통 속에 머물고 있었던 셈이다.

영국 건축의 아버지, 존스

이 전통의 끈을 과감히 끊어놓고 새로운 시대정신을 받아들인 인물이 바로 '영국 건축의 아버지'로 불리는 이니고 존스Inigo Jones, 1573~1652다. 예술이론가이자 무대장식가이며, 고대미술품 감식가인 다재다능한 존스가 1613년 왕실 건축의 총감독으로 임명됨으로써 영국 건축은 고딕에서 벗어나 새로운 길로 접어들게 되었다. 사실 영국은 헨리 8세의 영국국교회 창설로 로마와의 관

계가 너무도 냉랭하여 당시 유럽미술을 주도했던 이탈리아 미술과 교류가 없을뿐더러, 미술 분야 자체도 문학이나 철학보다 뒤처져 있었다.

그렇지만 수준 높은 미술품 수집가이자 예술후원자인 아룬델 백작Earl of Arundel인 하워드Thomas Howard와 같은 지성인들이 있어 영국 왕실과 이탈리아 미술의 끈이 가늘게나마 이어졌던 것이다. 하워드는 외교적인 임무를 갖고 영국에 온 루벤스에게 초상화 제작을 의뢰하기도 했고1630년 제작, 이탈리아나 네덜란드 등지 거장들의 작품을 수집하기도 했다. 일설에 따르면 존스가 1612년에 두 번째 이탈리아 여행을 떠난 것도 하워드가 그에게 이탈리아에서의 미술품 구입을 부탁했기 때문이고, 왕실에 존스를 천거한 것도 하워드라는 설이 있다. 그러나 중요한 것은 존스가 이탈리아에서 새로운 미술의 흐름을 온몸으로 받아들이고 와서 이후 영국 미술이 나아갈 새로운 방향을 제시해주었다는 데 있다.

한마디로 존스는 이탈리아 르네상스 건축을 직접 현장에서 보고 온 첫 번째 영국인이다. 그가 이탈리아에서 런던에 돌아왔을 때 그의 머릿속은 온통 후기 르네상스 건축에서 바로크로 넘어가는 과정을 보여주는 혁신적인 건축으로, 당시 이탈리아 건축의 대명사로 통했던 팔라디오Palladio 건축에 대한 생각뿐이었다. 팔라디오 건축에 대한 명성은 팔라디오가 1570년에 펴낸 『4권의 건축서』와 함께 이미 널리 알려져 있었고, '팔라디오풍' 건축은 특히 북부 유럽을 중심으로 유럽 전역에 퍼져 있었다. 팔라디오의 건축은 르네상스의 여운과 함께 동시에 새로운 시대의 건축미학을 예고하는 씨앗을 품고 있어 얼마든지 다른 방향의 건축으로 발전할 수 있는 가능성을 갖고 있었다. 존스는 그 점을 알면서도, 정돈된 모습의 외관, 즉 팔라디오 건축의 한 부분인 르네상스 양식만을 영국으로 이식했다. 미술 형식은 경험을 통한 진화의 결과이기 때문이다.

영국인들은 르네상스 인문주의 건축도 경험치 못했고, 유럽 전역에 휘몰아치고 있는 바로크 물결에도 무관심했기 때문에, 팔라디오 건축에 내포된 여러 잠재적인 요소를 알아채지도 못했고 발전시키기도 어려웠다. 시대의 유행이었던 팔라디오 건축에서 그들이 매료된 부분은 그 질서정연한 구조, 다시 말

해 르네상스 양식이었다. 그 후 영국 건축에는 바로크적인 흐름이 잠시 끼어들긴 했으나 기본은 팔라디오풍의 이탈리아 르네상스 건축이었고 또 그러한 흐름은 신고전주의로 그대로 이어져 고전적인 건축 양식이 약 200년 동안이나 계속되는 결과를 가져왔다.

당시 영국에서 전통과 단절한 존스의 새로운 건축이 아무런 저항 없이 단번에 받아들여질 수 있었던 것은 왕을 비롯한 귀족들이 전폭적인 지지와 후원을 해주었기 때문이다. 시기적으로도 맞아떨어져 절대왕정의 옹호자였던 제임스 1세는 영국에서도 프랑스와 같은 절대왕정 체제를 수립하려는 야망을 갖고, 자신이 펼치려는 새로운 시대를 상징하는 새로운 건축, 과거와는 단절된 새로운 건축을 원했다. 국왕은 국가를 위한 건축, 국가를 표상하는 건축을 기대했다. 첫 번째 건축으로 존스는 그리니치에 제임스 1세의 왕비인 덴마크의 앤을 위해「왕비의 집」Queen's House을 1616년에 착공했다. 이 왕비의 집은 과거의 전통하고 완전히 다른 새로운 양식의 건축이었다. 이전의 튜더 양식의 건축은 중후하고 장식이 많으며 그림처럼 예쁜 것이 특징이었다. 그러나 존스는 튜더 양식의 건축과는 방향이 전혀 다르게, 건축물이 아니라 무슨 구조물처럼 보이는 간단한 사각형 구조의 장식성이 모두 배제된, 아주 간소하고 명료하며 소박해 보이는 건축을 내놓았다. 존스는 길 양쪽에 똑같은 크기의 작은 궁을 역시 여왕의 집과 같은 양식으로 각각 짓고, 왕비가 땅을 밟지 않고 본 건물과 왕래할 수 있도록 다리로 세 건물을 연결시켰다. 존스는 단순한 전체구조에 약간의 변화를 주려한 듯 건물 양쪽의 정면을 각각 다르게 했다. 정원 쪽의 정면을 보면 중앙 부분이 약간 돌출되어 있는 가운데 아래층에는 일률적인 모양의 다섯 개의 창이 있으며 그 위층은 열주 형식의 로지아loggia로 되어 있다. 또한 다리도 열주 형식의 개방된 구조를 보여 팔라디오 건축의 영향력을 짙게 느낄 수 있다. 이 왕비의 집은 공정이 늦어져 1635년에 가서야 완공되나 정작 건물의 주인공인 앤 왕비는 살지 못하고 그다음 대를 이은 찰스 1세의 왕비인 프랑스의 앙리에트-마리Henriette-Marie, 1609~69가 거주했다.

제임스 1세는「왕비의 집」건축이 시작된 지 얼마 지나지 않아 화이트홀

존스, 「왕비의 집」, 1616~35, 런던, 그리니치

Whitehall 왕궁을 시대감각에 맞게 다시 재건하려 한다는 큰 계획을 존스에게
제시했다. 현재 남아 있는 왕궁 설계도를 보면 존스와 그의 수제자인 조카 존
웹John Webb의 공동작업은, 일률적인 창문배치가 정연한 구조를 보이는 베네
치아 궁전의 영향을 많이 받았다. 이렇게 전체 왕궁의 설계도는 나왔지만, 그
중 실현된 것은 1619년의 화재로 소실된 대연회관Banqueting House 하나뿐이다.
왕명을 받은 존스는 곧 '왕실의 위세와 영광을 위한' 건축에 착수했고, 대연회
관은 1619년부터 1622년에 걸쳐 비교적 빨리 완성되었다. 대연회관은 왕궁의
핵심이 되는 곳으로 외국 군주들의 영접, 국가 간의 조약체결, 왕실 가면무도
회와 같은 주요공식 행사를 위한 연회장이었다. 대연회관은 아래 기단층이 있
고 그 위에 벽기둥과 창문이 정연하게 배열된 2층 구조가 올라서 있는 단아하
고 우아하며 세련된 건축으로 팔라디오가 건축한 비첸차의 키에리카티 궁을
연상시킨다.278쪽 참조
　　그러나 팔라디오의 키에리카티 궁을 보면 굴곡진 정면으로 인해 명암이 교

존스, 「화이트홀 대연회관」, 1619~22, 런던

차되면서 동적인 느낌을 주고 있으나, 존스의 대연회관의 정면은 쓸데없는 허식을 모두 배제시킨 절제된 장식, 엄격할 정도로 정연한 구조로 지극히 조화롭고 짜임새 있는 모습을 보이고 있어 영국의 국민성을 느끼게 한다. 대연회관은 바깥에서 보면 2층으로 된 궁처럼 보이나 들어가보면 1, 2층이 하나로 뚫린 사각형의 커다란 홀로 되어 있다. 홀의 천장에서는 루벤스가 그린 '제임스 1세의 영광'을 주제로 된 9점의 그림들이 아래의 홀을 엄숙하게 내려다보고 있다.[78] 469쪽 참조

존스는 전통의 틀 속에 갇혀 있었던 영국 건축에 활로를 연 새로운 시대를 열어준 영국 건축의 아버지였다. 팔라디오풍을 따른 존스의 건축양식은 급증하는 인구로 주택건축 붐이 일어난 영국 전역에 확산되었고, 멀리는 대륙—특히 네덜란드—으로까지 퍼져나갔다. 존스의 또 다른 업적은 영국에 도시계획의 개념을 처음 도입했다는 데 있다. 존스는 이탈리아 중부도시인 리보르

78) Julius S. Held, Donald Posner, op. cit., p.284.

노Livorno를 모범 삼아 도시 안에 '스퀘어'square, 즉 네모난 광장을 반듯하게 조성하고 그 주변에 새로운 양식으로 지은 똑같은 주택을 배치해놓았다. 런던 중심부의 코벤트 가든Covent Garden이 바로 존스의 대표작으로, 그가 제시한 이러한 광장 중심의 도시계획은 그 후 3세기 동안이나 지속되어 오늘날 런던의 얼굴이 되었다.

영국 건축의 얼굴을 바꿔놓은 렌

영국이 청교도 혁명 후에 수립된 공화국 체제에서 다시 왕정으로 복귀한 지 얼마 되지 않은 1666년 9월 초, 런던에 대화재가 발생하여 런던 시를 그야말로 초토화시켰다. 무려 13,000채가 넘는 주택이 소실되는 등 대화재로 인한 피해는 재앙에 가까운 것이었다. 곧 바로 찰스 2세는 도시 재건의 임무를 렌 경Sir Christopher James Wren, 1632~1723에게 맡겨 복구 작업에 들어갔고, 1669년에는 렌이 재건사업의 총감독으로 임명되었다. 총감독이라는 자리는 향후 전개될 영국 건축의 방향을 좌지우지할 수 있는 중요한 자리로 이제 런던의 모습은 렌의 방식대로 바뀔 참이었다. 존스가 영국 건축의 방향을 완전히 바꿔놓은 후 렌에 의해 또다시 새로운 시대가 열리고 있었다. 불타버린 런던의 재건임무를 맡은 렌은 즉시 새로운 도시설계에 들어가 이탈리아와 프랑스풍을 적절히 섞어놓은 합리적이면서 거창한 계획안을 내놓았다. 그러나 런던 시민들은 하루빨리 자신들의 거처를 마련해야 했기 때문에 렌의 계획안대로 도시가 정비될 때까지 기다릴 수가 없었다. 결국 렌의 계획안 중 실현된 것은 50여 채의 성당뿐이었다. 크고 작은 50여 채 성당은 신교도 교회처럼 길고 넓은 구도, 또는 예수회 성당처럼 주랑 양쪽에 작은 예배당들이 들어선 구도나 고딕 성당처럼 주랑과 측랑이 있는 구도를 보이는 것이 있었고, 그리스형 십자구도와 같은 중앙집중 구도를 보이는 것도 있었다.

렌의 성당 건축 중 영국국교회의 세인트-폴 대성당Saint-Paul 재건은 영국 건축의 새로운 시대의 개막을 알려주는 걸작이었다.1675~1710년 건축 렌이 내놓은 첫 번째 안은 과거 브라만테가 로마의 성 베드로 대성당의 기본 안으로 제

렌, 런던의 도시계획, 1666, 옥스퍼드, 올 솔스 칼리지

시한 그리스형 십자구도다. 시 당국자들은 이 설계안이 우아하고 중후하기는
하나 새로운 것 없이 그저 옛날 고전풍의 방식을 약간 변형한 것 같다면서 받
아들이지 않았다. 말하자면 시대감각이 느껴지지 않고 진부하다는 것이었다.
시 당국자들은 시대의 공기를 맛볼 수 있는 최신식 바로크풍 건축을 원했다.
그래서 애초의 그리스형 십자구도는 전체 길이가 500피트152m에 이르는 길게
늘인 구도로 수정됐고, 부분부분에 바로크적인 요소가 가미되어 생동적이고
변화성 있는 건축이 되었다.

그러나 영국은 르네상스로부터 바로크로 이어져오는 건축 양식의 단계적인
발전을 겪지 않았기 때문에 렌이 획기적이라 할 수 있는 바로크 양식의 건축물
을 짓는다 해도 결국 여기저기서 건축 요소를 빌려올 수밖에 없었다. 렌의 세
인트-폴 대성당은 고전적 요소 · 중세 · 바로크가 모두 합쳐진 절충식이다. 우
선 렌은 영국의 고딕 성당에서 많은 것을 빌려왔다. 세로로 길게 늘인 십자구
도, 주랑과 주제단 공간의 길이가 같은 점, 마치 이층을 얹어놓은 듯 눈에 띄지
않는 구조로 하긴 했으나 바깥 벽에 버팀구조flying buttress를 넣은 점, 내부 천장
구조를 아치로 이어지게 한 점, 고딕 성당의 종탑을 연상시키는 지붕 위 양쪽
의 두 종탑 등이 영국의 고딕 성당을 떠올리게 한다. 그러나 원주를 쌍으로 묶
어 배열한 정면 입구는 이보다 10여 년 전에 페로Claude Perrault가 건축한 프랑스

렌, 세인트-폴 대성당 정면, 1675~1710, 런던

의 루브르 궁전에서 빌려온 것이다.646쪽 참조 측랑의 정면은 베르니니의 산탄
드레아 알 퀴리날레 성당의 정면 입구처럼 앞으로 둥글게 튀어나오게 했다.

대성당의 전체적인 외관은 언뜻 로마의 성 베드로 대성당과 나보나 광장에
있는 보로미니의 산타녜제 성당을 연상시킨다. 거대한 돔이 성당 가운데에 얹
어져 있고 정면 양쪽에는 돔보다도 더 높은 커다란 두 종탑이 올라가 있어 아
래의 본 건물을 압도하는 듯한 위압감을 주고 있는데 렌은 성당 정면을 한 쌍
으로 묶은 원주를 일률적으로 배치하여 고전적인 균형감을 주면서 무겁게 내
리누르는 상부구조를 탄탄히 받쳐주고 있다는 느낌이 들게 했다.

렌, 세인트-폴 대성당 평면도

　그러나 무엇보다도 이 성당에서 가장 돋보이는 부분은 주랑과 그 양쪽 측랑 위를 모두 덮고 있는 어마어마한 크기의 돔이다. 아마도 렌은 성당의 긴 길이에 맞추어 돔을 크게 제작한 것 같다.

　렌은 전체 돔 구조를 미켈란젤로의 성 베드로 대성당의 돔이 아니라 프랑스의 아르두앵-망사르Hardouin-Mansart의 앵발리드Invalides에서 빌려왔다.661쪽 참조 돔과 그 받침층 아래에 또 하나의 층을 둔 구조, 즉 두 단계로 된 3층 구조로 제작한 것이다. 돔과 받침층 아래의 구조층은, 난간이 있고 열주로 에워싼 원통형 구조로 된 브라만테의 템피에토Tempietto de San Pietro in Montorio, 1503와 같은 구조로—열주의 돌아가는 네 번째 칸마다 막은 것이 다를 뿐—조금 넓게 하여 돔과 받침층을 받쳐주면서 전체적으로 안정감을 제공해 돔의 높이나 크기가 주는 위압감을 다소 완화시켰다.

　렌은 주랑과 그 양쪽 두 측랑을 모두 포괄하는 엄청난 크기의 돔을 얹는 방법으로 바로크 건축에서 요구하는 것보다 훨씬 간단한 고전적인 방법을 이용

렌, 햄턴 코트, 동쪽 관, 1689~1718, 햄턴

했다. 구조적인 하중문제를 해결하기 위해 보통 쓰는 내부 구조와 외부 구조
를 서로 연결시키는 방법 대신, 오늘날의 철근 콘크리트와 같은 개념으로 골
조 역할을 하는 기둥을 여럿 박고 그 사이 벽에 연결사슬 역할을 하는 구조물
을 집어넣어 묵직한 하중문제를 해결했다. 이 방법은 물론 새로운 것은 아니
었으나 렌이 그렇게 할 수 있었던 것은 원래 해부학을 공부하다가 물리학·수
학·천문학을 공부한 과학도였기 때문이다. 그가 건축을 처음 하게 된 것도
기술적으로 자문을 해주기 위해서였다. 그러다 새로운 건축의 흐름을 보고 싶
다는 욕구가 일어 파리로 여행을 갔고 그곳에서 이탈리아 바로크의 거장 베르
니니를 만나게 된다. 건축공부를 제대로 하지 않은 렌이 존스에 이어 영국 건
축의 얼굴을 바꿔놓은 위대한 건축가가 되었다는 점은 자못 신기하다.

이밖에 렌이 지은 대규모의 건축으로는 1689년에 착공해 1718년에 완공된
햄턴 코트Hampton Court가 있다. 새로 즉위한 윌리엄 3세William III of Orange, 재위
1689~1702는 런던의 처소를 떠나 햄턴 궁에 머물고자 렌에게 궁의 개축을 맡겼
다. 렌이 내놓은 계획안은 바로크적인 냄새가 물씬 풍기는 것으로, 어떤 면에
서 보면 베르니니가 제출한 파리 루브르 궁 개축계획안을 연상시키는 것이었
다. 그러나 무산된 베르니니의 루브르 궁전 개축계획안처럼 이 햄턴 코트도 영

국 왕실의 악화된 재정문제로 전체 계획 중 남쪽과 동쪽의 익랑 부분만 지어졌다. 이 궁은 새로운 요소를 찾아볼 수는 없지만, 길게 늘인 수평구조, 벽돌과 돌의 적절한 이용, 일률적인 배치를 보이는 가운데 다양한 모양을 한 창문들이 건물 전체에 조화롭고 우아한 느낌을 주고 있다. 렌의 건축가로서의 재치 있는 감각을 다시 한 번 실감하게 하는 건축이다. 이밖에 렌의 건축으로 존스의 「왕비의 집」이 멀리 언덕 위로 보이고 쌍으로 된 원주가 길게 이어진 정면구조를 드러낸 그리니치 병원Greenwich Hospital, 1705이 있다.

영국식 바로크 건축의 전개

렌은 시대에 맞는 바로크풍의 건축을 영국에 처음 도입하여 대건축가로 추앙받지만, 그의 건축은 여기저기서 따온 것을 맞춰놓은 절충식이어서 전체적인 예술적 통일감이 결여되어 있다. 말하자면 렌의 건축에서는 작가가 의도하는 하나의 건축개념이 느껴지지 않는다. 바로 이러한 렌의 결함을 보완하여 영국식 바로크 건축을 내놓은 인물이 플랑드르 출신의 밴브루 경Sir John Vanbrugh, 1664~1726이다. 그 역시 렌처럼 건축교육을 제대로 받지 않았다. 군인이었고 스파이 노릇도 했으며 극작가이기도 했던 특이한 이력의 소유자다. 호기심과 모험심이 많아 변화무쌍한 인생살이를 보여주는 사람들 대부분이 그렇듯 그는 창조적인 기질이 넘쳐나는 인물이었고 그런 기질은 결국 그를 건축가의 길로 가게 했다. 전문적인 건축공부를 안 했던 만큼 기술적인 부분은 렌의 수제자였던 혹스무어Nicholas Hawksmoor, 1661~1736에게 맡겼다.

밴브루의 첫 작품은 칼리슬Carlisle 백작의 저택인 하워드 성Castle Howard, 1702~14이었다. 하워드 성은 건축으로서의 독창적인 요소는 없으나 웅장하고 화려하며 생동감이 넘치는 영국식 바로크 건축이다. 밴브루의 건축은 주로 위용이 넘치고 멋진 군주들의 저택이 대부분이었다. 영국에는 앞서 존스와 렌이 시도했던 거대한 왕궁 건축이 모두 실현되지 못해 프랑스식 왕궁을 대표하는 베르사유 궁과 같은 전형적인 영국식 왕궁이 없었다. 비로소 밴브루에 이르러 비록 왕궁처럼 규모가 크지는 않지만 대륙 군주들의 궁과 견줄 수 있는 성과

밴브루, 「블레넘 궁」, 1704~22, 옥스퍼드

궁이 건축되어 못 이룬 왕궁 건축의 꿈을 그나마 실현할 수 있었다. 밴브루가 1704년에 착공한 블레넘 궁Blenheim Palace은 영국식 바로크 건축의 전형을 보여준다. 이 궁은 전쟁에서 승리한 것을 기념하기 위해 국가에서 승전의 공로자에게 내린 하사품이었다. 1704년 말보로 공작Duke of Marlborough인 존 처칠John Churchill은 바이에른과 프랑스의 연합군을 블레넘에서 격파했다. 영국 의회는 전쟁 영웅에게 궁을 지어주어 그와 함께 영국 군대의 영광을 영원히 기리고자 했다. 1945년 제2차 세계대전을 승리로 이끈 영국 수상인 말보로 공 윈스턴 처칠Sir Winston Churchill이 태어난 곳도 바로 이 블레넘 궁이다.

혹스무어와 긴밀한 협력 아래 1722년에 완공된 이 궁은 영국풍의 진정한 바로크 건축이었다. 궁의 정면을 보면 좌우 양쪽 부분이 앞으로 돌출되어 있고 가운데 부분은 마치 큰 원주가 서 있는 듯 반원형으로 나와 들쑥날쑥한 흐름으로 바로크 건축의 특징을 그대로 보여준다. 그 앞에는 분수가 있는 의전용 정원이 있어 우아한 정취를 더욱 고취시키고 있다.

독일의 미술사학자 페브스너Nikolaus Pevsner, 1902~83가 지적하듯이, 이 궁의 정면 가운데 반원형으로 돌출된 부분과 양쪽 끝부분에 축소된 형태로 얹어진 두 탑이야말로 바로크 정신을 가장 잘 반영한 부분이다.[79] 그러나 건축구조상

각 요소들이 서로 상반되기도 하고 중압감을 주는 등 전체적으로 일체감을 보이지 않는다는 지적도 있다. 또한 일반적으로 궁은 주거지인 만큼 우아하고 경쾌하며 안락한 느낌을 주어야 하는데, 이 블레넘 궁은 땅딸막하고 육중해 주거지로서의 편안함이 느껴지지 않는다. 밴브루의 설명에 따르면, 이 궁은 개인의 주거지이기도 하지만 나라의 위용을 과시하는 국가적인 기념물의 성격도 갖춘 건축이기 때문이라는 것이다.[80]

영국 건축은 밴브루로 인해 바로크 양식의 열풍이 불 것 같았으나 웬일인지 다시 존스의 팔라디오풍으로 회귀했다. 고전주의로 돌아가자는 분위기가 확산되는 가운데 기세가 꺾인 영국의 바로크는 깁스James Gibbs, 1682~1754가 마지막을 장식하게 된다. 렌 밑에서 일했고 로마에서 폰타나 밑에서 경험을 쌓은 깁스는 로마의 바로크 건축을 그대로 런던에 이식했다. 런던의 세인트 메리-르-스트랜드St. Mary-le-Strand 성당과 세인트-마틴스-인-더-필즈St. Martin's-in-the-Fields 성당은 전체 건축의 유기적인 일체감이 두드러지는 가운데 전형적인 바로크 건축의 특성을 고스란히 보여주고 있다. 특히 세인트-마틴스-인-더-필즈 성당의 정면 입구는 피에트로 다 코르토나의 산타 마리아 델라 파체 성당 입구를 연상시킨다.

18세기 중반에 영국 건축이 존스의 팔라디오풍 건축으로 회귀한 것은 일종의 건축의 세속화·대중화라는 기치 아래 이루어진 것이다. 이러한 물결을 주도한 사람들은 건축가가 아닌, 왕정과 가톨릭을 싫어하고 대중 편에 섰던 상인과 지주가 모인 정당인 위그당과 이념을 같이하는 당시의 지성인이었다. 이들은 화려하고 과장된 로마의 바로크 양식을 극도로 혐오했다. 그 흐름에 앞장선 벌링턴 백작Earl of Burlington 리처드 보일Lord Richard Boyle, 1694~1753의 지원을 받은 건축가 켄트William Kent, 1685~1748는 1725년 런던 근교에 치스윅 하우스Chiswick House를 존스의 팔라디오풍 건축으로 지었다. 그 후 특히 도시 근교

79) *Encyclopédie de l'art* V-Art classique et baroque, op. cit., p.283.
80) Julius S. Held, Donald Posner, op. cit., p.298.

에 많이 건축된 팔라디오풍 건축양식은 국민양식으로 자리 잡게 되었다.[81]
1715년에는 존스가 주석을 단 팔라디오의 책이 출간된 것을 필두로, 1727년
에는 켄트가 존스의 건축에 대한 책을, 1730년에는 벌링턴 백작이 팔라디오
건축에 관한 책을 내놓으면서 이론적인 바탕과 함께 팔라디오풍 양식에 대한
열기는 더욱 확산되었다.

장식도 없고 너무 단순하고 정연해 자칫 무미건조할 수도 있는 이 건축 양
식에 활기를 주는 것은 격식이 없는 편안한 느낌의 정원이다. 켄트는 프랑스
식의 기하학적이고 인위적인 정원이 아닌, 자연 그 자체인 것처럼 느껴지는
정원, 이른바 '영국식 풍경정원'English landscape garden을 처음 조성한 인물이다.
풍경과 같은 정원이라는 원칙에 따라 건축도 풍경을 위한 배경이 되어 팔라디
오풍의 건축뿐 아니라 중국식 파비용, 중세의 폐허도 같이 등장시켜 '그림과
같은'picturesque 자연 풍경을 만들어주었다.

여기서 영국인이 찾고 있는 그림과 같은 자연 풍경의 모델은, 영국의 풍경과
비슷하여 영국인이 더 친숙하게 느끼는 클로드 로랭의 자연스럽고 목가적인
풍경화였다. 이렇듯 영국인이 정원을 자연 풍경처럼 꾸미기 시작한 것은 그들
이 자국의 아름다운 자연에 눈떴기 때문이다.

18세기 전반기부터 영국인 사이에는 자신들의 나라가 갖고 있는 자연의 아
름다움이 대륙의 자연에 비해 결코 뒤지지 않는다는 자부심이 싹터 영국 내 여
행 붐이 일어나기까지 했다. 또한 이 시기 영국은 유럽의 강국으로 부상하면서
철학이나 문학에서 대륙의 영향권을 벗어나 그들 나름대로의 사상이나 미학을
정립해가던 시기여서, 팔라디오풍 건축이나 영국식 정원같이 영국의 정서에
입각한 국민적인 예술이 나올 수 있었다. 18세기 영국의 철학자 섀프츠베리
Anthony Shaftesbury, 1671~1713는 신은 자연에 지속적인 창조력을 발휘하기 때문에
자연은 모든 예술품 가운데 가장 위대한 것이라는 자연관으로 영국식 정원이
탄생하는 데 이론적인 근거를 제공했다. 그는 자연을 보고 느끼는 것에서 즐거

81) Germain Bazin, *Histoire de l'art*, Paris, Massin, 1953, p.299.

움이 얻어진다는 자연미 예찬자로 인위적인 프랑스식 정원을 특히 싫어했다.

바로크 건축에서 빼놓을 수 없는 것은 궁이나 성, 귀족의 저택에 건축공간의 연장으로 조성된 환상적 정원이다. 17세기 '프랑스식 정원'jardin à la française은 베르사유 궁에서 르 노트르André Le Nôtre, 1613~1700가 설계한 정원과 같이 직선 · 대칭선 · 비례 · 분명한 테두리 선 등 엄격한 기하학적인 구성으로 된 고전주의 정원이고, 영국식 정원은 정원을 풍경처럼 꾸미는 것으로 인위적인 일체의 형식적인 틀을 없앤 자연주의적 정원이다. 이를 위해 영국의 정원 건축가들landscape architects은 치밀하게 고안된 무계획적이고 자유로운 정원을 고안했다. 또한 정원을 주변의 자연과 연결시키고 울타리도 나무숲과 같은 자연 방식을 이용해 자연의 일부로 귀속시켰다. 중세식 파비용이나 농가, 실제 건축물을 곁들여 일체의 인위성을 배제하고 자연스러움을 강조시켰다.

건축을 지방 지주들의 저택에서 팔라디오풍 도시계획과 함께 도시민의 집단주택용으로 확대시켜 적용한 건축가로는 존 우드John Wood 부자아버지: 1704~54, 아들: 1728~82다. 베스Bath에 있는 로열 크레센트Royal Crescent: 건축 형태가 초승달 모양으로 오목하게 휘어 있어 붙은 이름는 오늘날 아파트와 같이 30가구의 집을 붙여놓은 집단주택으로 아들 존 우드가 팔라디오풍으로 1767~75년까지 건축한 것이다.[82]

18세기 후반에 이르러 대륙으로부터 신고전주의 양식이 몰려오면서 영국에서는 신고전주의라는 명칭 대신 '고전으로의 회귀'classical revival 아래 팔라디오풍 건축하고는 약간 다른 새로운 양식의 건축이 등장한다. 대표적인 건축가 애덤Robert Adam, 1728~92의 오스터리 파크Osterley Park, 1761는 외관이나 내부 장식에 고전건축의 요소들을 새롭게 적용시킨 섬세하면서도 우아한 건축물이다.

17세기 영국은 정치적이고 지리적인 이유로 대륙과 문화적인 교류가 없었기 때문에 미술 분야에서 많이 뒤처져 있었다. 건축도 그랬지만 회화도 예외가 아니어서 재능 있는 화가가 있다 하더라도 그저 지역적인 수준에 머무를 뿐 대륙의 화가들과 견줄 만한 정도는 못 되었다. 존스의 화이트홀 대연회관

82) Julius S. Held, Donald Posner, op. cit., p.300.

의 천장화도 루벤스에게 의뢰하는 등 굵직굵직한 일들은 모두 외국인 예술가의 손에 맡겨야 했다. 그중 루벤스의 공방에서 일하다가 그곳에 들른 당시 영국의 예술애호가인 아룬델 백작 부인의 눈에 띄어 영국으로 가게 된 플랑드르의 화가 반 다이크는 영국 회화의 기틀을 마련해준 인물로 평가된다. 1632년에 영국에 정착하여 1641년까지 찰스 1세의 궁정화가로 일한 반 다이크는 영국 상류층의 예술적 취향을 높힌 영국 회화미술의 문을 열어준 외국인 화가였다.473~478쪽 참조

호가스의 도덕화 연작

영국이 경제대국으로 발전하면서 귀족층은 물론이고 상인계급과 지주층을 위한 초상화의 수요가 급증했다. 초상화 가운데 네덜란드의 단체 초상화와 같은 종류인 '컨버세이션 피스'conversation piece는 가족들의 단란한 모습이나 가까운 친구들과의 정겨운 한때를 그린 초상화로, 특히 갑자기 부유층이 된 상인들이나 지주들이 아주 좋아했다. 어쨌든 유럽의 다른 나라처럼 미술계가 활발하게 움직이지 않았던 그 당시의 영국에서 초상화는 오랫동안 화가들의 유일한 생계수단이었다.

이렇듯 외국인들에게 점령당해 무기력증에 빠진 영국 미술에 돌파구를 마련해준 화가는 호가스William Hogarth, 1697~1764다. 호가스는 자신의 유파는 형성하지 않았으나 외국 화가들의 기준에서 벗어난 자신의 독창적인 예술세계를 구현한 최초의 영국화가였다. 당시 영국 미술계는 외국 거장의 그림을 우선시하는 풍토여서 자국의 화가들이 인정을 받으려면 무엇보다 그 편견의 담을 뛰어넘어야 했다. 호가스는 단호히 그 편견에 맞서 투쟁한 인물이었다. 호가스보다 먼저, 외국인들의 영향권에서 벗어나 영국 화가들의 정체성, 독자성을 찾아야 한다는 의식을 갖고 그 길을 닦은 화가로는 손힐Sir James Thornhill, 1675~1734이 있다. 그는 당시의 가장 영향력 있는 화가로 렌이 건축한 그리니치 병원의 '그림이 그려진 홀'Painted Hall에 천장화1708~27년 제작를 그린 인물이다. 손힐에게 배우고 그의 사위까지 된 호가스였기에 당연히 손힐의 영향을

받았겠지만, 그는 기질 자체가 강하고 현실적인 풍자 정신과 함께 유머 감각이 있는 사람이었다. 처음에는 금은세공 조각도 하고 삽화도 그리고, 초상화가로서도 재능을 보였지만 그가 명성을 얻은 것은 풍자적이고 교훈적인 주제의 '도덕극'morality plays, 즉 당대의 빗나간 세태를 풍자하여 그린 '그림으로 그린 도덕화'pictured morals 연작 덕분이었다.

미술의 도덕적인 역할이 부각된 것은 18세기 영국철학자 섀프츠베리가 사람 마음속에 있는 '도덕감'moral sense이 인간의 윤리뿐만 아니라 미적 대상의 향수에까지 영향을 미친다는 이론을 내놓았기 때문이다.[83] 더군다나 영국은 청교도 정신에 의한 윤리의식이 강했고 민주주의의 싹을 처음 보인 나라여서인지 선량한 대중들은 당시 일부계층의 비뚤어진 생활상에 대해 짙은 반감을 갖고 있었다. 그래서 호가스의 도덕화 연작에 대한 대중의 호응도가 높았던 것이다. 그러나 어찌 보면 호가스는 영국뿐만 아니라 당시 유럽에 만연해 있던 퇴폐적인 분위기를 비판하고 있는 듯하다.

호가스는 정치적인 부패, 종교적인 위선, 부유층의 허영심과 사치 등 당대 사회가 처한 문제점을 밝혀내는 사회풍자적인 작품을 쓰는 문학인과 주로 어울리면서 그들로부터 많은 영향을 받았다. 그들 중에는 「톰 존스」Tom Jones를 쓴 필딩Henry Fielding, 1707~54, 「로빈슨 크루소」Robinson Crusoe를 쓴 대니얼 포Daniel Foe, 1660~1731, 「걸리버 여행기」Gulliver's Travels를 쓴 스위프트Jonathan Swift, 1667~1745 등이 있다. 이들 문학인과 호가스는 자신들이 처해 있는 사회를 직시하면서 그 부패상을 캐내어 사람들에게 건실한 시민으로서의 미덕을 심어주려고 한 시사적·풍자적·교훈적인 작가들이었다.

호가스는 당대의 시사적인 주제들을 다루는 데 네덜란드의 풍속화, 특히 얀 스테인에게 많은 영향을 받았지만, 거기에 그치지 않고 문학성과 연극성을 첨가하여 서술 형식의 연작그림을 창출해냈다. 그의 연작 시리즈는 배우들이 무대 위에서 무언극을 하고 있는 듯한 박진감 넘치는 장면들로 이어져 있어 마

83) Monroe C. Beardsley, *Aesthetics from classical Greece to the present*, Alabama, The University of Alabama Press, 1975, p.179.

호가스,
「어느 매춘부의 일생」
중 '런던에 올라온
시골소녀', 1732

치 한 편의 연극을 보고 있는 것 같은 느낌을 준다. 호가스는 인물들의 동작도 배우와 같은 제스처로, 무대와 같은 배경은 물론이고 주변 집기들도 무대 위의 소도구처럼 비치했다. 현실감 넘치는 이야기에 연극적인 설정으로 그림 속 이야기들은 바로 우리 눈앞에서 일어나는 것처럼 실감나게 느껴진다. 호가스는 대중적인 수요를 위해 유화 시리즈를 다시 동판화로 찍어 널리 보급했다.

호가스는 극작가 게이John Gay, 1685~1732의 풍자성이 짙은 작품「거렁뱅이들의 오페라」에서 나온 장면들을 그린 연작1729을 시작으로, 「어느 매춘부의 일생」「방탕아의 편력」「선거운동」등 사회고발적인 성격의 주제를 풍자적·해학적으로 엮어냈다. 6점의 연작으로 된 「어느 매춘부의 일생」A Harlot's progress, 1732은 부푼 꿈을 갖고 런던에 상경한 시골 처녀Mary Hackabout가 매춘부로 전락한 후 불법매춘으로 경찰에 구속되어 결국 죽어가는 슬픈 이야기로 거친 세상살이의 한 단면을 생생하게 묘사한 작품이다.

8점의 연작으로 된 「방탕아의 편력」The Rake's Progress, 1733~35은 많은 재산을 물려받은 레이크웰Tom Rakewell이 방탕한 생활을 하다가 재산을 모두 탕진한 이야기다. 그는 이를 만회하고자 돈 많은 노처녀와 결혼하기도 했으나 도박에 빠져 결국 베들레헴 정신병원에서 생을 마감한다는 내용이 현실감 있으면서도 어느

호가스, 「방탕아의 편력」 중 '선술집', 1733~35, 캔버스 유화,
런던, 존 손 경 미술관

장면에서는 웃음이 터져나올 듯 재미있게 전개되어 있다. 후일 러시아의 현대
작곡가 스트라빈스키Igor Fyodorovich Stravinski, 1882~1971가 작곡한 오페라 「방탕아
의 편력」1948~51은 호가스의 이 연작을 바탕으로 한 작품이다.

　이어서 6점의 연작인 「결혼풍속도」Marriage à la mode, 1734~35도 그 당시 유행
했던 정략결혼의 참상을 고발하는 그림이다. 가진 것 없이 허울만 귀족인 스
퀸더필드 백작Count Squanderfield과, 부자는 됐지만 사회적인 지위가 없는 신흥
부유층의 딸의 결합, 돈을 원하는 귀족과 신분상승을 꾀하는 벼락부자들의 단
합이라 볼 수 있는 정략결혼, 계약결혼의 폐해를 적나라하게 파헤친 그림이
바로 「결혼풍속도」다.

　이 연작은 사랑 없이 결혼한 부부가 파탄이 나는 모습, 즉 부인의 외도, 부
인의 정부와 남편의 결투, 결투 끝에 남편의 죽음으로 이어지면서 결국 부인
의 자살로 끝맺는 비참한 일생을 내용으로 한 것으로, 정략결혼의 실상을 알

호가스, 「결혼풍속도」 중 '계약결혼', 1734~35, 캔버스 유화, 런던, 내셔널 갤러리

려주는 경고의 메시지인 셈이다. 또한 호가스는 당시 토리당과 위그당 간의 금품이 오가는 등 모든 수단과 방법이 동원되어 치러지는 부패한 선거상을 고발하는 4점의 「선거운동」An election, 1754 연작도 내놓았다.

호가스는 신화나 영웅 이야기를 바탕으로 하지 않고, 자신이 처한 현실에서 문제점을 들춰내 적나라하게 폭로한 시사 작가다. 또한 신랄한 사회풍자에만 그치지 않고 당시 중산층의 건전한 도덕관을 내세워 사람들을 교화시키려 한 교훈적인 화가였다. 당시의 저술가인 월폴Horace Walpole, 1717~97은 "앞으로 100년 후 우리가 어떻게 살았는가를 가장 정직하게 알려주는 증거로 내세울 수 있는 것이 바로 호가스의 그림이다"라고 말할 정도로 호가스는 마치 기록하듯이 당시의 생활풍속도를 낱낱이 그리고 생생하게 펼쳐놓았던 것이다.[84]

84) *Encyclopédie de l'art* V-Art classique et baroque, op. cit., p.286.

호가스, 「새우 파는 소녀」, 1730~60,
유화 스케치, 런던, 내셔널 갤러리

　그의 그림에서는 이렇게 시사적이고 도덕적인 면이 너무 두드러져 화가로
서의 그의 재능은 제대로 눈에 들어오지 않는 것이 사실이다. 한편 뛰어난 초
상화가이기도 했던 그는 반역죄로 투옥된 '로바 경'Lord Lovat 이나 살인죄로 사
형선고를 받은 '사라 맬컴'Sarah Malcom 과 같이 파란만장한 일생을 살다 간 인물
들의 비극적인 면모를 예리한 통찰력으로 묘사하여 초상화가로서의 재능을
유감없이 발휘했다. 이 초상화에는 다가오는 죽음 앞에서 맞이하는 절망감이
침묵 속에 짙게 묻어나면서 헤아릴 수 없는 인간 내면의 신비와 갈등이 그 정
체를 소리 없이 드러내고 있다. 또 그가 단 몇 분 안에 그렸다는 「새우 파는 소
녀」를 보면 할스풍의 자유롭고 거친 붓질이 엿보이며, 후일 활동하게 되는 프
랑스의 로코코 화가 프라고나르Fragonard를 예고한다. 인생의 말년이 가까워오
면서 호가스는 자신의 미학이론을 체계적으로 정리할 필요성을 느껴, 1753년
에 『미의 분석』The analysis of beauty을 출간했다.

　호가스는 영국이 미술의 불모지라는 인식을 불식시키고 영국 회화가 나아

갈 길을 잡아준, 그야말로 '영국 회화의 아버지'라고 불려도 손색이 없는 인물이다. 더 나아가서 그는 그림의 유통, 판매, 예술가의 권익 등 예술 외적인 문제에도 눈을 돌려 영국 미술이 제대로 성장할 수 있는 터전을 마련해주었다. 자신의 판화를 비롯한 모든 작가의 작품들이 무단복제되는 것을 막는 저작권법Engraver's Copyright Act인 '호가스 법'을 1735년에 의회에서 통과시켰다. 그는 영국 화가들이 그림을 사고파는 미술시장을 활성화시키기 위해서 옛것이든 현대의 것이든 시대를 불문하고 대륙화가들의 그림 판매를 조절하는 조처를 취하는 움직임에 앞장서기도 했다. 또한 예술가의 권익을 위한 운동을 펼쳐 영국의 예술가회Society of Artists of Great Britain, 1761~91와 자유로운 예술가회Free Society of Artists, 1761~83가 1761년에 창설되는 데 기반을 닦아놓기도 했다.

호가스의 미술은 너무 상업적인 방향으로 흘렀다든가 또는 취미의 질적인 저하를 초래했다든가 하는 결점이 있긴 하지만, 어쨌든 그는 국제적인 수준에 들어갈 수 있는 최초의 영국 화가였다. 도덕을 주제로 한 그의 그림들은 계몽 사상가로서 예술의 도덕적인 기능을 주장한 프랑스의 루소와 디드로의 사상과 맥락을 같이하는 것으로, 프랑스에서는 그뢰즈Jean-Baptiste Greuze, 1725~1805가 그 뒤를 잇고 있다.

초상화를 중심으로 발전한 영국 회화

호가스를 비롯해 당시 영국 화가들의 영국 회화의 정체성, 즉 영국화파를 만들고자 하는 다각도의 노력이 이루어지는 가운데, 1768년에 조지 3세George III, 재위 1760~1820의 후원으로 왕립미술아카데미Royal Academy of Arts가 공식기관으로 창립되었고, 초대회장으로 레이놀즈 경Sir Joshua Reynolds, 1723~92이 만장일치로 추대돼 그 후 1790년까지 20여 년 동안이나 아카데미 원장을 지냈다.

처음부터 초상화가로 화가의 길을 시작한 레이놀즈는 이탈리아 여행을 통해 고대 작품과 르네상스 작품 들을 섭렵한 후 영국 회화에 '장엄한 양식'grand style이라는 개념을 심어주려고 했던 화가다. 그는 미술에서 이론과 규범을 중시한, 이른바 미술의 아카데미즘을 형성하고자 한 예술가였다. 그가 자신의

회화론 다섯 편을 묶은 『화론』discourses은 그 후 오랫동안 영국에서 미술학도들의 교과서로 널리 읽혔다. 말하자면 레이놀즈는 17세기에 절대적인 권위를 갖고 미술을 통제하고 관장한 아카데미와 그 아카데미를 중심으로 정립된 프랑스만의 고전주의를 영국식으로 만들고자 한 인물이었다.639~642쪽 참조 레이놀즈는 고대 그리스의 시인 시모니데스Simonides, 기원전 556년경~기원전 467년경가 "그림은 '말 없는 시'muta poesis이며 시는 '말하는 그림'pictura loquens"이라고 한 바대로 그림이 시처럼 고상한 수준에 머물러야 함을 강조했다. 그는 영국 회화를 과거 15세기에 이탈리아 르네상스에서처럼, 학예學藝의 위치로 승격시키고자 노력한 인물이다.

총 2,000점에 달하는 초상화를 그린 전문 초상화가였던 레이놀즈의 초상화를 보면, 초상화 인물들의 자세나 모습이 이상화되어 있고, 인물들의 사회적인 품격을 나타내기 위하여 필요하다면 여러 요소들을 임의로 집어넣었음을 알 수 있다. 군대의 지휘관은 영웅적인 모습이 강조되어 있고, 귀족여성들은 여신과 같은 분위기의 숙녀들로 묘사되어 있다. 호가스는 인물의 심리와 개인적인 특성을 적나라하게 파헤친 초상화로 고객들에게 그리 환영받지 못했으나, 레이놀즈는 인물의 개인적인 특성이나 사회적인 지위를 영원한 모습으로, 개별성을 뛰어넘은 영원한 차원으로 승화시킨 초상화를 그려 귀족들로부터 많은 호응을 얻었다.

그러기 위해 레이놀즈는 르네상스의 거장들 작품에서 많은 부분을 인용해오기도 했다. 1784년작 「비극의 뮤즈로 분한 시돈스 부인의 초상」Portrait of Mrs. Siddons as the Tragic Muse에서 레이놀즈는 당시 유명한 연극배우였던 시돈스 부인을 동정과 공포의 우의상을 좌우에 둔 비극의 뮤즈9명의 뮤즈 가운데 셋째 멜포메네Melpomene로 분장시키면서 미켈란젤로가 그린 시스티나 예배당의 천장화 「천지창조」의 그리스 무녀를 모델로 했다. 그의 초상화로는 당시 유명한 셰익스피어 극의 배우이자 극작가인 개릭David Garrick을 그린 「비극과 희극 사이에 낀 데이비드 개릭」Portrait of David Garrick between tragedy and comedy, 1760~61, 여성의 신비한 매력을 영원한 차원으로 올려놓은 「넬리 오브라이언의 초상화」Portrait of

레이놀즈,
「넬리 오브라이언의 초상화」,
1760년경, 캔버스 유화, 런던,
월레이스 컬렉션

Nelly O'Brien, 1760년경, 말년에 그린 「히스필드 경의 초상화」Portrait de Lord Heathfield
1787 등이 있다.

　당시 영국은 대륙과 같은 찬란한 미술발전의 역사를 겪지 않았고 문학과 달
리 미술은 발전하지 않았기 때문에 그림의 유형이라고는 초상화밖에 없었다.
특히 17세기 전반에 플랑드르의 거장 반 다이크가 영국으로 오게 되어 찰스 1
세의 초상화를 비롯해 왕실과 귀족들의 초상화를 남겨주어 그나마 귀족 초상
화의 전통이 이어져오고 있었다. 호가스가 초상화가로 화가의 삶을 시작한 것
에서 보듯이 당시 초상화는 영국 화가들의 유일한 수입원이었다. 그래서 대부
분의 화가 지망생들은 초상화 이외의 다른 길이 없기도 했지만 일단은 벌이가
되니 초상화로 몰려들 수밖에 없었다. 호가스의 뒤를 이어 18세기 영국 회화가
레이놀즈와 게인즈버러Thomas Gainsborough, 1727~88, 이 두 명의 초상화가로 집약
되면서 대륙하고는 다른 초상화 양식으로 발전하게 되는 것도 무리가 아니다.

　레이놀즈가 천재성을 인정한 후배이며 경쟁자인 게인즈버러는 레이놀즈와

는 아주 다른 초상화를 보여준다. 레이놀즈의 의식적인 꾸밈으로 인물을 이상
화시킨, 이론에 입각한 관학官學풍의 초상화와는 전혀 다르게, 게인즈버러는
자연스럽고 직관적이며 우울함이 깃들어 있고 꿈꾸는 듯한 분위기의 초상화
를 그렸다. 서로 판이한 인물유형과 그림세계를 보여주는 두 사람은 기질 자
체가 완전히 달랐다. 레이놀즈는 철학자와 문인 등 지성인 그룹에 속해 있었
고, 게인즈버러는 모든 지적인 허식을 싫어하고 친구들과 자연스럽게 어울리
는 것을 좋아했다.

　그래서 초상화의 인물을 그리는 데도 두 사람은 매우 달랐다. 레이놀즈는
사회적인 품위를 갖춘 도시풍의 세련된 인물유형을 그렸고, 게인즈버러는 지
극히 자연스러운 상태의 인간형을 묘사했다. 레이놀즈가 지식과 품위, 교양을
갖춘 사람이라면 마땅히 그래야 할 모습으로 초상화 인물을 그렸다면, 게인즈
버러는 사회적인 구속감으로 인한 모든 위장된 모습을 벗어던진 있는 그대로
의 인간 모습을 나타내고자 했다. 그래서 게인즈버러의 초상화 인물들은 초상
화를 그리기 위해 일부러 포즈를 취하거나 꾸민 것 같은 모습이 전혀 없다.

　게인즈버러가 레이놀즈의 「비극의 뮤즈로 분한 시돈스 부인」을 의식하고 그
렸다는 「시돈스 부인의 초상화」Portrait of Mrs. Siddons 1785를 보면 두 사람의 차이
점이 그대로 드러난다. 시돈스 부인은 18세기 후반 영국에서 가장 유명한 비
극 여배우였다. 그렇기 때문에 레이놀즈가 시돈스 부인을 비극의 여신으로 올
려놓고 최대의 찬사를 보냈던 것이다. 그러나 게인즈버러의 초상화에서는 시
돈스 부인이 유명한 여배우라는 점이 전혀 파악되지 않는다. 작품 속에서 그
녀는 다소곳이 의자에 앉아 있는 청순하고 단아한 모습의 여인이다. 게인즈버
러는 당시 최고의 여배우라는 위치가 주는 모든 화려한 수식어를 일체 배제시
키고, 그저 단순히 자연인으로서의 시돈스 부인을 그렸던 것이다. 게인즈버러
는 사회적인 모습으로서의 그녀가 아니라 인위적인 옷을 벗어버린 자연 상태
로서의 사실적인 모습을 나타내고자 했다.

　게인즈버러는 돈벌이가 안 되어서 풍경화를 포기했을 뿐 원래는 초상화가
보다는 풍경화가가 되고 싶었던 사람이었다. 그는 초상화의 인물을 자연 속에

게인즈버러,
「시돈스 부인의 초상화」, 1785,
캔버스 유화, 런던, 내셔널 갤러리

서 편안히 쉬고 있는 인물들로 묘사하여 풍경화와 초상화의 합치를 이루고자
했다. 그의 초기작 「로버트 앤드류 부부 초상화」Robert Andrew and his wife, 1749를
보면, 지방 영주라는 사회적인 위치를 나타내는 꾸밈새가 없이 그저 무표정하
게 자연스런 모습으로 나무에 기대어 있는 부부가 있고 그 뒤로 영국의 자연
이 아름답게 펼쳐져 있다. 여기서 자연은 배경 역할만 하는 것이 아니라 인물
들과 합치된 양상을 보인다.

이 그림에서의 자연은 실제 영국 풍경으로, 게인즈버러의 풍경묘사는 17세
기 네덜란드 풍경화에서 영향을 받았다. 17세기 네덜란드는 유례없는 예술의
황금기를 누렸고, 특히 영국하고는 정치 · 경제 · 사회 모든 면에서 교류가 많
은 밀접한 관계에 있었기 때문에, 뒤늦게 미술에 눈뜬 영국으로서는 네덜란드
의 영향이 지대할 수밖에 없었다. 호가스를 비롯한 많은 영국 화가들처럼 게
인즈버러도 그림 공부를 시작할 때 네덜란드 미술부터 접근했다. 17세기 네덜
란드의 풍경화는 이상화시킨 고전주의 풍경화하고는 전혀 다른 실제의 풍경

게인즈버러, 「로버트 앤드류 부부 초상화」(부분), 1749, 캔버스 유화, 런던, 내셔널 갤러리

을 그린, 눈에 보이는 그대로의 생생한 자연을 묘사하는 자연주의 풍경화를 보여주었다. 「로버트 앤드류 부부 초상화」에서의 고적하고 우울한 분위기의 풍경은 야코프 판 라위스달의 풍경을 연상시킨다.

　17세기 네덜란드의 국민적인 풍경화의 영향, "자연으로 돌아가라"고 외친 루소와 같은 18세기 계몽사상가들의 자연주의, 영국에서 18세기에 형성된 픽처레스크 취미, 즉 영국 고유의 아름다운 자연에 대한 자각과 자연을 그림처럼

감상하려는 태도가 만들어낸 취미의 영향, 이 모든 것이 씨앗이 되어 18세기 후반부터 자연을 그리는 풍경화에 대한 새로운 인식이 서서히 싹텄고, 그 후 반세기가 흐른 뒤 콘스터블과 터너와 같은 풍경화 거장들이 나왔다.

그러나 게인즈버러가 풍경화 대신 초상화가의 길을 걸었듯, 18세기 영국에 서는 풍경화가 아직 중요한 장르로 평가받지 못했다. 18세기 후반의 대표적인 풍경화가로 꼽을 수 있는 화가로는 크롬John Crome, 1768~1821과 윌슨Richard Wilson, 1714~82 등이 있다.

2 프랑스의 바로크 미술

" 인간의 정신세계에는 결코 이성만 있는 것이

아니어서 합리성에 입각한 고전주의를

택했다 하더라도 그 내면에는 혼란스러운

양상의 바로크가 잠복해 있었다.

결코 한쪽으로만 쏠릴 수 없는 인간 성향의

양극인 고전성과 바로크가 서로 갈등하면서

대립하고 때로는 서로 어울리며

공존하기도 하는 격전장이었던 곳이

바로 17세기 프랑스다. "

프랑스의 위대한 세기

프랑스에서 17세기는 한마디로 '위대한 세기'le grand siècle였다. 위대한 왕, 위대한 국가, 위대한 국민이 탄생한 영광의 시대였고 왕이 명실공히 국가의 구심점이 되면서 국가의 정체성을 확고하게 다져놓은 시대였다. 절대군주의 대명사로 통하는 루이 14세는 강력한 중앙집권 체제를 구축하여 프랑스의 국력을 유럽 최고의 자리로 올려놓았다. 17세기의 프랑스는 루이 14세Louis XIV, 1638~1715, 재위 1643~1715를 중심으로 '국가적인 통합'이 이루어진 시대로, 정치·사회·문화 등 모든 분야가 이 통합체제 아래 일사불란하게 움직이면서 그 위용을 한껏 과시했다. 루이 14세는 통합을 위한 지도이념으로 질서와 규칙을 내세웠고, 그에 따라 새로운 정신, 새로운 사고, 새로운 예술이 나왔다.

'통합'은 곧 '완성'을 의미하는 것으로, 프랑스는 통합된 이념 아래 나라가 질서 잡힌 유기체로 움직이면서 모든 분야가 각기 고도의 지적인 질서와 법칙을 갖고서 '완성'의 길로 나아가고자 했다. 다시 말해 국가가 고도의 지적인 유기적인 통합체가 되어 인간의 이성과 지성을 최대한 활용해 모든 부문에서 최고의 완성품을 만들려 한 나라가 바로 17세기의 프랑스다. 인간이 위대하다는 것은 바로 사고하는 이성적 존재이기 때문인데, 이른바 '이성의 시대'라 불리는 17세기의 프랑스는 인간의 이성理性을 통해 정치체제든 예술이든 윤리든 인간 활동의 모든 분야에서 영원히 지속될 법칙을 만들어 최고의 완성으로 향하던 나라였다. 실로 위대한 완성을 이룬 시기였다.

루이 14세는 가장 완성된 정치체제를 절대왕정으로 구현하고자 했고, 그 완성을 이루어주는 법칙을 만들고자 했다. 그래서 절대왕정의 전형이라 말하는 루이 14세의 궁정은 엄격한 질서를 바탕으로 완벽한 궁정사회를 만들어냈고, 고전주의의 우산 아래 모인 예술은 정교한 규칙을 만들어내어 예술적인 완성의 길로 향했다. 정치와 경제 면에서도 17세기의 프랑스는 유럽의 최강국이었다. 뿐만 아니라, 문화예술 면에서도 절대왕정의 상징인 베르사유 궁, 에티켓 étiquette이라는 법칙으로 고급화·세련화된 궁정문화, 학문예술을 장려하는 아카데미의 창설, 프랑스어의 세련화, 몰리에르나 라신 등의 극작가의 등장, 고

전주의미술을 대표하는 르 브렁과 푸생의 미술 등 그야말로 황금기를 구가한 최고의 국가였다. 17세기 프랑스가 이룬 국가적인 통합은 데카르트가 이룬 정신적인 통합, 즉 이성에 따른 합리주의로 자연을 질서와 법칙으로 재편성하고 세계를 하나의 거대한 기계로 파악한 그의 놀라운 철학적 성과와 무관치 않다. 루이 14세는 자신의 통치철학을 체계화하고 법칙을 만들어 국가를 고도의 정밀한 기계처럼 돌아가게 했고, 그에 따라 문화 · 예술 · 도덕 등 거기에 딸린 부분들도 그 법칙에 따라 같이 움직였다. 현실적인 정치세계와 정신세계, 사회윤리, 이 모두가 고도의 지적인 법칙을 갖고서 총화總和를 이루던 시대였다. 그러나 17세기의 프랑스는 하나의 이념으로 움직이는 전제주의 국가는 아니었고, 정치와 정신, 예술 등에서 지적인 총화가 이루어졌던 아주 특이한 사회를 보여주었다.

그러면 17세기에 프랑스를 국가적으로 통일시키고 안정과 질서를 안겨준 위대한 '통합'의 길은 어떠했는가? 중세의 지방분권적 봉건제에서 왕권을 중심으로 국가를 통일해 행정 · 사법 · 군사 면에서 중앙집권을 달성한 절대왕정으로 가는 길은 결코 순탄치 않았다. 절대군주는 관료조직과 상비군의 지원을 받고 조세강화로 재정문제를 해결하면서 왕을 중심으로 국가를 통일했다. 오늘날의 눈으로 보면 전제정치나 중세 봉건제를 벗어나 근대 초기의 국가를 두고 말하는 것이다. 앞서 제1부 제2장 '절대왕정과 바로크'에서 프랑스의 왕정체제가 수립되는 험난한 과정을 자세히 밝혔지만76~87쪽 참조, 프랑스의 17세기는 16세기의 연장선상에 있다.

위대한 세기, 17세기를 준비해준 16세기의 왕으로는 프랑수아 1세와 앙리 4세를 들 수 있다. 독일의 카를 5세와 유럽의 패권을 놓고 대립하면서도 프랑스 왕정의 위엄에 걸맞은 궁으로서 루브르 궁을 건축했으며, 이탈리아 미술인들을 프랑스로 데려오는 등 예술문화 발전에 힘쓴 프랑수아 1세는 프랑스 왕정의 기틀을 마련한 왕으로 꼽는다. 또한 앙리 4세는 낭트 칙령을 선포하여 종교적인 내분을 수습하고 극도의 혼란 속에 빠진 프랑스를 위기에서 건져냈고, 에스파냐의 침공을 1598년 베르뱅Vervins 조약으로 막아내 사회 안정의 발

판을 마련해 왕정을 굳건하게 해주었다. 무엇보다 술리Sully와 같은 유능한 보좌관을 옆에 두고 나라를 통치하여 프랑스를 번영의 길로 들어서게 한 아주 유능한 왕이었다. "나의 왕국에는 일요일에 닭찜을 못 끓여먹을 정도로 빈곤한 농부가 없기를 바란다"는 앙리 4세의 소박한 바람은 그의 통치의 이상이었다.[1] 앙리 4세는 농업을 장려하고 상공업을 육성하며 세금제도를 체계화하여 무엇보다 나라의 재정을 튼튼하게 하는 데 주력했다.

1610년 앙리 4세가 돌연 광신도인 라바이야크François Ravaillac, 1578~1610에게 암살당하고 그 뒤를 이어 아홉 살의 어린 루이 13세가 마리 드 메디치의 섭정을 받아 왕위에 오른다. 서투른 섭정으로 왕권이 흔들리는 불안정한 시국이 계속되는 가운데, 추기경 리슐리외는 마리 드 메디치에 의해 1616년에 국무장관Secrétaire d'État으로 발탁되었고, 1624년에 수상, 내각의 총책임자tête de Conseil, 왕의 고문관conseill du roi이 되었다. 프랑스는 곧 안정을 되찾아갔다.

18년간 루이 13세를 보좌한 리슐리외는 왕권을 중심으로 한 국가적인 통합에 걸림돌이 되던 귀족들과 위그노신교도들을 평정하여 왕권을 반석 위에 올려놓은 인물이다. 냉정한 현실 정치가였던 리슐리외는 마리 드 메디치에 의해 발탁됐음에도 불구하고 '오직 한 사람'인 왕을 위해 그녀를 내친 사람이기도 하다. 리슐리외는 마른 체형에 늘 병에 시달렸고 집요하고 격렬한 성격에 오만하기도 했다. 그런 그의 꿈은 모든 개인적인 것을 희생하더라도 오로지 프랑스 왕을 가장 강력한 국왕으로, 프랑스를 가장 부강한 국가를 만들고자 하는 데 있었다. 프랑스의 영광에 찬 '위대한 세기'의 밑그림은 바로 리슐리외의 머릿속에 그려져 있었던 것이다.

리슐리외가 꿈꾼 최강국 프랑스는 다음 세대에서 현실화됐다. 1643년 왕위에 오른 루이 14세를 보좌하여 리슐리외의 꿈을 이루는 데 일조한 인물은 리슐리외와 같이 추기경 출신으로 재상이 된 이탈리아 태생의 마자랭이었다.

1) *Encyclopédie de l'art* V–Art classique et baroque, Paris, Lidis, 1973, p.138.

대외적으로 볼 때 리슐리외와 마자랭이 나라를 이끈 1630~60년까지의 시기는 각국의 정치적인 이해관계가 유럽 전체의 전쟁으로 확산된 30년전쟁 1618~48이 있었던 시기다. 리슐리외는 프랑스가 가톨릭 국가임에도 불구하고 숙적인 합스부르크 왕실을 타도하기 위해 신교도를 지원했고, 마자랭은 시의적절한 대처로 프랑스에 승리를 안겨 주어 프랑스의 국제적인 위상을 한껏 높여주었다.

국내 정치에서도 마자랭의 정치철학은 리슐리외와 같은 선상에 있었다. 마자랭은 미성년자인 왕을 보좌하면서 절대왕정의 통치기반을 다지는 데 주력했는데, 늘 복병처럼 도사리고 있던 귀족세력의 저항이 일어나 왕정이 근본적으로 흔들리는 위험에 직면하게 된다. 마자랭은 한때 독일 쾰른의 선제후에게 피신해 있기도 했지만, 곧 능숙한 대처로 사태를 원만하게 수습하여 귀족층의 항복을 받아냈다. 이 '프롱드의 난'1648~53은 왕권에 대한 귀족들의 마지막 저항이었다. 그러나 귀족들은 시대의 조류를 거스르지는 못해 끝내 왕권에 항복했고, 더 나아가서는 왕권의 신성함을 인정하기까지 했다.

1661년, 23세의 성년이 된 루이 14세는 마자랭이 세상을 뜨자 직접 통치에 나서, 1661년부터 1715년까지 54년 동안 직접 국사를 챙겼다. 다섯 살에 왕위에 올랐으니 재위기간 72년, 친정親政 54년으로 루이 14세는 평생을 왕위에 있었던 셈이다. 재무담당이면서도 루이 14세가 전체 국사를 의논한 콜베르Jean-Baptiste Colbert, 1619~83, 군사를 담당한 루부아François Michel Louvois, 1639~91, 보방 Sebastien Le Prestre de Vauban, 1633~1707 같은 유능한 보좌관이 있었지만, 그들은 그저 왕을 보필하는 수준일 뿐 모든 권한은 왕에게 있었다. 루이 14세는 자신에게서 국가가 구현된다는 투철한 사명의식을 갖고 나라를 통치했다. 현실감각이 뛰어났고 우선 국왕의 과다한 업무를 무리 없이 수행할 만큼 건강했으며 고귀하고 우아한 성품에, 무엇보다 신하들로 하여금 충성심을 바치게 하는 카리스마가 있었다. 그는 뼛속부터 국왕으로 태어나 위대한 국왕이 될 만한 모든 조건을 갖춘 왕이었다.

17세기의 프랑스는 루이 14세의 견고한 정치체제 아래 유럽 최강국으로 부

상하면서 프랑스어가 유럽 사교계의 공식 언어로 통하고 프랑스의 궁정은 다른 유럽 국가들이 동경해 마지않는 표본이 되었다. 예술문화 또한 이탈리아의 르네상스에 버금가는 황금기를 누렸음은 물론이다. 더군다나 과거 르네상스 때의 군주들이 자신의 나라의 영광을 예술로 과시했듯이, 루이 14세도 프랑스의 영광을 문화예술로 보여주고자 국가 차원의 예술장려 정책을 폈고 예술은 또한 절대왕정의 전제주의 아래 국왕의 영광을 찬미하기 위한 선전적인 임무를 띠었다. 그러나 17세기 프랑스가 정치적인 통합을 향한 대장정의 길에 올라 그 완성된 체제로 루이 14세의 절대왕정을 보여주었듯이, 예술분야에서도 예술적인 완성을 향한 힘든 여행길에 올라 그 마지막 종착역에 닿은 것이 바로 루이 14세 때의 규범화된 고전주의다.

고전주의는 프랑스의 영광을 과시하는 것으로, 역사적으로 볼 때 기원전 4세기 그리스, 로마 제정의 아우구스투스 황제 때 고전주의 예술이 나타났듯이 '고전주의'는 한 나라의 황금기를 나타내는 지표나 마찬가지였다. 17세기 프랑스는 국가 차원의 '질서'maxime de l'ordre를 통해 근대적인 통합의 역사를 이룬 것과 같이 똑같은 '질서'의 개념을 정신문화에도 개입시켜 프랑스 고유의 문화를 주조해냈다. 그 주조의 틀이 되어 프랑스 문화의 정체성을 갖게 해준 이념은 하나의 집약된 정신으로 프랑스 사회전체를 지배한 '고전주의'였다. 고전정신esprit classique은 한곳에 과도하게 치우치지 않고 절제와 규율, 중용을 중요시 여기는 정신으로 프랑스인의 기질을 그대로 대변해주는 것이었다. 고전정신은 문학이나 미술뿐 아니라 실제 생활에도 적용되어 이른바 '오네트 옴' honnête homme, 즉 예절 바르고 세련되고 양식에 입각하여 절제할 줄 아는 인간 유형을 출현시키기도 했다.[2]

프랑스 고전예술의 전개

프랑스에서 중세의 신학적인 이념을 벗어나 인간과 세계에 대한 의식이 새

2) Hubert Méthivier, *Le siècle de Louis XIV*, Paris, PUF, 1998, p.111.

롭게 싹트면서 프랑스 고유의 문화를 만들어가는 과정은, 거의 한 세기 반이나 걸린 길고도 먼 길이었다. 위대한 통합의 역사의 시발점은 16세기 초 합스부르크 왕가의 카를 5세와 대립하면서 유럽의 패권을 노렸던 발루아 왕조의 프랑수아 1세였다. 그는 문예의 아버지라고 불릴 만큼 이탈리아 예술의 그늘에서 벗어난 프랑스 본연의 예술을 창달하는 예술정책을 편, 프랑스 국민예술이 성립될 수 있는 발판을 마련해준 왕이었다. 그 당시 문학에서는 고대문학에서 문학적인 이상을 찾았으나 프랑스어의 아름다움을 예찬한 시인 롱사르Pierre Ronsard, 1524~85와 알렉산드리아의 7시성詩聖이라는 이름을 붙인 플레이아드la Pléiade 시인들, 미술에서는 건축가 드 로름Philibert de l'Orme, 1510/15~70과 레스코Pierre Lescot, 1515~78, 조각가 구종Jean Goujon, 1510~66 등이 프랑스만의 고유한 예술세계를 개척하여 보여준 예술가들이다.

또한 문학에서는 라블레François Rabelais, 1494~1553가 벌써 실천에 옮겼으나 점차 라틴어 대신 자국어인 프랑스어로 글을 써야 한다는 각성이 점점 높아져, 뒤 벨레Joachim du Bellay, 1522~60가 선언문 『프랑스어의 옹호와 드높임』Défense et illustration de la langue française을 냈고, 플레이아드의 일원으로 프랑스의 첫 번째 고전비극 작가 조델Etienne Jodelle, 1532~73이 「사로잡힌 클레오파트라」Cléopatre captive를 써내 프랑스만의 고유한 예술로 나아가는 흐름에 동참했다.

프랑수아 1세는 중세 때 왕의 사냥 휴식처pavillon de chasse였던 옛 성채를 허물고 자신의 거주처로 퐁텐블로 성château de Fontainebleu을 르 브르통Gilles Le Breton으로 하여금 건축하게 했다1528~40년 건축. 성의 내외 장식을 위해서 일류급 이탈리아인 예술가를 끌어들였고 이들이 들여온 고대와 이탈리아 미술품과 복제품으로 궁을 아름답게 장식했다. 아마도 프랑스 예술가들은 이때 처음 고대 미술과 이탈리아 미술세계를 접했을 것이다. 「라오콘 군상」「벨베데레의 아폴론상」「마르쿠스 아우렐리우스의 조각상」「트라야누스 기념주의 부조」 등이 복제품으로 들어왔다.

수집된 회화작품으로는 루브르 미술관에 있는 레오나르도 다 빈치의 작품들인 「모나리자」「암굴의 성모」「성녀 안나와 성모자」, 18세기에 소실된 「레다

와 백조」의 원본, 라파엘로의 「아름다운 정원사」 「성 미카엘」 등이 있다. 당시 상류사회의 사교적인 어법으로 다소 과장되기는 했으나 바사리가 퐁텐블로 성이 제2의 로마가 되어간다고 말한 것은 그리 틀린 말이 아니었다.[3] 프랑수아 1세의 뒤를 이은 앙리 2세Henri II, 재위 1547~59도 선친의 문화애호 정책을 그대로 따라, 이른바 고전적이고 궁전예술풍 미술이 자리를 잡아갔다. 말하자면 루이 14세 때 절정에 이르는 프랑스 고전 미술의 방향과 성격은 이때부터 잡힌 것이다.

그러나 그 후 16세기 후반 프랑스는 30여 년1562~98 동안 위그노 전쟁으로 불리는 종교적인 내분을 겪으면서 처참히 무너져 온 사회가 혼란 속에 빠져들면서 정치·사회는 물론이고 예술세계 또한 특정한 방향키 없이 표류하게 된다. 가톨릭과 위그노들의 반목은 거의 광기에 가까울 정도로 극단으로 치달아 폭력과 살육이 난무하는 유혈사태가 벌어졌다. 이 참혹한 사태 앞에서 프랑스는 참으로 엄청난 국가적인 시련을 겪었다. 그때까지 설정해놓은 모든 가치가 무너지고 그 어느 것도 확신할 수 없는 가운데 무엇보다 정신세계의 혼란이 가장 컸다. 보편적 가치로 간주되던 사회적인 질서·법·정의·지식 등이 물거품처럼 사라져버린 폐허 속에서 나온 몽테뉴의 일갈 "나는 무엇을 아는가?" Que sais-je?는 당시의 상황을 한마디로 대변해준다.

다른 분야보다 그 여파가 가장 먼저 나타난 문학 세계는 리얼리스트가 되어 거짓과 허위로 가득 찬 현실의 실상을 파헤쳐 보여주었고 그를 위해 자유분방하고 혼합된 언어와 문체 사용을 서슴지 않았다. 종교내란의 광풍 속에서 칼뱅파였던 도비녜는 시 「비극」Les tragiques으로 당시 사람들이 겪었던 깊은 고뇌와 불안감을 은유를 내포한 복합적이고 격정적인 문체로 나타내, 고전적인 경향의 문학과는 상반된 문학의 한 유형을 만들어냈다. 갈등·긴장·불안감·절망·공포·광기·비참함 등 인간 조건에 대한 비극적인 생각들이 당시 문학의 바탕이 된 것은 그리 이상한 일이 아니다. 그래서 이 시기 프랑스 문학의

3) Anthony Blunt, *Art and Architecture in France 1500-1700* (trans.)Monique Chatenet, Paris, Macula, 1983, p.60.

특징을 고전주의와 대비되는 바로크로 규정짓는데, 이러한 바로크적인 요소
는 유럽을 휩쓴 시대의 흐름을 따른 것이 아니라 자생적인 성격이 강하다.

　이들은 당시의 문학적인 규범을 무시한 문체와 구성으로 문학의 지평은 넓
혀주었지만, 다른 한편 자유롭고 무절제한 흐름 속에서 '혼돈'을 피할 수 없게
했다. '정화'淨化의 필요성이 서서히 일었고, 첫 번째로 나온 인물이 바로 말레
르브François de Malherbe, 1555~1628다. 그는 언어와 시작詩作에서 절제와 규칙을
원리로 삼은 예술적인 규범을 세우고자 했다. 종교내란으로 헝클어졌던 왕정
을 다시 세운 앙리 4세가 가장 좋아했던 시인이 바로 말레르브였다는 점은 당
연한 일일 것이다. 말레르브는 우선 프랑스어 정화에 나섰고, 시작에서 시적
영감만이 아닌 법칙의 필요성을 내세웠다. 예술적인 완성으로 가는 첫걸음을
내디뎠던 것이다. 그 후 고전주의 문학의 기초를 다져놓은 부알로가 "드디어
말레르브가 왔다"고 말한 것은, 말레르브가 질서의 개념을 최초로 지적인 세
계에 가져다주었기 때문이다. 그로부터 학문과 예술에 어떤 규범을 세우고자
하는 움직임이 계속 이어져 그 후 1635년에는 루이 13세 때의 재상 리슐리외
에 의해 '아카데미 프랑세즈'Académie française가 창설되고 프랑스 언어의 본격적
인 정화작업이 시작되었다.

　종교내란을 겪은 16세기 말부터 문학은 바로크적인 경향과 고전주의적인
경향이 서로 대립하고 공존하기도 하는 복합적인 양상을 띠게 되었다. 미술도
이러한 시대적인 복합성을 비켜 갈 수는 없어서 그 당시의 미술은 한 가지 경
향으로 통일된 것이 아닌, 다양하고 복합적인 양상을 보인다. 드 로름의 뒤를
이어 섭정 모후인 카트린 드 메디치의 건축가가 된 불랑Jean Bullant, 1520년경~78
이 지은 '에쿠앵 성'château Ecouen, 1560년경처럼 한 건축 안에서 고전적인 경향과
후기 마니에리즘의 여파인 반고전적인 경향의 상반된 두 가지 흐름이 공존하
고 있음을 볼 수 있다.

정치 · 경제 · 문화의 황금기

　그 후 앙리 4세와 모후인 마리 드 메디치가 섭정했던 루이 13세 전반기에는

투르고가 그린 파리의 도시계획안, 18세기

온 나라가 어지러운 정국을 수습하고 재건에 들어간 시기였다. 앙리 4세는 원래 위그노였지만 나라의 안정을 위해 1593년 가톨릭으로 개종했다. 그 뒤 그는 종교적인 관용tolérance를 허용하여 통일된 국가로서의 프랑스 왕정의 기반을 닦아놓았다. 그는 확고한 왕정을 수립하기 위해 모든 분야에서 개혁에 나서 국가재정을 튼튼히 하고 왕궁을 확대보수하며 프랑스의 얼굴인 수도 파리의 정비와 미화작업에 착수한다.

이러한 도시미화와 건설은 첫째로는 물론 왕정을 위해서 정치적인 목적이 앞섰겠지만 왕 본인의 성향에도 맞아, 앙리 4세는 재임 중에 많은 공사를 감행했다. 12년 동안 앙리 4세는 퐁텐블로 성의 정문 입구문과 의전용의 안마당, 앞서 드 로름이 앙리 2세를 위해 지은 네프 성château Neuf의 보완 개축, 왕립 광장place Royale과 도핀 광장place Dauphine의 건설, 센 강의 퐁 뇌프pont Neuf 완공, 생-루이 병원hôpital Saint-Louis과 왕립학교collège Royal 건립, 병기고Arsenal 건축 등 엄청나게 많은 일을 해냈다.

특히 앙리 4세는 도시계획과 관련된 광장 개념을 파리에 처음 도입했다. '광장'은 왕의 위치와 국민의 통합성을 알려주는 상징적 공간이다. 그리스에

파리의 왕립광장, 1605년 착공, 판화

서는 신전을 중심으로 한 도시계획으로 통합성이 추구된 바 있다.

원래 앙리 2세의 황후인 카트린 드 메디치 왕비가 1563년에 궁을 지으려다 만 자리에 들어선 왕립광장1789년 대혁명 때 place de Vosges로 바뀜은 일률적으로 배치된 건물로 둘러싸인 사각형의 닫힌 공간이다. 앙리 4세는 이 광장을 도시계획과 연결시켜 사각형의 광장을 중심으로 자연스럽게 바둑판 모양의 도로망이 형성되게 하여 도시계획의 기본축이 되게 했다. 또한 광장을 에워싼 건물 아래층에는 상점이 늘어서 있어 시민들이 쇼핑을 하기도 하고 산책을 하기도 하며 때에 따라서는 광장에서 축제나 마상경기가 열리기도 하는 다목적용 광장으로 쓰였다.

이렇게 기하학적인 구조를 보이는 광장은 프랑스의 고전주의적인 성격을 잘 보여주는 것으로, 단순하고 실용적이고, 안정적이고 쾌적하기까지 한 프랑스 특유의 지적이고 합리적인 특성을 보여주는 도시계획이다.

또한 건축물로 둘러싸인 광장의 집약적인 사각형 구조와 그 광장을 중심으로 사방으로 뻗어나가게 한 도시계획은 중앙집중적인 왕정체제를 가시화한 것으로 나라의 안정과 동시에 국왕의 위엄도 느껴지는 집약적인 공간개념이

라 하겠다. 사회 부유층들의 거주지였던 광장을 에워싼 건축물 역시 단순하고 절제된 양식을 보여주고 있어, 특히 데카르트의 합리주의 철학이 그 정점을 이루는, '이성'을 중요시했던 시대정신을 표상해주고 있다. 1639년 이 광장 중앙에 루이 13세의 기마상이 세워졌으나 프랑스 혁명의 불길 속에서 소실되었다.

앙리 4세가 합리성과 절제된 양식으로 철저하게 이성에 입각한 도시계획과 건축양식을 보여준 데 반해, 그 당시 많이 지어졌던 귀족들의 저택에는 환상적인 요소가 많이 삽입되어 있어 종교내란 때부터 이어진 복합적인 양상을 보인다. 이는 후기 마니에리즘 미술의 여운이 남아서이기도 하지만, 문학에서 1620년경부터 환상·공상·모험·영웅 등의 주제가 유행한 것과도 무관치 않다. '샬롱-뢱상부르그 저택'hôtel de Chalon-Luxembourg, 1623년경과 1634년에 재상 술리가 사들여 그의 이름을 따 붙인 '술리 저택'hôtel de Sully, 1624~29, 지방의 '브리사크 성'château de Brissac이 단적인 예다.

앙리 4세가 의도하는 단순하고 절제된 양식에 기념비적인 성격을 첨가해 앞으로 전개될 프랑스 고전주의 건축의 길을 열어준 인물은 드 브로스Salomon de Brosse, 1571~1626다. 그가 지은 건축으로 가장 대표적인 것은 마리 드 메디치의 명으로 1615년에 착공한 뢱상부르그 궁palais du Luxembourg과 1618년에 착공한 렌Rennes의 법원 건물이 있다. 그밖에 1612년경에 착공한 블레랑쿠르 성château de Blérancourt이 있고, 성당 건물로는 1616년에 지은 파리 시내 마레 지구의 성 제르베 성당St-Gervais이 있다.

그중 뢱상부르그 궁은 마리 드 메디치가 고향에 대한 향수로 피렌체의 피티 궁을 모델로 하기를 바랐으나, 드 브로스는 안뜰을 중심으로 한 정연한 전체구도, 수평적인 정면구조, 원주의 일률적인 배치를 보이는, 프랑스 고전주의 건축의 중요한 지표가 될 수 있는 건축으로 지었다. 당시 16세기 말의 프랑스 건축가들은 건물을 전체적인 구조로서 파악하지 못하고 아직 부분부분의 장식성에 치중한 건축개념에 머물러 있었다. 그러나 드 브로스는 전체적인 구조로써 건축을 파악하는, 즉 유기적인 관계 속에 통합된 건축개념을 갖고 있었던 첫

619 유럽 각국의 바로크 미술

번째 건축가다.[4]

　섭정모후인 마리 드 메디치의 실각에 따른 재상 리슐리외의 등장, 그 뒤를 잇는 재상 마자랭의 등장은 프랑스를 정치·경제·문화 모든 면에서 유럽 최고의 국가로 만들어주었다. 특히 이 시기의 프랑스 지성계와 문화계는 프랑스 역사상, 아니 유럽의 역사에서도, 그 유례를 쉽게 찾아볼 수 없을 정도로 찬란했다. 근대의 문턱에 들어간 시기인 17세기는 중세와 르네상스식의 종교적이고 관습적인 닫힌 사고에서 풀려나게 된 인간이 새로 부여받은 자유의지와 이성으로 맘껏 지성적인 활동을 펼치면서 근대적인 사고체계가 하나씩 틀을 잡아가던 시기였다. 그래서 17세기 프랑스 지성계는 단일한 흐름을 보이지 않고 여러 상이한 의견이 끊임없이 대립하고 충돌하고 공존하면서 각축장을 벌이는 지극히 다양하고 혼돈된 양상을 보인다. 뿌리 깊은 아리스토텔레스의 '옛 철학'에 맞서, 수학법칙으로 지배되는 물질세계와 '생각하는 실체'cogito를 바탕으로 한 정신세계를 명확히 구분한 이원론을 내세운 '새로운 철학'의 기수 데카르트의 등장은 정신세계의 새 장을 열어주었고, 이른바 '장세니즘라틴어 표기명인 얀세니우스 'Jansenius'를 프랑스어로 발음한 것 논쟁'으로 불리는 자유의지를 내세우는 예수회와 은총을 앞세우는 얀센파의 대립은 파스칼과 같은 종교사상가가 나오게 했다.

　문학에서도 말레르브가 내세운 규칙과 자유로운 창조의 개념이 맞서는 가운데 다채로운 양식을 보여주었다. 특히 17세기 프랑스 문학은 고대풍의 전통과 근대적인 문학성이 교차하는 가운데 시·소설·희곡·서간체 등 여러 장르를 탄생시켰다. 문학이 내놓을 수 있는 모든 가능성을 실험이나 하듯 여러 가지 문학적인 경향들이 피어나는 다채롭고도 풍요로운 문학세계가 펼쳐졌다. 종교내란으로 발생한 바로크적인 문학, 뒤를 이어 상류 귀족사회로 대표되는 프레시오지테précisoité 미학에 입각한 문학, 비희극의 등장, 코르네유의 「르 시드」 공연으로 촉발된 비극의 부활 등 17세기는 그야말로 최고의 문학적

4) Anthony Blunt, op. cit., p.145 ; Julius S. Held, Donald Posner, *17th and 18th century art*, N.Y., Harry N. Abrams Inc., 2005, p.128.

인 전성기를 구가하던 시기였다.

이중 프레시오지테는 귀족적인 성향과 연결된 것이다. 종교내란 중에도 귀족사회의 사교생활, 즉 귀부인을 중심으로 문인과 학자들이 모여 지적인 대화를 나누었던——일종의 학술원과 같았던——살롱 문화와 연관성이 깊다. 1620년경부터 랑부예 부인의 살롱인 랑부예관hôtel de Rambouillet과 스퀴데리 부인Mlle de Scudéry의 살롱에서의 재치 있고 세련된 귀족들précieux, précieuses의 만남은 특정한 부류의 문화——이를 일컬어 프레시오지테라고 함——를 형성해갔다. 종교내전의 혼란 뒤에 등장한 문학에서의 바로크는 주로 시에 국한되었지만, 이들 상류 귀족들은 소설을 좋아했다. 또한 뒤르페Honoré d'Urfé, 1568~1625의 5천 쪽이나 되는 공상적인 모험 세계가 펼쳐지는 장편소설「아스트레」Astrée를 필두로 영웅소설, 전원소설, 뷔를레스크burlesque라 불리는 반귀족적이고 반소설적인 성격의 풍자소설이 등장했다. 17세기 초의 문학세계는 말레르브의 규칙을 따르는 부류, 바로크와 귀족풍의 문학, 뷔를레스크 소설 등이 공존하는 다양하고 복합적인 양상을 보였다.

이러한 다양성은 미술에서도 예외가 아니었다. 특히 이탈리아·플랑드르·네덜란드 등 물밀듯이 밀려오는 외국 미술의 홍수 속에서 프랑스 예술가들은 다양한 양식을 맛볼 수 있었고, 또 그것들을 토대로 자신들만의 독립적이고 새로운 미술세계를 개척해나갔다. 또한 그들이 그렇게 각기 상이한 예술세계를 펼쳐나갈 수 있었던 이유 중의 하나는 주문자가 왕족이나 귀족보다는 주로 부유한, 그리고 좀더 자유로운 취향을 가진 중산층 부르주아가 많았기 때문이다. 재무장관이었던 푸케Nicolas Fouquet, 1615~80는 예술문화에 대한 특별난 안목과 취향을 갖고 있는 예술애호가였다. 푸케가 자신의 저택인 보-르-비콩트 성château de Vaux-le-Vicomte에 당시의 유명한 건축가·조각가·화가·시인·극작가·음악가를 불러들여 자신의 성을 예술중심지로 만든 것이 그 단적인 예이고, 이것은 곧 베르사유 궁정문화의 토대가 되었다.

이 시기의 프랑스 예술을 받쳐준 세력은 다름 아닌 부르주아bourgeois로 지칭되는 중산층이었다. 이들은 프랑스가 중앙집권적인 체제로 전환되어가는 과

정에서 귀족 대신 사회의 건실한 중심계급으로 떠오른 계층이다. 과거 봉건제도 아래서 영주로서 각기 권력을 누렸던 귀족계급은 왕을 중심으로 한 정치체제에 저항할 수밖에 없었고, 국왕 또한 왕권강화를 위해 이들을 견제해야 했다. 궁정의 구색을 갖추기 위한 존재로 전락해버린 귀족 대신 왕의 협력자로 급부상한 층이 바로 중산층이다. 다양한 직업을 갖고 있고 교육수준도 상당했던 이들 중산층은 한마디로 왕정수립에 절대적으로 필요한 유능한 인재들이었다. 현실에 밝고 경험도 풍부하며 실력을 갖춘 이들은 관료 엘리트로 국정의 실무를 담당하면서 탄탄한 사회계층으로 자리 잡아갔다. 이들의 지적이고 문화적인 수준은 결코 귀족에 뒤지지 않았고 오히려 지적 엘리트로서 지적·문화적인 활동에 지대한 관심을 보였다. 프랑스가 17세기에 최고로 수준 높은 예술, 최고의 지적인 완성을 보여주는 예술을 산출하게 된 것도, 실은 주요 독자나 관객이었던 이들 부르주아의 지적인 수준이 높았기 때문이다.

르메르시에, 바로크의 씨앗을 뿌리다

이 시기에 프랑스 건축을 빛낸 세 명의 건축가는 르메르시에Jacques Lemercier, 1585~1654, 프랑수아 망사르François Mansart, 1598~1666, 르 보Louis Le Vau, 1612~70다. 기질과 재능이 너무도 다른 이들 세 사람은 서로 매우 다른 건축성향을 보여주면서 그 후 전개될 프랑스 건축양식 구축에 밑받침이 되었다. 셋 중 가장 나이가 많은 르메르시에는 1607년에 로마에 가서 1615년에 파리로 돌아온 이탈리아 유학파로 프랑스에 이탈리아풍의 건축양식을 선보인 건축가다. 그는 리슐리외가 가장 좋아하던 건축가로서 1624년에 루브르 궁 확장공사를 맡았다. 그밖에도 추기경 궁palais-Cardinal: 오늘날에는 팔레 루아얄palais Royal이라 불림, 1633, 소르본 대학 부속 성당église de la Sorbonne, 1635과 프랑스에서는 처음 나온 복합적인 건축개념인 리슐리외 성을 중심으로 한 리슐리외 도시1627를 건축했고, 생-로슈 성당Saint-Roch과 발-드-그라스 성당église de Val-de-Grâce 건축에 참여했다.

이중 소르본 대학 부속 성당은 소르본 광장의 길가 쪽에 면한 서쪽 정면과

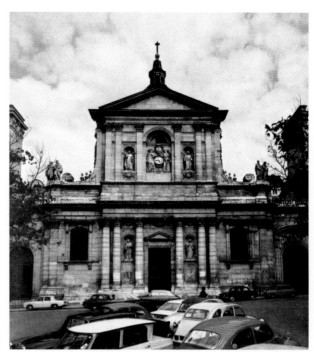

르메르시에,
소르본 대학 부속 성당 정면,
1635년 착공, 파리

대학 내 안뜰에 면한 북쪽 정면, 두 군데의 정면을 갖춘 특이한 건축이다. 길가에 면한 정면을 보면 입구문 좌우로 쌍으로 된 코린트 양식 주두의 원주와 벽기둥, 그 가운데 낀 벽감의 규칙적인 배열이 보이고, 1층 양쪽 위에 긴 소용돌이 문양 장식을 넣어 넓이가 다른 1층과 2층 구조를 연결시켰으며, 2층 구조 위에는 박공을 얹어 전체 구조를 마무리했다. 이런 정면구조는 르메르시에가 로마에 있을 때 착공된 로자티Rosato Rosati, 1560~1622의 산 카를로 아이 카티나리 성당San Carlo ai Catinari을 그대로 본뜬 것이고, 더 멀리는 이탈리아의 초기 바로크 건축인 자코모 델라 포르타의 '일 제수' 성당의 정면건축을 참고한 것이다.[5] 안뜰에 면한 북쪽 정면은 로마의 판테온처럼 전면에 원주가 배열되어 있어 머리 부분을 받쳐주고 있는 구조를 보이고, 둥근 지붕은 마치 성 베드로 대성당의 돔을 축소한 듯하여 이탈리아 건축의 여운을 느끼게 한다. 르메르시

―――

5) Julius S. Held, Donald Posner, op. cit., p.130.

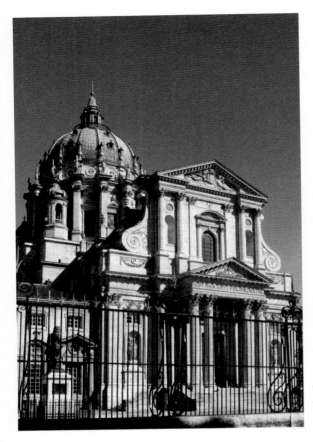

망사르, 르메르시에,
발−드−그라스 성당의 정면과 돔,
1645~65, 파리

에는 17세기 초 프랑스 건축양식과 이탈리아풍의 바로크 양식을 조화롭게 혼
합하려 했으나, 이탈리아풍으로 기운 결과를 가져왔다. 르메르시에는 시대적
인 물결을 타고 프랑스에 바로크 양식이 들어오는 바로 그 시기에 프랑스에
이탈리아 바로크 양식의 씨앗을 뿌려놓은 건축가로 얘기된다.

르메르시에가 참여한 또 하나의 유서 깊은 건축은 발−드−그라스 성당이
다. 루이 13세의 왕비인 안 도트리슈Anne d'Autriche는 결혼한 지 23년이 지나서
야 겨우 아이를 하나 낳았다. 그 아이가 바로 루이 14세다. 왕비는 오랫동안
기다려왔던 소원이 이루어진 것을 하느님께 감사하는 뜻으로 성당을 하나 짓
기로 하고 건축가 망사르에게 의뢰했고 1645년에 일곱 살 된 어린 왕자가 초
석을 놓았다. 그러나 일의 진척이 너무 늦고, 건축가의 성질은 몹시 까다로웠

다. 그래서 왕비는 1647년 이미 건물이 11m나 올라갔는데 담당 건축가를 르 메르시에로 바꾸어버렸다.[6] 망사르의 뒤를 이어 르메르시에가 건축을 진행하 던 중 성체 예배당la chapelle de Saint-Sacrement을 짓고 나서 1654년에 돌연 사망하 는 바람에 르 뮈에Pierre le Muet가 돔을 올리고 정원 옆 수도원 건물을 짓는다. 그러나 전체 건축은 1665년에 르 뒤크Gabriel Le Duc가 완성해 결과적으로 발- 드-그라스 성당은 여러 사람의 손을 거친, 그야말로 뚜렷한 개성이 없는 건축 이 되어버렸다.

발-드-그라스 성당은 로마의 성 베드로 대성당과 비슷한 느낌이 들면서도 일 제수 성당과는 구도가 똑같아, 프랑스 건축물 중에서 로마 건축의 영향을 많이 받은 건축 가운데 하나로 평가된다. 발-드-그라스 성당의 기본구도를 설계한 망사르가 이탈리아에는 직접 가본 적이 없으나 당시 예수회 수사 건축 가인 마르텔랑주Etienne Martellangee, 1565~1641를 통해 비뇰라의 일 제수 성당의 평면구도를 알고 있었기 때문이다. 일 제수 성당의 구도를 따랐으면서도 전체 분위기는 질서 · 우아함 · 품위가 감도는 프랑스 고전건축의 기본특징을 잘 보 여주고 있어, 역시 프랑스적인 건축물임을 느끼게 해준다. 둥근 지붕의 천장에 는 프랑스 화가 미냐르Pierre Mignard, 1612~95가 '영광'을 주제로 천사와 성인들 을 대동한 안 왕비가 성왕聖王 루이Saint Louis, Louis IX, 재위 1226~1270의 안내를 받 아 발-드-그라스 성당 모형을 하느님께 봉헌하는 그림을 그려 프랑스 왕실의 무궁함을 기렸다. 당대의 극작가 몰리에르Molière, 1622~73는 「발-드-그라스 성당 돔의 영광」이라는 제목의 시로 이 성당의 아름다움을 극찬한 바 있다.

르메르시에는 루브르 궁 개축에도 참여했다. 루브르 궁palais du Louvre 개축계 획은 프랑수아 1세와 앙리 2세 때 세워져 레스코Pierre Lescot, 1515~78가 네모난 중정la cour carrée의 서쪽면 건물aile ouest, 1546~58을 건축했었다. 르메르시에는 이 계획 중 남서쪽 면의 '시계관'pavillon de l'Horloge을 지었다. 르메르시에의 건축에 서 창의성이 돋보이는 역작은 다름 아닌 「리슐리외 성을 중심으로 한 도시」다.

6) *Encyclopédie de l'art* V-Art classique et baroque, op. cit., p.143.

레스코, 루브르 궁의 서쪽관('피에르 레스코 관'이라 함), 1546~58, 파리

리슐리외는 그에게 푸아투Poitou 지역에 자신의 성을 짓도록 의뢰해 완공을 보았으나, 이에 만족하지 않고 아예 그곳을 자기 이름을 딴 도시로 바꾸고자 했다. 이것은 일종의 도시계획안으로, 리슐리외는 마을에 바둑판 모양의 도로를 내고 그 사이에 주민들의 집을 짓게 했다. 이 개념은 앙리 4세 때의 광장 개념과 연계된 논리적이고 경제적인 도로 개념에서 나온 것이나, 도시가 아닌 시골에 그런 식의 도시계획을 적용시킨다는 것 자체가 무리여서 성공사례가 되지는 못했다. 지금은 르메르시에가 계획한 원래의 모습을 거의 찾을 수 없다.

프랑수아 망사르, 프랑스 고전주의 건축의 시작

발-드-그라스 성당건축 과정에서 왕비로부터 너무 까다롭다는 말을 들은 망사르François Mansart, 1598~1666는 여러 점에서 르메르시에와는 확연히 다른 면모를 보인 건축가다. 르메르시에가 주문자들의 기호를 잘 맞추어주었던 반면, 망사르는 번득이는 천재성으로 주문자들과 충돌이 많았던 엉뚱하고 고집 센

망사르, 발레루아 성, 1626~36

전형적인 예술가 타입이었다. 그러나 그의 건축가로서의 탁월한 재능은 모든 성격상의 단점을 뛰어넘어 주문이 잇따랐다. 그는 왕실의 공공건축이나 성당보다는 고관이나 부유층들의 성이나 저택을 많이 지었다.

당시에는 부유한 부르주아가 귀족을 제치고 사회 권력층으로 급부상한 시기였기 때문에 아름다운 주거처를 갖고자 하는 그들의 과시욕은 대단했다. 망사르는 초기에 베르니 성château de Berny, 1623을 개축하는 일을 맡았고 곧이어 발레루아 성château de Balleroy, 1626~36을 지었다. 이때 이 두 성을 주문한 고관들로부터 당시 권력층 그룹을 알게 되었고, 그들이 망사르의 주고객이 되었다. 왕정 수립에서 귀족 대신 왕의 파트너가 된 이들은 우선 지적인 수준이 높아 망사르의 세련된 건축을 이해할 수 있었다. 또한 그들은 재정적으로도 여유로워, 공사일정도 잡을 수 없고 정확한 예산도 세울 수 없이 제멋대로인 건축가의 성미를 받아줄 수 있었다. 단순하면서도 정교하고, 소박하면서도 화려하며, 절제된 구조 속에서 무엇보다 효용성이 있고 쾌적한 느낌을 주는 망사르의 고전주의

건축은 바로 이러한 수준 높은 부르주아지가 있어 가능했던 것이다.

　르메르시에가 프랑스에 이탈리아 건축양식을 도입하는 데 그쳤다면, 망사르는 외국 건축의 영향을 받지 않고 프랑스 건축의 전통을 완벽한 경지로 끌어올려 진정한 프랑스식 건축, 17세기 프랑스 고전주의 건축을 시작한 인물이었다. 세련되고 간결한 단순함, 모든 허례허식을 배제시킨 절도 있는 우아함을 보인 망사르의 건축은 조화, 균형감, 그리고 논리성을 바탕으로 한 고전주의 건축의 모범이 되었다. 파리의 성모 방문 성당Ste. Marie de la Visitation, 1632과 파리에 건축한 개인 저택으로는 첫 번째인 라 브릴리에르 저택hôtel de La Vrillière, 1635, 파리 근교에 지은 블루아 성château de Blois, 1635~38은 장식성을 배제시킨 단순하고 조화로운 망사르의 고전주의 양식을 잘 보여주는 건축이다. 블루아 성은 루이 13세의 동생인 가스통 도를레앙Gaston d'Orléans이 주문한 것으로, 처음에 가스통 도를레앙은 블루아에 거대한 궁을 지으라고 했으나 비용이 많이 들어 규모를 성으로 줄인 것이다.

　망사르는 앞서 프랑스 고전주의 건축의 길을 닦아놓은 드 브로스 밑에서 건축공부를 했다고 전해진다. 그래서 블루아 성은 드 브로스의 블레랑쿠르 성과 뤽상부르그 궁을 그대로 승계한 듯 엄격할 정도로 절제된 단순한 구조와 함께 전체로써 통합된 구조로서의 건축개념을 보여주고 있다. 전체구조를 보면, 쌍으로 된 원주를 일률적으로 배치하고 그 사이사이에 창문을 집어넣고 장식성을 배제시켜 간결한 선의 흐름을 강조한, 지극히 단순하고 절제된 구조를 보인다. 이 블루아 성 건축에서 망사르의 창의성이 돋보이는 대목은 지붕구조와 계단이다. 망사르는 발레루아 성에서도 앞서 시도해본 대로, 피라미드 형 삼각지붕의 꼭대기 부분을 잘라 위가 납작한 지붕으로 만들었다. 이 지붕구조는 간결함과 단순함이 더욱 압축적으로 느껴지는 구조다. 이는 그 이전에 이미 레스코와 드 브로스가 썼던 것인데 망사르가 그것을 더 발전시켜 일반화시켰기 때문에, 망사르의 이름을 따 '망사르드식 지붕'mansarde이라고 불린다.[7] 그

7) Ibid., p.140; Anthony Blunt, op. cit., p.178.

망사르, 블루아 성 대계단 단면도

후 이 망사르드식 지붕 안 공간에는 주거용의 방을 들였는데, 이른바 다락방
이라 불리는 이 방은 파리의 정취를 한껏 높여주는 장소가 되었다.

이 블루아 성에서 또 하나의 특징적인 건축요소는 계단이다. 망사르는 1층
부터 3층까지의 계단을, 벽체가 뚫린 복도가 천장으로 이어지는 구조로 만들
었다. 그러다보니 안과 밖이 연결되면서 개방되고 확장된 공간감과 함께 직접
적인 빛의 유입을 통한 채광효과가 높아졌다. 또 천장을 보면, 망사르는 망사
르드식 지붕 안에 돔을 집어넣어 계단구조의 선의 흐름과 열린 공간성이 자연
스럽게 이어지게 했다. 또한 돔에 채광창도 뚫어 채광효과와 함께 아래로부터
의 빛의 흐름도 계속 이어지게 했다. 안에서 보면 지붕구조가 돔으로 되어 있
고 바깥에서는 돔이 안 보이는 방법, 즉 납작 지붕 안에 돔을 집어넣는 방법은
대단히 획기적이고 창의적인 방법으로, 그 후 앵발리드 성당 등 많은 건축물
에서 더 심도 있게 적용되었다.[8]662쪽 참조

8) Anthony Blunt, op. cit., p.179; Julius S. Held, Donald Posner, op. cit., p.133.

망사르, 샤토 드 메종,
1642~46, 파리 근교

　이 계단구조는 개방적 구조, 공간의 확장성, 빛의 효과, 소통 등에서 바로크
건축의 특성을 보여, 전체 건축의 엄격한 고전성과 대조를 보이고 있다. 이 블
루아 성도 시대의 복합성은 피해 갈 수 없는 듯, 바로크 시대에 고전과 바로크
를 넘나드는 독특한 예술세계를 보여주었던 17세기 프랑스 예술의 특징을 여
실히 보여주고 있다. 여기서 납작 지붕 안에 감춰진 둥근 지붕 형식은 역동적
이고 감성적인 바로크 요소가 규칙에 입각한 고전적 형식 안에 숨어 있었던,
아니 터질 듯이 밀려올라오는 바로크 요소를 법칙으로 통제하려 한 17세기 프
랑스 예술을 그대로 대변해주는 아주 적절한 예라고 생각된다.
　망사르의 고전주의 양식의 완숙함을 보여주는 작품은 당시 국회의장이었던
드 롱기René de Longueil를 위해 파리 근교에 지은 샤토 드 메종château de Maisons,
1642~46: 19세기부터 이 성은 메종-라피트Maisons-Laffitte라 불린다이다. 이 성은 본체와

옆으로 짧게 이어지는 날개 부분, 그 양쪽 끝에 별채를 나란히 붙인 구조 등 전통적인 프랑스 성의 구도를 따랐다. 그러나 이 성은 본체, 날개, 별관 등의 부분이 따로 있는 것이 아니라 그 모두가 전체적으로 통합된 유기적인 관계 속에 연결되어 있는 한 채의 독립된 건물이다. 전체적으로 선적인 흐름을 중요시한 짜임새 있는 직사각형의 구조를 보이는 이 성은 단독건물의 형태를 띤 이탈리아 르네상스의 궁을 연상시킨다. 건물 외관도 규칙적인 배열 속에 번잡한 장식성을 극도로 배제시킨 간결한 보임새를 보인다. 이 성은 망사르의 건축 중 유일하게 내부 장식이 남아 있는 성이다. 벽기둥과 원주를 적절히 배열하여 간결하고 품격 있는 느낌을 주는 벽면과 다양한 곡선 형태를 집어넣은 천장은 엄격하면서도 화려한, 극히 세련된 느낌을 준다.

망사르는 17세기 프랑스 고전주의 건축의 기틀을 잡아놓은 건축가이나, 루이 14세가 친정을 시작한 지 얼마 되지 않아 세상을 떠난 바람에 루이 14세 때에 가서 완결되는 고전주의 양식은 보지 못했다. 만년에 망사르는 콜베르로부터 루브르 궁 동쪽 면 설계를 의뢰받아 여러 안을 내놓았으나 부분부분에서 창의성이 넘치긴 하나 전체적으로 너무 다양하고 복잡하여 통일감이 없다는 이유로 받아들여지지 않았다. 이 루브르 설계 건에서 보듯, 한 시대의 건축언어를 창조했던 그이지만 말년에 가서는 세인의 관심에서 비켜나 있었고 후배들한테 자리를 내주어야 했다.

망사르는 명확하면서도 정교하고, 엄격하면서도 화려하며, 원칙주의자이면서도 그 적용에는 유연했으며, 모든 불필요한 세부를 배제한 간결함이 돋보이는 건축을 했다. 망사르는 이처럼 결코 화합될 수 없는 여러 가지 상반된 특성을 통일된 구조 속에 합치시켜 고도로 세련된 수준 높은 프랑스 예술의 고전성을 잡아준 건축가다. 말하자면 망사르는 프랑스 국민의 정신적 바탕인 '고전정신'esprit classique을 건축으로 형상화시킨 예술가다. 그는 절제·간소·소박함·간결함·균형·조화를 중시하면서도 그것을 당시 프랑스 사회에 깊이 스며 있던 스토아 철학에서 요구하는 금욕적인 차원으로 끌고 가지 않고, 어디까지나 당시 부유층의 사치스러운 생활의 틀 안에 용해시켰다.

18세기 철학자 볼테르는 망사르 건축의 특징을 "오직 필요한 부분에만 장식이 적용된 지극히 꾸밈없는 우아한 건축, 예술이 자연 속에 감추어진 것 같은 경지를 보여주는 예술"이라고 말했다.[9] 볼테르는 망사르를 고전주의의 이상을 가장 잘 구현한 건축가로 본 듯하다.

르 보와 르 노트르

망사르의 뒤를 이어 프랑스 건축을 빛낸 인물은 루이 르 보Louis Le Vau, 1612~70인데, 성질이 괴팍하여 고객이 떨어져나갔던 망사르에 비해 르 보는 유연하여 고객의 요구를 잘 맞추어주는 건축가였다. 또한 망사르가 세밀했던 것과 달리, 르 보는 세부보다는 건축의 전체적인 효과에 치중했다. 망사르가 혼자서 모든 일을 다 처리한 반면, 르 보는 치장벽토 미장이 · 도금공 · 조각가 등으로 팀을 조직하여 그들을 자신의 감독 지시 아래 두고 일을 총괄했다. 르 보의 작업방식은 연극연출가와 같은 것이었다. 마치 이탈리아의 보로미니와 베르니니를 보는 듯, 두 사람은 성격 면에서나 작업 면에서 아주 판이하게 달랐다.

당시 프랑스 부유층들이 과시적으로 아름다운 주거지를 갖고자 했던 유행에 따라 르 보도 보트루 저택hôtel Bautru, 1634~37: 19세기에 헐림을 시작으로 랑베르 저택hôtel Lambert, 1640~50, 탕보노 저택hôtel Tambonneau, 1642, 르 랑시 성château Le Rancy: 1645년 이전 등 많은 저택과 성을 건축했다. 그러나 르 보의 건축 가운데 가장 인상적인 것은 당시 권력의 핵심에 있던 재무장관인 푸케가 자신의 영지인 보-르-비콩트에 지어달라고 의뢰한 성과 정원이다. 르 보는 1657년 이 일에 착수하고 1661년에 완공해 그 축하연을 루이 14세 왕림 하에 멋지게 베풀었다. 보-르-비콩트 성château de Vaux-le-Vicomte은 아마도 그때까지의 어느 건축물보다 가장 공사기간이 짧은 건축이자, 그때까지의 프랑스 건축 가운데 가장 화려한 건축으로 기록된다.

외관으로 보면 가운데 주관이 있고 양쪽 끝에 별관이 나란히 붙은 구조를

9) Anthony Blunt, op. cit., p.188.

르 보, 랑베르 저택,
대계단이 있는 정면, 1640년 착공

보이는데, 성의 크기가 상당함에도 불구하고 이탈리아 르네상스 건물이나 망
사르의 샤토 드 메종처럼 하나의 통합된 직사각형의 단독건물로 건축되었다.
전체적으로 정연한 구조를 보이는 외관 속에 가운데 주관이 타원형으로 앞으
로 튀어나와 있어 변화성과 함께 확장된 느낌을 던져준다. 규칙성과 함께 앞
으로 확장돼나오는 바로크 건축의 특징, 이것은 다름 아닌 17세기 프랑스 미
술의 특징인 고전성과 바로크의 양립을 보게 하는 대목이다. 이탈리아풍의 타
원형 돔 아래에는 1, 2층이 뚫린 넓은 대연회실이 있어 건물의 중심을 이루고
있다. 또한 기능적으로 전체 건물을 둘로 나누어 동쪽에는 왕의 처소를, 서쪽
에는 집주인의 처소를 배치해 현관 양쪽 계단을 통해서 따로 출입하게끔 치밀
하게 설계되어 있다. 르 보는 화가 르 브렁에게 내부 장식을 부탁하여 천장화
를 그리게 하고, 조각은 게랭Gilles Guérin, 1606~78과 푸아상Thibault Poissant,
1605~68에게 의뢰하여 그림, 치장벽토와 도금장식 등을 적절히 혼합해 아주
화려하게 꾸몄다.

르 보, 보-르-비콩트 성과 정원, 1657~61

　르 브렁Charles Le Brun, 1619~90이 창출한 새로운 유형의 실내장식은 치장벽
토·조각·도금장식·부조문양·목공예·그림 등이 뒤엉켜 있어 다분히 연
극적인 효과가 난다는 점에서는 바로크 미술로 분류된다. 그러나 눈속임기법
이라든가 단축법 등 바로크 미술가들이 즐겨 쓰던 과격한 표현과 기교를 부리
지 않았다. 또한 조각과 그림의 영역구분을 명확히 하여 바로크 미술의 공식
언어인 과잉·과장성·환각성을 노리지 않았다는 점에서 이탈리아 바로크와
는 구분된다. 이러한 유형의 실내장식은 프랑스 입맛에 맞춘 바로크 양식, 고
전정신으로 순화된 바로크 양식으로 고전과 바로크의 타협이라 할 수 있고,
이것은 곧 바로 베르사유 궁에 적용되었다.
　보-르-비콩트 성은 세부적인 부분에서 다소 미흡한 점이 있더라도 전체적
인 구조가 균형감이 있고 조화를 이루는 아름답고 세련되면서도 위용 있는 건
축이다. 여기에 그치지 않고 르 보는 정원이 건축공간의 연장이라는 생각을
갖고 건축과 완벽한 일체감을 이루는 정원을 구상하여 건축과 정원을 합쳐 하

르 노트르, 보-르-비콩트 성의 정원

나의 예술품으로 만들었다. 이것은 아마도 프랑스에서는 최초의 시도일 것이다. 르 보의 전체적인 계획안에 따라 정원을 꾸민 사람은 르 노트르André Le Nôtre, 1613~1700다. 르 노트르는 궁 정원일을 하던 집안 출신인데, 이 성의 정원 설계를 하면서 독립적인 예술가로 인정받았다. 단순한 뜰이 아닌 건축과 연계된 정원건축landscape architecture의 개념으로 정원을 꾸며 정원사의 위치를 예술가로 올려놓은 것은 아마도 르 노트르가 처음일 것이다.

르 노트르는 17세기 프랑스의 고전적인 정원건축을 완성시킨 사람으로 유럽의 정원건축 역사에서 대단히 중요한 위치를 차지하는 인물이다. 그 이전 프랑스에서는 이미 16세기에 규칙적이고 기하학적인 패턴에 의한 형식적이고 고전적인 정원설계 개념이 나온 바 있다. 여기서 더 나아가 르 노트르는 건축과 정원을 한 묶음으로 보고, 통합된 원리 안에서 정원을 설계하여 건축과 정원이 통일된 일체감을 보여주고 있다. 르 노트르의 정원은 마치 하나의 건물을 짓듯 수학적인 논리 아래 기하학적인 구도로 설계되어 있어 부분부분이 유

기적인 관계 속에서 완벽한 조화를 이루고 있는 것이 특징이다. 르 노트르는 고르지 않은 자연적인 지형을 충분히 살려 규칙적이고 정연한 설계 안에서의 변화를 꾀했다. 지형에 따라 성 바로 앞의 잔디밭으로부터 아래로 완만히 내려가는 데에는 수로와 인공동굴로 시각적인 변화를 주고 이어서 전개되는 잔디밭과 분수대, 나무들은 편안하고 놀랍고도 예기치 않은 정경을 함께 안겨준다. 르 노트르는 수놓은 듯 문양이 잡혀진 잔디밭——자수문양과 같다 하여 프랑스어로 'parterres de broderie'라고 한다——을 비롯해 모든 것이 정연한 패턴에 의한 고전적인 구도를 보이는 정원 속에서 분수대와 수로를 여기저기 배치하여 물이 주는 변화성과 역동성을 유도했다. 고전적인 구도가 주는 정靜과 물이 주는 바로크적인 동動을 대치시켜 한곳에 치우침 없이 전체적으로 균형이 잘 잡히게 했다. 분수대에서 빛의 작용으로 그 모습이 계속 변하는 물이 계속 뿜어져나오는 광경은 일대 장관을 연출하면서 바로크 미술의 특성을 아주 잘 보여주고 있다. 바로크 미술에서 '물'은 그 뛰는 듯한 생동감, 늘 흐르면서 움직이는 유동성, 빛의 반사로 인한 변화성, 만물을 비추는 거울과 같은 속성, 인생무상을 알려주듯 방울방울 흩어져버리는 특성 등으로 아주 중요한 위치를 차지하던 소재였다. 르 노트르 역시 고전성과 바로크 그 두 요소가 공존하는 독특한 17세기 프랑스 예술을 보여준 예술가였다.

보-르-비콩트 성은 착공한 지 1년 여 만에 지붕이 올려질 정도로 빨리 공사가 진행되었다. 드디어 1661년 8월 17일, 푸케는 루이 14세를 친히 모시고 축하연을 성대하게 베푼다. 공교롭게도 그때는 바로 루이 14세가 친정을 선포하고 나서 몇 달이 안 된 시기였다. 이 축하연에는 루이 14세와 왕비, 왕의 애첩인 라 발리에르 공작부인Mlle de la Vallière을 비롯한 모든 조정 대신들이 초대되었다. 지금까지 이름이 남아 있는 요리사 바텔Vatel이 준비한 만찬에 이어, 유명한 예술인들이 총동원된 3장의 코메디-발레 「귀찮은 사람들」Les facheux이 공연되었다. 푸케가 극작가 몰리에르에게 직접 주문하여 만든 이 발레극은 화가 르 브렁이 무대장식을 하고 작곡가 륄리가 음악을 만든 걸작이었다. 연회는 불꽃놀이로 화려하게 끝을 맺었다. 그 연회에 초대받았던 시인 라 퐁텐Jean de

La Fontaine, 1621~95이 "모든 감각이 홀린 것 같다"고 말했을 정도로 축하연은 대단히, 아니 너무 지나치다 할 정도로 화려하고 성대했으며 수준도 높았다.[10] 재산과 권력, 또 세련된 예술적인 취향까지, 그 모든 것을 거머쥔 사람만이 할 수 있는 호화찬란하고 격조 높은 잔치였다.

그러나 그것은 왕이 곧 국가이고 태양이어야 하는 절대군주 루이 14세의 질투를 사기에 충분했다. 푸케는 감히 신의 경지를 넘본 것이다. 그로부터 3주 뒤 푸케는 공금횡령죄로 체포되고 모든 재산은 몰수된다. 왕으로부터 숙청을 당한 것이다. 루이 14세의 재상 콜베르는 보-르-비콩트 성 건축에 참여했던 모든 예술가들을 모아 베르사유 궁 건축을 추진했다. 한마디로 보-르-비콩트 성은 베르사유 궁의 초안esquisse이었던 셈이다.

절대주의 왕정하의 프랑스 예술

앙리 4세로부터 시작된 통합의 역사는 루이 14세 때 완성된다. 리슐리외와 마자랭이 밑그림을 그려준 대강국 프랑스의 꿈이 드디어 루이 14세 때에 이르러 그 찬란한 왕관을 쓰게 된 것이다. 1661년 3월 9일 어린 나이의 루이 14세를 보필했던 마자랭이 사망한 다음날, 스물셋의 젊은 왕은 대신들 앞에서 이제부터는 자신이 직접 통치에 나서겠다고 선언을 한다. 유럽 최강국으로 발돋움하는 프랑스의 영광의 시대가 바야흐로 열린 것이다. 루이 14세는 정치ㆍ경제ㆍ군사ㆍ외교ㆍ문화 모든 면에서 통합된 최강의 이상적인 전제국가를 만들고자 했다. 루이 14세 자신은 마치 이집트의 파라오처럼 인간이되 살아 있는 신과 같은 존재로 국가 위에 군림하면서 모든 권력을 자신에게 집중시켰다.

절대왕정체제는 정치ㆍ사회ㆍ경제ㆍ종교ㆍ행정이 절대주의 이념이라는 통일된 원리로 움직이면서 모든 분야가 국가의 통제를 받는 전체주의적인 성격을 보인다. 국가는 원리와 법칙에 의해서 작동되는 하나의 기계가 되었고 군주의 위대함을 위해 그 기계를 돌리는 기사는 재상 콜베르Jean-Baptiste Colbert,

10) *Encyclopédie de l'art* V-Art classique et baroque, op. cit., p.144.

1619~83였다. 모든 것이 국왕의 권위에 종속되는 획일적인 국가경영이 이루어졌다.

국가 차원에서 보편적인 질서를 확립하고자 했던 루이 14세와 콜베르는 현실정치뿐만 아니라 사상·종교·예술과 같은 정신적인 활동에도 이 같은 원칙을 적용했다. 종교도 철저히 국가와 일체를 이루어야 했다. 그래서 루이 14세와 콜베르는 프랑스 교회의 자율권을 주장하고 교황권의 행사를 제한한 프랑스 교회 독립주의gallicanisme를 열렬히 옹호했다. 프랑스 교회 독립파는 로마 교황을 전체 교회라는 틀 안에서만 인정할 뿐 교회 위에 군림한다고는 생각지 않아, 교황을 로마 교구의 주교로 보고 다른 교구의 주교의 독립성도 그처럼 요구했다. 또한 얀센파677쪽 참조와 칼뱅파가 내부 분열을 일으킨다고 해 단호히 척결했다.11) 당연히 예술도 보편적인 질서의 확립이라는 국가시책에 따라 모든 것이 통제되는 가운데 절대적인 규칙에 따라야 했다.

아마도 20세기 전까지 예술이 그처럼 엄격한 통제하에, 또 그처럼 획일적으로 움직인 적은 없었을 것이다. 콜베르는 1664년 미술의 수장격인 건축총감독관surintendant des bâtiments으로 취임하는 등 예술에 관한 업무를 관장하는 모든 요직을 장악했다. 다시 말해서 콜베르가 나라의 재무를 총괄하는 입장이었기 때문에 모든 공적사업이 그의 손 안에 들어 있었다는 애기다.

콜베르는 예술도 프랑스의 영광을 위해 존재한다는 이념 아래 예술에 관한 이론과 실천 모두가 산업처럼 일정한 규칙하에 일사분란한 체계로 움직여야 한다고 생각했다. 콜베르는 원래 양탄자 공장이었던 고블랭Gobelins: 그곳에서 염색을 하던 가족명을 따라 붙여진 이름과 사보네리Savonnerie: 루브르 궁 갤러리에 있던 것을 1631년에 파리의 샤이오 성문에 있는 오래된 비누공장으로 옮겨 붙여진 이름를 '왕실을 위한 가구와 양탄자 제조공장'Manufacture royale de meubles et de tapisseries de la Couronne으로 새롭게 재조직하여 왕실의 가구와 양탄자 제조업을 육성시키듯 예술도 산업처럼 그렇게 육성되기를 바랐다. 또한 아카데미를 통해 예술을 통제하는 교

11) Hubert Méthivier, op. cit., p.78.

의, 즉 예술이론에 관한 규범과 규칙을 확립하고자 했다. 나라의 시책을 실현시켜줄 수 있는 인물로 콜베르는 르 브렁을 발탁했고, 르 브렁은 콜베르가 사망할 때까지 마치 전제군주처럼 프랑스의 예술을 좌지우지했다.

화가 · 장식가 · 이론가인 르 브렁은 예술가로서 그다지 특출난 재능은 없었으나 예술가들을 통솔할 수 있는 지도력과 조직력이 있고 융통성과 인내심이 있는 성격에 사교적이고 에너지 넘치는 인물이었다. 무엇보다 그는 회화 · 조각 · 장식 · 건축 · 조경 · 양탄자를 전체 기획안에 맞추어 종합화할 수 있는 능력을 갖고 있었다. 르 브렁은 루이 14세와 콜베르의 뜻을 그 누구보다도 가장 잘 실현할 수 있는 인물이었던 셈이다. 선장을 만난 미술세계는 그 선장의 지휘에 따라 행로를 잡아갔다. 17세기의 프랑스 미술세계에는 카라바조 · 루벤스 · 벨라스케스처럼 개성이 강한 작가는 없었지만, 비슷한 기질과 정신으로 모인 작가들의 공동작업을 통해 프랑스만의 독특한 예술세계를 보여주었다.

르 브렁은 13세기에 창설된 벽걸이 양탄자 제조공장인 고블랭을 벽걸이 양탄자와 가구, 집기를 비롯한 왕궁의 실내장식에 필요한 모든 것을 제작하는 곳으로 바꿨고, 바닥에 까는 양탄자는 1604년에 앙리 4세가 처음으로 만든 왕립 양탄자 제조공장인 사보네리에서 제작하게 했다.

르 브렁은 화가 · 조각가 · 판화가 · 방직공 · 염색공 · 자수사 · 금은세공사 · 가구제조사 · 목공사 · 대리석 세공인 · 모자이크 세공사 등 여러 직종의 사람들을 250명도 넘게 모아 작업했다. 현재 고블랭 박물관에 소장되어 있는 「고블랭에 왕림한 루이 14세」 양탄자를 보면 루이 14세가 100가지도 넘는 온갖 종류의 화려한 비품과 집기 들을 살펴보고 있고, 벽에 양탄자 밑그림까지 걸려 있어 당시 고블랭이 왕궁의 실내장식 일체를 담당한 사령탑이었음을 알 수 있다.[12] 고블랭은 물건만 만드는 공장이 아니었고, 1667년에 제정된 규정에 따라 연수생을 양성하는 학교였다. 고블랭에서 일하는 예술가들은 오로지

12) Anthony Blunt, op. cit., p.272.

「루이 14세와 펠리페 4세가 1660년 7월 6일에 페상 섬에서 만나다」,
벽걸이 양탄자, 1665~68, 파리, 고블랭 왕립양탄자 제작소

루이 14세의 영광을 구현하기 위한 미술가 집단이 되었고 작품들도 통일된 양
식에 따라 제작되어야 했다. 이러한 예술제작의 집단체제 제작방식이 가장 잘
구현된 것이 바로 베르사유 궁전이다.

절대왕정은 모든 것이 국가차원의 질서 아래 움직이는 체제였기 때문에 미
술품 제작뿐만 아니라 미술이론에서도 이념에 따른 일정한 규범이 요구되어
미술에 관한 아카데미가 조직되었다. 일찍이 리슐리외는 1635년에 프랑스어
의 정화를 위해 아카데미 프랑세즈를 발족했고 그 후 마자랭이 미술 아카데미
로 1648년에 회화조각 아카데미를 창립한 바 있다. 이 아카데미의 모델이 된
것은 16세기에 창립된 이탈리아 아카데미였고, 프랑스 미술가들은 중세식의
동업조합에서 해방되어 보다 격상된 사회적 지위를 얻게 되었다.

콜베르는 미술에 관한 아카데미의 개혁에 착수해 미술 아카데미를 오로지
왕을 위한 미술품을 제작하는 국가기관으로 만들어버렸다. 1663년에는 고대
의 건축이나 책을 왕을 찬미하기 위한 고증학적인 자료로 삼아 기념물이나 메

달에 루이 14세의 위업과 영광을 나타낼 비문碑文과 루이 14세를 위한 상징물 제작을 담당한 '비문 아카데미'Académie des inscriptions et belles-lettres를 만들었다. 여기서 루이 14세의 상징물로 태양 · 백합 · 해바라기 · 아폴론 등을 채택하여 건축물 · 공원 · 책에 새겼다. 1664년에는 마자랭이 만든 회화조각 아카데미를 르 브렁을 원장으로 하여 새롭게 재편했으며 1671년에는 건축 아카데미를 발족했다. 1666년에는 르 브렁의 총괄 아래 열두어 명의 젊은 화가 · 건축가 · 조각가로 구성된 프랑스 아카데미Académie de France를 로마에 두어 '로마에서 볼 수 있는 모든 아름다운 것'을 모사토록 했다. 말하자면 로마에 있는 프랑스 아카데미는 이상적인 미의 표본을 주조하는 곳이었던 셈이다.[13]

아카데미의 인적조직과 경영은 철저한 위계질서에 따라 이루어졌는데 회화 조각 아카데미를 보더라도, 르 브렁을 원장으로 그 아래 교수 · 간부 · 회원 · 학생 들로 구성되어 있다. 또 아카데미에서의 교육은 엄격한 원칙하에 이루어 졌으며 토론과 발표를 거쳐 확립된 이론은 무조건 따라야 했다.

프랑스 고전주의의 확립

17세기 프랑스는, 새롭게 해석이 가해진 고대와 이탈리아 르네상스의 고전 양식에다 프랑스 내 미술의 전통을 혼합하여 질서ordre와 조화harmonie, 무엇보 다 위엄majesté과 위대grandeur를 갖춘 프랑스 고전주의 미술le style classique français 을 탄생시켰다. 바로 아카데미는 17세기 초부터 서서히 틀이 잡힌 이 프랑스 고전주의를 루이 14세의 영광을 나타내기 위한 공식적인 양식으로 규범화 · 법규화시킨 국가기구였다. 이른바 '루이 14세 양식'이 탄생되었고 이론과 실 천이 일치되어야 했기 때문에 미술은 철저히 통제되었다. 루이 14세의 고전주 의 미술, 즉 루이 14세 양식이 오로지 루이 14세의 영광을 찬미하는 선전적인 목적으로 주조되었음에도 불구하고 전혀 우상숭배의 냄새가 나지 않고 오히 려 예술적인 완성이 최고조에 달한 것처럼 보이는 것은, 이 양식이 고도의 지

13) Hubert Méthivier, op. cit., p.106.

적인 법칙 아래 극히 세련된 취미를 나타내고 있기 때문이다. 예술에 대한 철저하고 순수한 지적인 접근이 이루어졌던 것이다. 즉 우선 루이 14세 자신이 극작가 몰리에르가 말한 대로 "지적이고 섬세한 미의식을 갖고 있는 고귀한 영혼의 소유자"[14]였고, 주요 예술 향유층이 엄선된 계층으로 세련된 심미안을 갖고 있는 지적 엘리트였기 때문이다.

아카데미는 국왕의 위엄과 영광을 기릴 절대적이고 영원한 원리, 보편적이고 영원불변한 미를 정립하고자 했고 그것을 고전주의라는 이름으로 구현하려 했다. 데카르트가 사고의 주체인 '이성'을 바탕으로 하여 인간의 보편적인 사고의 규범을 제시해주었듯이 예술도 이와 같은 규범을 필요로 했던 것이다. 데카르트에 의해 신비에 싸인 중세식의 영적인 관념이 벗겨지고 정확한 질서와 법칙으로 구성된 세계의 모습이 드러나게 됨으로써, 모든 인간에게 공통된 보편적인 진리의 문제가 대두되었다.

프랑스 고전주의는 바로 이 보편적이고 영원한 진리로 향하는 길을 보여주는 예술양식이라 할 수 있다. 보편적인 진리는 엄격한 객관성을 요구하는바, 그 타당성을 인정받으려면 반드시 규칙과 방법이 있어야 한다. 진리로 인도하는 확실한 길을 찾기 위해서 예술은 데카르트가 철학적인 명제의 증명을 위해 도입한 '명확하고 뚜렷한 방법'méthode claire et distincte을 찾아야 했다. 고전주의자들은 예술창작을 영감과 같은 우연에 기대지 않는 확실한 방법을 통한 필연의 결과로 보기 때문에 무엇보다도 '법칙'이 중요했다. 재능만 믿거나 영감에만 의존하면 예기치 못한 불확실한 결과를 낳지만 법칙을 충실히 따르면 항상 확실한 결과를 가져오기 때문이다. 그 법칙들은 권위가 아닌 양식과 이성으로 도출된 것이기 때문에 프랑스 고전주의는 객관적이고 보편적이며 합리적인 성격을 띤다. 한마디로 고전주의는 보편적인 진리를 통해 예술적인 완성을 추구했다고 볼 수 있다. 여기서 아카데미는 누구나 이해할 수 있는 보편성에 입각한 예술미의 '이상'을 만들고 교육하여 그것을 보편화시키고자 했다. 정확

14) Charlotte Charrier, *L'art et les artistes*, Paris, Hatier, 1930, p.42.

히 말해서 미의 이상의 대중화를 시도한 것이다.705~706쪽 참조

　프랑스 고전주의자들은 법칙들의 근거를 고대에 두면서도 그것을 다시 이성의 원리로 재조명하여 보편타당한 법칙으로 만들어냈다. 그 단적인 예가 바로 17세기 프랑스 연극의 삼단일 법칙règle de trois unités이다. 물론 이 프랑스 희곡의 삼단일 법칙도 고대이론인 아리스토텔레스의 이론에 그 뿌리를 두고 있으나 프랑스인들은 그것을 지극히 합리적인 연극원리로 이론화시켰다. 연극에서는 무엇보다 관객과의 소통이 중요하기 때문에 시간과 장소의 설정, 사건 전개에서 제약을 받는다. 프랑스 고전주의 희곡은 공간적 · 시간적 한계를 해결하는 가장 합리적인 방법으로 삼단일 법칙을 고안해냈던 것이다. 시간의 단일, 장소의 단일, 사건의 단일성으로 집약된 이 법칙은 지금까지 나온 연극 이론에서 가장 정교하고 완벽한 법칙으로 평가받는다. 미술분야에서도 아카데미에서 르네상스 미술이 보여준 것보다 더 완벽한 법칙, 이론의 여지가 없는 완벽한 법칙, 절대적인 원리와 규범으로 절대적인 미를 만들어내고자 했다. 아카데미의 엄격한 통제와 교육 아래 이 절대적인 미의 강령이 절대적인 권위로써 미술세계를 지배했던 것이다. 미술 아카데미는 로마에 그 지부를 두면서까지 고대와 르네상스 작품을 연구해 절대적인 미의 유형을 찾고자 했고, 과학적인 지식을 총동원하여 그 미를 구현할 확실한 법칙을 정립했다.

　'이성'의 시대라고 불리던 이 시대에 데카르트는 수학적인 물질세계와 생각하는 주체cogito가 지배하는 정신세계를 구분지으면서 신의 존재도 '생각하는 주체'의 '이성'으로 명확하고 뚜렷이 인식된다는 논리를 폈다. 그에 따라 정신적인 모든 것들이 이성을 기반으로 한 합리성의 원리로 해석되었다. 이성적인 질서하에 있는 모든 것은 개별적인 특성을 나타내기보다는 사고와 판단의 공정성에 의한 보편성을 보장해준다. 합리성은 특히 프랑스인의 기질에 맞아 오랫동안 프랑스인의 지배적인 이데올로기로서 군림했다. 프랑스인은 바로 이 '이성'에서 자신들의 정체성을 찾았던 것이다.

　윤리학자 라 브뤼에르Jean de La Bruyère, 1645~96가 "현명한 사람은 오직 영원히 이성의 지배를 받아야 한다"고 하거나 또 리슐리외가 "사람은 무조건 이성

에 따라야 한다"고 말한 대로 '이성'은 17세기 프랑스인의 우상이었다.[15] '이성'은 정신적인 왕국의 군주로 정치왕국에서의 루이 14세와 같은 존재였다. 프랑스인은 이성을 무기로 인간과 세계에 대한 보편적인 상像을 감히 설정하고자 했다. 이 보편적인 상을 위해 모든 것이 명석하고 합리적인 방식으로 추구되고 정립되었다. 새로운 사고방식, 새로운 언어표현, 새로운 생활관, 새로운 인간유형, 새로운 예술이 그야말로 새롭게 주조되었다. 궁정의 예법인 에티켓, 절도 있는 생활인의 표본인 오네트 옴이 단적인 예다. 이것이 바로 프랑스인의 '고전정신'esprit classique이고, 취미ㆍ언어ㆍ행동 등에서 "더도 덜도 아닌"rien de trop 중용과 절도節度를 아주 중요시여기는 정신이다. 불순한 것이나 필요 없는 군더더기를 모두 제거하는 정화를 통해 순수로 가는 길, 영원불변한 본질로 향하는 길이 바로 고전주의가 택한 길이었다. 고전주의자들은 누구나 이해할 수 있는 보편적인 진리에서 미를 찾아낸 것이다.

프랑스의 고전주의는 루이 14세의 통치이념과 완전히 합치된 성격을 보여주면서도 단순히 그 시대에 순응한다는 역사적인 차원을 넘어, 시대를 초월하는 영원한 진리, 보편적이고 이상적이며 완전한 교의이고자 했다. 그러나 끊임없이 변하고 움직이는 이 세상에서 그 어느 것인들 완벽하고 영원할 수 있겠는가. 특히 루이 14세를 정점으로 기계처럼 돌아가던 절대왕정체제와 사회구조는 자연발생적이 아니라 인위적인 색채가 짙어 그 어느 때라도 무너질 위험을 내포하고 있었다. 고전주의자들이 그토록 치열하게 쌓아올린 보편타당한 원리들은 특히 일부 식자층 엘리트 사이에서만 통용되는 극히 제한적인 성격이 강해 결코 영원한 진리로 보장받을 수는 없는 것이었다.

그러나 이들 프랑스 고전주의자들이 이루어놓은 업적은 인간의 지성이 만들어낼 수 있는 가공의 세계, 자연의 자의적이고 우연적인 요소가 전혀 개입되지 않은 인위적인 세계로는 최고의 경지를 보여주면서 새로운 예술창조의 길을 제시해주었다고 평가된다. 인간이 최대한 발휘할 수 있는 지성으로만 짜인 왕

15) René Huyghe, *L'art et l'âme*, Paris, Flammarion, 1960, p.286.

국을 건설하려 한 프랑스인의 지적인 탐험정신은 가히 경의를 표할 만하다.

프랑스 고전주의 미술

미술에서도 명석하고 합리적인 좋은 취미가 찾아낸 고전주의의 이상적인 미는 일체의 불순물이 제거된 절제되고 순수하며 조화로운 양식이었다. 고전주의는 사실 한 나라의 절정기와 맞물려 있는데, 프랑스 고전주의는 그리스 고전기에 절정을 이룬 페리클레스 시대의 건축양식과 이탈리아 르네상스 고전주의에 바탕을 두되, 그것을 좋은 취미와 양식에 맞게 이성을 통해 산출된 적합한 법칙으로 다시 재구성한 양식이다. 그 결과 간결하면서도 정교하고, 우아하면서도 유약하지 않고, 강하면서도 둔탁하지 않으며, 엄격한 균형으로 완벽한 조화를 보여주며, 무엇보다 위엄 있고 품위가 있으며 차분한 양식이 산출되었다.

17세기는 바로크 시대로, 이탈리아에서 탄생한 바로크 물결이 알프스 산을 넘어 전 유럽을 강타하고 있었다. 프랑스 미술에도 어쩔 수 없이 바로크의 훈풍이 스며들었다. 그래서 어떤 학자들은 과연 17세기 프랑스 미술을 고전주의라는 하나의 양식으로 재단할 수 있는지 의문을 제기하기도 한다. 논리와 질서를 좋아하는 이지적이고 명석한 기질의 프랑스인들은 고전을 선호할 수밖에 없었다. 게다가 인간에게 최상의 능력이 감성이 아니라 이성이라는 것을 알려준 데카르트의 철학은 고전주의 정신의 토대가 되었다. 그래서 정치세계에서 루이 14세가 '질서'를 토대로 국가적인 통합을 이루었듯이 정신의 군주인 '이성'은 정신세계의 통합을 이루었다. 그러나 인간의 정신세계에는 결코 이성만 있는 것이 아니어서 합리성에 입각한 고전주의를 택했다고 하더라도 그 내면에는 알 수 없고 혼란스러운 양상의 바로크가 잠복해 있는 것이 사실이다. 결코 한쪽으로만 쏠릴 수 없는 인간 성향의 양극인 고전성과 바로크가 서로 갈등하면서 대립하고 때로는 서로 어울리며 공존하기도 하는 격전장이었던 곳이 바로 17세기 프랑스다.[16] 그래서 17세기 프랑스 미술을 '고전주의

16) Ibid., p.276.

적인 색채를 띤 바로크'le baroque classique, 또는 '바로크풍의 고전주의'le classicisme baroque라고 하는 것이다. 더 확실히 말한다면 17세기 프랑스 미술은 바로크를 고전주의의 틀 안으로 흡수했다는 편이 옳다.

루이 14세는 화려함과, 특히 위대함을 한껏 부각시켜주는 바로크식 표현에 마음이 쏠리긴 했으나, 신앙심의 고양이라는 목적하에 발전된 이탈리아 바로크를 쉽게 받아들일 수는 없었다. 이탈리아 바로크 미술의 극적인 성격, 빛을 중요시한 건축, 회화나 조각에서 실신을 한다든가 또는 법열상태와 같은 자극적인 표현, 온갖 기괴하고 이색적인 표현 등은 '위대한 세기'에 걸맞는 지적知的이고 보편적인 미를 추구하던 루이 14세 시대에는 수용될 수 없는 것이었다.

이에 따라 루이 14세 시대의 미술가들은 이탈리아 바로크 미술을 받아들이되, 그것을 프랑스 고유의 좋은 취미bon goût로 융화할 수 있는 방법을 모색했다. 그래서 프랑스 17세기 미술은 바로크적인 특성을 보인다 해도 이탈리아와는 사뭇 다른 양상이다. 생성과 변전의 드라마를 연출하는 바로크적인 특성을 합리적인 고전주의로 치장해놓은 듯한 성격을 보인다. 극작가 라신Jean Racine, 1639~99은 비극 『안드로마크』와 『페드르』에서 모순 그 자체인 인간의 모습과 그 삶의 어지러운 모든 양상들을 단순하고 명철한 구성과 지극히 절제되고 응축된 시 언어로 표현하여, 고전주의의 완성을 보여주었다고 평가받는다. 라신은 모든 욕망과 정념으로 들끓는 바로크적인 인간을 "있는 그대로" 묘사하면서도 그것을 이성과 의지로 철저히 통제해 연극형식이나 인물설정, 대사 등에서 일체의 허식과 과장을 배제시켰다.

고전주의 양식은 절대주의체제하에서 공적인 성격을 띠게 되었고, 미술행정의 수장인 콜베르와 르 브렁은 프랑스 전역에 똑같은 양식을 요구했다. 그에 따라 고전양식에 어긋나는 것은 철저히 배제되었고 아카데미에서 확립된 고전주의 법칙은 공식화된 정통교리처럼 받아들여졌다. 고전주의 양식은 결국 획일주의로 흐르면서 프랑스 미술계를 오랫동안 지배했다. 그야말로 미술의 중앙집권적인 독재가 이루어진 것이다. 그뿐만 아니라 미술가들은 아카데미와 고블랭이라는 공식 루트를 통해서만 미술세계에 입문할 수 있었다. 17세

기 프랑스는 완벽한 절대왕정의 중앙집권 체제하에서 완벽한 중앙집권적인 미술행정이 이루어진 아주 드문 예로 기록된다.

루이 14세의 베르사유 궁을 중심으로 전개된 예술문화는 전 유럽에서 하나의 표본으로 받아들여져, 베르사유 궁 건축은 물론이고 루이 14세의 생활양식, 예술취향, 궁정에서의 예법인 에티켓까지도 모방의 대상이 되었다. 정치적으로 대립관계에 있던 영국과 네덜란드 같은 나라에서도 루이 14세의 프랑스풍을 본받아 자신들의 궁정문화를 세련되게 꾸미고자 했으니 당시 프랑스 문화의 위상을 짐작할 만하다. 17세기 프랑스 예술문화는 한편으로는 절대왕정의 이념 구현이라는 정치적인 선전도구였다고 볼 수 있으나, 프랑스인은 프랑스인 특유의 합리주의와 좋은 취미로 고도로 세련된 새로운 예술문화를 탄생시켜 자국의 문화를 새로운 문화의 본보기로 만들었다. 고대 로마와 르네상스 미술의 산실인 이탈리아에서 예술의 규범을 찾았던 프랑스가 이제 이탈리아를 제치고 유럽의 예술 중심지로 떠올랐다.

프랑스의 고전주의를 표본적으로 구현했다고 평가되는 루브르 궁palais du Louvre은 루이 14세가 친정체제에 들어가면서 다시 짓기 시작한 건축이다. 루브르 궁 건축은 13세기 초 필리프 존엄왕Philippe II Auguste, 재위 1180~1223 때 시작되어 제3공화제1870~1940인 20세기까지 개축과 신축이 이어진 길고도 복잡한 역사를 갖고 있다. 1204년 필리프 왕이 성채로 지은 것을 샤를 5세Charles V, 재위 1364~80가 주거처로 개조하여 '옛 루브르 궁'le vieux Louvre이라고 이름 붙였다. 그 후 프랑수아 1세가 1527년 건축가 레스코에게 시대감각에 맞는 새로운 루브르 궁 건축을 명하여 기존 건물을 부숴버리고 다시 짓기 시작했다.624쪽 그림 참조 이 공사는 앙리 2세Henri II, 재위 1547~59를 거쳐 앙리 4세, 루이 13세 때 르메르시에 때까지 진행되었다.

루이 14세가 친정을 시작한 후부터 루브르 궁 건축이 다시 재개되었다. 르보, 망사르 등에게 설계안을 의뢰했으나 건축 총감독인 콜베르의 뜻에 맞지 않아 모두 거절당했다. 끝내 이탈리아의 베르니니를 1665년 파리에 초청하기까지 했으나 베르니니의 계획안 역시 세 번이나 거절당한다. 이탈리아 바로크

르 보, 르 브렁, 페로, 루브르 궁 동쪽 정면, 1667~70, 파리

미술의 거장인 베르니니의 안이 통과되지 못한 것은 우선 그가 프랑스적인 취향에 어두웠고, 프랑스인과의 인간관계가 매끄럽지 못했기 때문이다.

또한 능력 있는 프랑스 건축가도 많은데 아무리 유명한 건축가라 해도 굳이 외국에서 불러올 필요가 있겠느냐는 프랑스인들의 자부심도 한몫했고, 음모도 있었다. 결국 이 일은 페로Claude Perrault, 1613~88에게 돌아갔다. 의사 출신인 페로가 선정된 경위에 의구심이 들지 않을 수 없으나, 그는 1673년에 로마 시대의 건축가 비트루비우스의 『건축론』 번역판을 냈을 정도로 건축에 대한 조예가 깊었고 공학도였다. 어찌 보면 루브르 궁 건축가로는 최고의 적임자일 수 있었다.

1667년에 몇 차례에 걸쳐 네모난 중정의 동쪽면 설계안이 왕에게 제출되었고 그 가운데 하나가 채택되어 3년 뒤에야 공사가 거의 마무리됐다. 고전주의의 미학을 그대로 보여주는 한 쌍의 코린트식 원주들로 이어지는 열주랑으로 된 동쪽 정면이 나왔다. 이 건축에는 르 보와 르 브렁이 깊게 연관되어 있어 3인 공동작업이라 말하기도 하고, 또 르 보 밑에서 공부한 건축가 도르베이François d'Orbay, 1634~97가 깊게 관여했다고 하기도 한다. 루브르 궁 건축은 그 모두와 긴밀한 협력관계하에 이루어진 것이 사실이나 페로가 주 건축가였다는 것이 정설이다.[17]

루브르 궁의 동쪽 정면 콜로네이드 일부, 1667~70

페로는 이 정면을 바로크 건축의 과다한 허식을 멀리하고 단순한 수평과 수직구조에 바탕을 둔 구조로 압축시켰다. 긴 수평의 흐름과 짧은 수직의 흐름이 완벽한 균형을 보이면서 더할 수 없는 안정감을 주고 있다. 질서를 통한 안정감의 추구라는 절대왕정체제 이념이 그대로 구현된 듯하다. 높은 기단 위에 얹혀진 열주랑, 그 위에 엔터블러처와 난간만으로 된 긴 수평구조의 지붕은 간결하고 소박하며 응축된 힘을 느끼게 해준다. 군데군데에서 이탈리아 바로크 건축의 영향이 느껴지나 페로는 그것을 질서정연한 구조 안에 편입시켜 조화와 리듬감이 있는 엄격하고 고귀한 구조로 만들어냈다. 이성적인 질서로 통합된 원리를 표방하는 루이 14세의 프랑스 고전주의 미술의 정수를 아주 잘 대변해주고 있는 건축이다.

17) *Encyclopédie de l'art* V -Art classique et baroque, op. cit., p.145.

콜베르는 루브르 궁 건축 후 1671년에 왕립 건축 아카데미Académie royale d'architecture를 발족하여 블롱델François Blondel, 1618~86을 초대 원장으로 삼았다. 블롱델은 1675년에 『건축강의』Cours d'Architecture를 출판할 정도로 고전주의 건축 이론 정립에 큰 역할을 한 인물이다. 블롱델은 이탈리아의 불규칙하고 제멋대로인 바로크적인 표현을 비난하고 옛 대가들을 예로 삼아 이성적인 질서를 보여주는 고전주의 건축론 정립에 앞장섰다. 자연과 함께 이성이 건축의 길잡이가 되어야 한다고 하면서 건축의 이성미를 산출하는 기준으로 균형·비례·절도를 내세웠다. 아카데미는 고대건축의 '권위'와 프랑스의 '좋은 취미'를 합쳐 건축의 법칙을 제정해 합리적이고 명쾌하며 조화로운 고전주의 건축의 골격을 만들었고, 이를 곧 국민적인 양식으로 정립시켰다.

베르사유 궁

루이 14세는 루브르 궁 건축이 거의 끝나갈 무렵 파리를 떠나 파리에서 20km 정도 떨어진 베르사유에 자신의 거처를 마련하고 싶다는 의향을 내비친다. 원래 그곳에는 루이 13세가 복잡한 정사를 떠나 휴식을 취하고 싶거나 사냥할 때 잠시 머물기 위해 1624~26년에 르 루아Philibert Le Roy에게 명하여 지은 별궁이 있었다. 그 별궁은 가운데 마브르 중정cour de Marbre을 건물이 3면으로 에워싸고 있는 U자 형의 벽돌과 회색돌로 된 프랑스풍의 조촐한 건축물이었다. 루이 14세는 어린 시절부터 그곳을 유난히 좋아하여 왕비를 데리고 그곳에 자주 갔다. 그러다가 1661년에 푸케 재상의 보-르-비콩트 성 완공 축하연을 보고 자극을 받은 루이 14세는 즉시 푸케의 성을 건축한 르 보를 불러 루이 13세 때 지은 건물을 해체하지 않는 범위에서 별궁을 확장시켜 근사한 궁으로 바꾸도록 했다.

루이 14세는 건축·정원·도시를 하나의 계획안으로 묶어 꿈과 같은 공간으로 만들고 싶은 원대한 희망을 품었고, 이 꿈을 실현했다. 베르사유 궁의 땅은 습지였고 물도 부족하여 천문학적인 공사비가 필요했다. 그러나 루이 14세의 야망은 결코 되돌릴 수 없는 것이었다. 온갖 기이한 것들로 채워질 환상의

공간을 만드는 40여 년에 걸친 대역사大役事가 시작된 것이다. 물론 이 궁의 모델은 푸케 재상의 보-르-비콩트 성이었다. 콜베르는 보-르-비콩트 성 건축팀인 르 보·르 노트르·르 브렁을 모두 불러 성을 다시 짓는 일을 맡겼다.

루이 14세가 원래 있던 건물을 부수고 아주 새롭게 짓자는 르 보의 의견에 따르지 않아 개축공사가 지지부진했다. 그러나 일이 더디게 진척되니 루이 14세도 옛 건물을 다 부숴버리고 완전히 새로운 건물을 짓자는 건축가의 생각에 동조하기도 했다. 그런데 이듬해인 1669년, 르 보가 옛 건물을 없애지 않으면서도 새롭게 건축할 수 있는 획기적인 안을 내놓았다. 루이 13세 때 지은 옛 건물을 '감싸는'envelopper 방법인데, 루이 13세 때의 건물은 정면이 동쪽인 중정을 향해 있었다. 르 보는 정원 쪽을 바라보는 서쪽 면에 정면을 새롭게 건축해 옛 건물을 감싸듯 붙여 확장시켰다. 확장하면서 건물의 향向을 뒤집어 놓았다.[18] 중정을 향해 있던 건물을, 거꾸로 정원 쪽을 향하게 만들어놓은 것이다.

르 보는 건물의 주된 전망을 정원 쪽으로 향하게 했다. 그 결과 개축된 베르사유 궁château de Versailles은 정원에서 바라보면 완벽하게 새로운 건물이지만, 중정에서 보면 옛 건물이 보이는 아주 독특한 건축이 되었다. 새로운 정면이 된 서쪽 정면 앞으로는 르 노트르의 정원이 주 정경이 되어 몇 km도 넘게 길게 뻗어 있어 정면 건축과 일체를 이루고 있다. 그 결과 베르사유 궁은 서쪽으로는 장대한 공원이 펼쳐져 있고, 동쪽은 도시를 향해 있는 구조를 보이게 되었다. 베르사유 시 도시계획은 궁 동쪽의 연병장으로부터 난 세 갈래의 길이 도시를 관통하면서 뻗어나가는 기본원리에 입각해 있다. 그 가운데 길은 곧장 파리로 이어져 보스주 광장place de Vosges과 방돔 광장place de Vendôme에 닿는다. 즉 베르사유 궁이 파리와 직접 연결되어 있음을 알려주는 구조다.

명확한 직육면체 구조를 보이는 궁 건물은 절대왕정의 질서와 위대함을 그대로 상징하고 있는 듯 정연하면서도 위엄이 있다. 그러면서도 바로크 취향이

18) Hubert Méthivier, op.cit., p.43.

르 보, 아르두앵-망사르, 베르사유 궁 정원을 향한 서쪽 정면, 1669~85

없는 것은 아니어서 수평수직의 흐름을 보이는 정면구조를 삼분할하여 중앙
부분을 뒤로 들어가는 구조로 하여 외관상 들쑥날쑥한 깊이의 변화를 꾀했다.
전체적으로 기둥과 기둥 사이에 25구획 칸이 배치되어 있고, 그중 11구획의
중앙 부분이 들어가 있는 구조다. 1층 중앙 부분 앞에는 이탈리아식 테라스를
두어 그곳을 거쳐서 아래의 정원으로 나가게 했고, 1층 위로 벽기둥과 이오니
아식 원주가 가지런한 배열을 보이고 있는 2층, 그 위로 높이가 짧은 지붕 밑
층인 3층으로 이루어졌다. 공사가 한참 진행 중이던 1670년에 르 보가 갑자기
세상을 떠나는 바람에 나머지 공사는 제자인 도르베이François d'Orbay, 1631~97가
맡아서 했다. 공사가 완전히 끝난 것은 1674년에 가서다. 더군다나 1674년은
프랑스가 1668년에 맺은 아헨 평화협정으로 내놓았던 프랑슈-콩테Franche-
Comté를 되찾는 해였기 때문에 루이 14세는 축연을 성대하게 베풀었다. 1674
년에는 조정 전체가 넉 달간 베르사유 궁에 머물렀고 그때부터 조정을 아예
베르사유 궁으로 옮기자는 얘기가 나왔다.

1678년 프랑스·네덜란드·에스파냐·독일 간에 맺어진 나이메헨Nijmegen
평화조약의 체결은 프랑스와 네덜란드 간 전쟁을 종식시켰으며, 루이 14세의
왕정체제를 더욱 굳건히 만들어주었다. 루이 14세는 아마도 이때 정부 전체를
베르사유 궁으로 옮기려는 생각을 굳힌 것 같다. 그래서 궁을 더 확장시키고

하늘에서 본 베르사유 궁

자 했고, 그 일을 담당한 건축가로 프랑수아 망사르의 친척인 아르두앵-망사르Jules Hardouin-Mansart, 1646~1708가 선정되었다. 망사르로 인해 베르사유 궁은 또 한 번 새로운 모습으로 거듭나게 된다. 망사르는 들쑥날쑥한 정면구조에서 들어가 있는 중앙 부분 1층에 붙은 테라스를 없애고 그곳 전체를 '거울의 방'galerie des Glaces으로 메워 정면 외관을 평평하게 만들어버렸다.

또, U자 형 건물 가운데 정면 반대편 끝부분 좌우로 각각 날개형의 건축을 붙여(⌐ ⌐) 전체 길이가 원래보다 3배가 넘는 540미터의 긴 수평구조로 만들어놓았다. 분명한 형태감을 보이는 직육면체의 건축물이 중간체를 이루고 있고 그 뒤로 같은 구조의 직육면체 건축물이 좌우로 연결되어 있어, 간결하면서도 꺾인 수평의 흐름을 보인다. 이 시대에 건축된 프랑스의 궁과 성의 기본 형식은 가운데 주관主館 건물이 있고 그 좌우에 본체보다 작은 날개 부분이 딸려 있는 구조를 보였는데, 아르두앵-망사르는 두 날개 부분을 본체와 같은 구조와 길이로 뒤로 후퇴시켜 연결하여, 전체적으로 균형 잡힌 대칭구조를 보이는 가운데, 굴절됐으나 수평의 흐름이 이어지게 했다. 그 결과 전체적으로 긴 수평선이 기본을 이뤄 안정감을 주는 가운데 정확하고 엄밀하며 균형이 있고 정연한 허식이 없는 절제된 느낌을 주는 외관이 17세기 프랑스 고전주의의 완성을 보여주고 있다. 절대군주의 힘을 과시하느라 규모는 위압적인데도 실상

건축물 자체의 중량감은 느껴지지 않는 우아하고 세련된 양상을 보인다. 때를 맞추어 궁이 채 완공되지 않았지만 1682년 5월 6일, 조정이 모두 파리에서 이곳으로 옮겨 왔다.[19]

베르사유 궁의 정원

베르사유 궁이 보여주는 질서와 조화는 그대로 정원 설계까지 이어져, 기다란 수평구조의 건축 앞에는 조경사 르 노트르의 기하학적으로 구상된 정원, 다시 말해 공원이 건축과 일체감을 이루면서 일대 장관을 이루고 있다. 르 노트르는 광활한 공간을 직선과 대칭선으로 구획하고, 1,650km에 달하는 십자형의 운하가 뻗어나가게 하여 저 너머 먼 곳까지 펼쳐지는 공간이 한눈에 들어오게 했다. 르 노트르는 정원을 뚜렷한 선을 이용한 기하학적인 공간으로 만들어 정원 전체가 한눈에 파악되게끔 했다. 베르사유는 원래 물이 부족한 지역이어서 센 강변 지역인 마를리Marly에 거대한 기계장치를 설치하고 수로를 만들어 센 강물을 끌어다 썼다. 이 장치는 프랑스 혁명 때 파괴되었다.[20]

정원에는 수많은 동굴, 여러 모양으로 다듬어진 나무들, 우거진 숲들, 관목들로 된 울타리, 다양한 형태로 구획된 잔디밭, 수를 놓은 것 같은 꽃밭, 바둑판이나 방사선 모양으로 얽혀 있는 작은 길들이 만들어내는 미로, 수많은 연못과 분수 들이 끝없이 펼쳐져 있고, 그 가운데 신화를 주제로 한 조각상들이 곳곳에 배치되어 있다. 물론 르 노트르의 이 모든 구상은 건축공간의 연장으로써 설계되었던 푸케의 보-르-비콩트 성의 정원이 그 모델이다.

베르사유 궁에서 르 노트르는 야생의 거친 자연을 다듬어 질서 있고 조화로운 미를 보여주는 최고의 이상적인 정원으로 만들어놓았다. 자연에 의지하지 않고 오로지 인간의 합리적인 지성으로만 최고의 완성품을 만들어내려고 하던 프랑스 17세기 고전주의의 원리를 그대로 따른 정원 설계라 하겠다. 세세

19) Ibid., p.44.
20) Ibid., p.44.

지라르동, 「겨울의 의인상」, 1686, 베르사유 궁 정원

가스파르와 발타자르 마르지, 「아폴론의 말들」, 1666~72, 베르사유 궁 정원

한 부분에까지 국가 차원의 '질서'가 철저히 요구됐던 사회, 갈릴레오가 "자연이라는 책은 기하학적 글자로 씌어 있다"[21]고 천명한 후 데카르트가 자연을 엄밀한 수학 원리에 의해 기계처럼 돌아가는 물질세계로 규정한 시대, 르 노트르의 질서에 입각한 기하학적 정원은 바로 이런 사회 분위기와 등식관계를 이룬다고 볼 수 있다.

루이 14세의 절대왕정체제를 그대로 시각화한 상징이라고 여겨지는 베르사유 궁 건축과 공원은 루이 14세가 표방하는 고전주의의 정수라고 평가된다. 통일된 기획안으로 설계된 건축과 정원은 분명 형식 면에서는 고전주의의 전형을 보여주나 그 내용으로 들어가면 바로크적인 요소가 많은 부분을 차지하고 있다. 기획안 자체도 그 규모와 구상에서의 웅대함이 지극히 바로크적이다. 정원이 연출하는 효과와 그곳에서 벌어지는 야외축제, 또 궁 안에 들어서서 눈앞에서 전개되는 화려하고 진기한 내부 장식은 지극히 바로크적이라 아니 할 수 없다.

21) Joel Cornette, *L'État baroque, regards sur la pensée politique de la France du premier XVIIe siècle*, Paris, Vrin, 1985, p.9.

형식 면에서 정원의 기하학적인 설계는 분명 고전주의이나, 기하학적인 원리에 의한 정원조성은 시각적인 착각을 준다는 점에서 바로크적이다. 또한 정원은 도처에서 착각을 일으키게 하고 놀라움을 안겨주면서 지극히 연극적인 경관을 연출해내고 있어 연극적인 환각성을 최대한 살린 정원 설계로 평가된다. 마치 물·나무·흙·돌 등의 자연물이 연극적인 표현을 위해 다듬어지고 조성된 듯하다. 그 속에서 수많은 신상, 물의 요정, 반인반수의 숲의 신, 사계절의 우의상 들이 출연하여 일종의 연극을 벌이는 것 같다.

특히 운하를 파고 또 곳곳에 분수와 연못을 그렇게 많이 만들어놓은 것은 생동감과 활력을 주면서 장관을 연출하는데, 이는 물을 많이 이용한 바로크 미술의 특징을 그대로 보여주는 것이다. 그에 맞추어 「아폴론 신의 마차」「물의 요정들의 목욕」「페르세포네의 납치」「태양의 말을 치료해주는 두 명의 트리톤」 등의 분수 조각상도 고전주의와는 거리가 있는 격정적이고 역동적인 형상을 보여준다. 아마도 르 노트르는 풍경과 같은 정적인 정원이 아니라 '살아 숨 쉬는 정원', 즉 생명의 약동을 느끼게 하는 정원을 구상한 듯하다.

또한 베르사유 정원은 온갖 기이한 것들이 모여 있는 것으로도 알려져 있다. 1670년에는 운하 남쪽에 희귀한 동물들을 모아놓은 동물원을 만들어놓았으며 중국식 별궁인 트리아농Trianon de porcelaine: 이 별궁은 1687년에 아르두앵-망사르가 다시 지음도 들어섰다. 너무도 기이한 것들이 많아서 사람들의 눈을 놀라게 했던 베르사유 궁을 보고 당시의 소설가인 스퀴데리 부인은 『베르사유에서의 산책』Promenade de Versailles, 1669을 썼고, 미술이론가인 펠리비앙André Félibien은 『베르사유 성의 모든 것』Description sommaire du château de Versailles, 1674을 출간했다.[22)]

정원은 이렇듯 그 자체로 볼거리가 많고 아름답기도 하지만, 온갖 여흥과 오락이 벌어지는 장소로 쓰였다. 루이 14세는 특히 정원을 좋아했다. 1664년 5월 첫 번째 축제가 열렸는데, 장장 8일 동안에 걸쳐 '마법의 섬에서의 즐거움'이라는 테마로 각종 오락·음악회·무도회·가장행렬·불꽃놀이·코메

22) Ibid., p.43.

지라르동, 「님프들의 시중을 받는 아폴론」, 1666, 대리석, 테티스 동굴, 베르사유 궁 정원

디-발레 · 오페라가 계속 이어지는 대단히 호화스러운 행사였다. 정원에는 임시로 가설극장이 설치됐고, 물가에서는 불꽃놀이가 계속됐으며, 저녁식사는 마브르 중정에서 횃불이 밝혀주는 가운데 성대하게 치러졌다. 한 코메디-발레에는 루이 14세 자신이 직접 출연하기도 했다.84쪽 참조 이 축연의 모델이 된 것도 물론 푸케의 보-르-비콩트 성에서의 축제로, 푸케 성에서 동원되었던 예술가들이 그대로 베르사유에 옮겨와 루이 14세의 영광을 기리는 축제를 벌였다. 극작가 몰리에르와 키노Philippe Quinault, 1639~1688, 음악가 륄리가 합작해서 만든 연극, 오페라와 코메디-발레가 연이어 공연되는 가운데, 축제에 필요한 모든 장식과 의상은 베랭Jean Berain, 1637~1711이 맡았다. 과시적이고 화려한 볼거리를 제공하는 바로크 예술의 특징을 그대로 보여주는 축제였다.

절대왕정체제를 형상화한 건축

국왕을 국가로 보고 신성화하는 것, 즉 국왕을 살아 있는 신의 이미지로 구현하려 했던 절대왕정의 정치이념은, 인위적인 가공의 '환상'적인 이미지를 만들어야 하는 것이기 때문에 그 자체가 이미 바로크적이다. 절대왕정의 거울, 표상이라고 이야기되는 베르사유 궁 건축은 그 의도와 계획부터가 벌써 바로크적인 것이다. 마치 반종교개혁이 종교적인 성스러움을 시각화하는 과정에서 바로크 미술이 등장했듯이, 절대군주의 위대함을 감각적인 이미지로 현시한다는 것 그 자체가 바로 바로크를 요구하기 때문이다.

모든 예술이 합쳐져 군주의 영광을 찬양했다. 루이 14세의 위대와 위엄은 화려하고 장엄한 예술로 펼쳐졌고, 그 예술의 도상은 왕권신수설의 합법성을 밝히는 내용으로 선택되었다. 베르사유 궁에 있는 모든 형상은 루이 14세의 신과 같은 이미지라는 상징성에 초점이 맞추어져 있다. 그래서 베르사유 궁은 건축형식에서는 고전주의의 전형을 보여주나 상징적인 관점에서는 절대왕정을 완벽하게 형상화시킨 점에서 바로크인 것이다.[23] 태양의 신 아폴론과 동일시된 태양왕 루이 14세가 거주하는 베르사유 궁이 로마의 성 베드로 대성당의 뒤를 이어 세상의 중심이 되어 빛을 방사한다는 논리로 일관된 베르사유 궁 건축은 고전주의적인 외관 속에 바로크적인 요소를 많이 함유하고 있다. 정원이 시작되는 곳에 아폴론 분수를 설치하고 태양신 아폴론을 님프들이 시중드는 장면을 보여주는 테티스Thétis 동굴 등 베르사유 궁은 루이 14세를 상징하는 문양으로 가득 채워져 있다. 1679년에는 아르두앵-망사르가 태양의 집을 중심으로 태양을 도는 12개의 행성을 상징하는 12채의 파비용이 위성처럼 붙어 있는 작은 성인 마를리 성château de Marly: 19세기에 파괴됨을 짓기까지 했다.

베르사유 궁의 내부 장식은 지극히 화려하면서도 결코 지나치지 않고 절제된 장식성으로 고전주의적인 장엄함과 우아함을 내뿜고 있으나, 오로지 루이 14세의 영광을 위해 장식된 것인만큼 그 상징적인 성격이 바로크적이라 할 수

23) Hervé Loilier, *Histoire de l'art*, Paris, Marketing, 1994, p.271.

있다. 궁전의식이 거행되는 곳이고 외국 사신들을 접견하는 곳이기도 하지만 무엇보다 살아 있는 신과 같은 존재인 루이 14세의 궁정생활이 이루어지는 장소인 궁의 내부는 신격화된 국왕의 위상에 맞게 장식되어야 했다. 앞서 푸케의 성을 장식하던 르 브렁의 건축팀이 그대로 옮겨와 내부 장식에 투입되었다. 화재로 불타버린 후 르 보가 다시 짓고 르 브렁이 내부 장식을 했던 루브르 궁의 아폴론 복도방galerie d'Apollon에서 보여주었던, 치장벽토와 금박의 부조와 그림들이 혼합을 보이는 장식풍이 베르사유 궁에도 그대로 이어졌다.

천장화는 루이 14세의 업적, 루이 14세가 동일시하는 아폴론이나 태양 등 루이 14세의 영광을 기리기 위한 주제를 보여주고 있다. 왕의 주거공간인 7개의 방에는 7행성의 이름을 붙였고 그중 '아폴론 방'이 중심이 되게 했다. 또 각각의 방들은 7행성의 속성과 연관되어 과거의 왕들을 찬양하는 설화나 우화로 꾸며져 있다. 예를 들면, 금성인 비너스 방은 사랑의 영향 속에 있었던 왕들 이야기, 수성인 메르쿠리우스 방은 옛 군주들의 현명함에 관한 이야기, 화성인 마르스 방은 전쟁을 잘 수행했던 왕들의 이야기가 그려져 있다.

바로크 시대에 이탈리아 궁이나 저택 건축에서는 주인의 권세를 과시하듯 의전용 계단을 웅장하게 설치하여 바로크적인 특성을 보여주었다. 베르사유 궁에서도 궁 중앙에 스펙터클한 의전용 계단, 일명 '대사들의 계단'escalier des Ambassadeurs을 두어 루이 14세의 권위를 과시했다. 르 보가 일찍부터 설계해놓았으나 1671년이 되어서야 공사에 들어갔는데 르 보가 세상을 뜨는 바람에 결국 제자인 도르베이의 손으로 1680년에 완성되었다. 르 보는 계단이 들어갈 공간이 옆으로 길고 좁아, 첫 계단을 넓고 짧은 부채꼴 모양으로 올린 후 층계참에서 양쪽으로 길게 갈라지는 새로운 형식의 계단을 고안해냈다. 층계참에는 작은 분수가 있고 그 위에 바랭Jean Warin, 1604~72이 제작한 루이 14세의 흉상이 올려져 있다.[24] 전체 장식은 르 브렁이 맡아서 했는데 벽면 아래쪽은 대리석판으로 장식하고 윗부분은 건축의 일부인 양 이오니아식 원주와 양탄자,

24) Julius S. Held, Donald Posner, op. cit., p.140.

르 보와 르 브렁, 지금은 없어진 베르사유 궁의 대사들의 계단,
1671년 착공, 현대에 와서 제작한 모형도

네 대륙을 상징하는 인물들로 가득 찬 로지아를 눈속임기법으로 그려놓았다. 천장에는 네 대륙에 연결 지어 루이 14세의 위업을 기리는 내용의 커다란 르 브렁의 프레스코 천장화가 그려져 있다. 또 천장 맨 위에서는 빛이 직접 들어와 비추면서 화려한 내부 장식을 환히 빛내주고 있다.

이 '대사들의 계단'은 화려하고 웅장한 보임새, 자연빛의 이용, 방사형으로 감싸 안는 듯 올라간 계단구조 등에서 바로크 미술의 특성을 보이고 있지만, 장식성이 과다하지 않고 무질서하지 않으며 여러 가지를 혼합시키지 않은 부분에서는 고전주의 양식을 보여 두 양식의 적절한 조화를 보여주고 있다. 그 결과 이 계단은 사람의 시선을 집중시키면서 엄숙하고 위풍당당한 모습이다. 그러나 애석하게도 이 계단은 루이 15세 때 궁의 보수과정에서 없어져버렸고 당시 남겨진 판화를 통해서만 그 수려한 아름다움을 엿볼 수 있다.[25]

25) Ibid., p.139.

아르두앵-망사르, 르 브렁, 「거울의 방」, 1678~86, 베르사유 궁

 그러나 이 모든 것 중에서 가장 인상적인 곳은 아르두앵-망사르가 새롭게 궁의 건축 감독이 된 1678년에 착수하여 1686년에 완성시킨 '거울의 방'galerie des Glaces과 그 양옆에 딸려 있는 '평화의 방'salon de la Paix과 '전쟁의 방'salon de la Guerre이다. 아르두앵-망사르와 르 브렁의 합작품인 이 방들은 고전주의와 바로크 그 둘의 완벽한 합치를 보여주는 루이 14세의 양식이 완벽하게 구현됐다고 평가된다. 긴 복도 방길이 73m, 폭 10.10m, 높이 13m인 '거울의 방'은 벽면이 색대리석과 도금된 브론즈로 화려하게 치장되어 있고, 정원 쪽을 바라보는 면에는 아치로 테두리진 창문이 열지어 있고 그 반대편 면에는 똑같이 아치로 테두리진 큰 거울이 붙어 있어 균형감을 주고 있다. 거울을 통해 정원 쪽 창문에서 들어오는 빛이 반사되면서 방에서는 현란한 빛의 유희가 펼쳐진다. 이 거울의 방은 루이 14세를 상징하는 태양빛을 최대한 살리고자 한 공간설계였다. 망사

르는 빛의 반사뿐 아니라 시선을 분산시키고 공간의 확장감이라는 착시현상을 일으키는 거울을 이용하여 바로크적인 '환각성'을 몇 배로 배가시켰다.

이러한 빛의 유희, 환각성, 시선의 분산과 같은 지극히 바로크적인 요소는 고전주의의 간결하고 질서 있는 구조 안에 통합되어 우아하고 세련된 양식을 산출해내고 있다. 이 거울의 방이 보여주는 루이 14세 양식, 즉 고전주의와 바로크의 완벽한 합치는 안정과 영광, 그 둘을 모두 추구했던 루이 14세 시대를 그대로 상징해주고 있다. 거울의 방 천장화에서는 르 브렁이 루이 14세의 위업을 고대세계와 신화 이야기를 빌려 알레고리로 풀어냈다.

베르사유 궁은 그때까지 인간이 만들어놓은 예술품 가운데 가장 위대하다는 평가를 받기도 한다. 자연을 능가한 예술이라는 것이다. 국가의 인격체인 절대군주의 위대함을 시각적으로 형상화한 베르사유 궁의 그 화려함과 장려함은 상상을 뛰어넘는 것이었다. 비록 건축비용이 천문학적으로 들기는 했으나 모든 예술이 총동원된 베르사유 궁 건축은, 예술로 나타낼 수 있는 최고의 경지를 보여주었다. 당시 성직자이고 문필가였던 탈망 신부Abbé Paul Tallemant, 1642~1712는 1673년 "인간이 예술로 창작해낼 수 있는 모든 것이 집결되어 있는 곳이 바로 베르사유 궁이다"라는 글을 남겼다.[26]

탈망 신부를 비롯한 많은 사람들은 베르사유 궁에서 구현된 예술이 그때까지 예술에 있어 절대적인 '권위'로 여겨지던 고대의 미술품을 능가한다고 생각했다. 문학이든 연극이든 미술이든 프랑스 17세기는 자연적인 힘에 의존하지 않고 인간의 이성을 길잡이로 하여 최고의 예술적인 완성품을 만들어내고자 했던 시대다. 그 절정에 있는 베르사유 궁이 신이 만든 자연이 아닌, 인간이 만든 예술품으로써 최고의 걸작이라고 평가받는 것은 어찌 보면 당연한 일일 것이다. 이로써 프랑스는 유럽예술의 중심이 되었고 예술창조에서도 새로운 길을 제시해주었다.

26) *Histoire de l'art III*–Encyclopédie de la Pléiade, Paris, Gallimard, 1965, p.570.

아르두앵-망사르의 건축

아르두앵-망사르는 17세기가 저물어갈 무렵 또 하나의 역작을 내놓는다. 앵발리드 부속성당, 즉 상이군인들의 요양소hôtel des Invalides에 딸린 성당이 바로 그것이다. 원래 앵발리드는 1670년에 루이 14세가 7,000명에 달하는 상이 군인들의 요양소를 건축할 것을 공식적으로 명해 브뤼앙Liberal Bruant, 1635~97 이 에스파냐의 에스코리알 궁을 연상시키는 소박하고 단순한 건물을 1677년에 완공했다. 아르두앵-망사르는 여기에 딸린 성당을 1679년에 짓기 시작하여 1691년에 완공했으나 내부 장식은 1708년 망사르가 세상을 떠난 뒤까지 계속되었다. 성당 정면을 보면, 가운데 부분을 앞으로 돌출되게 하여 바로크 건축의 특징을 살렸으나 그것을 정연하고 간결한 고전주의적인 구조 안에 흡수시켰다. 이 성당건축에서 아르두앵-망사르의 창의력이 돋보이는 부분은 단연 지붕 부분에 해당하는 돔 구조다.

아르두앵-망사르는 성 베드로 대성당의 돔을 변형시켜 아주 새롭고 기발한 형식의 돔을 창안해냈다. 건축가는 수직상승적인 고딕 양식을 염두에 둔 듯 돔을 아주 높이 얹혔다. 본 건물에 비해 돔이 너무 높다보니 건물과 비례가 안 맞을 수 있고, 지나치게 높은 구조는 자칫 안정감을 해칠 수 있어 건축가는 3층 구조, 더 정확히 말해서 두 단계로 된 3층 구조의 돔을 생각해냈다. 그때까지 나온 돔의 구조는 보통 받침층을 두고 그 위에 돔을 얹는 것이었는데, 아르두앵-망사르는 돔과 받침층 아래에 별도의 구조층을 두어 3층 구조의 돔을 내놓았다. 3층 구조의 높은 돔은 건물 위에 부속된 돔이라기보다는 독립된 구조체로 보인다. 그러나 3층 가운데 맨 아래층은 아래의 본 건물의 1, 2층과 비슷한 구조로 하여 본 건물과 유기적인 흐름으로 이어지게 했고, 돔의 하부구조로서 안정감 있는 기반역할을 충실히 하게 했다. 그러면서도 구조상 약간의 변형을 주어 건물과 돔을 구분지었다. 결과적으로 두 구조체가 구분되면서 건물에 비해 지나치게 높은 돔임에도 불구하고 전체적으로 통일된 흐름 속에 집중되고 안정감 있는 구조를 보이고 있다. 그때까지는 돔은 하늘과 통한다는 상징성 아래 권위의 상징으로 위용을 자랑했으나, 아르두앵-망사르는 그러한 상징성에

아르두앵-망사르,
앵발리드 성당, 1679~91, 파리

서 오는 장중함을 없애고 돔을 건축물의 기본성 안에 통합시켜 그저 전체 건축
구조의 일부로서만 취급했다. 그 결과 앵발리드 성당의 돔은 전체 건축에서 별
로 눈에 띄지 않는 부수적인 요소로 비중이 약화되었다.

또한 돔 자체의 내부구조를 보면, 아르두앵-망사르는 내부에서 2중으로 얹
어 완만한 곡선의 흐름을 보이는 기다란 타원형의 돔을 만들어냈다. 내부에서
보면 3층 가운데 중간층에는 망사르드식 납작 지붕 안에 돔을 집어넣는 방식대
로 꼭대기 부분이 잘린 모양의 돔이 들어가 있고 그 옆 중간부터 돔이 하나 더
올라가 있어, 밖에서 볼 때 타원형의 기다란 돔의 형태가 나오게 했다. 이렇게
꼭대기가 잘린 짧은 돔의 구조를 지붕 안에 집어넣은 방식은 프랑수아 망사르
가 블루아 성 계단의 망사르드식 납작 지붕 천장구조에서 시도한 바 있다.627쪽
참조 저 멀리 보이는 천장에는 '영광 속에 싸인 성왕 루이'라는 주제로 라 포스
Charles de La Fosse, 1636~1716의 천장화가 그려져 있어 보는 사람들을 천상의 공간
으로 유도한다. 어딘가 숨겨진 창문에서는 빛이 들어와 하늘에서 펼쳐지는 꿈
과 같은 환각의 드라마에 실제감을 주고 있다. 하늘이 뚫린 것 같은 개방적인

앵발리드 성당 단면도

공간성, 연극적인 환각성, 실제감을 주는 빛 등은 바로크 미술의 공식이다.

1630년 예수회수사인 마르텔랑주가 예수회 신참수사 수련소 성당Noviciat des Jésuites을 파리에 건축해 처음으로 돔이 얹혀진 2층 구조의 로마 바로크식 성당이 파리에 소개되었다. 그 후 1635년에 르메르시에가 소르본 대학 부속성당을, 1645년에는 프랑수아 망사르가 발-드-그라스 성당을 그와 같은 구조로 지었다. 아르두앵-망사르는 바로크 구조로 성당을 짓되 바로크 양식이 주는 과다하고 혼잡스러운 허식을 없애고, 완벽한 조화와 절도를 보여주는 구성 속에 명쾌한 고전주의적인 건축으로 탈바꿈시켰다. 또한 중세 때 고딕 성당이 그때까지의 둔탁하고 육중한 건축구조 대신 수직상승 구조로 지어져 경쾌한 느낌을 주었는데, 아르두앵-망사르는 바로 이 점을 앵발리드 성당건축에 적용하여 경쾌하게 위로 비상하는 느낌을 주었다. 그는 집중된 구조로 무게감을 최소화시켜 수직상승의 기류를 느끼게 했으나 안정감 있고 기념비적인 웅장함까지 갖춘 완성품을 만들어냈다. 아르두앵-망사르는 17세기 말 고전주의가 서서히 저물어가던 무렵에 고전주의의 이상적인 완결판이라 할 수 있는 최대

아르두앵–망사르,
베르사유 궁 예배당 내부,
1689~1710

의 걸작품을 내놓았던 것이다. 원리에 입각한 고전주의는 자칫 제한된 틀 안에 머물러 있기가 쉬운데 아르두앵–망사르는 고전주의의 원리를 고수하면서도 그것을 폭넓게 적용시켜 고전주의의 범위를 확장시켰다.

아르두앵–망사르가 베르사유 궁 북쪽 날개부분에 1689년에 착공한 왕궁의 예배당chapelle du château도 앵발리드 성당처럼 고전주의의 테두리 안에 바로크적인 특징과 고딕의 상승기조를 혼합시킨 우아하고 장엄한 건축으로 평가된다. 전쟁으로 일의 진척이 늦어져 1710년에 가서야 완공된 이 예배당은 독특한 2층 구조를 보여주고 있다. 천장은 1708년에 쿠아펠Antoine Coypel, 1661~1722이 그린 천상의 세계가 실제 펼쳐지는 것 같은 환각주의적인 천장화와 눈속임기법의 치장벽토장식으로 바로크 성당장식을 그대로 따랐음을 알 수 있다.[27] 이밖에도 아르두앵–망사르는 도시계획의 일환으로 '승리의 광장'과 '방돔 광장'을 설계했다.

쿠아펠,
베르사유 궁 예배당,
천장 프레스코화, 1708

부에와 샹파뉴의 회화

17세기 초의 프랑스의 회화 세계는 아직 후기 마니에리즘에 머무르고 있는 가운데 플랑드르 · 네덜란드 · 이탈리아로부터 영향을 받아 새로운 미술의 흐름이 형성되어갔다. 17세기 초 프랑스는 14년간 이탈리아에서 체류하고 1627년에 귀국한 부에Simon Vouet, 1590~1649를 통해 미지의 회화세계를 경험하게 된다. 부에는 로마에 주로 머물렀고 1624년에는 외국인으로서는 처음으로 미술 아카데미인 성 루카 아카데미의 회장으로 선출되기도 했다. 부에는 로마에서 당시 로마 미술계를 지배했던 카라바조 화풍의 영향을 받았고 그 후에는 안니발레 카라치의 화풍과 베네치아의 색채미술의 영향을 받았다. 그래서 그의 미

27) A. Blunt, op. cit., p.330.

술은 창의적인 면보다는 이탈리아 미술의 여러 가지 특징을 혼합시켜놓은 절충식 양상을 보인다.

부에는 적시에 프랑스 미술계에 이탈리아 미술을 들여와 새로운 바람을 불러일으킨 화가로, 새로운 시대감각으로 '이탈리아풍'의 장식을 원하던 부유층 고객들을 만족시켜 거의 독보적인 존재로 활약했다. 부에는 보통 천재 예술가들처럼 괴팍하지 않고 부드러운 성격이었으며, 현실적응력이 강하고, 야심도 많았다. 그는 큰 공방을 차려놓고 왕과 귀족들을 비롯한 상류층으로부터 주문을 받았다. 부에의 이런 열린 성격과 작업방식은 프랑스에서 이탈리아 미술이 자연스럽게 확산되는 데 한몫했다. 그 후 부에의 새로운 회화기법은 페리에르François Perrier, 1590~1650, 르 쉬외르Eustache Le Sueur, 1616~55, 미냐르Pierre Mignard, 1612~95, 르 브렁과 같은 화가들에게 영향을 미쳐 17세기 프랑스 고전주의 미술 확립에 토대가 되었다. 또 프랑스 미술 아카데미가 프랑스 고전주의 미술의 이상을 이탈리아에서 거의 일생을 보낸 푸생에게서 찾았지만, 만일 부에가 없었다면 푸생의 그림은 프랑스에서 이해되지 못했고 고전주의가 확립되기도 어려웠을 것이라는 데에는 이견이 없다. 비록 부에의 그림이 실제로 고전주의 미술의 정립이라는 면에서 큰 영향력을 미치지는 못했지만, 그는 새로운 세대의 길을 닦아놓은 선구자적인 인물이었다. 프랑스 17세기 고전주의 미술가들은 푸생에 앞서 부에에게 삼가 경의를 표해야 할 것이다.

부에의 그림을 살펴보면, 이탈리아 체류 초기에 그린 「성모 마리아의 탄생」1620에서는 카라바조 그림의 공식인 빛과 그림자의 극적인 효과, 의상에 적용된 단축법이 화면을 감동적이고 생동감 있게 만들어주고 있다. 나폴리의 체르토사 디 산 마르티노 성당을 위해 1622년경에 그린 것으로 추정되는 「성 브루노에게 나타난 성모 마리아」에서 보여주는 법열경에 이른 분위기, 대각선 구도는 바로크 미술의 정수를 보여준다.

부에가 귀국할 당시에는 프랑스가 아직 카라바조풍의 그림을 선뜻 받아들일 분위기가 아니어서 그는 주로 종교화 제작에 몰두했다. 1641년 리슐리외 추기경이 예수회 신참수사 수련소 성당의 주제단을 위해 주문한 「아기예수를

신전에 바침」은 바로크적인 경향을 보이면서도 안정감 있고 분명한 구도를 보여 그가 프랑스 고전주의풍에 한발자국 다가갔음을 알려준다.

부에 이외에도 블랑샤르Jacques Blanchard, 1600~38, 라 이르Laurent de La Hyre, 1606~56 등 프랑스의 많은 화가들은 이탈리아로 떠나 카라바조와 안니발레 카라치의 그림과 베네치아 미술로부터 이탈리아 바로크 미술의 모든 것을 배워 돌아왔다. 궁과 저택을 신화나 우화로 장식하는 방법, '다 소토 인 수'의 환각주의 기법을 이용한 천장화장식, 채색기법, 명암법, 그림 배경으로 건축구조를 이용하는 방법, 전망을 나타내기 위한 원근법, 단축법을 이용한 생동감 있는 표현, 탄탄한 구성, 견고한 인체묘사 등이 그것이다.

17세기 초 프랑스가 이탈리아 미술에 대한 열기로 한참 달아오를 때 플랑드르 쪽 미술세계를 바라본 화가가 있었다. 브뤼셀에서 태어나 열아홉 살에 1621년 파리로 이주하여 초상화와 종교화로 이름을 날렸던 샹파뉴Philippe de Champaigne, 1602~74다. 샹파뉴는 파리에 와서 얼마 후 푸생을 만나게 되어 그와 함께 뤽상부르그 궁의 내부 장식일에 참여하기도 했다. 1628년에는 섭정 모후인 마리 드 메디치의 공식화가가 되어 왕실과 인연을 맺게 되는데 모후의 명으로 파리의 가르멜 수도회를 위한 「라자로의 소생」 「십자가 아래에 있는 성모 마리아」를 제작했다. 또 1628년 위그노의 군사 근거지였던 중서부지방의 라 로셸La Rochelle 항구를 함락한 것을 기념하기 위해 승리에 찬 모습의 루이 13세 초상화도 제작했다.

샹파뉴는 1635년에는 리슐리외로부터 소르본 대학 부속성당의 천장화와 초상화 제작을 주문받아 초상화의 역사에서 한 획을 긋는 걸작을 내놓는다. 샹파뉴는 「리슐리외 추기경 초상화」에서 반 다이크와 루벤스의 영향을 자신의 독자적인 표현 안에 모두 흡수시켜 아주 독창적인 초상화를 그려냈다. 샹파뉴는 추기경의 당당하고 권위에 찬 모습을 최대한 효과적으로 나타내기 위해 반 다이크의 초상화에서 입상형식을 빌려왔다. 로마 시대의 조각상처럼 처리된 조각적이고 덩어리진 입체적인 느낌의 양감이 있는 의상은 추기경의 품격을 더욱 강조시키고 있다.

샹파뉴,
「리슐리외 추기경 초상화」,
1635년, 파리, 루브르 박물관

　　그림을 보면, 평소 허약한 체질의 추기경이 그 지위와 성격에 어울리게 에
너지가 넘치고 강인한 분위기를 보이고 있다. 삼각형의 마른 얼굴과 창백한
안색이지만 뾰족한 코와 날카로운 눈매, 굳게 다문 입술이 한 치의 어긋남도
없는 완벽한 성격의 소유자임을 나타낸다. 또한 얼굴 표정에는 강한 의지력과
인정사정 없는 냉정함이 엿보이면서 권력을 한손에 거머쥔 정복자와 같은 오
만함이 배어난다. 당당한 자세로 서서 우리를 바라보고 있는 리슐리외 추기경
은 당시 국왕을 대신하여 국사를 맡아본 막강한 권세가의 모습이다. 빈틈없이
날카로운 성격을 보이는 얼굴은 진홍빛 의상으로 더욱 돋보이고 있고, 바닥까
지 늘어진 의상은 로마 시대의 조각처럼 입체적이고 조각적인 형태감을 보이
면서 초상화 주인공의 위압적인 인품을 다시 한 번 강조시킨다.
　　전체적인 화면구도는 추기경이 삼각형의 구도 안에서 안정감 있게 서 있는

샹파뉴, 「엑스-보토」, 1662, 파리, 루브르 박물관

가운데, 화면 왼쪽 끝자락에 나무가 보이는 풍경이 있어 외부와 내부세계를 소통시켜주고 있다. 이는 내부와 외부의 공간소통을 중요시하는 바로크 미술의 특징을 보여주는 것이고, 초상화의 인물이 방 안에서 명상을 하는 성직자가 아니라 매사에 자신의 흔적을 남기는 적극적인 활동가임을 시사해주는 것이다.[28] 리슐리외 초상화를 통해 화가 샹파뉴는 위대한 시대의 특성 가운데 하나인 중용과 명료함을 유감없이 발휘했다.

1645년경부터 샹파뉴는 지상의 모든 것을 버리고 하느님께 완전히 귀의한 순수 신앙주의로 영적인 엄격한 생활방식을 고수하는 장세니즘에 빠져들었고 그 본거지인 포르-루아얄Port-Royal 수녀원을 위한 종교화를 많이 제작했다. 그중 대표작은 포르-루아얄 수녀원의 수녀인 자신의 딸 카타리나가 1년 이상 다리에 마비증세가 있었는데 수녀원에서 9일 기도를 바치고 난 후 기적적으로 치유된 것을 보고 봉헌한 작품 「엑스-보토」ex-voto, 1662다. 포르-루아얄 수녀원에서 자신의 독방에 다리가 마비된 채 누워 있는 딸 카타리나 수녀, 그 옆에

28) Emmanuel Le Roy Ladurie, *L'Ancien Regime I, 1610-1715*, Paris, Hachette, 1991, p.66.

서 두 손을 모으고 무릎을 꿇은 채 은총을 바라는 기도를 올리고 있는 수녀원장 아녜스 아르노Agnes Arnauld가 단순하고 간결한 구도 속에 잡혀 있다. 십자가의 빨간색만 빼고는 회색·검정·흰색의 무채색으로 색채를 제한해 종교적인 분위기를 고양시켰고, 기적이 일어나는 징표는 두 수녀 사이에 한 줄기 빛이 떨어지는 것으로 암시했다. 은총을 받아 치유될 것을 바라는 두 수녀의 모습은 무아지경에 빠진 종교적인 신비의 세계를 보여주고 있다. 이 그림은 베르니니가 그린 「성녀 테레사의 법열」의 극적인 표현과는 달리 차분하고 고요한 분위기를 보여, 바로크와 고전주의의 차이를 알아볼 수 있게 한다. 베르니니의 작품이 '하느님의 최대 영광을 위해서'를 좌우명으로 하는 예수회의 정신을 보여주는 것이라면, 샹파뉴의 작품은 인간 내면의 정화를 내세운 얀센파의 정신을 보여주는 것으로 두 수도회의 엄청난 차이점을 알게 된다.677쪽 참조

지금은 없어져버려 판화로밖에는 접할 수 없지만, 샹파뉴가 그린 「죽음을 기억하라」Memento mori는 주제에서부터 바로크적인 풍미를 풍기는 정물화다. 정면의 해골이 탁자 가운데에, 오른쪽에는 투명한 유리 꽃병이, 왼쪽에는 회중시계가 놓여 있다. 장식성이 전부 배제되어 숙연할 정도로 간결함을 보이는 화면구성은 작품이 주는 상징성을 더욱 심화시켜주고 있다. 꽃병 옆에 떨어진 꽃잎 하나는 아름답고 화려한 꽃의 종말을 예고하고 있고 시계는 계속 흘러가는 시간을 상징하고 있다. 이 그림은 아무리 멋진 인생을 살더라도 시간이 흘러가면 누구나 끔찍한 꼴의 해골이 된다는 교훈을 전해준다.

라 투르, 밤의 화가

카라바조의 미술은 파리보다는 지방에 더 많은 영향을 미쳤다. 아마도 카라바조의 자연주의풍 그림이 세련된 감각을 추구하는 파리보다는 지방에 더 어울렸기 때문이다. 카라바조풍의 그림을 그린 지방작가들이 많지만 그중 독일과 접한 로렌 지방의 조르주 드 라 투르Georges de La Tour, 1593~1652는 카라바조의 영향이 짙은 그림 세계로 17세기 프랑스 미술을 특징 있게 만들어주었다. 라 투르는 20세기에 들어와서야 눈에 띄어 조명을 받기 시작했기 때문에 작가에

관해 알려진 것이 별로 없다. 라 투르가 1620년대에 이탈리아 여행을 하게 되어 그곳에서 카라바조 미술을 접했다는 설이 있으나 확실한 증거는 없고, 다만 네덜란드 여행을 하던 중에 테르브뤼헨과 같은 카라바조풍을 따르는 네덜란드 화가들과 만남을 가졌을 것으로 추정할 뿐이다.

'밤의 화가'로 알려진 라 투르는 빛을 중심으로 한 카라바조 미술을 자신만의 독창적인 양식으로 발전시킨 화가다. 라 투르는 카라바조풍의 네덜란드의 혼토르스트에서 빌려온 듯 촛불이나 횃불이 밝혀주는 밤의 장면을 많이 그렸다. 그러나 라 투르의 빛은 카라바조 그림처럼 어둠 속에서 인물이나 물체가 떠오르게 하면서 극적인 상황을 조성하고 긴장감과 감정의 동요를 불러일으키는 빛이 아니라, 화면을 감싸주면서 차분하고 고요한 분위기를 만들어주는 빛이다. 밝은 빛이 생동하는 인간상을 보여준다면, 라 투르의 어둠 속에서 피어나는 희미한 빛은 명상하는 인간상을 보여준다. 라 투르는 카라바조의 빛을 이용했지만 카라바조의 극적인 효과 대신 내적인 평화와 고요함을 느끼게 하는 초월적인 세계를 창출해내었다. 「회개하는 마리아 막달레나」1635~40, 「목수 성 요셉」1645, 「성 세바스티아노를 치료하고 있는 성녀 이레네」1650, 「탄생」1650 등과 같은 종교화에서는 신비주의적인 분위기를 통해 경건하고 진지한 신앙심이 잘 표현되어 있다.

그중 「회개하는 마리아 막달레나」를 보면, 어둠 속에 떠오르듯이 서서히 모습을 드러내고 있는 듯한 마리아 막달레나가 촛불이 켜진 탁자 앞에 앉아 촛불만을 응시한 채 한 손으로는 턱을 괴고, 한 손으로는 무릎에 놓인 해골을 쓰다듬고 있다. 죽음의 상징인 해골에 손을 얹고서 영원한 빛을 상징하는 촛불만 바라보고 있는 마리아 막달레나는 영원의 세계에 대한 인간의 갈망을 전해주고 있다. 촛불만 일렁일 뿐 움직임도 긴장감도 느껴지지 않는 고요함 속에서 마리아 막달레나는 깊은 명상에 잠겨 있는 모습이다. 그림 속의 촛불을 보고 있노라면 빨아들이는 힘이 너무도 강렬하여 우리도 마리아 막달레나처럼 무아지경의 상태에서 명상의 세계로 들어갈 것만 같다.

「성 세바스티아노를 치료하는 성녀 이레네」는 세부 묘사 없이 기하학적으

라 투르,
「회개하는 마리아 막달레나」,
1635~40, 캔버스 유화,
파리, 루브르 박물관

로 단순화된 형태와, 넓은 색면으로 처리된 평면화된 화면구성, 빛에 의해 리듬감 있게 이어지는 색들로 표현되어 있어 현대 추상화에 더 가깝다. 이 그림은 표정·동작·고통 등 모든 인간적인 움직임과 감정이 배제된 가운데 침묵과 정적만이 감도는 분위기다. 감각적인 서술과 감정표현을 멀리한 라 투르의 그림에서는 오로지 영적인 세계의 신비함만이 타오르는 횃불처럼 강조되어 있다. 모든 것을 묻어버리는 밤의 어두움과 촛불의 빛은 잠시라도 어지러운 세속을 벗어난 안정감을 맛보게 한다. 아마도 라 투르는 밤과 빛을 이용해 저 너머의 초월적인 세계를 그리고자 했던 것 같다. 그래서 그의 종교화를 보면 자연스럽게 명상의 세계로 이끌려진다.

라 투르는 종교화와 천민층을 상대로 한 풍속화를 주로 그렸다. 그가 이렇

라 투르, 「속임수를 쓰는 사람들」, 1632, 캔버스 유화, 포트 워스, 킴벨 미술관

듯 대중적인 성격의 그림을 그린 것은 아마도 네덜란드 미술의 영향을 받았기 때문이라고 추측된다. 그러나 네덜란드의 사실주의적인 풍속화하고는 다르게 라 투르의 그림은 극도로 절제된 세부묘사, 기하학적으로 단순화된 형태, 수직수평이나 피라미드에 의거한 단순하고 간결한 화면구성, 몇 가지로 제한한 색, 넓은 색면 처리, 미동조차 느껴지지 않는 부동의 인물상을 보여주는 독특한 그림세계를 창출했다. 그는 묘사적인 사실주의를 멀리하고 현대식 추상화에 가까운 그림세계를 보여주었다. 고요함 속에서 깊은 울림을 전해주는 그의 그림들은 초월적인 신비주의를 나타낸다. 「속임수를 쓰는 사람들」1632, 「벼룩을 잡고 있는 여인」1635과 같은 서민층의 실제적인 삶을 묘사한 풍속화들은 꾸밈없는 대중적인 리얼리즘을 보여주는 그림들인데도 불구하고 빛과 어둠, 기하학적인 형태와 추상화된 간결한 화면 구성을 통해 현대의 추상화 같이 느껴져 저속한 분위기가 일절 나지 않는다. 라 투르는 신기하리만큼 현대적인 감각을 지닌 화가였다.

루이 르 냉, 「수레」, 1641

루이 르 냉

라 투르 외에도 카라바조의 영향을 받은 지방 출신 화가로는 17세기 프랑스 미술을 다양하게 장식한 앙투안 르 냉Antoine Le Nain, 1588~1648, 루이 르 냉Louis Le Nain, 1593~1648, 마티유 르 냉Mathieu Le Nain, 1607~77을 들 수 있다. 이들 삼형제는 플랑드르에 인접한 도시 라옹Laon 출신으로 일찍이 파리에서 활동한 화가들이며, 1648년에 파리에서 미술 아카데미가 결성될 때 창립회원이었다.[29] 이들은 종교화와 신화화도 그렸지만 특히 장르화를 많이 그린 화가들로 유명하다. 이들 삼형제는 공동작업장을 썼고 어떤 그림의 경우에는 공동으로 작업하기도 했다. 사인도 모두 가족명인 '르 냉'으로만 되어 있어 세 형제의 작품을 각각 구분하기가 어렵다. 삼형제 가운데 두 명은 이들이 미술 아카데미의

29) A. Blunt, op. cit., p.225; *Encyclopédie de l'art* V-Art classique et baroque, op. cit., p.165.

루이 르 냉, 「농부의 가족」, 1645~48, 파리, 루브르 박물관

창립회원이 된 1648년에 모두 세상을 떴기 때문에 성공한 화가로서 돈을 벌어
고향 땅에 농장을 사들이는 부를 누린 사람은 막내 마티유뿐이었다. 그러나
비평가들이 이구동성으로 세 형제 가운데 가장 재능이 있다고 얘기하는 화가
는 루이 르 냉이다.

 1753년에 작성된 미술 아카데미 창립회원 명단에는 루이 르 냉이 밤보치오
il Bambocchio, 즉 로마에서 활동한 네덜란드의 풍속화가 라르Pieter van Laer,
1592/99~1642풍의 그림을 그리는 화가로 분류되어 있고, 로마에서 잠깐 체류한
적이 있어서인지 '로마인'le Romain이라는 별칭이 따로 붙어 있다. 말하자면 장
르화, 즉 풍속화가로 분류된 셈이다. 루이 르 냉은 「수레」1641, 「농부의 가족」
1645~48, 「휴식을 취하는 농부들」1640~50 등 농부의 일상적인 삶을 주제로 한
그림을 많이 그렸다. 이는 당시 프랑스 미술계의 흐름으로 봐서는 상당히 이
색적이었다. 루이 르 냉의 풍속화는 네덜란드의 풍속화가 보여주었던 일상적
인 정경의 묘사라든가 인물들을 희화하거나 풍자한 흔적이 전혀 없고, 오히려
인물들을 숭고한 경지로 끌어올린 듯한 분위기가 감돈다. 그렇다고 인물들을

이상화하지도 않았다. 그의 풍속화는 주제가 농부들의 삶이나 일상생활을 묘사하는 것에 초점이 맞추어진 것이 아니라, 가장 소박하고 겸허한 사람들로 여겨지는 농부들을 통해 신이 주신 운명을 묵묵히 받아들이고 견뎌내며 신의 은총을 기다리는 인간의 모습을 담고자 한 종교적인 그림에 가깝다.

「농부의 가족」을 보면, 탁자를 중심으로 일렬로 앉아 있는 농부의 가족들은 화면 밖 관람자 쪽을 정면으로 바라보고 앉아 있거나 4분의 3은 몸을 돌린 자세다. 시선이 바깥에 고정되어 있으나 이들의 눈빛에는 마치 바깥세상을 경계하는 듯 도전적이고 엄중하며 자신들을 지켜내려는 고집스러움이 담겨 있다. 인물들을 전경에 바짝 배치시킨 구성과 화면을 고루 감싸고 있는 비현실적인 차가운 빛, 갈색 톤의 간단한 색조 배합은 이들이 조성하는 엄격하고 긴장된 분위기를 더욱 강조시킨다. 여기에 미동조차 느껴지지 않는 완벽한 정적인 분위기, 인물들의 조소적인 인체묘사로 개개인에게 각각 기념비적인 성격이 부여되면서 그림내용의 심각성과 진지함이 잘 드러나고 있다. 아마도 작가는 그림을 통해 인간 존재의 가치와 존엄성에 대한 깊은 성찰, 인간 모두가 갖고 있는 종교적인 심성을 부각시키려 한 듯하다.

이 모든 점으로 미루어보아 「농부의 가족」은 네덜란드풍의 풍속화하고는 그 성격이 사뭇 다름을 알 수 있다. 이를 두고 루이 르 냉이 이탈리아에 머물 때 에스파냐의 벨라스케스의 풍속화와 수르바랑의 정물화로부터 영향을 받았을 거라고 추정한다. 물론 그의 그림은 일상의 정경이나 사물에서 깨닫는 심오한 삶의 지혜를 그림 안에 담아냈다는 점에서는 에스파냐 작가들의 그림과 일치한다. 그러나 프랑스에서 18세기 중반까지도 루이풍의 풍속화를 잇는 후계자가 없었다는 점은 상당한 의문을 불러일으킨다.

그렇다면 루이가 그린 것은 네덜란드풍의 단순한 풍속화일까? 루이 르 냉의 그림은 프랑스 사회에 불어닥치던 영적인 쇄신운동, 즉 장세니슴 신학에 근거하여 포르-루아얄 수녀원을 중심으로 전개되었던 실천도덕적인 종교운동의 정신을 그림을 통해 나타낸 것으로 추정된다. 앞서 샹파뉴도 포르-루아얄 수녀원의 수녀인 누이동생이 병에서 쾌유된 것을 보고 「엑스-보토」를 그린 바

있고, 파스칼도 『시골사람에게 보내는 편지』*Lettre à un provinçial*를 통해 장세니슴을 옹호했듯이, 포르-루아얄을 근거지로 한 장세니슴은 프랑스 사회에 상당한 영향력을 미쳤다.

16세기 후반 예수회는 반종교개혁의 기수 역할을 담당하면서 청소년들의 인문주의 교육과 세계를 향한 선교활동으로 유럽 사회에 막강한 영향력을 행사했다. 이들 예수회는 '하느님의 최대 영광을 위하여' 인간의 기량을 맘껏 펼칠 것을 목표로 둔 진보적이고 낙천적인 사상을 바탕에 두고 있었다. 즉 인간의 '자유의지'에 역점을 둔 신학사상으로 다분히 실리주의적 · 세속적 · 타협적이었다. 이에 대해 플랑드르의 신학자 얀센Cornelius Otto Jansen, 1585~1638은 하느님의 '은총'에 절대성을 둔 신학사상을 펼쳐 1643년 교황 우르바노 8세로부터 이단이라는 선고를 받았으나 유독 프랑스에서만 장세니슴Jansenism의 프랑스식 발음이 파리의 서남쪽에 있는 포르-루아얄 수녀원을 근거지로 맹렬히 불붙기 시작했다.

1636년에 포르-루아얄 수녀원 영성지도 신부로 부임한 생-시랑Abbé de Saint-Cyran, 1581~1643은 장세니슴에 입각해 '내면의 정화'와 '하느님께 내맡기는 자세' 등 순수신앙주의를 가르치며 영성 심화를 위한 실천적 종교생활을 요구해 많은 지지자를 확보했다. 포르-루아얄의 엄격한 실천신앙은 타협적이고 세속적인 윤리관을 고수하는 예수회와 정면으로 충돌하게 되었다. 또한 리슐리외의 실리적인 정치노선뿐 아니라 종교적인 통합을 이루려는 루이 14세의 정책에도 어긋나 프랑스 사회에서도 다소 이질적인 집단으로 존재했다.

18세기 초, 루이 14세는 장세니스트의 소굴로 알려진 포르-루아얄 수도원을 아예 헐고 장세니스트들의 존립 자체를 허용치 않았다. 그러나 포르-루아얄의 실천신앙이 지나치게 엄격했음에도 불구하고, 신앙생활이 세속적인 요소와 너무 타협하여 느슨해졌다고 생각하는 다수 프랑스인들의 마음을 움직여 많은 지지자를 낳았다. 특히 포르-루아얄 그룹에 속한 신학 · 법학 박사인 아르노Antoine Arnauld, 1612~94가 『잦은 영성체』1643를 펴낸 것은 프랑스 사회에 큰 파장을 일으킨 사건이었다. 이 책에서 아르노는 자주 영성체를 할 것을 요구하면서도, 예수의 몸과 피가 실재하는 빵과 포도주를 모시려면 신앙인은 마

땅히 거기에 합당한 내면의 자세를 갖추어야 한다고 주장했다. 이 책은 독실한 신앙인들로부터 열띤 호응을 받았다.

「농부의 가족」에서 할머니가 포도주 잔을 엄숙히 들고 있는 모습과 가운데 식탁에 앉아 있는 농부가 빵 덩어리를 소중히 품고 있는 모습은 바로 이러한 영성체에 임하는 자세를 보여주는 것으로, 무엇보다 영성체의 신성함을 알려주는 것으로 추정된다. 또한 겸허하고 소박한 이러한 종교적인 쇄신운동으로 말미암아 다른 누구보다도 가난한 사람, 병든 사람, 특히 마음이 가난한 사람들이야말로 하느님께 뽑힌 사람들이고, 이들을 돕는 것은 의무에 앞서 일종의 특권이기까지 하다는 생각이 전 사회에 퍼졌다.[30] 루이 르 냉의 풍속화는 단순한 풍속화라기보다는, 당시 프랑스 사회에 깊이 스며들었던 장세니슴, 그 사상에 의거한 자선활동과 깊은 연관성을 갖고 있는 그림으로 추측된다.

양식적인 면에서 볼 때, 이 그림은 마치 배우들이 무대 위에 앉아 있는 듯한 인물배치와 인물들을 비쳐주고 있는 조명효과로 지극히 연극적인 설정을 연출해 바로크적인 요소를 강하게 보이나 일률적인 인물배치와 움직임이 전혀 없는 정적이고 명확하며 엄격한 구성은 고전주의에 입각한 것이다. 이 그림 역시 바로크 양식과 고전주의를 모두 보여주었던 프랑스 17세기 미술의 흐름을 그대로 담고 있다.

푸생의 고전주의

17세기 프랑스 미술의 중심인물은 단연 푸생Nicolas Poussin, 1594~1665이다. 프랑스의 17세기 고전주의 원리를 제공해준 화가이자, 이후 약 200년 동안 프랑스 미술의 표준이 되어 모든 화가들이 따라야 할 모범으로 자리 잡고 있었던 그는 이상하게도 일생을 프랑스가 아닌 외국인 로마에서 보냈다. 엄격한 의미에서 볼 때 푸생은 프랑스파가 아니라 로마파라고도 볼 수 있다. 17세기 프랑스 고전주의는 고전의 원천지인 지중해 지역에서 심도 있게 배양되었다. 고전

30) Ibid., p.230.

주의 미술의 열렬한 이론가였던 드 샹브레Fréart de Chambray, 1606~76는 이탈리아에 몇 년간 체류하고 난 후 파리로 돌아와서 『완전한 회화 미술에 관한 단상』 *Idée de la perfection de la peinture*을 쓰는데, 이 책은 푸생에게 바쳐진 찬가나 다름없다. 17세기 이탈리아에서는 웅변적이고 수사학적인 바로크 미술이 주류를 이루는 가운데 절제되고 정적인 시적인 표현의 고전주의의 전통을 이어가려는 그룹이 사키Andrea Sacchi, 1599~1661를 중심으로 형성되었다. 푸생이 바로 이 흐름에 동참해 프랑스 고전주의 미술의 기틀을 다져놓게 되었던 것이다.

17세기 이탈리아에서 바로크에 맞서는 고전주의 미술의 원리를 제공한 이론가인 벨로리Giovanni Pietro Bellori, 1616~90는 『현대의 건축가, 조각가, 화가들의 생애』*Vite de' pittori, scultori et architetti moderni*, 1672에서 바로크 미술은 오늘날의 미술을 망치는 주범이라 공격하고, 그리스 · 로마 미술의 고전을 잇는 라파엘로 · 미켈란젤로 · 로마노를 찬양했다. 그는 카라바조의 보이는 대로 그리는 사실주의를 비난하면서 자연의 불완전함에 수정을 가해 '자연을 능가하는 미'를 보여주는 당대의 화가로서 귀도 레니와 푸생을 들었다. 벨로리는 『푸생 미술에 대한 고찰』을 펴내면서까지 푸생을 찬양했다.[31]

17세기 이후 프랑스 미술은 푸생의 고전주의가 중심이 되어 전개되었다고 해도 과언이 아니다. 많은 화가들이 그를 이상적인 모범으로 삼았지만, 그에 대한 강한 반작용은 고전주의에서 벗어난 새로운 미술을 찾는 돌파구가 되기도 했다. 푸생은 충분한 사변적인 기초 없이 자연발생적이고 다분히 즉흥적이라 볼 수 있는 바로크 미술이 한참 기세를 올리고 있는 로마에서, 자연의 영원한 이상미를 추구하는 그리스 · 로마 미술의 고전성에서 자신의 미술의 길을 찾은 드문 예술가였다. 푸생은 "카라바조는 회화미술을 없애기 위해서 태어났다"는 말을 서슴지 않고 했는데, 카라바조의 미술이 '정신적인 것'cosa mentale을 수용하지 않을 뿐만 아니라 이상적인 자연의 모습조차 외면하고 있다고 생각했기 때문이다.[32] 자연과 삶의 무궁무진한 변전에 초점을 맞춘 바로크 미술은

31) Germain Bazin, *Histoire de l'histoire de l'art de Vasari à nos jours*, Paris, Albin Michel, 1986, p.69.

세계를 관념과 개념으로 파악하여 추상화된 본질로 바라보고자 하는 고전적 기질의 푸생에게는 결코 받아들일 수 없는 것이었다. 푸생은 영원한 자연을 통한 영원한 미의 원리와 법칙을 찾고자 했기 때문이다.

푸생은 1594년 노르망디 지방 앙들리Andelys의 한 농가에서 태어났다. 그는 열일곱 살 되던 해인 1611년, 그다지 유명하지 않던 후기 마니에리즘 화가 바 랭Quentin Varin, 1570~1634이 동네 성당의 제단화를 제작하러 온 것을 보고 화가가 되기로 마음먹었다. 이듬해 푸생은 더 넓은 세계로 가기 위해 고향을 떠나 1612년 루앙을 거쳐 파리에 와 왕립도서관에서 일하게 된다. 이때 그곳에 소장된 라이몬디Marcantonio Raimondi, 1480년경~1534년경가 판화로 옮긴 라파엘로와 로마노의 그림과 고대 조각작품 들을 접하면서 많은 영향을 받는다.

푸생은 파리에서 샹파뉴를 만나 마리 드 메디치 모후를 위한 뤽상부르그 궁 장식일을 같이 했는데, 아마도 그때 푸생의 인생에 결정적인 전기를 마련해줄 인물을 만난 것 같다. 모후인 마리 드 메디치가 특히 아꼈고 당시 귀족들의 지적이고 문화적인 살롱이었던 랑부예 관에 드나들던 이탈리아 시인 마리노 Marino: 파리에서는 '기사 마랭'이라고 불렸으며, 1623년에는 시집 『아도네』를 출간하여 열풍을 불러왔다를 알게 되었다. 마리노는 푸생에게 오비디우스의 『변신이야기』를 도해한 판화를 그리도록 했다. 아마도 이 판화들은 유일하게 푸생이 1624년에 로마로 떠나기 전에 한 것으로 알려져 있다.

마리노의 주선으로 푸생은 1624년 봄에 드디어 꿈에 그리던 로마로 가게 된다. 그러나 푸생의 앞날을 밝혀줄 것으로 기대했던 시인 마리노는 이내 자리에 누웠고, 고향인 나폴리에서 이듬해 3월 세상을 떠났다. 마리노는 아픈 중에도 자신을 믿고 길을 떠난 푸생에 대한 걱정으로 그를 시인이며 재력가인 사케티Marcello Sacchetti에게 추천했고, 사케티는 푸생을 교황 우르바노 8세의 조카인 바르베리니 추기경Cardinal Francesco Barberini에게 소개해주었다. 바르베리니 추기경을 중심으로 한 예술가 모임에는 바로크 미술의 정수를 보여주는 코르토나

32) Jacques Thuillier, *Histoire de l'art*, Paris, Flammarion, 2003, p.380.

와 바로크 시대에 고전주의 미술을 보여주었던 사키Sacchi가 있었지만 푸생의 성향은 사키의 고전주의 미술에 쏠렸다. 1626년부터는 조각가인 뒤케누아와 숙소를 같이 쓰면서 생활의 안정을 찾아갔다.

로마에서 푸생은 처음에는 주문에 따라 여러 양식을 달리 시도해보면서 모색의 시간을 가졌다. 1628년 그는 바르베리니 추기경의 중재로 성 베드로 대성당에 들어갈 「성 에라스뮈스의 순교」Martyr de Saint Erasme를 주문받았다. 당시 로마에 있던 젊은 화가라면 누구라도 꿈꾸는 행운의 기회였지만, 푸생에게는 그렇지 못했다. '화가 철학자'로 불릴 만큼 철학적인 원리로 그림을 풀어나가려 한 푸생에게 주문자의 의도에 맞게 그려야 하는 대작은 맞지 않았다.

성 베드로 대성당의 제단화가 실패하고, 심적인 고통을 겪으면서 심하게 아프고 난 뒤 푸생은 인생의 전기를 맞아 자신만의 독자적인 길에 들어서게 된다. 1630년경부터는 성당이나 궁전으로부터 오는 대작들의 주문을 일절 받지 않고 비교적 작은 크기의 그림만을 그렸다. 그의 그림은 교회나 부유한 귀족층이 아닌 관리나 상인, 금융업자 등 부르주아지의 주문이 대부분을 차지하게 된다. 바르베리니 추기경의 비서인 카시아노 달 포조Cassiano dal Pozzo가 그의 주요 고객이었는데, 그는 화가들로 하여금 로마의 고대유물들을 소묘하게 하는 등 유달리 고대미술에 심취한 예술 애호가였다.

푸생은 고대의 건축과 조각뿐만 아니라 문학세계, 관습과 풍속에 대해서도 깊이 연구했고 예술이론으로는 레오나르도의 이론에 심취했다. 푸생의 미술은 그러한 고고학에 대한 열기로 가득 찬 학구적인 분위기 속에 주제와 표현에서 많은 변화를 보인다. 종교적인 주제에서는 멀어지고 대신 바쿠스, 숲의 요정 에코, 미모의 소년 나르시스, 아폴론, 미남 아도니스와 같은 신화 속의 인물들이나 르네상스의 시인 타소Torquato Tasso, 1544~95의 시에 나오는 인물들을 주제로 했다. 푸생은 신화 이야기든, 타소의 시든 극적인 장면을 포착해 새로운 해석을 가하고, 시상이 흐르는 고전적인 표현형식의 시적인 그림으로 전환시켰다. 타소의 시 「예루살렘의 해방」La Gerusalemme liberata, 1580에서 따온 그림 「르노 에 아르미데」Renaud et Armide, 1629는 그의 초기작에 해당한다.

푸생, 「넵투누스와 암피트리테의 승리」, 1638~40, 펜실베이니아, 필라델피아 미술관

보편적인 예술원리를 향한 탐구

푸생이 1630년부터 1640년까지 10년 동안 그린 신화적인 주제로는 「플로라의 세계」L'empire de Flore, 1631와, 「넵투누스와 암피트리테의 승리」Le triomphe de Neptune et d'Amphitrite, 1638~40, 고대 역사 이야기 「사비니 여인들의 약탈」L'enlèvement des Sabines, 1636~37, 종교적인 주제를 담은 「금송아지를 경배함」L'adoration du veau d'or, 1635~37, 「만나」La Manne, 또는 「광야에서 만나를 줍는 이스라엘인들」, 1637~39 등이 있다. 푸생은 신화적인 주제든 종교적인 주제든 그 서술적인 내용에 머무르지 않고 그의 사색을 통해 '시'詩로 전환시켰다.

역사가 특정한 사건을 다루면서 그것을 전달하는 데 목적이 있다면 시는 그 사건에서 누구에게나 일어날 수 있는 개연성과 보편성을 보여준다. 아리스토텔레스가 『시학』에서 "시는 보편적인 것을 표현하고 역사는 특수한 것을 표현한다"고 말한 대로, '시'는 눈에 보이는 현실을 그대로 재현하지 않고 그 안에 들어 있는 본질적인 것, 내면의 법칙을 보여주는 것으로 영원성과 보편성을

부여받는다. 푸생이 신화나 종교, 역사 이야기를 서술적인 차원이 아닌 시의 차원으로 전환시킨 것은 보편적인 예술 원리를 찾고자 했기 때문이다. 이미 고대시기부터 그림과 시와의 연관성이 제기되어 그리스 시대에 시인 시모니데스가 회화를 "말 없는 시"muta poesis, 시를 "말하는 그림"pictura loquens이라고 했고, 로마 시대의 문인인 호라티우스가 "시는 그림처럼"ut pictura poesis이라고 말한 바 있다.

시적인 표현은 서술적인 역사와는 달라, 사실적인 차원을 넘어 외양적인 사실 속에 숨어 있는 내면적인 본질을 밝혀준다고 하는데, 이것은 시가 외형상의 자연이 아니라 보편성을 띤 본질적인 자연을 보여준다는 뜻이다. 푸생은 바로 '시'적인 표현을 통해 항시 변하는 혼란된 모습의 자연이 아니라 자연의 본질적이고 영원한 완벽한 이미지를 나타내고자 했다. 눈에 들어오는 자연의 모습은 우연적이고 가변적이어서 항상 불완전성을 내포하고 있지만 그 본질적인 원형은 완벽하고 영원불멸하다. 푸생은 자연의 본질적인 원형으로서 그 자체로 명료하고 질서 잡힌 자연의 완벽한 이미지를 나타내려고 했다. 푸생은 바로크 미술의 우연성과 환상, 그 변화무쌍함을 멀리하고 그 반대로 절제되고 압축된 표현의 고전적인 언어로 이상적인 세계를 표현하고자 했다.

푸생이 표현하고자 한 것은 자연의 본질적인 모습, 그 원형이었고, 푸생은 그 답을 고대에서 찾았다. 그래서 푸생은 이상의 전형을 보여주는 고대작품, 또는 고대를 기초로 한 르네상스 대가들의 작품을 창작의 모델로 삼았다. 고대인들이 완성된 예술품의 표본을 보여줄 수 있었던 것은 그들이 자연의 본질적인 원리인 '이성'에 따랐기 때문이다. 고대의 예술원리는 그 자체가 이성에 바탕을 둔 것이므로 모든 시대에 적용될 수 있는 보편적이고 영원한 원리를 제공해줄 수 있기 때문이다. 이렇게 고대의 예술원리는 푸생으로 인해 새 시대, 즉 17세기 프랑스 고전주의 미술원리로 재탄생하게 되었다.

르네상스 미술은 자연의 완벽한 모방을 미술의 기본으로 삼고 자연의 과학적인 탐구를 통해 자연주의, 다시 말해 사실주의를 탄생시켰다. 과학으로 자연에 접근한 르네상스 합리주의는 현실에 바탕을 둔 지극히 경험적인 차원의

것이었다. 이와는 달리 푸생의 미술은 경험적인 차원 그 너머에 있는 영원불변한 본질, 관념적인 진리를 나타내려 한 것으로 진리의 세계인 실재實在에 다가서 있다. 푸생은 절대적인 진리인 이데아를 인식하는 철학적인 관념을 그림으로 표현하고자 했던 것이다. 인간은 완벽하게 창조되었기 때문에, 즉 인간의 본질적인 원형은 완벽한 것이기 때문에, 그림은 인간의 위대함과 숭고함을 나타내는 데 초점이 맞춰져야 하고 인간의 행동도 이성의 원리에 따라 질서 잡힌 정돈된 양상을 보여야 한다는 것이 그의 생각이었다. 푸생은 그림의 주제를 신화 · 역사 · 성서에서 찾아 인간의 삶의 본질을 알레고리로 나타냈고, 이는 도덕적인 진리와 자연스럽게 연결되었다. 도덕은 사람의 정신을 고양시켜 절대세계의 초월성과 이상성에 이르도록 하는 것이기 때문이다.

플라톤은 우리가 보는 물건은 그 완전한 원형인 이데아를 모방한 것이며, 그림은 그 사물을 모방한 것으로 이데아로부터 세 단계나 떨어진 모방이라면서 예술을 격하시켰다. 하지만 푸생은 플라톤이 말하는 자연의 완벽한 이데아를 예술로 나타내려 했다. 현실의 재현이 아닌 참된 인식episteme을 보여주는 푸생의 미술은 감각적인 눈이 아닌 정신의 눈으로 파악해야 한다. 더 자세히 말하자면 영혼의 가장 높은 부분인 이성과 예지로서만 파악할 수 있다는 것이다. 그 결과 그의 미술이 주는 미적인 '쾌'快는 물질을 통해 얻어지는 시각적인 즐거움이 아니고, 정신의 합리적인 고양으로써, 즉 '이성'으로 도달하는 '쾌'와 연결되어 있다.

이성의 빛이 세계를 밝혀준다는 것을 알려주듯 푸생의 그림을 보면 전체적으로 밝은 빛이 고루 화면을 감싸고 있는 가운데 빛이 그림자 부분까지 밝게 비춰주고 있다. 푸생 자신은 이를 두고 '보편적인 빛'이라 말했고 베네치아 화파의 맑은 색감으로 그 빛을 나타냈다.[33] 철학자가 사유를 통해 진리의 세계를 탐험했다면 푸생은 그림을 통해 그 진리의 세계를 표현하고자 했다. 그래서 푸생을 두고 철학자–화가라고 말하는 것이다. 철학적인 방법으로 절대적

33) Francesca Castria Marchetti, Rosa Giorgi, Stefano Zuffi, *L'art classique et baroque*(édition française), Paris, Gründ, 2005, p.96.

인 진리의 세계를 보여주려 한 푸생의 그림에서는 물질세계의 흔적은 전혀 보이지 않고, 물질성으로 훼손되지 않은 자연의 그 원초적인 순수함·투명함·명료함·경쾌함, 무엇보다 질서와 조화에 바탕을 둔 절대적인 세계의 평온함이 깃들어 있다. 이를 표현하는 데 푸생은 베네치아 화파의 맑고 밝은 색채와 라파엘로 그림의 우아함과 조화로움을 빌려왔다.

푸생은 그림에서 실제의 재현에 초점을 맞춘 미술의 특성인 '인위적인 환영성', 즉 사실주의적인 요소를 철저히 배제시켰고, 화면은 오로지 이성의 법칙에 입각한 균형과 대칭, 평행선 등으로 짜인 고도의 질서 있는 논리적인 구성을 보여주고 있다. 이성의 작용에 방해가 되는 감정을 유발하는 색채효과도 철저히 배제시켰고, 현실의 우연적인 요소인 움직임조차 되도록 느껴지지 않게 했다. 관념과 본질을 나타내는 푸생의 미술은 불필요한 것을 일체 배제시킨 채 기본적인 골격으로 환원되어 지극히 절제된 표현으로 압축된 밀도 있는 표현을 보여준다.

푸생은 그림을 참된 인식의 차원으로 파악한 만큼, 마치 시나 희곡을 읽어 내려가듯 그림도 그렇게 '읽어내려가도록' 화면을 구성했다. 특수한 것, 실제적인 것, 사실적인 것 등을 배제시킨 푸생 그림에서는 인물들이 보여주는 감정도 보편성을 띤 심리묘사로 환원되어 자연적이고 우연적인 표현, 개별적인 특수성이 배제되고 합리적이고 정형화된 도식으로 묘사되었다. 즉 푸생의 그림에서는 감정조차 이성적인 질서 안에 편입되어 본질적인 원형의 모습, 하나의 관념화된 표현을 보여주고 있다는 얘기다. 이러한 푸생의 그림보다 후에 나온 것이긴 하나, 이성에 입각한 합리성의 논리로 정신세계를 설명한 데카르트도 인간 영혼이 가진 또 다른 영역인 희노애락의 감정들에 대해 『정념론』*Les Passions de l'âme*이라는 제목의 책을 펴낸 바 있다.

서술이나 사실의 재현이라는 목적에서 벗어난 푸생의 미술에서의 인물상들은 유연하고 자연스러운 동작이 아닌, 마치 배우들이 관객들에게 자신들의 연기를 일부러 보여주거나 하는 듯한 인위적인 동작을 취하고 있다. 또한 다양하게 펼쳐지는 인물상들의 동작은 수평, 수직, 평행선, 크고 작은 대각선을 기

초로 한 정교한 구성 속에 흡수되어 얼어붙은 듯한 모습을 보이나, 화면 전체는 순수하고 명료하며 완전무결한 이미지를 보여주면서 완벽한 조화로움을 나타내고 있다. 거기에 맞춰 인물들 뒤의 풍경도 무대배경과 같이 설정되어 있다.

영원하고 보편적인 원리

이렇듯 철학을 그림으로 형상화한 푸생은 숭고형이고 복합적인 성격이라서 그의 작품 역시 단순한 시각적인 감상을 요구하지 않는다. 감각이 아닌 '이성'으로 이해하게끔 그림을 그렸기 때문에 푸생의 그림은 인물들의 동작과 감정을 해독해가면서 '읽어내려가도록' 되어 있다. 푸생이 작업하면서 간간이 써놓은 기록들은 푸생의 열렬한 옹호자인 이론가 펠리비앙André Félibien, 1619~95의 『고금의 가장 특출한 화가들에 대한 담화집』Entretiens sur les vies et sur les ouvrages des plus excellents peintres anciens et modernes, 1666에 나와 있다.

그래서 푸생의 그림 제작과정도 아주 독특하다. 당시 사람들이 남긴 말에 따르면, 푸생은 일단 주제를 정하고 충분한 숙고를 거친 후 간단한 스케치로 전체안을 잡고 나서, 작은 밀랍인형들을 만들어 무대 위에 배우들처럼 배치해보고, 조명도 거기에 따라 조절했다고 한다. 만족한 상태에 이르면 다시 스케치를 해보고, 그것이 마음에 안 들면 인형들을 다시 배치하고 또 스케치를 하는 과정을 여러 번 거쳤다.[34] 인형들의 배치로 화면구성이 확정되면 인형들을 더 크게 만들고 옷을 입혀 그것을 보고 그림을 그리기 시작했다. 푸생은 인물의 사실적인 묘사를 거부하고 옛 고대 조각상 중에서 그리고자 하는 인물 가운데 가장 이상적으로 생각하는 상像을 골라 인물묘사를 했다. 가변적인 자연이 아니라 영원불멸하고 보편적인 자연의 이미지를 나타내고자 한 푸생은 인물상의 이미지를 완벽함의 전형을 보여주는 고대 조각상에서 찾았던 것이다. 사물의 근원을 찾아가는 철학자와 같은 푸생에게 현실에 입각한 사실주의적

34) Anthony Blunt, op. cit., p.249.

인 접근이란 생각할 수도 없는 일이었을 것이다.

실제적인 물질성, 감각성을 배제시키고 오로지 본질적인 관념을 시적인 언어로 형상화한 푸생은 그리스 음악의 선법旋法, mode으로 주제의 성격을 구별했다. 심각하고 진지한 주제는 도리아doria 모드로, 우울한 주제는 리디아lydia 모드로, 격정적인 주제는 프리기아phrigia 모드로, 달콤하고 감미로운 주제는 히포리디아hypolydia 모드로, 바쿠스의 향연이나 춤추는 장면은 이오니아ionia 모드로 그 분위기를 나타냈다.[35]

푸생은 자연의 혼돈된 외양으로부터 자연의 본질을 이루는 것, 그 자체로도 명료하고 질서 잡힌 이미지, 자연을 지배하는 보편적인 원리를 찾고자 했다. 여기서 '법칙'이란 문제가 발생한다. 주관성이 앞설 때는 개인적인 영감이나 환상으로 설명이 되지만, 보편성을 띤 객관적인 진리라는 개념이 개입되면 규칙의 문제, 방법론이 자연스럽게 제기된다. 영원불멸한 관념적 세계는 그 자체의 법과 규칙에 따라 움직이는 질서 잡힌 세계이므로 보편적이고 객관적으로 이해되어야 하기 때문이다. 마치 데카르트가 진리의 보편성을 앞세우면서 그 진리에 도달할 수 있는 방법론을 얘기했고, 프랑스 17세기 고전주의 극작가들이 고도로 지적인 삼단일 법칙을 엄격히 지켜 극히 완성된 희곡을 보여주었듯이, 푸생도 누구나 다 이해할 수 있는 명료한 법칙, 즉 영원하고 보편적인 원리를 제정하여 완성된 고전주의 미술로 나아가고자 했다.

푸생에게 예술은 예측할 수 없는 영감이나 환상·변덕·즉흥성으로 이루어지는 것이 아니라 철저한 방법을 통해 만들어가는 의식적인 작업의 결과다. 따라서 일체의 자의적이고 우발적인 요소를 없애고 보편성에 입각한 엄격한 표현원리를 만들어 그가 나타내고자 하는 관념을 형상화했다. 그러나 이 원리가 하나의 법칙으로 체계화될 때는 도식화된 표현으로 굳어져 창작의 길을 막는 위험성을 내포하고 있기도 하다.

어쨌든 푸생은 멀리 로마에 떨어져 있었음에도 불구하고, 정치부터 정신세

35) Germain Bazin, op. cit., p.69.

푸생, 「사비니 여인들의 약탈」, 1636~37, 캔버스 유화, 뉴욕, 메트로폴리탄 박물관

계에 이르기까지 국가 전체가 모두 이성적인 질서 안에 통합되어 있던 17세기 프랑스에서 사회적 통합의 근간을 이루었던 '고전성'을 가장 잘 나타내는 미술가이며, 가장 프랑스적인 취향을 잘 나타내주는 예술가로 여겨졌다. 한마디로 푸생의 미술은 17세기 프랑스 고전주의 미술이 무엇인가를 알려주는 전형이었고 고전주의 미술을 다른 미술과 구별짓는 기준이었다.

푸생의 그림은 대각선과 수직수평선들이 이리저리 얽힌 가운데서도 명료하고 조화로운 구성을 보인다. 말하자면 자연의 혼돈된 외양으로부터 그 자체로 명료하고 질서 잡힌 자연의 이미지를 만들었다. 「사비니 여인들의 약탈」의 주제는 로마 건국에 관련된 이야기다. 로마를 건국한 로물루스는 나라 안의 부족한 여자의 수를 채우기 위해 바다의 신 넵투누스의 신전이 발견됐다고 술책을 부려 이웃 마을 사비니 사람들을 축제에 초대했고, 그 자리에서 로마의 남자들이 사비니 여인을 약탈했다는 이야기다.

얘기의 내용이 이러하니 그림이 격동적인 분위기와 움직임을 나타낼 수밖

푸생, 「만나」, 1637~39, 캔버스 유화, 파리, 루브르 미술관

에 없어 사람들의 몸이 일정하게 한 방향을 향해 있지 않고 팔, 다리, 얼굴 등이 제각기 따로 움직이는 양상을 보인다. 그러나 푸생은 주제의 성격에 따라 움직임을 나타내는 대각선을 많이 쓰되 거의 45도의 대각선을 보이는 반복적인 선의 흐름과 대칭적인 인물배치로 균형을 잡아주었다. 전체적인 구도로 큰 삼각형이 있고, 그 안에 작은 삼각형들이 들어가 있는 짜임새 있는 구성으로 어지러운 약탈 장면을 지극히 정돈된 양상으로 만들어놓은 것이다. 화면을 보면 시선이 단계적으로 옮겨 가는 구성을 보이고 맨 뒤로 수평수직의 건축물을 집어넣어 어지러울 수 있는 시선의 흐름을 차단시켰다. 한마디로 극도의 혼란스러움을 명료한 틀 안에 집어넣었다는 얘기다. 이 그림은 주제에서 나올 수 있는 극적인 느낌이나 혼란스러운 상황을 질서로 통제한, 다시 말해 이성으로 감정을 제압한 상태를 보여주는 것이라 하겠다.

「만나」도 어수선할 수밖에 없는 장면을 질서로 통제한 구성을 보인다. 이 그림은 『구약성서』의 「탈출기」에서 이스라엘인이 이집트를 탈출해 광야에서 굶

주림에 시달리다가 하늘에서 떨어진 만나를 줍는 기적의 장면을 그린 것으로, 거의 빈사 상태에 이른 사람들의 모습, 아이에게 쥐어짜서라도 어떻게든 젖을 먹이려는 엄마, 만나를 보여주면서 희망을 알려주는 사람들, 허겁지겁 땅에 떨어진 만나를 주워 먹는 사람들, 약한 자들에게 먼저 먹을 것을 갖다주려는 젊은이의 모습이 눈에 띈다. 백성 가운데 감사의 기도를 올리고 있는 모세와 아론의 모습도 보인다.

푸생은 『구약성서』의 기적의 장면을 서술적으로 묘사하지 않고 배고픔, 비참함, 절망감, 희망, 기쁨, 이기적인 탐욕, 남에 대한 배려, 신에 대한 감사의 마음 등을 하나의 보편적인 관념으로 형상화시켜 그것들을 질서 잡힌 구성 안에 통합했다. 푸생은 예기치 않은 충격을 주거나 시선을 흐트러뜨릴 수 있는 모든 불필요한 요소를 배제시킨 치밀하게 계산된 집중된 구성으로 보는 사람들로 하여금 그림에 몰입하여 단계적으로 그림을 읽어내려가게 했다. 그림을 보는 사람은 마치 시의 한 구절 한 구절을 음미하듯 그렇게 그림을 읽어내려가야 한다.

푸생은 로마에 체류하면서도 프랑스에 너무나 유명한 화가로 알려졌기 때문에 재상 리슐리외가 파리로 오도록 압력을 가해 1640년 파리로 향한다. 파리에 도착하자마자 그에게 떨어진 일은 리슐리외가 의뢰한 제단화 두 점, 우의화 두 점, 그리고 루브르 궁의 긴 복도방grande galerie을 장식하는 일이었다.

작품의 성격도 맞지 않았지만, 조수를 따로 두지 않고 혼자 소규모의 작품을 쉬엄쉬엄 제작하던 푸생에게, 제작일자도 맞춰야 하고 여러 사람과 협동체제로 움직여야 하는 대작들은 아무래도 맞지 않았다. 더군다나 푸생이 파리에 왔다는 것만으로도 위협적이라고 느끼는 동료화가들의 질시와 방해공작도 못 견딜 일이었다. 특히 부에가 심했지만, 다른 예술가들도 푸생을 경쟁자로 보고 매우 적대시했다.

결국 1642년 푸생은 아내의 일을 핑계로 대고 로마로 다시 돌아갔다. 그 후 푸생은 다시는 파리에 가지 않았고 세상을 떠날 때까지 로마를 떠나지 않았다.

스토아 철학에 기반을 둔 작품들

파리에서 한 푸생의 작업은 솔직히 실패였다. 그러나 1628년 푸생이 성 베드로 대성당에 들어갈 대작을 의뢰받고 좌절을 겪은 후 작업에 큰 변화가 있었듯이, 2년간의 파리 체류도 푸생에게 결정적인 계기를 안겨주었다. 로마에 돌아온 푸생의 그림은 다시 한 번 변화를 맞게 된다. 특히 푸생이 파리에서 알고 지낸 사람들은 관리·은행가·상인 등 당시 귀족을 대신하여 절대왕정의 협력자로 부상한 확고한 사회계층으로 자리 잡아가던 부르주아지였다. 이들은 지적 엘리트로서 지식수준이 높았고 무엇보다 자신의 실력으로 정직하게 돈을 벌어 허례허식 없이 소박했다. 이들 부르주아층은 17세기 전반기에 프랑스 사회에 깊이 퍼져 있던 스토아Stoa: 제논이 '스토아 포이킬레'라는 이름의 건물에서 학교를 창설하여 가르쳤기 때문에 제논의 가르침이 스토아 학파는 이름을 얻게 되었다 철학의 윤리학에 빠져 있었고, 푸생은 그의 그림의 주고객이었던 이들로부터 많은 영향을 받게 된다.

기원전 4세기경 제논Zenon, 기원전 335~263이 창시한 스토아 철학은 자아의 통제와 훈련을 목표로 하는 윤리관, 또한 개인주의적인 경향을 벗어나 도덕의 사회성까지도 중요시한 윤리학이 중심을 이루었던 학파다. '이성'을 갖고 태어난 개인은 절대적으로 윤리적인 의무를 이행해야 하며 또 그러한 개개인들은 사회와 국가라는 큰 틀 속에서 조화를 이뤄가야 함을 역설했다. 스토아 철학은 특히 로마 시대에 와서 당시의 정치상황과 로마인들의 기질에 맞아 크게 성행했다. 철학자 세네카Seneca, 기원전 4~서기 65와 『명상록』을 쓴 황제 마르쿠스 아우렐리우스가 스토아 철학의 대표적인 인물들이다.

17세기 프랑스에서는 인간의 도덕적인 힘과 자율적인 의지를 믿는 스토아 철학이 삶의 적극적인 윤리로 널리 퍼져나갔다. 용기, 불굴의 의지, 자신의 의무에 대한 충직성 등 스토아적인 도덕윤리는 사회를 움직이는 시대적인 흐름으로 자리 잡았다. 17세기 프랑스 고전주의 문학의 선봉에 섰던 코르네유의 비극은 이러한 시대적인 흐름을 보여주는 작품으로, 자신이 갖고 있는 도덕적 의지를 올바르게 쓰겠다는 굳건한 결의를 보이는 '영웅'들, 바로 그렇기 때문

에 '고귀한 정신'의 소유자로 여겨지는 영웅들에 대한 예찬이다. 이 영웅들은 다름 아닌 그 시대가 추구했던 이상적인 인간의 유형이다.

푸생의 주고객층은 그에게 스토아 철학의 윤리관에 입각한 그림을 요구했다. 1640년 이후에도 푸생은 여전히 종교적이고 고전적인 주제를 다루었으나 그 초점이 바뀌게 된다. 『구약성서』의 「탈출기」의 「만나」와 같은 일대 장관을 다룬 장면은 없어지고 솔로몬의 재판과 같이 좀더 심리적이고 극적인 해석이 가능한 주제로 바뀌게 된다. 고전적인 주제에서도 스토아 철학 윤리학의 중심 개념인 본능이나 열정을 극복하는 의지를 여러 방향으로 다루었다. 스토아 철학에서는 인간은 이성을 갖고 태어났기 때문에 이성적으로 생활하는 것이 바로 덕이고 행복이라고 말한다. 인간의 과업은 참된 덕으로 나아가는 데 방해가 되는 감정을 의지로 완전히 극복하는 것이고 그래야 마음의 평정apatheia을 얻을 수 있다는 것이다.

푸생은 스토아 철학의 윤리관에 입각한 인물들로 조국을 위해 자신을 희생하는 로마의 코리올라누스Gnaeus Marcius Coriolanus, 5세기, 저급한 욕망을 극복하는 인물, '무욕'無慾을 신조로 하여 지상의 모든 재물을 던져버리는 그리스 견유학파의 디오게네스Diogenês, 기원전 412년경~323년경, 진실을 숨기기보다 죽음을 택한 아테네의 장군 포키온Phôkiôn, 기원전 402년경~318 등을 소재로 삼았다. 푸생이 설정한 인물들은 국가와 개인, 명예와 사랑 간의 갈등관계 속에서 개인보다는 국가를, 사랑보다는 명예를, 사랑보다는 종교를 택한 「호라스」 「시드」 「폴리외크트」와 같은 코르네유 비극의 영웅들과 맥을 같이한다.

푸생과 코르네유는 둘 다 현실을 관념적으로 여과시키고 그것을 예술이라는 형식을 빌어 지적으로 재편성한 고전주의자들이다. 그들은 '마땅히 그렇게 되어야만 할 인간' '마땅히 해야 할 일을 한 인간'이라는 영웅적인 인간유형을 만들어놓았고, 표현형식에서도 최소의 것으로 최대한의 효과를 나타내는 압축되고 밀도 있는 표현을 보여주었다.

그러나 깊이 들어가보면 푸생이 이성에 입각한 관념을 합리적으로 나타낸데 비해 코르네유는 자신의 극 「르 시드」가 논쟁을 불러일으킨 데서 보듯 진실

다움보다는 사실성을 더 노출시켰고 영광을 쟁취하기 위해 한 인간이 갖는 지나친 열정을 부각시켜 자기과시적인 요소가 많아 고전주의 작가면서도 바로크적인 요소를 많이 갖고 있는 작가로 평가된다.

프랑스 고전주의 미술의 기수

1640년대 이후 푸생의 그림은 프랑스 고전주의 미술의 이상을 보여주는 표본이 되어 고귀한 품격의 '장엄한 양식'maniera magnifica을 보여주는 엄격한 고전주의로 발전하게 된다.[36] 그 이전 그림에서의 정념의 분출은 조절되고 정제된 표현으로 바뀌게 되고 인물들의 형태감은 기념비적인 견고함을 보여주게 되며, 화면구성은 간결해지고 엄격해졌다. 인물들의 다양한 동세도 없어지고, 인물들의 얼어붙은 동작 가운데 느껴지던 정중동靜中動의 움직임마저 필요 없는 고요함이 깃든 세계로 바뀌었다. 오로지 관념의 표현이 집약된 그림, 즉 현실세계의 혼돈스러운 요소가 완전히 사라지고 시적인 그림으로서의 표현성마저 축출된 순수히 명상적이고 철학적인 그림을 그렸다는 얘기다. 푸생은 스토아 철학에서 말하는 이성으로 정념의 세계를 완전히 해탈하고 신적인 세계에 도달하여 마음의 평정을 얻어내고자 한 '현자'賢者의 경지를 보여주는 그림세계에 이르렀던 것이다.

「베드로에게 하늘의 열쇠를 주는 예수 그리스도」1647와 「성체성사」1647, 「아르카디아의 목동들」Bergers d'Arcadia 또는 「나는 아르카디아에도 존재한다」Et in Arcadia ego, 1650, 「솔로몬의 재판」1650은 인물들을 전경에 일렬로 배치하고, 뒷배경은 연극무대의 배경과 같은 풍경이나 건물들을 집어넣은 구성을 보인다. 그 이전에 푸생은 인물들이 크고 작은 나선형구도와 대각선구도로 얽힌 복잡한 구도를 좋아했으나 후반기에 들어서는 수평수직 구도에 입각한 단순하고 엄격한 기하학적인 구도로 돌아갔다. 「나는 아르카디아에도 존재한다」는 1650년의 것과 동일한 주제로 1629~30년에도 그린 것이 있는데, 두 그림 모

36) Julius S. Held, Donald Posner, op. cit., p.157.

푸생, 「아르카디아의 목동들」, 1650, 캔버스 유화, 파리, 루브르 박물관

두 목동들이 묘비에 씌어 있는 "죽음은 이상향인 아르카디아에도 있다"는 글귀를 읽고 있는 장면을 그렸다.

그러나 주제는 같아도 처음 그림과 나중 그림은 형식에서 많은 차이를 느끼게 한다. 나중 그림에서는 처음 그림에서의 글자를 해독하는 인물들의 부산스러운 움직임이 없어지고 정적인 분위기 속에서 삶과 죽음에 대한 철학적인 명상에 압축돼 있다. 푸생은 그림이 갖는 서술적인 표현, 시적인 표현을 순수한 관념의 표현으로, 철학과 명상의 경지로 탈바꿈시켰던 것이다. 그 과정에서 푸생은 이성으로만 접근할 수 있는 철저하게 계산된 정연한 짜임새 있는 구도를 나타냈다. 이 구도 안에서 불필요한 군더더기를 모두 없애고 거의 금욕적이라 할 절제된 표현으로, 양적으로나 질적으로 최소한의 것으로 최대한의 것을 표현하려 했다.

이러한 푸생의 작업은 고도의 지적인 작업으로 세계를 지적으로 재구성하려 한 17세기 프랑스 고전주의의 이념과 일치했기 때문에, 그가 외국에 나와

있어도 프랑스 고전주의 미술의 기수로, 나아가서는 프랑스 회화의 아버지로 추앙받았던 것이다. 1648년작 「계단 위에 앉아 있는 마돈나」에서 계단, 신전의 정면, 기둥 등의 배경을 보면 화면 전체가 순수한 기하학에 입각하여 구성됐음을 알아챌 수 있다. 푸생이 이렇듯 공간을 기하학적으로 구성한 것은 물질세계는 엄밀한 수학 원리에 의해서 이루어진 세계라고 밝힌 데카르트의 사상과 일맥상통한다.

이러한 푸생의 기하학적인 공간구성은 푸생이 1640년 후반부터 각별한 관심을 쏟았던 풍경화에도 그대로 적용되었다. 푸생은 자연은 원래 완벽하게 창조된 것이기 때문에, 자연을 그릴 때는 우리가 늘 대하는 자연의 모습이 아니라 "마땅히 그래야 할" 완벽하고 이상적인 자연의 모습으로 그려야 한다고 생각했다. 푸생은 앞선 안니발레 카라치와 도메니키노의 이상적인 풍경화의 길을 따랐으나 수학원리에 입각한 인위적인 공간구성으로 그들의 풍경화보다 훨씬 더 정연하고 짜임새 있는 풍경을 만들어냈다. 1648년작 「포키온의 매장」을 주제로 한 한 쌍의 그림은 전경·중경·원경이 명확한 단계적인 이행을 보이면서 구분되어 있는 가운데 고대건축, 나무, 길, 강 등이 한 치의 오차 없는 완벽한 수학적인 구도 속에 배치되어 있다. 화면 전체가 엄격한 질서와 통일된 조화로움을 보이는 가운데 숙연하고 고요한 분위기를 자아내고 있다.

이 그림에서의 풍경은 자연의 정경으로서의 풍경이 아니라 푸생이 생각하는 관념적인 자연, 즉 '이상적이고 영원한' 자연의 이미지다. 이 그림은 플루타르코스의 「포키온의 생애」에서 영감을 얻어 그린 것인데, 포키온은 의로운 죽음의 길을 택한 아테네 장군으로 당시 사회에 팽배해 있던 스토아 철학의 윤리관을 잘 보여주는 인물이었다. 푸생은 스토아 철학의 미덕을 보여준 영웅의 매장이라는 주제에 맞는 엄숙하고 고귀하며 영웅적인 풍경을 만들어내었다. 바로 이런 이유에서 프랑스의 이론가 드 필Roger de Piles, 1635~1709은 고귀한 역사 이야기와 그에 맞는 자연풍경을 통해 고대의 위대함을 보여주려는 푸생의 풍경화를 '영웅적인 풍경화'로 규정짓는 가운데, 특히 포키온의 매장을 주제로 한 그림은 영웅적인 풍경화의 전형을 보여주는 그림이라고 말한다.

푸생, 「아테네 시 성곽 밖으로 포키온의 시신을 운반함」, 1648

　한 쌍의 그림 중 「아테네 시 성곽 밖으로 포키온의 시신을 운반함」은 도시 안에서 시신을 매장하는 것조차 거부당해 포키온의 시신을 도시성곽 밖으로 내가는 장면이 묘사되어 있다. 나머지 그림 「포키온의 미망인이 남편의 유골을 수습함」은 포키온의 아내가 화장한 재를 수습하고 있는 장면이다. 이 그림들은 분명 포키온의 매장을 주제로 했으나 실제 그림을 보면 인물 중심의 그림이 아니라 풍경 중심의 그림임을 알 수 있다. 시신을 나르거나 재를 수습하는 장면이 장중한 풍경 속에 함몰되어 있어 인간사란 거대한 자연 앞에서 그저 한낱 작은 에피소드에 불과한 것임을 시사하고 있는 듯하다.

　바빌로니아에서 전설로 내려오는 피라무스와 티스베의 불행한 사랑얘기를 다룬 1651년작 「피라무스와 티스베가 있는 풍경」은 제아무리 감동적인 사랑얘기도 자연의 위력 앞에서는 아무것도 아니라는 점을 강조하듯 인물들이 작게 그려져 있다.[37] 그런데 이 그림에서의 풍경은 엄격한 고전주의 형식의 질

37) Jacques Thuilliers, op. cit., p.254.

서 잡힌 정적인 모습이 아니다. 자연의 위력을 과시하듯 어두움이 짙게 깔린 하늘에서는 번개가 치면서 폭풍우가 곧 몰아칠 것 같고 나무들은 돌풍에 휘어져 있다. 푸생의 자연에 대한 철학적인 해석은, 자연현상 그 뒤에 숨은 근원적인 힘, 즉 우주만물을 통한 신적인 힘의 계시라는 차원으로 들어갔다.

푸생의 철학적 사색이 인간의 행위에서 우주적인 차원으로 확대되면서 1650년대 중반부터 사망할 때까지 거의 풍경화에 전념했다. 푸생은 자연의 정경으로서 풍경에 관심을 둔 것이 아니고 자연의 원동력과 그 위력, 자연의 오묘한 섭리에 초점을 맞추었다. 푸생이 그린 자연은 이성의 법칙에 의해 정돈된 질서 잡힌 모습이 아니라 자연으로부터 분출되는 힘이 천지를 뒤흔드는 것 같은 격렬하고 거친 야생적인 면모를 보인다. 푸생은 질서 잡힌 '코스모스' cosmos로서의 자연의 모습이 아닌, 질서 이전의 혼돈 상태, 즉 '카오스' chaos적인 모습에 다가갔던 것이다. 「폴리페무스가 있는 풍경」1650, 「오르페우스와 에우리디케」1650, 「아르테미스와 오리온」1658, 「아폴론과 다프네」1664 등의 작품들은 신화의 인물들을 등장시킨 신화화지만, 신화의 얘기가 아니라 신화의 인물을 통해 자연의 생성과 순환을 알레고리로 나타낸 것이다.

이렇듯 신화를 세계를 움직이는 거대한 암호체계로 생각하고 그것을 알레고리로 받아들여 비유적으로 해석하는 방법은 스토아 철학에서 유래한 것이다. 스토아 철학자들은 신화를 합리적인 진리를 상징적이고 우회적으로 표현한 형태로 보고 신화 속에서 세계의 본질을 찾으려 했다. 푸생은 바로 이 스토아 철학으로부터의 영향 아래 자연과 신화를 연결시켜 우주생성과 변전의 원리에 다가가고자 했던 것이다.

푸생은 자연을 신화에만 연결시킨 것이 아니라 성서와도 연결시켜 1년의 사계절을 성서 이야기에 입각하여 해석한 「네 계절」1660~64을 그리기도 했다. 리슐리외 재상의 의뢰로 그린 이 네 점의 그림에서 '봄'은 아담과 하와가 있는 에덴 동산으로, '여름'은 다윗의 선조인 룻과 보아즈가 추수하는 장면으로, '가을'은 약속된 땅에서 수확한 거대한 포도송이로 자연의 풍요로움을 나타냈다. 창세기의 대홍수 이야기와 연결된 '겨울'은 인간의 죄를 벌하시는 야훼의

푸생, 「겨울」 혹은 「홍수」, 1660~64, 파리, 루브르 박물관

분노를 폭풍우 몰아치는 장면으로 묘사했다. 저 멀리 희미하게나마 희망을 상
징하듯 노아의 방주가 보이고 전경에서는 어떻게든 살아남으려고 애쓰는 인
간의 처참함이 적나라하게 표현되어 있다. 푸생의 이러한 후반기 풍경화는
1650년 전후에 그린 고전주의 형식의 풍경화와 사뭇 다른 양상을 보인다. 배
경에 있던 고대건축은 거의 없어졌고 순수한 자연현상에만 초점이 맞추어지면
서, 균형과 조화에 입각한 기하학적인 구조가 사라지고 좀더 자연주의적인 양
상을 보인다. 특히 '사계절' 중 「겨울」은 인간의 죄와 벌, 피할 수 없는 죽음을
암시하는 어둡고 암울한 종말론적인 분위기로 범신론적인 특징을 보여 19세기
의 낭만주의 풍경화를 예고해주고 있다.

클로드 로랭, '아르카디아'를 꿈꾸다

로마에서 안니발레 카라치로부터 내려오는 고귀한 역사를 주제로 삼고 이상적인 자연풍경을 그린 고전적인 풍경화의 전통은 그의 제자 도메니키노에 이어 프랑스 출신의 화가로 주로 로마에서 활동한 푸생과 클로드 로랭Claude Lorrain, 1600~82으로 이어졌다. 푸생이 17세기의 가장 위대한 풍경화가라고 평가한 클로드 젤레Claude Gellée——프랑스 서부지역인 로렌 출신으로 클로드 로랭이라 불림——는 푸생과는 달리 일생 동안 풍경화에만 전념한 화가였다.[38]

푸생과 클로드 로랭은 모두 고전주의 풍경화의 전통을 따랐고 모두 역사적인 풍경화의 범주에 들어가기는 하나 두 사람의 예술세계는 판이하게 달랐다. 그림은 고귀한 주제만을 다루어야 한다고 생각했던 푸생이 고대세계의 위대함과 이상적인 자연정경을 담은 영웅적인 풍경화를 그렸다면, 클로드는 푸생처럼 고대역사나 신화에서 주제를 택했으나 그림의 실제 주제는 자연의 전원적인 아름다움이었다. 푸생이 자연의 본질을 찾아 관념화된 자연미를 나타냈다면 클로드는 외양적인 자연현상에 주목하여 거기로부터 자연의 이상적인 아름다움의 전형을 도출해내고자 했다. 그래서 클로드는 질서와 비례에 입각한 합리적인 구성을 한 고전주의 작가이면서 자연주의적인 성향이 짙은 화가로 평가된다.

클로드 로랭은 프랑스 동부인 로렌 지방의 샤마뉴Chamagne 마을 출신으로 열두 살에 제과기술을 배우려고 로마에 갔다고 한다. 클로드가 로마의 풍경화가인 타시Agostino Tassi, 1578~1644의 집에 들어가게 된 것도 요리와 관계된 일 때문이라고 추정되나, 그 집에서 클로드는 타시로부터 풍경화의 기초를 모두 배웠다. 1623년 클로드는 타시의 집을 나와 나폴리로 여행을 갔는데 그곳 나폴리 만의 아름다운 바다정경에 깊이 매료되었다. 그 후 이탈리아의 로레토와 베네치아를 거쳐 오스트리아의 티롤 지방과 남부독일인 바이에른을 지나 고향으로 돌아왔으나 1627년 다시 로마로 돌아가 그곳에서 일생을 보냈다.

38) *Encyclopédie de l'art* V–Art classique et baroque, op. cit., p.172.

1630년 이후 클로드는 꽤 유명한 풍경화가로 활동했고, 곧 로마에 프랑스 대사로 있던 베튄Philippe de Béthune 공작, 크레센지Crescenzi와 벤티볼리오Bentivoglio 추기경, 교황 우르바노 8세 눈에 들게 되었다.

이들을 중심으로 하여 클로드의 주 고객층이 확보되면서 그는 로마에서 꽤나 인기 있는 풍경화가로 자리 잡게 되었는데, 그러다보니 복제품도 나오고 표절도 잇따라 클로드는 글자 그대로 자신의 작품세계 비망록인 『진실의 책』Liber Veritatis을 남겨놓기까지 했다. 원래 영국의 데번셔Devonshire 공작의 소유였다가 지금은 브리티시 뮤지엄에 소장되어 있는 이 책에는 화력畫歷 40년 동안의 그의 그림세계를 알려주는 데생 200여 점이 담겨 있다. 또한 그 책에는 간간이 로마 근교를 산책하면서 적어놓은 작업 노트도 들어 있어 진품 시비의 소지를 차단할 수 있음은 물론 그의 예술여정을 이해하는 데 많은 도움을 준다.

클로드는 이탈리아 전 국토를 돌아다니면서 곳곳의 아름다운 정경을 그림으로 남겼다. 때로는 푸생과 같이 고대유적이 밀집해 있는 로마 근교 캄파냐 지방을 산책하는 것을 좋아했다. 푸생은 '아름다운 고대'의 위대함과 영광이 가득 배어 있기 때문에 그곳을 좋아했고, 클로드는 로마 근교의 자연의 아름다움 그 자체에 심취했다. 아마도 로마의 캄파냐 지방을 고대역사와 연관시키지 않고 순수한 미적 대상으로 본 화가는 클로드가 처음이었을 것이다.[39] 또한 17세기 중반부터 밀어닥친 고대 열풍으로 로마 근교 고대유적의 폐허를 그린 도시풍경화가 인기를 끌었지만, 클로드가 그린 것은 지형학적인 자연이 아니라 베르길리우스의 전원시에 나오는 이상향, 아르카디아의 자연, 그리고 그 이상향 속의 고대였다.

일찍이 기원전 8세기에 그리스의 시인 헤시오도스는 구전으로 전승되어온 그리스 신화의 신들의 계보를 확립시키고, 다섯 가지 인종이 바뀌어가면서 시대가 구분됐다고 『일과 나날들』에서 기술했다. 그중 '황금시대'는 그리스도교의 낙원과 같은 신화시대로, 그 시대에는 신과 인간들이 함께 어우러져 행복

39) Anthony Blunt, op. cit., p.249.

클로드 로랭, 「항구풍경」, 1639, 런던, 내셔널 갤러리

하게 살았다고 한다. 그 후 로마 시대에 와서 베르길리우스는 로마 건국신화
를 실은 『아이네이스』『전원시』『농경시』에서 '황금시대'를 헤시오도스보다
이상적이고 낙관적인 관점으로 언급했다. 클로드는 바로 이 베르길리우스의
시구절에서 많은 영감을 얻어 신화 속의 이상향인 고대세계, 평화롭고 고요한
아르카디아를 창조해낸 것이었다. 클로드는 바로 이 아르카디아를 관념의 틀
속에만 가둬두지 않고 고대건축과 폐허, 그리고 태양빛과 대기를 가득 머금은
실제의 생생한 자연풍경을 모두 합쳐 시적인 분위기의 아르카디아로 만들어
놓았다. 그래서 그의 그림에서는 바로 눈앞에서 '황금시대'가 재현되는 것 같
은 꿈과 같은 분위기를 맛볼 수 있다.

빛과 대기의 작용에 주목하다

르네상스 시대의 『예술가 열전』을 쓴 16세기 이탈리아의 바사리와 버금갈

정도로 예술가와 예술작품을 가장 방대하게 다루었다고 평가되는 독일의 잔 드라르트Joachim Sandrart, 1606~88의 『독일 아카데미』*Teutsche Academie*, 원제는 *Teutsche Academie der Edlen Bau und Mahlerey kunste*, 1675의 기록을 보면[40], 클로드는 "미술로 나타낼 수 있는 모든 비법을 드러내보이고 자연의 신비를 간파하기 위해 해 뜨기 전에 밖으로 나가 저녁 무렵까지 머무르면서 황혼의 미묘한 색조까지 포착하고 그 모든 것을 제대로 화면에 담아놓고자 했다"고 한다.[41]

이 글에서 보듯 클로드의 관심사는 오로지 '빛'이었다. 그는 빛의 효과가 최고에 달하는 해가 뜨고 지는 시간을 택했고, 장소도 빛이 가장 잘 투영되는 바다와 여러 종류의 빛이 분별되는 숲이 있는 물가를 좋아했다. 그는 '빛'을 그림으로 재현해내기 위해 아침나절의 차가운 빛, 한낮의 작열하는 태양빛, 우울한 기색을 띤 흐린 날의 빛, 뜨거운 황혼녘의 빛, 넘실대는 파도 속에서 여러 색깔로 반사되는 빛 등을 무수히 그려보았다. 또한 그는 큰 나무들이 있는 곳, 건물들이 있는 곳, 물가 주변에 따라 달라지는 빛과 대기의 투명도를 구분시켰다. 클로드 이전에는 그 누구도 직접적인 관찰을 통해 하루의 시간에 따라 달라지는 빛과 대기의 작용에 대해 그리지 않았다. 클로드는 햇살이 서서히 대기에 침투해 들어가는 아침, 빛의 명도가 약화되면서 대기에서 서서히 물러나가는 저녁노을 등 빛의 단계적 변화를 그려내고자 했다. 그의 그림의 주제는 '빛'의 작용에 의한 경관이었기 때문에 신화나 역사를 주제로 그렸어도, 등장하는 인물들은 아무 존재도 아닌 양 차지하는 비중이 적게 그려져 있다.

클로드 로랭은 애당초 로마에서 풍경화를 시작할 때부터 자연을 대하는 태도가 달랐다. 푸생은 종교적이고 신화적인 이야기가 아름다운 자연 속에서 펼쳐지는 베네치아 화파의 목가적인 풍경 그림과 안니발레 카라치의 이상적인 풍경화의 전통을 따랐으나, 클로드는 이탈리아 거장들보다는 로마에서 활동하고 있는 북유럽의 화가들로부터 많은 영향을 받았다. 북유럽의 빛과 대기의 작용에 의한 자연의 생생한 분위기를 전하려는 사실주의적인 풍경화의 전통

40) Germain Bazin, op. cit., pp.62~63, p.577.
41) *Encyclopédie de l'art* V—Art classique et baroque, op. cit., p.173.

클로드 로랭, 「아폴론과 쿠메의 무녀가 함께 있는 바다풍경」,
1646, 캔버스 유화, 상트페테르부르크, 에르미타주 미술관

을 그대로 살린 독일 출신의 엘스하이머Adam Elsheimer, 1578~1610와 플랑드르
출신의 브릴Paul Bril, 1554~1626이 그들이다.

　엘스하이머는 달빛으로 물든 밤하늘, 물에 비친 달그림자, 멀리서 희미하게
동터오는 새벽녘 빛과 점차 자취를 감춰가는 황혼빛 등 특히 빛의 효과에 주
력한 화가였다.572쪽 그림 참조 클로드 로랭은 새벽녘의 빛이나 달빛에만 국한시
키지 않고 해가 떠서 질 때까지 변화를 거듭하는 '빛'을 모두 화면에 담으려고
했다. 또한 엘스하이머가 극적인 효과를 위해 명암관계를 두드러지게 부각시
킨 반면, 클로드는 인위적인 급격한 명암효과를 피하고 자연스러운 '빛'의 흐
름을 화면에 담아 자연의 생생함이 그대로 전해지게 했다. 그 결과 충만한 빛
과 청량한 대기감이 가득 찬 시적 분위기의 고요한 아르카디아의 자연풍경이
탄생할 수 있었던 것이다.

클로드의 풍경화도 푸생처럼 고전주의 풍경화에 속하기 때문에 그 구성에서 완벽한 비례와 질서를 보여주긴 하나, 논리보다는 시적인 영상에 더 이끌렸기 때문에 푸생의 그림과는 다를 수밖에 없다. 푸생의 그림이 엄격한 구성으로 닫힌 공간성을 보여주었다면 클로드는 해가 떨어지는 저 멀리 지평선까지 끝없이 이어져가는 열린 공간성을 보여주었다. 무한한 공간성을 나타내기 위해 빛과 대기의 단계적 변화를 이용했고 때로는 단축원근법을 쓰기도 했다. 또 하늘에 머금은 빛과 대기의 작용을 보다 잘 나타내기 위해 지평선을 낮게 잡기도 했다. 그의 그림에서의 공간은 공기가 돌고 빛이 퍼져 있는, 시시각각 바뀌는 빛의 변화를 느낄 수 있는 실제와 같은 공간이다. 그는 빛에 따른 색조의 농도변화로 공간의 단계적인 깊이를 느끼게 했다. 그는 오로지 지적인 합리성에만 입각하여 자연주의적인 접근을 불허한 프랑스의 고전주의도 자연의 시적인 분위기를 나타낼 수 있음을 입증시킨 화가였다. 그는 바탕을 고전주의에 두면서 동시에 자연주의적인 특성을 보여준, 당시로서는 아주 특이하고도 드문 화가였다. 그 후 클로드 로랭의 풍경화는 19세기의 영국 풍경화에 지대한 영향을 미쳤다.

일생 동안 풍경화만 그린 클로드 로랭은 당시 풍경화가로서 상당한 인기를 누렸다. 그의 대표작으로는 「항구풍경」1639, 「타르수스에서 승선하는 클레오파트라」1650, 「하갈과 천사가 있는 풍경」1646, 「아폴론이 있는 풍경」1654 등이 있다.

르 브렁의 미술 아카데미

1661년 자신을 보좌하던 재상 마자랭이 세상을 떠난 후 스물셋의 젊은 왕 루이 14세는 친정親政 체제를 선포한다. 새로운 재상으로 콜베르가 발탁되면서 프랑스를 이상적인 절대왕정 국가로 만들려는 발걸음은 한층 빨라졌다. 루이 14세와 콜베르는 국가 차원에서 보편적인 질서를 확립하여 현실정치에서는 물론이고 그밖에 종교·사상·예술이 모두 하나의 통일된 원리 아래 움직이게끔 했다. 미술에서 그 원리를 제공한 곳은 바로 아카데미였고, 미술에 관한

규범과 원칙을 만들어 아카데미를 끌고 간 인물은 르 브렁이었다.637쪽 참조

1664년 르 브렁이 회화조각 아카데미의 원장이 되면서 아카데미는 그 조직과 경영은 물론이고 교육까지도 국가 차원의 질서라는 모토 아래 일사분란하게 움직여졌다. 20세기까지 르 브렁 지휘하에 확립된 프랑스 아카데미의 교의와 교육체제는 가장 엄격하고 통제적인 성격이 강하다고 알려져 있다. 콜베르와 르 브렁의 독재체제는 전 프랑스에 하나의 통일된 양식을 요구했고 거기서 한 치의 어긋남도 허용치 않았다. 아카데미에서는 미술은 이성에 의한 합리적인 활동이기 때문에 그에 따른 지적인 법칙이 나와야 한다는 것이었다. 아카데미는 국가의 영광을 기릴 영원하고 보편적인 미술원리를 정립하고자 했다. 객관적이고 보편적인 '미'의 이상, 즉 절대적인 '미'를 정립하고 그것을 교육하여 보편화시키고자 한 곳이 바로 아카데미였다. 17세기 프랑스의 아카데미는 인간의 지성이 예술적인 완성을 목표로 삼아 내놓을 수 있는 가장 정교하고 세련된 미술법칙을 만들어냈고 그것을 법제화 수준으로 공식화시켰다. 17세기 프랑스 고전주의는 고대미술과 르네상스 미술로부터 이상적인 미를 발췌하고 아카데미에서의 논의와 실천을 거쳐 탄생시킨 프랑스식의 이상적인 예술원리다. 프랑스인은 고대에 바탕을 두었으면서도 그것을 다시 '이성'의 원리로 재조명하여 보편타당한 미를 만들었던 것이다. 그 미의 표본은 고대, 라파엘로, 그리고 '프랑스의 라파엘로'라고 불리는 푸생이었다.

아카데미의 교육신조는 미술이란 눈이 아닌 이성과 정신에 호소해야 하고 그 주제나 내용이 교훈적이고 도덕적이어야 한다는 것이었다. 이에 따라 미술가는 마땅히 역사와 문학 등에 해박한 지식을 가져야 함을 필수조건으로 내세웠다. 고도의 지적인 법칙이 적용된 지성적이고 현학적인 미술이 추구된 것이다. 이에 따라 예술가는 다양하고 무질서한 자연 안에서 이성의 원리에 맞는 가장 아름다운 요소들을 뽑아내야 했다. '자연모방'이라는 고대의 이론을 따르되 자연 안에서 모방하기에 합당한, 즉 엄밀히 선별된 자연을 모방해야 한다는 것이다. 다시 말해 미술가는 복잡하고 무질서한 자연에 이성의 법칙을 적용시켜 조화·비례·원근법·구성을 통한 합리적인 세계를 만들어야 한다

르 브렁, 「표정」, 1698년에 출판한 『정념을 나타내는 소묘』 중에서

는 얘기다.

즉 예술가는 자연의 우연적인 요소에 이끌려서는 안 되고 늘 자연의 항상恒常적인 것, 보편적인 것에 주의를 기울여야 한다. 또 색채처럼 눈을 자극하고 덧없이 지나가는 것에 매달리지 말고, 정신에 호소하는 형태와 선線에 이끌려야 한다. 소묘는 역사·우화·표정을 잘 그려내는 데 비해 색채는 그렇지 못할 뿐아니라 과학적으로 조정하기도 어렵기 때문이다. 또한 그림은 행위의 이미지를 나타내는 것인 만큼 표정묘사가 아주 중요하다. 바로 그것이 그림에 혼魂을 불어넣기 때문이다. 이런 이유들로 아카데미에서는 베네치아 화파의 그림은 지나치게 색채를 강조하기 때문에 경계해야 하고 네덜란드나 플랑드르의 그림도 선별 없이 자연을 그대로 모사하기 때문에 따르지 말 것을 가르쳤다.

이를 바탕으로 미술 아카데미는 마치 극작에서의 삼단일 법칙처럼 그림을 지배하는 세세한 부분까지도 지침을 내린 정교하고 치밀한 법칙을 만들어냈다. 르 브렁은 학생들을 말로만 가르치는 것이 부족하다고 생각하여 인간의

여러 다른 정념을 나타내는 표준적인 소묘를 체계적으로 만들어 가르쳤고, 『정념을 나타내는 소묘』*Méthode pour apprendre à dessiner les passions*, 1698를 출판하기도 했다. 또한 아카데미에서 일한 테스텔랭Henri Testelin은 소묘·표현·비례·명암법·구성, 색채에 관해 아카데미에서 승인된 방법을 엮어 『가장 노련한 화가들의 감정표현』*Sentiments des plus habiles peintres*, 1680을 펴냈다. 불변의 권위로서 정착된 아카데미의 강령은 그 후 200년이 넘게 프랑스 미술계를 지배했다.

그러나 변화무쌍한 이 세계를 보편타당하고 영원한 원리로 묶어놓으려는 시도는 허망한 꿈일 수밖에 없었다. 지금까지 17세기 프랑스 아카데미의 미술이론은 인간의 지성이 만들어낸 가장 지적이고 세련된 미술법칙이라고 평가되지만, 경우에 따라서는 하나의 족쇄가 될 수 있는 위험성을 내포하고 있었다.

르 브렁의 작품들

르 브렁의 지휘 아래 아카데미에서 이런 식의 틀에 잡힌 교육을 받고 성장한 화가들은 실제로 유능한 기술자와 같은 화가는 될지언정 예술가는 될 수 없었다. 르 브렁식의 이념과 교육의 고리를 과감히 끊을 때 비로소 진정한 예술가가 탄생되고 미술이 나아갈 길도 새롭게 열리게 되는 것이었다. 독재자처럼 국가이념에 맞게 미술 아카데미를 끌고 간 르 브렁은, 실제로 그림·조각·장식 등 여러 분야에 재능이 있는 예술가였고 무엇보다 조직력과 통솔력에 사교성까지 갖춘 능력 있는 인물이었다. 그는 신념과 능력 모든 면에서 루이 14세의 통치이념을 구현할 공적인 미술품 제작을 맡기기에 가장 적합한 사람이었다. 일찍이 부에 밑에서 배우고 나서 1642년 로마로 가서 푸생에게서도 배우고, 로마 바로크 미술의 선봉 격이었던 코르토나에게서도 많은 것을 배웠다.

르 브렁은 파리로 돌아와 1650년에 르 보가 건축한 랑베르 저택의 헤라클레스 복도방galerie d'Hercule 복도와 천장을 헤라클레스의 12가지 시련 등 영웅 이야기를 주제로 장식했다. 그는 여기서 프랑스에서는 새로운 양식인 바로크 미술의 환각주의로 장식하여 명성을 얻었다. 그 후 르 보와 한 팀이 되어, 당시 권세가인 푸케의 보-르-비콩트 내부 장식을 하게 되고 루브르 궁의 '아폴론

복도방'에 이어 베르사유 궁 장식까지 맡는 등 나라의 중요한 일을 모두 도맡아 하게 된다. 르 브렁은 국가의 이념을 위한 미술을 원한 루이 14세와 콜베르의 뜻을 실현해낼 최고의 화가로 인정받은 것이다.

1657년에 시작하여 1661년에 끝난 보-르-비콩트 성의 '왕의 방'의 장식도 이탈리아에서 배워온 새로운 기법인 바로크 양식으로 했다. 치장벽토, 도금장식, 벽화를 적절히 혼합한 왕의 방 장식은 코르토나가 장식한 피렌체의 피티 궁의 방들을 연상시킨다. 그러나 이 왕의 방 장식은 화려하고 현란하기는 하나 가만히 보면 눈을 어지럽히는 복잡하고 교묘한 단축법, 눈속임기법 등이 어느 정도 억제되어 있음을 알 수 있다. 말하자면 과장되고 환각적인 바로크의 기법들이 신중하게 조절된 것이다. 르 브렁은 이탈리아풍의 바로크 미술을 프랑스인들의 고전적인 취향에 맞추어 순화시켰던 것이다.

르 브렁은 1661년에 루이 14세로부터 처음으로 주문을 받아 「알렉산드로스 대왕 발밑에 엎드린 페르시아의 왕비들」 또는 「다리우스 대왕의 천막」을 그렸는데, 이 그림이 맘에 든 루이 14세는 이어서 알렉산드로스 대왕의 승리를 주제로 한 대작 4점그중 3점은 가로 길이가 12m나 된다을 르 브렁에게 더 의뢰했다. 르 브렁은 루이 14세가 통이 큰 군주로써 세계를 제패할 수 있는 능력을 갖추었음은 물론 그렇게 운명이 결정됐다는 점을 알렉산드로스 대왕에 견주어서 표현했던 것이다. 알렉산드로스 대왕의 연작 5점을 그리고 난 후 르 브렁은 전체 기획에서부터 실제 제작에 이르기까지 왕궁에서 하는 모든 미술관계 일을 도맡아 하게 되었다. 그림뿐만 아니라 르 브렁은 벽걸이 양탄자 제조공장인 고블랭의 책임자로 있으면서 왕궁에 들어갈 실내장식 일체를 총괄했음은 물론 루이 14세의 영광을 기리는 주제로 「왕의 일생」 「왕실가족」 「사계절」 등의 양탄자 밑 그림까지도 제작했다.

르 브렁은 루이 14세의 상징이라 할 베르사유 궁의 '거울의 방' '평화의 방' '전쟁의 방' '대사들의 계단' 등 궁의 모든 내부 장식을 도맡아서 했다. 베르사유 궁의 그림들은 신화와 역사가 총동원되어 태왕왕 루이 14세를 신격화시키는 데 초점이 맞추어져 있다. 르 브렁의 장식은 화려하면서도 절제된 성격으

르 브렁, 「재상 세귀에르의 초상화」, 1661, 캔버스 유화, 파리, 루브르 박물관

로 바로크와 고전주의 모두를 보여주고 있다. 루이 14세의 수석화가, 미술 아카데미의 종신원장으로 프랑스 미술계에 군림했던 르 브렁의 권세는 1683년 르 브렁과 호흡을 같이한 재상 콜베르의 죽음과 함께 끝이 났다.

르 브렁은 공적인 그림 외에도 그의 첫 번째 후견인인 재상 세귀에르Pierre Séguier가 루이 14세와 왕후 마리아-테레사가 1661년 파리로 들어올 때 참관했던 모습을 담은 「재상 세귀에르의 초상화」1661를 그려 초상화가로서의 기량도 보여주었고, 파리의 잡화상 조합을 위한 성당을 위해 그린 「부활한 예수 그리스도」1674에서는 바로크 미술의 활력과 고전주의 절제미의 조화를 보여주었다. 그러나 미술계의 권좌에서 밀려난 후 거의 죽음에 가까워져서 그린 소작 「동방박사의 경배」1689는 자신이 신앙처럼 숭배했던 미술원리에서 벗어난 시적이고 감동적인 분위기를 전해주고 있다. 르 브렁도 세상 모든 것이 그렇

게 이성과 규범으로만 다스려지는 것이 아님을 뒤늦게 깨달은 것같다.

콜베르의 뒤를 이는 루부아는 르 브렁 대신 미냐르Pierre Mignard, 1612~95를 택했고 미술계에서 미냐르가 부상하게 되었다. 미냐르 역시 이탈리아에서 수학하던 중 루이 14세의 부름을 받고 1657년에 귀국하여 성당이나 저택장식도 많이 했지만 특히 초상화가로 이름을 날렸다. 미냐르는 르 브렁의 경쟁자이기도 하고 르 브렁의 뒤를 그대로 밟은 계승자이기도 하여, 둘은 묘한 운명으로 얽혀 있는 관계다. 두 사람은 똑같이 부에 밑에서 공부했고, 이탈리아에서 수학했으며, 르 브렁의 뒤를 이어 미냐르가 왕의 수석화가와 아카데미의 원장직을 물려받았다. 미냐르의 작품으로 유명한 것은 루이 14세의 모후인 안 도트리슈를 위해 프랑수아 망사르와 르메르시에가 건축한 발-드-그라스 성당 둥근 지붕의 천장화로, 천사와 성인들을 대동한 모후 안 도트리슈가 성왕 루이의 안내를 받아 발-드-그라스 성당 모형을 하느님께 봉헌하는 '영광'이라는 주제의 천장화다.

베르사유 궁에서 꽃핀 17세기 프랑스 조각

프랑스에서는 17세기 중반까지도 조각의 수준이 건축이나 회화에 비해 훨씬 뒤떨어져 있었다. 대가라고 내세울 만한 조각가는 없었고 그저 몇몇 괜찮은 작가들에 의해 조각의 명맥이 유지되는 정도였다. 그중 특기할 만한 작가로는 외국의 영향을 별로 받지 않은 귈랭Simon Guillain, 1581~1658과 바랭Jean Varin, 1604~72이 있고, 이탈리아에서 배우고 돌아와 바로크의 시대적인 미감을 프랑스의 전통과 합치시킨 사라쟁Jacques Sarrazin, 1592~1660과 앙귀에르 형제, 프랑수아François Anguier, 1604~69와 미셸Michel Anguier, 1612~86이 있는 정도다.

귈랭의 작품으로는 1647년에 제작한 루이 13세와 황후인 안 도트리슈, 통통한 모습의 어린 아들 루이 14세의 브론즈 입상이 남아 있다. 이 입상들은 프랑스 후기 고딕미술의 사실주의적인 전통에 따라 세부묘사가 뛰어나고 옷이나 치장 등 외양적인 화려함은 잘 나타냈으나 인물의 심리묘사가 부족하다는 평을 듣고 있다. 바랭의 작품으로는 1640년에 제작한 「리슐리외 흉상」이 있는데,

이 흉상에서는 뛰어난 메달 제조자였던 바랭의 정교한 솜씨를 엿볼 수 있다.

이 네 명의 조각가 중 사라쟁은 건축에서 프랑수아 망사르, 그림에서 푸생처럼 조각 분야에서 17세기 프랑스 고전주의의 기초를 다져놓은 인물이다. 그가 1610년부터 17년간 이탈리아에서 배우고 돌아와 처음으로 맡은 공적인 주문은 르메르시에가 지은 루브르 궁 '시계관'의 외부 조각장식인데, 한 쌍의 인물주상cariatide 같은 작품들을 보면 그가 푸생처럼 고대조각상을 바탕으로 하여 가장 아름다운 인물상 창출을 모색했음을 알 수 있다. 그 후 사라쟁은, 조각에서 르 브렁의 이념에 맞게 고전주의와 바로크 양식을 적절히 배합시킨 루이 14세 양식을 만들어냈다. 사라쟁은 그 후 베르사유 궁에서 펼쳐질 17세기 프랑스 특유의 양식을 보여줄 조각상들의 초본을 제시해준 것이다.

17세기 전반에는 사라쟁 말고도 앙귀에르 형제가 이탈리아에서 공부하고 돌아와 새로운 바로크 미술의 흐름을 전파시켰다. 이들은 로마에서 볼로냐 출신의 알가르디Alessandro Algardi 공방에 들어가 배웠는데, 알가르디는 당시 로마 미술계를 주름잡던 격정적이고 활력적인 베르니니풍하고 다른 고전적인 성향에 가까운 바로크 조각을 한 예술가다. 그래서인지 이 두 형제의 작품도 고전적인 취향에 과격하지 않는 바로크풍이어서 프랑스인들이 받아들이기가 훨씬 쉬웠다. 발-드-그라스 성당의 천장 부조와 주제단의 실물대 크기의 조각작품인 '성탄'지금은 생-로슈 성당에 있다을 제작한 미셸 앙귀에르의 작품은 바로크와 고전 사이에서 머뭇거리는 가운데 바로크보다는 고전주의에 가까운 성향을 보인다. '성탄'에서 아기 예수를 가운데에 둔 마리아와 요셉의 감격스러운 표정과 동세는 지극히 바로크적이나, 결코 과격하지 않은 절제된 표현은 프랑스 고전주의를 보여준다. 미셸은 종교적 감정을 로마 바로크풍의 황홀경으로 표출시키지 않고 절도와 중용에 입각한 조심스러운 표현을 택했다.

그런데 한 가지 이상한 일은 이 시대 프랑스는 건축이나 회화미술에서는 수준 높은 예술성을 나타냈으나 어찌 된 일인지 조각 분야에서는 그렇지 못했다는 사실이다. 17세기 프랑스의 조각이 활짝 꽃피운 것은 베르사유 궁에서였다. 루이 14세의 절대왕정을 그대로 시각화한 상징이라고 여겨지는 베르사유

궁은 건축과 정원이 서로가 연결된 기획안에 따라 만들어졌다. 기다란 수평구조의 궁 앞에서 펼쳐지는 르 노트르의 기하학적으로 구상된 정원은 궁 건축과 일체감을 이루면서 일대 장관을 이루고 있다. 르 노트르는 베르사유 궁뿐 아니라 튈르리 궁Palais des Tuileries의 정원과 보-르-비콩트 성 정원도 설계하여, 이른바 '프랑스식 정원'jardin à la française을 창출한 조경 건축가다. 르 노트르의 야심찬 계획에 따라 베르사유 궁 정원은, 마치 고딕 말기에 프랑스 조각 작업장에 각지의 조각가들이 대거 몰려들었듯이 각국의 조각가들이 모여 각기 재량을 펼치는 거대한 작업장이 되었다.

베르사유 궁 정원의 조각을 담당했던 대표적인 프랑스 조각가로는 지라르동François Girardon, 1628~1715과 쿠아즈보Antoine Coysevox, 1640~1720가 있다. 지라르동은 조각에서의 르 브렁이라고 불리는, 루이 14세 시대가 요구하는 고전주의 양식, 즉 아카데미의 이념을 가장 잘 실현시킨 조각가다. 르 브렁처럼 대법관 세귀에르의 후원을 받아 5년간 로마에서 공부하고 1650년에 파리로 돌아와 르 브렁과 같이 보-르-비콩트 성과 루브르 궁에 이어 베르사유 궁 정원 조각일을 맡게 되었다.

1666년작인 테티스 동굴 안의 대리석 조각군상 「님프들의 시중을 받는 아폴론」에서는 경주를 끝내고 휴식을 취하고 있는 아폴론의 모습을 승리 후 쉬고 있는 루이 14세로 비유하여 나타냈다. 세 개의 벽감 중앙에 놓인 이 군상조각은 양쪽에 마르지 형제Les Frères Marsy의 「태양의 말에 물을 먹이는 트리톤」과 게랭Gilles Guérin, 1606~78의 「태양의 말」을 두고 있다. 하나하나의 인물상을 보면 누드의 여인상들은 고대 헬레니즘 시대의 조각상이 모델이 됐고, 아폴론상은 바티칸 미술관에 있는 「벨베데레의 아폴론 상」을 모델로 삼았다고 한다. 아폴론을 원형으로 둘러싼 채 제각기 아폴론의 휴식을 돕고 있는 다섯 명의 님프의 배열과 그들이 보여주는 전혀 복잡해 보이지 않는 다양한 자세와 자태는, 당시 시대정신이었던 기품 있고 고귀한 고전정신을 그대로 보여주고 있다. 이 조각군상은 1684년에 동굴이 무너지는 바람에 딴 곳으로 옮겼다가 제자리로 돌아오는 과정에서 님프 두어 명의 배치가 좀 달라졌다. 그러나, 전체

군상배열에서 푸생의 짜임새 있는 구도의 그림을 3차원의 조각품으로 형상화했다고 보는 시각이 우세하다.655쪽 그림 참조

궁 정원 내 지라르동의 또 다른 군상조각으로는 「님프들의 목욕」 「페르세포네의 납치」가 있다. 그중 「페르세포네의 납치」는 원형기둥 형식의 3인상이 한 덩어리의 대리석에서 추출한 군상인데, 지라르동은 피렌체에 있는 잠볼로냐Giambologna, 1529~1608의 마니에리즘 계열의 작품 「사비니 여인들의 약탈」을 염두에 두고 사방 어느 각도에서도 볼 수 있도록 전체 구성을 한 듯하다. 지옥의 신 하데스의 납치를 피하려는 페르세포네의 필사적인 몸부림과 반드시 일을 성취시키려는 하데스의 단호한 자세와 표정이 서로 엇갈리는 모습은 바로크풍의 극적이고 격동적인 특성을 그대로 보여주나, 그 가운데서도 질서 잡힌 정돈된 모습은 고전주의의 특징을 나타내고 있다.

지라르동의 작품으로는 베르사유 궁 조각 외에도 소르본 대학 부속성당에 안치된 「리슐리외 추기경의 묘」1675~77가 있다. 이 군상조각은 리슐리외가 죽음에 임박하여 여인의 부축을 받으며 겨우 상반신을 일으켜 하느님께 온전히 자신을 봉헌하는 모습을 보이고 있고 그의 발치에는 슬픔에 못 이겨 한 여인이 몸을 비틀며 통곡하고 있다. 발치에 엎드려 우는 여인의 뒷모습에서는 슬픔이 끓어오르지만, 리슐리외는 먼 곳을 응시하며 모든 것을 하느님께 맡긴 듯 자제하는 모습을 보인다. 격정적인 슬픔이 발치의 여인을 통하여 바로크풍으로 나타나 있다면, 그 슬픔을 자제하는 감정은 리슐리외를 통해 고전주의풍으로 묘사되어 있다. 전체적인 구도와 느낌이 피에타 상을 연상시킨다.

지라르동의 또 하나의 야심작은 프랑스 혁명 때 파괴되어 지금은 밀랍상으로만 남아 있는 「루이 14세의 기마상 원형」1685~92이다. 원래 파리의 방돔 광장place de Vendôme에 있었던 이 기마상은 베르니니가 시도했으나 실현시키지는 못했던 활기찬 동세의 바로크풍의 기마상과 비교된다. 그러나 지라르동은 로마의 캄피돌리오 언덕 위에 있는 로마 시대의 「마르쿠스 아우렐리우스의 기마상」을 모델로 했다. 앞발 하나를 든 말의 자세와 상반신을 뒤로 젖히고 얼굴을 들어 먼 곳을 응시하며 꼿꼿이 앉아 있는 루이 14세의 자세는 그대로 로마 황

제의 기마상을 따왔다고 볼 수 있다. 로마 시대에 최고의 승리자로서 지상 위에 군림하고 있는 듯한 모습의 마르쿠스 아우렐리우스 황제의 모습으로 루이 14세를 나타냈던 것이다.

쿠아즈보는 고전적인 조각가라기보다는 바로크적인 경향의 조각을 한 인물로 분류된다. 1679년부터 베르사유 궁 조각일에 투입된 그는 정원 조각뿐만 아니라 거울의 방, 의전용인 대사들의 계단, 전쟁의 방을 장식했는데 그의 작품들은 고전적인 특성보다 바로크적인 경향을 강하게 보여주고 있다. 특히 전쟁의 방에 걸린 치장벽토 원형부조인 「승리를 거둔 루이 14세의 기마상」의 동적인 전체 구도와 인물과 말의 활기찬 동세는 베르니니의 루이 14세의 기마상을 연상시킨다. 바로크적인 자유로운 표현을 빌려 고부조와 저부조를 넘나들면서 깊이의 변화를 보여주는 표면효과는 왕의 역동적인 동작을 더욱 부각시키고 있다. 쿠아즈보는 말을 타고 전쟁터에서 적을 무찌르는 루이 14세의 격렬한 모습과 그 역동성을 고전주의라는 틀로 통제시키지 않고 오히려 심화했다. 이 부조는 베르사유 궁 조각품 가운데 가장 바로크적인 조각으로 꼽는다. 베르사유 궁의 정원조각으로는 정원의 연못을 장식한 강을 의인화한 「가론」Garonne 과 「도르도뉴」Dordogne가 있고, 루이 14세의 특명에 의해 아르두앵-망사르가 지은 베르사유 궁 근처의 마를리 성château de Marly을 장식한 조각도 담당했다. 마를리 성은 태양의 집pavillon du soleil을 중심으로 12궁을 상징하는 12채의 건물이 둘러싼 형식의 성인데, 여기서 쿠아즈보는 「피리 부는 목신 판」「플로라」「나무의 요정 하마드리아스」 등을 조각하여 정원을 신화의 세계로 이끌어주었다.

쿠아즈보가 가장 재능을 발휘했던 분야는 초상조각이다. 그는 「르 브렁의 흉상」1676, 루이 14세의 아들의 흉상인 「황태자 상」1680, 「루이 14세의 흉상」 1686, 「콩데 공의 흉상」1688, 「로베르 드 코트의 흉상」1707, 노트르-담 성당에 세운 「무릎 꿇고 기도하는 루이 14세」1715 등 많은 초상조각을 제작했다. 쿠아즈보는 과시적인 엄숙함과 이상화된 표현을 지향하는 고전주의적인 공식을 버리고 예리한 심리묘사와 사실주의적인 표현으로 바로크적인 특성을 강하게 보여주었다. 그의 초상조각을 보면 세부적인 의상처리, 머리모양, 긴장

쿠아즈보,
「무릎 꿇고 기도하는 루이 14세」,
1715, 파리, 노트르-담 대성당

된 안면의 움직임 등 내면의 심리상태가 성격과 연결되어 너무도 사실적으로 표현되어 있다.

　사실 쿠아즈보는 이탈리아 땅을 한번도 밟아보지 못한 순전히 프랑스 토종 작가임에도 불구하고 프랑스의 그 어느 작가보다도 이탈리아 바로크 미술을 가장 잘 이해한 조각가다. 초기작인 루이 14세의 초상조각에서는 그래도 고전주의와 바로크가 반반씩 섞인 양식을 보여주었으나, 말년에 가면서 왕실의 젊은 층을 상대로 한 초상조각에서는 고전주의와 완전히 멀어지고 앞으로 다가올 18세기까지도 예고해주는 선구적인 양식을 보여주었다. 「디아나로 분한 부르고뉴 공작부인」1715은 그 섬세함과 경쾌함이 로코코풍을 시사하고 있다.

퓌제, 프랑스식 바로크 양식을 구현하다

　베르니니 이후 최고의 조각가로 평가받는 17세기 프랑스 조각계의 이단아인

퓌제, 툴롱 시청 정문의 발코니를
받치고 있는 두 남상주 조각 중 젊은이, 1656

퓌제Pierre Puget, 1620~94는 프랑스 조각계에 바로크의 깃발을 확실하게 꽂아놓은
조각가다. 남프랑스 마르세유 출생인 퓌제는 1637년경부터 5년간 피렌체와 로
마에 머무르면서 코르토나를 도와 피티 궁 장식일을 하기도 했다. 귀국한 후
1656년에 항구도시 툴롱Toulon의 시청 정문에 발코니를 받치고 있는 남상주男像
柱 조각을 특색 있게 보여주어 이름이 났다. 발코니를 받치고 있는 까치발에 남
상주 조각을 붙여놓은 발상은 당시 이탈리아의 선박에서 많이 쓰던 디자인에서
따온 것이다. 퓌제는 짓누르는 듯한 무게의 발코니를 지고 있는 남성상을 마치
지상에서 끝없는 노역에 시달리는 인간의 운명에 비유하여 표현했다.

한 명은 젊은이이고 한 명은 노인인 두 인물상은 그 시기 파리에서 볼 수 있
었던 조각상 중에서 가장 바로크적인 표현을 보여준다. 젊은이는 무거운 짐을

진 몸의 균형을 맞추기 위해 한 손을 허리 뒤에 얹고 있고 노인은 머리 위의 짐이 힘에 겨운 듯 손으로 움켜쥐고 받치고 있다. 두 남성들은 억센 근육질의 몸을 보여주고 있는데, 퓌제는 그 모델로 부두에서 일하는 하역인부를 썼다고 한다. 두 남성들의 몸에서는 긴장감이 감돌고 얼굴에서는 육체적인 고통뿐 아니라 영혼의 고뇌까지도 뿜어나오고 있다. 이 조각상은 상상하기도 어려운 심신의 고통 속에서 극한적인 모습을 보이는 인간상으로 그 격렬하고 역동적인 동세가 바로크 양식을 그대로 보여준다. 거역할 수 없는 운명 앞에 선 처절한 인간의 모습은 미켈란젤로의 「노예상」이나 「최후의 심판」 벽화의 지옥으로 가는 사람들로부터 영감을 받은 듯하다. 퓌제는 미켈란젤로를 흠모했고 일생 동안 그로부터 많은 영향을 받았다고 한다.

툴롱의 시청 정문을 완성한 후 퓌제는 파리의 권력층으로부터 실력을 인정받아 푸케로부터 작품의뢰를 받았으나, 운이 따르지 않았던지 푸케가 갑자기 실각되는 바람에 파리에서의 성공 역시 물거품처럼 사라지게 되었다. 권력을 장악한 콜베르가 푸케의 정적이었기 때문에 퓌제는 그 후 오랫동안 콜베르로부터 철저히 견제를 받았다. 퓌제는 이탈리아의 제노바에 머물렀고 그곳에서 1663년에 사울리Sauli 가※로부터 산타 마리아 아순타 디 카리냐노 성당Santa Maria Assunta di Carignano의 돔 아래의 교차 부분 기둥 벽감에 들어갈 조각상 4점을 의뢰받았다. 그러나 그중 「성 세바스티아노」와 「성 알레산드로 사울리」St. Alessandro Sauli만 퓌제가 완성했다. 저 위 먼 곳을 응시하고 있는 두 인물상의 나선형으로 올라가는 몸 구조와 물결치는 듯한 옷자락, 무아경에 빠진 얼굴표정은 바로크 미술의 특성을 그대로 보여준다.

퓌제는 1667년에 툴롱으로 돌아왔다. 그는 콜베르로부터 툴롱의 조선소 근처에 있던 대리석을 써도 된다는 허락을 가까스로 얻어내어 그의 최고의 걸작으로 평가되는 「크로톤의 밀론」Milon de Crotone과 부조작품인 「알렉산드로스 대왕과 디오게네스」를 제작했다. 1671년에 착수하여 1682년에 끝낸 「크로톤의 밀론」의 머리와 팔다리가 제각기 뒤틀린 격렬한 동세와 고통스런 얼굴표정은 바로크의 공식을 그대로 보여주고 있다. 밀론은 나무를 뿌리째 뽑으려

퓌제, 「성 세바스티아노」, 1663~68,
제노바, 산타 마리아 아순타 디 카리냐노 성당

하다가 나무 밑둥에 손이 박혀 빼려고 애쓰던 중 짐승들의 공격을 받고 죽은 그리스의 운동경기자로, 퓌제는 밀론이 고통받고 있는 그 모습을 아주 사실적으로 묘사했다. 밀론이 몸부림치면서 몸을 비트는 동작은 역동성과 함께 지그재그의 대각선구도를 만들어내고 있다. 또한 거기에 고통을 당하고 있는 사람의 긴장감과 격렬한 감정이 몸과 얼굴 전체로 분출되는 듯한 느낌은 전형적인 바로크 양식이다. 이 군상은 인물의 격렬한 동세와 격정이 엄격하고 짜임새 있는 전체구도 안에 흡수되어 절제된 양상을 보여주고 있는데, 이것이 바로 프랑스식 바로크 양식의 표본이라 할 수 있다.

이 밀론 상은 1683년에 베르사유 궁 정원에 옮겨졌고 루이 14세와 재상 루부아는 그 조각상에 대단히 만족했다. 퓌제를 싫어하던 콜베르도 마침 세상을 떠난 뒤라 드디어 베르사유 궁 정원 조각일을 맡게 되어, 「알렉산드로스

퓌제, 「크로톤의 밀론」,
1671~82, 대리석,
파리, 루브르 박물관

대왕의 승리」 「아폴론 상」 「루이 14세의 기마상」 「아폴론과 다프네」 「아폴론
과 마르시아스」 등의 작품을 제작했다.

루이 14세 시대의 말기

'신의 지상 대리인인 루이 14세'라는 가공의 신화를 만들어 그와 같은 왕정
이 영속되기를 꿈꾼 절대왕정체제는 결코 오래갈 수 없었다. 아무리 국왕이지
만 국왕이 인간적인 조건을 초월하여 신화 속에만 머문다는 것은 애당초 불가
능했기 때문이다. 정교한 이론과 수사학으로 포장된 루이 14세의 절대주의 신
화는 이미 그 안에 모순과 한계를 내포하고 있었다. 신화와 이론으로 무장된
영원한 왕국은 변화무쌍한 현실 앞에서 서서히 허물어져가고 있었다.

1683년 콜베르의 죽음은 그 신화의 신비스런 너울이 벗겨지는 계기가 되었

다. 콜베르가 살아 있을 때에는 오로지 국가를 위해 조심스럽게 사용했던 공적인 통치권에 사적인 통치성향이 들어가 변질되기 시작한 것이다. 루이 14세는 점점 독단에 빠져 충언은 듣지 않으려 했고 왕 옆에는 아첨꾼들만 득실댔다. 신과 같은 존재로 가공되었던 루이 14세의 신화는 그의 인간적인 약점 앞에서 허망하게 무너져가고 있었다. 루이 14세는 나라가 부강해지자 영토확장이라는 야망이 생겼다. 급기야 독일 쪽으로 영토를 팽창하고자 아우구스부르크 동맹전쟁 1689~97을 일으켰고, 에스파냐 왕위계승 전쟁1701~14의 틈을 타 에스파냐 쪽으로의 진출도 꾀했다. 무모한 두 전쟁의 결과는 모두 프랑스 쪽에 불리하게 돌아갔다. 그 결과 루이 14세는 자신이 이루어놓았던 많은 것을 잃게 되었다.

국내적으로도 국고가 탕진되어 재정적인 사정이 악화일로로 치달아 루이 14세가 죽었을 때 프랑스는 거의 파산지경이었다고 한다. 또한 '하나의 신앙, 하나의 법, 하나뿐인 국왕'이라는 절대주의 원리 아래 국가적인 통합뿐 아니라 종교적인 통합도 이룬다는 명목으로 1685년 퐁텐블로 칙령을 내려 낭트 칙령을 폐기했고 그 결과 유능한 기술자들과 상인들의 대다수를 차지했던 위그노들이 다른 나라로 빠져나가 나라의 성장 동력이 흔들리게 되었다. 나라 사정이 나빠지자 베르사유가 아닌 파리에서 정치·철학·종교·문화 등 모든 분야에서 권위적인 것에 대항하는 새로운 움직임이 일었다. 새로운 정신에 의한 새로운 시대가 동트고 있었던 것이다.

파리 지성계에서는 퐁트넬Bernard Le Bovier Fontenelle, 1657~1757이나 베일Pierre Bayle, 1647~1706과 같은 사상가들이 모든 형식의 권위에 대항하는 길을 택했고, 이는 결국 '구제도'舊制度, Ancien Régime라 불릴 절대왕정의 붕괴에 이르는 발판을 마련해준 셈이 되었다. 절대적인 '권위'로 여겨지는 모든 것을 타파하고자 한 새로운 사상적 기류는 '진보'라는 개념과 맞물려 절대적인 권위 속에 있는 '고대인'이 우월하냐 아니면 고대로부터 진보해온 '근대인'이 우월하냐 하는 논쟁을 불러일으켰다. 문필가인 페로Charles Perrault, 1628~1703는 『위대한 루이 14세의 시대』Le siècle de Louis le Grand, 1687와 『고대인과 근대인의 비교』Parallèle des anciens et des modernes, 1688~96에서 문학이든 미술이든 고대를 맹목적으로 따르라고 하는 아

카데미의 지침에 반기를 들었다. '신구논쟁'la querelle des anciens et des modernes이 시작된 것이다. 페로는 예술도 과학처럼 '진보'하기 때문에 근대인들이 결코 고대인들에 비해 떨어지지 않는다는 것이다. 정치체제만 봐도 루이 14세의 절대왕정 체제가 로마 시대의 아우구스투스 황제 때의 제정보다 더 낫다는 이론을 폈다. 고대에 무슨 르네상스 때와 같은 원근법이 있었냐고 하면서 예술은 늘 새로운 양식을 창출해나간다는 의견을 피력했다. 이는 고대의 예술법칙을 절대적으로 신봉하는 아카데미의 가르침에 정면으로 도전하는 것이었다.

'신구논쟁'은 여러 분야에 파문을 일으켰는데, 미술계에서는 소묘와 색채 가운데 어떤 것이 우월한가에 대해 격렬한 논쟁이 일었다. 전통파는 정신에 호소하는 소묘는 지적인 것으로 감각인 눈에 호소하는 색채보다 월등히 낫다고 주장했다. 이 말은 다시 말해 소묘는 혼魂이지만 색채는 육신에 불과하다는 이야기다. 푸생을 내세우는 소묘파는 소묘는 변하지 않는 실재를 나타내지만 색채는 우연적인 것을 보여줄 뿐이라 했고, 색채파는 루벤스를 내세우면서 색채는 자연을 그대로 보여주지만 소묘는 이성으로 수정된 자연을 보여준다고 하면서 서로 팽팽히 맞섰다. 또 색채파는 소묘는 식자층이나 전문가들 수준에서나 알아볼 수 있는 것이지만 색채는 그 누구라도 금방 알아볼 수 있어 색채가 월등히 우월하다는 입장을 고수했다. 이는 르네상스 이래 지켜온, 미술은 배운 사람들만이 이해할 수 있는 예술이라는 생각을 그 근본부터 뒤흔드는 것이어서 그 파장이 엄청날 수밖에 없었다.

이렇듯 절대적인 미술원리를 고수하는 아카데미 체제가 서서히 무너져내리면서 미술세계는 고전주의 일색에서 벗어나 여러 경향의 표현으로 나아가게 되었다. 루이 14세의 통치이념과 맞물려 예술의 완전한 교의로써 군림하던 고전주의는 루이 14세가 친정을 시작한 1661년부터 콜베르가 세상을 떠난 1683년까지가 전성기였다고 본다. 나이가 들면서 루이 14세의 취향도 점차 바뀌어갔고 루부아가 콜베르의 뒤를 이어 재상에 오르면서 국정운영뿐 아니라 다른 분야에도 변화가 몰려왔기 때문이다. 미술에서는 왕실의 공식적인 취향이 고전양식을 밀어내고 유럽 전역의 양식인 바로크 양식 쪽으로 기울어졌다. 더군

다나 1685년 루이 14세가 낭트 칙령을 폐기하고 신앙심이 열렬해지면서 신앙심을 고양시키는 바로크풍의 건축이나 양식을 더 좋아하게 되었다. 건축가 아르두앵-망사르는 앵발리드 성당을 바로크 양식으로 지었고, 내부 천장화는 라 포스Charles de La Fosse, 1636~1716가 1692년 '영광 속에 싸인 성왕 루이'를 주제로 로마 바로크 양식의 천장화를 연상시키는 환상적인 천상의 공간을 만들어냈다. 이 천장화는 성왕 루이가 그리스도에게 이교도를 무찌른 검을 바친다는 내용인데 루이 14세는 위대한 선조에 대한 존경심과 더불어 더욱 열렬해진 자신의 신앙심을 나타낸 그림에 크게 만족했다.

이밖에도 17세기 말 프랑스 회화를 바로크 양식으로 대담하게 물들인 화가로는 쿠아펠Antoine Coypel, 1661~1722이 있다. 쿠아펠은 1708년에 역시 아르두앵-망사르가 건축한 베르사유 궁의 왕의 예배당 천장화에서 테두리장식을 눈속임기법의 치장벽토장식으로 하는 등 눈속임기법과 같은 바로크 기법을 맘껏 활용하여 마치 천상의 세계가 실제로 눈앞에서 펼쳐지는 것 같은 환각적인 공간성을 만들어냈다.665쪽 그림 참조 초상화에서는 「루이 14세의 초상화」1701에서 보듯 리고Hyacinthe Rigaud, 1659~1743가 전형적인 바로크 양식의 초상화를 선보였다. 조각 분야에서는 퓌제의 바로크 양식의 작품들이 드디어 베르사유 궁에 입성하게 되었고 쿠아즈보의 바로크풍의 말년작이 고전주의에 머문 지라르동의 작품에 앞서게 되었다.

황태자를 비롯한 왕가의 젊은 세대는 아카데미의 지침에 따른 엄격한 고전주의 미술이 고리타분하다고 생각하여, 좀더 가볍고 경쾌하며 장식성 있는 미술을 요구했다. 루이 14세가 1699년에 왕실의 시골집을 장식하는 것을 보고 "내가 보기에 주제가 너무 심각하니 좀더 젊은 기분이 들게 했으면 좋겠다"고 한마디 했다. 그런데 곧 이 말은 새로운 시대를 예고해주었다. 18세기의 문이 열리면서 루이 14세를 비롯한 왕실의 기대에 맞춘 젊고 경쾌한 경향의 미술이 나오기 시작해 로코코 미술의 출현을 보게 된 것이다.

17세기 프랑스 예술의 주류는 고전주의였고, 바로크는 그저 소극적으로 보이는 편이었다. 17세기 프랑스는 프랑스 나름의 독자적인 정신과 문화를 확립

리고, 「루이 14세의 초상화」,
1701, 캔버스 유화,
파리, 루브르 박물관

하고자 했다. 그 결과 정신적인 면에서는 아카데미에서 확고한 원리를 제정했
고, 실제로 그 원리를 반영하여 베르사유 궁과 같은 건축을 낳았다. 17세기 프
랑스를 공정하게 평하는 다음과 같은 글이 있다.

"프랑스는 견고한 정치제체에 의한 권력과 그에 따른 빛나는 경제적 번영,
이탈리아 르네상스의 매력에 필적할 만한 문학과 미술의 영광이 합쳐져 나온
것이다. 미의 이상과 그것을 작품에 표현하는 적용방법의 멋진 균형으로 이루
어진 것이 바로 17세기 프랑스의 고전주의다."[42] 17세기 프랑스는 바로크의
물결이 밀어닥치면서 여러 유형의 예술이 오가는 가운데서도 그들만의 철학
에 의한 그들만의 예술을 만들어낸 특별한 나라였다.

42) Victor-Lucien Tapié, *Le Baroque*, Paris, PUF, 1961, pp.60~61.

에스파냐, 포르투갈,
식민지 중남미의 바로크 미술

" 에스파냐의 신도들은 늘 그들의 유일무이한
신인 하느님과 가까이 있고 싶어했고
그러한 열망을 형상화시키고자 했다.
소박하고 순수하고 유난히 뜨거운 신앙심의
소유자인 에스파냐인들에게 천상의 세계는
결코 멀리 있는 것이 아니었다.
그들은 늘 천상세계와의 즉각적인
교감을 갈망했다. "

에스파냐

역사적 배경

바로크 양식은 유럽의 그 어느 나라보다 에스파냐의 국민성과 잘 맞아 에스파냐에서 활짝 피어났다. 에스파냐 미술은 바로크 양식과 합쳐져 유럽의 다른 미술과는 전혀 다른, 아주 독특한 미술로 전개되었다. 그 이유는 에스파냐의 역사적·종교적·문화적 배경이 너무나 복잡하고 독특하기 때문이다. 이베리아 반도는 지리적으로 피레네 산맥으로 유럽 세계와 구별되어 있고, 북아프리카와 가깝기 때문에 풍토상으로도 유럽보다는 북아프리카와 비슷하여 때로는 유럽이 아니라는 말을 듣기도 한다. 또한 유럽과 아프리카를 연결하는 통로라 많은 종족들이 이곳으로 모여들면서 제각기 왕국이나 토후국을 건설했기 때문에 여러 나라로 쪼개져 있었다. 20세기에 들어서도 에스파냐와는 별개의 나라라고 주장하는 북부 에스파냐의 바스크인들이 독립운동을 계속하는 것은 바로 이러한 이유에서다.

게다가 711년에는 이슬람인의 침략을 받아 거의 800년 동안 그들의 지배 아래 자연스럽게 이슬람 문화와 융화되었다. 500여 년에 걸친 로마 제국하에서의 문화, 여러 종족 자체 내의 토속문화, 그리스도교 문화, 거기다 이슬람 문화까지 합쳐져 에스파냐의 문화는 다양한 요소들이 엉켜져 있는 그야말로 잡종의 문화가 되었다.

중세 시대의 서방 유럽 세계는 생활·학문·문화 모든 면에서 뒤처져 있었던 데 비해 아랍의 이슬람인들은 고도의 찬란한 문화를 갖고 있었기 때문에 그들의 문화권이었던 에스파냐도 따라서 개화된 높은 수준의 문화를 보여주었다. 에스파냐에 거주하던 이슬람인들은 관개기술을 도입하여 여러 곡식과 식물을 경작했다. 그리하여 건조한 안달루시아 평원을 농업지역으로 만들어 놓았고, 금은세공 상감술을 들여와 무기류를 제작하고 모슬린 천 등을 생산하는 직조기술도 발달시켰으며, 유리·놋쇠·도기류와 더불어 특히 가죽제품의 생산을 발달시켰다.

당시 서방인들에게는 종이가 알려져 있지 않았지만 아랍인들은 벌써 종이를 사용했고, 이를 에스파냐에 전파시켰다. 10세기에 세워진 코르도바에 있는 도서관에는 약 40만 권에 이르는 장서가 소장되어 있었다. 그중에는 그리스 철학서를 아랍어로 번역해놓은 책, 천문학 책, 지리서, 인도의 계산법을 알려주는 책, 페르시아의 의학서, 천일야화의 원천이 되는 이야기책들이 들어 있었다. 미술에서도 큰 원형지붕과 종루를 가진 이슬람 성원인 마스지드Masjid, 기하학적으로 설계된 그라나다의 알함브라 궁전, 아라베스크 문양, 얽힘 장식, 기하학적인 문양 등으로 수준 높은 문화를 보여주었다.

11세기 초부터 남부지역을 중심으로 한 이슬람교도인 무어인의 지배는 서서히 그 세력이 약해지기 시작했다. 그를 기화로 북부에 자리 잡고 있던 그리스도교 국가들은 이슬람 영토에 대한 '재정복'reconquista에 나섰다. 프랑스의 코르네유의 극을 위시하여 수많은 문학작품의 원천이 된 에스파냐의 전설적인 영웅 시드El Cid Compeador, 1043년경~99는 바로 이 그리스도교인의 '재정복'을 승리로 이끈 영웅이었다. 그 후 그리스도교인의 영토탈환이 계속 이어지는 가운데, 아라곤 왕국의 페르난도 2세Fernando II, 재위 1479~1516와 카스티야 왕국의 이사벨 I세Isabell I, 재위 1474~1504가 1469년에 결혼하여 두 사람이 잇따라 왕위에 올랐다. 이로써 통합된 에스파냐 왕국이 탄생할 기틀이 마련되고 그에 따라 정세는 새로운 국면을 맞게 되었다. 이슬람 지역으로 마지막으로 남은 그라나다마저 1492년에 탈환함으로써 이베리아 반도의 통일이 이루어졌고 에스파냐는 통합된 그리스도교 국가로 거듭나게 되었다. 그래서 1494년 교황 알렉산데르 6세Alexander VI, 재위 1492~1503는 공동으로 왕에 오른 페르난도와 이사벨에게 '가톨릭 왕들'Los reyes Católicos이라는 칭호를 부여했다.[1]

통합된 국가가 된 에스파냐는 나라를 쇄신하기 위해 여러 조치를 취해서 나라는 안정과 번영의 길로 들어서게 되었다. '재정복'은 영토수복이라는 사명이 우선이었지만 종교전쟁의 성격도 띠고 있어 국민들의 열광적 신앙심과 더

1) François Hildesheimer, *Du Siècle d'Or au Grand Siècle*, Paris, Flammarion, 2000, p.58.

불어 교회의 영향력이 막강해질 수밖에 없었다. 무어인북아프리카의 베르베르 족 무슬림을 칭함을 물리친 에스파냐인의 마음속에 자신들은 '은총'을 받은 민족으로 정통파 교회를 수호할 임무를 부여받았다는 선민의식이 고취되었다.[2] '가톨릭 왕들'은 국가의 종교적인 통합을 더욱 강화하고 정통파 교회를 지켜야 하는 사명을 느껴 1479년에는 종교를 어지럽히는 요인을 모두 없애는 국가 차원의 종교재판소를 설치했다. 1492년에는 알함브라 칙령을 내려 에스파냐에 있는 이슬람인과 이슬람인의 에스파냐 침공 때 아랍인에게 협조해 안정된 생활을 누렸던 유대인을 3개월 안에 떠나도록 했다. 1492년에는 또한 에스파냐의 지원을 받은 콜럼버스가 아메리카 대륙을 발견하여 신대륙 '정복자'conquistador의 시대를 열어주었다. 해가 지지 않는 나라로 불렸던 에스파냐의 '황금시대'Siglo de Oro의 발판이 마련된 것은 바로 이때부터다. 에스파냐의 '황금시대'는 대략 17세기 중반부터 18세기 중반까지로 잡는다.

게다가 에스파냐는 혼인관계와 상속으로 초국가적인 거대한 제국을 형성한 오스트리아의 합스부르크 제국의 우산 아래 들어가면서 유럽에서 그 어느 국가보다 막강한 위치에 서게 되었다. 이사벨 1세의 딸인 후아나Juana la loca가 합스부르크 가의 막시밀리안의 1세와 부르고뉴령領의 상속녀 마리의 아들로 네덜란드령의 군주인 펠리페 1세와 결혼하여 낳은 아들이, 1516년에 카를로스 1세Carlos I, 재위 1516~56로 에스파냐 왕으로 올랐고 뒤이어 1519년에는 카를 5세Karl V. 재위 1519~56로 거대한 합스부르크 제국의 황제가 되면서 식민지를 제외한 유럽에서 오스트리아 · 남부 독일 · 에스파냐 · 플랑드르 · 네덜란드 · 이탈리아령 등은 하나의 거대한 제국으로 통합되었다. 카를로스 1세 때 에스파냐는 왕권과 귀족층에 저항하는 시민반란을 진압하고 강력한 왕정체제가 수립되었고 식민지에서 들어오는 막대한 양의 귀금속으로 유럽 경제의 중심이 되어 '해가 지지 않는 제국'이 되었다.

카를로스 1세의 아들인 펠리페 2세Felipe II, 재위 1556~98가 왕위에 오르면서

2) Ibid., p.60.

에스파냐는 정치 · 경제 · 예술의 발전과 더불어 최강 해양국가로서 이른바 '황금시대'에 돌입했으나 그 시대는 동시에 몰락의 길로 가는 요인을 품었던 시기이기도 했다. 전형적인 절대군주 펠리페 2세는 지중해로 진출해오는 오스만 투르크를 1571년에 레판토Lepanto 해전에서 격파했고 1580년에는 포르투갈을 합병하여 이베리아 반도를 통일시켰으며 거기에다 신대륙 정복에 의한 경제적인 효과가 서서히 나타나면서 에스파냐는 최고의 전성기를 누리게 되었다. 그러나 중세 때부터 발달한 모직물공업이 전근대적인 생산과 운영방법을 탈피하지 못하는 바람에 영국이나 네덜란드와의 경쟁에서 패했다. 코르테스Hernán Cortés, 1485~1547가 1521년에 멕시코를 정복한 데 이어 피사로Francisco Pizarro 1475~1541가 1533년에 정복한 남미의 페루에서 1545년에 은광이 발견되는 등 식민지의 귀금속이 에스파냐로 유입되어 엄청난 부를 갖다주었다. 그런데 미흡한 경제정책, 관료제도, 사치풍조, 전쟁비용 충당, 국내산업의 부진으로 부가 에스파냐에 쌓이지 않고 곧바로 외국으로 빠져나갔다.

결국 에스파냐는 그저 신대륙의 귀금속을 들여오는 경유지로 전락했을 뿐아니라 유럽 전역에 통화팽창과 물가상승이라는 경제적인 혼란만 안겨주었다. 펠리페 2세는 광대하나 이질적인 제국의 영토들을 통합하기 위해 가톨릭 신앙을 일률적으로 강요하는 타협 없는 경직된 종교정책으로 가장 부유한 영토였던 신교도 나라 네덜란드를 잃게 되었다. 또 1588년에 신교도인 영국의 엘리자베스 1세 여왕을 응징하기 위해 파견한 '무적함대'Armada Invencible가 영국 해군에 의해 무참히 격파된 일은 그간의 에스파냐의 해상권 지배에 종지부를 찍었고 에스파냐의 쇠퇴를 암시하는 결정적인 사건이었다.

루터의 종교개혁이 종교에 관한 주장에만 그치지 않고 정치사회적인 분야로 확산되면서 유럽의 여러 나라가 사회적인 혼란을 겪는 것을 보고, 에스파냐는 정치와 종교의 단일화를 이루는 일종의 신정神政체제로 가고자 했다. 이교도인 이슬람인과 유대인을 추방하고 이단을 가려내는 종교재판소를 국가 차원에서 설치하면서 이단을 방어하는 최후의 보루가 되어 정통 그리스도교를 수호하고자 했다. 에스파냐의 민족주의와 통일국가 형성은 이슬람과의 대

항 속에서 이루어진 것인 만큼 국민들의 열광적인 신앙심이 이에 뒷받침됐음은 말할 필요도 없다.

종교개혁의 바람이 유럽 전역에 거세게 밀어닥쳐 가톨릭이 그 기반부터 흔들리고 있을 때 에스파냐는 종교개혁의 물결을 멈추게 했을 뿐만 아니라 개혁 세력에게 상실한 지역을 되찾아놓기까지 했다. 새로운 물결의 침입을 원천적으로 봉쇄하기 위해 에스파냐는 모든 새로운 사상의 유입을 허용치 않았다.

종교개혁의 파도가 넘어오지 않았던 에스파냐에서는 오히려 종교개혁에 맞서 가톨릭 세력을 회복하고 확장시키는 데 눈부신 활약을 한 예수회가 이냐시오에 의해 1540년에 창설됐고 내면적인 평화를 깨달아가는 길을 제시해주는 『영신수련』을 펴냈다.50~51쪽 참조 가르멜 수도회의 개혁에 앞장서 기도에 의한 철저한 관상생활을 강조한 아빌라의 성녀 테레사Santa Teresa de Ávila, 1515~82와 십자가의 성 요한Santo Juan de Cruz, 1542~91과 같은 성인 성녀가 출현해 가톨릭 교회에서 차지하는 에스파냐의 위치를 독특하게 해주었다. 에스파냐인의 마음속에 신앙심과 도덕적 윤리관을 심어주는 데 지대한 역할을 한 아빌라의 성녀 테레사는 하느님과의 합일의 순간을 느낀 불가사의한 신비적 체험을『영혼의 성』『천주 자비의 글』에 담았다. 아빌라의 성녀 테레사의 도움으로 가르멜 수도회 개혁에 나선 십자가의 성 요한도『가르멜의 산길』『어두운 밤』『영혼의 노래』『사랑의 산 불꽃』에서 자신의 신비한 체험을 통해 깨달은 하느님의 사랑을 시로 표현했다. 그리스도교 신비사상을 잘 나타내주는 영성적이고 문학적인 이들 두 사람의 저서는 에스파냐인의 정신에 지대한 영향을 미쳤다. 에스파냐인은 열광적인 신앙심과 민족정신이 고취되어 이교도를 퇴치한 데서 보듯 열정적인 데 비해 이렇듯 명상적인 면도 갖고 있는 양면성을 보인다.

16세기에서 시작된 '황금시대'는 제국의 위세가 절정에 달하여 강렬한 기운과 열기가 넘쳐나던 시대였지만 동시에 사양길로 접어드는 징조를 보여준 시기이기도 했다. 바로 이 팽창의 기세와 더불어 쇠락의 기운을 함께 품은 모순된 시대상황이 예술이 꽃필 수 있는 토양이 되었다. 또한 명암이 교차하는 시대적인 상황도 그렇지만 양면성을 보이는 민족적인 기질, 열광적인 신앙심과

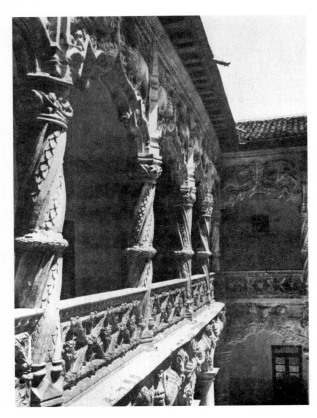

이사벨 양식을 보여주는
후안 구아스 인판타도 저택,
15세기 말, 구아달라하라

신비주의를 함께 보여주는 종교관은 빛과 그림자라든가 삶과 죽음과 같은 대립적인 관계의 공존을 표현하는 바로크적인 특성에 맞아 바로크 양식은 에스파냐에서 활짝 피어나게 되었다. 17세기에 절정을 맞는 에스파냐의 바로크는 이미 16세기에서 그 기반이 다져졌던 것이다.

16세기 에스파냐 미술, 플라테레스코 양식

16세기 에스파냐 미술은 이슬람 교도인 무어인이 이베리아 반도에서 축출되고 나라가 하나로 통합되면서 오랜 동면에서 깨어나 새로운 시대를 맞이했다. 건축의 경우, 에스파냐의 통합에 중추적인 역할을 한 카스티야의 이사벨 여왕의 재위기인 1480년대부터 '이사벨 양식'을 시작으로 플라테레스코 Plateresco 양식, 후안 데 에레라Juan de Herrera, 1530~97의 엄격 · 단순한 양식으로

이어졌다. 그 후 전개될 에스파냐 건축양식의 기초를 마련해준 장식성이 많은 '이사벨 양식'은 후기 고딕양식, 무데하르 양식mudéjar: 그리스도교 지배 아래 남아 있던 이슬람인이나 그 예술양식을 일컬음, 이탈리아 롬바르디아의 건축 장식, 이탈리아 건축의 공간구도를 혼합한 일종의 코스모폴리탄적인 양식이다. 그 후 이사벨 양식은 저부조로 온통 외관을 뒤덮은 것 같은 기이하고 복잡한 문양의 장식표현인 '플라테레스코 양식'으로 발전된다. 그러나 어떤 학자들은 이사벨 양식을 '고딕 플라테레스코 양식', 16세기 중반까지의 플라테레스코 양식을 '르네상스 플라테레스코'라고 분류하기도 한다.[3]

'플라테레스코'란 말은 에스파냐어로 금은 세공사란 뜻의 'platero'에서 유래했다. 플라테레스코 양식은 금은 세공품과 같은 장식이라는 뜻이나, 금은 세공품에서 발상을 얻어 건축 장식을 한 것은 아니고 다만 외견상 건축 장식의 섬세함과 화려함이 금은 세공품과 같다고 하여 그렇게 이름 붙여졌다. 레온 지방에 있는 한 성당을 보고 1539년에 빌라롱Cristóbal de Villalón이 이 표현을 처음 썼고, 그 후 주닝가Ortiz de Zúñiga가 세비야 성당의 왕실 예배당을 보고 플라테레스코풍의 환상적인 건축fantasías platerescas이라고 묘사함으로써 그런 유형의 건축을 플라테레스코 양식이라고 부르게 된 것이다.[4]

플라테레스코 양식의 기본적인 특색은 건축의 전체적인 외관은 아무런 치장이 없이 지극히 간소한 데 비해 창문이나 현관문 등과 같은 특정 부분에 집중적으로 과다하고 번잡한 장식이 들어가 있어 현저히 대립되는 상반성을 보이는 점이다. 에스파냐인의 특이한 국민성인 모순의 수용, 즉 세르반테스의 『돈 키호테』에서 돈 키호테와 그 종복인 산초의 성격에서 보듯 상반된 대립성을 수용하는 특이한 기질에서 나오는 것이다. 에스파냐인의 정신은 종교적인 신비주의와 호사스러운 취미, 엄격함과 관능성이 혼합되어 있는 모순을 보이는 것이 특징이다.

3) John Steer, Antony White, *Atlas of western art history*, N.Y., Facts on File, 1994, p.178.
4) George Kubler, Martin Soria, *Art and Architecture in Spain and Portugal and their American Dominions 1500-1800*, Middlesex, Penguin Books, 1959, p.2.

에스파냐가 유럽의 최강국으로 부상하고 미대륙에서 귀금속이 대량 유입되면서 나라 곳곳에 궁전과 성당이 많이 지어졌다. 시대는 고딕을 막 벗어나 르네상스로 향해 가던 중이어서 당시 에스파냐의 건축은 후기 고딕 양식과 이탈리아의 초기 르네상스, 특히 롬바르디아 지역의 건축양식을 많이 받아들였다. 장식으로 채워진 원주나 납작한 벽기둥, 조가비 모양의 벽감, 꽃줄장식 등은 15세기의 이탈리아 롬바르디아 건축장식에서 빌려온 것이다.

그러나 에스파냐는 800년 동안이나 이슬람교인 무어인의 지배를 받았던 터라 이슬람 미술의 영향권에서 벗어날 수가 없었다. 통칭 '무데하르 양식'이라 불리는 그리스도교 지배 아래 있던 이슬람인의 예술양식은 에스파냐 미술에 짙은 자국을 남겼고, 바르셀로나의 「성가족 성당」의 건축가 가우디Antonio Gaudí, 1852~1926까지 그 영향이 이어져 내려오고 있다. 원래 이슬람 미술에서는 모든 살아 움직이는 생명체의 형상은 재현해서는 안 된다는 종교적인 규율 때문에 종교적인 목적의 그림이나 조각이 없다. 장식문양도 형상의 사실성을 일체 배제시킨 아라베스크 문양, 얽힘 장식, 기하학적 도형 같은 것만 허용했다. 건축장식에서는 우주가 무한히 뻗어나간다는 것을 보여주기 위해 똑같은 문양이 계속 이어져나가게 했다. 인간도 그렇지만 인간이 만든 것도 모두 사라진다는 것을 나타내기 위해 문양장식도 조형적인 볼륨을 없애고 납작한 표면효과가 나게 만들어놓았다. 플라테레스코 양식에서 저부조의 추상적인 문양장식이 건축의 연결구조를 생각지 않고 건축 표면을 덮고 있는 것은 바로 이 무어인의 미술에서 영향을 받은 것이다. 15세기 말부터 에스파냐인은 고딕·르네상스·무데하르 그 모든 요소를 통합해 대단히 독창적인 에스파냐의 민족미술로 승화시켰다.

성당, 궁전, 대학건물, 숙박소 등 당시 에스파냐의 모든 건축에 적용됐던 플라테레스코 장식은 1단계와 2단계로 나뉜다. 대략 1540년까지로 보는 1단계 때는 장식들이 어떤 구조상의 원칙도 없고 전체적인 조화라는 개념도 없이 건축을 장식했다. 1단계에서는 건축구조상의 기능적인 역할도 없을뿐더러, 장식의 크기나 장식이 들어갈 위치, 장식의 구성 그 모두에서 어떤 특정한 원칙

도 없고 또 전체적인 조화도 없이 그저 건축 외면을 무분별하고 과다한 장식으로 뒤덮었다. 때로는 예상치도 않은 장소에, 또 때로는 아무 연관성도 없이 붙어 있는 장식들은 왁자지껄한 소리가 뒤엉켜 나는 것 같은 느낌이 들면서 동시에 생기와 활력을 주는 것이 특징이다.

1단계의 대표적인 건축은 플랑드르 태생의 건축가 에가스Enrique de Egas, 1455~1534가 성 야고보의 무덤이 있어 유럽 각지에서 순례자들의 발길이 끊이지 않는 산티아고 데 콤포스텔라에 1501년부터 1511년까지 건축한 '가톨릭 왕들의 숙박소'Hospital de los reyes Católicos, 즉 '왕립숙박소'Hospital real다. 에가스는 에스파냐에 이탈리아 건축양식을 도입하여 에스파냐의 풍토에 맞게 이용한 초기 인물 가운데 한 사람이다. 왕립숙박소는 전체적으로 단조롭고 평평한 외관과 플라테레스코풍의 번잡하고 요란한 장식의 현관문이 심한 대조를 이루고 있다. 이 숙박소는 이탈리아 건축의 영향으로 가운데가 십자구도로 된 사변형 건축에 네 개의 중정을 갖춘 건물이며, 십자 네 귀퉁이에 있는 중정은 아케이드로 둘러싸여 있고 그 가운데 조각분수대가 놓여 있어 이탈리아의 열린 공간개념의 영향을 느끼게 한다. 밋밋한 건물 외관에서 포인트가 되는 3단으로 된 현관문은 고딕의 여운을 보여주는 장미창, 원형 돋을새김, 저부조 장식, 입상조각상, 원주와 납작기둥 장식 등 온갖 장식들이 문 전체를 메우고 있어 활기를 불어넣어주고 있다.

일관된 원칙 없이 되는대로 아무렇게나 그저 육중한 덩어리를 붙여놓은 것 같은 장식, 더군다나 고대의 동전처럼 원형의 테두리를 굵게 둘러 덩어리 같은 느낌을 더 강조한 초기의 플라테레스코 양식에 조화의 개념을 집어넣어 새로운 방향을 제시한 건축가는 실로에Diego de Siloe, 1495~1563다. 1528년에 착공하여 1543년에 완공한 그라나다 대성당은 실로에의 천재성을 보여주는 건축으로 원통형의 홀 처치hall church로 내부공간이 넓고 건축조각과 장식에서 전체적인 조화가 시도된 건축이다.

플라테레스코 양식은 1540년부터 2단계에 접어들면서 이탈리아 르네상스의 원리인 전체적인 조화의 개념과 건축기법이 완벽하게 적용되어 통합된 건

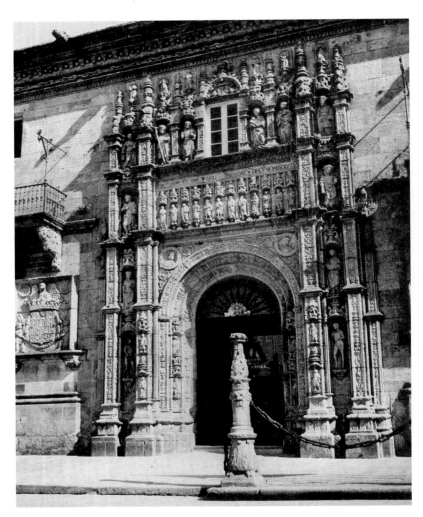

엔리케 데 에가스, 왕립숙박소 정문, 1501~11, 산티아고 데 콤포스텔라

축을 보여주었다. 2단계에서는 천장구조의 늑골뼈대와 같은 고딕의 잔재를 없애고 이탈리아 르네상스의 기하학적으로 구획된 천장구조로 나아갔다. 건축 장식도 조화를 염두에 둔 실로에의 시도에서 더 발전하여 통일된 디자인을 보여주게 되었다. 온타논Rodrigo Gil de Hontañón, 1500/10~77의 살라망카의 몬테레이Monterrey 궁전과 '알칼라 데 에나레스 대학'Alcalá de Henares은 2단계의 플라테

로드리고 힐 데 온타논, 알칼라 데 에나레스 대학 정면, 1537~53

레스코 양식을 가장 잘 보여주는 건축이다. 소도시 알칼라 데 에나레스는 가톨릭 왕들을 보좌했고, 이사벨 여왕이 세상을 뜬 이후에는 제3의 왕이라고 불릴 정도로 권력의 핵심에 있었던 시스네로스Ximenes de Cisneros의 힘으로 살라망카와 견줄 만한 대학도시로 발전한 곳이며, 세르반테스가 태어난 곳이다.

그 이전 1508년 건축가 그루미엘Pedro Grumiel이 지은 고딕과 무어풍의 대학건물은 1537년부터 1553년까지 온타논에 의해 이탈리아풍으로 개축되었다. 높이가 같은 세 구획으로 나뉘어 있는 정면은 가운데 부분 꼭대기에 작은 삼각형의 박공이 얹혀 있고 정면 전체 꼭대기에 난간이 둘려 있고, 3층 구조 중 맨 위층이 갤러리 구조를 갖고 있어 이탈리아 건축의 기본구조를 그대로 보여준다. 그러나 건축외관의 플라테레스코 양식의 장식은 그 이전보다 훨씬 간소화되었고 조각장식도 고전적인 모티프만 썼다.

순수주의 계열의 건축

16세기에는 플라테레스코 양식이 에스파냐의 민족적인 양식으로 자리 잡아
갔지만 이탈리아 르네상스의 고전적인 건축양식을 그대로 보여준 이른바 '순
수주의' 계열의 건축도 있었다. 카를 5세는 그라나다의 알함브라 궁전 영역 안
에 자신의 궁전을 마추카Pedro Machuca, 1490~1550로 하여금 건축하게 하여 1527
년에 착공에 들어갔다. 이 궁전은 이탈리아의 토스카나 지역 건축과 로마의 건
축을 옮겨놓은 고전풍의 건축양식이다. 특히 브라만테의 건축과 라파엘로와 산
갈로가 건축한 로마의 궁전에서 많은 것을 빌려왔다. 아마도 에스파냐에서 가
장 오래된 투우광장Plaza de Toros으로 추정되는 원형의 중정은 도리아 양식 원주
로 된 1층과 이오니아 양식의 원주로 된 2층 구조의 간결한 갤러리 구조로 둘
러싸여 있는 고전적인 성격을 보인다. 이 거대한 궁전건축은 1568년에 무어인
들의 폭동으로 공사가 중단되기도 했지만 그래도 공사가 이어져오다가 원형
지붕과 예배당, 개선문 등 계획했던 많은 부분들이 미완성으로 남은 채 1616
년에 공사가 마무리됐다.

정치와 종교뿐만 아니라 예술정책에서도 절대주의 군주였던 펠리페 2세가
1556년에 즉위하면서 카를 5세 때 시도했던 '순수주의'적인 성격이 더욱 강화
된다. 더군다나 사그레도Diego de Sagredo가 로마 시대의 건축가 비트루비우스의
저서 『건축론 십서』를 토대로 1526년에 『로마의 비례법』Medidas del Romano을 출
간하고, 또 1552년에는 이탈리아의 세를리오Sebastiano Serlio, 1475~1554의 『건축
의 일반법칙』Regole generali di architettura, 1537이 번역되어 나왔다. 이러한 고대이론
에 대한 관심은 그라나다의 카를 5세 궁전 건축에서부터 시작된 '순수주의'를
더욱 강화시켜 엄격하고 간결한 에스코리알 궁전 건축을 낳았다.

16세기에 유럽 경제가 풍요로워지면서 각국이 앞다투어 도시 미화에 나섬
에 따라 르네상스 때부터 시작된 궁전 중심의 도시정비가 절정을 이루게 되었
다. 펠리페 2세는 1561년에 수도를 톨레도에서 마드리드로 옮기고 그곳에서
50킬로미터 떨어진 곳에 엘 에스코리알El Escorial, 다시 말해 에스코리알 수도
원-궁전을 후안 데 에레라로 하여금 건축하게 했다. 에스코리알 궁은 수도원

과 성당, 궁전, 왕실분묘를 갖춘 복합적인 성격의 건축으로 바티칸 궁보다는 작지만 그 규모가 엄청나다.

펠리페 2세는 즉위한 후 에스파냐 출신으로 3세기 때 석쇠 위에서 불에 타 순교했다고 전해지는 로마의 수석부제였던 라우렌시오Laurentius에게 봉헌하는 수도원을 하나 짓기로 마음먹었다. 그 후 1563년에 마드리드 근처의 과다라마 산맥Sierra de Guadarrama 아래 고원지대인 에스코리알로 장소를 정하고 나폴리에서 일하던 톨레도Juan Bautista de Toledo를 불러다 공사를 시작했다.

톨레도가 1567년에 사망한 후에는 이탈리아 건축가 카스텔로G.B. Castello에 이어 건축일이 에레라로 넘어가면서 펠리페 2세의 기본적인 지침에 따라 공사가 본격적으로 궤도에 오르게 되었다. 에스코리알 궁 건축은 이탈리아 르네상스의 고전성을 기본으로 한 엄격한 고전주의를 보이는데, '에스코리알풍의 미술'이라고 불리기도 하는 이러한 고전양식은 그 후 200년 동안이나 에스파냐 미술에 지대한 영향을 미쳤다. 궁은 성 라우렌시오가 타죽은 석쇠모양을 연상시키는 큰 네모판 안에 크고 작은 네모판이 잘게 나뉘어 있는 바둑판 모양으로 지극히 기하학적인 평면구도를 보인다. 이 궁이 지나치게 엄격하고 단조로워 때로는 삭막한 느낌까지 드는 것을 두고 펠리페 2세가 추구하는 반종교개혁의 신념을 그대로 반영한다고 말하기도 한다.

외관을 보면 똑같은 형의 창문들이 벽 사이사이로 지루하게 나열되어 있고 전체 사각형 네 모서리에 육중한 탑이 올라가 있어 중압감마저 안겨주고 있다. 꾸밈없는 금욕적인 모양이 성채를 연상시키기도 하고 거대한 병사兵舍건물을 연상시키기도 하는 건축이다. 건축 재료가 가라앉은 노란색과 회색을 띠어 그런 느낌을 더 배가시킨다. 이 궁은 사변형의 궁 모서리 탑의 높이가 56m, 궁 가운데 위치한 성당의 원형지붕이 90m나 되는 거대한 건축이다.74쪽 참조

에스코리알 궁은 우선 수도원으로써 종교적인 건축물이고 또 국왕의 거주처이기도 하여 로마의 바티칸 궁에 비교되는 건축이다. 일견 차갑고 삭막한 느낌을 주는 에레라 풍의 이 궁은 "가능한 한 고대의 것을 모방하고 구조적인

에레라, 에스코리알 궁, 1563~82, 마드리드 근교

기능을 최대한 살리기 위해 불필요한 장식은 금하라"는 15세기 이탈리아의 건축가 브루넬레스키의 건축원리를 기본으로 하여 브라만테와 미켈란젤로를 거쳐 완성된 르네상스의 고전주의를 극단적으로 밀고 간 결과다.[5]

 에레라는 기하학적인 구도에 입각하여 부분 간의 엄격한 비례관계에 따른 조화를 보여주는 '순수주의적'인 건축으로, 1567년에 아란후에스Aranjuez의 궁전을, 1582년에는 세비야의 상공거래소를, 1585년에는 바야돌리드Valladolid 대성당을 지었다. 에레라풍의 건축양식은 그의 후계자들인 프란시스코 데 모라Francisco de Mora, 1546~1610의 레르마 도시계획1604~14으로, 후안 데 톨로사Juan de Tolosa, 1548~1600의 메디나 델 캄포의 병원숙박소1591~1619로, 프란시스코 데 모라의 조카인 후안 고메스 데 모라Juan de Gómez de Mora, 1586~1646/8의 살라망카의 예수회 수도원1617과 마드리드의 마요르 광장1617~19으로 17세기를 넘어서도 계속 이어져 에스파냐에서 유럽 전역을 물든 바로크 건축의 출현을 더디게 했다.

5) *Histoire de l'art III*-Encyclopédie de la Pléiade, Paris, Gallimard, 1965, p.330.

16세기의 조각가들

이탈리아 르네상스의 영향은 조각 분야에서도 두드러져 'obra a la romano', 즉 로마식을 따라 제작하는 조각가들이 큰 부류를 차지했다. 카를 5세가 유럽 전역을 아우르는 큰 제국을 형성함에 따라 황제의 화려함을 부각시키려는 대규모의 건축사업이 계획되어 각국의 예술가들이 에스파냐의 카를 5세 곁으로 모여들었다. 예술가 중에는 이탈리아인도 많았지만 이탈리아에서 교육을 받고 온 플랑드르 · 프랑스 · 에스파냐의 예술가들이 주류를 이루어 이탈리아 양식은 자연스럽게 에스파냐에 전파되었다. 어느 양식이든 이식과정에서 그곳 풍토에 맞게 변모되듯이, 르네상스 양식도 에스파냐의 민족적인 취향과 합해져서 에스파냐 특유의 민족적인 양식을 낳았다.

특히 이탈리아 지역 중에서는 롬바르디아와 토스카나의 영향이 컸다. 유명한 후기 고딕 조각가인 부르고스 출신 힐 실로에Gil Siloe의 아들로 나폴리에 있다가 에스파냐로 돌아온 디에고 데 실로에는 건축가로서 그 유명한 그라나다 대성당을 짓기 전, 1519년부터 1526년까지 부르고스 대성당에 칠과 금박을 섞고 철난간을 두르고 환상적인 저부조를 집어넣은 화려한 '황금계단'Escalera Dorada을 만들어 건축 · 조각 · 장식성을 모두 종합한 최고조의 예술성을 보여주었다. 조각 분야에서 실로에는 에스파냐의 르네상스 조각파의 원조 격으로, 바야돌리드의 산 베니토 성당San Benito에 있는 주제단 공간의 성가대석coro에 부조 「세례자 요한」1528, 그라나다의 산 예로니모 성당San Jerónimo 주제단 앞의 성가대석 가운데 수도원 부원장석에 부조 「성모자」를 조각했다. 인물들이 콘트라포스토 자세로 균형잡힌 안정된 포즈를 취하고 있는 점 등은 르네상스 조각의 영향력을 느끼게 한다.

알론소 베루게테Alonso Berruguete, 1488년경~1561는 바야돌리드 태생이다. 이탈리아 르네상스 영향을 받은 초기 에스파냐의 화가들 중 가장 뛰어나다고 알려진 페드로 데 베루게테Pedro de Berruguete의 아들로, '에스파냐의 미켈란젤로'라고 불릴 만큼 16세기 에스파냐를 대표하는 조각가로 이름이 나 있다. 아버지가 세상을 떠나자 그는 이탈리아의 피렌체를 거쳐 로마에서 수련 기간을 가졌

베루게테, 「아브라함과 이삭」,
1527~32, 바야돌리드 시립미술관

다. 로마에서 그는 브라만테Donato Bramante, 1444~1514가 개최한 '라오콘 군상'
밀랍모형wax model 응모전에 참여했는데 그 라오콘 군상이 일생 동안 그의 머
리에서 떠나지 않았다고 한다.[6] 이탈리아 조각가들은 대리석이나 청동과 같
은 재료만 썼던 데 비해 베루게테는 기발한 상상력을 마음껏 펼쳐내기 위해
대리석이나 청동, 나무나 설화석고와 같은 재료들을 쓰기도 했다.

　베루게테는 1527년부터 5년 동안 바야돌리드의 산 베니토 성당의 주제단을
조각으로 장식했다. 한 편의 드라마처럼 제단을 장식했던 「십자가에 못 박히
신 예수 그리스도」 「아브라함과 이삭」 「무염시태」 등 많은 부조작품, 예언자들
과 성인상들은 지금은 모두 해체되어 바야돌리드 미술관에 남아 있다. 인물상
들은 한 다리로 불안하게 서 있기도 하고 돌기도 하며 몸을 구부리기도 하고
앞으로 걸어가기도 하는 등 공간을 최대한 활용하여 다양한 동작을 보이고 있

6) George Kubler, Martin Soria, op. cit., p.132; *Encyclopédie de l'art IV—Âge d'or de la Renaissance*,
　Paris, Lidis, 1970~73, p.272.

다. 그런 가운데 내면에 있는 강렬한 감정을 뿜어내면서 보는 사람들을 끌어
당기고 있다.

　십자가에 못 박히신 그리스도를 보며 애절하게 기도를 드리고 있는 사도 요
한의 모습, 머리를 뒤로 젖히고 울부짖는 아브라함과 애처로운 이삭의 모습은
강렬한 감정표현의 극치를 보여준다. 아들을 번제물로 바쳐야 하는 기구한 운
명을 받아들일 수밖에 없는 아브라함, 그리고 죽음을 피할 수 없게 된 이삭의
절망적인 동작과 표정은 마치 상처받은 동물의 울부짖음처럼 보는 사람의 심
금을 울린다. 산 베니토 성당의 조각작품들은 에스파냐 바로크 미술이 나아갈
길을 그대로 보여주는 작품들이라 하겠다.

　베루게테는 1539년부터 1543년까지 톨레도 대성당 주제단 앞 성가대석을
위해 36점의 호두나무 부조와 그 윗단에 들어갈 35점의 설화석고로 만든 인물
상을 제작했다. 「하와」「아담」「욥」「모세」「세례자 요한」 등의 인물상을 보면
불타는 열망, 고뇌에 차서 흔들리는 모습이 있는 그대로 나타나 있어 바로크

의 징후를 벌써 느끼게 한다. 또한 성가대석 서쪽 끝 맨 위에 올려져 있는 설화석고로 된 독립된 군상조각 「예수의 현성용」에서 모세와 엘리야를 대동하고 굽이치는 듯 떠오르는 듯 구름 위로 솟아오르는 예수의 역동적인 모습도 바로크의 태동을 암시하고 있다.

베루게테의 미술은 대상에 초점을 둔 사실적이고 객관적인 미술이 아니라 자신의 내면세계를 반영시키는 표현주의 미술에 가깝다. 그래서 그의 작품을 보고 있노라면 작가의 고뇌에 동참하고 있는 듯하다. 극적인 감정표현을 위해 베루게테는 기존의 방식에서 과감히 탈피했다. 아마도 그는 전성기 르네상스의 원리인 조화와 균형, 이상적인 미에 반기를 든 최초의 에스파냐 예술가였을 것이다. 인물들의 영혼의 모습을 나타내기 위해 몸의 길이를 늘이기도 하고 육신적인 것을 박탈한 듯 뼈만 남은 앙상한 모습으로 표현하기도 하고, 괴로움에 시달린 듯 시들시들해진 몸으로 나타내기도 했다. 그는 조각재료로 채색된 나무·대리석·설화석고·돌은 썼지만, 브론즈는 쓰지 않았다는 사실이 이채롭다.

엘 그레코의 등장

회화에서 에스파냐는 그 수준이 그다지 높지 않았기 때문에 에스파냐가 통합된 후 왕궁의 초상화는 대부분 에스파냐 왕실과 관련이 있는 나라인 부르고뉴나 플랑드르, 독일 등지에서 온 화가들이 맡아서 했다. 그러나 점차 건축과 조각에서와 같이 이탈리아 르네상스의 물결이 서서히 밀어닥치면서 이탈리아의 영향을 받은 에스파냐 화가들이 등장해 회화세계를 다채롭게 물들였다. 초기의 화가로는 1507년에서 1510년 사이에 발렌시아 대성당 주제단에 「성모마리아의 생애」를 그린 알메디나Fernando Yáñez de la Almedina와 야노스Fernando de los Llanos가 있다. 레오나르도 다 빈치가 피렌체의 베키오 궁에서 「앙기아리 전투」를 그릴 때 'Ferrando spagnolo'라는 이름이 조수 명단에 있는 것으로 보아 이름이 같은 두 사람 가운데 하나가 그의 조수였을 것으로 추정된다.

베네치아 통치 아래 있던 크레타 섬에서 온 그리스인이었기 때문에 엘 그레

코El Greco, 1541~1614라 불리는 도메니코스 테오토코풀로스Domenicos Theotokopulos는, 이탈리아 르네상스 미술이 유입됐지만 다른 유럽 국가에 비해 아직 지방적인 수준에 머물러 있던 에스파냐의 회화를 국제적인 수준으로 도약시킨 화가다. 엘 그레코의 그림은 에스파냐에서 강렬했던 반종교개혁의 정신적 풍토와 맞물려 종교적인 신비주의를 강하게 보여주는 독창적인 예술의 경지를 보여주면서 새로운 예술표현의 길을 열어주었고, 이후 에스파냐 미술에 지대한 영향을 미쳤다. 크레타 섬은 비잔틴 문화의 전통이 살아 있는 곳이었고, 베네치아 지배 아래서 베네치아 화파의 영향도 받은 곳이었다.

처음부터 엘 그레코의 관심은 비잔틴 미술에서의 종교적인 신비주의와 베네치아 미술의 색채기법과 극적인 감정표현에 있었다. 특히 그는 빛의 작용에 따른 색채변화에 많은 관심을 갖고 티치아노의 색채기법, 바사노Jacopo Bassano, 1510/18~92의 명암법, 베로네세의 밝은 색조를 깊이 탐구했다. 티치아노는 자연주의적인 색채기법에서 시작했으나 거기서 더 발전하여 눈에 보이는 세계와는 관계없이 내면적 시각으로 본 자연을 화폭에 담았기 때문에 반자연주의적인 색채를 보인다. 티치아노 작품에서 보면 빛과 어둠이 명암대조라는 자연적인 기능을 잃고 둘 다 모두 몽환적인 분위기를 내고 있다. 바로 이러한 티치아노의 환상적인 반자연주의적인 색채가 엘 그레코의 미술의 기초가 되었다.

엘 그레코는 1570년경부터 2년간 로마에 체류하는 동안에 보게 된 미켈란젤로와 라파엘로의 작품과 당시 로마 미술계를 지배했던 마니에리즘 화풍으로부터 많은 영향을 받았다. 그는 르네상스의 합리적인 미술원리에서 벗어나 자신의 영감과 상상력을 바탕으로 한 파토스의 예술미를 추구한 미켈란젤로의 마니에리즘 양식의 말년 작품에 깊은 감명을 받았다. 미켈란젤로가 외계의 정확한 관찰에 따른 르네상스의 과학적인 미술이 아닌 인간 내면의 감성을 드러낸 '독자적 미'를 찾아 표현한 예술가였기 때문이다.

미켈란젤로의 말기 작품인 피렌체 대성당의 「피에타」1548~55와 「론다니니 피에타」1555~64를 보더라도 인류 구원을 위한 그리스도의 십자가상 죽음에 예술가의 영적인 공감이 그대로 녹아 있다. 르네상스에는 바깥 세계의 과학적인

탐구를 제일의 목적으로 삼았으나 미켈란젤로는 인간적인 심리 · 정서 · 영적인 체험을 중요시하는 정신적인 차원의 예술관을 보여주었던 것이다. 반종교개혁의 결과 '이성'에 입각한 르네상스의 인문주의가 설 자리를 잃어갔고 그에 따라 미술도 르네상스의 확실한 공간, 정상적인 인체비례가 무시되고 뱀처럼 휘고 늘린 인체, 불확실한 공간을 보여주는 주관적이고 비합리적인 양식의 마니에리즘으로 나아갔다. 엘 그레코는 이러한 마니에리즘 미술가로부터 지대한 영향을 받았고 그 자신 역시 이 마니에리즘의 표본적인 작가로 분류된다. 엘 그레코는 자연모방이 아닌 내면적인 정서의 재현을 중시하는 정신적인 차원의 예술, 중세 때의 반자연주의적인 예술을 지향했던 것이다.

휘어지고 길게 늘려진 형상들이 마치 환상처럼 어른거리는 마니에리즘 그림은 실제 세계가 아닌 영혼의 세계를 보여주는 듯한데, 바로 이 점을 받아들여 엘 그레코는 더 깊은 차원의 숭고하고 순수한 영성적인 표현으로 나아갔다. 그는 세상에서는 보지 못하는, 물질세계를 벗어난 영靈의 세계를 그리고자 했던 것이다.

당시 티치아노는 국제적으로 이름난 화가로 카를 5세로부터 초청을 받아 「앉아 있는 카를 5세의 초상」을 비롯한 일련의 황제 초상화를 그린 것을 시작으로 에스파냐 궁정과 친밀한 관계를 갖게 되었다. 이어 카를 5세 이후에도 펠리페 2세로부터 총애를 받아 전폭적인 지원을 받았다. 지금까지 티치아노의 작품을 에스파냐에서 많이 볼 수 있는 것은 바로 이런 이유 때문이다. 당시 에스파냐에서는 티치아노를 최고의 예술가로 여겼다. 또 그 당시는 에스파냐로 부가 집중된 때여서 이탈리아의 많은 예술가들이 일거리를 찾고자 에스파냐로 향했다. 그런 분위기에서 티치아노의 제자였다고 추정되는 엘 그레코가 에스파냐로 가려 한 것은 당연한 일이었다. 엘 그레코는 티치아노가 펠리페 2세에게 '쓸 만한 사람'을 한 명 추천한다고 써준 소개장을 들고서 에스파냐로 향했고, 1561년 마드리드가 수도가 되기 전 수도였던, 옛 역사의 정취가 그대로 배어 있는 유서 깊은 도시 톨레도에 정착했다.[7)]

엘 그레코 사후에 밝혀진 그의 장서목록에는 그리스 · 로마의 철학서적, 르

네상스의 문인인 페트라르카, 타소, 아리오스토의 책과 더불어 의학, 건축학 서적들이 적혀 있어 다방면에 걸친 그의 관심을 알려주고 있다. 또한 엘 그레코는 종교적인 영성의 표현이 자신이 만족할 만한 수준에 다다르도록 하나의 주제를 놓고 수없이 많은 그림을 그렸다. 성 프란치스코만 하더라도 128점이나 그렸고, 성 예로니모 11점, 수태고지 20여점, 열두 사도들도 여러 점씩 그려나가면서 그들의 영성세계를 제대로 표현하고자 했다. 이것은 눈에 보이는 세계가 아닌 순수한 영성의 세계를 나타내고자 하는 엘 그레코의 치열한 노력을 보여주는 대목이다.

「오르가스 백작의 매장」

엘 그레코는 톨레도의 대주교이며 추기경인 키로가Don Gaspar de Quiroga와 산 토메 성당San Tomé의 주임신부로부터 1323년에 있었던 오르가스Orgaz 백작의 매장에 얽힌 전설적인 얘기를 그려달라는 부탁을 받고 1586년에 제작에 임해 그의 예술의 총 집결판이라 할 일생일대의 걸작을 내놓는다.[8] 톨레도에는 오르가스 백작 루이스Gonzalez Ruiz가 사망하여 산 토메 성당에 매장할 때 갑자기 하늘에서 성 아우구스티노와 성 스테파노가 내려와 백작의 유해를 직접 관 속에 매장했다는 전설적인 얘기가 있었다. 백작은 젊었을 때부터 성 아우구스티노와 성 스테파노에게 헌신적으로 기도를 드렸을 뿐만 아니라 톨레도 시에 아우구스티노회 수도원을 세워 성 스테파노에게 봉헌하기도 했다고 한다.

엘 그레코는 오르가스 백작이 성인들 손으로 매장되고 그 혼이 천상으로 오르는 장면을 눈앞에서 펼쳐지는 실제상황으로 묘사했다. 오르가스 백작의 실제 묘 위에 있는 그림은 크기가 3.60×4.80m로 벽면을 온통 다 차지하는 대작이다. 엘 그레코는 그림 속의 매장장면을 그림 아래의 실제 묘와 연결시켜 성인들이 실제로 관 속에 유해를 집어넣는 것처럼 보이게 했다. 거기에다 묘의

7) *Encyclopédie de l'art IV–Âge d'or de la Renassance*, op. cit., p.280.
8) Elizabeth Glimore Holt, *Literary sources of art history*, Princeton, Princeton University Press, 1947, p.459.

엘 그레코, 「오르가스 백작의 매장」, 1586, 톨레도, 산 토메 성당

위치가 보는 사람들의 눈높이에 맞춰져 있어 눈앞에서 전개되고 있다는 실제
감을 더욱 증폭시키고 있다. 또한 백작의 매장에 얽힌 기적적인 목격담을 재
연하는 듯 화면 오른쪽을 보면 장례식을 주관하는 흰색 제의의 신부가 두 손
을 벌린 채 경이로운 표정으로 천상에서 일어나고 있는 광경을 보고 있고, 왼
쪽에서는 한 어린 소년이 마치 관중을 향해 매장장면을 보라는 듯이 관중 쪽
을 쳐다보며 왼손으로 매장장면을 가리키고 있다. 엘 그레코는 지상에서의 기
적과 같은 매장장면과 백작의 혼이 천상으로 인도되는 장면을 이 두 인물을
통해서 실제 일어나는 일처럼 느끼게 해주었다.

「오르가스 백작의 매장」
아래 백작의 묘가 있는 벽면

그림 자체만 보면 천상과 지상 두 부분으로 나뉘어 있지만, 실제 이 작품은
그림 아래에 있는 오르가스 백작의 실제 관이 있는 묘, 그림 속 지상의 장면과
천상의 장면, 셋으로 나뉘어 있다. 그림의 아래쪽인 지상을 보면 성 아우구스
티노와 성 스테파노가 오르가스 백작의 유해를 관 속에 묻고 있고 귀족들이 상
복차림으로 숙연하게 오르가스 백작의 장례식에 참여하고 있다. 이들은 당시
톨레도의 실제 인물들이라고 알려진 귀족들로 고인을 추모하는 표정이 매우
다양하다. 움직임이 없는 지상에 비해 천상세계는 구름과 영혼 그 모든 것이
마치 불꽃처럼 소용돌이치며 그리스도를 향해 빨려 올라가는 움직임을 보인
다. 천상의 맨 윗부분에는 그리스도가 앉아 있고 그 아래로 성모 마리아와 망
자亡者의 구원을 바라는 성인들이 찬란한 광채 속에서 자리 잡고 있다. 고인의
유해 바로 위로는 한 천사가 고인의 영혼을 구름 사이의 좁은 통로를 뚫고 옥
좌에 앉아 계신 그리스도 앞으로 데려가는 모습이 보이고, 이어서 그 위로 현
세의 의상을 벗어버린 백작이 찬란한 광채 속에 있는 그리스도와 성모 마리아

앞에서 겸허히 꿇어앉아 공경심을 표하는 장면이 전개된다.

이 그림은 지상을 떠난 영혼이 천상으로 인도되는 광경이 실제의 일처럼 펼쳐지면서 장관을 연출하고 있는데, 결국 엘 그레코는 지상과 천상이 서로 연결되어 있음을 나타낸 것이다. 천상의 형상들이 육신이 철저히 비물질화된 상태에서 가볍고 부유하는 모습으로 영적인 황홀감을 느끼게 해주는 가운데 어두운 색조의 지상과 대비되는 천상세계는 맑고 환하고 차가운 색조를 보여준다. 이것은 베네치아 화파의 색채로부터 받은 영향이다. 그러나 지상의 장면에서 이미 핏기가 없어진 파르스름한 고인의 얼굴묘사와 네덜란드의 집단초상화를 연상하게 하는 조문객들의 얼굴표정은 북구 유럽의 사실주의에서 빌려온 듯하다.

엘 그레코가 그림 밑에 있는 백작의 묘를 작품의 구성요소로 포함시켜 보는 사람들로 하여금 백작의 유해를 실제 관 속에 넣는 것 같은 느낌이 들게 하여 백작의 매장과 죽은 백작의 영혼이 천사에 의해 천상계로 인도되는 광경이 실제 앞에서 벌어지는 일처럼 보이게 한 것, 그리고 축도법을 이용하여 무한한 천상의 공간이 펼쳐지는 것같이 한 것은 바로크 미술의 특징인 생생한 '현장감' '연극성' '환각성' '종교적인 황홀경' '극적인 볼거리로서의 효과'를 모두 보여주고 있는 것이다.

종교적인 영성을 표현한 화가

엘 그레코가 미술을 통해 나타내고자 한 것은 실제세계가 아니라 종교적인 영성이었다. 당시 에스파냐 사회는 아빌라의 성녀 테레사, 십자가의 성 요한, 성 이냐시오 데 로욜라가 추구하는 신비주의에 젖어 있었기 때문에 엘 그레코가 외국인이면서도 에스파냐 미술의 주류 속에 쉽게 들어갈 수가 있었다. 엘 그레코의 영적인 세계에 대한 추구가 가장 잘 나타나는 분야는 바로 사람의 얼이 담긴 얼굴을 묘사하는 초상화다. 엘 그레코는 그저 영혼을 싸고 있는 껍질에 불과한 허상인 외관보다는 그 속에 숨겨진 영혼의 모습을 담고자 했다. 그를 위해 엘 그레코는 물질계를 밝혀주는 빛이 아닌 내면의 빛을 찾고자 했다.

엘 그레코,
「십자가에 못 박히신 그리스도」,
1595, 수마야, 술로아가 미술관

"엘 그레코는 밝은 대낮에도 일손을 멈추고 잠도 자지 않으면서 창문의 커튼을 모두 내린 채 어둠 속에서 명상에 잠겨 있다. 나와 외출도 하지 않으려한다. 그가 햇빛 찬란한 밖을 외면한 채 어둠 속에 앉아 있는 것은 햇빛이 자신의 내적인 빛을 혼탁하게 만든다는 이유에서였다." 세밀화가인 클로비오 Giulio Clovio, 1498~1578가 로마에서 그의 화실을 방문했을 때의 이야기다.[9]

1595년작 「십자가에 못 박히신 그리스도」에서 보듯 엘 그레코의 관심은 물리적인 차원에서 영성적인 차원으로 향해갔다. 엘 그레코는 예수의 옷이 벗겨진 상태를 육체의 물질성이 박탈된 영혼의 모습, 즉 육신의 탈이 벗겨져 순수한 영혼만이 남겨진 모습으로 표현했다. 물리적인 세계를 벗어나는 죽음의 순간, 짙게 깔린 어둠 속에서 멀리 보이는 나무들과 로마의 형리刑吏 일행의

9) René Huyghe, *L'art et l'âme*, Paris, Flammarion, 1960, p.493 ; *Histoire de l'art III*-Encyclopédie de la Pléiade, op. cit., 1965, p.338.

엘 그레코,
「타베라 추기경」, 1610년경,
톨레도, 타베라 요양원

모습도 현실의 존재가 아닌 꿈속의 환영처럼 희미한 흔적으로 보인다. 여기
서의 공간은 현실에서 물리적인 현상이 작용할 수 없는 초자연적인 공간이기
에 원근법도 무시되고 그저 환영과 같은 어두운 공간으로 나타나 있다. 또한
죽음의 십자가조차 어둠 속에 묻혀 물질로서의 형체로 보이질 않고 오로지
십자형으로 매달린 예수의 영적인 모습만이 부각되어 있을 뿐이다.

그림의 모든 요소들은 물리적인 세계를 떠난 탈물질화된 영적인 차원으로
환원된 상태를 보인다. 예수의 몸은 마니에리즘 화가들의 인체표현 공식인 길
게 늘린 뱀형의 인체figura serpentinata다.264쪽 참조 물리성을 떠난 환영의 공간의
재현인 만큼 명암과 색채도 물리적인 재현에서 떠나 있다. 또한 넓고 자유로
운 붓질은 표현적인 특성을 강조하고 있다. 반고전적인데다가 너무나 개성적
이고 강한 그의 그림을 펠리페 2세는 그리 좋아하지 않았다. 이런 이유로 그는
에스코리알 궁에 들어간 몇 점 말고는 궁정으로부터 일감을 받지 못했다.

엘 그레코는 물질계의 감각에 따르는 빛은 영성에게는 어두움이고, 영성

엘 그레코, 「묵시록의 환영」, 1613년경, 수마야, 술로아가 미술관

에게 밝은 것은 사람 눈에는 암흑이라고 봤다. 그의 눈은 물리적인 외면이
아닌 내면을 보기 때문에 환상과 같은 영상이 나올 수 있었던 것이다. 그의
초상화 가운데 하나인 「타베라 추기경」1610년경에서 엘 그레코는 육신의 탈
이 벗겨지고 오직 영혼만이 깃든 얼굴을 그리려 했다. 엘 그레코는 인물을
뼈만 남은 창백한 얼굴에 두 눈만이 번쩍이는 영원불멸한 영혼의 모습으로
나타내고자 했다.

엘 그레코는 말년의 작품 「묵시록의 환영」1613년경에서 육신을 떠난 영혼들
이 최종적인 목적지에 가고자 대기하고 있는 모습을 그렸다. 아직 기다림 속

카노, 그라나다 대성당 정면, 1664

에 있어 육신의 잔재가 남아 있는 만큼, 이곳에 있는 영혼들은 천상의 영광에 참여하여 황홀경을 맛본 것 같은 모습을 보여주지는 않는다. 애처롭게 무언가를 갈구하고 있는 영혼의 모습에서 절박함이 느껴진다. 결국 이 그림에서 엘 그레코는 인간이 마지막으로 가야 할 곳이 어디인가를 제시해주고 있다. 엘 그레코가 르네상스가 확립한 객관적인 이상미를 버리고 내면세계에 몰입해 정신미를 추구한 것은 바깥 외관 속에 숨겨진 진정한 세계, 감성으로 포착되는 주관적인 세계의 탐험에 나선 바로크 미술에 활짝 문을 열어준 것이었다.

17세기 에스파냐의 바로크 건축

17세기에 들어와서도 에스파냐와 이탈리아 사이의 교류는 꾸준하게 지속했다. 바로크 양식은 서서히 에스파냐로 유입되어 17세기 중반부터 그 결과가 드러났다. 에스파냐는 펠리페 2세 이후 펠리페 3세Felipe III, 재위 1598~1621, 펠리페 4세Felipe IV, 재위 1621~65, 카를로스 2세Carlos II, 재위 1665~1700를 거치면서 제국의 몰락은 가속화되었으나, 문화예술 분야에서는 실로 찬란한 시기를 보

로하스,
하엔 대성당 정면, 1667~86

여주었다. 건축에서는 여전히 엄격한 고전성을 보이는 에레라풍이 강세를 보이는 가운데 조금씩 시대의 물결인 바로크를 받아드리는 건축이 등장하기 시작했다.

에스파냐에서 초기 바로크 양식을 보여주는 대표적인 건축으로는 카노 Alonso Cano, 1601~67의 그라나다Granada 대성당의 정면건축과 데 로하스López de Rojas의 하엔Jaén 대성당의 정면건축을 들 수 있다. 그라나다 대성당은 원래 디에고 데 실로에가 1528년부터 1543년까지 건축한 머리부분이 둥그런 원통형 구도의 성당인데, 카노가 1664년에 새롭게 정면건축에 착수했다.

이 정면건축은 조각가며 화가인 카노의 유일한 건축작품으로 이탈리아 바로크의 영향보다는 에스파냐의 독창적인 바로크를 보여준다. 정면구조를 보면, 네 개의 지주支柱가 앞으로 나와 있고 그 위를 연결하는 세 개의 아치가 돌출되어 있어 지주와 아치가 자연스럽게 벽감 형식으로 구획된 칸을 만들어주고 있어 간결하고 정돈된 느낌을 준다. 세 개의 칸에는 각각 입구가 딸려 있다. 전체적인 정면구조를 보면, 마치 인체를 길게 늘인 것 같은 전체적으로

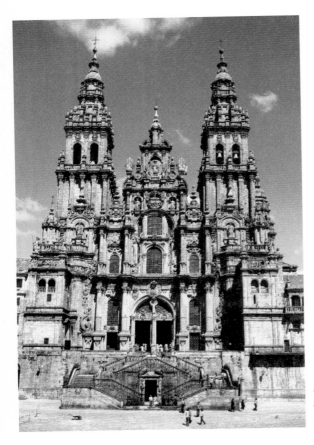

산티아고 데
콤포스텔라 대성당 정면,
1738~50

기다란 선의 흐름을 보여주고 있고 또한 들쑥날쑥한 구조로 인해 명암이 만들어지면서 시각적인 효과가 한껏 살아나고 있다. 지주에 붙은 조각장식과 벽면 원형판의 부조장식 등은 에스파냐 초기 바로크 건축 장식을 보여주는 좋은 예다.

　그라나다 대성당의 정면건축에 비해 에스파냐 기질에 동화된 이탈리아 바로크 건축양식을 보여주는 것은 하엔 대성당의 정면건축이다. 이 대성당은 1546년 반델비라Andrés Vandelvira가 건축한 직사각형의 성당인데 로하스가 1667년부터 1686년까지 정면을 새롭게 건축했다. 로하스의 정면건축은 이탈리아 바로크 양식을 에스파냐의 바로크로 전환시킨 것으로 마데르노가 한 로마의 성 베드로 대성당의 정면을 연상시킨다. 이 정면건축은 정면 좌우의 종

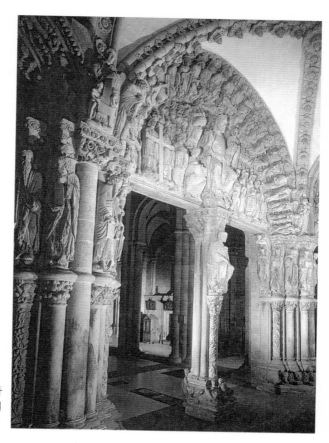

산티아고 데 콤포스텔라
대성당, 서쪽 정면 안의
'영광의 문'

탑, 쌍으로 된 원주, 앞의 계단 등 성 베드로 대성당 정면을 축소하고 수정한
것이라 볼 수 있다. 특히 식민지 지역으로 확산되는 에스파냐 성당건축의 범
세계적인 특성을 가장 잘 보여주는 높게 솟은 두 탑의 형식이 바로 마데르노
의 성 베드로 대성당 정면건축에서 영향을 받았다고 여겨진다.

　에스파냐 바로크 양식을 잘 보여주는 건축물로 빼놓을 수 없는 것은 순례성
당인 산티아고 데 콤포스텔라 대성당이다. 콤포스텔라에서 사도 티아고San
Tiago, 야고보에게 바쳐진 성당건축은 로마네스크 시기인 1072년에 시작하여 13
세기 초에 끝났고 수도원과 제의실 건축은 16세기에 이르러서야 완공되었다.
그 후 12세기에 세워진 정면의 '영광의 문'을 보호하기 위해서, 또 사도 야고
보의 유해를 모신 성당이라는 이름에 걸맞게 서쪽 정면을 새롭게 건축하자는

움직임이 일었다. 17세기 초 개축공사는 서쪽 정면 아래에 있는 '영광의 문'을 감싸는 입구문을 세우고 그 입구문에 이르는 계단을 양옆 두 갈래로 갈라지게 설치했다. 곧이어 이 성당의 성소 책임자인 이 베르두고José de Vega y Verdugo가 마치 로마 교황이 성 베드로 대성당을 찬양하듯이 콤포스텔라 대성당에 경의를 바친다는 마음으로 1652년에 살라망카의 건축가 페냐José Peña de Toro를 불러 본격적인 개축과 증축에 나섰다.

페냐는 서쪽 정면의 두 종탑 중 오른쪽 탑Torre de las Campanas과 둥근 지붕 cimborrio을 건축하다가 1676년에 사망했고, 그 뒤를 이어 안드라데Domingo Antonio de Andrade는 남쪽 면에 위치한 오래된 시계탑을 개축하여 웅장한 보임새로 만들었다. 그 후 오랜 시간이 흐른 후 1738년에 안드라데의 제자인 노보아Fernando de Casas y Novoa가 일을 맡아 페냐가 완성하지 못한 왼쪽 탑을 짓는 등 정면건축을 마무리하고 북쪽 탑을 세워 오늘날 볼 수 있는 멋있고 웅장한 성당을 만들어냈다. 정면은 4층 구조를 보이는데, 정면의 양 끝인 두 탑 아래는 마치 버팀벽을 세워놓은 듯 돌출된 구조로 되어 있어 전체 정면이 가운데가 쑥 들어간 넓은 벽감처럼 보인다. 맨 아래층과 1층에는 입구가 있고, 전체적으로 유리창 문을 넓게 뚫어, 1층 입구문 안에 있는 '영광의 문'을 안에서도 잘 볼 수 있게 했다.

아래의 돌출된 부분으로부터 위로 올라가 높게 솟은 두 탑으로 연결되는 구조는 상승하는 동세를 느끼게 하면서 경쾌감을 주고 있다. 거기에 벽기둥, 원주, 벽감 속 조각상, 엔타블러처, 난간, 소용돌이 장식 등 구조적이고 장식적인 요소들이 첨가되면서 상승하는 움직임의 느낌을 더욱 강화시켜주고 있다. 바로 이탈리아 로마의 바로크 건축의 원리를 그대로 보여주는 정면건축이라 하겠다.

에스파냐의 바로크 시기를 독특하게 빛낸 건축가로는 세비야 출신 화가인 대★ 프란시스코 데 에레라의 아들로 소小 프란시스코 데 에레라Francisco de Herrera el mozo, 1622~85가 있다. 그는 1680년에 카를로스 2세로부터 사라고사 Zaragoza에, 아주 작은 모습으로 기둥 위에 서 있는 모습으로 나타나신 성모에

소小 프란시스코 데 에레라,
벤투라 로드리게스, 비르젠 델 필라 성당,
1680, 사라고사

비르젠 델 필라 성당 안에 모셔진
'기둥 위에 나타나신 성모상'

톨레도 대성당의 주제단의 제단벽,
1510년경

게 봉헌된 비르젠 델 필라 성당Virgen del Pilar을 재건축하는 일을 위임받고서 독
창적인 건축 설계안을 내놓았다. 기다란 직사각형 모양의 성당은 그저 육중한
느낌에 단조롭고 무미건조한 외관을 보인다. 그러나 에레라의 원래 설계는,
내부 중앙에 제단을 두고 마치 회랑처럼 주랑이 제단을 중심으로 돌아가게 돼
있고, 제단 위의 커다란 돔으로부터 햇빛이 쏟아져 내려 아래 제단을 환하게
비춰주며, 가운데 돔주변에 14개의 작은 돔들이 돌아가며 배치돼있어 회랑과
같은 주랑 전체를 밝게 해주는 것이었다. 이 구도는 성당 안의 성당을, 다시
말해 성모에게 바쳐진 성당이지만 또 그 안에 성모를 경배하는 성역을 따로
둔 복합적인 공간개념으로, 그때까지의 에스파냐 건축에서는 나오지 않았던
독창적인 설계안이었다. 그러나 에레라의 설계안은 모두 실현되지는 않았다.

그 후 한참 뒤 로드리게스Ventura Rodríguez, 1717~85는 원래 안에 수정을 가해 돔의 수를 줄여 올렸다. 로드리게스는 무데하르 미술의 요소를 집어넣어 돔을 채색기와azuléjo로 올려 단조로운 외관에 생기를 불어넣으려고 했다.

추리게라 양식

에스파냐에서 바로크 미술의 특성이 확연하게 나타나는 부분은 성당 내부의 제단벽retablo을 중심으로 한 총체적인 제단 장식이다. 에스파냐에서는 고딕 말기부터 제단벽을 거대하고 아주 화려하게 꾸미는 전통이 있었다. 톨레도 성당의 주제단主祭壇에서 보듯 금박이로 칠한 조각상들을 잔뜩 집어넣기도 하고 아스토르가 성당 내 베세라 예배당Becerra에서 보듯 채색된 조각상들로 채워진 제단벽을 만들었다. 이러한 형식은 정교한 플라테레스코 양식과 더불어 고딕 말기 플랑부아양 양식의 별 모양의 천장구조에서 영향을 받은 것으로 추정되나, 이미 그 이전에 에스파냐에서는 성체신심이 강해 13세기부터 그리스도 성체 대축일 행렬Procession del Corpus Christi 때 성체를 현시하기 위해 만든 거대한 발다키노 닫집 형태의 성체현시대聖體顯示臺, custodia를 화려하게 장식해왔다.

성당의 이와 같은 화려한 제단 장식을 전형적인 에스파냐 바로크 양식으로 굳힌 인물은 추리게라Churriguera 삼형제다. 에스파냐 바로크 미술은 곧 추리게라 양식이라고 이해될 정도로 그들 형제가 에스파냐 미술사에서 차지하는 비중은 대단히 크다. 호세 베니토José Benito Churriguera, 1665~1725, 호아킨Joaquín Churriguera, 1674~1724, 알베르토Alberto Churriguera, 1676~1740, 추리게라 삼형제는 선조 때부터 계속되어온 가업인 제단의 조각이나 벽, 병풍 등을 제작하는 일과 건축일에 종사했다. 가족의 우두머리 격인 호세 베니토는 1686년에 세고비아 대성당 내의 감실의 장식을 맡고 1693년에는 살라망카의 산 에스테반 수도원 성당San Esteban의 주제단을 장식하면서 특유의 추리게라 양식을 만들어나갔다. 이후 추리게라 양식은 건축에서나 장식에서 추리게라풍을 뜻하는 추리게레스코Churrigueresco라는 명칭을 낳고 그 시대의 특이한 장식예술을 지칭하는

호세 베니토 추리게라, 산 에스테반 성당 주제단, 1693~96, 살라망카

대명사로 통용되었다. 산 에스테반 수도원 성당의 주제단을 보면, 제단 장식
벽이 맨 위 천장 끝은 아치로, 좌우 양쪽 벽은 원주로 연결되면서 제단벽을 채
우고 있는 거대한 건축적 구조를 보이고 있다.

호세 베니토는 감실을 한가운데에 두고 그 좌우 각각 거대한 한 쌍의 원주

를 세워, 결국 6개의 원주가 상부의 아치구조를 받치게 했다. 여기서 원주는 비틀린 나선형의 형태로 로마의 성 베드로 대성당 주제단의 베르니니의 닫집 발다키노의 나선형 원주를 연상시킨다. 이러한 나선형으로 비틀린 모양으로 올라가는 형태의 원주는 '솔로몬 같은 기둥'columna salomónica이라고 부르는데, 그것은 이러한 형태의 기둥이 고대 예루살렘의 솔로몬의 성전에서 들어왔다는 전설이 있기 때문이다.

비틀린 모양은 같지만 베르니니의 원주가 길게 홈이 파 있는 데 비해 추리게라의 원주는 온갖 장식으로 뒤덮여 있다. 가지각색의 꽃, 엉키고 매달린 꽃잎줄기, 각종 열매, 과실, 소용돌이 장식, 여러 가지 모양의 곡선, 벽감, 천사 조각상, 원형 돋을새김 등으로 빈틈없이 채워 있을 뿐 아니라 도금까지 되어 있어 휘황찬란하게 번쩍이고 있는 느낌을 준다. 게다가 제단벽 윗부분은 두 기둥 사이에 벽화를 집어넣어 전체적으로 혼란스럽고 어지러운 벽면이라는 느낌을 강하게 던져주고 있다.

이렇듯 복잡하고 다양한 장식들이 뒤엉켜 있는 제단벽은 고딕 말기의 플랑부아양 양식, 15세기 에스파냐의 플라테레스코 양식, 거기다 르네상스 양식의 장식성과 이탈리아 바로크 양식의 요소들을 모두 합쳐놓은 것으로 보인다.[10] 이 추리게라 양식의 흘러넘치는 풍부한 장식성과 세밀한 부분세공, 화려한 보임새는 인간의 기술이 도달할 수 있는 최고의 상태를 보여주는 것이다. 그러나 그로 인한 원초적인 무질서와 혼돈은 눈을 어지럽히면서 현기증을 느끼게 한다.

에스파냐 바로크 미술의 대명사로 불리는 추리게라 양식을 창출한 맏형인 호세 베니토 못지않게 두 동생들도 에스파냐의 바로크 양식을 더 발전시켜나 갔다. 바로 아래 동생인 호아킨은 그가 한 살라망카 대성당 돔에서 큰 촛대 모양의 벽기둥과 두건을 쓴 것 같은 조가비 모양의 벽감에서 보듯, 에스파냐의 전통인 16세기의 플라테레스코 양식을 더 발전시켜 네오-플라테레스코적인

10) Victor-Lucien Tapié, *Le Baroque*, Paris, PUF, 1961, p.92.

페드로 데 리베라, 비르젠 델 푸에르토 성당, 1718

환상성을 최고조로 달하게 했다. 또한 막내인 알베르토는 살라망카 시청 앞 광장인 마요르 광장Plaza Mayor, 1728~33을 조성했다.

추리게라 건축양식은 별칭으로 '눈을 어지럽히는 정신착란증을 보이는 건축'이라고 부르기도 하는데, 이러한 양식을 가장 표본적으로 보여주는 건축가는 페드로 데 리베라Pedro de Ribera, 1683~1742다. 당시 마드리드 시의 시장인 바디요Vadillo 후작은 마드리드 시 계획의 일환으로 비르젠 델 푸에르토Virgen del Puerto 강변공원을 만들어 분수대, 산책길, 대중교통과 조명시설 등 일반시민을 위한 편의시설을 에스파냐 역사상 처음으로 만들었다. 그곳에 리베라가 1718년에 지은 비르젠 델 푸에르토 성당은 겉보기에 성당처럼 보이지 않고 암자 아니면 공원에 있는 정자 같은 야릇한 느낌을 준다.

규모가 작은 이 성당은 이탈리아 바로크 건축가 보로미니 계열의 건축으로 8각형에 네 개의 작은 예배당이 한 면씩 걸러서 붙어 있는 평면구도를 보이고 있다. 성당 가운데에는 종 모양의 뾰족탑이 올라가 있고 그보다 크기가 훨씬 작은 두 개의 작은 탑이 정면을 좌우로 장식해주고 있다. 뾰족탑의 마치 머리

페드로 데 리베라,
산 페르난도 요양원 정면,
1722, 마드리드

에 관을 얹어놓은 것 같은 기이한 형태가 중국의 파고다동양의 불탑이나 사원를
연상시킨다.[11] 이렇듯 관습과 전통을 벗어난 리베라의 기이하고 이색적인 건
축은 에스파냐 바로크의 단면을 잘 보여준다.

　　리베라가 1722년에 건축한 마드리드의 산 페르난도 요양원Hospicio de San
Fernando의 정면건축도 전형적인 에스파냐 바로크의 장식이다. 2층 구조의
정면을 보면, 2층에 아치를 둔 벽감 안에 산 페르난도 조각상이 있고 그 좌
우에 붙어 있는 복잡하고 기이한 조각장식이 아래층까지 흘러내리듯 이어
지면서 현관문을 감싸고 있다. 전형적인 추리게라 양식을 보여주는 정면건
축이다.

　　추리게라 양식의 작품 중 가장 기이하고 구경거리가 되는 것은 나르시소 토
메Narciso Tomé, ?~1742의 톨레도 대성당의 '엘 트란스파렌테'El Transparente다. 톨레
도 대성당은 주제단 뒤로 널찍한 회랑을 둔 전형적인 고딕 양식 성당이다. 18세

11) *Encyclopédie de l'art* V–Art classique et baroque, Paris, Lidis, 1970~73, p.320.

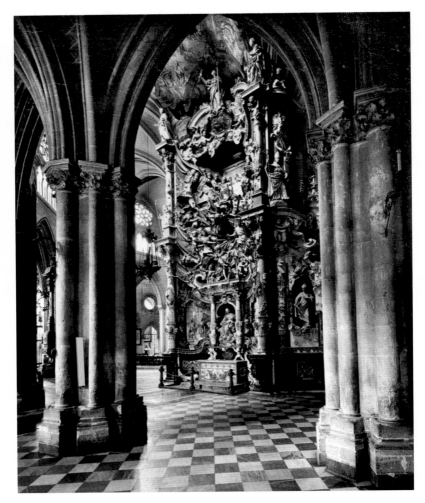

토메, 엘 트란스파렌테, 1721~32, 톨레도 대성당

기에 들어서 톨레도 교구는 신자들의 신앙심을 높이기 위해 주제단 뒤쪽에 성체 현시를 위한 작은 예배당을 설치하기로 하고 1721년에 토메에게 일을 맡겼다. 이 예배당은 따로 벽으로 구분돼 있지 않고 뒤쪽 회랑에 있는 두 기둥을 사이에 둔 일종의 벽감 같은 형태를 보인다. 제단은 다각형의 거대한 다층탑 모양의 건축구조물로써 그 높이가 천장에 다다르고 있다. 맨 아랫단에는 기단

이 있고 그 위로 두 개의 작은 기둥 사이에 영광의 성모 좌상이 있다. 그 윗단에는 유리로 된 성체聖体, 그리스도의 몸 용기가 있고 유리 위를 금박처리한 금속살이 빛줄기처럼 방사되어 덮고 있으며 주변에는 환희에 찬 수많은 아기천사들이 둘러싸고 있다. 또 그 윗단에는 최후의 만찬 장면이 전개되어 있다. 3단을 마무리하는 최상층인 맨 위에는 세 가지 향주덕인 애덕愛德, 신덕信德, 망덕望德의 우의상이 아기천사들이 떠받치고 있는 상태로 나와 있다.

이 제단구조물은 환조와 부조에다 창문, 금속살, 장식문양 등 예술의 여러 형식들을 모아놓은 합성체 같은 느낌을 준다. 복잡하고 과다한 장식으로 뒤덮힌 이 제단구조물은 무대장치와 같은 효과를 내면서 일대 장관을 연출하고 있다. 또한 토메는 연극과 같은 극적인 효과를 더욱 높이기 위해 회랑 위 고딕식 천장인 첨두형 교차 궁륭 경간의 한 칸을 뚫어 그곳에서 빛이 들어오게 했다. 빛은 색대리석, 금박, 치장벽토로 된 여러 장식문양을 밝혀주어 시각적인 효과를 극대화시킨다. 무엇보다 위에서 들어오는 빛은 투명한 유리로 된 감실 안에 모셔진 성체를 환히 비춰주고 있다. 투명하다는 뜻의 '트란스파렌테'라는 용어는 바로 '투명한' 유리 성체용기에서 나온 것이다.[12] 에스파냐의 바로크 건축은 16세기 플라테레스코 양식의 전통을 받아서인지 대부분 건축의 구조적인 면보다도 제단이나 정면 입구의 유별난 장식성에 특징이 있다.

1700년에 프랑스 부르봉 왕가의 펠리페 5세의 등극은 에스파냐 건축에 새로운 바람을 불러왔다. 왕조가 부르봉 왕조로 바뀌었기 때문에 으레 프랑스풍으로 바뀌었을 거라고 생각하겠지만 에스파냐 건축에 변화의 물결을 몰고 온 것은 이탈리아풍의 바람이었다. 펠리페 5세의 두 번째 부인인 이사벨라 파르네세가 이탈리아인이었기 때문이다. 이탈리아의 영향을 보이는 첫 번째 건축은 '라 그랑하'La Granja라고 불리는 세고비아 근처의 왕의 여름궁전이다.

1719년에 착공된 궁전은 독일 출신의 에스파냐인 아르데만스Teodoro Ardemans와 프랑스인 칼리에르René Carlier가 착공했으나 마무리는 이탈리아인 사케티

12) Julius S. Held, Donald Posner, op. cit., p.194.

Giambattista Sacchetti, ?~1764가 유바라Filippo Juvara, 1678~1736의 설계를 토대로 1739년에 완공했다.

이 궁전만큼 합스부르크 왕가에서 부르봉 왕가로, 에스파냐 양식에서 프랑스 궁전양식으로, 프랑스적인 취향에서 이탈리아식으로 건축양식이 변화되가는 과정을 명확하게 보여주는 예는 없다. 그리고 유바라와 사케티는 1734년 크리스마스 이브에 화재로 불타버린 마드리드의 왕궁9세기에 지은 이슬람인의 성채를 왕궁으로 쓴 것임을 다시 짓는 일을 맡아 전형적인 이탈리아풍의 건축양식을 보여주는 왕궁으로 1764년에 완성시켰다. 이 마드리드 왕궁Palacio real de Madrid: 동쪽에 있어서 Palacio de Oriente은 에스파냐 왕의 공식거처이고 에스파냐 왕실의 그 규모가 대단하다. 사각형의 건물 형태를 보이는 이 궁은 이탈리아 나폴리의 건축가 반비텔리의 역작인 카세르타 궁전을 연상시키나 네 귀퉁이의 각진 부분이 돌출된 것은 무어풍의 성채를 생각케 한다.

종교적인 성상에 집중한 조각

다른 유럽 지역에서는 반종교개혁의 열풍으로 신자들의 신앙심은 고취되었지만 그를 반영한 바로크 예술은 세속적인 양상을 보이기도 했다. 그러나 에스파냐의 바로크 조각은 결코 신성한 성격을 버리지 않았다. 그래서 종교적인 성상이 대부분을 차지한다. 에스파냐의 신도들은 늘 그들의 유일무이한 신인 하느님과 가까이 있고 싶어했고 그러한 열망을 형상화시키고자 했다. 그들의 신앙은 추상적인 것도 아니었고 지성적인 것도 아니었다. 에스파냐인의 신앙심은 에스파냐인의 정신세계를 그대로 보여주는 것이었다. 소박하고 순수하고 유난히 뜨거운 신앙심의 소유자인 에스파냐인에게 천상의 세계는 결코 멀리 있는 것이 아니었다. 그들은 늘 천상세계와의 즉각적인 교감을 갈망했다.

그리스 시대에 신들이 이상화된 인성을 보여주면서 지상의 인간들과 같이 어울렸듯이, 에스파냐의 그리스도교인들도 마치 가족의 일원인 듯 하느님과 성인들과 함께 호흡하며 살기를 바랐다. 그림은 천상세계를 영상으로 보여주나 에스파냐인이 원하는 것처럼 신과 일치된 관계를 만들어주지는 않는다. 가상의

이미지가 아니고 실물처럼 느껴지는 조각상은 신들과의 즉각적인 관계를 설정해주어 훨씬 강렬한 신앙심을 갖게 한다. 에스파냐인은 신의 현존을 직접 보는 듯한 예술을 원했다. 에스파냐인의 신앙심은 그들 자체의 기질도 그렇지만 특히 이슬람 교도들과 벌인 대항 속에서 형성된 것이기 때문에 열광적이고 신비주의적일 수 밖에 없었다. 그러한 국민적인 신앙심을 그대로 형상화시켜놓은 것이 17세기에 유행한 채색목조 성상이다. 원초적인 신앙심을 자극하면서도 호소력이 짙은 이 조각상들은 토속적이고 또 대중적인 성격이 아주 강하다.

에스파냐인이 바라는 성상聖像은 조용히 관조하는 대상이 아니었다. 그들이 생각하는 십자가에 못 박히신 예수상은, 머리에 가시관을 쓰고 쇠사슬에 묶이고 못질을 당하고 사지가 꺾이고 찢겨 고개조차 가누지 못하는 피투성이의 처참한 모습이었다. 에스파냐인들은 그리스도의 수난에 직접 동참하고자 했다. 예수의 수난 앞에서 고통에 젖은 성모 마리아도 실제로 예리한 칼이 가슴을 찌른 것 같은 고통을 겪은 듯 눈에는 눈물을 가득 머금고 있는 그런 모습이어야 했다. 모든 것을 다 잃고 슬픔 속에 홀로 살아가야 하는 그런 모습의 성모여야 했다. 이러한 모습의 성모를 에스파냐어로 '솔레다드'Soledad라고 한다. 에스파냐인은 죽음을 앞두고 성인들이 받았던 고통이 눈앞에서 그대로 재현되는 것 같은 연극적인 성상을 원했고 또 그 연극에 직접 참여하고자 했다. 때로는 세상을 등지고 오로지 그리스도의 길을 따르는 고행의 모습을 보여주기도 하고, 지상의 물질적인 상태를 벗어나 영적인 상태로 들어간 몰아지경의 모습을 보여주기도 한다. 실물과 같은 효과를 내기 위해 심지어 유리눈을 박고 진짜 머리털로 속눈썹을 붙이고 가발을 씌우고 진짜 천으로 된 옷을 입힌 성상들이 나오기도 했다.[13]

당시 에스파냐는 펠리페 2세가 세상을 뜨고 펠리페 3세가 1621년에 등극했고 그에 따라 미술에 큰 변화가 일어났다. 펠리페 2세는 비록 경직된 신앙심의 소유자로 여러 나라들과 갈등을 빚긴 했지만 레판토 해전을 승리로 이끌고 무

13) George Kubler, Martin Soria, op. cit., p.144.

실물과 같은 효과가 나는
채색목조, 페드로 데 메나,
「회개하는 마리아 막달레나」

적합대로 영국을 응징하고자 했으며 에스코리알 궁을 건축하는 등 대국적인
면모를 보여준 왕이었다. 그러나 그 아들 펠리페 3세는 나랏일에는 통 관심이
없어 측근인 레르마 공작에게 정사를 모두 맡기고 자신은 오로지 신앙에만 몰
두하는 '가정 안의 사제'Pater Familias 같은 인물이었다. 그래서 그 후 에스파냐
의 조각은 온통 종교적인 성상에 집중되었다. 성상에 밀려 신화상, 우의상, 묘
비조각상, 초상조각 등도 차지할 자리가 없어졌다. 조각형식에서도 부조보다
도 채색목조로 된 환조가 대세를 이루었다.

 15세기부터 20세기까지 에스파냐의 제단장식 조각의 주류를 이룬 채색목
조의 제작과정은 그림에서의 템페라 기법과 유사하다. 목조 채색과정을 보자
면, 우선 완성된 목조는 나무의 필연적인 균열을 막기 위해 접합유향수지, 아
교를 바른다. 혹시 넓게 갈라진 틈이 있다면 나무나 금속쐐기로 박기도 하고,
캔버스 천으로 덮기도 한다. 그러고 나서 속돌로 표면을 고른 후, 원래 조각이

성주간행렬 때 쓰는 파소스,
프란시스코 살시요,
「올리브 산에서 기도하시는 예수」

변형되지 않게 아주 조심스럽게 석고가루를 두껍게 여러 번 바른다. 그 위에 얼굴이나 팔 등 살 부분은 빼고 나머지 부분에 금박이 잘 붙도록 빨간색의 특수한 점토를 바른 후 금박을 입히고 그 위에 마지막으로 칠을 한다. 금박처리를 한 것은 광택도 내고 빛의 효과도 내기 위해서다. 그 과정을 거친 후 최종적으로 색을 칠하는데 옷의 천 부분에는 에스토파도estofado 칠을, 몸의 살 부분에는 엔카르나도encarnado 칠을 한다.

또한 살 부분에는 밝기를 더해주기 위해 하얀 납을 칠하고 유화로 그려 광을 내기도 했다. 옷의 천 부분에는 새, 꽃, 식물줄기, 이상한 가면, 아이들의 모티프를 넣어 장식성을 높였다. 이러한 기법은 16세기에 이르면서 없어지고 번쩍거리지 않고 자연스러운 명암효과를 내는 채색기법이 쓰였다. 장식적인 성격을 떠나 회화에서와 같은 사실주의적인 기법을 처음 쓴 사람은, 화가이자 이론가며 벨라스케스의 장인인 파체코Francisco Pacheco, 1564~1644였다고 한다.[14]

16세기의 에스파냐 조각이 일부 전문가들이나 궁정 중심의 조각이었다면, 17세기의 이러한 조각은 에스파냐 전체 국민을 위한, 그야말로 대중을 위한 조각이었다. 16세기에는 그리스도교의 '재정복'을 완성시킨 카스티야 왕국이 예술의 중심지여서 조각도 그 흐름 속에 있었지만, 17세기에 새롭게 부상한 채색목조 조각에서는 안달루시아 지역이 새로운 중심지로 떠올랐다. 목조 조각은 구舊 카스티야의 바야돌리드Valladolid와 안달루시아의 세비야Sevilla에서 주로 제작되었다.

페르난데스, 페레라, 몬타네스

17세기의 카스티야 지역의 채색목조 조각을 하는 대표적인 작가로는 페르난데스Gregorio Fernández, 1576~1636와 페레라Manuel Pereyra, 1588~1683가 있다. 페르난데스는 에스파냐 르네상스기의 그 유명한 조각가 베루게테의 출신지인 바야돌리드에서 후니Juan de Juni에게 가르침을 받은 조각가로, 바야돌리드의 지역 특성인 극적이고 심리적인 표현을 최대한 보여주었다. 그의 작품으로는 「피에타」와 「성 프란치스코」, 아빌라의 가르멜회 수도원에 있는 「성녀 테레사」「십자가를 진 예수」「기둥에 묶인 예수」「성녀 베로니카」 등이 있다. 페르난데스는 구성·비례·조화·볼륨 등 조각적인 형태 문제보다는 극적인 얼굴표정 등 주제를 전달하는 표현을 더 중요시했다.

페르난데스는 파소스pasos, 즉 성주간행렬예수부활대축일이 오기 한 주 전인 성주간에 주님의 수난과 부활을 성대한 예식을 통하여 기념하고 재현하는 행사 가운데 하나. 주님수난성지주일부터 성 토요일까지 한 주를 말하고 '수난주간' 또는 '파스카 주간'이라고 하기도 한다 때 수난장면을 연출할 실물크기의 조각상을 많이 제작했다. 그는 거리에서 군중의 취향을 맞추기 위해 멜로드라마를 연상시키는 얼굴표정과 매끄러운 표면처리에 중점을 두었다. 그래서 그의 작품들은 대중적이고 세속적인 냄새가 짙다. 성주간을 위한 파소스인 「성녀 베로니카」1614를 보면 성녀는 마치 성가에

14) Ibid., p.124; *Encyclopédie de l'art* V–Art classique et baroque, op. cit., p.308.

페르난데스, 「성녀 베로니카」,
1614, 채색목조,
바야돌리드 시립미술관

맞추어 춤을 추듯 무용수처럼 날렵한 몸짓을 보이나 얼굴에는 깊은 슬픔과 연민이 짙게 묻어나 있다.

　페르난데스가 세상을 뜬 후 카스티야의 채색목조 조각을 이어나간 작가는 포르투갈 태생의 페레라였다. 페레라는 특히 세비야에 갔을 때 몬타녜스에게서 결정적인 영향을 입은 것으로 추정된다. 한때 마드리드에 있는 카르투지오 수도회 요양원 정문 입구에 놓여 있던 「성 브루노」1635~40는 얼굴과 몸 전체에서 확신에 찬 모습, 깊은 사색에 빠진 모습, 굳은 신앙심이 풍겨나고 있는 강렬한 인상을 주는 성인상이다. 그의 단순하고 균형 잡힌 안정감 있는 모습의 고전적인 조각상은 산만하지 않은 집중된 형태감을 보이면서 성인 브루노의 영성을 아주 강하게 부각시키고 있다.

　안달루시아 지방의 세비야는 후기 고딕 시대부터 조각이 유달리 발전해 있어서인지 바로크 시대에 이르러 뛰어난 목조 조각의 대가를 여럿 배출했다. 16세기부터 세비야에는 안달루시아 지방은 물론이고 해외 식민지에 보낼 성

페레라, 「성 브루노」, 1635~40,
채색목조, 마드리드, 아카데미아

상을 제작하는 공방이 아주 많았다. 그중 대표 격인 몬타녜스Juan Martínez
Montañés, 1568~1649는 '목조의 신'Dios de la Madera이라고 불릴 만큼 에스파냐 조
각에 지대한 영향을 미친 아주 중요한 조각가다. 몬타녜스의 작품은 과장되지
않은 진중한 자세와 차분한 태도로 내적인 성찰에 빠진 표정으로 성인들의 깊
은 영성을 형상화했다. 앞서 카스티야의 페르난데스가 대중적인 취향의 성상
을 보여주었다면, 몬타녜스는 귀족풍의 위엄 있고 우아한, 균형 잡히고 이상
화된 성상을 보여주었다. 그러면서도 강한 호소력을 지녀 모든 계층의 사람들
로부터 사랑받았다. 몬타녜스의 성상은 이탈리아 바로크풍의 과장되고 외향
적인 표현보다는 내면의 영성에 집중된 절제된 표현을 보인다.

　　몬타녜스의 이러한 작품세계는 조각가뿐만 아니라 17세기 초 세비야에서
활동하던 화가들, 즉 파체코, 수르바랑, 벨라스케스 같은 화가들에게도 깊은
영향을 미쳤다. 그의 초기작으로 세비야 대성당에 들어갈 「자비의 예수상」
1603~1606의 계약서에는 "십자가에 달린 예수는 죽은 모습이 아니라, 발밑에

몬타녜스, 「성 도밍고」,
1605~1609, 채색목조,
세비야, 지방미술관

서 기도를 드리고 있는 신자들을 똑바로 바라보며 뭔가를 얘기해주는 듯한 살아 있는 모습이어야 한다"는 내용이 들어 있다.[15] 몬타녜스는 성당 측의 주문에 따라 십자가에 달리신 예수를 살아 있는 모습으로 했다. 예수가 십자가 위에서 죽음을 당하는 고통을 실제 살아 있는 모습으로 나타낸 표현은 사실주의의 극치를 보여주는 것으로, 보는 사람 모두 깊은 슬픔을 느끼게 한다. 몬타녜스의 성상은 고통을 당하는 처절한 모습도 있지만 지상의 것을 모두 버리고 오로지 하느님께로만 향하는 몰아지경 상태의 신앙심을 보여주는 것도 있다. 세비야의 산토 도밍고 데 포르타첼리 성당Santo Domingo de Portaceli 주제단 벽감에 있었던 「성 도밍고」1605~09 상을 보면 웃옷을 벗은 상태로 칼이나 깃발을 쥐듯이 손에 십자가를 꽉 쥐고 십자가만 바라보고 있는 모습이다. 이는 모든 육신적인 것을 벗어던지고 오로지 영적인 것에만 몰입하겠다는 성인의 굳

15) George Kubler, Martin Soria, op. cit., p.148.

은 의지의 표현이다.

몬타녜스만큼 반종교개혁의 정신을 형상화한 예술가는 그리 흔치 않을 것이다. 1610년작인 세비야 대학성당의 「성 이냐시오 데 로욜라」와 「성 프란시스코 보르자」도 성인들의 준엄함, 단호함, 불타는 신앙심을 보여주고 있다. 성 프란시스코 보르자의 굳게 다문 입술, 경련이 일어날 것같이 팽팽한 뺨, 터질 것 같은 핏줄 등은 긴장감, 꺾일 수 없는 의지, 평온함에 이르기 위해 겪는 내적인 갈등을 잘 보여주고 있다. 실제 사람의 모습을 그대로 나타내는 몬타녜스의 조각은 채색에서 그 이전까지 부자연스러운 광택을 없애고 회화에서와 같은 사실주의적인 채색기법을 새롭게 도입한 파체코의 도움을 받았다.

다양한 조각가들

몬타녜스의 제자인 메사Juan de Mesa, 1583~1627는 특히 세비야의 성주간 행렬을 위한 예수수난상의 대가였다. 세비야만큼 요란하게 성주간을 치르는 곳은 아마도 없을 것이다. 그곳의 신심단체들은 성주간을 위한 구세주의 모습에 대한 요구사항이 많았다. 대중으로 하여금 연민의 감정과 참회의 기회를 동시에 갖게 해야 되기 때문이었다. 신심단체들의 이 까다로운 요구를 충족시켜준 조각가가 바로 메사였다.

메사의 때 이른 죽음으로 역시 몬타녜스의 제자인 카노가 홀로 남아 스승의 가르침을 이어나갔다. 카노는 건축일도 하고 그림도 그렸도 조각일도 한 다재다능한 예술가였다. 카노는 세비야 지역에서 레브리하의 산타 마리아 성당 주제단을 위한 채색목조 조각상 「성모자상」「성 베드로」「사도 바오로」를 제작했고 30대 후반에 마드리드로 이주했으나 이후의 이렇다 할 조각 작품이 남아 있지 않다.

카노는 또다시 1652년에 그라나다로 자리를 옮기고 그곳에서 생애 말년을 장식하는 듯 활발한 작업을 벌였다. 그라나다 대성당 정면건축도 이 시기에 한 것이다. 카노는 1653~57년 사이에 그라나다의 콘벤코 델 안젤 수도원 Convento del Angel을 위해서 「성 요셉과 아기예수」 등의 조각상을, 산 후안 데

카노, 「무염시태」, 1655,
채색목조, 그라나다 대성당

디오스 성당에 들어갈 「세례자 요한」을 제작했다. 특히 작품 「세례자 요한」은 쟁반 위에 놓인 세례자 요한의 잘린 머리에 피가 엉킨 머리카락이 마치 후광처럼 둘려져 있어 충격적인 감동을 던져주고 있다.

카노의 유일한 건축 작품인 그라나다 대성당 정면건축이 고전주의적인 바로크 성향을 보여주듯, 그의 조각상도 사실적이면서 절제된 표현으로 신비스럽고 명상적인 분위기를 더욱 고조시키면서 고전주의적인 바로크 성향을 보여주고 있다. 그림에서 수르바랑이 그랬듯, 카노는 명상을 통해 신과의 합일을 꿈꾸는 성인들의 영성의 세계를 보여주고자 했다. 이것은 당시 에스파냐를 물들였던 종교적인 신비주의의 영향이다.

또한 카노는 세밀화와 같이 섬세하고 우아한 작은 조각상, 크기가 20인치밖에 안 되는 아주 작은 목조상을 만들어 세비야에서 작은 목조상을 유행시켰다. 대표작으로는 그라나다 대성당에 들어간 「무염시태」1655와 「베들레헴의

메나, 「성 프란치스코」,
1663, 채색목조,
톨레도 대성당

마돈나」1664, 무르시아의 산 니콜라스 성당을 위한 「파도바의 성 안토니오」
1666~67가 있다.

　카노가 고전주의적인 바로크를 보여주었다면, 그의 제자인 메나Pedro de
Mena, 1628~88는 극적이고 강렬한 표현성으로 에스파냐의 후기 바로크의 면모
를 보여준다. 메나는 그라나다 태생으로 조각가인 아버지 알롱소 데 메나Alonso
de Mena로부터 조각을 배웠으나 카노 밑에서 일을 하면서 본격적인 조각일을
하게 된다. 메나는 말라가Malaga에 가서 그곳 대성당에 40점의 성가대석 조각
을 1662년에 완성시키고, 다시 마드리드와 톨레도로 갔다.

　톨레도 대성당 제의실에 있는 「성 프란치스코」1663는 메나의 작품세계를
그대로 집약시켜 보여주는 최고의 걸작이다. 저 위를 바라보고 있는 수도사
복장의 성인은 하느님과 합일된 몰아지경의 경지를 보여주고 있다. 타원형의
두건, 두 손을 소맷자락 속에 넣어 전체상이 십자가를 연상시키는 단순한 구
도, 수도생활로 인해 극도로 야윈 얼굴, 하느님으로부터 내려오는 사랑의 열

기로 들뜬 눈, 창백하리만큼 흐린 색채 등은 금욕적인 수도자의 길을 통해 하느님과 일치를 이룬 법열상태를 나타내주고 있다. 메나의 엄격하고 영웅적이라 할 만큼 비장한 모습의 성인은 수르바랑이 그린 수도사의 모습과 많이 비슷하다.

말라가의 메나의 공방에서는 말라가뿐 아니라 마드리드 · 그라나다 · 코르도바의 성당들로부터 주문이 쇄도하여 많은 채색목조 성상을 제작했다. 메나가 특히 좋아한 주제는 가시나무 관을 쓴 예수 그리스도상과 예수의 죽음으로 슬픔에 싸인 성모상Mater dolorosa이었다. 더할 수 없는 고통 속에 있는 그리스도와 자식의 죽음을 대하는 어머니의 모습에서는 모든 힘이 소진된 기진맥진한 상태, 체념, 슬픔이 드러나고 있다. 그와 함께 인간적인 고통과 비통함을 넘어서 하느님과 신비스런 합일을 이룬 무아지경의 상태를 보여주어 깊은 감명을 준다.

메나가 강하고 엄격한 성인상을 보여주었다면 메나와 같이 카노의 제자인 모라José de Mora, 1642~1724는 우아하고 섬세하며 유연한 모습의 성상을 보여주었다. 또 메나가 많은 사람들이 보도록 작품을 했다면 모라는 자신을 위해 작품을 했다고 할 수 있는 조각가였다. 그는 전형적인 고독한 예술가 유형의 인물로 바깥 세계와 문을 굳게 걸어 잠그고 사는 예술가였다. 심지어 그의 공방이 어디 있는지 아는 사람이 별로 없을 정도였다. 그래서인지 그의 채색목조 성상들은 대부분 세상을 등지고 자신의 내면세계에 침잠하여 조용히 기도를 드리는 모습이다. 말하자면 침묵 속에서 하느님과의 합일을 꿈꾸는 성인들의 모습이다. 그런 이유에서 메나의 성상은 성주간 때 거리에서 하는 행렬을 위한 것이 아니라 제단에 놓이기 위한 것이었다.

모라의 성상에는 피를 흘린다든지 고통으로 몸이 뒤틀린다든지 하는 격렬한 모습이 없다. 모라는 철저한 안달루시아인의 피를 받은 인물로, 그의 작품들은 따뜻하고 서정적이며 또 섬세하고 유연했다. 그의 성상은 그저 조용한 가운데 고통과 슬픔을 받아들이는 지극히 수동적인 모습을 보이는 것이 특징이다. 그러나 외면적인 차분함과 체념, 그 아래서는 내적인 갈등이 활활 타고

롤단, 「그리스도의 매장」, 1670~73, 채색목조, 카리다드 요양원 성당 주제단

있는 듯한 모습이다. 끝없는 수련을 통해 없애고 또 없앴다 하더라도 인간내
면에 도사리고 있는 욕망으로부터의 완전한 해탈은 힘든 것임을 알려주고 있
는 듯하다.

안달루시아 지방의 바로크 말기 조각미술을 대표하는 조각가는 단연 페드
로 롤단Pedro Roldán, 1624~99이다. 17세기 안달루시아 지역에서는 제단구조가
건축 · 조각 · 회화가 통합된 양상, 즉 이탈리아 바로크 미술에서도 볼 수 있는
종합예술로서의 바로크적인 특징을 보여주고 있다. 제단 위에서는 건축 · 조
각 · 회화가 한데 어우러지면서 감동적인 한 편의 연극이 벌어지고 있는 듯하
다. 1670~73년에 제작된 세비야의 카리다드 요양원 성당의 주제단은 건축은
피네다Bernardo Simon de Pineda가 맡고, 채색과 도금은 화가 레알Juan de Valdés Leal
이 맡았다. 거기에 롤단의 조각작품이 한데 어우러져 마치 제단 위에서 실제
로 연극의 한 장면이 연출되고 있는 듯한 느낌을 준다. 건축 · 조각 · 회화를
모두 통합해 바로크 미술의 특징인 '볼거리'로서의 효과, '환각성'을 최대한
보여주는 제단이라 하겠다.

롤단의 군상 좌우에는 추리게라 양식의 거대한 한 쌍의 나선형 원주가 도금되어 번쩍이고 제단을 화려하게 장식해 볼거리로서의 효과를 배가시키고 있다. 롤단의 「그리스도의 매장」이라는 채색조각 군상 뒤에는 그리스도가 두 명의 죄수와 함께 십자가형을 받고 있는 골고타 언덕의 풍경이 있다. 그 앞에는 그리스도가 십자가에서 내려져 무덤에 매장되는 장면이 조각군상으로 이어져 있어 실제 그리스도의 십자가형과 매장 장면이 연극무대에서 벌어지고 있는 것처럼 보인다. 그리스도의 시신을 수습하는 사람들의 비통함과 체념, 절망감이 서로 엉키고 교차되어 짙은 슬픔을 자아내고 있다.

예술의 황금시기

16세기 혼인과 상속으로 인한 결과이긴 하나 유럽에서 초국가적인 제국을 형성했고, 또 식민지에서 귀금속을 대거 들여와 최대의 번영을 누렸던 '해가 지지 않는 나라' 에스파냐는 17세기에 들어서서는 내리막길로 들어서게 된다. 펠리페 2세 뒤를 이은 펠리페 3세는 애당초 정치에는 뜻이 없어 국사를 온통 레르마 공작에게 맡겼고, 그 뒤를 이어 열여섯 살에 왕위에 오른 펠리페 4세는 예술 감각이 뛰어나 벨라스케스 같은 예술가를 알아보고 좋은 예술작품도 많이 수집했다. 하지만 나라를 다스리는 능력은 갖추고 있지 않았다.

펠리페 4세 역시 측근을 잘못 두어 나랏일을 그르쳤다. 안달루시아 지방의 유수한 가문인 구스만Guzmán 가家의 올리바레스Olivares 백작의 아들 가스파르 데 구스만Gaspar de Guzmán, 1587~1645에게 공작 칭호를 내려 모든 정사를 맡겼으나, 올리바레스 백작-공작conde-duque de Olivares은 미숙한 국가경영으로 나라를 더욱 파국으로 몰고 갔다. 동북부 카탈루냐 지방의 반란에 개입한 프랑스와 대립하여 1659년에 끝내 국경지대인 루시용을 뺏겼다.

펠리페 4세는 공주 마리아-테레사María-Teresa를 프랑스의 루이 14세와 결혼시켜 프랑스와 화해를 꾀했으나 오히려 프랑스 쪽에서 에스파냐 나랏일에 깊숙이 개입하는 결과를 몰고 왔다. 루이 14세는 에스파냐에서의 황후의 왕위계승권을 포기하는 조건으로 에스파냐의 사정으로는 도저히 감당하기 어려운

500만 에퀴écu를 요구했다. 또한 펠리페 2세 때인 1580년에 에스파냐에 병합됐던 포르투갈에서 프랑스의 재상 리슐리외가 개입되어 1640년에 폭동이 일어나 에스파냐인이 그곳에서 쫓겨나는 사태가 벌어졌다. 포르투갈은 결국 1668년에 에스파냐로부터 독립한다.

펠리페 4세를 이어 즉위한 카를로스 2세는 나약하고 무능하기 짝이 없는 왕이었다. 카를로스 2세는 불행하게도 에스파냐의 몰락의 상징으로 여겨진다. 루이 14세의 유능한 통치로 국력이 커진 프랑스는 점차 영토팽창의 야망을 갖게 되어 에스파냐가 왕비의 지참금을 내지 못했다는 구실로 에스파냐령인 네덜란드의 상속권을 요구하고 전쟁1667~68, 1672~78을 일으켰다. 결국 1668년 나이메헨 평화조약으로 에스파냐는 프랑슈-콩테를 프랑스에 내줘야 했다. 루이 14세는 팽창의 야망을 버리지 못하고 서부 독일과 에스파냐의 카탈루냐 지방을 침략했다. 아우구스부르크 동맹전쟁1688~97이 일어나 전 유럽 대동맹이 결성되어 프랑스에 대항하는 바람에 1697년 라이스바이크Rijswijk에서 모든 것을 예전과 같이 현상유지statu quo ante하는 것으로 평화조약을 맺었으나 국제정치에서 에스파냐의 입지는 크게 좁아졌다. 카를로스 4세는 자신을 이을 후계자가 없자 루이 14세의 손자를 에스파냐의 왕으로 앉혀 또다시 회오리바람을 일으켰다. 만약 에스파냐와 프랑스가 부르봉 왕가로 통합된다면 유럽의 세력판도에 엄청난 파장을 몰고 올 것을 우려하여 루이 14세에 대항하는 대동맹이 결성되고 전쟁이 일어났다. 결국 에스파냐가 프랑스에 합병되지 않는다는 조건으로 부르봉 왕실의 루이 14세의 손자가 에스파냐 왕으로 즉위했다.

에스파냐가 찬란한 융성기를 거쳐 끝없이 추락하는 그 불행한 시기에 아이러니하게도 예술분야는 비약적인 발전을 보여주어 이른바 황금시대를 구가했다. 시기적으로는 펠리페 3세로부터 카를로스 2세에 이르는 100년 동안이다. '해가 지지 않는 나라'가 이제 '해골만 남은 거인'으로 추락했는데, 유럽에서 패권을 빼앗긴 후 엄습한 엄청난 좌절감과 상실감이 바로 예술적인 원동력이 되어 예술에서 찬란한 꽃을 피웠다. 에스파냐 문학에서 유난히 환상과 꿈, 이상이 많이 나오는 것도 비관적인 현실에 눈을 감고 싶은 마음에서 나온 것이

라고 생각한다. 오늘날까지도 문학적인 영향력이 지대한 세르반테스, 로페 데 베가, 칼데론, 인간으로 하여금 미망에서 깨어날 것을 권고한 모럴리스트 그라시앙Gracián, 현대미술의 길을 터놓은 화가 벨라스케스 등이 바로 이 시기에 배출된 에스파냐의 예술가다.187~190쪽 참조

그 이전 16세기 후반에 이미 에스파냐의 미술을 새로운 방향으로 가게 한 화가가 있었다. 엘 그레코는 끈질긴 중세 고딕의 전통을 끊고 구성·형식·색채에서 혁신을 몰고 와 새로운 미술의 길을 열어주었다. 그는 인간 내면에 대한 깊은 성찰에 바탕을 둔 사실주의적이고 신비주의적인 종교화를 많이 그린 화가였다. 에스파냐는 이교도와 투쟁을 벌인 끝에 통일을 이룬 나라로, 민족성 자체도 열정적이지만, 나라의 통합을 위한 애국차원에서 교회 측에서 열광적 신앙심을 부추긴 면도 있어 교회의 영향력이 대단했다. 역사상 막강한 권력을 휘두른 종교재판소의 존재가 그것을 입증해준다. 그래서 유럽의 다른 곳에서는 중세 이후 르네상스 시대가 열려 회화가 종교화에 편중됐던 것에서 벗어나 다양한 주제의 세속화가 많이 나왔음에도 불구하고 아직 에스파냐에서는 종교화가 주류를 이루는 현상이 계속되었다. 에스파냐인들이 가장 좋아하는 주제도 '원죄 없이 잉태되신 동정 마리아'無染始胎, Immaculata Conceptio Mariae 였다.

16세기에 거대한 제국이 된 에스파냐에 독일·네덜란드·이탈리아의 밀라노·나폴리·시칠리아 등이 제국의 영토로 편입되면서 자연스럽게 각국의 새로운 미술이 유입되어 에스파냐 미술이 지역적인 수준을 서서히 벗어나게 된다. 특히 네덜란드와 이탈리아의 새로운 미술의 영향을 받은 17세기의 에스파냐 미술은 건축이나 조각보다도 회화부분에서 괄목한 만한 성과를 보여주었다. 에스파냐 회화는 당시 바로크 미술의 한 축이었던 사실주의와 에스파냐 민족의 열정적인 경향과 신비적인 흐름의 이중적인 종교 성향을 합쳐 독자적인 17세기 에스파냐 미술을 탄생시켰다. 특히 바로크 시기 닻이 올려졌던 사실주의는 에스파냐 화가들에 의해 리얼리티에 대한 다각도적인 해석이 내려지면서 광범위한 국면으로 전개되어 현대미술의 길을 열어주었다

에스파냐인들이 가장 좋아했던 주제인
「무염시태」, 무리요, 1660,
마드리드, 프라도 미술관

고 평가된다.

　네덜란드의 세밀화풍의 사실주의와 카라바조의 빛을 적절히 혼합하여 에스
파냐의 독자적인 정물화를 발전시켜놓은 화가는 카스티야 출신의 코탄Juan
Sánchez Cotán, 1561~1627이다. 코탄은 초기부터 '보데곤'bodegón, 즉 정물화를 주로
그렸는데, 그의 정물화는 신비한 정적감이 흐르는 공간 속에서 정물들이 마치
초현실적인 물체처럼 묘사되어 있어 정신적인 영역에 속한 그림임을 감지하게
한다. 꽃, 과일, 야채, 식기, 컵 유리잔, 술병 등을 소재로 한 그의 정물화는 보
통 정물화라고 말하는 아름답고 화려한 장식용의 정물화가 아니다.

　코탄의 정물화는 상식적인 정물화로서의 화면구성이 무시된 상태에서 하나
하나의 물체로서의 정물의 존재가 부상된다. 화면 전체에서 시적이고 초현실
적인 분위기가 연출되면서 금욕적이고 신비한 정신성을 뿜어낸다. 「양배추와
과일이 있는 정물」1602을 보면, 일상적인 화면구성을 위한 모든 장식성이 배제

코탄, 「양배추와 과일이 있는 정물」, 1602, 캔버스 유화, 마드리드, 프라도 미술관

되어 있는 가운데 과일과 양배추, 당근 꾸러미가 끈에 매달려 공중에 떠 있고
회색 탁자 위에는 시든 야채가 놓여 있다. 탁자 뒤로는 검은색의 어둡고 깊은
배경이 깔려 있다. 배경은 미지의 무한하고 영원한 세계가 그 뒤로 뻗어 있는
듯 어둡고 깊은 공간성을 보여준다. 짙은 어둠을 배경으로 정물들과 탁자 위
를 빛이 굵은 선을 그으며 흐르고 있어 화면 전체에서의 빛과 어둠의 효과가
너무나 극적이다.

　이 정물화는 모든 감정이 차단되고 정적마저 감도는 어두운 공간에서 정물
들이 오로지 한 줄기 빛에 의해 그 존재성이 부상하고 있는 신비한 분위기를
자아내고 있다. 또한 기하학적인 단순한 구성, 두서너 가지의 가라앉은 색채,
소박한 과일과 채소류의 선택은 작가의 금욕적인 성향을 잘 드러내고 있다. 결
국 그의 성향대로 코탄은 1603년에 유언장을 써놓고 세고비아 근처 엘 파울라
수도원El Paular의 수사修士가 되었고, 1612년에는 그라나다의 카르투지오 수도
회로 옮겼다. 코탄의 정물화는 그 뒤에 나올 수르바랑의 정물화를 예고한다.

　베네치아 화파와 카라바조 미술의 영향을 받아 에스파냐 미술에 이탈리아
의 사실주의라는 신선한 바람을 몰고 온 화가로는 발렌시아에서 활동한 리

리발타, 「성 브루노」, 1625~27,
포르타코엘리 성당 제단화 중 일부,
발렌시아

발타Francisco Ribalta, 1565~1628가 있다. 리발타는 17세기 에스파냐 미술의 초
석을 깔아놓은 화가라 해도 무방하다. 그는 틀에 박힌 표현과 이상화된 표현
을 멀리 하고, 실제와 같은 생생한 표현으로 에스파냐에 바로크 미술을 도입
한 첫 세대다. 그가 그린 포르타코엘리 성당Portacoeli 제단화1625~27 가운데
「성 브루노」를 보면, 탄탄한 소묘, 강한 명암관계, 흑과 백의 뚜렷한 대조, 생
생한 얼굴표정으로 성인의 모습이 실제와 같이 자연스럽게 묘사되어 있다.
그래서 에스파냐에서의 리발타의 역할은 이탈리아에서의 카라바조와 비교
되곤 한다.[16]

16) *Encyclopédie de l'art* IV–Âge d'or de la Renaissance, op. cit., p.279.

리베라, 사실주의를 확장하다

리발타가 추구한 사실주의는 그의 제자인 호세 데 리베라José de Ribera, 1591~ 1652, 나폴리에서는 이탈리아식 이름인 주세페Jusepe de Ribera로 불림에게서 더욱 발전되어 완벽한 경지에 이르게 된다. 에스파냐의 대표적인 화가 가운데 한 사람이고 발렌시아를 예술명소로 만들어놓은 리베라는 일찍이 스승인 리발타에게서 이 탈리아풍의 사실주의를 익히고 더 많은 것을 배우기 위해 이탈리아로 갔다. 로마 · 파르마 · 파도바 · 베네치아를 돌아 1616년 당시에 에스파냐령1442년부 터 에스파냐에 편입이었던 나폴리에 정착하여 유럽의 어느 지역보다 특히 나폴리 에서 유독 더 위세를 떨치던 카라바조 화풍에 깊이 젖어들었다.

로마에 있을 때부터 붙여진 '키 작은 에스파냐인'lo spagnoletto이라는 별명으 로 나폴리 미술계에 들어간 리베라는 그곳에서 화상을 잘 만나, 그를 통해 나 폴리 총독인 오수나Osuna 공작을 알게 되어 궁전화가로 일했다. 아마도 17, 18 세기의 에스파냐 화가 가운데 리베라만큼 유럽 전역에서 유명했던 화가는 없 을 것이다. 앞서 코탄과 리발타의 미술에서 보듯 에스파냐 미술이 카라바조 미술의 영향을 받게 된 것은 대략 1600년경으로 파악되나 리베라로 인해서 카 라바조 미술이 본격적으로 에스파냐에 유입되어 수르바랑 · 벨라스케스 · 무 리요 등의 화가에게 결정적인 영향을 미치게 된다.

카라바조가 르네상스의 이상화된 표현을 멀리하고 실제에 바탕을 둔 사실 적인 표현, 더 자세히 말해서 자연주의로 바로크 미술에 포문을 열었다면, 리 베라는 카라바조의 사실주의를 더 발전시켜 그 폭을 아주 넓게 확장시켜준 화 가다. 카라바조가 처음으로 사실주의의 문을 두드렸지만 아직도 르네상스 이 래의 일반화되고 유형화된 테두리를 벗어난 것은 아니었다. 리베라는 그때까 지의 집단적인 성격의 정형화된 미의 이상에서 벗어나 개인 하나하나의 존재 성을 부각시키는 개별화된 표현으로 확대시켜나갔다. 리베라로 인해 이상적 인 미라는 틀 속에 갇혀 있던 개개인은 비로소 하나의 온전한 존재로 화면에 당당히 등장하게 되었다.

인간은 모두 각자의 존재성을 갖고 있다는 의식을 미술로 완성시켜준 화가

는 다름 아닌 리베라다. 그래서인지 그의 작품에는 한 인물을 그린 단독상 그림이 많고, 성인, 그리스 철학자, 거리의 거지들을 모두 포함한 다양한 인물군을 보여주고 있다. 말하자면 리베라는 종교적인 인물이든 영웅이든 거리의 부랑자든 한 개체로서 똑같은 비중으로 다루었다는 얘기다. 리베라가 그린 인물들은 그때까지의 미의 기준이었던 그리스·로마의 이상성을 완전히 탈피하고 개별적인 모습을 보여주고 있다. 그러나 리베라가 그린 단독인물상은 결코 초상화적인 성격을 갖고 있지 않다. 리베라는 인물들의 현실적인 상황과 상태를 그대로 옮기는 사실주의를 뛰어넘어 그들의 현실적인 모습으로부터 새로운 독자적인 미, 새로운 '예술미'를 창조했다. 다시 말해 리베라는 '리얼리티'에 대한 새로운 해석을 내려 리얼리즘의 범위를 확대시켰던 것이다.

리베라의 사실주의는 실제의 모습에 끼어 있는 모든 가식적인 허울을 벗겨내고 '실제'를 그대로 화폭에 담으려 했고, 그를 위해 구성, 붓질, 빛의 처리, 형태와 색채, 표면질감에서 새로운 방향으로 나아갔다. 리베라가 처음 카라바조 화풍에서 영향을 받았을 때는 빛과 그림자의 극적인 대비, 격렬한 행동과 같은 연극무대와 같은 효과에 치중했으나, 점차 모든 인위적인 것을 버리고 실제 자연과 같은 모습을 그대로 나타내고자 했다. 리베라는 실제를 그대로 옮겨놓은 듯이 보이기 위해 이용했던 연극적인 '환영성'조차 탈피하고 현실을 실제 눈앞에서 보고 있는 듯이 자연스럽게 표현하고자 했다. 그를 위해 '빛'도 무대의 조명과 같은 빛이 아닌 실제 물리적인 세계의 태양빛을 담으려 했고, 붓질도 매끄러운 표면을 내기 위해 쓰던 계산되고 정교한 붓질이 아니라 확실하고 직접적이며 거친 붓질로 실제와 같은 생생함을 최대한 살렸다. 화면의 구도도 카라바조의 다소 폐쇄적인 공간성에서 넓고 열린 공간성으로 바뀌었고 피부나 옷의 질감도 실제와 같은 사실성을 그대로 나타냈다.

특히 리베라는 여자들과 아이들의 팽팽하고 부드러운 피부, 노인의 깊게 패인 주름과 축 처진 피부, 이가 빠져 합죽이가 된 노인의 입 모양, 뼈마디마다 부어오른 노인들의 팔다리 등 뛰어난 사실적인 묘사로 마치 그 사람을 눈앞에서 보고 있는 듯한 착각이 들게 한다. 또한 그는 인물의 외적 모습의 사실적인

리베라, 「성 바르톨로메오의 순교」, 1630, 캔버스 유화, 마드리드, 프라도 미술관

묘사에만 그치지 않고 그 내면, 즉 한 인간이 겪고 있는 그만의 내적인 드라마를 너무도 사실적으로 묘사해내어 사실주의의 범위를 확장시켜주었다.

나폴리에 정착한 지 15년이 지난 후에 그린 「성 바르톨로메오의 순교」1630를 보면, 고대조각에서 따온 조소적인 형태와 극적인 명암대비, 짙은 색감, 남성적인 강한 힘, 사실적인 표현 등 카라바조의 영향이 그대로 나타나 있다. 리베라는 종교적인 주제를 이상화시키거나 성스럽게 다루지 않고 실제처럼 느껴지게 사실적으로 표현했다. 그는 특히 순교 장면을 사실적으로 묘사한 화가로 유명하다. 그는 극한에 달한 고통을 이겨내는 긴장된 몸의 상태를 잔인할 정도로 사실적으로 묘사하여 순교 당시의 참혹함을 그대로 나타냈다. 그림을

보면, 형리들이 기계를 작동하여 나무막대기에 매달린 성인을 무자비하게 들어올리고 있고 성인은 공포와 고통에 짓눌린 표정으로 저 위의 하늘을 쳐다보고 있다. 나무막대기가 휠 정도로 온 힘을 다해 두 팔로 막대기를 잡고 있는 성인의 처참한 모습은 십자가에 매달린 그리스도를 연상하게 한다.

그러나 리베라의 그림은 시간이 흐르면서 점차 배경의 어두운 부분이 사라지고 극적인 명암대비도 없어지면서 화면 전체가 투명하고 밝은 색조로 바뀌어갔다. 붓질도 정교한 붓질이 아닌 느슨하고 흐르는 듯한 자유로운 붓질로 바뀌었다. 빛도 무대조명과 같은 인위적인 빛에서 물리적인 세계의 자연적인 빛으로 넘어갔다. 인물들도 조소적인 형태가 주던 무거운 중량감이 없어지고 윤곽선도 흐려져 대기 속에 움직이는 가볍고 감각적인 모습이 되었다. 리베라는 빛과 대기가 충만한 공간 속에서 살아 움직이는 존재로서의 인물상을 추구했던 것이다.

「성 삼위일체」1636~37는 십자가상 죽음을 당한 후 하늘에 올라 성부의 품에 안긴 예수 그리스도를 그린 것이다. 이 그림에서 리베라는 죽음으로써 처절한 육체의 고통에서 서서히 해방되어가는 몸의 상태를 아주 사실적으로 묘사했다. 생과 사의 경계가 아주 잘 나타나 있다. 방금 숨이 끊어진 듯한 예수의 몸은 고통을 이겨내느라 힘을 줬던 몸의 긴장상태가 서서히 풀어져가고 있는 모습이다. 죽음은 곧 영원한 생명으로 가는 길임을 알려주듯, 육신의 고통에서 벗어난 예수의 얼굴에서는 평온함이 깃들어 있고 상처투성이였던 몸도 회복되어 본연의 아름다운 모습을 되찾아가고 있다. 죽음을 딛고 영원한 생명을 찾아가는 예수의 모습을 잘 보라는 듯 성부는 관객 쪽을 쳐다보면서 무언가 말을 건네는 듯하다. 화면은 그 이전의 극적인 명암대비와 짙은 색조 대신 엷고 부드럽고 밝은 색조로 채워져 있다. 무거운 형체감이 사라지고 빛과 대기가 감싸고 있는 가볍고 유연한 인물상들의 모습이 보인다.

리베라가 일을 시작한 지는 오래됐지만 여러 사정으로 죽음을 앞둔 1년 전에야 겨우 완성한 「사도들의 마지막 영성체」는 그가 추구해온 사실주의의 완결판이라 할 수 있다. 리베라가 나폴리의 산 마르티노 카르투지오 수도원에서

리베라, 「사도들의 마지막 영성체」, 1638~51

의뢰를 받아 1638년부터 그리기 시작한 이 그림은 아마도 리베라의 작품 가운
데 최고의 걸작으로 꼽는다. 극적인 명암대비와 조소적인 무거운 형태감이 완
전히 없어지고 화면 가득한 빛과 대기의 작용으로 형태감이 만들어졌다. 카라
바조의 테네브로소tenebroso를 추구하던 작가가 이제는 빛과 대기의 작가로 바
뀐 것이다.

리베라는 짙은 색채 대신 빛의 떨림까지도 전달되는 엷고 부드러운 온화한
색채를 썼다. 은은한 빛이 감도는 가운데 부분적인 건축구조를 배경으로 천상
으로 열린 공간은 종교적인 평온함의 극치를 보여주고 있다. 그리스도가 마지
막으로 제자들에게 성체를 나누어주고 있고 성체를 영하는 제자들은 각자 여
러 동작을 보이면서 자기의 차례를 기다리고 있다.

이 그림에서는 바로크풍의 웅변적인 메시지도 없고 전혀 과장되지도 않았으며 모든 감정적인 요소까지도 배제되어 있다. 지극히 사실주의적인 그림이다. 엄숙하고 고귀한 분위기 속에서 성체를 영하는 사도들의 겸허하고 경건한 자세와 고귀하고 온화한 그리스도의 모습에서는 오로지 성스러움만이 느껴질 뿐이다. 지상의 불필요한 움직임 자체가 멎은 듯한 고요함 속에는 우수마저 깃들어 있다. 평화 속의 긴장, 슬픔 속의 희망이 공존하는 묘한 분위기 속에서 그리스도는 성체를 통해 사도들에게 영적인 평화를 전해주고 있는 것 같은 분위기다. 아마도 신앙의 고귀함과 종교적인 영성을 형상화한 그림으로 이만큼 감동적인 그림은 드물 것이다. 리베라의 사실주의는 결국 지상과 천상을 연결해주는 고리이며 길목이었던 셈이다.

예술미의 창조

리베라 미술의 큰 업적은 집단화된 유형미 속에 묻혀 있던 개개인을 개별화시켜 인간 하나 하나를 하나의 온전한 주제로 삼았다는 데 있다. 리베라는 그림으로 인간 모두는 각자 그 나름대로의 존재성을 갖고 있다는 생각을 확인시켜주었다. 리베라는 사회계층에 상관없이 그 누구라도 그림의 주제로 삼아 초상화도 아니고 장르화도 아닌 또 다른 경지의 예술미를 산출해내었다. 거리의 거지든 부랑아든 보기에는 추한 현실이 리베라의 손을 거치면서 정감 있고 아름다운 리얼리티로 전환되었다. 현실은 그저 예술창조를 위한 계기이고 소재일 뿐이었다. 이렇게 리베라는 실제의 사실적인 재현을 목적으로 한 사실주의에서 더 나아가, 실제를 실제와는 다른 느낌이 나는 모습으로 전환시켰다. 실제의 사실적인 묘사가 바탕이 되었으나 실제의 모습하고는 전혀 다른 독자적인 미의 세계가 산출된 것이다. 다시 말해서 '예술미', '창조미'라는 새로운 표현의 가능성이 열리게 된 것이다.

「안짱다리 소년」이 그 대표적인 예다. 일반적으로 볼 때 안짱다리 소년은 그냥 보기에 그다지 아름다운 모습이 아닐뿐더러 화가들이 독립된 주제로 다룰 수 있는 소재는 더더욱 아니었다. 그러나 리베라가 그린 이 그림에서의 안짱

리베라, 「안짱다리 소년」,
1642년경, 파리, 루브르 박물관

다리 소년은 목발을 어깨에 메고 미래를 향해 희망차게 발걸음을 내딛는 그런 모습이다. 활기차고 명랑한 모습의 소년에게는 행운도 따를 것 같은 분위기이다. 거칠지만 저속하지 않은 소년의 모습에서는 기품마저 감돈다.

하류층의 부랑아를 주제로 하여 17세기 에스파냐에 새로운 소설유형으로 등장한 '노벨라 피카레스카'189쪽 참조의 악한들은 인생의 쓴맛을 역력히 보여주고 있으나, 이 그림에서의 소년은 전혀 그런 모습이 아니다. 에스파냐의 국민성을 대변해주듯 소년은 역경을 딛고 당당하게 미래를 헤쳐나가는 낙관적인 모습이다. 리베라는 그냥 보면 추하게 보일 수 있는 모습을 희망과 자신감으로 가득 찬 아름다운 모습으로 전환시켜 사실적인 미, 자연미하고는 다른 예술미를 창조해냈다. 이 그림을 자선에 대한 메시지라고 보는 측면도 있다. 당시 사회에서는 유난히 어려운 계층을 위한 자선에 대한 관심이 높았고, 이 그림도 그런 사회의 분위기를 반영하고 있다. 특히 장애인은 하느님의 특별한

보호를 받고 있다고 생각했던 바 이 소년은 자선에 대한 하느님의 소명을 상징한다고 본다. 이 작품 외에도 「탬버린을 두드리며 웃고 있는 소녀」1637, 「술병을 놓고 술을 마시는 사람」1638도 거친 하류층 사람들을 주제로 하여 건강하고 기쁨에 넘친 삶의 모습을 보여주고 있다. 이런 유형의 작품들은 17세기 에스파냐 화가들에게 많은 영향을 주었다.

리베라는 에스파냐를 떠나 정착한 나폴리에서 성공을 거두었기 때문인지 고국으로 돌아가지 않았다. 이탈리아에서 명성을 얻은 리베라는 오수나 공작의 도움으로 1626년에는 로마의 성 루카 아카데미의 회원이 되었고 또 1642년에는 교황으로부터 '그리스도의 기사훈장'을 수여받기까지 했다.[17] 리베라는 왜 고국으로 돌아가지 않느냐는 친구의 물음에 "에스파냐는 다른 사람들에게는 친절하고 자기 자식에게는 못되게 구는 계모와 같아 자기 나라 출신의 예술가를 알아보지 못한다. 에스파냐로 간다면 아마도 첫해에는 환영을 받을지 모르나 그 다음해에는 금방 잊힐 것이다"라고 답했다.[18] 결국 리베라는 나폴리에서 생을 마감했다.

수르바랑, 천상세계의 사실주의자

에스파냐 남부 안달루시아 지역의 세비야는 16세기 중엽부터 식민지인 아메리카에서 들여오는 금은을 독점적으로 전담하여 최고의 상업도시로 번영을 누렸고, 마드리드는 펠리페 2세 때인 1561년에 나라의 수도가 되었다. 그에 따라 예술의 중심지도 톨레도나 발렌시아로부터 서서히 세비야와 마드리드로 옮겨갔다. 17세기 에스파냐의 바로크 미술을 대표한다고 알려진 수르바랑·벨라스케스·무리요가 바로 세비야에서 활동한 화가들이다. 그중 프란시스코 데 수르바랑Francisco de Zurbarán, 1598~1664은 이탈리아에서 수학하지 않은 전형적인 에스파냐 토종 화가로 범람하는 외국 미술의 영향 속에서도 안달루시아 지역의 토속적인 전통을 살려나가 독자적인 미술세계를 보여준 화

17) *Encyclopédie de l'art* V – *Art classique et baroque*, op. cit., p.105.
18) Ibid., p.106; George Kubler, Martin Soria, op. cit., p.239.

가다. 그의 그림은 에스파냐 고딕미술의 전통, 당시 세비야에서 유난히 활발했던 채색목조 조각의 영향을 받아서인지 지역적인 성향이 짙다.

그러면서도 1600년을 전후로 하여 이미 에스파냐 미술에 깊숙하게 침투한 카라바조의 빛, 플랑드르에서 들어온 세밀화풍의 판화, 그리고 리베라의 사실주의에서도 많은 것을 빌려왔다. 또한 친구인 벨라스케스로부터도 붓질과 초상화 등에서 영향을 받았고 나중에는 제자인 무리요의 부드러운 화풍에서도 영향을 받은 것으로 알려져 있다.

특히 수르바랑의 그림이 보여주는 강하고 밝은 색채, 선線 위주의 날카로운 형태감, 깊게 파이고 각진 옷 주름, 도식화된 색면처리 등은 고딕미술의 전통을 보여준다. 또한 당시 세비야에서는 채색목조 조각이 전성기를 이루었기 때문에 조각을 하는 사람과 그 조각 위에 칠을 해주는 화가와의 공조관계가 긴밀할 수밖에 없었고, 그래서 당시 세비야의 화가들은 알게 모르게 이 채색목조의 깊은 영향을 받았다. 수르바랑 그림의 어떤 인물상들은 회화에서 흔히 쓰는 둥근 조소적인 형태가 아니고 각진 면으로 처리된 야릇한 형태를 보이고 있어, 당시 세비야의 채색목조를 그림으로 그대로 옮긴 듯한 느낌을 주고 있다. 그래서인지 수르바랑의 그림은 고풍스러울 정도로 짙은 토속성을 보인다. 공간문제에서도 수르바랑은 르네상스 원근법의 공식인 깊이의 공간성에 매달리지 않고 인물상들을 화면 전면에 횡적으로 배치하고 평탄한 색면으로 처리하여 평면적인 화면의 느낌이 나게 했다. 그래서 수르바랑 그림의 공간은 조각에서의 고부조와 같은 얕은 공간감을 보인다.

또한 수르바랑은 여기에 당시 새로운 흐름이었던 카라바조의 빛과 사실주의를 접목시켜 그만의 독자적인 분위기를 산출해내었다. 수르바랑은 과거의 전통과 현재의 흐름을 적절히 통합하여 형태감, 색채, 빛의 처리, 공간문제에서 새로운 해결책을 모색한 예술가였다.

무엇보다 수르바랑은 종교화가였다. 그러나 종교화라도 당시 바로크시대에는 성당장식을 위한 장식할 과시적이고 화려한 그림들이 많았는데 수르바랑은 엄격하고 금욕적인 수도원 취향에 맞는 그림을 많이 그린 것으로 유명하

다. 1838년 프랑스의 왕 루이-필리프 1세가 루브르에서 왕실 소장의 에스파냐 미술전을 열었는데, 400여 점의 전시작품 가운데 5분의 1이 수르바랑의 그림이었다고 한다. 그 이유는 전시작들이 19세기 초 나폴레옹 군대가 에스파냐를 침입했을 때 군인들이 가져간 그림과 1835년에 에스파냐 수도원을 개방하면서 나온 그림을 프랑스로 가져간 것들이었기 때문이다.[19]

수르바랑은 하느님과의 고독한 교감을 찾는 성인들의 그림을 많이 그렸다. 수르바랑은 몸과 마음, 정신을 모두 바쳐 오로지 하느님과의 일치에만 매달리고 있는 수도자들의 치열한 구도의 삶을 그렸다. 수도자들은 고요한 가운데 신과의 합일을 통한 온전한 내적인 평화를 얻고자 하는 신비스런 모습을 보인다.927쪽 그림 참조 수르바랑의 뛰어난 점은 바로 이런 신비주의적인 특성을 아주 사실적으로 묘사하여 그 효과를 배가시켰다는 데 있다. 수도자들을 그린 수르바랑의 이런 그림들은 새로운 영성이론으로 당시 에스파냐에 널리 퍼져 있던 정적주의quietismus, quietism 운동에 영향받은 바 크다.

초대 교회 때부터 있었던 정적주의는 이미 에스파냐의 몰리노스Miguel de Molinos, 1628~96가 제시한 이론으로 다시 크게 부각된 영성운동이다. 몰리노스의 주장은 정적 안에서 아무것도 하지 않고 오직 하느님의 은총이 인간 안에서 작용하도록 수동적 자세로 관상에 임할 때 영혼이 자기의 근원인 하느님께로 돌아가 그분과 함께 일치된다는 것이다. 몰리노스가 출간한 『영성지도서』 Guida spirituale, 1675가 다른 언어로 번역되는 등 그가 내세운 새로운 영성운동은 한때 유럽에서 상당한 인기를 끌어 많은 수도원들이 전통적인 기도법을 대신하여 몰리노스의 관상기도를 택하기도 했다.

몰리노스의 정적주의는 신비주의라는 큰 틀 안에서 일어난 영성운동이지만 청원기도, 양심성찰, 성사, 수행 등 완덕으로 가는 다른 모든 길을 무시하고 병적으로 관상 한 가지에만 매달렸기 때문에 결국 윤리생활의 측면에서 허점을 드러냈다. 결국 몰리노스는 이단재판에 회부되어 여생을 감옥에서 보냈다.

19) George Kubler, Martin Soria, op. cit., p.242.

몰리노스는 신과의 완전한 합일을 위해서 정신과 감정, 감각의 작용조차 인간적인 능력이라 보고 무시했는데, 바로 이러한 수도자의 모습이 수르바랑의 그림에서 완벽한 고독 속에서 오로지 신을 향한 기도에만 전념하는 메마른 수도자의 모습으로 나타났던 것이다.

수르바랑은 바스크족 혈통인 아버지를 두고 포르투갈과의 국경선에 인접한 엑스트레마두라 지방의 도시인 푸엔테 데 칸토스에서 1598년에 태어났고, 열다섯 살에 대도시인 세비야로 가서 화가로서의 길을 시작했다. 세비야에서 한 작품으로는 당시 세비야를 뜨겁게 달구었던 원죄 없이 잉태되신 성모 마리아에 대한 신심을 담은 1616년작 「무염시태」가 있다. 수르바랑은 1617년에 고향의 작은 도시인 예레나LLerena로 가서 결혼하고 정착하려 했으나 1629년에 세비야 시로부터 '시의 공식화가'로 임명되었다는 부름을 받고 다시 세비야로 돌아갔다. 예레나에서는 1626년에 산 파블로 엘 레알 도미니코 수도회21점 가운데 5점, 1627~28년에 삼위일체회 수도원8점 가운데 3점, 1628~30년에 메르세드Mercede 수도회22점 가운데 4점, 산 부에나벤투라 프란치스코 수도원4점 모두 현존을 위해 많은 작품을 했으나 대부분 소실되고 남아 있는 것은 몇 점 안 된다.

남아 있는 작품 가운데 산 파블로 엘 레알 도미니코 수도원 성당San Pablo el Real을 위해 제작한 「십자가에 못 박히신 그리스도」는 현재 시카고의 아트 인스티튜트에 소장되어 있다. 칠흙 같은 밤을 배경으로 서 있는 십자가에 못 박히신 예수 그리스도는 카라바조의 빛을 받아 극적인 모습으로 강하게 부각되고 있다. 모든 감각적인 반응이 사라진 예수의 몸에서는 육신의 죽음 뒤에 찾아오는 영적 평화, 그 절대 고요의 세계만이 느껴질 뿐이다. 그리스도의 몸은 지상의 육신이 아니라 비현실적인 이미지로 다가오면서 숨이 멎을 것 같은 충격을 주고 있다. 수르바랑은 단색조의 평탄한 배경과 조소적인 인체, 검은색과 하얀색이라는 강한 대비로 예수의 죽음이 주는 극적인 효과를 최고조로 달하게 했다.

또한 유난히 하얀 허리가리개의 구겨진 모양과 핏기가 다 빠진 예수의 창백한 얼굴빛, 선명한 못자국, 인체의 해부학적인 묘사, 나무의 질감 등은 사

수르바랑,
「십자가에 못 박히신 그리스도」,
1626, 캔버스 유화,
시카고, 아트 인스티튜트

실주의의 극치를 보이고 있는데, 그것 역시 전체 화면에서 뿜어져 나오는 영적인 분위기와 묘한 대립을 보인다. 수르바랑은 물질세계의 사실성을 통해 그 너머의 영적세계를 너무도 잘 나타내 그를 두고 '천상세계의 사실주의자' 라고 한다.[20] 그는 사실주의와 신비주의의 완벽한 결합을 이루어낸 작가다.

이 시기의 작품 중 「성 세라피옹」1628도 앞의 그림과 같이 카라바조의 빛이 주는 극적인 효과와 함께 사실주의를 통한 신비주의의 추구를 보여주고 있다. 그리스도의 십자가형을 연상시키듯 형틀에 손이 묶인 채 숨이 끊어진 성인은 화면 전면에 바싹 붙어 있어 금방이라도 몸이 우리 쪽으로 떨어질 듯하다. 더

20) *Encyclopédie de l'art* V–Art classique et baroque, op. cit., p.109.

수르바랑,
「성 세라피웅」, 1628,
캔버스 유화, 하트포드,
워즈워스 아테네움

군다나 어두운 빈 공간을 배경으로 화면 왼쪽 위로부터 밝은 빛이 성인의 하얀 몸 위에 떨어져 화면 전체가 강한 명암대조를 보이면서 성인의 죽음을 보는 관객들에게 충격을 던져주고 있다.

수르바랑은 인물을 전면 배치한 화면구도와 카라바조의 빛의 효과를 최대한 살려 순교자와 관객인 신자들과의 영적인 일체감을 추구했다. 맥없이 형틀에 묶인 두 손, 몸 앞으로 제멋대로 떨어진 고개, 죽음을 맞이한 얼굴, 벌어진 입 등 육신의 힘이 모두 빠져나간 듯한 모습에는 고요함마저 서려 있어 극적인 효과를 더욱 가중시키고 있다. 거의 화면 전체를 차지하고 있는 성인의 하얀 수사복도 성인의 몸을 떠난 듯 공중에 걸린 것처럼 떠 있어 육신의 죽음을 강하게 시사하고 있다. 수르바랑은 카르투지오 수도회를 위시하여 하얀 수사복을 입는 수도회를 위해 일을 많이 해서인지, 하얀색 옷의 질감을 아주 다양하게 풀어냈다. 겨울에 내리는 눈처럼 파삭파삭한 느낌이 나는 하얀색, 목화솜처럼 보들보들한 느낌의 하얀색, 크림처럼 밀도가 짙은 진한 하얀색

등 수르바랑은 음악에서의 음색처럼 하얀색의 색감을 여러 가지로 달리했던 것이다.

인간 내면의 온전한 영성을 그리다

수르바랑은 1630년부터 약 10여 년에 걸쳐 최고의 전성기를 맞이했고 그의 작품 대다수가 그 시기에 제작되었다. 수르바랑이 그 시기에 한 작품들은 약 180점으로 전체 작품수의 3분의 2에 달하는데 그 모두가 거의 수도원을 위한 작품들이다. 일생 동안 수도원에 들어갈 그림만 그린 수르바랑은 아마도 본인의 기질상 수도원 그림이 잘 맞았던 것 같다. 1634년에 친구인 벨라스케스의 추천으로 마드리드에 가서 펠리페 4세의 궁 부엔 레티로 궁Buen Retiro을 위해 '헤라클레스의 노역' 시리즈와 전쟁화 등 세속화를 열댓 점 그렸으나, 대부분 전시를 안 하고 프라도 미술관 수장고에 묻혀 있는 것으로 봐서 그 수준이 그가 그린 종교화에는 못 미친 듯하다.[21] 수르바랑이 세비야의 '시의 공식화가'로, 펠리페 4세로부터는 '왕의 화가'로 임명되긴 했으나, 그는 오로지 하느님과의 합일을 꿈꾸며 순간 순간을 사는 수도사들의 화가였다. 수르바랑의 주제는 오로지 하느님과의 합일을 꿈꾸며 세속적인 찌꺼기를 모두 걷어낸 인간 내면의 온전한 영성, 바로 그것이었다. 이를 위해 수르바랑은 작가의 개인적인 감정을 전혀 개입시키지 않았고 금방 사라질 지상의 모든 물질적인 요소들을 없앴다. 수르바랑은 숨소리조차 멎은 듯한 고요한 분위기와 극도로 절제된 단순한 구도 속에서 철저하게 금욕의 삶을 살아가는 수도사들을 그려냈다. 그래서 수도사들을 그린 그의 그림에는 명상을 통한 정신적인 힘이 응축되어 있어 강렬함과 신비스러움이 동시에 느껴진다.

1630년대 작품으로는 「알롱소 로드리게스가 본 환영」 「성 토마스 아퀴나스의 영광」 「성 보나벤투라의 생애」 「성 브루노의 생애」 「성 예로니모를 유혹함」 「성녀 아가타」 「무염시태」 「오렌지가 있는 정물」 등이 있다. 그중 특이하

21) George Kubler, Martin Soria, op. cit., p.247.

수르바랑, 「오렌지가 있는 정물」, 1633, 캔버스 유화, 파사데나, 노튼 시몬 파운데이션

게도 「오렌지가 있는 정물」1633 등 정물화 두어 점이 끼어 있어 눈길을 끈다. 아마도 수르바랑은 젊었을 때부터 산체스 코탄의 정물화를 관심 있게 보아온 듯하다. 이 작품을 보면 장식적인 요소 없이 수평의 긴 식탁 위에 그저 과일을 담은 접시와 바구니, 찻잔만이 가지런히 놓여 있고, 정물 위를 빛이 비추고 있어 야릇한 긴장감을 준다. 수르바랑의 정물화는 여느 정물화와는 달리 물체 하나 하나가 갖고 있는 내적인 힘을 부각시켜 정물화임에도 정신적인 차원의 신비한 힘을 느끼게 한다. 아마도 수르바랑은 하느님께 바치는 봉헌물로 생각하고 이 정물화를 그린 듯하다. 수도사들을 그린 그림에서처럼 이 그림에서도 물체들이 극도로 사실적으로 묘사된 가운데 영적인 침묵, 영적세계의 절대적인 고요함이 느껴져 신비한 느낌이 더욱 강하게 부각되고 있다.

　한 가지 신기한 점은 수르바랑이 수도사들을 그릴 때는 그토록 금욕적인 모습으로 그렸지만 성모 마리아나 성녀들은 마치 일부러 꽃단장이나 한 듯이 화려한 모습으로 그렸다는 것이다. 「성녀 카실다」1630~35, 「성녀 아가타」1640, 「성녀 마르가리타」1640를 보면, 번쩍거리는 보석을 달고 유행하는 모자를 쓰고 머리치장을 하고 알록달록한 색깔의 화려한 옷차림을 하고 있다. 수르바랑이 그린 성녀들은 몸을 약간 옆으로 돌린 채 앞을 응시하고 있는 모습의 독립

된 전신상이 대부분이다. 수르바랑은 수도사들을 통해서는 치열하게 영성을
추구하는 그들의 모습을 아주 사실적으로 묘사했지만, 성녀를 통해서는 그들
의 실제적인 모습보다는 여성미라는 것을 나타내고 싶었던 것 같다. 수르바랑
의 성녀들은 세속의 여인들보다도 더 화려하게 치장을 하고 각자 자신의 아름
다움을 맘껏 뽐내고 있다. 색채도 금욕적인 무채색에서 벗어나 노랑, 황금색,
파랑, 초록, 장밋빛, 빨강 등 다채로운 색의 향연이 펼쳐지게 하여 여성의 생
기발랄함을 한층 강조시켰다. 수르바랑은 고딕 미술의 도식화된 옷주름과 색
면 처리, 플랑드르 세밀화풍의 세밀한 직물묘사, 그리고 당시 세비야에서 활
발한 전개를 보였던 채색목조 조각을 그대로 옮긴 듯한 형태감과 얼굴묘사로
고풍스럽고 토속적인 분위기를 냈다.

　　수르바랑은 1639년 두 번째 부인의 죽음으로 정신적인 충격을 받아 이후에
같은 종교화라 해도 주로 죽음의 이미지와 연관된 종교화를 많이 그렸다. 「무
릎을 꿇고 기도하는 성 프란치스코」1639만 보더라도 성인이 어둠 속에서 무릎

수르바랑, 「성녀 마르가리타」
1640, 캔버스 유화,
런던, 내셔널 갤러리

꿇고 손에 해골을 들고 기도드리고 있다. 이 그림은 부인의 죽음으로 삶과 죽음의 문제를 뼛속 깊이 느끼게 된 수르바랑의 마음 상태를 그대로 말해주고 있다. 어쨌든 부인과 사별한 이후 수르바랑의 작업은 그다지 활발치 않았다. 또한 세비야인들의 취향이 세월에 따라 바뀌었고 거기에다 신예작가인 무리요의 등장으로 사람들의 관심이 그쪽으로 쏠리게 되어 수르바랑을 더욱 쓸쓸하게 했다.

그래서 수르바랑은 1630년대부터도 식민지인 남미의 수도원으로부터 심심치 않게 그림 청탁이 들어왔지만 1640년대 중반부터는 남미 쪽 일에 더욱 매진하게 된다. 수르바랑은 무리요로부터 받은 영향도 있고 또 1650년부터는 부드럽고 감미로운 그림이 유행이어서 그런 흐름에 동참했으나 그토록 강렬하게 종교적인 영성에 집착했던 그에게는 맞지 않는 것이었다. 멀어져 간 명성을 만회하려고 마드리드로 자리를 옮기는 등 무진 애를 썼지만 그의 운은 거기서 끝이 났는지 1658년 친구인 벨라스케스가 귀족이 되는 산티아고 군단에

들어가는 데 필요한 심문에 증인으로 도움을 주었을 뿐 자신은 마드리드에서 거의 빛을 보지 못했다. 그는 1664년에 가난 속에서 세상을 떠났다.

신천지 탐험에 나선 벨라스케스

1628년 플랑드르의 거장 루벤스가 외교적인 임무를 띠고 에스파냐를 방문했을 때 에스파냐 미술을 접하고 나서 그 수준이 너무나 형편없음에 깜짝 놀랐다고 한다. 유럽의 미술이 르네상스를 거쳐 바로크라는 새로운 단계로 진입하고 있을 때 에스파냐 미술은 아직 지방의 촌스러운 수준에 머물러 있었고 또 그나마 에스파냐 출신의 제대로 된 화가조차 배출하지 못했다. 그 이전 16세기 말에 에스파냐 미술에 신선한 바람을 몰고 왔던 엘 그레코가 있긴 하다. 하지만 그는 외국인이었고, 신대륙 교역의 중심지로 돈 많고 예술활동도 가장 활발했던 세비야만 하더라도 화가들 대부분이 외국인이었다. 에스파냐가 800년 동안이나 이슬람계 무어 족의 지배를 받은 탓에 유럽 세계의 미술이라는 큰 틀 속에 들어갈 수 없어 다른 유럽 국가와 같은 미술의 발전을 기대할 수 없었다. 더군다나 이슬람인은 그들의 종교적인 신조로 형상표현을 금했기 때문에 17세기 에스파냐 미술은 거의 뿌리가 없는 상태로 시작했다고 해도 과언이 아니다.

그토록 예술 기반이 빈약한 나라에서 리베라·수르바랑·벨라스케스가 같은 시기에 혜성처럼 나타나 에스파냐 미술을 단숨에 국제적인 수준으로 올려놓은 사실은 상식적인 역사해석을 뛰어넘는 일이다. 이들로 인해 이른바 '에스파냐 미술'의 전통이 세워졌으나 어찌 된 일인지 그 후 2세기가 지나도록 이들과 같은 뛰어난 화가들이 나오지 않은 점도 에스파냐만의 독특한 현상으로 기록된다.

국제적 수준의 17세기 에스파냐 미술의 갑작스런 출현도 설명할 수 없는 일이지만 그보다 더욱 놀라운 것은 에스파냐 미술이 조토Giotto di Bondone, 1266년 경~1337 이래 추구해온 '가시계의 재현'에 종지부를 찍고 새로운 길을 열었다는 사실이다. 르네상스 이래 17, 18세기까지 유럽 미술의 축은 이탈리아 미술이었고 유럽 각국의 미술은 그 이탈리아 미술의 변조나 다름없었다.

그런데 미술의 중심지로서 미술의 기본원리를 만들고 발전시켜나간 곳이 아닌, 변방의 엉뚱한 곳에서 그 미술의 방향을 바꿔준 인물이 출현했다는 것은 역사적인 아이러니가 아닐 수 없다. 이탈리아 미술이 에스파냐에서 그 명을 다하고 새로운 탄생의 길로 나아가게끔 이끈 역사적인 인물이 바로 벨라스케스Diego Rodríguez de Silva y Velázquez, 1599~1660다.

벨라스케스가 태어날 당시의 세비야는 신대륙에서 들어오는 모든 물품을 총괄하는 무역의 거점으로 에스파냐의 경제의 중심지임은 물론 돈이 넘쳐나 자연스럽게 예술가들이 모여들었던 예술도시였다. 새로운 물결이 계속 밖으로부터 밀려들어와 예술가들을 자극하는 가운데 예술가들은 특히 수준 높은 이탈리아 미술에 민감하게 움직였다. 당시 이탈리아에서는 그들이 구축해온 이상적인 미의 표현이라는 절대적인 미술원리를 근본부터 뒤흔들어놓은 카라바조 미술이 위력을 떨치고 있었다. 새로운 그 무엇을 목마르게 기다리고 있기나 했다는 듯 유럽 전체는 이내 카라바조 미술의 영향권 안에 들어갔고 에스파냐도 예외가 아니었다. 특히 에스파냐는 자체 내의 미술전통이 약했던 만큼 카라바조 미술의 영향력은 거의 절대적이었다.

이탈리아 미술은 르네상스 이래 눈에 보이는 가시계를 재현하되 그것을 이상화시켜 아름답게 표현하고자 했다. 작품의 주제도 종교·신화·역사 등의 얘기에서 따와야만 했다. 여기에 최초로 반기를 든 인물이 카라바조였다. 그는 선술집이나 싸구려 식당에서의 일반 대중들을 전혀 이상화시키지 않고 실제 모습 그대로 그려 고상하고 아름다운 그림에 익숙한 사람들을 질겁하게 했다. 카라바조의 그림은 회화의 질서뿐 아니라 사회적인 질서까지도 뒤엎는 혁명적인 것이어서 사람들은 그의 그림을 일종의 테러 또는 민중들의 폭거라고 보면서 놀라고 불안해했다.

그러나 그는 민중을 아름다운 모습으로 이상화시키지 않고 실제 그대로의 모습대로 묘사했을 뿐이다. 말하자면 인위적으로 가공된 모습이 아닌 자연스러운 모습으로 묘사했다는 얘기다. 그래서 그의 미술을 두고 일단 '사실주의'라고 하지만 '자연주의'라고도 하는 것이다. 그러나 더 깊이 들어가보면 그의

그림이 르네상스의 미술원리에서 완전히 벗어난 것은 아니다. 유형화된 이상미, 볼륨을 중시한 조소적인 인체, 매끄러운 표면 처리 등 전통적인 이탈리아 르네상스 미술 기법에서 완전히 해방된 것은 아니었기 때문이다.

카라바조가 르네상스의 이상에 따라 사물을 '그래야 할' 모습대로 그리지 않고 '실제 모습대로' 그리기 시작하며 현실을 있는 그대로 그리는 리얼리즘이라는 새로운 세계를 열어주었다면, 벨라스케스는 그 카라바조의 리얼리즘을 더 밀고 나아가 '눈에 보이는 그대로' 묘사하는 리얼리즘으로 발전시켰다. 사실적인 기법, 강렬한 명암대비를 보이는 카라바조 미술에서 시작한 벨라스케스는 처음부터 카라바조 미술에서조차 벗어나고자 하는 경향을 보였다. 카라바조에게는 아직 르네상스의 여운이 남아 있었기 때문이다.

벨라스케스는 그리스 이래의 미술의 사명인 '미' '영원성' '집단성' '교훈적인 임무'와 완전히 결별하고 '눈앞의 실제'를 눈에 보이는 그대로 나타내고자 했다. 그에 따라 사물의 일상성, 불완전한 현실에서의 비참함과 추醜, 순간성, 개개사물의 개별성의 문제가 새롭게 부각되었다. 그것은 이탈리아 미술의 전통, 더 정확히 말하자면 그때까지 모든 미술의 공식적인 원리를 뒤엎는 것이었다. 벨라스케스는 미술세계에서 신천지 탐험에 나선 것이었고 그로부터 현대미술이라는 새로운 장章이 열렸다고 평가된다.

벨라스케스의 시기는 바로 데카르트가 중세와 르네상스 시기의 초자연적이고 신비한 요소들을 말끔히 청소하고 수학에 의거한 '기계론적 자연관'을 내놓고 '생각하는 주체'로서의 개개 인간 존재의 철학적인 근거를 마련해준 시대였다. 데카르트로 인해 그때까지 세계에 드리워졌던 신비의 그늘이 벗겨지고 합리적인 세계로 들어갔듯이, 벨라스케스도 미술에 씌워 있던 모든 관념과 허식을 다 걷어내고 물리적인 '눈'의 시각현상에만 집중했다. 벨라스케스에게 미술은 건축의 한 부분으로 성당이나 궁전을 꾸며주는 장식물도 아니었고, 종교·역사·신화의 세계를 넘나들면서 인간 존재에 대한 근원적인 물음에 답해주는 거창한 그 무엇도 아니었다. 벨라스케스는 가상의 세계를 나타내는 것을 싫어했기 때문에 그의 그림에는 종교화나 신화화가 별로 없다. 있다 해도

결코 미화시키지 않고 현실적인 모습으로 탈바꿈시켰기 때문에 성인도 실제 인물을 모델로 했고 신화의 얘기도 주변에서 보는 장면처럼 꾸몄다.

그때까지의 전통과 결별한 벨라스케스의 미술 탐험은 어떤 것이었을까? 조토가 미술은 가시계를 거울처럼 재현해야 된다고 천명한 이래 르네상스 화가들은 과학적인 방법을 총동원하여 바깥 세계의 합리적인 재현에 힘썼다. 그러나 눈에 보이는 대상은 보기에 만족스럽지 않은 상태여서 르네상스인들은 300년 동안이나 실제세계의 그 불완전한 모습을 보완하여 완전한 형태, 즉 아름다운 형태로 만들어내고자 했다. 그들이 한 것은 가시계의 '미적 재현'이었다. 르네상스인들은 '미'를 제조해나간 셈으로 거기에서 바로 '예술적인 형식', 또는 '양식'이라는 문제가 대두된다. 재현이라는 문제에서 예술적인 형식이 너무 강조되다보면 대상의 자연적인 모습하고는 상당한 거리가 있을 수밖에 없었다. 대상의 재현이라고는 하나 이것은 어디까지나 대상 중심이 아닌 작가중심의 표현이 돼버릴 수 있기 때문이다.

벨라스케스는 대상을 놓고 작가의 정신으로 여과되는 모든 과정을 빼버리고 눈에 보이는 그대로 화폭에 옮겨놓고자 했다. 말하자면 대상을 보고 정리하고 통제하고 수정하는 작업을 배제시켰다는 얘기다. 그는 그저 눈에 보이는 그대로 그렸을 뿐, 본 것을 정신으로 변형시키는 지적인 작업을 하지 않았다. 또한 벨라스케스는 작가의 감정이나 관념의 개입조차 허용치 않았다. 그의 그림은 감동적이지도 교훈적이지도 않다. '실제'를 그대로 옮기려는 욕구는 대상과의 즉각적이고 즉물적인 관계로 이어졌고 끝내는 순수한 눈의 시각현상으로 귀착되었던 것이다. 그래서 그의 미술을 두고 작가의 어떠한 식의 개입도 허용치 않은 철저한 대상 중심의 객관적인 사실주의라고 말하는 것이다.

르네상스 미술은 눈에 보이는 가시계를 화면에 거울처럼 나타내고자 했다. 그들은 2차원의 평면에 3차원의 가시계의 '환영'을 보여주기 위해 대상 물체의 물질적인 형태감, 입체적인 표현에 힘을 기울였다. 대상의 재현이라는 문제에서 르네상스 시대는 눈에 보이는 시각적인 표현과 물체가 손으로 만져지는 촉각적인 표현, 그 두 가지를 혼합한 미술을 보여주었다. 화면에서의 물체

의 상이 실제의 사물처럼 느껴지는 것은 눈으로 봐서 아는 시각적인 인식과 만져서 알 수 있는 촉각적인 인식이 같이 작용하기 때문이다.

　여기서 벨라스케스는 촉각적인 표현성을 배제시키고 오로지 눈에 보이는 시각현상만 갖고 물체의 사실적인 상을 나타내고자 했다. 벨라스케스로 인해 이제 미술은 평면적인 화면에 볼륨감, 조형성을 주기 위해 썼던 조소적인 표현이라는 의무감에서 벗어나게 되었다. 르네상스 이래 절대적인 조형원리로 받아들여졌던 물체의 촉각적인 '환영', 즉 물체를 그대로 화폭에 옮겨놓은 것 같은 시도를 벨라스케스는 하지 않았다는 얘기다. 벨라스케스는 대상 물체를 몇 개의 간략한 붓질로 잡아 나타냈고 그 결과 물체의 유형적인 물질성을 나타내는 볼륨감이 사라지고 다채로운 색채로 이루어진 모자이크와 같은 그림이 되었으며 또 화면은 평면적인 양상을 띠게 되었다. 시각현상에 대한 이러한 실험을 더 밀고 가면 형체감도 구성도 없이 대상 물체를 오직 빛과 색으로만 환원시킨 1870년대의 인상파 화가들의 그림으로 이어진다.

　대상 물체를 몇 개의 간략한 붓질로 압축시켜 그린 벨라스케스의 그림은 가까이서 보면 그저 붓질만 보일 뿐이지만 일정한 거리를 두고 떨어져서 보면 물체의 상像이 잡힌다. 이것은 선이나 형태 등의 몇 개의 간단한 암시만 주어도 눈과 마음이 대상의 상을 잡아가는 시각적이고 심리적인 현상에서 나온 것이다.22) 벨라스케스는 자신의 간단한 붓질과 색으로 만들어지는 시각적인 상이 보는 거리에 따라 다르게 보인다는 것을 파악하고 가까이서 그려보기도 하고 멀리서 그려보기도 했다.23) 벨라스케스 사후 20년 후에 그의 전기를 쓴 팔로미노Antonio Palomino에 따르면 벨라스케스는 그림을 그리는 자신과 캔버스 사이의 거리를 조정하고 유지하기 위해서 특별히 만든 긴 붓을 사용했다고 한다. 또한 팔로미노는 벨라스케스의 초상화는 멀리서 봐야 된다는 말도 덧붙였다.24)

　벨라스케스는, 흔히 밑그림 등의 복잡한 준비과정 없이 캔버스에 직접 그리

22) Julius S. Held, Donald Posner, op. cit., p.181.
23) E.H. ゴムブリチ, 瀬戸慶久訳, 『藝術と幻影』, 東京, 岩岐美術史, 1979, p.30.
24) Ibid., p.272.

는 '알라 프리마'alla prima 기법으로 그림을 그렸다. 그것도 아주 빨리, 아주 간략하게, 또 굵고 넓고 거칠고 느슨한 붓질로 대상의 상을 잡아갔다. 사람들은 그가 시간이 없어서 그렇게 속기사처럼 빨리 그렸다고 추측하기도 하고 성의 없이 그림을 그렸다고 생각하기도 한다. 그러나 이것은 아마도 시각적인 영상이란 금방 변하는 것이어서 그것을 빨리 잡아두려는 벨라스케스의 의도에서 나온 것이라 생각된다. 그는 당시로써 도대체 상상할 수조차 없는 새로운 시각으로 미술을 했기 때문에 그에 관한 많은 오해가 있는 것은 당연한 일이다. 또한 그는 그림을 완성한 후 수정도 별로 하지 않았다. 이 역시, 왕의 초상화를 많이 그린 그가 왕하고 하도 친하다보니 완성된 초상화를 고칠 필요가 없었을 거라는 추측을 낳기도 한다. 벨라스케스는 스쳐지나가는 순간의 시각적인 영상을 잡아놓으려고 했기 때문에 수정작업이 필요없었을 것이다.

벨라스케스의 미술실험

벨라스케스는 자신이 보여준 미술만큼이나 화가로서의 삶도 아주 특이하다. 미술사의 흐름을 바꿔놓을 만한 혁명적인 관점에서 미술을 한 그였지만, 실상 그는 자신이 화가라고 생각하지 않았다. 그는 마드리드에 와서 젊은 나이인 23세에 왕의 화가pintor de cámara가 된 후 두어 번의 이탈리아 방문을 빼놓고서는 궁정에서 일생을 보냈고, 펠리페 4세가 마음을 터놓고 지내는 유일한 친구였다. 궁정에서 공식적으로 받는 보수도 있었지만 부모님으로부터 물려받은 유산도 있어서 돈을 벌기 위한 그림 주문을 거의 받지 않았다. 왕의 화가로서 의무적으로 하는 일은 왕이나 왕족들의 초상화를 그리는 일 정도였다.

더군다나 펠리페 4세는 성격이 조심스러운 사람으로 벨라스케스에게 그림 주문을 많이 하지 않았다. 벨라스케스가 자신이 화가라고 여기지 않은 것은 자신의 가문이 포르투갈의 귀족 후예여서 자신은 귀족의 피를 받은 당당한 귀족이라고 생각했기 때문이다. 그림을 그리는 것은 궁정의 다른 일처럼 왕의 명을 받드는 일일 뿐이지 자신이 직업화가라서 그림을 그리는 것은 아니라고 생각했다.

결국 1652년에 보통 귀족들이 맡아하는 궁정일의 요직으로 궁정관리 총책임자aposentador mayor de palacio가 되고 1658년에는 산티아고 군단의 입회가 허용되어Habito de Santiago 명실공히 귀족 대열에 끼게 된다. 귀족이 되는 군단에 들어가기 위해 벨라스케스는 자신이 늘 주장했던 조상들의 귀족혈통을 인정받았고, 주변인들로부터 생계수단으로 그림을 그리지 않았다는 증언을 얻어내어 쉽게 군단입회 자격심문을 통과할 수 있었다.[25] 17세기의 에스파냐에서는 화가라는 직업이 지적인 일인 학예學藝가 아니라 손으로 하는 기술적인 일로 평가되어 있어 신분상의 지위가 낮았기 때문에 귀족대열에 들기 위한 관문으로 이러한 심문을 거쳐야 했다.

이에 관한 일화로 벨라스케스가 1649년에 두 번째로 이탈리아를 방문했을 때, 교황 인노첸시오 10세의 초상을 그려주었는데, 교황이 답례로 금목걸이를 그에게 보내자, 자신은 화가가 아니고 왕의 명령이 떨어지면 그림을 그리는 왕의 신하일 뿐이라는 전언과 함께 교황의 선물을 돌려보냈다는 얘기가 있다. 자신은 직업화가가 아니기 때문에 그림을 그려준 대가는 받지 않겠다는 벨라스케스의 심중을 잘 알 수 있는 얘기다. 이 같은 여러 정황으로 보아 그가 화가로서 살지 않고 왕을 보필하는 궁정인으로서 살았다는 얘기가 옳다. 벨라스케스는 작품도 많이 하지 않았고, 그것도 초상화가 대부분이다. 그래서 그를 시기하는 사람들은 도대체 초상화밖에 그릴 줄 모르는 사람을 그렇게 높이 평가하느냐고 반박하기도 했다. 더군다나 당시에는 초상화가는 높은 수준의 화가로 대접받지 않았기 때문에 더욱 그러했다.

그러나 벨라스케스의 위대함은 새로운 표현의 길을 찾고자 한 그의 실험정신에 있다. 자신이 절대 직업적인 화가가 아니라고 했던 만큼 고객의 취향을 맞출 필요가 없던 그는, 그림 그리는 것을 무슨 과학실험과 같은 미술실험처럼 여겨 늘 새로운 기법을 찾아내고자 했던 것 같다. 초상화든 풍경화든 그의 관심사는 오로지 '실제'를 그대로 옮기는 것이었고 눈앞의 실제를 잡기 위한

25) Jose Ortega y Gasset, *Velásquez et Goya* (édition française), Klincksieck, 1990, p.30.

시각적인 표현기법을 실험해보는 것뿐이었기 때문에 그림의 주제와 내용은 전혀 중요하지 않았다. 벨라스케스는 늘 자기만의 방법을 찾았던 인물로, 이러한 시각현상에 대한 실험 말고도, 특히 초상화를 그릴 때 경우에 따라 인물과 배경과의 균형을 맞추기 위해 맨 위를 뺀 캔버스 세 면에 4cm 정도의 긴 조각을 덧대는 방법을 고안하기도 했다. 그는 그런 방법으로 수정작업을 하지 않고도 다양한 구성상의 효과를 얻어냈다.[26]

그는 37년 동안이나 궁정에서 지냈으면서 한 번도 무슨 음모에 말려든 일이 없을 정도로 냉정한 성격의 소유자였다고 한다. 이 점 또한 그가 주변상황에 이끌려 다니지 않고 온 정신을 집중하여 자신이 설정해놓은 미술실험에 몰두할 수 있었을 거라는 추측을 하게 한다.

벨라스케스의 생애는 너무 단조로워서 별 이야깃거리가 없다. 보통사람들이 누구나 다 겪는 성공과 실패, 좌절 등의 부침이 없이 너무도 평탄하다는 것이 특징이라면 특징이다. 23세에 왕의 화가가 된 후 죽을 때까지 오로지 궁정에서만 살았고 친구도 왕인 펠리페 4세 한 사람뿐이었다. 벨라스케스는 포르투갈 귀족의 후예로 그곳에서 세비야로 이주한 실바Silva 가문의 후안 로드리게스 데 실바Juan Rodríguez de Silva와 헤로니마 데 벨라스케스Gerónima de Velázquez 사이에서 1599년 세비야에서 태어났다.[27] 벨라스케스라는 성은 어머니 쪽을 따른 것이다.

벨라스케스 가족은 세비야로 이주해서 비록 귀족 같은 생활은 못 했어도 그들의 신분이 귀족이라고 거의 신앙처럼 굳게 믿고 있었다. 벨라스케스가 일생을 궁정에서 별 탈 없이 지낼 수 있었던 것도 자신은 엄연한 귀족이라는 생각이 깔려 있었기 때문이다. 벨라스케스는 일찍부터 미술에 재능을 보여 성격이 괴팍하다고 알려진 대 프란시스코 데 에레라 화실에 잠깐 있다가 1610년에 파체코 Francisco Pacheco, 1564~1644의 제자로 들어갔다.[28] 파체코는 예술가적인 소양은

26) Jonathan Brown, *Velásquez*, New Haven and London, Yale University Press, 1986, p.52.
27) Ibid., p.1.
28) Ibid., p.2; Ortega y Gasset, op. cit., p.22.

벨라스케스의 후원자이자 유일한
친구였던 펠리페 4세.
벨라스케스, 「은색 옷을 입은 펠리페 4세」,
1635, 런던, 내셔널 갤러리

뛰어나지 않았지만 지적 수준이 아주 높고 성격도 원만한 사람이었다. 그는
미술이론에 관심이 많아 1637년에는 『회화미술, 고대세계와 그 위대함』*El arte*
*de la pintura, su antiguedad y grandeza*이라는 미술이론서를 쓰기도 했다.1649년 출간 파체
코의 집은 세비야의 저명한 문인·학자·예술가·귀족·성직자 등이 모여 학
문과 예술에 대해 토론하는 아카데미와 같았고, 이러한 분위기는 벨라스케스
의 인생과 예술에 지대한 영향을 미쳤다. 1618년에 벨라스케스는 스승의 딸인
후아나 데 미란다와 결혼했다.

벨라스케스는 세비야에서 초기에는 보데곤·초상화·종교화를 그렸는데,
그중에는 「달걀프라이를 하는 노파」1618, 한 쌍인 「무염시태」와 「사도 요한이

본 환영」1618, 「세비야의 물장수」1619, 「동방박사의 경배」1619, 「마리아와 마르타 집에 머문 그리스도」1620, 「주름 칼라가 달린 옷을 입은 남자」1620, 파체코의 초상으로 추정됨, 당시 에스파냐의 유명한 시인이었던 「루이스 데 곤고라의 초상」1622 등이 있다. 처음부터 벨라스케스는 카라바조와 북구 유럽 화가들의 영향을 바탕으로 자신만의 독자적인 길을 모색했다. 이 초기작들을 보면 벨라스케스가 초기부터 카라바조의 사실주의와 빛의 범위를 뛰어넘어 새로운 미술 탐험의 길을 찾아나섰음을 알게 된다. 벨라스케스는 이상화된 표현이나 매끄러운 표면처리 등과 같은, 카라바조에게 아직도 남아 있던 옛 미술의 잔재를 말끔히 털어버리고자 했다. 그는 대상 물체를 수정하거나 미화하려고 하지 않고 그대로 나타내고자 했다. 그래서 인물이든 사물이든 집단화된 성격의 유형화된 표현에서 탈피하여 하나하나의 초상화인 듯 하나 하나가 각기 자신의 특징을 갖고 있는 개별화된 모습으로 표현되어 있다. 벨라스케스가 특히 초상화가로 유명했던 것은 바로 이런 이유에서다.

　「세비야의 물장수」를 보면, 물잔을 같이 붙잡고 있는 노인과 소년, 물항아리 모두 이 세상에 실제 있는 사람과 물체를 그대로 옮겨놓은 듯 묘사했다. 벨라스케스의 관심은 오로지 '실제'를 그대로 옮기는 것이어서 가상과 허구의 요소라는 것은 하나도 찾아볼 수가 없다. 이 그림에서도 카라바조의 '빛'은 화면 구성상 아주 중요한 요소로 자리 잡고 있다. 사실, 강한 명암대비로 충격을 주고 극적이며 신비로운 분위기를 연출해내는 카라바조의 빛은 다소 부자연스럽고 의도적인 측면이 강하다. 그러나 벨라스케스는 '빛'이 만들어내는 극적 효과를 최소한으로 축소시켰다. 카라바조 그림에서 극적인 효과를 위해 그림의 주인공이었던 '빛'이 이제 어둠 속에서 물체를 밝혀주는 물리적인 빛으로 그 역할이 약화된 것이다. 이 모든 결과 벨라스케스의 그림은 카라바조풍으로 그린 그림임에도 불구하고 그 분위기는 그것과는 전혀 다른 초연하고 차가운 느낌을 주고 있다.

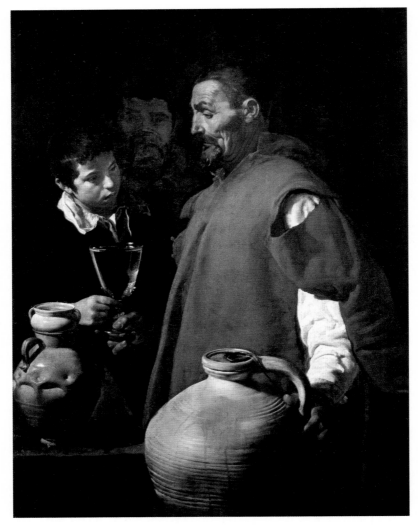

벨라스케스, 「세비야의 물장수」, 1619, 캔버스 유화, 런던, 웰링턴 미술관, 앱슬리 하우스

루벤스와의 만남

1621년 펠리페 3세가 서거하고 그 뒤를 이어 펠리페 4세가 왕위에 올랐는데, 새로 즉위한 왕은 나이도 어리지만 정치에는 별로 뜻이 없어 국사를 온통 올리바레스 백작-공작인 가스파르 데 구스만에게 다 맡겼다. 그런데 이 사람

이 바로 세비야 출신이었다. 벨라스케스가 일생을 왕의 화가로, 또 왕의 절친한 친구로 궁정에서 보내게 된 것은 바로 이 백작-공작 덕분이었다. 펠리페 4세는 그 자신이 마이노Fray Juan Bautista Maino라는 화가에게 그림을 배울 만큼[29] 미술에 조예가 깊었던 인물로, 벨라스케스가 그린 그림을 보고 즉시 맘에 들어 곧 왕의 화가로 임명했다. 벨라스케스는 1623년 왕의 화가로 임명된 후 1624년에 반신상으로는 「사랑에 빠진 펠리페 4세」를, 전신상으로는 「올리바레스 백작-공작의 초상화」를 제작하면서, 왕의 화가로서의 공식적인 임무를 시작했다. 그 후 일생 동안 벨라스케스가 남긴 펠리페 4세의 초상화는 약34점에 달한다.

한편 궁에 들어온 지 얼마 되지도 않은 벨라스케스가 왕실 초상화를 독점하다시피하자 왕실의 다른 화가들은 도대체 초상화밖에 그릴 줄 모르는 화가를 그토록 높게 평가하는 것은 말도 안 된다고 불평을 늘어놓았다. 이를 의식한 펠리페 4세가 1627년 '무어 족의 축출'을 주제로 공모전을 열었는데 여기서도 벨라스케스가 입상하게 되어 그를 둘러싼 모든 잡음이 일거에 사라졌다. 대작이었던 이 그림은 이후 소실되었다.[30]

벨라스케스에게 1628년에 있었던 루벤스와의 만남은 글자 그대로 충격이었다. 루벤스가 유럽 최고의 화가이기도 했지만 뛰어난 외교관이자 격조 있는 궁정인이며, 박식한 인문주의자였기 때문이다. 그처럼 예술가이자 궁정인이었던 벨라스케스에게 루벤스와의 접촉은 깊은 인상을 남겨줄 수밖에 없었다. 루벤스는 네덜란드를 통치하는 이사벨 대공비의 특명을 받고 영국과의 평화 조약 체결을 위해 마드리드에 온 것이었지만, 예술적인 목적도 있었다. 루벤스는 자신의 작품들을 갖고 왔고, 와서도 펠리페 4세의 초상화를 비롯한 왕가의 초상화를 여러 점 그렸다. 당시 에스파냐는 회화수준이 지역적인 수준에 머물러 있었기 때문에 루벤스의 출현은 경직되어 있던 에스파냐 미술계에 숨통을 틔워주는 일이었다. 벨라스케스는 1629년 루벤스가 영국으로 떠난 지 두 달 후에 이탈리아로 떠났고 그곳에서 1년 동안 머물렀다. 아직 루벤스만큼의

29) Jonathan Brown, *Velásquez*, New Haven and London, Yale University Press, 1986, p.43.
30) *Encyclopédie de l'art* V–Art classique et baroque, op. cit., p.119.

벨라스케스, 「바쿠스의 승리」, 1628, 마드리드, 프라도 미술관

지위가 아니었지만 그때 벨라스케스를 대동한 사람은 네덜란드와의 전쟁을 승리로 이끈 이탈리아 출신의 장군 스피놀라Ambrogio Spinola였다. 벨라스케스에 대한 펠리페 4세의 각별한 배려를 알 수 있게 하는 부분이다. 벨라스케스가 다시 이탈리아를 찾은 것은 그 후 20년이 지나서다.

벨라스케스의 몇 안 되는 신화화 가운데 하나인 「바쿠스의 승리」1628는 바로 루벤스가 마드리드에 머물 때 제작한 것이다. 루벤스는 마드리드에 머물때 에스코리알 궁에 있는 자신의 티치아노의 복사품을 벨라스케스에게 보여주면서 티치아노와 같은 대가들의 작품을 깊이 연구하여 앞으로의 방향을 잡으라는 말을 해주었다고 한다. 벨라스케스는 바로크 미술의 거장인 루벤스의 영향과 프라도 미술관에 있는 티치아노의 「바카날」을 보고 같은 주제의 신화화를 그렸다. 그림 왼편에 비스듬히 누워 있는 남자의 자세는 티치아노의 「바카날」에 나오는 여인의 자세와 비슷하다. 그러나 벨라스케스는 가상의 신화 이야기를 장르화처럼 실제 주변에서 일어나는 장면으로 전환시켰다. 상반신

을 벗은 바쿠스 신 옆을 술이 얼큰히 취한 사람들이 둘러싸고 있는데, 깊게 주름지고 햇볕에 검게 탄 이 사람들은 실제로 카스티야의 농부들을 모델로 했다고 한다.[31] 그래서 이 그림을 두고 일명 '술꾼들'이라고도 한다.

벨라스케스가 루벤스와 접촉하고 이탈리아 여행을 통해 알게 된 바로크 양식을 제일 잘 실현했다고 알려진 그림은 「브레다의 항복」1634~35이라는 대작307×367cm이다. 1625년에 이탈리아 제노바 출신의 스피놀라 장군은 네덜란드와의 전쟁에서 네덜란드의 전략 요충지인 브레다Breda를 정복하여 에스파냐에 승리를 안겨준 바 있다. 이 그림은 바로 그 승리의 역사를 기념하기 위해, 또 마드리드의 부엔 레티로 궁 장식을 위해 제작되었다. 승리의 장면은 패자인 네덜란드 장군인 나사우Nassau가 승자인 에스파냐의 스피놀라에게 브레다 시의 열쇠를 건네주는 장면으로 구현되었다. 전쟁을 마치고 승자와 패자로 갈린 두 장군은 서로 적대감 없이 존경하는 자세로 시의 열쇠를 주고받고 있어 훈훈한 인간미마저 감돈다. 그러나 패자인 나사우 장군 뒤에는 몇 개의 짧은 미늘창만이 보이는 반면 스피놀라 장군 뒤의 에스파냐 진영에서는 28개의 창들이 해가 지지 않던 나라였던 에스파냐의 위세를 말해주는 듯 기세 좋게 위로 쭉쭉 뻗어 있어 그쪽이 승리자임을 확실히 말해주고 있다. 창들은 거의 화면 위 끝까지 닿을 정도로 높게 수직으로 뻗어 있어 시선을 온통 거기에 집중시킨다. 그림의 주역인 듯한 느낌을 주는 이러한 창들로 인해 이 그림에 따로 '창들'이라는 이름이 붙은 것 같다. 창들의 이러한 수직선의 배열은 전쟁이 끝난 후의 어수선한 분위기를 차분하게 가라앉혀주고 있는 느낌이다.

이 그림에서는 스펙터클한 장관·운동감·대각선 구성·빛·색채감 등 바로크 미술의 특징이 뚜렷이 과시되고 있는 가운데, 전쟁을 끝내는 숙연한 의식에 참가한 군인들이 군인으로서의 일률적인 행동을 보이지 않고 제각기 다른 포즈를 취하고 있는 것이 눈길을 끈다. 두 장군이 열쇠를 주고받는 장면을 물끄러미 바라보는 사람도 있고 그 일에는 관심 없이 딴청을 하고 있는 사람

31) Ibid., p.119.

벨라스케스,
「브레다의 항복」(위)와 세부,
1634~35, 마드리드,
프라도 미술관

들도 있으며 화면 앞에서 무슨 큰일이나 벌어지고 있는 듯 앞만 뚫어지게 바라보고 있는 사람들도 있다. 벨라스케스는 인물 하나하나의 순간적인 모습을 잡아 묘사했다. 이 그림에서도 벨라스케스는 느슨하고 거칠고 스케치적인 붓질로 대상의 상을 잡아가는 자신의 기법을 유감없이 발휘했다.

철저한 객관적 사실주의

초상화가로 왕궁에 입성한 벨라스케스는 왕실 가족의 초상화는 물론 다른 인물의 초상화도 많이 남겼다. 1630년대에 「은색 옷을 입은 펠리페 4세」 「사냥하는 펠리페 4세」 「승마장에 있는 황태자 발타사르 카를로스」 「말 탄 올리바레스 백작-공작」, 「조각가 후안 마르티네스 몬타녜스의 초상」 등을 그렸다. 그뿐만 아니라 벨라스케스는 궁정에서 왕실 가족을 즐겁게 해주거나 왕실의 어린 공주나 왕자들과 동무를 해주었던 어릿광대나 난쟁이들의 초상화도 여러 점 그렸는데, 「어릿광대 파블로 데 바야돌리드」 「난쟁이 칼라바시야스」 등과 같은 걸작을 남겼다.

이 중 「어릿광대 파블로 데 바야돌리드」를 보면 벨라스케스가 시각현상에 따른 표현만 아니라 공간문제에서도 새로운 길을 모색했음을 알 수 있다. 이 그림에서 보면 벨라스케스가 선원근법에 의해 깊이가 생기는 '환영'의 공간성을 부정하여 이 그림에서는 마룻바닥과 뒤 벽면의 구별성이 없어져 공간의 깊이가 느껴지지 않는다. 다만 인물이 바닥을 딛고 서 있는 확실한 자세와 인물 뒤에 드리워진 그림자로 그림 속의 인물이 공중에 떠 있지 않고 바닥에 서 있음을 알 수 있을 뿐이다. 그 후 200년이 지난 뒤 인상파의 마네Édouart Manet, 1832~83가 마드리드에 와서 벨라스케스의 이 그림을 보고 1865년에 친구 화가인 팡탱-라투르Fantin-Latour한테 쓴 편지에 "아마도 지금까지 나온 모든 그림 중에서 가장 뛰어난 것은 「펠리페 4세 시대의 유명한 한 광대의 초상」이다. 배경이 없어져버렸다. 오직 대기가 인물 주변을 감싸고 있으며 아래위로 검정 옷을 입고 있는 인물은 생기에 가득 차 있다"[32]고 했다. 1년 뒤인 1866년 마네는 이 그림에서 착안하여 그림자로만 화면의 깊이를 암시하는 「피리 부는 소

벨라스케스, 「승마장에 있는 황태자
발타사르 카를로스」(왼쪽)와 세부,
1630년대, 런던, 웨스트민스터 공작 콜렉션

년」으로 그가 추구하는 화면의 평면화를 완성시켰다. 마네는 벨라스케스를
'화가 중의 화가'라고 얘기하곤 했다.[33]

어릿광대 초상인 '칼라바시야스'Calabacillas: 우스꽝스러운 호칭으로 호리병박을 뜻하
는 칼라바사스Calabazas라고 부르기도 함는 난쟁이이고 신체장애자였던 어릿광대의
비참한 모습이 보기에도 거북할 만큼 그대로 묘사되어 있어 놀라움을 준다.
그래서 어릿광대를 그대로 그린 벨라스케스를 두고 냉혹하고 비정한 인물이
라고 얘기하기도 한다.

그러나 이는 벨라스케스의 미술을 잘 모르고 하는 이야기다. 벨라스케스는
그 누구의 초상화를 그린다 해도 미화시키거나 또는 동정심 같은 마음을 그림
에 섞지 않았다. 그에게 그림의 대상은 사회적인 평가나 심리적인 소통을 느

32) Antonio Dominguez Ortiz, Julian Gallego, Alfonso E. Perez Sanchez, *Velázquez*, Madrid, Fabbri
 Editori, 1990, p.338.
33) *Velásquez*, Art Classics, Milano, Rizzoli, 2004, p.106.

끼게 하는 대상이 아니라 오로지 순수한 시각 대상일 뿐이었기 때문이다. 그
는 오로지 대상에만 초점이 맞추어진 냉정한 객관적인 사실주의를 추구한 인
물이었다.

칼라바시야스는 자신의 별명인 호리병박이 두어 개 나뒹굴고 있는 좁은 방
안에서 불편한 몸을 겨우 추스른 듯 몸을 웅크린 채 엉거주춤 앉아 있는 모습
이다. 그림을 가까이에서 보면, 붓질도 작고 불규칙적이고 또 캔버스 천의 조
직이 드러날 정도로 수채화처럼 묽은 붓자국이어서 형태가 금방 눈에 안 들어
온다. 그러나 멀리서 보면 희미한 빛이 몸 전체를 감싸면서 몸의 형태가 눈에
들어옴을 알 수 있다. 또한 가까이에서 보면 옷의 소매 부분과 목 부위에 달린
플랑드르풍의 레이스에 제멋대로 획획 날린 것 같은 스케치적인 붓질이 보이

벨라스케스, 「난쟁이 칼라바시야스」, 1638~39, 마드리드, 프라도 미술관

지만 멀리서 보면 레이스의 윤곽이 확실히 드러난다.[34] 벨라스케스는 레이스라는 시각적인 상(像)이 잡히는 데 필요한 붓질만 아주 간략하게 한 것이다. 특히 얼굴 부분은 강한 빛을 받아 그 특징이 뚜렷하게 부각되고 있으나 그와 동시에 빛의 어른거림으로 얼굴의 형태가 잘 잡히지 않는 듯한 느낌도 준다. 빛

34) Jonathan Brown, op. cit., p.148.

을 통한 대상과의 즉물적인 관계는 결국 형태를 와해시키는 결과를 가져왔던 것이다. 오직 시각현상만으로 잡혀지는 철저한 사실주의를 추구한 벨라스케스의 그림은 결과적으로는 비사실주의적인 그림으로 갈 가능성을 내포하고 있었다.

화가이기에 앞서 궁정인이었던 벨라스케스는 궁정일에 쫓겨 그림을 많이 그리지 못했다. 스무 살부터 예순 살까지 40년 동안 그림을 그렸는데도 남아 있는 작품수가 120점에서 125점 정도에 불과하다. 다른 화가들에 비하면 턱없이 적은 숫자다.[35] 그러나 시각현상을 잡으려는 벨라스케스의 미술실험은 끝없이 지속되었다. 붓질은 더욱 생략되고 대담해졌으며 캔버스 바닥면이 다 보일 정도로 얇고 묽게 칠한 색으로 거의 수채화같이 되어버렸고 그림은 더욱 평면적으로 변했다. 벨라스케스는 바쁜 궁정생활 속에서도 이탈리아에 대한 그리움을 느껴 왕에게 이탈리아에 다시 한 번 가고 싶다는 뜻을 밝혀 드디어 1649년 왕의 재가를 얻어냈다. 3년에 걸친 그의 두 번째 이탈리아 여행은 공식적인 성격을 띤 것으로 미술품 수집이 그 목적이었다. 왕은 벨라스케스에게 눈에 드는 것은 모두 다 사올 것을 명했고 벨라스케스의 성실한 임무수행의 결과가 바로 오늘날의 프라도 미술관의 소장품들이다.

이탈리아에 가서 그가 그린 작품으로는 「후안 데 파레하의 초상」 「교황 인노첸시오 10세의 초상화」, 로마에 있는 메디치의 별장을 그린 두 점의 풍경화 등이 있다. 벨라스케스는 하인인 무어인 파레하의 초상화를 로마의 다른 화가들 그림 옆에 놓아 사람들의 반응을 유도했다. 이 그림은 벨라스케스가 로마인들에게 자기가 하는 미술은 그들하고는 아주 다르다는 것을 공포한 일종의 선언문 같은 것이었다. 일반적으로 매끄럽고 완성된 표면처리를 보이는 이탈리아 그림하고는 사뭇 다른 넓고 거칠고 간략한 붓자국으로 인한 얼룩지고 울퉁불퉁한 표면을 보이는 이 그림에 대한 반응은 아주 좋았다고 한다. 전기 작가 팔로미노의 말에 따르면, 이 그림을 본 사람들은 각국에서

35) Ibid., p.169.

온 화가들이 그린 다른 그림들은 그림 같은데 이 그림은 사실처럼 보인다고 하면서 호감을 표시했다고 한다.[36)]

이러한 대담한 기법은 「교황 인노첸시오 10세의 초상화」에서도 그대로 이어졌다. 교황 인노첸시오 10세는 에스파냐에 대해 호의를 갖고 있는 교황이었기 때문에 에스파냐에서 온 화가에게 자신의 초상화를 맡길 수 있었다. 기록에 따르면 1650년 이 그림은 1월에 완성되었고, 벨라스케스가 교황의 도움으로 로마의 성 루카 아카데미에 회원이 되었다고 한다.[37)] 교황은 초상화의 모델로 섰을 때의 나이가 고령이었음에도 불구하고 그림에는 전혀 노인의 기색을 찾아볼 수가 없고 오히려 생기가 넘치는 활기찬 모습만이 강조되어 있다. 실제 교황이 목소리도 쩌렁쩌렁하고 행동도 빨라서 젊은이 같았다 한다. 초상화에는 교황의 의심 많고 음흉하고 집요한 성격이 잘 드러나 있다. 교황은 완성된 그림을 보고 "너무도 똑같다"며 탄성을 질렀다고 한다.[38)]

벨라스케스는 두 번째 이탈리아 여행 중 주옥같은 두 점의 풍경화를 남겼는데, 두 점 모두 로마에 있는 메디치 가문의 별장을 그린 것이다. 한 점은 대낮의 빛을 가득 받고 있는 풍경인 「그로토−로지아의 정면」이고 한 점은 저녁 무렵의 햇살을 머금은 「아리아드네 파비용」이다. 움직이는 빛의 변화를 놀라울 정도로 잘 잡은 이 풍경화들은 200년 뒤의 시슬리 · 피사로 · 모네와 같은 인상파 화가들의 그림을 예고해주고 있다.

벨라스케스는 1651년에 마드리드로 돌아와 그전처럼 궁정인과 화가로써의 생활에 복귀했다. 1651년에는 궁정관리를 맡아하는 요직을 맡았고 1658년에는 평생의 소원인 귀족 반열에 정식으로 올랐다. 귀족혈통을 받은 이주자로써 정식으로 귀족이 된 것은 그에게는 소원이 아니라 아마도 임무였을 것이다.

벨라스케스는 궁정관리 총책임자로써 1660년 4월에 치른 펠리페 4세의 딸

36) Ibid., p.202.
37) Ibid., p.197.
38) *Velásquez*, Art Classics, op. cit., p.106.

벨라스케스, 「교황 인노첸시오 10세의 초상화」, 1650, 캔버스 유화, 로마, 도리아-팜필리 미술관

마리아-테레사와 프랑스 루이 14세의 결혼행사를 준비하는 일을 도맡았다. 결혼식은 프랑스와 에스파냐 국경지대인 피레네 산맥 근처 비다소아Bidasoa 강 가운데에 있는 아름다운 섬 파기아니Fagiani, 프랑스 명은 페상Faisans 섬에서 이루어 졌는데, 그때 참관했던 사람들 말에 따르자면 결혼식의 향연이 너무도 우아하 고 격조 높았다고 한다. 결혼식 행사준비 때문에 무리했는지 벨라스케스는 마

드리드로 돌아와 몸져누웠고, 그해 8월 6일에 세상을 떠났다. 그의 부인도 일주일 뒤에 남편을 따랐다.

「시녀들」과「실 잣는 여인들」

벨라스케스는 세상을 뜨기 몇 해 전에 자신의 예술을 총결산하는 작품을 제작했다. 「시녀들」Las meninas, 318×276cm과 「실 잣는 여인들」Las Hilanderas, 167× 252cm이 그것이다. 「시녀들」은 공식적으로 벨라스케스의 대표작이라고 알려진 작품으로 아마도 지금까지 이 작품만큼 그렇게 해석이 분분한 작품도 없을 것이다. 이 그림은 에스파냐 왕궁에서 「가족」La familia, 「펠리페 4세의 가족」La familia de Felipe IV이라고 불렸는데, 19세기 이후부터 「라스 메니나스」라는 이름이 붙여졌다. 메니나스meninas는 공주의 시녀, 즉 궁에서 공주의 친구도 되고 시중도 드는 귀족이나 부르주아 계층의 딸들을 말한다.

왼쪽에는 벨라스케스가 큰 캔버스를 앞에 두고 이쪽을 바라보고 있고 화면 가운데에는 공주 마르가리타를 중심으로 두 명의 시녀와 두 명의 난쟁이가 있으며, 그 뒤로 두 명의 시종인이 있고, 방 끝 쪽에는 남자 한 명이 층계를 올라가고 있다. 그런데 벨라스케스와 마르가리타 공주를 비롯한 화면 속의 인물들은 모두 그 시선과 동태가 화면 바깥쪽에 집중되어 있다. 저 뒤의 남자도 층계를 올라가려다 이쪽을 흘깃 바라보고 있고 뒤 벽면의 거울에서는 왕부처의 모습이 비치고 있다. 화면 속의 인물들이 모두가 화면 밖에서 일어나는 무언가에 순간적으로 반응하는 모습이다.

거울 속에 왕부처가 비치고 있는 점, 벨라스케스의 그림을 그리다가 잠깐 멈추고 있는 모습, 마르가리타 공주의 예의를 차린 긴장된 모습 등이 화면 밖의 왕부처의 존재를 암시하고 있다. 그러나 이 그림은 벨라스케스가 왕부처를 모델로 초상화를 그리고 있던 중에 갑자기 공주 일행이 화가의 아틀리에에 들어왔다가 왕부처를 보고 흠칫 놀라는 기색을 보인 건지, 또는 공주 일행이 화가의 아틀리에에 와서 노는 중에 왕부처가 예고 없이 들이닥쳐 그쪽에 시선이 집중된 건지, 장면설정에 관한 여러 의견이 제시되고 있다.

어쨌든 벨라스케스의 전기를 처음 쓴 팔로미노는 1724년에 출간한 자신의 저서 『미술관과 시각적인 단계』El museo pictorico y escala optica에서, 거울 속의 왕부처는 벨라스케스가 그리고 있는 캔버스에 왕부처의 모습이 비친 것이라고 얘기하고 있다.[39]

이 그림 안에 등장하는 9명의 인물은 모두 그 당시의 실존 인물들이다. 지나치게 뚱뚱한 여자 난쟁이는 독일 출신의 마리바르볼라Maribárbola이고 졸고 있는 개를 발로 건드려 깨우고 있는 소년 난쟁이는 이탈리아 태생의 니콜라스 페르투사토Nicolas Pertusato이다. 공주 옆의 두 시녀도 마리아 아구스티나 사르미엔토María Agustina Sarmiento와 이사벨 데 벨라스코Isabel de Velasco이고, 그 뒤의 여인은 궁정에서 공주들을 돌보는 직책을 맡은 우요아Marcela Ulloa이며 그 옆의 남자는 궁중의 관원이다. 또한 화면 뒤쪽에서 이층으로 올라가는 남자는 벨라스케스의 친척으로 왕실용 양탄자 제조청장인 호세 니에토José Nieto이다. 또한 화면의 방도 마드리드의 알카자르 궁Alcázar의 왕자 발타사르 카를로스가 쓰던 방이 1646년 왕자가 죽자 벨라스케스의 화실이 된 방이다. 거울 주변에 걸려 있는 그림들도 먼저 왕자 방에 있던 오비디우스의 『변신』에 나오는 이야기를 주제로 한 루벤스와 요르단스의 그림을 마조Juan del Mazo가 복사한 그림들로 확인되었다.[40] 이 그림은 왕궁의 역사적인 고증자료로서의 가치도 충분한 작품이다. 벨라스케스는 작업실의 높이와 너비, 길이를 벽면구조와 벽면에 걸려 있는 그림들의 크기로 구체적으로 알아볼 수 있게 했다.

궁이라는 곳은 일상이 너무 단조로워 지루하기 그지없는 곳이다. 오죽하면 당시의 시인인 로페 데 베가가, 궁은 그 안에 걸려 있는 양탄자 속의 인물들까지 하품을 하는 곳이라고 말했을까.[41] 궁 안에서 그래도 유일하게 생기가 돌고 볼거리도 있고 얘깃거리를 만들어주는 곳이 벨라스케스의 화실이었을 것이다. 왕도 가끔씩 왕비를 데리고 자주 들렀고 공주도 구경 삼아 자주 왔을 것

39) Jonathan Brown, op. cit., p.257.
40) Ibid., p.256.
41) José Ortega y Gasset, op. cit., p.239.

벨라스케스, 「라스 메니나스」, 1656, 마드리드, 프라도 미술관

으로 추정된다. 벨라스케스는 공주 일행이 신기한 듯 자신의 화실을 구경하러 온 상황, 왕부처의 갑작스런 내방, 그리고 화가 자신이 왕부처의 초상화를 제작하고 있는 상황을 모두 합쳐 실제 화실에서 일어나는 자연스러운 장면으로 만들어놓았다.

벨라스케스는 사람들이 보는 실제 세계와 그림 속 세계 사이의 차이를 좁히고자 했던 화가다. 이 그림을 보고 있노라면 우리도 그림 속의 인물들과 시간과 공간을 같이 공유하고 있다는 착각이 든다. 현실과 가상의 시간과 공간이 공존하고 겹쳐져 있다. 아마도 벨라스케스만큼 실제의 '환영'을 그토록 사실

「라스 메니나스」 중 마르가리타 공주

적으로, 실제와 거의 구분되지 않게 나타낸 화가는 없을 것이다. 더 나아가 벨라스케스는 아예 실제와 그림 속 실제의 '환영'이라는 구별까지 없애고자 했다. 그림 안에는 왕부처가 없지만 화면 안의 인물들이 모두 바깥에 있는 왕부처를 쳐다보고 있고 왕부처가 거울에 반사되어 있어, 그림 바깥의 왕부처와 그들이 있는 공간도 그림의 일부로 편입되었던 것이다. 그러니까 그림속의 한 인물이면서 또 반대로 화면의 장면을 볼 수 있는 왕이 이 그림의 진정한 주인공이라 할 수 있다.

벨라스케스는 실제와 가상의 경계까지 허물면서 실제 세계를 그대로 옮겨놓고자 했다. 이 그림은 펠리페 4세가 너무 좋아하여 자신의 여름거처의 사무실 pieza del despacho de verano에 걸어놓았다. 왕이 그 방을 들어서면 바로 자신을 바라보고 있는 벨라스케스와 공주 일행을 마주치게 되고 자신도 자연스럽게 벨라스케스 화실에 그들과 같이 있다는 착각을 하게 된다. 그래서 팔로미노는 "이 그림은 너무도 뛰어나 어떻게 더 칭찬할 말이 없다. 이 그림은 그림이 아니라

진실이다"라는 말과 함께, 카를로스 2세를 방문한 이탈리아의 화가 조르다노 Luca Giordano, 1634~1705가 이 그림을 보고 감탄해 마지않으면서 '회화의 신학'이 라 했다는 기록도 남겼다.[42] 이 그림이 회화 중 최고작이라는 뜻으로 모든 학 문의 윗자리에 있는 신학에 비유한 것이다.

실제와 그림의 '환영성'의 구분조차 없애고자 한 이 그림은 바로 바로크 미 술의 '환각성'을 가장 잘 보여주는 그림이라 하겠다. 벨라스케스는 관례적인 선원근법에 의한 공간성이 아니라 방 안 가득찬 공기와 빛으로 공간성을 나타 냈다. 그래서 벨라스케스 그림에서는 인물들도 모두 공기와 빛으로 둘러싸여 져 있는 듯한 느낌을 받는다. 공간성 표현에서 벨라스케스는 전면의 밝은 빛을 받고 있는 인물들 뒤를 어둡게 하여 어두움에 잠긴 넓은 공간성을 암시했다. 오른쪽 벽 끝의 덜 닫힌 창문에서는 빛이 희미하게 들어오고 있고, 화면 뒤의 열린 문을 통해서 들어오는 빛이 뒷부분을 밝혀주고 있으며 거울조차 어렴풋 이 빛을 뿜어내고 있다. 이 그림에서는 여러 단계의 강하고 약한 명암대비로 이어지는 공간층, 끊임없이 움직이는 빛의 흐름과 진동, 공기의 밀도까지 느껴 지는 극히 자연스러운 공간감이 형성되고 있다. 그림을 가까이서 보면 화면 전 체가 색채로 환원된 빛의 작은 입자들로 채워져 있음을 알 수 있다.

벨라스케스는 대상과의 즉각적인 관계를 통한 순간성을 나타냈지만 그의 그림에서는 시간과 공간의 연속성이 암시되어 있다. 벨라스케스는 자연이란 눈앞에 보이는가 하면 어느덧 지나가버리고 또 변한다는 사실까지도 표현하 려했던 것이다.

끝으로 벨라스케스가 옷에 단 십자훈장에 대해서도 여러 이견이 엇갈리고 있는 것이 사실이다. 이 그림을 제작한 해가 1656년이고 산티아고 군단에 입 회한 것이 1658년이다. 팔로미노는 벨라스케스의 전기에서 벨라스케스의 사 후 펠리페 4세가 그 훈장을 그리도록 지시했다고 썼다. 그러나 1984년 5~6월 에 이 그림을 깨끗이 닦아본 결과 십자훈장을 그린 붓질과 다른 곳의 붓질이

42) George Kubler, Martin Soria, op. cit., p.268.

벨라스케스, 「실 잣는 여인들」, 1657, 마드리드, 프라도 미술관

일치함이 드러났다. 그래서 벨라스케스가 1658년에 십자훈장을 받은 후 자신이 직접 그려넣었을 것으로 추정되고 있다.[43]

　벨라스케스의 말년작인 「실 잣는 여인들」 혹은 「아라크네의 우화」나 「아테나와 아라크네」1657도 「시녀들」만큼이나 오묘하고 복잡한 성격의 작품이다. 벨라스케스는 이 그림도 그의 다른 신화화처럼 신화이야기를 평범한 일상의 장면으로 둔갑시켰으나 「시녀들」에서처럼 그림 속의 또 하나의 장면을 집어넣어 양자 간의 연결을 유도했다. 이 그림은 오비디우스의 『변신이야기』에 나오는 아라크네와 아테나 여신 간에 벌어진 직물짜기 경합을 주제로 했다. 얘기인즉, 직조에 뛰어난 리디아의 처녀 아라크네는 직물짜기의 여신인 아테나와 솜씨를 겨뤄보려는 오만한 마음을 품고 시합에 응해 이기기는 했지만, 아테나 여신의 분노를 사서 거미로 변해 쉴 새 없이 실을 잣는 운명에 놓이게 됐

43) Jonathan Brown, op. cit., p.257.

다는 얘기다. 더군다나 아라크네가 아테나 여신의 아버지의 적절하지 못한 사랑 이야기를 주제로 삼아 양탄자를 짜 더욱 여신의 화를 자극했다.

그림을 보면 전경에서는 왼쪽에서 늙은 여인으로 변한 여신이 실을 잣고 있고 오른쪽에서는 아라크네가 활발한 손놀림으로 실을 잣고 있다. 화면 뒤 아라크네의 작업실 벽면에는 아라크네가 시합을 위해 짠 양탄자, 즉 제우스가 에우로파를 납치해 가는 장면을 그린 양탄자가 걸려 있는데, 그것은 당시 알카자르 궁에 있던 티치아노의 그림이다. 그런데 양탄자 앞의 장면은 아라크네의 이야기 중에서 아테나 여신이 손을 들어 아라크네를 거미로 변하게 하려는 그 순간의 행동에 멈춰져 있다. 여기에는 벨라스케스만의 독특한 해석이 따랐을 것이다. 신에 버금가는 아라크네의 기술에 찬사를 던진 것이고 아라크네가 짠 양탄자를 티치아노 그림으로 보여주어 티치아노의 그림을 아라크네의 양탄자와 동일시한 것이다. 티치아노에 대한 벨라스케스의 무한한 경의를 알 수 있는 부분이다. 또한 벨라스케스의 화실과 동일시되는 아라크네의 작업실은 왼쪽에서 밝은 빛이 쏟아지고 상류층 여인들이 찾아오며 음악이 흐르는 우아한 분위기를 보여주는 반면, 앞 전경에서는 고된 작업을 하는 일반 여인네들의 모습이 보인다. 아마도 벨라스케스는 정신 영역에 속하는 예술ars과 손으로 하는 작업인 기술techne의 차이를 이렇게 나타낸 것 같다.

이 그림은 벨라스케스로서는 드물게 특정한 사람으로부터 주문을 받아 제작한 작품이다. 벨라스케스와 같이 높은 직급의 궁정인으로 열렬한 미술애호가이자 수집가였던 돈 페드로 데 아르세Don Pedro de Arce의 소장품 목록에 끼어 있었다는 것을 현대 에스파냐 미술사학자 카툴라María Luisa Caturla가 연구한 결과 밝혀졌다.[44]

무리요의 온화한 그림들

이탈리아 바로크 미술에서 건축과 어우러져 폭넓게 건축 곳곳을 장식한 조

44) José Ortega y Gasset, op. cit., p.234; Maria L. Caturla, *El coleccionista madrileño Don Pedro de Arce, que Poseyó 'Las Hilanderas' de Velásquez*, Archivo español de arte, 21, 1948, pp.292~304.

각과 회화는 에스파냐에서는 현관 정문 내지는 제단 정도를 장식하는 제한적 역할을 했다. 특히 회화의 경우에는 건축이 요구하는 벽화의 발전은 없이 하나의 독립된 작품으로 벽에 걸어서 보는 그림이 유행했다. 또한 환상적이고 장엄하고 과시적인 이탈리아 바로크 미술과는 달리 에스파냐 바로크 미술은 실제적인 감동을 갖게 하는 리얼리즘의 성격을 보인다.

에스파냐의 국민적인 신앙심을 그대로 형상화했다고 말해지는 채색목조로 된 성상만 봐도 대중에게 호소하는 극히 사실주의적인 경향을 보인다. 에스파냐 제국 안에 있었던 북부 유럽의 미술은 바로크 미술의 집단적인 성격보다 평범한 일상에서의 개인적인 삶을 더 중시했고 에스파냐는 그 영향권에 있었다. 그래서 에스파냐도 이탈리아처럼 반종교개혁운동의 선봉에 있었지만 이탈리아처럼 선교를 위한 환상적이고 감동적인 종교화보다도 일상적인 현실안에서 쉽게 이해될 수 있는 경건한 성격의 종교화를 좋아했다. 현실에서 이탈하지 않으면서 사람의 심금을 울리고 공감을 불러일으키는 종교화를 좋아했다는 얘기다.

바로크의 시대적인 취향과 에스파냐의 민족적인 기질을 합쳐 대중적인 서정시를 그림에 담아놓은 화가는 무리요Bartolomé Esteban Murillo, 1617~82다. 무리요의 그림은 종교화든 장르화든 따뜻하고 인간적인 정서가 바탕이 되어 있어 그의 그림을 보면 마음의 평화가 느껴지고 기쁨과 만족감이 찾아든다. 천민 아이들을 소재로 했으면서도 그들의 비참한 생활상은 전혀 느껴지지 않고 오히려 더할 나위 없는 정감이 느껴진다. 그래서인지 18세기에는 무리요가 루벤스나 티치아노보다 더 대단한 화가로 평가받았다. 그의 그림은 조화롭고 시적이고 사랑이 넘치고 아름답고 감미로우며 우아하며 또 신앙심도 불러일으킨다는 평을 받았다. 그래서 영국의 귀족들은 그의 작품을 앞다투어 사들였다.

그러나 19세기 중엽 인상파가 나오면서 예술을 보는 시각이 달라져 무슨 유행처럼 무리요를 낮게 평가했다. 이유인즉 그의 그림이 너무 감상적이라는 것이다.[45] 무리요가 17세기 바로크 시기의 화가이면서 감미롭고 섬세한 로코코풍을 보이는 화가였기 때문이다.

평화롭고 온화한 분위기를 보여주는 그림세계와는 달리 그의 생애는 그리 평탄치 않았다. 세비야에서 태어난 무리요는 일찍이 양친을 여의고 열 살부터 고모 밑에서 성장했으며 결혼 후에도 젊어서 부인을 떠나보내는 아픔을 겪었다. 기질적으로도 무리요는 그다지 외향적이거나 남성적이지 않았지만 아마도 그 모든 인생의 슬픔이 그를 더 감상적인 그림세계로 몰아간 듯하다.

카스티요Juan del Castillo에게서 그림을 배우고 수르바랑의 영향도 받은 무리요는 1645~46년에 세비야의 프란치스코 수도원을 위해 제작한 열한 점의 그림으로 일약 세비야의 일급화가로 떠올랐다. 그 후 무리요는 산타 마리아 라 블랑카 성당Santa María la Blanca에 들어갈 4점의 그림1665, 카푸친 수도원을 위한 23점의 그림1665~66, 1668~70, 자선병원인 라 카리다드La caridad을 위한 11점의 그림1670~74, 사제들 병원인 로스 베네라블스Los Venerables를 위해 그린 4점의 작품 등 종교화를 많이 제작했다.

무리요의 그림들은 성당이나 수도원을 위해 그린 것이었지만 벽화가 아닌 캔버스화였기 때문에 지금은 제자리에 있는 것이 드물고 세비야의 미술관과 프라도 미술관을 비롯해 사방팔방에 뿔뿔이 흩어져 있다. 무리요는 1680년에 안달루시아 지역의 항구도시 카디스에 있는 카푸친 수도원의 주제단을 위한 작품을 의뢰받고 '성녀 카타리나의 신비한 결혼'을 주제로 그림을 그리던 가운데 발판에서 떨어져 그때 입은 부상의 후유증으로 고생을 하다가 세비야에서 1682년에 세상을 떠났다. 그 그림은 제자인 오소리오Meneses Osorio가 완성시켰다.

프라도 미술관에 있는 「아기 세례자 요한」1650년경과 「묵주를 들고 있는 성모 마리아」에서 보듯 그는 부드럽고 신선하며 저속하지 않은 사실적인 표현으로 대중을 매료시켰다. 일반 대중이 쉽게 다가갈 수 있는 무리요의 정감 어린 종교화는 대중들에게 반종교개혁의 정신을 전파하는 데 아주 적합했다. 무리요의 종교화는 극적인 감동을 주기보다는 온화하고 차분한 분위기로 사람들

45) George Kubler, Martin Soria, op. cit., p.273.

무리요, 「이를 잡고 있는 거지 아이」, 1650, 캔버스 유화, 파리, 루브르 박물관

을 조용히 종교적인 세계로 이끌어준다. 종교화 작가로서의 무리요는 에스파냐의 프라 안젤리코였던 것이다.[46] 「아기 세례자 요한」에서 목동 옷을 입고 가슴에 손을 얹고 하느님께 애절하게 기도드리는 「아기 세례자 요한」, 묵주를 손에 들고 아기 예수를 안고 있는 「묵주를 들고 있는 성모 마리아」는 친근하고 정감어린 모습으로 마음 깊숙이 스며드는 감동을 주고 있다.

무리요는 거리에서 떠도는 거지 아이들을 따뜻하고 정감 어린 시선으로 그려 예술미, 또는 창조미라는 또 다른 세계를 개척했다. 사실, 거리의 거지들은 보기에 그리 좋은 대상은 아니다. 그러나 무리요는 그들을 현실과는 다른 아름다운 모습으로 전환시켰다. 무리요는 사실주의를 바탕으로 하되 작가의 예술적인 창조성을 가미하여 '아름다운 세계'로 만들어놓았다. 「이를 잡고 있는

46) Ibid., p.274.

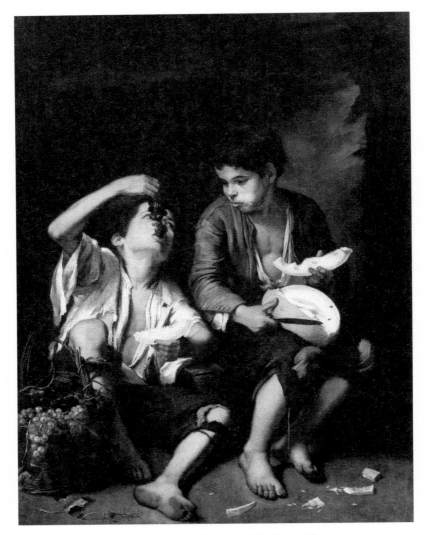

무리요, 「포도와 멜론을 먹고 있는 거지 아이들」, 1670년경, 캔버스 유화,
뮌헨, 알테 피나코테크

거지 아이」1650, 「포도와 멜론을 먹고 있는 거지 아이들」1670에서 보듯, 무리요
는 볕이 드는 곳에서 이를 잡고 있는 거지 아이, 누더기 옷을 입고 포도를 게
걸스럽게 먹는 거지 아이들의 일상의 모습을 불결하기보다는 인간적인 정감
을 느끼게 해주는 이미지로 바꾸어놓았다. 일상적인 삶의 모습이란 사람들의
적나라한 참된 모습이기도 하다. 「이를 잡고 있는 거지 아이」에서 어두운 토굴

방의 볕이 드는 한구석에 주저앉아 누더기 옷에서 이를 잡고 있는 거지 아이의 태평무사한 모습에는 평화로움과 순박함이 감돌고 있다. 거지 아이를 비치는 빛은 그저 따뜻함을 주는 볕일 뿐 카라바조의 빛과 같은 극적인 성격을 갖고 있지 않다. 무리요의 빛은 늘 우리와 함께 하는 빛으로 고단한 현실생활에서 몸과 마음을 따뜻하게 해주는 빛이었던 것이다.

이렇게 무리요는 거지 아이들의 자연스러운 행동, 때묻지 않은 순수함, 온화한 분위기, 사실적인 명암대비, 부드러운 색감으로 실제로 추할 수 있는 모습을 아름다운 세계로 전환시켜 실제하고는 전혀 다른 새로운 독자적인 미의 세계를 만들어내었다. 무리요로 인해 불결하고 추한 현실의 리얼리티가 미술을 통해 정감과 아름다움의 리얼리티, 즉 예술미로 전환되었다. 실제를 그대로 묘사하는데서 출발한 리얼리즘이 이제 현실적인 상태나 상황하고 완전히 다른 예술적인 리얼리즘으로 범위를 넓혀가고 있는 것이다.

포르투갈과 식민지 중남미의 바로크

신대륙 발견의 역사

여러 왕국으로 쪼개져 있던 이베리아 반도는 1469년에 아라곤 왕국의 페르난도와 카스티야 왕국의 이사벨 1세가 결혼하고, 1492년에는 이슬람 세력권에 있었던 그라나다를 탈환하여 통합된 에스파냐 왕국이 탄생하게 되었다. 1515년에는 북부의 나바라 왕국마저 합병시켜 포르투갈만 제외하고 이베리아 반도에서 에스파냐의 영토통일이 이루어졌다.

그 후 카를 5세의 아들인 펠리페 2세는 에스파냐 제국의 기세를 몰아 1580년에는 포르투갈까지 합병했다. 포르투갈은 1640년에 에스파냐와 적대적 대립관계에 있던 프랑스의 리슐리외 재상의 도움을 받아 에스파냐로부터 해방되어 주안 4세Juan IV, 재위 1640~56로 시작되는 브라간자Braganza 왕조를 열었다.

1668년에 포르투갈은 리스본 조약으로 정식으로 독립을 쟁취했으나 지난날의 영화는 간데없는 옛이야기로 남게 되었다. 식민지로부터 들어오는 막대

한 자원은 포르투갈의 미숙한 관리와 경영으로 제대로 생산성을 발휘하지 못했고, 포르투갈의 상업권을 뚫고 들어온 네덜란드의 개입으로 아시아에서 포르투갈이 갖고 있었던 독점적인 향료무역권도 빼앗기게 되었다.

로마, 서고트 족, 아랍의 지배를 받은 후 12세기에 건국된 포르투갈은 제2대 왕조 아비즈Aviz 왕조에 들어서면서 눈부실 정도의 경제적 번영을 누렸을 뿐 아니라 세계사의 흐름을 바꿔놓은 주역이었다. 15세기로부터 16세기에 걸쳐 새로운 항로를 개척하고 신대륙을 발견하여 유럽 세력을 지구상의 전 지역으로 확대시킨 '대항해시대'를 연 나라가 바로 포르투갈과 에스파냐이기 때문이다.

사실, 베네치아나 한자 도시들은 이미 동방과의 무역권이 형성되어 있었기 때문에 구태여 새로운 항로를 찾아나서야 할 절박한 이유가 없었다. 그러나 이베리아 반도의 포르투갈과 에스파냐는 지중해와 북해의 무역권에서 소외되어, 폭리를 취하는 중간 상인을 거치지 않고 향료 등과 같은 귀중한 물품을 동방으로부터 직접 사들이는 길을 찾는 것이 무엇보다 시급했다. 또한 이베리아 반도의 두 나라는 이슬람인과의 투쟁 속에서 왕국의 역사가 이루어진 것이나 마찬가지여서 이슬람인에 대한 그들의 적개심은 하늘을 찌를 정도였다. 그들은 언제든 이슬람인을 타도하고 그리스도교를 전파할 염원으로 가득 차 있었다. 이베리아인은 동방 어디엔가 프레스터 존Prester John이 다스리는 그리스도교 국가가 있다는 중세 때부터 내려온 전설을 굳게 믿고 그리스도교인들을 찾아나섰던 것이다.

대항해시대의 문을 처음 연 사람은 아비즈 왕조의 주안 1세Juan I의 셋째 아들 항해 왕자 엔리케Henrique, 1394~1460다. 엔리케 왕자는 1420년부터 정기적으로 탐험대를 파견하여 아프리카 서쪽 해안을 따라 인도로 가는 새로운 항로를 개척하기 시작했다. 엔리케 왕자가 사망한 후에도 탐험은 계속되어 1487년에는 바르톨로메우 디아스Bartholomeu Dias, 1450년경~1500가 아프리카 대륙 남단에 도착했다. 디아스는 폭풍우가 심할 때 이곳에 닿았기 때문에 '폭풍의 곶'이라고 불렀으나, 디아스의 보고를 들은 국왕 주안 2세Juan II, 재위 1481~95가 '희

망봉'Cape of Good Hope으로 이름을 바꿨다.

그 후 바스코 다 가마Vasco da Gama, 1469년경~1524는 1498년에 인도의 캘커타에 도착하고는 아프리카 남단을 우회하여 인도로 하는 항로를 발견했다. 포르투갈은 인도의 고아Goa와 동남아의 마카오Macao 같은 항구도시를 건설하여 동방무역로의 무역거점으로 삼았다. 최초의 인도 파견선단 대장이 된 카브랄 Pedro Álvares Cabral, 1467~1520은 인도로 가기 위해서 13척의 선단을 이끌고 아프리카 서안을 돌던 중 풍랑을 만나 표류하다가 우연히 1500년에 브라질을 발견했다.[47]

이탈리아 제노바 출신의 콜럼버스Christopher Columbus, Cristoforo Colombo, Cristóbal Colón, 1451~1506는 아프리카 남단을 돌아 인도로 가는 것보다 대서양을 서쪽으로 곧장 가는 편이 더 가깝다고 생각하여, 대서양을 통해 인도로 가려는 자신의 항해계획서를 들고 포르투갈의 주안 2세에게 갔으나 거절당했다. 결국 늘 포르투갈의 해상팽창을 경계하던 에스파냐의 이사벨 여왕의 후원을 얻어내 1492년 8월 3일 세 척의 배를 끌고 팔로스Palos 항을 떠나 그해 12월에 서인도제도에 닿았다. 현재 그쪽의 섬들을 일컫는 서인도제도라고 부르는 명칭은 콜럼버스가 그곳을 인도의 서쪽이라고 생각한 데서 붙여진 것이다.

콜럼버스는 그곳의 원주민들을 인도인들이라고 착각하여 '인디오'Indio라고 명명했다. 지금은 인도인들과 구별하기 위해서 아메리카 대륙의 원주민들은 '아메리칸 인디언'이라고 한다. 이제 유럽 열강은 모두 신대륙 탐험에 뛰어들게 되었다. 그중 피렌체 출신의 아메리고 베스푸치Amerigo Vespucci, 1454~1512도 여러 차례 신대륙을 탐험한 결과 콜럼버스가 발견한 곳은 인도의 서쪽이 아니라 유럽과 아시아 대륙 사이에 있는 새로운 대륙일 가능성이 크다는 의견을 제시하여 신대륙에 '아메리카'라는 명칭이 붙게 되었다.

한편 콜럼버스는 항해에서 돌아오자 곧 자신이 발견한 땅을 모두 에스파냐의 영토로 할 것을 제의하자 교황 알렉산데르 6세는 포르투갈과 에스파냐 사

47) Eric Roulet, *La conquête des Amériques au XVIe siècle*, Paris, PUF, 2000, p.29.

이에 일어날 영토분쟁을 염려하여 아프리카 서쪽에 있는 베르데 제도Cabo Verde에서 약 500km 떨어진 바다에 경계선을 그어, 두 나라가 발견한 지구상의 모든 영토에서 경계선의 서쪽은 모두 에스파냐 영토로, 동쪽은 포르투갈 영토로 한다는 교서를 1493년에 내렸다. 그러나 포르투갈은 여기에 항의하여 경계선을 서쪽으로 약 1,300킬로미터 정도 더 옮길 것을 요청하여 양국 간에 토르데시야스Tordesillas 조약이 1494년에 체결되었다. 이로써 브라질은 남미 중 유일하게 포르투갈의 영토가 되었다.

콜럼버스가 신대륙에 발을 디딘 지 채 얼마 되지도 않아 에스파냐는 아메리카 대륙을 정복하여 유럽 최초의 광대한 식민제국을 건설했다. 16세기를 넘어서 약 30년 동안 에스파냐 정복자conquistador의 시대였던 것이다. 아마도 역사상 그토록 작은 병력으로 그토록 짧은 기간 안에 정복이 이루어진 예는 없을 것이다. 그 후 정복자 에스파냐인들은 약 300년 동안에 걸쳐 원주민들을 무자비하게 착취했을 뿐만 아니라 그들의 토착문화 자체를 아예 말살해버렸다. 에스파냐인은 원주민들로부터 귀금속 등의 착취를 통한 경제적인 이득만 챙긴 것이 아니었다. 정복자들은 원주민들의 언어·종교·문화 모든 것을 에스파냐식대로 바꿔놓았다. 에스파냐인들은 중남미에 살고 있던 원주민인 인디언들의 정체성 자체를 순식간에 바꿔놓았고 그곳 식민지에서 또 하나의 거대한 에스파냐 제국, 에스파냐 식민제국을 건설했다. 아마도 이런 일은 세계 역사상 유례를 찾아볼 수 없는 일일 것이다.

콜럼버스가 서인도제도에 닻을 내린 이후 에스파냐인은 캘리포니아, 플로리다 등지를 차례차례로 점령했고 1519년에는 코르테스Hernán Cortés, 1485~1547가 채 600명도 안 되는 병력으로 멕시코를 점령하고, 고대 마야Maya 제국의 찬란한 문화와 아즈텍Aztecs 제국의 문화를 철저하게 파괴시켰다. 그때까지도 아직 청동기 문명 수준의 미개상태에 머물러 있던 아즈텍인이 유럽의 총과 화포 같은 신무기를 당해낼 수도 없었지만, 침략자인 코스테스 일행을 아즈텍 전설에서 나오는 신神으로 오인하는 일까지 벌어져 아즈텍 제국의 멸망은 거의 예정된 일이나 마찬가지였다. 남미 잉카 제국의 정복은 이보다 더 쉽게 이루어

졌다. 피사로Francisco Pizarro, 1475~1541는 1532년에 200명도 안 되는 병력으로 남미의 잉카 제국을 정복했다.

인간의 끝없는 탐욕과 잔인함의 대명사가 된 이들 에스파냐 정복자들의 목적은 꿈에 그리던 '황금의 나라'El Dorado를 찾기 위해서였다. 그러나 에스파냐의 정복자들은 인디언들의 '땅'만 정복한 것이 아니었다. 정복자들은 원주민들의 '정신'까지도 정복했던 것이다. 이곳 중남미에서처럼 그렇게 신속하고 완벽하게 복음전파가 된 예는 역사상 없다. 인디언들은 별 저항 없이 그리스도교로 개종했고 정복자들과 같이 예배를 드렸다. 프란치스코회와 도미니코회 · 아우구스티노회 · 예수회 등 선교를 담당한 수도회의 수사들은 원주민들에게 그리스도교 신앙과 더불어 유럽의 문화도 전파했다. 수도회 수사들의 힘으로 중남미 곳곳에 유럽식의 학교, 병원, 요양소 등이 세워졌다.

바로크 미술은 바로 그들 수사들의 손을 거쳐 남미대륙으로 이식되었다. 라틴 아메리카중남미가 라틴 민족의 지배를 받아 라틴적인 전통을 지녀서 붙여진 이름에서 바로크 미술은 에스파냐의 미술을 그대로 옮겨놓은 것도 있고 그곳 토착민들의 정서가 반영된 혼합된 성격을 보이는 것도 있다. 그러나 이 가운데 포르투갈의 영토인 브라질만은 포르투갈 미술의 영향권 아래 있었다.

포르투갈 미술

포르투갈은 같은 이베리아 반도 안에 있고, 1580년부터 1640년까지 에스파냐 제국 안에 편입된 나라였기 때문에 포르투갈과 에스파냐 미술은 같은 흐름 속에 있다고 봐야 할 것이다. 그러나 포르투갈 바로크 미술은 그 나름대로 에스파냐와는 다른 특징을 갖고 있다.

16세기 초부터 해양대국과 무역 강국으로 급부상하여 부를 거머쥐게 된 포르투갈의 야심찬 기세는 풍부한 건축 장식이 특징인 '마누엘린 양식'으로 나타났다. 시기적으로 비슷하게 나온 에스파냐의 플라테레스코 양식처럼 포르투갈의 민족양식이 된 마누엘린 양식은 고딕 · 무데하르 · 이탈리아 르네상스 · 북유럽 등의 여러 요소가 혼합된 양상을 보이고 때로는 인디언의 영향도

감지하게 한다. 이 마누엘린 양식은 미지의 새로운 땅을 찾아 바다로 나선 포르투갈인의 모험심과 세계로 향하는 팽창력이 형상화된 양식이라 하겠다.

'마누엘린 양식'은 위대한 마누엘 1세Manuel I, 재위 1495~1521 때 시작된 양식을 일컫는 말로, '마누엘린'이라는 용어도 왕의 이름에서 따온 것이다. 마누엘 1세는 선왕들처럼 해외탐험에 앞장서 포르투갈의 최고의 융성기를 이끈 왕이다. 이 시대에는 무역과 식민지를 통해 들어오는 돈으로 나라가 부강해졌고 이러한 분위기는 활력이 넘쳐나는 풍부한 장식으로 미술에 나타났다. 에스파냐의 플라테레스코 양식이 밋밋한 건축 외관에만 복잡한 장식성을 보인 것에 비해 마누엘린 양식은 건축외관뿐만 아니라 기둥, 뾰족탑, 창 장식, 둥근 천장까지 장식이 확대·적용되었다. 장식성을 구현한 내용, 즉 장식요소들 또한 플라테레스코 양식과 다름은 물론이다.

리스본 근교 벨렘Belém의 예로니모 수도원 부속 성당은 아주 특이한 마누엘린 양식 건축물 가운데 하나로 꼽힌다. 디오고 보이탁Diogo Boytac, 1490~1525년에 활동과 주앙 드 카스틸류João de Castilho, 1515~52년에 활동의 공동작품인 이 성당은 곳곳이 중세·플라테레스코·무데하르·르네상스적 요소·북유럽풍이 혼합된 국제적인 양상을 보인다. 특이한 점은 유럽 전역에서 바로크 미술이 본격적으로 등장하기 시작한 17세기 이전에 벌써 포르투갈에서 바로크 미술의 특성을 보이는 마누엘린 양식이 등장했다는 사실이다. 포르투갈의 해양 탐험이 절정에 이르고 포르투갈이 최고의 번영을 누리면서 그 활기찬 기세가 바로크적인 마누엘린 양식을 출현시킨 것이다. 그러나 정작 바로크가 유럽에서 한참 꽃피고 있을 때, 포르투갈은 에스파냐에 합병되는 등 나라 사정이 좋지 않아 발전을 멈추고 주춤했다.

경이로운 마누엘린 양식 건축을 보여주는 또 다른 작품으로는 아루다Arruda 형제들이 지은 건축물이 있다. 그중 디오고 아루다Diogo Arruda가 지은 리스본 근처 토마르에 그리스도 수도원1510~14은 마누엘린 양식의 걸작으로 꼽힌다. 그는 수도원의 참사회실 창문장식에서 포르투갈의 해양 탐험을 형상화한 장식을 창안해냈다.163쪽 그림 참조 창문은 포르투갈이 해양대국임을 과시하는 듯

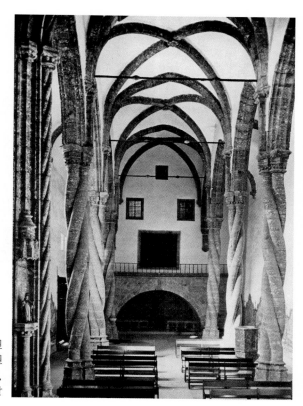

고딕과 마누엘린
양식으로 지은 예수회 수도원
성당 내부, 15~16세기,
세투발

배의 돛을 감고 있는 비틀어진 밧줄모양, 산호초, 해초, 그리고 코르크 나무와 떡갈나무 잎사귀 등을 섞은 아주 이색적인 장식성을 보여주고 있다. 디오고는 바다에서 나온 소재들을 이리저리 혼합시켜 환상적이고 활력적인 이미지로 탈바꿈시켰다. 바르셀로나의 카사 바티요Casa Batilló와 같은 오늘날의 가우디 건축에서도 이런 면모가 엿보인다.[48]

20세기에 들어와 바로크 미술을 재평가할 때 핵심적인 역할을 한 에우헤니오 도르스는 자신의 저서 『바로크 론』에서 이 참사회실의 창문janela이 바로크 미술의 모든 특징을 갖고 있다고 지적하고 있다. 도르스는 이 창문장식은 고전주의 건축의 특성인 구축적인 성격보다는 기복이 심한 표면과 빛이 만들어

48) George Kubler, Martin Soria, op. cit., p.103.

마누엘린 양식의 예로니모 수도원 회랑, 1502~09, 리스본 근교 벨렘

주는 강한 명암대비로 회화적인 경향을 보이고 있고, 고전주의의 정적인 안정
감 대신 시끌벅적하게 움직이고 동요하는 느낌을 주면서 비상하는 형태감을
주며, 무엇보다 자연물을 소재로 하여 살아 움직이며 꿈틀거리는 느낌을 주는
것이 지극히 바로크적이라는 것이다. 또한 이 장식은 무엇보다도 연극적이고
화려하며 뒤틀리고 과장된 특징을 보여주고 있다는 점 또한 바로크적인 특성
이라는 것이다.163쪽 그림 참조

　　도르스는 바로크적인 특성을 보이는 데 있어 베르니니도 추리게라도 결코
이 창문장식을 능가할 수는 없었을 것이라는 견해를 피력하고 있다.[49] 도르스
의 견해가 아니더라도 사실 이 창문 장식처럼 충격적이고 놀라운 미술은 없을
것이다. 뒤틀린 형태, 움푹 파이고 불쑥 솟아나 있는 너무도 기복이 심한 표
면, 노랫가락처럼 넘실대는 빛, 서정적인 분위기는 포르투갈인의 민족적인 정
서를 잘 보여주는 요소들이다. 도르스는 포르투갈이 일찍이 바로크의 원형을
제시해주고 있다고 말하고 있다. 16세기 초부터 포르투갈 미술에서 나타나는

49) Eugenio d'Ors, *Lo Barroco*(Du Baroque), (trans.)Mme Agathe Rouart valéry, Paris, Gallimard,
　　1968, pp.93~94.

자연물 소재, 이성보다 감성에 치중한 표현, 역동적인 움직임, 범신론적인 경향이야말로 그 후에 유럽에서 나온 바로크 미술의 특징이기 때문이다.[50]

1580년부터 에스파냐에 합병된 포르투갈에서는 에스파냐의 펠리페 2세가 좋아하던 에레라풍의 엄격한 순수주의 양식의 건축이 나오기도 했다. 포르투갈에 오게 된 이탈리아 출신인 테르지Filippo Terzi, 1520~97는 에스코리알 궁을 건축한 에레라의 영향으로 장식이 절제되고 간소하며 무미건조한 고전풍의 건축물을 지었다.[51] 리스본의 상 빈센트 드 포라São Vicente de Fora 아우구스티노회 수도원의 평탄한 외관에는 양쪽에 탑이 있다. 전체 건물에 비해 작은 크기로 된 창문과 벽감들의 이색적인 배열을 보이는 밋밋한 느낌의 정면건축 1582~1605은 그 후 포르투갈에서는 물론이고 포르투갈의 식민지인 브라질에서도 많이 이용되었다.

15세기 말의 화가 곤살베스Nuno Gonçalves, 1450~71 활동는 포르투갈 회화의 민족적인 정체성을 부여한 화가로 알려져 있다. 그가 1465년에 제작한 당대의 인물들을 모아 그린 「성 빈첸시오의 제단화」는 네덜란드의 집단초상화를 연상하게 하는데, 그중에는 화려한 옷차림의 궁정인과 유력인사도 있지만 당시 사회의 모든 인물이 총망라되어 나와 있어 눈길을 끈다. 왕·왕자·수도사·점성술사·대주교·유대인·거지·전사·항해사·불구자·기사·의사·사생아·성직자·상인·어부·미치광이·여자·어린이 등 모든 사회계층이 총체적으로 나와 있다. 게다가 갑옷·검·성유물·묵주·복음서·기도서·수도사 의복·몽둥이·보석·유대교 율법서『탈무드』·단도·아랍인의 겉옷·낚시도구·상자·진주·순례자의 가방·선박용 밧줄 등이 나와 있어 세계로 향한 당시 포르투갈인의 넓은 시야를 알 수 있게 한다. 또한 초상화 인물에 제한을 두지 않고 모든 사회계층의 인물을 편견 없이 사실적으로 그린 점은 벨라스케스의 선구자로 여겨진다.[52]

50) Ibid., pp.157~158.
51) Victor-L. Tapié, *Baroque et classicisme*, Paris, Hachette, 1980, p.411.
52) Eugenio d'Ors, op. cit., p.165.

곤살베스, 「성 빈첸시오의 제단화」 중
대주교 판, 1465

　　포르투갈이 세계 최고의 해양강국으로 떠오르면서 나라가 부강해져 왕실주
문의 공적인 일이 쇄도했다. 대략 12명 정도의 화가들이 자신의 공방oficinas에
서 조수들을 데리고 왕실일을 해냈는데, 그중 아폰수Jorge Afonso가 마누엘 1세
와 주안 3세Juan III, 재위 1521~57의 수석화가로서 많은 일을 맡아서 했다.

　　아폰수는 이탈리아 르네상스의 영향, 북부 유럽 미술의 영향을 합친 리스본
화파를 형성해나갔다. 대표작으로는 토마르에 있는 그리스도 수도원을 위해
그린 「부활」1510, 신의 어머니 성당Madre de Deus에 있는 「성모에게 나타나신 예
수」1515가 있다. 그의 제자로 사위가 된 그레고리오 로페스Gregório Lopes,
1490~1550는 장인의 기법을 더 발전시켜 훨씬 원숙한 단계에 다다른 경지를 보
여주고 있다. 현재 리스본의 국립고대미술관Museu nacional de arte antiga에 소장되
어 있는 「천사들과 함께 있는 성모자」1536를 보면 원근법, 명암, 조소적인 인
물묘사, 색채, 주름처리, 분위기 설정에서 초기의 고의적이고 부자연스러운

디에고 콜럼버스 궁, 16세기 초, 도미니카 공화국, 산토 도밍고.

느낌이 완전히 사라진 완숙한 경지에 이른 상태를 보여주고 있다.

중남미 미술, 초기 식민지 건축

에스파냐가 첫 번째 식민지로 삼은 곳은 콜럼버스가 서인도 제도를 탐험하던 중 발견하여 '에스파냐의 섬'이라는 뜻의 히스파니올라Hispaniola로 부르는 섬이었다. 현재 그 섬에는 도미니카 공화국과 아이티가 있다. 콜럼버스의 동생 바르톨로메Bartolomé는 그 섬에 1496년에 산토 도밍고Santo Domingo를 건설하여 신세계의 수도로 삼았다. 이 산토 도밍고는 대항해시대를 시작한 유럽인들이 세운 최초의 식민도시로 기록된다. 에스파냐식 도시로 건설된 산토 도밍고에 지은 초기 건물로는 '디에고 콜럼버스의 궁'1510: 콜럼버스의 아들로 서인도제도의 제독이 된 돈 디에고의 집이라는 뜻으로 '카사 델 알미란테'Casa del Almirante라고도 함과 '산 니콜라스 교회'가 있다. 이 디에고 콜럼버스의 궁은 콜럼버스 가족이 거처하던 곳으로 폭보다 길이가 세 배나 긴 네모난 직사각형의 2층 건물이다.

성당 건물로는 1505년경에 지은 산 니콜라스 성당San Nicolás이 있는데, 이 성당은 톨레도의 산타 크루스 성당Santa Cruz을 모델로 한 것으로 아마도 아메리카 식민지에서 최초로 건축된 성당 건물로 기록될 것이다.[53] 같은 시기에 산

산토 도밍고 대성당, 1512~41, 산토 도밍고

니콜라스 요양원도 건축되었다. 1511년에 도미니코 수도원이 건축되었고 경내 중정 마당 안에 1536년에 신대륙 최초의 대학이 들어섰다. 1512년부터 41년까지는 식민지 최초의 대성당인 산토 도밍고 대성당이 건축되었다.

이 성당은 세비야 대성당 건축을 맡았던 건축가와 일꾼 들을 모두 불러서 지은 순전히 에스파냐식의 성당이다. 식민지 원주민들이 유럽식의 건축을 전혀 몰랐기 때문에 설계와 장식은 물론, 돌 깎는 일 등의 자질구레한 작업까지 모두 에스파냐인이 맡아서 했다. 본토 에스파냐의 건축을 그대로 옮겨놓은 것 같은 이 대성당은 에스파냐의 후기 고딕 양식·르네상스 양식·무데하르 양식·플라테레스코 양식이 혼합된 양상을 보인다. 유럽인과 원주민이 같이 건축일을 했던 중남미 대륙하고는 달리, 히스파니올라 섬의 건축은 순전히 유럽인의 손으로만 지은 것이어서, 그곳의 지역적인 특성이 전혀 반영되어

53) *Histoire de l'Art III*−Encyclopédie de la Pléiade, op. cit., p.669.

있지 않다.

에스파냐와 신대륙을 잇는 항구도시 산토 도밍고가 1586년에 영국의 항해사 프랜시스 드레이크 경Sir Francis Drake에게 대대적으로 약탈당하자 에스파냐 당국은 안틸레스Antilles 제도의 전략을 바꿀 필요성을 느껴 주 항구를 쿠바 섬에 있는 하바나로 옮긴다. 카리브 해와 멕시코 만에 면한 지역을 해적들로부터 보호하기 위해 하바나를 비롯한 푸에르토 리코, 북미의 플로리다 반도, 멕시코의 유카탄 반도, 파나마와 콜롬비아까지 이르는 요새를 1581년부터 건설하기 시작했다.

'새로운 에스파냐Nueva España 건설이 본격적으로 이루어지기 시작한 곳은 멕시코다. 1519년에 코르테스가 아즈텍 제국을 점령하고 나서 지은 성당은 교회와 방어용의 성채를 겸한 건축물이었다. 곧이어 수도회들이 대거 들어오면서 원주민 선교에 필요한 성당 건축이 대대적으로 추진되었다. 멕시코 전역에 포진한 수도회들은 원주민들의 복음전파는 물론이고 학교를 짓는 등 아직 미개 상태에 머물러 있던 그들의 문명화 작업에 특히 힘을 쏟았다. 말하자면 유럽의 그리스도교 사회가 그들의 손에 의해 식민지인 신대륙에서 새롭게 건설된 것이다.

문화수준은 높았지만 아즈텍인들은 그때까지도 사람의 심장을 꺼내 태양에게 바치는 인신공양의 풍습이 있는 등 문명화 이전의 상태였다. 새로운 그리스도교인들로 탄생되려면 우선 문명화된 인간이 되어야 한다는 것이 수도사들의 생각이었다. 1523년 12명의 프란치스코 수도회 수사들이 1493년에 멕시코에 들어와 먼저 들어와 있던 세 명의 같은 회 소속 수사들과 합류해 멕시코에서 최초로 선교사업을 시작했다. 1508년에는 6명의 도미니코 수도회 수사들이, 1533년에는 아우구스티노 수도회 수사들이 멕시코 땅을 밟았다. 반종교개혁 이후 그 어떤 수도회보다도 선교에 앞장섰던 예수회의 중남미 진출은 세 수도회보다 늦었다. 그러다 1549년 브라질에 부임된 총독과 함께 브라질에 첫발을 디뎠고 그곳을 기점으로 남미에서의 선교활동을 시작했다.[54]

세 수도회는 1541년에 '신성동맹'이라는 이름으로 결속을 맺어 성당 건축

이나 원주민과의 교류 등 선교 사업에 관한 모든 일을 한 마음으로 풀어나갔다. 무엇보다 이 수도회들은 가난과 회개라는 사도적인 직분에 입각해 원주민의 복음화에 임했기 때문에 낯선 땅에서 겪는 어려움을 이겨낼 수 있었다. 수도회에서는 교리를 전파하는 과제가 시급했던 만큼 1541년에는 『간단한 교리서』Breva Doctrina도 펴냈다.[55]

그러나 원주민들의 선교 사업에 우선 필요한 것은 모여서 예배를 드릴 성당이었다. 아즈텍인들의 주거환경은 원시시대 수준이어서 비록 정복자라 하더라도 그저 텐트나 치든가 아니면 창문도 없는 원주민 집에서 살아야 했다. 처음의 성당 건축도 당연히 그런 수준에서 이루어졌음은 물론이다. 처음에 성당이라고 지은 집은 흙이나 돌, 또는 나무로 지은 오두막이나 막사 같은 것이 고작이었고 지붕도 짚이나 바나나 잎을 엮어 올린 것이 전부였다.

유럽의 성당 같은 면모를 처음 보여준 것은 본국의 카스티야인이 와서 1525년에 지은 프란치스코회 수도원 성당이다. 그때부터 16세기 말까지 멕시코 전역에 선교를 담당한 수도사들이 지은 수도원 성당들이 대거 지어졌다. 신대륙 정복 초기에는 원주민들의 반란이 잦아 성당건축도 우선 방어를 염두에 두어야 했다. 초기 선교를 위한 성당은 미적인 목적이 아닌 순전히 환경에 따라야 하는 기능적인 성당으로 방어용의 성채, 즉 요새형의 성당이었다. 처음 지어진 성당은 크지도 않았고 온 신자들을 하나로 모을 수 있게 주랑이 하나인 단순한 구도의 첨두형 아치구조의 천장을 보이는 고딕형 성당이었다. 성당의 신자들을 모두 성당 안에 수용치 못할 때는 벽을 열어 바깥에 있는 인디언 신자들도 직접 미사에 참례하게 했다. 이런 성당은 '열린 성당' 또는 '인디언들의 성당'이라고 불린다. 때로는 방어를 하기 위해 성곽처럼 담으로 둘러쳐져 있는 성당 안뜰도 예배를 위한 공간으로 쓰였다.

그러나 이러한 초기의 조용하고 정적인 선교 목적의 성당들은 이후 크고 화려한 바로크형의 성당들이 출현하면서 파괴되거나 바로크 양식에 흡수되어버

54) Eric Roulet, op. cit., p.67.
55) George Kubler, Martin Soria, op. cit., p.70.

려, 멕시코 도시 안에는 지금 남아 있는 것이 없고 멕시코 근방이나 지방에서 나 찾아볼 수 있다. 현재 남아 있는 가장 오래된 프란치스코회 수도원 성당은 텍스코토Texcoto에 있는 성당이다.[56)]

메스티소 미술

멕시코에서 처음으로 주랑이 셋인 수도원 성당이 나온 것은 16세기 말경 에 스파냐 건축가 베세라Francisco Becerra, 1540년경~1605가 건축한 도미니코회 수도 원 성당이다. 베세라의 건축은 단순한 선교목적을 넘어, 식민지에서 모든 것 이 정착되어 성당 건축도 토착화된 모습으로 바뀌어가는 과정에서 아주 중요 한 역할을 한다.

17세기에 에스파냐에서 기세를 올리던 바로크 양식이 서서히 신대륙으로까 지 스며들었고 바로크 양식은 특히 원주민들의 환호를 받으며 전형적인 식민 지 미술로 자리 잡아갔다. 식민지의 원주민들에게는 생소하기 그지없는 유럽 미술이 그곳의 토착화된 미술, 그들만의 고유한 미술로 태어날 수 있었던 것 은 바로크 미술이 갖고 있는 특성 때문이었다. 바로크 미술은 중남미 식민지 원주민의 기질과 합치되면서 몇 배의 상승효과를 냈던 것이다. 감정을 충족시 켜주고 또 자유분방한 바로크 미술은 아직 문명화되지 않는 중남미인에게 이 상성을 추구하는 미술보다 훨씬 더 감동적이고 피부에 와 닿았을 것이다. 또 한 원주민들은 바로크 미술을 통해 신의 자상함을 느낄 수 있었고 자신들의 고뇌 · 고통 · 연민으로부터 조금이나마 해방될 수 있었을 것이다. 원주민들은 바로크식 건축이나 성상을 통해 벅찬 감동과 위로를 받았던 것이다.

에스파냐인은 플라테레스코나 무데하르 미술의 풍부한 장식성에서 보듯 자 체 미술에 이미 바로크적인 속성을 내재하고 있던 터라, 자국이 이룬 정복의 역사와 세계로 뻗어나가는 자국의 팽창력, 열정과 환희, 그들의 꿈을 식민지 에서 바로크 미술로 형상화시켰다.

56) *Histoire de l'art III*-Encyclopédie de la Pléiade, op. cit., p.678.

「그리스도의 얼굴」,
17세기, 채색목조,
리마, 페드로 오스마 콜렉션

17, 18세기 중남미의 바로크 미술은 서양의 바로크 양식과 식민지의 지역적인 특성이 합쳐진 '메스티소'mestizo 미술이다. 메스티소는 '혼혈'이라는 뜻으로, '새로운 에스파냐'에서는 에스파냐인과 인디오 사이의 혼혈 인종이 주축이 되어 인구를 이루었듯이 미술에서도 두 인종이 교배된 메스티소 미술이 중남미 특유의 미술로 자리 잡아갔다. 서양의 바로크 미술이 마야 문화나 잉카 문화와 접목되면서 아주 특이하고 이색적인 미술로 다시 태어났던 것이다. 에스파냐 미술에는 이미 이슬람 미술이 섞여 있었고, 거기에 중남미의 지역적인 특성이 더해지면서 식민지의 미술은 여러 문화가 혼합된 잡종의 성격을 보이면서도 아주 새로운 미술을 만들어냈다.

멕시코의 오악사카Oaxaca의 산토 도밍고 성당1611이나 푸에블라의 산토 도밍고 성당 내의 로사리오 예배당1650~90의 장식은 메스티소 미술의 시작을 알리고 있다. 오악사카의 산토 도밍고 성당은 소박하고 엄격한 에레라풍의 바깥 정면과는 달리 내부의 천장과 주랑 위쪽 벽면이 온통 장식으로 덮여 있어 건축 자체에 역동적인 성격을 부여하고 있다. 그때까지 정적인 느낌이 강했던 밋밋한 건축 양식에 바로크적인 역동적인 물결이 끼어들고 파고들어 곡선과

산토 도밍고 성당 내
로사리오 예배당 돔 천장,
푸에블라

역곡선, 소용돌이 모양, 나선형의 모양, 꽃줄 장식, 이국적인 꽃들과 과일, 어린 천사상 들의 장식이 서로 엉켜 법석을 떠는 떠들썩한 분위기를 연출하고 있다. 벽에 착 달라붙는 재료인 치장벽토stucco로 된 장식은 그림 같기도 하고 조각 같기도 한 이미지들의 세계를 만들어내고 있다. 무슨 몽환극에 나오는 꼭두각시들처럼 희미한 윤곽의 성인과 성녀들이 벽에서 반쯤 모습을 드러내고 있고 식물에서 줄기가 뻗어나가듯 금빛의 곡선 장식이 그 주위를 물결치며 휘감아 돌고 있다. 다양한 형상들과 다채로운 색채들이 한바탕 축제를 열고 있는 듯하다.

또한 푸에블라의 산토 도밍고 성당 내의 로사리오 예배당에서는 치장벽토 장식이 금은 세공처럼 정교한 양상을 띠면서 바로크적인 꿈과 같은 환상적인 분위기가 더한층 고조되고 있다. 장식으로 뒤덮인 성당 내부에서는 더 이상 돌도 안 보이고 건축구조로 구분되어 보이지도 않으며 그 자체가 하나의 장식

산 프란시스코 아카테펙 성당 정면,
17세기 말, 푸에블라

된 그림이 되어버렸다. 마치 레이스 술이 줄줄 달려 있는 치장벽토 양탄자를 보는 것 같은 느낌이다. 초목들이 무성한 숲과 숲 속 여기저기서 얼굴을 삐죽삐죽 내미는 천사들의 모습에서는 야생성과 관능성이 넘쳐나고 있다. 둥근 천장 한가운데에는 만물에 빛을 주는 태양이 있고 태양을 중심으로 미덕의 상징이기도 하고 성령을 나타내는 형상이기도 한 인물상들이 배치되어 있다. 섬세하면서도 지극히 민중적인 미술이라 하겠다.

17세기 말 푸에블라의 산 프란시스코 아카테펙 성당San Francisco Acatepec은 한층 더 발전한 메스티소 양식을 보여주고 있다. 성당 외관을 보면 정면 전체가 여러 색의 도자陶瓷로 치장되어 있고, 안으로 들어가면 소용돌이 모양, 꽃줄, 나선형의 기둥, 작은 천사상 들의 장식이 내부 전체에 범람하고 있다. 바로크 미술의 특징인 활기와 역동성이 넘쳐나면서 하나의 기이한 볼거리를 제공해주고 있고, 동화 속 같은 몽상적인 세계로 이끌어준다.

새로운 양식의 출현, '울트라-바로크'

18세기를 넘어서면서 멕시코의 바로크 양식은 풍부한 장식성이라는 차원을 넘어 현란한 경지의 장식성을 보여주는 단계로 가게 된다. 대략 1730년부터 1800년까지 멕시코를 뒤덮은 이 양식이 나온 시기는 과도한 바로크라는 뜻의 '울트라-바로크', 또는 '에스티피테'estípite가 주요소였기 때문에 '에스티피테 시대'라고도 한다. 이 시기 건축의 특징은 다채로운 색채의 도입, 구조적인 요소들의 새로운 구성, 에스티피테의 도입, 날아오를 듯한 활기찬 상승기세, 장식의 과잉이다. '에스티피테'는 건축구조로서 가늘고 네모난 받침대 위에 올려진 기둥이 기둥으로서의 둥근 형태가 없이 비틀어지고 들쑥날쑥하고 장식으로 뒤덮인 기이한 모양이 된 거대한 기둥을 두고 말하는 것이다.

원래 이 에스티피테는 호세 데 추리게라가 1693년에 살라망카의 산 에스테반 수도원 성당의 주제단에서 썼던 것이다. 온갖 장식으로 뒤덮이고 비틀어져 올라가는 기둥에서는 돌의 중량감이 없어지고 날아오를 듯한 상승세가 느껴진다. 이 에스티피테는 식민지 원주민들의 기질과 특히 맞아떨어져 멕시코는 물론 중남미 전역에 빠르게 확산되었다.

광산촌인 탁스코Taxco 교구성당인 산타 프리스카 이 산 세바스티안 성당Santa Prisca y San Sebastian은 광산업자인 보르다José de la Borda가 신부가 된 아들에게 주기 위해 건축한 것이다. 이 성당 건축을 위해 에스파냐에서 데려온 두 명의 건축가 베루에코스Diego Duran Berruecos와 카바예로Juan Caballero가 1751년부터 1758년까지 지은 이 성당은 과도한 바로크라는 새로운 양식의 시작을 알려주고 있다.[57] 높이가 폭에 비해 훨씬 높은 이 성당은 구조적으로 상승기류를 보여주고 있다. 또한 성당 정면의 중앙부분을 보면 세로로 홈이 파인 원주, 나선형으로 비틀고 올라가는 에스티피테, 부풀린 원주들이 위로 올라가는 기세를 보이고 있고 원주 주위에 있는 꽃장식, 아기천사상, 원형 돋을새김이 상승기류에 빨려 올라가고 있는 듯한 느낌을 준다. 물결치듯 구불거리는 난간 위에

57) *Encyclopédie de l'art* V -Art classique et baroque, op. cit., p.328.

'울트라−바로크' 양식을 보여주는
성당 내부, 산 마르틴 성당,
1755, 테포초틀란

솟은 종탑도 층마다 4면에 각각 아치 속에 성인상을 두고 있으며 나선형의 원주, 아기천사상, 꽃줄장식 등 번잡하고 과대한 장식을 보여주고 있다. 이 모든 것은 16세기 에스파냐의 플라테레스코 · 17세기의 추리게라 양식 · 무데하르 양식 · 마야 문화의 장식성이 모두 합쳐져서 나온 결과라 본다.

　멕시코 시의 사그라리오 메트로폴리타노Sagrario Metropolitano는 에스티피테 시대를 대표하는 대성당이다. 1749년 로드리게스Lorenzo Rodríguez, 1704~74는 그리스형 십자구도의 성당을 건축하고, 좌우로 작은 문을 둔 정면 가운데의 문을 화려한 울트라−바로크 양식으로 장식했다. 로드리게스는 에스파냐의 카디스 대성당 건축일을 하다가 1731년에 멕시코에 온 건축가인데, 이 멕시코시티 대성당 정문을 대담하고 독창적인 방법으로 장식하여 울트라−바로크 양식의 에스티피테의 전형을 만들어놓았다. 정면을 보면, 상하단구조로 된 정면은 온통 밀도 있고 섬세한 조각장식으로 뒤덮인 기형의 에스티피테로 메

로드리게스,
사그라리오 메트로폴리타노 정면,
1749, 멕시코 시티

워져서 언뜻 나무로 된 제단의 장식벽이거나 과도하게 장식된 제단벽과 같은
착각을 하게 한다. 여기서는 건축구조와 조각장식과의 구분이 없어지고 조각
장식이 건축구조 속에 용해되어 있어 제단벽 같은 정면건축이라는 특이한 양
식을 낳아 식민지 지역의 미술을 특성화시켰다. 또한 장식으로 뒤덮인 여러
가지 모양의 에스티피테는 이미 돌기둥이라는 무게가 사라지고 가뿐이 위로
올라갈 것 같은 느낌을 준다.

　18세기 말이 되면 멕시코의 성당건축에서는 둥근 기둥이 없어지고 오로지
에스티피테만이 남게 되었다. 그러나 신고전주의 건축양식이 등장하면서 에
스티피테의 독점도 서서히 막을 내리게 되었다. 이 시대에는 이미 마젤란이
세계일주 항해에 도전해 태평양을 발견하고 필리핀 땅을 밟아 동서양의 왕래
가 가능해진 때였다. 그래서 중남미의 에스티피테를 놓고 그 모양이 너무도
기이하여 배를 타고 온 필리핀인들이 동남 아시아 미술을 전해주었을 거라고

추정하기도 한다.

울트라-바로크 양식은 에스파냐 · 무데하르 · 마야 등 여러 양식의 혼합을 보여주긴 하나 그 바탕이 되는 정신은 멕시코인의 것이었다. 이 양식은 무슨 미학적인 근거에 의해 나온 것이 아니라 오직 일꾼들 손에 의해 만들어진 것으로 자생적인 성격이 강하다. 멕시코 미술은 그야말로 민중으로부터 나온 미술이었고 민중들이 하느님께 바치는 봉헌이었다. 화려한 장식성이 멕시코인의 일반 건축물에서는 별로 찾아볼 수 없고 오로지 신의 집인 성당에서만 나오는 기이한 현상 또한 주목할 만하다.[58] 식민지의 바로크 양식은 그리스도교로 개종한 원주민들이 새로이 섬기게 된 하느님에 대한 예찬 바로 그것이었다. 식민지 미술에서는 오염되지 않은 원주민들의 원초적이고 야생적인, 원시적인 상태에 가까운 정서가 그대로 느껴진다. 한마디로 식민지 원주민의 혼이 서린 미술이었다.

페루와 브라질의 바로크

멕시코에서 바로크 미술이 처음 나온 것은 17세기 초엽이지만 페루에서는 지진이 일어난 1680년 이후이고, 브라질에서는 이보다 훨씬 늦은 18세기에 나왔다. 남미 중 멕시코와 가까운 에콰도르 · 볼리비아 · 베네수엘라 등지에서는 벌써 프란치스코 수도회가 들어와 성당을 짓는 등 식민지 건설이 신속하게 진행됐다. 그러나 안데스 산맥 중앙의 페루현재 페루와 볼리비아에서는 1533년 정복 이후 정복자와 원주민 사이에서 생긴 충돌로 인해 1570년이 되어서야 에스파냐의 식민지로 종속되었다. 이런 이유로 식민지화에 따른 도시 건설과 성당 건축이 카리브 해 제도들이나 멕시코하고는 다른 양상으로 전개되었다. 더군다나 1650년경 페루에 지진이 일어나는 바람에 그나마 있던 초기 건축물들이 많이 사라졌다.

페루에서 서양 건축이 이식되는 초기과정을 거친 후 토착화된 메스티소 미

58) *Histoire de l'art III*-Encyclopédie de la Pléiade, op. cit., p.721.

에콰도르의 바로크 양식을
보여주는 콤파니아 성당 정면,
1722~60/5, 키토

술이 나온 것은 지진이 끝나고 난 17세기 중반, 새롭게 도시들을 건설한 다음
이었다. 잉카제국의 수도로 해발 3000m가 넘는 고지에 있는 쿠스코Cuzco에서
는 에스파냐 미술과 잉카 제국의 문화가 접목되면서 메스티소 미술이 탄생하
였고, 이로써 페루에서의 바로크 미술이 시작되었다. 페루의 바로크 미술은
잉카 문화 위에서 싹을 틔운 것이기 때문에 이색적이고 특이할 수밖에 없다.
우선 건축 재료도 다르고 또 쿠스코는 옛 잉카의 유적이 남아 있던 터라 그 초
석 위에 서양식의 건물을 덧지은 것도 있어 건축이 더욱 이채로운 양상을 띠
었다.

쿠스코에서 바로크 양식의 시작을 알려주는 것은 쿠스코 대성당의 정면
1651~54이다. 대성당의 전체 구조는 엄격한 에레라 풍이지만 정면에 코린트식
원주가 배열되어 있고 들쑥날쑥한 외관은 바로크의 역동적인 운동감을 주고
있다. 지진복구 작업 중에 지은 콤파니아 성당Compañía, 1651~68 또한 양쪽에 높
은 탑을 두어 수직적인 흐름과 상승세를 강조한 정면으로 전형적인 바로크 양
식을 보여준다. 그밖에 쿠스코에는 메르세드 수도원1651~69과 벨렌 성당1696 이
전이 전형적인 바로크 양식을 보여주는 건축으로 꼽는다.

벨렌 성당 정면,
1696년 이전, 쿠스코

　페루 남쪽에 위치한 포토시Potosí: 오늘날의 볼리비아의 산 로렌초 성당San
Lorenzo 정면1728~44 또한 메스티소 미술의 절정을 보여주는 건축이다. 문이
하나 있고 그 위에 아치를 두른 단순한 구도의 정면은 양쪽에 에스티피테 기
둥이 서 있고, 정면 전체에 잉카 문명의 전통적인 민속 문양이 레이스처럼 정
교하게 조각장식으로 부조되어 있어 토착화된 메스티소 미술의 전형을 보여
준다.
　종합적으로 에스파냐 식민지의 바로크 성당 건축은 공통적으로 정면 좌우
에 높은 종탑을 두고 있고 두 종탑도 층을 이루며 복잡하게 장식되어 있으며,
정면의 중앙부가 성인상 등 다양한 종류의 부조장식의 현관을 갖추고 있는 것
이 특징이다. 정면건축은 때로 건축의 구조적인 면이 장식 속에 함몰되어 있
어 제단벽 장식 같은 느낌을 주기도 한다. 내부는 크기에 따라 하나의 주랑과
익랑으로 되어 있거나 주랑·익랑·측랑을 모두 갖춘 곳도 있다. 정면에 이어
제단도 다양한 모양의 도금된 장식 등 극도로 호화롭게 꾸미고 장식했다.

Figure 42. A. F. Lisboa (Aleijadinho): Ouro Preto, São Francisco, Third Order, 1766-94. Elevation and plan

알레이자디뉴, 「상 프란시스쿠 성당 입면도와 평면도」, 1766~94, 오루 프레투

칼에이루스와 아라우주, 「로사리오 예배당 입면도와 평면도」, 1784, 오루 프레투

　중남미에서 유일하게 포르투갈의 식민지가 된 브라질에서는 바로크 미술의 출현이 늦어 18세기에 가서야 나타났다. 포르투갈이 1580년부터 1640년까지 에스파냐에 합병된 탓에 지속적인 미술의 발전을 보지 못했는데 그 여파가 식민지인 브라질에까지 미쳤기 때문이다. 바로크의 물결은 브라질 전역에 불어 닥쳤지만 그중에서도 리우 데 자네이루Rio de Janeiro는 바로크 미술이 가장 활발하게 전개된 곳이다. 특히 리우 데 자네이루 북쪽의 광산촌은 철·금·다이아몬드 등과 같은 귀금속을 채굴하던 곳으로 당국은 수도회의 접근을 엄격히 금지했다.

　그래서 수도회들은 광산촌이 아닌 그 주변 여기저기에 비슷비슷한 수도원 성당들을 지었는데, 이 성당들이 바로 브라질 바로크의 전형을 보여주는 건축으로 꼽힌다. 이 성당들은 다른 곳의 성당들하고는 달리 조금씩 변형된 모습의 타원형의 긴 평면구도를 보이는 것이 특징이다. 오루 프레투Ouro Preto의 상 프란시스쿠 수도원 성당São Francisco, 1766~94과 마리아나Mariana의 상 페드루 성당São Pedro, 1771~73은 길게 늘인 타원형의 주랑구도를 보이고, 1784년에 건축된 오루 프레투의 로사리오 예배당Rosário은 둥글게 휜 정면에 달걀이 두 개 겹쳐져 눕혀 있는 8자 모양의 구도를 보여 눈길을 끈다. 이 기발한 설계를 보이

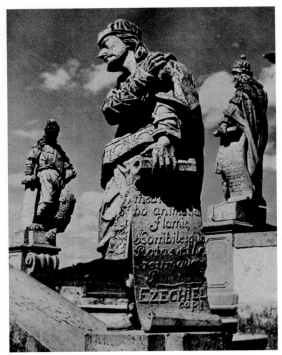

알레이자디뉴, 「예언자상」, 1800~1805,
봉 제수스 데 마토지뉴스 성당,
콩고냐스 두 캄푸

는 성당들은 브라질의 건축가이자 조각가인 리스보아Antônio Francisco Lisboa, 1738~1814, 일명 알레이자디뉴Aleijadinho의 손길이 들어간 성당들이다.[59]

알레이자디뉴는 건축만 했던 것이 아니다. 그는 브라질의 미켈란젤로로 통할만큼 조각에도 뛰어났다. 콩고냐스 두 캄푸Congonhas do Campo의 봉 제수스 데 마토지뉴스 성당Bom Jesus de Matozinhos의 바깥에 있는 계단과 계단 곳곳에 놓은 열두 명의 「예언자상」1800~1805은 포르투갈과 브라질에서 가장 뛰어난 조각 작품으로 꼽힌다.[60] 성당에서 안뜰 사이에 거대한 계단이 있고 곳곳에 거대한 예언자들이 놓여 있어 신자들은 층계를 오르내릴 때마다 예언자들과 마주친다. 잿빛 돌로 조각된 예언자상은 파란 하늘, 멀리 보이는 산, 하얀색 성당 건물을 배경으로 뚜렷이 그 모습이 부각되어 보는 사람들을 압도한다. 매부리코가 강조된 사령관의 모습, 오랜 갈망에 지쳐 푹 패인 얼굴을 하고 있는 예언자

59) George Kubler, Martin Soria, op. cit., p.119.
60) Ibid., p.195.

상들은 전체적으로 야생적이고 거친 매무새를 보여주고 있다.

알레이자디뉴는 포르투갈인과 흑인 사이에 태어난 혼혈인으로, 30대에 병을 앓아 불구자가 되어 가슴속에 아픔을 많이 담고 있는 사람이었다. 알레이자디뉴는 자신의 마음속에 짙게 각인된 깊은 상처, 내면으로부터 끝없이 분출되는 천재로서의 열정, 깊은 신앙심을 이처럼 격렬하고 거친 모습의 조각상으로 표현했다. 그곳 지역민들의 토속적인 정서와 원시적인 강렬함이 짙게 느껴지는 조각상들이다.

새로운 도상의 출현

" 바로크 미술가들은 천장에 진짜 하늘을
그려놓아 제한된 천장을 무한한 천상의
세계로 확대시켰다. 천장을 올려다보면,
성인들이 천상에서 그리스도와 성모 마리아,
천사들을 만나는 신비로운 장면이 바로
위에서 실제처럼 벌어지고 있어, 보는 사람도
동시에 황홀경에 빠지게 된다. "

새로운 종교미술의 탄생

루터에서 시작되어 전 유럽에 퍼진 종교개혁은 가톨릭의 교회구조와 교리도 인정하지 않는 데까지 나아가, 결국 가톨릭 교회는 개혁에 대한 시대적인 요청에 응하여 1545년부터 1563년까지 25차례에 걸쳐 트리엔트 공의회를 개최하기에 이른다. 가톨릭 교회의 개혁, 즉 반종교개혁에서는 기존의 수도회들의 역할이 크게 부상했지만, 특히 예수회라는 새로운 교단이 창립되어 가톨릭의 지위를 확고히 다져놓는 데 결정적인 기여를 했다. 예수회는 교육과 예술을 통한 선교에 치중하여 유럽 전역에 예수회학교를 설립했고 17세기 유럽 사회에서의 문학과 연극의 전성기를 가져왔으며, 로마에 있는 예수회 교회인 일 제수 교회는 그 후 바로크 성당양식의 전형이 되었다.

다른 어느 수도회보다도 특히 예수회는 선교를 위한 종교예술의 탄생에 앞장섰다. 예수회의 설립자인 성 이냐시오 데 로욜라는 『영신수련』에서 고문이나 수난, 천상의 장면 등을 느껴보기 위해서는 그 장면을 연출하듯이 오감을 모두 사용해 느껴보라 권하고 있다. 즉 정신으로 받아들이지 말고 감각을 통해 마음으로 느끼라는 얘기다. 화가가 그림을 그리듯 복음서의 말씀을 묵상하라 요구하고 있다.[1] 더 나아가서 예수회에서는 '미'를 통해서 하느님의 참다움과 선함에 다가가야 한다는 주제의 강론을 하면서 다채로운 색채, 다양한 형태와 여러 각도의 미적 구현을 통해 절대적인 '미'에 도달할 수 있다는 이론을 제시했다.[2]

가톨릭 교회는 종교개혁의 파동으로 많은 어려움을 겪고 있는 상황에서 신자들이 교회와 일체가 되도록하기 위하여 성스러움과 품위를 지키는 것도 중요하지만 감각을 통하여 마음에 호소하는 방법도 중요하다는 것을 간파했다. 가톨릭 교회에서 원하는 종교미술은 좀더 설득력 있는 방법으로 신자들로 하여금 하느님 나라를 체험하게 하고 하느님의 권능과 영광을 느끼게 하려는 것

1) Emile Mâle, *L'art religieux du la fin du XVIe siècle, du XVIIe siècle et du XVIIIe siècle*, Paris, Armand Colin, 1951, Préface, p.V.

2) Marc Fumaroli, *L'âge de l'éloquence*, Genève, Droz, 2002, p.379.

이었다. 무엇보다 미술에서 수사학적인 방법이 절실히 요구되는 상황이었다. 바로크 미술은 바로 이렇게 종교적 교리와 수사학, 영성과 수사학의 만남이 이루어진 곳에서 탄생했다. 에스파냐에서는 벨라스케스의 장인 파체코가 신자들의 신앙심을 높이기 위해 감성적인 영상을 중요시했다. 일찍이 성 아우구스티노도 미술이 신자들로 하여금 예지를 깨우치도록 이끌어준다고 말한 바 있다. 파체코는 1637년에 완성한 세비야에서는 1649년에 출간했다 『회화미술, 고대 세계와 그 위대함』에서 우주만물을 창조하신 하느님이 최초의 화가이며 조각가라는 신조에 따라 종교미술의 중요성을 역설했다. 심지어 강론보다도 그림이 다른 종교를 믿는 사람들을 개종시키는 데 더 큰 역할을 한다면서, 또 사람들 영혼을 정화시키고 그 영혼 속에 영웅적이고 위대한 행동을 배양하고 그리스도교적인 덕을 심어주는 데 미술만한 것이 없다는 말까지 했다.[3]

종교개혁과 반종교개혁이라는 거친 파고를 지난 가톨릭 교회는 이를 위한 대응책으로 감성을 두드리는 새로운 유형의 종교미술을 탄생시켰고 그 원리를 미술의 수사학에서 찾았다. 기원전 1세기 로마 시대 키케로의 수사학은 듣는 이에게 활기와 감미로움, 비장함과 열정을 느끼게 하기 위해, 설득docere하고, 환심delectare을 사며, 감동movere을 시키는 단계로 나아가야 함을 제시하고 있다.[4] 17세기 종교미술은 소통을 전제로 한 수사학의 임무를 띠면서 감동적이고 극적이며, 비장하고 격렬하며, 또 환희에 찬 세계로 이끌어주는 새로운 도상들을 출현시켰다.

선교를 위한 순교

16세기는 독일이나 영국 등의 나라가 종교개혁의 물결을 타고 개신교를 탄생시킨 시대였다. 에스파냐, 포르투갈은 경제적인 이유도 있지만 무엇보다 선교라는 절대적인 임무를 띠고 신대륙 정복에 나섰기 때문에, 종교적인 투쟁과 정복으로 점철됐던 시대이기도 했다. 종교개혁 이후 개신교 측에서는 자신들

3) *Histoire de l'art* III–Encyclopédie de la Pléiade, Paris, Gallimard, 1965, pp.500~501.
4) Marc Fumaroli, op. cit., p.XI.

이 힘들게 탄생시킨 새로운 종교를 지키기 위해서, 가톨릭 측에서는 개신교의 확산을 막기 위해서 서로 치열한 싸움을 벌였다. 새로 발견된 신대륙에서는 미지의 세계에서의 포교에 따른 위험으로 선교사들은 항상 죽음을 염두에 두고 살아야 했다. 종교분쟁이 잦았던 그 당시, 교인들은 자신들의 종교를 지키기 위해서라면 죽음도 불사하겠다는 결의에 찬 신앙심으로 가득 차 있었다. 그래서 심지어 선교를 위해 거룩한 순교를 준비하게 하는 곳까지도 생겨났다.

1579년 교황 그레고리오 13세는 유난히 가톨릭을 박해했던 영국을 가톨릭으로 되돌리기 위한 젊은 선교사들을 키우기 위해 영국학교를 설립하기도 했다. 오라토리오회를 창설한 필립보 네리도 영국학교에 들어온 신참자들을 만나면 "안녕, 순교의 꽃이여!"라는 인사말을 건넬 정도로, 순교에 대한 예찬이 일반화되어 있었다.

교황 그레고리오 13세의 특명을 받고 가톨릭 수호에 나선 수도회는 예수회로, 영국뿐 아니라 독일을 위한 선교에도 앞장섰다. 교황 그레고리오 13세는 독일에서의 개신교와의 투쟁을 위한 독일학교도 설립하여, 산토 스테파노 로톤도 성당Santo Stefano Rotondo을 학교로 쓰라고 내주었다. 그 성당의 장식을 맡은 예수회는 1585년에 성당 내부를 그리스도교 박해의 역사를 주제로 한 30여 점의 프레스코화로 채워놓았다. 그들은 로마 시대의 잔인한 박해의 역사를 황제의 이름, 순교자의 이름과 함께 너무도 사실적으로 그려놓았기 때문에 보는 사람을 놀라게 한다. 순교 장면에는 짐승의 가죽에 싸여 개한테 물어뜯기는 장면, 산 채로 펄펄 끓는 가마솥에 던져지는 장면, 쇠갈고리로 얼굴을 훑는 장면, 유방이 잘리는 장면, 돌무더기에 깔려 죽은 장면, 온몸을 산산조각을 내는 참혹한 장면들이 그대로 그려져 있다.

이와 비슷한 때에 예수회 수도사들의 도움을 받아 안트베르펜에서 1587년에 『이교인들이 만드는 잔인한 현장』이 출판되기도 했다. 이 책에서는 옛 시대의 형리들은 생각지도 못한 순교 장면과 기구들이 나와 있다. 가톨릭 사제가 위그노들에 의해 다른 곳도 아닌 성당 제단에 놓인 십자가에서 십자가형을 당한다든가, 어깨까지 땅속에 묻고 남겨진 얼굴을 과녁 삼아 공놀이를 하는 등

상상을 불허하는 순교 장면이 묘사되어 있다. 심지어 로마의 어떤 성당은 들어가는 입구부터 온갖 무시무시한 고문기구들을 그려놓은 곳도 있을 정도다. 예수회의 본산지인 로마의 일 제수 성당에도 돌을 맞는 스테파노, 석쇠 위에서 구워진 성 라우렌시오, 참수당하는 성 아녜스 등 순교 장면만 그린 예배당이 있다. 이렇듯 당시 예수회의 성당에는 순교 장면이 아주 많이 그려져 있다. 형리가 주교인 리벤의 혀를 뽑고 피투성이가 된 혀를 개에게 던져주는 참혹한 순교 장면을 그린 루벤스의 작품 「성 리벤St. Lieven의 순교」도 플랑드르 겐트에 있는 예수회 소속 성당을 위해 그린 것이었다. 새로 창립된 수도회를 결속하고 그 이미지를 확고하게 각인시키는 데는 순교 장면만큼 효과적인 그림이 없었을 것이다.

예수회 수도회 창립 100주년을 기념하는 책자에는 다음과 같은 글이 씌어 있다.

"우리가 예수가 갔던 길을 따르지 않는 수도사라면 예수회 수도사라고 말할 자격이 없다. '예수회'라는 위대한 이름을 갖고 있는 우리들이 그 이름에 합당치 못한 삶을 산다면 우리들은 신앙을 저버린 자들이라고 불릴 것이다. 예수라는 이름을 지키기 위해서라면 우리들은 온갖 욕설과 중상모략을 들어도 참아야 하고 온갖 저주와 위험도 이겨내야 한다. 예수라는 이름을 위해 우리 앞에는 투옥과 고문, 죽음이 기다리고 있다. 우리는 영혼구원을 위해 단단히 무장하고서 그 전투에 맞서 싸워야 한다. 전사들이여! 어떻게 하겠는가? 우리의 사령관을 버리고 여기서 물러서겠는가?"5)

이 글은 전쟁터에 나가는 군인처럼 수도사들도 죽음을 불사하고 선교에 나설 것을 권하는 초창기 예수회의 결의에 찬 분위기를 보여주고 있다. 반종교개혁 이후 예수회는 이렇게 가톨릭 수호를 위해서라면 죽음까지 불사하겠다

5) Emile Mâle, op. cit., pp.114~116.

치암펠리, 「성인들의 순교장면」, 일 제수 성당 주랑 오른쪽 첫 번째 예배당 벽면

는 강렬한 신앙심을 보여주었다.

　유럽뿐 아니라 유럽인에 의해 새롭게 정복되어가는 신대륙에서도 그리스도교 선교에 따른 순교의 피가 대륙을 적시고 있었다. 처음 신대륙 땅을 밟은 프란치스코 수도회를 시작으로 도미니코 수도회 · 아우구스티노 수도회 · 예수회 선교사들이 차례차례 신세계의 땅을 밟았다.[6] 유럽인들은 마치 유럽에서 개신교에게 빼앗긴 가톨릭의 영토를 유럽 반대편의 땅에서 되찾기나 하려는 듯 선교 열기에 가득 차 있었다.

　그러나 새로운 곳인 만큼 도처에 위험이 도사리고 있던 것도 사실이다. 심지어 생각지도 않게 선교사들이 원주민이 아닌 칼뱅파와 같은 신교도들에 의해 죽음을 당하는 경우도 있었다. 1742년 교황 베네딕토 14세에 의해 순교자 반열에 오른 40명의 예수회 수도사들은 불만을 품은 중남미 원주민들한테 몰살당한 것이 아니라, 사실은 브라질 선교임무를 띠고 포르투갈의 포르토 항구를 떠나 브라질로 향하던 중 칼뱅파 신교도들의 배 5척에 포위되어 몰살당했다고 한다. 몇 년 후 개신교들에 의한 예수회 수도사들의 죽음의 장면이 생생

6) Eric Roulet, *La conquête des Amériques des XVIe siècle*, Paris, PUF, 2000, p.67.

칼로, 일본의 순교장면을 그린 판화,
17세기 초

하게 로마의 산탄드레아 알 퀴리날레 성당에 재현되었다.

일본에서의 포교와 순교의 역사는 중남미에서보다 더 극적이었다. 애초에 일본은 에스파냐인으로 이냐시오 성인과 함께 예수회를 창설한 사베리오 신부Franciscus Xaverius, 1506~52, 본명은 프란치스코 하비에르의 적극적인 포교활동으로 평민뿐만 아니라 귀족층까지 그리스도교가 깊이 파고들었는데, 도요토미 히데요시가 정권을 장악한 후에는 '기리시탄 금지령'이 1587년에 내려져 지독한 박해의 역사를 기록하게 되었다. 나가사키를 시작으로 순교자가 잇따랐다. 일본의 선교 상황은 금세 유럽 전역에 퍼졌고 예수회는 일본에서의 순교 장면을 산탄드레아 알 퀴리날레 성당에 프레스코화로 그려놓았고, 판화로도 내놓았다. 1627년 교황 우르바노 8세는 나가사키에서 순교한 28명을 외국인으로서는 처음으로 성인품에 올렸다.

이 시대에는 순교를 통한 영웅적인 죽음을 기리는 분위기였다. 시대의 분위기를 말해주듯 추기경 팔레오티Gabrielo Paleotti는 "바퀴, 형틀, 석쇠, 십자가 등

으로 고문당하는 그리스도교인을 그림으로 그리는 것을 주저하지 마라. 교회는 그와 같은 방법으로 순교자들의 용기를 찬양하고 신자들의 영혼을 강렬한 신앙심으로 불타게 할 수 있기 때문이다"라고 말했다.[7] 또한 팔레오티는 화가는 무언의 신학자 내지는 말 없는 선교사가 되어야 한다고 권하면서 법열에 들뜬 장면이든 순교의 장면이든 신자들이 감각적으로 또는 감정적으로 영혼의 고양을 체험할 수 있도록 해야 함을 강조하고 있다.[8]

초기 그리스도교 박해의 역사

교회가 이렇듯 순교에 깊은 관심을 보일 때 마침 로마에서 카타콤바catacomba가 발견되어 초기 그리스도교 박해시대의 역사가 백주에 드러났다. 그때까지는 산 세바스티아노 카타콤바와 같은 작은 규모의 카타콤바만 알고 있었는데, 1598년 살라리아Salaria 길 쪽의 땅이 붕괴되면서 산 프리실라San Priscilla 카타콤바가 드러났던 것이다. 이어서 로마 외곽에 산재해 있는 수많은 카타콤바가 발굴되기 시작했고, 1634년에는 오라토리오회의 사제인 세베라노P. Severano가 『지하의 로마』 *Roma sotterranea*를 출판했다. 로마인들은 이 책을 신이 내려주신 선물로 생각했다.

카타콤바의 발견도 발견이지만 그보다 더 충격적인 일은 1599년 성녀 체칠리아Santa Cecilia의 유해를 산 칼리스토San Callisto 카타콤바에서 트란스테베레의 성녀 체칠리아 성당으로 옮기면서 보니, 성녀는 녹색의 부드러운 비단옷을 입고 옆으로 누운 채 깊은 잠에 빠져 있는 듯한 모습이었다 한다. 기적적으로 하나도 훼손되지 않은 성녀의 시신을 본 교황 클레멘스 8세는 성녀를 삼나무로 된 옛 관에 그대로 안치할 것을 명했다. 조각가인 마데르나Stefano Maderna, 1576~1636는 잠자는 듯이 죽은 성녀의 모습을 순결무구한 성녀의 모습으로 형상화했다.

시대의 흐름에 맞추듯 교회사 연구에 몰두했던 추기경 바로니오Baronius는 1588년에 펴낸 방대한 저서 『로마 교회사 연대기』에서 순교에 관한 이야기를 처음 3권에 할애했다. 이 연대기에는 순교자들의 발자취가 마치 현장에서 목

7) E. Mâle, op. cit., p.112.
8) René Huygue, *L'art et l'âme*, Paris, Flammarion, 1960, p.193.

마데르나, 「성녀 체칠리아」, 1601년경, 로마, 트란스테베레의 성녀 체칠리아 성당

격한 듯 생생히 기록되어 있다. 그때까지 그저 구전으로만 전해져 전설처럼 느껴졌던 순교에 얽힌 이야기가 역사적인 근거와 정확성을 갖게 되었다. 17세기의 미술가들이 많이 찾던 작품주제는 로마 시대의 순교 장면이었고, 바로니오가 쓴 순교전기는 17세기에서 순교를 주제로 한 그림 도상의 원천이 되었다. 지난날 중세 때에는 제노바의 대주교 야코포 다 바라제Jacopo da Varazze, 1228/30~98의 『황금전설』Legenda aurea이 종교미술 도상의 원천이 되었듯이 17세기에 와서는 바로니오의 책이 성인성녀들의 도상의 근거가 되었다. 바로크 미술의 시대인 17세기는 감정을 고양하는 극적인 묘사와 더불어 사실적인 표현에 치중했던 시대였던 만큼 순교 장면이 아주 사실적으로 나타나 있다.

처절한 순교장면을 잘 그린 화가로는 에스파냐 출신으로 나폴리에서 활동한 리베라가 있다. 그가 그린 「성 바르톨로메오의 순교」는 성인이 산 채로 살갗을 벗기는 순교를 당하는 잔혹한 장면이 생생하게 그려져 있다.787쪽 그림 참조 로마의 산 그레고리오 알 첼리우스 성당San Gregorio al Celius에 있는 도메니키노의 프레스코화 「매질당하는 성 안드레아」도 성인이 고통당하는 모습을 마치 그 현장을 보고 있는 듯 아주 사실적으로 재현했다.

에스코리알 궁 미술관에 있는 엘 그레코가 그린 「성 마우리티우스와 그 군사들의 순교」를 보면, 로마 황제의 명을 거역하여 군사들 모두가 학살당할 처지에 놓인 중에, 성인이 그들에게 그리스도를 위해서 죽을 것을 말하고 있는 장

엘 그레코, 「성 마우리티우스와
그 군사들의 순교」,
1580~82, 캔버스 유화,
마드리드, 에스코리알 궁 미술관

면이 전개되어 있다. 학살의 장면을 그대로 보여주는 것보다 죽음을 기다리는
그들의 모습이 훨씬 더 진한 감동을 던져주고 있다. 바로니오의 책에서 보면,
죽음을 앞두고 성인 마우리티우스는 "우리들은 물론 황제의 군사들입니다. 그
러나 우리들은 하느님의 종이기도 합니다. 황제에게 선서를 하는 것도 중요하
지만, 그전에 우선 하느님에게 먼저 선서를 해야 합니다"[9]라 말했다고 한다.

중세 때는 순교 장면을 그린 그림이 스테인드글라스 한 귀퉁이에 있는 정도
였다. 이 시기에는 지상의 허물을 벗고 영적인 모습으로 변모하는 순교자를 박
해를 이기고 천상의 왕관을 차지하는 승리자로 보았다. 순교자들이 당한 고통

9) Ibid., p.132.

은 잊은 채 오로지 하느님 나라에 들어간다는 상징성만 강조되었던 것이다. 그러나 트리엔트 공의회 이후 순교자들의 고통에 동참하는 것이 오히려 신앙심 앙양에 도움이 된다는 의식이 확산되어 순교자들의 고통이 직접 눈앞에 펼쳐지는 것 같은 그림이 나오게 되었다. 이상화시킨다거나 상징성을 부여하는 면이 사라지고 순교당하는 참혹한 장면이 모두 실제처럼 묘사되었다.

그리스도교가 형성되어가던 초기 단계에서는 밖으로부터의 공격과 안에서의 이단으로부터 그리스도교를 수호하기 위해 순교자가 있었지만, 이제는 세계로 나간 선교사들이 세계를 모두 가톨릭 국가로 만들기 위해서 무수히 많은 피를 흘려야 했다. 선교사들은 유럽이든 인도든 중남미든 어디서든지 신앙을 위해 기꺼이 목숨을 내놓아야 한다는 분위기였다.

사람들은 신앙의 관점에서 더 나아가 순교자들의 고통이 삶 속에서 괴로움을 극복하는 데 도움이 된다고 생각하게 되었다. 1634년에 예수회 수사인 비베리오Biberius는 안트베르펜의 플랑탱 출판사에서 나온 『성스럽고 고귀한 고통과 참을성』Sacrum sanctuarium crucis et patientiae을 펴내기도 했다. 이 책은 병자들이나 고통받는 이들이 고통을 잘 이겨내고 죽음을 거룩하게 맞이할 수 있도록 이끌어주는 책으로, 초대 교회의 순교자들로부터 16세기 신대륙에서 순교를 당한 선교사들의 이야기와 판화로 엮여 있다. 병자들에게는 침대를 십자가로 생각하고 그리스도의 수난에 직접 동참한다는 마음으로 병상의 고통을 이겨낼 것을 권하고 있다. 이 책은 순교의 이야기와 순교 장면을 그린 참혹한 그림에서 마음의 위안을 찾으라고 권고한다. 지상에서의 고통을 신이 주신 은총으로 받아들이라는 이야기다.

환시와 법열

글이나 그림을 통해서 보면, 중세 때의 성인들은 병든 이들을 치유하고 기근이 들면 금으로 된 성물까지 팔아 비참한 처지에 있는 사람들을 도와주는 이미지를 갖고 있었다. 중세에 그려진 성인들은 지상에서 선행을 베풀면서 조용히 하느님 나라로 갈 준비를 하고 있었던 데 비해, 반종교개혁 이후에 그려

진 성인들의 모습은 그와는 딴판으로 천상에 올라 지복을 누리는 모습이거나 지상에서도 어느 순간 신과의 합일을 이루어 황홀경에 빠지는 모습을 보여주고 있다. 반종교개혁 이후의 성인들은 천상의 세계로 가서 예수 그리스도, 성모님, 성인들을 직접 보고 온 사람들로 묘사되었고 이는 당시 교인들에게 깊은 감명을 주었다. 실제로 아빌라의 성녀 테레사나 성 이냐시오와 같은 당시 성인들의 초자연적인 영적체험이 그런 장면의 근거가 되었음은 물론이다.

르네상스 시대의 종교화는 조화로운 이상미라는 원리에 따라 온화하고 평온한 분위기를 보여주었고 또 인본주의 사고를 바탕으로 인간적인 차원에 머물렀다. 그래서 르네상스의 성인들은 육신과 영혼의 조화로운 결합을 보여주었다. 그러나 종교개혁을 거치면서 보편적 이념 아래 통일되어 있던 기독교 세계가 분열되어 종교적인 심성에도 변화가 일어 자기들의 종교를 지키기 위한 격렬한 신앙투쟁이 잇따랐고 순교를 찬양하는 분위기까지 조성되었다. 예술이란 그 시대를 보여주는 얼굴이기 때문에 종교개혁을 거친 17세기 미술은 그전 시대하고는 다를 수밖에 없었다.

반종교개혁자들은 가톨릭 세계를 다시 하나로 묶기 위해서 신자들에게 감동을 주는 미술을 원했다. 특히 반종교개혁의 중심세력이었던 예수회는 다른 주제보다 예수수난, 순교 장면, 지옥에서 받는 고통, 천상세계의 주제를 좋아했고 그런 장면들을 신자들에게 보다 실감나게 보여주고자 했다. 더군다나 예수회 창립자인 에스파냐의 성 이냐시오 데 로욜라는 예수님을 직접 만나보는 신비스런 영적체험을 여러 번에 걸쳐 한 후 예수회를 창립했기 때문에 예수회에서는 이냐시오의 천상체험을 빠짐없이 예수회 소속 성당에 집어넣었다. 이냐시오는 기사생활을 하다가 회심한 후 1522년 만레사Manresa 마을 동굴에서 기도와 극기와 명상에 몰입하던 중 일주일 내내 황홀경에 빠져 있었고, 예수 그리스도와 성모 마리아, 성 삼위일체의 환시가 보이고 눈물이 폭포처럼 쏟아지는 신비스런 체험도 했다. 그때 기도하는 이냐시오 성인의 이마에서는 찬란한 빛이 번쩍였다고 한다. 성인은 그 후에도 여러 번이나 예수나 마리아가 나타나는 기적 같은 환시체험을 했다고 한다.

일 제수 성당 제단 좌측 익랑에
포조가 설계한 성 이냐시오 예배당 제단

 여러 번에 걸친 성 이냐시오의 환시체험은 예수회 소속성당에는 어디든 들어가 있다. 예수회 수도사인 포조가 그린 천장화 「성 이냐시오의 승리」가 있는 산티냐치오 성당의 한 프레스코화는 전쟁에서 부상당해 집에 돌아와 누워 있는 성 이냐시오 앞에 성 베드로가 나타나 치료를 해주는 장면이 그려져 있다. 그것은 이냐시오의 첫 번째 환시체험이었다. 성 이냐시오의 환시 체험 가운데 예수회가 특히 좋아하는 이야기는 예수회 창립 이전에 그가 로마에서 본 환시 이야기다. 이냐시오는 1537년 베네치아에서 서품을 받은 후 수도원 친구들과 로마에 갔는데, 로마 근교에 있는 라 스토르타 마을의 조그만 성당에 홀로 들어가 있다가 십자가를 진 예수가 나타나 "내가 너를 로마에서 도와줄 것이다"

10) 『한국 가톨릭 대사전』 9권, 서울, 한국 가톨릭 대사전 편찬위원회, 1996, 6941~6942쪽.

가울리, 「영광에 찬 성 이냐시오」, 일 제수 성당 천장화

Ego vobis Romae propitius ero라는 말을 했다고 한다. 환시를 본 후 이냐시오는 예수의 동반자라는 뜻의 '예수회'를 창립했고 교황으로부터 인가를 받았다.[10] 예수회의 본산인 로마의 일 제수 성당 내의 이냐시오 성인의 묘가 있는 성 이냐시오 예배당의 제단에는 바로 성부聖父와 십자가를 진 성자聖子가 아래를 지그시 내려다보고 있는 가운데 황홀경에 빠져 위를 바라다보고 예수의 말을 듣고 있는 이냐시오 성인의 모습이 조각되어 있다.279쪽 그림 참조

일 제수 성당 안의 성 이냐시오 제단에 가울리Giovanni Battista Gauli, il Baciccia, 1639~1709가 그린 프레스코화 「영광에 찬 성 이냐시오」는 성 이냐시오가 천상에 바로 오르는 순간을 그린 것이다. 성 이냐시오 바로 위에서는 광휘에 싸인 천상세계가 열리고 있고 빛에 휩싸인 성 이냐시오는 눈이 부시고 황홀경에 빠져 고개조차 가누지 못하고 뒤로 젖혀진 모습을 보인다. 그때까지 어떤 그리스도교 미술에서도 이처럼 강렬하게 황홀경에 빠진 성인의 모습을 그려내지 못했을 것이다.

1575년에 오라토리오회를 창설한 이탈리아 피렌체 출신의 필립보 네리 Filippo Neri, 1515~95 역시 뛰어난 영적 지혜와 환시 체험으로 로마인들을 영성

적 삶으로 이끌어주었다. 필립보 네리는 가끔씩 찾아갔던 산 세바스티아노 카타콤바에 있을 때나 또는 산 제롤라모 델라 카리타 수도원San Gerolamo della Carita의 작은 방에 머물 때, 알 수 없는 어떤 희열에 찬 초자연적인 기운이 자신을 엄습해왔다고 한다. 그는 납작 엎드려 "주님이시여, 이 정도면 충분합니다. 저에게 내려주시는 이 엄청난 은총을 이제 그만 거두어주십시오. 저에게서 떠나주십시오. 주님이시여! 보잘것없는 저에게 이처럼 크나큰 선물을 내려주시다니요. 가당치 않습니다"라는 기도를 올렸다고 한다.

한번은 필립보에게 성모가 나타나 그를 천상으로 데려가 천사들 속에서 천상의 음악을 듣게 했다고도 한다. 필립보가 미사를 집전할 때 갑자기 그가 법열에 든 상태로 몇 시간 동안이나 그대로 제단에 머물러 있었다는 기록도 있다. 몰아지경 상태에 빠진 필립보는 인간의 모습이 아니라, 얼굴 전체가 황금색 빛으로 물들고 몸이 공중에 들려진 상태였다고 한다. 육신의 무게를 떨쳐버리고 깨끗한 영혼만 남은 그의 몸이 가끔씩 땅에서 들어 올려졌다는 것을 본 목격자들이 많았다. 이때 그의 모습은 하느님에 대한 불붙는 열정으로 천상을 향해 타오르는 불꽃 같았다고 한다.

오라토리오회 사제들은 창립자인 성인 필립보 네리의 이미지를, 아기 예수를 안고 천사들에 둘러싸여 그의 앞에 나타난 마리아 앞에서 법열상태에 든 필립보로 삼고, 오라토리오회 성당 곳곳에 그려놓도록 했다. 그중 오라토리오회의 새 성당에 성인의 묘 위에 있는 귀도 레니의 성 필립보의 상은 대표적인 도상으로 꼽는다. 아기 예수를 안고 천사들을 대동한 채 필립보에게 나타난 마리아를 보고 필립보는 황홀경에 빠져 있는 모습이고 그 앞에는 백합 한 송이가 떨어져 있다. 필립보에게 봉헌된 모든 성당에는 이와 같은 유형의 도상들을 보여주는 모자이크, 벽화, 조각이 꼭 들어가 있다. 새로운 교회에 있는 조각가 알가르디의 「필립보 네리의 상」은 필립보가 마리아를 본 환시의 장면은 아니지만 하늘을 바라보면서 천상의 음악소리에 귀를 기울이는 그의 모습을 담고 있다. 모두 천상세계를 향한 불타는 마음으로 황홀경에 빠진 영적인 상태를 보여주는 도상들이다.

성인들의 영적 체험

수도원 개혁에 나서 기존의 가르멜 수도회로부터 '맨발의 가르멜회'를 독립시킨 아빌라의 성녀 테레사 수녀의 관상생활 또한 당시 그리스도인들에게 깊은 감명을 주었다. 테레사 수녀는 하느님과 함께하기 위해 자신의 내부세계로 침잠하는 기도생활을 권장했고 그 과정을 상세하게 제시했다. 테레사 수녀가 펴낸 『영혼의 성』『천주자비의 글』『완덕의 길』은 신비한 체험과 고통, 황홀경과 탈혼의 경험 등 하느님과의 합일을 이루는 초자연적인 체험들에 대한 설명으로 가득차 있다. 또한 수녀는 『어두운 밤』『영혼의 노래』등의 영성적인 저서를 남기고 가르멜회 수도원 개혁에 앞장선 십자가의 성 요한에게도 영향을 미쳤다.729쪽 참조

성녀 테레사 수녀가 쓴 책에서 보면, 수녀는 하느님에 대한 열정으로 가득차 손 하나 까딱할 수 없을 정도로 기진맥진해 있을 때 끝에 불이 붙은 금화살을 든 천사가 나타나 그 화살로 자신의 심장을 찌르는 신비로운 체험을 했다고 한다. 하느님 사랑의 불꽃을 맞은 수녀는 지독한 아픔 속에서도 너무도 강하게 밀려오는 영혼의 상쾌함을 맛보았다. 실제로 수녀가 선종한 후인 1591년, 수녀의 시복諡福: 가톨릭에서 성인명부에 올리는 심사 조사 때 수녀의 묘를 파 심장을 꺼내 보았더니 몇 군데 찔린 상처가 있고, 그 주변에 탄 자국이 있었다고 한다.[11] 그래서 가르멜 수도회에서는 성녀의 심장을 유물함에 넣어 알바 데 토르메스Alba de Tormes의 아눈시아시온 수도원Anunciación에 안치했다. 1622년에 성녀는 시성諡聖: 가톨릭 교회에서 성인으로 선포됨되었다.

그 후 가르멜 수도회와 에스파냐 주교구에서는 성녀가 천사의 화살에 찔리는 신비스런 체험을 한 8월 27일을 축일로 삼을 것을 교황청에 요청했고, 이 제안은 1726년 교황 베네딕토 13세로부터 재가받았다.[12]

베르니니가 산타 마리아 델라 비토리아 성당 내부에 조각한 「성녀 테레사의 법열」은 테레사 수녀가 하느님 사랑의 화살촉을 맞는 바로 그 순간을 묘사하

11) 서울 가르멜 여자수도원 옮김, 『천주자비의 글』, 서울, 분도출판사, 1983, 285쪽.
12) Ibid., 285쪽의 주석.

고 있는데, 천사로부터 화살을 맞은 성녀의 얼굴이 황홀경에 빠진 모습이다. 또한 테레사 수녀가 자신의 영적 체험을 기록한『천주자비의 글』에서 보면, 수녀가 하느님과 합일을 이루어 황홀경에 빠질 때는 마치 구름이 땅에서 증기를 빨아올리듯 하느님이 그녀의 영혼을 높이 끌어올리신다고 한다.[13] 베르니니는 땅 위에서 들려 올려진 몸을 나타내기 위해 구름 위에 떠 있는 듯이 수녀를 묘사했다. 성녀는 실신한 상태로 손이 힘없이 늘어져 있고, 그녀가 창립한 맨발의 수도회를 상징하듯 맨발 하나가 구름 아래로 떨어져 있다. 베르니니의 이 조각군상 말고도 성녀 테레사의 신비스런 영적체험 이야기는 유럽 각지 여러 성당에 그림과 조각으로 묘사되어 있다.343쪽 그림 참조

　수도자로서의 테레사 성녀의 일생은 환시와 계시 등의 영적인 체험으로 가득차 있다. 어떤 때는 기도 중에 세찬 힘에 이끌려 천국으로 몸이 옮겨져 천국의 신비를 맛보기도 하고, 성령 강림 대축일 전날 기도 중에는 머리 위에서 성령의 비둘기가 날아다니는 환시를 보기도 했다. 맨발의 가르멜회를 창립할 즈음 주변의 방해로 어려움에 처해 있을 때 또 한 번의 큰 신비스런 체험을 하게 된다. 1561년 성모승천 대축일날인 8월 15일에 테레사 수녀는 아빌라의 성 도밍고 성당에 있다가, 갑자기 황홀경에 들어갔는데 누군가가 희고 빛나는 망토로 자신의 몸을 덮어준다고 생각했다.

　그런데 바로 옆 오른쪽에는 성모 마리아가 있고 왼쪽에는 성 요셉이 있었다고 한다. 그때 성녀는 자신이 죄에서 완전히 해방됐음을 느꼈다고 한다. 성모 마리아가 그녀의 손을 잡고 수도원 창립이 순조롭게 될 것이라 말해주었다. 그러면서 그를 약속하는 증표로 더없이 귀중한 십자가가 달린 아주 아름다운 금목걸이를 주었고, 당신과 성 요셉이 수도원을 수호해주실 것이며 성자께서도 늘 함께해주실 것을 약속하셨다고 한다.[14] 그 후 얼마 있어 교황청으로부터 수도원설립 인가가 났고, 1562년에 드디어 아빌라의 성 요셉 수도원이 창립되었던 것이다. 그 후 망토를 입혀주고 금목걸이를 받는 테레사 수녀의 모

13) Ibid., 177~180쪽.
14) Ibid., 337~338쪽.

습은 가르멜 수녀원이 들어가는 곳이라면 반드시 첫 번째로 들어가야 하는 그림이 되었다.

1598년 로마에 산 주세페 아 카포 레 카세 가르멜회 수도원San Giuseppe a Capo le Case 안에는 화가 란프란코가 성 요셉이 지켜보는 가운데 성모 마리아가 무릎을 꿇고 있는 테레사 수녀에게 금목걸이를 주는 장면을 그린 그림이 걸려졌다. 트란스테베레에 있는 산테지디오 수도원Sant'Egidio이 1610년 가르멜회 수녀들을 처음 받아들일 때도 작가미상이긴 하나 성 요셉이 수녀에게 하얀 망토를 덮어주고 성모 마리아가 금목걸이를 건네주는 장면을 그린 그림이 있다.

17세기는 이 시대의 성인들만 황홀경에 빠진 모습으로 묘사한 것이 아니라 옛 시대의 성인들도 법열상태에 있는 모습으로 나타냈다. 르네상스 초기 조토 Giotto, 1266년경~1337가 1295년부터 1300년까지 아시시의 산 프란체스코 대성당에 그린 프레스코화 「성 프란치스코의 생애」는 주로 성인의 지상에서의 행적에 초점을 맞추어 성인의 일생을 기록영화처럼 담아놓은 것이다. 거기에는 성인이 수도자의 길을 택한 후 모든 재산을 나눠주고 움막에서 기거하며 양치는 목동들이 입는 옷을 입고 있는 장면, 새들에게 설교를 하는 장면, 로마에 가서 교황 앞에 무릎을 꿇은 장면, 선종 2년 전에 오상五傷을 받은 장면, 성인의 임종까지 성인 곁을 지킨 수도의 동반자였던 성녀 클라라와 영적으로 교류하는 등 성인의 발자취가 차례차례 나와 있다.

17세기에 와서는 성인의 이미지를 지상에서의 활동을 이렇게 낱낱이 밝히는 것이 아니라 하느님과의 일치를 이루는 모습으로 압축시켰다. 시대의 분위기는 지상에서 자비를 베풀거나 기적을 행하는 성인의 모습보다도 천상세계와 초월적인 접촉을 하는 성인의 모습에서 희열을 느낀 듯하다. 특히 종교적인 신심이 남달랐던 에스파냐에서는 무리요, 수르바랑, 페드로 데 메나 등 대부분의 예술가들이 수도자를 주제로 삼을 때 주로 몰아지경에 빠진 수도자의 모습으로 묘사했다.

천상을 향한 갈망, 그리고 비상은 건축구조로까지 이어져 위로 쳐다보게 되어 있는 둥근 천장이 천국의 장면을 나타내는 공간으로 쓰였다. 바로크 미술

가들은 위로 쳐다보는 천장에 진짜 하늘을 그려놓아 제한된 천장을 무한한 천상의 세계로 확대시켰다. 천장을 올려다보면, 성인들이 천상에서 그리스도와 성모마리아, 천사들을 만나는 신비로운 장면이 바로 위에서 실제처럼 벌어지고 있어, 보는 사람도 동시에 황홀경에 빠지게 된다. 17세기 성당의 천장화는 이렇게 하늘로 오르는 길을 제시해주고 있었다. 이탈리아 말로 '다 소토 인 수'da sotto in su는 시선을 아래에서 위쪽으로 끌어올린다는 뜻으로 17세기 천장화의 상승기류를 말해주는 것이나, 거기에는 마음과 정신이 모두 천상의 영광에 참여한다는 의미도 들어 있다.

죽음을 상징하는 형상들

순교 장면이나 황홀경에 빠진 장면 외로 17세기 미술에서 자주 나온 주제는 '죽음'이다. 르네상스 시대에는 사람들이 인간에게 부여된 무한한 가능성을 굳게 믿으며 세계를 다시 창조라도 할 듯한 유토피아적인 사고방식을 갖고 있었다. 그러나 종교개혁이라는 파란을 겪은 후에는 인간에 대한 신뢰가 무너지면서 삶에 대한 갈등과 불안감이 생겨났고 이는 곧바로 예술작품에 반영되었다. 한편 천상세계를 갈망하는 분위기는 인간의 덧없는 삶이라는 의식을 불러일으켜 인간의 비극적인 감성을 극도로 자극했다.

바로크 시대 문학이나 연극에서는 결투, 폭력과 살인, 자살 등 '죽음'에 대한 장면이 아주 리얼하게 묘사되어 있다. 주제 자체도 그러려니와 무대설정도 실제로 시체들이 땅바닥에서 나뒹구는 장면, 칼에 찔려 피를 흘리는 장면 등 죽음과 관련된 장면들을 빼지 않았다. 죽음을 주제로 한 예술은 바로크 전 시대에도 물론 있었다. 그러나 죽음을 보는 시각이 바로크 시대와는 전혀 달랐다. 르네상스 시대에는 죽음을 인간의 영혼이 육신의 옷을 벗어버리고 신과의 합일을 이루는 단계로 보는 지극히 긍정적인 죽음관을 갖고 있었다. 그래서 르네상스 시대의 묘는 평온함과 평화가 깃들어 있다. 1451년에 제작한 추기경 스클라페나티Sclafenati의 묘를 보면, 고인은 평화롭게 잠들어 있는 모습이고 그 아래 그리스어로 된 비문에는 "죽음을 왜 두려워하는가? 죽음은 우리에게 휴

식을 갖다주는데!"라고 씌어 있다. 같은 시대의 인물인 주교 포르나리Ottaviano Fornari의 묘에도 "이제 고단한 삶과의 투쟁이 끝났습니다"라는 비문이 적혀 있고 묘는 꽃과 과일장식으로 덮여 있다. 르네상스인들은 죽음은 삶의 고통에서 벗어나 비로소 휴식에 드는 삶의 마지막 과정으로 보았다.

바로크 시기, 죽음은 삶의 마지막 종착지가 되는 휴식처가 아니라 비참한 현실로 삶 속에 이미 깊이 침투해 있어 시시각각 인간을 위협하는 존재로 보았다. 바로크 시기의 문학과 미술은 시체·해골·관과 같은 흉측한 이미지들을 통해 죽음을 이야기했다. 트리엔트 공의회가 끝난 후 몇 년 뒤인 1570년부터 묘의 비문 밑에 이빨이 빠지고 입이 벌어진 죽은 자의 머리 형상이 나왔다. 죽은 이의 머리 형상에는 때로는 양 날개가 달려 있기도 하고, 때로는 월계관이 씌워져 있기도 했다. 이어서 해골 모양의 '죽음' 형상이 아예 묘 위에 얹어져 있었다. 죽은 사람을 마치 잠든 영웅처럼 느끼게 하던 우아한 르네상스의 묘는 이제 죽음을 상징하는 형상들이 만들어내는 무시무시한 묘로 바뀌게 되었다.

성 이냐시오는 『영신수련』에서 우선 인간의 죄를 깨달아가는 첫 주간의 명상에 죽음에 대한 명상을 집어넣을 것을 권하고 있다. 그 후 예수회 신부들에 의해 『영신수련』에 대한 해석서가 여럿 나오고 수련방법도 보충되면서 죽음에 대한 부분이 더 많이 들어갔다. 예수회에서는 육신의 욕망을 이겨내는 최고의 약은 죽음에 대한 생각이라고 여겼다. 당시 사람들은 죽음에 대한 명상을 넘어 죽음에 대해 일종의 강박관념을 느낀 것 같다.

죽음은 묘비뿐만 아니라 수도사들이나 교인들의 일상생활에까지 파고 들어왔고, 많은 이들이 죽음의 형상을 옆에 끼고 살았다. 『교회사 연대기』를 쓴 추기경 바로니오는 자신의 인장에 죽음의 형상을 새겨넣었고 교황 인노첸시오 9세는 자신이 침대에 누워 죽어가는 모습을 그린 그림을 옆에 두고 무슨 큰 결정을 내릴 때마다 그 그림을 보고 묵상을 했다고 한다. 교황 알렉산데르 7세는 자신의 침대 밑에 그가 들어갈 관을 놔두었고, 은식기를 없애고 그 대신 죽은 이의 머리가 그려진 토기를 썼으며, 실제 죽은 사람들의 머리를 보관하고 있

는 방에서 방문객을 맞았다고 한다. 한 예수회 수사는 가끔씩 죽은 사람의 머리를 베고 자기도 했다.

한편 프란치스코 수도회의 개혁운동으로 시작된 카푸친Capuchin 작은 형제회 수사들은 먼저 세상을 떠난 형제수사들의 두개골과 뼈를 수도원을 장식하는 데 쓰기도 했다. 지금도 로마에 있는 카푸친 수도회의 지하 예배당에 가면 해골로 만든 꽃 장식, 해골로 만든 묵주 등을 볼 수 있다. 시칠리아 섬의 팔레르모의 카푸친회 수도원에는 수의를 입은 해골을 진열해놓고 있다.

가톨릭 신자들이 몸에 늘 지니고 다니는 묵주처럼 죽은 이의 두개골은 신앙심을 나타내는 하나의 증표가 되었다. 예수회에서는 죽음에 관해 묵상을 할 때 죽은 이의 두개골을 옆에 두고 할 것을 권장하기도 했다. 그런 분위기 속에서 독방에서 수도하는 수사들이나 피정의 집을 찾은 일반 신자들은 눈앞에 죽은 이의 두개골을 놓고 죽음에 관한 묵상을 하기도 했다. 당시 사람들은 납골당이나 묘지에서 쉽게 죽은 이들의 해골을 구할 수 있었다. 또 거리를 지나다보면 한 손에는 기도서를 들고 한 손에는 두개골을 들고 있는 수도사들을 만날 수 있었다. 또 어떤 수도회에서는 두개골을 식당에서 물 마시는 용기로 쓰기도 했다.[15]

16세기 말부터 수도사들이 죽은 이의 두개골을 들고 묵상하는 그림이 많이 나온 것이 바로 이 때문이다. 그런 그림들은 화가가 상상해서 그린 것이 아니다. 화가는 실제 주변에서 흔히 볼 수 있는 광경을 그렸을 뿐이다. 죽은 이의 두개골은 성스러움을 나타내는 일종의 표징이 되었고, 화가들은 성인들을 기도서와 십자가와 함께 두개골을 갖고 있는 모습으로 나타냈다. 당시의 그림에서 성인 브루노, 아시시의 성 프란치스코 등 많은 성인들이 두개골을 보고 묵상에 잠겨 있는 모습으로 묘사되어 있는 것을 흔하게 볼 수 있다.772쪽 그림 참조

죽은 이의 두개골 형상은 물론 묘 장식에서도 나왔다. 옛날의 묘에는 죽은 이 주변에 고인의 가족들이나 고인을 보호하는 수호성인 정도만 새겨넣었는데, 이제는 죽음의 형상들이 묘를 온통 에워싸게 했다. 묘에 집어넣은 죽음의

15) E. Mâle, op. cit., pp.208~210.

형상은 고인을 위한 것이 아니라 살아 있는 사람들을 위한 것이었다. 죽음의 형상은 사람들에게 인생이란 덧없이 짧고 내일 또한 기약할 수 없는 허무하기 짝이 없는 것이라는 사실을 말해주고 있다. 하루하루 살아가는 것은 하루하루 죽어가는 것이고, 인간은 시시각각 죽음의 위협을 느끼고 사는 존재임을 알아차리라는 경고였다.

죽은 사람의 두개골뿐만 아니라 몸 전체의 해골도 성당이나 묘 장식에 나타났다. 로마에 있는 산 로렌초 인 다마소 성당San Lorenzo in Damaso에 가면 입구 옆의 원형부조판에 날개 달린 해골 형상이 희미하게 들어가 있는 것을 볼 수 있다. 이것은 1639년에 베르니니가 만든 상이다. 베르니니는 이 작품뿐만 아니라 1629년에 흑인 대사였던 니그리타Nigrita의 묘에 날개 달린 두개골 형상을 조각해서 붙였고, 1631년에는 바르베리니 가문의 교황 우르바노 8세의 친척인 카를로 바르베리니의 비문을 두개골로 장식하기도 했다. 베르니니는 예수회 친구의 권유를 받긴 했으나 예수회에서 하는 영신수련에 참가할 정도로 신앙심이 깊었다. 아마도 그는 죽음에 관한 묵상에서 자연스럽게 이러한 죽음의 이미지들을 떠올렸을 것이다.

1642년에 베르니니가 제작한 「교황 우르바노 8세의 묘」에도 해골의 형상이 들어가 있다. 자세히 들여다보면, 생명의 책 위에 박쥐처럼 보이는 구부정한 모습의 날개 달린 해골이 들어가 있음을 보게 된다. 그 후 베르니니는 보기에 오싹한 이 날개 달린 죽음의 형상을 여기저기에 집어넣었다. 「성녀 테레사의 법열」조각군상으로 유명한 산타 마리아 델라 비토리아 성당 내 코르나로 예배당에도 죽음의 형상이 여지없이 들어가 있다. 예배당의 전체 구성은 성녀가 황홀경에 빠져 있고 그 광경을 코르나로가의 사람들이 바라보고 있지만, 바닥 모자이크에는 무덤에서 나온 해골이 신의 자비를 간절히 비는 모습을 볼 수 있다.

베르니니는 성 베드로 대성당의 「교황 알렉산데르 7세의 묘」에도 해골의 형상을 끼워 넣었다. 네 가지 기본미덕을 나타내는 네 명의 우의상에 둘러싸여 무릎을 꿇고 열심히 기도를 드리고 있는 알렉산데르 7세의 상 아래에는 문이 있는데, 베르니니는 바로 이 문을 묘의 한 요소로 만들었다. 베르니니는 해골

베르니니, 「교황 알렉산데르 7세의 묘」, 1678, 로마, 성 베드로 대성당

이 문에 덮여 있던 무거운 장막을 걷고 빈 모래시계를 갖고 갑자기 나타나는 장면으로 연출했다.

덧없고 유한한 삶의 상징인 해골형상은 비문이나 묘는 물론이고 장례식에도 등장했다. 당시의 장례식 미사는 성당을 죽음의 성소로 만들었다. 폴란드

베르니니,
「교황 알렉산데르 7세의 묘」에 있는
해골형상

의 왕인 지기스몬트 아우구스트Sigismond II Auguste Jagellon, 재위 1548~72의 장례식이 1572년에 로마의 산 로렌초 인 다마소 성당에서 치러졌을 때 바로 해골이 등장하는 일이 벌어졌다. 영구대는 100여 개의 촛불이 단을 이루며 꽂힌 피라미드 형태였으며, 꼭대기에는 폴란드를 상징하는 거대한 독수리가 날개를 쫙 펴고 앉아 있는 모양이었다. 장례용의 검은 장막이 그 주변에 둘러쳐 있는 가운데 장막을 배경으로 해골들이 나타나는 무시무시한 장면이 연출되었다. 낫을 휘두르는 듯한 해골도 있었고, 신비로운 표시를 하는 해골도 있었다. 당시 사람들은 장례식에서 죽음을 형상화했던 것이다.

해골장식

　당시 이탈리아에서는 이미 세상을 떠난 유럽의 위대한 군주들을 위한 연미사가톨릭에서 죽은 사람을 위한 미사를 말함를 드릴 때 성당을 죽음의 형상으로 장식했다. 이탈리아 중부지방 아브루초의 수도인 키에티Chieti에서 에스파냐 왕인

재상 세귀에르의 장례식을 위해 르 브렁이 그린 형상들

펠리페 2세를 위한 연미사를 드릴 때도 영구대 위에는 낫과 모래시계를 들고
있는 해골형상이 얹어져 있었다. 피렌체의 산 로렌초 성당에서의 에스파냐
왕비를 위한 연미사에서도 성당이 온통 해골로 장식되다시피 했다. 성당 정
면에 3층짜리 가설대를 하나 만들어 붙였는데, 앞에는 해골조각상을 기둥으
로 세웠고 구조대의 각진 면에는 횃불을 들고 있는 해골상을 갖다놓았다. 입
구 위에는 장막을 걷고 있는 모양의 해골상을 올려놓아 문을 열고 들어가면
왕비가 옥좌에 앉아 있는 모습이 보이게 했다. 성당 정면의 가설대에는 뼈무
덤 위에 두개골이 얹어져 있는 장식도 있어 성당이 아니라 죽음의 신전을 연
상하게 했다.

더 놀라운 것은 성당 주랑 쪽이다. 프랑스 출신의 판화가 칼로Jacques Callot,
1592~1635가 왕비의 일생을 판화로 제작해 주랑에 쭉 붙였는데 그림 사이사이
에 해골이 들어가 있어 아무리 화려한 왕비의 삶일지라도 삶이란 한없이 덧없
다는 것을 말해주고 있다.[16]

16) Ibid., pp.217~218.

바로크 시기 해골과 같은 죽음을 연상시키는 형상은 북부 유럽·에스파냐·프랑스에서도 묘, 장례식, 미술작품 등에 등장했다. 프랑스에서 1672년 오라토리오회 수도원 성당에서 치러진 재상 세귀에르의 장례식에서 르 브렁이 성당 장식을 맡았다. 바로 여기에 이탈리아에서 본 해골형상이 들어가 있다. 르 브렁은 영구대 네 모서리에 수의를 입고 머리에는 월계관을 쓰고 손에는 횃불을 든 해골상을 앉혔다. 이 해골상은 판화로 제작되어 해골상의 모델이 되었다.[17)

종교개혁의 격동 속에 있었던 유럽 사회에서 죽음에 대한 사유는 공통된 현상이었다. 물론 그전에도 죽음에 대한 생각이 없었던 것은 아니지만 17세기에 와서는 죽음의 문제가 좀더 직접적으로 다가와 사람들을 위협했다. 해골 같은 죽음의 형상은 '지금 이 순간을 잘 살라'는 무언의 충고로 사람들 속에 끼어 있었던 것이다. 소름이 오싹 끼치는 해골형상이 있으면 자연히 눈이 가고 누구라도 한번쯤 자신의 삶을 되돌아보게 된다. 성 이냐시오의 『영신수련』에는 죽음에 대한 사유를 한마디로 요약해주는 말이 있다.

"너는 내일이 되면 올바르게 살고 절제할 줄 알며 자비롭게 되리라고 생각하지만, 그 내일을 기약할 수 있는가!"[18)

17) Ibid., pp.223~224.
18) Ibid., p.228.

" 17세기에 들어서면서 수난·순교·죽음 등의
장면을 실제 그대로 처절하게 묘사하는
분위기여서 그리스도의 수난 장면도
여과되지 않고 그대로 묘사되었다.
채찍질당하는 그리스도의 장면을 보면, 매를
맞는 그리스도가 기둥에조차 몸을 기대지
못한 채 매질을 당할 때마다 몸을 이리저리
젖히고 있다. 이는 극심한 고통을 당하는
그리스도의 처참한 상태를 보여준다. "

반종교개혁 후의 그리스도교 미술의 도상

초대 교회시기를 거쳐 중세 때 틀이 잡힌 그리스도교 미술의 도상은 트리엔트 공의회를 거친 17세기에 들어서면서 어떻게 변했을까? 종교개혁의 결과 탄생한 프로테스탄트 교회는 성상과 종교화에서 우상숭배의 냄새가 난다고 하면서 이를 인정하지 않았다.

가톨릭 측에서는 신자들은 복음의 말씀을 시각화한 성상이나 그림을 보고 신앙심을 더욱 고취시킬 수 있다는 결론을 냈다. 그러나 프로테스탄트들의 공격을 막아내기 위해서는 교리에 맞는 올바른 도상을 만들어내야 했다. 신학적으로 부정확한 것이나 이교적인 것, 품위에 맞지 않는 것 등은 철저히 배제되었고, 조금이라도 신교 측에 비난할 만한 단서를 주는 일이 나오지 못하도록 해야 했다.[1]

트리엔트 공의회에서는 종교미술에 대한 세부적인 지침이 내려졌고 미술가들은 이를 따라야 했다. 트리엔트 공의회에서는 종교미술의 목적이 어디까지나 신앙심 앙양에 있는 것인 만큼 어떤 장면이든 되도록이면 실감나게 묘사해줄 것을 바랐다. 그리스도가 매를 맞고 있는 수난 장면을 르네상스 시대처럼 아름다운 인체묘사에 역점을 둔 아름답고 평온한 모습으로 나타내서는 안 되고, 피를 흘리며 상처투성이에 살점이 찢어지고 볼이 일그러지고 사람들이 뱉은 침에 범벅이 된 차마 눈뜨고 볼 수 없는 모습으로 그릴 것을 요구했다.

반종교개혁자들은 합리적인 방법이 아닌 감정에 호소하는 방법으로 종교에 더 가까이 다가가도록 했다. 반종교개혁의 미술도상 형성에 결정적인 역할을 한 예수회의 영신수련에서는 복음서의 장면들을 지성으로 받아들이지 말고 오감을 통해 마음으로 느낄 것을 권했다. 또한 오라토리오회의 필립보 네리도 복음 말씀의 호소력을 높이기 위해서 음악이 필요하다고 했으며, 팔레스트리나Palestrina, 1525~94의 음악을 오라토리오회에서 연주하도록 했다.[2]

반종교개혁 이후의 미술은 우선 감정을 불러일으키는 미술이어야 했다. 감

1) Anthony Blunt, *Artistic theory in Italy 1450~1600*, Oxford, Clarendon Press, 1956, p.108.
2) Ibid., p.133.

정 본위의 미술은 합리적인 근거가 없기 때문에 무슨 이론적인 바탕을 필요로 하지 않는다. 여기에 트리엔트 공의회는 종교미술의 정통성을 지키는 지침을 내려주었을 뿐 감정을 불러일으키는 방법까지 제시해준 것은 아니었다. 이는 순전히 예술가들의 몫이었고, 예술가들이 성 이냐시오의 영신수련의 방법을 자신의 예술에 적용한 것이었다.

중세 때 성당은 문맹이었던 중세시대의 일반 대중들의『성서』로, 중세미술의 도상은 다름 아닌 신학神學 그 자체였다. 중세미술의 도상은『성서』·백과사전·성인전·전례의식 등을 근거로 했지만 도상제작자들은 일을 할 때 반드시 신학자와 합의를 거쳐야 했다. 또한 역사적인 근거가 있기도 하고 없기도 한 구전으로 내려오는 이야기도 도상의 원천을 제공해주었다.『성서』와 관련된 이야기를 다루었지만 정경正經 안에는 포함되어 있지 않은 책을『외경복음서』라 한다. 이 책에는『성서』속 인물들에 대한 황당무계한 이야기들이나 꿈같은 환상적인 이야기들이 들어 있다. 정경과『외경복음서』에 나오는 이야기가 서로 뒤섞여 있는 중세미술의 도상은 그리스도교 미술의 도상의 전통이 되었다.

17세기 화가들은 이 전통에서 완전히 벗어날 수도 없었고 그렇다고 아주 새롭게만 그릴 수도 없었다. 17세기 화가들은 두 세계를 왔다갔다하면서 어떤 때는 전통을, 어떤 때는 새로운 시대정신을 따랐다. 두 세계에서 머뭇거리는 것은 비단 예술가만이 아니었다. 종교개혁의 격랑 속에서 끊임없이 개신교의 공격을 받았던 가톨릭 교회는 신교도들의 지적으로 전통을 버렸다가 다시 복귀시키는 일을 수도 없이 반복했다. 교황 비오 5세는『성무일도서』에서 신전에 나타나신 마리아, 성모의 부모인 성녀 안나와 성 요아킴을 경축하는 일을 빼자고 했다가, 그 후 식스토 5세와 그레고리오 13세가 차례로 복귀시키기도 했다. 교황 비오 5세 때에는 예수님의 열두 사도 중의 하나인 성 야고보에스파냐어로 San Tiago가 순교당한 후 그의 시신이 흘러흘러 에스파냐에 당도하여 에스파냐의 수호성인이 되었다는 이야기가 정설이었는데 몇 년 후 교회 당국은 이 사실을 부인했다. 교회사가인 추기경 바로니오조차 성 야고보의 이야기를

처음에는 믿었다가 금방 번복했다.

시대는 복음에 얽힌 이야기로 전설적인 이야기보다는 진실에 입각한 이야기에 초점을 맞출 것을 요구하는 분위기였다. 몇백 년에 걸쳐 신자들의 마음을 적셔주던 얘기라 할지라도 그것이 사실에 바탕을 두지 않은 황당무계한 이야기일 때는 과감히 삭제할 것을 원했다. 성모 마리아의 어린 시절에 관한 이야기는 너무도 사실 같지 않아서 신랄한 논쟁의 대상이 되었는데, 성모 마리아 이야기는 사실 그 이전부터 가톨릭 내부에서조차 논쟁거리였다. 성모 마리아가 과연 어릴 적에 신전에서 살았는가? 황홀할 정도로 아름다웠는가? 초자연적인 미덕을 갖추고 있었는가? 천사들이 내려와 그녀에게 음식을 주고 이야기를 나누었는가? 하는 이야기들은 충분히 논쟁을 불러일으킬 만했다. 그밖에 예수 그리스도와 사도들, 성인들에 관한 이야기도 사실 확인의 대상이 되었고, 종교미술의 도상은 이러한 논쟁의 우산 아래 있었다.

전통을 따르지 않는 도상은 어떤 경로로 형성되었나? 처음 전통에 반대하는 기미를 보인 화가들은 볼로냐의 카라치 화파로 그들의 새로운 도상은 로마에서 종교도상의 거의 규정화된 성격을 갖게 되면서 이탈리아를 비롯해 전 유럽에 전파되었다. 카라치 화파가 만들어낸 새로운 도상들은 16세기 미술에서 빌려온 것이 많다. 카라치 화파는 난해한 마니에리즘과 결별하고 사실적인 그림을 그리려고 한 화가들로, 구성·소묘·채색 등에서 미켈란젤로·라파엘로·코레조 그림을 그대로 답습했기 때문에 도상에 관한 것도 자연스럽게 받아들였고 그 도상들은 그들에 의해 빠르게 확산되었다.

중세 때는 감히 성모님을 맨발로 묘사하지 않았는데 르네상스 때는 나상裸像에 성스러운 성격을 부여하여 미켈란젤로는 성 베드로 대성당의 「피에타」상의 성모를 맨발 차림으로 했다. 그것은 미켈란젤로의 작품을 모범으로 삼는 카라치 화파들은 이것을 즉시 모사했고 맨발의 성모상은 또 다른 전통이 되었다. 미켈란젤로가 시스티나 예배당 천장화에 그린 창조주의 모습은 『구약』제2경전의 「바룩서」3장 33~35절의 "그분이 보내시니 빛은 가고 그분이 부르시니 빛은 떨며 복종한다. 별들은 때맞추어 빛을 내며 즐거워한다. 별들을 부르

루벤스, 「최후의 심판」, 뮌헨, 알테 피나코테크

시니 '우리가 여기 있습니다' 대답하며 자기들을 만들어주신 분을 위해 즐거
움으로 빛을 낸다"는 구절을 떠올리게 한다. 미켈란젤로가 만든 지존의 위엄
에 찬 하느님 상 역시 안니발레 카라치가 도입하여 제자들에게 전수했고 이는
그 후 하느님의 도상으로 자리 잡아갔다. 안니발레의 제자인 귀도 레니, 란프

란코, 도메니키노 등이 미켈란젤로의 이 도상을 수용했다. 미켈란젤로는 전통적인 도상을 버리고 참신한 도상을 찾고자 한 예술가로 날개 없는 천사상도 그가 만들어낸 도상이다.

시스티나 예배당 제단화인 「최후의 심판」은 세세한 부분이 아닌 전체 구성에서 새로운 도상을 제시해주고 있다. 중세 그림에 나오는 최후의 심판은 천상의 위계가 차례로 배열된 정적이고 엄숙한 도상이었는데, 미켈란젤로는 선택받은 혼은 천국으로 올라가고 버림받은 혼은 지옥으로 떨어지는 장면, 혼들의 상승과 추락이 실제로 벌어지는 역동적인 도상으로 만들어놓았다.60쪽 그림 참조 루벤스의 「최후의 심판」도 미켈란젤로의 시스티나 예배당의 도상을 바탕으로 한 것이나, 루벤스의 그림에서는 대천사들이 최후의 심판임을 알려주는 넓은 중간단계 없이 상승하는 혼과 추락하는 혼이 뒤엉켜 있는 모습이다. 루벤스의 그림에서 한 가지 재미있는 것은 손을 들어 냉정하게 심판에 임하는 그리스도의 얼굴이 로마 제국의 카이사르라는 점이다. 미켈란젤로 이외에도 카라치 화파가 모범으로 삼던 라파엘로, 코레조와 같은 16세기 대가들 그림에 나오는 도상도 새로운 도상의 원천이 되었다.

새로운 도상의 등장

새로운 도상이 나왔다 해도 이전 시대의 도상들이 완전히 없어진 것은 아니었다. 새로운 도상과 전통적인 도상은 때로는 서로 맞서기도 했지만 뒤섞여 있기도 했다. 「수태고지」의 경우는 17세기에 와서 옛 도상과 전혀 다른 새로운 도상을 보이는 경우다. 중세시기 플랑드르나 이탈리아에서는 마리아가 놋쇠 그릇이 번쩍이고 백합 한 송이가 꽃병에 단정하게 꽂혀 있는 정결한 방에서 조용히 기도를 드리는 중에 천사가 열린 문틈으로 살짝 들어와 마리아 앞에 무릎을 꿇고 말씀을 전하는 도상으로, 월계수 나무들이 있는 정원 쪽으로 문이 열려 있고 많은 꽃으로 장식된 방에 대천사가 나타나는 그런 식의 아름답고 정적인 도상이었다.

그러나 17세기에 와서는 마리아가 홀로 기도를 드리는 방에 돌연 하늘이 열

리면서 백합 한 송이를 손에 든 대천사가 내려와 구름 위에 무릎을 꿇고 있는 장면으로 바뀌었다. 방의 침대라든가 벽난로, 벽 등 지상세계의 물건들은 천상의 기운에 휩싸여 형체가 보이지 않아 지상이 아니라 하늘이 내려와 앉은 것 같은 느낌이 들게 했다. 중세 시기의 수태고지는 지상에서 일어난 일이었지만 17세기의 예술가들은 수태고지를 천상과 연결시켰다. 천상세계와 연결된 수태고지 도상을 처음 보인 그림은 파르마 미술관에 있는 코레조의 「수태고지」1525이며, 그 후 안니발레 카라치가 그러한 수태고지 도상을 따랐다. 한 손에는 한 송이 백합을 들고, 한 손은 하늘을 가리키고 있는 대천사, 무릎을 꿇고 두 손을 가슴에 포갠 채 고개를 숙이고 눈을 내리깐 겸손한 자세로 조용히 신의 말씀을 듣는 모습을 보이는 도상은 안니발레 카라치로부터 이어져 귀도 레니, 도메니키노, 마라타 등으로 이어졌고, 프랑스와 에스파냐 등지로 퍼져나갔다. 지난날 밀사처럼 은밀하고 신비하게 이뤄졌던 수태고지는 축하사절이 하늘에서 내려와 마리아를 경축하는 승리의 분위기로 바뀌었고, 천상과 지상이 결합하여 소통하는 상황으로 변했다.

'예수 탄생' 도상 역시 17세기에 와서 새로운 도상으로 탈바꿈했다. 중세 때의 도상에서 표현된 예수의 탄생은 갓 태어난 아기 예수가 발가벗은 채 이 세상에서 가장 빈곤한 사람의 아기인 듯 땅바닥에 뉘어 있고, 산모인 마리아는 무릎을 꿇고 두 손을 맞잡고 아기에게 경배를 드리고 있으며 요셉은 곁에서 조용히 두 모자를 지켜보는 모습이었다. 신의 아들이 마구간에서 태어난 것을 알려주듯 주변에는 당나귀와 소가 있었다. 그러나 17세기의 도상을 보면, 갓 태어난 아기 예수는 강보에 싸여 건초가 들어 있는 바구니에 누워 있는 모습이고, 마리아는 강보를 들춰 아기를 목동들에게 보여주고 있다. 요셉의 모습도 희미하게 보이나 동물들은 보이지 않는다.

또한 17세기의 '예수 탄생' 도상은 목동들의 경배와 결합되어 세 명의 가족 외에도 목동들, 놀라워하는 아이들이 있는 도상으로 바뀌었다. 중세 때의 예수 탄생 그림에서는 성가족이 사람들로부터 철저히 버려진 지극히 가난한 자들의 모습이었으나, 17세기에 와서는 사람들에게 아기 예수를 보여주어 비로

루벤스, 「목동들의 경배」, 안트베르펜, 세인트-폴 성당

소 사람들로부터 인정받는 가족으로 묘사된 것이다. 아기 예수로부터 광채가
나와 주변을 환하게 밝히고 있고, 때로는 하늘에서 천사들이 맴돌기도 하며,
때로는 천사들이 지상에 내려와 아기 예수 앞에서 무릎을 꿇고 있기도 하다.
이러한 생동적이고 빛으로 충만한 도상은 도메니키노, 로마넬리, 코르토나,

귀도 레니의 「이집트로의 피신」을
판화로 옮긴 것

카를로 마라타, 로마에 거주한 독일화가 라파엘 멩스 등이 그리면서 거의 2백
년 동안이나 이어졌다.

　17세기 예수 탄생 도상은 하늘과 땅이 모두 합창하는 환영의 분위기를 보여
주고 있다. 17세기 예수 탄생 그림에서는 당나귀와 소가 나오지 않는데 말구
유에 누인 아기 예수 옆에 있는 동물들은 오랫동안 사람들 머릿속에 각인되어
있어 쉽게 버릴 수 없었다. 예수 탄생을 전한 「루카복음」 2장 1~7절을 보면,
예수가 탄생한 마구간에는 당나귀와 소가 없었다고 기록되어 있다. 종교개혁
후 새로운 시대를 맞이하여 동물들이 성서에 나와 있지 않다는 사실이 제기되
었지만, 사람들에게 친숙한 이미지로 남아 있는 동물들에 관한 문제는 논란의
대상이 되어 신학자와 예술가들 사이에 의견대립이 있었다.

　'이집트로의 피신'도 17세기에 와서 도상의 변화를 가져온 주제다. 중세 때
에는 당나귀가 신의 아들과 마리아를 태우고 갔으나 16세기 말부터 마리아가
아기 예수를 안고 앞서 가고 여행자 지팡이를 손에 들고 요셉이 그 뒤를 따르

고 있는 도상이 나오기 시작했다. 신의 아들을 태우고 간다는 의미에서 오랫동안 사람들에게 친숙한 이미지로 각인됐던 당나귀는 그저 구색만 갖추고 끼어 있거나 아니면 아예 없어져버렸다.

17세기에 와서 카라치 형제 가운데 한 사람인 로도비코 카라치는 아기 예수까지 포함된 세 사람이 걸어가는 도상을 보여주었고, 안니발레 카라치는 마리아가 아기 예수를 안고 앞서 가고 있고 요셉이 당나귀 고삐를 잡고 뒤따라가고 있는 도상을 그렸다. 볼로냐의 카라치 화파들이 모두 스승의 도상을 따랐음은 물론이다. 그러나 나귀를 타고 가는 성모자상을 고수하는 화가들도 많았다. 플랑드르의 루벤스와 요르단스, 에스파냐의 무리요의 그림에서는 성모자가 나귀를 타고 가고 있는 옛 도상을 보여준다. 제노바의 비안코 궁Palazzo Bianco에 있는 '이집트로의 피신'을 보면, 마리아는 아기 예수를 포근히 안고 나귀 등에 앉아 있으며 요셉은 급한 걸음으로 앞서가는 도상을 보인다. 요셉이 넓은 모자를 쓰고 어깨에 줄무늬 천으로 된 덮개를 짊어진 것이 영락없는 에스파냐의 노새몰이꾼 행색이다.[3]

17세기의 '그리스도의 세례' 도상은 겉보기에는 중세 때의 도상과 많이 달라보이지 않으나, 옛 도상과 새로운 도상은 신성과 인성이라는 그리스도의 두 가지 본성 가운데 어디에 초점을 맞췄는지에서 근본적인 차이를 보인다. 중세때에는 허리께만 가린 나상의 그리스도가 고개를 살짝 숙인 채 강 속에 서 있고, 그 옆에서 세례자 요한이 예수 이마에 물을 부어 세례를 주는 장면으로 엄숙함이 흐르는 도상이었다. 그러나 17세기의 도상은 그리스도가 세례자 요한 앞에 존경심을 표시하듯 몸을 한껏 구부린 자세로 앉아 있거나 무릎을 꿇고 있고, 자신의 비천함을 나타내는 듯 두 손을 가슴에 얹고 있다.

이는 시대의 신학적인 문제가 달라졌음을 알려주는 것이다. 중세 때의 '그리스도의 세례' 도상은 그리스도의 두 가지 본성 가운데 '신성'에 초점이 맞춰진 것이고, 17세기의 도상은 '인성'에 초점을 둔 것이다. 한 가지 더 달라진

3) Emile Mâle, *L'art religieux de la fin du XVIe siècle, du XVIIe et du XVIIIe siècle*, op. cit., pp.253~255.

것은 나상이었던 그리스도의 몸에 옷이 둘러져 있다는 것이다. 반종교개혁자들은 품위에 어긋난다고 해서 나상을 극도로 싫어했다. 그래서 17세기 예술가들은 어깨, 가슴 윗부분, 다리 부분만 내놓고 다른 부분을 모두 길고 넓은 천으로 가리는 방법을 택했다. 천사들이 무릎을 꿇고 땅까지 끌린 긴 천의 끝자락을 붙잡고 있는 도상으로 만들어놓았다. 볼로냐의 산 그레고리오 성당의 안니발레 카라치 그림, 볼로냐 미술관에 있는 카라치 화파의 알바니의 도상, 성 요한 대성당에 있는 사키의 프레스코화 등이 이런 도상의 그림을 보여주고 있다.

예수 그리스도의 수난 도상

신앙심을 높이기 위해 신자들이 감동할 만한 미술을 보여주려는 반종교개혁 정신에 가장 부합되는 그림은 아마도 '십자가에 못 박히신 그리스도'일 것이다. 인문주의 정신 아래 있었던 르네상스 시대에는 그리스도의 수난 장면이 그렇게 고통스러운 장면으로 묘사되지 않았다. 17세기에 들어서면서 수난, 순교, 죽음 등의 장면을 실제 그대로 처절하게 묘사하는 분위기여서 그리스도의 수난 장면도 여과되지 않고 그대로 묘사되었다. 우선 채찍질당하는 그리스도의 장면을 보면, 옛날에는 그리스도가 높은 기둥에 몸이 묶인 채 꼿꼿이 서서 그저 매질을 견뎌내는 것이었는데, 17세기에 와서는 양손이 야트막한 기둥 위에 꽂힌 고리에 묶인 모습으로 나온다. 매를 맞는 그리스도가 기둥에조차 몸을 기대지 못하고 매질을 당할 때마다 몸을 이리저리 젖혀야 하는 극심한 고통을 당하는 처참한 상태를 말해준다.460쪽 그림 참조

위의 도상에 표현된 야트막한 기둥은 오늘날 로마의 산 프라세데 성당San Prassede의 산 제노네 예배당San Zenone에 있는 것이다. 원래 그리스도를 매질할 때 쓰던 기둥이라고 알려져 있는데, 추기경 콜로나가 1223년에 예루살렘에서 반입했다. 이 기둥은 황금상자 안에 넣어 모자이크로 아름답게 장식한 산 제노네 예배당에 보관되어왔다. 오랫동안 이 기둥에 경배를 드리긴 했어도 이상하게 예술가들은 이 기둥에서 무슨 예술적인 영감을 찾아내지 못했다. 그러다

「기둥에 묶인 예수 그리스도」,
슈트의 판화

가 16세기 말에, 성 예로니모가 로마에 있는 이 기둥을 예루살렘에서 보았으
며 채찍질의 흔적인 피가 묻어 있는 것으로 보아 신전 현관 기둥의 일부일 수
도 있다는 의견이 신학자들 간에 조심스럽게 제기되었다. 그러나 이 기둥이
실제로 매질당할 때 묶여 있던 기둥이었는지에 대한 의문은 풀리지 않았다.
그러던 가운데 로마에서 수학한 프랑스 화가 프레미네Martin Fréminet, 1567~1619
가 산 프라세데 성당에 있는 짧은 기둥에 묶여 매를 맞는 그리스도를 그린 판
화에 적어 넣은 문구로 원주에 대한 의문을 풀어주었다. 이 문구에 따르면 예
루살렘에는 그리스도가 매질당한 기둥이 두 개 있는데, 하나는 성 예로니모가
언급한 예수가 수난의 밤에 매질을 당한 신전 기둥이고, 다른 하나는 로마의
총독 본시오 빌라도의 법정에서 그리스도가 채찍질당한 기둥으로 거기에 양
손을 묶고 매질을 하면 가슴과 등을 충분히 매질할 수 있었다.

이 두 번째 기둥이 바로 추기경 콜로나가 예루살렘에서 반입한 것으로 밝혀
져 이후 그리스도 수난의 도구로 그림 속에 나오게 되었다. 코르토나가 키에

사 누오바오라토리오회 성당 제의실에 그린 벽화에도 천사들이 들고 가는 예수 수난도구에 이 짧은 기둥이 있다. 나보나 광장의 산타녜제 성당 천장화에도, 바로 이 기둥이 보관되어 있는 산타 프라세데 성당 주랑벽화에도 이 짧은 기둥이 수난도구로 들어가 있다.

기둥에 묶여 매질당하는 예수 그리스도의 수난 도상은 이탈리아를 넘어 플랑드르·프랑스·에스파냐 등지로 퍼져나갔다. 에스파냐 아빌라의 가르멜회 수도원에 있는 에르난데스Hernández의 원주에 묶인 그리스도 입상 조각도 있고, 원주에 묶여 매질당한 후 형리로부터 땅바닥에 내팽개쳐진 후 겨우 기어서 더듬거리며 옷을 찾는 그리스도의 처참한 모습을 그린 무리요의 그림에서도 짧은 원주를 볼 수 있다. 특히 이 무리요의 처절한 그림은 당시 에스파냐를 물들이던 영성가들의 영향을 받은 것이다.

당시 에스파냐에서는 신비주의 사상가들이 많이 배출되었는데, 그중 톨레도의 알바레스 데 파스Alvarez de Paz는 자신의 영적 체험을 바탕으로 17세기 초에 『명상록』을 출간했다. 그 책은 알바레스가 자신이 그리스도와 일체를 이루고 그리스도의 수난에 직접 참가해 그리스도와 대화를 나누었던 영적체험을 수록한 것이다. 이 책의 한 구절을 보면, "당신은 원주에서 겨우 풀려나 땅바닥에 힘없이 주저앉았다. 그러나 매질 때문에 너무 피를 많이 흘려 바로 서 있지도 못했다. 신심 깊은 신자들은 피를 뚝뚝 흘리며 바닥을 기어 여기저기 흩어져 있는 옷가지를 찾는 당시의 모습을 묵상하고 있다"[4]는 내용이 있다. 무리요의 그림은 바로 이 묵상 중 떠오른 장면을 그림으로 옮긴 것으로 너무 비참하여 차마 쳐다볼 수 없는 지경이다.

다른 어떤 장면보다도 그리스도의 수난 장면에 대해서는 여러 가지로 많은 의문점이 제기된다. 중세 때까지는 그리스도의 수난 장면이 비판 없이 일률적으로 받아들여졌으나 16세기에 가서는 세세한 부분부터 근본적 문제들까지 모두 의문의 대상이 되었다. '그리스도는 어떻게 십자가에 못 박혔는가?' '세

4) Ibid., pp.263~265.

워진 십자가에 못 박혔는가, 아니면 땅바닥에 뉜 십자가에 못 박혔는가?' '네 개의 못으로 박혔는가, 아니면 세 개의 못으로 박혔는가?' '옷이 어느 정도 벗겨졌나?' '그리스도는 가시관을 계속 쓰고 수난을 당하셨는가?' '숨을 거두신 후 창이 오른쪽 가슴을 찔렀는가 아니면 왼쪽 가슴을 찔렀는가?' 등 제기되는 문제들에 대해서 결말이 나지 않아 신학자들과 예술가들 간에 의견이 분분했다. 예수회에서는 16세기 말부터 형리들이 땅바닥에 누인 십자가에 예수를 묶고 못을 박는 장면의 수난상을 제시하기 시작했다. 루벤스가 그린 안트베르펜 대성당의 그림도 이 유형을 따른 것으로, 9명의 건장한 형리들이 그리스도를 십자가에 못 박은 후 들어올리는 장면을 보여주고 있다. 457쪽 그림 참조

중세 초부터 내려온 십자가에 못 박힌 그리스도상은 그리스도가 두 발과 양 손에 못이 박혀져 네 개의 못이 박힌 상이었다. 그러나 13세기에 두 발을 포개고 그 위에 못 하나를 박아 총 세 개의 못으로 십자가에 박힌 그리스도상이 나오면서 세 개의 못을 박은 그리스도상이 그 후 350년 동안이나 지속되었다. 16세기에 와서는 어찌된 일인지 중세 초기의 네 개의 못으로 돌아가는 도상이 다시 등장했다. 네 개의 못이 박힌 그리스도상이 다시 나오게 된 계기는 이탈리아의 신학자, 교회박사, 추기경, 성인인 벨라르미노Roberto Bellarmino, 1542~1621가 파리 왕립도서관 소장품인 고대의 필사본 복음서에 실린 세밀삽화에서 네 개의 못이 박힌 십자가상 그림을 발견하고, 이를 따르도록 한 데서 비롯되었다.[5]

그러나 신학자들 간에도 의견이 달라 몰라누스Molanus는 그의 책 『성화상에 관하여』에서 이 문제만큼은 예술가의 재량에 맡긴다고 천명했다. 그래서 귀도 레니는 세 개의 못으로, 프랑스의 부에는 네 개의 못으로, 수르바랑는 네 개의 못으로, 무리요는 같은 에스파냐라도 세 개의 못으로, 루벤스는 세 개의 못으로 십자가에 못 박힌 예수 그리스도를 나타냈다.457, 796쪽 그림 참조

이밖에도 그리스도의 수난상을 그리는 문제에 대해서, 아들의 고통을 앞에

5) Ibid., p.270.

서 보고 있는 어머니 마리아는 어떤 모습으로 그릴 것인가, 그리스도를 숨이 끊어진 모습으로 그릴 것인가, 아니면 고통을 받으면서 살아 있는 모습으로 그릴 것인가 하는 문제들이 제기되었다.

그중 마리아에 대해서는 트리엔트 공의회에서 확실한 답을 내려주었다. 중세 때에는 십자가에 못 박혀 고통을 당하는 아들을 보고 실신하여 그의 발치에 쓰러져 있는 상으로 나타냈는데, 갑자기 마리아가 눈물짓고 쓰러져 있는 모습은 적합하지 않다는 이야기가 나왔다. 이 세상을 구원하기 위해 예수가 그토록 처절한 고통을 당하는 것인 만큼 신의 어머니가 눈물 흘리고 실신하는 태도는 그리스도교 미술에 맞지 않는다는 의견이었다. 신의 어머니는 슬픔을 억누르고 꿋꿋이 서서 그리스도의 수난에 동참해야 된다는 것이었다. 그때부터 서 있는 마리아 상 「스타바트 마테르」stabat mater가 나왔다. 4세기 때 밀라노의 대주교 성 암브로시오가 "나는 복음서에서 마리아가 서 있었으며, 결코 눈물을 흘리지 않았다고 읽었다"고 한 말이 이러한 도상에 힘을 실어주었다.

도상에 대한 다양한 해석

십자가에 매달린 예수 그리스도의 그림을 보면, 그리스도가 때로는 살아 있는 모습으로, 때로는 이미 숨이 끊긴 모습으로 나와 있다. 귀도 레니, 루벤스, 무리요는 살아 있는 모습으로 그렸지만, 수르바랑은 죽어 있는 모습으로 십자가상 예수를 나타냈다. 살아 있는 모습의 그리스도상은 대부분 고개를 뒤로 젖히고 하늘을 우러러 보고 있으며 반쯤 벌린 입으로 가느다랗게 신음소리를 내는 모습이다. 화가들은 신의 아들이 고통받는 모습보다도 성부의 뜻을 조용히 따르는 모습으로 나타내고자 했다.

프랑스 주교로 성인품에 오른 살르François de Sales는 "예수는 성부의 자비함 속에서 인자하고 부드러운 눈길로 저 하늘을 우러러 보면서 조용히 숨을 쉬고 있고, 가끔씩 고통을 참아내고 평온함을 찾기 위해 한숨을 토해내고 있다"고 했으며, 이 말이 17세기의 살아 있는 모습의 십자가상의 그리스도를 표현하는 잣대가 되었다. 한편 십자가상의 예수를 죽어 있는 모습으로 나타낸 수르바랑

의 그림을 보면, 예수가 고개를 가슴팍까지 떨군 채 얼굴은 거의 사색이 된 모습이다. 예수가 숨을 거둔 것을 확인한 군인 하나가 예수의 옆구리를 창으로 찌른 듯 옆구리에서는 피가 흐르고 있다. 이 도상은 인간의 죄를 온통 짊어진 그리스도, 인류를 구원하기 위해 제물로 바쳐진 그리스도를 상징하는 것으로 여겨진다. 이 도상을 보여주는 그림에서는 가끔 아담의 두개골이 십자가 밑에 놓여 있기도 하다.796쪽 그림 참조

예수의 수난 이야기 가운데 또 하나의 극적인 장면은 '십자가에서 내려지는 그리스도'다. 십자가에서 내려지는 그리스도 그림은 200년 동안 예수가 달리신 십자가에 두 개의 사다리가 연결되어 있고, 두 명의 남자가 사다리 위에 올라가 예수의 시신을 내려놓으려고 하고 있다. 그 아래서는 성모 마리아, 성녀들, 사도 요한이 이 장면을 지켜보고 있는 도상으로 고정되어 있다. 그런데 16세기에 와서 다니엘라 다 볼테라가 트리니타 데이 몬티 성당에 여태껏 보지 못한 도상을 선보였다.

사다리 수가 네 개로 늘어났고 예수의 시신을 옮기는 인물들의 수도 다섯 명으로 늘어났을 뿐 아니라 무엇보다 웅장하고 구축적인 구성을 통해 어수선하면서도 역동적이며 장대한 장면을 보여주고 있다. 이 그림에서는 실제로 그 장면을 보고 있는 듯한 현장감이 느껴진다. 십자가 아래서는 슬픔에 겨운 성모가 실신하여 성녀들 품에 안겨 있다. 그때부터 십자가에서 내려지는 그리스도 그림은 네 개의 사다리가 있고 건장한 체구의 남자 다섯 명이 등장하고 그 중 두 명이 예수의 시신을 옮기는 일을 하는 도상으로 굳혀졌다.

루벤스가 그린 「그리스도를 십자가에서 내림」도 다니엘라 다 볼테라가 내놓은 새로운 도상을 따랐으나, 성모 마리아를 실신한 모습으로 나타내지 않고 십자가에서 그리스도의 시신을 내리는 일을 거드는 모습으로 나타냈다. 아마도 마리아를 실신한 모습으로 나타내는 것을 원하지 않았던 반종교개혁의 정신을 따른 듯하다. 교회 당국은 큰 틀에서 다니엘라 다 볼테라의 도상을 따랐으나 성모 마리아는 실신한 상태가 아닌 위엄 있는 모습으로 나타내기를 바랐다. 마리아가 서 있든, 무릎을 꿇고 있든, 기도를 드리고 있든, 슬픔에 잠겨 있

든지 간에 약한 모습이 아닌 위대한 영혼의 소유자임을 보여주는 모습으로 나타내도록 했다.458쪽 그림 참조

예수 수난의 마지막을 장식하는 감동적인 도상으로는 예수의 시신이 십자가에서 내려진 후 자식의 시신을 끌어안은 마리아의 모습을 나타낸 「피에타」 상이 있다. 예전의 피에타 상은 비통에 잠긴 모습의 마리아가 아들의 시신을 무릎에 올려놓고 있는 도상으로 성 베드로 대성당에 있는 미켈란젤로의 「피에타」 조각상이 대표적이다. 그런데 루벤스의 「예수의 눈을 감겨주는 성모」 그림은 전혀 다른 도상을 보여주었다. 그의 그림을 보면 예수의 시신이 땅바닥에 놓여 있고, 그의 머리맡에서 마리아가 예수의 눈을 감기고 있는 장면이 보인다. 그의 또 다른 그림에서는 마리아가 예수 머리에 박힌 가시를 뽑아내고 있다. 16, 17세기의 신비사상가들이 마리아가 아들의 눈을 감기고 머리에 씌웠던 가시관을 벗긴 후 머리속 깊이 박힌 가시들을 하나하나 뽑아내고 있는 모습을 제시했는데, 아마도 루벤스가 이러한 신비사상가들의 책을 보고 피에타 도상을 그렇게 설정한 것 같다.

코레조의 피에타 그림 또한 새로운 도상 출현에 결정적인 역할을 했다. 파르마 미술관에 있는 코레조의 「슬픔에 싸인 성모」1522는 땅바닥에 펼쳐진 수의 위에 누운 예수의 시신이 앉아 있는 마리아에게 상반신만 기대고 있다. 코레조는 마리아를 슬픔을 딛고 기도드리고 있는 모습이 아닌, 비통함에 몸을 가누지 못하고 옆에 있는 성녀나 사도 요한 쪽으로 몸을 기대려 하는 애련한 모습으로 나타냈다.

피에타를 주제로 한 그림을 여러 점 그린 안니발레 카라치는 기본적인 것은 대체로 이 코레조 그림을 모델로 삼았다. 안니발레 카라치 그림들은 마리아가 땅바닥에 누인 예수의 머리 부분을 무릎에 얹어놓고 있는 가운데, 어떤 그림에서는 눈물로 범벅이 된 눈을 들어 하늘을 쳐다보고 있기도 하고, 어떤 그림에서는 아래에 있는 아들을 보고 있기도 한 도상이다. 마리아의 모습은 "사람들이 그를 이 지경으로 만들었다"고 말하고 있는 듯하다.[6]

독립상으로 나타나기 시작한 요셉

17세기에 와서 예수, 마리아, 요셉, 이 세 사람이 이루는 '성가정'에 대한 관심이 높아지면서 새롭게 조명을 받은 인물은 요셉이다. 이전에도 요셉은 마리아의 생애나 예수의 어린 시절을 그린 그림에서 등장했지만 장면에 구색을 맞춰주는 정도로 눈에 띄지는 않았다. 그것은 요셉이라는 존재가 신학자들의 관심 밖에 있었기 때문이다. 아마도 마리아의 배필이고 예수의 양부인 요셉이라는 존재가 동정녀 마리아에게서 태어나신 예수의 신비로운 탄생에 관한 교리에 어떤 오해를 불러올지도 모른다는 생각 때문이었을 것이다.

그러다 마리아와 예수를 보호하는 존재로서의 요셉에게 눈을 돌리기 시작했다. 특히 인간적인 결단을 넘어서 하느님으로부터 받은 사명을 그저 묵묵히 이행하는 요셉의 존재는 가난, 정결, 순종을 목표로 하는 수도원들에게 깊은 영향을 주었다. 요셉의 신심에 결정적인 역할을 한 인물은 아빌라의 성녀 테레사다. 성녀는 요셉을 '나의 영혼의 아버지'라고 부르면서 늘 은총을 청했고, 수도회 개혁에 나선 후 1562년에 처음 연 맨발의 가르멜회 수도원을 성 요셉에게 봉헌하여 아빌라의 '성 요셉 수도원'이라고 불렀다. 그 후 17곳에 창립된 맨발의 가르멜회 수도원의 분원 가운데 12곳에 있는 수도원이 성 요셉에게 봉헌되었다. 18세기에 가서는 200여 곳의 가르멜회 수도원 분원이 성 요셉에게 봉헌되었다.

요셉의 신심은 8세기 프랑스에서 처음 시작되었고 로마에는 교황 식스토 4세가 1479년에 요셉 신심을 도입하면서 전파되었다.[7] 신학적으로도 뒷받침이 되어 존경심이 모아진 것은 1522년에 도미니코회 수도사 이솔라누스Isidorus Isolanus가 『성 요셉의 천품 전서』Summa de donis s. Joseph를 펴내면서부터다. 이솔라누스는 이 책에서 요셉이 배운 것이 없으면서도 모든 미덕을 갖추고 모든 지혜를 터득하고 있는 인물이라고 말하고 있다. 드디어 1621년, 교황 그레고리

6) Ibid., p.285.
7) 『한국 가톨릭 대사전』 9권, 서울, 한국 가톨릭 대사전 편찬위원회, 1996, 6548쪽.

오 15세가 성 요셉 축일을 3월 19일로 제정하여 요셉 신심은 확고히 자리 잡
게 되었다.

옛날부터 그림 속의 성 요셉은 머리가 벗겨지고 백발의 수염이 성성한 노인
의 모습이었다. 그것은 외경서인 『야고보의 원복음서』와 『토마스 복음서』에 요
셉이 마리아와 결혼할 때 이미 나이가 지긋했다는 기록이 있어서다. 그런데 바
로 이 점에 반론이 제기되었다. 예수회 수도사인 에스파냐의 페드로 모랄레스
Pedro Morales가 이탈리아와 에스파냐에서만큼은 요셉을 젊은 사람의 모습으로
나타낼 것을 권하고 나섰다. 에스파냐의 화가이며 이론가인 파체코도 『회화미
술, 고대세계와 그 위대함』에서 성 요셉을 30세 전후의 멋진 남성으로 그려줄
것을 권했다.[8] 그렇지만 이미 늙은 노인으로 각인된 요셉의 이미지 때문에 새
로운 도상에 대한 요구는 그리 널리 받아지지 않았다. 무리요의 「성 요셉과 아
기 예수」에서 당시 새롭게 요구됐던 젊고 멋진 요셉의 모습을 볼 수 있다.

요셉을 젊은이로 나타내는 것은 어색하니까 요셉에 대한 공경의 표시로 독
립상으로 나타내자는 분위기가 일어나 요셉은 성가족의 일원으로서가 아니라
독립된 존재로 미술에 등장하기 시작했다. 요셉을 독립된 존재로 등장시키는
것은 중세미술에서는 생각지도 못했던 일이다. 성녀 테레사가 아빌라의 성 요
셉 수도원을 개원하면서 문 위에 성 요셉 조각상을 세워놓은 것이 아마도 처
음일 것이다.

사실 모든 성인 중의 성인인 그가 독립상으로 그때에야 나타난 것은 다소
늦은 감이 있다. 로마의 가르멜회 성당인 산타 마리아 델라 스칼라 성당, 산타
마리아 마지오레 성당의 파울리나 예배당에서 독립상인 성 요셉 상을 볼 수
있다. 요셉 상은 가끔 꽃이 핀 지팡이를 들고 있기도 하다. 외경서에는 마리아
가 배필을 고르는 데 하느님이 점지한 신랑감은 그가 들고 있는 지팡이에 비
둘기가 날아들어야 한다는 것이었고, 마침 요셉이 갖고 있던 지팡이에 꽃이
피어 비둘기가 날아들었다는 이야기가 기록되어 있었다.

8) E. Mâle, op. cit., p.317.

　목수였던 요셉은 노동자들의 수호성인이기도 하지만 임종하는 이들의 수호성인이기도 하다. 요셉의 죽음에 관한 이야기는 외경서로 동방의 그리스도교 세계에 널리 퍼져 있었고 라틴어로 번역되어 서방 세계에 알려졌다. 외경서인 『목수 요셉의 생애』에는 "나는 침상에 누워 있는 아버지 손을 꼭 잡고 머리맡에 앉아 있었고, 어머니는 발치에 앉아 있었다. 대천사 미카엘과 가브리엘이 아버지 곁에 다가왔고 아버지는 기쁨 속에서 마지막 숨을 거두었다. 나는 아버지의 눈을 감겨드렸고 천사들이 날아와 하얀 옷을 입혀주었다"는 아버지의 임종을 지킨 예수의 행적이 나와 있다. 요셉은 예수가 공생활을 시작하기 전에 세상을 떠나 마리아와는 달리 예수 수난 등의 장면에 등장하지 않는다. 여러 성당에는 외경서에 기록된 요셉의 임종 장면이 묘사되어 있다.

　그렇다면 왜 요셉의 죽음을 그토록 많이 그렸을까? 그것은 요셉이 모든 임종하는 이들을 선종善終: 거룩한 죽음을 뜻하는 가톨릭 용어하도록 이끄는 수호성인이기 때문이다.

　반종교개혁의 결과 『성서』의 이야기를 새롭게 보는 눈이 형성되었고, 이를 따라야 했던 예술가들에 의해 새로운 시대에 새로운 도상이 등장하게 되었다. 말하자면 종교미술에도 새로운 시대적인 시각이 요구되었다고 할 수 있다.

3 수도원 장식

" 17세기는 반종교개혁이라는 시대적인 분위기와
맞물려 수도회들의 양적·질적인 성장이
어느 시대보다도 두드러졌다. 수도회 성당
장식을 위해 많은 미술가들이 동원되었는데,
그들이 남긴 수많은 걸작품들은 17세기
미술을 더없이 풍요롭게 해주었다. "

반종교개혁 정신을 전파한 수도회, 예수회

　가톨릭 교회는 반종교개혁운동으로 신교 측의 반란으로 실추되었던 권위와 명예를 되찾을 수 있었고, 일부분을 신교 측에 빼앗기기는 했어도 오랜만에 단합된 면모를 과시할 수 있었다. 반종교개혁의 정신을 확립시키고 전파하는 데 가장 중요한 역할을 한 그룹은 예수회를 비롯한 여러 수도회였다. 새로 발견된 신대륙 선교에 따른 권한은 에스파냐·포르투갈·프랑스가 나누어 가졌으나, 선교의 임무는 아우구스티노회·도미니코회·프란치스코회·예수회가 맡았다. 수도회 선교사들은 경쟁하듯 세계를 누비며 선교활동을 펼쳤고, 세계 곳곳에 자신들의 수도원을 세웠다. 반종교개혁과 신대륙 발견 이후의 세상은 수도회의 전성시대라 할 만큼 수도회의 위상이 한없이 높았다.

　이런 수도회들은 창립 초기부터 각각의 수도회 정신에 맞게 수도회에 속한 성당을 장식해왔다. 17세기는 각각 수도회들이 성당 장식에서 자신들만의 고유한 도상 체계를 온전히 보여준 특별한 시대였다. 이 시대는 반종교개혁 정신에 입각하여 교회 외부는 그리스도의 몸이고, 내부는 그리스도의 영혼이라는 점을 들어 내부를 더 화려하게 꾸밀 것을 권하고 있는 분위기여서 각 수도회들이 성당 장식에 많은 힘을 쏟았다.[1] 성당을 찾은 방문객들은 내부의 화려함에도 놀라지만 성당 안에 있는 그림들만 봐도 어느 수도회 성당에 들어왔는지 금방 알 수 있을 정도로 각 성당들이 다르다는 것에 한 번 더 놀란다. 여기서 수도회 성당 장식을 구별하는 장소를 로마에 국한시킨 것은 로마에 성당이 300여 개가 넘게 있는데도 거의 훼손되지 않아서 각 수도회에 따른 성당의 도상을 가려내기가 쉽기 때문이다.

　1540년에 설립 인가를 받은 예수회는 설립 초기부터 가톨릭 교회를 쇄신하는 데 크게 기여함으로써 짧은 시간에 급속도로 성장한 수도회다. 반종교개혁 이후에는 성당 건축에 대한 논의가 잇따른 가운데, 예수회는 1568년 건축가

1) Anthony Blunt, *Artistic theory in Italy 1450~1600*, Oxford, Clarendon Press, 1940, p.130.

비놀라에게 로마에 예수회의 총본산인 일 제수 성당을 트리엔트 공의회에서 요구하는 라틴 십자가형의 구도로 건축할 것을 의뢰했다. 바로크 시대 성당의 전형인 일 제수 성당에는 주제단 반구형 벽면에 '신비한 양의 영광'을 주제로 한 프레스코화가 있고, 그 위에 '예수의 할례'를 주제로 한 무치아노Girolamo Muziano, 1528~92가 1587년에 그린 그림이 있다. 제노바의 예수회 성당 산 암브로시오의 주제단 위쪽에도 같은 주제의 루벤스 그림이 있고, 안트베르펜의 예수회 수도사들의 서원의 집 부속 예배당에도 주제단 위에 같은 주제의 그림이 있다.

그렇다면 할례받는 예수가 왜 그렇게 중요한 자리를 차지하고 있는 것일까? "여드레째 되는 날 아기에게 할례를 베풀었고 천사가 일러준 대로 그 이름을 예수라 했다"「루카복음」 2장 21절. 예수회 창립 100주년을 기념하는 책자는 첫 장을 '예수'라는 이름과 예수의 할례에 할애하면서, "예수가 할례받던 날 예수의 이름이 그의 피와 결합되었기 때문에 우리 예수회 수도사들은 그 이름을 위해 우리들의 피를 바칠 것이다"라고 선언했다. 이에 따라 예수의 할례 장면과 예수라는 이름을 드높인 그림이 예수회 성당에도 중요한 곳에 자리 잡게 된 것이다. 영적인 의미에서 할례는 육적인 몸을 벗고 그리스도와 하나가 되는 일로 간주되기도 한다.「골로사이서」 2장 11절

성 이냐시오는 로마 근교의 한 성당에서 삼위일체가 나타나고 이어서 십자가를 진 예수가 나타나는 환시 체험을 하여 자신의 수도회 이름을 예수회라고 했다. 일 제수 성당의 성 이냐시오의 묘에는 성인의 환시 체험이 형상화되어 있고, 주랑 위 천장에서는 가울리Gauli가 그린 '예수 이름의 영광'을 주제로 한 프레스코화가 펼쳐져 있다.

예수회 소속 성당에서는 예수회의 창립자인 이냐시오 성인이 기도드리는 모습이나 기적 같은 환시 체험, 황홀경에 빠진 모습을 그린 그림이나 조각들을 볼 수 있다. 오라토리오회 창설자인 필립보 네리의 말에 따르면 가끔씩 알 수 없는 빛이 성 이냐시오를 감싸고 있었다고 한다. 일 제수 성당 제의실에는 황홀경에 빠져 기도드리는 성 이냐시오의 모습이 그려져 있다. 성인의 생애

가울리, 「예수 이름의 영광」, 로마, 일 제수 성당

또한 수도회의 역사를 말해주는 것인 만큼 예수회 성당 장식에 빠지지 않았다. 로마의 산티냐치오 성당에 포조가 성인의 생애 일부를 그렸고, 에스파냐의 알칼라 데 에나레스에 있는 예수회 수도원 성당에는 후안 데 메사Juan de Mesa가 성인의 생애를 15점으로 그려놓았다.

루벤스, 「기적을 행하는 성 이냐시오 데 로욜라」, 오일 스케치, 빈, 미술사 미술관

　예수회의 본원인 일 제수 성당에서는 대축일 마다 주랑에 성인의 일대기를 담은 양탄자를 걸어놓고 보게 했는데, 성인이 보여준 기적에 초점을 맞추고 있다. 성인의 묘를 둘러싼 조각상에도 마귀 들린 사람을 고쳐주거나 불을 꺼주고 죄수들을 풀어주는 기적을 행하는 모습들이 부조되어 있다. 예수회에서

는 자신들 수도회 창립자가 13세기의 아시시의 성 프란치스코나 성 도미니코처럼 하느님의 중재자로 나타내기를 바랐다. 루벤스가 안트베르펜 성당을 위해 그린, 마귀 들린 사람들을 고쳐주는 장면을 묘사한 「기적을 행하는 성 이냐시오 데 로욜라」도 바로 그런 성인이 행한 기적을 담은 그림이다.

일 제수 성당 좌측 익랑에는 성 이냐시오의 예배당과 묘가 있다. 전체 예배당 장식은 포조가 했고, 제단 오른쪽의 조각군상 「이단을 이기는 신앙」은 프랑스 조각가 소小 르 그로Pierre Le Gros, 1666~1719가, 제단 왼쪽의 조각군상 「우상숭배를 이기는 신앙」은 역시 프랑스 조각가 테오동J.-B. Théodon, 1646~1713이 제작했다. 묘의 두 군상 모두가 이교를 이기는 신앙을 주제로 한 것은 예수회가 성 이냐시오를 '반反루터'의 선봉자로 여겼기 때문이다.

예수회 성당에서 성 이냐시오 다음으로 자리를 차지하고 있는 성인은 누구보다 선교 임무에 앞장서서 인도-일본의 선교사라는 칭호가 붙은 사베리오 신부다. 성 사베리오의 일생과 그가 행한 기적 같은 행적들이 곳곳의 예수회 성당에 묘사되어 있다. 그밖에 인도·일본·남미 등지에서 순교당한 순교자들도 예수회 성당에 빠짐없이 등장한다.

가르멜 수도회

이스라엘에 있는 가르멜 산은 구약의 예언자 엘리야가 언제나 기도를 드렸다는 장소로 '하느님이 인간들을 당신에게로 부르는 산'이라는 뜻도 함께 지니고 있다. 실제로 금욕적인 관상觀想 수도회인 가르멜 수도회가 창설된 때는 가르멜 산에 은수자隱修者들이 하나둘씩 모여들어 살기 시작했던 시기로 보나, 가르멜 수도회에서는 자신들의 뿌리를 예언자 엘리아가 가르멜 산에서 경건한 생활을 할 때부터로 본다. 가르멜 수도회는 자신들의 수도회가 지상에서 가장 오래된 수도회라는 데 대해, 또 『구약』의 「아가서」 7장 6절에서 마치 보석처럼 묘사된 가르멜 산에서 이름이 비롯됐다는 데 대해서 대단한 자부심을 갖고 있다. 이 수도회 설립에 관한 최초의 확실한 증거는 13세기 초 예루살렘의 총대주교였던 성 알베르토St. Albertus, 재위 1205~10가 첫 번째로 수도회의 첫

르 그로, 「이단을 이기는 신앙」, 성 이냐시오 예배당 제단장식 조각, 일 제수 성당

규칙서를 제정해준 것으로 본다.[2]

이 가르멜 수도회와 성모 마리아의 관계는 매우 특별하다. 수도하는 은수자들에게 마리아의 할머니와 어머니 안나가 발현했고, 어린 시절의 마리아가 가르멜회 수도원에 찾아온 적도 있으며, 성모 자신이 예루살렘에 엘리야 예언자의 규칙을 따르는 여자 수도회를 만들어 그 이름을 가르멜 동지회라 하기도 했기 때문이다. 성모는 이 수도회에서 150여 명의 여성교우들과 생활했는데,

2) 『한국 가톨릭 대사전』 1권, 서울, 한국 가톨릭 대사전 편찬위원회, 1996, 18쪽.

그 속에는 복음서에 나오는 성녀들도 끼어 있다. 유대인들이 가르멜 산에 있는 가르멜 수도회를 폐쇄한 후에도 성모가 만든, 여성교우들을 위한 예루살렘의 수도원은 살아남았다. 콘스탄티누스 대제의 모후인 헬레나가 성 십자가를 찾을 수 있었던 것도 바로 이 예루살렘 수도원에 있던 두 명의 여성교우들이 성 십자가가 묻힌 장소를 알려줬기 때문이라고 한다. 헬레나 모후는 감사의 표시로 골고타 언덕에 가르멜회 수도원을 세워주었다.

가르멜회 수도원은 유대인들에 의해 폐쇄된 후 묻혀 있다가 십자군에 의해 우연히 발견되었고 교회특사가 이 수도회를 로마 교황청에 연결시켜 서방세계에 알려졌다. 교황 호노리오 3세Honorius III, 재위 1216~27가 가르멜 수도회의 역사에 대해 의심을 품자 마리아가 교황에게 나타나 그 의심을 풀어주었다는 이야기도 전해진다.

가르멜 수도회가 탄생하고 형성된 과정이 신비에 쌓인 전설을 연상시키고 시詩적이어서 많은 고귀한 영혼을 수도회로 이끌었다. 아빌라의 성녀 테레사, 십자가의 성 요한 등이 대표적인 가르멜 수도회 수도자들이다. 가르멜회 수도원에 들어가면 수도회의 기원이 구약의 예언자 엘리야임을 말해주듯, 엘리야에 대한 이야기와 엘리야의 계승자인 엘리사의 이야기가 그림으로 그려져 있다. 가르멜회 수도원 성당 가운데 가장 주옥 같은 성당이라고 이야기되는 로마의 산 마르티노 일 몬테 성당San Martino il Monte에는 뒤게Gaspard Dughet가 1639년부터 1645년까지의 풍경을 그린 18점의 프레스코화가 있는데, 그중 몇 점은 엘리야가 베푼 기적 같은 이야기들이다. 온 나라에 가뭄이 들었는데 엘리야의 기도로 손바닥만한 구름이 생기더니 이내 큰비가 쏟아졌다는 이야기, 엘리야가 승천할 때 불수레에서 엘리사에게 자신이 입던 하얀 겉옷을 떨어뜨렸다는 이야기, 그 겉옷은 불에 타지 않고 엘리사 어깨에 그대로 떨어졌다는 이야기 등이 뒤게의 손으로 산 마르티노 일 몬테 성당에 재현되었다.

엘리야는 모세와 함께 예수의 영광스러운 변모에 같이 나타나 예수와 이야기하던 예언자였다.「마태오」 17장 1~3절 가르멜 수도회는 그때 엘리야가 예수로부터 이 세상이 끝날 때까지 가르멜 수도회를 지켜줄 것을 약속받았다고 믿고

있다. 어느 가르멜회 수도원에는 베드로와 야고보, 야고보의 동생 요한이 무서워서 땅에 엎드려 있고 빛으로 둘러싸인 예수 옆에는 모세와 엘리야가 있는 예수의 거룩한 변모 장면이 제단을 장식하고 있기도 하다. 또한 엘리야는 가르멜 산에서 목숨을 걸고 450명이나 되는 바알신 예언자들과 대결하여 야훼가 참 하느님임을 드러낸 진정한 야훼 신앙 수호자로, 그의 독립조각상에서는 그가 끝에 불이 붙은 칼을 지니고 있기도 하다. 칼끝의 불은 예언자의 요청으로 하늘에서 내려주신 불이라고 한다.[3] 때로 엘리야 조각상은 그가 시돈 지방에 있는 사렙다의 과부에게 밀가루와 기름이 떨어지지 않는 기적을 베풀었다는 이야기를 따라 기름병을 갖고 있기도 하다.

엘리야 이외로 가르멜회 수도원장이었던 시몬 스토크Simon Stock에 대한 그림도 '스카풀라'scapulare와 연관되어 가르멜회 수도원의 그림에서 흔히 볼 수 있다. '스카풀라'는 수도복의 일부로 어깨에 걸쳐 길게 늘어뜨려 입는 소매 없는 겉옷이다. 그런데 이 스카풀라가 가르멜 수도회와 특별한 관련을 맺게 된 일화가 있다. 1251년에 원장인 성 시몬 스토크에게 성모 마리아가 발현하여 갈색 스카풀라를 보여주면서 "이 스카풀라를 죽는 순간까지 착용하는 사람은 누구나 지옥에 떨어지지 않을 것이며, 죽은 후 첫 번째 토요일에 성모 마리아의 도움으로 천국에 이를 것"이라는 계시를 내려주었다고 한다. 교황 요한 22세 Joannes XXII, 재위 1316~34는 가르멜회의 스카풀라 신심을 통한 첫 토요일 특전을 인가하기도 했다.[4] 겐트의 가르멜 수도회에서는 가스파르 드 크레예Gaspard de Crayer에게 이 기적 같은 일화를 세 점의 대작으로 남겨놓게 했다. 화가는 성 시몬이 마리아로부터 스카풀라를 받는 장면, 마리아가 교황에게 첫 번째 토요일에 관한 교서를 쓰게 하는 장면, 마리아가 가르멜회 수도사 한 명을 데리고 연옥에 가서 스카풀라를 착용했던 가르멜회 신자들을 데리고 나오는 장면을 그렸다.

3) E. Mâle, *L'art religieux du la fin du XVIe siècle, du XVIIe siècle et du XVIIIe siècle*, Paris, Armand Colin, 1951, p.449
4) 『한국 가톨릭 대사전』 8권, op. cit., 5235쪽.

아우구스티노 수도회

이 수도회는 성 아우구스티노S. Augustinus, 354~430가 회심 후 386년에 밀라노에서 세례를 받고 난 뒤 388년에 고향인 아프리카의 타가스테Tagaste로 돌아와 친구들과 수도 공동체를 만들어 수도생활을 시작했고, 이어서 히포Hippo 교구의 주교가 되어서도 주교관 옆에 수도원을 만들어 수도생활을 병행한 것을 바탕으로 형성된 수도회다. 이 수도회는 성 아우구스티노가 직접 자신의 이름을 따서 설립한 것은 아니지만 성인의 영성과 그가 만든 수도 규칙서 정신을 따르는 수도회로 5세기에 이미 성인의 영성을 따른 수도원이 아프리카에 약 35개나 되었다.[5] 이 수도회는 아프리카에 침입한 반달 족을 피해 유럽으로 피신하여 5~6세기에 유럽 세계에 전파되었다. 아우구스티노 수도회는 6세기에 이탈리아에서 창설된 베네딕토 수도회보다 더 먼저 시작된 곳이다.

아우구스티노회 수도원 성당에는 자신들 수도회의 시조인 아우구스티노 성인의 회심 이야기, 신의 부르심, 밀라노의 암브로시오 주교로부터 세례를 받는 장면, 히포 주교로서의 사목활동, 수도회 규칙서를 주는 모습, 왕성한 저술 활동, 성인을 위해 끊임없이 기도했던 어머니 성녀 모니카 이야기 등이 그림으로 나와 있다. 또한 이 수도회는 아우구스티노 성인이 3세기부터 이집트 사막에서 엄격한 수도생활을 하는 은수자隱修者들의 이야기를 듣고 수도생활을 시작했기 때문에, 은수자들의 아버지로 통하는 성 안토니오와 은수자 성 바오로를 자신들 수도회의 영적인 선조로 여겨 경배했고, 그들을 자신들 수도회 성당에 그림이나 조각으로 나타냈다. 두 은수자들은 가르멜 수도회에서도 자신들의 영적 스승으로 모시고 있다.

그림을 보면 성 아우구스티노는 결코 아름다운 모습이 아니다. 검은 수염에 혈기왕성한 모습으로 묘사되어 있는데, 그것은 그가 육적인 욕망을 벗어날 나이가 아님에도 하느님에게 자신을 온전히 바침으로써 그 욕망을 극복했다는 점을 간접적으로 시사하는 것이다. 그리스도교 신학을 반석에 올려놓은 교회

5) Ibid., 5714쪽.

학자로 서방교회 4대 교부 가운데 한 사람인 성 아우구스티노는 하느님으로
부터 이끄심을 받은 인물이다. 성인의 영적 체험 이야기는 아우구스티노회 수
도원에 그림으로 묘사되어 있다. 젊은 시절 영적인 방황으로 시달리면서 정원
을 걷던 중 "집어서 읽어라"Tolle, lege는 신비스러운 소리를 듣고 성서를 들어
보니 「로마서」 13장 13절이었고, 그로부터 모든 불확실성에서 벗어났다는 이
야기, 성모 마리아가 자신과 어머니인 성녀 모니카에게 나타나 가죽허리띠를
주었다는 이야기, 순례자의 모습으로 나타난 예수의 발을 씻겨주는 성인의 이
야기 등이 수도회 성당을 장식해주고 있다. 성인이 순례자의 발을 씻겨주는
장면에서는 때로 그림 옆에 "아우구스티노, 나는 너에게 오늘 신의 아들을 직
접 볼 수 있는 자격을 주었다. 너에게 나의 교회를 맡긴다"는 문구가 씌어 있
어, 아우구스티노 수도회가 하느님으로부터 소명을 받은 수도회라는 것을 알
려주고 있다.[6]

교황 알렉산데르 4세Alexander IV, 재위 1254~61가 1256년에, 아우구스티노 수
도회라는 이름 하에 수도회 규칙서는 같이 썼지만 공동체의 이름도 다르고 여
기저기 흩어져 있는 은수자 공동체들을 하나로 통합하라는 칙서를 내려 아우
구스티노 수도회는 하나로 통합됐다. 통합된 아우구스티노 수도회에 편입된
은수자 공동체를 이끈 인물들 또한 아우구스티노회 수도원 성당에 그림이나
조각상으로 나와 있어 공경받고 있다.

도미니코 수도회

도미니코 수도회는 1215년에 에스파냐의 성 도미니코S. Dominicus/S. Domingo
de Guzman, 1170~1221가 창설한 단체다. 성 도미니코가 남프랑스를 여행하던 중
알비파 이단이 널리 퍼져 있는 것에 충격을 받고 정통 교리를 적극적으로 전
파하도록 신학에 정통한 설교자들을 모아 설립한 탁발 수도회다. 이 수도회는
설교자 수도회Ordo Praedicatorum로도 불리며, 1216년 교황 호노리오 3세에 의해

6) E. Mâle, op. cit., p.459.

공식적으로 인가되었다.

중세 시대의 교회와 수도원은 세력층으로부터 막대한 토지를 기증받아 봉건제의 영주가 되어 정치적인 특권까지 누리면서 세속화되었다. 이때 교회의 개혁에 앞장선 클뤼니·시토·베네딕토·프란치스코·도미니코 수도회 가운데 특히 도미니코 수도회는 사도들과 같이 청빈한 생활을 하면서 복음을 전파하여 이단에 맞서 정통교리를 수호하는 소명을 맡았다. 도미니코가 설교자들의 수도회를 만들어야 할 필요성을 느끼게 한 이단 알비Albi파는, 선과 악이 영과 물질을 지배한다는 마니교의 이원주의와 같이 지상 생활의 모든 것은 본질적으로 악한 것이기 때문에 모든 물질적인 것을 버리고 엄격한 금욕주의를 지향해야 '완전한 자'가 된다고 주장했다. 알비파들은 당시 교회가 지닌 부와 권력, 여러 제도들을 비판하면서 일반 백성을 호도했던 이단으로서, 14세기가 되자 흔적만 남고 소멸해버렸다.

불꽃 같은 설교로 이단을 섬멸할 도미니코의 소명을 신께서 미리 예고해주신 듯, 성인의 어머니는 그를 임신하고 난 뒤 세상에 불을 붙일 횃불을 물고 있는 개를 세상에 내놓는 꿈을 꾸었다고 한다. 그래서 로마의 성 베드로 대성당에 있는 성 도미니코의 입상 조각 밑에는 주둥이에 횃불을 물고 있는 개 한 마리를 볼 수 있다. 이밖에도 프랑스 보르도의 도미니코회 성당인 노트르-담 성당 정면에도 화염을 문 개를 옆에 둔 성인의 모습을 볼 수 있다. 이런 연유로 도미니코회 수도사들은 자신들을 '주님의 개들'Domini canes이라고 부르기도 한다. 성인상의 개 옆에는 지구地球가 놓여 있기도 한데, 그것은 온 세계에 퍼져나갈 불같은 설교의 임무를 상징한다.

다른 수도회처럼 도미니코회 성당 안에도 창설자인 도미니코 성인의 일생이 그림으로 나와 있다. 그런데 다른 수도회의 창설자와는 달리 도미니코는 행적을 행하는 모습이 아니라 그저 관상하는 모습을 보인다. 도미니코 수도회가 "관상하라. 그리고 관상한 것을 전하라"는 것을 영성의 모토로 삼았기 때문이다.

도미니코 성인에 얽힌 기적 같은 일화도 수도원 성당을 장식하는 그림의 소재가 되었다. 도미니코 성인이 꿈속에서 프란치스코 성인과 무릎을 꿇고 하늘

을 바라보며 기도를 드리고 있는 가운데 발현하신 예수와 성모님 이야기는 두 수도회에서 공동으로 채택하고 있다. 두 성인 앞에 나타나신 예수는 인간이 저지르고 있는 죄상에 대해 너무 화가 나 있어 세 개의 화살을 흔들면서 만일 성모님이 막지 않는다면 지상에 화살 세 개를 모두 떨어뜨리겠다고 말씀하셨다는 것이다. 이 세 화살은 교만·탐욕·사치라는 악덕을 벌할 화살이었다. 성모님이 아들에게 의인 두 사람으로 성 도미니코와 성 프란치스코를 소개하면서 이들이 갖고 있는 순명, 가난, 정결의 미덕이 악덕을 물리칠 거라고 말하자 예수가 화를 풀고 인간의 죄를 면해주었다고 한다.

또 하나의 기적 같은 발현 이야기는 어느 날 남프랑스의 도시 알비에 성모님이 나타나 도미니코에게 장미 화관rosario, 즉 묵주를 주면서 그의 생애 중에 환희·고통·영광의 신비를 위해 기도할 것을 요청했다고 한다. 그 후 묵주기도는 도미니코회에서 아주 중요한 위치를 차지하게 되었고, 도미니코 수도회는 묵주기도로 이단인 알비파가 물러갔다고 굳건히 믿게 되었다. 반종교개혁자들은 묵주기도가 알비파뿐만 아니라 같은 이단으로 생각하는 프로테스탄트들도 무찔렀다고 하면서 묵주기도를 적극적으로 권장했다. 또한 묵주기도를 매일 드리면 구원을 받는다고 생각했다. 미켈란젤로가 그린 시스티나 예배당 벽화 「최후의 심판」에도 구원을 받아 천상으로 올라가는 영혼이 선택받지 못한 영혼에게 묵주를 건네주고 성모와 성인 쪽으로 끌어올리는 장면이 있다. 미켈란젤로도 아빌라의 성녀 테레사처럼 묵주기도를 "지상과 하늘을 연결시켜주는 고리"라고 믿은 듯하다.[7]

당시 사람들은 묵주기도 덕분에 지중해로 쳐들어오는 투르크를 무찔러 유럽이 이슬람의 손에 들어가지 않았다고 믿었다. 1571년 10월 7일 에스파냐의 펠리페 2세는 베네치아군과 교황군과 함께 레판토 해전에서 이슬람 세력을 격파한 일이 있었는데, 교황인 비오 5세는 이 승리가 묵주기도 덕분이라고 했다. 베네치아 의회 회의실에 그려진 레판토 해전 승리를 기념하는 벽화에는

7) Ibid., p.466.

"우리를 승리로 이끈 것은 군대도 아니고 무기도 아니며 용기도 아니라 성모님께 바친 묵주기도다"라는 글이 적혀 있다.

묵주기도의 은총은 이단을 섬멸하고 적으로부터 지켜주는 것뿐 아니라 산자와 죽은 자 모두의 영혼을 구원하기 위한 것이었다. 도처에 있는 도미니코회 성당에서는 성모님께 봉헌하는 묵주기도의 신비를 보여주는 그림을 볼 수 있다. 이탈리아 북부 크레모나의 도미니코 수도회 성당에는 볼로냐 화파의 티아리니Tiarini의 그림이 있다. 이 그림을 보면 성모 마리아가 구름 위에 서서 무릎을 꿇고 하늘을 향해 감사를 드리는 성 도미니코와 온 인류에게 묵주를 하사하는 장면이 전개되어 있다.

성모 마리아가 도미니코 성인에게 발현하셔서 묵주를 건네주었다는 이야기는 도미니코 수도회 성당 어디서나 그림으로 재현되었다. 로마의 산타 사비나 성당Sta. Sabina의 사소페라토il Sassoferrato, 1609~85의 그림을 보면, 아기 예수를 무릎에 앉혀놓고 있는 마리아는 성 도미니코에게 묵주를 건네주고 있고, 아기 예수는 시에나의 성녀 카타리나에게 또 하나의 묵주를 건네주고 있다.

도미니코회 성당에는 도미니코 수도회 출신의 성인들의 생애와 업적이 그림으로 재현되어 신자들의 공경을 받고 있다. 대표적인 인물은 방대한 저서인 『신학대전』을 펴내고 스콜라 철학을 집대성한 토마스 아퀴나스Thomas Aquinas, 1224/25~74다. 토마스 아퀴나스는 우리가 지금 하느님을 이해하는 데 필요한 논리적인 바탕을 만들어준 신학자다. 트리엔트 공의회의 교회박사들이 신교의 공격에 맞서 정통 가톨릭 신앙을 수호할 수 있었던 것도 이 『신학대전』이 있었기에 가능했다. 수도회 성당에는 성인의 사상, 업적, 명상 등이 벽화로 장엄하게 펼쳐져 있어 신자들의 신앙심을 앙양시키고 있다. 에스파냐의 수르바랑은 세비야의 성 토마스 학교에 성 토마스가 구름 위에 서 있고 양쪽에 성 암브로시오 · 성 예로니모 · 성 아우구스티노 · 대 그레고리오 교황이 있으며, 그 밑에서 신자들이 경배를 드리는 그림을 그려놓았다. 성 토마스의 생애를 그린 플랑드르 화가 베니우스Otto Venius, 1556~1629는 1610년 성인의 속성과 함께 성인을 묘사했다. 즉 태양이 가슴에서 빛나고 천상의 비둘기가 성인의 귀에 대

고 속삭이며 성인 오른쪽에는 교황의 삼중관이 있고 성인 왼쪽에는 뱀들이 기어나오는 책이 있는 도상으로 그림을 그렸다. 여기서 교황 그레고리오 10세의 삼중관 옆에는 "많은 논설과 많은 기적"Quot articulos, tot miracula이라는 말이 적혀 있고, 책 옆에는 루터파로 종교개혁에 앞장섰던 부처Martin Butzer, 1491~1551의 "토마스를 없애라. 나는 가톨릭 교회를 와해시키겠다"Tolle Thomam et dissipabo Ecclesiam는 말이 씌어 있다. 책에서 빠져나오는 뱀은 오류를 범한 독을 나타내주는 것이다. 이 도상은 종교개혁 당시 신교 측으로부터 공격을 받아 가톨릭 교회가 어려움에 처했을 때 성 토마스의 존재가 교회를 막아주는 방패였음을 말해준다.

프란치스코 수도회

부유한 상인의 아들로 태어나 야심찬 청년기를 보낸 아시시의 성 프란치스코Franciscus Assisi, 1181~1226는 환시체험과 나환자들과의 만남, 여러 번에 걸친 계시를 통해 기도와 회개로 돌아가 수도생활을 시작했다. 그의 경건함을 따르는 젊은이들이 늘자 공동체를 형성하여 1209년에 교황 인노첸시오 3세로부터 간단한 수도회 규칙을 구두로 인정받았다. 이때 교황 인노첸시오 3세는 교회의 머리이자 어머니인 교회 건물이 비스듬히 넘어져 있었는데 갑자기 가난한 수도자 한 명이 달려와 그의 어깨로 교회를 떠받쳐 세우는 꿈을 꾸었고, 프란치스코를 보자 바로 이 사람이 꿈속의 수도자라는 것을 알아차렸다고 한다.

프란치스코는 예수가 12사도를 파견하면서 분부하신 "전대에 금도 은도 동전도 넣어가지고 다니지 말며, 식량 자루에는 여벌옷, 신, 지팡이도 가지고 다니지 말라"「마태오」 10장 9~10절는 말씀을 자신의 수도 생활의 기초로 삼았다. 프란치스코회 수도사들은 마치 나그네처럼 세상을 두루 다니며 복음을 전했다. 프란치스코 수도회는 이렇게 철저히 가난과 겸손 안에서 그리스도를 따르려고 한 수도회였기에 '작은 형제회'Ordo Fratrum Minorum라고 불리기도 했다. 이 수도회는 그 후 내부 갈등으로 개혁운동이 일어나 '회칙준수의 프란치스코회' '곤벤투알 프란치스코회' '카푸친 작은 형제회' 등으로 갈렸다. 하지만

1897년에 교황 레오 13세에 의해 공식적으로 '작은 형제들의 수도회'로 한 가족이 되었다.[8]

성 프란치스코는 기사생활을 하던 중 고향으로 돌아가라는 말씀에 따라 회개생활에 들어간 후 성 다미아노 성당 십자가에서 "프란치스코야, 쓰러져가는 나의 집을 고쳐라"라는 계시, 성모 마리아가 성 도미니코와 자신에게 나타나 악으로부터 세상을 구할 새로운 수도회의 창설을 권했다는 이야기, 선종 2년 전에 아시시에서 가까운 라 베르나La Verna에서 십자가에 달린 세라핌 천사의 환시와 오상五傷: 십자가에 못 박힌 예수 그리스도의 두 손과 두 발, 창에 찔린 옆구리에 난 상처자국 등 영적 계시를 많이 받은 수도자였다. 수도회에서는 성인의 생애 중에서도 그가 황홀경에 빠진 모습, 환시체험, 하늘로부터 계시를 받은 모습이 미술로 재현되는 것을 좋아했다. 프란치스코 수도회는 자신들의 수도회 창설자가 신의 선택을 받았다는 것을 입증하고 싶었던 것이다.

이밖에도 성인에 얽힌 기적 같은 일화는 수도 없이 많고, 그 역시 성당 안을 장식하여 수도회를 영광스럽게 만들어주고 있다. 프란치스코 수도회의 근거지인 아시시의 포르치운쿨라 성당Portiuncula: 현재는 천사들의 성모 마리아 대성당에 발현하신 예수 그리스도와 성모 이야기는 너무도 유명하다. 하루는 성 프란치스코가 포르치운쿨라 성당에서 기도를 드리고 있는데, 제단에서 그리스도와 성모가 천사들에 둘러싸여 발현했다. 그러고는 "나에게 은총을 청하라"는 말을 남겼다. 이 말씀을 듣고 성당에 오는 모든 신자들의 전대사全大赦: 고해성사를 통해 용서받고 남은 벌의 사면을 뜻하는 가톨릭 교회 용어를 청했다.

그 후 2년이 지난 어느 추운 겨울 날, 성 프란치스코가 성당에 들어가려고 하는데 갑자기 알 수 없는 힘이 덮치자 그는 피하려고 가시덤불로 뛰어들었다. 일어나보니 장미꽃이 자신을 덮고 있어서 그중 빨간 장미 12송이와 흰 장미 12송이를 골라 성당 안으로 들어갔더니 예수와 마리아가 그를 반기면서 그 장미꽃을 교황에게 갖다 바치라고 말했다는 것이다. 성 프란치스코는 장미꽃

8) 『한국 가톨릭 대사전』 12권, op. cit., 9068쪽.

을 교황에게 바치고 나서 교황으로부터 8월 1일과 2일에 신자들에게 주는 전대사를 부여받았다.[9] 이 기적 같은 은사 이야기는 성인이 받은 오상의 기적과 같은 비중으로 받아들여졌고, 16세기부터 수도회 성당 안에서 그려지기 시작했다. 바로치가 울비노의 산 프란체스코 성당에 이를 그렸고, 에스파냐의 무리요도 세비야의 카푸친 작은 형제회 수도원 성당을 위해 이 얘기를 그렸다.

또 하나의 기적 같은 일화는 성인이 선종 후, 하늘을 바라보고 기도를 드리며 오상에서는 계속 피가 흐르는 생전의 모습대로 자신이 묻힌 묘에 나타났다는 이야기다. 여기에 덧붙여 1449년에 실제로, 교황 니콜라스 5세Nicolas V, 재위 1447~55가 성당 지하에 있는 묘에 내려갔을 때 성인이 서서 양손을 소맷부리에 집어넣고 하늘을 쳐다보고 기도를 드리고 있는 모습을 보았다고 한다. 프란치스코 성인은 살아 있는 듯 두 눈에서 빛이 났고 그윽한 향기가 그곳을 감싸고 있었다. 교황과 시종들은 그때 성인의 오상에서 피가 흐르는 것을 보았다고 한다. 이 이야기는 17세기부터 성인을 그리는 그림에서 중요한 소재가 되었다. 그것은 수도회 측의 요청도 있었지만, 예술가들도 명상을 통해 저 너머 피안의 세계에 머물고 있는 성인의 모습을 그리기를 좋아했기 때문이다.

에스파냐의 톨레도 대성당에 있는 페드로 데 메나의 성인의 입상조각을 보면 마치 시체처럼 부동자세로 황홀경에 빠진 성인이 산 사람 같기도 하고 죽은 사람 같기도 하다.776쪽 그림 참조 그것은 페드로 데 메나가, 선종 후 자신의 묘에 나타난 성인의 모습을 조각으로 나타냈기 때문이다. 리용 미술관에 있는 수르바랑의 「묘에 서 있는 성 프란치스코」는 성인이 죽음을 건너 영원한 세계에 있음을 그대로 보여주고 있다. 페드로 데 메나의 조각상과 수르바랑의 그림은 삶과 죽음의 분별이 없어진 상태를 보여주면서 감동과 더불어 충격을 주고 있다. 명상과 기도로 영과 육의 경계, 삶과 죽음의 경계를 허문 성인의 모습은 수도자의 갈 길을 뚜렷이 제시해준다.

성 토마스 아퀴나스와 함께 스콜라 철학을 완성시킨 중세의 대표적인 신학

9) E. Mâle, op. cit., p.479.

수르바랑, 「묘에 서 있는 성 프란치스코」

자 보나벤투라Bonaventura, 1217~74는 프란치스코 수도회 소속이었다. 그는 어렸을 적에 중병에 걸려 죽게 되었는데 성 프란치스코의 중재기도로 치유되었다한다. 보나벤투라는 프란치스코회 총장으로써 신생 수도회를 외부세력으로부터 보호하기 위해 창립자인 성 프란치스코의 참 정신과 정체성을 정립하려 한학자였다. 1260년에는 수도회 회칙을 개정했으며『성 프란치스코의 대전기』와『성 프란치스코의 소전기』를 펴낸 수도회의 중추적인 인물이었다. 프란치스코회 성당에는 그의 업적을 기리고 그의 생애를 보여주는 그림들이 많이 있다.성 보나벤투라의 이름을 붙인 세비야의 프란치스코회 수도원에는 대ᆞ 프란시스코 데 에레라와 수르바랑이 성 보나벤투라의 생애를 주제로 그린 8점의 작품이 있다. 에레라는 3점의 그림으로 어린 시절 성인의 모습을, 수르바랑은 5점의 그림에 청년기부터 선종할 때까지의 모습을 그렸다. 이 그림들은 현재

유럽 각지에 흩어져 있다.

이 중 수르바랑의 그림 가운데 토마스 아퀴나스가 성 보나벤투라의 수도원 독방을 방문하는 장면이 있다. 이 그림은, 성 토마스가 성 보나벤투라에게 어떤 책에서 하느님에 대한 심오한 이해를 얻어냈냐고 물었더니 성 보나벤투라가 커튼을 제치고 그 속에 있는 십자가를 성 토마스에게 보여주면서, 자신의 학문은 모두 인류 구원을 위해 십자가상 죽음을 택한 예수 그리스도에게서 나왔다고 말하고 있는 장면이 묘사돼 있다. 이 말은 지식보다도 영성에 치중했던 성 프란치스코의 생각을 알려주는 것이었다. 지식보다 하느님에 대한 사랑을 우선시했던 프란치스코회는 늘 무식하다는 말을 들어왔다. 그래서인지 프란치스코회에서는 특히 성 토마스와 성 보나벤투라, 이 두 성인 학자들의 만남에 관한 일화를 좋아했다.

17세기는 반종교개혁이라는 시대적인 분위기와 맞물려 수도회들의 양적·질적인 성장이 어느 시대보다도 두드러졌던 시대였다. 이탈리아와 에스파냐의 대도시들을 살펴보면 일반 교구 성당보다 수도원 성당이 수적으로 많았고, 내부 장식도 훨씬 더 화려했다. 18세기 말까지 에스파냐의 세비야에는 교구 성당이 26곳 정도였지만, 수도회 성당은 60곳이 넘었다. 마드리드에도 교구 성당은 21곳, 수도회 성당은 70곳이나 되었다. 이런 움직임은 전 유럽에서 공통적으로 생긴 현상이었다. 수도회 성당 장식을 위해 많은 미술가들이 동원되었고, 그들이 남긴 수많은 걸작품들은 17세기 미술을 더없이 풍요롭게 해주었다. 미술은 책과 달리 야만인·문맹인·무신론자·이단자 등 모든 사람이 알 수 있고, 또 감동을 줄 수 있는 언어이기 때문이었다.

결론

바로크, 상상력과 꿈으로 가득 찬 세계

우리는 이 책에서 바로크의 본질과 그 현상을 알아보기 위해 17세기를 맞이하는 시대적인 배경, 바로크 예술에 대한 미술사학자들의 평가, 바로크 시대로 지칭되는 17세기 유럽 각국의 미술을 차례차례 짚어보았다. 부르크하르트는 자신의 저서 『치체로네』에서 "바로크는 르네상스와 흡사한 용어를 사용하고 있지만 변질된 방언을 쓰고 있다"고 말한 바 있다.

그렇게 바로크는 오랜 세월 동안 르네상스의 고전적인 취향에 어긋나는 저속하고 변질된 표현양식으로 취급되었다. 바로크가 고전미술과 상반되는 시각형식의 미술표현으로 자리 잡게 된 것은 미술사학자 뵐플린 덕분이다. 또한 '바로크'라는 용어는 연대기적인 테두리를 넘어 일반적인 문화현상으로 취급되기도 한다. 바로크풍의 시각, 바로크적인 감성, 바로크풍의 의식 등과 같은 말이 있듯이 상식적인 궤도에서 벗어난 이상한 표현, 특이한 표현, 독창적인 표현을 두고 흔히 바로크라고 칭한다.

그러나 17세기와 18세기 중반에 이르기까지 한 세기가 넘게 유럽 전역을 물들인 바로크의 물결은 결코 그냥 지나칠 수 없는 중요한 예술사조였다. 바로크는 자체의 원천을 내세운 바 없고 어느 대립적인 단절을 천명하지도 않았고 또 무슨 미술 운동으로 바람을 일으키지도 않았으며, 특정 유파를 형성하지도 않았다. 그야말로 태생을 알 수 없는 자연발생적인 것이라 할 수 있다.

미술의 경우, 바로크는 고정된 원리 하에 움직이는 고전주의 미술의 틀을

벗어나 복잡하고 다양한 양상으로 전개되었기 때문에 미술의 개념을 확장시켜준, 그래서 현대미술의 빗장을 열어준 사조로 평가된다. 처음 나왔을 때 그토록 멸시받던 바로크가 이제는 진부한 전통을 뒤엎는 혁명적인 것, 혹은 창조성의 대명사로 불리게 된 것이다.

흔히 바로크는 마치 요부나 바다요정이 요상한 재주를 부려 세상을 매혹시키고 혼란스럽게 하는 것이라고 평가되었다. 바로크는 돈 키호테가 그러했듯 많은 사람들이 세상을 살아가면서 보여주는 난센스와 기행, 모험 등을 대변해 주고 있는 듯하다. 또한 처음으로 세상에 나온 어린 아이들의 철부지 없는 행동을 보고 있는 듯하기도 하다. 바로크는 고집스럽게 규칙과 규범에 따르지 않고 정체를 알 수 없는 제멋대로의 것, 한마디로 기괴한 것을 즐겨 수용한다. 그래서 바로크는 스스로 무엇을 원하는지 모른다는 말을 듣고 있는 것이다.

바로크는 돌발적이고 폭발적이고 충동적이며 격렬하고 불안정하고 역설적이며 상상력과 꿈으로 가득 찬 세계를 형성한다. 그 세계는 데카르트가 절대적인 확실성에 근거한 사고체계를 수립하기 위해 모든 것을 회의하고 부정하는 과정에서 드러난 오류와 환각을 나타내고 있다. 그것은 데카르트가 회의의 끝인 확실한 진리에 당도하기 위해 거쳐야 하는 과정으로 설정한 악령malin génie, 즉 인간으로 하여금 진리의 환각을 갖게 하기 위해서 인간을 기만하고 농락하는 것들이 펼쳐내는 세계다. 실상 그 세계는 다른 측면에서 보면 인간의 감각과 감성이 자신의 목소리를 한껏 내며 살아 움직이는 세계라 할 수 있다. 상상의 세계가 무한대로 펼쳐진 세계라 아니할 수 없는 것이다.

그래서 바로크가 보는 세계는 추상화된 관념이나 본질이 아니고, 생멸과 흥망, 변전이 거듭되는 실제 삶의 역동적인 모습이다. 바로크는 한마디로 저 깊은 곳에서 단단한 지각을 뚫고 폭발하듯 용솟음쳐오르는 원초적인 욕구의 표현이라 할 수 있다. 이것은 자유에 대한 강한 욕구를 말해주는 것으로 일종의 해방을 의미한다. 또는 인간을 옭아맸던 온갖 규범과 제약에 대한 저항이기도 하다. 바로크인들은 사회적인 관념이나 제약, 관습이나 체제 등이 그 자체로 굳혀지기 이전의 힘에 사로잡혔다. 그들은 원시적 생명력과 순수함, 모든 생

명이 벌이는 화려한 축제에도 환호했으나, 반면 숙명적인 죽음, 삶의 덧없음에도 눈을 떴다. 고전주의자들이 이 세상을 규범이나 원리로 고정시켜놓으려 했다면 바로크인들은 만물이 유전하는 이 세상 안에서 세상의 자연스러운 변전의 흐름에 몸을 맡긴 사람들이었다. 또한 바로크인들은 인간에게 덧씌워진 이상화된 관념의 틀을 벗고 인간 본연의 모습과 맞닥뜨렸다. 고전의 이상성으로 가려졌던 인간의 실제 모습이 백일하에 노출되어 더럽고 추하며 악하고 위선적인 인간의 모습이 드러났던 것이다.

삶의 역동적인 모습을 담은 바로크

1500년대 말부터 1700년대 전반까지 무려 150년 동안이나 유럽 전역을 물들였던 바로크 미술은 어떠한 미술이었을까? 17세기는 인간 중심의 세계관을 앞세운 르네상스와 18세기 계몽시대의 사이를 이어주는 시대로, 여러 가지로 역사적인 변동이 많았던 시대였다. 그 시기는 종교·정치·과학 등에서 구체제를 탈피하고 새로운 시대로 향해가던 때로 사람들은 그때까지 안주했던 기존 체제를 벗어나는 불안감을 느끼면서도 동시에 새로운 미래에 대한 기대로 가슴이 벅차게 끓어오르던 시대였다. 신대륙 정복이나 과학 분야의 발전에서 볼 수 있듯이 17세기는 모든 면에서 기존의 한계를 벗어나려는 과감한 도전을 감행한 시기로, 팽창하고 진출하며 개척해나가던 시대였다.

코페르니쿠스·케플러·갈릴레오로 이어지는 천문학자들은 감히 우주의 신비를 알아내려는 모험을 감행했고, 철학자 데카르트는 그때까지의 선험적인 사고를 버리고 경험에 의거한 합리주의 철학을 수립했다. 또한 근대과학과 근대철학이 확립된 시기로, 사람들의 정신과 사고에 일대 변혁을 가져다주었다. 이러한 역동적인 시대의 분위기를 반영한 바로크 미술의 출현은 사람들을 당황하게 만들었다. 예측하기조차 어려웠던 바로크 미술은 르네상스 미술과 상반되는 차원을 넘어 마치 거기에 도전이라도 하듯 변화무쌍하게 전개되었다. 바로크는 르네상스의 합리적인 고전성에 역행하여 비합리성으로 방향을 틀었고, 인간의 '감성'이라는 새로운 영역에 발을 내디뎠기 때문에 낯설고 예

기치 못한 미술을 탄생시켰으며, 바로크 미술에 대한 정의를 내리는 것조차 어렵게 했다.

17세기의 바로크 미술은 주로 교회와 왕가를 위해 이용되었기 때문에 선동성이 강한 수식적인 표현이 많았다. 특히 교회는 신자들로 하여금 신의 세계를 눈으로 맛보게 하기 위해 감성적인 표현에 주력했다. 회화와 조각, 벽장식 등이 휘황찬란하게 성당 내부를 장식하여 신자들의 마음과 눈을 현혹시켰다. 바로크적인 특성이 가장 강하게 나타나는 성당 내부의 주제단 장식은 무대미술처럼 꾸며져 연극적인 효과를 강하게 발산하고 있고, 또한 외부에서는 가공의 시각적인 공간 확대가 시도되었다. 이것은 다시 말해 건축이 갖는 폐쇄적인 공간성을 외부 공간으로까지 확대. 개방하고 소통하여 공간의 활용성을 극대화한 것이다. 로마의 성 베드로 대성당과 그 앞의 광장, 트레비 분수 등이 그 단적인 예다.

또한 도시 공간 도처에 주요 건축물의 기점이 된 크고 작은 광장들의 설치, 그 광장들을 기점으로 한 도로망 확충은 도시 내의 기능적인 공간 소통을 위한 개방적인 공간활용성을 보여주고 있다. 공간 개념에 일대 혁신을 가져온 이러한 바로크적 공간활용성은 오늘날의 환경미술 · 공간미화 개념에 해당한다. 개방적인 공간활용성은 성당 건축뿐 아니라 궁전 건축에도 적용되어 베르사유 궁에서의 분수 · 연못 · 석굴 · 조각상 들이 있는 공원과 같은 활성적인 정원을 탄생시켰다. 또한 베르사유 궁은 정원을 넘어 파리로 연결되게 공간을 무한정 연계시켜 공간소통과 확장에 대한 획기적인 바로크적인 공간개념이 절정을 이룬 것으로 평가된다. 공간 확장 개념은 절대군주의 위세와 그의 무한한 지배성을 표상하는 것이었다. 공간 활용에 대한 의식은 조각으로도 이어져 베르니니의 「다윗」에서 보듯 360도로 돌아가는 시선을 요구하는 조각상을 출현하게 했다.

한마디로 바로크 미술은 눈이 번쩍 뜨일 만한 '구경거리'를 제공해준 셈이다. 고정되지 않고 모든 것이 움직이고 변화하면서 시각적인 환영을 만들어내는 바로크 미술은 눈을 즐겁게 하는 '축제'를 연출했다. 바로크는 놀라움과 즐

거움을 만들어내는 축제와 같은 예술을 선호하여 연극·궁정발레·오페라를 성행하게 했다. 바로크 문인들도 과시와 과장, 더 나아가서는 가식을 통한 화려하고 미묘하며 복잡한 표현을 즐겼다. 또 바로크 음악가들은 극적인 표현에 목적을 두고 인간의 내면적인 고민과 불안감, 정념 등을 분출하는 길을 모색했다. 바로크 예술은 '관념'이 아닌 '현실'을, 그 변화무쌍하고 격동적인 삶의 모습을 담아내고자 했기 때문에 표현방법이 고전적인 예술과 다를 수밖에 없다. 고전주의가 이성적인 질서에서 표현의 원리를 찾은 것에 비해 바로크는 자발적인 표현을 추구했다. 바로크는 이상화된 표현이 아닌 실제에 바탕을 둔 사실적인 표현에 역점을 두었다. 그림의 종류도 그때까지의 종교화나 역사화, 신화화에만 머물지 않고 초상화·풍경화·정물화·풍속화와 같은 법위로 폭넓게 확대되었다.

바로크 미술의 특징

일부 학자들이 바로크의 원천을 건축에서 찾아야 한다고 주장하고 있듯이 바로크 건축의 정면은 가지가지의 복잡한 장식이 넘쳐흐르고 곡선과 그 반대 곡선이 기복을 만들어내면서 유동적인 변화를 연출하고 있다. 이러한 정면건축은 삶의 역동성·변화성·활력·유동성·연극성 등을 나타낸다. 건축 내부도 외부에 상응한 곡선과 조각, 벽화를 위시한 다양한 장식으로 치장되어 시선을 혼란케 하고 분산시킨다. 주로 고대신화의 얘기를 담은 궁전의 벽화나 성서에서 발췌한 이야기를 담은 성당의 벽화는 공통적으로 장엄하고 기념비적인 성격을 보이지만, 변형된 원근법과 눈속임기법으로 상상과 현실이 혼합된 양상을 보이면서 감각을 도취시키고 있다.

르네상스 미술의 원리인 이성의 질서에 맞춘 표현에서 벗어난 바로크 미술은 이렇듯 환상·상상력·대조적인 역설·연극성·감성에 바탕을 둔 사실성, 설득력 있는 표현, 선동성이 강한 수사학적인 표현으로 신도들의 신앙심을 되살려주었고 제왕들의 권위를 한껏 높여주었다. 한마디로 바로크 미술은 그 어느 미술보다도 영상이 주는 효력을 알고 있었고 그것을 극대화했던 미술이다.

바로크를 17세기에 국한된 연대기적인 설정을 떠나 어느 시대, 어느 장소에도 나타날 수 있는 인간의 본질적인 표현양식으로 보는 입장에서는 고대 그리스의 헬레니즘, 중세 말기의 플랑부아양 양식, 낭만주의, 19세기 말의 아르 누보도 바로크적인 미술의 테두리 안에 포함시키고 있다.

흔히 고전주의와 상반되는 양식으로 바로크와 낭만주의를 꼽으나 바로크가 훨씬 더 고전주의와 대립된다고 볼 수 있다. 분명 바로크와 낭만주의는 혈통이 같은 가족과 같은 관계로, 고전주의가 이성의 질서를 보여준다면 바로크와 낭만주의는 감성의 질서를 대변한다. 그러나 이 둘을 다시 나누어 비교해볼 때 바로크는 감성의 해방이고 낭만주의는 감정이나 감흥의 표현이라고 생각된다. 바로크는 그간 관념으로 밀봉됐던 세계의 문이 열리고 그 안에서 펼쳐지는 모든 생명체의 약동, 그 현란한 파노라마를 담았기 때문에 대체적으로 충만함과 풍요로움이 넘쳐나고 있는 것이 특징이다. 반면에 낭만주의는——특히 독일의 경우——절대적인 자연 속에서 인간의 나약함을 느끼며 초자연의 신비 속으로 빠져든다. 표현에서도 바로크 미술은 수사적이고 장식적이며 화려하고 과잉이라 할 만큼 모든 것이 풍성하게 넘쳐나는 표현성을 보인다. 그러나 낭만주의는 색채 위주의 표현, 목가적인 분위기, 초월적인 신비주의, 비극성과 같은 표현에 안주했다.

모든 인간적인 감성을 대변해주는 바로크는 인류의 역사가 지속되는 한 영원히 살아남을 것이다.

참고문헌

백과전서류

『한국 가톨릭 대사전 1-12』, 서울, 한국 가톨릭 대사전 편찬위원회, 1996.

E. Bénézit, *Dictionnaire de peintres, sculpteurs, dessinateurs et gravures*, VIII vols, Paris, Gründ, 1954.

Larousse du XXe siècle, VI Vols., Paris, Librairie Larousse, 1933.

Le petit Robert II—Dictionnaire universel des noms propres, Paris, Les dictionnaires ROBERT, 1986.

The Encyclopedia of Philosophy, 8 Vols., London, Macmillan Pub. Co., 1972.

성서

『성경』, 서울, 한국천주교 주교회의 성서위원회, 2005.

La Bible de Jérusalem, Paris, Editions du Cerf, 1973.

단행본

Ackerman, James S., *Palladio* (trans.)Claude Lauriol, Paris, Macula, 1981.

Angoulvent, Anne-laure, *L'esprit baroque*, Paris, PUF, 1994.

Argan, Giulio Carlo, *The Baroque Age*, N.Y., Rizzoli, 1989.

Aymard, A., *Histoire de France*, Paris, Hachette, 1941.

Baudouin, Frans, *Rubens* (trans.)Elsie Callander, N.Y., Harry N. Abrams Inc., 1977.

Bazin, Germain, *Baroque et Rococo*, Paris, Thames & Hudson, 1994.

_____, *Histoire de l'art*, Paris, Massin, 1953.

_____, *Histoire de l'histoire de l'art de Vasari à nos jours*, Paris, Albin Michel, 1986.

Beardsley, Monroe C., *Aesthetics from classical Greece to the present*, Alabama, The University of Alabama Press, 1975.

Blunt, Anthony, *Art et Architecture en France 1500-1700* (trans.)Monique Chatenet, Paris, Macula, 1983.

_____, *Artistic theory in Italy 1450–1600*, Oxford, Clarendon Press, 1940.

Boileau, *L'art poétique*, Paris, Pléiade.

Bréhier, Emile, *The hellenistic & roman age* (trans.)Wade Baskin, Chicago, The University of Chicago Press, 1931.

_____, *Histoire de la philosophie, l'antiquité et le moyen âge*, Paris, PUF, 1967.

Brion, Marcel, *L'oeil, l'esprit et la main du peintre*, Paris, Plon, 1966.

Brown, Jonathan, *Velázquez: Painter and Courtier*, New Haven and London, Yale University Press, 1986.

Burckhardt, Jakob, *Der Cicerone*, Basel, 1860.

Charrier, Charlotte, *L'art et les artistes*, Paris, Hatier, 1930.

Chastel, André, *L'art italien*, Paris, Flammarion, 1982.

_____, *Marsile Ficin et l'art*, Genève, Droz, 1975.

_____, *La crise de la Renaissance*, Paris, Skira, 1968.

Chaunu, Pierre, *La civilisation de l'Europe classique*, Paris, Arthaud, 1984.

Christin, Olivier, *Les réformes Luther, Calvin et les protestants*, Paris, Gallimard, 1995.

Clark, Kenneth, *Landscape into art*, London, John Murray, 1976.

Collognat–Barès, Annie, *Le baroque en Frnace et en Europe*, Paris, Pocket, 2003.

Cornette, Joël, *L'état baroque, regards sur la pensée politique de la France du premier XVIIe siècle*, Paris, Vrin, 1985.

Delumeau, Jean, *La civilisation de la Renaissance*, Paris, Arthaud, 1984.

d'Ors, Eugenio, *Lo Barroco(Du Baroque)* (trans.)Mme Agathe Rouart–Valéry, Paris, Gallimard, 1968.

Dickens, A.G., *La réforme et la société du XVIe siècle* (trans.)J. Hall et J. Lagrange, Paris, Flammarion, 1966.

Ducasse, Pierre, *Les grandes philosophies*, Paris, PUF, 1967.

Encyclopédie de l'art IV–Âge d'or de la Renaissance, Paris, Lidis, 1970~73.

Encyclopédie de l'art V–Art classique et baroque, Paris, Lidis, 1970~73.

Faure, Paul, *La Renaissance*, Paris, PUF, 1949.

Focillon, Henri, *Rembrandt*, Paris, Gérard Monfort, 1936.

_____, *Vie des formes*, Paris, PUF, 1970.

Freedberg, *Parmigianino*, Westport, Greenwood Press, 1971.

Friedländer, W., *Mannerism and anti–mannerism in italian painting*, N.Y., Schocken Books, 1965.

Fromentin, Eugène, *The masters of past time* (trans.)Andrew Boyle, N.Y., A Phaidon Book, Cornell University Press, 1948.

Fumaroli, Marc, *L'âge de l'éloquence*, Genève, Droz, 2002.

Garin, Eugenio, *Medioevo et Rinascimento(Moyen âge et Renaissance)* (trans.)Claude Carme, Paris, Gallimard, 1969.

Gasset, José Ortega y, *Velásquez et Goya* (trans.)Christian Pierre, Paris, Klincksieck, 1990.

Grimal, Pierre, *Ciceron*, Paris, PUF, 1984.

Haak, Bob, *The golden age—Dutch painters of the seventeenth century*, N.Y., Stewart, Tabori & Chang, 1984.

Hartt, Frederick, *History of italian Renaissance Art*, N.Y., Harry N. Abrams Inc., 1987.

Hauser, Arnold, *The social history of Art* Vol. II, Oxford, Routledge and Regan Paul, 1951.

Hautecoeur, Louis, *Les beaux—arts en France, passé et avenir*, Paris, A. et J. Picard et Cie., 1948.

Held, Julius S. & Posner, Donald, *17th and 18th century art*, N.Y., Harry N. Abrams Inc., 1972

Hildesheimer, Françoise, *Du Siècle d'Or au Grand Siècle*, Paris, Flammarion, 2000.

Histoire de l'art III—Encyclopédie de la Pléiade, Paris, Gallimard, 1965.

Histoire générale de l'art II, Paris, Flammarion, 1950.

Holt, Elizabeth Gilmore, *Library sources of art history*, New Jersey, Princeton University Press, 1947.

Huisman, Denis, *L'esthétique*, Paris, PUF, 1967.

Huyghe, René, *L'art et l'âme*, Paris, Flammarion, 1960.

_____, *La peinture française des XVIIe et XVIIIe siècles*, Paris, Flammarion, 1965.

_____, *Sens et destin de l'art(2)*, Paris, Flammarion, 1967.

Kristeller, P.O., *Eight philosophers of the italian Renaissance*, Stanford, Stanford University Press, 1964.

Kubler, George & Soria, Martin, *Art and Architecture in Spain and Portugal and their American dominions 1500—1800*, Middlesex, Penguin Books, 1959.

Lanson, G. & Tuffrau, P., *Histoire de la littérature française*, Paris, Hachette, 1953.

Lee, Rensselaer W., *Ut pictura poesis, Humanisme et théorie de la peinture XVe—XVIII siècle*, Paris, Macula, 1991.

Le Roy Ladurie, Emmanuel, *L'Ancien Regime I, 1610−1715*, Paris, Hachette, 1991.

Lescourret, Marie−Anne, *Rubens*, London, Allison & Busby, 1993.

Lessing, Gotthold Ephraïm, *Laocoon*, Paris, Hermann, 1964.

Loilier, Hervé, *Histoire de l'art*, Paris, Marketing, 1994.

Lucas, D.W., *Aristotle poetics*, Oxford, Clarendon Press, 1972.

Mâle, Emile, *L'art religieux de la fin du XVIe siècle, du XVIIe siècle et du XVIIIe siècle−étude sur l'iconographie après le concile de Trente*, Paris, Armand Colin, 1951.

Mandrou, Robert, *Des humanistes aux hommes de science−XVIe et XVIIe siècles*, Paris, Editions du Seuil., 1973.

Marchetti, Francesca Castria, Rosa Giorgi, Stefano Zuffi, *L'art classique et baroque*(édition française), Paris, Gründ, 2005.

Martin, Henry, *L'art grec et l'art romain*, Paris, Flammarion, 1927.

Mayor, A. Hyatt, *The Bibiena family*, N.Y., H. Bitter and Co., 1945.

Méthivier, Hubert, *Le siècle de Louis XIV*, Paris, PUF, 1998.

Minguet, Philippe, *Esthétique du Rococo*, Paris, Vrin, 1966.

Montanell, Indro & Roberto Gervaso, *L'italia della controriforma*, Rizzoli, Milano, 1968.

Munoz, Antonio, *Roma barocca*, Casa editrice d'arte bestetti Tumminell, Milano; Roma, 1928.

Murray, Linda, *The high Renaissance and mannerism*, London, Oxford University Press, 1967, p.125

Ortiz, Dominguez Antonio, Julian Gallego, Alfonso E. Perez Sanchez, *Velásquez*, Madrid, Fabbri Editori, 1990.

Panofsky, Erwin, *Idea*, N.Y., Harper & Row Pub., 1968.

_____, *Renaissance and Renascences in western art*, N.Y., Harper & Row Pub., 1969.

_____, *Studies in Iconology*, N.Y., Harper & Row Pub., 1972.

Pascal, Blaise, *Pensées*, Paris, Brunschivicg.

Pelegrín, Benito, *Ethique et esthétique du baroque*, Paris, Actes sud, 1985.

Peyre, Henri, *Qu'est ce que le classicisme?*, Paris, Nizet, 1983.

Pleynet, Marcelin, *Art et littérature*, Paris, Editions du Seuil, 1977.

Poussin, Nicolas, *Lettres et propos sur l'art*, Paris, 1947.

Raymond, Marcel, *Baroque & Renaissance poétique*, Paris, José Corti, 1985.

Réau, Louis, *L'art du moyen âge*, Paris, Albin Michel, 1951.

Riegl, Aloïs, *L'origine de l'art baroque à Rome* (trans.)Sibylle Muller, Paris, Klincksieck,

1993.

Roulet, Eric, *La conquête des Amériques au XVIe siècle*, Paris, PUF, 2000.

Rousset, Jean, *La littérature de l'âge baroque en France*, Paris, José Corti, 1953.

Rudel, Jean, *La peinture italienne*, Paris, PUF, 1987.

Sappey, B. Françoise, *Histoire de la musique en Europe*, Paris, PUF, 1993.

Schlosser, Julius von, *La littérature artistique* (trans.)Jacques Chavy, Paris, Flammarion, 1984.

Schneider, Norbert, *Vermeer: The complete paintings*, Köln, Taschen, 1994.

Shearman, John, *Mannerism*, London, Penguin Books, 1981.

Souiller, D., *La littérature baroque en Europe*, Paris, PUF, 1988.

Souriau, Etienne, *Clefs pour l'esthétique*, Paris, Seghers, 1970.

Stauffer, Richard, *La Réforme*, Paris, PUF, 1970.

Steer, John and Antony White, *Atlas of western art history*, N.Y., Facts on File, 1994.

Stendhal, *Voyage en Italie*, Paris, Gallimard, 1973.

Tapié, Victor-Lucien, *Baroque et Classicisme*, Paris, Hachette, 1980.

_____, *Le Baroque*, Paris, PUF, 1961.

Thuillier, Jacques, *Histoire de l'art*, Paris, Flammarion, 2003.

_____, *Nicolas Poussin*, Paris, Arthème Fayard, 1988.

Tieghem, P. Van, *Dictionnaire des littératures* T.1, Paris, PUF, 1984.

Vasari, Giorgio, *Lives of the painters, sculptors and architects*, IV Vols, N.Y., E.P. Dutton & Co. Inc., 1980.

Védrine, Hélène, *Les philosophies de la Renaissance*, Paris, PUF, 1971.

Velásquez, Art Classics, Milano, Rizzoli, 2004.

Venturi, Lionello, *Histoire de la critique d'art*, Paris, Flammarion, 1968.

Wittkower, Rudolf, *Art and Architecture in Italy 1600-1750*, Middlesex, Penguin Books, 1973.

Wölfflin, Heinrich, *Principes fondamentaux de l'histoire de l'art* (trans.)Claire & Marcel Raymond, Paris, Plon, 1952.

도록

Catalogue de l'exposition de Washington - 'George de La Tour and his World', National Gallery of Art, October 1996/Janvier 1997.

De Rembrandt à Vermeer - Les peintres hollandais au Mauritshuis de la Haye, Paris, Galeries

nationales du Grand Palais, 19 février/30 juin, 1986.

Johannes Vermeer—Exhibition of National Gallery of Art, Washington, 12 November 1995/11 February 1996.

Rembrandt ; his teachers and his pupils, 東京展, 4월 15일/6월 7일, Bunkamura Museum, 1992.

William Hogarth, Centro Cultural del Conde Duque, Ayuntamiento de Madrid, Enero/Marzo, 1998.

니체, 프리드리히, 곽복록 옮김, 『비극의 탄생』, 서울, 범우사, 1984.

몽테뉴, 미셸 드, 박순만 옮김, 『수상록』, 서울, 집문당, 1996.

민석홍, 『서양사개론』, 서울, 삼영사, 1984.

브로노프스키, 야콥, 김은국 옮김, 『인간 등정의 발자취』, 김용준 감수, 서울, 범양사 출판부, 1985.

브로케트, 오스카, 김윤철 옮김, 『연극개론』, 서울, 한신출판사, 1998.

서울 가르멜 여자수도원 옮김, 『천주자비의 글—아빌라의 성녀 데레사 자서전』, 1983.

송상용 엮음, 『교양과학사』, 서울, 우성문화사, 1984.

슈퇴리히, 한스 요하임, 임석진 옮김, 『세계철학사』(상·하), 서울, 분도출판사, 1978.

이강숙, 『음악의 이해』, 서울, 민음사, 1985.

임영방, 『이탈리아 르네상스 인문주의와 미술』, 서울, 문학과지성사, 2003.

장자, 김동성 옮김, 『장자』, 서울, 을유문화사, 1963.

잰슨, 호스트 월드마, 김윤수 외 옮김, 『미술의 역사』, 서울, 삼성출판사, 1978.

쿨테르만, 우도, 김수현 옮김, 『미술사의 역사』, 서울, 문예출판사, 2001.

アンドレ・オデール, 吉田秀和訳, 『音楽の形式』, 東京, 白水社, 1951.

ゴムブリチ, E.H., 瀬戸慶久訳, 『藝術と幻影』, 東京, 岩岐美術史, 1979.

パリザー, ジョルジユ・フランソワ, 田中英道訳, 『古典主義美術』, 東京, 美術名著選書, 1968.

ベネシュ, オットー, 『北方ルネサンスの美術』, 東京, 岩崎美術社, 1971.

ウーティッツ, エーミール, 『美学史』, 東京, 東京大学出版会, 1979.

今谷和德, 『バロックの社会と音楽』(上), 東京, 音楽之友社, 1986.

竹内敏雄 編修, 『美学事典』, 東京, 弘文堂, 昭和50年.

찾아보기

지은이 **임영방**林英芳은 프랑스 파리대학에서 철학과 미술사를 전공하고
같은 대학원에서 「1871-1940년 사이의 파리 시(市)의 공공건물 내의 벽화 연구」로
박사학위를 받았다. 서울대학교 미술대학 교수, 인문대학 미학과 교수와
국립현대미술관 관장을 지냈다. 서울신문비평상(1986), 프랑스 일급문화
예술훈장(1996), 대한민국 은관 문화훈장(2006)을 받았고, 저서로는
『예술의 세 얼굴』『서양미술전집』『현대미술의 이해』『미술이 걸어온 길』
『이탈리아 르네상스 인문주의와 미술』『중세미술과 도상』등 다수가 있다.

바로크

지은이 · 임영방
펴낸이 · 김언호
펴낸곳 · 한길아트

등록 · 1998년 5월 20일 제75호
주소 · 413-756 경기도 파주시 문발동 파주북시티 520-11
www.hangilart.co.kr
E-mail: hangilart@hangilsa.co.kr
전화 · 031-955-2000 팩스 · 031-955-2005

상무이사 · 박관순
총괄이사 · 곽명호 | 영업이사 · 이경호 | 경영기획이사 · 김관영
기획편집 · 구태은 김지희 | 전산 · 김현정
마케팅 · 윤민영 | 관리 · 이중환 문주상 장비연 김선희

CTP 출력 및 인쇄 · 예림인쇄 | 제본 · 경일제책

제1판 제1쇄 2011년 9월 10일
제1판 제3쇄 2013년 2월 5일

값 50,000원

ISBN 978-89-91636-63-7 03600

• 잘못 만들어진 책은 구입하신 서점에서 바꿔드립니다.
• 이 도서의 국립중앙도서관 출판시도서목록(CIP)은
e-CIP 홈페이지(http://www.nl.go.kr/ecip)와 국가자료공동목록시스템
(http://www.nl.go.kr/kolisnet)에서 이용하실 수 있습니다.
(CIP제어번호: CIP2011003213)